이중섭 평전

이중섭 평전

최열 지음

2014년 9월 16일 초판 1쇄 발행
2022년 10월 7일 초판 4쇄 발행

펴낸이 한철희 | 펴낸곳 돌베개 | 등록 1979년 8월 25일 제406-2003-000018호
주소 (10881) 경기도 파주시 회동길 77-20 (문발동)
전화 (031) 955-5020 | 팩스 (031) 955-5050
홈페이지 www.dolbegae.co.kr | 전자우편 book@dolbegae.co.kr
블로그 blog.naver.com/imdol79 | 트위터 @Dolbegae79 | 페이스북 /dolbegae

책임편집 이현화 · 오효순
표지 디자인 민진기디자인 | 본문 디자인 이은정 · 이연경
마케팅 심찬식 · 고운성 · 조원형 | 제작 · 관리 윤국중 · 이수민
인쇄 · 제본 상지사 P&B

ISBN 978-89-7199-617-1 (03600)

이 도서의 국립중앙도서관 출판시도서목록(CIP)은 e-CIP 홈페이지
(http://www.nl.go.kr/ecip)에서 이용하실 수 있습니다.(CIP제어번호: CIP2014024947)

표지 사진: 허종배, 〈이중섭 모습 04-담배 불 붙이는 이중섭〉, 1954년 5월 진주에서 촬영.

이중섭 평전

신화가 된 화가, 그 진실을 찾아서

최열

돌베
개

홀로 천리 길 걷다 떠난 그의 생애를 그리다

열일곱 문학청년 시절, 이중섭 유작전과 한국근대미술60년전이 연이어 열렸다. 그곳에서 〈들소〉와 만났다. 수십 년이 지난 어느 날 기억의 저편을 헤집고 그가 내게로 왔다. 홀린 듯 말과 글을 쏟아내며 내가 왜 이중섭 이야기를 써야 하는가를 물었다. 내가 태어나고 넉 달 뒤 그가 죽었다는 사실 때문이었을까. 아니면 들소의 눈망울에 맺힌 눈물을 닦아주고 싶어서였을까.

이중섭이 세상을 떠난 다음 살아남은 자들의 기억이 만들어낸 이중섭 신화는 이중섭이 아니다. 전쟁의 참화를 겪은 자들에게 죽은 자의 모습은 참으로 생생했다. 죽은 자를 향한 연민과 죄의식은 커다란 상처로 남아 견딜 수 없는 아픔을 준다. 살아남은 자들은 자신의 상처를 치유하기 위해 무덤 속의 영혼을 불러내 진혼제를 치른다. 전쟁으로 상처받은 이들에게 필요한 건 황폐한 시절을 견뎌낼 만큼 순결한 영혼이었고 그 기준에 가장 적합한 인물이 이중섭이었다. 폭발하는 천재이자 맑은 영혼의 모습으로 부활한 이중섭은 순수의 상징이 되었다.

실상과 허상이 엉켜서 전설이 되고, 빛과 어둠이 섞여 신화가 되듯이 저 이중섭의 생애는 전설이 되었고 작품은 신화가 되었다. 미술은 뒷전이고 시와 소설, 연극과 영화 주인공으로 거듭났다. 숱한 사람들이 그에게 열광했다. 실체는 사라졌고 환상만 남았다. 그렇게 퍼져나간 인간 이중섭의 얼굴은 천 개의 모습으로 변신을 거듭했고, 화가 이중섭의 예술 세계에 대한 평가는 찬사와 비난의 양극단을 오갔다. 이처럼 혼란스러울 때마다 미술계

사람들은 신화의 늪에 빠진 이중섭을 구출해야 한다고 했지만 아무도 나서지 않았다. 나의 이중섭 평전은 여기서 시작한다.

　최초의 목적은 '사실로 가득찬 일대기一代記'였다. 기존의 자료를 망라하는 일부터 시작했다. 미궁과 신화로부터의 탈출은 사실 복원을 통해 가능하기 때문이다. 실체 회복의 길은 세 갈래 길이 있다. 첫째 길은 기존 문헌 검증이고 둘째 길은 자료 발굴이며 셋째 길은 진위 문제로부터의 자유로움이다. 기존 문헌 검증은 말이 쉽지 가시밭길이다. 이 증언과 저 증언, 이 기록과 저 기록이 서로 엇갈려 미로를 방황해야 했다. 자료 발굴은 더욱 어려운 길이다. 행운이 따르지 않으면 불가능한 길이다. 집필 도중 생각지도 못한 일들이 일어났다. 처음 보는 자료가 우연을 가장한 필연처럼 내 손아귀에 잡히곤 했다. 처음엔 몰랐지만 자꾸만 되풀이되고 보니 문득 하늘나라에서 보내주시는 소포임을 깨우쳤다. 마치 대하 서사시에 빠져버린 이 기분은 연이어 생긴 저 우연의 기적 탓이 분명하다. 그 기분으로 신들린 듯 써내려갔다. 하루하루 그 순간순간이 얼마나 큰 환희였는지를 설명하는 건 영원히 불가능할 것 같다. 이중섭의 경우 진위 문제가 생길 때면 시장과 법정을 오갔을 뿐 학술행위는 거의 없었다. 특히 진위에 집착하면 심리와 본성이 상하기 쉽다. 따라서 그것에 얽매이지 않는 가운데 추사 김정희의 말처럼 금강안金剛眼 혹리수酷吏手의 자세로 의심하면서도 우봉 조희룡의 말처럼 그 조예造詣를 헤아리는 맑은 마음, 밝은 눈길을 갖추려고 노력했다.

　오래전 완성한 첫 번째 원고에 만족해 집필을 끝마쳤다면 한 예술가의 생애를 또 한 번 재구성하는 수준에 그쳤을지 모른다. 여기서 더 나아가고 싶었다. 전기작가들이 꿈꾸는 '평전' 그 이상에 도전했다. 정전正典, 다시 말해 '이중섭 실록實錄'을 완성하는 것이 궁극의 목표였다. 두 번째 원고를 집필하는 동안 이중섭이 나고 자란 고향 평안도 민요 〈수심가〉愁心歌의 한 구절이 귓가를 떠나지 않았다.

獨行千里 一生一去

홀로 걸어 천리 길, 한 번 나고 한 번 가네.

이 노래는 이중섭의 생애다. 고향 평원을 떠난 이래 평양, 정주, 원산, 도쿄, 서귀포, 부산, 통영, 진주, 마산, 서울, 대구 그리고 다시 서울까지 열 곳이 넘는 도시를 떠돌았다. 죽어서도 그는 은하수 타고 흐르는 별, 유성流星이 되었다. 정착하지 못한 채 떠도는 유랑민 이중섭의 예술세계는 현실에서 겪는 고통 그 자체다. 행복했던 시절의 작품에도 우울이 숨쉬고, 연애 시절 간절한 사랑의 엽서그림에서도 공허함이 스며든다. 거칠기 그지없는 벌판에서 부른 노래는 불꽃이었고, 추억은 밤하늘 별이었다. 그러므로 그가 쏟아놓은 모든 노래는 20세기의 영혼이다.

오래 붙들고 있던 원고가 책이 되어 세상으로 나가려는 지금, 저 별을 따다가 이 책에 쏟아 부은 문자들이 아름답고 슬픈 노래가 되어 당신에게 조그만 위로가 되기를 소망한다. 이 책을 읽는 당신이 화가라면 왜 예술을 하는지 질문하는 기회가 되기를, 당신이 그림 애호가라면 어떻게 살아야 하는지 스스로 묻기를, 만약 당신이 화상畵商이라면 무엇을 위해 그림을 파는지 성찰하기 바란다. 당신이 '해맑은 독자'라면 책을 읽는 내내 그가 햇살 타고 당신의 집 앞마당에 나비처럼 환생하는 꿈을 꾸길 바란다.

2014년 9월
하계동 한내마을 일루서재一樓書齋에서
최열

차 례

책을 펴내며 │ 홀로 천리 길 걷다 떠난 그의 생애를 그리다　5

마지막날　17

01
평원·평양·정주
1916-1935

포근한 나날들　23
탄생의 날 • 소년, 티 없이 자라다 • 평양에서 화가로서의 싹을 틔우다 • 고분벽화, 이중섭
예술의 첫 번째 운명 │ 그의 생일은 언제인가 │ 25

빛나는 학창 시절　39
낙방, 그리고 오산과의 만남 • 타잔 같은 남학생, 미성을 지닌 사람 • 오산고보 미술부 •
미술교사 임용련, 백남순 • 생애 최초, 공모전에 입선하다 │ 평양의 미술계 │ 50

휴학과 복학, 그림에 빠져 살다　58
휴학, 가족이 있는 원산으로 • 휴학 중 공모전 입선 • "소에 미치다" • 복학, 공모전 입
선 • 졸업, 대한해협을 건너 도쿄로 │ 오산고보 방화사건의 진실은? │ 63

02
도쿄 · 원산 · 도쿄
1936-1943

도쿄에서의 첫 해 81
낯선 땅 도쿄 • 제국미술학교를 선택한 까닭은 • 제국미술학교에서 보낸 일 년 • 원산으로 귀향, 프랑스냐 일본이냐

다시, 도쿄로 93
두 번째 거처, 분쿄구 • 문화학원으로 옮긴 까닭 • 문화학원 신입생, 아고리 이중섭 • 루오와 피카소, 서구 근대문학에 심취하다 • 자유미술가협회전 응모의 시작 • 그녀, 야마모토 마사코 ┃ 화가, 츠다 세이슈 ┃ 98

졸업, 귀국 대신 진학 115
문화학원 연구과에 들어가다 • "우리 화단의 일등 빛나는 존재" • 이중섭은 루오, 구상은 예수 • 대향, 20대 이중섭의 유쾌한 결단 • 화가 이중섭의 화창한 봄날 ┃ '중섭'을 '둉섭'으로 쓰는 까닭 ┃ 121

소 132
도판으로만 남은 〈소〉, 소 그림의 원형 • 소묘로 그린 또다른 원형 • 〈서 있는 소〉, 아름다운 애린 • 초현실의 신화를 담은 〈망월 1〉 • 사랑의 유혹을 그린 두 작품 • 정령 연작, 범신론의 세계관을 드러내다 • 다가설 수 없는 세상에 대한 절망

치닫는 사랑, 불안한 도쿄 146
글 없는 그림 편지 • 그림에 담긴 그녀 • 불안으로 뒤덮인 도쿄 • 사랑하는 여인을 뒤로하고, 귀국 ┃ 미술사의 축복, 이중섭의 엽서화 ┃ 148

03
원산 · 서울 · 원산
1943-1950

이별 · 해후 · 결혼 169
1943년 8월의 이별, 도쿄에서 경성 그리고 원산으로 • 어둡고 무거운 나날 • 벗들과의 조우 • 조선에 온 직녀 • 5월의 신부, 야마모토 마사코가 이남덕으로

해방을 맞이하다 187
해방 직후의 원산 미술계 • 11월에는 경성, 12월에는 평양 • 독립미술협회를 결성하다 • 집 안팎의 사정들 • 원산미술동맹 결성과 이중섭의 작품 활동 • 이중섭의 그림을 평한 소련인 비평가 • 첫아이의 죽음, 둘째아들의 탄생 • 원산미술소를 열다 • 제자 김영환, 그가 남긴 이중섭 어록 ┃ 강원도의 박수근과 한묵 ┃ 205

'인민의 적'? 216
시집 『응향』 사건, 문학과 정치의 충돌 • 『응향』의 표지화, 억압 받은 '표현의 자유' • 『나 사는 곳』의 속표지화를 그리다 • "이중섭의 작품은 인민의 적"? • 1947년 8월 서울과 평양, 이중섭은 어디에? • 해방 공간에서 창작에 몰입하다 • 월북한 오장환과의 해후 • 셋째아들의 탄생 • 박수근과의 만남 ┃ 벌거벗은 가족? ┃ 238

남쪽으로 240
전쟁, 전시체제에서의 이중섭 • 원산신미술가협회를 조직하다 • 영원한 이별이 되어버린 월남

04

부산 · 서귀포 · 부산
1951–1953 상

월남, 그 후 249
배를 타고 부산으로 • 부산에서 한 달여, 다시 따뜻한 제주도로

서귀포 시절 258
서귀포 서귀동 512–1번지 • 전쟁과 제주도 • 제주와 부산을 오가다 • 오페라 「콩지팟지」
의 무대장치와 소품 제작 • 제주, 고통과 환상의 땅 ┃ 서귀포행, 1월인가 4월인가 ┃
262 ┃ 피난지 제주도 화가들 ┃ 267

제주에서 그린 그림 279
서귀포의 화공이 되어 그린 제주 풍경 • 그림에 담은 아이들과 바닷게 • 최초의 은지화,
그리고 그가 그린 제주 사람들

다시, 부산 292
범일동 판잣집 • 전쟁을 전후한 부산과 부산 미술계 • 김환기와의 해후, 다른 화가들과의
인연의 시작 • 분주한 나날들, 종군화가단 가입과 전람회와 작품전 출품 • 삽화를 그리
다 • 일본으로 떠난 아내와 두 아들 ┃ 범천동의 낭인설 ┃ 295 ┃ 신화의 기원 ┃ 315

홀로 부산 324
혼자 남은 나날들 • 가족에게 보내는 편지의 시작 • 야마모토 마사코, 서적 무역 사업의
실패 • 표지화를 그리다 • 부산 월남미술인 작품전 출품 • 이 시절 이중섭을 만나고, 함께
했던 사람들 ┃ 구상의 「민주고발」 ┃ 335 ┃ 대구 월남화가 작품전과 부산 월남미술인
작품전 개최를 둘러싼 논란? ┃ 344

전설이 된 은지화 357
은지화의 기원 • 아이들로부터 현실 세계까지 아우른 은지화 속 세상 • 이 시절 그린 다
른 그림들

1953년 봄날 376
새해, 새봄, 진해와 통영으로 떠난 여행 • 여행을 마치고 다시 부산 • 활력소가 된 제3회
신사실파전

도쿄로 보낸 편지 392
"나는 약간 신경질이 되어 있소" • "새로운 회화예술을 창작하고 완성해 가겠소" • "대향
은 반드시 남덕을 행복하게 해 보이겠소" • "마씨의 건은 조금도 염려하지 말아요"

05
도쿄·통영·마산·진주
1953 하–1954 상

일본행 411
일주일을 위한 준비 • 일본에서의 일주일 • 돌아온 뒤, 여전한 괴로움 • 부산을 떠나 통영으로

통영, 행복한 시절 424
자신만의 양식을 완성하다 • 통영에서 보낸 6개월, 눈부신 나날들 • 잘못 만들어진 이중섭의 모습 ┃ **통영의 문화예술계** ┃ 425

대향양식의 성취 439
꿈결 같은 통영을 그리다 • 구성계열과 표현계열, 이중섭만의 세계 완성 • 곧 이중섭 자신이었던 들소 • 두 점의 양면화 • 가족, 새와 꽃, 끈과 아이…… • 소묘 그리고 유사 도상 • 삽화 양식의 정립

남도와의 이별 462
마산 출입 • 박생광과의 해후, 진주에서의 개인전 • 진주의 진주, 〈진주 붉은 소〉• 허종배, 이중섭을 찍다. 걸작을 남기다 • "일본에 가는 것을 찬성해주시오" • 남도와의 이별

06
서울·대구
1954 하–1955 상

남도에서 서울로 479
제6회 대한미술협회 전람회 참가, 외국 진출의 희망 • 그림만을 그리는 나날 • 『저격능선』의 표지화, 『한국일보』의 삽화 ┃ **전후 서울 풍경** ┃ 484 ┃ **정치열 형에게** ┃ 489

최후의 절정 501
서울 시절의 교유 관계 • 지친 나날들 • "당신 곁에서 1년 만이라도 있을 수 있다면" • 누상동을 떠나 신수동으로 • 사진, 새로운 소통의 수단

개인전 준비 519
"지금부터는 목숨을 거는 겁니다" • 전시장은 미도파화랑으로 • "선량한 모든 사람들을 위한 작품" • 자화상, 탐닉하는 스스로를 그리다 • 그림에 담은 그리운 가족 • 닭을 그린 까닭 • 절정의 걸작, 〈흰 소 1〉의 탄생 • 풍경과 추억을 소재로 삼다 ┃ **개인전을 둘러싼 여러 설** ┃ 521 ┃ **작품 〈닭〉의 제목과 제작 연대 변천사** ┃ 541

드디어, 개인전 549
새해, 새 희망 • 1955년 1월 18일 이중섭 작품전 개막 • 작품전의 작품들 • 평판과 판매에 깊은 관심을 갖다 • 작품의 철거, 수금의 실패 • 작품 판매를 위한 대구에서의 개인전 ┃ 〈통영 들소 2〉와 〈흰 소 1〉은 어떻게 판매되었는가 ┃ 571

개인전을 둘러싼 비평 577
이활의 비평, 언론계의 첫 공식 반응 • 정규와 이경성, 상반된 시선으로 작품을 평하다 • 이중섭의 값진 면모를 발견한 맥타가트

07

대구·칠곡·왜관
1955 상

마지막 희망 591

대구에서 다시 개인전을 준비하다 • 개인전을 위해 태어난 눈부신 걸작 • 1955년 4월 11일 이중섭 작품전 개막 • 실패, 자학의 시작 ▮ 1950년대 대구 풍경 ▮ 594

절망의 노래 608

대구와 칠곡, 왜관을 오가다 • 왜관에서 그린 그림 • 그림을 불태우다 • 절망의 노래, 구원의 갈망

발병, 그에 관한 기록 624

구상의 기록 • 조정자의 기록 • 고은의 기록 • 대구에서의 마지막 아침

08

서울
1955 하–1956

투병 641

병원 생활의 시작 • 병원에서 그린 그림 • 그에 관한 이대원과 한묵의 기록 • "동경에 가는 것은 병 때문에 어려워졌소"

퇴원 그 후 655

눈 덮인 정릉으로 • 삽화에 몰두하다 • 정릉에서 남긴 작품

최후 675

치료 방식에 관한 오류 • 다시 입원 • 병원을 옮기다 • 퇴원, 다시 입원

다시, 마지막날 685

외전 그 떠난 후 693

사인 · 요절 천재가 되다 · 떠난 뒤 9월 · 떠난 뒤 10월 · 떠난 뒤 11월 · 떠난 뒤 12월 · 유작 · 신화의 탄생 · 찬사와 비판 · 이중섭미술관 · 끝나지 않은 전설 ┃ MoMA에 소장된 은지화 ┃ 705

부록

주註 737

이중섭 주요 연보 1916-1956 809

이중섭의 주요 작품 817

이중섭에 관한 주요 문헌 913

이중섭과 관련한 주요 인물 919

찾아보기 937

감사의 말 947

예술은 진실의 힘이 비바람을 이긴 기록이다

이중섭

일러두기

1. 책에는 두 개의 주註가 있습니다. 내용의 이해를 돕는 설명의 글은 해당 부분에 '*' 표시를 하고 본문 하단에, 출처를 비롯한 참고사항은 책 뒤에 따로 배치했습니다.

2. 인용문 안에 있는 괄호는 원문에 있던 것을 그대로 살린 것이나, 병기된 영문은 저자가 추가한 것도 있고, 당시 원문에 있던 것도 있습니다.

3. 인용문은 가급적 당시 인용된 형태를 그대로 싣는 것을 원칙으로 했습니다. 따라서 꼭 필요하지 않은 경우 현재의 맞춤법에 따라 수정하지 않았습니다.

4. 이중섭이 참여한 각종 단체명과 전시회, 대회명 등은 여러 종류의 자료마다 유사한 이름들이 혼용되어 있습니다. 인용문 및 출처 등에서는 그대로 두었으나 본문에서는 가급적 하나의 명칭으로 통일을 하였습니다.
 예) 전조선남녀학생작품전람회, 전조선학생작품전, 전조선남녀학생작품전, 전조선학생작품전람회, 전조선남녀학생전 →전조선남녀학생작품전람회

5. 작품명은 홑꺾쇠표(〈 〉), 문장 중 직접 인용은 겹따옴표(" "), 논문·기사명·자료명 등은 홑낫표(「 」), 책 제목·잡지와 신문의 이름은 겹낫표(『 』)로 표시했습니다. 자료의 인용문은 본문과는 체제를 달리해 편집하여 구분을 했습니다.

6. 우리나라의 화폐단위는 해방 이후 1950년 7월부터 '원'을, 1953년 2월 이후부터 '환'을, 1962년부터는 다시 '원'을 사용했습니다. 화폐단위의 변화 전후 과도기를 거치면서 당시는 물론 이중섭 사후 당시를 회고하며 남긴 주변의 기록에는 원과 환이 일정한 기준 없이 혼용되어 표기되어 있습니다. 이 책에서 혼용된 것을 바로잡아 기록하는 것이 오히려 부정확한 자료를 남기는 결과를 가져올 수 있어 인용 및 참고한 원문을 그대로 사용했습니다.

7. 본문에 사용한 이미지는 주로 이중섭의 생애 및 활동을 이해하는 데 도움이 되는 시각자료들입니다. 본문에 언급한 이중섭의 작품은 책 뒤에 별도의 '도판 목록'을 두어 배치했고, 본문의 해당 작품명 옆에 목록의 일련번호를 표시했습니다. 해당 내용 옆에 관련 작품의 이미지를 배치하지 않은 것은 본문의 이해를 돕기 위해 작품을 개별적으로 배치하기보다 시기별로 이중섭의 작품을 일별할 수 있도록 한 자리에 함께 배치하는 것이 그의 작품 세계를 종합적으로 이해하는 데 더욱 도움이 될 것이라고 판단했기 때문입니다. 다만 이중섭의 예술 세계를 상징하는 주요 작품은 본문에 크게 싣고 각 작품에 대한 상세한 설명글을 추가하였습니다. 도판의 목록에 표기한 작품의 소장처는 출처로 밝힌 자료의 내용을 정리한 것으로, 현재 또는 최종 소장처를 가리키는 것은 아닙니다.

8. 소개된 작품의 제목 대부분은 저자가 새롭게 정리한 것입니다. 이전에 통용되어온 이중섭의 작품명 역시 생전에 그가 직접 전람회에 출품한 작품을 제외하고는 사후에 타인이 임의로 붙인 것입니다. 저자는 이전에 사용하던 제목을 존중하는 가운데 소재와 주제 및 제작 장소를 고려하여 새롭게 제목을 정리했습니다.

9. 저작권자를 찾지 못한 이미지는 추후 정보가 확인되는 대로 적법한 절차를 밟겠습니다.

10. 주요 연보에 소개한 이중섭 관련 전시회는 이중섭의 작품을 중심으로 개최한 것을 수록하였고, 소수의 작품이 출품된 전시회에 관한 정보는 생략하였습니다.

11. 미술 치료와 관련한 새로운 도판을 제공해준 삼성미술관, 이중섭 전작 도록 사업단(목수현 등)에 감사드립니다.

12. 1쇄 출간 이후 3쇄 중쇄 때 천연색 작품 도판의 크기를 대폭 확대했습니다. 또한 2쇄, 3쇄, 4쇄를 중쇄할 때마다 소장처의 이동 상황을 추적해 〈이중섭의 주요 작품〉 목록에 계속 추가하였습니다. 특히 2021년 이건희 유족이 '이건희컬렉션'을 국립현대미술관과 서귀포 이중섭미술관에 대거 기증하여, 해당 작품들에 관해서는 4쇄의 〈이중섭의 주요 작품〉 목록에 더하였습니다.

마지막 날

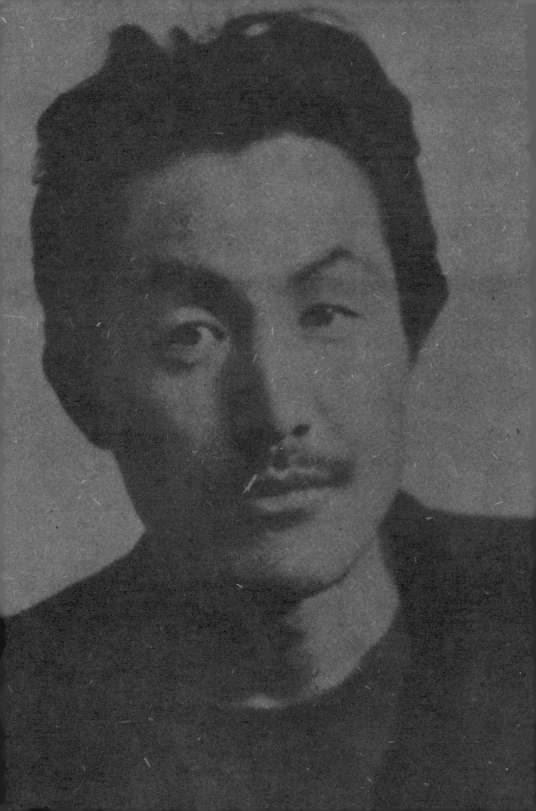

1956년 9월 6일 목요일 오후 11시 45분.[1] 서대문 서울적십자병원[2] 311호실에서 마흔한 살의 이중섭李仲燮(1916~1956)이 먼 길을 떠났다. 그날 낮 비가 내렸고 밤부터는 태풍 엠마가 서남해안을 위협하고 있었다. 고독마저 사라진 텅 빈 공간, 공허만 맴돌았다. 그 순간, 311호 병실을 지켜보는 사람은 없었다. 병원에서는 이 사람을 무연고자無緣故者로 분류했다. 세상에 아무런 인연도 없는 사람, 무연고자. 연락할 데조차 없었으므로 곧장 시신 안치실인 '영생의 집'으로 옮긴 다음, 싸구려 관 앞에 초 한 자루 켜 두었다.[3] 절차에 따라 칠판에 아무렇게나 써놓은 글씨는 간략했다.

1956년 9월 6일 오후 11시 45분. 간장염肝臟炎으로 입원 가료 중 사망, 이중섭 40세.[4]

01

평원 · 평양 · 정주

1916-1935

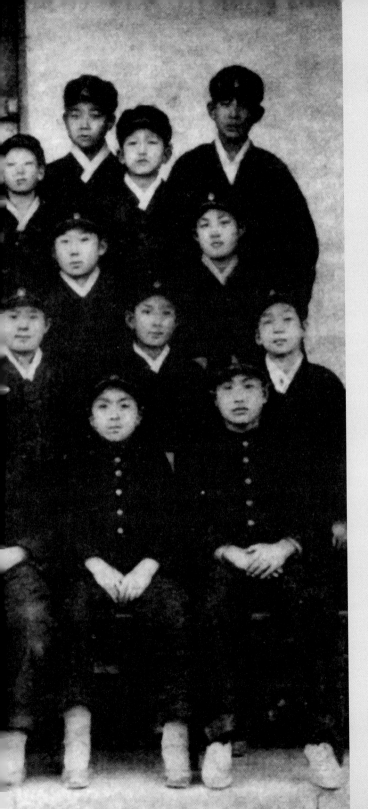

평양 종로공립보통학교 졸업식 사
진 속 이중섭. 위에서 두번째 줄
오른쪽 가장자리가 이중섭이다.

포근한 나날들

탄생의 날

1916년 9월 16일 토요일 평안남도 평원군 조운면 송천리 742번지*에서 한 아이가 태어났다. 아버지 이희주와 어머니 이씨의 셋째 아이였는데 위로 열두 살짜리 형 이중석, 여섯 살짜리 누이 이중숙이 있었다. 뒷날 세상을 뒤흔든 이 아이의 이름은 이중섭이었다.

아버지는 왜 이 아이의 이름을 중섭이라고 지었을까. '중仲' 자는 가운데에서 버금간다는 뜻이고, '섭燮' 자는 불꽃으로 익힌다는 뜻이다. 그러니까 중섭이란 이름 뜻은 양쪽으로 치우친 것을 익혀서 고르게 펼쳐가며 조화롭고 온화하게 다스리는 존재를 희망하는 것이다. 그러므로 자연과 인간을 조화롭게 재구성하는 예술가의 생애를 살면서 식물, 동물, 인간의 혼융 세계를 화폭에 쏟아놓았다. 그리고 그것은 앞에도 없고, 뒤에도 없을 새로운 형상이었다.

아버지 이희주李熙周(1888~1918)는 전라북도 장수長水 이씨李氏로 그 시조는 고려시대 문신 장천부원군長川府院君 이임간李林幹이다. 어머니는 황해도 안악安岳 이씨李氏인데 그 시조는 고려시대 무장 이견理李堅으로 홍건적 방어전투에 출전하여 순절한 공신이다. 양쪽 모두 뿌리가 있는 집안으로 제법 부유한 농가였다.[1] 할아버지 때 소작 토지를 늘려 700석이나 되는 논밭을 경영하는 지주가 되었고 100평 건평에 100칸짜리 정자형井字形 기

* 평원군은 1914년 3월 1일자 행정구역 개편 때 숙천군肅川郡, 영유현永柔縣, 순안현順安縣 세 고을을 통폐합하여 이뤄진 고을인데 1952년 12월 다시 행정구역을 개편하면서 평원군 남쪽은 평원군, 북쪽은 숙천군으로 나뉘었다. 이때 조운면은 숙천군에 포함되었다. 한자로는 平安南道 平原郡 朝雲面 松千里 742번지(이영진, 「이중섭 연보」, 『대향 이중섭』, 한국문학사, 1979, 153쪽)이다.

와집에 살기 시작했다.[2] 그런데 훗날 이 땅을 버리고 원산으로 쉽게 떠나는 걸 보면 선조 대대로 뿌리내려 버리지 못할 것이 많은 토호土豪나 세족世族은 아니었던 거다.

아버지의 본적이 함경남도 원산 장촌동場村洞 220번지[3]였음을 보면, 원산은 조상 대대로 살아온 세거지였고 아버지 이희주 대 아니면 할아버지 대에 이르러 이곳 평원군으로 옮겨온 것이다. 어떤 사연 탓에 고향을 떠나야 했고 결국 평원군 공덕면公德面 적암리積岩里에서 장수 이씨 25가구가 살고 있는 동족부락을 발견한 것이다.

공덕에 자리 잡은 장수 이씨 총각이 장가갈 나이가 되자 그리 멀지 않은 곳 조운면 송천리에 50가구나 되는 안악 이씨 집성촌락에서 배필을 물색하여 혼인을 할 수 있었다. 부부는 1905년에 첫아들 이중석을 낳았고, 1911년에는 첫딸 이중숙을 낳았으며, 1916년에는 둘째 아들이자 막내인 이중섭을 낳았다. 10여 년 사이에 세 자녀를 낳았는데 이중섭이 겨우 세 살 때인 1918년에 아버지가 서른 살의 나이로 세상을 떠나고 말았다. 젊은 아내와 자식들을 남겨둔 채 말이다.

이들 부부에 대해 알 수 있는 건 주로 외가 쪽 증언을 통해서다. 이를 채록한 고은의 『이중섭 그 예술과 생애』를 보면 아버지는 우울증을 앓다가 정신이상 증상을 겪으며 요절한 폐쇄형 인물이었으나, 반대로 어머니는 건강했고, 원예와 축산 재능의 '전문가'였을 뿐만 아니라 단호한 지주이자 '여장부'였다. 또 이중섭의 이종사촌 누이 이효석李孝錫의 증언에 따르면 어머니는 '만물박사', 이중섭의 조카 이영진의 증언에 따르면 어머니는 치료제 주머니를 차고 다니는 '민간의원'이었다.[4]

형 이중석李仲錫에 대해서는 1931년 다쿠쇼쿠대拓植大 상과商科를 졸업했다는 사실이 알려져 있다. 누이 이중숙李仲淑은 평양 외가로 가서 1914년에 설립한 서문고등여학교西門高等女學校를 마쳤다고 한다. 당연히 형 이중석도 1906년에 설립한 평양 종로공립보통학교를 거쳐 고등보통학교를 마친 다음 일본으로 건너간 것이겠다.

이중섭이 태어나던 1916년에 형 이중석은 평양에 있었기 때문에 집에 없었고, 누이가 어머니와 함께 갓난아기인 동생 이중섭을 지켜보았다. 두 해 뒤인 1918년에 아버지가 별세하였지만 이중섭은 기껏 세 살이었으므로 무슨 일인지 몰랐을 터, 어머니와 누이가 지닌 그 따스한 대지의 모성애를 한껏 받아 안으며 자라났다.

이중섭이 네 살 때인 1919년에 3·1운동이 일어났다. 평원군이라고 예외일 리 없었는데 3월 6일 오후 4시 순안읍에서 500명, 3월 7일 오후 9시 영유면 어파 역전에서 1,000명, 3월 9일 숙천읍에서 300명이 모여 '대한독립만세'를 불렀다. 목격하지 못했어도 흉흉하고 음울한 기운을 맞이했을 거다.

그렇게 세월이 흘러 다음 해인 1920년에 열 살짜리 누이가 다섯 살 이중섭을 데리고 마을 서당에 데려다주었고, 필기구를 손에 쥔 이중섭은 세상의 온갖 사물을 종이 위에 옮겨 그려댔다. 조카 이영진은 다섯 살의 이중섭이 "이 무렵 먹을 것을 주면 먹지 않고 사생을 하며 종일 그림에만 열중하기 시작함"[5]이라고 서술했다. 누구나 그렇듯이 이중섭에게 어린 시절은 그렇게도 포근한 때였다.

어느 날 어머니가 누이와 함께 이중섭을 불렀다. 평양의 외할아버지 댁으로 가라 했다. 학업을 위해서였는데 어머니는 홀로 남는 거다. 어머니의 단호함에 딸과 아들은 어리광조차 부릴 수 없었지만, 그런 두 자식을 보내는 홀어머니 가슴에 주르륵 흐르는 눈물이야 폭포수였다.

▍그의 생일은 언제인가 ▍

널리 알려진 이중섭의 생일은 9월 16일이다. 이 생일이 밝혀지기까지 세월이 참 길었다. 1961년 이중섭에 대한 최초의 연구자인 이경성李慶成(1919~2009)은 「이중섭」[6]과 1965년에 쓴 글 「한국근대미술자료」[7]

에서, 그리고 김병기는 「이중섭, 폭輻의 부조리」에서 이중섭의 생일을 언급하지 않았으며, 1971년 조정자趙貞子는 이중섭에 대한 최초의 석사학위 논문을 썼는데[8] 그 생일을 언급하지 않았다. 가장 폭넓은 취재를 수행한 조사 결과물인 조정자가 논문 「이중섭의 생애와 예술」을 내놓으면서도 생일을 언급하지 않은 까닭은 무엇인가. 또 1972년 현대화랑이 처음으로 대규모 회고전을 개최하면서 발간한 『이중섭 작품집』에 수록한 이종석의 「이중섭 연보」에서도 그 생일을 특정하지 않았다. 한마디로 이때까지 이중섭의 생일은 미궁이었다.

1973년 고은은 『이중섭 그 예술과 생애』에서 이중섭의 생일을 "1916년 4월 10일"[9]이라고 적으면서 뚜렷한 근거는 제시하지 않았다. 다만 여러 증언을 바탕으로 집필했다고 했으니 그 증언자들이 근거인 셈이다. 이때부터 소수의 연구자들은 고은의 4월 10일설을 채택했다. 가장 먼저 1976년 이구열이 「이중섭 연보」[10]에서 채택한 이래 확산되어나갔다.

그러나 이경성은 1974년의 저서 『근대한국미술가론고』의 이중섭 「연보」[11]에서 4월 10일설을 수용하지 않았다. 또 이중섭의 조카 이영진도 1979년에 발표한 「이중섭 연보」[12]에서 받아들이지 않았는데, 이로 말미암아 4월 10일설이 유력한 견해로 자리 잡지 못하는 듯했다. 그 뒤 대규모 전람회 도록인 1986년 호암갤러리의 『이중섭전』,[13] 1999년 갤러리현대의 『이중섭』,[14] 2005년 삼성미술관리움의 『이중섭 드로잉』[15]에서 예외 없이 4월 10일설을 채택했다. 그런데 2004년 『제국미술학교와 조선인 유학생들』[16]이 출간되었고, 이 책에서 비로소 생일이 출현하였다.

1916년 9월 16일 평안남도 지주 집안에서 출생[17]

이 약력의 근거는 다름 아닌 「이중섭 제국미술학교 학적부」[18]다. 현재

까지 이중섭 생일을 기록한 유일한 공식 문서인 이 학적부 '생년월'生年月 항목에는 '대정大正 5년(1916년) 9월 16일생'이라고 분명히 기록해두었다. 이처럼 명백한 날짜가 출현했음에도 앞선 4월과 차이가 많이 나다 보니 별다른 논란이 없다가 다음 해 8월에 김병기金秉騏(1914~)가 눈길을 끄는 주장을 제출했다.

다방에서도 이중섭 애기를 들려줬는데 누가 그걸 받아서서 책을 낼 때 내 생일이 이중섭 생일이 된 것 같다. 중섭이 생일은 늦은 여름쯤인 것 같은데[19]

그러니까 4월 10일은 김병기의 생일이었다. 김병기가 다방에서 그 누군가에게 자기 생일을 말해주었는데 그것을 이중섭 생일로 받으셨다는 것이다. 여기서 그 누군가는 고은이다. 고은은 『이중섭 그 예술과 생애』 머리말에서 취재에 도움을 준 인물 여러 명을 열거했는데,[20] 정작 김병기는 없다. 그렇다면 고은은 다른 누군가에게 김병기의 말을 전해 들었던 것이겠다. 이렇게 해서 4월 10일은 의미를 잃어버렸다. 제국미술학교 학적부의 신뢰도를 전복시킬 호적 초본 같은 자료가 나타나지 않는 한 말이다.

또 하나 덧붙이자면 부친의 이름에 관한 것이다. 고은은 1973년 이창희李昌熹라고 했는데,[21] 1979년 이영진은 이희주李熙周라고 했다.[22] 이후 부친의 이름은 이희주로 전승되었다.

소년, 티 없이 자라다

평양의 유력 기업인 이진태李鎭泰는 일찍이 과부가 된 딸이자 이중섭의 어머니 안악 이씨를 불쌍히 여겨 그 자식들을 차례로 받아들였다. 1923년 여

덟 살짜리 어린 이중섭에게 천년왕국의 수도 평양은 낯설었지만 다섯 살 손위인 누이가 있어 안심이었고, 동갑내기 이종사촌 형 이광석李光錫도 있었다. 외할아버지 집은 이문리里門里에 있었는데 그 유명한 연광정 옆 기생 양성소와 멀지 않은 곳이었고, 또 대동문으로 나아가면 도심지인 종로鍾路가 바로 나오는 중심가였다.

외할아버지는 외손자를 종로공립보통학교에 입학시켰다. 6년제 보통학교인 이곳에는 이종사촌 형이자 뒷날 변호사로 활동한 이광석 그리고 또래이자 뒷날 시인으로 자라난 양명문楊明文(1913~1985), 소설가가 된 김이석金利錫(1914~1964), 화가로 성장하여 장수한 김병기, 극작가로 명성을 떨친 오영진吳泳鎭(1916~1974)이 다니고 있었다. 또래 벗들을 사귀기 시작한 이중섭은 아름다운 도시 평양이 지닌 기운을 호흡하면서 '타고난 소질'을 드러내기 시작했다. 드러낸 소질은 체육과 음악 그리고 미술이다. 먼저 미술에서는 4학년 때인 1926년, '그림 하면 이 홍안의 미소년을 으레 첫손으로 꼽았다'는 것이다.

방학 같은 때 형이 공부 않는다고 야단치면 광 속 같은 방에 숨어 나오지 않고 그저 그림만 그렸다.[23]

처음 그림을 배울 때 이중섭은 "주로 책을 보고 그렸다"[24]고 하지만 중학교 입학시험을 코앞에 두고서도 강가로 나가 "그림만 그리고 진흙을 주워서 모형을 만들곤 했다"[25]고 했으니까, 어린 이중섭은 대동강으로 나아가 자연풍경은 물론, 고구려 고분을 포함한 주변 명승고적을 그리기도 했고, 거기서 발견한 유물의 모형을 만드는 즐거움을 누리기도 했던 것이니 평양을 사방팔방으로 나다녔던 거다.

또한 기생양성소 부근의 기생집에 사는 동기에게 짓궂은 장난을 치는 바와 같이 거침없이, 쾌활하게 놀았다. 5학년 때의 일이다. 이처럼 이중섭은 '그저 그림만' 그린 폐쇄형 소년이 아니었다. 아름다운 음색을 타고났기

에 노래도 잘하고, 대동강 얼음판 위를 달리는 스케이트에도 빠져든 데서 보듯 티 없이 활달하고 천진난만한 소년의 모습 그대로다. 이렇게 밝게 뛰어놀다 보니 학업엔 열중하지 않았던 것 같다. 누이는 서문고등여학교에 진학했지만 이중섭은 평양 제2고등보통학교에 응시했다가 낙방하고 말았다.

여덟 살 때부터 이중섭을 돌봐주었던 외할아버지 이진태는 수완이 뛰어난 경영자였다. 한 가지 예를 들자면, 이중섭이 평양으로 이주하기 전인 1921년에 이진태는 극도의 경제난에도 불구하고 평안무역주식회사의 영업 성적을 공고하게 유지하고 있었는데, 당시 『동아일보』는 "회사 중역의 수완을 감탄하는 바"라고 보도할 정도였다. 그 결과 5월 28일자로 이진태는 평안무역주식회사 취체역取締役*에 선임되는 개가를 올렸다.

회사 중역의 수완을 감탄하는 바 지난 28일은 동 회사에서 정기총회 소집하고 결산보고와 역원선거를 행하였는데 취체역 중에는 이덕환 씨 사임에 대신 이진태 씨가 선임되고[26]

이뿐만 아니라 이진태는 평양북금융조합 감사, 평양상업회의소 평의원, 조선물산장려회 발기인[27]으로 활동했으며 평양상업회의소 회두會頭,** 평양농공은행平壤農工銀行 두취頭取,***[28] 서선합동전기주식회사西鮮合同電氣株式會社 사장[29]을 역임한 발군의 실업가였다. 평양농공은행은 대한제국 시절인 1906년에 설립한 은행이고, 서선합동전기주식회사는 1919년 평양시 선교리船橋里에 설립한 회사인데 서선합동전기는 철도·방직·음료·유통업을 비롯한 모든 분야에 손을 뻗치고 있던 서선西鮮의 계열사였고, 평양농공은행은 처음엔 대한제국 탁지부의 통제 아래 있던 대한제국의 금융기관이었지

* 취체역은 요즘으로 말하면 '이사'다.
** 회두는 요즘으로 말하면 '회장'이다.
*** 두취는 요즘으로 말하면 '은행장'이다.

만 그때도 이미 일본인이 주도권을 장악하고 있었다. 특히 평양농공은행은 대지주를 상대로 금융 행위를 하는 과정에서 토지를 소유해나감에 따라 원성이 높았고, 또 일반 농민은 접근이 불가능해 위화감이 컸다.

일제강점기의 상업회의소는 일본인이 상권을 장악하려고 전국 각지에 설립한 기구였고 서선전기와 평양농공은행에서 역량을 발휘한 이진태가 상업회의소에 나아가 회두까지 역임하였던 것이므로 외할아버지 이진태는 평양의 일본 대기업 영역에서 활동한 인물이었다. 특히 조선인으로서 최고 경영자 지위를 유지했던 까닭은 유능함도 있었겠지만 평양과 평안남도 일대의 경우, 방직·철공업·고무공업·운수와 석유 및 서적·목재·식료품·약종 판매 분야를 조선인이 장악하고 있었던 만큼 일본의 입장에서 조선인을 회유하기 위하여 이진태 같은 유력한 조선인을 앞장세워둘 필요가 컸기 때문이다.

이중섭이 이처럼 평양 유력자 집안의 외손자로 어린 시절을 보냈기 때문에 그가 누릴 수 있던 것은 결코 적은 것이 아니었다. 스케이트는 물론이고 여러 가지 체육에 능통할 수 있었던 것이나 음악과 미술에 빠져들 수 있었던 것도 그와 같은 집안을 배경으로 삼고 있었던 까닭이다. 하지만 집안의 조건이 그렇다고 해도 그가 살아가는 도시의 환경 또한 더없이 중요하다.

여덟 살 때부터 시작한 평양 시절은 이중섭에게 커다란 행운이었다. 평양은 고대의 신화와 전설을 지닌 천년왕국의 수도였으며, 전통으로 물든 문화예술 도시였고, 또한 체육 분야에서 경성에 버금가는 도시였다. 이 평양이란 도시에서 이중섭은 명랑하고 쾌활하게 자라날 수 있었고, 건장한 체격에 활달한 운동선수로서, 더욱이 음악과 미술에도 재능을 한껏 뽐내는 저 '홍안의 미소년'으로 성장할 수 있었다. 그렇게 이중섭을 형성시켜준 평양의 체육과 미술 상황 그리고 도시의 문명과 역사의 향기는 과연 어떤 것이었을까.

이중섭이 평양으로 이주해 보통학교를 다니던 시절, 평양은 체육 행사로 들뜬 나날을 선물해주었다. 축구·야구만이 아니라 실내 정구·탁구·농

구며 유도에 이르기까지 각종 경기가 번성했고, 1929년에는 경성과 평양 축구대항전이 열리기 시작하여 두 도시 시민들을 열광케 했다.

이중섭이 체육에 몰입했던 데는 평양의 그와 같은 분위기가 작용했다. 대한제국 시대부터 학교를 중심으로 축구·야구가 활성화되기 시작하였고, 평양기독교청년회가 1921년 5월 19일과 20일 이틀 동안 제1회 전조선축구대회를 개최함으로써 평양은 체육의 도시로 나아갈 수 있었다. 1925년에는 평양에 관서체육회關西體育會가 창립되어 경성의 조선체육회와 버금가는 기관으로 활약했는데, 이때가 바로 이중섭의 평양 시절이었다.

관서체육회가 주최한 1925년 5월 제1회 전조선축구대회가 열렸다. 여기에 출전한 종로공립보통학교는 약송보통학교에 무려 4 대 0으로 패했다. 그러나 다음 해인 1926년 6월 21일부터 24일까지 열린 제2회 전조선축구대회에 출전한 종로공립보통학교는 1, 2차전을 통과한 다음 결승전에 진출한 끝에 해주 의창보통학교에게 0 대 1로 패해 아쉽게도 준우승에 머물렀다. 이때 경기 장소가 종로공립보통학교였으므로 전교생이 모두 열광하는 응원전을 펼쳤을 것이고, 4학년 학생인 이중섭 또한 들떴을 것이다. 1927년 5월에는 새로 건설한 기림리箕林里 공설운동장에서 열린 제3회 대회에서도 발군의 기량을 발휘하여 결승전까지 진출했지만 대동삼혜보통학교에 0 대 1로 져서 준우승에 만족해야 했다. 그뿐 아니라 평양기독교청년회가 별도로 주최하는 전조선축구대회에서 1924년부터 소학부를 신설하자 종로공립보통학교는 1926년 제6회 대회 때 첫 출전했다. 대동학원에 2 대 3으로 패배했지만 들뜬 기운에 물드는 건 기분 좋은 일이었을 거다.

체육에 재능을 보인 소년 이중섭이었으므로 열광했을 것인데 무엇보다도 빙상경기대회에 눈길이 가는 건 어쩔 수 없는 일이었다. 보통학교 3학년 때인 1925년 1월 조선체육회가 주최한 경성 한강漢江에서의 제1회 전조선빙상경기대회에서 평양 출전 선수들이 모든 분야를 휩쓸었던 사건은 강렬한 환희이자 자극이었다. 이중섭은 스케이트를 타고 싶었는데 외할아버지가 허락했는지, 그리고 스케이트 장비를 마련해주었는지는 알 수 없다.

평양에서 화가로서의 싹을 틔우다

노래도 잘하고, 운동도 잘하던 이중섭이 왜 미술에 더욱 빠져들었을까. 모를 일이지만 체육, 음악, 미술 가운데 망설이다가 선택의 결단을 내렸다기보다는 자연스러운 흐름이 아니었을까. 당시 평양 미술계의 분위기가 의문에 답을 줄 것이다.

이 시절 조선 최초로 서양 미술을 배워온 화가이자 평양 출신인 두 사람, 김관호金觀鎬(1890~1959)와 김찬영金瓚永(1893~1960)의 명성은 평양만이 아니라 전 조선의 것이었다. 미술에 관심을 기울이던 평양 소년이라면 설레지 않을 수 없었을 게다. 이중섭의 직접 관련 기록이 없으므로 이 시절, 평양에서 자라 화가가 된 박영선朴泳善(1911~1994)의 증언에서 그 흔적을 살펴보아야겠다. 평양 상유리上儒里 상유보통학교를 거쳐 1926년에 평양고등보통학교로 진학한 박영선은 1927년 삭성회 회화연구소에 들어갔다. 그는 보통학교 시절부터 김관호의 회화 세계에 매료되어 있었는데 박영선은 종로공립보통학교에 걸린 정물화와 풍경화를 보았고, 또 다른 곳에서 평양갑부 김능호 초상화를 관람했는데 그 충격은 다음과 같았다.

상당한 충격을 받았어. 전신상 50호 유화 작품인데 르네상스 시대의 라파엘로 Raffaello(1483~1520) 작품에서 느낄 수 있는 중후함이랄까, 에노꾸(繪の具, 물감)를 두툼하게 발라서 인물의 볼륨이 살아 있는데, 야! 이게 진짜 그림이구나 싶었지. 유화의 진수를 느꼈어.[30]

이중섭이 다니던 종로공립보통학교에 김관호의 작품이 걸려 있었던 것인데 타교 학생조차 볼 수 있었으니까 그 학교 학생, 그것도 그림을 잘 그리기로 소문난 이중섭이 못 보았을 리 없다. 아니 훨씬 더 강렬한 시선으로 김관호의 세계에 다가갔을 것이다.

또 이중섭은 『스튜디오』The Studio라는 영국의 미술 잡지와 일본에서 가져온 서양 미술 서적 등을 보고 그림에 심취해 들어갔는데 부유한 집안 사

정을 감안하면 이런 책을 구하는 일이 그렇게 어려운 건 아니었다. 게다가 6년 내내 종로공립보통학교를 함께 다닌 김병기의 집에 놀러갈 때면 서양 미술 도구를 마음껏 볼 수 있었다.[31] 김병기의 집이 다름 아닌 김병기의 아버지이자 화가 김찬영의 집이었다. 여기에 놀러간 이중섭은 그저 도구만 구경하진 않았다. 매번은 아니었어도 잠시 저 김찬영의 거실을 살펴보기도 했고 거기 있었을 온갖 서화골동이며 유채화와 마주치기도 했다.

김찬영은 평양의 대부호 집안에서 태어나 1912년 일본으로 건너가 도쿄미술학교 서양화과에 입학하여 1917년에 졸업한 뒤 『영대』靈臺, 『창조』創造, 『폐허』廢墟 동인으로 문필 활동에 탐닉하는 가운데 서화골동 대수집가로 명성을 떨치고 있었다. 조선미술관 주인 오봉빈吳鳳彬은 김찬영에 대해 다음처럼 썼다.

세상에서 드물게 보는 선인善人이요, 호인이라 조선에서 제일이라는 고려기高麗器를 위시하여 서화골동 전부가 호품이요 진품[32]

평양 미술계에 짙은 그림자를 드리운 김찬영. 삭성회 담임강사로 학생들에게 영향을 미친 그의 예술론은 심미주의였다. 그는 "돼지 목에 진주를 던지지 말라"는 속담을 내세워 '예술이란 대중의 이해를 구하고자 하는 것이 아니며, 천재와 대중 사이의 거리'를 확고히 믿었던[33] 예술지상주의자였다.

모든 자유 앞에서 의義와 선善과 정情을 구할 때 우리가 아름답다고 하는 그 반면을 탐구하려 하며 선과, 정을 구할 때에 모든 범안凡眼이 기피하며 돌아보지 아니하던 악과 추 가운데서 어떠한 신념이며 진실한 정조를 얻으려 하는 것이 근대인의 욕구하는 경향인 듯합니다.[34]

그리고 김찬영은 "이지理智와 공포를 벗어놓고 영적적라靈的赤裸의, 자기의 자유로운 감정과 속임 없는 감각의 표현"[35]을 주장했고, 이러한 '감정

과 감각의 자유'로서의 예술론은 평양의 미술학도들에게 하나의 유혹이었을 것이다.

이중섭이 태어나기 두 해 전인 1914년 윤영기尹永基(1833~1927 이후)가 임청계任淸溪(?~1913 이후), 노원상盧元相(1871~1928), 김유탁金有鐸(1875 ~1921 이후), 김윤보金允輔(1886~1936) 같은 미술인들과 더불어 기성서화회箕城書畵會를 창설했을 만큼 평양 미술계의 움직임은 상당한 것이었다.[36]

1908년에 일본으로 건너간 김관호가 1911년 9월 도쿄미술학교 서양화과에 입학한 뒤 1916년 3월 수석으로 졸업하면서 화제를 뿌린 채 귀국해 그해 12월 평양에서 개인전을 개최함으로써 평양을 떠들썩하게 했다. 김찬영도 김관호의 뒤를 이어 1912년 도쿄미술학교 서양화과에 입학하고, 1917년 3월에 귀국함으로써 평양 미술계는 서양 미술을 자기 것으로 받아들일 준비를 마친 셈이었다. 평양고등보통학교를 졸업한 이종우李鍾禹(1899~1981)도 1918년 9월 도쿄미술학교 서양화과에 입학했다.

경성에서 1921년 4월 제1회 서화협회전람회, 1922년 5월 제1회 조선미술전람회가 창설되자 평양에서도 1922년 11월 평양 미술계를 주름잡던 30여 명이 150점의 작품을 출품해 우춘관又春館에서 평양 미술전시회를 개최했다.[37]

1922년 제1회 조선미술전람회에는 기성서화회의 노원상·김유탁·김윤보가 동양화부에 응모하여 입선했지만 김관호와 김찬영은 응모하지 않았는데, 1923년 5월 제2회 때에는 서양화부에 김관호가 대동강변의 여성 나체를 그린 〈호수〉를 응모하여 입선했고 김찬영은 여전히 응모하지 않았다. 바로 이해가 이중섭이 평양으로 이주해온 때다. 다음 해인 1924년 제3회 때는 일본인 나카가키 고지로中垣虎兒郎의 〈자화상〉, 오카쿠라 미츠유키岡藏光行*의 〈춘감〉春酣 둘뿐이었다.

* 도록 『제3회 조선미술전람회』에는 '光行岡藏'으로 표기되어 있으나 성과 이름의 순서가 바뀌었음.

그러나 1925년 5월 제4회 조선미술전람회에는 도쿄미술학교 서양화과 학생 윤성호尹聖鎬(1904~?), 평양 숭실중학교 학생 길진섭吉鎭燮(1907~1975)과 전봉래田鳳來 세 사람이 나란히 입선에 올랐다. 이해에 일본인은 〈소녀〉를 낸 나카가와 노리中川憲郎 한 사람뿐이었다. 이러한 분위기에 힘입어 어떤 논의가 일어났고 준비 끝에 삭성회가 출범하면서 1925년 7월 1일 평양 천도교 종리원宗理院에 삭성회 회화연구소 개소식이 열렸다. 삭성회는 유채화 분야에 김관호 · 김찬영, 수묵채색화 분야에 김윤보 · 김광식金廣植을 담임강사로 초빙하고서 2년 과정의 학제를 마련하여 학생을 모집했다.[38]

삭성회는 다음 해인 1926년 7월 제1회 삭성회미술전람회를 열었는데 매일 1,000여 명의 관객이 성황을 이루었다. 1927년 10월에는 그 규모를 키워 경성의 화가들까지 초대하였고, 관객에게 투표를 하도록 해서 1등 수상 작품을 선정하고 관객에게도 시상하는 제도를 시행했다.

1925년에 이어 1926년 제5회 조선미술전람회에서도 전봉래와 권명덕權明德(1908~?)이 입선하였지만 다음 해인 1927년 5월 제6회 조선미술전람회에는 삭성회 학생을 포함하여 평양 출신 일곱 명이 대거 입선함으로써 분위기가 일변했다. 〈풍경〉의 박인철朴寅鐵, 〈교회로 가는 길〉의 장승엽張承燁, 〈자화상〉의 권명덕은 삭성회 회원이었고, 숭실중학생 길진섭이 또 〈풍경〉으로 입선했으며, 그 밖에 최세영崔世永이 〈습작〉, 사사키 노부오佐木信雄가 〈초추〉, 미나미 도시오南敏夫가 〈정물〉로 입선했던 것이다.

이런 기세에 힘입어 1928년 2월 삭성회는 임시위원장 김관호의 사회로 임시총회를 개최하고 정식으로 전문 미술학교 설립을 결의했으며, 이를 위해 김관호, 김찬영을 포함한 준비위원회를 조직했다. 그리고 5월 제3회 삭성회미술전람회를 개최하고 공모전 심사위원으로 김관호, 김찬영, 김윤보, 김광식이 나섰다.

고분벽화, 이중섭 예술의 첫 번째 운명

이중섭 예술의 운명을 결정지은 최초의 인연은 고구려 고분벽화와의 만남

종로공립보통학교 졸업식 사진이다. 이중섭은 앞에서 세 번째 줄 맨 오른쪽에 서 있고 바로 옆에 서 있는 이가 김병기이다. 종로공립보통학교 시절 이중섭은 노래도 잘하고 운동도 잘하던 학생이었고, 미술에도 재능을 보였다. 졸업반이던 1928년 8월 7일 개관한 평양부립박물관에 전시된 강서고분벽화와의 만남은 소년 이중섭에게 감동을 주었고 이후 화가 이중섭에게도 큰 영향을 미쳤다.

이다. 고분벽화와의 만남은 상상 이상이었다. 이중섭도 직접 보았을 김찬영 수집품의 경이로움도 굉장한 것이었지만 어린 소년의 마음을 온통 사로잡은 것은 고분벽화 이야기였다. 실제로 평양부립박물관이 고분벽화를 가장 중시하는 진열 방식을 취한 데서 보듯 당시 누구나 무덤에서 나온 저 괴이한 그림을 주목했고 그것은 천년의 신비와 매혹의 감동을 뿌려주고 있었다.

그러니까 이중섭 예술의 특징인 '신비주의의 몽환'이나 '초현실의 환영' 또는 '민족주의의 향토애'는 평원, 평양, 정주로 이어지는 지역의 풍토와 그 시절을 살아온 사람들의 이야기이며 그들이 믿고 따르던 신화와 전설의 모든 것이다. 김병기는 이중섭이 평양 종로공립보통학교 시절부터 '편협하리만큼 그림에 열중하거나 하나의 소재를 자기 것으로 만들기 위하여 파고드는 습성'이 두드러진 인물이었다고 했다.[39] 이러한 집중력은 어린 이중섭으로 하여금 고분벽화에 더욱 깊이 빠져들게 만들었다.

바로 그 신비와 몽환의 벽화를 재현해둔 평양부립박물관이 개관한 때는 1928년 8월 7일이다. 종로공립보통학교 졸업반인 6학년 시절의 일이었고, 이중섭에게 의미심장한 사건이었다.

박물관이 자리 잡은 평양시 욱동旭洞(旭町)은 평양 한복판으로 종로공립보통학교에서 매우 가까운 곳이었다. 물론 학생이라고 해서 수시로 관람하기보다는 수업 과제 요청에 따라 관람을 하는 정도였다. 개관 이래 1931년까지 하루 평균 39명의 관객이 드나드는[40] 고요한 박물관이었다.

박물관 진열실은 평양도서관 3층을 개조하여 꾸몄는데 화려하진 않아도 충실했다. 계단을 실물 크기의 고분 단면으로 꾸몄고, 80평의 진열실에 온갖 동종銅鐘, 도기陶器, 도검刀劍, 석기石器 등 유물 700여 점을 순서대로 진열해두었다. 평양중학교 및 상품진열소 소장품 그리고 평양여학교 교장 시라가 주키치白神壽吉 같은 수집가 몇 명으로부터 기탁받은 낙랑과 고구려의 유물이었다.

전시품목 가운데 주목할 만한 것은 강서벽화 고분모형 설치 및 고분벽화 진열이었다. 강서의 고분벽화는 1906년 강서군 군수에 의해 처음 발견

되었고, 1910년부터 1911년 사이에 일본인 학자들이 강서대묘·강서중묘를 포함해 수렵총·감신총·성총·용강대묘·연화총·쌍영총에서, 1916년에는 개마총·호남리사신총·천왕지신총에서 잇따라 고분벽화를 발견해나갔다.[41]

이중섭은 오산 시절에도 방학 때를 비롯해 체육 행사 참가를 이유로 평양을 출입하고 있었으므로 박물관 출입 기회가 빈번했다. 1933년 9월 8일 모란봉 을밀대 남쪽에 새로 지은 평양부립박물관이 들어섰다. 10월 7일에는 조선총독이 참석하여 개관식을 거행하고 당일부터 시민에게 공개함으로써 명소로 군림하였는데 5,000평의 대규모를 자랑하는 것이었다. 진열실은 모두 일곱 개로 석기시대부터 시대 순서로 진열하여 역사의 흥망성쇠를 따라 관람하도록 꾸몄다. 박물관은 그림엽서를 제작해 판매하고 매주 월요일 정기 강연 및 강습회를 열었는데 학교와 연계하여 역사 특강도 개최했다. 특히 박물관에는 제6실을 아예 강서고분으로 채웠다. 고분모형과 벽화로 가득 찬 이 고구려실은 평양부립박물관의 핵심이었다.[42]

함께 화단 활동을 전개한 문학수文學洙(1916~1988)는 1941년 6월 조선미술의 특징을 말하는 한 좌담에서 강서고분의 벽화를 언급하며 그것을 '지상으로 끌어내야 한다'[43]고 주장했다. 이런 생각은 비단 문학수 혼자만의 것이 아니었다. 평양에서 태어나고 자라난 문학수와 더불어 바로 그 평양에서 성장한 이중섭의 것이기도 했다.

이중섭이 죽은 다음 해인 1957년에 비평가 정규가 저 '이중섭의 감성과 작품 의욕'의 원천을 고구려 고분벽화와 불상佛像에서 기인하는 것이라고 지적했고,[44] 1961년에 비평가 이경성이 '능히 고구려의 벽화 예술에 직결直結'하고 있다고 지적한 것도 막연한 추론이 아니라 학창 시절 이중섭의 평양부립박물관 체험을 염두에 두었던 까닭이다.[45]

빛나는 학창 시절

낙방, 그리고 오산과의 만남

시험을 앞둔 바로 전날에도 태연하게 그림을 그리며 놀던 이중섭은 평양 상유리 만수산萬壽山 아래에 있는 평양 제2고등보통학교에 응시했지만 보기 좋게 낙방했다. 당연한 귀결이었으므로 외할아버지는 불호령 대신 안타까운 눈길을 바라보며 한 해를 쉬도록 했다. 왜 한 해를 쉬게 했을까. 그것은 이중섭의 파고드는 습성을 간파한 외할아버지의 배려였다. 어린 손자에게 여유로움을 배울 기회를 마련해준 것이다. 한 해가 흐르고 또다시 진학에 실패했다. 1930년 새해가 밝자 고심 끝에 오산고등보통학교五山高等普通學校(이하 오산고보)로 보내기로 했다.

종로공립보통학교 동기동창 김병기는 1965년의 글 「이중섭, 폭의 부조리」에서 "인생관과 예술관의 바탕이 오산고등보통학교라는 터전 위에서 형성되었다"고 규정했다. 그리고 그 형성 과정을 특징짓는 네 가지 사실은, 첫째 오산고보의 민족정신과 인도주의 영향, 둘째 도화 및 영어 교사 임용련의 영향, 셋째 10년 동안 소에 미친 생활, 넷째 종이쪽지에 물감을 비벼 발라놓는 작업이라는 것이다.[46]

이상의 네 가지는 고구려 고분벽화와의 만남에 이은 두 번째 운명이다. 그 가운데 오산고보 선택은 첫째, 오산학교 설립자인 이승훈李昇薰(1864~1930)과 외할아버지의 인연에 따른 것이다. 이승훈이 평양에 자기회사瓷器會社를 설립했을 때인 1909년, 외할아버지는 평양의 유력한 기업인이었다. 게다가 오산고보는 읍에서 남쪽으로 4킬로미터가량 떨어진 곳이어서 번화한 도시 평양의 환경과 달리 외손자가 학업에 집중할 만한 조건을 갖추었다고 생각했을 것이다. 실제로 오산고보에는 평안도만이 아니라 함

경도, 황해도, 경상도 출신이 섞여 있었는데 "전국의 여러 고장에서 학생들이 모여든 때문"으로, 이승훈을 "사모하는 부형들이 그 자제들을 사람답게 가꾸어보자고 수천 리 길을 멀다 않고 오산에 보냈던 것"이었다.[47] 오산에 유학 온 이중섭은 박희조 장로의 집에서 하숙을 시작했다. 박희조 장로와 어떤 인연인지 알 수 없지만 외할아버지 이진태에게는 어린 외손자를 맡길 만큼 신뢰할 만한 인물이었던 게다.

이중환은 『택리지』에 "평안남도는 내지와 가까워서 문학을 숭상하지만 평안북도는 풍속이 어리석고 무예를 숭상한다"고 지적하면서도 "오직 정주만은 과거에 오른 인사가 많이 나왔다"[48]고 하였다. 게다가 오산고보 설립 직후인 1908년에 경성의 『황성신문』에서도 "정주군은 예부터 관리들과 유학자 들이 매우 성하다"고 지적하고서 "오산학교가 설립된 후로 비상히 진취하는지라, 이에 정주군의 인사人事가 흥기하고 있다"고 하였다.[49] 이처럼 오산고보는 평양뿐만 아니라 경성에까지 그 명성이 널리 알려진 명문이었다.

이승훈이 1907년 12월 24일 오산학교를 개교하면서 말하기를 "내가 이 학교를 경영하는 것은 오직 우리 민족에 대한 나의 책임감 때문입니다. 내가 학교를 경영하거나 그 외 사회의 모든 일을 할 때 신조로 삼고 나가는 것은 첫째 '민족을 본위로 하라'는 것과, 둘째 '죽기까지 심력을 다하라'는 것입니다"[50]라고 하였다. 이때 이미 이승훈은 독립운동 비밀결사인 신민회 회원이었고, 그 뒤 1911년 9월에 105인 사건[51]으로 복역하였으며, 1919년 3·1운동 '민족대표 33인'으로 참여한 인물이었다. 이중섭이 오산고보에 입학하기 바로 전해인 1929년만 해도 66세의 이승훈은 학교를 무대로 왕성한 활동을 펼치고 있었지만 그다음 해 5월 별세하고 말았다.[52]

이중섭이 오산고보에 입학할 즈음에는 동맹휴학으로 얼룩지기 시작한 때였다.[53] 개교 20주년을 맞은 1927년에 거행한 최초의 동맹휴학에 이어 1928년에도 조선어를 정규과목으로 채택하라는 요구로 동맹휴학을 단행했고, 특히 1929년 3월에 3·1운동 10주년을 기념하여 또다시 동맹휴학이 벌어졌다.

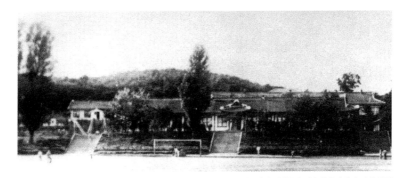

이중섭이 평양 제2고등학교에 낙방한 뒤 입학한 오산고등보통학교는 이중섭의 인생관과 예술관의 바탕이 되어 주었다. 이중섭은 미술부원으로 활동하면서 교사 임용련을 비롯해 많은 선후배와 더불어 화가의 길을 꿈꾸곤 했다.

1929년 11월 3일 광주학생운동이 일어나 시위와 휴학 사태가 전국으로 번져나갔는데 오산고보도 예외가 아니었다. 방학 중이었음에도 1930년 1월 18일 500여 명의 학생 시위대가 정주역까지 진출하는 투지를 보여주었다. 37명이 구속되었지만 설립자 이승훈의 노력으로 대부분 석방되었으나 끝내 세 학생은 제적시키지 않을 수 없었다.*

1930년에 입학한 신입생 이중섭은 놀라운 사건을 전해 들어야 했다. 1928년부터 오산학교 교사로 부임한 함석헌咸錫憲(1901~1989)이 당시 무교회주의자 단체인 성서조선의 동인이었고, 1929년 가을에는 설립자 이승훈도 여기에 뜻을 함께하여 학생과 함께 오산성경연구회를 조직하는 일이 있었다. 『성서조선』은 "성서보다 교회당을 중시하는 자"를 비판하였는데, 창간사에서 다음과 같이 주장하고 있었다.

성서조선아, 너는 소위 기독신자보다도 조선혼朝鮮魂을 소지한 조선 사람에게 가라. 시골로 가라. 산촌으로 가라. 거기서 초부樵夫 1인을 위함으로 너의 사명

* 이때 제적당한 선우기성, 신기복, 임창원은 55년 뒤인 1985년에 명예졸업장을 받았다(한규무, 『이승훈』, 역사공간, 2008, 182쪽).

을 삼으라.[54]

당시 큰 존경을 받던 이승훈의 이 같은 선택은 기독교계에 충격을 주었고, 이로 말미암아 이승훈은 1930년 2월 5일 장로회로부터 면직당하였으나 개의치 않았다. 그리고 무엇보다 오산학교 학생들에게 깊은 인상을 심어주기에 충분한 사건이었다.

혼란 속에서도 뜨거운 열정이 들끓는 시절이었다. 티 없이 맑은 소년 이중섭은 동맹휴학이며 시위·체포·투옥·제적, 게다가 장로 면직과 같은, 결코 겪을 수 없는 상황과 마주치며 놀라워했고 또 자신이 살아가는 사회, 그 시대, 식민지 조선인의 저 조선혼이 일렁이는 장면을 목격해나갔다.

타잔 같은 남학생, 미성을 지닌 사람

김병기의 증언에 따르면, 이중섭은 "그는 타잔이란 별명을 갖고 있듯이 173센티미터의 늘씬한 체격이요 또 청년 시절에 러닝, 철봉, 수영, 권투 등 만능 운동선수였던"[55] 인물이다. 조정자의 기록에 따르면, 언제나 '새벽부터 일어나 냉수마찰'을 했고, 해마다 대동강 스케이트장에서 열린 종합체육대회에서 1등만 했기에 여학생들의 시선을 모았던 학생[56]이었다. 그리고 고은의 기록에 따르면 단거리 선수로 오산고보 대표, 5인 집단의 철봉 대차륜大車輪*은 명인 수준, 권투 역시 선수급이었고 심지어 100근짜리 아령으로 흥곽운동을 하여 역사力士로 불린 인물[57]이었다.

1921년부터 상영된 미국 영화의 남성 주인공 '타잔'은 모험심 넘치는 남성미의 전형이었고, 곤란한 처지에 빠진 여성을 구원하는 영웅이었다. 오산고보 시절 이중섭이 바로 그런 남성이었던 게다. 이중섭에게 체육은 최고의 활력소였다. 타잔의 열정으로 달리고, 뛰고, 미끄러지다 공중을 나는 이중섭에게 여학생들의 환호와 갈채가 쏟아졌고, 드디어 지나치다 싶은

* 대차륜은 요즘 말로 '기계체조'를 뜻한다.

순간 팔뼈가 부러지고 말았다. '평양 종합체육대회가 열리는 대동강 스케이트장에서 매년 1등을 차지'했다는 조정자의 기록은 확인할 수 없지만, 당시 오산고보 출신 보성전문학교 학생 최희원崔禧元의 존재는 오산 학우들의 환호를 불러내기에 충분했다.

최희원은 이중섭이 오산고보에 입학하기 두 해 전 이미 평안도의 별이었다.** 이중섭이 오산 사람이 되기 한 해 전인 1929년에도 최희원은 한일대항빙상경기대회에서 1등, 제10회 전조선경기대회에서 육상 5종경기 종합 2위에 올랐다.*** 정주와 오산의 별이었던 최희원에게 열광했던 시대가 가고, 이중섭이 4학년이 되었을 때인 1934년에 또다시 오산과 정주가 출렁거렸다. 이번엔 축구였다. 관서체육회가 주최하는 제10회 전조선축구대회가 1934년 1월 10일부터 평양 기림리 공설운동장에서 열렸다. 준결승전에 올라간 오산고보가 명신학교를 1 대 0으로 이겨 결승전에 진출, 격전 끝에 숭실고등보통학교에 1 대 0으로 패배해 아쉬운 준우승에 머물며 정주, 오산을 뒤흔들어놓았다.

이중섭은 그렇게 체육에 빠진 타잔 같기만 한 사람은 아니었다. 이중섭은 '음악학교에 진학을 권할 만큼 좋은 목소리의 소유자'였는데 패기 넘치는 행진곡 「소나무여」는 평생 목청 돋워 부르던 노래였다.

소나무여 소나무여 변함이 없는 그 빛
비 오고 바람 불어도 그 기상 변치 않으니

** 　 1927년 10월 15일부터 경성운동장에서 열린 제3회 조선신궁경기대회에서 최희원이 육상 5종경기 종합 2등에 올랐다. 오산고보 출신 최희원은 보성전문학교로 진학한 뒤 1928년 1월 15일 경성 한강에서 조선체육회가 주최한 제4회 전조선빙상경기선수권대회에서 800미터에서 1등, 1500미터에서 2등을 차지하였다. 1월 30일 대동강 빙판에서 동아일보사 평양지국의 주최로 제3회 전조선빙상경기대회가 열렸고, 여기서 최희원이 500미터에서 1등, 1500미터에서 2등을 차지하였다. 6월 23일부터 경성운동장에서 열린 제3회 전조선육상경기대회에서는 투원반에서 1등, 투창에서 2등, 5종경기 종합 3등을 기록했다.
*** 　 1929년 2월 4일 경성 한강에서 열린 한일대항빙상경기대회에서 최희원은 1등, 1929년 6월 13일부터 경성운동장에서 열린 제10회 전조선경기대회에서 투항마 3등, 5종경기 종합 2위에 올랐다.

소나무여 소나무여 내가 너를 사랑한다

　이중섭에겐 '그런 소탈하고 민요적인 애창곡이 몇 곡 더' 있었다.[58] 그 가운데 오산 시절에 배운 저 가곡 「낙화암」은 이광수李光洙(1892~1950)가 작사하고 안기영安基永(1900~1980)이 작곡한 것이다.

사자수 내린 물에 석양이 비낄 제
버들꽃 나리는데 낙화암 예란다
모르는 아이들은 피리만 불건만
맘 있는 나그네의 창자를 끊노라
낙화암 낙화암 왜 말이 없느냐

700년 누려오던 부여성 옛터에
봄 만난 푸른 풀이 옛 빛을 띠건만
구중의 빛난 궁궐 있던 터 어데며
만승의 귀하신 몸 가신 곳 몰라라
낙화암 낙화암 왜 말이 없느냐

어떤 밤 물결 속에 곡소리 나더니
꽃 같은 궁녀들아 어디로 갔느냐
임 주신 비단치마 가슴에 안고서
사자수 깊은 물에 던졌단 말이냐
낙화암 낙화암 왜 말이 없느냐

　이 노래는 가수 고복수高福壽(1911~1972)가 1931년 콜롬비아레코드 주최 전선9도시콩쿠르대회全鮮九都市concours大會에서 3등을 차지할 때 불렀던 노래[59]일 만큼 크게 유행하고 있었다. 작곡가 안기영은 1926년에 귀국한

미국 유학생이었고, 작사자 이광수는 1910년부터 1915년까지 오산학교 교사로 재직했던[60] 소설가였다. 쟁쟁한 명성을 떨치던 이들의 합작품인 가곡 「낙화암」. 누군들 설렘 없이 부르거나 들을 수 없던, 시리도록 가슴 저린 노래였다. 특히 오산학교 학생들에게는 더욱 그랬다. 그래서였을까, 이중섭이 "술 마시면 즐겨 부르던"[61] 노래였다.

오산고보 미술부

이중섭은 오산만이 아니라 전국 규모로 전개되는 동맹휴학에 마주치긴 했어도 이를 주동하는 역할과는 거리가 먼, 관찰하는 학생이었다. 그 시대와 거리를 둔 채 미술, 음악, 체육에 전념했을 뿐이다. 1학년 때 특별활동 모임인 미술부에 가입했다. 여기서 1년 상급생인 문학수, 동급생으로 안기풍安基豊(1914~?)을 처음 만났다. 왜 체육, 음악이 아니라 미술부에서 만난 것일까. 기록이 없어 알 수 없지만 당시 오산고보 미술부에는 하나의 신화가 있었다.

한삼현韓三鉉(1907~?)이라는 이름. 오산 출신으로 일본의 미술대학에 입학한 최초의 이름. 1927년 4월 도쿄미술학교 서양화과에 입학한 인물이다. 한삼현은 평안북도 의주군 고진면 출신으로 오산고보에 진학했다. 하지만 3년만 수료하고 정주공립고등보통학교로 옮겨가 졸업한 뒤 도쿄로 건너갔다.[62] 1932년 3월 〈자화상〉을 제작해 졸업 작품으로 남겨두고서 귀국했는데 홀연 어디론가 연기처럼 사라져 미술동네에선 더 이상 볼 수 없는 인물이었다. 그 전설 같은 선배 이야기를 들으며 문학수, 이중섭, 안기풍 같은 풋내기 후배들은 꿈을 그렸다. 옹기종기 미술실이며 뒷산에 올라 끊임없이 변모하는 구름을 보며 화가의 길이라든지, 도쿄로 가는 유학의 길을 따져보곤 했던 것이다.

미술부 동기 안기풍은 1914년 12월에 태어나 햇수로 따지면 이중섭보다 두 살 위지만 거리감 없이 지낼 수 있었다. 안기풍의 고향은 정주 오산과는 청천강을 사이에 둔 지척의 안주였고, 안주는 이중섭의 고향 평원군

과 이웃이었기에 거의 한 고향 사람이었다. 특히 안기풍은 이중섭과 함께 제국미술학교를 거쳐 문화학원文化學院으로 옮길 때 함께한 동반자였다.

문학수[63]는 동갑내기 이중섭과 마찬가지로 평양에서 진학하지 못한 채 이곳 오산고보로 유학을 온 선배였다. 문학수도 미술부에 가입했다. 그러나 문학수는 이중섭과 사뭇 다른 길을 걸어갔다. 사회운동, 민족운동에 직접 가담한 문학수는 1931년 2월에 동맹휴학을 주동할 만큼 성장해버렸고, 2월 4일자로 퇴학을 당한 열일곱 명 가운데 한 명이 되자 평양으로 가버렸다.* 당시 오산고보 학생들은 1929년 11월에 일어난 광주학생운동이 전국 규모로 확대되는 과정에 합류하였는데, 1931년 2월에도 350여 명이 시험을 거부하고 동맹휴학에 돌입하였다. 이런 중에 문학수가 떠났지만 1936년 도쿄에서 문학수는 문화학원 신입생으로, 이중섭과 안기풍은 제국미술학교 신입생으로 셋이 나란히 진학했다. 그리고 이중섭, 안기풍이 1937년에 문화학원으로 이적함에 따라 이들 셋은 결국 한 학교의 동문으로 다시 뭉친 기이한 사연의 주인공이 되었다.

그리고 1932년에 홍준명洪俊明과 승동표承東杓(1918~1997), 1933년에 김창복金昌福이 입학해 미술부에서 선후배로 만났다. 특히 김창복은 이중섭과 같은 하숙집에서 생활했는데 김창복과 홍준명은 뒷날 일본 유학 시절부터 부산 피난 시절에 이르기까지 인연을 지속해나간 동료였다. 홍준명[64]은 이준명李俊明, 홍여경洪麗耕[65]이나 홍하구洪河龜란 이름을 사용하기도 했지만 같은 사람이다.[66] 1934년 평북중학교 대항육상경기대회 100미터, 200미터 및 포환 원반던지기에 출전한 선수로서 다음과 같은 사람이었다.

홍준명은 몸집이 뚱뚱하고 고릴라라는 별명으로 오산의 인상을 남겼다. 그는 미

* 리재현, 『조선력대미술가편람』, 문학예술종합출판사(평양), 1999, 337쪽. 당시 이 사건을 보도한 기사(「16일까지 등교를 학교당국이 통지」, 『동아일보』, 1931년 2월 7일; 「오산고보의 퇴학생을 검거」, 『동아일보』, 1931년 2월 13일)에는 "주모자 열일곱 명에 퇴학처분을 단행하였다"고 하였지만 그 명단은 밝히지 않았다.

술에도 특별한 취미를 갖고 인물화 등을 그렸는데, 졸업 후에 동경에 가서 이중섭과 같이 미술 공부를 하였다.[67]

마찬가지로 승동표도 유명한 유도선수였는데,[68] 이중섭이 체육 분야에서 뛰어난 기량을 과시하고 있음을 생각한다면 오산의 화가 지망생은 그러니까 운동선수단 같았던 것일까.

미술교사 임용련, 백남순

1930년 11월 경성 동아일보사 사옥 화랑에서 임용련任用璉(1901~?)과 백남순白南舜(1904~1994) 귀국 기념 부부전람회가 열렸다. 멀리 오산고보까지 이 이야기는 바람처럼 들려왔다. 『동아일보』가 연이어 보도 기사를 내보냈기 때문이다. 10월 29일자에는 초상 사진을 곁들인 「조선이 낳은 세계적화가」,[69] 11월 8일자에는 이광수의 비평 「임용련 백남순 씨 부처전 소인 인상기」[70]가 실린 데서 보듯 커다란 화제를 불러일으키고 있었다. 게다가 임용련은 다른 곳도 아닌 평안남도 서남쪽 대동강 하구에 자리 잡은 진남포鎭南浦 출신이었으니까 동향이었던 게다.

1931년 봄 2학년에 진급한 이중섭과 미술부원들에게 임용련, 백남순 부부의 교사 부임은 경이로운 사건이었다. 임용련은 일찍이 중국 난징 진링대학金陵大學과 미국 예일대학교 미술대학에서 유학하고, 1929년에 1년 동안 유럽을 여행하다가 1930년 파리에서 화가 백남순을 만났다. 백남순은 경성 출신으로 일찍이 도쿄여자미술학교에 유학했다가 귀국해 미술교사로 활동하던 중 1928년 프랑스 파리로 유학을 떠났다가 홀린 듯 임용련을 만나 결혼을 해버렸다. 그 이력[71]만으로도 두 사람은 조선인의 가슴을 뒤흔들 만한 한 쌍의 부부였다.

당시 임용련, 백남순 부부의 화풍은 인상파 화풍을 기본으로 삼았지만 1930년 부부전에 출품한 임용련의 〈십자가의 초상〉과 백남순의 병풍 형식에 그린 대작 〈낙원〉을 보면 인상파와 사실 묘사를 훌쩍 건너뛰어 야수파

나 구성파 그리고 환상 세계를 추구하는 자유로움에 빠져 있음을 알 수 있다. 이러한 경향은 1937년 목시회전에 출품한 임용련의 〈불상〉, 〈무슨 까닭에〉나 부부 합작으로 제작해 출품한 〈병풍〉에서도 확인할 수 있다. 〈불상〉과 〈병풍〉은 도판조차 남지 않았지만 〈무슨 까닭에〉는 흑백 도판이 남아 있는데 초현실주의 화풍을 구사하여 몽환 세계를 연출한 작품이다. 〈병풍〉에 대해 당대의 평론가 김주경이 "주관색의 과용"[72]이라고 비판한 평가에서 짐작할 수 있듯이 도발과 자극을 망설이지 않고 자유로움을 구사했다.

학생 이중섭이 교사 임용련, 백남순으로부터 "사실의 복사가 아닌 마음의 그림"을 그릴 수 있도록 배웠다고 묘사한 김병기는 부부 교사의 교육 기조를 다음처럼 기록했다.

당시 오산학교에는 임용련이라는, 미국 예일대학에서 미술을 수업하고, 유럽의 미술까지 두루 살피고 돌아온 미술교사가 있어서 새로운 사조思潮를 소개하였음은 물론, 특히 콤포지션composition을 통하여 향토적인 감각과 형상을 이끌어내도록 유도하였다.[73]

이러한 김병기의 기록은 김병기가 두 교사의 경력을 고려하여 짐작한 것으로 다음과 같은 취재기록에 바탕을 둔 것이었다.

임 교사는 일제의 국어 말살 정책에 대비하여 'ㄱ ㄴ ㄷ ㄹ' 등 한글 자모로써 콤포지션composition(구성) 운동을 전개한 적도 있었는데[74]

조정자도 논문 「이중섭의 생애와 예술」에서 임용련의 영향을 지적하고서 예의 저 한글 자모 구성 작업을 이중섭이 4학년 때 하면서 "원통하다. 이렇게 안타까운 것을 어떻게 하느냐"고 탄식했다고 적었다.[75] 이 기록은 중요한 것이어서 이종석도 「이중섭 연보」의 1934년 항목에 기록해두었으며,[76] 이영진은 「이중섭 연보」의 1930년 항목에 한걸음 나아간 내용을 기록해두

었다.

일제의 국어 말살 정책에 반발하여 한글 자모로 회화적 콤포지션을 많이 그렸으며 중섭은 이때부터 죽을 때까지 작품에 풀어쓰기 한글 외에 영문이나 다른 글로 사인sign(서명)을 한 일이 전혀 없음.[77]

 교사 임용련이 한글 자모를 활용한 방법을 제시하였고, 이에 이중섭이 공감하여 구성 작업을 수행한 것인데 근거 없이 그렇게 했던 것은 아니다. 그 시절 한글학자들은 언어가 민족의 존재를 가능하게 하는 것이라고 믿었다. 1928년 10월 9일 가갸날을 한글날로 변경하였고, 1929년 10월에는 조선어사전편찬회를 조직한 이래 1933년 11월에는 조선어학회가 한글맞춤법통일안을 발표했다. 특히 무엇보다도 동아일보사가 1931년 여름방학 때부터 전개한 브나로드 운동과 흐름을 함께하는 것이었다. 브나로드 운동은 "1,300만의 글 모르는 이에 글을 주자"는 목적을 내세운 계몽운동인데 여름방학을 맞이하여 학생계몽대·학생강연대·학생기자대로 나누어 "남녀 학생을 총동원"[78]하였고, 또한 조선어학회 후원으로 동아일보사는 별도의 조선어강습회를 진행했다. 특히 8월 11일부터 15일까지 정주에서 조선어강습회가 개최되었는데, 이때 강사는 이윤재李允宰(1888~1943)였다.[79] 한글학자 이윤재는 1924년 오산고보 교사를 역임했던 인연도 있어서 오산고보 구성원들의 관심이 집중되었던 것인데 그것만이 아니더라도 당시 한글에 대한 관심은 학생들만의 것이 아니라 전국 규모로 고조되고 있었다.

 한글 구성 작업이라는 수업 방식은 민족운동이라는 당시 시국 사정과 연결된 미술교육의 형태이므로 이영진이 작품 서명과 연결시켜 민족의식으로 해석하는 건 자연스러운 일이었다. 그런데 그보다는 오히려 한글 자모를 활용하는 조형 방식의 자유로움과 종이쪽지에 물감을 비벼 발라놓는 작업의 실험성을 강조한다든지 또는 야수파, 구성파 또는 표현풍이나 초현실풍을 넘나드는 임용련, 백남순 화풍의 전위성이 끼친 영향이 더욱 중요

한 일이었다.

▍평양의 미술계 ▍

방학이면 들르곤 하는 평양의 미술계 이야기는 호기심을 자극했다. 1929년 9월 제8회 조선미술전람회에 평양 공립고등보통학교를 졸업한 선우담鮮于澹(1904~1984)이 〈나부〉裸婦로 입선했다. 선우담은 대동군大同郡 출신으로 도쿄미술학교 도화사범과 졸업생이었고, 다음 해인 1930년 제9회 조선미술전람회에서도 연속 입선을 했다. 또 평양 제2공립보통학교 졸업생 문석오文錫五(1904~1973)가 조각 〈나부〉로 입선했다. 문석오는 도쿄미술학교 조각과 재학생이었는데 이들은 이중섭에게 선망의 대상이었다.

특히 삭성회의 활력은 평양 미술계를 들뜨게 했다. 1925년에 출범한 삭성회는 1928년 삭성회 회화연구소 졸업생 권명덕權明德(1908~?)이 운영자가 되어 미술학교 승격 운동을 천명하는 가운데 1929년에는 프랑스 파리에서 귀국해 잠시 고향에 머물고 있던 이종우가 출강하는 일도 생겼다.[80] 이 같은 분위기에 힘입어 1931년 5월 제10회 조선미술전람회에 평양 화가들이 대거 입선했다. 일본인 여섯 명, 조선인 여덟 명으로 무려 열네 명이었다. 삭성회 회원만 해도 윤중식尹仲植(1913~2012), 박영선이 포함되어 있었다. 물론 선우담, 문석오도 계속 입선했고, 또한 평양 숭실중학교 학생 김원金源(1912~1994)과 염태진廉泰鎭(1914~1999)도 입선했다. 그리고 1931년 초 동맹휴학 사건으로 퇴학당한 문학수가 평양의 고등보통학교 학생이 되어 삭성회 회화연구소에 출입하기 시작했다.

그런데 삭성회 강사로 나갔던 김관호의 며느리가 2001년 2월, 딸 김옥순에게 구술해준 내용 가운데 김관호가 자신의 땅 절반을 팔아 선우담,

길진섭, 최연해, 문학수, 정관철을 선발하여 도쿄로 유학을 보내주었으며 입학금만이 아니라 학비까지 보내주었다는 이야기가 있다.[81] 선우담은 1926년 도쿄미술학교, 길진섭은 1927년 도쿄미술학교, 최연해와 문학수는 1929년 가와바타미술학교川端畵學校, 정관철은 1937년 도쿄미술학교에 입학했는데 김관호의 후원 여부와 관계없이 평양에서 화젯거리였고, 또한 1931년 9월 청도회靑都會와 1932년 5월 오월회의 출범은 고등보통학생 이중섭의 의욕을 자극했다.

생애 최초, 공모전에 입선하다

1932년 3월, 이중섭은 3학년으로 올라갔다. 한 해 전인 1931년 문학수가 동맹휴학을 주도하여 퇴학을 당한 채 평양으로 떠나버려 미술부 분위기가 휑하긴 했지만 올해 신입생들 가운데 아주 좋은 후배들이 있어서 그런대로 빈자리를 채워주고 있었다. 승동표와 홍준명 두 후배는 미술부원이긴 했지만 체육에도 뛰어나 이중섭과 제법 호흡이 잘 맞았다. 학교 분위기도 안정되었으므로 수업도 수업이지만 체육부나 미술부 활동에도 정진할 수 있었다.

임용련, 백남순 두 교사는 6월 22일 수요일 오후 늦게 미술부원들을 소집했다. 9월 21일부터 27일까지 경성의 동아일보사 화랑에서 제3회 전조선남녀학생작품전람회가 열리므로 여기에 응모할 작품을 준비하라는 것이다. 이 학생 공모전은 1929년 제1회에 이어 1930년 제2회*를 개최했지만 이때는 오산고보에 임용련, 백남순이 부임하기 전이므로 학생들에게 응모를 독려할 만한 능력이나 의지를 지닌 교사가 없었다.

이중섭과 무관한 두 차례의 전람회였음에도 흥미로운 사실이 감춰져 있다. 제1회전 때 이중섭의 평양 종로공립보통학교 1년 후배인 정관철이 두 점을 출품하여 초등도화부에 입선했으며, 또 같은 평양의 숭인학교 2학년 전봉제도 중등도화부에 입선한 것이다. 또 다음 해인 1930년, 이중섭이 오

산고보 신입생이던 시절 제2회전이 열렸을 적엔 평양의 숭실고등보통학교

* 제1회 전조선남녀학생작품전람회는 동아일보사의 주최로 1929년 9월 25일부터 10월 4일까지, 제2회는 1930년 10월 5일부터 15일까지 열렸다. 개최 요강은 다음과 같다.

제1회 전조선남녀학생작품전람회

개회 기간	래來 9월 25일부터 10월 4일까지
출품 종류	중등학생부: 회화, 습자, 수예품. 초등학생부: 회화, 습자, 수공품
장소	동아일보사 **심사원** 전형 중
출품 기일	9월 15일
출품 규정	1. 작품을 동아일보사 학예부로 보내되 학생작품전람회 출품이라 주서朱書할 것. 1. 작품에는 출품자 주소, 씨명과 재학한 학교명과 연령을 명기할 것. 1. 출품작에는 재학한 학교 담임선생의 인증을 첨부할 것. 1. 출품한 수예품, 수공품을 원매하는 이는 가격을 표기할 것.
상품	1등(6인) 학생전상學生展賞 금메달. 2등(12인) 학생전상 은메달. 3등(18인) 학생전상 동메달
심사원	"심사원 제씨(무순) 김돈희, 안종원, 고희동, 이한복, 이종우, 이영일, 김종태, 김주경, 노수현, 김은호, 이승만, 이용우, 안석주, 이병규, 이상범(이상 회화, 습자), 문경자, 임숙재(이상 수예, 수공)"(「난만한 백화를 일당에, 전조선학생작품전」, 『동아일보』, 1929년 9월 6일)

(사고, 「제1회 전조선남녀학생작품전람회」, 『동아일보』, 1929년 7월 18일)

제2회 전조선남녀학생작품전람회

개회 기간	10월 5일부터 10월 15일까지
출품 기한	9월 30일 **장소** 동아일보사
출품 종목	중등학생부: 회화, 습자, 수예품. 초등학생부: 회화, 습자, 수공품
심사원	전형 중
규정	1. 작품에는 출품자 주소, 씨명, 학교명(초등중등의 別을 부기할 것), 연령, 성별을 작품 이면에 명기할 것. 1. 출품작에는 재학한 학교 담임선생의 인증서를 첨부할 것. 1. 출품작을 원매願賣하는 이는 가격을 표기할 것. 1. 출품작 반환송료는 본사에서 부담함. 단 액상額橡 우又는 태지台紙를 부치지 않은 작품은 차한此限에 부재함. 1. 출품작은 동아일보사 학예부로 보내되 학생작품전 출품이라 주서朱書할 것.
등별等別	1등 6인. 2등 12인. 3등 18인. 상품은 추후 발표.
주최	동아일보사 학예부
심사원	안종원, 이도영, 고희동, 이한복, 김주경, 문경자, 임숙재, 박성환, 장선희 제씨(사고, 「제2회 전조선남녀학생작품전람회」, 『동아일보』, 1930년 9월 30일)

(사고, 「제2회 전조선남녀학생작품전람회」, 『동아일보』, 1930년 9월 8일)

4학년 김원. 1학년 윤중식이 나란히 입선했는데 윤중식은 3등상의 영예에 올랐으니까 미술부에 모인 학생들과 더불어 그 소식에 관심을 둘 만했다. 그리고 무엇보다도 이때는 몰랐지만 뒷날 운명의 인연을 이어간 경성 휘문 고보 3학년 이쾌대李快大(1913~1965)가 〈코스모스〉로 입선한 일과, 경성 재 동공립보통학교 6학년 홍일표가 〈풍경〉으로 초등도화부 2등에 입상한 일 도 기억할 만하다. 이쾌대, 홍일표는 뒷날 조선신미술가협회 동료 회원으 로 활동했다.

그러한 관심을 충족시켜줄 도화교사 임용련이 1931년에 부임했는데 이 해엔 동아일보사 사정으로 전람회가 열리지 않았으므로 그냥 지나쳤다. 그 리고 1932년 6월 제3회전을 개최한다는 공고가 나자 교사와 학생이 서로 의욕을 보였다. 당시 출품 자격은 조선의 학생이면 누구나 해당되었지만 그 규정 가운데 다음과 같은 항목이 있었다.

2. 출품작에는 반드시 재적 학교 담임선생의 인증서를 첨부할 일[82]

교사의 인증 없이는 응모가 불가능했으며, 이에 따라 "각 학교 담임선 생의 초선初選한 자취가 많아 심사하기에 훨씬 시간과 힘이 덜어졌으며 취 급하기에 맘이 흡족"[83]했을 정도로 응모 이전에 엄격한 1차 심사가 있었다. 이러한 과정을 거쳐 전국 각지에서 중등학생부 회화 분야에 모두 297점이 접수되었고, 심사를 거쳐 64점의 입선작이 탄생했다. 그 밖에도 습자, 수 예 분야도 상당했으며 숫자만으로는 초등학생부가 중등학생부를 압도하는 분량을 과시했다. 그리고 심사원은 도화부에 김주경과 이종우, 이상범이었 다. 이중섭은 입선을 했다. 당시 보도 기사는 다음과 같다.

정주 고보교 3학년 〈촌가〉村家 이중섭[84]

이중섭으로서는 생애 최초로 공모전에 응모해 입선을 한 것이다. 당시 중

제1회~제3회 전조선남녀학생작품전람회 관련한 내용을 보도한 『동아일보』 기사이다. 1번은 1929년 9월 10일에 실린 제1회 전조선남녀학생작품전람회 벽보, 2번과 3번은 1930년 10월 5일과 1일에 각각 실린 제2회 전조선남녀학생작품전람회 벽보와 관련 기사, 4번과 5번은 1932년 9월 27일과 21일에 각각 실린 제3회 전조선남녀학생작품전람회 벽보와 진열 모습이다.

등부 회화 분야 입선자 명단을 살펴보면 동기인 안기풍과 신입생 승동표, 홍준명도 응모했을 터인데 정주 오산고보 입선자는 오직 이중섭뿐이었다. 이중섭의 입선은 평양과 원산의 가족 및 지역 미술계는 물론, 오산고보 전체에 널리 퍼져나갔을 것이고, 이중섭은 자신의 미래를 그려보았을 것이다. 이중섭과 함께 입선에 오른 학생 가운데 화가로 진출한 인물은 다음과 같다.

중등도화부: 권진호, 김경승, 김두환, 김만형, 김병기, 김태삼, 김학수, 박봉재, 유석연, 윤승욱, 윤중식, 이순종, 이봉상, **이중섭**, 이쾌대, 장욱진, 조규봉, 한중근, 홍일표, 황낙인

중등습자부: 김종영*

그 가운데 3등 입상자는 〈자화상〉의 이쾌대, 〈폐廢한 벽壁〉의 이봉상이고, 등외가작으로는 〈풍경〉의 박봉재, 〈풍경〉의 한중근이 올랐으며, 특히 중등부 습자 분야에서 김종영이 1등을 수상하였다.

전체의 30퍼센트에 가까운 20명의 입상자가 뒷날 화가로 성장하였고, 특히 이중섭, 이쾌대 같은 거장은 물론 이봉상, 윤중식, 장욱진, 김병기 같은 명성 있는 화가들을 배출시켰으니까 전조선남녀학생작품전람회는 미래의 화가를 배양하는 요람이라고 할 만했다.

이들 입선자의 미래를 살펴보면 쉽게 알 수 있다. 먼저 이중섭과 평양 종로공립보통학교 동기동창 김병기는 뒷날 화단의 주요 활동가로 성장한 화가로서 1935년 도쿄 문화학원으로 진학했고, 특히 1937년 이중섭이 문화학원에 진학함으로써 대학마저 동문이 되는 인연을 맺은 인물이다. 놀라운 사실은 이해 입선자인 김만형, 김학수, 김두환, 이쾌대, 한중근, 윤중식, 김태삼, 홍일표, 장욱진이 모두 뒷날 제국미술학교에 진학하여 이중섭과 동문이 되었다는 것이다. 이 가운데 이쾌대·홍일표는 이중섭과 함께 조선신미술가협회 회원으로 활동했고, 김병기와 윤중식은 1945년 12월 평양에서 이중섭과 함께 6인전을 열었으며, 장욱진은 뒷날 신사실파 회원으로 이

중섭과 함께 어울렸다.

그 밖에 이중섭과 직접 인연을 맺지 않았다고 해도 이봉상·박봉재는 사범학교를 졸업한 뒤 교사로 진출해서 화가로 성장했고, 김경승도 도쿄미술학교에 진학해 조각가로 성장해나갔다. 하지만 당시 어른들은 이들 입선자들을 우려하는 시선으로 보았던 모양이다. 심사원 김주경은 이 전람회의 의미를 "발육 상태를 공개하고 상의하는, 커다란 한 학예회"[85]로 제한하면서 들뜬 학생들에게 특히 다음처럼 경고하였다.

* 제3회 전조선남녀학생작품전람회 입선자는 다음과 같다.

	이름	소속	작품명
	이쾌대	경성 휘문고보 5학년	〈자화상〉, 〈시가편경〉市街片景, 〈만하〉晚夏
	유석연	경성 휘문고보 5학년	〈정물〉, 〈풍경〉
	윤승욱	경성 휘문고보	〈종묘 앞〉
	홍일표	경성 배재고보 2학년	〈풍경〉
	이순종	경성 제1고보 5학년	〈석양〉
	김만형	경성 제1고보 4학년	〈시골풍경〉, 〈정물〉
	장욱진	경성 제2고보 2학년	〈야채〉, 〈화〉花, 〈풍경〉
	조규봉	경성 경신학교 3학년	〈풍경〉
	한중근	경성 중앙고보 4학년	〈풍경〉
중등도화부	김학수	경성 중앙고보	〈풍경〉
	김두환	경성 양정고보 4학년	〈풍경〉
	이봉상	경성사범학교 2학년	〈폐폐廢한 벽벽壁〉
	황낙인	청주 청주고보 3학년	〈풍경〉, 〈정물〉
	권진호	대구공립농림 3학년	〈소장素粧의 추秋〉
	박봉재	대구사범학교 4학년	〈풍경〉
	윤중식	평양 숭실고보 3학년	〈풍경〉, 「무학산舞鶴山 부근」
	김병기	평양 광성고보 4학년	〈정물〉, 〈정의교正義校 입문入門〉
	이중섭	**정주 고보교 3학년**	**〈촌가〉村家**
	김경승	개성 송도고보 4학년	〈풍경〉, 〈정물〉
	김태삼	개성 송도고보 3학년	〈풍경〉
중등습자부	김종영	경성 휘문고보 2학년	

(「만자천홍의 학생전 입선 작품 400여 점」, 『동아일보』, 1932년 9월 21일)

조선 학생들이란 부절不絶히 감격 생활을 하지 않을 수 없는 자연을 가졌고 그러한 시대에 처해 있는 만큼 대개는 예술의 소질을 다분히 가진 동시에 어서 좋은 자기의 심적 충동을 표현해보고 싶은 마음이 남보다 강하고 급한 모양입니다. 그러나 그것이 어서 예술 전문가가 되려고 해서는 탈선입니다. 이번 중등부 회화 전부를 통하여 모두가 너무 급히 서두는 경향이 있습니다. 어서 '예술'을 만들자면 그림을 조작造作하는 수밖에 없는 것이니 만들자면 그림은 점점 안 되고 말 수밖에 없습니다.[86]

그러나 이 공모전은 관심의 표적이 되었고, 제2회 때는 6,000명이 넘는 관객[87]을 모을 만큼 규모에서도 당대 최고의 학생전람회였으며 당시에는 그들의 미래를 알 수 없었지만 그 결과로 보자면 도쿄 유학생을 배출하는 통로였고 화가를 숙성시키는 요람이었다.

휴학과 복학, 그림에 빠져 살다

휴학, 가족이 있는 원산으로

"못하는 운동이 없고, 노래도 잘 불렀고, 문학청년으로 시낭송에도 능수능란한 이 훤칠하고 잘생긴 청년"[88]의 방학은 무척 분주하고 빠르게 지나갔다. 게다가 지난해인 1932년 9월 생애 최초로 공모전 입상이라는 달콤한 열매를 맛본 뒤였기에 낯선 원산 땅마저도 마치 제집 안방처럼 편안했다. 그림에 탐닉하다가 평양 제2고등보통학교에 낙방했는데 바로 그 그림 때문에 중앙 일간지에 이름이 나오는 영광을 얻었으니 환희를 만끽할 만했다. 그런데 뜻하지 않은 일이 일어났다. 뜻밖의 부상을 당한 것이다. 상처가 워낙 커서 진급을 포기해야 할 정도였다. 부상에 관한 기록은 조카 이영진이 「이중섭 연보」에 "오산학교 2학년 때 철봉에서 대차륜을 돌다 떨어져 왼쪽 팔에 골절상을 입음"[89]이라고 한 것이 전부다. 더욱이 이영진은 그래서 휴학을 했다거나 하는 기록을 남기진 않았다.

휴학뿐만 아니라 학적부가 남아 있지 않은 까닭에 입학, 휴학, 졸업 연도마저 모호하다. 이러한 상황을 알려줄 수 있는 유일한 기록은 당시 『동아일보』 기사뿐이다. 『동아일보』는 1932년 9월 제3회 전조선남녀학생작품전람회 입선자 명단에서 이중섭을 정주고보 3학년이라고 했고, 1933년 9월 제4회전에도 오산고보 3학년이라고 명기했다.[90] 3학년이 두 해 동안 계속되고 있으니까 두 번째 3학년은 진급하지 못한 상태인데 바로 이것이 휴학의 증거다. 이와 유사한 사례가 있다. 장욱진의 경우인데 1932년 제3회전과 1933년 제4회전에 연속으로 '경성 제2고보 2학년 입선'이라고 기록함으로써 두 해를 2학년에 재학하는 것으로 표기했다. 사실은 1932년에 2학년 재학, 1933년에 휴학을 한 것이다.* 이중섭의 경우에도 장욱진처럼 두 번

째인 1933년은 3학년 재학이 아니라 휴학이었던 것이다.

물론 이 기록만으로는 휴학의 증거가 되지 못한다. 이중섭의 경우건, 장욱진의 경우건 신문사 측에서 숫자를 잘못 옮겨 쓴 것일 수 있기 때문이다. 따라서 그다음 해 기록을 확인해야 한다. 그러나 1934년 제5회전 때는 입선자 명단에 이중섭이 등장하지 않고, 그다음 해인 1935년 9월 제6회전 때 입선자 명단에 '오산고보 5학년'이라는 사실이 뚜렷하다.[91] 결국 이중섭의 오산고보 시절은 1930년 1학년에서 시작해 1931년 2학년, 1932년 3학년, 1933년 휴학, 1934년 4학년, 1935년 5학년으로 진행되었던 것이다.

가족이 함경남도 원산元山으로 이주한 것은 1932년의 일이다. 이주는 오로지 형 이중석의 의지와 결정에 따른 것이다. 1930년 일본 다쿠쇼쿠대 상과를 졸업하고 귀국하여 경성 동일은행東一銀行에 입사한 이중석은 은행원으로 지내기엔 그릇이 큰 인물이었다. 그는 홀로 사는 어머니를 설득하여 고향 평원의 논밭을 정리했다. 그리고 집안의 연고지이자 개항 도시로 성장해가고 있던 원산으로 거주지를 옮겼다.

이중석은 원산에 정착하여 문방구 및 악기, 지물을 취급하는 백화점 백두상회白頭商會를 경영했는데 워낙 "구두쇠로 이름"[92]난 인물이기도 했지만 타고난 상업 능력으로 곧 굴지의 실업가이자 지주로 성장했다. 이중석이 어머니를 모시고 입주한 동네는 원산시 장촌동場村洞인데 이곳은 영흥만의 남쪽에 항아리처럼 둥글게 파인 안쪽 해안선의 해안동海岸洞과 나란히 자리 잡은 동네였다. 이 동네를 선택한 까닭은 장촌동이 아버지 이희주가 태어난 본적지이기 때문이었는데 따라서 일가족의 이주는 귀향이나 마찬가지였다.

이중섭은 1933년 여름방학을 맞이해 처음으로 원산에 발을 디뎠지만

* 모든 장욱진 연보에는 1930년에 경성 제2고등보통학교에 입학하여 3학년인 1933년에 중퇴했다고 기록하고 있다. 그러므로 3학년 진급 이전에 중퇴해버림에 따라 휴학 처리가 된 것이다(「연보」, 『장욱진 화집』, 김영사, 1987; 「장욱진 연보」, 『장욱진』, 호암미술관, 1995, 367쪽; 「연보」, 『장욱진』, 학고재, 2001, 41쪽).

낯선 땅이었다. 처음 살아보는 도시 원산에서 가장 궁금한 것은 이 항구 도시의 미술동네 사정이었다. 더욱이 지난해인 1932년 9월 경성의 제3회 전조선남녀학생작품전람회에 입선한 터였으니 알고 싶은 건 당연한 일이었다. 이즈음 원산의 미술계는 소략했다. 1934년 원산미술연구회라는 이름이 등장하지만 그 구성원이라든지 활동 내역은 기록조차 없고 다만 후원해준 기록뿐이므로 후원자 집단이 아닌가 싶다. 예부터 서예라든지 사군자를 즐기던 전통을 계승한 후예가 있었겠지만, 서화협회전람회나 조선미술전람회 초기 입선자 가운데 원산 출신은 없고 다만 원산 거류민인 일본인이 있을 뿐이다.

1923년 제2회 조선미술전람회에 응모하여 입선한 명단 가운데 주소지가 원산인 인물은 모두 네 명이다.[93] 1926년 제5회부터는 한 명 또는 두 명의 일본인만 출품하다가 1935년 5월 제14회 때 세 명이 입선하는데, 이때 처음으로 조선인 한상돈韓相敦(1908~2003)이 입선자로 등장한다. 그의 입선작은 〈K양 좌상〉이었는데, 대담한 구도의 인상파 화풍을 구사한 유채화다.

원산 출신의 한상돈은 1934년 3월 도쿄의 일본미술학교를 졸업하고 귀국했는데, 원산미술연구회가 이를 기념하여 6월 29일부터 개인전을 열어주었다. 중정中町에 있는 원산 공회당에서 열린 이 개인전은 조선일보사 원산지국이 후원하고, 특히 1931년에 제국미술학교를 졸업한 신홍휴申鴻休(1911~1961)와 강순명, 김공련, 김기호 등이 찬조 출품을 해주었다.[94] 이어 10월에 경기도 수원 공회당에서 개인전을 열고 돌아온 한상돈은 다음 해인 1935년 앞서의 조선미술전람회에 입선하고서 10월 18일부터 21일까지 원산 공회당에서 조선미술전람회 입선작 〈K양 좌상〉은 물론, 〈금강산 스케취〉를 비롯해 50여 점의 유채화를 전시하는 개인전을 열었다.[95]

1936년 5월에 열린 제15회 조선미술전람회에서 한상돈은 〈어느 날의 손님〉으로 입선했다.[96] 1936년이면 일본 유학을 갔던 이중섭이 연말부터 돌아와 있던 때다. 이때 이중섭과 한상돈이 만났는지는 기록이 없지만 좁다란 원산 시내에서 아주 모른 채 지낼 수는 없었을 것이다.

휴학 중 공모전 입선

요양하기 위해 휴학을 했다고 하나 아예 학교생활이나 그림에 관심을 끊어
버린 것은 아니었다. 1933년 6월 14일자 『동아일보』에 「미술의 가을 성대
히 열릴 본사 주최 제4회 학생작품전」이란 제목의 기사를 눈여겨보았던 것
이다. 이번에도 출품 규정에 따라 담임선생의 인증서를 첨부해야 했는데
무엇보다도 흥미로운 사실은 작품 반입 장소의 다변화 소식이었다.

또 한 가지는 반입 장소를 본사 한 군데로 하는 것을 금년에는 본사 이외에 평양,
대구, 함흥 세 지국을 통하여 네 곳에서 나누어 취급하여 출품하시는 분의 편의
를 보아드리기로 한 것입니다.[97]

출품 기한은 9월 12일이고, 전람회는 9월 22일부터 10월 1일까지이므
로 여유는 많았다. 하지만 응모하기 전에 먼저 임용련 선생의 허락이 필요
했으므로 그러기 위해서는 원산에서 풍경을 그린 작품 〈원산 시가〉를 완성
한 뒤 오산까지 가야 했다.

이번 심사원은 지난번과 달리 회화부에 이한복, 고희동, 이종우였다.[98]
중학생부 회화 부문의 출품작은 제3회 때보다 약간 줄어든 231점에 입선
은 42점이었다. 이번에는 1등, 2등, 3등의 등급제를 폐지하고 특상 제도로
바꾸었는데 모두 다섯 명이 선발되었다. 제3회 때 입선에 그쳤던 김만형이
입상자에 포함되었고, 입선자 가운데 중요한 이름은 다음과 같다.

중등도화부: 금경연, 김만형, 김태삼, 김학수, 오택경, 원응서, **이중섭**, 장욱진,
　　　　　황낙인, 손경권
중등습자부: 김종영
초등도화부: 이대원*

이중섭은 〈풍경〉과 〈원산 시가〉란 제목의 작품으로 입선에 올랐다. 사

진 도판이 남아 있지 않아 볼 수 없지만 제목만으로는 원산 시가지를 소재로 삼은 작품임을 알 수 있다. 형이 경영하는 백두상회를 그렸을 가능성이 높고, 또 한 점은 원산 일대의 승경지, 다시 말해 송도해수욕장이나 아니면 명사십리 해안선을 낀 바다 풍경이 아니었을까 싶다.

전람회가 끝난 뒤 1933년 10월 15일 오전 11시 30분 동아일보사 3층 대강당에서 열린 시상식에서 심사원 이종우는 다음처럼 격려와 경고를 동시에 해두었다.

여러분은 미래의 예술가이니 그러므로 쉬지 않는 노력과 분투로 사계의 가장 중요한 인물이 되는 동시에 이 미미한 예술계에 광명을 가져오기를 빌고 싶고 또 얼마 입상이 되면 곧 조선의 대가나 된 듯이 생각하는 맘을 버리고 이 방면에 정진하기를 부탁한다.[99]

* 제4회 전조선남녀학생작품전람회 입선자는 다음과 같다.

	이름	소속	작품명
	김만형	경성 제1고보 5학년	〈포도와 능금〉
	김학수	경성 중앙고보 5학년	〈풍경〉
	장욱진	경성 제2고보 2학년	〈ダリヤ〉
	김태삼	경기도 개성송도고보 4학년	〈인형 있는 정물〉
중등도화부	황낙인	충북 청주고등보통학교 4학년	〈풍경〉, 〈청주 풍경〉, 〈화〉花
	금경연	경북 대구사범학교 2학년	〈정물〉, 〈풍경〉
	손경권	평남 평양사범학교 4학년	〈정물〉
	이중섭	**평북 오산고보 3학년**	**〈풍경〉, 〈원산 시가〉**
	원웅서	평남 평양 광성고보 4학년	〈기자림箕子林에 일우〉
	오택경	황해도 해주고보 5학년	〈동생〉
중등습자부	김종영	경성 휘문고보 3학년	
초등도화부	이대원	경성 청운공립보통학교 6학년	〈신문문〉

(「제4회 전조선남녀학생작품전」, 『동아일보』, 1933년 9월 20일)

이종우의 예언은 적중했다. 뒷날 모두 큰 화가로 성장했던 것이다. 김만형, 김학수, 장욱진, 김태삼, 황낙인, 이중섭, 김종영은 지난해에 이어 입선했고 오택경, 이대원, 금경연, 원응서가 처음 응모하여 입선했는데 오택경, 이대원은 화단 활동을 활발하게 전개한 인물로 성장했다. 대구사범학교를 졸업한 금경연은 교육자로 활동하다가 서른세 살에 요절했고, 원응서는 평양 광성고등보통학교를 거쳐 릿쿄대학立教大學 영미학부英美學部를 졸업한 뒤 화가의 길을 걷지 않고 번역문학가로 활동했는데 1953년 자신의 번역소설『황금충』黃金虫 표지화를 이중섭에게 그리게 함으로써 이때의 인연을 이어갔다.

▌ 오산고보 방화사건의 진실은? ▌

음악과 체육에의 열광과 미술에의 탐닉은 그렇다 치더라도 이중섭의 학창 시절 행동 가운데 믿을 수 없을 만큼 놀라운 내용은 이종석의 「이중섭 연보」에 등장하는 한 줄의 기록이다.

1934년 1월 새 교사를 짓자는 이유로 오산학교 본관 화학실에 밤중에 단독 방화함. 그러나 범행이 발각되지 않음.[100]

이 기록이 나온 다음 해인 1973년에 시인 고은은『이중섭 그 예술과 생애』에서 방화가 이중섭의 범행이 아니라 이중섭이 포함된 '그의 5인 집단'이 한 일이라고 기록했다.[101] 그 5인 집단에는 '3년 후배 김창복'이 포함되어 있었는데 "이른바 수재 집단인 까치와 아구리(중섭), 고릴라, 곰, 두더지로 오산 명물이었다"[102]고 지목했다. 이중섭은 아구리, 홍준명은 고릴라인데 김창복의 별명은 알 수 없다.

이들의 방화 사실을 알고 있던 이중섭은 다음 날 영어 및 도화교사 임

1934년 1월에 일어난 오산고보 대화재 현장 모습이다. 이 화재와 이중섭이 연관되었다고 알려져 있으나 당시 이중섭의 성격으로 미루어보아 그것이 타당한지는 의문스럽다.

용련을 찾아가 자신이 했다고 고백하고, 일본 보험회사에 가입되어 있으므로 전소되면 보험금으로 신축할 수 있기 때문이라는 점을 덧붙였다. 그런데 자백을 받은 임용련이 없던 일로 해주었다고 했다.[103] 그 뒤 1987년 『오산팔십년사』의 「1934년의 대화재」 항목에서는 앞서 고은의 글을 인용하면서 "이 화재와 이중섭과의 어떤 연관성을 발견"할 수 있다며 "이중섭과 교우 관계에 있던 동창생 최씨"의 증언을 소개했다. 최씨는 다음처럼 증언했다.

최씨는 그날 밤 공부를 밤새워 하다가 조금 쉬기 위하여 학교를 돌았는데 그때 이중섭과 그와 가장 가깝고 같은 운동선수이며 그림을 그리던 홍모洪某가 중섭과 같이 밤 3시 20분에 이화학 기계실에서 뛰쳐나오는 것을 보았다. 중섭은 다급하게 '빨리 가시오'라고 소리치고 사라졌다고 한다. 그 뒤 곧 불꽃이 하늘로 치솟았다고 한다.[104]

'홍모'라고 지칭한 홍준명과 함께 이중섭과 김창복 그리고 이름을 알 수 없는 두 학생을 포함해 5인 집단이 방화를 했다는 거다.

그러나 이 경이로운 사건은 이중섭의 단독이건, 5인 집단의 일부이건 간에 학생들의 모교애, 애국심에 비해 파괴력이 지나치고 또 문제 해결 과정도 이상하다는 점을 생각해볼 때 그 사실성보다도 오히려 증언의 진실성에 의혹이 가는 건 어쩔 수 없는 노릇이다. 의도와 목적의 순결성에 비해 수단과 방법의 폭력성이 지나치기 때문이다.

오산고보의 화재에 대한 당시 언론 보도를 살펴보면 다음과 같다. 1934년 2월 1일자 『동아일보』는 기사 「오산고보에 대화大火」에서 다음처럼 썼다.

31일 이른 아침 오산고보교의 제1교실에서 불이 나서 그가 전소되는 동시에 그 앞에 있는 강당에까지 연소하여 강당 한 채를 전소하고 또다시 교원 사무실과 이화학理化學 표본실에 연소하여 모두 전소하였다. 발화의 원인과 손해는 방금 조사 중이라 한다.[105]

그다음 날인 2일자 「30년 역사의 오산고보, 3~4시간 내 초토화」란 기사는 다음과 같다.

새벽 3시경에 어떤 학생이 소변 보러 나가서 학교 유리창으로 화광이 충천하여진 것을 보았다고 한다.[106]

또 같은 지면에 주기용 교장의 말을 취재하여 「발화 원인 미상, 보험 만 육천 원」이란 제목으로 게재하였다.

발화의 원인은 어쩐된 것인지 전연 알 수가 없어 작일(30일) 오전 9시 반에 교장실 연통에서 불이 나서 천정에로 연기가 나는 것을 발견하

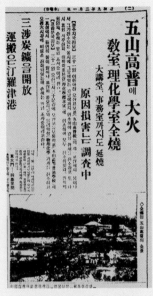

（三）　昭和九年二月一日（木曜日）

五山高普에 大火

教室 理化學室 全燒

大講堂, 事務室까지도 延燒

原因損害는 調查中

三涉炭鑛을 開放

運搬은 汀羅津港

〇燒失된 五山高普의 全景

1934년 2월 1일자 「동아일보」에 실린 오산고
보 대화재 관련 기사이다.

고 즉시 올라가 진화하고 15간
천정 전부를 일일이 조사한즉 아
무 형적이 없었고 그 후 종일 아
무리 보아도 이상이 없었습니다.
새벽 3시에 화광을 보았으며 만
일 그것이 원인이라고 하면 그 후
16~7시간 후이었던바 전연 추상
할 수가 없다고 하며 교실이 아닌
관계로 학생 수용에는 관계가 없
습니다마는 건물 2만여 원은 그만
두고라도 이화학 기계 1만 7,000
여 원과 도서 8,000여 원과 박물
표본 7,000여 원, ○○설비 9,000
여 원이 전소되었습니다.[107]

그 화재 규모로 보아 3월 24일자 기사 「총공사비 6만 원으로 4월에 신
교사 기공」에 표현한 바처럼, "조선 사회에 크나큰 충격을 주고 있었던
사건"이었으며, 이 사건을 당하여 전국이 호응함으로써 "부흥의 제일보
로 웅장한 교사의 건축 계획을 볼 수 있다"고 하였다.

총공사비 6만 원을 들일 교사의 설계는 벽돌 2층, 연평 600평에 전면
39칸의 건물이므로 완성되는 날에는 면목이 일신될 것이라 한다. 내용
은 사무실, 이사실, 응접실, 교장실, 교무실, 교원실, 회의실은 물론 이
화학 실험실 등과 10학급을 수용할 수 있게 되었다.
귀히 보전하던 이화학 기구와 박물 표본 등을 불태워버렸으므로 시급

히 교토와 오사카의 유수한 회사에다 견적서를 제출시켜 곧 구입 수속을 밟아 4월 신학기에는 교수상 지장이 없게 할 뿐 아니라 이 기회에 일층 충실, 완비를 도모하고 있다 한다.[108]

화재가 일어나기 몇 개월 전인 1933년 9월에 부임한 주기용朱基瑢 (1897~1966) 교장의 호소와 각계의 성금으로 이후 6년 동안에 걸쳐 교사를 신축하여 대강당, 과학관, 체육관, 수영장, 목욕탕, 병원, 과수원, 교원 사택을 갖추었다.[109]

이중섭, 김창복, 홍준명을 비롯한 5인 집단이 학교 재건을 목적으로 방화한 것이라면 그 결과로 보아 목적을 달성한 것이다. 그런데 이종석, 고은의 기록이 사건 발생으로부터 40년이 지난 1972년에서 1973년의 것이고, 마찬가지로 동창생 '최씨'의 목격담도 사건 발생 53년이 지난 1987년에야 나왔다는 점에서 사실성, 진실성, 신뢰도 모두를 세심히 살펴야 한다.

1934년 당시 범인이 잡혔다거나 발화 원인이 밝혀졌다는 기록은 없다. 따라서 이중섭의 단독 방화건, 이중섭이 포함된 5인 집단의 방화건, 아니면 이중섭이 빠진 5인 집단이 저지른 방화건 모두 확인할 수 없는 증언들일 뿐이다. 더욱이 이중섭이 곧장 나서서 교장을 찾아가지 않고, 평교사인 임용련에게 자신의 단독 범행이라고 거짓 자백하고, 또 이를 임용련이 무마했다는 증언은 자연스럽지 않다. 또한 당시 동맹휴학이 극심한 시절이었는데 이중섭이 친구를 대신해서 자신이 방화를 저질렀다는 거짓 고백을 할 정도였다면 이중섭은 지도자 자질을 타고났거나 희생을 자청하는 과감한 성격의 소유자라고 할 수 있다. 하지만 이중섭 생애의 사회활동에 비추어볼 때 의문이 없을 수 없는 대목이다.

당시 보도 기사에서 확인할 수 있듯이 이 화재는 중앙일간지가 거듭 보

도를 하였고 전국에서 복구 성금이 답지할 만큼 엄청난 파장을 몰고 왔을 뿐만 아니라 경찰의 엄중한 조사도 조사지만 보험에 들어 있었다면 보험회사의 치밀한 조사가 있었을 텐데 범인이 오리무중에 빠졌음을 생각하면 화재는 기계나 시설에 의한 사고로 보는 게 자연스럽다.

사실일 수도 있지만, 허구일 수도 있는 이 같은 내용이 이중섭 사후 16년 만에 이종석에 의해 처음 등장한 이래, 활극 구조를 갖춘 까닭은 아마도 이중섭의 천사天使 같은 성품, 성자聖者의 희생정신과 정직성을 강조하고자 창작한 게 아닌가 싶은 것이다.

"소에 미치다"

소를 발견하고 소에 탐닉한 일은 이중섭의 예술 세계 형성 과정을 결정하는 운명 가운데 또 하나의 사건이었다. 오산고보 시절 '향토색의 대표 소재'로 소를 선택했으며 '소에 미치다시피 했다'[110]고 서술한 김병기는 임용련, 백남순 부부 교사의 영향으로 오산고보에서 소를 그리는 화가들이 탄생했다고 지적했다.

그의 문하에서 소, 말 등을 특징적으로 다룬 화가가 몇몇 배출된 것은 결코 우연이 아니다.[111]

그 몇몇은 이중섭, 문학수, 안기풍이었다. 소에 대한 최초의 증언자인 김병기 이후 그 탐닉을 아주 특별한 일이라고 강조하는 이야기는 1971년 조정자, 1973년 고은, 1986년 야마모토 마사코山本方子(1920~)에 이르기까지 계속되었다. 이중섭의 부인 야마모토 마사코는 그 탐닉의 시점이 오산고보 시절이라고 특정했는데 "그건 일본에 오기 전부터, 그러니까 중학 시절부터 그랬던 걸로 알고 있습니다"[112]라고 했고, 김병기는 곁에서 지켜본

것처럼 아주 자세하게 묘사했다.

그의 인생관과 예술관의 바탕은 이 오산의 터전 위에서 점차 굳어졌다. 그의 그림에 있어서의 향토색, 특히 대표적 소재라고 할 만한 소(牛)를 택하게 된 것이라든가, (……) 그는 적어도 10년간은 소에 미치다시피 했다. 틈나는 대로 들에 나가 소와 더불어 생활하며 소의 동정을 샅샅이 살펴 갖가지로 표현해보았다.[113]

조정자는 1971년 「이중섭의 생애와 예술」에서 "기숙사에 있는 그의 방은 소를 에스키스esquisse한 종이들이 가득 찼고, 그 위에서 잠을 자곤 했다"[114]며 몰입의 깊이가 심상치 않음을 지적해두었다. 고은은 1973년 『이중섭 그 예술과 생애』에서 "고읍촌 부근의 들판에 여기저기 매어져 있는 농우農牛와 해후했다. 그의 일생 동안에 걸쳐서 영원한 주제가 된 소가 이미 오산시대로부터 일관한 것"[115]이라고 했다. 그런데 소에 대한 탐닉은 오산에서 멈추지 않는다. 일본으로 건너가기 전 원산에서 다음처럼 했다는 것이다.

송도원松濤園 일대에 이른 아침에 나가서 밤에 들어온다. 그 스케치북에는 많은 황소와 암소의 온몸 또는 대가리, 뒷발, 꼬리 부분 따위가 그려져 있었다. 그러나 어떤 날은 전혀 그려지지 않은 일도 있다. 그날은 소를 관찰하다가 하루를 다 소모해버렸기 때문이다.*

부인 야마모토 마사코는 1986년 「이젠 모두 지나가버린 얘기니까 괜찮습니다」라는 대담에서 다음처럼 증언했다.

* 고은, 『이중섭 그 예술과 생애』, 민음사, 1973, 40쪽. 고은은 오산고보를 졸업하고 일본 제국미술학교에 입학하기 이전 1936년 한 해 동안 원산에서 머물렀다고 했다. 물론 연도를 착오하고서 그렇게 쓴 것이다.

해방 후 원산에서 그이가 소를 그리려고, 남의 집 소를 너무나 열심히 관찰하다가 그만 소도둑으로 몰려서 잡혀간 일까지 있었답니다.[116]

그렇게 이중섭과 소 이야기는 전설이 되어갔다. 그런데 정작 그 오산고보 시절 이중섭이 전조선남녀학생작품전람회에 출품한 네 점의 작품 제목에는 '소'가 등장하지 않는다. 3학년 때 〈촌가〉, 휴학 시절 〈풍경〉, 〈원산 시가〉, 그리고 졸업반 때 〈내호〉內湖가 그것인데, 모두 도판이 남아 있지 않다. 물론 〈촌가〉나 〈풍경〉 안에 소를 그려 넣었을 수도 있지만 소에 탐닉했다는 기록만으로는 학생 시절 이중섭이 지닌 관심의 범위를 다 설명해주지 못한다. 그토록 쾌활하고 명랑한 이 청년을 사로잡은 것이 어찌 소 한 가지뿐일 것인가.

복학, 공모전 입선

1934년 9월 17일자 『동아일보』는 「예술감藝術感과 동심童心의 소산, 1,700여 점 출품」[117]이라는 기사를 내보내 제5회 전조선남녀학생작품전람회 응모 상황을 알리면서 22일 마감까지 더 많은 출품을 독려했다. 특히 심사위원 안종원, 고희동, 이종우, 장선희, 이상범, 이마동의 얼굴 사진을 위아래로 배치하여 출품 의욕을 자극했다. 8월 21일자 사고 「제5회 전조선남녀학생작품전」에는 그 반입 장소를 "본사, 평양, 대구, 함흥 각 지국"[118]으로 지정하고 있으며, 9월 22일부터 10월 1일까지 동아일보사에서 개최한다고 알렸다.

심사는 9월 17일에 마쳤고, 9월 20일자 지면에 입선자 명단이 발표되었다. 157점 응모에 세 점의 입상을 포함해 54점이 입선에 올랐다. 그런데 이중섭의 이름이 보이지 않았다.*

특히 김종영은 중등도화부와 중등습자부 양쪽에서 입선했다. 그런데 여기서 이중섭의 이름이 보이지 않는 까닭은 두 가지다. 낙선을 했거나 아니면 아예 응모하지 않은 것이다. 이에 관한 기록은 남아 있지 않다. 그런데

도화 부문 심사위원 고희동, 이종우, 이상범, 이마동은 입선자 명단 발표 다음 날인 9월 21일자 「학생작품전 심사를 마치고」에서 '지도자에게 보내는 심사원 제씨의 부탁'을 게재하여 심사 기준을 제시해두었다.

아이들은 아이다운 그림을 그려야 하겠는데 명쾌하고 조촐한 맛이 적고 어른이나 대가의 것을 모방한 흔적이 많이 보이는 것은 걱정스러운 일이었습니다. 불란서의 어느 유명한 화가의 그림을 모사하고 눈과 머리털만 고쳐놓고서 명제를〈내 동생〉이라고 붙인 것이 있는 것은 대단 불쾌하였습니다. 이것은 지도자의 잘못인 줄 압니다. (……) 중학생으로 유화의 대작을 많이 시험한 것은 예술가적 기분에 도취해보려는 동경에서 나온 것임을 이해치 못하는 바는 아니지마는 역시 되도록은 수채화를 충실히 배운 뒤에 할 일인 줄 압니다. 더구나 선생이 가필을 하여 어른의 것도 아이의 것도 아닌 작품을 내어놓은 것은 매우 경계할 일입니다.[119]

* 　　제5회 전조선남녀학생작품전람회 입선자는 다음과 같다.

	이름	소속	작품명
중등도화부	이봉상	경성 경성사범 4학년	〈습작〉, 〈화〉花
	박상옥	경성 제1고보 4학년	〈정물 습작〉
	김종영	경성 휘문고보 4학년	〈복숭아〉
	김유상	경성 중앙고보 3학년	〈정물〉
	황낙인	청주 청주고보 5학년	〈ダリヤ〉
	금경연	대구 대구사범 3학년	〈남산정 풍경〉
	김재선	동래 동래고보 5학년	〈정물〉
	최영림	평양 광성고보 2학년	〈정물〉, 〈석양〉
	윤중식	평양 숭실학교 5학년	〈조모상〉, 〈학교 앞 풍경〉
	김하건	경성鏡城 경성고보 4학년	〈풍경〉
중등습자부	김종영	경성 휘문고보 4학년	〈예서〉
초등습자부	방덕천	경성 수송공립보통학교 6학년	〈습자〉
	김충현	경성 삼흥보통학교 3학년	〈고시7언〉古詩七言, 〈한문 습자첩의 1항〉

(〈제5회 전조선남녀학생전 입선작〉, 『동아일보』, 1934년 9월 20일)

1

2

3

제4회와 제6회 전조선남녀학생작품전람회 관련한 내용을 보도한 『동아일보』 기사이다. 1번은 1933년 9월 16일에 실린 제4회 전조선남녀학생작품전람회 벽보, 2번과 3번은 1935년 9월 13일과 21일에 각각 실린 제6회 전조선남녀 학생작품전람회 작품 반입 모습과 전람회장 풍경이다. 특히 작품을 반입하는 사진에 등장하는 인물은 임용련으로 추 정되는데 그렇다면 나머지 학생 중 한 사람은 이중섭일 가능성도 있다.

이상의 기준에 이중섭이 걸려들었을 수도 있다. 그러나 심사위원들의 이 같은 지적은 당시 중학생 가운데 성인의 무대인 조선미술전람회에 유채화를 응모, 입선하는 경우가 상당하다는 사실에 비추어 지나친 것이다. 그리고 심사위원들은 다음과 같은 요구를 덧붙였다.

작품들의 내용으로 보아 조선적 색채가 적은 것이 걱정입니다. 그중에서 삼남三南 수해水害의 참상을 꽤 잘하는 솜씨로 그려낸 것은 이색이 있어 보였습니다.[120]

'조선적 색채'라든가 '수해의 참상'은 앞서 '아이다운'이란 기준과 어긋나 보인다. 이렇게 혼란스러운 기준을 지니고 있다고는 해도 이중섭의 낙선은 그렇게 놀라운 일도 아니다. 지난 두 차례 연이어 입선에 그쳤다거나 또 다음 해에도 입선에 머무르고 있음을 생각하면 아직은 그렇게 주목받을 만큼 뛰어난 재능과 기량을 선보이는 존재가 아니었던 게다.

1935년 이중섭은 5학년 졸업반에 진급했다. 그리고 얼마 지나지 않은 4월 15일 아침, 『동아일보』는 창간 15주년 특집호 기사로 전조선남녀학생작품전람회의 발자취를 다룬 기사를 내보냈다. 무려 2면 전체를 할애한 대형 특집으로 독자의 관심을 불러일으키려는 뜻이 역력해 보였다. "비록 조선에 있어서 첫 시험이었으나 조선의 교육계에 적지 아니한 영향을 주었다"는 자부심으로 시작하는 이 기사는 또 "오늘날 교육계에 있어서 가장 문제가 되는 것은 어떻게 하면 어린이의 창작력, 예술적 고결한 양심 활동력을 충분히 바르게 할까 하는 것이다"라고 함으로써 교육에 대한 고민도 드러냈다. 끝으로 기사는 들뜬 기분을 다음처럼 묘사했다.

해마다 이 전람회가 열릴 때이면 서울의 심장이 움직이고 전 조선 각지에서도 이 전람회에 참예하기 위하여 모여 온다. 이것은 단순히 구경 그것에 그치는 것이 아니라 여기에 숨은 천재, 여기에 숨은 보배를 발견하며 무한한 희망과 무한한 기쁨, 그 새움을 감상하려는 것이다.[121]

그리고 6월 16일자에서는 "예술가적 소질과 지망을 가진 학생들에게 단 하나인 등용문으로 되어 있다"고 자랑한 다음, 9월 21일부터 30일까지 동아일보사 3층 대강당에서 제6회 전조선남녀학생작품전람회를 개최하며 무엇보다도 담임선생의 '인증서'를 첨부해야 한다는 규정을 담은 사고社告 기사를 내보냈다.[122]

이처럼 연이은 홍보가 아니라고 해도 1934년 치러진 제5회 전람회에서 입선에 오르지 못했던 이중섭으로서는 관심을 기울일 수밖에 없었다. 도화 교사 임용련, 백남순은 이중섭을 비롯한 미술부원 학생들의 작품을 초선初 選한 다음, 이 작품들을 동아일보사 평양지국으로 가져가 접수했다. 임용 련은 네 명의 학생을 데리고 출품작을 포장해 평양지국에 도착해 접수했는 데, 이 장면은 「평양에도 답지」라는 기사의 지면에 게재되었다. 신사복 차 림의 남성이 누구인지 설명은 없지만 시원스러운 이마에 오똑한 콧날과 앙

* 제6회 전조선남녀학생작품전람회 입선자는 다음과 같다.

	이름	소속	작품명
중등도화부	조규봉	경성 경신학교 4학년	〈인천仁川의 일경一景〉
	김종영	경성 휘문고보 5학년	〈정물〉
	이봉상	경성 경성사범 5학년	〈인물〉
	홍일표	경성 배재고보 4학년	〈화〉花
	박상옥	경성 제1고보 5학년	〈한강 일우〉漢江一隅, 〈담일〉曇日, 〈탁상 정물〉
	김재석	충남공주 공주고보 5학년	〈호정〉虎亭, 〈기와집 있는 풍경〉
	이중섭	**평북 정주 오산고보 5학년**	**〈내호〉**內湖
	최영림	평남 광성고보 3학년	〈답절踏切의 부근〉
	황유엽	평남 광성고보 4학년	〈반각도半角島 전망〉
	김흥수	함남 함흥고보 3학년	〈해〉海
중등습자부	방덕천	경성 경성사범학교 1학년	〈습자〉
초등습자부	김충현	경성 삼흥보통학교 4학년	〈습자〉

(「본사 주최 제6회 전조선남녀학생작품전 입선 발표」, 『동아일보』, 1935년 9월 20일)

다문 입, 강렬한 턱을 지닌 것으로 미루어 임용련이다. 그렇다면 네 명의
학생 가운데 한 사람은 이중섭이다.[123]

작품을 출품하고 난 뒤 9월 16일자 기사를 보니 응모작은 모두 142개
학교에서 2,162점이고, 중등도화부 응모작은 140점인데 도화 부문 심사위
원 고희동, 이종우, 이병규, 황술조, 이상범은 그 가운데 54점을 입선작으
로 선발했다. 9월 20일자 지면에 발표된 입선자 명단에는 이중섭의 이름이
선명했다.

중등도화부: 김재석, 김종영, 김홍수, 박상옥, 이봉상, **이중섭**, 조규봉, 최영림,
　　　　　 홍일표, 황유엽
중등습자부: 방덕천
초등습자부: 김충현*

특히 이봉상의 〈인물〉은 특상特賞에, 최영림의 〈답절踏切의 부근〉은 '상
賞'에 뽑혀 각각 지면에 작품 도판이 게재되었다.[124] 그런데 이번 전람회에
서 가장 두드러진 점은 풍경화 대부분이 각 지역의 명승지 같은 실제 경치
를 제목으로 삼았다는 것이다. 이는 지난해인 1934년 제5회전 심사위원들
이 출품자들에게 "조선적 색채"[125]를 주문한 것과 관계가 있다. 따라서 응모
자들은 저 '조선적 색채'를 고향의 자연이나 경물을 소재 삼아 이른바 '향토
색'을 표현하라는 요청으로 받아들였고, 따라서 그러한 요구에 유의해 제
작했던 것이다. 그렇게 '조선적 색채'의 작품이 부쩍 증가했음에도 불구하
고 배찬국裵燦國이란 인물은 전시평 「학생전을 보고 ― 중등도화부를 중심
으로」[126]에서 "조선에서 생장한 자는 조선 사람의 생활과 환경과 관계있는
물건으로 조선 가구, 농구, 식기, 가옥, 온돌방"을 예시해가며 조선 물건을
취급할 것을 권장하는 가운데 "특색 있는 조선의 예술"을 기대한다고 할 만
큼 '조선성, 향토성'을 강조하였다.

졸업, 대한해협을 건너 도쿄로

졸업반에 올랐던 1935년 5월 15일, 오산고보 28회 개교 기념일 행사가 열렸다. 1934년 3월 13일 대화재로 파괴된 교사를 새로 짓고 있었는데 이날 상량식을 겸해 야구를 비롯한 체육 시합과 기념식을 성대히 베풀었다.[127] 이중섭 또는 이중섭의 친구들이 교사 재건을 위해 불을 질렀다면 이날 기념식은 의도한 바를 성취하는 행사였을 거다.

상량식 이후 넉 달이 지난 1935년 9월 25일, 오후 1시 30분에 낙성식을 가졌다. 낙성 잔치는 27일까지 3일 동안 열렸는데 25일부터 26일까지 학예품 전람회, 25일 밤 음악회, 26일 밤 활동사진 대회, 27일 교내 육상경기 순서였다. 그리고 오산체육회는 9월 28일과 29일 이틀 동안 오산고보 교정에서 제3회 관서청소년축구대회를 개최하였는데 이는 신축 교사 낙성을 축하하는 행사였다.[128]

이중섭을 비롯한 미술부 학생들은 모두 운동선수단처럼 육상경기 및 축구대회에 열광했을 것이고, 또한 학예전은 오산고보 학생은 물론 전 조선 중등학생, 평북 초등학생 작품[129]을 전시하는 행사였다. 마치 동아일보사가 주최하는 전조선남녀학생작품전람회의 축소판처럼 꾸민 이 학예전의 개막식에 맞춰 전조선남녀학생작품전람회 입선장을 이중섭에게 수여했을 것이다.

영광의 순간들이 지나가고 오산고보 시절을 마감하는 추억의 사진첩에 넣을 사진을 촬영하고, 미술부에서 그 앨범 장정도 해야 했다. 장정은 이중섭의 몫이었는데 김병기는 1965년 「이중섭, 폭의 부조리」에서 이중섭이 다음처럼 했다고 썼다.

오산고보 졸업 앨범에는 한반도를 그려 사인sign으로 대신한 적이 있었다. 그리고는 현해탄 쪽으로부터 불길을 들이대는 시늉을 덧붙였다가 일경*의 물의를 일으켰던 일도 있었다.[130]

* '일경'은 일본 경찰의 줄임말이다.

김병기의 이 같은 기록은 오산학교의 전통과 교사 임용련의 교시에 따른 이중섭의 '민족정신' 또는 '맹목적 향토애'를 증명하려는 것으로 그 사례는, 첫 번째 한글 자모를 이용한 구성 작업, 두 번째 소를 소재로 삼은 창작도 있었으며, 이제 세 번째 증거로 조선에 끼치는 재난의 불길을 일제라고 비유함으로써 직접 일제를 비판하는 데까지 나아간 것이다. 하지만 이중섭으로서는 이러한 작업을 계속하지도 않았고 그 뒤로도 민족의 운명과 관련한 고발과 비판 작업을 한 적이 없었다는 점에서 이 사건은 이중섭답지 않은, 성장기의 통과의례와도 같은 일이었을 뿐이다.

오산고보 졸업을 앞둔 이중섭은 앞날을 정하는 데 거의 망설임조차 없었다. 당연히 도쿄로 건너가야 했다. 형도 이미 다녀온 땅이었고 외가 쪽 형제들도 모두 도쿄로 건너가 있었기 때문이다. 전공을 둘러싸고 어떤 갈등도 없었다. 보통학교 시절부터 예능에 발군의 재능을 보였고, 또 오산고보 시절 세 차례나 전조선남녀학생작품전람회에 입선했으니까 집안에서는 막내아들이 당연히 그 길을 갈 것이라고 여겼다. 졸업식을 마치고 평양으로 가서 외할아버지에게 말씀드린 뒤 원산으로 넘어가 도쿄로 건너갈 계획임을 어머니와 형에게 상의하여 허락을 얻어냈다.

1936년 1월, 스무 살의 이중섭. 경원선京元線을 타고 원산에서 경성까지, 이어 경부선京釜線을 타고 부산까지 국토 종단 길을 따라 내려갔다. 부산에서 대한해협을 건너 일본 시모노세키下關를 연결하는 관부關釜연락선에 올랐다. 경찰서에서 발급받은 도항증명서를 제시하고 승선한 배는 3,500톤의 게이후쿠마루景福丸였다.**

** 　　1936년 당시 관부연락선은 1922년에 취항한 게이후쿠마루景福丸, 도쿠주마루德壽丸, 그리고 1923년 취항한 쇼케이마루昌慶丸가 있었고 이들 세 편의 선박이 하루 두 번 왕복 운항하고 있었다(최영호, 박진우, 류교열, 홍연진, 『부관연락선과 부산』, 논형, 2007, 95쪽). 이중섭은 이 세 편 가운데 하나를 탔을 것이다. 고은은 이중섭이 최초로 일본에 건너간 해를 1937년으로 설정하고 당시 "관부연락선 고안마루興安丸"를 탔다고 했다(고은, 『이중섭 그 예술과 생애』, 민음사, 1973, 41쪽). 고안마루는 1937년 1월 31일 취항한 7,000톤급 대형 선박이었다(최영호 외, 『부관연락선과 부산』, 논형, 2007, 101쪽).

02

도쿄 · 원산 · 도쿄

1936—1943

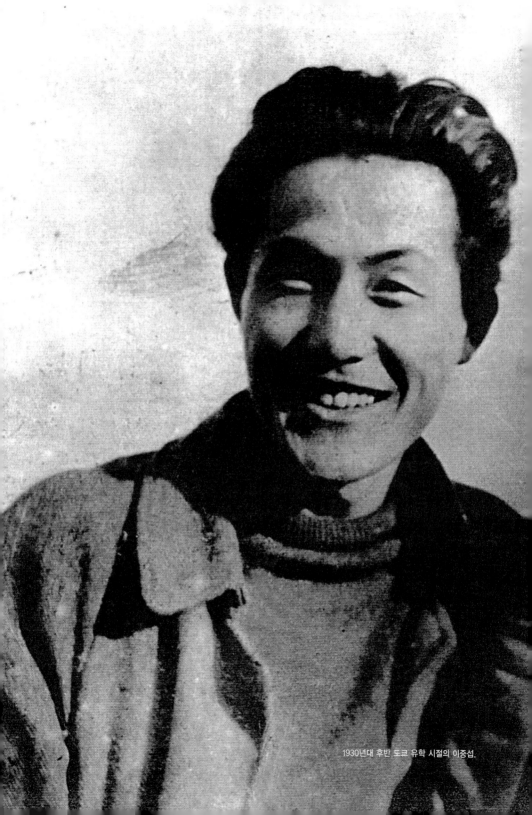

1930년대 후반 도쿄 유학 시절의 이중섭.

도쿄에서의 첫 해

낯선 땅 도쿄

1936년 1월 어느 날 부산을 출발하여 대한해협을 질주했다. 현해탄이라고 부르던 저 대한해협을 건너는 것은 난생처음이었다. 배를 타고 8시간 만에 도착한 시모노세키에서 다시 기차를 타고 아주 긴 여행 끝에 도착한 도쿄는 낯선 땅이었다.

이중섭이 도쿄에 마련한 첫 번째 거주지는 어디였을까. 기록이 없으니까 손꼽아보면, 단연 간다神田의 수루가타이駿河臺 부근이다. 이 지역은 많은 학교들이 들어선 대학가였다. 기노쿠니야紀國屋 서점은 최대의 서점이었고, 진보초神保町는 고서古書 가게가 즐비한 문화의 거리이기도 했다. 특히 북쪽으로는 우에노上野 공원이 울창한 숲을 이루었고 곁에 황거皇居를 두고 있어 '신神의 밭'이라고 했다. 그러니까 조선의 수도 한양에 빗대보면 경복궁, 창덕궁, 창경궁 아래 종로와도 같은 장소였다. 게다가 우에노 공원 안에는 도쿄미술학교가 있었고, 또 수루가타이 밑에는 김환기金煥基 (1913~1974)가 출입하던 아방가르드 미술연구소도 자리하고 있었다.[1]

물론 이중섭이 도쿄에 도착해서 처음 간 곳은 친척 형제의 집이었다. 당시 동갑내기 이종사촌 형 이광석이 와세다早稻田대학 법학과에 다니고 있었고, 이종사촌 누이 이효석은 쇼와昭和약학전문학교를 다니고 있었다.[2] 와세다대학은 신주쿠新宿, 쇼와약학전문학교는 메구로구目黑區 유텐지祐天寺 가까이에 있었는데 형과 누이는 각각 그곳에 살고 있었다. 하지만 이중섭이 굳이 그들과 가까이에 하숙을 정할 이유는 없었다. 따라서 미리 연락을 받은 이종사촌 누이가 이중섭의 거처를 마련해놓았다고 보는 게 자연스럽다. 거처를 고르는 기준은, 첫째 도쿄 생활의 시작이니 만큼 도쿄를 가장 잘

알 수 있는 시내여야 했고, 둘째 미술문화에 근접한 지역이어야 했다.

도쿄 최초의 거주지에 대해 이종석은 북부의 기츠쇼지吉祥寺 이노가
시라井の頭 공원의 아파트라고 지목했다.[3] 고은 역시 이를 따랐는데[4] 이영
진, 이활은 거주지를 지목하지 않았다.[5] 그런데 이종석과 고은은 그 시점을
1937년이라고 했으므로 그 장소는 문화학원 입학과 더불어 마련한 하숙집
주소인 셈이다. 최초의 일본행 시기도 제각각이다. 이종석과 고은은 1937
년, 이영진은 1935년이라고 했다.* 이처럼 엇갈리고 있었을 뿐 새로운 자료
가 나오지 않았으므로 이후 연구자들은 이중섭이 일본에 마련한 최초의 거
주지를 한결같이 기츠쇼지 이노가시라 공원 아파트라고 했다.

이중섭이 1936년 4월에 입학한 제국미술학교는 도쿄에서 서쪽으로 한
참 떨어진 지역인 무사시노武藏野를 지나 고다이라시小平市 오가와마치小川
町까지 가야 하는 곳이었다. 시내에선 너무 멀리 떨어진 곳이었으므로 입학
과 더불어 학교 근처에 하숙을 마련했을 수도 있지만 시내를 떠나 학교 근
처에서 생활했다고 단정할 수도 없다.

제국미술학교를 선택한 까닭은

이중섭은 왜 도쿄미술학교가 아닌 제국미술학교를 선택했을까. 더욱이 평
양 출신 김관호, 김찬영, 이종우와 선우담, 길진섭, 문석오처럼 쟁쟁한 선
배들, 특히 오산고보 선배 한삼현이 도쿄미술학교로 진학했는데도 왜 굳이
제국미술학교였던가.

제국미술학교는 1929년 10월 개교한 이래 1934년에야 처음으로 졸업

* 고은은 『이중섭 그 예술과 생애』의 본문에서는 이중섭이 1936년 오산고보를 마치고 1937년
도쿄로 건너가 그 한 해 동안 간다에 있는 미술연구소에 다녔고, 1938년 제국미술학교에 입학했으며,
1939년에는 문화학원으로 전학했고, 1940년 3월 졸업했다고 서술했다(『이중섭 그 예술과 생애』, 민음
사, 1973, 42~43쪽, 60쪽). 그런데 같은 책의 「이중섭 연보」에서는 1936년 오산학교 졸업, 1937년 도
일, 도쿄 제국미술학교 입학, 문화학원 입학, 1940년 문화학원 졸업으로 기록했다(『이중섭 그 예술과 생
애』, 민음사, 1973, 367쪽).

생을 배출한 신생 학교였지만 조선인 입학생은 매년 다섯 명의 신입생을 받아들이고 있었고, 특히 이중섭이 입학하기 직전 해인 1935년의 신입생은 서양화과 여섯 명에 사범과 두 명으로, 모두 여덟 명이나 되었다. 이중섭이 입학하던 1936년에는 서양화과에만 여섯 명이었다.**

그런데 바로 이 시기에 도쿄미술학교는 뒷걸음질을 치고 있었다. 도쿄미술학교 조선인 입학생은 1920년대 내내 매년 세 명 이하로 내려간 적이 없었고, 1927년에는 무려 아홉 명으로 늘어난 적도 있었다. 그런데 제국미술학교 개교 이후인 1930년의 경우 도쿄미술학교 조선인 입학생은 단 한 명도 없었으며 1931년과 1932년에 각 한 명, 1933년에 다시 없다가, 1934년에 세 명으로 늘었지만 1935년에 다시 한 명으로 줄어들었다. 그 뒤 제국미술학교 분규 사태가 시작된 다음 해인 1936년에야 세 명으로 늘어나기 시작했다.⁶ 게다가 1928년부터 1937년 사이 무려 10년 동안 도쿄미술학교 조선인 신입생 가운데 평양 출신은 단 한 명도 없었다. 1927년 길진섭, 문석오, 한삼현의 입학을 끝으로 중단되었다가 1938년에야 정관철이 입학했다. 이와는 달리 제국미술학교 조선인 신입생 가운데는 평양 출신이 많았다. 1932년 김원, 1933년 황헌영, 1935년 윤중식, 1936년 이중섭, 1937년 라찬근, 정관철, 1938년 서강헌, 김병철, 황염수가 연이어 입학했다. 평양 출신 유학생의 진학 흐름이 제국미술학교 쪽으로 옮겨온 셈이었다.***

이러한 분위기를 생각한다면 이중섭 혼자만의 선택이 아니라 유학생, 특히 평양 출신 유학생의 추세였고 이중섭도 그러한 기운에 동참한 것이었다.

** 한국근현대미술기록연구회 편, 「유학생 명단」, 『제국미술학교와 조선인 유학생들』, 눈빛, 2004, 89~92쪽. 1931년 김종찬金宗燦(1910 이전~1945 이후), 신홍휴申鴻休(1911~1961), 박인채朴仁彩(1918~), 임성은, 한상린韓相璘, 1933년 구종서具宗書(1912~?), 김원진金源珍(1912~1994), 김학준金學俊(1911~?), 이쾌대李快大(1913~1965), 황헌영黃憲永(1911~1995), 1934년 고석高錫(1913~1940), 김만형金晩炯(1916~1984), 양건훈, 양학제, 임달삼, 1935년 김두환金斗煥(1913~1994), 김학수金學洙(1919~2009), 윤중식尹仲植(1913~2012), 이기웅李起雄, 이찬영李燦永, 한중근韓仲根, 이대림, 황낙인, 1936년 김재석金在奭(1916~1987), 안기풍安基豊(1914~?), 이상돈李相敦, 주경朱慶(1905~1979), 최재덕崔載德(1916~?).

*** 정관철은 거꾸로 1937년 제국미술학교에 입학했으나 1938년 도쿄미술학교로 옮겨갔다.

1930년대 후반 도쿄 유학 시절 이중섭은 당시 함께 공부했던 이들의 말에 따르면 못하는 운동도 없고 노래도 잘 부르는 활달한 청년이었다. 늘 웃는 얼굴을 하고 다니는 그는 키도 크고 잘생긴 외모를 가졌고 그림을 그리는 데도 열심인 사람이었다고 한다. 사진 오른쪽에서 두 번째가 이중섭이다.

물론 이러한 분위기만으로 이중섭의 선택 이유를 규정할 수 있는 건 아니다. 그 추세, 분위기가 만들어진 데는 전혀 다른 요인도 작용했다.

도쿄미술학교는 신입생을 선발할 때 선과選科 제도를 운영하고 있었다. 선과란 경쟁력이 약한 응시생에게 가산점을 주는 것으로 식민지 출신 응시생들은 커다란 수혜자였다. 그런데 이 제도를 1930년에 폐지하였다. 따라서 대만인이나 조선인도 일본인과 마찬가지로 엄격한 시험을 거쳐야 했던 거다. 이중섭의 문화학원 선배인 유영국劉永國(1916~2002)은 그 시절의 사정을 다음처럼 증언했다.

입학하는데 데생 시험이 있었어요. (……) 웬만하면 다 들어왔던 거지요. 그때는 도쿄미술학교 빼놓고는 지원하면 다 됐습니다. 제국미술학교, 태평양미술학교, 일본미술학교, 일본예술대학이 다 그랬어요.[7]

이러한 사실을 생각한다면 이중섭의 선택이 오로지 '관학의 엄격'에 대한 거부와 '사학의 자유'에 대한 선호라고 단정 지어서는 안 된다. 물론 제국미술학교는 사학이었고 또 교수진이 이과회 중심의 재야파 계보에 자리하고 있었으므로 자유에 대한 선호를 배척해서도 안 될 것이다.

1920년대의 일본 미술계는 관학파와 재야파의 두 계보가 있었다. 공모전의 경우 제국미술전람회에 대항하여 일본미술원전람회가 있었고 또 제국미술전람회 양화부에 대립하여 춘양회, 이과회가 있었으며 학교의 경우도 '틀에 끼워 맞추려는 관학 도쿄미술학교와 그에 반대하여 자유주의를 내세운 방임 상태의 민간 일본미술학교'가 있었다. 이러한 때 동양 미술사의 권위자인 긴바라 세이고金原省吾(1888~1958)와 나토리 다카시名取堯가 관학파와 재야파 양쪽 모두를 비판하고 나섰다. 이 두 사람은 다음과 같은 생각을 가지고 있었다.

인간이 인간답게 되는 길은 힘든 수련, 흔들림 없는 정진 안에 있는 것이지, 방임

에 있지 않다는 것이 우리의 생각이었다. 그 울타리도 치지 않으면서 더욱이 방임하지도 않는, 진실로 인간적인 자유에 달할 것 같은 미술교육을 향한 바람, 그것이 젊은 우리들의 공통된 염원이었다.*

이러한 생각으로 창설한 제국미술학교는 도쿄미술학교에서 낙방한 학생이 입학하는 학교로 격하되기도 했다. 입시제도의 차이 때문에 그랬지만 세월이 흐르면서 시험이나 제도 차이가 아니라 경향이나 성격의 차이로 파악하는 분위기도 생겼다. '도쿄미술학교의 경향에 맞는 사람과 그렇지 않은 사람 두 종류가 있다'는 풍조가 자리 잡으면서 이에 따라 입시 준비를 하는 연구소도 두 패로 갈라졌다.[8]

이중섭이 입학하기 일 년 전인 1935년에 제국미술학교는 어떠했을까. 동맹휴교라는 극심한 분규에 휩싸여 있었다. 전문학교 승격을 둘러싼 교내 분규는 1934년 봄부터 그 조짐이 드러나기 시작하여 1935년 4월 13일 입학식을 계기로 분출하기 시작했다. 5월 15일에는 1학년생을 제외한 전교생이 동맹휴교에 돌입했다. 5월 19일에는 서양화과 1학년 학생들이 상급생과 행동을 함께하겠다는 성명서를 발표했다. 그리고 학생의 표적이 된 교장은 5월 15일 학생 52명을 제명 처분, 104명을 정학 처분하고 심지어 학교 설립의 주역인 긴바라 세이고, 나토리 다카시 교수를 비롯해 여러 교수를 해임했다.

4학년 김종찬, 3학년 김원진(김원)·황헌영·이쾌대·구종서·김학준, 2학년 고석·김만형도 이때 제명 또는 무기정학 처분을 당했고, 이에 대해 '항

* 관립 도쿄미술학교는 "이미 하나의 고정된 틀을 지녀 그 틀에 학생을 끼워 맞추려 하였으며" 따라서 "생은 끊임없는 약동이어야 하며, 예술은 모방이 아니라 창조여야 한다는 것을 잊은 듯한 잠든 상태"에 빠져 있었고, 반대로 민간의 일본미술학교는 "자유주의의 새로운 교육이라 믿어서, 또 무조직, 무방침으로 방임해두고 있었는데" 따라서 "교육이란 학생과 교사가 상호 참가하는 작업임을 잊은 듯한 상태"에 놓여 있었다(「제국미술학교의 개교」, 『무사시노武藏野미술대학 60년사 1929~1990』, 무사시노 미술대학, 1991, 25쪽).

의서'를 연명으로 작성해 제출하기까지 했다.⁹ 이때 교장은 제명 및 해임 사유를 "저들이 모두 공산주의 영향을 받았기 때문이다"라고 했다. 7월에는 교장이 교사校舍를 봉쇄해버렸고 이 극심한 분규의 결과 학교는 두 개로 분리되었다. 9월의 일이었다. 서양화과 학생 대부분은 긴바라 세이고, 나토리 다카시 교수를 지지했으므로 저 교장이 주동이 되어 새로 만든 다마多摩제 국미술학교로 이적하는 일은 없었다.

분규를 마무리한 제국미술학교는 10월에 접어들어 "4. 동양 예술과 함께 서양 예술의 진수에 다가서고, 일본 예술을 세계적 예술로 만들고자 한다"거나 "6. 널리 뻗치고 있는 천황天皇의 운세에 힘입어 우리 나라 예술의 특수한 입장에서 신예술 확립에 기여하고자 한다"는 내용을 포함한 「제국미술학교 창립취지」¹⁰를 발표했다. 그리고 창립 6주년 기념행사를 적극적으로 전개하면서 분위기를 반전시키고자 했다. 극심한 분규를 치유하고자 하는 기색이 역력한 행사였다.

제국미술학교에서 보낸 일 년

1936년 4월 이중섭이 등교한 제국미술학교의 서양화과 1학년의 경우 그 교수진과 수업과목은 다음과 같은 것이었다.

국어와 한문·동양미술사는 긴바라 세이고, 프랑스어와 문예사조사는 나토리 다카시, 해부학은 니시다 마사아키西田正秋, 실습에 나카가와 기겐中川紀元, 나카노 가즈타카中野和高, 미야사카 마사루宮坂勝, 스즈키 마코토鈴木誠가 있었고, 특히 1935년에 서양화과 강사로 야스이 소타로安井曾太郎, 우메하라 류사부로梅原龍三郎 같은 화가가 출강하고 있었다. 수업과목은 수신修身, 동양미술사, 심리학, 국어, 한문, 문예사조사, 프랑스어, 해부학, 체조, 실습인데 실습이 전체 수업시간의 절반가량인 열다섯 시간이 배당되어 있었다. 1학년의 경우 석고 소묘였고 흉상·반신상·전신상을 연구하며, 인체의 기본 형태를 파악하는 데 중점을 두었다.

제국미술학교는 매년 5월 중순 무렵 신입생 환영을 겸한 전교생과 교직

원 일동이 1박 여행을 해오고 있었다. 그해도 어김없었다. 나토리 다카시 교수는 뒷날 그 시절을 다음처럼 추억했다.

이즈 오오시마伊豆大島, 고카이선 마쓰바라 호수松原湖, 후지 5대 호수, 조슈 묘 기산上州妙義山, 하코네 등. 1박을 하면서 만찬회를 하여 교류하는데, 서로 친해 지는 최초의 기회였다. (……) 완전히 같은 언어로 말하고 읽고 이름도 일본화한 조선의 학생들에게는 안타깝게도 솔직히 어둡고 무거운 것이 있었다는 것은 부 정할 수 없다.[11]

나토리 다카시 교수는 중국 유학생과 조선 유학생을 비교해 보여주기도 하면서 조선 유학생을 걱정 어린 시선으로 보기도 했다고 고백하면서 다음 처럼 계속 썼다.

한편 내가 본 그들의 공통적 소원은 일본에 머물러 내지인으로서의 생활을 즐기 려는 것이 아니라 배양한 힘을 가지고 조국 조선의 문화 향상에 기여하여, 자신 들이 놓인 낮음과 어두움에서 탈피하려는 것에 있다는 것이었다. 물론, 우리 나 라와의 정치적 국제관계가 오늘날과 같이 되리라고는 예상한 이도 혹은 희망한 이도 없었을 것이지만.[12]

제국미술학교 조선인 입학생 명단

입학 연도	입학생
1931년	김종찬, 박인채, 신홍휴, 임성훈, 한상린
1933년	구종서, 김원진, 김학준, 이쾌대, 황헌영
1934년	고석, 김만형, 양건훈, 양학제, 임달삼
1935년	김두환, 김태삼, 김학수, 윤중식, 이기웅, 이대림, 이찬영, 한중근, 황낙인
1936년	김재석, 안기풍, 이상돈, **이중섭**, 주재경(주경), 최재덕

1937년	라찬근, 박준환, 이성태, 이정규(이림), 장마서, 정관철, 홍일표
1938년	강창수, 김병철, 김종식, 김종실, 김종연, 김종하, 김창억(경성 서양화과), 김호준, 문재덕, 박진호, 서강헌, 윤자선, 임병휘, 장희옥, 최동환, 황염수
1939년	박승구, 서상윤, 석수성, 손동진, 송혜수, 양주호, 이상기, 이수억, 이유태, 이준섭, 이팔찬, 이호련, 임완규, 장욱진, 장창진, 정순모, 천재형
1940년	강승화, 곽흥모, 김종현, 문윤모, 박두수, 박문순, 박상옥, 박옥래, 변철환, 오송환, 유해준, 위상학, 이순동, 임병일, 임부홍, 최동신, 황문호
1941년	강희옥, 김의경, 김화경, 박영환, 백동섭, 백인균, 변영원, 손영기, 윤홍섭, 이경훈, 이세득, 이주행, 정덕수, 정용식, 최덕휴, 하종호, 한홍택
1942년	권옥연, 김석룡, 김창복, 김창억(경성 조각과), 김형구, 박연술, 심래섭, 윤용수, 이한웅, 장병린, 전순용, 조명식, 조창환, 최원국, 홍인기, 홍종명, 황남수
1943년	구본영, 김창락, 이충근, 임렬, 장종선
1944년	이복

「이중섭 제국미술학교 학적부」[13]는 오늘날까지 이중섭을 증명하는 단하나의 공식 문서다. 평양 종로공립보통학교, 정주 오산고보, 도쿄 문화학원 그 어느 곳에서도 그에 관한 공식 문서가 남아 있지 않다. 평양과 정주는 휴전선 북쪽에 위치하고 있어 확인할 길이 없고, 폐교 사태를 겪은 문화학원에서도 확인이 가능하지 않다. 유일한 공식 문서 「이중섭 제국미술학교 학적부」에는 몇 가지 사실이 나열되어 있다. 그 속에 드러난 이중섭은 어떤 모습인가.

학적부를 통해 알 수 있는 가장 중요한 사실은 입학 및 퇴학 시기와 더불어 퇴학 사유가 '제명'으로 나타나 있다는 점이다. 제명 사유는 학적부에 기록된 '성적 및 출결석표'에서 확인할 수 있다.

여기 표기된 '판정'의 '정停'은 '정학'을 뜻한다. 곧 모두 여덟 개 과목 80점 만점에서 성적이 32점에 불과하고, 전체 출석일수에서 30퍼센트를 결석

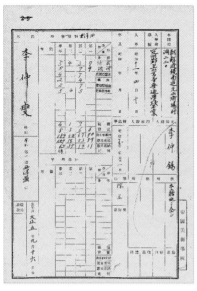

씨명氏名	이중섭
과별科別	본과 제1부 서양화과
생년월生年月	대정大正 5년* 9월 16일생
본적지	조선 함경남도 원산부 장촌동 220
입학 전 학력	정주군 오산고등보통학교 졸업
정보증인正保證人	이중석
주소	본적지와 동소
입학	소화昭和 11년* 4월 10일
전퇴학轉退學	소화 12년* 3월 31일, 사유는 제명

* 대정 5년은 서력으로 1916년, 소화 11년은 서력으로 1936
년, 소화 12년은 서력으로 1937년이다.

이중섭의 제국미술학교 성적 및 출결석표

	1학기	2학기	3학기	평균성적
국어	7	3	4	5
불어	9	7		5
문예사조사		7		4
도학		4		2
미술해부학		7		4
동양미술사		5	4	5
체조		7	1	4
실습	6	6	3	5
수업총일수	70	67	52	189
출석일수	59	53	15	127
결석일수	11	14	37	62
판정				정停

1937년 3월 제국미술학교 재학 당시 이중섭의 학적부
다. 이 학적부는 그를 증명하는 단 하나의 공식 문서
다. 이 학적부를 통해 그의 입학 및 퇴학 시기, 그리고
그의 퇴학 사유를 알 수 있다.

했기 때문에 학업을 중단시킬 만큼 이중섭의 학교 생활은 바닥으로 떨어져 있었다. 이처럼 정학 처분을 당한 상황에서 다음 학기 등록 마감일인 1937년 3월 31일까지 등록하지 않음에 따라 이 날짜로 제명 처분을 내렸던 것이다. 이중섭이 계속 학업을 하고 싶었다고 해도 이미 정학 처분이 내려져 곤란한 상황이었고 따라서 등록을 하지 않았던 것이며 결국 제명을 당했음을 알 수 있다.

원산으로 귀향, 프랑스냐 일본이냐

그렇게 1936년이 끝나가던 연말, 1학년을 마친 이중섭은 방학을 맞이하여 어머니와 형이 있는 원산에 도착했다. 원산은 이미 익숙한 도시였다. 오산고보 휴학 때 원산에서 한 해를 생활했기 때문이다. 가족이 살고 있던 장촌동은 시내이긴 해도 석유회사가 인접한 항구 해안선 지대였다. 형 이중석이 경영하는 백두상회는 광석동廣石洞의 원산역과 루씨樓氏여자고등학교의 갈림길 번화가 네거리에 자리 잡은 250평짜리 큰 건물이었고, 사업 수완이 빼어난 형은 실업계에서 두각을 나타내고 있었다. 이중섭이 제국미술학교 신입생이던 해인 1936년에 형은 이미 큰 자산가가 되었으며, 부인 김의녀金義女와 사이에 다섯 딸과 네 아들을 두었는데 이 무렵에는 장녀 이용화李龍化, 2녀 이남화李南化, 3녀 이순화李淳化가 자라고 있었다.

제국미술학교 1학년을 마치고 원산에서 보낸 방학은 이중섭의 미래를 결정하는 갈림길이었다. 그러니까 1936년 말에서 1937년 초 사이 한겨울 내내 일본이냐 프랑스냐를 두고 고민에 빠졌던 것이다. 만약 이때 파리를 택했다면 그 운명을 누가 짐작이나 할 수 있을까. 결국 일본 도쿄를 택했다. 그러나 단순한 복귀가 아니었다. 학교를 옮기는 결단을 동반했고, 실제로 1937년 4월 문화학원에 입학했다. 이렇게 학교를 옮겨간 까닭에 대하여 오로지 자유를 찾아서라거나, 츠다 세이슈津田正周(1907~1952)와의 만남 때문이라거나 하는 식으로 설명하는 것은 너무 단순하다.

마음의 동요, 미래로 향한 갈림길. 이러한 변심 과정에 대한 증언은 두

가지가 있다. 김병기는 이중섭이 문화학원을 다닐 때부터 "파리로 가고자
하는 꿈"[14]을 갖고 있었다고 했고, 고은은 저 김병기의 증언을 그대로 이어
받아 '1학년을 마치고 프랑스행 꿈을 꾸다'는 식으로 묘사함으로써 사실성
을 부여했다.

문화학원에서 1년 지나면 프랑스로 갈 예정이었다. 중섭뿐이 아니라 문화학원
대학생들은 거의가 프랑스를 목적으로 삼고 있었던 것이다.[15]

프랑스 유학 희망설을 처음 제시한 김병기의 증언은 이중섭이 처음 입
학한 대학을 문화학원으로 알고서 한 것이고, 고은의 서술은 제국미술학교
를 거쳐 문화학원으로 옮긴 사실을 알고 한 것이지만 두 기록 모두 이중섭
이 문화학원 시절에야 프랑스행을 고민하기 시작했다는 점은 같다. 그런데
문제가 있다. 문화학원을 졸업한 뒤 프랑스 유학을 떠나는 것이야 자연스
럽지만 제국미술학교에서 문화학원으로 옮겨간 처지에 또다시 등 돌린 채
프랑스로 떠난다는 건 지나치다. 또 무엇보다 「이중섭 제국미술학교 학적
부」[16]에 나타난 1936년 1학년 때 불어 과목 점수가 1학기 때 최고점인 9점,
2학기 때 7점이었음을 생각하면 이미 제국미술학교 신입생 시절에 프랑스
유학의 꿈을 갖고 있었던 것이다. 김병기의 기록 가운데 '문화학원에서 1년'
으로 시작하는 문장을 '제국미술학교에서 1년 지나면 프랑스로 갈 예정이
었다'는 문장으로 바꿔보면 자연스럽다.
　　하지만 이중섭의 프랑스행은 그의 선택만으로 실행할 수 있는 일은 아
니었다. 어머니의 지지는 물론, 자산가인 형의 지원이 좌우하는 것이었다.
따라서 가족의 지지를 얻지 못한 프랑스행 대신 제국미술학교에서 문화학
원으로 옮겨가는 수준으로 만족해야 했던 것이다.

다시, 도쿄로

두 번째 거처, 분쿄구

1937년 2월 두 번째로 도쿄에 도착한 이중섭은 이미 결심을 굳히고 있었다. 제국미술학교를 등지고 문화학원으로 옮기겠다고 말이다. 그래서 이번엔 등교하기에 가깝고 생활하기에도 쾌적한 장소를 기준으로 거주지를 골랐다. 찾아보니 분쿄구文京區의 호수가 있는 이노가시라 공원 일대가 그곳이었다. 이곳엔 명승지 미타가타이三鷹臺며 저명한 사찰 기츠쇼지가 자리 잡고 있을 만큼 좋은 땅이었고 게다가 공원 부근에 아파트가 들어서 있었다.

오산고보 후배 홍준명(홍하구)은 1937년 3월에 졸업하고 4월에 문화학원 미술과에 입학했다. 이때 홍준명은 이중섭과 함께 그 아파트에 입주했다. 홍준명이 증언하고 시인 이활李活(1925~)이 기록한 「홍하구 화백이 본 동경 시절」*에서 이 아파트에 '오사카 지방 부잣집 맏아들'이요 자유주의 화가 츠다 세이슈 부부가 살고 있었음을 자세하게 소개하고, 또 홍준명은 '함경북도 길주읍에서 만석꾼 집안' 출신이라고 소개했다. 이어서 그 일대 풍경도 묘사했다.

이 미타가타이 일대는 경치가 좋기로 동경에서도 둘째가라면 서러워할 정도로 손꼽히는 곳이었다. 울창한 나무숲이 호수를 둘러싸고 우거져 있고, 삼나무[杉木] 냄새는 젊은 꿈에 부푼 낭만에 다시없는 향료로서 슬기로웠다. 맑은 날씨가

* 이활, 「홍하구 화백이 본 동경 시절」, 『이중섭의 사랑과 예술』, 백미사, 1981, 112쪽. 이활은 이 글에서 이 아파트에 홍준명과 함께 입주하는 시점을 1935년 12월이라고 했는데 이중섭이 문화학원으로 옮기는 시점이 1937년 4월이므로 수정해야 한다.

창공 가득히 널리는 날엔 원추 모양의 설경을 두른 후지산富士山이 아른거려 꿈에 취한 화백도畵伯徒들을 더더욱 무르익게 하였다.[17]

이렇게 시작한 분쿄구 시절은 이후 1941년 11월에서 12월 사이 그러니까 이중섭이 도쿄 시내 간다구로 이사할 때까지 계속되었다. 중간에 변화가 없음을 알려주는 기록은 1939년과 1940년 그리고 1941년 3월, 11월이라는 시점에 해당하는 세 가지다. 첫째, 1939년 도쿄로 건너간 구상具常 (1919~2004)은 그해 가을날 음악다방 '르네상스'와 중국 국수집에서 제국미술학교 3학년에 재학 중인 라찬근羅燦根(1919~1993)과 함께 어울려 이중섭의 "이노가시라 공원 옆 3첩방三疊房"[18] 숙소로 갔는데 그 풍경은 다음과 같은 것이었다.

다다미 넉 장인가에 석 장이 곁달려 있었는데 거기에는 데생, 크로키, 캔버스 등이 산더미처럼 쌓여 있어 그의 정진의 부피를 한눈에도 알 수 있었다. 우리는 그날 종일토록 기초쇼지 호숫가를 거닐며 여러 이야기를 하고 놀았지만 그림 이야기가 중심이라 나는 그저 듣는 데 그쳤었다.[19]

둘째, 1940년 3월 당시 메이지明治대학 재학생 조병선趙炳璿(1921~)* 이 찍은 사진이 있다. 이 사진에는 이중섭과 더불어 민속학자 송석하宋錫夏 (1904~1948)의 동생 송경宋璟과 문화학원 동기생 나카니시 기쿠코菊子가 등장한다. 조병선은 공원 안의 연못을 배경으로 찍은 사진 '이중섭과 송경, 나카니시 기쿠코와 이노가시라 공원에서'에 대해 다음과 같이 증언했다.

사진은 친구들과 다 함께 중섭이네 아틀리에 겸 자취방에서 한 이불 덮고 잔 다음 날, 공원에 산책 나갔을 때 촬영했어요.[20]

* 촬영자 조병선은 수필가 조경희趙敬姬(1918~2005)의 남동생이다.

그리고 그는 또 그 시절 "이중섭은 얼굴이 희고 잘생겼으며 키가 무척 컸다"면서 "사진 속에서 걸치고 있는 재킷은 그가 그림 그릴 때 입던 가운"이라며 다음처럼 어울렸다고 했다.

당시 우리 넷은 방과 후 늘 어울려 다녔어요. 기쿠코는 한국 유학생들과 친하게 지내던 미술학도였습니다. (……) 우리는 매일 저녁 다방에서 차 마시고 케이크를 먹으며 이야기를 나누곤 했지요.[21]

　셋째, 1941년 이중섭이 당시 애인 야마모토 마사코에게 보낸 3월 27일자와 6월 3일자, 11월 30일자 엽서를 보면, 보내는 사람 주소를 쓰지 않았지만 찍혀 있는 우체국 소인을 보면 '吉祥寺'(기츠쇼지)다. 이렇게 보면, 이중섭의 분쿄구 시절은 처음 입주한 1937년 4월부터 1941년 11월까지 5년이었다.

문화학원으로 옮긴 까닭

이중섭은 왜 제국미술학교를 포기한 것이며 왜 문화학원을 선택한 것일까. 제명 처분을 당하는 일이야 이런저런 까닭으로 얼마든지 있을 수 있는 일이지만 한 도시에 있는 다른 학교로 옮겨가는 것은 흔한 일은 아니다. 다만 김종찬, 이중섭, 안기풍이 차례로 그렇게 했다. 별난 일이라서 특별한 사건이라 할 만한데 김종찬은 1935년 3월에 제국미술학교를 그만두고 4월에 문화학원에 입학했으며, 이중섭과 안기풍은 1937년 3월 제국미술학교를 그만둔 데 이어 4월 문화학원에 입학했다.[22] 이들의 전학은 그 시점을 생각할 때, 1934년에 시작해서 1935년에 절정을 맞이한 제국미술학교 분규와 관련이 있음을 알 수 있다. 물론 오로지 분규 탓이라고만 미룰 수도 없다.

　지금까지 알려진 통설은 오로지 츠다 세이슈의 영향 탓이라고 해왔다. 통설의 시작은 1965년 김병기다. 김병기는 "당시 일본 화단에서 아방가르드의 선도적 위치에 있던 츠다 세이슈의 영향이 적잖아 이 미술학교를 택

한 것이다"[23]라고 했고, 조정자도 1971년 「이중섭의 생애와 예술」에서 츠다 세이슈의 영향으로 문화학원에 입학했다고 기록했으며,[24] 이런 주장을 계승하면서 좀더 세련된 서술을 한 이는 이경성이다. 이경성은 1972년 3월 「이중섭의 예술」이란 글에서 그 까닭을 다음처럼 서술했다.

또 문화학원 미술학과를 택한 것은 그 학교의 자유로운 그리고 귀족적인 분위기가 좋아서였고, 또 하나는 츠다 세이슈 같은 비관료적인 전위작가가 교수로 있기 때문이었다.[25]

그런데 김병기는 이중섭이 제국미술학교를 다녔다는 사실을 모른 채 서술했고,* 이경성도 그 사실을 전제하지 않았다. 1973년 고은은 『이중섭 그 예술과 생애』에서 제국미술학교에 비해 문화학원이 "훨씬 비관료적이며, 귀족적이고 천재교육을 중심으로 삼는 자유분방"[26]한 곳이기 때문이라고 했다. 그런데 고은은 이중섭이 1938년에 제국미술학교에 입학했다가 1939년에 문화학원으로 전학했다고 전제하고 있으니까 제국미술학교의 분규 사태를 전학과 연결시켜 생각할 수 없는 처지였다.

그리고 고은은 "때마침 프랑스 화단에 데뷔했던 츠다 세이슈가 문화학원 교수로 귀국 부임했"[27]으며, 이중섭의 '새로운 은사'가 되었다고 했다. 하지만 츠다 세이슈는 문화학원 교수가 아니었다. 김병기의 기록에서 시작한 츠다 세이슈의 문화학원 교수설은 1965년부터 1973년까지 김병기, 조정자, 이경성, 고은이 쓴 네 편의 기록이 발표될 때마다 조금씩 강화되어 이중섭의 문화학원 진학의 이유로 자리 잡고 말았다.

이렇게 굳어가고 있던 1981년, 시인 이활은 「홍하구 화백이 본 동경 시

* 　김병기는 문화학원 입학 이전에 이중섭이 "전통적인 아카데미즘을 지켜오는 도쿄미술학교에 입학했다고도 하고, 혹은 연구소에서 얼마 동안 실기 지도를 받은 듯도 하다고 한다"고 썼다(김병기, 「이중섭, 폭의 부조리」, 『한국의 인간상 5 — 문화예술가편』, 신구문화사, 1965, 542쪽).

절」[28]이란 글에서 제국미술학교를 포기한 까닭을 '스케이트 부상'이라고 했다. 문화학원 동기동창 홍준명의 증언을 채록한 내용인데 물론 그 부상이 크건 작건 치유하면 그뿐이므로 포기의 정황일 뿐이며, 더구나 그것 때문에 문화학원으로 이적한 건 더욱 아니었다.

그러나 이 대목에서 문화학원과 츠다 세이슈의 자유주의 때문에 제국미술학교를 그만뒀다는 추론에 대해 의심해볼 필요가 생겼다. 도쿄미술학교가 저토록 관료적이며 권위주의적인지는 몰라도, 사학인 제국미술학교마저 관료적이라는 지적, 게다가 문화학원이 '자유분방한 귀족, 천재' 학교라는 서술만으로 이중섭의 선택을 설명할 수 없다. 그럴지도 모르지만, 그렇지 않을 수도 있는 이 같은 기록은 문화학원 입학 이전에 제국미술학교 신입생 이중섭이 겪어야 했던 분규 사태를 고려하지 않은 견해일 뿐이다.

또한 1935년에 김병기가 문화학원 신입생, 그리고 1936년에 문학수가 문화학원 신입생으로 재학 중이었음을 고려해야 한다.[29] 평양 종로공립보통학교 동기동창 김병기, 오산고보 1년 선배 문학수가 재학하고 있었고, 이들은 각각 강렬한 추억을 함께한 벗들이었다. 제국미술학교 신입생 시절인 1936년 안기풍과 더불어 틈이 날 때면 문학수를 만나 서로 처지를 나누었을 터, 이미 이때 문화학원에 관한 정보를 담아두면서 제국미술학교 탈출을 꿈꾸었을 거다.

하지만 이중섭이 문화학원으로 옮겨간 이유 또는 직접적인 계기는 이중섭이 제국미술학교에 입학해서 한 해 동안 거둔 초라한 성적표 그리고 그 성적표에 따라 학교에서 내린 '판정 정'判定 停, 다시 말해 정학 처분 판정을 받은 데서 비롯하는 것이었다.[30] 이중섭으로서는 회복할 수 없는 처분을 당했던 것이고, 2학년으로 진급하기 위한 등록을 할 까닭도 사라졌다. 결국 '제명' 처분을 받고 그 과정에서 이중섭은 문화학원의 문을 두드렸던 것이다.

▍화가, 츠다 세이슈 ▍

츠다 세이슈라는 이름은 김병기가 처음 거론[31]한 이래 나중에는 이중섭의 '은사'로 격상된 데서 보듯 증언이 반복됨에 따라 점차 크고 중요한 인물이 되어갔다.* 츠다 세이슈는 문학수, 김병기, 송혜수와도 무척 가까이 지냈다. 문화학원 교수는 아니어도 이중섭이 하숙하는 이웃에 화실을 꾸며놓고 벨기에 출신 프랑스 여성이라고 하는 부인 아리스**와 함께 살아가는, 당시 군국주의 분위기를 거스르는 자유주의자 츠다 세이슈는 오사카 지방의 부잣집 맏아들이었다. 그러나 프랑스 여성 아리스와 결혼함으로써 부모와 관계가 단절되었으므로 가난뱅이 화가가 되고 말았다.[32]

일본 전위미술 집단인 신시대양화전 창립 회원으로 1934년 제1회전부터 1936년까지 열일곱 차례에 걸친 회원전에 단 한 번도 빠지지 않고 출품하다가[33] 그를 계승하는 전위집단인 자유미술가협회 창립에 가담했지만 창립전에도 출품하지 않았던 특이한 성품의 화가였다. 그 뒤에

* 고은은 츠다 세이슈를 '세련되고 비장한 예술가'라고 묘사했다. '화혼양재주의和魂洋才主義의 일원'으로 '태평양전쟁 말기에 동양적 구도자求道者가 되어 중국, 한반도를 편력'한 츠다 세이슈라는 것이다. 나아가 고은은 "일본이 한국을 병탄하고 나서 일본을 부정하고 한국인에게 한국을 찾으라고 말하는 일본의 소수자인 야나기 무네요시柳宗悅(1889~1961) 같은 인물"이라고 부연했다. 더욱이 "야나기 무네요시의 글을 통해 매료된 저 조선의 옛 미술을 일본이 당해낼 수 없다"고 말할 정도로 조선에 빠져든 인물이라고 했다(고은, 『이중섭 그 예술과 생애』, 민음사, 1973, 47~49쪽).
** "아리스는 일본인 소설가 남편이 있었으나 그와 헤어졌다. 소설가와 친구 사이였던 츠다 세이슈는 자신의 친구와 이혼 후 오갈 데 없었던 아리스와 함께 살게 되고"라고 하였고, 김병기의 증언을 따라서 벨기에 사람이라고 하였다(안혜정, 「문학수의 생애와 회화연구」, 전남대학교 석사 논문, 2006, 18쪽). 그런데 김병기는 앞서서 2004년에 아리스를 언급하면서 "불란서 여자"(「구술자 김병기」, 『한국미술기록보존소 자료집』, 제3호, 삼성미술관 리움, 2004, 45쪽)라고 했다. 그 뒤에 김병기가 안혜정에게 아리스를 "벨기에인이라고 분명히" 밝힌 것인데 시간 차이를 두고 불란서―벨기에로 바뀐 것을 보면 두 나라 가운데 하나임은 분명하다. 따라서 벨기에 출신 프랑스인이라고 보는 게 타당할 듯도 하다.

도 무슨 집단 활동에 적극성을 드러내지 않았는데 드디어 1940년 자유미술가협회를 탈퇴하고서 조선으로 건너가 그곳에서 개인전도 열고 하다가[34] 중국 만주로[35] 쫓기듯 그렇게 일본 땅에서 사라져갔다. 만주 하얼빈에 머물던 츠다 세이슈는 이미 1941년부터 머물고 있던 대구 출신 화가 정점식鄭點植(1917~2009)을 1944년에 만났다. 이곳에서 츠다 세이슈의 가족은 불행했는데 아내와 딸은 여관에 둔 채 정점식의 집에 숨어 지내야 했다. 소련 군대가 진주했으므로 자신을 드러낼 수 없었기 때문이다. 츠다 세이슈와 동거 시절을 누린 정점식은 그를 '좋은 스승'이라고 했을 정도인데[36] 이처럼 조선인 화가들에게 큰 영향을 끼친 츠다 세이슈는 그러나 『근대일본미술사전』[37]에 이름 한 줄 올리지 못한, 잊혀진 화가로 사라진 비운의 인물이다.

마찬가지로 많은 이들이 언급하면서도 정작 츠다 세이슈라는 화가와 그 작품 세계에 대한 조선인들의 연구 성과가 없다. 어디 그뿐일까. 일본 추상미술 개척자로 구실회九室會[***]를 결성한 야마구치 다케오山口長男(1902~1983)[****]라든지, 또는 후쿠자와 이치로福澤一郎(1890~?) 같은 초현실주의 화풍의 주도자들에 대한 관심은 물론, 이중섭의 작품을 강력히 지지한 자유미술가협회의 주도자 하세가와 사부로長谷川三郎(1906~1957)와 그 회원들에 대해서도 주의를 기울이지 않았다.

[***] 구실회는 야마구치 다케오를 비롯한 발기인들이 후지타 쓰구하루藤田嗣治(1885 ~1968)와 도고 세이지東鄉青児(1897~1978)를 고문으로 추대하고 29명이 결집하여 1938년에 창립한 전위미술 집단이다(「구실회」, 『소화기미술전람회 출품목록 전전편』, 도쿄문화재연구소, 2006, 794쪽).
[****] 본향양화연구소, 천단화학교를 거쳐 1922년 도쿄미술학교에 입학, 졸업 뒤 1927년 프랑스로 건너가 입체파 화풍을 배워 귀국해 이과회전에 출품하였으며 1938년 구실회를 결성하였다.

문화학원 신입생, 아고리 이중섭

문화학원은 1921년 저명한 건축가 니시무라 이사쿠西村伊作가 설립했다. 딸이 진학할 만한 학교가 없다고 생각한 니시무라 이사쿠는 "억누르는 교육이 아니라 자유롭고 쾌활한 생활을 할 수 있는 학교"가 필요하다고 여겨 이과회二科會 계열의 작가인 재야파 화가 이시이 하쿠데이石井拍亭(1882~1958)를 비롯한 미술인 및 시인 들과 더불어 새 학교를 창설했다.

분쿄구 무코가오카向丘 땅에 터를 잡은 문화학원을 중심에 두고 보면, 북쪽으로 기츠쇼지, 동쪽으로 우에노 공원, 남쪽으로 고라쿠엔後樂園, 서쪽으로 고이사카와小石川 식물원이 있다. 게다가 남쪽 고라쿠엔을 지나면 치요다구千代田區의 황거 지역이다.

니시무라 이사쿠는 영국 고딕풍의 건물을 짓고 일급 예술가와 학자를 초빙해 교수진을 구성했으며, 중학부로서는 처음으로 남녀공학 및 자유복장 제도를 채택하였다. 1925년에는 대학부 미술과를 설치했다. 이러한 기운이 여전하여 1937년 7월 중일전쟁을 전후한 군국주의 전쟁 시절에도 문화학원 설립자이자 교장인 니시무라 이사쿠는 세상 평판을 두려워하지 않고 자유주의 방침을 지속해나갔다. 학생 야마모토 마사코는 문화학원과 설립자 니시무라 이사쿠에 대하여 다음처럼 증언했다.

니시무라 이사쿠는 매우 진보적인 가정에서 자라난 건축가로, 문화학원은 그가 자신의 이상을 실현하기 위해 세운 학교였습니다. 그의 집안은 와카야마 현의 갑부이기도 했지요. 학교의 분위기는 자유개방적이고, 진보적이었다고 말할 수 있겠습니다. 예술적이라고나 할까요. 그래서 부잣집 아이들이 많이 다녔습니다.[38]

1937년은 일본이 침략전쟁을 본격화하던 해였다. 전시통제법 공포와 국민정신총동원 정책을 시행함으로써 군국주의 시대의 막이 올랐다. 그해 7월 7일 노구교蘆溝橋 사건을 조작하고서 이를 빌미로 중국 대륙 침략을 본격화한 끝에 12월 13일부터 일주일 동안 난징대학살을 자행했다.

이렇게 참혹한 시절에도 모든 학교는 그나마 자유의 온상이었고, 학생들은 징병유예의 특혜 속에서 누군가는 탐미를, 누군가는 초현실을 꿈꾸는 자유를 누리고 있었다. 학교만이 아니라 미술단체 또한 그러했다. 바로 그해 초현실주의, 추상미술을 추구하는 전위미술 집단인 자유미술가협회가 출범했던 거다. 여기에 문화학원 학생이 참가한 것은 교수진보다는 오히려 저 자유주의자인 교장 니시무라 이사쿠를 떠올리게 한다.

문화학원 출신 유영국은 자신이 "추상을 하게 된 건 교수들과 관계가 없어요"라고 하고서 문화학원 교수들이야말로 "훌륭했지만 전통적인 미술을 하는 선생님들"[39]이라고 증언했다. 또 김병기도 문화학원이 "인상파를 가르치는 학교"라고 증언한다. "무슨 새로운 추상미술의 온상"과는 아무 관계도 없다는 것이다. 다만 그 후에 무라이 마사나리村井正誠(1905~1999) 같은 추상미술가들이 조금 들어와서 가르쳤다는 게다.[40]

하지만 추상미술이 자유주의를 독점하는 것이 아니듯, 인상파라고 자유주의 기풍과 반대되는 것일 수 없다. 자유주의 기풍의 학교라고 해서 추상미술만 하라는 법도 없고, 인상파를 배척하라는 법도 없으니 말이다. 더욱이 교수가 인상파라고 해서 학생이 꼭 인상파만을 고수할 필요도 없었고 실제로 유영국, 문학수, 이중섭, 안기풍처럼 추상과 초현실을 추구하는 조선인 학생들이 상당했다. 1939년에야 추상미술가 무라이 마사나리가 문화학원에 교수로 부임했는데 저 조선인 학생들이 추상과 초현실에 빠진 것은 그 이전의 일이었다.

이중섭은 1937년 4월 10일 안기풍, 이정규李禎奎(1916 이후~?), 이주행李周行(1917~?), 홍준명과 함께 나란히 문화학원에 입학했다. 오산고보 후배인 홍준명은 홍하구 이외에도 홍여경이란 이름으로 불렸다.[41] 그러니까 홍준명, 홍여경, 홍하구는 한 사람을 가리키는 이름이다.[42] 당시 선배로는 유영국, 김병기, 김종찬, 문학수 등이 있었는데 이들은 모두 1936년 이전 입학생들이었다. 유영국은 처음 보는 얼굴이지만, 문학수는 오산고보 선배, 김병기는 평양 종로공립보통학교 동기동창이었다. 두 해 전 도쿄에 건너와

이곳 문화학원에 입학했던 김병기, 그리고 이미 도쿄로 건너와 몇 해를 보내다가 지난해 문화학원에 입학한 문학수가 있었고, 특히 제국미술학교를 중퇴하고 1935년에 입학한 2년 선배인 김종찬도 있었다.

학교는 달랐어도 잘 어울렸던 김병기·문학수가 있으니 안심이지만, 무엇보다 이미 한 해를 보낸 탓에 도쿄는 매우 익숙한 기분이었다. 등교를 하고 보면, 남녀 절반씩인 30명의 학생들이 있었다. 소묘 수업은 이시이 하쿠데이 교수가 맡고 있었는데 이중섭과 더불어 교실에는 이씨 성을 지닌 학생이 세 명이나 있었다. 한 교실에 '리'가 여럿이니까 분간하기 위해 별명을 붙이겠다고 생각한 이시이 하쿠데이 교수는 세 학생의 신체 특징을 관찰했다. 이정규는 몸집이 크고 뚱뚱하니까 크다는 뜻의 '데카'てか 또는 기름을 발라 머리카락이 번쩍인다는 뜻의 '데까'를 앞에 붙여 '데카이리'라고 했고, 이주행은 키가 작으니 작다는 뜻의 '지비'ちび를 앞에 붙여 '지비리', 그리고 이중섭은 유달리 턱이 기니까 턱을 뜻하는 '아고'顎를 앞에 붙여 '아고리'顎李라고 불렀다. 이렇게 해서 저 유명한 별명 '아고리'가 탄생했던 것이다.* 또 누군가는 AGOLEE라는 영어 철자로 표기하기도 했던[43] 이 아고리는 뒷날 이중섭이 아내에게 보내는 편지에 스스로를 부르는 호칭으로 사용했다. 썩 마음에 들었던 모양이다. 이렇게 해서 문화학원의 이중섭은 '아고리'로 거듭났다.

'아고리'만 있던 건 아니었다. 당시 태평양미술학교 유학생이었던 원산의 후배 김영주金永周(1920~1995)는 뒷날 이중섭의 당시 별명이 '노란 수염'도 있었고 '허자비'도 있다고 하였다.

동경 시절에는 코트coat의 아랫도리를 무릎 위에 댈롱 걸치도록 짧게 입고 다녔다. 잘라낸 천 조각은 큼직하고 네모진 아웃 포켓pocket이 되어 미니코트mini

* 　데카이리, 지비리, 아고리의 사이에는 모두 '의'란 뜻의 조사 '노'(の)를 붙여 데카이노리, 지비노리, 아고노리라고 했는데 점차 조사를 생략했다.

coat에 캐주얼 스타일casuals style의 선구자가 된 셈이다. 게다가 마도로스matroos 모자를 쓰고 다녔으니 허자비(허수아비) 같은 몰골이어서 '아고리'(턱이 긴 頦)에 '노란 수염'이란 별명에 '허자비'란 닉네임nickname이 또 붙어났다. '등섭이가 턱위에 노란 수염 달고 허자비 되어 왔오다레'를 연방 푸념조로 말하면서 우울한 세월의 친구들을 웃겼다.[44]

아고리 이중섭은 문화학원 시절에도 지나칠 만큼 활달한 청년이었다. 분쿄구의 아파트에서 함께 생활했던 홍준명은 이중섭의 집, 작업실에서의 옷차림을 다음처럼 회고했다.

즐겨 입은 옷은 텁텁하고도 아무렇게나 굽혀지는 한복 바지 저고리였다. 아무 쪽이든 몸이 기우는 쪽으로 고스란히 품을 넓혀주는 바지저고리는 그릇에 담긴 물처럼 변형이 자유로와서 좋았고 생활을 서민처럼 지내야 한다는 이중섭 화백의 기질에도 그것은 잘 어울려 특히 외형의 모양이 마음대로 바뀔 수 있는 그 호응이 그의 마음에 들었던 것 같았다.[45]

외출할 때야 한복 차림은 아니었을 것이지만 사진으로 남아 있는 당시 옷차림이라고 해봐야 너무도 편안한 작업복 차림 그대로였다. 1938년 4월 신입생 야마모토 마사코의 눈에는 2학년 재학생인 선배 이중섭이 운동선수이자 거의 가수였다.[46]

그는 못하는 운동이 없었어요. 권투도 잘했고, 철봉, 뜀박질 등을 멋있게 해냈죠. 그뿐 아니라 노래도 잘 불렀죠. 가창력이 뛰어났고 제법 정통적으로 노래를 불렀습니다.[47]

또한 문화학원 동기이자 이시이 하쿠데이 교수의 넷째 딸인 이시이 유타카石井ゆたか(1920~)는 학창 시절의 이중섭에 대하여 다음과 같이 기억했다.

늘 웃는 얼굴을 하고 다니는 아고리도 음악을 좋아했습니다. 어느 날 아고리가 저에게 스페인 광상곡을 들으러 클래식 음악다방에 같이 가자고 했지요. 그런데 그때는 남학생과 단둘이서 다방에 간다는 것이 매우 부끄러운 일이어서 도망치듯 도서관으로 갔습니다. 아고리는 키도 크고 잘생긴 외모를 가졌습니다. 아고리는 다른 사람보다 그림 그리는 데도 열심인 사람이었습니다. 우리는 누드 데생을 자주 했는데 아고리가 생각했던 대로 잘 그려지지 않으면 종이를 뭉쳐서 창밖으로 내던지는 거예요. 열광적이면서도 강렬한 느낌이 드는 사람이었지요. 그의 일본어 회화 실력은 괜찮은 편이었어요. 하루는 아고리가 학교 1층 정원으로 나가더니 먼 하늘을 응시하고 있는 거예요. 그때 저는 아고리가 고향을 그리워하는 것 같다는 생각을 했지요. 에— 그리고 아고리가 피카소 화집을 자주 봤던 기억도 떠오릅니다.[48]

루오와 피카소, 서구 근대문학에 심취하다

신입생 이중섭의 소묘는 모두의 눈길을 끌었다. 김병기는 그때 교수들의 평판을 다음처럼 증언했다.

루오처럼 시커멓게 데생하는 조선 청년이 나타났다.[49]

이때 미술부장 이시이 하쿠테이 교수는 "석고는 하얀데, 너는 왜 꺼멓게 그리지?"라고 지적했다는 사실을 증언한 김병기는 덧붙여서 "그러니까 중섭이가 한 것이 피카소의 그런 영향과 루오의 힘차고 검은 묵선에서 온 거"라고 해석했다.[50]

야마모토 마사코는 이중섭이 이탈리아의 화가 '지리'나 '루오'를 좋아했다고 기억했다.[51] 여기서 말하는 '지리'는 누군지 알 수 없지만 키리코Giorgio de Chirico(1888~1974)가 아닌가 싶다. 키리코는 아버지가 이탈리아 사람이다.* 음산한 명암 대조와 고독, 부동성을 표현하는 몽상의 기록자 키리코는 이중섭을 유혹할 만한 신비스러운 운명의 예감을 지닌 형이상학파 화가

이자 니체Friedrich Nietzsche(1844~1900)와 같은 허무주의자였다. 만약 저 '지리'가 키리코가 아니라면, 키리코의 후예인 시로니Mario Sironi(1885~1961)인지도 모르겠다. 미래주의에서 전통화풍으로 전향하여 이른바 고대 로마로 복귀할 것을 주장하는 노베첸토Novecento 운동 창시자의 한 사람인 시로니는 현대인의 고독과 시대의 비극을 어두운 색으로 표현, 비애 어린 공간 구성을 꾀하는 비극적 시선의 화가였다.

프랑스 화가 루오Georges Rouault(1871~1958)는 독실한 기독교 신자로서 세상의 비참과 죄악을 관찰하고 그 얼굴을 그리면서 "배은망덕하고 부도덕한 패륜의 인간들 마음속 깊은 곳에 예수가 있다"며 예루살렘의 처녀를 그려나갔다. 루오는 개과천선한 매춘부나 죽어가는 무희, 슬픔에 찬 어릿광대, 권태로운 부르주아, 죄의식에 빠진 재판관 그 모두의 비참, 고뇌, 회한을 그렸는데 그 바탕에는 '능욕당한 예수 그리스도'의 완전한 고독이 스며들어 있었고, 덩어리진 물감은 부드럽지만 극적인 표현으로 신비로움을 발산하는 완벽에 도달하고 있었다.

특히 루오는 화상畫商 볼라르Ambroise Vollard(1866~1939)가 죽은 뒤 그 상속인과 끈질긴 소송 끝에 미완성작이라며 315점을 회수하고서 1948년 대중이 보는 앞에서 상당수를 불태워버렸다. 이 소각 사건은 시장가치를 중시하는 상인과 애호가 들에게 큰 충격을 주었다. 도덕과 신성의 가치를 부정하는 데 대한 자학의 훈계였던 것일까. 그래서 그는 언제나 외과의사의 수술복 같은 옷차림으로 작업했다. 붓이라는 수술 칼로 '영혼의 깊은 곳'을 파헤친다는 희생적이고 성스러운 소명감과 병적일 정도로 완벽을 추구하던 그의 집념을 그런 모습으로 드러냈던 것이다. 또 그는 '견습 노동자'의 모습으로 자신을 형상화했는데[52] 그러니까 조르주 루오는 영혼의 의

* 그리스에서 태어나 아테네 공대를 마친 뒤 독일 뮌헨미술학교에서 미술공부를 시작했고, 1911년부터 파리에서 활동했지만 한곳에 머물러 있지 않았다. 토리노, 피렌체, 로마를 전전했다. 그의 도시 풍경이 토리노라는 사실이 상징하는 바처럼 그가 이탈리아 미술에 끼친 영향력은 매우 지대하다.

사였고 미술의 노동자였던 게다.

　루오의 그림을 사랑했지만 그 루오처럼 신성함과 도덕의 눈으로 고통받는 인간을 보기보다는, 현실로부터 떠나 몽환의 그림자를 찾고 싶은, 그래서 뒷날 조선 최후의 예술지상주의자로 등극하는 이중섭은 교실에서 자기주장을 굽히지 않았다. 이중섭의 동창 안기풍의 증언을 듣고서 조카 이영진이 1979년에 발표한 「이중섭 연보」에 따르면 야마시타 선생이 이중섭에게 '피카소 흉내를 낸다'고 지적하자 수십 장의 소묘를 꺼내놓고 '이것들이 어째서 피카소 흉내인가'라고 항의했다고 한다.*

　여기 등장하는 야마시타 선생은 야마시타 신타로山下新太郎(1881~1966)인데 후지시마 다케지藤島武二(1867~1943)의 제자로 프랑스 에콜 드 보자르école de beaux arts 유학생이었으며 이시이 하쿠데이와 함께 재야파 전람회인 이과회를 창설한 거장이다. 그로부터 받은 지적을 견딜 수 없어 했던 것인데, 특히 '흉내'라는 낱말을 견디지 못했다.

　그런데 김병기는 「내가 아는 이중섭 1」이란 글에서 이중섭은 '다른 많은 학생들이 그러했듯이 피카소와 루오'를 우상으로 삼고 있었다고 했다.

특히 중섭에게는 피카소의 신고전주의의 데생과 루오의 강한 묵선墨線이 작용되어 있었던 것으로 기억된다.[53]

　또 김병기는 2004년에도 "중섭이는 루오를 좋아했어.[54] 그리고 피카소를 좋아했어"라고 했다. 그러니까 우상으로 좋아했다는 것과 그것을 흉내낸다는 것은 이중섭에게 다른 차원의 일이었던 게다. 이중섭의 문화학원 동기생 이시이 유타카는 이중섭이 학창 시절 "피카소 화집을 자주 봤던 기억"[55]이 있다고 회고했다.

*　　이영진, 「이중섭 연보」, 『대향 이중섭』, 한국문학사, 1979, 154쪽. 항의 시점을 1935년이라고 했지만 이때는 이중섭이 제국미술학교에 재학 중이었기 때문에 그 뒤의 일이다.

그리고 이중섭이 세상을 떠나고 한 해 뒤 정규는 「한국양화의 선구자들」이란 글에서 이중섭이 자신에게 해준 말을 서술했다. 어떤 일본인 선생이 이중섭의 작품을 보고 다음과 같이 말했다는 것이다.

그림을 잘 알기는 아는데, 거꾸로 서서 산을 올라가려고 한다.[56]

정규는 이 말의 뜻을 풀어보였는데, 누구나 화가들은 거꾸로 서서 산을 올라가려 하지만, 누구나 거꾸로 설 수 없었을 따름인데 이중섭은 거꾸로 서서 산에 올랐다는 것이다. 그리고 정규는 다시 다음처럼 독자에게 물었다.

이중섭은 거꾸로 선 채 죽었다. 그럼 그가 거꾸로 서서 무엇을 보았나. 그 선생이 말한 그림을 잘 안다고 한 그 그림이란 도대체 무엇인가.[57]

여기에 이중섭은 아무런 답변도 하지 않았다. 그러므로 더 이상은 상상의 영역이다. 물구나무서서 바라보는 풍경은 신비하고 기이하다. 뒤집힌 세상은 불안하지만 내가 뒤집어져 보는 세상은 환상의 세계와도 같다. 몽환의 세계. 이러한 태도, 거꾸로 서서 산을 올라가는 자세는 상상과 감흥의 방법이다. 관찰과 재현은 사실 묘사를 낳지만, 상상과 감흥은 환상 표현을 낳는다. 상징주의나 초현실주의 또는 표현주의가 그와 같은 방법을 전용하는 것이라면 거꾸로 서서 산을 올라가는 태도는 바로 그 표현의 기술을 필요로 할 것이다. 그래서 독특한 기법이 필요했다. 이중섭이 개발한 특별한 기법은 바로 그 방법론의 일환이다. 동창생이자 뒷날 아내가 된 야마모토 마사코는 이중섭이 "재료에 대한 관심도 대단했다"면서 캔버스뿐 아니라 화선지畵宣紙를 사용했다고 증언했다.

두꺼운 화선지에 먹을 듬뿍 칠한 다음, 그 표면을 끝이 뾰족한 금속성의 도구로 긁어내는 작업을 시도하기도 했습니다.[58]

또 이중섭의 이종사촌 형으로 도쿄에서 와세다대학 법학과를 다니던 이광석이 "한지에 먹물 칠하고 긁어낸 그림 수십 매"를 보았는데 이 작품을 츠다 세이슈에게 보이자 "하나하나가 벽화壁畫를 연상시키는 역작"이라고 평가해주었다고 한다.[59]

게다가 이중섭은 즉흥적으로 마구 휘두른 게 아니다. 저 이광석에 따르면 이중섭은 "미술해부학에 열중하고 인체와 동물의 골격 습작을 되풀이했다"[60]고 하고, 야마모토 마사코 여사도 "데생을 참 많이 했었지요"라고 회고하고 있는 것이다.[61]

야마모토 마사코는 문화학원 시절 이중섭이 서구 근대문학에 심취했다고 증언했다.

그는 보들레르라든가 발레리, 릴케, 베를렌 등의 시를 암송으로 들려주곤 했죠. 그는 소설보다는 시를 아주 좋아했습니다. 어떤 때는 릴케의 시구를 아주 정결하게 베껴서 준 적도 있어요.[62]

이들 프랑스와 독일의 근대 시인들은 1930년대 식민지 조선 청년을 사로잡았다. 예술을 한다면 누구나 한 번쯤 매료되었던 그들의 이름은 그러나 이중섭에게 너무도 강렬하게 파고들어왔다. 보들레르Charles-Pierre Baudelaire(1821~1867)는 낭만파 최후의 시인이자 신비주의 악마파의 선구자로 미美의 인공낙원을 수립한 '악의 꽃'의 시인이다. 뒤이어 베를렌Paul-Marie Verlaine(1844~1896)이 출현했다. 베를렌은 19세기 최고의 상징주의 데카당스decadence 시인으로 그의 생애는 자신의 작품 제목 그대로 '저주받은 시인'이었다. 폴 발레리Paul Valéry(1871~1945)는 진실한 자아 추구의 시를 통해 1930년대 세계정신의 지침으로 군림했던 시인이며, 독일 신낭만파의 큰 별 릴케Rainer Maria Rilke(1875~1926) 또한 식민지 청년의 심금을 울리고 있었다. 저 이름들은 빠져들고 싶은 유혹의 샘터였고 탐미의 정원 그 자체였다.

그들을 탐욕했던 화가 이중섭은 '최후의 한국적 예술지상주의자'다. 이 멋진 표현은 1972년 3월 이경성이 이중섭에게 헌정한 것이다.

이 무렵에 중섭의 생활과 예술을 지배한 것은 유럽을 휩쓸고 동양으로 파급된 예술지상주의적 사상이었다. 이 18세기적 서양의 예술관은 예술가를 정신적으로 제왕으로 만드는 마력을 갖고 있었다. 참다운 예술가는 현실과 유리되어 '예술을 위한 예술'만을 창조하면 된다는 것이다. (……) 중섭이 예술가로 형성될 무렵, 이 사상은 파리의 몽마르트르Montmarte와 몽파르나스Montparnasse 일대에 모여드는 보헤미안Bohemian들의 생활과 예술을 통해 세계로 번지고 드디어 일본에도 들어왔다. 원래 자유주이자이고 아카데믹academic한 것이 싫은 중섭이 이 사상에 물든 것은 두말할 것도 없다.[63]

자유미술가협회전 응모의 시작

자유미술가협회는 하세가와 사부로가 주도하여 1937년 7월에 창립전을 개최했는데, 이때는 일본 정부가 중국 대륙 침략전쟁을 본격화한 시기로서 군국주의 시대와의 갈등을 각오하는 것이었다. 바로 그 창립전에 회우 김환기가 회원전에, 유영국·문학수 그리고 주현周現*이 공모전에 출품했다. 김환기는 일본대학 예술학원 미술학부 연구과, 유영국과 문학수는 문화학원 재학생이었으며, 주현은 출신을 알 수 없는 인물이다.

이중섭은 이때까지만 해도 관심이 없었다. 하지만 다음 해인 1938년 5월 제2회 자유미술가협회 공모전에 다섯 점을 응모했고 입선했다. 오산고보 시절, 부지런히 출품했던 전조선남녀학생작품전람회 시절이 떠올랐다. 그때는 임용련, 백남순 부부 교사의 지지와 후원에 힘입었지만 이번 공모전 출품은 어떤 계기와 경로로 이루어진 것일까. 문화학원 교수 가운데 그 누구도 자유미술가협회 회원이 없었으니까 교수의 추천은 생각할 수 없고,

* 주현周現은 이범승李範承을 가리킨다.

권유자가 있었다면 상급반의 문학수가 유력하며, 회원인 츠다 세이슈, 무라이 마사나리와 같은 인물 또는 화우인 김환기뿐이다.

그런데 1939년 5월의 제3회전에 이중섭의 이름이 보이지 않았다. 응모했다가 낙선했거나 아예 응모하지 않은 것인데 이 전람회에 출품했을 때 이중섭을 둘러싼 높은 평가를 생각하면 낙선은 상상하기 어렵다.

1938년 5월 22일에서 31일 사이 도쿄 우에노 공원의 과학박물관 옆 일본미술협회 건물 화랑에서 제2회 자유미술가협회전이 열렸다.* 이중섭의 작품은 전람회 목록에 〈소묘 A〉, 〈소묘 B〉, 〈소묘 C〉, 〈작품 1〉, 〈작품 2〉로 기록되어 있는데 작품은 물론, 사진 도판조차 없다. 당시의 여러 기록은 "설화와 환각적 신화, 신비한 악마를 제재로 삼고서 영웅적인 기념비와 같은 구도의 초현실주의 작품"[64]이라고 한다. 또한 당시 와세다대학 법과 학생이었던 이경성이 관객으로 본 것은 '소를 그린 것'이었다.

중섭이 그린 '소' 그림은 그의 이름과 더불어 아직까지도 생생하게 기억에 남는 것은 이상한 일이다. 그때 그림은 회색주조灰色主調의 화면에다 중앙에 서서 몸부림치는 황소였던 것이다. 그것은 그때 한창 일본을 휩쓸던 야수파 계통의 화풍이었으나[65]

야수파 화풍으로 몸부림치는 소를 그린 이 그림은 그 무렵 문학수의 작

* 제2회 자유미술가협회전 현황

일시	1938년 5월 22~31일
장소	일본미술협회
회원전	회우 김환기, 〈백구〉白鷗·〈아리아〉·〈론도〉
공모전	문학수, 〈말이 보이는 풍경 1〉·〈말이 보이는 풍경 2〉·〈말이 보이는 풍경 3〉·〈촌의 풍경〉, 유영국, 〈작품 R2〉·〈작품 R3〉·〈작품 E1〉·〈작품 G〉, 주현, 〈작품 1〉·〈작품 2〉·〈작품 3〉, 박생광, 〈도월〉盜月, **이중섭, 〈소묘 A〉·〈소묘 B〉·〈소묘 C〉·〈작품 1〉·〈작품 2〉**

『소화기미술전람회 출품 목록 전전편』, 도쿄문화재연구소, 2006).

품과 유사한 것이었다. 사진 도판으로 남아 있는 문학수의 1939년 작품 〈떨어지는 말〉에 커다란 소와 말이 한 화폭에 등장하는 것으로 미루어 크게 다를 게 없었을 터인데 이경성이 이중섭의 소를 유난히 기억하는 까닭은 '이중섭은 소, 문학수는 말' 하는 식으로 분화되었던 탓이다.[66]

문학수를 언급한 기록은 그렇게 많지 않다. 문화학원 상급반이라고 언급한 김병기[67]의 기록과 자주 만나는 친구라고 언급한 고은[**]의 기록뿐이다. 당대의 전위계열 화가를 대표하는 김환기·이쾌대와의 관계에 대해서도 마찬가지였는데, 흥미로운 것은 또 다른 전위화가 길진섭[***]과 이중섭을 쌍벽이라고 불렀다는 사실이다.

그의 소는 길진섭의 말과 대비되어 일제 말, 해방시대의 남북 화단의 쌍벽을 이루었거니와[68]

그런데 길진섭은 문학수로 바꿔야 한다. '말'을 소재 삼아 활약한 당대의 작가는 문학수였기 때문이다. 기록과 자료도 모두 문학수를 가리키고 있다. 문학수와 이중섭의 관계에 대한 진전된 증언은 2004년 김병기가 해주었다.

이중섭이가 문학수한테는 항상 형님, 이렇게 경호를 썼어.[69]

물론 김병기가 이 말을 했을 적엔 이중섭이 고지식한 데가 있는 사람이란 뜻으로 한 것이다. 두 사람은 오산고보 1년 선후배 사이니까 형 아우라

[**]　　"그저 자주 만나는 것이 문학수, 홍여경, 이광석, 이준명 들이었다. 그러나 문화학원의 일본인 학우 후쿠다(福田次郎), 우에무라(上村信助) 들의 우의와도 이따금 어울려 다녔다." (고은, 『이중섭 그 예술과 생애』, 민음사, 1973, 53쪽)

[***]　　길진섭은 평양 출신으로 이중섭보다 훨씬 앞서 1927년부터 1932년까지 도쿄미술학교에 재학하면서 활발한 작품 발표 활동을 했고, 1936년 김환기와 더불어 백만회를 조직하여 전위미술 계열에 가담했다.

는 호칭은 당연하겠지만 문학수가 퇴학당해 금세 헤어졌고 또 동갑내기 또래니까 뒷날 친구가 될 수도 있던 건데 왜 나이 많은 사람에게 쓰는 경어를 계속 사용한 것일까.

서로의 인품이나 성격 탓도 있겠고, 문학수의 행적이 그런 존경심을 가능하게 한 때문이기도 하다. 오산고보 시절부터 이중섭이 지켜본 문학수의 결단과 선택 그리고 자유미술가협회를 무대로 거둔 눈부신 성취는 충분히 그럴 만한 것이었다. 눈을 떠보면, 언제나 앞서가고 있는 이 동갑내기 문학수는 따라야 할 전위이자 모범이었던 것이다.

그 문학수는 항상 말을 작품 소재로 삼고 있었고, 그 말은 연민과 희망의 말이었다.[70] 특히 문학수는 1941년 6월 「조선신미술문화 창정創定 대평의」[71]란 지상 좌담에서 다음과 같은 말을 쏟아냈다.

조선의 미술은 찬연한 발자취뿐이고 지속되어 내려오는 강건한 전통의 힘은 약한 것이니 스스로 반성하여 두 번 다시 선인先人들의 체념을 거듭하지 말고 정통적인 회화를 발견하여 세계의 눈앞에 내놓고, 조선 미술의 특징으로서는 평양 대성산을 중심으로 한 강서, 용강의 고분 속에 있는 수다한, 상금尙今까지 생명의 불길이 사라지지 않는 비운신선飛雲神仙의 그림과 청룡백호靑龍白虎가 움직이는 것을 지상에 용출湧出시키는 데 있다 생각합니다.[72]

그리고 실제로 1942년 4월 제6회 자유미술가협회전에 〈서묘〉西廟란 제목의 작품을 출품했다. 작품은 물론 사진 도판조차 남아 있지 않지만 저 강서대묘를 소재로 삼은 작품이었다. 그렇게 그는 조선 미술이 지니고 있던 강건한 전통을 지상에 드러내고자 했던 것이다.

그녀, 야마모토 마사코

이중섭은 둘만 남은 실기실에서 후배 여학생 야마모토 마사코에게 말을 걸었고, 그때부터 다방 같은 데에서 자주 만나기 시작했다.[73] 연애를 시작한

훗날 이중섭의 아내가 된 야마모토 마사코의 1945년경 모습으로 이중섭은 이 사진
을 오래 간직하고 있었던 듯하다. 1986년 여름 「계간미술」 38호에 게재된 바 있다.

것이다. 그런데 이게 1938년의 일인지, 아니면 한 해를 지켜보고 1939년에 일어난 일인지 불분명하다. 그게 언제건, 야마모토 마사코의 증언에서 보듯, 그저 그렇게 간단히 만난 것은 아니었다. 동기 홍준명은 이중섭이 잠시나마 상사병相思病에 걸렸다고 증언했다. 고백하기로 결심했지만 그 여학생만 나타나면 그만 말문이 막혀버렸고 정신이 몽롱해진 것이다. 홍준명이 꾀를 냈다. 자신의 생일이라며 그 여학생을 초대했다. 도쿄의 간다 2가(丁目)에 있는 레스토랑 '조콘다'Joconda에 나타난 여학생과 이중섭 그리고 뒤늦게 이정규가 합석하여 생일잔치를 벌였고, 저녁이 되자 홍준명과 이정규는 자리를 비켜주었다.[74]

하지만 이런 가짜 생일잔치만으로 두 사람의 인연이 이루어진 것은 아니었다. 야마모토 마사코의 가슴에도 이중섭은 이미 깊이 들어와 있었다. 이중섭이 세상을 떠난 지 30년이 지난 1986년 야마모토 마사코 여사는 그 옛날을 다음처럼 추억했다.

어느 날 학교 가운데 뜰에서 쉬는 시간에 남학생들이 배구 경기를 하고 있었는데 그 가운데 마음에 드는 한 학생이 있었습니다. 키가 훤칠하고 잘생긴 청년이었죠. 그때는 그가 조선 사람이라는 것도 몰랐어요. (……) 아마 저뿐이 아니라 다른 여학생들도 그에게 관심이 있다는 눈치였습니다.[75]

이 자리에서 야마모토 마사코 여사는 가짜 생일잔치 이야기는 꺼내지 않았다. 다만 실기실에서 처음 말을 걸어온 이중섭만을 기억했을 뿐이다. 이들의 연애 시절, 주로 남자가 말을 하고 여자는 듣는 편이었다.

여자는 남자에게서 "따뜻함을 느낄 수 있었다"고 했다. 또 여자는 그 남자의 품성이 아주 높았고, 천한 느낌을 주는 데가 하나도 없었다고 했다. 남자 홀로 사는 하숙방은 언제나 깨끗했고 그 한가운데 난초蘭草를 키우는 깔끔함을 지니고 있었다고도 했다.

졸업, 귀국 대신 진학

문화학원 연구과에 들어가다

1940년 3월 이중섭은 3년제 문화학원을 졸업했다. 졸업장 외에 재학 3년
동안 이중섭에게 남은 것은 2학년 때인 1938년 제2회 자유미술가협회전
입선장, 3학년 봄부터 사귀기 시작한 후배 야마모토 마사코, 그리고 3학년
가을 처음으로 만난 일본대학 종교학과 학생 구상이었다.

세 가지를 손에 쥔 채 졸업한 이중섭은 귀국을 할 것인가, 연구과 진학
을 할 것인가를 두고 고민할 필요가 없었다. 졸업반이던 1939년 3월 일본
정부는 병역법을 개정하고 대학에 군사교련을 필수과목으로 지정했으며,
7월에는 국민징용령을 공포했다. 불안한 기운이 일본 사회 전체에 퍼져나
가고 있었지만 조국의 분위기는 훨씬 심각했다. 1939년 3월 경성에서 발족
한 황군위문작가단의 활동은 물론, 이른바 사상전향 열풍이 일어나는가 하
면 10월에는 국민징용령이 시행되면서 강제동원이 본격화되었다. 게다가
졸업식을 앞둔 1940년 2월 창씨개명創氏改名이 시작되었는데 더욱이 오산
고보 교사 경력을 지닌 소설가 이광수가 가야마 미쓰로香山光郎로 창씨개명
하고서 그 이름으로 『매일신보』에 「지원병 훈련소를 보고」[76]란 글을 연재하
고 있다는 소식도 들어야 했다. 이중섭에게 이광수는 그렇게나 즐겨 부르
던 「낙화암」의 작사가였는데 비로소 변절의 시대가 도래했음을 실감할 수
있었다. 그로부터 다시는 「낙화암」을 부르지 않겠다고 했지만 눈물이 흘러
견딜 수 없을 때면 저절로 흘러나오는 가락이야 어찌할 도리가 없었다. 바
로 이와 같은 시절, 학업을 중단하고 귀국한다는 것은 상상하기 어려운 일
이었다. 게다가 연애도 한창 무르익어 곁을 떠나기 싫었다.

그렇게 진학한 연구과는 그야말로 자유로운 분위기였지만 학교 분위기

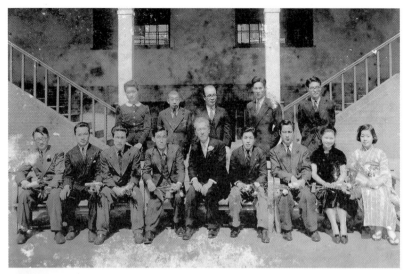

1940년 3월, 이중섭은 문화학원 미술과 제13회 졸업식에 참여했다. 위의 사진 속 왼쪽에서 세 번째가 이중섭이며, 중앙이 니시무라 이사쿠 교장이다. 문화학원에 3년 동안 다닌 그에게 남은 것은 졸업장만은 아니었다. 그는 문화학원에 다니면서 제2회 자유미술가협회전에 입선도 했고, 후배인 야마모토 마사코와 사귀었으며, 일본대학 종교학과를 다니던 구상을 만난 것 역시 그에게는 의미 있는 일이었다. 아래 사진 역시 1940년 3월에 찍은 것으로 송경, 나카니시 기쿠코 등과 함께 이노가시라 공원에서 조병선이 촬영한 것이다. 맨 오른쪽이 이중섭으로, 청춘의 그를 만날 수 있다.

는 그렇지 않았다. 1939년 문화학원 졸업생이자 전위미술가인 무라이 마사나리가 신임 교수로 발령 난 일과 정반대의 일도 생겼다. 창설 교수이자 미술과 과장 이시이 하쿠데이가 1941년에 결국 학교를 떠난 것이다. 자유주의를 강조하는 교장과의 의견 차이 때문이었다.[77]

천황제와 침략전쟁을 반대하는 교장의 자유주의는 당시 시대와 화해할 수 없는 갈등 요소였다. 이시이 하쿠데이는 그 자유주의와 국가주의를 둘러싼 갈등 속에 국가시책을 따라야 한다는 견해를 중시하고 있었던 것이다. 지난날 관학파에 대항하여 재야파의 선두에 섰던 청년 이시이 하쿠데이가 세월이 흐르고 중년을 넘어서면서 그렇게 후퇴한 것일까.

"우리 화단의 일등 빛나는 존재"

연구과 시절인 1940년부터 1942년 사이 세 해 동안 이중섭의 생활은 어떤 것이었을까. 첫째, 대학 졸업반 때 얻은 스물네 살의 사랑을 지키기 위한 노력인데, 같은 도쿄 하늘 아래 있는 애인 야마모토 마사코에게 사랑의 편지를 보내고 있었다. 그림엽서를 보내는 일은 연구과 재학 시절 이중섭에게 중요한 일이었다. 특히 야마모토 마사코가 졸업하고 더 이상 등교하지 않던 1941년 한 해 동안 그림엽서를 융단폭격하듯 쏟아부었는데 그해 것만 80점이 남아 있을 정도였다.

둘째, 스물세 살의 대학 2학년 때 맺은 자유미술가협회와의 인연을 지속하는 일이었다. 자유미술가협회전에서 이중섭은 갈수록 높은 평가를 받고 있었고, 연구과 졸업반 때인 1941년에 회우 자격을 획득하고 그다음 해인 1942년 제6회전 때 심사 없이 출품했다. 김환기, 유영국, 문학수에 이어 네 번째 일이었다.

셋째, 1941년에 새로운 인연이 생겼다. 제국미술학교 동문이었던 이쾌대가 주동하여 만든 조선신미술가협회에 참가한 것이다. 자유미술가협회는 우월한 일본인과 열등한 조선인의 관계 속에서 심사를 받아야 편입될 수 있는 인연이라면, 조선신미술가협회는 조선인 단체로서 스스로가 주인

이었다. 이곳에선 더 이상 열등아가 아니었다.

연구과로 진학한 그해 1940년 5월에 열린 제4회 자유미술가협회 공모전에 응모했다. 제3회를 건너뛰었으니 한 해 만의 복귀였다. 이번에도 다섯 점을 응모하여 입선에 올랐는데 〈소의 머리〉, 〈서 있는 소〉도00, 〈누운 여자〉, 〈작품 1〉, 〈작품 2〉였다. 이 작품에 대해 하야시 다츠오林達郞는 「자유미술전」이란 평론에서 문학수·이중섭을 비롯한 몇몇 일본인 작가들에 대해 "서사적 흥미를 중심"78으로 그리는 작가들이라고 분류하였고, 진환은 「젊은 에스프리」79라는 제목의 전시평을 발표했다.

진환은 먼저 문학수·이중섭의 작품에 대해 '향토 감정·향토 시·향토 송가'라고 해석하고서 둘을 비교했다. 문학수는 감정에 치우친 가운데 언어·의미를 강조하였고, 이중섭은 지적이면서도 회화·구성에서 성취를 거두었다고 평가하고, 이중섭이 감정을 절제하였기 때문에 뒷날 '더 큰 감정'을 표현할 수 있을 것이라고 예상했다.

이 전시를 마치고 두 달이 지난 7월 자유미술가협회는 그 이름을 미술창작가협회로 개명했다. 그 7월은 일본 내각이 '대동아 신질서 및 국방국가 건설 방침'을 결의한 때였고, 이를 계기로 츠다 세이슈가 사퇴를 단행하는 사건이 일어났다. 그 뒤 10월에는 전람회 장소를 경성으로 택하여 10월 12일부터 16일까지 경성 부민관에서 순회전을 개최했다. 정식 이름은 '기

*　기원2600년 기념 미술창작가협회 경성전 현황

일시	1940년 10월 12~16일
장소	경성 부민관
회원전	회우 김환기, 〈섬 이야기〉·〈풍물〉·〈풍경 1〉·〈풍경 2〉·〈열해풍경〉熱海風景·〈실내악〉, 회우 문학수, 〈말이 있는 풍경〉·〈낡고 있는 말〉·〈촌의 풍경〉·〈말과 여자들〉·〈서커스〉, 회우 유영국, 「릴리프 1」·〈릴리프 2〉·〈릴리프 3〉·〈작품〉
공모전	**이중섭, 〈소의 머리〉·〈서 있는 소〉·〈망월**望月 1〉·〈산의 풍경〉, 안기풍, 〈산책〉·〈포플라〉·〈촌의 풍경〉·〈낭자娘들과 소〉, 이규상, 〈회화 1〉·〈회화 2〉·〈회화 3〉·〈회화 4〉

(『소화기미술전람회 출품 목록 전전편』, 도쿄문화재연구소, 2006)

원2600년 기념 미술창작가협회 경성전'이었고, 여기에 중심 회원 모두가 출품하였으며 조선인 회우 김환기, 문학수, 유영국만이 아니라 공모전 입선 작가 이중섭, 안기풍, 이규상의 작품도 진열하는 성의를 보였다.* 특별한 점은 그 시점이 경성에서 조선대박람회가 열리고 있던 때와 일치하는 것이었다. 축제 분위기를 살리려는 의도였는지 우연의 일치였는지는 알 수 없다.

경성전에 이중섭은 〈소의 머리〉, 〈서 있는 소〉, 〈망월望月 1〉, 〈산의 풍경〉 네 점을 응모하여 출품했다. 당시 도쿄의 조

1940년 7월 자유미술가협회는 그 이름을 미술창작가협회로 개명하고, 같은 해 10월 경성 부민관에서 순회전을 개최했다. 정식 이름은 '기원 2600년 기념 미술창작가협회 경성전'이었다.

선인 아방가르드를 대표하는 또 한 명의 화가 길진섭은 「미술시평」에서 미술창작가협회의 조선인들이 전개하는 활약상을 소개했다.

미술창작가협회 경성전은 중앙(일본)화단의 전위화가들의 집단이다. 이들의 작품을 이해하기에 우리 화단은 얼마나 멀어져 있는가. 이 전을 소개하기보다 이 전에서 같이 어깨를 겨루고 나가는 김환기, 유영국, 문학수, 그 외 이중섭, 안기풍 씨 등의 각기 독창적 화법과 시대에 앞서는 미의식에서 우리는 새로운 감정으로 관전觀展의 기회를 가졌다고 믿는다.[80]

그리고 무엇보다도 김환기는 「구하던 일 년」이란 제목의 비평을 통해

이중섭을 "좋은 소양을 가진 작가"라고 특별히 지목하고서 격렬한 찬사를 쏟아냈다.

씨는 이 한 해에 있어 우리 화단에 일등 빛나는 존재였다. 정진을 바란다.[81]

경성에서 첫선을 보인 이중섭에게 주어진 이 놀라운 찬사는 이중섭의 미래에 대한 예고편이었다.

이중섭은 루오, 구상은 예수

이중섭은 연구과 시절에도 방학이면 고향으로 달려가곤 했다. 1940년 7월 여름이 오자 대한해협을 건너 경성을 거친 다음, 원산으로 발걸음을 재촉했다. 전국 어느 곳에서나 부쩍 통제가 심해지고 있었는데 쌀, 잡곡은 물론 석유를 비롯한 거의 모든 물자 사용을 억제하기 위해 시행하는 배급제도로 말미암아 일상생활은 곤란해져가고만 있었다. 하지만 이중섭은 시국이나 정세에 특별히 반응하지 않았다. 성격 그대로 활달하고 유쾌한 일상을 유지했던 것이다.

한 해 전인 1939년 가을, 평양 출신으로 제국미술학교 후배인 라찬근의 소개로 딱 한 번 만났던 구상을 이곳 원산에서 우연히 마주쳤다. 그 순간을 구상은 다음처럼 회고했다.

그 이듬해 여름방학 고향에 돌아와 하루는 내가 원산 거리엘 나갔다가 저녁 무렵 교외[덕원德源]인 집으로 돌아오려고 송정리松汀里 고개를 넘어서니 두세 친구와 작반하여 해수욕을 마치고 오던 대향과 뜻밖에 마주쳤다.[82]

구상은 경성에서 태어난 뒤 곧바로 가족이 원산으로 이주했기 때문에 원산의 성베네딕도 수도원 부설 신학교를 졸업한 뒤 일본으로 건너갔다. 따라서 이중섭이 1936년 제국미술학교를 다니다 방학 때 원산에서 머물렀

을 적에도 모르는 사이였다. 하지만 도쿄에서 만났고 또 이렇게 원산에서 만난 것이다. 이중섭은 구상과 함께 송도원 바닷가 마루요시분점丸芳分店으로 향했고 여기서 이중섭이 구상에게 "형, 구형은 예수를 닮았어, 루오의 예수의 얼굴을"이라고 했다. 그 말을 들은 구상은 이중섭에게 그 말을 되돌려주었다.

되받아 내가 그런 인상을 받았다고 하니 그는 "말도 안 된다"고 사양하고 나 역시 "말도 안 된다"고 거절하고 그랬다. 여하간 우리는 그날 밤 그 자리에서 서로를 털어놓았고 그곳에서 밤을 지냈다. 내가 그의 애창곡인 「소나무」라는 맑고 아름답고 우렁찬 노래를 들은 것도 그 밤이 처음이었다.[83]

방학이면 원산에 와서 이렇게 친구들과 어울리며 쾌활한 한 철을 보내곤 했지만 그렇다고 해서 매년 방학 때마다 원산에 온 것은 아니다. 활동무대가 도쿄였으므로, 때로 경성이었으므로 원산 귀향을 서두르거나 빈번하게 드나들 까닭이 없었기 때문이다.

▎ '중섭'을 '둥섭'으로 쓰는 까닭 ▎

'중섭'을 두고 '둥섭'이라고 쓰는 까닭은 그것이 평안도 사투리 발음이라고 이해하고 있긴 하지만 그뿐만 아니라 그 말투에 대한 궁금증은 적지 않다. 김영주는 1976년 『뿌리 깊은 나무』에 쓴 「이중섭과 박수근」이란 글에서 그 말투를 밝혀두었다.

평안도 사투리로 중섭이는 둥섭으로 된다. 우리들도 그를 둥섭이라 불렀다. 집안에서 어머니가 그를 부를 때에는 대향이라는 이름을 썼는데 이것은 그의 어릴 적 이름이다. 대향을 그의 호라고 잘못 알고 있는 사

람도 있다.

이중섭은 그의 초기의 작품에서는 '중섭'으로, 해방 전후의 작품에서는 '둥섭, 중섭, 대향' 이렇게 세 가지로, 1·4후퇴 때에 남쪽으로 내려와서의 작품에서는 중섭—가끔 대향이라고 쓰기도 했지만—으로 서명을 했고, 로마자나 한자로써 서명을 한 일은 한 번도 없었다.

일제 말기에 학도병으로 나가기를 권하며 다녔던 한 소설가의 "쑥대머리 까까중"이 싫어 "중"이 "둥"이 되었노라고, 중섭이 푸념조로 읊어서, 모여 앉았던 친구들이 한바탕 웃어댄 적도 있다. 해방되던 해의 늦가을에 원산 광석동의 어느 창고 속에 있던 중섭의 화실에서의 일이었다. 외로운 시간을 말없이 안고 살다가 일찍이 간 그였으나, 이와 같이 가끔 재치 있는 객담을 풀어놓아 우리들을 웃기기도 했다.

오장환이 이름 붙인 중섭의 "평안도식 사투리 발음학설"에 따르면 'ㅈ'은 'ㄷ'으로 둔갑하기가 일쑤였다. 서정주는 서덩주가 되고, 김영주는 김영두가 되고, 조씨는 도씨로 바뀌어, 이처럼 이름과 성이 수난을 겪었다.

일제가 악을 쓰던 때라 술도 돈도 귀해서, 싸구려 소주를 마셨는데 소주도 소두로 둔갑하고, "여보다, 술만은 다르디, 술은 천디창도 이래 님자(사람)들이 좋아했거든, 부처님도 곡주는 마시라고 했수다레. 그래 술술 마시고 취하면 ㄹ자로 걸어서 술술 가다가 술술 주무십시다레." 이런 객담이 그의 입에서 슬슬 풀려나올 무렵이면, 술잔은 몇 순배씩 돌아가 있을 때였다.[84]

대향, 20대 이중섭의 유쾌한 결단

1941년에 아호雅號를 지었다. 스물여섯 살 때의 일이다. 문화학원 시절, 아고리라는 별명이 있었지만 이것은 교수가 이씨 성을 가진 세 학생을 구별하려고 부른 애칭에 지나지 않았다.

이중섭이 지은 아호는 대향大鄕과 소탑素塔 두 가지다. 대향이란 호는 1941년 7월 6일자 엽서 그림에 처음으로 등장하지만 자주 쓴 건 아니다. 1940년부터 야마모토 마사코에게 보낸 엽서 그림 거의 전부에는 서명을 'ㄷㅜㅇㅅㅓㅂ'이라고 했는데 간혹 'ㄷㅐㅎㅑㅇ'이라고 쓴 것도 있다. 그리고 1942년에 들어서 소묘를 할 때엔 'ㄷㅐㅎㅑㅇ'이라고 썼다. 그제야 익숙해졌던 모양이다. 나아가 1943년 1월 13일자 엽서에서 자신의 이름을 이대향李大鄕으로 표기했으며, 3월에 열린 제7회 미술창작가협회전에서도 이대향이란 이름으로 출품을 했고 회원 주소록에도 이대향이란 이름으로 표기를 요청해 그렇게 쓰기 시작했다.

大鄕. 큰 대大, 마을 향鄕이니까 큰 마을이다. '향'은 마을이란 뜻 외에도 고향이란 뜻도 있고 또 소리란 뜻으로 음향이나 명성을 뜻하는 '향響과 같이 쓰이는 한자다. 그러니까 대향이란 큰 마을, 큰 고향, 큰 소리, 큰 명예 그 어느 것으로도 쓰이는 낱말이다.

1941년 11월 20일자 엽서에는 소탑素塔이라고 썼다. 흰빛 소素, 탑 탑塔이니까 흰 탑이란 뜻이다. 그런데 흰빛 소素는 본바탕이나 본디라는 뜻으로도 쓰이므로 본디의 탑, 처음 세웠던 원형 그대로의 탑이란 말이기도 하다. 7월에 쓴 엽서 그림에서 대향이란 호를 사용하고, 그 뒤 11월에는 소탑이란 호를 사용한 것을 보면, 저 대향만큼이나 소탑도 마음에 들었던 모양이다.

김병기는 이중섭이 왜 호를 대향이라고 지었는지 알 수 없다고 하고서 나름대로 해석을 꾀했다. "항시 머리가 고향과 조국을 향해 있었다"[85]고 하여 오직 고향 땅에 대한 향수라고 했다. 마을 향鄕, 고향 향이란 글자를 사용했으니까 당연한 해석이지만 이중섭이 일본 시절 내내 '고향과 조국'을 향한 '향토애, 조국애'를 드러냈다는 언행에 관한 기록도 없는데 오로지 그렇게만 헤아릴 일은 아닌 듯싶다. 다른 증언에는 이중섭이 문향文鄕, 석향夕鄕으로 하려고 했는데 어머니가 '이왕이면 큰 대大 자를 붙여라'고 해서 정작에는 대향으로 했다고도 나온다.[86] 문향은 문장의 고향이고, 석향은 저녁노을의 고향인데 낭만파 시인의 취향을 반영하는 듯 멋있지만 아무래도

어머니가 보기엔 부족했던 모양이다. 크게 성공하라는 어머니의 뜻을 담았던 게다. 또 '이를 지之, 갈 지之'를 써서 지향之鄕으로 하려고 했다고도 한다.[87]

아호를 짓는다는 것은 스스로를 다시 다듬는다는 뜻이다. 지금까지 살아오면서 잘잘못이며, 부족했던 것, 넘쳤던 것 들을 성찰하고 새로운 세상을 만들어나가려는 뜻으로 새 이름을 마련하는 행위는 변화를 도모하는 일처럼 설레는 것이다. 대향이란 아호를 사용하기 시작할 무렵, 몇 가지 의미 있는 일이 있었다. 1940년이 끝나가던 때, 김환기가 조선의 한 언론에 이중섭을 가리켜 "우리 화단에 일등의 빛나는 존재"[88]라는 찬사를 던져주었고, 12월 25일에는 야마모토 마사코에게 최초로 엽서 그림을 그려 보냈으며, 1941년에는 새로운 단체인 조선신미술가협회를 조직하는가 하면 미술창작가협회전에서 회우 자격을 획득했다.

이러한 변화는 삶의 재구성을 재촉했다. 그래서 생각해낸 것이 아호였다. 별명 아고리도 익숙해져 있었지만 뭔가 분위기를 바꿔줄 필요도 있고 또 재미에 치중하는 별명이 아니라 뜻을 머금은 아호를 가져보자는 것이었다. 큰 마을, 큰 고향, 큰 소리, 큰 명예를 향하여 20대 청년이 유쾌한 결단을 내렸다. 이대향으로 가겠다는 결심.

화가 이중섭의 화창한 봄날

연구과 2년차를 맞이한 1941년 봄, 새 학기에 접어들면서 이중섭은 무척 분주했다. 3월 들어 애인 야마모토 마사코의 졸업을 축하해야 했고, 1940년 연말 무렵부터 쓰기 시작한, 도쿄에서 도쿄로 보내는 '주소 없는 편지'도 이제 횟수를 대폭 늘려나가야 했기에 마음 또한 설레기 시작했다. 그리고 매년 출품해오던 미술창작가협회전 출품 준비도 해야 했는데 언젠가 이쾌대로부터 제안받고서 함께하기로 한 조선신미술가협회 조직 실무도 적지 않았다. 바로 그해 1941년 제국미술학교 졸업반이던 홍일표*는 다음과 같이 증언했다.

이 모임의 결성과 행사에는 이쾌대가 앞장을 섰지만 활동적으로 협회의 일을 본 동인은 이중섭이었다고 한다.[89]

이쾌대가 주도했으나 이중섭이 실무를 떠맡은 까닭은 이쾌대가 도쿄에서 1941년 3월에 개최할 창립전 실무를 이중섭에게 부탁했기 때문이다. 협회 사무소 주소지는 '경성 궁정정宮井町 16-3 이쾌대방李快大方'이었는데 5월에 열릴 경성전 준비 때문에 이쾌대로서는 분담해줄 회원이 필요했고 그게 바로 이중섭이었던 것이다.

이쾌대는 이중섭을 포함한 조선신미술가협회 회원들에게 끊임없는 애정과 정성을 쏟았다. 1943년 3월 29일자로 전라북도 고창군高敞郡 무장면茂長面에 있는 동료 회원 진환陳瓛(1913~1951)**에게 쓴 편지에는 구성원 한 명 한 명에 대한 애정이 짙게 스며 있다.

일전 종찬 형 귀성차 경성 들렀기로 동경 제우諸友들 열심히 하고 있는 소식 들었습니다. 배운성 씨 입회건은 중지하고, 문학수 군 입회 의사 있는 모양이나 우선 중섭 군에게 일임하고 방치해둔 셈입니다. 학준 군은 동경서 개전個展 준비하고 있는 모양인데, 언제나 하게 되는지는 미정인 듯합니다. 대비大鼻***도 금년에는 여름에는, 발표전을 가지고 싶기는 하나 작품이 적어서 열심히 그려 모아야겠습니다.****

*　　홍일표는 1937년 9월 제국미술학교에 입학하여 1941년 12월에 졸업한 뒤 1942년 5월 제2회 조선신미술가협회전 때 회원으로 가입한 인물이다.
**　　진환은 1934년 일본미술학교 서양화과 출신으로 신자연파협회 및 독립미술협회를 무대로 활동한 전위계열 화가였다.
***　　이쾌대의 별명으로 '큰 코'라는 뜻.
****　　이쾌대, 「이쾌대가 진환에게 보낸 편지」, 1943년 3월 29일. 이 편지를 부친 해가 1943년이 아니라 1944년이라고도 하는데 이쾌대가 개인전을 연 때가 1943년 10월 6일부터 10일까지였음을 생각하면(『이쾌대 유화 발표전』, 화신화랑, 1943년 10월) 이 편지 발신 연도는 1943년이다. 그러나 이 편지 발신 연도에 관해 이구열은 '그 무렵'이라고 했고(이구열, 「허민과 진환」, 『한국의 근대미술』, 제4호, 1977년 4월, 35쪽), 윤범모는 「진환, 30년대의 향토적 서정」(윤범모, 「진환, 30년대의 향토적 서정」, 『계간미

실제로 그해 10월 6일부터 10일까지 화신화랑에서 이쾌대 개인전이 열렸는데 「이쾌대 개인전」 초청장에 표기된 대로 이 전람회를 주최한 단체가 조선신미술가협회였고, 협회 초청인은 회원 가운데 진환·최재덕·이중섭·홍일표·윤자선이었다.[90] 이 초청인 명단은 집단의 결속력을 보여주는 일로서 이쾌대와 이중섭의 인연이 스치듯 허술한 게 아님을 보여준다.

1941년 3월 2일부터 6일까지 도쿄 긴자 세쥬샤화랑淸樹社畵廊에서 제1회 조선신미술가협회전이 열렸다. 그 동인은 일곱 명이었다.

이쾌대, 김종찬, 문학수, 김준(김학준), 진환, **이중섭**, 최재덕[91]

도쿄전을 마치고 1941년 5월 14일부터 18일까지 경성 화신화랑에서 경성전을 열었다. 도쿄전 출품작을 고스란히 운송해서 열었을 터인데 그러므로 이중섭은 양쪽에 같은 작품 〈연못이 있는 풍경─정령 2〉도09를 출품했다.

조선신미술가협회에 이중섭이 가담한 까닭은 무엇이었을까. 협회 창설의 주도자인 제국미술학교 선배 이쾌대와의 인연이 계기였겠지만, 무엇보다도 구성원이 보여주는 경향 때문이었다. 당시 기록에 따르면 구성원의 경향성이 뚜렷했는데 정현웅은 "공통한 일종의 낭만적인 요소"[92]를 갖추고 있으며 그것은 "서로 약속이나 한 것같이 소[牛]를 중요 대상으로 하고 있다는 것"[93]이라고 지적했고, 윤희순은 "동양 정신의 발흥, 유화의 향토화 양식 획득" 및 "초현실주의 첨단 예술"[94]을 지향하는 단체라고 규정했다. 실제로 창립 회원 7인의 면모를 보면, 출신도 제국미술학교·문화학원·일본미술학교로 재야파의 온실인 사학이었으며, 활동 무대 또한 이과회·신제작협회·자유미술가협회·독립미술가협회로 재야 세력의 무대에서 활약하는

술」, 18호, 1981년 여름호, 82쪽)에서 연도를 밝히지 않았다가 뒤에 「신미술가협회 연구」(윤범모, 「신미술가협회 연구」, 『한국근대미술사학』, 제5집, 청년사, 1997, 85~86쪽)에서 1944년 3월 29일자로 명기했다는 점도 염두에 두어야 한다.

전위의 계보에 속한 인물들이었다.

조선신미술가협회 도쿄전을 마친 직후 1941년 4월 10일부터 21일까지 열린 제5회 미술창작가협회 공모전에 〈망월望月 2〉도06, 〈소와 여인―정령 1〉도07 두 점을 응모, 출품했다. 자유미술가협회가 아니라 미술창작가협회로 바뀐 이름을 썼어도 제5회라는 차수를 사용해 지속성을 천명했다. 다구치 노부유키田口信行는 「제5회 미술창작가협회전의 회화」[95]에서 이중섭에 대해 "문학수와 같은 계열(同系)로 문학적 환상 세계를 추구"하고 있다고 평가하였는데 그때 문학수에 대해서는 "민족성에 뿌리를 둔 우수憂愁 어린 분위기"라고 평가하고 있었다.

또 이마이 한자부로今井繁三郎는 「차세대 양화가군 2」[96]에서 문학수와 이중섭을 한데 묶어 "반도인적인 특성을 충분히 발휘하고 있는 작가" 또는 "이 민족의 특성을 훌륭히 발휘하고" 있는 작가라고 하였고, 서구 근대미술 양식을 수입하여 성장하는 일본 작가들에게 "큰 반성의 쐐기"라고 덧붙이기도 했다.

그러니까 일본인들이 보기에 이중섭은 문학수와 더불어 '문학적 환상 세계' 및 '우수 어린 민족성' 계보를 함께하는 쌍벽이었던 게다. 이와 같은 평가를 획득함으로써 이중섭은 전시가 끝난 뒤 회우 자격을 부여받았다. 좋은 평가에 이어 김환기, 유영국, 문학수가 차례로 획득했던 회우 자격을 획득하고 보니 1941년 봄날은 더욱 화창했다.

그렇게 들뜨고 설레던 한 해가 가고 1942년이 다가왔다. 1942년 3월이면 문화학원 연구과를 졸업한다. 졸업을 앞두고 보니 어느덧 분쿄구에서만 거의 5년의 세월이 흘렀다. 귀국 대신 오히려 도쿄 시내로 진출하기로 계획했다. 너무 오랜 세월 기츠쇼지가 있는 분쿄구에서 살았기 때문에 처음 도쿄에 왔을 때 머물렀던 번화가 간다구로 나가고 싶었던 것이다.

간다구로 옮긴 때는 1941년 11월부터 12월 사이였다. 이와 관련해서 두 가지 기록이 있다. 첫째는 '기츠쇼지' 우체국 소인이 찍혀 있는 1941년 11월 30일자 엽서이고, 둘째는 자신의 주소를 "도쿄 간다1156번지"라고 써서

1941년 12월 25일에 발송한 엽서 〈사과 따는 남자〉^{도21}와 1942년 5월 무렵 조선의 이쾌대에게 발송한 엽서다.* 그러니까 문화학원 연구과를 졸업하는 시점에 간다구로 이사한 것이다. 이렇듯 1941년 11월부터 12월 무렵 간다구 1156번지로 이사해왔지만 집안을 정리할 겨를조차 없었다. 4월 4일부터 12일까지 열리는 제6회 미술창작가협회전, 5월 13일부터 17일까지 경성 화신화랑에서 열리는 제2회 조선신미술가협회전 경성전 출품을 준비해야 했기 때문이다. 더구나 이번 제6회 미술창작가협회전에는 처음으로 심사를 받지 않는, 회우 자격 출품이기도 했다. 우쭐한 마음이야 없었을까 싶지만 기록이 남아 있지 않아 알 수 없고, 다만 1941년 두 점 출품과 달리 이번 해엔 〈소묘〉, 〈지일〉遲日, 〈목동〉, 〈소와 아이〉, 〈봄〉과 같이 다섯 점이나 출품⁹⁷하려다 보니 여간 마음이 들뜨지 않을 수 없었다.

그로부터 한 달 뒤인 5월 제2회 조선신미술가협회전이 열렸다. 이때 이중섭이 출품했는지는 불분명하다.** 당시 자료는 물론 언론 보도조차 없으므로 그 내용을 알 수 없긴 해도 조선신미술가협회는 1944년까지 매년 전람회를 열었고, 특히 1943년 10월 이쾌대 개인전, 1944년 11월 최재덕 개인전을 주최하여 회원 사이의 유대를 강력히 다져나가는 유례없는 단체였다.

1943년 초 이중섭은 다시 분쿄구로 복귀했다. 1943년 1월 13일자 엽서와 두 달 뒤인 3월에 발행한 『제7회 미술창작가협회전람회 목록』의 회원 주소록에는 다음과 같은 기록이 있다.

* 이쾌대는 1942년 중하반기에 궁정동에서 신설동으로 이사했다. 이중섭이 보낸 엽서에 이쾌대의 집 주소지가 경성부 궁정정宮井町 16-3이므로, 이 엽서는 신설동 이사 이전, 그러니까 1942년 5월의 제2회 조선신미술가협회전 이전에 보낸 것이다(이쾌대, 『이쾌대』, 열화당, 1995, 81쪽).
** 1977년 이구열은 「허민과 진환」이란 글에서 김종찬, 이중섭, 이쾌대, 진환, 최재덕, 홍일표가 30점을 출품했다고 기록했는데, 이런 내용을 "1942년 5월의 『매일신보』 보도"(이구열, 「허민과 진환」, 『한국의 근대미술』, 제4호, 1977년 4월, 35쪽)에서 근거했다고 밝혔지만 5월 한 달간의 『매일신보』를 검토했음에도 그 내용을 확인하지 못했다. 그리고 1997년 윤범모는 「신미술가협회 연구」(윤범모, 「신미술가협회 연구」, 『한국근대미술사학』, 제5집, 청년사, 1997, 78쪽)에서 김종찬이 병환으로 출품하지 못했다고 했다.

李大鄉*** 吉祥寺 2745 北澤莊[98]

李大鄉 府下 吉祥寺 2745北澤莊[99]

이 주소지가 실제 거주지라면 1942년 한 해만 간다구에서 살다가 1943년 1월 13일 이전에 다시 분쿄구의 기츠쇼지 안 기타자와소北澤莊로 옮긴 것이다. 이와 관련해서 제국미술학교 선배 김학준이 1943년 3월 21일자로 조선에 있던 진환에게 편지를 보냈는데 그 가운데 이중섭의 이사 소식이 담겨 있다.

신미술가협회전도 머지않았습니다그려. 회기會期가 확정치 못하여 불안이올씨다. 저도 제형들께 지지 않으리만치 그리고는 있습니다. 수일 전에 문학수 씨가 긴자銀座 기쿠야화랑菊屋畫廊에서 개전個展을 했습니다. 중섭 형은 동경에서 집을 옮겼는데, 주소는 근간 아는 대로 알려드리지요. 종찬 형은 완전히 몸은 낫습니다. 동경에는 몹쓸 귀신이 있습니다. 한 번도 출동出動을 안 하시니****

편지에 '이중섭이 이사를 했고 그의 주소를 아는 대로 알려드리겠다'고 하였으므로 이중섭은 1943년 1월 13일 이전 언젠가 이사를 한 것인데 이때 분쿄구 기츠쇼지 기타자와소로 복귀한 것이다. 그 까닭을 알 수 없지만 어떤 사정이 있었던 것일 게다.

이렇듯 다시 분쿄구로 이사한 이중섭은 그 무렵 열린 제7회 미술창작가

*** 대향大鄉은 이중섭의 호다.
**** 「김학준이 진환에게 보낸 편지」, 1943년 3월 21일. 이 편지를 부친 해가 1943년이 아니라 1944년이라고도 하는데 3월에 보낸 편지의 내용 가운데 '신미술가협회 개최일이 머지않았다'고 한 것으로 미루어보면, 1943년 제3회전은 5월, 1944년 제4회전은 12월에 열렸으니까 1943년 3월 쪽이 유력하다. 이구열은 「허민과 진환」에서 이 편지를 1943년으로(이구열, 「허민과 진환」, 『한국의 근대미술』, 제4호, 1977년 4월, 35쪽), 윤범모는 이 편지를 1944년으로(윤범모, 「진환, 30년대의 향토적 서정」, 『계간미술』, 18호, 1981년 여름호, 79쪽) 기록하고 있다. 편지의 연도에 따라 문학수와 이중섭 연보가 수정될 것이다. 문학수의 도쿄 개인전 연도가 바뀔 것이고, 1943년 8월 귀국했다는 이중섭의 귀국 연도도 1944년으로 바뀔 것이다.

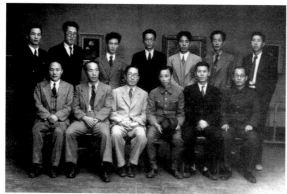

조선신미술가협회 전시는 1941년 3월 창립전을 시작으로 1944년까지 이어졌다. 위의 사진은 1941년 3월 조선신미술가협회 창립 엽서, 아래 왼쪽은 1943년 5월 제3회 조선신미술가협회 전시 당시 기념사진(앞줄 왼쪽 두 번째부터 배운성, 이여성, 뒷줄 왼쪽 끝부터 이성화, 한 사람 건너 손응성, 진환, 이쾌대, 윤자선, 홍일표), 오른쪽은 같은 전시의 전시회 목록이다.

협회전에 소묘 여섯 점을 포함하여 〈망월 3〉도08, 〈소와 소녀〉, 〈여인〉 등 세 점을 출품하였다. 이때 가장 큰 변화는 이대향李大鄕이란 이름으로 출품했다는 거다. 그 뒤 1943년 5월 경성에서 제3회 조선신미술가협회전이 열렸을 때 이중섭은 출품하지 않았다. 『제3회전 목록―조선신미술가협회』[100]에 이중섭의 이름이 없고, 또 당시 길진섭은 「제3회 조선신미술가협회전을 보고」에서 다음처럼 언급했기 때문이다.

상기한 동인 외에 억세고 구상적構想的인 작가 이중섭 씨와 다채다감한 김준(김학준) 씨 두 분의 작품이 이번 제3회전에 출진되지 못했다는 것은 일반 감상자의 슬픔이다.[101]

그리고 그 시기가 불분명한데 1943년 3월에 열린 제7회 미술창작가협회전 출품작에 대해 높은 평가가 이루어져 잡지사인 한신태양사韓新太陽社가 시상하는 제4회 태양상太陽賞을 수상했다. 이 상은 조선예술상이란 이름으로 시상하던 것을 태양상으로 바꾼 것인데* 미술창작가협회와는 아무런 관계도 없는 상이었다.

*　　태양상은 마해송馬海松(1905~1966)이 발행하는 『모던일본』지의 신태양사가 1940년에 처음 제정한 조선예술상의 다른 이름이다(김광림, 「불사르지 못한 그림」, 『이중섭』, 호암미술관, 1986, 140쪽). 제1회 수상자는 이광수였고, 1941년 제2회 때 미술인 고희동이 수상했다.

소

도판으로만 남은 〈소〉, 소 그림의 원형

자유미술가협회전, 조선신미술가협회전 출품작 가운데 지금껏 남아 있는 여덟 점의 작품을 살펴보면 한결같이 소가 등장한다. 자유미술가협회전 일곱 점, 조선신미술가협회전 한 점 모두 사진 도판만 전해져오고 있는데 그마저도 흑백사진이라 색채는 알 수 없지만 당시 비평문을 겹쳐보면, 간접적으로나마 그 시절 이중섭 작품 세계의 문턱에 다가설 만하다.

〈소〉도01는 소 그림 양식의 원형을 이루는 대표작이다. 소의 옆모습을 화폭에 꽉 채운 구도, 시선을 압도하는 굵은 선묘, 강렬한 표현파풍을 특징으로 삼고 있는데 향후 이중섭의 예술 세계가 바로 이런 특징을 근간으로 삼아나가고 있다. 이 작품을 보고 있노라면, 뒷다리 한쪽을 얼굴에 맞닿게 뒤섞어 꿈틀대는 자세를 훨씬 강렬하게 연출하고 있음을 발견할 수 있다. 한 다리는 반듯하게 수직이고, 또 한 다리는 번쩍 들어올려 굽힌 채 무릎이 소 머리와 연결되어 있다. 또 활짝 펼쳐진 엉덩이가 넓적한데 그 사이로는 생식기가 훤하게 드러나 보인다. 화폭 왼쪽은 허리와 어깨 그리고 머리와 앞다리 부분이다. 허리와 다리는 거의 감춰져 보이지 않고 휜 어깨와 완전히 뒤쪽으로 돌려보는 눈길이 묵직하다. 신체가 정상이 아닌 것처럼 휘어져 있고, 엉덩이는 벌린 채 치켜올렸는데 게다가 머리는 어깨선으로부터 둥글게 원을 그리며 앞이 아니라 뒤를 향해 있으니까 괴이하지만 무리한 동작을 하는 것처럼 보이지도 않고 어색함은커녕 매우 자연스러워 보인다. 머리, 허리, 엉덩이가 따로 노는데도 한 덩어리로 잘 빠진 소 모습 그대로인 것이다.

이른바 소묘의 탁월성이 뒷받침하지 않으면 불가능한 묘사력의 개가였

다. 거침없는 붓놀림은 한 번 내리그으면 수정 불가능한 일필휘지一筆揮之를 구사하는 것으로 능수能手의 경지라고 할 만하다. 너무도 굵어 무게의 압력이 거대한데도 속도감이 살아 있는 까닭은 바로 저 기운생동氣運生動하는 일격필법逸擊筆法에 비밀이 있다고 할 것이다. 이는 수천 년을 내려온 수묵水墨의 힘, 바로 그것이다.

이처럼 굵은 붓질을 사용함으로써 감정을 폭발시키고 있지만, 화면 전체로 보면 기하학 조직과도 같이 잘 계획된 구성물이다. 따라서 소는 하나의 덩어리요, 매우 굳건한 입체다. 그러니까 저 기운생동의 일필휘지는 구조물을 해체하는 파괴가 아니라 오히려 구조물에 생명을 불어넣는 힘으로 작동한다. 함축의 중력을 성취했다고 할 수밖에 없는 이 작품은 이중섭 소 그림의 원형으로, 실물이 남아 있었다면 최고 걸작으로 대접받았을 것이다.

소묘로 그린 또 다른 원형

이렇게 구조물로 변한 소 이전의 사실성을 보여주는, 뼈와 피와 살이 느껴지는 작품으로 1942년 제6회 미술창작가협회전 출품작 〈소〉도02가 있다. 원본은 아니지만 사진 도판이 엽서 형태로 남아 있다. 그런데 이와 유사한 작품이 전해오고 있다. 야마모토 마사코 여사가 소장하고 있던 작품으로 1979년 4월 미도파화랑에서 열린 '이중섭 작품전 미공개 200점'에 출품되었고 함께 간행한 『대향 이중섭』102에 〈황소〉라는 제목으로 수록된 작품이 그것이다. 이 두 작품의 서명이 다른 점을 생각하면 같은 작품은 아니지만 엽서에 '미술창작가협회 제6회 출품 소묘 이중섭'이란 설명문으로 미루어 같은 시기 작품이라고 보는 것이다. 이 엽서를 도쿄에 있던 이중섭이 경성에 있는 이쾌대에게 보냈는데 이 엽서가 보관되어 있었고, 이쾌대의 유족이 1995년에 간행한 화집 『이쾌대』103에 이 엽서를 실어두었다.

'둥섭 1941'을 풀어 'ㄷㅜㅇㅅㅓㅂ 1941'로 쓴 이 연필 소묘는 매우 격렬하게 돌진하는 모습의 소다. 몸통을 사선으로 설정하여 솟구쳐 오르는 운동감을 강조하는가 하면, 앞다리를 셋으로, 뒷다리는 거의 보이지 않을

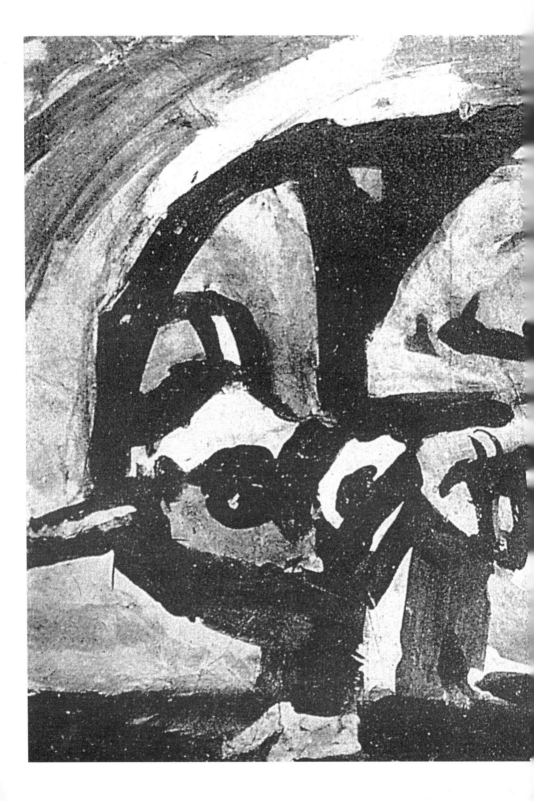

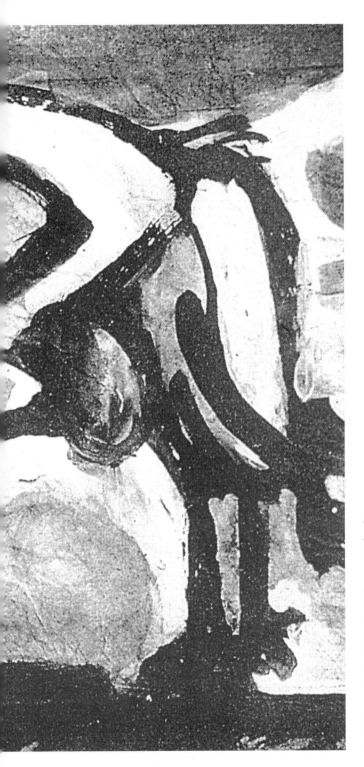

〈소〉
유채, 1940년,
제4회 자유미술가협회 도쿄 · 경성전 출품.

초현실주의와 표현주의를 아우르던 청년 이중섭의 예술세계 가운데 표현주의 갈래를 대표하는 이 작품은 서양의 루오가 구사하는 굵은 붓질과 동양의 문인화가가 휘두르는 단 한 번의 먹선을 하나로 합쳐버린 선묘 회화의 걸작이다. 특히 이중섭은 일관되게 생애 내내 소를 소재삼아 특별한 작품을 계속해 쏟아냈을 만큼 소와 각별한 인연을 맺고 있는데 그 기원은 이중섭 개인의 취향이라기보다는 당시 전위작가들이 말과 더불어 즐겨 취하던 때로부터였다.

정도로 생략하였다. 앞다리는 걸음걸이의 변화 과정을 표현하는 특이한 방식으로 이른바 이시동도법異時同圖法을 구사한 것이다. 서로 다른 시간대에 일어나는 상황을 한 화면에 그리는 방법인 이시동도법은 살아 있는 것들의 생명감을 극대화하곤 하는데, 바로 이 작품에서 큰 효과를 발휘하고 있다.

이중섭은 밑그림에 충실했다. 여러 증언에서도 알 수 있지만, 자유미술가협회전 출품작 목록을 보면 유채화와 더불어 소묘를 함께 출품하고 있었다. 이 작품과 함께 1979년 미도파화랑 전시회에 이어 2005년 삼성미술관 리움에도 출품되었던 〈소 머리〉도03, 그리고 2005년 삼성미술관리움에 출품된 〈움직이는 소〉도04는 모두 이중섭이 소를 어떻게 자기화하고 있는가를 보여줄 뿐만 아니라 초기 이중섭 소의 원형을 보여준다는 점에서 가치가 있다.

이 두 작품의 제작 시기에 대해서는 이견이 있다. 2005년 삼성미술관리움 도록에 제작 연도를 '1950년대 초반'으로 기록해둔 것이다.[104] 〈소 머리〉는 1979년 미도파화랑 전시회에 나올 때 제작 연도를 기록하지 않았고, 크기도 차이가 있다.[105] 하지만 이 두 작품의 기법과 분위기를 생각할 때 1942년 제6회 미술창작가협회전에 출품한 〈소〉도02를 떠올리지 않을 수 없다. 이 작품을 기준 연도로 삼는다면 〈소 머리〉와 〈움직이는 소〉의 제작 시기를 같거나 비슷한 때라고 추정할 수 있다. 〈움직이는 소〉는 조정자의 조사 결과 스케치북에서 떼어낸 것으로 당시 서울 중구 충무로 1가 24-14에 거주하고 있는 이성호(김창복)의 소장품인데 1972년 현대화랑 이중섭 작품전 때는 전성우 소장품으로 바뀌었고 연대를 특정하지 않았다.

앞의 〈소〉와 〈움직이는 소〉가 소의 동작을 관찰한 결과라면, 〈소 머리〉는 표정의 형태를 관찰한 결과물이다. 소의 표준 형태를 〈소 머리〉가 그대로 드러내고 있는 데 비하여 〈소〉와 〈움직이는 소〉에서 보이는 강렬한 운동감, 세찬 돌진, 폭발하는 분노는 이중섭 소가 갖춘 요소로서 향후 이중섭 소의 원형을 이루는 작품일 뿐만 아니라 작열하는 이중섭 소의 상징이자 이시동도법을 가장 뚜렷하게 보여주는 최초의 작품이다.

〈서 있는 소〉, 아름다운 애린

1940년 5월 진환은 제4회 미술창작가협회전을 보고 이중섭의 작품을 "문학수에 비해서 심각한 감정感情은 적으나 회화적인 구성"이 크다면서 "다소 지적知的"이라고 지적했다.[106] 다시 말해 '지적인 구성력'이 뛰어나다는 것이다. 이러한 구성력을 보여주는 작품으로 사진 도판이 남아 있는 대표작은 〈서 있는 소〉도00다.

이 작품은 소를 정면에서 묘사한 작품으로 명암의 변화를 구사한 화면을 사용하여 회화성을 드높였고, 구도는 장엄한 수직의 기념비와도 같은 모습이다. 천연색 도판이 아니어서 색채는 알 수 없지만 어두운 배경 속에 밝은 소를 배치하여 소가 어둠 속에서 튀어나오는 착각을 불러일으킬 만큼 전체가 흑백 대비로 강렬하다. 1938년 이경성이 전람회장에서 보았다고 하는 저 회색 분위기를 연상케 하는데 검정, 회색, 흰색의 단계로 계조階調의 화음和音이 느껴진다. 또한 당시 김환기가 지적한 대로 무척이나 '침착한 색채의 계조階調'가 돋보여 '세기의 운향韻響'으로 가득 찬 작품이다.

이중섭 씨(……)작품 거의 전부가 소〔牛〕를 취재했는데 침착한 색채의 계조階調, 정확한 데포름deform, 솔직한 이메주image, 소박한 환희 (……) 좋은 소양을 가진 작가이다. 쏘쳐오는 소, 외치는 소, 세기世紀의 운향韻響을 듣는 것 같았다. 응시하는 소의 눈동자, 아름다운 애린愛隣이었다. 씨는 이 한 해에 있어 우리 화단에 일등 빛나는 존재였다. 정진을 바란다.[107]

김환기가 느낀 저 "응시하는 소의 눈동자, 아름다운 애린"은 어딘지 슬픈 이웃에게 느끼는 사랑, 연민과도 같은 감정의 승화로서 그 애린은 아름다움이다. 귀엽다거나 사랑스럽다는 느낌과는 다른, 슬픔을 머금은 채 그윽한 표정을 짓고 서 있는, 마치 오래된 벽화 속에 새겨진 모습에서 느끼는 감정이다. 저 거대한 크기에도 불구하고 위험해 보이기는커녕 오히려 평온한 느낌이다. 이 같은 '아름다운 애린'의 감정은 저 〈소〉가 지닌 표정에서도 느

낄 수 있는데 소의 본성本性을 그렇게 읽고 해석했기 때문일 것이다.

애린으로 가득 찬 소와 분노에 넘치는 소는 향후 두 갈래로 나뉘는 이중섭 소의 원형이다. 분노상과 애린상의 두 갈래 형상은 하지만 어느 쪽이라고 해도, 안정감을 강렬하게 갈망하는 평화의 형상이다. 장엄하건 불안하건 간에 말이다.

초현실의 신화를 담은 〈망월 1〉

1940년 10월 제4회 미술창작가협회 경성전에서 선보인 〈망월望月 1〉도05의 경우, 그보다 두 해 앞선 1938년에 그린 소를 두고 당시의 평론가들이 '설화, 환각, 신화, 악마, 영웅, 기념비'라고 느꼈던 분위기와 일치한다.[108] 하단에 사슴의 품안에서 벌거벗은 채 누워 있는 여성과 두 마리의 오리 또는 기러기, 그리고 오른쪽으로 가파르게 꺾여 오르는 절벽 길, 상단에 원경으로 둥근 산과 반쯤 뜬 달. 하단 근경의 짐승과 인간은 태초의 원시 상태라고 한다면, 바다 건너 저편 상단 원경의 동산은 낙원을 상징한다. 근경과 원경을 이어주는 절벽에 포플러 나무가 듬성듬성 자라난 길은 그 끝에서 끊겨 있다. 갈 수 없는 낙원, 영원한 이상향엔 달이 뜨는 곳이다.

햇빛의 따스함에 편안하고, 그 밝음에 명랑하기 그지없는 세상은 언제나 대낮이다. 거꾸로 달빛은 어두운 세상을 비추는 단 하나의 빛이다. 달빛 비추는 달밤은 어둡고 음산하여 불안한 세상이다. 대낮은 현실 세계지만 달밤은 껍질을 벗지 않은 신비 세계다. 차갑고 두렵고 어둡기만 한 달빛 세상을 갈망하는 이 망자의 시선은 도대체 무엇을 상징하는 것일까.

1940년 5월 제4회 미술창작가협회전에 문학수가 발표한 「춘향단죄지도」에 대해 진환이 "향토적인 감정, 향토적인 송가頌歌"라고 해석하면서 이중섭과 흡사하다고 했는데 이 말을 단서로 삼고 보면, 향토, 다시 말해 조선의 설화·신화를 소재로 삼은 것이 분명하다. 그렇다면 그 설화·신화의 내용은 무엇인가. 문학수가 조선시대의 소설 『춘향』春香을 소재로 빌려와 조선 향토를 주제로 승화하였듯 이중섭 또한 조선의 어떤 설화나 신화를

차용한 것일 텐데 간단하지가 않다.

이중섭이 그린 두 마리의 새는 오리 또는 기러기처럼 보인다. 오리는 마을 수호신인 솟대의 주인으로 인간의 소망을 천상의 신에게 전하는 중계자를 상징한다. 또 물을 가져다주는 풍요와 새끼를 많이 치는 까닭에 다산을 상징하는 신령스러운 짐승이기도 했다. 기러기는 암수의 사랑이 지극하여 혼례식 때 나무 기러기를 전해주는 풍습이 생길 정도였다. 짝이 죽으면 다른 짝을 구하지 않는 정절의 새여서 사랑의 언약을 뜻한다. 또 대개의 새들이 그러하지만 소식을 전하는 전령이라 스님 혜초慧超(704~787)는 인도 천축天竺 여행길에 고향 신라 계림鷄林을 생각하며 다음처럼 애달픈 노래를 지었다.

내 나라 하늘가 북쪽이건만
이 나라는 땅 끝 서쪽이라
남쪽 천축엔 기러기도 없으니
어느 새가 계림 향해 날아가려나[109]

혜초 이후 기러기는 그리움과 이별, 고독의 상징으로 숱한 예술의 소재가 되었다. 기러기 또는 오리라고 해도 화면 전체의 구성을 염두에 둔다면 까마귀로 설정해볼 수도 있다. 까마귀는 불길함을 알려주는 신의 사자 또는 해와 달 또는 죽음을 상징하는 날짐승이다. 만약 까마귀라면 이 두 마리는 연오랑延烏郎과 세오녀細烏女를 상징한다. 암수 어느 쪽인지 알 수 없으나 『삼국유사』에 보면, 연오랑과 세오녀는 신라시대 아달라왕 4년, 동해바다에 살고 있었다. 연오랑이 일본으로 건너가 왕이 되었고 남편을 찾으러 바다를 건너 왕비가 되었는데 이로 말미암아 신라는 해와 달이 빛을 잃어 온통 어둠뿐이었다. 이에 세오녀가 해와 달의 정기를 모아 짠 비단을 주었고 이를 가져와 영일만의 동해면 석동 일월지日月池에서 비단을 제물로 삼고 제사를 지내자 해와 달이 빛을 되찾았다.[110] 그렇다면 벌거벗고 누운 여

인은 세오녀다. 달의 주인 세오녀가 먼저 떠나버린 연오랑을 기다리는 장면인 것이다.

여성을 품에 안고 있는 짐승은 사슴인데 사슴은 신에게 바치는 제물로서 기린麒麟과 같이 신성한 존재. 은혜를 받은 사슴은 끝내 보답하는 동물로서 천년을 살 수 있는 십장생十長生인 것처럼 장수의 상징으로 검은 사슴 뼈를 얻으면 불로장생한다는 전설이 그러하다.

그리고 왼쪽에 한 줄기 기둥처럼 우뚝 선 나무와 오른쪽 가파른 길이 있는 절벽의 나무는 땅과 하늘과 달을 이어주고 있다. 이처럼 〈망월 1〉의 화폭에는 나무와 새와 사슴 세 가지가 배치되어 있는데 삼국시대의 왕관에 '출出'자 모양의 장식이 바로 그 세 가지를 뜻한다. 그 세 가지는 나무의 가지, 새의 날개, 사슴의 뿔이다. 새는 하늘, 사슴은 대지, 나무는 기둥이며 이 세 가지가 하나로 묶여 완전한 우주를 완성하는 것이다. 그러므로 왕관의 '出'자 장식은 우주, 세상을 상징하는 것이자 왕의 권능을 드러내는 것이기도 하다.

이렇게 풀어본다고 해도 여전히 새의 정체는 미궁이다. 그 어떤 기록도 없어, 확정지을 수 없긴 해도 화면 중심에 입을 벌려 달을 향하고 있는 새의 간절함, 홀로 남은 여성의 고독, 바다 건너 너무도 먼 섬나라, 그 사이를 이어가는 절벽 길과 같은 설정으로 보면 이 여성은 세오녀의 화신이며, 두 마리 새는 암수 까마귀이고 절벽 길은 견우牽牛와 직녀織女를 만나게 해주는 오작교烏鵲橋와 같은 다리다.

그러나 까마귀건 기러기나 오리건 또는 그도 저도 아니라고 해도 새라는 점에서 신과 인간을 잇는 전령사, 중계자라는 점에서 본질은 달라질 것이 없다. 『삼국사기』「동명성왕」에 주몽의 어머니 유화부인이 알을 낳은 이야기가 나온다. 이 알이 상서롭지 못하다며 들판에 버렸는데, 새들이 모여 날개로 덮어주자 비로소 알을 깨고 주몽이 태어났다[111]. 『동국이상국집』「동명왕편」에 나오는, 유화부인이 한 쌍의 비둘기를 시켜 보리 씨앗을 아들 주몽에게 전해주었다[112]는 이야기를 들고 보면, 새는 신성神聖한 사자使者였음

을 알 수 있다.[113]

1940년은 이중섭이 후배 야마모토 마사코를 향해 구애의 편지를 쓰던 첫해로 그녀와 사귀기 시작한 지 1년째였다. 그렇다면 화폭에 누운 여성을 야마모토 마사코라고 해도 좋고, 세오녀나 직녀라고 해도 좋다. 이렇게 설정하면 여성을 품고 있는 사슴은 다름 아닌 이중섭이다.

이처럼 〈망월 1〉은 여러 가지로 해석할 수 있을 만큼 모호한데 그것은 이중섭의 상징 기호를 명확히 할 수 있는 어떤 표준 도상을 찾지 못해서이다. 설령 찾아낸다고 해도 〈망월 1〉은 몽환의 세계로서 초현실의 신화와 전설이라는 사실에는 변함이 없을 것이다.

사랑의 유혹을 그린 두 작품

1941년 4월 제5회 미술창작가협회 공모전에 이중섭은 〈망월 2〉도06, 〈소와 여인 – 정령 1〉도07 두 점을 출품했다. 두 점 모두 사진 도판이 남아 있다.

'망월'이란 제목은 1940년 제4회 미술창작가협회 경성전에 출품했던 작품과 같은 제목의 연작이다. 〈망월 1〉도05에 등장하는 벌거벗은 여인은 이번엔 화폭 중앙에 누워 커다란 물고기를 가슴에 안고 있다. 또 〈망월 1〉에 등장했던 두 마리 오리와 사슴은 화면 오른쪽 하단에 옹기종기 모여 있는데 무엇보다 거대한 연꽃 봉오리와 줄기를 사이에 두고 있다. 또한 어린이로 보이는 사람이 화면 왼쪽 하단에서 고개를 치켜든 채 오른팔로 물고기에게 무엇인가를 주고 있다. 게다가 거대한 달덩이를 머리 위로 얹은 듯한 동산에 집 두 채가 있고, 왼쪽 상단에는 뾰족한 봉우리가 치솟아 있다.

〈망월 2〉에는 연꽃, 잉어가 새로 등장하는데 연꽃은 풍요와 다산多産 또는 극락정토極樂淨土로서 인류의 꿈을 실현하는 신국神國을 상징한다. 또한 「심청전」에서 인당수에 빠진 심청이 연꽃으로 환생還生하는 데서 보듯 윤회輪廻의 상징이다. 연꽃은 또 항상 오리와 함께 등장하는데 행운의 상징이다. 물고기는 생명과 번영의 수호신이다. 『동국이상국집』 「동명왕편」에 등장하는 고구려 건국의 영웅 주몽이 뒤쫓아오는 군사를 피하기 위하여 활로 물

을 치니 물고기와 자라가 다리를 만들어주어 강을 건널 수 있었는데[114] 이 때 물고기는 천지신天地神이 보내준 사자였다.[115] 그 가운데 잉어는 입신출세 또는 잉태의 길조吉兆를 뜻하는 물고기다. 이 작품을 발표할 당시 일본에 있던 이중섭이었으니까 일본에서 잉어의 상징 신화에 관심을 기울였다. 도쿄 히가시우에노노東上野의 호온지報恩寺에서는 매년 1월 12일에 잉어 행사를 열고 잉어 요리를 해왔다. 또 잉어는 사랑의 유혹을 상징하는 물고기였다.

게이코景行 왕이 미노美濃에 갔을 때 미인에 매혹되어 구혼을 했다. 그러나 여인은 부끄러워 숨어버렸다. 왕은 못에 잉어를 방류하고 눈에 띄기를 기다렸다. 여기서 잉어는 유혹을 상징하며, 고이戀와 동음으로 사랑을 뜻한다.[116]

이중섭은 이 작품을 발표하던 그해 1941년 야마모토 마사코라는 연인에게 간절히 사랑을 구하고 있었다. 이 점을 생각하면, 잉어를 안고서 누워 있는 여인은 야마모토 마사코, 그 아래쪽에서 고개를 치켜든 채 걷고 있는 사람은 이중섭이다.

풍요, 다산, 사랑, 행운, 인연, 환생과 같은 말뜻을 감춘 들짐승, 날짐승을 등장시켜 그녀를 유혹하려고 했던 이중섭은 한 해 전인 1940년에 제작한 〈소와 여인―정령 1〉을 〈망월 2〉와 함께 출품했다. 오리를 품에 안은 여인과 그 곁에 바짝 머리를 붙인 소, 여성의 등 뒤 배경을 이루는 바위산과 사슴 한 마리. 단순화하자면 풍요와 다산의 상징인 오리를 안고 있는 여인은 야마모토 마사코이고 그 옆에 애절하게 달라붙은 소는 이중섭이 아닌가. 그리고 설화의 옛이야기로 끌고 올라가면 이 여인은 바위산의 정령精靈으로 만물의 근원을 이루는 생명의 기운 그 자체다.

정령 연작, 범신론의 세계관을 드러내다

1941년 조선신미술가협회 제1회전 출품작 〈연못이 있는 풍경―정령 2〉도

09의 작품 제목을 따라 '연못'을 생각한다면 화면 중앙 어두운 부분은 연못이다. 연못 둘레에 병풍 같은 거대한 바위산과 멀리 삼각산 그리고 두 채의 집과 마을이 있고 화폭 하단에는 소 머리와 물고기, 나무를 배치하고 오른쪽에 벌거벗은 남성이 앉아 있다. 하지만 흐릿한 사진 도판만으로 보면 화면 중앙 어두운 부분은 연못이 아니라 소의 모습이고, 왼쪽 옆으로 흰 소가 나란히 앉아서 팔딱이는 흰 물고기를 물끄러미 바라보는 모습이다. 이처럼 두 가지로 볼 수 있지만 아무래도 제목을 따라 중앙을 연못으로 보아야 할 것이다.

이 작품에서 문제는 화폭 오른쪽에 있는 벌거벗은 남성이다. 당시 비평에 따르면 '설화說話를 소재로 한 향토의 시정詩情'을 주제로 삼고 있는 것이므로 이 남성은 그 설화의 주인공이자 시정을 주재하는 주인이다. 이 남성은 무엇인가 말을 하고 있다. 손을 내밀어 연못가에 자라난 나무를 가리키거나 아니면 멀리 있는 소와 물고기를 가리키는 것으로 미루어 연못의 유래며 아득히 먼 옛 마을의 발자취를 들려주는 이야기꾼이기도 하고, 벌거벗은 것으로 미루어 연못에서 솟아나온 연못의 정령 또는 배경의 거대한 바위산의 정령이기도 하다. 그러므로 이 남성은 연못에 빠져 죽거나 절벽에서 떨어져 죽은 사람의 넋이기도 하다. 정령은 산천초목 같은 무생물의 혼령인데 지금, 이중섭의 작품 속에서 소나 물고기 같은 생물과 대화를 나눔으로써 자연의 합일을 꾀하는 모습으로 구현되고 있다.

같은 해인 1941년 4월 제5회 미술창작가협회에 출품한 〈소와 여인―정령 1〉은 〈연못이 있는 풍경―정령 2〉와 쌍을 이루는 연작이다. 풍요와 다산을 상징하는 오리를 등장시킨 〈소와 여인―정령 1〉과 〈연못이 있는 풍경―정령 2〉를 비교해보면 유사한 점이 상당히 많다. 벌거벗은 인물이 오른쪽에서 왼쪽을 향해 앉아 있는 점, 인물 뒤쪽 배경이 거대한 바위산을 이루고 있는 점, 화면 하단 왼쪽 구석에 소 머리가 자리하고 있는 점, 인물과 소 사이에 오리나 물고기 같은 매개 짐승이 있는 점, 소와 인물 위쪽으로 멀리에 산과 하늘을 배치하고 있는 점 들이다.

그러니까 먼저 여성으로 정령을 제작한 다음, 남성으로 또다시 제작하여 남녀 정령 연작 두 폭을 완성한 것이다. 생명의 근원을 가능하게 하는 근원의 힘으로서 정령 숭배 신앙은 범신론汎神論의 세계다. 이중섭의 정령 연작은 바로 그 세계관을 증명해주는 것이기도 하다.

다가설 수 없는 세상에 대한 절망

1943년 3월 제7회 미술창작가협회 회원전에 이대향이란 이름으로 〈망월 3〉도08을 비롯해 〈소와 소녀〉, 〈여인〉, 그리고 소묘 여섯 점을 출품했다. 그 가운데 〈망월 3〉이 제4회 조선예술상인 태양상을 수상했다. 하지만 덧없는 영광이었을 뿐, 저 태양을 뒤로하고 현해탄을 건너야 했다.

〈망월 3〉은 절망에 빠진 남성의 모습이다. 붙잡으려 해도 영원히 불가능한 저 달덩어리가 너무도 멀고 아득하다. 고통의 심연에서 헤어나올 길 없는 남성을 위로해주는 힘이 있다면 오직 소뿐이다. 둥근 달이 중천에 떠 있고 달을 감싼 두 줄기 띠가 위아래로 구름처럼 흐르는데 마치 달무리와도 같다. 누운 듯 쓰러진 한 남성이 달을 향해 치켜보는데 손가락을 집게 모양으로 오므린 손이 달을 향하고 있어 간절함을 더해준다. 머리가 반쯤 나온 소가 남성을 아래로 굽어보는데 마치 혀로 가슴을 핥아주려는 듯 위로하고 있지만 남성의 비극을 덮어주지는 못하는 듯하다. 결코 다가설 수 없는 어떤 세상에 대한 절망의 가락일까.

뒷날 이경성은 "이곳에는 일본의 전위적 미술가들의 작품 옆에 추상화가 진열되고 그 옆에는 환상적인 초현실주의의 작품이 전시되었다"고 회고한 글에서 다음처럼 썼다.

중섭의 〈소〉 3부작은 북측 벽면 가운데에 진열되었는데 그 옆에는 나무로 부조한 초현실파계의 작품이 걸려 있었다. 소의 연작은 크기가 20호 정도의 것이었는데 한국의 강변에 힘차게 서 있는 소의 그림이었다. 색채는 요약되어 회색이 주조가 된 구상적인 화풍이다. 감성의 해방을 바탕으로 짙은 한국의 풍토미風土味가 깃

든 이 작품은 고구려의 벽화에서 느끼는 강한 선감각線感覺과 고유의 색감을 공
감시키는 가장 개성적인 작품이었다.[117]

02 도쿄·원산·도쿄
1936—1943

치닫는 사랑, 불안한 도쿄

글 없는 그림 편지

1940년 12월 25일이었다. 이날 야마모토 마사코는 문화학원 재학생으로는 마지막 성탄절을 보냈다. 해가 바뀌면 3월에 졸업하기 때문에 학교 교정에서 그녀의 모습을 더는 볼 수 없을 것이었다. 그래서 이중섭은 재미있는 생각을 떠올렸다. 도쿄에서 도쿄로 편지를 보내기로 결심했다. 그 편지에는 받는 사람 주소만 쓰고 보내는 사람의 주소는 쓰지 않기로 했다. 개학을 며칠 앞둔 1941년 3월 27일에 보낸 편지에 적힌 주소는 다음과 같다.

世田谷區 三宿町 171 山本方子 앞
仲燮

아무리 같은 도쿄 하늘 아래에서 보냈다고 해도 덩그러니 자신의 이름만, 그것도 수신자 이름 바로 옆에 바짝 붙여 쓴 것은, 당연히 야마모토 마사코가 받아볼 것이라는 믿음에서였다. 되돌아올 수 없는, 그래서 수신자가 꼭 받아야 할 이 엽서는 말 그대로 '주소 없는 편지'였다. 하지만 발신인 주소가 없다고 해도 엽서에 찍힌 우체국 소인은 남는 법이다. 이중섭이 야마모토 마사코에게 보낸 엽서에 분쿄구에 있는 기츠쇼지 우체국 소인이 또렷하게 찍힌 것으로 보아 당시 거주하던 아파트에서 보낸 것이 분명하다.

그렇게 1943년까지 보냈다. 야마모토 마사코는 자신을 향한 사랑의 온갖 그림 이야기를 받는 대로 차곡차곡 쌓아두었다. 이 주소 없는 편지의 특징은 글 없는 그림이다. 두 사람만이 알 수 있는 상징과 기호로 가득한 이 형상들은 23년 동안 감춰져 있다가 1979년 4월 이중섭 작품전이 열리던 미

도파화랑에서 세상 사람들에게 공개되었다. 당시 88점이 출품되었지만* 함께 출간한 도록 『대향 이중섭』[118]에는 72점만을 수록했다.

이중섭의 엽서 그림은 그 소재에 따라 기호, 상징 세계를 분류, 해석할 수 있다.

그 시기가 가장 이른 엽서 그림은 〈소가 오리에게〉도12인데 사랑의 대서사시를 시작하는 일종의 서장과도 같은 작품이다. 1940년 12월 25일 성탄절에 이중섭은 엽서의 한쪽 빈 여백에 글자 대신 그림을 그려 넣은 뒤 야마모토 마사코

1941년 3월 27일 이중섭이 야마모토 마사코에게 보낸 엽서. 보내는 사람의 주소가 적혀 있지 않다.

에게 보냈다. 성탄절 선물이었다. 사랑하는 여인에게 보내는 청년의 마음인 만큼 〈소가 오리에게〉는 아름다운 한 폭의 환상이다. 이중섭의 이상향이라고나 할까. 소와 오리가 입을 맞추듯 구애를 하는데 소의 몸에 남성이, 오리의 몸에는 여인이 겹쳐 있고 소뿔에는 어린이가 매달려 있다. 산과 강, 물고기와 나비, 연꽃이 잔뜩 어우러진 이 세계는 이중섭이 만들어낸 낙원으로, 이중섭과 야마모토 마사코 두 사람만이 알고 있는 비밀의 정원이다. 이 작품의 도상은 1940년 제4회 미술창작가협회 경성전 출품작 〈망월 1〉도05과 1941년 제5회 미술창작가협회전 출품작 〈망월 2〉도06의 요소들과 겹친다. 특히 〈망월 2〉와 비교해보면 남과 여, 소와 오리, 산과 강, 물고기와 연꽃

* 당시 언론 보도에는 '약 90점의 엽서 그림'(「이중섭 미공개작 2백 점」, 『조선일보』, 1979년 4월 15일)이라고 밝혔고, 1986년 호암갤러리에서 열린 이중섭전 때 이 엽서 그림을 다시 출품하면서 '총 88매'(유홍준, 「엽서 그림」, 『이중섭전』, 중앙일보사, 1986, 126쪽)라고 확인했다.

등의 소재가 모두 같다.

아름답고 신비로운 〈마사〉マサ도11는 무엇보다 채색이 곱다. 푸른빛이 곱디고운 바다가 배경을 이루는데 평면의 거울처럼 평온하기 그지없다. 그 앞의 나무와 사람은 요정들의 신비한 세계다. 나무와 사람이 한 몸을 이루고 있다. 가지와 팔이 분간 없이 하나로 이어져 있고 또 한쪽은 악수하듯 잡고서 풍성한 꽃을 받치고 있다. 서명 옆에는 엽서 그림 제목을 써두었다. マサ(마사)라고 썼는데 이는 '야마모토 마사코'란 이름 가운데 '마사'方를 일본어 문자 가타카나로 쓴 것이다. 그러니까 그 꽃나무의 요정은 곧 야마모토 마사코의 모습이다.

바로 그 엽서를 그려 발송한 4월 2일 수요일은 개학 다음 날이었다. 봄의 꽃들로 뒤덮인 교정을 샅샅이 다녔지만 학교를 졸업한 야마모토 마사코의 모습은 그 어디에도 없었다. 그녀의 그림자와 향기만 가득할 뿐. 이중섭은 그 한 해 동안 매주 한 점씩 그렇게 날려 보냈다.

| 미술사의 축복, 이중섭의 엽서화 |

이중섭의 엽서화는 미술사상 희귀한 사례이다. 공개된 사랑의 편지야 수도 없이 많지만 이처럼 시종일관 엽서 위에 그림만으로 가득 채운 사랑의 그림은 그 예가 없다. '사랑의 기호학'이라 부를 만한 엽서화 연작은 이중섭의 은지화 연작과 더불어 미술사의 축복이다. 소재별로 그의 엽서화를 살펴보면 아래와 같다.

여성

1941년 5월 29일자 〈여인과 소와 오리〉도13는 한 여성이 오리와 소, 나무에 둘러싸여 행복해하는 그림이다. 6월 2일자 〈짐승을 탄 여인〉도14은 뒷다리가 둘이고 꼬리는 이어져 있으며, 몸과 머리는 셋인 상상 속의

짐승을 탄 여성을 그렸는데 말, 염소, 사자의 머리를 하고 있어 세 마리가 동시에 달리는 모습처럼 자연스럽고 따라서 여성 또한 매우 평온한 분위기다. 6월 11일자 〈여인이 물고기를 아이에게〉도16는 물고기를 품에 안은 여성이 또 한 마리의 물고기를 붙잡아 앞에 선 어린이에게 주는 장면인데, 〈낚시하는 여인〉도17은 여성이 낚시라는 물고기 잡는 노동 행위를 하는 모습과 바구니를 들고 있다는 점에서 특이한 작품이다. 〈물속에서〉도18는 세 명의 여성이 등장하지만 한 여성의 변화하는 움직임을 표현한 작품이다. 6월 14일자 〈물고기를 낀 여인〉도15은 해변에서 거대한 물고기를 옆구리에 낀 여성을 그린 것이다.

남성

남성이 말과 소와 더불어 유희를 즐기는 그림도 있다. 1941년 6월 13일자 〈내가 그를 밀어냈다〉도19에는 말 위에 두 남성이 앉거나 서 있는데 재미있는 점은 말의 주인이 누구인가를 가름하는 장면이어서다. 말은 눈과 표정이 곱디고운 암말인데 서 있는 남성은 소에게 치여 넘어지고 있고, 앉은 남성은 말의 주인으로 소를 쓰다듬고 있다. 즉 사랑과 행복을 방해하는 요소를 무찌르는 내용을 표현한 그림이다. 남성만 등장하는 그림은 포도를 따고 있거나, 사과를 따고 있거나, 사과를 들고 있거나, 사다리를 타고 올라가는 모습을 묘사하고 있다. 모두 무엇인가를 구하는 장면인데 사랑하는 사람을 위한 수고로운 노동을 뜻한다.

남녀

남성과 여성이 화폭 전면에 등장하는 그림도 있다. 1941년 9월 6일자 〈사랑의 고백〉도25은 나무에 매달려 여성에게 애정을 호소하는 장면으로, 물고기 두 마리가 이를 응원하는 모습이 귀엽다. 5월 11일자 〈사랑의

열매를 그대에게〉도26는 남성이 과일을 한아름 따다가 여성에게 바치는
장면으로, 거친 녹색 질감이 독특하다. 6월 2일자 〈원시부부의 사냥〉도
27은 부부가 힘을 합쳐 먹이를 구하는 장면으로, 믿음을 주고자 하는 수
직의 장엄한 남성상이 인상 깊다. 6월 3일자 〈발 씻어주다〉도28는 여성
이 내민 발을 잘 쓰다듬는 장면인데 남성의 손에 붉은 빛깔이 흘러내리
는 것으로 보아 여성이 발가락을 다치자 이를 치료하는 모습을 그린 작
품이다. 남성의 얼굴에 애틋한 사랑이 넘친다. 6월 4일자 〈하나가 되는〉도
29은 남녀가 한 몸이 되기 직전이다. 화면 중단을 가로지르는 푸른색 띠는
이들의 운명을 말한다. 오직 한 길만을 갈 것을.

가족

가족을 소재로 한 그림에는 남성과 여성 그리고 아이들이 등장한다. 하
지만 가족 소재는 몇몇만으로 제한하기 어렵다. 엽서 그림이 거의 모두
가족 구성원을 소재로 삼고 있는 까닭이다. 〈말과 소와 가족〉도30은 세
마리의 소와 네 명의 인물이 한껏 어울리는 장면인데, 하단의 두 남성
은 한 사람이 취한 동작의 변화로서 누워 있거나 엎드려 있는 한 남성
을 그린 것이다. 〈물고기와 사슴과 가족〉도31은 아버지와 두 아들만 그린
것으로 보이지만, 왼쪽 상단에서 떠오르는 태양이 어머니를 상징한다.
사람의 살결 색으로 태양을 칠한 것이 바로 그 징표다. 〈놀이〉도32의 경
우는 조금 색다르다. 바깥쪽으로 사람과 말, 소에 흰색을, 안쪽으로 세
사람과 오리, 말에 붉은색을 칠해두어 커다란 원형 구도를 이루는데 흰
말과 붉은 말이 싸우고 있음을 알 수 있다. 여기서도 상단에 줄무늬가
흐르는데, 이는 〈우리를 갈라놓는 방해자〉도58에서 등장하는 바람의 기
운으로 싸움의 배경을 이루고 있다.

유희

여러 사람이 등장하는 그림도 있다. 〈줄타기 유희〉도33는 여러 인물들이 다양한 자세를 연출하고 있는 유희상이다. 아슬아슬한 상황이지만 위태롭다기보다는 여유로운 느낌이다. 말과 소, 사람이 하나가 되어 한껏 어울리는 세계를 그린 〈언덕 유희〉도34, 〈말 유희〉도35, 〈사슴 유희〉도36는 보기만 해도 즐겁다.

짐승

인물은 사라지고 짐승만 등장하는 그림도 있다. 4월 24일자 〈포도밭의 사슴〉도37은 암수 사슴 두 마리가 산 위에서 포도 덩굴 사이로 사랑의 대화를 속삭인다. 5월 20일자 〈뛰노는 어린 사슴들〉도38도 마찬가지다. 〈말과 거북이〉도39도 대화를 나누는 장면이다. 꽃피는 앞산의 말과 바닷가의 거북이 만나 대화를 나누는데 하늘에 뜬 조각배가 비를 뿌려 산을 적셔주고 있는 모습이다. 〈학〉도40은 바닷가 모래사장에 조개, 소라, 불가사리가 늘어져 있고, 학 두 마리가 성큼성큼 걸으며 어울리는데 꽃과 나뭇잎이 하늘거리는 풍경화다. 오른쪽 구석에 우뚝 선 학의 표정은 '모든 것들에게 평화를!'이라고 말하는 듯하다. 〈오리〉도41는 태양을 배경 삼아 두 마리의 오리와 한 사람이 섞인 장면이다. 오리의 목과 사람의 팔을 교차시켜 셋이 하나임을 알리는 결합의 의식도儀式圖로서, 세상의 모든 짐승들은 서로에게 베풀어 나누는 사랑의 존재임을 알려준다.

식물

연꽃은 우주를 상징한다. 세상에 우주가 아닌 사물이 어디 있을까마는 연꽃은 유난스럽다. 불교 경전 『아미타경』에서 연꽃은 극락정토를, 『무량수경』에서 연꽃은 정토에서 생명을 탄생시키는 근원이다. 진흙탕으

로 더럽혀진 연못에서 피어오르는 맑고 아름다운 꽃이니 우주 생명의 근원인 게다. 그 연꽃은 윤회의 환생을 상징하는 만다라蔓茶羅다. 넝쿨처럼 서로 이어져 있고 끊임이 없다.

연꽃 잎사귀가 눈부시게 아름다운 그림으로 〈연잎과 오리〉도42는 색감이나 구도에서 최고의 걸작이다. 재빨리 붓질을 하고 채 마르지 않았을 때 주름선과 점을 찍어 번지게 한 연잎과 줄기가 고상한 아름다움을 풍긴다. 잎사귀의 관심에 수줍은 듯 총총대는 오리는 물 위의 꽃잎과 더불어 어찌 그리도 귀여운지. 〈연꽃〉도43은 활짝 핀 연꽃과 줄기 사이로 어린이가 개구리처럼 뛰노는 장면이다. 〈연꽃 여인〉도44은 여성이 연꽃의 줄기가 되어 꽃을 피우고 있다. 어린이나 여성은 연꽃의 일부가 되어 있다. 〈연잎과 어린이〉도45도 매한가지다. 이름을 알 수 없는 꽃나무가 마치 열매를 주렁주렁 매단 듯한 〈꽃나무〉도46와 사과 같기도 한 열매를 매달고 선 〈과일나무〉도47는 환희에 찬 식물화다. 〈꽃나무〉는 동심의 천연스러움 같기도 하다. 〈과일나무〉는 에덴동산에서 남녀가 사과를 훔치는 순간, 사랑의 속삭임 같기도 하다. 〈가지〉도48 또한 그 맑은 하늘빛의 눈부심이 환상 속의 열매를 연상케 한다.

오작교

견우와 직녀가 만나는 칠월칠석을 앞두고서 이중섭은 오작교烏鵲橋를 놓았다. 까치가 하늘로 올라가 까마귀와 더불어 밤하늘에 만들어놓은 오작교는 어떻게 생겼을까. 먼저 거미줄처럼 줄을 이리저리 교차시켜 이어두고, 곳곳에 사물의 근본 형태인 원과 삼각을 배치했다. 1941년 7월 3일에 그린 〈우주 01〉도49와 〈우주 02〉도50에는 줄이 여러 갈래를 짓고 있다. 7월 6일에 그린 〈우주 03〉도51에서는 어느덧 줄이 거의 사라지고 삼각형만 공간을 가득 메웠다. 아직 여기까진 생명이 없는 무기물

단계다. 다음 날, 생명의 기운이 가득한 유기물 단계로 나아갔다. 7월 7일에 그린 〈우주 04〉도52는 앞의 세 그림과 달리 둥그런 막대로, 생명의 원형질처럼 보인다. 완성된 오작교에서 만난 견우와 직녀, 연오랑과 세오녀가 탄생시킨 우주 최초의 생명체인 것이다.

희망

1941년에 이중섭은 오직 희망을 간구하고 있었다. 5월의 푸르른 계절에 〈잎사귀를 원하는 여인〉도53과 〈잎사귀를 딴 여인〉도54을 보면, 사슴을 탄 채 두 팔 벌린 여성이 결국 잎사귀를 따버렸고, 멀리서 응원하던 두 아이가 환희에 찬 몸짓을 하고 있다. 바닥에 엎드린 남성은 의기양양한 여성을 향해 그 잎사귀를 나눠달라고 한다. 그러므로 잎사귀는 희망을 암시하는 것이다. 하지만 쉬운 일은 아니었다. 9월에는 〈햇빛 가리기〉도55를 해야 했고, 11월에는 〈어떻게 하지〉도56라며 당황스러워했다. 그래도 희망을 잃지 않았다. 1942년 새해가 밝아오던 날 1월 1일에는 〈새해인사〉도57를 드리고 싶었다. 두 남녀가 어깨동무를 하고서 한 팔을 번쩍 들어올려 인사를 한다. 그들이 쏘아올린 두 개의 화살은 태양에 꽂혀 있다. 1942년, 희망의 새해가 밝아온 것이다.

분노

1941년 12월 24일자 〈우리를 갈라놓는 방해자〉도58는 화폭의 분위기가 심상치 않다. 중앙의 남성은 독재자 같은 표정과 몸짓을 하고 있다. 앞의 남자를 칠 듯이 오른손을 치켜들고서 상대를 형편없이 깔보는 듯 왼팔은 허리춤에 가져다대고 있다. 우아한 장식을 단 옷차림은 귀족 관료를 상징한다. 그런데 앞에 선 초라한 남성은 목을 길게 빼고 왼손으로 방어하면서도 오른손은 앞으로 내밀어 화해의 손짓으로 악수를 청하

는 자세다. 얼굴은 절망으로 가득하다. 독재자의 뒤에 선 여성은 두 손을 다소곳이 모으고 눈을 내리깐 채 그 독재자의 뒤통수를 응시하고 있다. 그리고 하단 쪽으로 사선의 줄무늬를 그려 세 사람의 손을 연결하고 있는데, '바람'처럼 어떤 기운이 흐르는 느낌을 뜻하는 상징적인 표현이다. 한쪽은 화해의 손길, 한쪽은 거부하는 손길에서 뿜어나오는 어떤 기세와 같은 것이다. 바야흐로 패전을 앞둔 시대, 식민지 출신 청년 이중섭에게 이별의 두려움이 엄습해오기 시작했다. 12월 1일 일본은 영국·미국·네덜란드와 전쟁을 하기로 결정했고, 8일에는 미국 하와이 진주만을 기습공격하고 선전포고에 이어 16일에는 물자통제령을 발포했다. 이러한 상황은 불안한 기운을 더했을 것인데 식민지 출신 조선인 이중섭에게 다가오는 불안은 훨씬 더 무거운 그 무엇이었을 것이다.

그런데 여기서 그 사랑의 방해자가 야마모토 마사코의 아버지라고 짐작하기 쉬울 테지만 그렇지 않다. 당시 야마모토 마사코의 아버지는 두 사람의 연애를 반대하기는커녕 결혼을 찬성했을 뿐만 아니라 심지어 후원까지 해주었다.* 그러므로 방해자를 연인의 아버지로 해석할 수는 없다. 그러고 보니 이 그림의 방해자 형상을 보면 현역 군인으로 제복을 갖추어 입은 도조 히데키東條英機 총리대신 또는 일본 천황의 모습처럼 보인다.

"우리를 갈라놓는 자의 정체는 곧 천황이야."

황당한 마음을 이렇게라도 표현해야 할 만큼 이중섭의 사랑은 간절했던 것일까. 〈어두운 남자〉도59는 저 방해자와 마찬가지로 먹빛 가득한 어두움이 가득하다. 강아지와 곰, 바이올린 켜는 아이, 심지어 'ㄷㅜㅇ

* 야마모토 마사코가 1945년 4월 결혼을 위한 조선행을 결행했을 때 아버지가 교통편을 뚫는 일에 앞장설 정도였다(야마모토 마사코, 유준상 대담, 「이젠 모두 지나가버린 얘기니까 괜찮습니다—이남덕 여사 인터뷰」, 『계간미술』, 38호, 1986년 여름호, 44쪽).

ㅅㅓㅂ 1942'라는 서명까지도 먹으로 덧칠해버렸다. 중앙의 커다란 얼굴이 저 방해자라고 한다면 왜 당신 주변의 사랑스러운 것들을 보지 못하는가, 눈을 크게 뜨고 귀를 쫑긋 세워 들어보라고 말하고 있는 것이다.

절망

갈구하지만 구원은커녕 좌절의 늪에 빠질 때가 있다. 화면 복판에 정체를 알 수 없는 〈분노의 괴물〉도60이 으르렁거린다. 머리는 달을 보고, 한 발을 번쩍 치켜 앞에 호소하는 남자를 찍어 누르기 직전이다. 멀리 수평선엔 물에 빠진 남자가 구원을 청하지만 가망이 없어 보인다.

이 시절 이중섭이 그린 소는 절망스러운 표정을 짓지 않았다. 그러나 〈성난 소〉도61는 거칠고 또 거칠다. 듬성듬성 털이 난 곳마다 먹칠을 하고 있어 깎여나간 털과 알몸이 드러나는 고통을 암시하는가 하면, 마디마디 저려오는 아픔이 더욱 커 보인다. 위험하게도 소 바로 앞에 선 어린이도 찡그린 표정으로 소를 째려보고 있다.

〈가족과 짐승〉도62과 〈여인과 짐승〉도63 두 점은 한 달 간격을 두고 그린 연작으로 보인다. 짧은 선으로 바탕을 가득 채웠거나 점들이 휘날리는 이 심상치 않은 배경의 위협에 휩싸인 짐승과 몸뚱이를 비비꼬는 여성들. 이들에게 세상은 절망의 늪일 뿐이다.

이별

1943년 1월 13일에 그린 〈우리를 지켜보는 사람들〉도64에서 하단에 옆으로 납작하게 눌린 사람은 이중섭 자신이고 상단에 큰 얼굴은 마사코다. 그 옆에 조그만 두 얼굴 가운데 하나는 분노를, 또 하나는 폭소를 터뜨리고 있는데 주변의 상황을 그렇게 표현한 것이다.

7월 6일에 그린 〈이별〉도65은 두 남녀가 부르는 이별가다. 남자는 팔을

왼쪽부터 시계방향으로 〈여인과 소와 오리〉, 〈원시 부부의 사냥〉, 〈우주 02〉, 〈이별〉

1. 〈내가 그를 밀어냈다〉 2. 〈말과 소와 가족〉 3. 〈말유희〉 4. 〈뛰노는 어린 사슴〉 5. 〈연꽃〉
6. 〈잎사귀를 원하는 여인〉 7. 〈우리를 갈라놓는 방해자〉 8. 〈분노의 괴물〉

굽혀 손바닥으로 여자를 밀어내고 있고, 여자는 눈감은 채 목을 빼고 다소곳이 멈춰 있다. 특이한 것은 남자가 격자무늬 옷을 입고 있는 것이다. 이는 좀체 보기 힘든 무늬로서 철망에 갇혀버린 상황을 암시한다. 게다가 남자의 머리카락 위쪽에 삐죽하게 보이는 철망은, 사실 이 남자가 온통 철망에 갇혀 있었지만 강력한 힘을 발휘해 철망을 찢어버리고서 팔과 머리를 밖으로 탈출시켰음을 일러주는 것이다.

그림에 담긴 그녀

〈돌아선 여인〉도66은 'ㄷㅔㅎㅑㅇ 1942'라는 서명이 뚜렷한 연필 소묘 작품이다. 상의를 벗은 채 두 다리를 모으고, 한 손가락으로 머리카락 몇 줄기를 잡고 있어, 얼굴 표정은 보이지 않아도 치마를 벗기 직전처럼 매우 설레는 분위기를 드러낸다. 머리를 왼쪽으로 돌리고서 긴 머리칼을 어깨 사이에 앞뒤 두 갈래로 내려뜨림으로써 입체감을 살렸는데 앞쪽 머리카락 사이로 봉긋 솟아오른 젖가슴과 뒤쪽 머리카락이 끝나는 지점으로부터 아래로 약간 내려와 엉덩이가 갈라지는 곳에 음영을 주어 꿈틀대는 육체의 감각을 부여하였다. 조심스러우면서도 유연한 살결 감각을 돋보이게 하려고 단 한 번에 내리긋지 않고 두세 번의 반복으로 그 흔적을 남겨두어 최종의 결정선이 운동하는 느낌을 살리는 기법을 사용했다. 곱게 휘돌며 내려오는 어깨선에서, 부피감과 매끄러움이 공존하는 두 팔의 흐름에서, 도톰함 속에 부드러운 동세가 살아 있는 다섯 손가락에서 살결과 몸뚱이의 강렬한 매력을 느낄 수 있고, 아무런 장식 없는 무명 치마와 가지런한 두 발, 띠로 감싼 허리와 어깨 그리고 왼쪽으로 튼 머리는 수직의 자세와 어울려 설렘의 긴장을 드높이고 있다. 수직의 자세로 설정한 까닭은 그 대상의 신성함을 강화하려는 뜻으로, 하늘의 신과 땅의 인간을 연결하는 천사의 형상이며 순결의 상징이다. 이중섭은 야마모토 마사코를 그렇게 생각했고, 그래서 이

토록 아름다운 형상을 창조해낼 수 있었다.

〈소와 여인의 교감〉도67은 남녀의 성교性交를 상징하는 장면을 그린 작품이다. 더욱 단순화하면 여성은 야마모토 마사코, 남성은 이중섭이다. 먼저 이런 소 그림은 유례가 없을 만큼, 활보다 더욱 휜 몸뚱이로 넘치는 환희를 연출해 보이고 있다. 팽팽한 몸매를 지닌 황소의 가슴에 배를 맞댄 채 마치 비행하듯 나르는 요염함으로 무장한 여인의 자세 또한 강렬한 쾌감에 빠진 표정이다. 여성의 긴 머리칼이 소의 성기에 닿을락 말락 하고, 반대로 소의 앞다리가 여성의 성기 털에 닿아 있음을 보면, 또 소의 앞다리가 여성의 허리를 끌어안고, 반대로 여성이 왼팔로 소의 뒷다리를 꽉 잡고 있음을 보면, 또한 허공을 바라보는 여인의 간절한 얼굴 표정과 고개를 완전히 젖힌 채 땅을 보며 울부짖는 소의 얼굴 표정을 보면, 둘 사이의 애무와 성희는 매우 격렬한 상황이다.

〈돌아선 여인〉과 〈소와 여인의 교감〉, 이 두 작품은 짝을 이루는 연작으로 이들의 사랑이 더욱 깊어가던 1942년, 야마모토 마사코의 초상이다. 순결한 천사와 요염한 요부, 간절함에 끝이 없는 소, 이 모두는 열정에 빠진 이중섭이 만들어낸 또 하나의 세계다. 그 여인의 이름은 야마모토 마사코다.

불안으로 뒤덮인 도쿄

조선에서 끊임없이 전해오는 소식 중에는 원산 이야기도 제법 상당했다. 그렇지만 당장은 도쿄가 더 문제였다. 1942년 4월 18일 도쿄 공습이 일어났다. 1941년 12월 8일 월요일 새벽, 미국 영토인 하와이 진주만을 기습공격하여 승리의 달콤함에 취해 있던 일본인들에게는 일대 충격이었다. 이 최초의 공습으로 말미암아 단 한 차례도 본토에서 전투가 없었던, 그야말로 후방의 평화를 누리던 1942년 도쿄의 하늘은 불안으로 뒤덮여갔다.

'ㄷㅐㅎ�51ㅇ'이란 서명에 제작 연도를 쓰지 않은 세 점의 작품, 〈생각하는 청년〉도70과 〈길 위의 청년 1〉도68, 〈길 위의 청년 2〉도69는 모두 같은 시기의 작품으로 앞선 〈돌아선 여인〉과 〈소와 여인의 교감〉 후속 작품이다. 따

〈길 위의 청년 1〉 18.2×28, 종이에 연필, 1942년 직후.

서로 다른 자세의 세 사람을 그렸지만 모두 한 사람을 그린 것으로 서로 다른 시간대의 상황을 하나의 화폭에 묘사하는 이
시동도법異時同圖法을 구사한 작품이다. 엎드린 자세는 아픔을 견디는 모습이고, 누운 자세는 포기한 모습이며, 쭈그린 자
세는 기다리는 모습이다. 이런 각각의 상황을 서로 맞물려 둥글게 돌아가도록 인체를 고리처럼 연결하는 구도법을 사용함으
로써 고통과 희망의 순환이라는 주제를 빼어나게 형상화해냈다. 이런 순환구도법은 향후 이중섭의 작품에 자주 등장한다.

라서 1942년이나 그 직후의 작품으로 추정할 수 있다.

〈길 위의 청년 1〉과 〈길 위의 청년 2〉 두 점은 1971년 조정자가 「이중섭의 생애와 예술」에 수록하면서 당시 인천 율목동栗木洞 246-15번지 정기용鄭基鎔이 소장하고 있던 것을 조사한 결과 이 작품은 "1946년에 제작한 중섭 자신을 그린 소묘"[119]라고 밝히면서, 모두 1946년 서울에서 그린 작품으로 제시했다. 이러한 조정자의 조사 결과를 염두에 두지 않은 바는 아니지만 〈생각하는 청년〉, 〈소와 여인의 교감〉, 〈돌아선 여인〉과 비교해보았을 때 1942년 직후의 작품으로 설정해야겠다.

〈생각하는 청년〉은 황소를 마치 이불베개처럼 편안하게 기대앉은 채 명상에 잠긴 나체의 청년을 묘사한 그림이다. 이 청년은 대체 무슨 생각에 빠진 것일까. 격렬한 성행위가 지나고 소리 없이 귀가해버린 애인의 몸뚱이를 떠올리는 몽롱한 모습일지도 모른다. 배경에 구름 잔뜩 낀 바다가 있고 수평선 왼쪽 끝에 해안선이 보인다. 바다로 인해 갈라질 수밖에 없는 어떤 이별을 예감하고서 알 수 없는 미래 때문에 불안한 것인지도 모른다.

〈길 위의 청년 1〉은 앞의 〈생각하는 청년〉을 한 화폭으로 불러들여 세 가지 자세를 취하게 하고 한꺼번에 그렸다. 그러니까 자세는 달라도 모두 한 사람이 서로 다른 시간대에 취하고 있는 행위를 그린 것이다. 이시동도법을 적극 구사했는데 시간대별로 보면 〈생각하는 청년〉이 황소를 보내고서 엎드렸다가, 누웠다가, 쭈그린 채 앉았다가 하는 매우 불안정한 모습이다. 아픔을 견디려는 자세인 엎드림, 포기한 채 방치하는 태도인 드러누움, 무엇인가 다가오길 기다리는 태도인 쭈그림이라는 세 가지 표정을 절실하게 묘사하고 있다. 가운데 드러누운 청년이 자신의 얼굴을 가린 손의 표정은, 다음 해인 1943년 4월 제7회 미술창작가협회전에 출품한 〈망월 3〉[도08]에서 다시 등장한다. 이러한 손의 표정은 구원을 갈망하는 것이다. 이중섭은 무엇을 이토록 갈망했던 것일까.

〈길 위의 청년 2〉에서 답을 찾아보아야 한다. 이 그림에서 보여주는 답은 길이다. 쭈그린 청년의 자리는 길 위다. 서서 걷기는커녕 그저 앉은 채

가지도 않고 앉아 있는 청년은 누군가가 다가와 손을 잡아주길, 함께 걸을 수 있기를 기다리는 중이다. 그러나 사정은 그리 만만치 않다. 화폭 전체에 위아래로 그어 내린 수직선은 빗줄기를 뜻하고, 상단 하늘을 가로지르는 여러 겹의 줄은 바람을 뜻하므로 스산한 날씨임에 틀림없다. 그 지평선 위로 솟아난 나무는 잎사귀 하나 없이 외로운 표정이고, 하단에는 잘려나간 통나무가 슬픈 표정이다. 그럼에도 이 청년에겐 두 갈래의 희망이 있다. 하나는 화폭 가운데 가장 밝고 환한 길이고, 또 하나는 화폭 상단 왼쪽의 보이지 않는 곳에서 길게 뻗어나와 청년에게로 향하는 그림자다. 길이 있으니 훌훌 털고 일어나 걷기만 하면 된다. 그러나 청년은 그럴 의지가 없다. 누군가 다가와 손잡아 끌어주길 기다린다. 그림자가 청년을 향해 다가오고 있지만 그 생김새만으로는 무엇인지 알 수 없다.

길은 발자취이고 그래서 살아온 날과 살아갈 날을 일러주는 표식이다. 1942년이면 지금까지 27년을 살아왔다. 또한 일본으로 건너온 1936년부터 따지면 어느덧 8년, 자유미술가협회에 처음 출품한 1938년부터 따지면 6년의 세월이 흘렀다. 8년 동안 미술대학도 졸업했고, 유력한 미술단체인 미술창작가협회 회우 자격도 획득했다. 가까이 지내는 벗들도 만났을 뿐만 아니라 남들은 엄두내지 못하는 일본인 여성과 사랑에 빠지기도 했다. 하지만 그것이 어떤 가치를 지닌 것이건 침략과 학살과 정복의 욕망으로 광분하고 있는 제국 일본은 이중섭에게 귀향을 압박했다. 그것도 일시 귀국이 아니라 완전한 귀국을 요구하는 긴박한 시국이었다.

사랑하는 여인을 뒤로 하고, 귀국

이중섭이 머무르던 도쿄는 일본이 일으킨 침략전쟁의 심장부였다. 1894년 8월 청일전쟁을 조선 땅에서 치른 이래 아시아 전역을 침략해나간 일본은 1942년까지 단 한 차례도 자국의 영토에서 전투를 치르지 않았다. 신기한 일이다. 그러나 오래전 괴물이 된 일본 정부는 더욱 광분했다. 끝내 이길 수 없는 전쟁이었음에도 1941년 12월 미국과 영국에 선전포고를 했고,

1942년 1월에는 이룰 수 없는 '대동아공영권' 건설을 천명했다. 그곳은 점차 더 이상 머무를 수 없는 땅으로 변모해갔다. 1942년 4월 18일 미군의 도쿄 공습으로 전쟁의 참화를 겪어야 했다. 일본이 1941년 12월 8일 말레이 반도에 상륙하고, 같은 날 미국 하와이 진주만에 기습공격을 개시하면서 시작한 태평양전쟁은 참으로 참혹한 것이었다. 일본은 필리핀, 버마 즉 현재의 미얀마로 전선을 확대하여 대학살의 행진을 이어갔다.

1943년 3월 제7회 미술창작가협회 출품작 〈망월 3〉에 가득 담겨 있는 절망과도 이어지는 슬픔의 음향이 그의 작품 〈이별〉도65에도 들려온다. 〈이별〉을 그리던 때가 1943년 7월 6일이었고 전쟁의 공포는 끝도 없을 듯 어둠으로 밀려들던 시절이었다. 현해탄을 건너야 할 때, 원산으로 가야 할 때가 온 것이다. 이중섭의 귀국은 필연이었다. 아름다운 시절은 끝이 났다. 1943년 3월 일본은 징병제를 공포했다. 8월부터 시행한다고 했다. 연구과를 마친 뒤이기도 했지만 전쟁의 광기로부터 더 이상 견딜 수 없었다. 길고 긴 도쿄 생활, 자유와 몽환의 그림자 속을 누리던 시절은 끝나버렸다. 그 따뜻한 동료들, 사랑하는 제국의 여인을 뒤로하고 초라한 반도인 이중섭이 현해탄을 건너온 것은 1943년 8월 직후 어느 날이었다. 때마침 8월 6일 경성에서 제6회 재동경미술협회전람회가 개막한다는 소식이 들려왔다.

그로부터 석 달 뒤인 11월에 일본 정부는 문화학원을 폐쇄하였다. '국시'國是에 어긋난다는 이유였다. 나아가 창설 이래 문화학원의 정신을 지켜온 니시무라 이사쿠 교장을 전쟁 반대와 천황에 대한 불경죄로 검거, 투옥했으며, 학교 건물까지 군대가 징발해버림으로써 학교는 사라지고 말았다.[120] 자유, 전위가 소멸하는 순간은 이렇게 왔다.

귀국을 앞둔 1942년 이후의 작품 〈길 위의 청년 1〉, 〈길 위의 청년 2〉에 쭈그려 앉은 청년의 모습은 바로 이때 이중섭의 모습처럼 보인다. 가야 할 그 길이 싫은 표정이다. 구원의 그림자가 다가오는데도 고개를 반대 방향으로 돌려 굳이 외면하고 있으니 말이다. 그 원산으로 가는 길은, 성공을 뒤로한 채 미래를 접고 과거로 향하는 낙향 길이었지만, 원산 일대 가난한

조선인들에게 원산 가는 길은 생존의 고난을 견디려는 행렬의 종착지, 바로 그것이었다. 이중섭이 완전히 귀향하던 1943년에 원산 인구는 12만 명을 훌쩍 넘어섰다.* 그것도 부족해 겨우 두 해 만인 1944년에는 15만 명으로 급증했는데 인구의 35퍼센트를 차지하는 외국인을 제외해도 거의 10만 명에 이르렀던 것이다. 상공업 도시로서 생업을 찾아 쇄도하는 이주민이 급증하면서 원산은 날이 갈수록 소란스러워졌고, 도시 빈민이 끝없이 늘어나기만 했다.

야마모토 마사코의 집안에서 이중섭과 결혼하는 것을 반대해 절망에 빠져 귀국했다는 비장한 묘사는 너무 낭만적이어서 아름답지만 이미 야마모토 마사코의 증언으로 사실성을 잃었다. 그러니까 이중섭의 절망은 그 시절 누구나 그러했듯이, 징병제와 학병제 같은 실제의 위협과 전쟁 상황으로 인한 공포에서 비롯한 것이었다.

*　　1919년에 원산의 인구는 2만 7,585명이던 것이 1924년에는 3만 6,290명, 1927년에는 6만 3,996명으로 급격히 증가했고, 이중섭이 도쿄에서 완전히 귀국한 1943년에는 2만 3,951호에 인구 12만 3,444명으로 꾸준히 증가했다.

03

원산 · 서울 · 원산

1943–1950

March 19...

1940년 3월 이노가시라 공원에서 조병선이 찍은 이중섭의 모습.

이별·해후·결혼

1943년 8월의 이별, 도쿄에서 경성 그리고 원산으로

1943년 8월 7일, 음력으로 칠월 이렛날이니까 칠석날이었다. 흐르는 은하수 위로 견우와 직녀가 하염없이 걷다가 만난다는 그날 밤 「칠석요」七夕謠를 목청껏 불러주고 야마모토 마사코를 남겨둔 채 이중섭은 그렇게 떠나왔다.

이제 가면 언제 만나 만단소회 풀어볼까
장장추야 긴긴 밤에 짧아 한이 될지언정
칠월칠석 짧은 밤을 우리에게 맡기는가

8월 초순의 뜨겁고 뜨거운 시모노세키 항구로 가서 7,000톤급 선박 고안마루興安丸에 몸을 실었다. 운항 시간도 한 시간 단축되어 일곱 시간 만에 부산항에 도착한 후 경부선 열차에 몸을 싣고 경성역에 도착했다.

경성역에서 곧장 원산행 열차를 타지 않았다. 경복궁 조선총독부 미술관으로 향했다. 제6회 재동경미술협회전람회가 8월 6일부터 15일까지 열리고 있었기 때문이다. 전람회에는 조선신미술가협회 동료 회원인 이쾌대·최재덕·김학준·홍일표·윤자선이 출품했고, 또 한 해 전부터 미술창작가협회전에 응모하기 시작한 송혜수가 출품하고 있으므로 이들에게 연락해서 만날 수 있기를 청해두었던 것이다.

이 무렵 찍은 석 장의 사진이 남아 있다. 먼저, 같은 장소에서 찍은 두 장의 사진은 1995년에 출간한 화집 『이쾌대』에 나란히 실렸는데, 이 사진에 대해 '1940년대 초'라고만 적었을 뿐 어디서, 무엇 때문에 모여 사진을 찍었는지는 밝히지 않았다. 다만, 등장인물의 면면을 보면, 조선신미술가

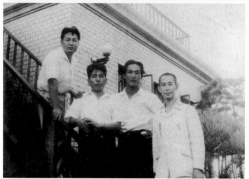

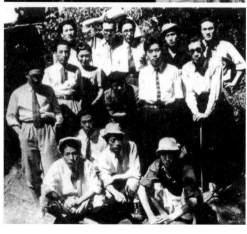

1943년 열린 제6회 재동경미술협회전람회 당시 사진들이다. 맨 위의 사진은 경복궁 안에 있던 조선총독부 미술관 앞에서 찍은 것으로 앞줄 왼쪽부터 이중섭, 최재덕, 김종찬, 뒷줄 왼쪽 두 번째부터 윤자선, 이쾌대, 길진섭, 배운성 등이 함께 했다. 두 번째 사진은 최재덕, 이쾌대, 이중섭, 김종찬 등 네 사람만 따로 찍었고 세 번째 사진은 협회전 참석자 15명이 함께 찍었다. 앞줄 앉은 사람 왼쪽부터 이쾌대, 김만형, 윤자선, 송문섭 가운데 왼쪽에서 두 번째는 진환, 두 사람 건너 홍일표, 송혜수, 그리고 맨 뒷줄 왼쪽부터 김영주, 김학준, 이유태, 임완규, 이중섭의 모습이 보인다.

협회 및 재동경미술협회 회원이고 또 옷차림으로 미루어볼 때 여름날이요 무엇보다도 이중섭이 함께하고 있다는 점에서 1943년 8월 재동경미술협회 전람회가 한창 열리고 있던 때의 사진이 틀림없다. 개막식 날 정장을 입던 당시 풍조에 비추어 여기서는 모두 넥타이를 매지 않고 있으니까 8월 6일 개막식 모임은 아니다. 그러니까 전시회 중간 어느 날 일본에서 귀국한 이중섭과 절친한 동료들이 모였을 때 찍은 것이다.

또 다른 한 장의 사진은 『계간미술』 1985년 가을호에 게재되었는데 촬영 시점을 '1940년대'라고 했고, "월북작가들과 화우들의 야유회에서"라고 설명해두었다.[2] 앞의 사진과 장소 및 구성원이 다르지만 참가자 일부가 모여 촬영한 것이고 더불어 이중섭이 참석한 것으로 보아 그 시기도 같은 때이다.

그 가운데 제6회 재동경미술협회전람회에서 열 명이 모여 찍은 사진을 보면 이들 대부분 제국미술학교 출신이라는 특징이 있다. 물론 길진섭은 도쿄미술학교, 배운성은 독일 베를린예술학교 출신이지만 다른 이들은 이 두 명뿐이고 나머지는 모두 제국미술학교 입학생들이었다. 김종찬은 1931년, 이쾌대는 1933년, 이중섭과 최재덕은 1936년, 윤자선은 1938년에 입학했다.[*] 그리고 그 열 명 가운데 최재덕, 이쾌대, 이중섭, 김종찬 네 명만 따로 빠져나와 기념촬영한 사진은 당시 이들이 조선신미술가협회 회원이었기 때문이다.

또 열다섯 명이 모여 찍은 사진은 몇몇이 햇빛 가리개 모자를 쓰고 있음에 비추어 야유회 분위기를 풍기고 있다. 성 밖으로 나가 즐거운 한때를 보내면서 기념촬영을 한 것이다. 여기 등장인물 가운데 재동경미술협회전람회에 출품하지 않은 인물은 오직 이중섭뿐인데, 이중섭은 회원이 아니었기 때문이다. 하지만 귀국길에 축하객으로 참석할 만큼 가까운 동료들이었으

[*]　　하지만 이쾌대와 윤자선 두 사람만 제국미술학교를 졸업했을 뿐. 김종찬은 1935년에 문화학원, 이중섭은 1937년에 문화학원에 들어갔고, 최재덕도 1937년에 태평양미술학교로 옮겼다.

므로 이처럼 야유회까지 따라가 어울리며 세상 이야기도 나누고서야 원산행 열차에 몸을 실었다.

어둡고 무거운 나날

징병제가 시작된 1943년 8월의 조선 풍경은 스산했다. 요란한 개막식에서의 동료들의 허탈한 웃음소리를 뒤로한 채 원산에 도착한 이중섭은 시내 광석동 집에 둥지를 틀었다. 지난번 살던 장촌동에서 약간 내륙으로 들어가 언덕바지 철로변이 있는 마을이었다. 방학 때면 틈틈이 들렀던 곳이라 낯설지는 않았지만 분위기는 자못 어수선했다. 귀국 직전 7월 조선총독부는 각급 기관에 '학도 전시동원체제 확립 요강'을 시달했고, 8월 1일 징병제, 9월 1일 국민징용령을 시행하려던 터였다.

원산 광석동 시절은 어둡고 무거운 나날이었다. 10월 5일 8,000톤급의 거대한 선박 곤론마루崑崙丸가 미국 잠수함에 의해 격침되었다는 소식은 놀라움을 가져다주었다. 544명이 사망하는 초대형 참극인 까닭도 있었지만 더 경악스러운 건 그 장소가 대한해협이었기 때문이다. 제국의 안마당에 저 미국 군대가 들어와 벌인 일이었기에 일본제국의 위엄이 순식간에 무너지는 충격을 주었던 거다. 더욱이 곤론마루는 평범한 여객선이 아니었다. 지난 4월 12일 취항한 최신예 함선으로 겉은 여객선이지만 미군의 공격에 대비하여 함포와 대잠수함 폭뢰를 탑재한 군함이었고, 특히 이 시기에 시작된 강제동원 정책에 따라 동원된 조선인을 일본으로 수송하는 '전시노예선'이었다.[3]

당황한 일본 왕과 내각은 그로부터 며칠 지나지 않은 10월 20일에 학생 징병유예를 폐지하고, 25일에 제1회 학병징병검사를 실시했다. 11월 8일에는 학도병에 지원하지 않은 적령자 및 졸업생들에게도 징용영장을 발급하며 재촉함에 따라 징병 대상자의 40퍼센트가 지원하고 있었다. 징병 또는 징용 대상자로 언제 영장이 날아들지 모르는 스물여덟 살의 청년 이중섭의 광석동 시절은 어두운 그림자가 온몸을 무겁게 짓누르던 시절이었다.

1943년 8월부터 1945년 4월 사이, 원산에서 이중섭은 이때 "그녀와의 완전한 이별임을 인식했다"고 하여 연인 야마모토 마사코를 잊어버린 채 다음처럼 했다는 기록이 있다.

그는 전쟁을 절망할 필요가 있었다. 그리고 그런 절망이 그녀와 헤어진 뒤에 도리어 그녀를 완성시켜서 그의 모성母性 콤플렉스mother complex의 원환圓環에 넣을 수 있었다.[4]

그러니까 이중섭은 평양으로 가서 김병기를 만나 야마모토 마사코를 잊은 채 김병기의 처제이자 피아니스트 김순환金順煥을 소개받았다는 거다. 또 원산에서 무용가 다야마 하루코田山春子에게 조카 이영진을 시켜 그림 편지를 보냈으며, 루씨여자고등학교를 졸업하고 이화여자전문을 나온 조카 이용화李龍化의 루씨여고 후배 서덕실徐德實과도 비밀리에 만나곤 했다. 게다가 이 시절 어머니가 구렁이를 약으로 달여주어 먹었고 형수가 만들어 준 통닭 백숙을 수시로 먹어 '정력' 넘치는 청년이 되었다고 한다.

그는 마사코를 접어두고 다야마의 아주 세련된 여체와 교감했다. 그러나 그는 늘 수동형으로서 그녀에게 끌려다닌 흔적도 있다. 그때에 평양의 김순환도 그를 끌려고 했다.[5]

이중섭이 저 묘사처럼 무용가와 피아니스트, 조카딸의 친구와 같은 여성과 어울리며 세월을 보냈던 것일까. 특히 다야마와의 교감은 다음을 전제로 하는 상황이다.

원산 예술계는 중섭이 돌아오자마자 떠들썩했다. 그때 춘자春子는 중섭을 사로잡을 뜻을 세웠다.[6]

이 시절 회고담에 등장하는 이중섭의 여성 편력은 매우 강렬하다. 빼어난 미모의 무용가가 이중섭을 유혹하겠다고 결심하는 상황 설정에서 어딘지 작위스러움을 느낄 수 있고, 또 지역 유지인 형의 재력과 권력으로 학병이나 징용을 겨우 모면하고 있던 터에 저런 쾌락의 길을 걷는다는 설정은 심미주의 예술가의 탐미 행각이란 점에서 무척 흥미롭지만 방탕아에게 적용되는 행위라는 점에서는 사실성과 거리가 멀다. 이를테면 "보통학교 3, 4학년 때까지 어머니의 젖을 먹었다"거나 동갑내기 이종사촌 형 이광석의 증언을 빌려 "계간"鷄姦[7] 그리고 "기생을 건드리는 일"이나 "동성변태"同性變態 행위를 했다는 기록이며, 이에 근거해 "모성母性이 이성異性으로 전이되었다"는 해석, 그래서 유달리 "조숙"했다거나 "이중섭의 생애가 모성 콤플렉스로 일관"했다는 결론[8]이 모두 그렇다. 이중섭이 "아내에게 의지, 응석 부린다거나 해서 모성 콤플렉스가 유난하다"고 규정하는 게 적절하다고 여기느냐는 질문에 대해 아내 야마모토 마사코는 다음처럼 대답했다.

아버님이 일찍 돌아가셨고, 형님과는 나이 차가 많았대서 그렇게 얘기되는지 모르지만, 별로 그렇게 느껴본 일이 없어요. 다만 중섭 씨가 어머니와 얘기할 때면 어리광스러운 일면을 보여주곤 했지요. 그러나 제게는 그렇지 않았습니다. ─의지하다니요. 저부터가 의지할 대상이 못 되었지요.[9]

야마모토 마사코가 겪은 바가 엄연한데 무슨 다른 기록을 찾을 필요는 없을 것이다. 언제나 명랑·활달·쾌활한 성격의 소년, 청년 이중섭을 생각하면 저런 종류의 추론이나 해석·결론은 사실을 왜곡하는 것이다. 관찰자나 독자에게는 흥미에 넘치는 일들이지만 거꾸로 당사자에게는 진실일 수도, 허위일 수도 있으므로 그런 기록은 설화와도 같이 허공을 맴도는 이야기일 뿐이다.

벗들과의 조우

무거운 공기로 뒤덮인 원산으로 귀향한 후에도 작업의 열정을 놓지 않았다. 그런 의지로 꾸민 작업실은 광석동 집 창고를 개조한 30평 규모에 천장 6미터 높이였다.[10] 이 집은 언덕 위에 있어서 앞마당에 서면 원산 시내는 물론 영흥만이 한눈에 들어오는, 전망 좋은 곳이었다. 원산 갑부인 형의 위력으로 학병이며 징용을 적절히 피해가던 이중섭은 어느 날엔가 문득 평양행 열차에 몸을 싣기도 했다. 그렇게 평양 외가를 방문하여 옛 친구들을 만나고 했던 건 탈출이었다. 더욱이 지난 1941년에 개통한 원산-평양 간 철도인 평원선平元線을 타면 예전에 비해 순식간에 오가는 거리로 좁혀졌기 때문이기도 했다. 이 무렵 평양에서 김병기를 만났다는 기록이 있는데 김병기만이 아니라 길진섭, 문학수 그리고 문인 김이석, 양명문도 만났다. 이중섭에게 평양은 사람만이 아니라 어린 시절의 추억을 되새겨주는 숱한 유물과 유적이 널려 있는 도시였다. 무엇보다 강서 고분벽화를 상설 진열하고 있는 평양부립박물관이 있었다.

또 그리 멀지 않은 곳에 천년의 도시 개성이 있었는데, 이곳은 전국 박물관 가운데 유일하게 조선인이 관장을 맡고 있는 곳이었다. 고유섭高裕燮 (1905~1944) 관장을 만나기 위해서였건, 개성부립박물관 관람을 위해서였건 만약 개성을 향했다면 그것은 저 길진섭이나 문학수의 소개와 동행 때문이었을 것이다. 이중섭과 고유섭의 인연을 말해주는 자료는 없지만 길진섭 또는 문학수와 고유섭을 이어주는 끈은 1941년 6월 『춘추』 지면에 마련한 지상 설문 「조선 신미술문화 창정創定 대평의」다. 이 지상 설문에는 고희동, 이상범, 이여성, 고유섭, 길진섭, 심형구, 이쾌대, 김용준, 문학수, 최재덕이 참가했다.[11] 이때 고유섭은 미술사학자 겸 미술관 관장답게 "조선 고미술품 등은 사장私藏 사치私置치 말고 일반에게 항상 공개하여 그것을 참다운 문화재로서 일반이 이용케 하여야 할 것이외다"라고 지적하면서 다음처럼 요구했다.

화가들도 화필 이외에 문필을 들어 자주 이 미술품에 대한 담설談說이 있어야겠지요.[12]

이 자리에서 또 한 사람의 미술사학자 이여성李如星(1901~?)은 조선 미술의 특징을 시대별로 "삼국시대의 웅경雄勁함과, 통일시대의 화미華美함과, 고려시대의 정치情緻함과 이조시대의 소담素淡함"으로 요약하고, 이러한 "시대적 특징을 혼일渾一 대성大成한 것"으로 만들기 위해 미술인들이 노력해야 한다며 다음처럼 호소했다.

조선의 미술가는 전람회, 미술관, 참고관, 도서관을 찾아야 될 것입니다.[13]

그 직후 고유섭은 『춘추』에 「조선 고대미술의 특색과 그 전승 문제」[14]라는 글을, 이여성도 『춘추』에 「고구려 고분벽화 이야기」[15]라는 글을 발표했다. 미술가에게 문필과 담론, 유물 연구를 요구한 데 그치지 않고 담론의 계기를 제공하는 성의를 보였던 것이다. 특히 흥미로운 일은 그로부터 몇 개월 뒤인 1942년 4월에 문학수가 「봄의 상야―미술의 방향에 관하여」[16]라는 비평을 발표하여 화답한 사실이다.

평양이야 자라던 곳이고 외가가 있었으니까 무척이나 자연스러운 방문이었지만 개성 여행은 고려의 황도를 답사한다는 뜻 이외에 고유섭이라는 인물에 관해 문학수로부터 듣지 않았다면 쉽지 않은 길이었다. 이보다는 오히려 경성에서 최재덕, 이쾌대를 만날 적에 이쾌대의 형 이여성을 만나는 일이 훨씬 쉬웠을 것이다.

1943년 10월 6일부터 10일까지 경성 화신화랑에서 이쾌대 개인전이 열렸다. 이 개인전은 조선신미술가협회가 주최한 것이었다. 전시 개막식에 누가 참석했는지는 알 수 없지만 전시 기간 동안 방문 인사의 서명이 담긴 「이쾌대 개인전 방명록」이 있다. 방명록에는 미술인으로 길진섭·이성화·박광진·배운성·손응성·김만형·박득순·김두환·김종찬·강창원·신홍휴·

한홍택·박영선·이상범·염태진·조병덕·이석호·김기창·윤승욱·김용준이 있고, 문인으로 이태준·임화·오장환·설정식·김동림, 음악인으로 하대응, 언론인으로 이여성·양재경·민영성, 출판인으로 배정국의 이름이 보인다.

문제는 방명록에 조선신미술가협회 회원인 김종찬은 있는데 이중섭, 최재덕, 문학수, 김학준, 진환, 윤자선, 홍일표는 보이지 않는다는 사실이다. 김학준의 경우 1943년은 물론 이후에도 귀국하지 않고 일본에 정착했으며, 문학수는 귀국해서 평양 제4여자중학교 도화교사로 활동하고 있었으므로 경성까지 발걸음을 옮기지 못했을 수 있다. 그러나 이중섭을 포함한 다른 회원이 없다는 건 이상하다. 이중섭의 경우 지난 8월에 귀국해 원산에 도착한 지 얼마 안 된 까닭에 상경의 발걸음이 힘들 수 있지만 잦은 평양 출입을 생각할 때 자연스럽지 않다.

이쾌대 개인전은 조선신미술가협회 주최로 열린 행사이고, 따라서 그 방명록에 협회의 주인인 회원이 서명할 필요가 없었던 것이다. 따라서 김종찬만 서명했을 뿐, 회원들은 초청자로서 행사 준비와 손님맞이를 하였으므로 손님처럼 방명록에 서명하진 않았던 거다. 이러한 일은 한 해 뒤인 1944년 10월 27일부터 11월 1일까지 화신화랑에서 열린 최재덕 개인전[17]에서도 마찬가지였다. 조선신미술가협회는 이쾌대 개인전에 이어 두 번째 사업으로 최재덕 개인전을 주최했고, 이때 회원들이 모두 주인 행세를 했던 것이다.

이 시절 이중섭과 가까운 화가들의 어울림을 짐작할 수 있는 기록은 「이쾌대 개인전 방명록」에 서명한 조병덕趙炳惪(1916~2002)의 증언이다. 조병덕은 최재덕과 더불어 박득순朴得錞(1910~1990), 손응성孫應星(1916~1979), 이중섭과의 어울림을 다음처럼 회고했다.

나하고 제일 가까웠던 친구는 최재덕이었지요. 그이와 손응성, 박득순, 나, 이렇게 태평양미술학교 졸업 동기였지요. 고향은 진주였던 것 같고, 여유가 있고 유머가 풍부한 친구로 등산을 좋아했지요. 보성고등학교 때는 수영선수를 해서 체

1943년 10월 6일부터 10일까지 경성 화신화랑에서 열린 이쾌대 개인전의 방명록에는 이여성, 김만형, 김용준, 이태준, 오장환, 김기창, 이석호 등의 이름이 눈에 띈다.

격도 단단했어요. 한때 같이 원산 해수욕장에 가서 이중섭 씨와 만나기도 했고요.[18]

조병덕·최재덕·손응성·박득순은 태평양미술학교 동문으로 이들은 채두석蔡斗錫·송문섭宋文燮과 더불어 1940년 PAS동인을 결성한 바 있었는데, 그들 가운데 최재덕·조병덕이 유난해서 원산 송도원해수욕장까지 쫓아가 이중섭과 어울렀다는 것이다. 또한 1945년 5월 원산에서 이중섭의 결혼식이 열렸을 때 경성에서 최재덕과 문인 오장환吳章煥(1918~1951), 평양에서 길진섭, 문인 양명문이 방문해 축하해준 사실*로 미루어 이중섭이 이쾌대나 최재덕의 개인전 그리고 조선신미술가협회 회원전이 열릴 때면 경성에 나와서 화가와 문인 들을 폭넓게 만나 어울리곤 했던 것을 알 수 있다.

조선에 온 직녀

야마모토 마사코는 이중섭이 귀향한 지 1년 8개월 만인 1945년 4월에 사랑

* 이중섭의 결혼식이 열리던 1945년 5월 경성의 최재덕, 오장환, 평양의 길진섭, 양명문이 원산을 방문해 축하해주었다(고은, 『이중섭 그 예술과 생애』, 민음사, 1973, 81쪽).

을 찾아 머나먼 길을 떠났다. 일본의 대부호인 아버지가 사랑의 여로에 나선 딸을 위해 여러 가지 편의를 만들어주었다. 가족의 따스한 환송 속에 대한해협을 건넜던 것이다.

소화 20년. 그러니까 1945년 4월이었습니다. 룩색rucksack(배낭)을 등에 메고 자그마한 손가방 두 개를 양손에 쥔 저는 나흘이나 걸려서 일본 규슈九州의 하카다博多에 도착했습니다. 전쟁이 막바지였던 때라 교통편이 전무하다시피 했죠. 아버지가 교통공사에 부탁해서 차편을 겨우 얻었습니다. 당시의 일본은 도처에 매일처럼 아메리카군America軍 비행기의 폭격이 있었으니까요. 정말 먹지 못하고 마시지 못하는, 그야말로 죽는 게 두렵지 않은 여행이었죠.[19]

목숨을 건 여행이었다. 미국 공군이 이미 제공권을 장악한 상황이었다. 1942년 4월 도쿄 공습 이후, 1944년 6월 B29폭격기가 후쿠오카福岡를 공습하였는데 관부연락선의 일본 항구인 시모노세키 항을 마주 보고 있는 해안이었던 것이다. 8월에는 나가사키를 공습했는데 이곳에도 조선과 항로가 연결된 사세보佐世保 항이 있었다. 그리고 1944년 11월부터는 도쿄를 비롯한 일본 내륙을 공습하기 시작했고, 운명의 도쿄 공습은 1945년 3월 10일

에 이루어졌다. 연이어 나고야·오사카·고베 공습이 이어졌으며 4월 13일에도 2차·3차 도쿄 공습이 이어졌다.* 또한 병력과 장비 수송을 막기 위해 일본 항구와 해안에 기뢰를 부설함으로써 해상 수송이 거의 마비되었다. 실제로 기뢰와 충돌해 4월에만 열여덟 척의 일본 상선이 가라앉고 말았다.

상황이 이렇다 보니 일본은 4월 29일자로 관부연락선에 일반 승객의 승선을 금지하는 조치를 취했다. 다행히도 야마모토 마사코는 그 직전 승선하여 조선 땅에 발을 디딜 수 있었다. 마사코가 조선으로 건너간 지 한 달여 뒤인 6월 관부연락선 운항은 완전히 중단되고 말았다.

시모노세키에 도착하니까 이번엔 한국으로 가는 배가 없다는 거예요. 얼마 전 정기연락선이었던 곤고마루金剛丸가 아메리카 잠수함의 어뢰를 맞고 침몰했다는 겁니다. 그래서 하카다로 나와서 임시연락선을 타게 된 거죠. 보잘것없는 자그마한 배였습니다. 나중에 안 것이지만 이 배가 일본과 한국을 잇는 마지막 배였다고 해요. 무섭다는 생각은 없었습니다.[20]

사선을 넘는 이 용기는 어디서 나온 것일까. 하늘엔 공습, 바다엔 기뢰의 공포가 휩쓸던 시절, 두려움조차 없이 단 한 번도 가본 적 없는 조선 땅을 향하다니. 게다가 이 시절엔 만주와 조선에 퍼져 살고 있던 일본인들이 속속 귀국하고 있던 터였는데 거꾸로 역진하는 일본인이라니.

다시 3일인가 나흘이 걸려 경성에 도착한 저는 조선호텔로 갔어요. 빈방이 없어서 호텔 앞의 무슨 여관엔가에 짐을 풀고 조선호텔의 전화로 원산의 주인(이중섭)에게 장거리 전화를 넣었습니다. 마사코가 한국으로 왔다고—.[21]

* 도쿄 공습으로 도쿄 시내 중심부는 초토화에 가까워졌지만 미국은 일본 왕이 있는 궁성 폭격을 금지했다.

조선호텔에 도착했지만 막연했다. 놀랍게도 소공동 거리에서 문화학원 동문 이정규를 만났고, 그의 주선으로 원산에 전화할 수 있었다.[22] 전화를 통해 들려오는 야마모토 마사코의 음성은 천사의 목소리 바로 그것이었다. 원산에서 경성으로 한걸음에 달려갔다. 두려움도 없이 태연하게 이중섭을 기다리는 이 무서운 야마모토 마사코를 데리고 경성에 오래 있을 수는 없었다. 4월 4일자로 조선 전역의 주요 도시에 소개령疏開令이 내려져 있었는데 미국, 소련 연합군의 공습에 대비하여 모여 있지 말고 흩어지라는 것이었다. 하지만 우선 급한 대로 연락이 닿은 최재덕과 오장환에게 야마모토 마사코와의 사정을 이야기해주면서 어쩌면 조만간 결혼할 거라고, 그땐 꼭 원산으로 오라고 다짐한 뒤 원산행 열차에 몸을 실었다. 어쩌면 이중섭은 원산행 열차에서 다시는 이별 없는 세상에 살자며 원산 일대의 민요 「칠석요」를 들려주었을지 모르겠다.

작년 오늘 만나보고
다시 만날 오늘 밤을
손꼽아 기다릴 제
이 내 간장 썩은 물은
대장강을 이루었네

오늘 밤에 다리 놓아
상봉 도운 까치 떼야
우주성을 넘나들어
옥황상제 뵙거들랑
이별 없는 원세상 세세사정

5월의 신부, 야마모토 마사코가 이남덕으로

4월 29일 일요일에 관부연락선 승객 승선 금지조치가 취해졌다. 야마모토

마사코는 그 직전 임시연락선을 탔다고 했으므로 26일 목요일쯤이었을 것이다. 승선 이후 부산항을 거쳐 경성역에 도착하기까지 나흘가량 걸린 끝에 30일 월요일에 경성 조선호텔 앞 어느 여관에 여장을 풀었다. 그리고 다음 날 5월 1일 야마모토 마사코가 머문 여관을 찾아온 이중섭은 경성의 친구들을 만나기 위해 하루가량 더 묵었다.

그래서 그이가 서울로 저를 데리러 왔지요. 그를 따라 원산으로 갔고[23]

5월 2일 원산에 도착한 남녀는 부모형제와 상견례를 마친 뒤 혼수를 장만하고서 얼마 뒤에 식을 올렸다. 5월 20일 전후였을 그 결혼식에는 평양의 양명문이 "원산에서 결혼식을 한다는 기별이 왔다"고 회고했듯이 그렇게 초청이 이루어졌다.

전쟁 중이라 모든 것이 부자유했다. 왕래도 순조롭지가 못했지만 나는 중섭의 결혼식에 참례하기 위해 원산으로 갔다. 서울서도 화가, 시인들이 5, 6명 왔다.[24]

경성에 머물던 화가 최재덕, 조각가 조규봉, 시인 오장환과 평양에 머물던 화가 길진섭, 시인 양명문이 와주었다.[25] 이들이 올 수 있었던 까닭은 원산에서 『북선매일신문』北鮮每日新聞 기자로 활동하고 있던 시인 구상의 발빠른 연락 덕분이었다. 워낙 급하게 서두른 데다가 시국이 수상한 시절에 올리는 식이다 보니 연락이 잘 닿지 않았지만, 이만하면 그래도 제법 온 것이었다. 다만 안타까운 사실은 평양의 문학수와 홍준명, 안기풍, 이쾌대가 참석하지 못한 것이었다.

모두들 이 조그만 일본인 여성을 신기한 눈길로 지켜보면서, 아름다운 신부의 휘황한 모습에 감탄하고, 목숨을 건 사랑의 여정을 마다하지 않은 신부의 용기에 감동해가면서, 이제 신랑과 신부가 된 두 남녀를 축복해주었다.

순 한국식 결혼식이었다. 나는 축혼시를 지어 낭독했다. (……) 하객인 우리 일행은 약 일주일 동안 중섭의 집에 머물면서 매일같이 술을 마셨다.[26]

양명문의 「축혼시」 낭송을 끝으로 혼례식이 끝나고 이들 화가와 시인들이 날마다 술타령을 하는 바람에 헌병이 조사를 나오긴 했지만 별다른 탈 없이 길고 긴 일주일의 피로연을 진행했다.

중섭은 시종 순수한 미소를 지으면서 대해주었고, 그 무한히 부드러운 바리톤baritone으로 노래를 불렀는데 곡목은 늘 두 가지였다. 하나는 춘원 작사인 「사자수」泗泚水였고, 다른 한 곡은 「소나무야」였다. 노래하는 포즈pose도 좀 수줍은 편이어서 앉아서 부르는 것이었는데, 오른편 볼에 오른 손길을 가볍게 펴 붙이고 부르는 것이었다. 어디서 그렇게 부드럽고 고운 노래가 나오는지 아마 중섭은 성악을 했어도 좋았을지 모른다.[27]

외지에서 온 손님들은 원산의 시인 구상, 김민갑金民甲과 더불어 원산의 화가 한상돈韓相敦(1908~2003), 김충선金忠善(1925~1994), 김인호金仁浩, 장응식張應植과 서로 인사를 나누며 구별 없는 만남으로 어울렸다.

그런데 기왕의 기록 가운데 일본 여성과 조선 남성의 결혼이란 "내선일체의 구호에도 불구하고 현실은 그런 정치 명제와 상반되었다"며 "결혼을 상상하는 일조차 추악하게 여겼다"는 내용이 있다. 사실관계를 떠나 이 증언은 "일본인이 한국인과 결혼한다는 것은 한국인이 일본인과 결혼한다는 것만큼 용서할 수 없는 패륜悖倫이었다"[28]는 점을 전제한 것이다.

이런 비장함에도 불구하고 놀라운 사실은 야마모토 마사코가 조선인과 결혼하기 위해 원산으로 떠날 적에 그녀의 아버지가 "교통공사에 부탁해서 차편을 겨우 얻는" 특별한 노력을 기울였을 정도로 딸의 결혼에 동참했다는 내용이다. 추악한 패륜 행위를 저지르려는, 그것도 공습과 어뢰로 말미암아 생사를 넘나드는 머나먼 길을 떠나는 딸을 막기는커녕 교통편을 마련

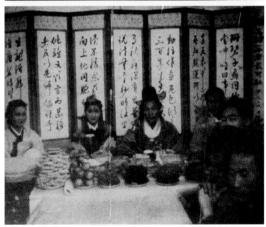

1945년 5월 원산에서 치러진 이중섭과 야마모토 마사코의 결혼식 장면이다. 키가 큰 신랑과 자그마한 몸집, 고운 눈매를 가진 신부는 눈부시게 아름다웠다. 일본에서 건너온 신부에게 신랑 이중섭은 이남덕이라는 조선 이름을 지어주었다.

해주었다는 건, 무언가 다른 이야기다.

저희 집안은 일본에선 드물게 보는 가톨릭Catholic 가정이었죠. 그래서인지 부친
은 자유개방적인 일면이 있는 사람이었습니다. 동경의 문화학원이라는 학교부터
가 개인의 자율을 존중하는 개화풍의 학교였고, 제가 여기 입학한 것도 이런 집
안 분위기여서 가능했던 것입니다. 그래서 여기서 '아고리양'*을 만나게 되었던
거죠.[29]

　일본 재벌 미쓰이三井 계열사의 취체역 사장이었던 야마모토 마사코의
아버지는 딸이 조선인과 결혼하는 것을 추악하다거나 패륜이라고 여기지
않았다. 오히려 막내딸의 결혼식에 동석하지 못하는 부모의 안쓰러움이 컸
다. 큰딸의 남편이 학병으로 출정했다가 전사하는 바람에 집안 분위기가
가라앉아 도리 없는 불참이었기 때문이다.
　5월 화창한 봄날, 광석동의 넓은 집 마당에서 신랑은 사모관대, 신부는
족두리 차림으로 그 누군가가 멋지게 휘갈겨쓴 서예 병풍을 배경 삼아 나
란히 섰다. 키가 큰 신랑과 자그마한 몸집, 고운 눈매를 가진 신부는 눈부
시게 아름다웠다.

5월에 우리는 결혼식을 올렸습니다. 족두리를 쓰는 조선식 혼례였습니다.[30]

　이중섭은 가족이 된 신부에게 '이남덕'李南德이라는 조선 이름을 지어주
었다. 김영주는 그 뜻을 다음과 같이 알려주었다.

부인의 남덕이란 이름은 중섭이가 지었는데 이름풀이가 재미있다. 전쟁 말기에
일본에서 바다와 남南을 거쳐 북北으로 왔기에 '남'인 줄 짐작했더니─ 남남북녀

*　　'아고리양'은 이중섭의 별명이다.

南男北女라는 속담이 있다. 그런데 난 남녀북남南女北男으로 생각하고 있었디—사랑의 화신 같은 부인을 자랑하는 말투였는데, '덕'자의 내력인즉, —더덕더덕 아들딸 많이 낳아서 그놈들과 대향촌大鄕村을 만들어 한오백년 후엔 대향남덕국大鄕南德國이 되어 그림만 그리고 살고지고 하는 그런 세상이 된다는 뜻일세.[31]

어머니를 위시해 큰형 집안 전체가 살고 있는 광석동 본가에 두 식구 들어갈 정도야 넉넉했지만 아무래도 신혼부부가 들어와 살기에는 편안하지 않았다. 워낙 황망했으므로 처음에는 빈방 하나 마련해 신혼살림을 채웠지만 금세 광석동 산중턱에 터를 봐가며 넓은 전셋집을 얻어 분가했다. 해성국민학교海星國民學校가 내려다보이는 언덕바지[32]로 풍광이 좋은 이곳에서 닭도 키우고, 그리고 늘 그러했듯 원산의 승경지를 나다니며 소묘에 열중했다. 야마모토 마사코, 아니 이남덕도 낯설지만 아름다운 이 항구 도시를 찬찬히 살피며 떠나온 고향의 부모님 안부를 떠올리곤 했다.

그렇게 세월이 흐르는가 했지만 연합군의 공습 위협과 이에 대비하여 시골로 흩어지게 하는 주민소개령에 따라 어머니를 비롯한 일가족 전체가 남쪽 안변군安邊郡 내륙 지대의 과수원에 집을 마련해 옮겨갔다. 8월 12일 소련 군대가 원산항의 북쪽 함경북도 나진항과 청진항을 점령했다는 소식이 들어왔고, 8월 15일 일본 왕은 무조건 항복을 선언했다. 참혹한 학살로 점철되었던 전쟁이 끝났고, 과수원 신혼 시절도 끝났다.

해방을 맞이하다

해방 직후의 원산 미술계

8월 15일 밤에 나는 병원에서 울었다
너희들은 다 같은 기쁨에
내가 운 줄 알지만 그것은 새빨간 거짓말이다
일본 천황의 방송도
기쁨에 넘치는 소문도
내게는 곧이가 들리지 않았다
_ 오장환, 「병든 서울」

그날 이중섭과 야마모토 마사코 부부, 그리고 어머니와 형네 식구들이 무엇을 했는지 알 수 없지만 이중섭은 해방 소식을 듣자 곧장 안변의 소개지疏開地인 과수원을 벗어나 원산 시내로 나갔다. 그러나 어머니는 가족의 안전을 위해 금세 이사를 하지 않았다.

그해 10월 주인은 해방기념미술전람회에 출품한다고 38선을 넘어 서울로 잠시 떠났는데 저는 혼자서 어찌나 외로운지 몰랐습니다. 원산으로 나가고 싶어도 시어머니가 소련 병사들이 있어서 위험하다고 못 가게 하셨지요. 어머님은 정말 자상하고 좋은 분이셨습니다.[33]

어머니와 아내 야마모토 마사코는 여전히 시골 과수원에서 지냈지만 이 것은 며느리가 일본 여성이라는 사실을 염려한 시어머니의 사려 깊은 배려

였을 뿐, 사업장이 있는 형네는 원산 시내의 집으로 돌아갔다. 이중섭은 언제나 그러하듯 앞장서서 시국에 호응하는 사회사업을 벌이거나 단체를 조직하는 성품이 아니었다. 그렇다고 해서 수수방관하지도 않았고 더욱이 은둔은 생각하지도 않았다. 그래서 경성에서 신미술 건설 대열에 동참하자는 연락이 오자 흔쾌히 동의했다.

이중섭은 해방 사흘 뒤인 8월 18일 경성에서 발족한 조선미술건설본부 회원으로 가입했다. 조선미술건설본부는 김주경金周經(1902~1981), 길진섭, 정현웅鄭玄雄(1910~1976)이 주도한[34] 단체인데, 길진섭이 원산에 머물고 있던 이중섭에게 연락을 취했다. 또 이중섭과 더불어 조선신미술가협회 회원인 이쾌대·최재덕·진환·윤자선·홍일표도 가입했고, 일본 미술창작가협회의 동료인 문학수와 김환기·유영국도 빠지지 않았다. 게다가 문화학원 입학 동기인 이주행·홍준명·이정규도 참가했으며 평양의 김병기, 춘천의 이철李哲伊도 가담했는데 다만 조선신미술가협회의 김학준과 문화학원의 김종찬·안기풍이 빠졌다. 김학준은 일본에, 김종찬과 안기풍은 행적이 묘연했기 때문에 연락이 닿지 않았다. 물론 해방과 더불어 만주에서 고향 원산으로 귀국한 김영주, 일본미술학교를 졸업한 뒤 홋카이도 광산에 징용 가 있다가 고향 원산으로 귀국한 김민구金敏龜(1922~?)가 회원에 가입하고 있음을 보면 전화 연락이 닿지 않았어도 명단에 포함된 사람이 더러 있었던 게다.

1945년 8월 15일, 아시아 전역에서 그토록 참혹한 학살극을 벌였던 일본 왕 히로히토裕仁는 8월 6일 히로시마, 9일 나가사키에 떨어진 원자폭탄의 위력을 보고서 두려움에 떨며 무조건 항복을 선언했다. 조선 전역에서 해방을 축하하는 시위가 벌어졌고, 여운형呂運亨(1886~1947)을 위원장으로 하는 조선건국준비위원회가 발족하여 전국 형무소에 수감된 독립운동자 2만여 명에 대한 석방을 개시했다. 8월 17일 일본 군대 및 경찰들이 경성 요지를 비롯하여 전국 각지에 철조망을 치고, 20일에는 조선인 시위대에 발포를 하면서 저항했다. 9월 9일 조선총독부 제1회의실에서 아베 노부유키

총독이 유엔군에게 통치권을 양도할 때까지 조선총독부는 결코 통치권을 포기하지 않았다.

이중섭이 살고 있는 원산 북쪽에 함흥형무소가 있었는데 8월 16일 200명의 정치범이 석방되었다. 이들은 곧바로 함경남도 공산주의자협의회를 결성했고, 이와 별도로 건국준비위원회 함경남도 지부가 조직되었는데 이때까지 원산의 일본군과 경찰은 무장해제를 하지 않고 있었다. 21일 함흥과 원산항을 통해 소련 군대가 진주했고 곧바로 일본군 무장해제 조치를 취했다. 24일 두 단체가 조선 민족 함경남도 집행위원회로 통일되었고, 30일 함경남도 인민위원회로 개칭하면서 소련군으로부터 행정권을 이양받았는데,* 인민위원회는 30일 "일본인 및 친일파 소유의 모든 공장, 광산, 농장, 수송 시설 및 재산은 몰수하여 국가가 이용하며 노동자위원회가 그 관리를 맡는다"[35]는 내용의 포고문을 발표했다.

항일운동가 강기덕을 위원장으로 하는 원산인민위원회는 일본인 가옥을 압수하여 어려운 시민에게 나누어주었고, 11월 1일에는 학교 수업을 시작하고, 3일에는 열차 운행을 재개하였다. 이 과정에서 청년, 여성, 직업동맹 같은 여러 단체가 연이어 조직되었는데 무엇보다도 11월 30일 평양에서 '5도 작가회의'를 개최함으로써 전국 문예 조직의 통일을 추진해나가고 있었다. 또한 함흥, 흥남, 원산 중심의 생산돌격대가 선전계몽 사업 및 자기비판 운동을 활발하게 전개함으로써 변화의 물결이 거세게 밀려오는 것을 실감할 수 있었다.[36]

8월 15일 직후 원산 미술계의 동향을 알려주는 자료는 없다. 가장 민첩하게 움직인 평양의 경우 문학수의 주도 아래 평양예술문화협회가 조직되었고, 별도로 평남 지구 프롤레타리아예술동맹이 결성되었다. 여타의 도

* 연합군 사령관 맥아더가 9월 2일에 발표한 북위 38도선을 경계로 미소 양국에 의한 한반도 분할 점령 정책에 따라 9월 14일 미국 극동사령부는 38선 이남 지역에 대하여 군정軍政 실시를 선포했다. 이북 지역은 행정권을 인민위원회가 갖고 있었으므로 형식적으로는 민정民政이 실시되고 있었다.

시에서 그처럼 여러 개의 조직을 만드는 일은 할 수 없었고, 다만 분야별로 단일조직을 만드는 정도였다. 그만큼 인력이 부재했던 게다. 원산도 사정은 같았는데 지금까지 유일한 기록은 김영주의 것이다.

나는 해방이 되자 만주에서 귀국하여 고향 원산에 머물러 있었습니다. 그곳에서 미술동맹위원장을 지냈는데, 이중섭이 부위원장이었습니다.[37]

해방 직후 귀국했다면 8월 말쯤이나 9월 초순이었을 것이다. 활동력이 왕성한 김영주는 자신과 비슷한 시기에 귀국한 김민구와 더불어 곧바로 이중섭을 찾아갔다. 물론 일본미술대학을 졸업한 김민구는 학교 선배 한상돈도 찾아갔다. 하지만 손쉽지 않았다. 한상돈은 1934년과 1935년 두 해 동안 원산에서 개인전을 열었던 화가로 원산 미술계에서 중요한 인물이었지만 조선미술건설본부에도 참가하지 않은 채 자꾸 뒤로만 물러서고 있었다.

이렇게 미술인을 찾기 쉽지 않았음에도 원산제일중학교 미술교사 김인호와 더불어 김충선, 장응식과 같은 미술학도를 끌어모아 원산미술협회를 결성했다. 해방 직후 좌익은 프롤레타리아 동맹이란 이름을 사용했고 좌익이 아닌 경우에는 '협회'란 이름을 사용했는데 김영주, 이중섭, 김민구 등은 좌익계가 아니었으므로 원산미술협회라는 이름을 채택한 것이다. 평양에서 문학수, 김병기가 협회라는 명칭을 사용한 것도 그런 맥락이다.

앞서 김영주가 거명한 원산미술동맹이란 이름은 1946년 3월에 사용하기 시작한 명칭이며 회장 또는 위원장은 가장 열성적으로 활동하던 김영주였다. 이중섭은 주동자의 열정도, 방관자의 외면도 아닌 중간자의 태도를 취했다. 지난날 조선신미술가협회 시절처럼 회원 중 한 사람이었고, 행사가 있으면 참석했으며, 작품 출품도 하고, 그렇게 상황에 따라 연락을 취하면서 어울렸다.

이 시절 한반도 전역이 그랬듯이 연합군이 진주할 때면 인민위원회와 각 직능단체 구성원들은 연합군의 진주를 환영하는 대규모 행사를 열었다.

미술가들은 대개 연합군의 주요 국가인 미국과 소련 지도자의 초상화를 그려 행사장을 장식하는 임무를 수행했다. 원산의 경우 8월에는 소련군이 들어오고, 9월에는 김일성이 항구를 통해 입국했으므로 스탈린의 초상화를 제작해 건물 외벽에 설치했다. 이때 초상화 제작을 맡은 것이 원산미술협회였으므로 위원장 김영주, 부위원장 이중섭의 일이었다.*

해방의 들뜬 열정이 휘몰아치던 그 시기, 이중섭은 시국에 호응하여 조국 재건의 일선에 나서는 일이라든지 또는 예전부터 절친했던 문학수, 김병기가 평양에서 활발한 활동을 펼치고 있다는 소식에도 관심이 있었지만 경성 미술계도 궁금했다. 마침 최재덕으로부터 벽화 제작 일감이 있다는 연락도 받은 터였다. 11월 3일 원산에서 열차 운행이 재개되자 이중섭은 얼마 뒤 경성으로 가는 열차에 몸을 실었다.

11월에는 경성, 12월에는 평양

오장환은 이중섭의 결혼식에 다녀온 뒤 신장병으로 입원해 있다가 8·15광복을 맞이했다. 그리고 얼마 뒤 퇴원해 조선문학가동맹에 가담하여 활발한 문단 활동을 펼쳐나갔다. 이 무렵 원산에서 이중섭이 상경했고 그들은 아주 가까운 벗 최재덕과 함께 어울려 그 시대를 함께 이야기했다. 그 시절 그들은 피 끓는 젊은이였다.

누워서도 피 끓는 가슴

* 이중섭은 김일성 초상화는 그리지 않았고, 스탈린 초상화는 그렸지만 구레나룻 수염을 지우고 그렸다는 기록이 있는데, 고은은 "김일성의 초상화를 영웅적인 분위기가 감돌게 그리라는 것을 그리지 않은 사실, 스탈린의 초상화를 유명한 구레나룻을 없애고 그린 사실"(고은, 『이중섭 그 예술과 생애』, 민음사, 1973, 103쪽)을 지적한다. 이 기록의 의도는 이중섭이 공산주의에 저항하는 화가임을 표현하려는 것이다. 그런데 원산미술협회 또는 원산미술동맹 부위원장을 맡았던 이중섭에 대한 이야기라고 하기에는 맥락을 잃어버린 기록이다. 은일지사 또는 저항 화가라면 모를까 해방 직후 시대에 호응하여 단체의 주요 직책을 맡은 화가임을 생각하면 일관성이 없는 내용이다. 특히 영웅상 그리기를 거부한 것은 그럴 수 있다고 해도 정작 그리면서 있는 수염마저 빼버렸다는 건 너무 어색하다.

아, 눕지 않으면 사뭇 불타오리니

젊은이여

_ 오장환, 「입병실」入病室

겨울에 막 들어선 어느 날 이중섭은 경성역에 도착했다. 지난 10월 20
일부터 30일까지 덕수궁미술관에서 열린 해방기념미술전에 회원 자격으로
출품하고 싶었지만[38] 교통편이 없어 출품은커녕 관람조차 할 수 없었다. 아
쉬움을 뒤로하고 미도파백화점으로 달려갔다. 그곳에는 최재덕이 기다리
고 있었다. 조선신미술가협회 시절 이쾌대, 진환, 김종찬과 더불어 가깝게
지내던 동료였다. 이중섭은 여기서 벽화를 그리기 시작했다.

중섭은 미도파 지하실 벽화 2m×3m에 150호가량의 천도天桃 나무를 그리고 나
뭇가지에 동자들이 걸려 있는 매우 도교道敎적인 포박자抱朴子적 신선사상을 표
백했다. 그가 잘 쓰는 분홍색, 회색의 박조薄調였다. 유회 페인트*가 없어서 간판
페인트로 그렸다. 벽면의 절반 쪽에는 최재덕이 그렸다. 그러나 그것은 최가 대
강 구도를 잡아놓은 것을 중섭이 다 그린 것이다. 그림이 비슷해졌다.[39]

천도복숭아와 아이들이 뛰어노는 형상을 따스하게 그린 이중섭은 그림
값을 받은 다음, 남산의 왜성대 건물을 개조한 조선민족박물관이며 덕수궁
미술관을 찾았고, 12월 4일부터 개방한 경복궁 국립박물관을 관람했다.[40]
해방된 경성에서 조선총독부 미술관이 아닌 국립박물관을 거닌다는 것은
느닷없는 일이기도 해서 왠지 어색하면서도 신기했다. 이중섭은 골동가게
가 모여 있는 충무로 쪽으로 발걸음을 옮겨 물건을 구경하다가 배성관만물
상裵聖寬萬物商에 이르러 마음에 드는 골동을 추려나갔다.

그는 최재덕으로부터 화료를 받아서 그 돈으로 고미술품을 한 짐이나

* 유회 페인트는 油繪, 즉 유채화용 물감을 뜻한다.

되게 사들였다. 불상, 연적硯滴, 동인銅印, 도자기, 목공예품, 촉대燭臺 따위였다.[41]

1945년 12월 초순, 골동을 담은 가방을 들고 평양으로 올라갔다. 양명문과 더불어 문학수와 김병기가 반갑게 맞이해주었다. 짐을 풀어둔 이중섭은 이곳 평양에서도 골동가게를 즐겨 거닐며 백자 필통 따위를 구입하곤 했다. 이런 이중섭을 평양의 교통중앙병원 안과 과장 김광업金廣業(1906~1976)[42]이란 의사이자 서예가에게 소개해준 사람은 시인 양명문이다.

나는 중섭을 데리고 운여雲如** 선생을 찾아갔다. 그분은 많은 골동품을 소장하고 있었다. 나 역시 그 무렵 운여 선생 사랑에서 골동품을 배웠지만, 그분은 중섭에게 가지가지의 애장품을 보여주었고 해설도 자세히 해주었다. 중섭은 신기한 눈매로 하나하나를 만져보고 얘기를 듣기는 했지만 질문조로 물어보는 일은 거의 없었다. 중섭이 좋아한 건 역시 백자류였다.[43]

김광업은 1930년대 이래 오세창吳世昌(1864~1953)의 문하에서 감식안을 심화시킨 골동 수집가였는데 뒷날 월남하여 부산에서 병원을 개업했으니까 그들의 인연은 피난지까지 이어졌다.***

그런데 때마침 평양에서 몇몇이 전람회를 준비하고 있었다. 친구들은 이중섭에게도 몇 점 그려 내라고 했다. 이 전람회가 평양체신회관에서 문학수, 김병기, 황염수黃廉秀(1916~2008), 윤중식, 이호련李鎬鍊(1919~) 그리고 이중섭이 가담한 6인전이었다. 문학수와 김병기·이중섭은 이미 문화학원 동문이고, 황염수·윤중식·이호련은 제국미술학교 동문으로 두 학교 동문 연합전이었다.

** 운여雲如는 김광업의 호다.
*** 이중섭이 뒷날 시인 박용주에게 보낸 편지를 김광업이 소장하고 있다(조정자, 「이중섭의 생애와 예술」, 홍익대학교 석사 논문, 1971, 16~17쪽 사진 도판 수록.)

소규모 동인 모임의 활동은 미술동맹 같은 대형 조직의 활동과 달리 회원 간의 친목을 통해 개인의 창작 의지를 드높이는 활력을 준다는 점에서 가치가 있었다. 따라서 6인전은 새로운 사회 건설을 향한 대규모 조직의 이념과 경향으로부터 압도당하지 않고 더 많은 자유로움을 북돋우는 활동으로서 의미가 있었기에 이중섭이 이를 마다할 까닭이 없었던 것이다.

독립미술협회를 결성하다

이쾌대는 1944년 12월 제4회전을 끝으로 활동을 중단했던 조선신미술가협회를 해체했다. 그리고 1946년 1월 26일 조선신미술가협회를 계승하는 독립미술협회를 결성했다. 이쾌대는 경성에서 평양으로 분주히 오가는 이중섭과 더불어 지난날 일제강점기의 조선신미술가협회 시절 동료들에게 연락했다.

길진섭, 김만형, 윤자선, 손응성, 이쾌대, 이중섭, 조규봉, 홍일표, 최재덕[44]

그 구성원은 일제강점기 시절 조선신미술가협회보다 확대되었다. 제국미술학교 출신인 이쾌대, 이중섭, 홍일표, 윤자선, 최재덕 등의 명단에서 볼 수 있듯이 조선신미술가협회는 같은 학교 출신 일색이었던 데 비해 이번에 새로 합류한 회원들은 김만형만이 제국미술학교 출신일 뿐 길진섭·조규봉은 도쿄미술학교, 손응성은 태평양미술학교 출신이었다. 물론 제국미술학교 출신이라고는 해도 조선신미술가협회의 핵심 인물이었던 진환이 빠진 것은 안타까운 일이었다.

그로부터 이틀 뒤 자유신문사가 주최한 전재동포구제戰災同胞救濟 두방斗方전람회가 정자옥화랑에서 열렸다. 이때 독립미술협회 회원 이쾌대, 김만형, 길진섭, 손응성과 함께 이중섭이 출품한 것을 보면 독립미술협회는 응집력이 큰 단체였다.

이중섭은 한 달 뒤인 2월 23일, 조선미술가협회 32명이 집단 탈퇴할 때

행동을 함께했다. 조선미술가협회는 1945년 8월의 조선미술건설본부를 계승한 단체였는데, 회장 고희동高義東(1886~1965)이 '협회 회장 자격으로 이승만李承晚(1875~1965) 계열인 비상국민회의에 참가하여 서무국장에 임명되는 독단 행위'를 거리낌 없이 저질렀다. 이를 좌시할 수 없었던 회원들이 협회를 탈퇴한 것인데 이중섭과 더불어 이쾌대, 김만형, 길진섭, 손응성 그리고 윤자선, 홍일표, 조규봉, 최재덕까지 독립미술협회 회원 전원이 탈퇴함으로써 행동을 같이했다.

이들은 2월 28일 결성대회를 개최한 조선조형예술동맹에 전원 참가했다. 특히 이때 안기풍이 참석하여 오랫동안 헤어진 벗을 다시 만나는 기쁨도 함께 누렸다. 그렇게 1월과 2월이 분주하게 흘러가고 어느덧 3월이 왔다. 이중섭만이 아니라 누구나 그랬지만, 지난날 일본 미술창작가협회와 조선신미술가협회 회원으로 활동한 이래 이처럼 급격한 단체의 변동을 겪은 것은 처음이었다. 해방, 그 격정의 시대란 이런 것이었을까.

이중섭은 격정도 식힐 겸 새로 개관한 박물관을 관람하기 위해 인천으로 향했다. 계기는 독립미술협회에 참가한 유일한 조소예술가이자 인천 출신인 조규봉曹圭奉(1917~1997)의 주선에 따른 것이었는데, 1940년 미술창작가협회 전람회장에 함께 들렀다가 조규봉의 소개로 이경성과 처음 인사를 나눈 인연이 있었다.[45] 따라서 조규봉은 이중섭 일행을 데리고서 개관 준비에 한창이던 인천시립박물관에 들러 관장 이경성과 해후하도록 했던 것이다. 이경성은 1961년 「이중섭」에서 그때를 회상했다.

1945년 해방이 되고 나는 인천박물관을 창설하고 그의 개관 준비에 분망하던 1946년 3월 어느 날 중섭은 서울의 미술가 2, 3인과 인천박물관을 찾아왔다. 그래서 비로소 우리들은 첫인사를 주고받았던 것이다.[46]

그 뒤 세월이 한참 흐른 1986년, 이경성은 「내가 아는 이중섭 2」란 글에서 일행이 방문한 때를 4월 1일 개관한 직후라고 하면서 다음처럼 썼다.

인천의 바다가 내려다보이는 언덕 위에 서 있는 인천시립박물관도 꽤 좋은 곳이어서 오는 사람마다 칭찬하는 장소다. 우리들은 푸르게 물드는 정원 잔디 위에 앉아 동경에서 만난 이후의 생활 보고며, 여러 가지 정담을 나누었다.[47]

이때 이중섭과 함께 이경성을 만난 서울의 미술가는 독립미술협회 회원 '최재덕, 이쾌대, 김만형'[48]이었다. 조규봉의 안내에 따라 인천의 명소는 물론 기분 좋은 요릿집에서 회포를 풀었지만 4월 1일 개관식은 너무 많이 남았으므로 미리 축하한다는 말만 남기고서 일행은 귀경길에 올랐다.

집 안팎의 사정들

1946년 3월 중순 어느 날 원산으로 귀향해보니 해결해야 할 일이 쌓여 있었다. 다급한 일은 집안, 더 자세히는 형 이중석을 둘러싼 문제였다. 사실이는 단지 이중섭 집안만의 문제가 아니라 새 조국 건설과 직결된 국가 규모의 문제로서 원산 전체, 북조선 땅에 살고 있는 누구에게나 해당하는 문제였다.

이중섭 집안에 불어닥친 변화의 바람은 무엇보다도 토지와 관련한 것이었다. 북조선인민위원회는 1945년 10월 소작료 3-7제를 채택한 데 이어 해가 바뀐 1946년 3월 5일에는 「토지개혁 실시에 대한 법령」을 공포한 뒤 8일부터 실시하여 30일에 완결하였는데 토지개혁의 핵심 내용은 일본인 소유지와 친일 민족 반역자 소유지는 몰수하고, 한 농가에 5정보町步 이상 소유지도 몰수하는 것이었다. 그러나 학교, 병원 및 항일투사 소유지는 몰수 대상에서 제외하였다. 이렇게 몰수한 토지는 다음처럼 처분하였다.

제5조: 몰수한 토지 전부를 농민에게 무상으로 영원한 소유지로 양여한다.
제10조: 토지는 매매, 소작, 저당잡힐 수 없다.[49]

그리고 토지개혁과 관련하여 농기계 및 주택, 창고를 은닉하거나 훼손

하는 지주에게 최고 징역 10년 이하 또는 10만 원 이하의 벌금형에 처하도록 규정한 「임시조치법」에는 지주를 체포, 투옥하거나 처형하는 조항은 없다. 그런데 고은은 『이중섭 그 예술과 생애』에서 이중석에 대해 '부르주아 계급으로 재단되었다'고 쓰고서 다음처럼 서술했다.

악질적인 지주 계급, 악질적인 친일파로 규탄받아서 원산 내무서에 수감되고 말았다. 결국 그곳에서 중석은 처형되었다.[50]

이중섭의 형 이중석은 당시 "30만 평가량의 전답을"[51] 소유한 지주였지만 무슨 근거로 체포, 투옥, 처형까지 당했는지 알 수 없다. 해방 직후 강원도 고성에서 민족 반역자 열한 명에 대해 인민재판을 거쳐 사형 언도를 내리고 형을 집행하려고 했으며, 양양에서도 민족 반역자 세 명을 인민재판에 회부해 5년과 3년의 교화형을 내린 일이 있었다.[52] 그런데 이런 일이 전국 어느 곳에서나 일어난 것도 아니고 또 그랬다고 해도 실제로 사형을 집행했는지조차 확인할 수 없다. 이 시기에는 단지 토지개혁 법령에 따라 1농가 소유 한도인 5정보, 다시 말해 1만 5,000평만을 소유지로 남겨두고 나머지는 모두 몰수하여 소작인들에게 무상 분배를 했던 것이다. 그런데 시인 구상은 다음과 같이 증언했다.

1·4후퇴로 월남하기 전까지는, 해방 후 몰수는 되었지만, 원산에서 굴지의 자산가이던 백씨 중석과 특히 그때까지도 생존하였던 자당의 비호로 최저의 생활을 공급받으며 그림을 그릴 수 있었으나[53]

토지개혁을 시행하고 있던 1946년 3월 당시 이중섭과 함께 원산여자사범학교 교사였으며, 1947년 1월 월남할 때까지 원산에서 생활하고 있던 구상의 이 같은 증언에는 이중석이 체포, 처형당했다는 내용이 담겨 있지 않다. 오히려 동생 이중섭의 생활비를 대주었다는 것이다. 한걸음 더 나아가

아예 이중섭과 함께 살던 부인 야마모토 마사코의 증언은 고은의 기록은 물론, 구상의 증언과도 분위기가 다르다. 야마모토 마사코는 당시 원산 사회에서 이중섭 집안 상황에 대한 외부인들의 이런저런 견해에 대해 오히려 반박하고 있는 것이다.

드라마drama 같은 데선 붙잡히고 매를 맞고 했다는 식으로 아주 혼났던 것으로 되어 있습니다만, 그건 사실과는 좀 다릅니다. 저는 한 번도 이북에서 맞아본 적은 없었습니다. 다만 동네 사람들이 주인에게 일본 여자와 함께 사는 친일파라고 욕을 했다는 얘기와 그래서 술에 취해서 돌아온 주인이 '남덕아, 남덕아' 하고 제 이름을 불렀던 그런 기억은 있습니다.[54]

당국의 탄압, 원산 사회의 질시와 냉대가 실제로 있었던 일일까. 사실의 왜곡 또는 과장일까. 여기서 이중섭의 형 이중석이 토지개혁법에 따라 토지 몰수에 해당하는 '조선인 중의 반역자'였다면, 이러한 형벌은 토지개혁법 수준을 뛰어넘어 전혀 다른 차원의 문제였을 것이다. 그러므로 여기서 가장 중요한 사실은 이중석이 정말 '악질 친일파 민족 반역자'로 규정되었는가 하는 것이다. 하지만 구상의 증언에도, 부인 야마모토 마사코의 증언에도 이중석이 죽임을 당했다고 시사하는 내용이 보이지도 않을뿐더러 그런 암시조차 하지 않고 있음에 주목해야 한다. 북조선의 친일파 숙청은 1946년 3월 토지개혁 시행과 더불어 진행되었는데 이 과정에서 북한의 친일파들이 대거 월남했음[55]을 생각해야 한다. 또 1946년 11월 북조선 시도인민위원회 위원 선거 과정에서 북조선 전역의 선거권자 전체를 통틀어 575명의 선거권이 박탈되었는데[56] 그 대상에 포함될 만큼 이중석이 상당한 친일 민족 반역 행위자였는지도 질문해보아야 한다.

당시 친일파에 대한 규정이 대부분 조선총독부 산하 관료 또는 친일단체 지도자급 인물로 제한되어 있었고, 1946년에는 "자발적 의사로서 일본을 방조幫助할 목적으로 일본 주권에 군수품 생산 기타의 경제 자원을 제

공한 자"[57] 그리고 1947년에는 "자기의 이익을 위하여 조선 인민을 희생하면서 열성적으로 일본 제국주의의 침략전쟁을 돕는 군수품을 생산하고 자원을 제공한 기업주 및 거두의 금품과 비행기 등을 열성으로 헌납한 자들"[58]로 제한하고 있었다. 이중석이 이러한 인물의 범주에 포함되었던 것일까. 무엇보다 첫째, 토지개혁이 이루어진 1946년 3월 이전은 물론 그 이후 1951년 1·4후퇴까지 무려 5년의 세월 내내 아우의 생계를 지원하고 있던 형 이중석의 존재를 인식해야 할 것이고, 또 그 아우 이중섭에게 돌아오는 비난 수준이 '일본 여자와 함께 사는 친일파' 정도였다는 사실에 귀 기울이지 않으면 안 된다. 더욱이 해방 원산에서 1946년 3월 26일 이전 원산미술동맹이 결성되었을 때 아우 이중섭이 부위원장으로 선임되었고, 그 무렵 원산여자사범학교 미술교사로 부임한 사실을 생각하면 처형당할 만큼 심각한 '민족 반역자'를 형으로 둔 아우 이중섭이란 말은 성립할 수 없는 것이었다. 만약 그랬다면 이중섭이 1945년 11월 경성을 거쳐 12월 평양, 1946년 1월 경성, 3월 인천, 1947년 8월 평양을 활보하며 다닐 수 있었을까.

이러한 사실을 염두에 두고서 당시 원산 지역의 사정을 생각해볼 필요가 있다. 원산은 공장 및 광산 같은 곳이 많아서인지 항일운동이 드센 지역이었고, 또한 함경남도 일대의 공산주의 세력도 강력했던 터요, 원산항은 저 소련 군대가 입항한 곳이었고, 1945년 9월 19일에는 김일성이 입국한 항구이기도 했다. 8월에서 9월 사이 원산은 일본인을 몰아낸 자리에 소련이 밀려들어오는 현장이었고 또한 항일운동가와 공산주의자 들이 유난히 강력하게 해방 정국을 주도하던 도시였다. 이러한 도시에서 이중섭의 형 이중석이 일제강점기에 지주로서 악행을 저지르는가 하면, 일급 친일 반역자로 행세하기에는 만만치 않았을 것이다. 갑부였으니까 그런 악행을 했다고 해도 어느 정도였을지는 의문이다. 그랬다면 해방 직후 이중석 개인만이 아니라 집안 전체가 풍비박산 났을 것이다.

원산미술동맹 결성과 이중섭의 작품 활동

해방 도시 경성, 평양, 인천의 변화를 몸소 체험하고 보니 원산의 미술계도 그와 같은 시대 추세를 따라야겠다는 믿음이 없지 않았다. 더구나 '북조선'의 중심지인 평양에서 1946년 3월 25일 북조선예술총연맹 결성 대회가 열렸다는 소식이 날아들었다.[59] 지난해부터 평양예술문화협회와 평남 지구 프롤레타리아예술동맹proletaria藝術同盟으로 나뉘어 있던 것이 하나가 된 것이다. 강령 요지는 다음과 같다.

진보적 민주주의에 입각한 민족예술문화의 수립과 인민대중의 예술 통일을 촉성하고 일제 봉건 민족 반역 파쇼fascio, 반민주주의적 일체 반동예술의 세력과 관념의 소탕[60]

이 과정에서 평양만이 아니라 전국 주요 도시에서도 문화예술단체의 재정비 작업이 진행되었고, 원산이라고 해서 예외는 아니었다. 이 무렵 이전의 단체를 재편하여 김영주를 위원장, 이중섭을 부위원장으로 하는 원산미술동맹이 출범하였다. 원산미술동맹의 결성 시기는 자료를 찾지 못했지만 구상의 회고는 다음과 같다.

1946년 초쯤인가 원산의 문학도들이 (……) 각 직업 동맹과 더불어 직능단체 조직에 나서자 그 일환으로 단일 조직을 형성하여 원산문학가동맹의 발족을 보았던 것[61]

그리고 원산문학가동맹 상급기관인 원산문예총이 있었다고 했는데 이러한 회고로부터 원산미술동맹 결성 시기를 추론할 수 있다. 원산문예총이란 앞서 평양의 북조선예술총연맹의 원산지부를 말하는데 문학가동맹, 미술가동맹 하는 식의 각 분야별 동맹이 있고서 이들 동맹이 집결하여 상급기관인 문예총을 구성하는 것이므로 문예총이 존재한다는 것은 곧 각 분야

별 동맹이 이미 존재하고 있음을 말해주는 증좌인 셈이다.

그리고 10월 13일 평양의 북조선예술총연맹이 전체 대회를 열고 북조선문학예술총동맹으로 재편하면서 각 지역 지부를 설치함에 따라 원산미술동맹도 중앙의 지부로 편제되었다. 원산미술동맹은 북조선문학예술총동맹 산하 북조선미술동맹 원산지부가 된 것인데 이로써 전국의 문화예술 관련 조직화 사업이 일단 완료되었다. 당시 이러한 조직은 무엇보다도 노동당의 문예정책 관철을 위한 지도, 통제와 더불어 맹원의 식량 및 의복 배급의 원활함을 위한 것이었다. 이 시절 북조선미술동맹 위원장은 선우담鮮于澹(1904~1984), 부위원장은 황헌영黃憲永(1911~1995), 서기장은 최연해崔淵海(1910~1967)였고, 이중섭의 절친한 동료 문학수는 여덟 명의 중앙상임위원*가운데 한 명이었다.

이중섭의 그림을 평한 소련인 비평가

1946년 8월 평양에서 제1회 해방기념종합전람회가 개최되었다.[62] 이때 황해도 해주에 거주하고 있던 문화학원 출신 박성환朴成煥(1919~2001)이 1등상을 수상했다. '가을갈이 하는 모습'을 소재로 삼아 황소가 살아 기어나오는 모습'을 그린 작품이었다.[63] 또 여기에 원산의 이중섭도 출품한바 전국 각지의 미술인들이 출품했던 전국 규모의 전람회였다.

도 단위 소재지에서도 해방기념종합전람회를 개최했는데 당시 원산이 강원도 행정도시였으므로 강원도 지역 해방기념종합전람회를 열었다. 인민위원회 교육국이 주최하는 이 전람회[64]에 이중섭을 비롯한 원산미술동맹 회원들이 출품하였고,** 강원도 금성의 박수근, 고성의 한묵도 출품했다. 그런데 평양에서 열린 해방기념종합전람회에 이중섭이 〈하얀 별을 안고 가는 어린

*　　중앙상임위원: 문석오, 황헌영, 최연해, 정관철, 문학수, 장진광, 윤중식, 정관영
**　　고은은 이때 이중섭이 평양에서 열린 전람회에 출품했다고 했다(고은, 『이중섭 그 예술과 생애』, 민음사, 1973, 93쪽). 고은은 또 원산 부민관에서 원산미술가동맹의 동맹전이 열렸다고 했다(94쪽).

아이)[65]를 그린 그림을 출품했다는 기록이 있다. 사진 도판도 남아 있지 않았지만 당시 전시를 관람한 소련인 비평가는 다음처럼 말했다고 한다.

이 그림은 세잔, 브라크, 마티스, 피카소의 수준에 있는 그림이요. 이 그림을 비평할 수 없소. 이 색감, 이 구도, 이 기교는 따라갈 화가가 없는 것 같소. 견고한 예술가의 작품이요. 조선에 와서 이중섭, 문학수를 발견했소.[66]

1946년 원산공립중학교를 졸업한 김광림金光林(1929~)은 이 무렵 처음으로 이중섭을 만났는데 당시 해방기념종합전람회와 관련한 증언을 남기고 있다.

이때(1946년 8월) 미술전람회 참관차 모스크바에서 온 소련의 미술평론가 나탐(?) 여사는 중섭의 작품을 보고 근대 유럽의 어떤 대가들에 비해 조금도 손색없는 작가라고 평했다.[67]

앞선 증언과는 평양과 원산이라는 지역의 차이가 있지만 김광림의 증언은 당시 현지에 거주하고 있던 인물의 기록인 데다가 나아가 소련인의 이름을 '나탐'이라고 하고 또 '여사'라고 하여 여성이라는 사실까지 기억하고 있어 신뢰도가 높다.

해방 직후 만주에서 귀향한 김영주는 1945년 9월 무렵 원산미술협회를 거쳐 1946년 3월 무렵 원산미술동맹 위원장으로 활약했다. 이때 이중섭과 그 시절을 함께 보낸 탓으로 1976년 3월 「이중섭과 박수근」이란 글을 통해 자신이 관찰한 이중섭을 다음처럼 세심하게 묘사했다. 김영주는 이중섭의 노래를 가끔 들었는데 너무나도 빼어났다고 한다.

중섭과 조각가 조규봉의 노래는 일급 성악가와 견주어도 손색이 없었다. 맑고 구수한 테너 조tenor調의 음성으로 즐겨 부르던 「사자수 흐르는 물」이나 「흐름도

정결타, 라인 강Rhein江 푸른 물」과 같은 그의 노래는 지금도 내 귀에 울려오는 것 같다.[68]

또한 손재주가 뛰어났다고 한다.

한가할 때는 곧잘 배나무나 사과나무로 파이프pipe를 만들었다. 조형 감각이 예민한 그의 눈과 손이 만들어내는 그것들은 모양도 갖가지여서 볼품 있고, 만져서 정이 드는 하나의 훌륭한 조각품들이었다.[69]

몸매도 일품이었다고 한다.

기름칠을 해서 때 묻힌, 지금의 군인모자 같은 맥고모자를 쓰고 손수 만든 파이프를 물고 사람을 쳐다보는 또렷하고도 매서운 눈과 꼭 다문 일자형의 입과, 끝은 좀 무디지만 솟아올라 굳은 의지를 나타내는 코와 매일같이 정성 들여 가위질을 한 코밑의 노란 수염과 넓은 이마가 있는, 윤기에 젖은 긴 머리털에 감싸인 선이 뚜렷하고 갸름한 얼굴을 한, 오산학교 다닐 때 철봉과 농구로 단련한 당당한 몸집이 받치고 있었다.[70]

일품인 몸매에 걸맞은 옷차림을 했고 또 일상의 품이 완연한 화가의 기풍 그대로였다고 한다.

옷맵시는 매우 까다로워 결혼 뒤에는 남덕 부인이 만든 것만을 입었다. 곧은 선에 엉덩이까지 내려오는 상자 모양의 웃옷 호주머니 속에는 거리에서, 골동가게에서, 산에서, 바닷가에서 주워 모은 온갖 잡동사니들이 늘 가득히 들어 있었다. 그는 그것들을 매만지면서 옆구리에 때 묻은 스케치북을 꼭 끼고 다녔다.[71]

호주머니에 든 물건들을 매만지는가 하면, 냄새를 맡는 습관이 있다고

했다.

손에 잡히는 것이나 코끝에 닿는 것은 무엇이든 냄새를 맡는 버릇이 그에게 있었다. 겉보기에는 이상한 버릇이었을지도 모르지만, 그가 냄새를 맡을 때의 표정은 지나칠 만큼 진지했다.[72]

또 이중섭은 세상을 제 것으로 만드는 눈빛을 하고 다녔다고 한다.

살아 있는 선을 찾아내려고, 겨울철에는 앙상한 나뭇가지와 그 위에 앉거나 날아가는 까치와 까마귀를 또 닭의 움직임이나 소의 표정들을 열심히 관찰했다.[73]

그렇게 수집하고 매만지며 냄새를 맡으면서 날카롭게 관찰하고서 "틈만 있으면 그리고, 생각나면 그렸다. 그리고는 지우고, 지우고는 다시 그려서 끝까지 다듬어나갔다. 그는 글씨도 그런 식으로 썼다. 펜촉의 끝을 무디고 넓게 만들어 큼직큼직하게 적었다"[74]고 한다. 원산 시절 이중섭의 화실에서 김영주는 "수십 권의 스케치북"을 보았으며 또한 벽면에는 굵고 곧게 연필로 적어 붙여둔 글귀를 보았다고 했다.

마음 하염없이 고요하여라. 그 위에 향기로운 일감이 오다.[75]

이 글귀를 월남한 뒤 화실이 없을 적에는 늘 들고 다니는 스케치북에 이 글귀를 적어두었다는 게다. 끝으로 이중섭이 자신의 이름을 '둥섭'으로 발음하는 까닭을 다음처럼 증언했다.

중섭이는 노래와 운동도 잘했으나 우스갯소리와 객담도 재치 있고 일품이었다. 때로는 그의 입에선 'ㅈ'은 죄다 'ㄷ'이 되어 허상과 실상을 혼돈시켰다. 일제 말기 학도병 나가기를 권유하며 유세하던 어느 소설가의 친일 행적을 비판하면서

—둥(중)이 되었다 쇼설(소설) 쓰고 병뎜(병정) 가라더니 해방되었도다. 그냥 반 쇼설 쓰고 인제 어디메 산천초목 구경 갈교? 내사 쑥대머리 까까중이 싫어 중섭이 둥섭이 되었노라—참으로 언중유골言中有骨의 해학이요, 비유의 초점을 적중시킨 말이라 지금도 생생히 기억나는 대목이다.[76]

▌강원도의 박수근과 한묵 ▌

미국과 소련의 협상으로 인한 38선 남북 분할에 따라 강원도가 남북으로 절반가량 나누어졌다. 북부로 편입된 곳은 이천, 평강, 회양, 통천, 철원, 화천, 양구, 고성과 인제 북부, 양양 북부였다. 그런데 일제강점기 강원도 도청 소재지가 남부에 편입된 춘천이었으므로 북조선인민위원회는 강원도를 행정단위에 포함하지 않고서 평안북도, 평안남도, 황해도, 함경북도, 함경남도의 5도 체제를 구축했다. 물론 강원도 행정을 공백 상태로 둘 수 없기 때문에 함경남도의 대도시인 원산에 임시 강원도청사를 설치하였다. 1946년 11월 3일 도·시·군 인민위원회 선거에서 함경남도는 613명, 강원도는 467명의 위원을 선출했으니까[77] 강원도의 규모는 결코 작은 것이 아니었다.

38선 이북 강원도에 거주하고 있던 미술인은 박수근朴壽根(1914~1965)과 한묵韓默(1914~) 두 사람이었다. 평양에 거주하던 박수근은 1946년 이곳 강원도 금화군金化郡 금성면金城面으로 이주하여 금성여자중학교 미술교사로 재직하고 있었으며,[78] 한묵은 외금강면外金剛面 온정리溫井里에 살면서[79] 고성의 금강중학교 교사로 재직하고 있었다.

1946년 8월 해방기념종합전람회가 원산에서 열렸을 때 강원도 거주자인 박수근과 한묵이 출품, 참석했다. 미술교사 신분에 정당 및 미술단체에서 활동하는 지역의 인사였기 때문이다. 이 시절 한묵은 이중섭과 활발하게 친교했다는 증언이 있지만, 박수근의 경우는 평양이건 원산

이건 여행을 다녀왔다는 기록도 없고, 이중섭이나 한묵과 교유했다는 증언도 없다. 다만 1949년에 이르러 이중섭과 박수근이 어울렸다는 기록[80]이 있을 뿐인데 그렇다면 굳이 1949년으로 제한할 필요가 없다.

첫아이의 죽음, 둘째아들의 탄생

1946년 3월 말 개학을 앞둔 어느 날, 이중섭은 원산여자사범학교 미술교사로 취직했다. 당시 원산에서 살고 있던 구상은 이중섭이 사망한 직후인 1956년 10월 19일 「향우鄕友 중섭 이야기」라는 글에서 다음처럼 그 사실을 적시했다.

그가 생전 취업이란 원산사범 미술교사 3주간이다.[81]

오산고보 시절 영어교사 박희병朴熙秉 선생이 교장으로 취임하고서 학교를 정비할 적에 시인 구상과 함께 교사로 취직한 것이었다. 또 마침 이 학교에는 미술학도로서 이중섭을 따르던 김인호가 서무과 직원으로 재직 중이었다. 이중섭으로서는 생애 처음이자 마지막 직장이었다. 구상의 증언에 따르면 직장에 다닐 때 이중섭은 다음처럼 행동했다.

그가 생전 취직이란 원산여자사범 미술교사 2주였는데, '무엇을 어떻게 가르쳐야 할는지 도저히 궁리가 안 나서' 우물쭈물 끝내버리던 것을 당시의 동직同職이었던 내가 목격한 바다.[82]

사직한 다음 이중섭은 광석동 산턱 고아원 교사가 되었다고 했다.[83] 3개월 동안 무료 강사 생활을 했는데 교사를 지망하는 사범학교 학생들을 가르치는 일에도 적응하지 못한 이중섭으로서는 고아원의 소년, 소녀를 교육

하는 일에도 역시나 익숙하지 않았다.

1946년 봄, 이중섭은 첫째 아들을 얻었다. 열 달을 다 채우지 못하고 일찍 세상에 나와버려 허약한 조산아早産兒라고 해도 부부에게는 더할 나위 없는 기쁨이었다. 이중섭이 사범학교를 그만두고 고아원 강사를 시작한 까닭도 여기에 있었다. 아마도 원산미술동맹 부위원장으로서 당시 노동당 문예정책에 따른 사회 봉사활동에 가까운 것이 아닌가 싶기도 하지만 그보다는 아이에 대한 어떤 사랑에서 비롯한 선택이었다.

갓난아이는 숨조차 제대로 쉬지 못할 만큼 힘겨워했고 끝내 해를 넘기지 못한 채 세상과 이별을 고했다. 공식 사망 원인은 디프테리아였다. 호흡기 디프테리아는 주로 가을과 겨울에 발병하는 일이 많다는 점을 감안하면 그해 10월에서 11월 사이 어린 영혼을 하늘나라로 보냈을 것이다. 시인 구상은 그때를 다음과 같이 묘사했다.

우리는 관을 짜다 어린것을 넣어놓고는 시미즈清水 골목(원산의 유흥가)으로 달려가 흠뻑 취해가지고 돌아와 나란히 곤드라졌다. 한밤중에 깨어 옆을 보니 그는 도화지에다 무엇을 열심히 그리고 있었는데 나는 냉수 한 사발을 들이켜고는 도로 자고 말았다.

그 이튿날 아침, 이제 관에다 못을 치고는 떠메서 나갈 판인데 그는 관 뚜껑을 열고는 어린것 가슴에다 간밤 그린 그림을 실로 꿰서 달아주는 것이었다. 거기 그려진 것은 뛰고 자빠지고 엎어지고 모로 눕고 엎치고 구부리고 젖히고 물구나무 선 온갖 장난질 치는 어린이 모상이었다. 대향은 입속말로 "상! 밤에 가만히 생각을 하니 이 어린것이 산소에 가서 묻히면 혼자서 쓸쓸해할 것 같아서 동무나 해주라고!" 하며 슬픔 속에서도 히죽 웃었다.[84]

이 시절 함께했던 김영주는 당시 이중섭이 몇 잔의 술을 마시면 다음과 같은 객담을 한다고 기록했다.

여보다. 술만은 다르다. 술은 천디(천지)창도(창조) 이래 님자(사람)들이 좋아했
거든. 부처님도 곡두(곡주)는 마시라구 했수다레. 그래 술술 마시고 취하면 ㄹ자
로 걸어서 술술 가다가 술술 주무십시다레.[85]

구상, 이중섭과 함께 어울려 다니던 1946년의 원산 풍경을 김영주는 다
음처럼 묘사했다.

이런 객담이 그의 입에서 술술 나올 무렵이면 술잔은 몇 순배 돌아가 있을 때였
다. ㄹ자로 거닐던 석양의 골목길에서 중섭은 땅을, 구상은 하늘을, 나는 먼 산을
보며 어깨동무의 정감이 담뿍 흐르던 그때가 원산에서 해방 다음 해의 가을의 추
억인데[86]

그런데 고은은 『이중섭 그 예술과 생애』에서 아이가 죽자 이중섭은 구
상과 함께 술집에서 여성의 "유방을 한 번씩 만지는 것으로 술안주를 삼고"
크게 취해 귀가한 뒤 야마모토 마사코의 옷을 벗긴 채 이중섭과 구상 사이
에 벌거벗은 부인을 가운데 두고 잠들었다고 묘사했다. 고은은 이에 대해
"천진난만한 사건", "귀기鬼氣 어린 섬뜩함"[87]이라고 썼다. 게다가 다음 날
죽은 아이를 공동묘지에 파묻고서 귀갓길에 울고 있는 아내에게 다음처럼
했다고 적었다.

아내더러 울지 마라, 울지 마라 라고, 히히덕거리면서 등을 어루만져주었다.[88]

이중섭의 '천진난만'함과 '귀기' 어린 모습을 보여주려는 의도 또는 뒤
에 오는 '정신질환'의 필연적인 징후를 보여주려는 뜻으로 쓴 기록이지만
야마모토 마사코에게는 불편한 것이었다.

두 해가 지난 1948년 2월 9일, 둘째 아들 태현泰賢이 태어났다. 떠나보
낸 첫째 아이를 생각하면 기쁨은 더욱 컸다. 그렇게 해서 첫아이를 잃은 상

처를 조금이나마 씻어내 가고 있었다.

원산미술연구소를 열다

1946년 10월 이중섭은 시내 원산극장 건너편 1층에 원산미술연구소를 열었다. 이중섭은 경찰당국에 신청서를 제출하고 벽보를 만들어 몇 군데 붙였다. 개소를 알리는 벽보를 송도원에서 발견한 원산공립중학교 학생 김영환金永煥(1929~?)이 곧장 원산미술연구소에 도착해서 보았던 실내 풍경은 다음과 같았다.

나무토막으로 만든 의자가 다섯 개, 삼각三脚이 다섯 개, 석고가 네 개, 미켈란젤로와 레오나르도 다 빈치의 대상과 작품이 든 책, 렘브란트와 세잔느, 그리고 피카소의 복사판 그림들. 콘테 연필과 목탄이 한구석에 수두룩하고, 어디서 구했는지 데상용 페이퍼paper가 두 줄로 한 2미터 높이로 쌓여 있었다. 그림을 배우는데 당시의 형편으로서는 모자란 것이 없었다.[89]

여기서 김영환은 이상한 상황과 마주쳤다. 경찰서장으로부터 허가서를 받았음에도 불구하고 보안서원이 들이닥친 것이다. 왜 간판부터 다느냐며, 벽보도 전부 떼라고 통보받는 장면을 목격했다. 이에 대응해 이중섭은 보안서원에게 다음과 같이 단호히 천명했다.

정 그렇다면 나도 연구소 할 생각이 없소. 돌아가거든 서장한테 연구소 신청건은 철회한다고 전해주시오.[90]

그리고 김영환과 함께 송도원 고개를 넘어 1.8킬로미터 떨어진 곳, 광석동 산마루 자택으로 옮길 비품들을 수레에 싣고서 철수를 완료했다.

김영환은 어느 날 갑작스러운 충동으로 이중섭을 찾아간 것이 아니다. 지난 1946년 3월 교실에서 선생님으로부터 이중섭이야말로 "우리나라 소

묘의 스승"이라는 찬사에 흠모의 마음을 품고 있었다. 아무튼 철수 당일 운 좋게 이중섭을 만난 김영환은 집까지 쫓아가 넓은 집 한쪽에 자리 잡은 이 중섭의 작업실까지 들어갈 수 있었다. 그날 김영환이 본 화실 풍경은 다음 과 같았다.

방 한쪽 벽에는 외젠 다비Eugene Dabit(1897~1936)의 『북호텔』北 Hotel을 비롯 문학 서적과 미술 서적이 책꽂이도 없이 그냥 무슨 빌딩처럼 올라가 있고, 다른 벽면에는 이중섭 화백의 작품들이 우중충하게 멋대로 걸려 있었다. 그 작품이 걸 린 벽면 바로 아래에는 보일락 말락 한 다리가 양단兩端에 달린 수평식 받침대가 있었는데, 받침대에 이조 백자를 비롯 고려청자가 즐비하게 늘어서 있었다.[91]

그날 이후 김영환은 이중섭의 제자가 되어 그로부터 4년 동안 사흘이 멀다 하고 찾아가 소묘와 수채화를 배웠다.[92]

이 무렵 김광림은 구상, 이중섭 등을 만나 인사를 나누었다. 뒷날 시인 이 된 김광림은 열여덟 살의 소년이었고 그의 눈에 비친 이중섭의 작업실 은 다음과 같았다.

이 비좁은 아틀리에에는 엿장수나 고물상에서 뒤져낸 듯한 골동품과 제작 중의 그림 몇 점이 널려 있었다. 책꽂이에는 주로 화집과 시집이 있었는데, 일역판 프 랑스 사화집詞華集 『빈랑수』檳榔樹를 여기에서 처음 보았다.[93]

열여덟 소년의 눈에 비친 서른 살의 화가 이중섭은 "말수가 적고 단정적 인 이야기를 하지 않는 내성적 성격의 소유자"였으며 그 차림은 다음과 같 았다.

훤출한 키에 얼굴은 갸름하고 창백한 편이었다. 콧수염을 약간 기르고 긴 머리는 올백, 연신 흘러내리는 머리카락을 아무렇게나 손으로 넘기곤 했다. 사물에 집착

하는 눈은 늘 빛나 있었다. 작업모 같은 벙거지를 쓰고 이상한 조끼를 걸치고 다녔다. 손에는 큼직한 파이프를 들었다. 이런 물건들은 그가 손수 지어 만든 것들이다.[94]

〈이중섭 초상 38세상〉으로 불리는 초상 사진으로, 1954년 초봄 대구에서 찍은 것으로 알려져 있다.

초상 사진 〈이중섭 초상 38세상〉을 보면 콧수염을 약간 기르고 작업모자 같은 벙거지를 쓴 모습인데 저고리는 꾸깃꾸깃해도 단정한 양복 차림이다. 이 사진은 훨씬 뒷날인 1954년 초봄 어느 날 대구에서 찍은 것으로 알려져 있는데, 보이는 느낌 그대로 어린 김광림의 눈에 비친 이중섭의 생활은 옹색했다. 일정한 수입도 없었고 그림도 팔리지 않았으므로 곧잘 미나리를 사들고 다녔다는 게다. 해방 직후 원산으로 귀향한 김영주의 눈에도 이중섭은 비상한 모습이었다. 김영주는 '노랑 수염'이라는 별명을 지어주었다.

노랑 수염—나는 중섭이를 이렇게 불렀다. 원산 광석동 시대의 중섭이는 그 노랑 수염을 늘 가위로 깨끗이 다듬고 있었다. '스케치북'에다가 원화를 숱하게 그리던 해방 직후의 일이다.[95]

문화학원 시절 아고리란 별명에 이은 두 번째 이름도 몸의 특색을 따른 것으로 노랑 수염이란 당시 금발의 소련군이 활보하던 모습과 겹쳐 시대 추세를 따르는 것이기도 했다.

제자 김영환, 그가 남긴 이중섭 어록

이중섭은 원산미술연구소가 뜻대로 문을 열지 못했지만 뜻밖에 김영환을

얻었다. 이중섭은 이렇게 말했다.

배울 만한 사람이 없어서 너무나 슬프다.[96]

만난 첫날부터 술자리를 만든 이중섭은 자신을 잘 따르는 소년 김영환을 제자로 받아들였다. 뜻을 세운 생도를 만나지 못해왔는데 이렇게 불쑥 찾아왔으니 이제 슬픔 한 자락이 사라지는 느낌이었다. 김영환은 '상상했던 이중섭 화백과는 딴판'임을 느끼면서 자신을 받아들여주는 선생을 다음과 같이 묘사했다.

너무나 따뜻하고 너무나 가슴에 비수를 찌르는 듯 공감이 가는 이야기만을 들려주는 분이었다.[97]

이중섭과 이 첫 제자가 "콘테 연필이며, 데상 용지이며 물감이며 어느 하나 도움받지 않은 것이 없이 믿고 믿으면서 보낸 4년"[98]은 화가가 되고 싶어하는 김영환을 성숙시켜놓고 말았다.

소재의 형태에 안정감을 주는 정신이라든가, 화필이 지녀야 할 운동감, 구도가 가져야 할 다양한 안정감, 그러한 모든 회화적 요소들을 그는 이중섭 화백으로부터 느끼고 읽고 익혔다.[99]

이렇게 4년 동안 이중섭이 가진 역량을 파악하면서 배워간 김영환의 눈에 비친 스승 이중섭은 "온 세상이 무너져도 그림밖에 존재하지 않는다"고 믿는 스승이었고 그 "그림에 대한 깊은 신앙"은 점차 김영환의 것이 되어갔다. 더 이상 제자가 늘어나지는 않았지만 김영환은 그 첫째이자 마지막 제자로서 뒷날 온갖 난관을 이겨가며 끝내 화가로 성장했다.

1946년 10월 이중섭 문하에 입문한 김영환은 스승 「이중섭 어록」을 남

겨놓았다. 이 어록은 김영환이 시인 이활에게 들려주었고 이활은 이를 채록하여 다듬은 뒤 자신의 저술에 수록했다. 이활의 글은 1981년 『이중섭의 사랑과 예술』이라는 단행본에 실린 것으로 홍준명, 김영환 두 화가의 증언을 채록한 결과물이다. 이 어록은 『이중섭의 사랑과 예술』[100] 179쪽부터 기껏 세 쪽에 지나지 않는다.

1. 그림을 그리려는 사람이 제일 먼저 봐야 할 것이 우리 조상들의 슬기요, 이조백자, 고려청자가 품어서 내뿜고 있는 영원한 입김을 우리가 숨 쉬어야 해요. 이것이 그림의 출발이라 나는 그렇게 생각합니다.

2. 우리 조상의 얼이 이어진 지점에 우리의 존재가 확인되는 겁니다. 우리가 사는 동양은 글과 그림이, 자기와 그림이나 글이 어울려 하나의 작품을 이루었습니다. 서양과 양식부터가 다르지요. 종합예술의 형식이 싹터 있었다고나 할까요.

3. 저는 고려청자에 그려진 그림들을 무척 기뻐합니다. 세계 어느 나라 예술에서도 그만한 조형적 달관을 구할 수가 없습니다. 슬기로운 소재의 몸매, 균형, 생동감, 보이지 않는 완성의 재치, 그것은 그야말로 독특한 것입니다.

4. 공자의 육예六藝를 숭상한 데 원인이 있을 것 같습니다만, 그렇다고 우리 것만 알고 남의 것을 모른다면 우리 것의 확충이 이루어지지 않게 될 겁니다. 우리 자신의 발전이 없다는 말입니다.

5. 오랫동안 전 서양을 찾아 방황했습니다. 독일의 홀바인이나 브뤼겔, 렘브란트에서 쿠르베에 이르는 리얼리즘의 길, 얄팍한 재사들의 집단인 전기 인상파를 지나 후기 인상파, 그중에서도 세잔이 어려웠습니다. 결국 체질에 맞지 않는다고 팽개치고 말았습니다. 나는 마티스나 드랑을 거치는 동안 체질적으로는 포비즘이 마음에 들었습니다.

6. 그러나 터치는 화면을 내던지듯 문질러보아야 카타르시스는 될지 모르지만 인류의 마음에 이르는 높은 보편성, 다시 말하면 인간과 세상과 시간을 이어주는 새로운 휴머니즘을 느낄 수가 없었습니다.

7. 여기에서 동양으로의 회귀를 절박하게 느낀 것입니다. 동양, 그중에서도 우리

의 과거로 일단 복귀했다가 재출발하자는 거죠.

8. 내가 서울 가서 도자기를 잔뜩 사서 짊어지고 온 것은 바로 이 뜻을 준비하자
 는 거였죠.

9. 사회주의 리얼리즘, 난 아직 그런 건 모르겠소. 내가 아직 그렇게 느끼지 않았
 는데도 그렇게 느낀 것처럼 당장 그려내라고 하니 참 답답한 노릇이오. 사회주
 의 리얼리즘이라는 건—.

10. 정말을 하고, 진실에 살지 않는다면 예술이 싹트지 않는다.

11. 예술은 진실의 힘이 비바람을 이긴 기록이다.

'어록' 1~3은 조선 예술의 특징과 그로부터 출발해야 하는 당위성을, 4~5는 확충과 발전을 향한 서양 미술 수용의 당위성을, 6은 최고의 이상으로서 새로운 휴머니즘의 제창을, 7~8은 동양으로의 회귀, 조선으로의 복귀 이유를, 9는 사회주의 리얼리즘에 대한 부정을, 10~11은 진실론을 담고 있는 최종의 예술론이다.

1~3의 핵심 문장은 고려청자高麗青瓷가 지니고 있는 '조형적 달관達觀'과 글과 그림이 하나를 이루는 서화일률書畵一律의 종합예술 형식이다. 이중섭은 이것을 "존재를 확인해주는 조상의 슬기이자 얼"이라고 지적했고, 따라서 이것이야말로 "그림의 출발" 지점이라고 여겼던 것이다.

4~5는 수업기에 체험한 서양 미술 편력기로서 스스로 포비즘 Fauvism(야수파野獸派)에 이르렀는데 이러한 편력의 과정이야말로 자기 확대 및 발전을 위한 것이라고 파악하는 방법이자 태도를 말하는 대목이다.

6은 도달했던 포비즘의 한계를 지적하는 가운데 미학의 핵심이자 이상은 오직 '휴머니즘'humanism이라는 견해를 천명하는 항목이다. 이를 위해 동양으로 회귀해야 하는데 물론 이것은 과거로의 복귀라는 점에서 회고주의일 수 있겠지만, 이 복귀는 영원한 것이 아니라 잠시 동안의 복귀로서 그로부터 재출발해야 한다는 주장이다. 이 동양 회귀야말로 1에서 말하는 '그림의 출발' 지점을 찾아가는 일이라고 할 것이다. 그래서 실제로 도자기를

모아놓고 관찰하며 감상하기를 그치지 않았던 것이다.

9는 주관을 중심에 두는 표현주의 화가 이중섭의 태도를 견지하면서 객관을 지시하는 리얼리즘realism에 대한 비판이면서 더욱이 '그렇게 느낀 것처럼' 그리는 행위를 거짓된 행위라고 논증함으로써 사회주의 리얼리즘의 허구성을 폭로하는 발언이다.

말은 바른 말, 생활은 진실이어야만이 예술이라고 할 수 있다는 주장을 펼친 10은 예술과 인생이 하나임을 주장하는 것이다. 인품화품일률론人品畵品一律論인데 이것은 앞서 6에서 말하는바 "인류의 마음에 이르는 높은 보편성" 또는 "인간과 세상과 시간을 이어주는 새로운 휴머니즘"과 같은 것이며, 11의 멋진 표현으로 귀결된다.

예술은 진실의 힘이 비바람을 이긴 기록이다.[101]

'인민의 적'?

시집 『응향』 사건, 문학과 정치의 충돌

이중섭이 1945년 8월부터 1951년 12월 월남할 때까지 6년 동안 겪은 정치 사건은 시집 『응향』凝香 사건이 유일하다. 그것도 사건의 핵심 인물이 아니라 주변에 불과했다. 하지만 이 사건은 이중섭이 마치 당대 정치와 극심한 불화를 일으켰던 장본인처럼 보이게 했다. 물론 『응향』 사건은 당시 문학 분야에서 정치와 충돌한 최초의 사건이었고 또 빼놓을 수 없는 사건이었는데 야마모토 마사코는 다음처럼 증언하고 있다.

46년이었던 걸로 기억됩니다만, 구상 선생님의 『응향』이라는 시집의 표지화를 그이가 그린 적이 있었는데 그 책이 사상적으로 문제가 되어서 그이도 문초를 받은 일이 있었습니다.[102]

시집 『응향』은 1946년 북조선문학예술총동맹 원산지부 원산문학동맹이 해방을 기념하여 간행한 기관지였다. 위원장 박경수朴庚守가 원산문학동맹 회원들의 시를 모아 발간을 주도했다. 일반 회원 작품은 각자 한 편씩 게재하고 원산여자사범학교 교사로 재직하고 있던 구상과 강홍운康鴻運, 노양근盧良根 세 시인의 시는 여러 편을 게재했다. 물론 이들 모두 원산문학동맹 회원이었음은 두말할 나위가 없다. 그리고 박경수는 시집의 장정을 원산미술동맹 부위원장 이중섭에게 맡겼는데, 이중섭은 자신의 〈유희하는 군동상群童像〉을 표지화로 사용했다. 9월에 시집이 나오자 조선인 2세인 소련군 장교나 노동당 간부들이 자랑스럽게 여겼다.[103]

그러나 평양의 북조선문학예술총동맹은 「시집 『응향』에 관한 북조선문

학예술총동맹 중앙상임위원회 결정서」를 채택, 공표했다.[104] 결정서는 "시집 『응향』에 수록된 시 가운데 태반은 조선 현실에 대한 회의적, 공상적, 퇴폐적, 현실 도피적, 심하게는 절망적 경향을 가졌음을 지적하면서 이에 대하여 비판을 가한다"는 문장으로 시작한다. 결정서는 "비상한 속도로 건설되어가는 조선 현실에 대한 인식 부족"과 "현실과 싸우려는 투쟁 정신과 건설 정신이 없는 것"을 문제 삼았으며 강홍운의 작품은 한탄·애성 따위이며, 서창훈의 작품은 반동사상과 감정이고, 구상의 작품은 다음과 같다고 했다.

구상 작 「길」, 「여명공」은 현실에 대한 그로테스크grotesque한 인상에서 오는 허무한 표현의 유희며, 동인의 작 「밤」에서는 이러한 표현자, 즉 낙오자로서의 죽어져가는 애상의 표백밖에 찾아볼 수 없는 것이다.[105]

결정서는 또 『응향』의 작가가 원산문학동맹 중심인물임을 지적하고, 따라서 동맹이 "이단적 유파를 형성"하고 있음에 따라 "북조선 예술운동을 좀먹으면서 인민대중에게 악기류惡氣流를 유포하는 것"이므로 첫째 자기비판, 둘째 원산문학동맹의 이론·사상·조직 투쟁 사업을 요구하면서, 셋째 즉시 『응향』 발매 금지, 넷째 검열원 파견 같은 내용을 포함하고 있었다. 그리고 검열원의 임무는 다음과 같았다.

가. 현지에 검열원을 파견하여 시집 『응향』이 편집 발행되기까지의 경위를 상세히 조사할 것.
나. 시집 『응향』의 편집자와 작가들과의 연합회의를 개최하고, 작품의 검토, 비판과 작가의 자기비판을 가지게 할 것.
다. 원산문학동맹의 사상 검토와 비판을 행한 후 책임자 또는 간부의 경질과 그 동맹을 바른 궤도에 세울 적당한 방법을 강구할 것.
라. 이때까지 원산문학동맹에서 발간한 출판물은 북조선문학예술총동맹에 보내

지 않은 것을 조사하여 그 내용을 검토할 것.

마. 시집 『응향』의 원고 검열 전말을 조사할 것.[106]

그렇게 겨울이 오고 해가 바뀐 1947년 1월 하순 평양에서 네 명의 문인
이 검열원으로 파견되어왔다. 당시 평양에서 원산으로 내려온 이들은 최명
익崔明翊(1902~?), 김사량金史良(1914~1950), 송영宋影(1903~1978), 김이석이
었다. 이들 검열원은 구상이 표현한 대로 "단죄를 하고 자아비판을 하게 되
는 마당"[107]인 연합회의를 며칠 동안 전개했다. 구상은 그 조사 기간 동안
겪어야 할 수난을 피해 도중에 월남했다.[108]

후일 아사餓死를 맞이하게 되는 칠순의 모친, 가톨릭 수도사로서 옥사를 맞게 되
는 형 대준, 신혼의 아내를 남기고 단신 월남의 길을 택하게 된다.[109]

조사를 마치고 평양으로 돌아간 이들의 보고에 따라 결정서를 기관지
『문화전선』 제3집에 게재하고, 『응향』 발행 책임자인 박경수와 박용선, 이
종민을 경질하는 조치를 취했다. 뒷날 평양에서 발간된 『조선전사』에서는
원산의 『응향』, 함흥의 『문장독본』, 신의주의 『예원써클』을 거론하면서 이
들의 경우 "순수문학의 구호 밑에서 문학의 무사상성, 무계급성을 퍼뜨리
려고 하였다"고 지적하고 이들 세 가지 출판물의 발행을 계기로 "반동 부르
주아 문예사상의 본질을 철저히 폭로 규탄한 것"이라고 평가하고 있다.[110]

1947년 1월 하순 검열원이 원산에 도착해서 연합회의 자리가 이어지던
사흘째 새벽, 원산을 탈출한 구상은 2월 중순 서울*에 도착했다. 원산에서
발생한 이 『응향』 사건은 서울의 문단에서 좌우익 논쟁의 중심 소재가 되
었고, 이로 말미암아 구상은 "북측의 정치적 박해를 피해 남쪽으로 망명한
자유투사로서의 정치적 자격을 획득"했으며, 또한 "북한의 신참 문사로부

* '경성'은 1946년 9월 28일 미군정에 의해 경기도에서 분리해 서울로 그 지명이 바뀌었다.

터 남한 문단의 중요 인사로 탈바꿈"했다.[111]

『응향』 발간을 주도한 위원장 박경수는 경질되었지만 시인 강홍운, 노양근을 비롯한 원산문학동맹 회원들은 무사했다. 강홍운은 한국전쟁 때 월남했지만 나머지는 모두 북한에서 활동했으므로 저 결정서의 내용을 거부했던 구상과 달리 비판을 수용했던 것이다.

『응향』의 표지화, 억압 받은 '표현의 자유'

장정과 표지화에 대한 내용은 결정서에 포함되지 않았다. 그러니까 애초부터 장정이나 표지화는 '검토, 비판, 경질'과 같은 조치의 대상이 아니었다. 하지만 야마모토 마사코의 증언에 따르면 '문초'를 받았다고 하는데 그 문초의 내용은 무엇이었을까. 먼저 장정이나 표지화를 담당한 당사자로서 당연히 연합회의에 참석하는 일, 그다음은 연합회의에서 그런 출판물에 표지화를 제작하고 장정을 한 과정에 대해 문초를 당하는 일 그리고 그 행위에 대한 비판을 경청하는 일이었다.

그런데 마지막 징계 절차에서 이중섭은 원산미술동맹 부위원장직을 경질당하지 않았다. 비판을 경청한 것으로 마무리되었던 것이다. 그런데 월남하여 원산에 없었던 구상은 이중섭을 다음처럼 묘사했다.

이러한 그에게 부닥친 해방 조국의 현실이란 여러모로 너무나 각박한 것이었다. 공산당 지배하에 북한에서 예술인에게 대한 강압과 특히 일본인을 아내로 삼고 있는 사회적 백안시 속에 온갖 고초를 겪으면서[112]

이처럼 짧은 문장에 '각박'이니 '강압, 백안시, 고초'와 같은 낱말을 반복, 강화하는 점층법을 사용함으로써 그 시절 이중섭의 생활이 참으로 고통스러웠다고 주장하고 있는데 이미 앞서 소개한 대로, 부인의 증언에 따르면 뜻밖에 '문초를 받은 일'이 있었을 뿐이다. 외부인인 구상의 주장과는 분위기가 사뭇 다른데 이것도 이중섭의 형 이중석에 관한 이야기를 연상시

키는 바가 있다.

이중섭의 반응은 어떤 것이었을까. 내부자 야마모토 마사코는 『응향』 사건으로 문초를 받은 직후 다음과 같은 일이 벌어졌다고 증언했다.

그 무렵 매일같이 그이의 친구들이 찾아왔고, 매일처럼 술을 마시곤 했었지요. 그래서 그이는 화실 문밖에 '제작 중'制作中이라는 푯말을 붙이기까지 했었습니다. 너무 찾아오니까 그림을 그릴 수 없었죠.[113]

외부자 구상의 말과 내부자 야마모토 마사코의 말이 보여주는 그 다름은 당시 서로 처한 처지의 다름에서 나오는 것이기도 했지만 현장을 떠나버린 구상과 그 현장에서 이중섭과 함께 계속 삶을 영위한 야마모토 마사코가 겪은 각각의 체험으로부터 오는 차이이기도 했다.

문초를 겪은 일만으로도 심각했겠으나 오직 구상만이 홀로 월남해버린 일도 수난을 겪은 동료들 사이에서 심각하기는 마찬가지였다. 사건 이후 이중섭의 행적으로 미루어보면 어떤 반전의 계기, 다시 말해 작품의 내용과 형식을 변화시키는 계기로 작용한 것처럼 보이지 않는다. 게다가 술과 친구를 거절하고 제작에 열중했다는 사실도 이중섭의 무반응 상태를 보여준다. 실제로 이중섭은 1943년 8월에 귀국한 후 전시동원 체제의 열풍 속에서도 친일 부역 행위는커녕 그 흔한 창씨개명조차 하지 않았던 것처럼, 시국이나 정세에 무관심, 무반응으로 일관한 의지의 인간이었다.

그 시절 이중섭의 고뇌는 '표현의 자유'라는 낱말로 요약할 수 있는데 야마모토 마사코는 남편 이중섭이 겪었던 고뇌의 흔적을 다음처럼 증언하고 있다.

지금도 죄송하게 여기고 있는 것은, 이북에선 자유롭게 그림을 그릴 수 없다면서 주인은 자주 술을 마셨고, 취하면 저에게 주정을 부리는 일이 거듭되었을 때, 마음속으로 이럴 바엔 일본으로 돌아가는 게 낫겠다고 생각한 적이 더러 있습니다.[114]

자유롭지 못하다는 것, 술을 자주 마셨다는 것, 주정을 부렸다는 것. 이중섭이 견딜 수 없었던 것은 바로 그 '자유롭지 못하다'는 사실이었다. 그런데 여기서 이어지는 야마모토 마사코의 증언은 매우 흥미롭다.

그때 저는 그이가 괴로워하는 원인이 바로 표현의 자유였다는 점을 바르게 이해 못했던 것입니다. 당시의 그는 벽화의 모사를 갈망하고 있었습니다. 어떻든 그런 가운데서도 연필의 소묘를 열심히 했던 건 사실입니다. 전쟁 후의 이북엔 유화의 안료를 구하기 힘들었으니까요.[115]

'표현의 자유'를 억압당했을 때 괴로워하는 것은 당연한 일인데 문제는 바로 다음에 이어지는 세 가지 내용이다. 하나는 '벽화 모사 갈망'이며, 또 하나는 '유화 안료 구입난'인데 그 두 가지가 안 되므로 '연필 소묘에 열중'했다는 것이다. 이 내용만으로 보면, 이중섭에게 표현의 자유를 가로막는 장애는 벽화를 할 수 없는 사정과 더불어 재료 구입난이다. 그럼에도 불구하고 이중섭의 생애와 예술을 다룬 기존의 글들에서는 오직 '사실주의를 강요'하는 이른바 '이념과 미학의 독재 체제'로부터 자유를 억압당했다는 내용만을 즐겨 주장하고 있다.

시집 『응향』에 실린 구상의 시 「밤」을 읊조리는 이중섭을 생각하다 보면, 어머니와 아내를 두고 먼저 월남한 시인 구상의 모습이 떠오른다.

멧길 도가에서 화장한 상여의
곡성이 흐르고
아 이 밤의 제곡이 흐르고
묘소를 지키는 망두석의
소래처럼 쓰디쓴
고독이여
서거픈 행복이여

『나 사는 곳』의 속표지화를 그리다

이중섭은 1947년 6월 5일에 출간한 오장환의 네 번째 시집 『나 사는 곳』[116] 속표지화를 그렸다. 표지화는 최은석崔恩晳(1919~?)이 맡았고, 시집 전체의 장정은 이수형李琇馨이 맡았다. 이수형은 1949년 3월 「회화예술에 있어서 대중성 문제」[117]라는 미술비평을 발표했던 인물이고, 최은석은 1947년 4월 「배격해야 할 싸론주의」[118]라는 미술비평을 발표했던 인물인데, 특히 최은석은 1946년 조선미술동맹 서울시지부 서기국 국원으로 활동하고 있었다.[119]

오장환은 1937년 8월 풍림사風林社에서 첫 번째 시집 『성벽』城壁[120]을 출간한 이래 1939년 7월에는 자신이 경영하던 출판사 남만서방南蠻書房에서 두 번째 시집 『헌사』獻詞[121]를, 그리고 해방 뒤 1946년 7월 정음사正音社에서 세 번째 시집 『병든 서울』[122]을 낸 바 있었다. 오장환은 1945년 5월 원산에서 이중섭의 결혼식 하객으로 어울린 다음 그해 11월 경성에 올라온 이중섭과 해후했는데, 이때 자신의 다음 시집에 그림을 그려달라는 부탁을 해두었다. 그 뒤 자신의 첫 번째 시집 『성벽』을 1947년 1월에 재간행했는데 이때 표지화를 최재덕에게 그리게 했다.[123] 최재덕은 이중섭과 조선신미술가협회 동료로서 절친한 벗이었으므로 오장환은 최재덕의 표지화가 실린 이 시집을 자랑스레 원산으로 부쳐주면서 네 번째 시집을 준비하고 있으니 그림을 그려달라고 했던 것이다. 이중섭은 『성벽』을 넘겨보다가 마음에 드는 시 한 편을 발견했다. 「전설」이었다.

느티나무 속에선 올빼미가 울었다. 밤이면 운다. 항상 음습한 바람은 얕게 나려 앉았다. 비가 오던지, 바람이 불던지, 올빼미는 동화 속에 산다. 동리 아이들은 충충한 나무 밑을 무서워한다.[124]

그렇게 생각하며 이중섭은 『나 사는 곳』에 수록할 원화原畵를 당시 열여덟 살의 원산공립중학교 졸업생 김광림에게 보여주면서 다음처럼 설명해주었다고 뒷날 김광림이 증언했다.

부부 싸움을 하던 아내가 도망쳐 나무에 올랐지. 뒤쫓아간 남편이 내려오라고 호통을 치지만 좀처럼 내려오지 않자, 물건*을 꺼내들고 내둘러 보였더니 냉큼 내려오더라나[125]

해학에 넘치는 희극 작품이라는 것인데 그렇게 보기에는 너무나도 무겁고 표현이 강렬하다. 특히 화폭 전면을 압도하는 먹빛 나무들, 붉은빛 일색인 여성의 강렬한 몸짓이 진지하기 그지없다. 속표지 그림 〈나 사는 곳〉도01은 잎사귀 하나 없는 고목 아래 두 남녀의 수상스러운 상황을 연출해놓은 연극무대와도 같은 작품이다. 남자는 흰옷 차림 그대로지만 여자는 붉은옷 차림으로 그렸고 무엇보다 여자가 남자를 버리고 떠나가는 모습이어서 비상한 상황임을 암시하고 있는데, 등장하는 고목과 남녀 모두 무엇인가를 상징하는 기호처럼 보인다. 그 상징은 앞섰던 사람들의 주검이 잠들어 있는 무덤이거나 끝도 가도 없는 고향의 붉은 산에 숨겨진 어떤 비밀인데 지금 이 순간 두려움에 떠는 현재와 아직도 멀고 먼 미래 같다.

이 그림을 보내오자 장정을 맡은 이수형과 저자 및 출판사가 논의한 끝에 이중섭의 그림은 속표지화, 최은석의 판화는 표지화로 결정하였다. 이중섭이 보내온 그림이 책 제목 『나 사는 곳』과 어울리지 않았기 때문이다. 시집에 실린 시 「나 사는 곳」을 그대로 옮겨보면 다음과 같다.

밤늦게 들려오넌 기적 소리가
사─ㄴ 짐승의 우름소리로 들릴 제
고향에도 가지 않고
거리에 떠도는 몸은 얼마나 외로울 건가

려관ㅅ방의 심지를 돗구고

* 물건은 '남성의 성기'를 의미한다.

생각 없이 쉬고 있으면
단간방 구차한 살림의 벗은
찬 술을 들고 와 미안한 얼골로 잔을 권한다

가벼운 술기운을 누르고
떠들고 싶은 마음조차 억제하며
조용 조용 잔을 논을 새
어느듯 눈물방울은 옷길에 구르지 아니하는가

'내일은 또 떠나겠는가'
벗은 말없이 손을 잡을 때

아 내 발길 대일 곳 아모데도 없으나
아 내 장담할 아모런 힘은 없으나
언제나 서로 합하는 젊은 보람에
홀로 서는 나의 길은 믿어웁고 든든하여라
_ 오장환, 「나 사는 곳」, 『나 사는 곳』, 헌문사, 1947

오히려 이중섭의 그림은 시집에 수록된 시 「성묘하러 가는 길」[126]에 어울리는 느낌이다.

이런 곳에
님이 두고 가신 주검의 자는 무덤은
아무도 헤아리지 아니하는 황토산에
나의 가슴에—
_ 오장환, 「성묘하러 가는 길」

이뿐만 아니라 함께 수록된 또 다른 시 「붉은 산」[127]의 풍경처럼 올빼미 우는 음산한 고향의 전설 같기도 하고 또 주검이 잠든 황토산의 모습 그대 로이기도 했다.

가도 가도 붉은 산이다
가도 가도 고향뿐이다
이따금 솔나무숲이 있으나
그것은 내 나이같이 어리고나
가도 가도 붉은 산이다
가도 가도 고향뿐이다
_ 오장환, 「붉은 산」, 1945년 12월

이중섭은 어떻게 오장환과 인연을 맺은 것이었을까. 최초의 만남은 1935년에서 1940년 사이 일본 도쿄에서였는데 1945년 5월 이중섭의 결혼 식 하객으로 참석하기 위해 서울에서 원산까지 발걸음을 했을 만큼 이미 막역한 사이로 발전해 있었다.

오장환은 1933년 『조선문학』을 통해 등단하여 이용악李庸岳(1914~1971), 서정주徐廷柱(1915~2000)와 더불어 당대 '시단 3대 천재'로 불렸던 샛별 같 은 청년이었고, 1937년 메이지明治대학 전문부에 진학했다. 이중섭도 1937 년 문화학원에 진학한 뒤 문학수, 김환기와 더불어 화단에서 절정의 평가 를 받던 전위작가였으니 서로 모를 리 없었다. 더구나 이 시절 오장환은 김 광균金光均(1914~1993), 이봉구李鳳九(1916~1983)와 더불어 김만형, 최재덕, 이규상, 신홍휴 등과 어울렸고 특히 1938년부터 1941년까지 경성 관훈동 에서 남만서방을 경영했다.[128] 오장환은 남만서방에서 자신의 시집 『헌사』 며, 김광균의 『와사등』瓦斯燈, 서정주의 『화사집』花蛇集을 출판했는데 미술 장정에 각별히 주의를 기울여 『와사등』의 장정은 김만형에게,[129] 『화사집』 의 제자는 정지용에게, 속표지화는 김용준에게 맡겼다.[130]

이처럼 미술 장정에 대단한 열정을 보였던 오장환은 해방 직후인 1945년부터 미술비평 활동에도 적극적으로 나섰다. 해방 직후인 11월에 「새 출발을 맞이하여 미술계에 제언함」[131]을 발표했고, 1946년 5월에는 「조형미전 소감」,[132] 1947년 2월에는 「새 인간의 탄생」[133]을 발표함으로써 이미 미술계에 깊숙이 개입해 있는 상태였다. 「새 인간의 탄생」은 한 해 전인 1946년 12월 9일부터 14일까지 동화화랑 및 화신화랑 두 곳에서 열린 조선미술동맹전람회를 대상으로 삼는 비평이다.

그런데 이 전람회에 이중섭이 빠졌다. 이중섭은 조선미술동맹의 한 축을 이루던 조선조형예술동맹 회원이었다. 조선조형예술동맹은 조선미술가동맹과 통합했는데 1946년 11월의 일이었다. 바로 그때는 이중섭이 원산미술동맹 회원이자 부위원장을 맡고 있었으므로 경성의 조선미술동맹에 참가할 이유도, 필요도 없었다. 따라서 조선미술동맹전람회를 대상으로 삼은 비평 「새 인간의 탄생」에서 이중섭은 비평 대상이 아니었다.

"이중섭의 작품은 인민의 적"?

1947년 8월 원산에서 소련 현역작가전이 열렸을 적 일이다. 그때 모스크바에서 소련 작가와 평론가 커미셔너 세 명이 원산에 와서 조선인 작품을 보여달라고 해서 보여주었다. 조카 이영진은 1979년에 작성한 「이중섭 연보」의 1947년 항목에서 이 부분에 대해 다음처럼 기록했다.

모스크바에서 온 소련 노평론가로부터 근대 구라파歐羅巴(Europe)의 어떤 대가들에게 비해도 조금도 손색이 없는 훌륭한 작가라는 평을 들음.[134]

이영진은 이 증언의 출처까지 밝혔는데 당시 원산에서 여자사범학교 미술교사를 하고 있던 '김인호 씨의 말'이라고 했다. 또 당시 원산에서 함께 생활하고 있던 야마모토 마사코는 소련 비평가가 남편 이중섭의 작품을 보고 크게 감탄했다는 증언을 했다.

둘째 아이가 태어나던 해니까 1947년이었습니다만,* 그때 모스크바에서 온 소련의 노비평가가 주인의 그림을 보고 크게 감탄한 적이 있습니다. 유럽의 어떤 대가의 작품과도 손색이 없다고. 특히 그이의 색채 감각을 높이 평가했습니다.[135]

원산에서 이 소련 현역작가전이 열리던 때 평양에서 8·15해방을 기념하여 제1회 전국미술전람회가 열리고 있었다. 이중섭은 이때 원산미술동맹 부위원장 자격으로 위원장 김영주와 더불어 참석했는데 원산으로 돌아와 저 소련인 평론가로부터 높은 평가를 받고서 무척 고무되었을 것이다.

그런데 당시 강원도 고성군 예술동맹 위원장 한묵[136]은 40년의 세월이 흐른 1986년 7월 「내가 아는 이중섭 7」이라는 글에서 다음처럼 기록했다.

중섭의 작품을 보고 '인민의 적'이라고 했다. 그들이 말하기를 예술가는 어디까지나 인민의 봉사자이며 선량한 선도자로서의 의무를 수행해야 한다는 것이었다. 그런데 중섭의 그림은 인민에게 공포감을 주며 사물을 정직하게 그리지 않고 자기 주관에 의해 극단적으로 과장하기 때문에 인민을 기만하고 있다는 지적이었다. 그때 그들이 본 작품은 〈투우〉, 〈투계〉, 〈군조〉群鳥 등이었다. 굵은 터치touch로 힘차게 그린 것들이다. 성난 소, 성난 닭, 성난 까마귀 떼들이다. 그들의 논법대로 한다면 피카소의 〈게르니카〉Guernica도 인민의 적이라는 범주 속에 끼어들게 되는 게 아닐까.[137]

김인호, 이영진, 야마모토 마사코의 기록을 모두 부정하면서 아주 색다른 증언을 한 것이다. 그렇게 쓰고서 두 달 뒤인 9월에 한묵은 「벌거숭이 자연인을 묶어놓은 은지화 사건」이란 제목의 글을 다시 발표했는데 소련인 평론가의 말을 좀더 부연했다.

* '둘째 아이'는 첫 아이가 죽고 두 번째로 태어난 '태현'을 의미한다. 이태현이 태어난 날은 1948년 2월 9일이다. 인용문의 1947년은 1948년의 오기이다.

그들의 말에 의하면 "이 화가는 구라파의 많은 예술가들처럼 천재에 속한다. 그런데 천재처럼 위험한 것은 없다. 왜냐하면 노력에 의해서 얻은 것이 아니기 때문이다. 예술가는 어디까지나 인민의 봉사자이며 선량한 선도자로서의 의무를 수행해야 한다. 그런데 이 화가의 그림은 인민에게 공포감을 주며, 사물을 정직하게 그리지 않고 자기 주관에 의해서 과장하기 때문에 인민을 기만하고 있다"는 것이다.[138]

한묵의 증언은 김인호와 야마모토 마사코의 증언을 부정할 만한 근거를 가지고 있지 않다. 더욱이 한 해 전인 1946년 8월에도 이중섭은 소련인 평론가들로부터 찬사를 얻은 바 있었다.[139] 그렇다면 어떻게 한 해 만에 "유럽 대가 수준"이란 찬사가 "인민을 기만하는 적"이란 말로 돌변할 수 있는 것일까. 따라서 한묵의 말대로라면 1946년의 그들과 1947년의 그들이 아주 다른 미학의 소유자로서 당시 모스크바 미술계가 두 갈래로 나뉘어 있었거나, 그게 아니라면 왜곡된 기억이 만든 것이다. 그러므로 김인호, 야마모토 마사코 대 한묵, 양쪽 가운데 어느 한쪽의 증언은 거짓이다.

한묵의 기억을 사실이라고 가정해놓고 보면, 당시 유력한 소련인으로부터 그와 같이 규정된 이중섭은 구상이 겪어야 했던 『응향』 사건 이상의 사태를 겪어야 했다. 당시 소련은 제2차 세계대전에서 반파쇼 연합국가의 일원으로 식민지 조선을 해방시킨 국가였고 북조선노동당은 물론 북조선 인민위원회의 가장 강력한 지원 세력이었다. 그러므로 조선 미술가들에게 소련의 미술가들이 끼치는 영향력은 대단했다. 그들이 지목한 '인민의 적'이라면 이중섭은 이후 창작, 발표 행위에 심각한 장애와 마주했을 것이다.

하지만 원산미술동맹 부위원장 직책에서 경질되었다거나 그로 말미암아 어떤 징벌을 당했다는 기록이나 증언은 한묵 이외에는 없다. 당시 이중섭이 '인민의 적'이 되었다면, 아내, 조카, 후배 모두에게 잊을 수 없는 기억으로 새겨졌을 것인데 단 한마디의 증언도 남기지 않았다.

1947년 8월 서울과 평양, 이중섭은 어디에?

이중섭은 1947년 8월 원산미술동맹 부위원장 자격으로 평양에서 열린 8·15기념 제1회 전국미술전람회에 작품을 출품하고 연고지를 여기저기 방문했다.[140] 이 전람회는 8·15광복 두 돌을 기념하는 전국미술전람회였는데 그 규모는 다음과 같이 방대한 것이었다.

제1차 전국미술전람회를 개최하였고 또 평양, 신의주, 남포, 해주, 원산, 함흥, 청진 등 각 지구별로 미술전람회가 연이어 (열렸다)[141]

이때 이중섭이 어떤 작품을 출품했는지는 알 수 없지만 이곳에서 문학수·길진섭·최재덕을 만났으며, 이들로부터 평양에서 활동할 것을 권유받기도 했다. 당시 평양 미술계를 주름잡던 활동가인 문학수·길진섭·최재덕 들이었으므로 빼어난 역량을 지닌 이중섭을 탐낸 것이다. 고은은 이때 이중섭의 행적을 다음처럼 기술했다. 문학수, 길진섭, 최재덕을 '월북 미술가'로 지칭하면서 그들이 이중섭을 보고 평양에서 일하라며 이렇게 권유했다고 한다.

"인민의 예술만이 예술일세, 자네의 재질에 이데올로기ideology를 넣으면 사회주의 리얼리즘을 완성할 수 있네."[142]

고은은 또 평양의 이종사촌 형 이옥석李玉錫이 평양 활동을 권유했지만 거절했으며, 이옥석과 함께 서평양역까지 배웅 나온 또 다른 이종사촌 이효석, 이광석 그리고 외종 몇 사람과 헤어지면서 "이번 여행이 평양과의 결별이라고 확신했다"고 썼다. 그리고 원산으로 귀향한 뒤 외부와 단절한 채 지내면서 "월남할 생각도 해본 적이 있다"고 했다. 이중섭이 단호하게 평양과 결별했으며, 사회주의 리얼리즘도 거부했다고 본 것이다. 이뿐만 아니라 길진섭은 물론 김순남金順男(1917~1986), 정지용鄭芝溶(1902~1950), 이태

준李泰俊(1904~1960년대 초)을 거명하면서 월북이란 "정치적 로맨티시즘"에 불과하며, 거꾸로 월남은 "수난의 예감으로 강조된 망명 행위"였다고 했다. 왜냐하면 북한은 "강제된 사회질서로 예술가에게 체형과 같은 부자유를 요구"했기 때문이라는 것이다. 이런 서술은 이들 길진섭, 김순남, 정지용, 이태준 네 명에 대하여 거의 아무것도 알려지지 않던 시절의 이야기다.

이태준은 일찍이 1946년 8월에 월북했는데 남조선민주주의민족전선 문화부장 및 조선문학가동맹 부위원장으로 활동하던 중이었고, 1948년에 월북한 김순남은 북조선이 국가國歌 대신 부르던 「인민항쟁가」의 작곡가라는 이유로 체포령이 내리자 월북한 것이며, 길진섭은 1948년 8월에 열린 조선최고인민회의 해주대의원 자격으로 참석하러 갔다가 평양미술학교 교원으로 취임한 것인데 평양은 그의 고향이었으므로 월북이랄 것도 없었다. 또 정지용의 경우는 1950년 한국전쟁 때 서대문형무소에 수감되었다가 납북당한 것이므로 월북이 아니다. 그러므로 '정치적 로맨티시즘'이라는 설명은 오늘의 시점에서 보면 적절하지 않다. 월남도 마찬가지다. 월북과 짝을 이루는 행위로서 재고해야 할 어떤 것일 뿐이다.

그런데 같은 시기인 1947년 8월 서울 동화백화점 화랑에서 열린 조선미술문화협회 창립전에 이중섭이 출품했다는 증언이 있다. 이 전람회에 출품했던 백영수白榮洙(1922~)는 뒷날 1983년 「조선미술전」이라는 글에서 이중섭이 자신과 함께 출품했다고 밝혔다. 그렇지만 조선미술문화협회전 창립전 안내장 「제1회 조선미술문화협회전」에 실린 명단에는 두 사람의 이름이 없다.* 그 뒤 어떤 기록에도 백영수, 이중섭의 이름은 등장하지 않는다.[143] 나아가 조선미술문화협회는 창립전 이후 1948년 2회, 3회전을 연속 개최했는데 당시 언론지상에 나타난 회원 명단[144]에도 백영수와 이중섭의 이름

* 회원 및 출품자 명단은 김재선, 이해성, 손응성, 남관, 이쾌대, 임완규, 임군홍, 이규상, 신홍휴, 이인성, 김인승, 박영선, 박성규, 홍일표, 조병덕, 한홍택, 엄도만, 이봉상이다(「제1회 조선미술문화협회전」, 조선미술문화협회, 동화백화점 4층 화부畵部, 1947년 8월 8~14일).

이 없다. 따라서 백영수의 증언은 스스로가 그 글의 서두에서 "지금 그 순서는 잘 기억나질 않지만 비슷한 시기였던 것 같다"[145]고 했듯이 정확한 기술이 아니다. 결국 백영수의 증언을 방증해줄 신뢰할 만한 자료가 나타나기 전에는 이중섭이 조선미술문화협회 창립전에 출품했다고 볼 수 없다.[146] 그러니까 이 시기에 이중섭은 평양에 있었던 게다.

해방 공간에서 창작에 몰입하다

1948년 여름 원산의 번화한 도심지에 다방이 있었다. 뒷날 소설가가 된 원산 출신의 이호철李浩哲(1932~)이 이때 원산에서 고등학교를 다니고 있었는데 그 다방을 처음 본 기억을 이렇게 남겼다.

하얀 페인트paint 칠에다 창유리도 짙은 바다 빛이던가. 길 건너의 모모 건물 담벼락에 기대어 서서, 나는 적의와 선망을 반반 섞어 그쪽을 뚫어지게 건너다보았던 것이다. 겉모양부터 그렇게나 날씬하고 세련되어 보일 수가 없었다. 파이프 pipe를 문 음악인들이 드나들고, 기품 있게 생긴 말라깽이 화가가 드나들고, 최인준, 김북향 같은 소설가가 드나들었던 것이다.[147]

당시 원산 예술가들의 면모를 보면, '파이프를 문 음악인'은 이중섭의 첫 제자 김영환의 형으로 작곡가인 김영일金永日이었고, '기품 있게 생긴 말라깽이 화가'는 한상돈을 비롯해 이중섭, 김민구, 김인호, 장응식, 김충선, 김영환 들이었다. 소설가 최인준崔仁俊(1912~?)은 평양 출신으로 이곳에 와 있었고, 김북향金北鄕(1918~1973)은 원산 아래 강원도 고성 출신으로 해방 직후 강원도 인민위원회, 조선문학예술총동맹 강원도위원회 활동가였다. 한묵도 원산에 출입하고 있었다. 한묵은 강원도 고성, 김민구는 통천通川에 거주하고 있어 어렵게 만나곤 했는데 그러므로 '삼총사'가 어울려 논다고들 하였다.[148] 또 박수근도 원산에 출입하고 있었다.* 이뿐만이 아니었다. 저 삼총사는 다음과 같이 했다.

고향에 와서 또 셋이서 왔다 갔다 했어요. 그러니까 평양에 우리 셋이 올라가면, 평양 대회 때는 늘 올라가거든요.[149]

평양에도 어울려 함께 출입했던 것인데 양명문은 이 시절 이중섭이 평양에 갈 때면 여러 벗들을 만나곤 했고, 맵시 있는 차림새였던 것으로 기억한다.

해방 후에 중섭은 가끔 평양엘 왔다. 나와 중섭은 시내 골동상을 배회하면서 조선조 백자 항아리며 필통 등을 샀다. (……) 문화학원 동창인 김병기 집에 모여 밤이 새도록 술을 마셨다. 중섭은 별로 말이 없었다. 화우들의 미술 논쟁에도 거의 무관심이었다. (……) 나도 그 무렵 중섭을 찾아 가끔 원산엘 갔다. 중섭은 광석동에 분가하여 살고 있었다.[150]

옷차림은 꼭 무슨 직공의 노동복 같은 것을 입고 광부들의 모자 같은 것을 쓰고 다녔다. 그러나 몸에 꼭 맞고 매우 세련된 스타일이어서 특이한 멋을 지니고 있었다. 어느 모로 보나 상식적인 차림은 아니었다. 그렇다고 의식적인 부자연스러움은 없었다. 노르스름한 코밑수염이 잘 어울리기도 했다.[151]

야마모토 마사코의 이야기를 따르면 이중섭은 해방 공간 원산에서 재료난에 시달리는 가운데서도 창작에 몰입했다. 유채화는 어려웠지만 연필 소묘는 얼마든지 해나갈 수 있었다.

그런 가운데서도 연필의 소묘를 열심히 했던 건 사실입니다. 전쟁(1945년까지 일본이 벌인 침략전쟁) 후의 이북엔 유화의 안료를 구하기 힘들었으니까요.[152]

* 이구열, 「이중섭 연보」, 『이중섭』, 효문사, 1976. 그 뒤 1986년 『이중섭전』(중앙일보사, 1986)의 「이중섭 연보」에도 같은 내용이 실리지만 이는 이구열의 것을 그대로 옮겨놓은 것이다.

오산고보 시절부터 습관을 들인 작품 제작 태도는 여전했는데 이때에도 소를 관찰하는 일을 그치지 않았다. 너무 집착해서 문제를 일으킬 정도였다.

남의 집 소를 너무나 열심히 관찰하다가 그만 소도둑으로 몰려서 잡혀간 일까지 있었답니다.[153]

또 원산미술동맹 위원장 김영주는 뒷날 원산 시절을 회고하면서 이중섭이 "스케치북에다가 원화를 숱하게 그리던 해방 직후"[154]였다고 하면서 어느 날엔가 광석동 화실에 가서 '마티엘matière의 비밀'을 목격했는데, 그때 이중섭이 다음처럼 말했다고 기록했다.

이놈을(색채) 발라야 하겠는데 붓은 시원치가 않어. 그래서 생각다 못해 파렛트palette, 나이프knife를 절반가량 동갱이를 내서 이걸 가지고 문대고 긋고 지우고 칠한다네.[155]

그러니까 아예 유채화 안료가 없어서 연필 소묘만 한 것은 아니었다. 1947년 12월 4일 월남한 김광림은 뒷날 이중섭의 작품에 대해 다음과 같이 이야기했다.

원산 시절 그가 나에게 준 한 폭의 그림도 리얼리즘realism의 시작試作이었던 것으로 기억한다. 두 아낙네가 광우리를 이고 손엔 고기를 든 모습이었다. 치마폭의 곡선미가 지금도 눈앞에 선하다.[156]

월북한 오장환과의 해후

1947년이 끝나갈 무렵 어느 날 김광림이 찾아와 월남을 결심했다며 통보를 해왔다. 이에 이중섭은 이런저런 이야기를 나누다가 김환기와 최재덕 두 사람 앞으로 이 어린 소년을 보살펴달라는 내용의 편지를 써주었다. 김

광림은 1947년 12월 4일 한탄강을 건너다가 연천漣川에서 보안서원에 쫓기는 탈출극을 연출한 끝에 성공했다.[157] 원산미술동맹 위원장 김영주도 얼마 전 월남했으니 한 사람 한 사람, 곁을 떠나는 것이 못내 안타까운 시절 거꾸로 월북해온 사람도 있었다. 다름 아닌 시인 오장환이었다.

오장환은 1948년 2월 월북했다. 한 해 전인 1947년 2월 장정인張正仁과 결혼하고서 6월에는 시집 『나 사는 곳』[158]도 내고 또 조선문화단체총연맹 산하 문화공작대[159] 제1대 부대장으로 경상남도 일대를 무대로 활약하던 중 미군정의 체포령에 따라 아내와 함께 평양으로 떠났다. 1948년 2월 7일, 남조선노동당이 주도하는 남한 단독선거 반대 총파업 시위가 전국 규모로 일어나 숱한 사상자가 속출하던 와중이었다.

오장환은 평양에 거주지를 마련하고 4월에 북조선문학예술총동맹 기관지 『문학예술』에 발표한 「2월의 노래」에서 "남조선 곳곳에서, 우리 인민의 피 끓는 항쟁"을 목격했음을 회상하며, "나는 지금, 얼음장이 터지고 밀려나가는, 대동강 기슭에 서 있다"고 노래했다. 그리고 원산에 살고 있을 벗 이중섭을 떠올렸다. 평양과 원산을 잇는 평원선에 몸을 싣고 원산까지 가서 이중섭을 만났다. 거꾸로 이중섭이 평양으로 가서 만나기도 했다. 지난해 『나 사는 곳』 출판을 둘러싼 이야기며 살아온 세월을 나누는 오랜만의 해후였다.

그런데 이때의 상황을 김광림이 기록했다. 당시 김광림은 이미 월남해버려 그 자리에 있지 않았는데도 그의 기록은 너무도 생생하다. 이중섭이 반가운 마음에 오장환을 찾아갔는데 오장환은 이중섭에게 다음과 같이 자신을 설명했다는 것이다.

어제의 장환이가 아닐세.[160]

자신이 과거와 다른 사람임을 과시했다는 것이다. 그런 까닭에 이중섭은 "허! 참, 맥 나서"라고 탄식했는데 '맥 나서'란 말은 '맥脈이 풀린다'거나

'맥이 빠진다'는 뜻으로 기운 빠져 허망해진 상태를 표현하는 것이었다. 그러니까 오장환은 그야말로 '새 인간으로 탄생'한 것이었고, 이중섭은 '지난날의 인간' 그대로였던 게다. 그런데 김광림의 증언은 이상하다. 증언을 다시 정리해보면, 이중섭이 평양으로 가서 월북한 오장환을 만나고 원산으로 되돌아온 후 김광림에게 저 문제의 이야기를 해주었다는 것이다. 그런데 오장환은 1948년 2월 월북해서 평양에 있었고, 김광림은 그보다 3개월 전인 1947년 12월에 월남한 상태였다. 그러니까 이 이야기는 김광림이 뒷날 상상해서 쓴 기록인 셈이다.

1948년 2월 평양에 정착한 오장환과 해후한 이중섭은 오장환의 시집 『헌사』에 수록된 「나의 노래」[16]를 한껏 목청 높여 불렀을지도 모른다.

나의 노래가 끝나는 날은
내 가슴에 아름다운 꽃이 피리라

새로운 묘에는
옛 흙이 향그러
단 한번
나는 울지도 않았다
_ 오장환, 「나의 노래」 중

셋째 아들의 탄생

1948년 8월이 오고 한 달 내내 해방 3주년 기념예술축전이 평양을 비롯한 모든 도시에서 열렸다. 8월 6일부터 28일까지 열린 축전의 미술전람회에 조선미술동맹 위원장 선우담은 〈김일성 장군 초상〉을 출품했다. 원산미술동맹의 이중섭도 출품했지만 어떤 작품인지 기록이 없다. 이때 평양에 갔다면 1947년 9월부터 미술전문학교 교무주임으로 재직하고 있던 문학수를 만나 안부를 묻고 시국 이야기도 들었을 것이다.

전람회가 열리던 8월 15일, 서울에서 대한민국 정부 수립을 선포했다. 곧이어 9월 9일 평양에서도 조선민주주의인민공화국 정부를 수립했다. 이중섭은 이미 서울 출입은 하지 않고 있었지만 남북에서 각자 단독정부를 수립했으므로 당분간 원산에서 서울을 오갈 수 없다고 생각한 채 그렇게 세월이 흘러갔다. 그다음 해인 1949년 1월 23일 평양과 원산을 잇는 평원선 가운데 양덕陽德에서 천성泉城 구간까지 전기철도가 개통되었다. 서울과 원산을 잇는 경원선은 폐쇄되었지만 평양과는 훨씬 가까워진 것이다.

한 달 뒤인 2월 26일 문학예술총동맹 산하 각 동맹 중앙위원회 위원장 개선이 있었는데 미술동맹 위원장으로 정관철鄭寬徹(1916~1983)이 선출되었다. 정관철은 이중섭과 동갑내기로 도쿄미술학교를 졸업한 평양 출신 화가였다. 그다음 날, 2월 27일과 28일 이틀 사이에 문학예술총동맹 3차 대회가 열렸다. 당연히 원산미술동맹 부위원장 이중섭은 대회에 참석하기 위해 전기철도로 단장한 평원선을 탔을 것이다.

원산으로 되돌아온 지 두 달 뒤인 1949년 4월 20일 황해도 안악군에서 고구려 벽화고분이 발견되었다. 그래서 들뜬 분위기에 빠져들고 있었는데 8월 16일 셋째 아들 태성泰成이 태어났다. 이중섭은 광석동 산비탈 집에 있던 작업실을 두고 다시 시외 변두리 송도원 쪽에 작업실을 마련했다. 아무래도 식구가 늘어나고 보니 작업에 더욱 열중해야 할 공간이 필요했던 것이다. 이종석은 「이중섭 연보」 1949년 항목에서 다음과 같이 썼다.

사람들을 피해 송도원 해수욕장 일대에서 제작에 몰두함.[162]

그런데 이구열은 「이중섭 연보」 1949년 항목에서 "사람들을 피해 해변가의 조용한 곳에 숨어 자유로운 환상과 염원을 담은 특이한 그림에 홀로 열중하다"[163]라고 상세하게 묘사했다. 글쎄, 해변가라면 명사십리로 유명한 원산의 경우 오히려 더 많은 사람들이 찾는 곳인 데다 이중섭의 쾌활한 성품으로 보면 사람을 피할 까닭이 없으니 '사람들을 피해'라는 기록은 재고

해야겠다.

박수근과의 만남

1949년, 이중섭은 박수근과 어울렸다. 이구열이 1976년에 발표한 「이중섭 연보」 1949년 항목에는 다음과 같이 서술되어 있다.

강원도 금성에서 중학교 미술교사를 지내던 박수근과 가까이 마음을 주고받으며 서로 존중하는 참된 교우관계를 두텁게 하다.*

그런데 이구열의 기록 이외에 두 사람의 만남을 언급한 증언이나 기록은 전혀 없다. 최열의 『박수근 평전』에 실린 「박수근 연보」 1949년 항목에 "이 무렵 이중섭과 만났다"[164]는 기록도 별다른 근거가 있는 것은 아니다. 하지만 두 사람이 만나지 못했다고 단정 짓는 것도 섣부른 일이다.

해방 공간에서 박수근은 아내 김복순과 더불어 조선민주당 강원도당 당원이자 지역 군, 면의 대의원으로 선출될 만큼 공공연하게 사회활동 일선에 나서고 있었다. 따라서 강원도 금화군 금성면에 거주하고 있던 박수근이 임시도청 소재지인 원산시의 미술단체와 무관한 활동을 했다고 생각할 수 없다. 같은 이유로 고성의 한묵, 통천의 김민구가 원산을 드나든 까닭이 이중섭과의 인연도 인연이지만 행정구역과도 관련이 있는 것처럼 박수근 또한 그랬던 거다. 그러므로 원산미술동맹 위원장 김영주며, 부위원장이었던 이중섭을 만나는 것은 당연한 일이다. 이렇게 생각하면 두 사람이 만난 것은 늦어도 1946년 원산에서 열린 강원도 해방기념종합전람회 시절부터였고, 따라서 1949년만으로 제한할 이유가 없을 것이다.

*　　　이구열, 「이중섭 연보」, 『이중섭』, 효문사, 1976. 그 뒤 1986년 『이중섭전』(중앙일보사, 1986)의 「이중섭 연보」에도 같은 내용이 실리지만 이것은 이구열의 것을 그대로 옮겨놓은 것이다.

❙ 벌거벗은 가족? ❙

고성의 한묵, 통천의 김민구가 강원도의 임시 행정수도인 원산으로 나오려면 서로 기차 시간을 알려주고 기차 안에서 만나곤 했는데 야간열차였으므로 대개 아침에야 원산에 도착했다. 1949년 가을 어느 날이었다. 한묵이 그때를 다음과 같이 회고했다.

우리 둘이는 미혼이나 둥섭이는 결혼을 해서 꼬마 녀석이 두 놈이 있었다. 어느 날 아침, 역에 닿은 즉시 곧장 광석동 둥섭이네 집으로 달렸다. 소리 없이 대문 안으로 들어서 장지 틈으로 들여다보았더니 네 식구 모두 나체가 되어 이불 위에서 뒹굴고 있지 않겠는가. 엄마 아빠의 이불을 아이들이 마구 잡아당긴다. 그럴라 치면 아빠는 요놈 하면서 소모양 엉금엉금 기어 좁은 방을 돌고 돈다. 아이들은 깔깔대며 애비 소(둥섭이) 불알이 덜렁덜렁하는 것을 볼 수 있었다. 우리들은 킥킥거리다가 억제할 수 없어 후닥툭탁 도망을 쳐나왔다.[165]

한묵이 왜 저와 같은 이야기를 무려 40년 가까이 지난 뒤인 1986년에 했을까. 한묵은 이 글에서 이중섭이야말로 '자유인'自由人이며 저 자유가 '희화'戲畵, 다시 말해 벌거벗은 가족을 그릴 수 있는 '원동력'原動力을 증거하고자 했다고 밝혔다.

당시 광석동 이중섭의 집에는 칠순의 노모가 함께 살고 있었다. 친구 집이니 아침에 들를 수도 있겠고, 열린 대문에 소리 하나 없이, 기척조차 내지 않고 마당을 가로질러 갈 수도 있었겠지만 그렇다고 해도 인기척 하나 없이 "장지 틈으로" 훔쳐보는 행위는 제아무리 친구 사이라고 해도 까닭 없는 일이요, 지나친 일이다. 이런 행동은 칠순 노모가 안 계시더라도 일상으로부터 크게 벗어난 행동이요 안하무인의 태도라서 상

238

상조차 하기 싫은 일이다. 신혼부부의 첫날밤 그 같은 풍습이 있다고는 하지만 저처럼 일상의 순간에 이루어질 일은 아니다.

따라서 문제는 증언 내용이 아니라 증언자. 40년이란 세월이 흐른 뒤 그와 같은 이야기를 꺼내는 증언자의 의식이 문제라는 것이다. 훔쳐보는 행위를 시도한 게 사실이라면 그 행동이야말로 비상한 관음증觀淫症이고 또 나체 가족의 모습이 사실이라면, 그 가족의 부모는 괴이한 정신 상태인 것이다. 이처럼 비상하고 괴이한 행태를 통해 천진난만한 천재를 증명하려는 의도로 꾸몄다고 해도 행위자와 증언자 모두를 괴물로 만들 뿐이다. 결혼한 지 이미 4년의 세월이 흘러 첫아이를 잃고, 연이어 태어난 갓난아이 둘을 키우는 일이 온통 벌거벗고 놀 만큼 즐겁기만 한 일이 아니다.

남쪽으로

전쟁, 전시체제에서의 이중섭

1950년 6월 25일 전쟁이 일어났다. 이중섭 일가는 시가지 밖의 누이 집으로 피난을 떠났는데[166] 전시체제 아래 또다시 주민소개령에 따라 일가족이 원산 시내 광석동 집을 떠나 예전의 안변군 내륙 쪽 과수원으로 들어갔다. 그런데 이때 조선민주주의인민공화국 최고인민회의가 7월 1일자로 전시총동원령을 선포함에 따라 이중섭을 비롯한 원산미술동맹 회원들은 전시체제하의 원산에서 미술가로서 종군해야 하는 당위의 현실을 마주해야 했다.

하지만 이런 상황에 이중섭이 어떻게 대응했는가에 관한 증언은 없다. 고은은 『이중섭 그 예술과 생애』에서 이때 이중섭은 일가족과 헤어져 화가 장응식, 김인호와 함께 안변의 석왕사釋王寺가 있는 학이리學二里의 금광金鑛 폐광으로 들어갔다[167]고 했다. 종군화가의 임무 또는 인민군 사역으로부터 도피했다는 것이다. 제자 김영환도 안변에 살다가 형 김영일을 비롯한 몇 명과 더불어 석왕사 깊숙한 산골짜기에 지하호를 파고 몇 달 동안 연명해야 했다.[168] 같은 석왕사 근처지만 이중섭 일행과는 연락이 닿지 않는 별도의 지하호였다.

그런데 또 다른 기록자인 이활은 「이중섭의 인생과 예술의 운명」에서 7월이 아니라 "9월에 접어들자 45세까지 동원 대상으로 하는 이른바 내각 긴급결정"에 따라 도피하여 야마모토 마사코가 세 끼니를 부지런히 공급하는 "달력도 없는 지하호의 생활"[169]을 시작했다고 했다. 그렇다면 어둡고 축축한 굴 속 생활을 한 기간은 3개월이 아니라 1개월이 맞다. 그리고 10월 10일 이전 어느 날 야마모토 마사코가 소식을 전해주었다.

아마 유엔군UN軍이 다가왔나 봐요. 조금만 더 땅굴 생활을 참으면 자유의 천하가 올 것 같아요.[170]

인민군에 동원되는 공포로부터 벗어날 수 있는 희망은 그러니까 유엔군이었고 땅굴 속에 갇힌 이중섭 일행에게 '자유의 천하'를 가져다줄 군대도 유엔군이었다. 그로부터 며칠 뒤인 10월 10일, 대한민국 국군 수도사단과 연합군 제3사단이 원산에 입성했다. 이중섭, 장응식, 김인호는 땅굴에서 나왔지만 국군의 검문에 걸려 즉결총살 직전에 살아나는 체험을 해야 했다고 고은은 묘사했다. 그러므로 이중섭은 희망이니 자유니 하는 환상을 버려야 했던 것인데, 이때의 사정을 고은은 다음과 같이 묘사해두었다.

원산 시내는 국군 진주로 다시 한 번 술렁거렸다. 시공관市公館에서 '원산 시민 위안의 밤'이 열렸다. 거기에 유치환, 오영수 들의 종군작가, 종군화가, 사진작가 들도 나타났다. 그러나 중섭은 그곳에 나가지 않는다.[171]

연합군 점령 아래 원산 미술계의 중심인물이던 이중섭은 위안의 밤에 나가지 않은 것과 상관없이 종군 문인 유치환柳致環(1908~1967), 오영수吳永壽(1914~1979) 일행과 만나 도쿄 유학 시절이며 전쟁 이야기 그리고 『응향』 사건으로 이미 월남하여 화제를 일으켰던 시인 구상의 안부까지 주고받 던 것인데, 이때의 만남은 통영 시절의 유치환, 서울 시절의 오영수로 이어지는 긴 인연의 시작이었다.

1950년 9월 30일 미8군 워커Walton Walker 사령관의 38선 돌파 명령과 더불어 유엔군은 파죽지세로 진군해나갔고 10월 10일에는 원산에 입성했다. 이때 최영림崔榮林(1916~1985), 장리석張利錫(1916~)이 금강산에 들어와 있었다. 전쟁이 한창이던 7월, 평양에서 상업미술가 유석준兪錫濬의 주선으로 최영림, 장리석 이렇게 세 명이 여행증명서를 만들고서 원산을 거쳐 금강산으로 들어간 것인데 신축 금강산호텔 벽화 제작을 목적으로 했다지만[172]

그보다는 피난인 셈이었다. 외금강 온정리 신계사神溪寺에 머물며 그곳 온정리에 살고 있던 한묵과 더불어 정세를 살피며 "그림을 몇 점 그리던" 생활을 하고 있었다. 그러다가 10월 10일 유엔군이 원산항에 입성함에 따라 원산으로 나아갔다.

국군과 함께 다시 원산으로 올라가서 이중섭의 집에서 신세를 지다가 해군 정훈실 문관으로 근무[173]

뜻밖에 평양 출신 동갑내기 화가들을 만난 이중섭은 누이 집에 거처를 마련해 이들을 맞이했다. 그렇게 한 시절을 보냈던 것인데 그들만이 아니었다. 10월 어느 날 전국문화단체총연합회 산하 문총구국대 대원 화가 이준李俊(1919~)이 포항에서 영덕을 거쳐 원산까지 올라왔다. 동부전선 종군작가였기 때문이다. 이때 함께 간 대원은 유치환, 오영수였다.[174] 바로 이들이 앞서 말한 '원산 시민 위안의 밤'에 출연한 인물들이다. 그리고 또 다른 부대에 소속된 종군화가 권옥연權玉淵(1923~2011)이 강원도 양구를 거쳐 원산, 함흥까지 올라갔다.[175]

9·28서울수복 이후에 이중섭 씨와 함흥으로 올라갔다. 그 길에 평강이라는 곳이 있는데 손희승 씨의 집이 평강이었다. 구경하고 하루를 보내는데 적군이 들이닥쳐 아궁이 속으로 피해 무사했다.[176]

아궁이 사건의 경우, 평강은 원산보다 한참 남쪽이므로 이중섭과 함께 겪은 사건은 아니다. 그리고 원산에 도착한 권옥연은 제국미술학교 선배인 이중섭을 찾아갔고 두 사람은 무슨 까닭인지 함께 함경북도 도청 소재지인 함흥을 방문했다. 권옥연의 고향이 바로 함흥이었으므로 이중섭이 권옥연 일행인 종군화가단을 안내하는 임무로 나선 것은 아니었다. 여행이었던 것일까. 아니면 전시체제 아래 어떤 사명 같은 것이었을까.

당시 함경남도 북청北靑 출신으로 공예가 유강렬劉康烈(1920~1976)과 그의 사촌 형인 화가 유택렬劉澤烈(1924~1999)이 활동하고 있었는데 유택렬은 금강산을 오가던 중 원산의 이중섭을 만나 교유하였고, 특별히 이중섭으로부터 목재 화구 상자를 선물로 받았다.[177] 뒷날 이중섭이 진해에 갔을 때 '칼멘Carmen다방'에서 유택렬과 조우하고 또 통영 시절 경남나전칠기기술원 양성소의 유강렬과 함께 생활했던 사실을 생각하면 이 시절 유씨 형제와의 교유 또한 의미 있는 인연이었다.

당시 함흥에는 제국미술학교 출신인 이수억李壽億(1918~1990)과 김형구金亨球(1922~)*를 비롯한 여러 미술가들도 머무르고 있었는데 함흥은 함경남도 행정수도로서 원산보다도 훨씬 큰 규모의 도시였고 북조선미술가동맹 함경남도 위원회가 있던 미술 활동 거점 도시였다.

원산신미술가협회를 조직하다

이 전시체제 아래서 지난날 원산미술동맹 회원들이 "이중섭을 찾아와 새로운 시대에서 미술가가 짊어져야 할 과제"를 논의했다. 이활은 그들을 "한상돈, 김남용, 김호궁, 한묵 등 비교적 프롤레타리아 리얼리즘에 동조를 꺼린 화가들"이라고 했는데 김남용, 김호궁은 누구인지 알 수 없다.

프롤레타리아 체제가 썰물처럼 물러가자 좌익의 미술동맹과도 같은 우익단체를 만들어 한 번 짓눌렸던 분풀이나 해보고 싶은 화가들도 더러는 있어서 이중섭 화백에게 자꾸만 미술단체 조직을 종용해왔다.[178]

그러나 이중섭은 "타일러 돌려보냈다"고 하는데 그 타이름은 "평화는

* 　　수도사단 정훈군 군속으로 활동하던 이수억은 1951년 1월 월남했다(「이수억의 연보」, 『이수억 화집』, 1988) 수도사단 종군화가로 활동하던 김형구는 1950년 12월 가족과 함께 월남했다(「작가 약력 및 연보」, 『김형구 화집』, 김형구화집발간위원회, 1985).

왔는데 무슨 조직이 필요하겠는가? 아틀리에에 들어앉아서 그림 그리는 자유를 누리라는 것인데 (……) 이것이 자유의 의미입니다"라는 식이었다. 이중섭은 그 시절 다음과 같은 발언을 했다.

우리가 뭐 정치를 하겠소? 경제를 바로잡겠소? 우리는 시대의 리더leader가 아니라 우리는 시대를 미는 국민의 한 사람일 따름입니다. 그 이상도 아니고 그 이하도 아니지요. 프롤레타리아 리얼리즘이 뭔지도 모르고 떠벌리면서 남의 위에 올라서려던 그들 '인간성의 폐허'를 우리는 5년 동안 보아왔지요. 그들에게서 나는 인간성을 느끼지 못했습니다. 말하자면 거짓 군상들이 양심에 뚜껑을 덮은 채 날뛴 거죠. 우리는 그러한 과거를 거울 삼아 인간성을 상실한 출발은 삼가야 합니다.[179]

남의 위에 올라서려는 정신은 버려야 합니다. 내가 그러면 남도 그럴 것 아닙니까. 그러면 무정부상태가 오죠. 우리는 열심히 그림이나 그립시다. 농사꾼이 농사를 열심히 짓는 거와 꼭 같이 말입니다.[180]

정치, 경제와 무관한 순수예술론을 설파하는 이중섭의 논리정연함은 매우 돋보이는 것이지만 살육의 전장에서는 너무나도 평온한 이상론이었다. 다만, 국민의 의무와 예술가의 사명이라는 경계에서 균형과 조화를 찾아야 한다는 다음과 같은 생각이 있었으므로 결국 미술단체 조직 일선에 나설 수 있었다.

국민의 한 사람으로서의 의무를 다하고, 미술가로서 그려야 할 그림을 자기 개성대로 그리면서 미술가 자신의 사회적 권익을 옹호하는 단체쯤이야 있어도 무방하겠지요.[181]

해방 직후 조선미술건설본부에서부터 원산미술동맹까지 가담했던 이중섭이었으므로 또 다른 단체에 가담하는 것이 새롭거나 놀라운 선택일 수는

없었다. 1950년 11월 말, 원산신미술가협회를 조직하고 스스로 위원장에 취임했다. 이때 회원은 한상돈, 한묵, 김민구, 김인호, 장응식, 김충선, 김남용, 김호궁이었는데 당연히 김영환도 있어야 했지만 피난지에서 학질과 늑막염으로 몸을 움직일 수조차 없는 상태였다.[182]

원산신미술가협회는 "미술가 상호의 친목과 제작 활동의 상호 자극"[183]을 위한다는 목적을 내세웠다. 이활은 원산신미술가협회의 활동에 대해 "전쟁의 북새통에서 한가로이 그림을 그린다는 것도 얼마나 어려운 일"인가를 몸소 체험하는 것이었다고 지적했는데 이 협회가 유엔군 통치하에서 벽보, 전단, 현수막과 행사장 장식 같은 활동을 했음은 저 이활의 증언에 포함되지 않았다고 해도 너무도 자연스러운 임무에 해당하는 것이었다.

원산신미술가협회는 자유 미술가들의 연락 장소로서 송도원 근처 대성관(식당 겸 주점) 건너편 2층 건물에 사무실을 두었다. 변변한 신문 하나 없는 난리통에 원산 미술가들은 여기서 내외 정세에 대한 의견을 교환하고 대처해야 할 공동의 길을 찾기에 바빴다.[184]

영원한 이별이 되어버린 월남

1950년 12월 6일 이중섭은 야마모토 마사코와 두 아들, 조카 이영진을 데리고 김인호 가족 및 한상돈 가족과 함께 모두 아홉 명이 해군 함정인 LST(landing ship tank 舟艇, 상륙용 거룻배)를 타고 월남을 단행했다. 이중섭의 집에 거주하던 동갑내기 화가 최영림이 원산의 해군 정훈실 문관으로 근무하고 있었으므로 대거 세 가족과 장리석까지 LST에 승선할 수 있었다. 해군 문관이 힘써주지 않았다면 이중섭은 김영일, 김영환 형제처럼 걸어서 가야 했을 것이다. 최영림은 다음과 같이 회고했다.

이중섭의 집에서 신세를 지다가 해군 정훈실 문관으로 근무, 그 후 LST를 타고 국군과 함께 월남한 것[185]

야마모토 마사코는 당시 월남 과정에 대해 그저 금세 '다시 돌아올' 잠깐의 이별 같은 것이라고 기억했다.* 야마모토 마사코의 말대로 "다시 돌아갈 줄만 알았"던 월남이었던 게다. 그랬기에 돈조차 마련하지 않은 채로 출발했다.[186] 남하할 때 "품에 지닌 재산은 조그마한 불상과 미술 도구가 담긴 '오일박스'oil box뿐이었다"[187]고 뒷날 부산에서 만난 박고석朴古石(1917~2002)이 말했듯이 그처럼 간단한 차림으로 월남했다. 그야말로 두 달, 길어야 석 달 여정으로 생각했으니 늙은 어머니와의 이별이 그리도 간단했던 것이다. 다시는 돌아오지 못할 영원한 이별이었던 월남은 그러나 그렇게 짧고도 가벼운 이별이었다.

* 이중섭 가족의 월남과 관련해서 고은은 해군 문관 한민걸韓民杰이란 사람이 우연히 이중섭을 알아보고 베푼 호의에 따라 LST를 탈 수 있었다고 했으며, 특히 다시는 되돌아올 수 없는 이별이라는 '비장'한 아름다움으로 묘사했다(고은, 『이중섭 그 예술과 생애』, 민음사, 1973, 113쪽).

1952년 12월 부산 남포동 거리를 걷고
있는 이중섭의 모습. 김복기 소장.

월남, 그 후

배를 타고 부산으로

1950년 12월 6일 원산항에서 해군 정훈실 문관 최영림의 배려에 따라 해군 함정 LST에 승선한 인원은 이중섭, 야마모토 마사코 부부와 두 아들, 조카 이영진 그리고 한상돈, 김인호 가족까지 모두 아홉 명이었다. 최영림, 장리석도 일행과는 다른 LST에 올라탔다. 이때 상황을 야마모토 마사코는 다음과 같이 기록했다.

그해 겨울이었지요. 12월 6일로 기억합니다. 이북으로 진주했다가 중공군의 개입으로 다시 남하하게 된 국군을 따라 한국 해군의 배로 내려왔습니다. 부산에 도착한 게 9일이었으니까 원산에서 부산까지 3일 걸린 셈입니다.[1]

원산신미술가협회 회장 이중섭의 월남 길은 바다 위에서 사흘이었지만 그 고통은 또 다른 월남 화가들에 비하면 행운에 속하는 것이었다. 도쿄 제국미술학교 출신 홍종명洪鍾鳴(1919~2004)은 1950년 12월 4일 평양에서 걸어서 서울, 서울에서 피난 열차를 얻어 타고 부산까지 기나긴 고난의 여정을 겪었다. 부부만이 아니라 한 살, 두 살짜리 두 아이를 데리고 가는 길이었으니 홍종명에게는 '혹독'한 길이었다.[2] 물론 이중섭 일행의 월남행도 그렇게 행복한 것은 아니었다.

돈이라곤 단 한 푼도 없었죠. 저희들은 이북에서 내려올 때에 입은 옷 외에는 아무것도 가진 게 없었습니다. 내려올 때의 유일한 재산이었던 주인의 작품들도 이북에 남으신 시어머님께 맡기고 왔으니까요. 다시 돌아갈 줄만 알았죠.[3]

그때는 누구나 그랬다. 야마모토 마사코의 말대로 '다시 돌아갈 줄만' 알았다. 홍종명도 그랬기 때문에 다섯 살짜리 큰딸을 평양에 남은 부모님에게 맡겨둔 채 떠났다. 마지막인 줄도 모르고 "그때는 '다시 부모님 앞에서 큰딸을 안고 웃어보겠지' 하고 생각했지요"[4]라고 했던 것이다.

이중섭의 제자 김영환의 가족에게도 사정은 마찬가지였다. 김영환은 이중섭보다 한 달 뒤인 1951년 1월 2일 늙으신 어머니와 헤어져 남하 채비를 갖추었다. 김영환, 김영일 형제는 어머니가 장만해준 도시락, 미숫가루를 챙기고 두둑한 내복 몇 벌, 유엔군에게서 얻은 군화로 무장하고서 길을 떠났다.

이렇게 헤어진 모자 간의 이별은 30년이 지난 오늘에조차 상봉의 기회는 영영 막혀버렸지만 집을 나설 당시에는 2~3개월이면 다시 국군의 북진과 더불어 만나게 되리라 믿었던 것이다.[5]

김영환 형제는 안변을 떠나 동해안 100리 길을 걸어 고조高潮라는 곳에 도착해서 김인호의 누나를 우연히 만났다. 여기서 스승 이중섭과 동료 김인호가 무사히 월남했다는 소식을 들은 이들은 하루 80~90리를 걸어 부산으로 향하던 중 영덕盈德에서 함흥 출신 권진규 중위의 소개로 김영환은 공병단에, 형 김영일은 동래 육군사관학교 군악대에 근무할 수 있었다.[6]

이중섭 일행을 태운 LST, 다시 말해 해군 후송선 동방호東方號가 부산에 도착했다. 1950년 12월 9일이었다. 원산에서 다른 LST 편으로 부산에 도착한 해군 정훈실 문관 최영림이 장리석과 함께 동방호에 올라와 이중섭 일행을 만났고, 최영림은 이중섭의 조카 이영진을 제주도에 위치한 정훈실 원산 기지사령부 소속 문관으로 배속해주었다.

이중섭 일행이 도착한 부산은 한국전쟁 피난민이 아니더라도 이미 과밀 도시였다. 일제가 일으킨 태평양전쟁으로 말미암아 징용, 징병되었거나 생계를 위해 일본으로 떠났던 이주민들이 1945년 8월 해방 이후부터 귀환하기 시작했다. 1945년 28만 명이던 인구가 1949년에 47만 명으로 홀

쩍 늘어난 상태였다. 게다가 전쟁이 일어난 다음 날, 6월 26일부터 서울 방면, 27일부터 강원도 동해시 묵호墨湖 방면에서 피난민들이 쏟아져 들어오기 시작했다. 감당할 수 없을 만큼 밀려드는 피난민의 물결로 인구는 가파르게 증가했다. 1951년 2월 10일 인구 조사 결과 88만 9,000명이었으니까 무려 40만 명이 늘어난 게다.

부산의 수용 능력은 30만 명이었다. 정부와 부산시는 피난민 수용소를 황급히 설치했다. 7만 명을 수용한 적기赤崎수용소를 비롯하여 남부민동 창고 그리고 영도, 초량, 송도, 서면, 수영, 해운대, 동래, 보수산, 구덕산 일대에 난민을 수용했다.

이렇게 부산에 쇄도한 피난민들은 미국을 비롯한 유엔 측의 구호물자에 생계의 일부를 의존하면서 기왕의 부산 시민들과 함께 1·4후퇴 후 부산으로 이동해온 기업체 및 기존의 기업체에 취업하거나 부두노동을 비롯한 막노동판에 참가하거나 또는 국제시장 등에서 상업에 종사하여 생활을 영위하였다.[7]

그러나 이러한 방식이 해결책은 아니었다. 정부는 임시비상구호대책위원회를 구성하고,[8] 「피난민 수용에 대한 임시조치법」을 발동시켰는데 부산을 포함한 경상남도 일대에서 실시하여 '좋은 성과'를 거둘 수 있었다. 핵심 조항인 제2조는 다음과 같았다.

제2조. 사회부장관은 귀속 재산 중 주택, 여관, 요정 기타 수용에 적당한 건물의 관리인에 대하여 피난민의 인원과 피난 기일을 지정하여 수용을 명령할 수 있다.[9]

이 법에 따라 '입주 명령서'를 발부하여 학교, 극장, 교회, 사찰, 창고를 수용시설로 활용하도록 강제하였지만 그마저도 충분치 못했으므로 도시 전역의 도로변, 하천변, 언덕의 빈터에 움막과 판잣집이 즐비하게 들어섰다. 여기 거주하는 난민의 구호에 필요한 양곡은 하루 평균 2만 석을 넘어

섰다.[10] 사정은 갈수록 나빠졌다. 난민 문제는 부산만의 과제가 아니었다. 9월 28일 서울을 수복하고서 한 달여가 지난 12월 초순, 허정許政(1896~1988) 사회부장관은 피난민이 너무 많이 늘어나자 "서울시는 의정부, 창동, 수색 등에 집단 수용할 것"이라면서 다음과 같은 수용 대책의 원칙을 밝혔다.

원칙적으로 서울, 부산, 대구, 대전 등 도회지에는 피난민 수용을 회피하고 도시 주변의 농촌에 한하여 수용할 것[11]

이에 따라 사회부는 최고자문기관인 피난민구호대책협의회를 구성하고서 중앙은 물론이고 지방 촌면村面 단위에까지 구호기관을 설치하겠다고 천명했다.[12]

사정이 이러한 때인 1950년 12월 9일 부산에 도착한 이중섭 일행은 신원 확인 절차를 거쳐 하선했고 곧장 부산만釜山灣 동쪽 해안 우암반도牛岩半島에 위치한 남구 감만동戡蠻洞 부두의 적산건물인 적기창고를 활용한 피난민 수용소에 들어가 머무르기 시작했다.[13] 부산에 도착한 홍종명도 민가와 같은 피난민 수용소에 머물렀다고[14] 했는데 피난민 대부분이 부산에 연고가 없으므로 미군 보충대가 설치한 적기창고 임시 피난민 수용소로 안내되어 갈 때였다.

엄격하다지만 어딘가 엉성한 신상 조사가 있었다. 원산미술동맹 부위원장, 원산신미술가협회 회장 경력을 조회했던 것인데 넘쳐나는 피난민을 감당할 수 없었던 행정당국의 인력난 탓이었다. 그렇게 시간이 흐른 끝에 피난 증명서를 발급받고서야 1개월 동안의 수용소 생활을 마칠 수 있었다. 야마모토 마사코는 수용소 시절은 '마구간 같은 피난민 수용소'라면서 다음과 같이 회고했다.

우리 가족은 곧 마구간 같은 피난민 수용소에 수용되었어요. 어떻게나 추웠던지……. 여기서 주인은 부두노동자로 날품팔이 일을 했습니다.[15]

이중섭이 부산 피난민 수용소 생활을 하고 있을 때인 12월 16일 당시 서울시의 열두 개 임시수용소에만 무려 피난민이 16만 명, 부산은 10만 명을 훨씬 넘는 상황이었으므로[16] 간단한 문제가 아니었다. 19일 사회부와 경남파견대, 경남도는 물론 군 관계자가 합동으로 관계기관 연석회의를 개최하여 다음과 같이 결정했다. 부산을 포함한 경남의 피난민 수용 능력이 10만 명이므로 이미 10만여 명을 훌쩍 넘긴 경남 피난민을 거제도巨濟島로 이송한다는 것이었다.

부산에는 피난민이 거리에 헤매고 있는데 이미 입주한 피난민은 그대로 있어도 무방하나 집을 구하지 못한 피난민은 거제도로 이송하게 할 것이라 한다.[17]

허정 장관은 12월 21일 다시 한 번 기자 회견을 열고 서울에 수용 중인 피난민에게 10일분의 식량을 지급하여 남하시키고 있다면서 나머지 남도의 피난민들도 섬으로 보내는데 수용소는 건물, 공장을 징발해 충당하겠다고 밝혔다.

경남 및 호남 지방에 결집된 피난민은 거제도, 남해, 제주도 등 각 도서에 분산개分散開시키고 있는데, 수용에 관해서는 수용소를 신설하기 곤란한 지경에 있으므로 유휴遊休 건물 공장 등을 징발하여 충당시킬 방침이다.[18]

같은 날 또다시 양성봉梁聖奉 경남도지사가 밝힌 부산 및 경남의 피난민 사정은 다음과 같았다.

현재 부산에는 정식으로 계획 수송에 의하여 수송된 피난민 6만 5,000여 명과 자유 피난민 3만여 명 도합 9만 5,000여 명의 피난민이 있는데 계획 수송에 의하여 들어온 6만 5,000여 명의 피난민에 대해서는 시내 28개소의 임시수용소에 수용케 하는 동시에 매일 쌀 2홉과 현금 50원씩을 주고 있다. 또한 1만 5,000여 명

의 피난민은 사회부 지시에 의하여 지난 17일부터 거제도로 이송 중이며, 앞으로도 계속 이송할 방침이다. 부산에는 중요 기지가 있기 때문에 피난민은 원칙적으로 받지 않기로 군과 미군 당국과 결정은 되어 있으나 앞으로도 이북에서 오는 피난민은 일단 부산을 거쳐 거제도로 이송하게 되어 있다.[19]

이중섭 가족에게도 이러한 정부의 피난민 소개 정책은 현실로 다가오고 있었다. 거제도 또는 남해로 갈 것인가, 아니면 저 멀리 바다 건너 제주도까지 갈 것인가.

부산에서 한 달여, 다시 따뜻한 제주도로

1951년 1월 중순 제주도에는 이미 4만 명가량의 피난민이 들어와 있었다.[20] 정부 사회부는 1월 15일부터 '제주도 집단 계획소개計劃疏開' 사업을 실시했다. 각 단체가 제주도로 집단소개를 희망한다는 신청서를 사회부에 제출하면 사회부에서 '허가증'을 교부하는 절차를 거쳐 매주 월요일마다 1회에 1만 명씩 무료 수송을 시작했다. 제1번 기선은 1월 15일 부산부두를 출항했다.[21] 이렇게 정부가 나서기 전부터 제주도는 피난지로 각광받고 있었다.

남으로 내려온 피난민과 일부 부유층의 이기주의 인사들은 남해고도인 제주도를 유일한 피난처로 알고 앞을 다투고 있어 정부당국에서는 제주도 피난행을 금지하게까지 되었다.[22]

유엔군은 작전상 이유를 내세워 제주도 피난행을 금지했지만 1950년 말부터 급격히 증가하기 시작한 피난민 소개 정책에 따라 입도 금지를 해제할 수밖에 없었다. 특히 중화인민공화국 군대가 1950년 11월 총반격을 개시한 이래 1951년 1월 1일 38선을 넘어 남하해옴에 따라 1월 3일 정부는 다시 부산으로 옮길 수밖에 없었고, 또다시 제주도는 피난민의 '낙원'으로 각광받기 시작했다. 1월 13일 『동아일보』는 2면의 표제 기사로 「관심의

제주도」를 내보냈다.

바람 많고, 돌 많고, 아가씨 많기로 이름 높은 제주도 한라산 아침 빛살과 서귀포의 저문 돛대로 반도팔경半島八境에 불려지든 제주도의 오늘에 있어 4·3사건의 쓰라린 기억도 잊어버린듯 유일의 피난처로 일반의 관심을 끌고 있다. 과연 오늘의 제주도는 의식주 모든 것이 풍부한 낙원이며, 피난처인가?[23]

물론 이 기사는 제주도의 고물가, 주택난을 들어 갈 만한 곳이 못 된다고 썼지만 그다음 날 기사 「3백만 명 수용」에서는 반대로 썼다. 태도가 돌변한 다음의 기사 내용은 놀라운 것이었다. 허정 사회부장관 및 미8군 대령 일행이 방문하고서 그 상태를 설명하면서 "도내의 실정으로 보아 약 50만 명의 피난민을 분산 수용할 수 있으므로" "식량은 현재 풍부한 편"이라고 했다. 또 허정 장관은 제주도야말로 피난민의 낙원이라고 여긴 듯 이렇게 호언을 했다.

제주도는 기후가 온난한 관계로 채난용採暖用 연료난이 없으며 수산물이 풍부하므로 주식물主食物만 확보하면 원주민을 합하여 최대한 300만 명을 수용할 수 있다.[24]

허정 사회부장관의 이러한 발언은 제주도 집단소개 정책 실시를 위한 '유혹'에 다름이 아니었다. 이어 사회부는 1월 15일 '제주도 집단 계획소개'를 곧장 시행했다.

1951년 1월 13일자 「요 구호피난민 수 경남 내에 14만 명」이란 기사에서 "경상남도에 있는 피난민은 11일 현재 약 50만 명으로 추산"된다고 하고서 부산의 경우 구호 대상으로 일정한 장소에 수용되어 있는 피난민 4만 명, 구호 대상자와 무관하게 자유로운 생활을 하고 있는 30만 명 그리고 시내 노숙자 5,000명이라고 했다.[25] 그래서 보건부는 이들 노숙자를 위해 부

산역 앞의 대한부인회관, 영도의 유치원, 부산진역 앞 이렇게 세 군데에 무료급식소를 설치하고 피난민들에게 식사를 제공하고 있었다.[26]

원산에서 함께 온 벗들은 곧장 제주도로 가거나 수용소에 잠시 있다가 출소해 자유피난민 신분이 되었으므로 적기수용소에는 이중섭 가족만이 남았다. 1951년 1월 초순, 한상돈은 형제 집안으로 떠나갔고, 김인호는 미군부대 문관으로 취업해 나갔지만 이중섭 일가족은 부산에 아무런 연고도 없었기 때문이다. 이에 따라 사회부의 수용 피난민 소개 정책인 '제주도 집단 계획소개'를 시행하자 수용 피난민 가족인 이중섭 일행은 종교단체에 포함되어 신청서를 제출했고, 1월 15일 월요일에 출항하는 1차 출항 기선에 몸을 실을 수 있었다. 2차 출항은 1월 22일이었고, 이때에도 1만 4,500명이 승선했다.[27] 물론 2차 출항 때 승선했을 수도 있지만 굳이 시간을 지체할 까닭이 없으므로 1차 출항으로 보아야겠다. 난민을 흩어놓는 소개 정책은 광범위하게 시행되었다. 1950년 12월 4일 평양에서 서울, 대구를 거쳐 부산으로 피난 온 화가 김학수가 다시 제주도로 떠난 계기가 "용두산 뒤에 있는 대청동 중앙교회에 갔다가 국회의원 김상돈 씨가 제주도로 갈 것을 권하는 연설을 하는 것을 들었다. 제주도에 가면 머물 집도 배당해주고 배급도 줄 예정이라는" 말을 들었고, 그래서 "1월 27일 부두로 나가 군함을 타고 부산을 떠나 제주 성산포에 도착하였다"는 것이다.[28]

1979년 조카 이영진은 「이중섭 연보」에서 "1951년 1월 가족을 데리고 제주도로 가다"[29]라고 증언했다. 그러니까 야마모토 마사코와 두 아들은 한 달 동안 수용소에 머물렀으며 그 기간에 이중섭은 시내를 출입하면서 날품팔이도 하고 사람들도 만나곤 하다가 그렇게 부산을 떠난 것이다. 제주도로 떠난 이유에 대해 여러 가지 기록이 있다. 모두 추론이었을 뿐인데 당사자인 야마모토 마사코는 1986년에 다음과 같이 증언했다.

한 1개월가량 여기서 견디다가 따뜻한 제주도로 가자고 해서 저희들은 서귀포로 갔습니다.[30]

256

이중섭은 아내 야마모토 마사코에게 '견디기 힘든 부산'을 떠나 '따뜻한 제주도'로 가자고 했다는 것인데, 이어서 야마모토 마사코는 제주도를 선택한 까닭을 다음과 같이 증언했다.

저희들이 서귀포로 가게 된 건 종교단체를 따라 갔기 때문입니다.[31]

사회부의 '제주도 집단 계획소개'라는 정부 정책에 따르기 위해서는 사회부가 인정하는 어떤 단체에 신청하여 포함되는 게 가장 순조로웠으므로, 김학수가 중앙교회에서 계기를 마련한 것처럼 이중섭 일행이 종교단체에 의탁한 선택은 당연했다. 하지만 사회부가 수용 피난민을 소개하기 위해 소개지로 마련해둔 지역은 제주도만이 아니라 거제도도 있고, 남해도南海島도 있는데 왜 제주도였는가는 여전히 궁금한 바가 있다. 그 까닭은 최영림, 장리석, 조카 이영진이 근무하고 있는 원산 기지사령부가 제주도에 주둔하고 있었기 때문이다. 제주도로 간다는 것은 곧 그들을 만나러 간다는 것이었다. 그뿐만 아니라 제주도는 따뜻한 섬나라였고, 허정 장관의 말대로 '낙원'이었다.

이중섭 일행이 머물고 있던 부산, 그 적기 지구 피난민 수용소는 너무도 황량했다. "부산으로서는 이번 겨울이 처음 가는 추위라는데"라고 강조한 당시 한 언론은 부산에 몰아닥친 추위를 피난민과 연결 지어 다음과 같이 재치 있게 묘사했다.

추위도 부산에 피난을 왔는 게지.[32]

그러므로 이중섭 가족은 그 부산항을 떠나고 싶었고 또 떠나야 했다. 정착할 수 없는 난민의 모습 그대로였다.

서귀포 시절

서귀포 서귀동 512-1번지

1951년 1월 15일 눈 내리는 제주항에 도착한 이중섭 가족은 신원 확인 절차를 마치고서 서귀포에 배치받았다. 그 까닭은 원산 기지사령부가 이곳 서귀포에 배치되어 있었으므로 이중섭이 그렇게 희망했으며, 또 당시 제주읍 해군 정훈감실에 근무하던 최영림의 배려였을 것이다. 야마모토 마사코는 그때의 상황을 다음처럼 묘사했다.

따뜻한 제주도로 가자고 해서 저희들은 서귀포로 갔습니다. 그런데 서귀포는 부산보다도 더 추웠습니다. 바람은 세차게 불고 거기다 눈까지 오고 해서[33]

당시 피난민들은 정부의 통제에 따라야 했는데 이중섭 일행은 계획소개 대상자로서 종교단체에 소속된 피난민 신분이었으므로 출발하기에 앞서 종교단체에 신청할 때 희망 지역을 서귀포로 특정해두었던 것이겠다.

이중섭 가족과 같은 시기인 1월 기선편으로 제주도에 도착한 피난민 화가 홍종명은 맨 처음 중문中文 대포리大浦里 피난민 수용소로 배치받았다가, 그 뒤 제주읍에 거주하기 시작했으니까[34] 처음부터 민간 주택으로 배정받은 이중섭 일행은 신속한 절차를 밟은 셈이었다.

또 아동문학가 장수철張壽哲(1916~1993)도 평양에서 인천으로 내려와 LST에 승선했다가 바다 위에서 해군 소속 신흥환新興丸으로 갈아타고서 목적지인 부산이 아니라 엉뚱하게 제주도에 도착했는데 당국은 거주지로 제주읍 화북禾北의 민가를 배정해주어 난민 생활을 시작했다.[35] 화가 김학수도 이중섭과 같은 시기에 부산으로 피난을 왔다가 제주도 성산포에 도착해

서 그곳에 거주했다.[36] 이중섭을 포함한 이들이 제주도로 건너간 까닭은 생계 때문이며 교회의 권유에 따른 것이라고 밝힌 김학수의 증언에서 짐작할 수 있는 바가 있다.

성산포에서는 도착한 피난민들을 가족 단위 혹은 팀별로 나누어 머물 곳을 배당하였는데[37]

홍종명이 제주읍, 장수철이 화북, 김학수가 성산포에 거주지를 배정받은 것이 피난민 주거정책에 따른 것이듯 이중섭도 마찬가지로 당국에 의해 서귀포의 민가에 배정받은 것이었다.

제주도의 어딘가에 내려진 우리들은 여비가 없어서 맨 나중에 3일 동안이나 눈 속을 걸어서 서귀포의 가톨릭교회에 도착했습니다.[38]

제주항만에서부터 3일 동안 이어진 행군은 고난이었다. 야마모토 마사코는 고구마를 얻어먹으며 밤이 오면 소 외양간에서 밤을 지새웠다고 했다. 흔치 않은 제주의 흰 눈은 여느 때 같으면 너무도 눈부신 환영의 표현이었겠지만 피난길의 이들에겐 고통의 징조 같은 것이었다. 고통의 축제라고나 할까.

이중섭은 서귀포 서귀동 512-1번지의 알자리 동산 마을 이장 송태주朱太珠(?~1957), 김순복金順福(1920~) 부부의 집 곁방 한 칸에 셋방을 얻었다. 한 평도 안 되는 쪽방이었다. 게다가 딱히 돈벌이 수단이 없었으므로 배급으로 생계를 유지했는데 야마모토 마사코는 제주도 산하 피난민구호본부로부터 지원받고 있던 단체 가운데 하나인 종교단체로부터 배급받은 쌀을 팔아 보리와 찬거리를 사서 끼니를 이어가는 생활을 시작했다. 또 해변가로 나가서 게를 잡아다 먹기도 했다.[39] 당시 집주인 김순복은 증언하기를 이중섭 가족에게 된장, 간장 등을 약간씩 나눠주었으며 이중섭 가족은 당

국으로부터 배급 나오는 곡식 및 고구마는 물론, 게를 잡거나 해초를 따가지고 와서 죽을 쑤거나 반찬을 마련했다고 한다. 그리고 김순복의 큰딸로 당시 초등학교 5학년에 다니던 송경화宋景花는 이중섭이 미소를 띤 미남형의 아저씨였고 자신에게 그림 그리기를 알려주기도 했으며, 마사코 아주머니의 우리말 실력은 상당했다고 했다.*

당시 배급은 같은 처지의 난민 김학수의 경우와 다를 바 없었을 것이다. "배급받은 식량은 아무리 아껴 먹어도 20일 분량이 되지를 못하였다"는데 소문을 듣고서 감리교 본부에 서류를 제출하고 거기서 나오는 생활보조금으로 생계에 보탰다고 한다.[40]

또 앞서 해군 문관이 되어 제주도에 근무하고 있던 조카 이영진이 서귀포로 파견 근무를 신청하여 3월에 이곳 서귀포로 왔다. 이영진은 제주시 삼도동三徒洞 칠성골[七星洞]에 살고 있다가 서귀포로 발령이 나자 이중섭의 집 이웃 대원여관에 입주해 3개월 동안 머물다가 6월 무렵에 떠났다.

이중섭 가족이 머물던 집 주소는 2013년 서귀포시 이중섭로 29번지로 바뀌었다. 길 이름도 이중섭길로 바뀌었고, 그 곁에는 2002년 11월에 개관한 이중섭미술관이 기묘한 자태를 뽐내며 서 있으니 그야말로 궁궐로 변신한 셈이다. 한 평도 안 되는 쪽방에 비교하면 더욱 그러하다.

그 시절 이중섭에게 쌀가마와 부산행 여비를 준 사람도 있었다. 남편 이중섭이 부산으로 나간 사이, 다시 말해 6월 어느 날 장교 한 사람이 야마모토 마사코 앞에 나타났다. 그는 제1훈련소 기간장교 이상호李祥鎬 중령[41]인데, 야마모토 마사코는 그를 '구세주'라고 표현했다. 그렇게 구세주에게서

* 1997년 1월 서귀포시 오광협 시장은 이중섭 고택 복원 계획을 발표하였고, 4월 서귀동 512-1번지 고택 110평을 3억 원에 매입했다. 나는 그해 7월 1일 제5회 한국근대미술사학회가 '이중섭 예술세계의 재조명'을 주제로 학술발표회를 했을 때와 9월 6일 이중섭거리 선포 및 거주지 복원 기념식을 열었을 때 참석했다. 그 뒤로도 2001년 6월 서귀포시가 고택 부근에 이중섭 전시관 건축을 계획했을 때, 2002년 11월 28일 이중섭 전시관 개관 때 방문했고 2003년 3월 5일부터 31일까지 이중섭 전시관에서 가나아트센터 이호재 회장의 기증 작품전인 「이중섭과 친구들」을 열었을 때 가나아트센터 기획실장으로 작품 기증 업무를 담당하여 방문했다. 방문 중 관계자들을 만났고 각자의 증언을 청취했다.

받은 돈을 집주인의 아우에게 빌려주었다.

결국 그 돈은 송두리째 없어져버린 거죠. 아마 도박을 해서 잃어버렸다나 봐요. 하는 수 없이 8개월 동안을 더 서귀포에서 눌러 있게 되었던 겁니다.[42]

야마모토 마사코의 서귀포 시절 추억은 이렇게 끝을 맺고 있다. 그러니까 이중섭 가족은 6월 무렵에는 제주도를 떠나려고 했던 것이다. 이종석은 이중섭의 서귀포 시절을 다음처럼 서술했다.

해초와 게로 연명하는 어려운 살림을 함. 대벽화大壁畵를 구상하고 조개껍질을 수집함.[43]

당연히 누구나 겪었을 고난이었지만, 아내 야마모토 마사코만큼이나 이중섭도 함께 고통스러웠는지는 의문이다. 이중섭은 먼저 와 있던 평양 출신의 월남 피난민들을 찾았다. 최영림, 장리석을 만나고 보니 또 한 사람이 있었다. 『제주신보』 기자로 재직하던 장수철과도 어울렸던 거다. 장수철은 『격변기의 문화수첩』에서 저 피난 화가들의 일상을 다음과 같이 묘사했다.

문관으로 와 있던 최영림, 장리석, 그리고 이중섭 씨가 오래 머물렀다. 저녁때면 피난 와서 제과점을 열고 있는 남씨의 가게 안방에 모여 화투놀이를 했고, 그것에 싫증나면 으레 술을 퍼마시며 떠들어댔다. 향수를 달래기 위해서는 그런 방법밖에 없었던 것 같다.[44]

제주시의 장수철·최영림, 대정읍의 장리석, 서귀포의 이중섭이 서로 어울렸던 것인데 이른바 난민 문인과 화가들의 일상 풍경이었던 것이다. 제주도 훈련소 정훈장교 최덕휴도 최영림, 장리석 같은 문관들과의 인연으로 이중섭을 만났을 것이다. 그리고 이중섭은 가끔 바다 건너 부산까지 드나

들곤 했다.[45]

특히 이중섭은 서귀포에서 주민과 어울리는 건 물론 원주민 화가와도 어울리곤 했다. 서귀중학교 미술교사였던 고성진[46]이란 화가가 근처에 살고 있었다. 고성진은 일본 유학을 갔다 온 인물로 제법 많은 미술 서적을 갖추고 있었다. 그런데 그는 피난 온 이중섭과는 일정한 거리를 두려고 했다. 고성진은 "그가 북한에서 왔고, 북조선에서 예술위원장을 지냈다는 소문 때문에 꺼림칙하여 이중섭과 가까이하지 않았다"고 한다. 그럼에도 이중섭은 고성진에게 꾸준히 우호적인 감정을 보이곤 했다.[47] 또 이중섭은 양조장 주인 강임용康壬龍과도 어울렸고, 도장 새겨주는 가게 주인과도 교유했다.[48] 그리고 이중섭은 이들로부터 도움을 받을 때면 그림으로 보답하곤 했다.

▌ 서귀포행 1월인가, 4월인가 ▌

부산 난민수용소에 잠시 머무르던 이중섭의 가족이 제주도로 떠난 시기는 이중섭의 부산 화단 활동 시기와 연관되어 있을 뿐만 아니라 서귀포 시절이 얼마 동안인가 하는 문제와도 연관이 있으므로 주의를 기울여야 할 문제다. 1월에 건너갔다고 하는 야마모토 마사코와 이영진의 증언을 따르면 더 이상 복잡할 일이 없다.

그런데 문제는 이중섭의 행적에 관한 유력한 증언자인 김병기, 이종석, 고은이 모두 4월이라고 서술하는 데서 발생한다. 물론 이 4월설은 1월설이 나오기 전에 제시한 것이므로 야마모토 마사코와 이영진의 주장을 반박하거나 부정하는 게 아니라 여러 사람들의 말을 헤아려본 추론일 뿐이었다. 김병기는 1965년의 회고문 「이중섭, 폭의 부조리」에서 이중섭 가족의 서귀포행을 다음처럼 기록했다.

그해 겨울을 부산에서 나고 이듬해 봄 그는 가솔을 이끌고 제주도로 갔다.[49]

마찬가지로 이종석도 1972년에 작성한 「이중섭 연보」에서 김병기가 '봄'이라고 한 것을 '4월'이라고 특정했으며,[50] 고은은 김병기, 이종석의 기록을 따라서 1973년에 쓴 『이중섭 그 예술과 생애』에서 이중섭의 가족이 1951년 '4월 말'에 "제주도에 발을 디딜 수 있었다"[51]고 했다. 흥미로운 점은 1965년 김병기는 봄, 1972년 이종석은 4월, 1973년 고은은 4월 말이라고 기록한 대목이다. 시간이 흐르면서 제주행 일시가 구체화되고 있다.

이러한 4월설의 진위를 검증하기 위해 거꾸로 4월설을 채택했을 경우에 발생하는 문제점을 지적해야 한다. 첫째, 4월에 접어들자 이중섭은 전국문화단체총연합회 구국대 경남지대에 가입했다. 이렇게 구국대에 가입한 시기인 4월까지 부산에서 생활하다가 제주도로 떠났다는 것이 4월설이다. 4월설을 채택했을 때 두 번째 문제는 부산 적기 지구 수용소를 나온 뒤 어디에서 생활했는가 하는 거주지 문제가 등장한다.

첫째, 구국대 가입 사실은 이중섭의 자필 이력서인 「전말서」顚末書[52]에 '1951년 4월 문총 구국대 경남지대 가입'이라고 쓴 기록을 따른 것이다. 「전말서」는 1952년 4월에 이중섭이 직접 작성한 것이므로 의심할 여지가 없다. 둘째, 거주지 문제는 서면 방향 범일동凡一洞 판잣집으로 짐작할 수 있을 것이다. 이는 뒷날 제주도 시절을 끝내고 부산으로 이주했을 때 범일동 판잣집에 입주했다는 기록을 앞당겨 적용한 것이다. 끝으로 4월설에 힘을 더해줄 정황 증거로, 1951년 2월 18일 부산에서 열린 이준·박성규 2인전 개막식에 참석한 사실이다. 그러나 2월 18일 부산에 있었다고 해서 그전부터 계속 부산에 머무르다가 4월 말에야 제주로 갔다는 식의 설명은 근거가 허술하다.

전쟁과 제주도

1945년 8·15광복 직후 전국 어디에서나 그러했듯이 제주에서도 좌익과 우익의 정치세력 사이에 대립이 심화되어가고 있었으며, 또 일본을 비롯한 해외 거주자 및 징병, 징용으로 강제동원되었던 제주도 출신 5만 명이 귀환함으로써 주민들의 성향이 나뉘는 다양성을 보이기 시작했다. 동시에 인구가 급격히 증가하여 1946년 말에는 26만 6,000명이 거주하는 섬이 되었다.*
1946년 8월 1일자로 제주도濟州島는 전라남도에서 분리되어 제주도濟州道로 승격했으나 콜레라 발병과 흉작으로 극심한 고통을 겪어야 했다. 나아가 1947년 3·1운동 기념행사를 계기로 동맹파업과 대규모 검거가 이루어졌고, 1948년 한라산 무장대의 공격과 토벌대의 진압 작전 그리고 무장대의 저항으로 점철되기 시작한 4·3항쟁으로 내전 상태에 접어들었다. 11월 21일 제주도 전역에 계엄령을 선포한 정부는 1949년 5월 양민증良民證 발급을 개시하여 무장대와 주민의 연계를 단절시켰다. 이로써 한라산은 발을 들여놓을 수 없는 금족 지역이 되고 말았다. 그렇게 세월이 흐르던 중 1950년 한국전쟁이 발발하자 제주도는 또 한 번 커다란 변화를 겪어야 했다.

7월 16일부터 피난민들이 제주도로 밀려들기 시작하였다.[53]

제주, 성산, 한림항으로 1만여 피난민 쇄도[54]

한 번 문을 열자 7월 16일 단 하루 만에 1만여 명이 물밀듯 입도한 것이다. 하지만 1950년 12월까지 유엔군의 전략적 필요에 따라 제주도 피난을 금지했으므로 피난민의 입도 규모가 크지는 않았다. 다시 피난민이 입도하기 시작한 때는 1950년 12월 25일부터였다.[55] 그러니까 이때부터 20일이 채 지나지 않은 1951년 1월 13일자 기사 「관심의 제주도」[56]에 따르면 당시

* 1944년 말 21만 9,548명이던 인구가 1946년 말에는 26만 6,419명이었다.

제주도 피난민 규모는 2만 명 규모였고 이들은 대개 서울과 인천 방면에서 들어온 난민이었다. 이때 제주도 인구는 30여만 명에 4만 3,000호 규모로 크게 늘어난 상태였으므로 가옥은 "3간 1동에 150만 원 내지 200만 원"이 었으며 "셋방은 얻으려고 해도" 방이 없었고 물가도 만만치 않았다.

쌀은 한 말(4升)에 4,400원으로 부산보다 천 원이 더 비싸고 부식물副食物도 멸치, 등유 같은 것도 엄청나게 비싸 멸치 1관에 6,500원(부산에서는 4,000원)에 달한다. 기타 일용품도 부산보다 비싸며, 오직 싼 것은 무, 배추가 부산 가격의 4할, 고구마 1관 300원, 우육 1근(160그램) 400원인데 우육은 너무 질겨서 먹기 곤란하다 한다.[57]

그리고 1월 30일자 「10만 이상 불가능」이라는 제목의 기사에 따르면 1월 28일 현재 제주도 원주민은 29만 9,751명, 수용 피난민 9만 3,574명이다.[58] 그러니까 기껏 15일 사이에 7만 3,000여 명의 난민이 증가한 것이다. 이때 계획소개에 따라 부산에서 15일, 22일 두 차례에 걸쳐 이송되어온 소개 피난민은 1만 9,682명이었다. 여기에는 이중섭 가족 네 명도 포함되어 있었다. 이렇게 급격한 속도로 난민이 늘어남에 따라 제주도는 새로운 성격을 부여받고 있었다.

지난 4·3운동사건으로 기억조차 새로운 남해의 고도 제주도는 금번 6·25동란을 계기로 하여 우리들 유일한 피난처로, 또 전략적 요충지로서 새로운 등장을 보게 되었으며[59]

2월 17일자 「피난처로 등장한 제주」라는 기사에서는 1951년 2월 중순까지 제주도 피난민은 서울 1만 4,000명, 인천 2만 명, 38선 이북 1만 명, 기타 3만 명으로 도합 7만 5,000여 명이라고 했고, 이들의 수용소와 구호 상황은 다음과 같다고 썼다.

극장, 예배당, 학교 등 11개소에 3,000명을 집단수용하였고 그 밖에는 성산포, 구좌면을 비롯한 각지에 분산 수용되고 있다. 당국에서는 이 피난민 중 6만 3,600명에 대하여 매일 급식대 50원과 외래미外來米 1.5홉과 압맥押麥 1.5홉, 통합統合 3홉씩을 지급하되 그들의 최소한도의 생활을 보장하고 있다.[60]

공공시설 집단수용은 한계가 있으므로 극소수에 머물렀고, 대부분 '피난민 수용에 대한 임시조치법'에 따라 민가의 방을 주선해주었고, 또 피난민들은 '제주도피난민협회'를 구성하여 구호품 배정 업무를 담당했는데 제주도 입장에서 보자면 이들은 압력단체였다.

1950년 7월~1951년 6월까지 1년간 제주도의 피난민에게 지급된 구호양곡은 4,052톤에 이르러 연 10여만 명이 구호 혜택을 받았으며 유엔군 구호물자로 모포 1만 500장, 침대 2,000개, 이불 3,000장, 소금 200톤, 재킷 2만 5,000개, 천막 350장, 아동용 급식품 2,883상자도 배급되었다.[61]

그리고 제주도에는 구호병원 4개소, 진료소 30개소를 신설하여 연 17만 3,695명의 환자를 진료하였으니까 그야말로 제주도는 거대한 피난민 수용소였던 것이다.

피난민 수가 가장 많았던 때는 1951년 5월 20일로 무려 14만 8,794명에 이르러 제주도 토착 인구의 절반을 넘어섰다.[62]

피난민과 토착민 사이에 불화와 갈등도 있었지만 육지의 생활양식 및 사고방식 유입이 상당했다. 문화예술인의 유입으로 예술의 씨앗이 뿌려진 셈이었고 또 피난민이 설립한 한국대학은 이후 제주초급대학, 제주대학의 설립을 자극했다. 이중섭을 비롯한 피난민 화가들 또한 토착민에게는 자극이자 기억으로 아로새겨졌던 것인데 이로 말미암아 뒷날 이중섭미술관이

세워질 수 있었다.

❘ 피난지 제주도 화가들 ❘

당시 제주도에는 많은 화가들이 피난을 내려와 생활하고 있었다. 제주의 소설가 오성찬吳成贊(1940~2012)은 다음처럼 회고했다.

많은 피난민들이 제주로 피난을 왔으며, 그중에는 이중섭·장리석·김창열·최영림·홍종명 씨 등 화가도 끼어 있었다. 이들 중 김창열 씨는 제주시에서 경찰관으로 근무하면서, 홍종명·최영림 양씨는 교편을 잡으면서 창작 활동을 했으며, 장리석 씨는 추사秋史 적거지 대정大靜 쪽에서 생활을 했고[63]

오성찬의 기록과 크게 다르지는 않지만 홍종명은 제주 피난 화가들에 대해 다음처럼 회고했다.

전쟁 중에 제주도에 피난 온 화가는 이중섭 씨가 서귀포에 있었고, 최영림 씨가 시에 해군 정훈감실에 있었지요. 장리석 씨는 도너츠 장수를 했고, 재불 화가 김창열 씨는 미술대학을 졸업하기 전 경찰전문대학에 나가고 있었는데 같이 그림도 그렸지요. 그 밖에 소설가 계용묵, 아동문학가 장수철, 방송작가 주태익, 박우보 등도 그 시기에 끼니를 거르며 지내던 가까운 이웃이었지요.[64]

특히 홍종명은 제주시 칠성동에 방을 얻어 '미술사'美術社를 개설하고서 미술교육을 시작했다. 고등학교 재학생들인 강태석·현승복·김택화와 하영식·황명걸이 이곳에 모여들었고, 이들은 관덕정에서 제1회 중

고등학생 작품 공모전을 개최하기도 했다.*

이들 학생 가운데 강태석姜泰碩(1938~1976)은 1954년 홍종명을 따라 상경하여 서울예술고등학교, 서울대학교에 진학하였다.[65] 그리고 성산 포에서 북쪽으로 50여 리 떨어진 구좌면 한동리 김씨 할아버지 댁에 거주지를 배정받은 김학수는 "가끔 병풍을 고쳐주거나 그림을 그려주며 연명"[66]했다고 하는데 생계를 위해 궁리한 끝에 그림 재주를 이용하기로 했다. 대개 고장에 큰일이 있을 때 병풍을 사용하는 풍습에 착안한 김학수는 자신이 머물던 집 할머니에게 병풍을 고쳐주겠다고 했다.

그래 그다음 날 세화리 장에 가서 종이와 붓, 벼루, 먹, 도화물감을 사 가지고 와 꽃과 새들을 곱게 그리고, 뒷면에는 글씨를 써서 풀을 쑤어 사온 색종이로 잘 붙여놓으니 훌륭한 병풍이 되었다. 이 고장에서는 이런 병풍을 본 적이 없는 때문인지 이내 이집 저집에 소문이 났고 여기 저기서 부탁이 들어와 열심히 그려 보내면 좁쌀 몇 말, 고구마 반 가마, 이런 식으로 수고료를 보내왔다.[67]

그 뒤 8월에 제주읍 바닷가 천막촌으로 거주지를 옮겼는데 여기서 감리 교인 동부교회에 나아가 교우를 만났고 그 인연으로 10월에 부산을 향해 떠났다.

* 홍종명, 「월남 작가들의 생활고—제주도 피난시절」, 『계간미술』, 35호, 1985년 가을호, 71쪽. 제주도의 화가 김순관은 홍종명의 회고 가운데 학생 명단 중 제주인으로는 강태석, 현 승복, 김택화, 피난민으로는 하영식, 황명걸로 정정해두었다(김순관, 「제주 근대미술의 태동」, 『제주미협 40년사』, 한국미술협회 제주도지회, 1999, 56쪽).

** 1990년 6월 22일자 『한라일보』는 「6·25와 제주문화」라는 글에서 당시 제주도로 피난 온 문화예술인 명단을 정리했다.

제주와 부산을 오가다

1951년 2월 18일부터 24일까지 밀다원 또는 향도다방에서 미국공보원 미술과 주최로 이준, 박성규朴性圭(1910~1994) 소품전이 열렸다. 『계간미술』 1985년 가을호에 실린 「전쟁 중 부산 화단 전시회 일람표」에 2월 19일부터 25일까지 밀다원에서 이준, 박성규 2인전이 열렸다[68]는 기록이 처음이다. 그 뒤 1994년 『이준 화집』 「연보」에 2인전을 향도다방에서 열었다고 했다.[69] 그러던 중 세 번째 자료가 출현했다. 2005년 1월 서울옥션에 '축 이준 박성규 소품전'[70]이라는 제목의 방명록이 등장한 것이다.

2월 18일자 개막식에 참석한 이중섭은 방명록에 〈나비와 물고기 낚시〉도 84라는 먹그림 휘호를 그렸다. 방명록 중간의 한쪽을 펼치면 오른쪽으로 치우친 공간에 공예가 김재석金在奭(1916~1987)과 화가 임호林湖(1918~1974)의 서명 휘호가 있는데 이 두 작가가 서명한 직후 옆의 넓은 빈칸에 먹그림으

1951년 2월 18일 부산 밀다원에서 열린 이준 박성규 소품전 개막식에 참석한 이중섭은 당시 전시 방명록에 〈나비와 물고기 낚시〉라는 먹그림 휘호를 그려 넣었다.

로 휘호를 한 것이다. 두 사람이 낚싯대를 들고서 나비와 물고기 두 가지를 한꺼번에 낚으려는데 밑밥으로 꽃잎을 달아두었다. 그 뜻을 풀어보면 물고기는 작품 판매가 순조로워 돈을 벌 것이며, 나비는 높은 평가를 얻어 명예를 얻으라는 비유이며, 밑밥으로 매단 꽃잎은 다름 아닌 이준의 작품을 상징하는 것인데 낚싯대를 쥔 사람이 이준이고 그 곁에서 격려를 아끼지 않는 이가 바로 이중섭인 셈이다. 깜찍하고 재치 있는 비유이자 진심으로 성취를 소망하는 뜻이 담겨 있음을 느낄 수 있다.

이준, 박성규 2인전 개막식에는 많은 사람들이 참석해 성황을 이루었다. 당시 보도 기사가 없어 전람회 전모를 알 수는 없지만 방명록에 휘호를 한 인물들의 면모를 보면 당시 피난지 부산의 예술계를 일별하는 것 같다.

화가	**이중섭**, 김환기, 박고석, 남관, 백영수, 김영기, 이해선, 우신출, 서성찬
만화가	김용환, 김의환
서예가	배길기, 손재형
소설가	손소희, 이봉구
시인	유치환, 김용호, 조향, 조병화
수필가	김향안
평론가	김동리

이중섭이 이준, 박성규 소품전 개막식에 참석한 까닭은 김환기의 권유에 따른 것이다. 김환기와는 식민지 시대 도쿄에서 자유미술가협회전을 무대 삼아 함께 활동한 전위미술의 동료였다. 그리고 김환기, 김향안 부부는 영도에서 이준과 한 집에서 거주하고 있었으므로 개막식에 여러 동료들의 참석을 독려했던 것이다. 여기서 이중섭은 새로운 인연을 맺었다. 유치환과는 이미 원산에서 만난 적이 있었지만 부산에서의 재회는 그 뒤 통영 시절로 이어졌으며, 특히 박고석과의 인연은 이후 부산 시절과 더불어 서울의 마지막 정릉 시절까지 질긴 운명을 이어나갔고, 백영수와는 삽화 제작, 김동리와는 『현대문학』 지면에 삽화 발표로 그 인연이 연결되었다. 그러므로 이중섭은 1951년 2월 18일 부산 밀다원다방 또는 향도다방에 있었고, 그렇다면 서귀포에 갔다가 한 달 만에 부산에 나온 것이다. 충분히 그럴 수 있었던 것은 당시 최영림이 제주 해군에 근무하고 있었으므로 부지런히 오가는 배편을 이용하는 데는 아무런 문제가 없었기 때문이다.

이중섭에게 서귀포는 정착해야 할 보금자리가 아니었다. 누구에게나 그러했듯이 피난민에겐 기항지寄港地였다. 언젠가는 떠나야 할 곳, 영원한 안식을 제공하는 땅이 아니라 잠시 멈춰 머무르는 나그네의 땅일 뿐이었다.

서귀포에서 한 달을 보낸 뒤 2월 18일 부산에 다녀온 다음, 4월 어느 날 부산으로부터 전국문화단체총연합회 구국대 경남지대에 가입하라는 연락이 왔다. 직접 작성한 자필 이력서인 「전말서」에는 4월에 가입했다고 썼지만 부산 출입을 했는지 여부는 밝혀두지 않았다. 그로부터 두 달이 지난 6월 어느 날 다시 부산으로 향했다. 이때의 부산행은 야마모토 마사코가 기록하고 있는데 "부산으로 가서 없을 때"[71]였다. 6월의 부산행은 무엇 때문이었을까.

1951년 6월 25일 부산 초량동 국방부 정훈국 회의실에서 국방부 종군화가단 결단식이 열렸다. 이중섭도 이 자리에 참석했던 것이다. 국방부 종군화가단은 5개월 전인 2월 대구에서 정훈국장 이선근李瑄根(1905~1983)이 주도하고 당시 공군미술대 단장 장발張勃(1901~2001), 이마동李馬銅

(1906~1981)이 함께 조직한 단체였다. 초대 단장은 박득순朴得錞(1910~1990)이었다.[72] 당시 대구에는 전쟁 발발 직후 대구에서 강경모姜京模 대위를 단장으로 삼아 창설한 국방부 정훈국 선전과 산하 미술대美術隊가 있었는데 대원이 거의 각 학교 미술교사들이었다.[73] 그러므로 정부가 부산으로 이전한 1951년 1월 3일 직후인 15일에 단행된, 국방부 정훈국과 육군본부 정훈감실의 분리 과정[74]에서 미술대의 규모를 확대하고 내실을 갖춘 종군화가단으로 재편하려는 의지의 산물이었다.

그 뒤 국방부 정훈국이 대구에서 부산 초량동으로 이전하는 과정에서 종군화가단도 부산으로 옮겨왔고, 이에 따라 면모를 일신하는 임원 개선 및 조직 개편을 꾀했다.[75] 그 결과 1951년 6월 25일 결단식을 열고 단장 이마동, 부단장 김병기, 사무장 이세득李世得(1921~2001) 체제로 개편한 것이다. 김병기는 이때 국방부 종군화가단이 "처음 발족했다"면서 "국방부 강경모 대위가 종군화가단을 만들어달라고 부탁했다"고 증언했다.[76] 물론 이 증언은 전에 이루어져온 과정을 몰랐거나 미술대-종군화가단의 연속성을 인식하지 않은 내용이다.

서귀포에 머물고 있던 이중섭으로서는 무엇보다도 평양 시절부터 절친했던 김병기와 관계가 있었기 때문에 종군화가단 결단식에 참석하는 것을 명분으로 부산으로 나갔다. 당시 단원으로 참여한 박고석은 6월 25일에 열린 결단식 풍경을 다음처럼 묘사했다.

초량동에 있는 당시의 국방부 정훈국에서 모임이 있었다. 한두 차례 사전 연락이 있은 후에 처음 모이는 종군화가단의 결단식 같은 모임이었다. 사전에 배려된 탓으로 해서 이마동 씨를 단장으로 20명 가까운 화가들이 전원 군복 차림이었다. (……) 패잔병의 집회는 아니면서도 과연 가관이었다. 장욱진의 군복 차림은 옷걸이에 덮어놓은 군복을 보는 느낌이요, 중섭은 유격대원, 손응성은 우편배달부, 이런 느낌 속에 한묵의 의젓함이란 북구라파의 무슨 특수 장교를 연상케 하는 일품이었다.[77]

제주에서 유격대원 옷차림을 구해 입고 부산으로 간 것이다. 군복이야 종군화가단의 제복이었으니 이상할 것도 없지만 박고석의 눈에는 '가관'으로 보였던 모양이다.

이중섭은 가을에 접어들던 10월 초순에 또 한 차례 부산으로 출타했다. 처음부터 계획하고 나간 것인지, 나갔다가 참가한 것인지 분명하지 않지만 한묵이 수주한 오페라 무대장치 작업을 하고 돌아왔다.

오페라 「콩지팟지」의 무대장치와 소품 제작

부산에 잠시 나온 이중섭은 오페라 「콩지팟지」 무대장치 및 소품 제작에 참여했다. 소설가 김초金礎(1916~?)가 작사하고, 김대현金大賢(1917~1985)이 작곡한 오페라 「콩지팟지」는 대한오페라단 주최로 1951년 10월 20일 부산극장 무대에 처음으로 올려졌다. 이에 대해 1965년 「양악연표」에는 다음과 같은 기록이 있다.

해군정훈음악대 주최로 부산에서 김대현 작곡 오페라 「콩지팟지」가 오현명吳鉉明, 이인범李仁範, 임만섭林萬燮, 김대근金大根, 제씨의 출연으로 공연되었다.[78]

해군정훈음악대 주최라고 한 것은 김대현이 음악대 대원이었기 때문이고, 사실은 대한오페라단이 주최한 무대였다. 당시 제작한 「안내장」 내용은 다음과 같다.

「콩지팟지」 대한오페라단.
후원: 대한부흥건설단, 경향신문사, 해군정훈음악대, 문총, 외무부
스텝
지휘 김대현, 연출 이진순, 합창지휘 이동일, 안무 이인범, 무대감독 조연출 이유진, 장치 의상고안 한묵, 조명 최진, 의상 제작 김영희, 관현악 본단관현악단, 합창 본단합창단[79]

1951년 10월 부산극장에서 대한오페라단이 공연한 작품 「콩지팟지」 안내장이다. 이 작품에서 이중섭은 무대장치 및 소품 제작에 참여했다.

「콩지팟지」는 해군정훈음악대 창작부원으로 활동하고 있던 작곡가 김대현이 작곡하고 직접 지휘를 맡은 오페라였다. 고전설화를 오페라로 만든 두 번째 작품이자 창작오페라로도 두 번째 작품이었다. 첫 번째 작품은 1950년 5월 국립극장 무대에 올린 현제명玄濟明(1902~1960) 작곡의 「춘향전」이다. 이 「춘향전」은 한 해 뒤인 1951년 7월 피난지인 대구와 부산에서 다시 무대에 올렸고, 그로부터 3개월 뒤 「콩지팟지」를 대구와 부산의 무대에 또다시 올림으로써 창작오페라 시대를 열었다.[80]

한묵은 '장치 의상고안'을 담당한 스태프의 일원으로 참가했는데, 1986년 「벌거숭이 자연인을 묶어놓은 은지화 사건」에서 캐스트cast로 출연한 성악가 오현명吳鉉明이 무대에 나갈 때 쓰고 나간 소 머리를 이중섭이 제작했다고 하면서 다음과 같이 서술했다.

이 무렵 나는 가극 「콩지팟지」(김대현 작곡)의 무대장치와 의상을 맡아보고 있었다. 때마침 둥섭이는 제주도 서귀포에서 부산에 나와 있다가 소문을 들어 알았는지 나의 작업장이며 거처인 남포동에 찾아온 것이다.[81]

이중섭은 단지 소 머리만을 제작한 것이 아니라 무대에 오르는 출연자인 콩지, 왕자, 팟지, 팟지모, 왕, 소, 동자, 은별선녀, 노인, 무장, 무병, 목동, 동리백성 들의 소품들을 제작했다. 10월 20일 저녁 2시간 30분짜리 무대가 부산극장에서 화려한 막을 올리는 모습을 본 다음 날 이중섭은 제주도로 향했다.

오페라 「콩지팟지」 소품 작업은 1951년 9월에서 10월 사이에 있었던 일

정준모, 「한국미술 정경을 그리다」, 마로니에북스, 2014

「콩지팥지」 공연 당시 연주된 노래의 하나인 〈임 향한 일편단심〉의 악보이다. 정준모 소장.

이지만 그 이후에도 무대장치 소품 작업을 했다고 하는 증언이 많다. 이중섭 연보 가운데 무대장치 관련 내용을 담고 있는 가장 오래된 것은 1972년 이종석의 「이중섭 연보」로서, 여기서는 1953년 항목에 다음과 같은 내용이 있다.

한묵과 함께 부산극장 무대장치를 한때 함.[82]

그 뒤 1981년 이활은 「이중섭의 인생과 예술의 운명」에서 이중섭의 제자 김영환의 증언을 옮겨 썼다. 김영환은 1953년 12월 2일[83]이라고 일자를 특정한 다음, 당시를 이렇게 떠올렸다. 그는 성악가인 이인범의 발레 의상을 디자인하는 스태프의 일원인 H화백이 작업하고 있는, 남포동 골목에 있던 이인범 발레 공연 준비 사무소를 신홍철과 함께 찾아갔다. 이곳에서 스승 이중섭이 소품을 제작하고 있다는 소식을 신홍철로부터 들었기 때문이다. 김영환은 사무소 작업장에서 다음과 같은 모습을 목격했다.

다다미 바닥에 앉아서 무용 공연에 쓴다는 가면을 그리느라고 문 열리는 소리에도 아랑곳없었다.[84]

김영환이 목격한 작업장 풍경을 이활은 다음처럼 옮겨 서술했다.

말하자면 H화백은 총지휘자로서 놀고먹는 위치였고, 가면 그리는 미술가는 이중섭 화백, 가면 형태를 뚜드려 맞추는 사람들은 원래 이 지방에 있던 가면 제작 직공들[85]

제자 김영환은 스승 이중섭과 함께 남포동 입구 서울식당으로 옮겨 자리 잡고서 아까 본 H화백에 대해 분노하여 "이 선생을 턱으로 부리다니 있을 수 없습니다"라고 했다. 이에 대해 이중섭이 "그 사람 욕하지 마, 불쌍한 사람이야"라고 대답하자 김영환은 이렇게 말했다.

원산에서는 선생님, 선생님 하고 찾아다니던 주제에 그게 태도가 다 뭡니까?[86]

H화백에 대해 김영환은 원산 사람이라고 특정했지만 끝내 실명을 밝히지 않았다. 또한 김영환이 작업장을 찾아간 날짜가 1953년 12월이라면 이때는 이미 통영으로 이주한 뒤이므로 시점이 맞지 않는 증언이다.

그로부터 6년이 지난 1986년, 한묵은 「벌거숭이 자연인을 묶어놓은 은지화 사건」에서 아내와 아이들을 일본으로 보낸 이중섭이 자신의 작업장으로 찾아와서 오페라 「콩지팟지」 소도구 제작을 도와주었다고 회고했다.[87] 그러나 이 회고는 그 오페라 공연이 1951년 10월에 있었을 뿐만 아니라 야마모토 마사코가 일본으로 돌아간 시기는 1952년 7월이므로 시점이 어긋나는 것이다.

이처럼 착각이 겹친 이종석, 김영환, 한묵의 증언을 종합하고서 이 무렵 부산극장 무대에서 이뤄진 공연을 생각하는 가운데 「콩지팟지」의 작곡가이자 지휘자인 김대현의 활동을 주목해볼 필요가 있다.

김대현의 오페라 「콩지팟지」가 1951년 피난처인 부산과 대구에서 작곡자의 지

휘로 공연되었고, 오페레타 「사랑의 신곡神曲」이 1952년 5월에 부산·대구·마산에서 역시 작곡가의 지휘로 공연되었다.[88]

물론 저 「사랑의 신곡」이 1953년이라는 기록[89]도 있어 이마저도 혼란스럽지만 「콩지팟지」나 「사랑의 신곡」이 아니라고 해도 부산극장 무대에 올리는 다른 작품에 참가할 수도 있다. 다시 말해 김영환의 증언대로 1953년 말, 이인범 발레 공연의 무대장치 및 소품 제작에 한묵, 이중섭이 참가했을지도 모른다. 하지만 새로운 자료가 나오기 전까지는 1951년 10월 「콩지팟지」 무대장치 및 소도구 제작으로 엄격히 한정해야 한다.

제주, 고통과 환상의 땅

이중섭은 1951년이 끝나기 전 부산 귀환을 계획했다. 부산에서 오페라 공연이 이뤄질 만큼 전쟁 상황이 날로 부드러워지고 있음을 확인하고서였다. 실제로 지난 3월 14일 서울을 재수복한 이래 7월 10일 개성에서 휴전회담을 시작했는데, 11월 27일 군사경계선 획정을 합의함에 따라 전쟁은 소강 상태에 접어들었다. 이어 12월 18일에는 판문점에서 포로 명단을 교환하였으므로 정세는 조심스럽지만 안정 상태를 맞이하고 있었다. 이를 지켜보던 12월 어느 날, 이중섭은 가족과 함께 제주항으로 나갔다. 서귀포를 떠난 것이다.

영원의 안식처가 아닌, 단 1년에 불과한 세월이었다고 해도 이중섭에게 제주, 서귀포의 1년은 '버티는 것'이었다. 제주 시절이 끝나고 2년이 지난 뒤 통영에서 생활하던 1954년 1월 7일, 일본에 있는 아내에게 보내는 편지 「새해 복 많이 받았소?」에서 이중섭은 제주도 시절에 대해 다음처럼 비유하였다.

제주도의 돼지 이상으로 무엇이건 먹고 버틸 각오가 되어 있소.[90]

견디겠다는 다짐으로 제주도 시절만큼 각오하면 못 이길 게 없다는 뜻이다. 또 부산에서 혼자 생활하던 1953년 9월, 일본에 있는 아내 야마모토 마사코에게 보내는 편지 「나의 멋진 현처」에서 "혼자 밥을 먹으면서 제주도 생활도 연상하면서"[91]라고 썼다. 이처럼 버티며 견디던 제주 시절이 이중섭에게는 "월남 이후 처음으로 그리고 마지막으로 행복했던"[92] 시절이라는 주장도 있다. 하지만 야마모토 마사코에게는 고난이었고 마찬가지로 이중섭에게도 억척으로 버티지 않으면 안 되는 고통의 시절이었다.

제주도 돼지군처럼 아고리는 억척으로 버티고 있소.[93]

누구나 그러했듯이 이중섭 또한 억척으로 버텨야 했던 것이다. 눈보라를 뚫고 들어서던 그 서귀포는 운명의 비참함을 견뎌야 하는 최초의 도시였다. 돼지를 관찰했고 그 억척스러움에 깊은 인상을 받으면서 그렇게 전쟁의 참화, 피난의 고통을 견뎌나가던 땅, 서귀포는 이중섭에게 전혀 새로운 예술세계를 제공하는 터전이었다. 그랬다. 섬나라의 독특한 풍토가 제공하는 영감을 한껏 받아 안음으로써 이중섭에게 서귀포는 전혀 새로운 소재와 주제를 가능하게 해준 환상의 땅이 되었다.

제주에서 그린 그림

서귀포의 화공이 되어 그린 제주 풍경

이중섭은 제주도 피난 시절 돈을 벌기 위해 취직한 적은 없다. 작품 창작이 직업이자 그 작품을 판매하면 그것이 곧 수입이었다. 집주인 김순복의 증언에 따르면 이중섭은 아침에 나갔다가 귀가하면 집과 담 사이 한 팔을 벌릴 만한 여유 공간에서 그림을 그렸다고 한다. 창작 이외의 노동을 한 기록으로는 가족과 함께 해초나 게를 채취하는 일이 전부였다.

서귀포 시절 그림을 거래한 사례로 양조장 주인 강임용과의 관계가 뚜렷하다. 강임용은 이중섭에게 도움을 주고 여러 점의 그림을 받았다. 강임용은 운수업을 하고 있던 1969년에도 네 점을 보관하고 있었는데 이때 도장 가게를 하고 있던 누군가도 한 점을 갖고 있었다고 한다. 그 밖에도 이중섭은 이웃 주민들의 요청을 받고 초상화를 그려주었다. 이런 점으로 미루어 이중섭은 그림으로 생계를 꾸려가는 서귀포의 화공이었던 것이다.

이처럼 서귀포 시절, 억척스러운 제주 돼지처럼 버티는 가운데 작품 제작에 소홀하지 않았다. 1971년 "제주도 시대의 작품 열 점"을 대상으로 조사한 조정자는 이 시기 작품 경향을 크게 두 가지로 분류했다. 하나는 '동자상童子像을 회화적戲畵的으로 그린' 인물화이고, 또 하나는 '환상적幻想的인 풍경화'들이라고 했다.[94] 먼저 풍경화는 어떠한가.

갈매기를 탄 아이를 포함해 여덟 명의 아이들이 감귤을 따 광주리에 담아 옮기는 〈서귀포 풍경 1 실향失鄕의 바다 송頌〉도01은 20세기 미술사에서 지울 수 없는 걸작이다. 초현실 및 표현과 화풍을 혼합하여 낙원 풍경을 연출한 작품으로 몽환의 세계라고 하지만 어딘지 무척 익숙한 풍경이다. 과수원과 앞바다를 섞어놓은 풍경이라 그런 느낌을 주는데 갈매기를 타고 바

다 위를 나는 어린아이의 모습만 없었다면 그저 바닷가 과수원 풍경이었을 게다. 하지만 새를 타고 나는 어린아이와 과일을 물고 내려오는 새가 있어 환상의 초현실풍 그림으로 바뀌었다. 사실풍의 풍경을 그리면서도 지난날 청년 시절에 구사한 초현실 표현파 화풍을 되살리고 싶었던 것이겠다.

월남 직후 첫 작품을 이처럼 성공리에 완성할 수 있었던 까닭은 감귤로부터 얻은 감동이었을 것이다. 물론 제주 감귤은 1894년 갑오개혁으로 공물제도를 폐지함에 따라 수확이 급격히 줄었고, 또한 일제강점기에 일본의 온주溫州 감귤을 이식했지만 번성하지 못했으며, 나아가 1948년 4·3항쟁이래 농사는커녕 고난을 겪어야 했던 탓에 수확은 극히 나쁜 상태였다.

감귤은 제주도가 탐라왕국이었던 시절, 그러니까 한반도에 삼국이 대립하던 때부터 재배하기 시작했다. 이때 일본과 신라에 수출했는데 이중섭이 제주도에서 본 감귤은 아마도 저 온주 감귤이었을 것이다. 이중섭은 이 그림을 양조장을 경영하면서 어선까지 소유한 선주 강임용에게 주었다. 그림 값을 어떻게 계산했는지 알 수 없지만 생활비를 지원해주거나 부산 왕래에 도움을 주곤 했으므로 딱히 매매를 한 건 아니었다.

강임용은 네 점의 작품을 갖고 있었는데 1969년 6월 시인 구상에게 이 작품을 무상으로 기증했다. 이 과정은 다음과 같다. 구상이 당시 구자춘具滋春(1932~1996) 제주도지사와 친분도 있고 또 잡지의 특별취재 요청이 있어서 겸사하여 제주 탐방을 할 때 이중섭의 유작을 탐문했다. 공보과장의 도움으로 나무판에 그린 작품 한 점이 도장 가게 주인에게 있다는 사실과 함께 강임용의 소장품 네 점이 있다는 사실을 확인했다.

공보과장 홍순만洪淳晩(당시 도공보과장. 이분은 정훈장교 출신으로 나와 오랜 친교가 있음)에게 그 구매를 의뢰하였더니 도장방은 흥정이 안 되고, 양조장 집에서는 '그렇듯 고인이나 지사와 관계가 깊은 분이라면 돈을 받고 팔기보다는 그저 한 점 드리겠다'고 해서 그야말로 염치없이 골라온 것이 바로 이 그림이다.[95]

이렇게 얻어온 작품을 처음 조사한 사람은 조정자였다. 조정자는 이 작품에 〈실향의 바다 송〉이라는 제목을 붙인 뒤 "1969년 6월 구상이 제주도 서귀포에서 운수업을 하는 강임용으로부터 얻은 그림"이라고 밝히고 다음처럼 묘사했다.

30호가량에 베니아판veneer板을 사용했다. 동화적童畵的이며 환상적인 바다 풍경인데 툭 트인 바다와 그 바다에 나무 가지를 드리운 귤감 나무, 그 탐스런 귤감들이 무더기 무더기 떨어져 있는 모래밭, 이것을 광주리에 주워 담는 어린이, 귤감을 어깨에 목도*를 하고 가는 어린이, 매고 가는 그 귤감 위에 앉아 노는 갈매기와 귤감 나무에 올라탄 어린이, 귤감을 따는 어린이, 모래밭에 누워 있는 어린이, 또 한편 귤감을 입에 물고 나르는 갈매기, 입을 벌려 귤감을 쪼는 갈매기, 학鶴처럼 큰 갈매기를 탄 어린이[96]

구상이 처음 이 작품과 마주했을 적엔 "사진으로 보일지는 모르나 그 베니어판이 트고 상해서 그 보존이 언제나 마음에 걸린다"고 할 만큼 나쁜 상태였다. 그 뒤 1976년 효문사판 『이중섭』에서는 그 제목이 〈서귀포의 환상〉으로 바뀌었다.[97] 〈서귀포의 환상〉은 아름답지만 긴장감이나 현장감이 덜한 반면, 〈실향의 바다 송〉은 피난민의 노랫가락이 들려오는 까닭에 훨씬 더 절실한 느낌이고, 또한 푸른 바다가 더욱 간절하여 작품의 소재에 매우 가깝고 주제를 가장 잘 표현하는 것으로 보인다. 이중섭 작품 가운데 걸작일 뿐만 아니라 피난민 소재 작품 중 대표작이고, 제주도 서귀포를 상징하는 최고의 작품 〈실향의 바다 송〉은 그러므로 눈부시게 슬픈 아름다운 꿈을 담고 있으므로 바다의 노래를 뜻하는 〈실향의 바다 송〉이란 제목 그대로 사용하는 것이 낫다.

1990년 처음 세상에 공개된 〈서귀포 풍경 2 섶섬〉도02의 주제는 그리움

* '목도'는 '목말타기'를 뜻한다.

〈서귀포 풍경 1 실향失鄕의 바다 송頌〉　56×92, 합판에 유채, 1951년 제주.

서귀포 앞바다와 과수원을 무대 삼아 갈매기 타고 하늘을 나르는 어린아이들을 그린 초현실풍의 이상향을 그린 도원경이다. 하지만 그저 기쁘기만 한 무릉도원이 아니라 피난민의 간절한 희망이 깔려 있어 슬프고도 아름다운 작품이다. 20세기 전쟁이 탄생시킨 걸작이다.

이다. 전봇대가 서 있는 초가집에서 해안선을 향해 난 길을 따라가면 홀로 뻗어나간 둔덕인 섬도코지에 조그만 집 한 채가 위태롭게 서 있다. 건너편 바다에는 섬 하나가 우뚝 솟아 있지만 어두운 표정을 짓고 있는데 이쪽과 저쪽으로 나뉘어 오가지 못하는 안타까움이 흐른다.

하지만 중심부의 그리움과 달리 원형 및 삼각 구도를 사용하여 중심과 주변을 뚜렷하게 설정하고, 부드러운 붓질을 구사하여 안정감을 살린 작품이다. 하단은 서귀포 읍내의 마을 풍경, 상단은 섶섬〔森島〕이 있는 앞바다로 구분했지만 양쪽 두 그루의 나무가 하늘과 땅을 연결함으로써 평화로운 기분이 드리운 작품이다.

섶섬은 사람이 살지 않는 작은 섬이다. 화살 만들기에 좋은 대나무인 시위대가 숲을 이루었기 때문에 섶섬이란 이름을 얻었으며, 뒤에 사람들이 섶을 숲이 빽빽하다는 뜻의 '삼'森으로 풀어 삼도라는 한자말로 번역했다. 하지만 삼도보다 섶섬이 얼마나 아름다운 이름인가. 섶섬은 서귀포시 보목동甫木洞 해안가의 섬도코지에서 헤엄을 쳐 거뜬히 다녀올 만한 400미터 거리에 불과했다. 그 섶섬 봉우리는 문필봉文筆峯이라고 불리는데 꼭대기에 붓처럼 생긴 바위가 있어 그런 이름이 붙었다고 한다. 문필봉이 잘 보이는 이곳 마을에서 문필가가 많이 배출된 것은 우연이 아니었다.

하지만 언젠가 시위대 숲은 사라졌고 녹나무, 호자나무, 북가리나무, 종가시나무, '덩클볼래나무'와 같은 상록수만 무성히 자라는데 특히 넙고사리라 부르는 파초일엽의 자생지였다. 이중섭이 세상을 떠난 지 꼬박 10년이 흐른 1966년 10월, 이 섬의 넙고사리 또는 파초일엽이 천연기념물로 지정됨에 따라 세상에 널리 알려졌다.

이중섭은 섶섬의 화살이며 문필의 전설을 따라 대화공大畵工을 꿈꾸는 자신의 소망을 얹혀두었고 실제로 이루었다. 〈서귀포 풍경 1 실향의 바다 송〉과 〈서귀포 풍경 2 섶섬〉 두 점 모두에 섶섬이 등장하는데 〈서귀포 풍경 1 실향의 바다 송〉에는 섶섬과 더불어 오른쪽으로 문섬〔蚊島〕, 범섬〔虎島〕까지 세 개의 섬이 수평선 위에 떠 있다. 아주 조그마하게 그렸지만 생

김새 그대로 그린 정밀함을 과시하는 데다 섬 사이의 거리도 실제에 가깝게 했으니 대상을 뚜렷하게 의식하고 있었던 게다. 문섬은 모기가 많아 물어 뜯긴다 해서 문섬이라 이름 붙였다지만 녹도鹿島라 하여 사슴섬이라고도 불렸다. 호랑이 등을 닮았다는 범섬은 법환동法還洞 해안가에서 1.5킬로미터 떨어진 섬으로 목호牧胡의 난을 진압하기 위하여 1374년 최영崔瑩 (1316~1388) 장군이 대군을 이끌고 이곳으로 와서 목호들을 섬멸해버린 죽음의 땅이었다.

그 밖에도 두 점의 풍경화가 있다. 〈서귀포 풍경 3 바다〉*도03에 대해 조정자는 이 작품의 제목을 〈제주도 앞바다〉라면서 다음처럼 해석했다.

다른 한 점의 그림은 서귀포 앞바다를 그린 풍경인데 나무 가지와 집이 바다를 가리고 있고 힘차고 폭발하리 만큼 강인한 선이 그의 내심內心을 또 다른 방향으로 설명하고 있다. 기와지붕과 굴뚝은 마치 가제미의 수염같이 하늘을 뚫을 듯이 솟아 올라 있다.[98]

2001년 서울옥션에서 처음 공개된 〈서귀포 풍경 4 나무〉도04도 마찬가지로 섶섬이 보이는 서귀포 풍경이다. 그러니까 이중섭은 네 점의 풍경화 모두를 같은 자리에서 같은 풍경을 보며 그렸던 것이다.

그림에 담은 아이들과 바닷게

조정자는 이중섭의 인물화에 대해 "물밑에서 놀고 있는 동자상을 회화적으로 그린 것"들이라고 지적하고, 이러한 유형의 작품 제작 시기를 '제주도 시대'라고 특정했다.

* 1971년 조정자는 김광균 소장품으로 〈제주도 앞바다〉라는 제목을 붙이고 제작 시기를 제주 시절로 발표했다. 1972년 현대화랑 전람회 때 제작 시기를 '통영 시절', 제목을 〈통영 앞바다〉로 바꿔서 발표했다.

고기와 아이들, 해초와 과일, 새와 게 등 물고기가 아이보다 큰 것도 있고, 무거워서 들 수 없는 물고기를 새가 줄을 이어 날기도 하고 마음껏 온갖 장난질을 치는 동자상들, 이런 것들은 그의 꿈이 아직도 가족을 만날 수 있으리라는 어떤 환상이 즐겁고 환희적인 세계로 이끌어가고 있다는 주제를 설명하고 있다.[99]

그 가운데 대표 작품은 〈서귀포 바닷가의 아이들〉*도05이다. 화폭을 충실하게 채운 작품으로 거의 모든 사물과 인물의 크기와 동작을 반복하여 화폭을 평면화하고 있다. 하지만 중앙에 돛단배를 배치하고 한 아이가 누워 장대를 치켜세움으로써 화면의 중심을 강조하는 구성법을 연출했기 때문에 평면인데도 중심과 주변이 뚜렷하다. 또한 울퉁불퉁한 곡선의 흐름이 화면의 배경을 이루고 있는데 바다 물결 같기도 하고 고구려 고분벽화의 산줄기 같기도 하여 변화무쌍하다. 상단에 아득한 바다를 설정하고 그 위에 돛단배를 띄운 다음, 수평선 밖으로는 둥근 동심원 셋을 배치하여 구름과 태양의 끝없는 행진을 표현해두었다. 특히 푸른 바탕에 벌거벗은 아이들 여섯 명에게 연한 주홍빛을 거칠게 덧칠하는 기법을 구사함으로써 화폭이 아연 꿈틀댄다.

〈서귀포 고기를 낚는 아이들〉**도06은 작살 창을 들고 물고기 사냥을 나선 아이들을 소재로 삼은 것인 만큼 표정이나 분위기는 진지하다. 화면 왼쪽 기다란 막대가 작살창이고, 중앙의 오른쪽이 물고기를 등에 메고서 끌고 가는 아이의 모습이다. 그리고 〈서귀포 해초와 아이들〉도08은 해초의 자유로운 율동을 따라 아이들도 함께 춤추는 동작을 취하고 있고, 삽화 〈서귀포 고기와 어린이 1〉도07도 물고기와 아이들이 뒤엉켜 혼연일체가 된 모습이다. 특히 이 작품의 도상은 뒷날 1956년 구상의 시집 『초토의 시』 표지화로 사

* 1971년 조정자는 구상 소장품으로 제주도 시절 작품이라고 했다. 1972년 현대화랑 전람회에 공개된 뒤 1976년 효문사 간행 『이중섭』에 임인규林仁圭 소장품, 제작 시기는 1952년 3월로 변경했다.
** 1971년 조정자는 김창복 소장품으로 제주 시절 작품이라고 했는데, 1972년 현대화랑 전람회 때 제작 시기를 '부산 시절'이라고 바꾸었다.

용되었다.

이중섭에게 서귀포 시대의 위대함은 바로 '바닷게'의 발견이다. 이곳 서귀포에서 게를 소재로 그린 그림이 많이 남아 있지 않지만 서귀포를 떠난 뒤 이중섭 그림에서 게는 일상의 소재가 되었다. 마치 도쿄 시절의 소, 비둘기, 닭이나 원산 시절의 물고기에 눈뜬 이래 그 소재들이 화폭의 일상으로 자리 잡은 것처럼 말이다.

이중섭은 서귀포에서 바닷게와 만났다. 〈서귀포 풍경 1 실향의 바다 송〉에 등장하는 감귤과 더불어 〈서귀포 게잡이〉도10에 등장하는 바닷게가 그것이다. 〈서귀포 게잡이〉는 해변에 둘러친 휘장揮場 안으로 몰려드는 게들의 행렬과 안과 밖에서 태현, 태성 두 형제가 마주잡은 끈으로 게 한 마리를 잡아당기는데 이중섭, 야마모토 마사코 부부가 즐거운 표정으로 이를 지켜보는 장면을 그렸다. 멀리 섶섬과 문섬이 수평선에 걸쳐 있다. 이 작품도 원형의 중심과 가지런한 주변이 잘 어울려 안정감을 자랑한다.

이 작품을 처음 공개했을 때 제목은 〈서귀포의 추억〉이라고 했다. 1979년 4월 '이중섭 작품전 미공개 200점'이라는 제목의 미도파화랑 전람회 때의 일이다. 다시 말해 '추억'이란 제목을 붙인 것은 이 작품이 서귀포를 떠난 뒤 그린 것으로 추정한 것이다. 당시 전람회 출품작 대부분이 아내 야마모토 마사코가 간직하고 있던 작품이다. 따라서 1952년 7월 가족과 이별한 후 한국에 남은 이중섭이 일본의 야마모토 마사코에게 우편으로 보낸 작품들이라는 점에서 서귀포 시절에 그린 게 아니라고 생각한 것이다.

그러나 그렇게 단순화할 일은 아니다. 1986년 6월 호암갤러리에서 열린 이중섭 30주기 기념전에 참석한 야마모토 마사코가 시인 구상에게 다음처럼 털어놓았음을 생각하면 더욱 그렇다.

이번 전시회 개막 때 참석한 남덕 여사는 바다 '게' 그림 앞에서 나에게 "제주도 시절엔 어찌나 먹을 것이 달리(부족)던지 매일 바닷가에 나가 게나 조개를 잡아다 먹었는데 주인(중섭)은 그것이 몹쓸 짓을 하는 것 같아 그 게들의 넋을 달래기

위해 게를 그린다고 말하곤 했었지요"라고 술회했다.[100]

그런 이유로 게를 그렸다면, 게 그림은 게를 잡아먹을 당시에 그린 것이다. 넋을 달래는 주술사의 행위였던 것이다. 주술 행위와 연관해서 흥미로운 점은 게가 아이의 성기를 물고 있는 형상이다. 성기와 손이 만나는 장면은 생산과 유희의 욕망이 합일되는 순간이다. 인간과 동물이 하나가 되어 갈등 없는 조화의 세계를 향유하도록 이끌어가려 한 것이고, 그런 이중섭은 주술사로서 무당이나 사제와도 같은 태도를 취한 것이었다. 조정자는 엄성관 소장의 〈서귀포 게가 고추를 문 동자〉도11에 대해 다음처럼 해설했다.

또 한 점은 게가 발가벗은 어린이의 고추를 물고 있는 어린이는 연꽃에 매달려 있다.[101] 소박한 터치touch로 신비스런 표정을 짓고 있다.

이 작품은 찢어진 상태로 보존되어오다가 1985년 동숭미술관에서 열린 이중섭 미공개 작품전에 출품되었다.[102]

최초의 은지화, 그리고 그가 그린 제주 사람들

은지화의 기원과 관련하여 눈길을 끄는 작품은 제주도 시절 제작했다는 은지銀紙 양면 작품 〈정情 1〉도12, 〈정 2〉도13, 두 점이다. 1971년 조정자가 처음 이 작품을 조사했을 때 그 제목을 〈정 1〉과 〈정 2〉로 붙이고, 제작 연대는 둘 다 제주도 서귀포 시절로, 소장자는 1번 이성호, 2번 김창복으로 표기했다.* 여기서 주의를 끄는 대목은 이 은지화 제작 연대를 제주 시절로 특정해둔 조정자의 조사 결과다.

* 공동 소장자의 한 사람인 김창복은 이중섭의 오산고보 3년 후배이자 일본으로 건너가 제국미술학교를 중퇴한 화가로서, 오산고등학교가 전쟁으로 월남해온 1953년부터 미술교사로 재직하고 있었다. 또 이성호는 김창복과 더불어 몇 점의 이중섭 작품 공동 소장자로 등장하는데, 두 사람은 부부이다.

이 작품은 1972년 현대화랑의 이중섭 작품전에 김창복 소장품으로 출품되었는데 도록 『이중섭 작품집』에는 〈정 2〉만 게재되었다.[103] 그 뒤 2005년 삼성미술관리움의 이중섭 드로잉전에 출품되었으며, 도록 『이중섭 드로잉』에는 〈정 1〉과 〈정 2〉가 나란히 게재되었다.[104] 각각의 전람회 당시 현대화랑이나 삼성미술관리움 모두 제작 연대를 특정하지 않았다. 그러니까 제주 시절로 따를 수도 없고, 따르지 않을 수도 없는 상황에서 신중한 태도를 보인 것이다.

조정자의 조사 결과인 제주 시절을 배제하고 현대화랑 전람회 때 '제주 시절'이라는 연대를 빼버린 까닭은, 현대화랑 전람회 '이중섭 작품전 추진위원회'의 위원인 박고석이 은지화 제작 연대를 부산이라고 주장했기 때문이다.[105] 그러므로 이 문제는 간단하지 않다. 심지어 은지화 제작 시기가 도쿄 유학 시절이라는 설도 있으므로 유의해야 할 문제다.

그렇다고 해도 제주 시절 작품이라고 명기한 조정자의 조사 결과를 부정할 만한 근거 및 자료가 나타나지 않는 한 〈정 1〉, 〈정 2〉를 모호한 상태로 둘 수는 없는 노릇인데, 이게 조정자만의 기록이 아니라 평양 출신으로 이중섭과 제주에서 어울렸던, 당시 『제주신보』 기자 장수철도 증언한 내용이라는 점을 기억해야 한다. 장수철의 증언은 이중섭과 직접 교유했던 당사자의 증언이라는 점에서 의미가 있다. 장수철은 이중섭을 "제주 시대에 창작에 탐닉했던 화가"라고 기억했으며, 특히 은박지 위에 눌러 그리는 모습을 목격했다는 것이다.

그런데 이중섭은 술을 마시다가도 담뱃갑 속의 은박지를 꺼내 그림을 그리곤 했다. 어린아이의 나상裸像, 여인의 얼굴 등등―. 그렇게 그린 은박지를 나에게 건네주며 좋아서 낄낄 웃곤 했다. 그 은박지를 잘 간직해두었더라면 좋은 기념품이 되었을 것을―.[106]

1978년 7월 12일부터 30일까지 부산 국제화랑에서 열린 미발표 이중섭

작품전*에 출품된 연작 화첩 〈제주일기〉는 네 점으로 구성되어 있다. 자화상, 벽돌쌓기, 고기잡이, 기원을 소재로 하는 그림 네 점인데, 처음부터 한 화첩에 있던 것을 떼어낸 낱장으로 크기가 자화상만 약간 다르고 나머지 셋은 같다.

〈제주일기 1 자화상〉도14은 자신의 옆모습을 몇 개의 선만으로 표현한 것인데 앙다문 입이 무겁고, 지긋이 내려다보는 눈이 날카롭다. 〈제주일기 2 한라산이 보이는 벽돌쌓기〉도15는 고된 노동을 소재로 삼은 거의 유일한 작품이다. 무너진 담벼락을 쌓아 올리는 장면인데 전쟁 중 방호벽防護壁 사역에 동원된 어떤 순간을 그린 것이다. 셋째는 〈제주일기 3 섶섬이 보이는 고기잡이〉도16로 끈 달린 낚시, 광주리, 장대를 배치한 풍경이며, 넷째는 〈제주일기 4 기원〉도17으로 수확한 열매와 물고기를 경건하게 모시는 일종의 제의 장면이다. 이 화첩 〈제주일기〉는 1951년 제주도 시절의 생활상을 담고 있다는 점에서 난민의 고단함이 스며든 풍물지다.

그리고 어느 날엔가 이중섭은 서귀포 주민의 초상화를 그려주었다. 지금 도판으로 남아 있는 〈서귀포 주민 초상 1〉도18, 〈서귀포 주민 초상 2〉도19, 〈서귀포 주민 초상 3〉도20 젊은 청년들의 모습이다. 세 인물 모두 강렬한 기운을 품고 있어서 마치 살아 있는 듯, 무슨 말을 하고 싶어 견딜 수 없어하고 있다. 초상을 그려달라면서 쥐어준 사진을 보고, 그 사람이 누구인가를 듣고 난 뒤에 사진 속 인물의 생김을 충분히 새기고서야 비로소 연필을 움직이기 시작했다. 워낙 소묘의 기량이 뛰어난 탓도 있지만 섬세하고 안정된 묘사력을 발휘함으로써 완벽한 재현에 이르러 마치 환생還生할 것만 같

* 전람회 도록 『미발표 이중섭 작품집』(국제화랑, 1978)에는 전시 개최 연월일을 표기하지 않았다. 당시 언론 보도에는 7월 22일까지 〈환희〉, 〈꽃잎 속의 새〉 등 유화와 데생 작품 열여덟 점으로 열린다고 했지만(「이중섭 유작전」, 『동아일보』, 1978년 7월 18일), 그해 10월에 간행한 『미술과 생활』에서는 7월 12일부터 30일까지라고 명기해두었다(김삼랑, 김학동 대담, 「이중섭 작품의 가짜 시비에 대하여」, 『미술과 생활』, 1978년 10월, 82쪽). 그리고 부산 국제화랑은 또다시 1979년 8월 15일부터 30일까지 자화상과 은박지 그림 등 열다섯 점으로 이중섭 애장품전을 열었다(「이중섭 애장품전」, 『경향신문』, 1979년 8월 20일).

은 형상이다. 이 초상화는 소설가 오성찬이 조사해 발표한 것으로 1986년 7월 23일자 「이중섭, 초상화 3점 화제」라는 신문기사를 보면 서귀포 주민 이두우李斗雨, 박정용朴正龍, 송태연宋兌演 세 사람을 '명함판 사진을 토대로 그린 초상화'이며, 모두 한국전쟁 때 전투에 참가했다가 전사한 이들이라고 했다. 이 세 점의 초상화를 그려준 이중섭은 "송씨로부터 보리쌀 한 말, 이씨로부터 쌀 한 말"을 받았지만[107] 온전히 보수를 받으려고 그려준 것이라기보다는 주민과 가까워지려는 생활의 증표로 보인다. 토착민의 눈에 이방인이자 난민 화가였던 이중섭은 이런 식으로 사람들과 교유했던 것이다.

당시 제주도의 젊은이가 죽어야 했던 까닭은 대개 두 가지 이유였다. 첫째는 일제강점기에 징병이나 징용으로 끌려가 돌아오지 못했거나, 둘째는 4·3항쟁의 참극 속에서 죽어간 것이다. 그러므로 주민에게 죽은 사람의 초상화는 이승과 저승을 잇는 다리 같은 것이었다. 이중섭은 그들의 억울함과 외로움을 달래는 주술사로서 희생된 영혼을 어루만져주는 마음을 쏟아 그렇게 낯선 제주 땅, 제주 사람들과 하나가 되었던 것이다.

그럼에도 제주도는 이중섭에게 피난지였을 뿐이다. 그러고 보면 이중섭은 유랑객의 운명을 타고난 사람이었다. 한곳에 정착하는 일이 없었다. 부산으로 떠날 준비를 서둘렀지만 부산이 정착지가 될 거라고는 누구도 생각하지 않았다.

다시, 부산

범일동 판잣집

1951년 12월 어느 날 제주항을 출발해 부산항에 도착했다. 이미 부산 출입을 했으므로 네 식구가 거주할 방 한 칸은 마련해두었어야 했을 텐데 워낙 경황이 없어 그러지 못했다. 부산에 도착한 뒤 아내와 두 아들은 '일본인 수용소'*에 들어가 있도록 하고 자신은 미군부대에서 품을 팔았다. 이렇게 모은 돈으로 부산시 동구 범일동 산기슭에 판잣집을 구할 수 있었다.[108] 범일동은 범냇골이란 오랜 이름이 있는 땅으로 앞에 범내가 흐르기에 생긴 이름이다. 범냇골에는 조선시대 부산의 군 부대인 부산진釜山鎭 및 부산에서 가장 오래된 부산진시장이 있는데 임진왜란 전부터 형성된 곳이다. 특히 최영 장군이 범일동 앞바다인 감만甘灣에서 왜구를 크게 무찌른 전공을 기리어 최영 장군 사당祠堂과 비각碑閣을 세웠던 동네로, 비각은 지금도 자성대子城臺 공원 동쪽 중턱에 초라하긴 해도 태연히 자리 잡고 있다.

이중섭의 판잣집은 오산고보 동창 김종영金鍾英의 집과 붙어 있는 이웃이었다. 또 원산 시절 원산미술동맹 위원장이었던 동료 김영주가 이웃해 살고 있었고,** 범일동에서 동쪽을 가로지르는 범내, 다시 말해 지금의 동천東川을 건너면 송혜수宋惠秀(1913~2005), 임완규林完圭(1918~2003), 박고

* 　여기서 말하는 일본인 수용소는 감만동 적기 지구 피난민 수용소 내에 조선인과 구분한 영역이다.(야마모토 마사코, 유준상 대담, 「이젠 모두 지나가버린 얘기니까 괜찮습니다―이남덕 여사 인터뷰」, 『계간미술』, 38호, 1986년 여름호, 51쪽.)

** 　미국공보원 직원으로 근무하고 있던 이준은 이중섭이 서면의 김영주 집 이웃에 거주하고 있다고 했다. 동구 범일동이라고 하지 않고 서면이라고 한 까닭은 범일동에서 가까운 서면이 가장 번화한 거리였기 때문에 그렇게 표기한 것이다(이준, 「부산에 운집한 미술인」, 『계간미술』, 35호, 1985년 가을호, 62쪽).

석이 살고 있었다. 이곳에서 동쪽으로 우룡산 너머 대연동에 부산공업고등학교가 있는데, 여기에 박고석과 더불어 김경金耕(1922~1965), 정규鄭圭(1922~1971), 엄덕문嚴德紋(1919~2012) 등이 교사로 재직하고 있었으므로 아무런 연고도 없는 이중섭이 자리 잡기에는 두말할 나위가 없는 곳이었으며, 특히 송혜수와 임완규·정규 세 명이 모두 일본 제국미술학교 후배였으니*** 정다움도 깊은 곳이었다.

이 시절 이중섭은 자신이 살고 있는 집 부근을 그렸는데 〈범일동 천사의 집〉도21이 바로 그 작품이다. 조정자는 1971년 김창복 소장품인 이 작품의 제목을 〈천사의 집〉, 제작 연대를 부산 시절로 조사했다. 감만동 부두 지역의 피난민 수용소인 적기창고와 가까운 범일동에는 난민이 몰려들어 판자촌이 형성되었던 곳으로 외지에서 들어온 사람들의 마을이었으니 판잣집은 말 그대로 '천사天使들이 머무는 집'이었다. 하지만 이런 제목이 너무 낯설다 싶었는지 1972년 현대화랑 이중섭 작품전 때는 제목을 '범일동 풍경'으로 바꿔버려 평범해지고 말았는데 〈천사의 집〉과 범일동을 합쳐 〈범일동 천사의 집〉이라는 제목으로 바꿔야겠다. 그 '천사의 집'에서 시작한 이중섭의 부산 시절은 쉽지 않았다. 야마모토 마사코는 부산에 도착한 직후의 사정을 다음처럼 표현했다.

51년 말인 12월이었습니다. 피난 생활이라 주인과 저희들은 늘 함께 살 수가 없었습니다. 그럴 만한 방 한 칸 구할 수가 없었으니까요.[109]

따라서 잠시 가족과 헤어져야 했는데, 이중섭은 미군부대에서 부두노동

***　　송혜수와 임완규는 1939년 제국미술학교에 입학하여 1943년에 졸업했다. 정규는 1941년 입학, 1944년에 수료했다고 하지만 정작 학적부에서 확인할 수 없다(『제국미술학교와 조선인 유학생들』, 눈빛, 2004). 정규가 1941년에 입학했음은 『한국현대미술전집』 제17권(한국일보사, 1977, 138쪽)에, 1944년에 졸업했음은 『한국근대미술사전 편찬을 위한 조사연구』(홍익대학교 미술대학, 1974, 394쪽)에 기록되어 있다.

을 시작했고[110], 여기서 모은 돈으로 얼마 뒤 김종영이 주선해주어 범일동 판잣집을 구할 수 있었던 것이다. 이 과정을 야마모토 마사코는 다음처럼 회고했다.

그러다가 주인의 오산학교 동창인 김종영 씨의 주선으로 범일동의 판잣집 한 칸을 얻게 되었죠. 그분도 근처에 살고 있었습니다.[111]

이 증언만으로는 범일동 판잣집을 마련한 시기를 특정할 수 없으나 부두노동을 시작하고 나서 오래 걸리지는 않았다. 이종석은 「이중섭 연보」에서 1951년 12월 "범일동 산마루에 단칸방을 얻어 들음"[112]이라고 했으니까 이중섭 가족이 제주에서 부산으로 귀환한 직후의 일이다. 12월 그 한 달 사이에 집을 마련한 것이다. 그렇게 범일동에 둥지를 틀 무렵 야마모토 마사코와 친정어머니 사이에 연락이 닿았다.

그 무렵 일본의 친어머니와 연락이 닿기 시작했습니다. 그리고 적은 액수지만 일본으로부터 송금이 있었습니다. 어머니가 동경에 있는 한국인 교회의 목사님께 부탁드려서 보내온 것이었죠.[113]

이렇게 일본에서 보내오는 돈으로 생활을 꾸려나가던 1952년 2월, 야마모토 마사코의 어머니가 남편의 사망 소식을 담은 편지를 보내주었다. 통지서를 받은 이중섭은 아내에게 전해주지 않았다.

52년 2월 부친의 사망 통지가 왔어요. 주인은 처음에 이 사실을 제게 전해주지 않았지요. 제가 건강도 나쁜 데다가, 알았다고 해도 곧바로 일본에 갈 수도 없는 형편이어서 일부러 얘기를 안 했던 거라고 해요.[114]

원산 시절 제자 김영환이 1952년 3월 범일동 판잣집을 방문했다. 김영

환은 적기 지구의 군부대에서 공병단 고문관실 문관으로 근무할 때 미군 초상화를 그려주면서 짧은 기간 동안에 70만 원을 벌었다. 형 김영일이 교통사고로 허리를 다친 데다 늑막염까지 덮쳤으므로 그 치료비로 40만 원을 쓴 김영환은 나머지 돈을 들고서 이중섭의 범일동 집을 찾아나섰던 것이다.[115] 범일동 언덕바지에서 김영환이 마주친 풍경은 다음과 같았다.

극도의 영양실조로 얼굴이 헬쑥해진 이남덕(야마모토 마사코) 여사는 할미꽃이 사방을 둘러싼 난민촌의 보금자리 판잣집으로 서둘러 올라갔다.[116]

김영환이 이중섭 가족을 찾을 수 있던 것은 아미고아원阿媚孤兒院 교사이자 시나리오 작가인 신홍철 덕분이지만 이중섭이 광복동 일대 다방을 출입하면서 삼일절경축기념미술전람회 출품과 같은 공식 활동무대에 적극 나섬에 따라 그 행적에 관한 소문을 들었기 때문이다.

야마모토 마사코·이종석·김영환 세 사람의 증언을 바탕으로 이 무렵 이중섭의 행적을 요약하면, 1951년 12월 부산 귀환, 미군부대 노동 및 범일동 판잣집 입주, 1952년 1월 야마모토 마사코의 일본 친정집에서 생활비 송금, 2월 야마모토 마사코의 부친 사망 통지 수령, 3월 김영환과의 재회 순이다.

┃ 범천동의 낭인설 ┃

부산 귀환 직후 이중섭이 낭인浪人 신세였다는 기록이 있다. 이중섭이 1951년 12월 부산에 귀환한 후 1952년 7월 아내와 자식들을 일본으로 보내기까지 8개월 동안 가족을 피난민 수용소에 거주하도록 했고, 이중섭 자신의 경우 '밤은 범천동凡川洞 김종영의 판잣집, 낮은 미군부대 부두, 저녁때는 광복동光復洞'에서 생활했다는 것이다.[117]

또 부산 귀환 직후 이중섭이 공보처 차관으로 재직하고 있는 문학평론가 이헌구李軒求(1905~1982)에게 제주도 풍경을 그린 그림을 80만 환에 팔았다는 기록도 있다. 그 돈으로 조카 이영진의 동국대학교 등록금 50만 환을 지불함에 따라 정작 가족이 머무를 집을 구할 수 없었고 따라서 가족을 피난민 수용소에 보내야 했으며, 이중섭 자신은 김종영의 집에 거주했다는 것이다.[118] 그리고 이때 이중섭의 미군부대 부두노동은 다음과 같았다고 기록했다.

부두에서 오일 드럼oil drum을 굴려서 화차에 싣는 작업도 하고 낡은 선박에 페인트paint 칠을 하거나 콜타르coal-tar를 칠하는 중노동의 날품팔이를 했다.[119]

그와 같은 날품팔이 시절 또 한 가지 흥미로운 사건이 일어났다.

부두를 나오다가 어떤 소년이 헌병에게 집단구타당하는 광경을 보았다. 그는 달려갔다. 껌을 파는 아이인데 널판을 훔치려다가 발각되었던 것이다. (……) 그는 헌병들을 그의 복싱boxing으로 완전히 제압했다. 삽시간에 헌병들이 뻗어버린 것이다. 그러나 부두순찰의 헌병 백차가 와서 서자 중섭은 거기서 내린 헌병들에게 치도곤으로 맞고 채고 짓밟혔다. 그가 너무 피를 흘리자 겁을 낸 헌병들은 그를 부두 밖의 병원에 실어다 놓고 도망쳤다.[120]

이 사건에 관해서는 조카 이영진의 기록도 있다. 이영진은 「이중섭 연보」에서 저 고은의 서술을 되풀이한 내용이지만 정작 "윤인희尹仁姬 씨의 말"이라는 주석을 붙여 고은의 서술에 의존하지 않았음을 내세웠

다.* 그리고 또 한 가지 기록은 그때 문화예술인들과의 교유 상황인데 다음과 같다.

그 일이 끝나는 저녁 무렵에는 전표의 몇 푼을 타가지고 광복동에 나가서 예술가, 시인, 소설가들을 만나는 것이었다. 광복동 없이는 피난 문화인들은 살 수 없었다. 기름이 묻은 노동자의 모습으로 중섭이 금강다방에 나가 있을 때 거기에 구상은 박고석, 송혜수 들과 중섭이 나타나기를 기다리고 있었다.[121]

바로 그 구타 사건이 일어난 날 이중섭이 과거 원산에서 만났던 무희舞姬 다야마 하루코를 부산 거리에서 마주쳤는데 하루코는 "아직도 이중섭을 잊지 못해 독신으로 살고 있었으며, 더 성숙한 미인이 되어 나타났고 아직도 이중섭을 사랑하고 있었다"고 했다.[122]

이러한 행적은 이중섭의 아내 야마모토 마사코 및 제자 김영환의 증언과는 다르다. 그러므로 부두노동, 작품 판매, 헌병 구타, 애인 해후와 같은 사실은 별개로 치더라도 가족과 헤어져서 지냈다는 건 사실이 아니다. 이중섭의 가족은 그 시절, 범일동 판잣집에 입주해 살면서 도쿄에서 후원금도 받고 있었다.

* 그런데 이영진은 그 시점을 1950년 12월이라고 했다. 하지만 원산에서 내려온 직후 피난민 수용소에 머무르던 처지였으므로 쉽사리 군인과 맞설 수 없었을 것이다. 그런 일을 과감히 할 수 있었던 때는 제법 전쟁 분위기에 익숙해진 1951년 12월이었다(이영진, 「이중섭 연보」, 『대향 이중섭』, 한국문학사, 1979, 156쪽).

전쟁을 전후한 부산과 부산 미술계

전쟁 과정에서 북조선으로 이동한 대한민국 인구는 29만 명, 대한민국으로 이동한 북조선 인구는 65만 명이었다.[123] 이중섭의 가족 네 명도 월남한 65만 명에 포함되었다. 인구 이동만 있었던 게 아니다. 1951년 8월 18일 정부기관이 부산으로 대거 이전했다. 경남도청에 중앙청, 부산극장에 국회가 입주했으므로 부산은 명실상부한 임시수도였다. 또 부산은 후방 병참기지로서 국립 부산대학교 및 사립 동아대학교를 비롯한 각급 학교 교정을 군사시설로 내주었고, 원주민 학교는 물론 피난 학교들도 모두 노천 또는 창고·점포·공장·교회·공회당 시설로 옮겨가야 했다.

섬유·화학·고무·식료품과 같은 경공업 시설이 집결해 있는 경상남도 공업 지대 가운데 부산은 전쟁의 피해를 거의 입지 않았으며, 또한 일부 남해안 항구 도시를 제외하고 주요 항구 기능이 마비된 상태에서 유일하게 살아남은 부산항구는 군수물자 및 외국 원조 도입이 절실한 시대에 각광을 받을 수밖에 없었다. 유일한 무역항으로서 부산항은 1949년 수출량이 61억 환이던 것이 1950년에 195억 환, 1951년 407억 환, 1952년 1,515억 환, 1953년 3,287억 환으로 급격히 증가했는데 이 물량은 전국 수출량의 대부분을 차지하는 것이고 수입 또한 마찬가지였다. 그리고 이러한 부산항 수출입 물량의 대부분은 일본, 미국에 집중되었는데 수출의 경우 미국 19퍼센트, 일본 62퍼센트에 이르렀다.[124]

또 부산은 금융 활동의 중심지가 되었는데 전쟁 상황이었으므로 인구 과잉과 물자 결핍 및 앙등에 따른 경제 혼란이 지속되었다. 생산의 위축과 군사비 조달에 따른 통화 증발로 인한 인플레이션에 대응하여 긴축정책 및 저축 증강 운동을 전개했지만 위기를 막을 수는 없었다.

이러한 난국에도 불구하고 국내 정치는 부패와 타락으로 얼룩졌다. 1951년 1·4후퇴 당시 국민방위군 사령관을 비롯한 간부들이 53억 원을 횡령 착복한 사건이 일어났으며, 국군이 지리산 거창군 비무장 주민 600여 명을 학살하는 사건이 일어나는가 하면, 5월에 접어들어 이승만 정부는 야

당 세력 축출을 꾀하였고, 11월에는 대통령 직선제 개헌안을 제출하여 다음 해인 1952년 부산 정치파동의 소용돌이 속으로 휘말려 들어가고 있었다. 3월에는 정부 보유 달러로 양곡, 비료를 수입할 수 없음에도 대한중석회사 보유 달러를 지출하여 극비리에 400만 달러의 이승만 정치자금을 염출하려는 이른바 '중석불사건'重石弗事件이 일어났으며, 그 뒤 5월 50여 명의 국회의원이 탄 통근버스가 헌병대로 연행되거나 괴한이 습격하는 등의 온갖 공작 사건이 연이어 일어났다. 이처럼 이승만 정부의 패악에 대응하여 군중들이 국회 앞과 거리에서 시위를 벌이는 임시수도 부산의 풍경은 이미 일상과도 같은 것이었다.

이승만의 전제주의 정치가 날을 세우고 있을 즈음, 미국은 1951년 4월 38선 휴전 의사를 표명했고, 소련도 6월 평화 제안을 공개함으로써 이승만 정부의 반대에도 불구하고 7월 10일 휴전회담이 개막되었다. 임시수도 부산을 비롯한 전국 각지의 유엔 기관 앞에서 휴전을 반대하는 시위가 벌어졌지만 지루하고 게으른 2년 동안의 회담 끝에 1953년 7월 27일 유엔군 수석대표 해리슨Harrison 중장, 조선인민군 남일南日 장군, 중공인민지원군 대표 사이에 휴전협정이 조인되었다.

한국전쟁 이전 부산 미술계는 무척이나 정다운 곳이었다. 부산의 화가 김윤민金潤珉(1919~1999)은 그 모습을 다음처럼 회고하고 있다.

부산 전체의 미술인은 모두 14~15명에 지나지 않았기에 언제나 만나면 정다웠다. 모이는 장소는 일정하지 아니하였으나 구역전舊驛前에 김남배 씨가 경영하던 백양다방白羊茶房과 김종식 씨의 아틀리에, 광복동 에덴다방 등이었다.[125]

한국전쟁 직전 부산 미술계를 대표하는 대규모 기관단체는 1947년에 결성된 경남교육미술연구회, 1948년 경남미술연구회가 있는데 경남미술연구회의 중심인물과 단체 사정은 다음과 같았다.

부산의 김남배, 서성찬, 우신출, 김봉기, 김윤민, 김원갑 등과 마산의 이준, 이림, 임호, 통영의 전혁림, 진해의 장윤성, 진주의 조영제 등이 부산역전 백양다방에서 경남미술연구회를 조직하고 익년 4월에 부산역전 공회당에서 제1회전을 개최하였다.[126]

이 단체는 1950년 5월 혁토사赫土社로 이름을 바꾸어 부산 미국문화원에서 제2회전을 열었는데 이때 사진부를 증설하여 임응식, 정인성, 박기동, 김용진 등이 참가했다. 그리고 활동무대는 1948년 11월 동광국민학교 강당에서 열린 민중주보사 주최 제1회 부산미술전람회와 1949년 10월 부산시립공회당에서 열린 제2회 부산미술전람회였다. 제2회 때부터 전람회 위원 제도를 두었는데 그 명단은 다음과 같다.

김남배, 우신출, 김종식, 박성규, 김윤민, 백태호, 양달석, 서성찬, 이준, 이청기[127]

부산 미술계가 피난 미술계로 바뀐 때는 1951년 1월 정부가 부산으로 이전함에 따라 국방부 정훈국 산하 종군화가단이 대구에 있던 본부를 부산으로 옮기면서부터다.[128] 물론 그전에도 피난 화가들이 들어오긴 했지만 1·4후퇴 이전의 부산은 대체로 부산 출신 화가들뿐이었다. 가장 먼저 부산으로 이전한 국가기관은 국립박물관이다. 1950년 12월 국립박물관이 부산 중구 광복동의 경남도청 관재청管財廳 창고로 이전했다.[129] 그 시절 풍경을 관장 김재원金載元(1909~1990)은 다음처럼 묘사했다.

첫 층은 수위실과 그 외의 여러 가지 기구를 넣는 그야말로 창고로 이용되었고, 둘째 층에는 후에 강당 또는 전시실로 이용된 방이 있었고, 3층은 학예실과 서무과, 4층은 관장실이 있었다.[130]

1951년 1·4후퇴 시기 서울대학교, 홍익대학교, 숙명여자대학교, 이화

여자대학교가 모두 부산으로 이전을 단행했다. 서울대학교 미술학부는 영도의 송도해수욕장, 이화여대는 중구 대청동 필승각 건물에 자리 잡았으며, 홍익대학교는 중구 부평동에 교사를 마련했다. 흥미로운 사실은 1951년 봄 학기를 시작할 때엔 서울대학교 장발은 미국 미네소타 대학교, 이화여대 심형구는 미국 펜실베이니아 주 필라델피아 대학교 초청교수라는 명분으로 해외 피난을 떠나 있었다는 것이다.[131]

홍익대학교 미술과 교수는 윤효중·김환기·이종우였는데,[132] 1951년 어느 무렵부터 홍익대학교에 출강하다가 1952년 봄 일본으로 피난을 떠난 남관은 피난 이전의 부산 시절에 만난 교수와 학생을 다음처럼 회고했다.

나는 그때 국제시장에 있던 홍익대학에 나갔었어요. 교수로는 나하고 이종우, 윤효중, 김환기 씨가 있었고, 박서보, 김정숙, 박석호가 학생으로 있었어요.[133]

1·4후퇴 때 대구로 피난을 떠났던 류경채는 1952년 1월 진해를 거쳐 9월 부산으로 옮겨왔다가 1953년 3월 대한미술협회가 주최하는 삼일절경축기념미술전람회 때 장발을 만나 서울대학교 미술학부 강사로 출강하기 시작했다.[134] 이때 교수로 송병돈, 장발, 노수현, 장우성, 김종영, 이순석이 있었고[135] 류경채가 수업에서 만난 학생들은 다음과 같았다.

당시 서울대에는 김태, 권순철, 하인두, 전상수, 심죽자, 이용환 등이 있었어요.[136]

일찍이 전쟁 발발 직후 전국문화단체총연합회가 부산에 본부를 두었고, 산하에 구국대를 운영하던 터에 서울의 주요 대학들이 모두 내려왔고, 1951년 3월 부산에서 해군 종군화가단 창설, 국방부 정훈국 종군화가단 부산 이주가 연이어졌던 것이다.

부산 중구 광복동에 자리 잡은 국립박물관의 직원으로 재직하던 미술사학자 최순우崔淳雨(1916~1984)는 1965년 「해방 이십년 미술」이라는 글에서

당시 부산에서 활약한 주요 미술인은 다음과 같다고 썼다.

양화에서 도상봉, 이종우, 김인승, 이마동, 박영선, 손응성, 박상옥, 이봉상, 장욱진, **이중섭**, 김환기, 박고석, 구본웅, 문신, 권옥연, 김영주, 남관, 유영국, 정규, 이세득 등이 있고 동양화에서 고희동, 김은호, 변관식, 배렴, 이유태, 노수현, 조각에는 윤효중, 김경승, 김종영, 공예에는 강창원, 이순석, 유강렬, 김재석 등이 있었다. 이 밖에 대구에는 이상범, 박득순, 류경채, 김흥수 등이 머무르고 있었다.[137]

　　마산의 화가 임호는 1965년 「부산화단 해방 20년사」라는 글에서 당시 부산의 난민 화가를 다음과 같다고 기록했다.

51년 비참의 1·4후퇴를 할 무렵 장사진의 피난민의 대열 속에 부산으로 흘러들어온 화가에는 동양화가에 고희동, 배렴, 천경자 들이고 양화가에는 김인승, 박영선, 도상봉, 김환기, 남관, 이마동, 황염수, 이세득, 한묵, 장욱진, 손응성, 정규, **이중섭**, 김병기, 김영주 등[138]

　　이들 난민 화가들은 부산의 각처에 흩어져 살고 있었는데 당시 미국공보원 직원으로 재직하고 있던 남해 출신의 화가 이준은 1985년 「부산에 운집한 미술인」[139]이라는 글에서 1951년 1·4후퇴를 전후한 시기 피난 화가들이 살았던 거주지를 다음과 같이 기록해두었는데 요약하면 이렇다. 이중섭은 서면에서 김영주의 이웃에 거주하고 있었고, 김병기는 동구 초량동, 권옥연은 서구 대신동에 살았으며, 이준이 살던 영도구 남항동 주변에 고희동, 박고석, 박영선, 이세득, 김응진, 김환기, 이병규가 몰려 있었다. 또 영도구의 경우 남관은 이발소 2층, 박영선은 우체국장 관저, 김환기는 이준의 집 다락방에서 살고 있었고, 영도에 자리 잡은 대한도자기회사 사장 지영진池榮璡의 배려에 따라 장우성, 장운상, 박세원, 서세옥, 박노수, 권영우, 김세중, 문학진, 박순일이 수출용 도자기 그림을 그리며 생활했다. 그

리고 백영수는 『검은 딸기의 겨울』에서 자신이 1·4후퇴 때 피난 와서 중구 광복동 금강다방 길 건너편 음식점 2층에서 잠시 살다가 몇 개월 뒤 낙동강 하구의 사하구 신평동에 살면서 광복동으로 출퇴근하고 있었다고 했다.[140]

이들 난민 화가들의 활동 지대는 주로 중구 광복동이었다. 광복동이란 이름은 해방 뒤에 생긴 것이고 조선시대 때까지 동래군 부산면이었다. 용두산 서쪽 기슭인 이곳에 흥선대원군 이하응이 척화비斥和碑를 세워두었는데 1877년 1월부터 조계조약租界條約에 따라 일본인들의 거류지가 되었던 곳이다. 일본인들은 이곳을 변천정이라고 불렀는데 해방 뒤 1947년 7월 미군정청이 광복동으로 이름을 바꾸었고 큰 국제시장과 남쪽 해안가로 남포동 자갈치시장이 있어 번화함을 자랑했다.

특히 광복동 북쪽으로 연결된 대청동에 우뚝 선 동양척식주식회사 건물에 1949년부터 미국문화원이 입주해 있었고, 전쟁이 일어난 뒤 1950년 12월 국립박물관이 이곳 광복동에 입주하면서 문화의 거점이 되었다. 그렇다고 해서 이곳 광복동 일대가 골동 가게, 서점, 화랑, 극장 밀집 지대라고 할 만큼 온전한 문화예술의 거리는 아니었다. 하지만 당시 문화예술인의 거점이라 할 다방의 밀집 지대였는데 이곳에서 전람회가 열렸던 것이니까 곧 화랑가였다.[141] 시인 조병화는 그 풍경을 다음처럼 묘사했다.

최후로 우리들은 하나하나 부산 광복동, 남포동으로 모여들었다. 금강다방, 밀다원密茶苑이 우리들의 카사브랑카, 명동의 무궁원, 명동장을 그대로 옮겨다 놓은 것처럼, 모두들 전쟁에 몰려 내린 구면들이었다.[142]

전국문화단체총연합회 사무국 차장이자 문예지를 운영하던 조연현趙演鉉(1920~1981)은 1·4후퇴 때 부산으로 내려와 연합회 부산 지부에 본부 간판을 걸어두고 광복동 금강다방을 문예사 사무실처럼 사용하고 있었다. 따라서 이곳은 예술인들의 모임터였는데 김환기, 남관, 손재형, 배렴과 문

인 김동리, 손소희, 김말봉, 박용구, 유치환, 이종환, 유동준, 임긍재林肯載(1918~1962)가 거의 매일같이 나타났고 작곡가 윤이상도 여기에 어울렸다.[143] 조병화 또한 그 부산에서 김소운, 김광주는 물론 연극인 이해랑, 음악인 이인범, 영화감독 전창근全昌根(1908~1975), 박남옥朴南玉(1923~?), 문인 이진섭, 박인환, 박기원, 이명온, 박연희, 원응서, 임긍재, 김내성, 윤용하와 화가 김환기, 이중섭과 '하루같이 만나서 실로 엉켜서 지내고' 있었다.[144] 이경성은 금강다방에 드나들었는데 여기서 자주 만난 사람들은 시인 조병화, 평론가 조연현, 소설가 김동리, 화가 김환기, 김영주, 이마동, 장욱진이었다.[145] 또한 1952년 여름, 금강다방 근처 2층 건물의 전국문화단체총연합회 북한지부에는 한묵, 황염수, 황유엽이 드나들고 있었다.[146]

하인두도 이곳 부산 일대에서 미술인들을 만났는데 김충선, 김영환, 문우식, 김태 그리고 홍종명, 박항섭, 황염수, 이중섭, 김형구, 박창돈, 최영림, 장리석, 강용린[147]과 더불어 금강다방, 금잔디다방에서 한묵, 이중섭, 유병희, 정규를, 돌체다방에서 김서봉, 전상수, 김태[148]를 만나곤 했다. 박고석은 이곳 광복동 일대를 무대로 생활하던 시절을 '밀다원密茶苑* 시대'라고 표현하고서 다음과 같이 묘사했다.

광복동에 있는 '밀다원' 시대라고 불리우리 만큼 문인 화가들이 이 다방으로 아지트agitating point인 양 몰려들었었다. 많은 문인들 틈에 끼여 김환기, 김병기, 윤효중, 손응성, 이봉상, 김훈 등 화가들이 마치 자기 집 드나들 듯하였다.[149]

이렇게 쏟아져 들어온 난민 미술가들은 본시 부산이 자기 집 마당이었던 것처럼 여기며 광복동 일대를 활보하기 시작했다. 광복동은 외지 미술가들의 점령지였던 것이다. 그러다 보니 주인인 부산의 미술가들은 '지방의 토박이 미술가'로 규정되어야 했다. 어느 지역에서나 그러하듯 부산의

*　　密茶園을 혼용하고 있다.

토박이 미술가들 또한 '지방 미술계'의 주인으로서 갖는 자긍심과 '중앙 미술계'의 객체로서 소외감을 동시에 지니고 있었다.

임시수도라고 하는 비상한 상황이긴 해도, 순식간에 중앙에서 몰려든 외지인 난민 화가들이 부산이란 도시를 차지해 이른바 저 '중앙 미술계'를 형성해버렸으므로 상실감의 크기와 자긍심의 상처를 느낄 새도 없었을 것이다. 난민으로서 외지인은 당연한 활동을 펼치는 것이었지만 토착인으로서는 황당한 상황이었으니 자연스럽게 긴장과 갈등이 쌓여갔다. 외지인 화가의 한 사람인 정규는 1953년 8월 「화단외론」에서 그 충돌을 다음처럼 요약했다.

부산 피난으로서 지방 화가, 중앙 화가 운운으로 말썽이 있었던 것[150]

또 한 명의 외지인 화가 백영수는 이 시절의 갈등을 몇 가지 사례로 회고했는데 1953년 삼일절경축기념미술전람회 때 공보부 초대 만찬장에서 벌어진 사건을 다음처럼 증언했다.

음식이 계속 들어오고 술잔이 몇 잔 돌았을 때, 갑자기 김환기가 반쯤 일어나며 그 망치 같은 주먹으로 서성찬을 올려쳤다. 서성찬이 욱 하며 입과 코를 가리고 머리를 숙였는데 가린 두 손 사이로 코피가 뚝뚝 떨어져내렸다.[151]

이번 전람회에 출품한 김환기 작품 화면 한가운데 소나무, 그 아래 연못을 그린 것이 있는데 이 작품에 대해 부산 화가들은 남자 성기를 떠올렸고 다음처럼 했다.

남자 성기 같다는 얘기를 아주 저질적으로 ○**대가리 같다라고 떠들고 다녔다.

** 남성의 성기인 '좆'을 그렇게 표현했다.

이 이야기는 돌고 돌아 김환기의 귀에 들어갔고 그를 무척 분개하게 만들었다.[152]

사건의 경위야 그랬지만 이 사건은 "그동안 무엇인가 안개 같은 알력들이 서울 화가들과 본토박이 부산 화가들 사이에 있었다"고 한 것의 어떤 결과였다. 백영수는 그 까닭을 다음처럼 묘사했다.

안 그래도 서울에서 피난 온 화가들이 쉬지 않고 그룹전이니 무슨 모임이니 만들며 설쳐대는 것이 눈에 거슬리던 부산 화가들이었다. 특히 김환기가 성격상 주도 역할을 자주 하였던 게 거슬렸던 것이다.[153]

특히 1953년 5월에는 국가기관인 국립박물관에서 피난 화가 중심으로 현대미술작가 초대전이며, 제3회 신사실파전람회를 연이어 개최한 데다가 미국문화원에서 신사실파전 출품작 다섯 점을 구입했고,[154] 게다가 미국문화원이 예산을 세워 화구를 구입하여 화가들에게 배급해준 일이 있었다.[155] 그런데 이러한 일이 피난민 화가들에게 집중되었으므로 토박이 화가로서는 불편했고 토박이 화가들의 화살은 그 활동의 중심인물 김환기에게 집중되었던 게다. 그래서였을 것이다. 피난민 김환기에게 부산은 "다방 신세만 졌던 부산 살이"[156] 장소에 지나지 않았고, "인간의 감정을 잃어버린" "지옥 같던 부산 살이"[157]였을 뿐이었다. 이런 기억은 김환기만의 것은 아니었다. 손응성도 그 시절을 "지금 생각하면 내 평생에 가장 기억조차 하기 싫은 시대라 하겠다"[158]고 기억하고 있으니 말이다. 하지만 거꾸로 부산 토박이 화가들에겐 저들 외지인에 의해 점령당한 3년이었다.

김환기와의 해후, 다른 화가들과의 인연의 시작

1952년 1월 하순 김환기는 남관과 함께 부산 뉴서울다방에서 2인전을 열었다. 김환기의 교유관계 및 활동 범위를 생각할 때 전람회 개막일은 피난 미술인의 축제였고, 따라서 이중섭의 참석은 무척 자연스러운 일이었다.

그런데 그 2인전은 어찌 된 영문인지 제3회 김환기 개인전으로 기록되었다. 1975년 간행된 김환기 화집 『김환기』에 실린 유준상의 「수화 김환기 연보」에는 다음과 같다.

1952. 1: 개인전(3회) 피난지 부산 남포동 뉴서울다방(주: 『꽃』, 『달밤』, 『산』, 『수첩』 등)[159]

그러나 1952년 1월 25일자 『경향신문』의 「미술계 조형예술에 매진」이라는 기사를 보면 뉴서울다방에서 김환기와 남관이 2인전을 개최했다며 전시장 사진 도판까지 실려 있다. 기사 내용은 다음과 같다.

현대적인 감각을 간명한 선과 색채로 우리들의 눈을 새롭게 해주는 조형예술의 정진자 두 명이 서로 색다른 방법으로 우리 미술계를 장식해주고 있다. 미술사적 입장에서 새로운 것을 지향하며 환한 색채와 다양한 선으로 조화를 꾀하는―심상에 비친 자연을 감각적으로 포착하는―김환기 씨가 있다. (……) 여기에 또 하나 세계로서 보다 침착하고 무게 있는 선과 선율로써 아카데믹한 것을 추구하는 남관 씨가 있다.[160]

이중섭으로서는 김환기와 더불어 일본 유학 시절, 함께 미술창작가협회전에 참가했던 전위예술의 동료였고 또 무엇보다도 전쟁 중 최초의 전위미술 전람회였으니 참석하지 않고는 견딜 수 없었을 것이다. 위 기사는 김환기에 대해 조형의 특성과 더불어 다음과 같이 벽화 제작 구상을 기록해두었다.

칠해진 색채 위에서 공간으로 흐르는 ○○○한 체취와 고려청자기적인 '한가로움'은 피카소적인 여운을 풍기고도 남음이 있다. 그의 그림은 대개가 단순히 그려놓은 '선'만으로 적확하게 그의 날카로운 예술가 감각을 통하여 엄격한 뎃상이

아무런 피곤을 보이지 않고 그려지는 곳에 그의 특이한 수법이 자랑이었든 것이다. 씨는 만일 남한에서 평화관平和館을 설치한다면 거기에 벽화를 제작할 것이라는 희망적 구상을 하고 있다.[161]

여기서 김환기의 벽화 구상은 이중섭의 벽화 제작 구상을 연상하게 한다. 이중섭의 조카 이영진은 뒷날 정리한 「이중섭 연보」에서 서귀포 시절 이중섭이 다음과 같이 했다고 기록했다.

대벽화를 구상하고 특이한 조개로(바위틈에 끼어 있는)를 채집하여 일일이 솜에다 소중히 싸두다.[162]

한편, 김환기와 2인전을 열 때 남관은 "1952년에 통영에서 제승당을 비롯한 작품 창작 계획을 갖고 있다"[163]는 야심찬 포부를 밝혀두었다. 당시 부산에 빈번하게 출입하고 있던 통영의 미술인들로부터 들은 통영의 풍광에 매력을 느꼈던 것이다. 이 계획은 1953년과 1954년 이중섭의 진해 여행과 통영 시절을 연상하게 한다.

통영을 거점으로 활동하던 공예가 유강렬은 공예 관련 업무차 부산 출입을 부지런히 하면서[164] 숱한 미술인들과 교유했는데 남관의 통영행 계획도 그와의 인연이었을 것이고 또 이중섭의 통영행도 마찬가지 과정이었다. 하지만 유강렬은 함경북도 북청 출신이었고 정작 통영 출신 미술인은 전혁림全爀林(1916~2010)이었으며 통영과 하나의 문화 생활권을 형성하고 있던 진주 출신 미술인 박생광 또한 전혁림과 더불어 부산 출입을 하곤 했던 것이다. 전혁림의 경우 1952년에 부산에서 6개월을 머물렀는데 통영 출신 음악가 윤이상의 부산 집에서 거주하고 있었다. 바로 이때 전혁림, 박생광 두 사람이 이중섭을 만났다.

그 무렵 박생광의 전시장에서 이중섭과 첫 대면을 했다. 매우 재미있는 친구라는

인상을 받았다.[165]

그렇다면 1952년 또는 1953년에 부산에서 박생광 개인전이 열렸고 여기에 이중섭이 찾아왔는데 마침 전혁림도 와 있어 처음 인사를 나누었다는 얘기다. 그런데 박생광 연보[166]는 물론, 1950년부터 1953년 사이 부산 지역 미술 관련 자료 및 연구[167]에도 박생광의 개인전 기록이 없다. 하지만 기록이 없다고 해서 부정할 일은 아니다. 실제로 이 시기의 모든 기록은 당시 간행된 문헌 및 뒷날 증언이 뒤섞인 것이어서 매우 혼란스럽고 불충분하며 모호한 상황이기 때문이다.

광복동 밀다원 시대의 박고석은 이중섭을 처음 만나던 순간을 잊지 못했다. 아마도 범일동 판잣집 입주를 앞뒤로 한 이중섭의 미군부대 부두노동 시절이니까 1951년 12월에서 1952년 2월 이전 겨울 어느 날이었다.

날씨가 꽤 쌀쌀한 때였다. 키가 꽤 후리후리하고 인상이 퍽 어질게 보이는 친구를 대동하고 김병기 형이 다방에 나타났다. 미군 작업복 위에 허술한 개털 오버 overcoat를 걸친 품이 얼핏 보아 중섭 형이라는 것을 알 만했었다. 이때가 나와의 초대면이었다. 이야기를 들어서 서로가 알고 있는 사이였고 학창 시절 동경 자유미술전에서의 그의 뛰어난 작품을 이미 접한 바 있어 쉽게 친밀감 있는 인사를 나눌 수가 있었다.[168]

당시 박고석은 범일동 근처 부산공업고등학교 미술교사로 근무하며 범일동에 살고 있었다. 이중섭이 이곳 범일동에 둥지를 마련함으로써 밀다원에서의 해후와 동시에 둘 사이의 긴 인연이 시작되었던 것이다. 박고석은 1935년부터 1939년까지 일본대학 예술학부를 다녔고, 1943년 도쿄에서 개인전을 열 때까지 일본에서 생활했지만 정작 일본에서 이중섭을 만난 적은 없었다. 다만 미술창작가협회전을 비롯해 이중섭의 작품을 보고서 그 이름을 기억하고 있었을 뿐이다.

박고석이 "이중섭 형을 처음 만난 것은 부산 피난살이 때였다"[169]는 것인데 이때 김경, 정규, 엄덕문도 범일동과 이웃 동네인 대연동 부산공업고등학교 교사였으므로 이들과의 인연도 시작되었다.

분주한 나날들, 종군화가단 가입과 전람회와 작품전 출품

1952년 2월 어느 날엔가 국방부 정훈국 산하 종군화가단에 가입했다. 이중섭의 자필 이력서인 「전말서」를 보면 1952년 2월 항목에 '국방부 정훈국 종군화가단 가입'이라고 적혀 있으므로 정규 단원이 된 것은 이때라고 하겠다. 그런데 왜 이중섭은 하필 이 2월에 접어들어 종군화가단 가입을 단행한 것일까. 이 질문에 답하기 위해서는 이중섭이 일본에 있는 장모로부터 장인의 사망 소식 편지를 받았던 때가 바로 그 2월이라는 사실에 주목해야 한다. 이중섭은 통지를 받고도 아내에게 곧바로 알려주지 않았다. 일본으로 갈 수도 없는 형편인데 고통을 더해줄 까닭이 없다고 생각했다. 그러나 이중섭으로서는 준비를 해야 했다. 먼저 일본 도항 가능성을 타진해야 했는데 그 통로는 자신이 속한 유일한 기관인 종군화가단이었다. 1951년 6월 '유격대'와 같은 군복 차림으로 제주도에서 건너와 결단식에까지 참석[170]했으므로 당연히 단원이라고 생각했지만 어쩐 일인지 가입되어 있지 않았다. 월남 피난민인 까닭에 유보되어 있었으니 이제라도 가입 절차를 밟았던 것이다.

이렇게 가입을 완료한 뒤 3월에 접어들자마자 종군화가단이 주최하는 3·1기념 종군화가미술전과 대한미술협회가 주최하는 삼일절경축기념미술전람회에 나란히 출품했다. 이중섭은 「전말서」에 "1952년 3월 종군화가단 주최 대한미술가협회 주최 3·1경축전 출품"이라고 명기해두었으므로 그 직후인 4월에 들어 「전말서」를 작성해 제출했다. 제출처는 어디였을까. 이 「전말서」를 처음 공개한 1972년 『이중섭 작품집』에는 다음과 같은 도판 설명이 붙어 있다.

1952년 2월 어느날 이중섭은 종군화가단에 가입했다. 장인의 사망 소식을 듣고 일본으로 건너가기 위해서였던 것으로 보인다. 그는 종군화가단 가입 후 같은 해 4월 그때까지 활동한 모든 내용을 진술하는 이른바 '전말서'를 작성했다.

이중섭이 종군화가단원으로 육군陸軍에 낸 「전말서」라는 이름의 이력서[17]

　「전말서」는 당사자가 지금까지 활동해온 모든 내용을 진술하는 문서다. 어떤 의혹에 대해 해명함으로써 확신을 주어, 필요한 무엇인가를 획득하고자 할 때 제출하는 것이다. 그런데 이중섭이 육군에 무엇을 해명하고 무엇을 얻으려고 했던 것일까. 특히 「전말서」 맨 앞줄에 '북조선미술동맹 가입'과 '국군 북진으로 원산신미술가협회 회장' 경력을 나란히 대비시킴으로써 좌익에서 우익으로 이동한 원산 시절 행적을 부각해두었음을 염두에 둔다면, 이 「전말서」는 육군이 아니라 행정기관 또는 정보기관에 제출한 것일 수도 있으며 이를 통해 이중섭이 일본행을 계획하고 이를 위해 도항증渡航證을 발급받고자 했던 의도를 드러낸 것이라고 하겠다. 장인의 사망 통지를 받아두고 아내에게조차 알리지 않은 상황에서 일본행을 위한 노력을 기울이고 있었던 것이다.

　부산 시절 초기부터 이중섭은 전람회에 열심히 출품하기 시작했다. 1952년 3월에는 제4회 종군화가미술전 및 제4회 대한미술협회전에, 6월에

는 대구에서 열린 월남화가 작품전에 그림을 출품했다.

삼일절을 기념하여 두 개의 단체가 전람회를 열었다. 종군화가단의 전람회는 3월 7일부터 20일까지 대도회다원大都會茶園, 대한미술협회 전람회는 3월 1일부터 15일까지 광복동 일대 칠성, 늘봄, 달님, 녹원, 망원, 금잔디다방에서 전국문화단체총연합회가 주최하는 삼일절 기념예술대회의 일환으로 열렸다.[172] 이 전람회에 이중섭이 출품했는지의 여부는 불확실하다. 당시 이경성은 대한미술협회 전람회에 출품 작가 대부분을 언급한 전시평「미의 위도緯度」[173]를 발표했는데 유독 이중섭은 언급하지 않았다. 그런데 그로부터 10년이 흐른 1961년에 쓴 글「이중섭」에서는 대한미술협회 전람회 장소인 망향다방望鄕茶房에 걸린 〈봄〉을 보았다고 증언했다.

이 그림은 옆으로 긴 30호 변형 정도의 것인데 주제는 벚꽃이 한참인 풍경인 것이다. 아마 그가 당시 거주하던 통영의 벚꽃을 그린 것인 모양인데, 여기서 그의 화폭은 그의 체질인 야수파적野獸派的 기질을 바탕으로 일견 남화적南畵的인 분위기를 조성한 미의 세계에 도달하였다.[174]

이 글을 발표한 1961년은 10년이 흐른 뒤이고 따라서 오류가 있다. "그가 거주하던 통영의 벚꽃을 그린 모양"이라는 서술이 그렇다. 1952년 3월이면 이중섭이 아직 통영에 가본 적이 없는 때다. 그렇다고 해도 벚꽃이야 통영에서만 피는 것은 아니므로 더 거론할 사안은 아니다.

그로부터 7년이 지난 1967년, 이경성은「이중섭, 그의 생애와 예술의 면모」라는 글에서 '부산 광복동 다방 일대를 회장으로 개최한 대한미술협회의 삼일절경축기념미술전람회'에 이중섭이 제5회장인 망향다방에 〈봄〉을 출품했다면서 그 시기를 1953년 3월이라고 명기한 뒤 다음과 같이 썼다.

제5전시장인 망향다방에 중섭의 작품 〈봄〉이 걸려 있었다. 이 그림은 옆으로 긴 30호 변형의 것인데 주제는 벚꽃이 한참인 통영의 봄 풍경이었다. 여기서 그의

화폭은 그의 체질인 야수파적 기질을 바탕으로 일견 남화적인 분위기를 조성한 미의 세계에 도달하였다. 도원경桃源境! 그가 현실의 비참에서 도피하여 안주할 수 있는 어느 영원의 평화경平和境! 그는 무엇보다도 생활의 안정과 마음의 평화를 갈구하여 이 그림에다 그의 기원을 담았다. 온화, 중용, 몰골을 느끼게 하는 이 남화적 경지가 그의 작품에 나타났다는 사실에서 나는 두 가지를 계시받는다. 하나는 그의 예술 체질인 야수파라는 서구 방법에 편승하였지만 야수파가 지향하고 있는 감성의 해방이란 근대사에서 헤매고 있는 오늘의 한국인의 생리이기에 그러한 문화위도를 떠나 선구적인 인간의식을 바탕으로 그는 미를 창조하였는데 우연히도 거기에 남화적인 관조와 표현이 따랐다는 것, 따라서 지식적으로는 서구를 지향하였으나 체질적으로는 전통이 스며나왔다는 것이다. 여기서 나는 전통과 창조가 한 작가의 창조 속에서 하나의 상태로 존재하고 있는 것을 발견한다.[175]

그리고 그로부터 20년이 흐른 1986년, 「내가 아는 이중섭 2」란 글에서는 이중섭의 작품 출품 시기를 1951년 녹원다방綠園茶房이라고 지목하고서 다음과 같이 기록했다.

이중섭과 내가 세 번째로 만난 것은 51년 부산 광복동에 있는 녹원다방에서였다. 그것은 문총 주최로 삼일절 기념 미술전람회를 광복동 일대의 일곱 개 다방을 회장으로 해 개최했는데 이중섭의 작품은 광복동 파출소 뒤에 있는 녹원다방에 전시되었다. 그 그림은 옆으로 긴 약 10호 정도의 소품으로 '도원경'을 주제로 한 그림이다. 여러 번 그 다방에 들렀다가 어느 날 역시 다방에 들른 이중섭과 만나 46년 이후의 재회와 전쟁의 고초를 이야기로 삼아 꽤 오랫동안 앉아 있었다. 그때에는 수화 김환기도 자리를 같이해 수화가 나보고 전람회 평을 서울신문에 실리도록 원고를 부탁하기도 했다.[176]

기록할 때마다 연도와 장소가 달라졌지만 이는 모두 '1952년' 및 '다방

이름'의 혼동일 뿐이다. 왜냐하면 1951년에 이중섭은 제주도에 있었으며, 1953년은 진해와 통영을 오가던 때였다. 따라서 이경성이 그 작품을 관람할 수 있던 때는 1952년뿐이다. 특히 1953년 삼일절경축기념미술전람회의 시점은 1952년 전람회와 달리 3월이 아니라 4월이며, 장소도 다방이 아니고 퀀셋Quonset이며 더욱이 이경성은 1952년 전시평을 발표했지만 1953년에는 전시평을 발표한 적이 없다.[177] 그러므로 이경성의 회고와 기록은 그 내용만을 취하고 그 시기는 모두 1952년으로 수정해야 한다.

1952년 6월 26일부터 7월 5일까지 대구 미국공보원 화랑에서 월남화가 작품전이 열렸을 때 이중섭이 〈소년들〉 한 점을 출품했다. 이 전람회는 전국문화단체총연합회 북한지부가 주최하고 영남일보사 소년의 집, 공군본부 정훈감실, 문학예술 신문사 후원으로 열렸는데, 출품 작가는 조각의 문선호, 유채화의 이득찬·김병기·윤중식·정규·황유엽·이중섭·김형구·지경덕池敬德·한묵·신석필·진병덕陳炳德·이호련·황염수였다.[178] 당시 전시회 안내장에 '전국문화단체총연합회 북한지부 위원장 오영진' 이름으로 쓴 「인사의 말씀」은 다음과 같다.

1950년 겨울 유엔의 북한 철수와 함께 남한으로 피난 온 지 어언 1년 반, 남한 각지에 흩어져 생계에 골몰하던 북한의 화가들이 오늘 비로소 일당에 모였습니다. 부족한 화재畵材와 제한된 시간과 여유 없는 환경에서나마 화풍은 그대로 자유분방하여 일찍이 통제적이고 일률적인 공산치하의 예술 정책으로서는 보지 못하던 자유스러운 전람회를 열었습니다. 우리들은 이러한 기회가 자주 있기를 (……) 바라며 우리들의 예술을 단련함으로써 새로운 것을 창조하기를 기약합니다. 1952년 6월 23일 전국문총 북한지부 위원장 오영진吳泳鎭 백白.[179]

위원장 오영진은 1950년 전국문화단체총연합회 사무국장을 맡은 뒤 월남작가들을 모아 1952년 6월을 앞두고서 연합회 산하에 북한지부를 조직한 주역이자 1954년 4월에 창간한 『문학과 예술』 편집인 겸 발행인이었

다.[180] 반공문화 전선의 기수답게 오영진은 「인사의 말씀」에서 '통제적이고 일률적인 공산치하의 예술'을 부정하면서 '화풍은 그대로 자유분방'한 '월남越南 화가들이 집결해 열린 '자유스러운 전람회'라고 규정했던 것이다. 이중섭은 전람회가 열리는 대구에 올라가지 않았다. 대신 한묵이 이중섭과 정규를 비롯한 몇 명의 작품을 모아서 운송을 책임졌다.[181]

전람회 안내장의 「작품 목록」에 김병기·정규·이중섭·한묵·진병덕·이호련이 1인 1점을 출품했고, 문선호·이득찬·윤중식·황유엽·김형구·지경덕·신석필이 최소 네 점 이상씩 출품했는데 이는 김형구의 증언대로 부산 거주자들의 경우 한묵이 작품을 모아 부산에서 운반해왔기 때문이다.[182]

▌ 신화의 기원 ▌

이중섭 신화가 처음으로 모습을 드러내는 건 시인 구상의 기록에서 시작한다. 1952년 6월 대구 미국공보원 화랑에서 월남화가 작품전이 열렸을 때의 일이다. 이 전람회 주최 기관인 전국문화단체총연합회 북한지부 회원인 시인 구상은 전람회장에 들렀다가 이중섭의 〈소년들〉을 마주하고서 그가 부산에서 피난살이 한다는 소식에 6년 만의 해후를 꿈꾸었다. 고은은 그 장면을 이렇게 묘사했다.

무엇보다도 반가운 것은, 대구에서 구상이 부산에 잠깐 내려온 사실이었다. 구상은 중섭의 월남 소식을 이미 알고 있었으나 그의 종군작가단일 때문에 그때에야 내려온 것이다. (……) 중섭이 금강다방에 나가 있을 때 거기에 구상은 박고석, 송혜수 들과 중섭이 나타나기를 기다리고 있었다.[183]

1947년 원산에서 시집 『응향』 사건이 터졌을 때 월남한 구상은 그 뒤를

따라 월남한 아내, 아이들과 서울에서 재회했고, 이후 대구에서 국방부 승리일보사 주간으로 재직하던 중 1952년부터 효성여자대학교 문리과 교수로 취임했다. 구상은 이때 경향신문사 문화부장 김광주金光州(1913~1973)에게 부탁하여 이중섭으로 하여금 연재소설 삽화를 그릴 수 있도록 주선해서 허락을 얻었지만 정작 이중섭에게 거절당하고 말았다. 박고석의 기록에 의하면 다음과 같다.

중섭의 딱한 생활을 보다 못해서 구상 형이 『경향신문』의 연재소설에 삽화 일을 주선해준 일이 있다. 당시의 문화부장이 김광주 씨여서 쉽게 응낙을 받은 구상이 쫓아와 중섭 형한테 이 말을 전하였다. 중섭 형이 한참 만의 대답이 '자동차 타고 가는 예쁜 남녀들을 내가 그릴 줄 알아야지' 하며, 포기하는 것이 아닌가.[184]

이 거절 사건에 대해 고은은 『이중섭 그 예술과 생애』에서 구상이 "이것만 그리면 자네 형편이 풀릴 것 같아서"라고 말했다는 내용을 소개한 다음, 이 일이야말로 "이제 중섭이 먹고사는 걱정, 가족과 함께 살 수 없다는 걱정이 해결된 셈이다"[185]라고 해석한 뒤 그런데도 이중섭이 이를 거절했다고 썼다. 또 박고석은 그 일화를 소개하는 가운데 다음과 같이 썼다.

사람들은 중섭 형의 인품을 '착하디착한 사람'이라고들 표현한다. 그러나 그는 세상물정을 뻔히 알면서도 통속에 흐르지 않고, 타협하지 않는 이라는 점에서 오히려 높은 의미에서의 '순결한 사람'이라는 편이 더 적확할 것 같다.[186]

이렇게 전제하고서 이중섭의 삽화 거절 사건을 소개했는데, 이중섭이 '순결한 사람'임을 증명하는 하나의 사례로 제시했던 것이다. 그리고 박고석은 그 순결의 수준을 그리스도를 뛰어넘는 것으로 치켜세웠다.

중섭 형은 자기가 할 수 있는 일이나 하고 싶은 일을 처음부터 정해 가지고 나온 사람, 나는 그런 생각을 해본다. 나는 감히 중섭 형은 어떤 의미에서 그리스도보다는 순결하며, 그리스도보다도 위대하다고 단정을 해본다.[187]

또 고은은 구상의 증언을 빌려, 거절한 이중섭을 다음과 같이 생각했다고 소개했다.

그는 궁극적으로 무용자無用子다. 그가 신문 삽화를 그린다는 것은 세상에 대한 모독이고 그에게 삽화를 그리게 하는 것은 그에 대한 모독이다.[188]

이중섭은 생계를 위해 그림을 그리는 일이 모독이라고 생각했다는 것이다. 참으로 이중섭이 모독이라고 여겼는지 그 사실 여부는 중요하지 않다. 실재의 이중섭보다는 오직 박고석, 구상, 고은이 생각하는 이중섭이 더욱 중요했다. 그래서 고은은 구상의 말을 빌려 또 다음처럼 썼다.

구상은 이 에피소드episode를 두고두고 부산, 대구의 문우, 화우들한테 술안주 삼아 얘기했다. 중섭의 신화는 그 무렵부터 사람들의 입에서 입으로 회자되어서 중섭적 실재를 도호塗糊했던 것이다.[189]

현실에서 아무 쓸모 없는 인간 '무용자' 이중섭을 만들어냈지만 그것만으로는 부족했다. 그 신화 속의 인간상을 위해 두 가지 일화를 덧붙여야 했다. 하나는 박애의 정의감이고, 또 하나는 매력에 넘치는 남성성이다. 먼저, 정의의 일화는 앞에서도 이야기한, 널빤지를 훔치다 잡혀 헌병에게 집단구타당하던 껌팔이 소년을 구출하는 무용담이다.[190] 다음, 매력에 넘치는 남성성의 일화다. 그렇게 폭행을 당한 뒤 병원에서 퇴원해 붕대를 감고 광복동으로 가던 이중섭 앞에 원산 시절 연심을 품었던 무용가 다야마 하루코를 등장시킨 것이다.

그들은 우선 다방에 갔다. 화려한 여자와 남루한 남자였다. 그러나 화려한 여자의 마음은 그 남자 앞에서 끝없이 남루했다. 아직도 사랑하고 있었다.[191]

다야마 하루코는 이중섭에게 가족을 데리고 자신의 집으로 들어와 살자고 제안했다. 이중섭은 이것도 거절했다. 이렇게 소개한 다음, 고은은 이중섭 신화를 다음과 같은 문장으로 완성했다.

중섭은 그의 생활로부터 독립된 무구無垢의 미소를 가지고 있었다. 그 웃음은 많은 사람들의 실조失調를 씻어주었다.[192]

이중섭은 고은의 표현대로 "밤은 판잣집, 낮은 미군부대 부두, 저녁엔 광복동"을 전전하며 살아가는 그야말로 저 구상의 표현대로 "표랑전전漂浪輾轉 유리걸식流離乞食" 하는[193] 이른바 걸인乞人 또는 낭인浪人이었지만 세 가지 일화만으로 이중섭은 거리의 천사가 되고 말았다. 실재와 무관하게 현실 속에 실재하면서도 현실을 등진 채 신화의 세계를 떠

도는 인간이 된 것이다. 옛 친구, 껌팔이 소년, 옛 연인을 등장시키고서 삽화 거절, 정의의 폭력, 구애 거부라는 세 가지 행동을 취하는 일련의 과정은 이중섭 신화가 어떻게 탄생하는가를 보여준다. 덧칠하는 호도糊塗 과정을 통해 실재는 사라지고 신화의 빛으로 물들어가는 초월의 인간형이 탄생했다. 무구의 미소를 띤 이중섭의 신화는 그렇게 만들어져갔다.

삽화를 그리다

1952년 2월 부산 녹원다방에서 백영수가 개인전[194]을 열고 있을 때 이중섭이 참석해서 방명록에 서명을 해주었고, 그렇게 시작된 두 사람의 인연은 다음처럼 깊어졌다.

당시 모두들 어려움을 겪던 때였으나 특히 이중섭이 몹시 어려웠는데, 자기도 잡지사 일을 원한다며 내게 부탁해왔다. 그 후 우리는 금강다방에서 삽화를 그리기 위한 테크닉technique을 함께 연습하였다.[195]

소설 삽화는 기교에서 전문성을 지닌 것이고 또한 매일 매일 긴장하는 습관을 가져야 하기 때문에 화가라도 훈련을 해야 한다. 더구나 인쇄 기술이 낙후한 전쟁 시절임에랴. 백영수는 그 어려움을 다음과 같이 소개해놓았고 이렇게 삽화 기술을 전수한 백영수는 이중섭에게 일감까지 나누어주었다.

당시 인쇄술이 형편없던 때여서 컷cut이나 삽화도 나름대로의 테크닉이 필요했던 것이다. 그 당시 인쇄는 사진을 찍어 하는 것이 아니라 원화를 가져가면 화공이 그림을 일일이 베껴 판을 만든 다음, 이를 인쇄하니 원화와 전혀 달라지는 수

가 종종 있었다. 그러므로 먹으로 검게 그리되 중간 색은 되도록 피하여야 했고, 또 빛이 엷은 부분도 적당히 쓰지 않으면 볼품이 없어지곤 하였다. 한 번도 그 일을 해본 적이 없는 사람은 그 요령부터 먼저 터득해야만 했다.

(……) 그리하여 『자유문학』과 전매청 기관지의 일거리를 이중섭에게 몇 번 나누어주었다.[196]

그런데 문학지 『자유문학』은 1956년 6월 김기진이 발행인이 되어 창간한 한국자유문학자협회 기관지이므로 백영수가 말하는바 그것은 발행인 조병옥, 편집인 임긍재가 1952년 2월에 창간한 『자유세계』 또는 1952년 11월에 창간했다가 단명한 『자유예술』이다.[197]

당시 그 잡지에 게재한 삽화는 어떤 것이었을까. 1971년 조정자의 조사를 보면, 부산 시절에 그린 〈게와 생선에 낀 아이 1〉도22은 유사 도상인 〈게와 생선에 낀 아이 2〉도23와 더불어 삽화의 형식을 염두에 두고 제작한 도상이다. 동물과 인간의 혼연일체를 주제로 삼았으되 비극이나 희극 어느 쪽에도 속하지 않는 일종의 기념비성이 드러나는 도상이다. 백영수와 만나 삽화의 특성을 겨냥하고 수련하던 까닭에 그랬을 것이다. 그리고 삽화와 관련하여 1952년 10월부터 12월 사이 자신의 거주지에서 이중섭과 함께 생활했던 김서봉의 기록이 있다.

그 무렵 오영진 씨가 관계하는 『문학예술』이라는 주간신문에 당시 한참 관심을 끌던 카뮈와 사르트르 같은 사람들의 얼굴을 선으로 그려주는 일을 했었다.[198]

1952년 10월 주간 『문학예술』 제5호에 김이석의 소설 「휴가」가 실렸고 여기에 이중섭의 삽화가 실렸는데 이때가 바로 김서봉과 함께 생활하던 시절이었다. 더할 것도 덜할 것도 없는, 그 시절 누구나 그러했듯이 그 무렵 이중섭의 모습은 양명문이 보았던 대로 그다지 특별할 것은 없었다.

1952년 2월 부산 녹원 다방에서 열린 백영수 개인전 방명록이다. 이중섭, 남관, 김동원 등의 이름이 보인다.

당시는 너나없이 그러했지만 중섭의 모습은 초췌해 있었다. 그러나저러나 죽지
않고 다시 만났으니 이 얼마나 기쁜 일인가. 우리는 그날부터 부산 거리를 쏘다
니며 술을 마셨고 쌓였던 얘기를 주고받았다.[199]

양명문은 대구에 거점을 둔 채 종군 시인으로 분주하게 떠돌다가 1952
년 초 언젠가부터 부산에서 피난 생활을 이어가던 차에 제주에서 부산으로
귀환한 이중섭과 해후했던 것이다.

일본으로 떠난 아내와 두 아들

야마모토 마사코의 부친에게 네 딸이 있었는데 야마모토 마사코는 셋째였
다. 시집간 셋째 딸에게도 재산을 나누어줄 만큼 넉넉한 부친의 호의가 담
긴 재산 상속 통지서가 전해졌다. 이번 재산 상속 통지서는 지난번 2월의
사망 통지서와 달리 야마모토 마사코에게 직접 전해졌다.

몇 달 뒤 아버님의 유언遺言에 따라 저희들 네 딸에게 얼마간의 상속相續이 있으
니, 당사자가 직접 법적인 수속을 밟아야 한다는 통지가 다시 왔어요.[200]

결국 이중섭도 사망 소식을 아내에게 더는 감추지 못하고 모든 사실을
털어놓을 수밖에 없었다. 야마모토 마사코는 부친이 사망했다는 소식을 뒤

늦게야 알았고, 재산 상속 문제가 발생했으므로 귀국하기로 결심했다.

무모하게 피난지에 남아서 고생하는 것보다는 일단 돌아가서 생활 질서를 재정비하는 게 낫겠다고 판단한 저는 주인과 상의한 뒤 어린 두 아들을 데리고 부산의 일본인 수용소에 들어갔어요.[201]

무모했던 시절이었다. 1950년 12월 원산을 떠나 제주, 부산까지 2년 6개월 동안 겪은 고생은 무모한 것이었다. 이 무모함을 청산하고 일본행을 결심했을 때 일본인 신분인 야마모토 마사코에겐 '송환'이었으므로 제약이 없었지만, 대한민국 국민 이중섭은 '출국'이었기에 예전의 도항渡航이 아니라 국가 간 여행이 가능한 정부의 여권 발급이 필요했다. 「전말서」를 제출하고 수소문도 해보았지만 서울대학교 교수 장발, 이화여대 교수 심형구처럼 초청장을 받아 미국으로 건너가는 그런 능력이 없던 이중섭으로서는 여권을 발급받고 출국하는 것은 불가능한 일이었다. 야마모토 마사코는 1952년 6월 어느 날 두 아들과 함께 일본인 수용소에 들어갔다. 승선을 앞두고 양명문은 이중섭 부부를 초대해 이별의 자리를 마련했다.

나는 부산 국제시장 안에 있던 냉면집에서 중섭의 가족을 위한 송별 오찬으로 냉면을 대접했다.[202]

서른세 살의 야마모토 마사코와 다섯 살 이태현, 네 살 이태성은 제3차 송환선이 출발할 때를 기다려 승선했다. 일본 항만청에서 발행한 도항증 기록에 따르면 부산항을 출발하여 오사카大阪 고베神戸 항구에 입항한 것은 6월 26일이었다.

7월이었습니다. 무더운 여름이었고 부두에 주인과 양명문 선생 그리고 영진 도련님이 전송 나왔습니다. 저는 고개를 숙이고 한없이 울기만 했습니다. 가엾은

주인을, 의지할 데 없는 그 사람을 혼자 남겨두고 떠난다는 게― 언제 끝날지도 모를 전쟁터에 외톨이로 남겨둔다는 게―[203]

부두에 전송 나온 이중섭은 송환선을 바라보면서 저 원산에 두고 온 어머니 얼굴 떠올리며, 야마모토 마사코에겐 도쿄에 두고 온 어머니 얼굴 생각하라며, 한국전쟁 발발 직후 피난 갔던 저 함경남도 안변 지역의 민요 「연모요」戀母謠를 부르고 또 불렀다.

다복다복 다복녀야
물에 둥둥 방울네야
네 어데로 울며 가니
내 어머니 몸진 골로
젖 먹으러 울며 가네

홀로 부산

혼자 남은 나날들

1952년 6월 26일 야마모토 마사코와 두 아이를 일본으로 보내버린 이중섭은 여전히 부산 범일동 판잣집에 머물고 있었다. 김종영은 물론 김영주, 송혜수, 임완규, 박고석이 이웃에 살고 있어 제법 외롭지 않은 곳이었다. 이시절 이중섭의 모습에 대해 시인 김규동은 다음과 같이 묘사한 적이 있다.

검은 물감으로 물들인 남루한 군용 파카를 걸치고 천천히 저쪽에서 걸어오는 훤칠한 키에 엷은 미소를 담은 이중섭[204]

이 무렵 박고석은 부산공업고등학교를 사직하고서 생계를 위해 남구 광안리廣安里 해수욕장에 천막을 치고 식당을 열었다. 8월 어느 여름날 군인 신분의 시인 김종문과 경주 여행을 다녀온 이중섭은 저 천막식당에서 한묵, 정규 같은 화가들과 더불어 식객으로 드나들곤 했다. 부산의 무더운 여름이 지나가고 어느덧 가을이 왔다. 가족과 헤어진 후 어디에 마음을 붙이지 못하던 차에 10월부터 황염수의 소개로 학생 김서봉金瑞鳳(1924~2005)과 함께 지냈다. 12월 들어 함께 기조전其潮展도 진행할 겸 추위 때문에 박고석의 집으로 옮겨갔다. 박고석은 때마침 남구 문현동門峴洞에 손수 지은 방두 개의 여섯 평짜리 판잣집에 입주한 터였다.[205] 이곳 문현동의 박고석 집에서 다음 해인 1953년 3월 중순까지 머물렀다.

1952년 그 여름 어느 날 이중섭은 경주로 가는 차에 몸을 실었다. 이중섭의 경주 여행에 관한 정보는 다음처럼 짧은 문장이 전부다.

그는 부산 시대에 김종문과 단둘이서 경주 여행을 한 적이 있었다. 동료들에게 극비로 되어 있었다. 그러나 중섭은 석굴암에 가서 놀라지 않았다. 종문으로서는 의아했다. "너 경주 재미가 없니?" "없어." 그들은 경주의 여관에서 술을 마셨다. 중섭은 경주를 절대로 인정하지 않았다. "평양에 또 가겠다. 통일이 되면." "?" 그 말은 대동강 건너에 있는 사동寺洞의 낙랑고분을 보고 싶다는 뜻이었다. 중섭은 그 고분에 들어가 살다시피 한 어린 시절을 떠올렸다. "나는 거기서 그대로 누워서 영원히 잠들고 싶었던 일이 있었지. 헤에." 그렇게 말하더니 빈 잔에 술을 따라주면서 중섭은 종문을 바라보았다.[206]

경주 여행이라고 해봐야 고작 며칠뿐이지만 흥미로운 사실은 절친한 시인 양명문이 결혼하고 신혼여행을 경주로 떠났는데 그게 바로 1952년 8월이라는 것이다. 양명문은 수필집 『무엇이든 사랑할 만하며』에서 "김밥을 싸가지고 경주로 떠난" 신혼여행길에 숙소는 불국사 호텔로 정했지만, "이 무렵만 해도 토함산 석굴암엔 공비가 출몰한다 하여 올라갈 생각을 할 수가 없었다"면서 첨성대며 경주박물관을 두루 다녔다고 했다. 그런데 김종문과 이중섭은 석굴암엘 갔다. 토함산은커녕 경주 남산에도 오를 수 없었던 전쟁통에 아무리 김종문이 군인 신분이라고 해도 어떻게 토함산에 올라 석굴암까지 갔는지 알 수 없는 일이다. 아무튼 이 시절 양명문은 이중섭과 다음처럼 어울렸다고 했다.

이 무렵 화가 이중섭 등이 자주 찾아와 같이 식사도 하고 술도 마셨다.[207]

지난날 1945년 5월 이중섭이 결혼할 때 평양에서 원산까지 방문해 「축혼시」를 낭독해주었던 양명문이었으므로 이중섭으로서는 양명문의 결혼식에서 축가라도 불러주고 싶었을 것이다.

서울대학교 미술대학 재학생 김서봉은 평안북도 철산 출신이었다. 평양 출신의 황염수가 김서봉에게 이중섭을 소개해주었다.

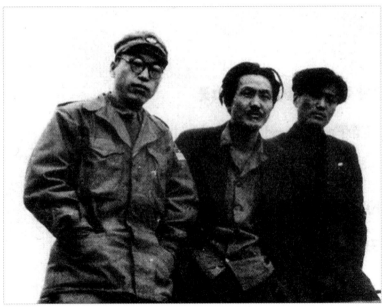

1952년 부산에 머물렀던 당시 이중섭의 모습을 엿볼 수 있다. 위의 사진(김복기 소장)은 12월 박고석, 한묵과 함께 기조전 무렵에 찍은 것이고 아래의 것은 김서봉, 황염수와 함께 찍은 사진이다.

수출이 부진했던지 접시에 그리는 일이 뜸해졌을 무렵 황염수 화백의 친구인 이중섭 화백이 나의 방에 함께 있게 됐다. 당시엔 탁구대 같은 상을 놓고 작업을 했고 저녁이면 거기에 담요를 깔고 덮음으로써 침실을 겸했다. 따라서 이중섭과 나는 한때 잠자리를 함께했던 사이다.[208]

김서봉은 1·4후퇴 때 서울에서 부산으로 피난을 내려와 영도에 있는 대한경질도기주식회사에 취업했는데 당시 공장에서 그림을 그리는 화가들은 김은호·변관식·김경원·김학수·장운상·박노수·박세원·서세옥·권영우·박순일·김세중 등이었고, 김서봉과 같은 방에서 작업하는 화가는 다음과 같았다.

내가 있던 방에선 지금은 장미꽃을 많이 그리는 서양화가 황염수 화백과 당시 같은 학생 신분인 남경숙, 이영은이 작업을 했다.[209]

1952년 10월부터 12월 사이 이중섭과 함께 생활했던 김서봉은 이중섭에 대해 다음과 같이 기록해두었다.

피란 시절이었지만 부산에서 열린 종군화가들의 전시회에선가 그가 그린 소품이 팔렸다. 그는 말하기를 "또 한 사람 넘겼다"고 함으로써 자신의 그림을 냉소적으로, 또는 자신의 작업에 대한 충실치 못한 것을 아쉬워하는 듯한 심정을 역으로 표현했다. 나와 같은 방에 있는 동안 몇 폭의 작품을 했다. 그 무렵 그는 상대방이 물고 있는 파이프를 달라고 해서 거기에다 어린이들을 조각해서 선물하기도 했다. 신세를 진 사람에게 보답하는 화가다운 표현이었다. 그에게서 들은 이야기 가운데 라파엘로의 소녀상 얘기가 있다. 어떤 친구가 이탈리아에 가서 그 그림을 보았는데 마치 소녀가 살아서 숨을 쉬는 소리가 들리는 듯했다는 얘기다.
그 무렵 나는 폴 발레리의 일어판 저서를 읽고 있었는데 이중섭은 발레리 눈매의 영롱함을 부러워했다.

당시 그는 물감을 구하는 데에도 어려움이 있어서인지 양담배 속의 은박지에 뾰족한 송곳이나 못 같은 것으로 선묘를 많이 했다. 나도 물론 그 재료 제공자의 한 사람이었다.

그는 늘 나에게 미안한 생각을 갖고 있었다. 왜냐하면 내 동생이 아침마다 먹을 것을 챙겨다주어 같이 식사를 했고, 그 밖에도 나는 그가 순수하고 너무나 인간적이라서 예술가로서의 좋은 선배로 대했으며 그래서 보다 잘 모시고 싶은 마음으로 가득 차 있음을 그가 알고 있었기 때문이 아니었던가 생각한다.[210]

가족에게 보내는 편지의 시작

박고석은 1952년 12월부터 1953년 3월까지 남구 문현동에서 함께 살면서 이중섭이 편지를 쓰는 모습을 목격했는데 다음과 같았다.

1952년을 전후해서 나의 범일동* 살이 때라 기억이 새롭다. 중섭 형과 같이 살고 있는 터이라 남덕 여사에게 보내는 회신을 쓸 때의 중섭의 정성도 가관이었다. 무슨 연애편지라도 쓰는 양 몇 장씩 찢어버려가면서 쓰는가 하면, 타이프type 종이라도 좋고 편전지偏箋紙라도 좋아라 꼭 그림을 곁들이는 것이었다. 봉투를 쓸 때에는 한층 더한 힘을 기울인다. 굵직한 펜pen으로(이럴 땐 꼭 G펜이 있어야 했다) 대문짝만 한 글씨를 몇 장이고 마음에 들 때까지 다듬는다.[211]

게다가 박고석은 야마모토 마사코가 보내온 편지도 훔쳐보았다.

동경으로 건너간 남덕 여사(결혼 때 한국식이라고 중섭 형이 지어준 이름)한테서 오는 편지를 가끔 읽을 수 있는 기회가 있었다. 그 내용이나 문장의 구구절절함이란, 또 중섭 형을 향하는 배려나 모정慕情이 그처럼 간곡함이란 가슴속 깊이 파고드는 뜨거운 감동 없이는 읽을 수가 없다.[212]

* 문현동 시절의 일이다.

이중섭은 가족을 일본으로 보내고 숱한 편지를 썼다. 이중섭 서간집 『그릴 수 없는 사랑의 빛깔까지도』[213]에는 1952년의 편지가 수록되지 않았다. 1953년 3월 초순 「나의 귀엽고 소중한 남덕 군」으로 시작해서 1955년 12월 중순 「나의 소중한 남덕 군!」까지 모두 38편이 실려 있을 뿐이다. 거기에 야마모토 마사코가 이중섭에게 보낸 편지 3편, 이중섭이 정치열에게 보낸 편지 1편까지 모두 42편이 실려 있고, 아들에게 보낸 20편이 추가되어 있다. 모두 야마모토 마사코가 보관하던 것을 조카 이영진이 빌려와서 '이중섭기념사업회' 이름으로 한국문학사 편집자에게 넘겼고, 이를 시인 박재삼이 번역하여 1980년 7월에 간행했다.

그런데 가족을 떠나보낸 1952년 7월부터 1953년 2월까지 8개월 동안 편지가 없다. 첫 편지는 통영으로 떠나기 직전인 1953년 3월 초순에 보낸 것인데, 여기에 보면 야마모토 마사코의 3월 3일자 편지를 받았다고 하고, "3월 4일에 낸 내 편지에 부탁한 새로운 서류 각각 한 통씩"[214] 보내달라고 부탁한 내용이 있다. 그러니까 이전에도 편지를 주고받았던 것이다. 이중섭이 야마모토 마사코에게 보낸 편지 중 서간집에 수록된 것을 정리하면 다음과 같다.

부산 시절	1952년 7월(가족 일본행)~1953년 3월 초순	없음
	1953년 3월 중순~7월 초순	12편
일본 방문	7월 말~8월 초	없음
부산 시절	8월 중순~9월	3편
통영 시절	1954년 1월 7일~4월 28일	2편
서울 시절	1954년 6월 25일 직후~1955년 2월 20일	20편
대구 시절	1955년 3~8월	없음
서울 시절	8월~12월 중순	1편
정릉 시절	12월 중순~1956년 5월	없음
청량리 뇌병원 이후	1956년 6~9월	없음

이처럼 몇 개월씩 편지 없는 기간이 있으므로 이 서간집에 수록된 38편의 편지는 야마모토 마사코가 엄격히 골라낸 것들이다. 그리고 이중섭은 부산에서 건축가 김중업金重業(1922~1988)의 도움으로 일본에 있는 아내와 전화통화를 했다. 김중업과 이중섭이 처음 만난 때는 야마모토 마사코가 일본으로 떠난 직후였으니까 1952년 7월 이후의 일이다. 김중업은 당시 서울공대 3학년에 재학 중인 제자가 마침 국제전신전화국 일을 보고 있었기 때문에 전화통화를 부탁할 수 있었다. 드디어 3분 동안의 통화 시간을 마련할 수 있었다.

황급히 중섭이와 같이 지정된 시간에 박스 속엘 들어갔다.
"동경 나왔습니다. 말씀하세요."
"자네 처가 나와 있다니 곧 오라든지, 가겠다든지 자세한 이야기를 해야지."
"모시모시." "모시모시."
3분 동안 수화기를 귀에 꼭 받쳐들고 뜨거운 눈물만 뿌리고 있었고 아무 말도 뒤잇질 못했다. "벵신 같은 자식." 나도 모르게 나의 손바닥이 그의 귀뺨매를 쳤고 부둥켜안고 엉엉 울었다.[215]

1953년 3월 초순의 편지 「나의 귀엽고 소중한 남덕 군」에서 이중섭은 자신을 지칭할 때 중섭, 대향, 구촌九村을 함께 사용했다. 편지에서 "대향은 남덕 군에게"라거나 아예 다음처럼 세 가지를 하나의 문장 안에 나란히 열거하기도 했다.

화공인 중섭 대향 구촌을 마음으로 열심히 기다리고 있어주시오.[216]

편지의 끝 서명에도 세 가지를 나란히 병기하거나 아니면 3월 말일 편지 「구촌의 가장 크고 유일한 기쁨인 남덕 군」에서는 '구촌'이라고 단독 표기하기도 했다.[217] 이와 달리 7월 초에 쓴 편지 「가장 멋진 남덕 군」에서는 끝 서명에 'ㄷㅐㅎㅑㅇ'이라고 쓰기도 했다.[218]

그러니까 이중섭은 자신의 별명을 여럿 만들어 즐겨 사용한 것인데 아고리는 일본 유학 시절에, 대향과 소탑은 원산 시절에 만든 것이지만 구촌은 언제 만든 것인지 알 수 없다. 구촌이란 아호에 대해 고은은 다음처럼 썼다. 이중섭이 진주에 갔을 때 영남 명문가의 정명수鄭命壽가 구촌이란 호를 지어주었다는 것이다.

진주에서 정명수는 중섭에게 구촌이라는 아호를 지어주고 '구촌!', '구촌 선생!'으로 불렀다. 그것은 월남 직후 대향이라는 아호를 쓰다가 갑자기 버린 뒤여서 중섭 자신도 아주 좋아했다.[219]

이중섭이 진주에 간 때는 1954년 5월이다. 그런데 이중섭은 아내 야마모토 마사코에게 보내는 편지에서 이미 '구촌'이라는 별명을 쓰고 있었다. 이중섭 서간집에 실린 편지 가운데 가장 앞선 1953년 3월 초 「나의 귀엽고 소중한 남덕 군」[220]에 구촌이라는 이름이 나타난다. 그리고 월남한 뒤 '대향'이란 "아호가 풍기는 이미지가 너무 커서 그의 소심증은 그것을 쓰지 않았던 것"[221]이라는 기록도 있으나 이중섭은 대향이란 아호를 생애가 끝날 때까지 사용했다. 거꾸로 이중섭은 야마모토 마사코에게 별명을 여럿 지어주었다. 결혼식과 더불어 이남덕이란 이름을 지어주어 '남덕 군'이라고 부르는 가운데 별명으로 '발가락군'을 즐겨 사용하곤 했다.

나의 소중한 보배, 발가락군을 소중하게 아껴주시오.[222]

발가락만이 아니라 아내에게 '아스파라가스'Asparagus란 별명을 붙여주기도 했다.

나의 아스파라가스군(발가락군)에게 몇 번이고 몇 번이고 살뜰한 뽀뽀를 보내오. 한없이 부드럽고 나긋한 나만의 아스파라가스군에게 따뜻한 아고리의 뽀뽀

를 전해주구려. 나만의 소중한 감격, 나만의 아스파라가스군은 아고리를 잊지나 않았는지요.[223]

아스파라가스란 별명이 등장하는 때는 1955년 1월부터이므로 생애의 끝 무렵 일이었다. 아스파라가스는 특별히 아름답다기보다도 봄날의 식탁을 신선하게 만들어주는 식용 식물로 아삭하게 씹히는 맛이 새콤달콤하다. 꽃은 종처럼 생긴 모양이며 열매는 8월에 붉게 익는다. 어린 줄기는 연하게 만들어 식용으로 사용하는데 노순蘆筍 또는 천동天冬이라고 부르기도 한다.

야마모토 마사코, 서적 무역 사업의 실패

두 아들과 함께 일본으로 귀국한 야마모토 마사코는 일주일에 한 번씩 오는 편지를 읽으며 피난지 생활을 이어가는 남편을 생각했지만 자신의 생계가 만만치 않았다.

5개월 전에 아버지는 돌아가셨고 집은 전쟁 말기의 폭격으로 폐허와 다름없었지요. 설상가상으로 제 언니도 전쟁 미망인이 되어 아이들을 데리고 친정에 와 있었습니다. 그러니까 어머니와 언니 그리고 생과부나 다름없는 저까지 세 과부 모녀가 폐허가 된 옛집에서 어린것들과 새 살림을 꾸려가야 했습니다. 삯바느질, 뜨개질, 닥치는 대로 일을 해야 했어요. 아버지의 유산인 토지는 법적 수속이 남아 있어서 당장 생활에 도움이 되질 못했습니다.[224]

야마모토 마사코의 아버지는 군부와 밀착한 재벌 기업의 고위관리직에 있었으므로 패전 뒤 경제활동을 금지당해 고통 속에서 살다가 세상을 떠났다. 홀로 남은 어머니와 더불어 패전 뒤 생계를 이끌어나가던 시절 남편이 보내주는 편지는 눈물 그것이었다.

한국의 그이는 그림을 곁들인 편지를 일주일에 몇 번씩 보내주셨습니다. 그것은

제게 큰 위안이었지만 또 그만큼 애절한 것이었어요. 편지를 받을 때마다 남모르게 눈물을 흘리곤 했지요.[225]

자신의 생계도 쉽지 않았지만 이미 피난 시절을 겪어보았던 터라 야마모토 마사코는 귀국 직후인 1952년 8월 무렵, 일본 서적을 한국으로 수출하는 서적 무역 사업을 구상하고 곧바로 실행에 옮겼다. 물론 이 사업은 야마모토 마사코가 증언하는 바처럼 '이중섭의 생활비로 활용하자는 궁여지책으로 생각해낸' 사업이었다. 야마모토 마사코는 도쿄 대학가 서점을 경영하는 친구에게 약속어음을 담보로 삼아 일본 화폐 5만 엔 상당의 일본 서적을 이중섭의 오산고보 후배 마영일馬英一[226]에게 발송했다. 통운회사 화물선 사무장, 다시 말해 해운공사 승무원이란 직업을 가진 마영일은 책값을 고스란히 일본으로 송금했다. 이에 신뢰가 생긴 야마모토 마사코는 다시 27만 엔, 다시 말해 800달러 상당의 서적을 부산으로 발송했다.

27만 엔어치나 가져갔는데 그만 부도를 내버렸어요. 당시 27만 엔은 제게는 큰돈이었습니다. 친구에게도 면목이 없었고 정말 죽고 싶더군요.[227]

야마모토 마사코의 서적 무역 사업은 이렇게 채무만 잔뜩 안은 채 실패로 끝났다. 이 서적 무역 사업에 대해 몇 가지 증언이 있는데, 조정자는 1971년 논문 「이중섭의 생애와 예술」에서 다음과 같이 서술하고 있다.

장모는 빚을 내서 여비로 보태 쓰라고 서점을 통해 책과 기계류를 해운공사에 있는 모씨에게 보내고 후에 신분보장증명서 한 통과 일본 자유미협회* 초청서 한 통을 보냈다. 그러나 책과 기계로 보낸 대금도 횡령당하고 중섭 손엔 들어오지

* 　자유미협은 이중섭이 활동했던 일본의 '자유미술가협회'를 의미한다. 이 단체는 '미술창작가협회'로 명칭을 변경했으며, 패전 이후에도 주도자들이 '모던아트협회'를 재결성했다.

않았다. 증명서 역시 버스 속에서 도난당해서 결국 중섭은 밀항이라는 수단으로 일본으로 건너가게 되었다.[228]

이어지는 글에서 조정자는 그때 장모의 말을 빌려 "여비로 보낸 구화舊貨 3,000만 환의 돈"이라고 했으므로 그 3,000만 환[229]은 일화로 27만 엔, 미화로는 800달러였다. 이 서적 무역 사업 실패는 야마모토 마사코와 이중섭 사이를 오랫동안 힘겹게 한 불화 요인이었다.

표지화를 그리다

이중섭은 구상의 저서 『민주고발』[230] 표지화 요청을 받아들였다. 구상이 표지화를 요청한 때는 1952년 7월이었다. 다음 해인 1953년 1월에야 출판되었지만 구상 자신이 「발문」을 쓴 때가 '임진국초'壬辰菊初, 다시 말해 1952년 국화꽃 피던 시절이었고, 또 시인 설창수薛昌洙(1912~1998)로부터 「서문」을 받은 때가 '1952년 7월'이었으니 이중섭의 표지화도 이 무렵에 받았을 것이다.

이중섭은 맨 처음엔 밑그림 세 가지 초안을 만들어주었다. 그러나 구상은 마음에 들지 않아서 다른 밑그림을 요청했다. 그런데 이 세 가지 〈민주고발 표지화 밑그림〉을 비교해보면 〈밑그림 01〉도25은 무표정한 인물 군상을 상단에, 암울한 기운의 먹칠을 중하단에, 짓밟힌 인물을 하단에 배치하여 이승만 독재정치에 대한 비판을 암시하고 있으며, 〈밑그림 02〉도26와 〈밑그림 03〉도27은 당시 이중섭이 즐겨 그리던 동자와 물고기, 꽃들을 소재로 삼은 것으로 책의 주제와 관계가 없는 그림이다.

최종 채택되어 출판된 『민주고발』 표지화 그림은 은유와 암시의 상징 화폭이다. 부처와 예수 두 사람이 등장하는데 부처는 합장한 채 정면을, 예수는 한 팔로 부처의 어깨를 감싸고서 귀에 대고 속삭이는 모습을 그렸다. 진리와 구원의 상징인 두 성인聖人을 등장시켜 진실을 말해야 한다고 질타하는 그림인 것이다.

이중섭이 작업한 표지화들이다. 『민주고발』은 1953년 남향문화사에서 출간한 책으로 전칭작일 가능성이 있다. 1952
년 『민주고발』표지화를 위해 그렸던 밑그림은 이중섭이 세상을 떠난 뒤 1975년 성바오로출판사에서 출간한 『구상문
학선』의 앞뒤 표지화, 1980년 역시 성바오로출판사에서 출간한 구상 시선 『말씀의 실상』 표지화로 사용되었다.
1952년 7월 구상은 자신의 저서 『민주고발』의 표지화를 이중섭에게 부탁했다. 이중섭은 세 가지 초안으로 밑그림을
그려주었으나 정작 이 그림들은 『민주고발』이 아닌 이중섭 사후 다른 책들의 표지화로 사용되었다.

그런데 흥미로운 사실은『민주고발』목차가 끝나고 이어지는 12쪽에 "서문 설창수, 장정 변종하"라고 적혀 있는데, "표지화 이중섭"이라는 표기가 빠져 있다는 것이다. 이러한 사실을 염두에 두고서 세 점의 밑그림과 표지화를 비교해보면 소재는 물론, 표현 기법마저 달라 보인다. 따라서 이 표지화는 변종하卞鍾夏(1926~1998)의 그림일 가능성도 있으므로 이중섭의 작품으로 알려져 있다는 뜻에서 '이중섭 전칭작傳稱作'이라고 표기해야 한다.

▌구상의『민주고발』▌

'사회시평집'이라고 이름 지은『민주고발』은 이승만 정부의 반민주 행위를 비판하는 언론인 구상의 강인한 면모를 드러낸 저술이다. 이러한 태도 표명으로 말미암아 판매 금지를 당하는 필화 사건에 휘말려야 했다. 하지만 이 사건으로 인하여 월남의 계기가 되었던 1946년『응향』검열 사건에 대응하는 구상의 태도가 단순히 사회주의 체제를 비판하는 일방주의가 아니라, 그 어느 쪽이라고 해도 민주주의 가치를 추구하는 균형 잡힌 구상의 굳건한 면모를 증명해주었다.

순진한 이북 출신 반공주의자로 보였던 그가『응향』의 남한판이라고 할 수 있는『민주고발』필화 사건 및 간첩 사건에 휘말리게 된 것, 이를 통해서 남한 사회가 펼치고 있는 '주의'主義의 허구성을 고발하게 된 것은 전혀 우연이 아니었던 것이다.[231]

사실 이러한 태도, 일관성 있는 자세는 교활한 처세술과는 반대쪽에 선 것이었고, 이중섭으로서도 정치 변동에 따른 변화보다는 '예술주의자'로서의 태도를 견지하고 있었다는 점에서 구상의『민주고발』표지 그림은 그 같은 일관성을 확인하는 것이었다. 그렇다고 해서 그것을 지사

형志士型 인간의 자세라거나 정치 투쟁의 전위라고 규정짓는 것은 지나친 일이다. 구상, 이중섭은 오직 순수주의의 순결성으로 일관하는 예술 지상주의자였던 것이다.

구상은 전쟁 발발 직후 국방부 정훈국 문관으로 국방부가 발행하는『승리일보』 주간이 되어 활약했으며,『승리일보』 폐간 무렵인 1952년부터 효성여대 문리과 교수로 나가고 있었다. 판매 금지라는 억압에도 불구하고 구상은 단호했다. 그다음 해인 1953년 8월『영남일보』 주필 겸 편집국장에 취임한 구상은『영남일보』의 방침을 다음과 같이 천명했다.

첫째는 친군반독재였다. 한마디로 말해 대공전쟁을 수행해야 하고 승리해야 하니 군사 문제나 그 보도는 언론으로 적극 협력하고, 한편 이승만 정부가 그 독재성을 노골화한 때니 이에 반대하여 민주주의 수호 투쟁을 벌이기로 하였다.[232]

이렇게 반공은 반공대로 지속하고, 민주는 민주대로 수호하는 방침은 전시 상황에서 순조로울 수만은 없었다.

나는 신문사가 경영상 너무 적극적인 비판을 가할 수 없을 경우에는 서명을 하고 신랄한 비판을 퍼부어댔다. 이래서『영남일보』는 정치적 계엄령이 펴 있는 부산에서 여러 차례 압수를 당하고 수난을 겪었으며 나는 집에까지 모 기관원이 권총을 쏘며 난입하는 곤경 등을 겪었다. 이때 글들이 출판되자 다시 판매 금지를 당했던 나의 사회평론집『민주고발』의 문장들이다.[233]

구상의『민주고발』은 1951년 10월부터 1952년 8월까지 대구의 여러

언론에 발표한 '사회시평'들을 모은 것으로[234] 그 내용은 다음과 같은 것이었다.

『민주고발』 필화 사건의 발단이 된 것은 「민주고발」, 「민의소재」, 「유령 후보」 등 그가 당시 발표한 몇 편의 정치평론이었다. 이 속에서 그는 위축된 언론이 스스로 자기 검열을 하고 있다는 사실, 정치가 민주주의의 원칙을 지켜나가야 한다는 시민적 요구 몇 가지를 공론화하였다.[235]

결국 구상은 『민주고발』을 출간한 뒤 한동안 피신 생활을 해야 했다.* 그런데 표지 그림을 그렸다는 이유로 지난날 『응향』 사건 때 검열관 소집 집회에 참석했던 이중섭이었으나 이번에는 호출 또는 피신 생활 같은 일은 생기지 않았다.

이중섭의 표지화는 『민주고발』만은 아니다. 평양 출신의 번역문학가 원응서는 미국의 소설가 에드거 앨런 포Edgar Allan Poe (1809~1849)의 추리소설 『황금충』黃金蟲[236]을 번역하고 이중섭에게 표지화 제작을 의뢰했다. 원응서는 『문학예술』 편집장이었고 이 잡지의 발행인은 평양 출신 오영진이었다. 말하자면 이 잡지는 월남 문예인들의 요람이었다. 이미 원산 출신의 벗 구상의 『민주고발』 표지화도 그려주었으니 이중섭은 좀더 자신감 있게 제

* 　구상은 1955년 9월에도 『대구매일신문』 편집국장 최석채崔錫采(1917~1991)가 필화 사건을 겪자 이를 해결하기 위해 동분서주했으며, 한 걸음 더 나아가 1959년에는 이른바 '레이디 사건'에 휘말렸다. 1959년 레이디 사건은 '미국산 진공관을 국내에서 구입한 구상의 친구가 도쿄에 있는 자신의 친구에게 이것을 연구용 자료로 보낸 일이 빌미가 된 사건'으로 이들과 친분이 있던 구상은 반공법 위반, 이적죄 등의 죄명으로 체포되어 15년형을 선고받고 옥고를 치르기에 이르렀다(박명희, 「구상의 연작시에 나타난 주제 양상 연구」, 부산여대 석사 논문, 1995, 11쪽; 심원섭, 「지옥도와 절대 영원의 사이―1950년대 구상의 시와 삶의 편력」, 『1950년대 남북한 시인 연구』, 국학자료원, 1996, 199쪽).

1955년 1월 7일 중앙출판사에서 출간한 『황금충』 표지화의 그림은 앞뒤 표지를 펼쳤을 때 옆으로 연결되도록 긴 그림을 그린 것이 특징이다.

작하기로 마음먹었다.

『황금충』은 포가 1843년에 쓴 작품이다. 한 남자가 황금벌레를 발견하고서 종이에 싸서 귀가한 다음, 그 종이를 불에 쬐어 보니 뜻밖에 해골과 산양 사이에 숫자, 기호가 나타나고 바로 그 암호를 풀어나가다가 보물을 발견한다는 이야기다.

이중섭은 『황금충』의 표지화를 제작했다. 앞표지와 뒤표지를 펼쳤을 때 옆으로 연결되도록 긴 그림을 그렸다. 밧줄에 묶인 사람을 지켜보는 해골 그리고 말똥구리·쥐·게를 여기저기 흩어놓은 것처럼 소재도 간단하지 않지만 특히 바탕색을 빨강으로 통일해서 긴장감을 부여하고, 누워 있는 인물의 머리카락을 늘여뜨려 선으로 율동감을 부여하고 있다. 특히 흥미로운 부분은 게가 커다란 가위손으로 밧줄을 잘라내려는 장면이다. 구속으로부터의 해방을 뜻하는 것이지만 암호를 푸는 열쇠로서 설정해둔 것이다.

이중섭은 그림을 출판사에 넘겨주고 끝낸 것이 아니라 유사 도상을 더 그렸다. 1971년 조정자가 엄성관 소장품이라고 지목한 두 점으로 제목을 〈해골 A〉, 〈해골 B〉로 붙이고 제작 연대를 1955년인 대구 시절이라고 명기했다. 그런데 조정자가 조사한 두 점의 도상은 1955년 1월에 출간한 『황금충』

표지화의 〈해골 C〉도28나 태현에게 보낸 편지 그림 〈해골 D〉도29와 유사 도상일 뿐 전혀 다른 작품이라는 점에서 1954년 하반기 서울 시절의 작품으로 바꿔야 한다. 물론 조정자의 조사 결과처럼 1955년에 그린 것일 수도 있지만 '해골' 같이 특별한 소재를 거듭해서 그릴 수 있을지 의문스럽다. 더구나 이들 두 작품을 비교해보면 그 형상이 거의 같다는 점에서 제작 시기 또한 같은 무렵으로 보아야 한다.

『황금충』은 다음 해인 1955년 1월 7일자로 세상에 나왔다. 그러니까 이 표지화를 의뢰받고 제작해준 때는 책을 제작하는 공정을 생각하면 늦어도 1954년 10월 무렵이겠지만 편지 그림 〈해골 D〉 제작 시기를 생각하면 7월일 수도 있으니 7월에서 10월 사이에 제작해주었던 것이다. 이중섭은 부산 시절부터 기괴한 형상을 제법 그리곤 했다. 은지화 〈묶인 사람〉도56이며 〈죽은 새들〉도72 및 〈망치와 칼을 휘두르는 인간 소 01〉도74, 〈망치와 칼을 휘두르는 인간 소 02〉도75와 같이 해괴한 모습의 괴물을 그린 사실을 생각하면 이 무렵 괴이하고 특이한 소재를 그리는 게 자연스러운 일이기도 했다. 특히 아내와 아이들이 일본으로 떠난 때가 1952년 6월 하순이었으니 그런 아픈 마음과 관련되어 있을 것이다.

부산 월남미술인 작품전 출품

1952년 11월 15일부터 21일까지 부산 국제구락부에서 전국문화단체총연합회 북한지부 미술부 주최로 월남미술인 작품전이 열렸다. 이 전람회는 김형구의 증언[237]대로 6월 26일부터 7월 5일까지 대구에서 열린 월남화가 작품전에 이은 부산 순회전이기도 했다. 후원 단체는 문교부를 비롯해 모두 열한 곳이나 되었다. 안내장에는 다음과 같은 소개 글이 수록되어 있다.

재작년 겨울 유엔군의 북한 철수와 함께 남한으로 피난 온 우리 월남 미술인들은 그동안 남한 각 지방으로 흩어져 생계에 골몰하기에 자기 창작 생활을 못 가졌고 따라 발표할 기회조차 잃었던 것이다. 이제 조그마한 회장이나마 준비하고 동지

들의 출품을 기다리기로 했다.

북한에서 자유를 박탈당했던 우리는 자유가 무엇인가를 배웠다. 그들의 과업제課業制의 문화정책 밑에서 맛본 쓰라린 경험을 우리는 다 같이 지니고 있지 않은가……. 우리들은 우리들의 자유분방하고 다채로운 작품전을 통하여 한 가지 색으로 메꿔버리는 기형적畸形的인 그들의 모순된 정책에 항거하는 좋은 불꽃이 되기를 기약하자.[238]

특히 이번 부산전부터는 매년 부산과 대구를 순회하는 정기전람회이자 공모전 형식의 포상제도를 두고 심사위원도 정했다.*[239] 작품 반입이 끝나자 심사위원회를 개최했다. 심사위원회를 통과한 출품 작가 명단은 다음과 같다.

최영림, 유석준, **이중섭**, 김형구, 윤중식, 조동훈, 남창령, 황염수, 정규, 한묵, 한상돈, 황유엽, 신석필, 문선호, 강용린[240]

* 전국문화단체총연합회 북한지부 미술부 주최 월남미술인 작품전 개최 규정.

회기	11월 15일~11월 21일(7일간)
회장	부산—국제구락부, 대구—미술공보원(회기 차후 결정)
자격	월남미술인
종별	회화, 조각, 공예, 응용미술
내용	取材 자유(단 미발표 창작에 한함)
규격	50호 이하 3점 이내(회장 관계로 불가피함)
포상	국무총리상, 문교부장관상, 문교위원장상, 미공보원장상
심사위원	**이중섭**, 윤중식, 김병기, 한묵, Bruno
반입 기일	11월 10일(전9시부터 후9시까지)~11월 12일(上同)
반입 장소	문총북한지부(부산 충무동 3가 97)

(「월남미술인」, 『경향신문』, 1952년 11월 14일.)

1차전인 대구전시에 출품한 화가 가운데 김병기, 이득찬, 지경덕, 진병덕, 이호련 다섯 명이 빠지고 새로이 최영림, 유석준, 조동훈, 남창령, 한상돈, 강용린이 출품했으니까 1차와 2차 모두에 출품한 작가는 문선호, 윤중식, 황유엽, 김형구, 신석필, 황염수, 이중섭, 정규, 한묵 아홉 명이다. 그리고 문선호와 강용린이 조각을 출품했고, 유석준은 판화를 출품해 전람회를 다채롭게 해주었다. 수상작은 문교부장관상에 강용린의 흉상 〈시인의 상〉이 선정되었는데 이 조각의 모델은 시인 오상순吳相淳(1894~1963)이었다. 이때 오상순과 함께 전시장을 찾은 하인두는 흰 석고상에 손을 대고 문질렀고, 이에 모델인 오상순이 노발대발하는 사건이 일어났다.[241] 당시 출품자인 김형구는 1990년 「단칸방에서 그린 60호짜리 그림 덕분에 가족과 합류」라는 회고에서 대구의 월남화가 작품전을 마치고서 부산에 내려갔다며 다음과 같이 썼다.

이 전시가 있고 나서 나는 부산으로 내려갔습니다. 부산에서는 남부민동에 살았는데 부산에서 또 한 번 월남작가전을 열었습니다. 장소는 피난 시절에 많은 전시가 열렸던 국제그릴國際grill이었고, 이중섭, 윤중식, 한묵, 정규, 황유엽 씨 등 10여 명이 출품했습니다. 그때 내가 낸 작품은 〈청과물〉, 〈교회〉 등 다섯 점이었지요.[242]

　　당시 관람객이었던 박고석은 1973년에 발표한 「인간 한묵」에서 "정규, 이중섭, 최영림, 장리석 들과의 '월남미술전'에서"[243]라고 기억을 되살려 증언했다. 이 증언을 당시 안내장과 비교해보면, 장리석은 출품자 명단에 없다. 또 한묵의 출품작에 대해 "노랑 바탕에 짙은 갈색으로 처리한 〈북어〉"라고 했는데 안내장에 기록된 한묵의 출품작은 〈추석〉, 〈판잣집이 있는 풍경〉, 〈폐허〉 세 점이므로 그 증언도 박고석의 기억 착오다.

　　출품자인 김형구는 1985년에 작성한 「작가 약력 및 연보」[244]에서 1951~1952년 항목에 '월남화가전 2회'라고 기록함으로써 1951년 대구전,

1952년 부산전 출품이라고 증언했지만, 1952년에 대구·부산 두 차례였고, 김형구는 여기에 모두 출품했으므로 1951년에도 출품했다면 최소 3회라는 점에서 기억 착오다.

이경성은 전시가 끝난 이틀 뒤인 1952년 11월 23일자 『경향신문』에 「빈곤한 조형정신」이라는 제목의 전시평을 발표했다. 이경성은 이중섭의 출품작에 대해 다른 작가의 작품과 비교할 수 없을 만큼 적극적으로 평가했다.

이중섭 씨의 〈작품 A〉, 〈작품 B〉, 〈작품 C〉 들은 모다 구도가 안정되고 뎃상이 정확하고 더구나 색감에 성공하여 어느 고유의 정서를 풍부히 지니고 있는 작품들이다. 고대 벽화에서 볼 수 있는 깊은 감회 그리고 독특한 조화감 같은 것이 구현되었다. 더구나 자유자재로 유동하는 선의 리듬은 역시 매혹적이었다.[245]

이렇게 매혹적이라고 느낀 이경성이었지만 몇 가지 불만이 없을 수 없었다. 현대성의 부족함이 그 요체였다.

그러나 현대의 속성인 다양한 색채의 구사를 의식적으로 회피하여 조형의 날카로운 각도라든가 웅장한 맛은 없다. 하나의 방법론으로 인생을 해결하느니보다 다기다양한 현대적 감성과 지성으로 문제와 대결하는 시적 반항성―낭만―이 있어야 씨가 위치하고 있는 현재의 지점에서 전진할 수 있을 것이다.[246]

웅장한 맛, 문제와의 대결, 현대적 감성을 희망한 데서 보듯 이경성의 기준은 '시적 반항성'과 같은 강렬한 역동성에 있었다. 그러므로 이경성은 그런 기운이 없는 월남미술인 작품전에서 불만족스러웠으므로 다음과 같이 썼다.

이 전람회 전체 분위기는 다분히 화가의 정열이 부당히도 억제되고 안이한 공기가 현저하였다. 대상과 용감하게 근본적으로 싸우려는 태도는 없고 그저 안이하

게 세련된 솜씨로 어느 우연의 효과를 나타내는 데 부심한 흔적이 농후하다. 물론 어느 효과를 낼 수 있다는 것 자체가 벌써 그 화가의 역량이라고도 볼 수 있으나 나의 의도는 입체적인 야심과 자신 있는 조형의 기법으로 화제畵題와 대결은 못하고 이것을 감각적으로 그저 조화시키고 아름답게 화면을 처리하여버린다는 것이다.[247]

너무 곱게만 치장하는 데 그치고 있음에 대해 불편함을 토로한 이경성은 따라서 열다섯 명의 출품 작가 가운데 앞서 본 대로 이중섭과 더불어 〈수하항마불〉樹下降魔佛의 최영림, 〈희원〉希願의 유석준, 〈바닷가〉의 정규 네 사람만을 거명하고 나서 다음과 같이 비판했다.

결국 이번 전람회는 어느 높은 수준을 지향하였든가 또는 예술이 가져오는 생의 희열이라 하는 근본적 문제는 무시되고 다만 그려야 한다는 목적의식에서 파생된 피곤한 조형정신뿐이 동양적인 정체성停滯性과 약자의 체관諦觀과 중용의 양식과 더불어 현저하였다는 것이다.[248]

┃ 대구 월남화가 작품전과 부산 월남미술인 작품전 개최를 둘러싼 논란? ┃

월남화가 작품전 또는 월남미술인 작품전*에 관한 지금까지의 통설은 1951년 2월에 대구, 가을에 부산에서 두 차례 열렸고 여기에 이중섭이 출품했다는 것이다. 이 통설은 이중섭의 제주행이 1951년 4월에 이뤄졌다는 주장을 뒷받침하는 근거이기도 하다. 그런데 문제는 출품 여부가 아니다. 근본 문제는 월남화가 작품전이 1951년에 열렸는가 하는 것이다. 개최한 적이 없다면 거론할 필요도 없으므로 언제 어떻게 이뤄졌는가를 밝히는 게 먼저요 그런 다음, 이중섭이 어떻게 출품했는가를 별도로 밝혀야 한다.

첫째, 1951년 가을 부산 개최설은 이경성이 1961년에 발표한 「이중섭」이란 글에서 시작되었다.

1951년 가을 부산 국제구락부에서 개최된 월남미술작가전에 출품된 중섭의 작품을 보고 그가 1·4후퇴 시 평양에서 탈출, 부산에 와 있다는 것을 알고 그날 그들 회장에서 만나 몹시 반가웠던 생각이 난다.[249]

이경성은 1967년에 발표한 「이중섭, 그의 생애와 예술의 면모」[250]에서도 1951년설을 반복했으며, 몇 해 뒤인 1965년 김병기는 「연보 이중섭」에서 "1951년 부산에서 월남미술작가전에 참가"[251]라고 명기했는데 이 기록은 앞선 이경성의 기록을 반복한 것이다.

둘째, 1951년 2월 개최설은 1985년 「전쟁 중 부산화단 전시회 일람표」에서 출현하였다.

월남미술인전 2월 국제구락부[252]

셋째, 이상의 개최설을 두텁게 하는 증언이 당시 '월남화가전'에 참가한 김형구에 의해 나왔다. 1985년, 자신의 화집 「작가 약력 및 연보」에

* 월남미술인들의 작품전람회에 관한 당사자 및 연구자가 남긴 여러 가지 기록은 매우 혼란스럽다. 첫째 개최 시기는 1951년부터 1952년 사이, 둘째 개최 횟수는 2회부터 3회, 셋째 개최 장소는 대구에서 부산에 이르기까지 다양하다. 이 모든 기록을 종합한 결론은 다음과 같다.

월남화가 작품전　　장소: 대구 미국공보원 일시: 1952년 6월 26일~7월 5일
　　　　　　　　　　　주최: 전국문화단체총연합회 북한지부
월남미술인 작품전　장소: 부산 국제구락부 일시: 1952년 11월 15일~21일
　　　　　　　　　　　주최: 전국문화단체총연합회 북한지부

다음처럼 기록한 것이다.

1951~1952년. 월남화가전 2회. 유화 〈대명동 풍경〉 10호, 〈청과물〉
20호 등 다섯 점 출품. 이중섭, 윤중식, 한묵, 정규, 문선호 제씨와 함께
(대구 U. S. I. S. 부산 국제그릴)[253]

이처럼 '월남화가전 2회'라고 명시함으로써 1951년 대구, 1952년 부산
하는 식으로 두 차례 출품했다고 밝힌 것이다. 이에 더하여 1990년 김
형구는 「단칸방에서 그린 60호짜리 그림 덕분에 가족과 합류」라는 회고
에서 월남한 예술인들의 모임이 부산시청에서 결성되었다고 덧붙였다.

월남작가전이란 것이 있었습니다. 이 전시회는 먼저 대구에서 개최되
고, 부산에서도 한 번 열렸습니다. 이것과 함께 월남한 예술인들의 모
임이 있었지요. 모임은 부산시청 안에서 있었는데[254]

대구와 부산에서 두 번 열렸고, 게다가 동시에 월남한 예술인 모임이
부산시청에서 결성되었다는 증언이다. 이에 따라 월남 예술인 모임 결
성, 대구 미국문화원에서의 대구전, 부산 국제그릴에서의 부산전이라
는 세 가지 사실로써 구체성을 갖추었다. 그러나 김형구 자신도 혼란스
럽기는 마찬가지로 처음에는 대구에서 두 번 한 것으로, 다음에는 대구
와 부산에서 한 번씩 한 것으로 증언함에 따라 김형구의 기록도 완전하
지 않다.
네 번째, 2006년 최열은 『한국현대미술의 역사』에서 매년 두 차례씩 모
두 네 차례 열렸고, 또 월남미술인회는 1951년 2월 부산에서 결성되었
다고 서술했다. 월남미술인전이 1951년 2월에 대구와 부산에서 열렸고,

1952년 6월에는 대구에서, 11월에는 부산에서 열렸다고 한 것이다.[255] 이러한 서술은 이경성, 김형구의 기록과 함께 1973년 박고석, 1991년 장수철, 1993년 하인두, 2004년 「전시자료」를 종합한 결과였다.[256] 1951년 개최설을 뒷받침하는 문헌인 김형구의 증언을 핵심으로 삼고 이경성의 증언을 주변으로 삼아 종합한 결과였는데, 이경성은 당시 관람객이고, 김형구는 출품자였기 때문에 양쪽 모두 신뢰도가 높은 것이었다. 특히 최열은 이경성이 '부산에서 가을에' 개최했다고 밝혀둔 증언을 무시한 채 '부산에서 2월에' 개최했다고 기록했는데 이는 출품자인 김형구 쪽의 증언을 따랐기 때문이다. 뒤이은 김병기의 기록은 이경성의 기록을 반복한 것이고, 편집자가 작성한 「전쟁 중 부산화단 전시회 일람표」는 출전을 밝혀두지 않은 기록이라는 점에서 신뢰도가 낮다. 그 밖의 증언들은 시점과 장소를 특정해두지 않았기 때문에 1951년일 수도, 1952년일 수도 있다는 점에서 논란에서 비켜나 있다.

월남화가 작품전이 1951년과 1952년에 연속으로 열렸다고 하는 종합 정리에도 불구하고 여전히 1951년 개최설은 의문을 남긴다. 출품 당사자인 김형구, 관람 당사자인 이경성의 증언만으로도 1951년에 열렸음을 확인할 수 있다고 하지만 정작 '증언'만 있고 당시에 발행, 배포한 안내장 또는 언론의 기사나 비평문의 언급과 같은 '직접 자료'가 없다는 약점 때문에 1951년 개최설은 '2월 및 가을' 그리고 '대구 및 부산'이라는 시점과 장소가 여전히 착종되고 있는 것이다.

1951년 개최설을 부정할 만한 단서는 두 가지다. 첫째, 1952년 6월 대구에서 열린 월남화가 작품전 안내장에는 전국문화단체총연합회 북한지부 위원장 오영진이 쓴 「인사의 말씀」 가운데 "1950년 겨울 유엔의 북한 철수와 함께 남한으로 피난 온 지 어언 1년 반, 남한 각지에 흩어져 생계에 골몰하던 북한의 화가들이 오늘 비로소 일당에 모였습니다"

²⁵⁷라고 했다. 이 글은 월남화가들의 전람회가 1952년 6월 대구에서 최초로 열렸다는 사실을 적시하고 있다. 만약 1951년에 이미 월남한 화가들의 전람회가 열렸다면 이러한 표현은 사용하지 않았을 것이다.

둘째, 1990년 출품자 김형구의 증언 「단칸방에서 그린 60호짜리 그림 덕분에 가족과 합류」에서는 대구전람회 때 부산 화가들의 출품 경위를 다음처럼 증언했다.

부산에서는 한묵 씨가 이중섭, 정규 씨 등의 작품들을 가지고 올라왔더군요.²⁵⁸

한묵이 부산 거주자인 이중섭, 정규를 비롯한 몇 명의 작품을 가지고 대구로 운송, 출품했다는 것이다. 그런데 1952년 6월 월남화가 작품전 「작품 목록」을 보면, 대구 화가들은 1인당 최소 네 점을 출품한 데 비해 김병기, 정규, 이중섭, 한묵, 진병덕, 이호련, 여섯 사람만 1인 1점씩 출품하고 있음을 볼 수 있다. 이들은 교통편 및 비용의 제약을 받았던 부산 화가들이었다. 그러므로 이 두 가지 자료가 지시하고 있는 사실은 김형구가 1952년의 일을 1951년으로 착각했음을 암시하고 있다. 따라서 김형구가 「작가 약력 및 연보」의 '1951~1952년' 항목에서 1951년을 삭제하고 '1952년 월남화가전 2회 출품'이라고 수정한다면 「작가 약력 및 연보」의 내용이 「단칸방에서 그린 60호짜리 그림 덕분에 가족과 합류」를 비롯해 「인사의 말씀」, 「작품 목록」의 내용과 일관성을 가질 수 있다.

이러한 점을 염두에 둘 때, 첫째 1951년 2월 부산 국제구락부에서 개최되었다²⁵⁹는 「전쟁 중 부산화단 전시회 일람표」의 편집자, 둘째 1951년 가을 부산 국제구락부에서 개최된 전시장에서 이중섭도 만나고 작품들

도 관람했다[260]는 이경성, 셋째 '1951~1952년' 두 해 동안 월남화가전에 출품했다[261]는 김형구 들의 기록과 증언은 모두 착오인 셈이다. 1952년 6월 대구, 11월 부산에서 차례로 열린 전람회를 1951년에 열린 것으로 착각한 데서 발생한 것이다.

이 시절 이중섭을 만나고, 함께했던 사람들

1952년 11월 부산 국제구락부에서 열린 월남미술인 작품전에 심사위원 자격으로 출품한 이중섭은 전람회장에서 미술평론가 이경성과 해후했다. 이경성은 1947년 인천 방문 때 처음 만났던 인연이 있었는데 6년 만의 재회였다. 이경성은 뒷날 1961년에 발표한 「이중섭」이란 글에서 그 만남을 다음처럼 실감나게 회상했다.

1951년 가을 부산 국제구락부에서 개최된 월남미술작가전에 출품된 중섭의 작품을 보고 그가 1·4후퇴 시 평양에서 탈출, 부산에 와 있다는 것을 알고 그날 그들을 회장에서 만나 몹시 반가웠던 생각이 난다.[262]

10년이 지난 뒤이고, 또 이중섭 사후 6년 만에 기억을 되살리다 보니 1952년 11월을 '1951년 가을'로, 원산을 '평양'이라고 잘못 썼다. 이러한 착오로 말미암아 최초의 월남화가 작품전이 1951년으로 통설화되는 오류가 발생했지만 이중섭의 작품에 대한 묘사는 매우 자세하다.

이때 출품한 작품은 괏슈Gouache를 써서 불상佛像을 고대벽화와 같은 색감으로 그린 그림 세 점이었는데, 유리 틀에 끼어진 화면의 색조가 몹시 중후하고 깊이가 있었다. 거기에는 순수한 색채가 자유로운 감각의 해방 속에서 감성의 찬가를 부른다고나 할까, 좌우간 색채의 해방이 합리적인 전통 미학에 반항하여 야성野

性의 자유를 확보하고, 아울러 고구려 벽화에서 볼 수 있는 패기覇氣를 간직하고 있었다.[263]

또 이경성은 1967년 「이중섭, 그의 생애와 예술의 면모」에서도 월남화가 작품전 출품작에 대해 다음처럼 묘사하였다.

여기에는 종이에다 유채로 그린 호수 15호 정도의 작품 세 점이 출품되었다. 주제는 동자와 게로 구성한 회화적인 것과 불상이었으나 선은 보다 날카로워지고 색은 단색單色 회녹적(灰, 綠, 赤)으로 전全 화면을 칠하는 대담한 요약이 이루어져 마치 시간에 시달린 벽화와 같은 분위기를 조성하고 있었다.[264]

진눈깨비 내리던 날 부산역 주변 어느 다방에서 이중섭과 김규동金奎東 (1925~2011)이 처음 만났다. 김규동은 지난 1948년 월남한 평양 출신으로 피난지 부산에서 언론사 기자로 활동하는 시인이었다. 1951년 박인환, 조향, 이봉래와 더불어 후반기동인이라는 단체를 만들었는데 도시 문명을 소재로 초현실주의 기법을 원용한 모더니즘 시인들의 단체였다. 김규동은 이 시절 이중섭이 자신에게 다음처럼 털어놓았다고 기록했다.

나는 지금 완전히 지쳐 있습니다. 살아갈 아무런 힘도 재주도 없어요. 피난 나와서 겪은 고생이야 이북 사람들은 누구나 다 겪은 고생이지만 전쟁이 언제 끝날지도 모르겠고, 일자리도 없으니 먹고 살아갈 것도 문제지만 그림이라든가 시 같은 것 이전에 우선 살고파요. 그래서 무엇보다 일본 가서 아내를 만나보고 자식들을 한 번 만나봤으면 하는 겁니다.[265]

피난 생활의 일상성을 짙게 드러내면서도 '일본행'에 대한 간절한 마음을 털어놓는 이 같은 말 속에는 회한의 냄새가 짙게 풍긴다. 그런 기억을 지닌 김규동은 1981년 「이중섭의 인간과 예술」이란 글에서 "사람들이 만들

어낸 갖가지 신화와 전설로 말미암아 천재니 기인이니" 한다고 지적하고서 그러나 이중섭은 "약하고 착한 천성의 한 평범한 인간"이라고 규정했다. 이어 김규동은 먼저 시詩에 대해 질문했다. 그러자 이중섭은 다음과 같이 답변했다.

김기림이나 정지용의 시는 더러 읽었습니다. 한데 이상이나 후반기동인들의 시는 잘 모르겠더군요.[266]

또 김규동은 자신이 피카소를 좋아한다고 하자 이중섭은 다음처럼 답해 주었다고 했다.

내가 보기에 피카소는 혁명가입니다. 그건 화가라기보다 한 개의 살아 있는 거대한 야수 같은 존재입니다. 나는 피카소 같은 존재를 받아들이는 프랑스 사람들을 더 높이 평가하고 싶습니다.[267]

김규동은 그렇게 "피카소처럼 열심히 그려야 하지 않느냐"고 되물었고 이에 대해 이중섭은 "기력과 의욕이 없어졌다"면서 "그림을 그리면 누가 밥 먹여줍니까. 병 고쳐준답니까. 그림을 그리고 산다는 일이 부질없는 일 같기도 하지만 남의 등에 업혀 사는 것도 한도가 있습니다"[268]라고 탄식했다.

나는 피카소의 그림보다는 마티스의 그림 쪽이 더 마음에 듭니다. 차분하게 자기 세계를 가꿔가는 품이 노련하고 안정되어 있는 것 같아요.[269]

그리고 이중섭은 삽화를 하지 못하는 이유란 "무슨 목적을 가지면 그림이 안 된다"는 것 때문이라고 하였고, 또 김광균이 "당신의 그림은 낡았다"고 지적하자 이중섭은 자신은 "경쟁의식이 없다"며 그런 까닭에 "새로운 경향에 무심하다"고 털어놓았다. 그리고 자신의 세계에 대해 다음처럼 천명

했다.

그림이 내게 있어서는 나를 말하는 수단밖에 다른 것이 못 되는 것입니다. 내 그림이 낡았다는 것―옳은 지적입니다. 하지만 나는 능력이 없으니 더 이상 나가지 못하는군요. (……) 환기나 남관, 그리고 영주의 그림을 보아도 새로운 세계의 유행을 의식하고 대처하는 모습이 있습니다. 그러나 그러한 민감한 재능이 내게는 선천적으로 없나 봅니다. 그래서 여전히 낡은 세계에 머물러 있는 셈이지요.[270]

이중섭은 어느 날 안과 의사이자 서예가 김광업을 다시 만났다. 짐작할 수 있었지만 그도 한국전쟁 발발 이후 1·4후퇴 때 평양을 등지고 대구를 거쳐 부산까지 피난을 내려왔다. 1945년 12월 초순 평양에서 6인전을 가졌을 때 이미 양명문으로부터 소개받은 적이 있어 쉽게 어울렸던 것인데 의사였으므로 형편이 나았고 주변의 예술가들에게 힘이 되는 사람이었다. 부산 시절 이중섭과 김광업의 관계에 대한 기록이 없다. 하지만 1955년 2월 대구에 갓 도착한 이중섭이 부산에 머물고 있는 시인 박용주朴龍珠(1915~1988)에게 보낸 편지를 뒷날 김광업이 소장하고 있다거나 또 이중섭으로부터 온 편지를 김광업에게 맡긴 박용주와는 1953년 7월 부산 중구 영주동 김영환의 판잣집에서 당시 홍익대 학생이었던 문우식과 함께 거주한적이 있었다는 사실을 생각할 때 피난지 부산에서 이들이 서로 만나 어울린 것은 자연스러운 일이었다.

특히 김광업과 함께 1·4후퇴 때 부산으로 피난 내려온 또 한 명의 평양 출신 수장가 윤상尹相(1919~1960)과 이중섭의 관계를 알려주는 서화첩이 유전되어오고 있다. 2010년 12월 K옥션 경매장에 출품된 서화첩 『불역낙호』不亦樂乎, 『불역열호』不亦說乎가 그것이다.[271] 윤상은 자신의 낙관 수십 점을 찍은 지면을 맨 첫 쪽에 배치했다. 그 낙관의 제작자는 전각가이기도 한 김광업의 솜씨일 것인데 윤상과 김광업의 관계를 알려주는 것이기도 하다.

「불역열호」「불역낙호」는 1954년 제작한 평양 출신 수장가 윤상의 서화첩으로 이중섭의 서화가 세 점이나 실려 있어 두 사람의 특별한 관계를 말해준다. K옥션 2010년 12월

그렇게 시작한 서화첩에는 최영림, 박고석, 손응성, 장욱진, 박수근 같은 화가들과 문인들의 휘호揮毫 100여 점이 묶여 있다. 이중섭의 서화는 세 점이나 실려 있는 것으로 보아 특별히 더 많은 후원을 받은 것이다. 다시 말해 이 서화첩은 윤상, 김광업과 이중섭 이렇게 평양 출신 세 사람의 인연을 드러내주고 있는 것이다.

여기서 흥미로운 사실은 김광업의 아우가 건축가 김중업이라는 것이다. 건축가인 김중업이 왜 화가들의 모임인 신사실파 회원으로 가입했는지 의문스럽지만* 피난지 부산에서 이중섭과 함께 나란히 신사실파에 가입한 사실을 생각해보면 이들의 인연을 헤아려볼 수 있을 것이다. 물론 김중업은 1953년 초 프랑스로 건너갔기 때문에 5월 제3회 신사실파전 때 출품하지 못했다.

윤상의 서화첩을 처음으로 공개한 K옥션은 그 휘호첩의 완성 시기를 '1951~1953년'[272]으로 설정했다. 그런데 휘호첩에 함께 포함되어 있는 박

* 물론 김중업은 신사실파의 주도자인 김환기와의 관계 때문에 가입했을 것이다. 김중업과 김환기는 해방 직후 서울대학교에 나란히 출강했던 적이 있어 서로의 인연이 쌓여 있었다. 또한 조소예술가인 윤효중도 이때 신사실파 회원으로 가입했으니까 김환기는 신사실파를 단순한 회화 집단이 아니라 조형예술 전반으로 확장하려 했는지도 모른다. 신사실파 초기의 창립 배경에 대해서는 다음의 문헌이 있다. 최열, 「해방 공간에서의 민족과 순수—신사실파 탄생의 배경」, 『유영국저널』, 제5집, 유영국문화재단, 2008(최열, 『한국근현대미술사학』, 청년사, 2010 재수록).

고석의 휘호 〈말 그림〉을 보면 '갑오원단甲午元旦 고석古石'이라는 서명이 있다. 그 날짜가 1954년 1월이라는 것이다. 따라서 휘호첩은 이 시점 이후에 완성한 것임을 알 수 있다. 아마도 윤상이 피난 생활을 청산하고 부산을 떠날 무렵 일괄해서 휘호를 받았을 것이다.

윤상의 서화첩에 포함된 이중섭의 〈문자도〉는 지금껏 보지 못한 형식의 작품이다. 〈문자도 1—정대靜待〉도30는 '고요히 기다립니다'라는 뜻의 반듯한 서예 작품이고, 〈문자도 2—인人〉도31은 '인'人의 오른쪽 변에 터럭 '삼'彡을 덧붙여 '수염 난 사람'이란 뜻을 부여한 형상문자이고, 〈문자도 3—섭燮〉도32은 자신의 한자 이름 가운데 섭燮을 바탕으로 삼고, 한글 이름 가운데 'ㅂ ㅅ ㅈ ㅜ ㅇ ㅓ ㄹ'이란 자음과 모음 철자를 겹쳐 상형문자화시킨 문자 기호다.

그리고 〈문자도〉 안에 찍힌 인장印章을 보면, 〈문자도 1—정대〉에 찍힌 인장은 새 두 마리와 사람 둘을 새긴 것이고, 〈문자도 2—인〉의 인장은 '대향지인'大鄕之印과 '섭'燮, 〈문자도 3—섭〉의 인장은 또 다른 인장 '섭'燮이다. 그 생김새나 뜻하는 바가 무척 흥미로운데 그것이 찍힌 위치는 문자도와 조화를 이루지 못하여 적절하지 않다. 따라서 휘호를 해주고 난 뒷날 소장자인 윤상이 김광업에게 주문 제작한 전각을 이리저리 찍어둔 것이 아닌가 싶다.*

이 점은 이중섭의 휘호 이외에 다른 작가들의 작품에 찍힌 인장의 모습에서도 발견되는 것이고, 또 다른 윤상의 소장품 『제1회 현대화가작품전기념 서화첩』에서도 발견되는 현상이다. 이 서화첩은 1956년 7월 21일 동화화랑에서 개최한 제1회 윤상 수집 현대화가작품전273 때 방문한 화가들에게 받아서 만든 기념 휘호첩으로, 2010년 9월 K옥션에서 공개되었는데 무려 111쪽의 방대한 규모를 자랑하는 것이었다.**

* '섭'燮자를 새긴 인장은 1953년 5월 21일자 통영의 유강렬에게 보내는 편지봉투의 봉인으로 찍기도 했음을 보면 이 인장은 이중섭이 소장하고 있었음을 알 수 있다.

1952년 12월 부산 르네상스 다방에서 열린 제1회 기조전 안내장이다.

1952년 12월 22일부터 28일까지 부산 중구 대청동 르네상스다방Renaissance茶房에서 제1회 기조전이 열렸다. 이중섭은 〈작품 A〉, 〈작품 B〉, 〈작품 C〉 세 점을 출품했다. 출품 작가는 이중섭과 더불어 손응성, 한묵, 박고석, 이봉상 다섯 사람이다. 제1회 기조전 안내장에는 박고석 명의로 쓴 다음과 같은 글이 실려 있다.

회화행동에의 길이 지극히 험준한 것이며 무한히 요원한 길이라는 것을 잘 안다. 만일 아직도 우리들의 생존이 조금만치라도 의의가 있다 친다면 그것은 우리들의 일에 대한 자각성이어야 할 것이다. 진지하고도 유효한 훈련과 동시에 우리들은 먼저 한 장이라도 더 그릴 수 있는 환경을 조성하는 데 유의하고 싶다.[274]

손응성은 1975년 「그림과 술로 맺은 우정」이란 글에서 기조전 시절을 다음처럼 회고했다.

미국 아시아재단이란 기관에서 회화구를 몇몇 화가들에게 나누어주어 이 기회에 그림을 그려보자 하여 '기조전'이란 동인전을 하였다. 여기에 출품한 화가는 이봉상, 박고석, 한묵, 이중섭과 나 5인이었다.[275]

** 이중섭의 휘호는 포함되어 있지 않다. 이때 청량리 뇌병원에 입원하고 있었기 때문이다(「윤상수집 현대화가작품전 기념 서화첩」, 『K AUCTION 2010년 9월 미술품 경매』, K옥션, 2010년 9월, 76쪽).

전설이 된 은지화

은지화의 기원

은지화는 이경성이 지적한 대로 "새로운 형식의 작품"[276]이었다. 미술사상 최초이자 최후인 은지화는 새로운 재료의 발견이었다. 담뱃갑에 보호용지인 은지銀紙를 사용하는 발상은 그것이 지니고 있는 예술성과 더불어 "작가의 창의성으로 봐서도 실로 매혹"[277]에 넘치는 것이었다.

은지화를 둘러싼 오랜 논란은 두 가지로, 언제 처음 제작했는가 하는 기원 문제와 함께 수련을 위한 밑그림에 지나지 않는 소묘인가, 완결 구조를 갖춘 회화인가를 둘러싼 본격작품 논쟁이다. 기원 문제는 영원한 미궁이다. 일본, 제주, 부산 그 어느 곳일 수도 있으나 일본설이 가장 허술하고 부산설이 가장 유력하지만 제주설 또한 배척할 만한 아무런 사유가 없다.

본격회화냐 아니냐는 논쟁은 회화의 종류와 기능에 대한 전제를 무시한, 어리석은 주장 때문에 발생하는 것이다. 이중섭이 아내 야마모토 마사코에게 한 말, 즉 "이것은 어디까지나 에스키스에 불과한 것이며, 이것을 토대로 해서 형편이 피면 그때 대작으로 완성시키겠다고 했었죠. 그러니까 절대로 남에게 보여주면 안 된다면서 저에게 맡겼던 것입니다"[278]라는 말을 근거로 삼아 본격회화가 아니라는 주장도 있지만 에스키스라고 해서 본격작품이 아니라고 할 수 없다. 재료와 관계없이 작가가 수련 용도로 설정하여 제작하는 것이라면 그것이 소묘이고, 같은 재료를 사용하더라도 완결 구조를 갖춰 제작하는 것이라면 그것이 본격작품이다. 게다가 수련용 소묘라고 해도 결과에 있어서 최상의 예술성을 갖추었다면 본격작품인 것이고, 완결성을 지향한 본격회화라고 해도 결과가 예술성을 획득하지 못했다면 수련 과정의 산물에 지나지 않는 것이다.

그러므로 은지화는 1951년 제주 시절에서 1952년 부산 시절에 이르는 기간 동안 수련용의 숙성 과정을 거치면서 이룩된 예술 작품으로 재료 및 형식의 모든 면에서 최초의 발견을 이룩한 위대한 업적이다. 그러니까 은지화란 기법으로는 소묘, 방법으로는 회화이고 결과에 있어서 관객에게는 완전한 본격회화인 것이다.

현재 남아 있는 은지화 가운데 가장 연대가 올라가는 작품은 〈정 1〉도12과 〈정 2〉도13로 추정하고 있지만 이것도 추론일 뿐이다. 따라서 여기서는 지금껏 은지화의 기원과 관련한 증언과 기록을 그 발표 시간 순서로 살펴보기로 하자.

가장 이른 증언은 1972년 박고석의 「이중섭을 가질 수 있었던 행운」이란 글이다. 시기를 특정하지 않은 채 '이 무렵'이라고 했는데 문맥으로 보면 아내와 아이들을 도쿄로 보내고 난 뒤 '무척 따분하고 외로운 일상의 반복'이라는 서술을 하고서 은지화 이야기를 꺼내고 있다. 그러니까 '이 무렵'이란 1952년 7월 야마모토 마사코가 일본으로 돌아간 이후인 것이다.

은종이(담뱃갑)에 송곳으로 선을 북북 그은 위에 암비 색깔을 대충 칠한 뒤 헝겊이라도 좋고, 휴지뭉치라도 좋아라, 적당하게 종이를 닦아내면 송곳 자국의 선은 암비 색깔이 남고 여백은 광휘로운 금속성 은색 위에 이끼 낀 듯 은은한 세피아조sepia調가 아롱지는 중섭 형의 그 유명한 담배딱지 그림도 이 무렵에 이룩된 가장 창의적이요, 독보적인 마티에르matière인 것이다.[279]

1973년 고은은 『이중섭 그 예술과 생애』에서 "중섭의 은지화는 훨씬 뒤 그의 피난 생활의 가난 때문에 생긴 것이 아니고 이미 그의 도쿄 시대의 초기에 독창적으로 시험한 것"[280]이라고 기록한 다음, 이중섭의 제자 김영환의 목격담도 소개했다. 피난지 부산에서 이인범 발레단 작업장에 갔을 때 보았다는 내용이다.

그분은 변소에 가더니 담배 은지가 휴지꽂이에 꽂혀 있더라고 가지고 와서 여간 흐뭇해하는 것이 아니었습니다. 소년 그대로였으니까요. 중섭 선생은 홀hall의 걸상에 그것을 잘 펴놓고 날카로운 주머니칼 끝으로 형상을 파기도 하고 그려내기도 했습니다. '아주 좋은 그림이 될 것 같애'라고 말하면서 은지화를 처음으로 시도하는 것 같았습니다.[281]

그리고 시인 구상이 부산에 내려와 이중섭을 만났을 때 구상에게 이중섭이 다음처럼 말했다는 체험담도 소개했다.

이즈음은 담배 은지에 그리고 있네. 헤에. 한묵이 양담배 몇 갑을 주길래 그걸 다 피우고 은지에 그림을 새겨봤지. 아주 재미있는 것이 되더군.[282]

1972년부터 1973년 두 해 동안 나온 증언과 기록은 피난지 부산 시절과 도쿄 유학 시절 두 가지다. 그 뒤 꾸준히 나온 증언은 대개 부산 시절을 그 기원으로 지목하는 것이다. 손응성은 1952년 12월 부산에서 기조전에 이중섭과 함께 출품했던 동료 화가인데 1974년 「기조전 무렵」이란 글에서 이중섭의 은지화를 목격했다고 증언했다.

그는 다방 한구석에 앉아 하루 종일 담배 속 은박지를 모아 골펜骨pen으로 여러 가지 그림을 그리고 있었다. 오목하게 골펜으로 파인 곳은 '세피아'로 채색을 하곤 했다. 그리고 며칠에 한 번씩 얻어먹는 식사지만 조금도 배고픈 낯을 하지 않았다. 그런 때를 무사히 넘기려고 아마 은딱지 그림을 수없이 그렸던 모양이다.[283]

또 손응성은 1975년 「그림과 술로 맺은 우정」이란 글에서 이중섭이 은지화를 다음과 같이 그리고 있었다고 적시하였다.

그도 역시 나보다 나을 것이 없는 떠돌이가 되어 다방 같은 데서 담배 은박지를 화포로 대용하고 있었다.[284]

원산 시절을 함께 보냈던 김영주는 1976년 3월 「이중섭과 박수근」이란 글에서 이중섭과 함께 송혜수, 김영주 들이 범일동에 어울려 살고 있었고 여기에 한묵, 정규가 드나들 때의 어느 여름날 다음과 같은 현장을 목격했다고 썼다.

우리가 살던 주위 골짜기에는 미군이 버린 쓰레기가 쌓여서 고약한 냄새를 풍기고 있었다. 중섭이는 그 더미 속에서 담배나 초콜릿을 쌌던 은종이를 한 아름 가져다가 못과 송곳과 골필 같은 것들로써 그림 아닌 선을 그리기 시작했다. 작업은 심심풀이로 모두 함께 했는데 선을 다 긋고 난 다음에 번쩍거리는 은종이에 담뱃진을 바르면 제법 침전되고 퇴색한 분위기가 감돌았다. 가늘고 길게 움푹 파인 선이 짙게 돋보이는, 그야말로 색다른 재료에 따르는 표현 방법으로서 이것은 새로운 발견이었다.[285]

김영주는 은지화의 효과를 공동으로 발견한 것이라고 했다. "돌에 새긴 불상의 선과 비슷한 맛"으로 "캔버스나 종이에서 나타낼 수 없는 색다르고 미묘한 표현력에 모두들 놀랐다"는 것이다.

그는 매혹되어 신들린 사람처럼 비지땀을 흘리면서 선을 그으며 '됐디, 됐디' 하고 계속 중얼거렸다. 전쟁의 쓰레기 더미에서 새로운 미학이 탄생했다. 불안과 공포의 피난살이에서 중섭이가 그토록 심혈을 기울여 추구하던 아름다운 '선조' 線條의 예술이 우리 땅 남쪽에서 북방 계통의 화가인 바로 그 자신의 손으로 이루어진 셈이다.[286]

백영수는 1983년 수필집 『검은 딸기의 겨울』에서 이중섭과 함께 잡지

삽화 작업을 하던 시절, 피난지 부산 금강다방에서 이중섭이 은지화를 그렸다고 증언했다.

시간은 남고 지루하기도 하고 일거리가 없을 때면 이중섭과 함께 손장난을 했다. 이중섭은 다 피운 담뱃갑 속의 은박지를 싹싹 펴서 연필로 간단한 것을 그려보곤 하였다. (……) 우리의 놀이를 지켜보던 문인들도 다 피운 담뱃갑의 은종이를 모아서 주기도 하였다.[287]

1986년 도쿄 시절과 제주 시절을 함께했던 아내 야마모토 마사코는 다음처럼 증언했다.

동경 시절엔 그런 기억이 없습니다. 제가 일본으로 돌아온 후 53년인가―. 그이가 일주일간 일본으로 왔을 때 처음 은지화들을 저에게 보여주더군요. 그때 그는 이것은 어디까지나 에스키스에 불과한 것이며, 이것을 토대로 해서 형편이 피면 그때 대작으로 완성시키겠다고 했었죠. 그러니까 절대로 남에게 보여주면 안 된다면서 저에게 맡겼던 것입니다.[288]

도쿄 시절과 제주 시절을 함께했던 야마모토 마사코의 이 증언은 이중섭 은지화의 탄생 시기를 확정하는 데 가장 중요한 역할을 하고 있다. 이중섭과 함께했던 도쿄, 제주는 물론 부산 시절에 이르기까지 은지화를 본 적이 없다는 것이다. 그러니까 자신이 두 아들을 데리고 일본으로 건너가기 전인 1952년 7월 이전엔 이중섭이 은지화를 그리지 않았다는 결론이다.

야마모토 마사코의 증언을 전제한다면 결국 최초의 증언인 박고석의 목격담처럼 1952년 아내가 일본으로 떠난 7월 이후에서 기조전 개막일 이전인 12월까지 그 5개월 사이 어느 날엔가 은지화를 처음 그렸고, 또 박고석·손응성·백영수의 증언처럼 범일동 판잣집이나 광복동 금강다방을 비롯한 다방가 일대가 은지화 발상지다.*

뒤이어 이중섭과 함께 1952년 10월부터 몇 개월을 부산 영도에서 함께 거주한 김서봉은 1990년 7월 「나의 청춘 시절」이란 글에서 "당시 그는 물감을 구하는 데에도 어려움이 있어서인지 양담배 속의 은박지에 뾰족한 송곳이나 못 같은 것으로 선묘를 많이 했다. 나도 물론 그 재료 제공자의 한 사람이었다"[289]고 증언했고, 이중섭의 제자 김영환은 1990년 9월 「창작의 산실」이라는 대담 기사에서 피난지 부산 시절 "그림 그릴 천을 구하지 못해 이중섭 화백이 담배 곽의 은박지에 그림을 그리고 있을 때 그 옆에서 맨바닥에 종이를 깔고 손에 피멍이 들도록 기초를 닦았던 것"[290]이라고 추억했다.

이렇게 해서 은지화의 기원은 확정된 것처럼 보였다. 하지만 그 뒤 제주 시절 및 도쿄 시절이라는 목격담이 등장함으로써 그 기원설은 여전히 미궁으로 들어가고 말았다. 두 가지 목격담은 다음과 같다. 1951년에 제주에서 어울리곤 했던 아동문학가 장수철은 1991년 5월 『격변기의 문화수첩』에서 벌거벗은 어린아나 여인의 얼굴 같은 소재를 은박지에 그려서 자신에게 주기도 했다고 증언했다.[291] 한참 뒤인 2003년 9월에는 도쿄 유학 시절 함께 어울려 놀던 메이지대학 농업경제학과 학생 조병선의 증언이 나왔다. 도쿄 유학 시절 이중섭이 은지화를 그리는 모습을 기억하고 있다는 것이다.

특히 중섭이가 대화 중에도 담뱃갑 은종이 등에 습관처럼 그림을 그리고 또 그리던 기억이 난다.[292]

장수철, 조병선의 기록도 목격담이라는 점에서 무시할 수만은 없다. 그

*　　한묵은 1986년 「벌거숭이 자연인을 묶어놓은 은지화 사건」에서 "바로 이 은종이 그림은 부산 남포동 뒷골목 모씨 집에 나와 함께 기거할 때 착상된 것이다"(한묵, 「벌거숭이 자연인을 묶어놓은 은지화 사건」, 『계간미술』, 39호, 1986년 가을호, 108쪽)라고 증언하면서 그 시점은 아내와 아이들을 일본으로 보낸 뒤 김대현 작곡 오페라 『콩지팟지』의 무대장치와 의상 제작을 하던 무렵이라고 특정해두었다. 그러나 오페라 「콩지팟지」는 1951년 10월에 공연했고, 아내의 일본 송환 시점이 1952년 7월이라는 점을 생각하면 이 증언은 신뢰도가 떨어진다.

러므로 은지화의 기원은 1952년 7월 직후 피난지 부산 다방가에서 탄생했다는 사실을 가장 유력한 설로 두고 그 밖에 도쿄 유학 시절설, 제주도설 또한 염두에 두는 게 지금으로서는 합당하다.

아이들로부터 현실 세계까지 아우른 은지화 속 세상

이중섭은 은지화를 몇 점이나 제작했던 것일까. 또 지금껏 남아 있는 은지화는 몇 점이나 될까. 아무도 모를 수밖에 없는 이 숫자에 대해 최초로 밝혀둔 사람은 시인 구상이다. 구상은 "은지화 약 300점"[293]이 남아 있다고 했다. 그 뒤 1986년 호암갤러리 주최 '30주기 특별기획 이중섭전'에 즈음해 이를 취재한 기자 안규철은 출품작 70점과 그 밖에 50여 점까지 모두 120여 점이 있다고 했다.[294] 이처럼 최소 120점에서 최대 300점이 남아 있는 은지화 가운데 대표 작품은 어떤 것일까. 여러 주장이 있겠지만 〈도원〉桃園 연작이야말로 빼놓을 수 없는 걸작이다.

〈도원 01 천도와 영지〉도34는 이중섭 회화의 기본 도상이다. 바탕에는 포물선 율동 무늬가 출렁거리고 그 사이에 한 그루 천도天桃 복숭아나무 기둥이 수직으로 치솟는다. 또한 온통 잎과 꽃과 열매 천지인 사이사이로 네 명의 아이들이 꿈꾸듯이 넘나들고 있다. 게다가 율동 무늬 곳곳에 버섯처럼 영지초靈芝草가 자라난다. 신선들의 세계, 천년을 산다는 하늘의 과일 속에 춤추는 듯 떠다니는 아이들, 말 그대로 몽유도원夢遊桃園이다.

뉴욕 근대미술관인 MoMA 소장 은지화인 〈도원 02 천도와 꽃〉도35은 〈도원 01 천도와 영지〉의 세부를 확대한 작품으로 중심과 주변이 없는 그야말로 평등과 평화의 세상이다. 또 하나의 MoMA 소장품 〈도원 03 사냥꾼과 비둘기와 꽃〉도36은 화폭 왼쪽의 어린이가 등에 메고 있는 가방이 눈길을 끄는 작품이다. 가방에 사냥한 새 두 마리를 담아둔 채 두 팔로는 떨어져 내려오는 새를 받아 안고 있다. 그 옆의 어린이는 앉은 자세로 나는 새를 향해 화살을 겨냥하고 있다. 화폭 오른쪽 하단에는 머리카락을 기른 채 커다란 천도복숭아를 두 손으로 들고 있는 이중섭 자신이 젖가슴을 내놓은 채

누워 있는 아내 야마모토 마사코의 배 위에 얹어주는 장면이다. 누워 있는 아내가 뻗은 다리의 무릎 위에 거대한 꽃이 활짝 피어 있고 그 위로 나비가 모여든다. 〈도원 04 사냥꾼 부부〉도37는 여인과 사냥꾼 설화를 소재로 한 작품이다. 젖가슴을 내놓은 채 물고기와 함께 누워 있는 아름다운 여인과 사냥한 새를 담은 가방을 어깨에 멘 채 활시위를 당기며 우뚝 선 남성 사냥꾼 두 사람은 아내 야마모토 마사코와 화가 자신의 모습이다. 이뿐만 아니라 아이들 세 명이 등장하고 복숭아와 물고기 그리고 새와 꽃이 만발하다. 사냥꾼인 이중섭 머리 바로 위에서 내리쬐는 태양은 아마도 희망을 상징하는 것일 게다.

〈도원 05 실낙원의 사냥꾼〉도38은 온통 천도 복숭아나무가 사라진 빈 터, 다시 말해 실낙원失樂園 풍경이다. 두 마리 사슴과 두 마리의 새가 나는 하늘에 둥근 태양이 떠 있는데 복판에 어린이가 팽팽한 긴장감으로 활을 들어 새를 겨냥하고 있다. 또 한 아이는 사슴을 탄 채 태양을 들고 있는데 어머니 야마모토 마사코도 손을 내밀어 태양을 밀어주고 있다. 화폭 왼쪽에는 아내의 엉덩이와 다리를 받친 채 무릎을 꿇고 있는 이중섭 자신을 그려 두었는데 그 아래 사슴이 고개를 한껏 치켜들고서 활 쏘는 아이에게 기운을 불어넣어주고 있다. 이 작품을 보면 모든 사물들이 순환하는 고리와 같다. 활 쏘는 아이-사슴-태양을 든 아이-태양과 새-야마모토 마사코-이중섭-사슴-활 쏘는 아이로 둥글게 이어지는 순환 고리는 인간과 자연의 소통이자 합일의 세계인 것이다. 〈도원〉 연작은 은지화가 지닌 여러 특징을 잘 보여주는 작품이다.

소재에서 사냥꾼이란 소재처럼 또 하나의 특징을 이루는 〈동자도〉 연작도 눈부시다. 이중섭의 은지화에서 어린이는 거의 절대자들이다. 처음에는 같은 아이들끼리 일체화를 이루더니, 나아가 주변의 사물과 일체를 이루고 있다. 타인과 타인이 하나의 자아로 통일되는 자타일체自他一體에서 나아가 자연과 하나인 자연일체自然一體로서 만물일제萬物一齊의 세계를 이루는데, 그러므로 그림 속 어린이는 정령精靈의 화신化身이다. 조정자가 논문에서

'정'情이란 제목을 붙여주었던 서귀포 시절의 은지화에서 이미 보여주고 있듯이 벌거벗은 아이들이 뒤엉킨 모습은 모든 은지화에 등장하는 동자들의 원형이다.

〈아이들 놀이 01〉도40은 1972년 현대화랑 이중섭 작품전 때 이영진 소장품으로 나왔다. 아이들 일곱 명이 꼬리에 꼬리를 물고 둥근 원을 그리며 뒤엉킨 모습이다. 워낙 몸을 뒤틀었기 때문에 엉킨 아이들의 팔과 다리를 분간하기 어려울 지경이다. 〈아이들 놀이 02〉도41와 〈아이들 놀이 03〉도42도 마찬가지로 자타일체의 전형을 보여준다.

〈아이들 놀이 04 게〉도43는 자타일체에서 자연일체로 나아가는 초기 단계를 보여준다. 화폭의 오른쪽 하단 모서리에 게와 소년이 손가락 끝을 마주 댐으로써 하나 됨의 시작을 알려주고 있다. 〈아이들 놀이 05 그물가방〉도44도 마찬가지로 왼쪽 끝 어린이는 목에 그물 가방을 메고 서 있는데 그물 안에 물고기와 게가 한 마리씩 들어 있어서 그 자연물을 자기화시켜나가는 과정을 보여준다.

〈아이들 놀이 06 물고기〉도45에서는 그물 가방에 가둔 물고기가 아니라 두 팔로 끌어안거나 등에 태워 받들고 있는 모습이다. 서로 하나가 되는 조화의 단계로 나아가는 것이다. 〈아이들 놀이 07 물고기와 비둘기〉도46나 〈아이들 놀이 08 비둘기〉도47에서도 활을 쏘거나 그물을 던지지 않는다. 자연스럽게 서로 어울려 노니는 경지로 나아가고 있다.

아이들만을 그린 동자도와 달리 가족을 그린 〈가족도〉家族圖는 어른과 아이가 어울려 나타나는데 〈가족 01〉도48은 네 사람이 아니라 다섯 사람이 등장한다. 이중섭과 야마모토 마사코, 태현, 태성 두 아들 외에 또 한 사람은 1946년 봄에 태어나 일찍 디프테리아로 사망한 첫아들을 연상케 하지만 은지화만이 아니라 소묘에서도 즐겨 사용한 이시동도법에 따른 것이다. 한 사람이 시간차이를 두고 수행한 두 가지 행동을 하나의 화폭에 그리면 두 사람으로 나타나는 이시동도법은 초현실풍이 아니더라도 설명과 기록을 위한 기법이었다.

〈도원 04 사냥꾼 부부〉 8×14.

〈아이들 놀이 04 게〉 8.8×15.2.

담배 보호용으로 사용하는 은지를 화폭으로 사용한 은지화는 인류 역사상 다시없는 특별한 작품이다. 그뿐만 아니라 이중섭은 매우 다양한 소재와 주제를 이 은지에 구사하여 완결성을 갖춘 예술세계에 도달했다. 인류역사상 가장 짧은 기간 동안 가장 많은 피해를 낳은 미증유의 전쟁과 그 전쟁의 피해자인 난민 화가가 창조했다는 사실만으로도 그 역사적 가치가 높다. 20세기 한국인 화가 작품 가운데 유일하게 MoMA에 소장되어 있는 작품이기도 하다.

〈가족 02 게잡이〉 8.8×15.4.

〈머리 묶기〉 15×11.

또 다른 가족도인 〈가족 02 게잡이〉도49는 게잡이에 나선 네 명의 가족을 묘사한 작품이다. 왼쪽에 우뚝 선 이중섭이 어깨에 장대를 걸치고 양쪽에 바구니를 매달아 게와 물고기를 담아 올리는 모습이 강렬한 인상을 준다. 그런데 〈가족 03 게〉도50는 게와 함께 어울려 놀이하는 가족의 모습을 묘사했다. 그러니까 잡는 행위에서 노는 행위로 나아가고 있는 것이다.

세상의 모든 것과 하나가 되는 자연일체의 천진난만함은 오줌싸개를 등장시킴으로써 또 하나의 단계로 나아간다. 〈아이들 놀이 09 오줌싸개 01〉도52은 네 명의 아이들이 뒤엉켜 놀고 있는데 또 다른 한 아이가 오줌을 퍼붓는다. 오줌 줄기가 화면 중앙까지 튀겨나가고 있다. 〈아이들 놀이 10 오줌싸개 02〉도53는 화면을 세로로 세워 오줌 줄기가 마치 폭포수처럼 쏟아지고 있다. 〈아이들 놀이 11 오줌싸개 03〉도54은 앞의 놀이와 달리 조금은 우울한 풍경이다. 한 아이는 끈으로 게를 묶은 채 멀리 달을 쳐다보고 있고 또한 아이는 주저앉아 대변을 보고 있다. 거리낌 없는 이들의 모습은 현실 세계로 진출하기 이전, 자연의 단계에 머물고 있음을 보여주는 것이다. 특히 이 오줌싸개란 소재는 세 점이나 되는 〈오줌싸개와 닭과 개구리 1〉도78, 〈오줌싸개와 닭과 개구리 2〉도79, 〈오줌싸개와 닭과 개구리 3〉도80에도 등장하고 있어 흥미롭다.

〈소와 여인〉도55은 인간과 동물의 성희性戱를 그린 작품인데 신화 속의 이야기로 전설 세계이기도 하지만 화가 이중섭의 내면을 표현하는 상징 세계이기도 하다. 그러므로 황소와 여인의 일체화는 자연의 정령이기도 하고 또 아내 야마모토 마사코와 남편인 이중섭의 일체화이기도 하다. 그야말로 자타일체, 자연일체의 절정을 보여주고 있는 것이다.

몇몇 은지화는 자연이나 타인과의 조화로움이 아니라 불편함 또는 지극히 현실 세계의 이야기를 주제로 삼고 있기도 하다. 〈묶인 사람〉도56은 소재의 특별함에서도 주목할 만한 작품인데 인물 배치에 따른 구성의 빼어남으로 말미암아 정상의 걸작이 되었다. 상단과 왼쪽 변을 틈새조차 없이 꽉 채운 반면, 화폭 복판에는 뒤집힌 자세의 여성과 웅크린 자세의 남성을 트인

공간에 단독 배치함으로써 대비 효과를 살리고 있다. 왼쪽은 채우고 오른쪽은 비워두는 대비 효과도 상당하다. 하지만 무엇보다도 통제, 제약을 상징하는 묶어버림이야말로 이 작품의 요체다. 여덟 명의 인물 가운데 일곱 명의 손과 발을 꽁꽁 묶어두었는데 오른쪽 상단 구석의 어린이만은 묶어두지 않았다. 구속인 일곱 명 대 자유인 한 명의 의미는 구속과 자유의 비중, 현실과 몽상의 비중을 말하는 것이다.

이중섭 은지화 가운데 드물게도 현실을 그린 두 점의 작품은 〈바이올린 연주〉도61와 MoMA 소장품인 〈신문 읽기〉도62다. 이중섭의 거의 모든 은지화에 등장하는 인물은 옷을 입지 않고 있지만 이 두 점만큼은 의상을 걸치고 있다는 사실과 함께 바이올린 또는 신문과 같은 인공의 사물들이 등장한다는 사실이 특별하다. 이처럼 현실 사회의 풍속을 소재로 삼은 작품을 창작한 까닭은 자신이 발 딛고 있는 세계를 명확히 인식하고 있음을 보여주는 희귀한 사례다. 〈바이올린 연주〉의 경우, 화폭 왼쪽부터 중앙까지 절반 이상을 차지하고 있는 트럼펫과 바이올린 연주자의 진지함, 오른쪽 의자에 앉아 아이를 안고 있는 어머니의 몰입, 그 옆에 동그란 얼굴만 보이는 아버지의 미소가 한껏 조화를 이루고 있다. 〈신문 읽기〉의 경우 화면 중앙의 두 사람, 화면 왼쪽 하단의 한 사람, 오른쪽 하단의 한 사람, 모두 네 명의 어른들은 신문을 펼쳐 읽으면서 그야말로 삼매경에 빠져 있고 그 주위의 어린이들 여덟 명은 이들 네 사람에게 신문을 전달해주고 있다. 대부분의 은지화 주제가 몽유도원이나 자연일체로의 귀의이지만 이 두 작품은 현실 반영이어서 다르긴 해도 여전히 이중섭만의 시선이 따로 배치되어 있음을 발견하는 것은 어렵지 않다. 〈바이올린 연주〉의 오른쪽 상단에 오직 홀로 웃음 짓고 있는 인물, 〈신문 읽기〉에서 화폭 오른쪽 상단에 홀로 입을 벌린 채 말하고 있는 신문팔이 소년을 배치해둔 게다. 이것은 바이올린, 트럼펫, 신문에 빠진 사람들에 대한 관찰의 시선 같은 것인데 그 몰입 상황이 자아내는 긴장을 풀어주는 비상구와도 같다. 몰입을 구속으로 보고, 관찰을 자유로 본다면 〈묶인 사람〉과 마찬가지로 다수의 구속인과 단 한 사람의 자유

인이 있어 숨통을 틔워주는 것이다. 이중섭이 현실을 소재로 취했다고 해도 이중섭은 언제나 몽상으로 나가는 은밀한 통로를 마련해두었던 것인데, 따라서 이중섭은 현실을 수용하되 몽상을 지향했던 것이고 현실의 구속에 살고 있으면서도 언제나 또 어떤 경우에도 자유인의 지향을 갖고 있었던 것이다.

구상은 이중섭이 1955년 7월 대구 성가병원聖家病院에 입원해 있던 어느 날 가톨릭교회에 입교할 결심을 자신에게 밝혔다고 증언한 적은 있지만[295] 그 밖에 이중섭이 종교에 의탁하겠다거나 종교도상에 집중했던 흔적은 찾을 수 없다. 종교를 소재로 삼은 작품으로 〈부처 석가〉도63와 〈부처 탄생불〉도64 두 점이 남아 있어 불교에 대한 어떤 관심을 짐작할 수 있을 뿐이다.

〈부처 석가〉는 머리 생김새와 두 손의 모양이 부처의 형상을 갖추고 있다. 머리는 상투 모양 육계肉髻와 나발螺髮을 동그란 무늬로 처리했다. 오른손은 위를 향하고 왼손은 아래를 향해 손바닥을 보여주어 두려움을 없애주는 시무외인施無畏印, 소원을 들어준다고 하는 여원인與願印을 원용하였다. 그런데 앉은 자세를 묘사하면서 왼쪽 무릎을 세운 데다가 발바닥까지 보이게끔 변형하였고 따라서 시무외인과 여원인의 모습도 약간의 변형을 주었다.

그렇지만 2010년 12월 K옥션에 출품된 은지화 〈부처 탄생불〉은 완전한 석가모니 도상을 하고 있어서 경탄을 불러일으켰다. 한 화폭에 두 개의 도상을 배치한 〈부처 탄생불〉의 왼쪽에는 천도복숭아 위에 선 탄생불, 오른쪽엔 연화대좌에 앉은 석가모니 도상인데 둘 다 불교도상학의 규범에서는 벗어난 변형이다. 탄생불은 '천상천하 유아독존'이라고 외치는 가운데 오른손을 번쩍 치켜들어 하늘을 찌르는 형상이 귀엽다. 좌불은 연화대좌에 앉은 데다 오른손은 두려움을 없애주는 시무외인을 하고 있어 석가모니 형상이지만 머리에 보관寶冠을 쓰고 있기에 석가모니와 관음보살觀音菩薩과 혼용시킨 모습이다. 그리고 여기 등장하는 연화대좌는 1954년 8월『한국일보』지면에 발표한 삽화 〈원자력시대 1〉제6장 도06와 유사한 형상으로 은지화 제작 시기가 이 무렵임을 짐작할 수 있다.

〈손가락〉도65은 굳이 부처의 도상과 연관시키지 않아도 상관없는 도상이다. 오히려 다양한 손가락의 모습을 표현해주는 작품일 뿐이다. 그러나 연상해서 보면 시무외인, 여원인의 손바닥 모습만이 아니라 항마인降魔印의 모습에 이르기까지 그 표정을 읽을 수 있다.

이 외에 종교 성향 소재로 1955년 봄 대구 시절 왜관에 가서 성당을 그린 유채화 〈왜관성당 부근〉제7장 도13, 〈비둘기와 손바닥 1〉제5장 도50, 〈비둘기와 손바닥 2〉제5장 도51가 있다.

이 시절 그린 다른 그림들

1953년 9월의 편지 「나의 멋진 현처」[296]에서 요즘 그리고 있는 작품 소재들을 하나하나 밝혀주었는데 실제로 〈호박넝쿨〉제6장 도42과 같은 유채화가 전해 내려오고 있다. 물론 〈호박넝쿨〉은 1954년 하반기 서울 시절의 작품이지만 이미 1953년 9월 호박을 소재로 삼은 작품을 제작하고 있었던 게다.

자꾸만 걷잡지 못할 작품 제작욕과 표현욕에 불타고 있는 자신을 발견하오. 지금 이웃 풍경과 호박꽃, 꽃봉오리, 큰 잎을 제작 중이지만[297]

구성과 색감으로부터 스며나오는 그 분위기가 걸작인 〈봄의 아동〉도66은 1972년 현대화랑 이중섭 작품전에 출품된 작품이다. 태양과 구름, 하늘과 산을 배경 삼아 민들레·복숭아꽃·나비·개미와 다섯 아이들이 어울리는 장면은 더할 나위 없이 향기롭다. 특히 하늘빛 색감을 기조로 하는 가운데 나비나 꽃, 민들레에 부분부분 칠해놓은 듯한 연노랑빛이 봄날의 생기를 불러일으키고 있다.

또 한 점의 걸작 〈다섯 아이〉도68도 같은 전시회 때 출품된 작품이다. 바탕의 노란빛 반점이 반짝거려 활기를 불러일으키는 데다가 엉킨 어린이들의 몸뚱이에 붉은빛과 초록빛을 명암처럼 묘사하여 기쁨과 슬픔이 교차하는 느낌이다. 연결되는 선율의 꿈틀거림이 너무나도 화려하지만 어두운 슬

폼이 함께 율동하는 기묘한 작품이다. 그야말로 표현 욕구가 절정에 치달아 마음껏 솟아나는 기운으로 제작한 작품이란 느낌이다.

〈달과 아이〉도67도 천진난만한 아이들의 유희로 활기에 넘치고 있는데, 〈네 어린이와 비둘기〉도69는 아이들의 율동과 유희를 보여주는 밑그림이다. 유려한 곡선의 흐름과 뒤엉키는 자세의 자연스러움이 얼마나 빼어난가를 볼 수 있다. 어찌할 길 없는 표현 욕망은 저렇게 샘솟는 것이다.

1971년 조정자는 「이중섭의 생애와 예술」에서 '부산 시대 작품 열 점*[298] 을 통해 이 시기 작품의 특징을 설명하였다. 조정자의 조사는 엄성관·김춘방·김광업·김창복과 같은 소장자로부터 해당 작품의 출처를 파악하여 제작 연대를 추적하는 방법을 적용한 것이고, 특히 1957년 3월 15일부터 부산 밀크샵다방에서 열린 이중섭 유작 전람회 출품작을 추적한 결과라고 밝혀두었다. 따라서 이 작품들의 제작 연대는 다른 증거가 나타나지 않는 한 변경할 수 없는 것이다. 다만 문제는, 조사자인 조정자가 이중섭의 부산 시대를 "정신이상이 발병하기 시작했음"이라고 설정했다는 데 있다. 부산 시대를 발병 시기로 파악하고서 그 인과관계를 기준 삼았기 때문에 "그림의 주제도, 표현 방법도 모두가 거칠고 사납다"[299]고 규정했던 것이다. 그렇지만 그 인과관계를 제거하고 '거칠고 사납다'는 해석만을 두고 보면, 일부 그러한 특징이 있기 때문에 이 부분에 국한하여 취할 점이 있다. 조정자가 부산 시대의 유작전 출품작들에서 주목한 내용은 다음과 같은 것이었다.

새와 개구리, 물고기 등 그러나 지금까지의 작품들은 새를 주제로 한 작품들이었으며 자유스럽게 날아다녔는데 부산 시대의 작품들은 그렇지 못하다. 잔인하리만큼 큰 날개를 펴 죽어 있는 새들이라던가, 죽어가는 새들을 그렸다. 소 그림도

* 작품을 특정하지는 않으나 논문에서 언급한 작품은 〈부산 투우〉, 〈소를 괴롭히는 새와 게〉, 〈죽은 새들〉, 〈칼과 숫돌 있는 안방〉, 〈망치와 칼을 휘두르는 인간 소 01〉, 〈망치와 칼을 휘두르는 인간 소 02〉, 〈달과 비둘기 1〉 등이다.

불안한 상태에 놓여 매를 맞고 있다던가 물고기도 칼 앞엔 죽음을 두려워하는 그런 그림들뿐이었다. 중섭의 전 생애의 작품 생활을 통해 칼이나 망치 등이 등장하는 시기는 이때뿐이다.[300]

〈부산 투우〉도70는 흰 소와 황소가 싸우는 장면을 그린 것인데 조정자의 조사 때 엄성관이 소장하고 있었고, 제목은 〈소〉, 제작 연대는 부산 시절이라고 했었다. 그다음 해인 1972년 현대화랑 전시 때 설원식薛元植 소장품으로 바뀌면서 제목도 〈싸우는 소〉, 제작 연대도 통영 시절로 바뀌었다. 그런데 조정자의 조사에 따르면 '소 그림도 불안한 상태'였다는 점에서 〈부산 투우〉야말로 지극히 불안한 전형을 보여준다. 단지 힘에 넘치는 붓질 때문이라고만 핑계 댈 수 없을 만큼 그 형체가 파편이 되어 덩어리는 사라진 채 모든 것이 흐트러져버린 상태인 것이다. 투우의 격정과 열기가 느껴지기보다는 파괴의 혼잡으로 가득한 화면이다.

〈소를 괴롭히는 새와 게〉도71는 1972년 현대화랑 작품전 때 윤형근尹亨根 소장품, '부산 시절?' 제작이라고 표기하였으며, 1986년 호암갤러리의 30주기 특별기획 이중섭전에는 김병한金炳漢 소장품으로 출품되었다. 〈부산 투우〉와 비교하여 안정된 분위기가 없지 않지만 주인공 소의 얼굴을 보면 고통스러운 상황에서 벗어날 수 없는 불안감 그대로다. 나아가 화면 오른쪽 상단에 끈의 모습이 무슨 방사선 퍼지듯 기하무늬를 이루면서 소를 묶으려 든다. 또 끈 하나가 황소의 항문을 향해 뻗어가다가 급격히 휘어 올라가면서 등줄기를 타고 어깨까지 이어짐으로써 숙명의 속박을 상징하고 있다. 특히 오른쪽 하단에서 게가 황소의 생식기인 고환을 물고 있고, 왼쪽 상단에서는 새가 뿔을 잡아당기고 있어서 곤욕을 치르는 상황에 놓여 있다. 이런 상황을 상징하는 표현은 산처럼 봉우리 진 어깨에 잡초처럼 아무렇게나 자라난 털의 모습이다.

불안과 고통을 넘어서는 장면은 또 있다. 매우 흐릿한 사진 도판만 남아 있는 〈죽은 새들〉도72은 엄성관 소장품으로 여섯 마리 새가 끔찍하게 몰살당

한 장면이다. 〈칼과 숫돌 있는 안방〉도73에는 칼이 등장한다. 조정자가 제목을 〈노인과 비둘기〉라고 붙인 작품으로 노인을 중심으로 보면 물고기를 칼로 썰기 직전이다. 하지만 어린이가 비둘기를 갖고 와서 꽁지를 맞대며 같은 크기라고 말하는 장면을 생각하면, 더욱이 노인도 얼굴을 돌려 공감하는 것을 생각하면 이 작품은 단순히 물고기를 잡아먹기 위한 과정을 묘사한 것만은 아니다. 비장함 속에서도 해학을 잃지 않으려는 것이다.

〈망치와 칼을 휘두르는 인간 소 01〉도74에는 칼과 망치가 등장한다. 그와 거의 똑같은 유사 도상 〈망치와 칼을 휘두르는 인간 소 02〉도75는 크기나 서명이 다르지만 무엇보다도 선의 흐름이 다르다. 앞 작품은 조정자가 조사했을 때 그 제목을 〈상의 인간과 하의 소〉라고 붙였지만 내용을 살펴보면, 머리는 인간, 몸뚱이는 소의 모습을 지닌 괴물로 '인간 황소'라고 하는 게 적절하다. 인간 황소는 실로 위험천만한 행동을 연출하고 있다. 그런데 이 그림이 위험한 장면을 소재로 그린 첫 그림은 아니다. 이미 1941년 엽서 그림 〈분노의 괴물〉제2장 도60을 그린 바가 있고, 이후에도 1952년 〈해골 A〉, 〈해골 B〉, 1954년 〈칼 든 병사 1〉제6장 도04, 〈칼 든 병사 3〉도05과 같은 작품을 그렸다.

김광업 소장품이라고 밝힌 〈달과 비둘기 1〉도76은 수직 구도를 도입함으로써 엄숙한 분위기를 보이고 있는데 흑백도판이라 불분명하다. 이 작품을 밑그림으로 삼아 제작한 유채화가 있는데 부산을 떠나 통영에서 그린 작품 〈달과 비둘기 2〉제5장 도48는 그야말로 차가운 달빛 아래 쓸쓸히 간구하는 한 마리 새를 묘사한 작품이다.

이상의 작품들은 조정자의 표현대로 '거칠고 사나운', 그리고 쓸쓸함을 자아내고 있다. 그러나 부산 시대의 모든 작품이 그런 것은 아니다. 조정자가 예시한 또 다른 작품을 보더라도 명랑한 분위기의 작품이 있는가 하면 우습기조차 한 희극화도 있다. 〈달과 비둘기〉에 등장하는 새와 유사한 〈새 네 마리〉도77는 무척이나 명랑하다. 자유로운 배치와 활력 넘치는 동작 때문으로 그 상황에 따라 변화를 줌으로써 '거칠고 사나운' 장면과는 전혀 반

대의 '밝고 명랑한' 장면으로 전환시키기도 했던 것이다. 이처럼 빛과 어두움, 비극과 희극의 공존은 이중섭 예술의 특징 가운데 하나다.

통영 시절의 부드럽고 자유로운 붓질을 특징으로 삼고 있는 까닭에 제작 연대를 부산 시절로 확정하기 어렵지만 〈오줌싸개와 닭과 개구리 2〉도79와 〈오줌싸개와 닭과 개구리 3〉도80은 전설 속의 한 장면을 소재로 삼은 작품이다. 이 두 점의 작품은 〈오줌싸개와 닭과 개구리 1〉도78을 밑그림으로 삼고 있다. 〈오줌싸개와 닭과 개구리 1〉은 1971년 조정자의 조사 결과 엄성관 소장품으로 제작 연대는 부산 시절이며, 제목은 〈새와 개구리〉로 명명했던 것이다. 밑그림에 등장하는 오줌싸개는 어린이였고 개구리 한 마리에 새 세 마리였다. 그런데 유채화에 이르러 새는 닭의 형상을 갖추면서 두 마리로 줄어들고 오줌싸개는 어린이가 아니라 어른으로 바뀌는 변화를 보인다. 세 번째 작품은 두 번째를 따르면서 배경에 검은 돌멩이를 잔뜩 늘어놓아 위험해 보이고 또 주변에 굵고 강한 격자의 테두리를 만들어둠으로써 이야기를 전설 속에 가두었다. 그러므로 관객에게 이 화폭은 전설을 훔쳐보는 만화경이 되었다. 이 세 작품의 주인공인 오줌싸개를 보면 〈칼과 숫돌 있는 안방〉도73에 앉아 있는 한복 차림의 노인과 같은 인물이라는 사실이 흥미롭다. 이 옛이야기 속의 인물처럼 보이는 노인의 형상의 원형은 오장환의 시집 속표지화 〈나 사는 곳〉제3장 도01에 등장하는 한복 차림의 남성이다.

오줌싸개 전설은 은지화 〈아이들 놀이 09 오줌싸개 01〉도52을 비롯한 여러 점에 등장하는데 그 전설의 출처를 찾을 수 없다. 이중섭의 고향에 흘러다니는 전설인지는 모르겠지만 그림에 나타난 형상만으로는 그 오줌 싸는 사람이 아동이건 노인이건 천진난만함을 특징으로 삼는 희극의 주인공임엔 틀림없다.

1953년 봄날

새해, 새봄, 진해와 통영으로 떠난 여행

1953년 1월 1일 새해를 맞이했다. "100여만 인구의 부산시 거리는 싸늘한 겨울 찬바람만이 감돌고 정초 기분이란 찾아볼 데가 없다. 일반 관공서와 이를 대행 또는 이의 병행하는 기관을 제외하고는 대부분의 상가는 철시를 안 하고 고객 없는 상품만이 한가하다."[301] 하지만 이건 양력설 이야기일 뿐 당시는 누구나 음력설을 지냈으니까 양력 2월 14일 토요일이 제대로 된 설날이었다. 이날이 다가옴에 따라 모든 물가가 하늘 높은 줄 모른 채 치솟아 설날 대목임을 실감케 했던 것이다.[302]

이중섭도 이런 날엔 그 누군가의 집으로 가서 떡국과 송편 한 조각을 함께 나누었다. 두 달 전인 1952년 12월부터 남구 문현동 박고석의 집에 거주하고 있었으니까 박고석과 그 이웃의 여러 벗들이 함께했다. 그리고 어쩌면 피난 생활에서도 꽤나 여유 있던 수장가들인 김광업 또는 윤상의 초대가 없을 수 없었다. 특히 이때는 신사실파에 새로 가입한 김중업이 프랑스행 준비로 들떠 있었기 때문에 김중업의 친형인 김광업의 집에 김환기, 백영수가 이중섭과 함께 합류해 신사실파 시대를 열자며 새해 분위기를 한껏 돋우고 있었다. 한자리에 모이고 보니 1953년은 계사년癸巳年 뱀띠 해였다. 그리고 세모화歲暮畵를 그렸다. 그 그림은 〈해와 뱀〉도81이다.* 해는 희망의 상징이고, 뱀은 풍요를 상징한다. 태양은 남성을 상징하기도 하는데 이

* 　　　1972년 현대화랑에서 열린 이중섭 작품전에 나왔을 적에 소장자는 김광림, 제작 연대는 '1954년 서울 시절'로 명기하고 있지만, 1953년이 계사년 뱀의 해임을 생각해볼 때 이 작품은 1953년 제작품이다.

중섭의 해에는 다섯 개의 황금빛 줄이 주렁주렁하고 온화한 웃음을 머금은 표정을 짓고 있다. 뱀도 입을 벌린 채 태양의 얼굴을 향해 말을 걸고 있다. 태양은 화폭 상단 하늘색 영역의 주인이고, 뱀은 하단 황토색 영역을 차지하는 주인이다. 해와 뱀의 일체화는 곧 희망과 풍요의 조화를 기원하는 주술 행위라는 점에서 세모의 휘호로는 최고의 작품이었다.

희망과 풍요를 꿈꾸며 시작한 1953년 3월 중순 김환기, 백영수 일행과 더불어 진해로 떠났다.[303] 이중섭은 진해에 머물면서 마산이며 통영에도 들렀다가 4월 하순 부산으로 귀환했다.[304]

이중섭 일행은 윤효중의 초청을 받고 왔기 때문에 윤효중의 작품 〈충무공 이순신 장군 동상〉이 우뚝 서 있는 진해 충무로 북원로터리에 들렀다. 한 해 전인 1952년 4월 13일 제막한 뒤 1주년을 맞이한 1953년 4월 13일 동상 앞 광장에서 해군통제부가 주관한 이순신 장군 추모제에도 참석했다. 이 추모제는 이후에도 매년 계속 열렸고, 1963년에 이르러 제1회 군항제로 바뀌어 벚꽃 만발한 축제가 되었다. 그러니까 이중섭은 진해 군항제의 첫 행사 때 참석한 인물이었던 게다.

해군은 1950년 11월 11일 해군 창설 기념행사에서 '이순신 장군 동상' 건립을 결의하고 동상 건립위원회를 구성한 뒤 마산시, 창원군, 통영군, 고성군, 김해군 일대에서 3,000만 원을 갹출하여 12월 8일 윤효중에게 제작을 의뢰하였다. 의뢰받은 윤효중은 1951년 3월 모형 제작을 시작하고서 최남선, 이은상, 김영수, 김은호에게 고증을 받아 4월에 완성했다. 이 모형으로 위원회와 계약을 체결하여 9월 30일 동상 원형을 제작하기 시작했다. 이어 10월까지 두 차례의 상평의회像評議會를 열고 11월에 완성했다. 이 원형을 해군공창으로 옮겨가 주조를 마치고서 1952년 3월 건조하여 4월 13일 진해 북원로터리에서 제막식을 열었다. 북원로타리는 대한제국기 장충단獎忠壇이 있던 터였는데 일제강점기에 일본이 신사神社를 설치했던 장소다.[305]

충무공기념사업회는 자신들의 의지와 무관하게 해군이 윤효중에게 의뢰하여 동상을 건립하자 이에 반발하였다. 충무공기념사업회는 경상남도

의 동의를 얻어 또 다른 동상을 통영에 세우기로 하고 김경승에게 1952년 4월 제작을 의뢰하였다.[306] 윤효중이 아니라 김경승에게 의뢰한 까닭은 윤효중과의 오랜 악연 때문이었다. 악연은 1950년 4월 충무공기념사업회가 김은호에게 의뢰해 제작한 통영 한산도 제승당 〈이순신 장군 영정〉[307]과 해군이 윤효중에게 의뢰해 제작한 동상 영정이 서로 다르다고 지적하면서 해군과 윤효중 쪽을 비판한 데서 시작되었다. 이에 윤효중은 「영감으로 예술 표현─충무공 동상 건립 1주년에 제하여」[308]라는 글을 발표하여 충무공기념사업회가 지적하는 바를 반박하였다. 윤효중 자신의 것은 '우리나라 옷'이고 김은호의 것은 '중국 옷'이라는 문제를 제기하였고, 이에 대해 김은호에게 의뢰했던 충무공기념사업회는 김은호의 것이 '전통 문관복인 사모관대'라고 주장했다. 더욱이 충무공기념사업회는 이때 김경승의 동상만이 아니라 충남 아산 현충사에 봉안할 영정도 장우성에게 의뢰함에 따라 해군 대 충무공기념사업회 간의 경쟁 또는 윤효중 대 김은호, 김경승, 장우성 간의 알력을 넘어 이순신 장군을 둘러싼 사업의 '주도권 및 정통성'을 누가 장악하는가 하는 사안으로 비화되어 있었던 것이다.

충무공기념사업회는 일찍이 1948년 12월 충무공 동상 및 기념관 건립 계획을 발표[309]한 단체로 주도권, 정통성을 장악하고 있다고 확신했으므로 자신들의 의지와 무관한 해군과 윤효중의 동상 건립을 용납하기 어려웠던 게다. 그러므로 김경승에게 또 다른 동상 제작을 의뢰하였고, 김경승은 통영에서 모형 제작을 진행하다가 주물을 위해 부산 영도 선박 제작소로 옮겨가 원형 제작을 마친 데 이어, 1953년 6월 1일 통영 남망산공원에 동상을 건립하였다. 제막식은 2년이 지난 1955년 6월 1일에야 개최하였다.[310]

백영수는 1983년 「효중의 충무공」이란 글에서 윤효중이 제작한 이순신 장군 동상을 둘러싼 평의회에 참석했다고 썼다. 1차 평의회는 부산 해상의 LST 선상에서, 2차 평의회는 진해의 동상 작업장에서 열렸는데 두 차례 모두 신사실파 동인과 해군 종군화가단 단원들이 "윤효중을 응원하기로 결의하고 그 평의회에 참석하였다"[311]는 것이다. 그런데 이 평의회는 1951년 10

월에 열린 것이고 또 "커다란 충무공 동상을 진해에서 느긋이 제작 중이었다"고 했으므로 이때 모여든 미술인은 신사실파 회원이 아닌 해군 종군화가단 단원들이었다. 해군 종군화가단은 1951년 3월 김환기가 중심이 되어 해군본부 정훈감실에서 조직한 단체로 양달석, 강신석, 임완규, 백영수가 참여하고 있었다.[312]

따라서 이중섭이 포함된 신사실파 일행의 진해 여행은 평의회와 무관하고 또 제막식이 끝난 뒤 한 해가 지난 1953년 3월의 일이었다. 이때는 윤효중과 충무공기념사업회 사이에 시비가 한창이던 시기였다. 하지만 신사실파 회원의 응원 방문에도 불구하고 충무공기념사업회와 김경승의 통영 동상 건립을 막을 수는 없는 노릇이었다. 또한 그로부터 두 달 뒤인 5월 제3회 신사실파전이 부산 국립박물관 화랑에서 열렸을 때 신사실파 신입 회원 윤효중은 출품하지 못했다.

이중섭은 1953년 3월 말일에 쓴 편지 「구촌의 가장 크고 유일한 기쁨인 남덕 군」에서 "4월 6, 7일 무렵이 아니면 부산에 갈 수 없다"[313]고 했다. 그렇다면 어디에 있었던 것일까. 3월 중순에서 4월 하순까지는 진해에 머무르는 가운데 통영 출입도 했다. 백영수는 「밤에 울던 중섭」이란 글에서 다음처럼 썼다.

부산 피난 당시 우리 신사실파 동인들은 유난히 똘똘 뭉쳐 다녔고 또 간간히 해군 종군단의 일원으로 함께 몰려다니며 새로운 맛을 즐기기도 하였다. 그러면서 우리는 진해에 있는 윤효중을 생각하며 그곳에 눈독을 들이고 있었다.[314]

그러니까 김환기, 백영수, 이중섭을 포함한 여섯 명이 진해 여행을 떠난 시점을 정확히 밝혀두지 않았지만 신사실파 전람회를 준비하던 때부터 진해 여행을 도모했고 끝내 진해로 몰려 내려갔던 거다.

한번은 우리 여러 명이 진해로 윤효중을 찾아갔다. 그는 우리를 무척 반겨주었고

곧 시내에 있는 여관방 하나를 잡아주었다. 그날부터 방값과 모든 식사비는 그가 맡아 부담하였으며 낮부터 거나한 술상을 차려주기도 하였다. 우리는 이 윤효중의 덕을 보며 한 달 남짓 진해에서 지냈다.[315]

진해에서 한 달은 '산책하고 술 마시고 떠들며 놀던' 나날이었으니 그 야말로 '유람'이었다. 이 시절 이중섭은 진해 대천동의 칼멘이란 다방에 출입했다. 이곳에서 함경북도 북청 출신의 화가 유택렬과 만났는데 유택렬은 공예가 유강렬과 사촌형제였으며 월남하기 전 북청에서 원산의 이중섭과 친분을 맺은 사이였다. 유택렬은 1950년 12월 24일 흥남 철수 때 해군함정에 승선함으로써 거제도까지 내려올 수 있었고, 이후 부산과 진해를 오가며 생활하던 중[316] 이중섭과 해후했고, 때마침 진해에 온 이중섭과 이곳 칼멘다방에서도 어울렸던 것이다. 칼멘다방은 유택렬의 친구 이병걸의 소유로 한국전쟁 발발 직후 개업했는데 1955년에 유택렬이 인수해 흑백다방黑白茶房[317]으로 이름을 바꾸었다. 2001년 화가 김병종은 흑백다방에 들렀다가 다음처럼 기록해두었다.

흑백다방. 화가 유택렬과 피아니스트 유경아 부녀의 집. 생전에 이중섭과 윤이상과 청마(유치환)와 미당(서정주)과 김춘수 같은 예술가들이 드나들던 사랑방 같은 곳. 음악 감상실이자 연주회장이었고 화랑이자 소극장이 되어왔던 곳.[318]

건물은 일본식 2층 목조가옥인데 2층은 화실로 사용하고 공간 한쪽은 피아니스트인 딸 유경아의 연주실로 삼았다. 지금은 진해 중원로터리 대천동 2-1번지 흑백다방인데, 시인 이월춘은 『서양화가 유택렬과 흑백다방』[319]을 엮어 2012년 9월 바로 이곳에서 출판기념회를 열었다.

김환기, 백영수와 함께 신사실파 일행 여섯 명은 부산에서 함께 출발했지만 모두가 한 달씩 머무르며 유람한 것은 아니었다. 그 '한 달'이라면 1953년 3월 중순에서 4월 하순 사이 진해의 어느 여관에 머무르던 한 달인

데 같은 기간 이중섭이 일본의 야마모토 마사코에게 쓴 편지를 보면 3인전을 준비하고 있다면서, 「구촌의 가장 크고 유일한 기쁨인 남덕 군」에 다음처럼 썼다.

3인전이 4월 5일부터 열리기 때문에 4월 6, 7일 무렵이 아니면 부산에 갈 수가 없소.[320]

진해나 통영에서 머물고 있었으므로 부산에 갈 수 없다는 내용인데, 진해에서 저 통영으로 간 까닭은 통영에서 공예기술원 양성소 강사로 재직하고 있는 유강렬의 초대 때문이었다. 이곳에서 이중섭은 아내와 편지를 주고받으며 통영 화가들과 함께 전람회를 열었던 것이다.

조정자는 1971년 「이중섭의 생애와 예술」에서 현지 사람 누군가의 기억을 취재하여 이중섭의 이때 활동을 다음처럼 묘사하였다.

통영에서도 2~3회 전시회를 가졌는데 기억나는 것은 성림다방聖林茶房에서 3인전을 가졌던 것이다. 유강렬, 장모, 이중섭. 이때 이중섭의 그림은 대체로 사실적인 통영 앞바다의 풍경이었다.[321]

'2~3회 전시회를 가졌다'는 기록은 모두 확인할 수 없지만 이중섭이 편지에 명기해둔 3인전은 분명하고, 그 장소는 통영 항남동 성림다방이다. 이러한 조정자의 기록은 1953년 3~4월 진해에서 통영을 출입하던 1차 통영 시절에만 해당하는 것이 아니라 그다음, 1953년 11월부터 1954년 5월까지의 2차 통영 시절에도 해당하는 내용이다. 그러니까 1차 통영 출입 시기에는 3인전에 참가했고, 그 3인전은 1953년 4월 5일부터 성림다방에서 열린 것이며, 출품자는 유강렬 · 장윤성 · 이중섭이었다.

여행을 마치고 다시 부산

1953년 4월 하순 부산으로 귀환했다. 귀환한 이중섭은 신사실파전에 출품하랴, 서적 무역 사건 해결하러 다니랴, 일본행 준비하랴, 무척 분주했는데 문현동의 박고석 집으로 들어가지 않았다. 이중섭은 일본행 직전인 7월 초에 쓴 편지 「가장 멋진 남덕 군」에서 당시 거주 상황을 묘사했다.

밤에는 박위주朴偉柱 군과 김영환金永煥 형들과 셋이서 잡니다.[322]

새로운 거주지를 마련했던 것이다. 새로운 거주지는 중구 영주동瀛州洞 고개 마루턱 판잣집으로, 제자 김영환이 마련한 집이었다.[323] 이중섭이 이곳에서 통영의 유강렬에게 쓴 편지봉투의 주소지는 다음과 같다.

"釜山市 大廳洞 1가 20 '全處珣氏方' 李仲燮"

1953년 5월 21일에 작성한 이 봉투는 1953년 5월 23일자 우체국 소인이 찍혀있는데 대청동 1가 20번지는 복병산 자락 부산지방기상청과 남성초등학교 바로 아래다. 이 집에는 시인 박용주가 제 집처럼 사용하고 있었으며, 또한 홍익대 동문인 문우식과 김충선이 아예 머물고 있었는데 여기에 이중섭이 합류한 것이다. 이 시절을 문우식은 다음처럼 기억하고 있다.

이중섭은 황소, 은지화 그림을 그렸었고 물감이 없어서 문우식도 목탄, 연필로만 그림 수업을 하고 그리고 하였다 합니다. 이중섭은 항상 연필을 가늘게 쓰지 말고 굵게 쓰고 야수파적인 그림을 그리라고 늘 말했다 합니다. 이중섭은 정확한 구도의 밑그림을 그렸다 하였고 아무리 작은 그림 은지화라도 구도를 다 잡고 했다더군요. 그 당시 거제도 통영을 갔다 오곤 하였고 전시를 했던 〈굴뚝〉은 그 당시 그렸던 작품이라 하더군요. 부산에서 전시했던 그림 중 말이 막 엉켜 있는 작품은 뭔지 모르겠습니다.*

부산에 머물던 이중섭이 통영의 유강렬에게 보낸 편지봉투에 1953년 5월 23일자 소인이 찍혀 있다. 유강렬(장정순·신영옥) 기증, 국립현대미술관 소장.

　　이중섭의 원산 시절 제자 김영환은 부지런히 노동하며 살아갔지만 뜻밖에 형 김영일의 교통사고로 궁지에 몰렸다. 퇴근한 뒤에도 미군 초상화를 그려 돈을 더 벌어야만 스웨덴 병원에 누워 있는 형의 입원 치료비를 마련할 수 있었다. 1953년 3월 초순 진해로 떠나기 전 문병을 간 이중섭은 병상의 작곡가 김영일에게 다음과 같이 해주었다.*

어려운 살림에 핍박한 끼니를 찾아 동분서주하던 이중섭 화백도 병의 완쾌를 비느라고 고향의 봄을 연상케 하는 무변 공간에 천진난만한 아이들 앞에서 피아노 치는 음악가의 기쁨을 그린 그림을 병실의 머리맡에 그려서 붙여주기도 했다.[324]

　　이중섭은 문득 파인애플 깡통 두어 상자를 들고 문병을 와서는 "살아야 할 이유"를 설파하는가 하면, 담당 의사와 두 명의 간호원에게 6호짜리 그림과 은박지 그림을 각각에게 선물하곤 했다.[325] 아마도 진주 여행을 마치고 부산으로 귀환한 뒤 김영환의 집에서 살고 있었기 때문에 이렇게 잦은 병문안을 다녔던 것이다.

　　이 시절에도 이중섭은 이런저런 사람들을 꾸준히 만나곤 했다. 6월 9일

*　　문우식의 증언을 그의 딸인 문소연이 옮겨주었다. 문소연이 2013년 11월 28일에 들려준 내용인데 증언에서는 함께 거주한 시기를 이중섭이 통영으로 떠나기 전이라고 특정하였으므로 1953년 5월에서 11월 사이다. 편지에 언급한 '박위주'는 박용주를 가리킨다.

자 편지 「나의 귀여운 남덕」에서 "2, 3일 계속해서 친구 때문에 답장 쓰는 게 좀 늦어지고 말았소"[326]라고 했는데 이중섭은 원산 시절 후배이자 함께 월남했던 화가 황인호黃仁浩*가 서울에서 부산으로 이주해왔기 때문이라고 밝히고 있다.

또 6월 10일자 편지 「귀엽고 소중한 남덕 군」에서 야마모토 마사코가 도쿄에서 "6월 4일자 김광균金光均 형을 만나본 후에 보낸 편지"[327]를 받았다고 했고, 6월 15일자 편지 「나 혼자만의 귀여운 남덕」에서 "2, 3일 중에 동경서 돌아온 김광균 형을 만나러ㅡ광균 형 회사로 가볼 생각이오"[328]라고 했다.

삼일절경축기념미술전람회를 겸한 제5회 대한미술협회 회원전이 4월 부산에서 열렸다. 이중섭은 이때 진해와 통영을 오가고 있었기 때문에 출품하지 못했다. 삼일절 경축 행사였으므로 3월에 열렸어야 할 이 전람회는 1953년 4월 1일부터 열렸는데 전람회장 사정 때문에 미뤄진 것이었다. 전람회는 부산역전에 있는 유엔한국재건본부 내 향상向上의 집인 퀀셋 건물에서 열렸는데 4월 1일부터 7일까지 서예·동양화 부문으로, 8일부터 1일까지 서양화·조각 부문으로 두 차례 나뉘어 열렸다.[329] 서양화·조각 부문만 해도 50여 점이 출품되었고, 또 유엔한국재건본부는 전시 개막을 앞두고 출품작 열네 점을 구입하겠다고도 했는데[330] 출품자 명단에서 이중섭을 찾을 수 없다. 당시 작품 목록이 없으므로 이경성, 정규, 이봉상의 비평문에 등장하는 명단을 살펴보아야 하는데 김환기나 장욱진은 보이지만 백영수나 이중섭은 발견할 수 없다.[331] 또한 같은 기간인 3월 31일부터 4월 9일까지 부산 국제구락부에서 열린 제6회 종군화가단 전쟁미술전에서도 이중섭의 이름은 보이지 않는다.[332] 이중섭이 1952년 4월에 작성한 「전말서」에 따르면 이미 대한미술협회 및 종군화가단에 가입해서 그해 3월에 열린 두 단체전에 출품했으므로 다음 해인 1953년 전람회라면 당연히 출품했을 터

* 편지에 언급한 '황인호'는 '김인호'를 가리킨다.

인데 명단에 그의 이름이 보이지 않는 까닭은 그가 통영에 머무르며 3인전을 하고 있었기 때문이다.

1953년 5월 16일부터 26일까지 제1회 현대미술작가 초대전이 국립박물관에서 열렸다. 이 전람회는 김재원 관장의 호언대로, 국립박물관이 현역 작가들을 대상으로 삼아 '한국 최고 수준의 미술전람회'[333]를 만들겠다는 야심찬 기획전이었다. 실제로 국립박물관 최순우는 전시를 기획함에 있어 김인승, 김환기, 배렴, 이경성에게 협력[334]을 구함으로써 당대의 평가를 객관화하는 과정을 거치기도 했다. 그 결과 다음과 같은 초대 작가 명단을 마련해서 공공연히 발표하였다.

서양화에는 이종우, 김인승, 김환기, **이중섭**, 도상봉, 박고석 등 12인, 동양화에는 고희동, 이상범, 배렴, 노수현, 장우성, 변관식 등 8인, 조각에는 김경승, 윤효중, 김종영 등 3인, 서화에 손재형, 배길기의 2인이 초대되었다.[335]

이때 도상봉과 이봉상이 전람회 비평을 발표했는데[336] 이들은 비평문에서 출품 작가 대부분을 거론했다. 도상봉은 유채화 및 조소 부문에서 이종우, 김인승, 박득순, 박영선, 김환기, 윤효중을 지목하는 과정에서 이중섭은 거론하지 않았다. 그리고 "끝으로 금번 초대받은 작가 수씨의 작품이 보이지 않는 것을 크게 유감으로 생각한다"고 특별히 지적했다.[337] 이처럼 이중섭이 거론되지 않았고 또 출품하지 않은 작가들이 있으므로 이중섭은 이때 어떤 이유에서든 출품하지 않은 것으로 짐작할 수 있다. 하지만 5월 초순 어느 날엔가 통영에서 부산으로 귀환해 있었고 또 절친한 김환기, 박고석이 출품하고 있는 판국이며 더욱이 이 전람회가 끝난 직후 같은 국립박물관에서 열린 제3회 신사실파전에 출품하는 것으로 보아 작품을 내지 않을 이유가 없는데 웬일인지 모르겠다.

이중섭은 진주, 통영에 머무르던 때 열린 제6회 종군화가단 전쟁미술전, 삼일절경축기념미술전람회는 물론 부산 귀환 뒤에 열린 제1회 현대미

술작가 초대전에도 출품하지 못했다. 다만 5월 초순에는 이미 부산에 돌아와 있었으므로 정규 개인전이 5월 7일부터 15일까지 부산 르네상스다방에서 열렸을 적에는 전시장에 자주 들를 수 있었다. 이때 마주친 이경성은 '정규 소품개인전평'이란 부제의 「조형 공간과의 대결」[338]이란 전시평을 발표했고, 여기서 당시 미술계의 혁신기풍을 이끌어가는 작가로 정규와 더불어 김환기, 이중섭, 김훈, 문신, 장욱진, 이준을 적시했다. 그 혁신기풍의 근원지인 서구의 동향에 대해 "제2차 대전 시 세계적 규모로 전개된 조형 세계의 반성 비판이 근대적 감각에 새로운 개척을 감행하고 있는 이 선풍"이라고 설명하고서, 하지만 그런 속에서도 "한국 화단은 어느 무풍지대에 서식하여왔던 것이다"라고 지적한 뒤 다만 일군의 작가들에 의해 혁신의 기풍이 불고 있다고 했다.

이 침체된 우리 화단에 혁신적 기풍을 도입하여 고차적 조형 세계로 이행하려는 의욕적 모험이 오늘날 화단의 경향이라면 이것은 무거운 예술고에서 벗어나려는 인간정신의 발로로 전진하는 예술정신의 당연한 귀결인 것이다. 이러한 조형 공간의 감각 세계에서 일어나는 운동이 민족적 자각 속에 전개하려는 무렵 정규 씨의 소품개인전이 차지하고 있는 위치는 분명히 어느 의미를 가지고 있다.[339]

이경성이 보기에 정규의 작품 세계도 바로 그 같은 혁신기풍의 하나이며, 나아가 다음과 같은 작가들도 그러한 운동의 대열에 참가하고 있다고 했다.

그것은 김환기, 이중섭, 김훈, 문신, 장욱진, 이준 등 제씨의 최근작에서 감취感取되는 모던이야—쓰modernity의 의욕과 일련의 횡적 관련성이 있음은 물론이다.[340]

혁신기풍의 예로 든 작가 가운데 김환기, 이중섭, 장욱진은 신사실과 회

원이었다. 이경성에 의해 모던의 의욕과 모험을 수행하는 작가로 평가받은 이들 세 사람은 유영국, 백영수와 함께 그 며칠 뒤 신사실파전에 다시 모습을 드러냈다.

활력소가 된 제3회 신사실파전

1953년 5월 26일부터 6월 4일까지 국립박물관 화랑에서 제3회 신사실파전이 열렸다. 이중섭은 이때 〈굴뚝 1〉, 〈굴뚝 2〉 두 점을 출품했다.[341] 신사실파는 1948년 12월 김환기가 주도하고 유영국, 이규상이 참여해 제1회전을 열었고, 다음 해 1949년 11월에 장욱진이 가담하여 제2회전을 열었는데 한국전쟁으로 중단하고 있다가 이번에 제3회전을 연 것이었다. 이때 이중섭과 함께 장욱진, 백영수가 가담하고 이규상은 출품하지 않았다.

함께 출품한 백영수는 뒷날 "이중섭이는 6호 정도의 종이에다가, 도화지에다가 수채화"로 그린 〈굴뚝 1〉, 〈굴뚝 2〉 두 점을 출품했다면서 다음처럼 회상했다.

왜 굴뚝을 그렸느냐? 그때 분위기가 그랬었어요. 그 부산 피난 때 분위기가 그렇게 좋은 밸런스를 가진 게 아니라 뭔가 생활이 안정되어 있지 않고, 자기를 잘 표현하는 거 같다고. 그 분위기를. 그런 그림은 세상에 없는 그림이었어요. 빛깔도 그냥— 빛깔도 없이. 채워진 그림의 한가운데 굴뚝을 채웠어요. 아무것도 없이.[342]

그리고 이경성은 1961년 「이중섭」에서 "이들 역시 그러한 우울한 현실을 고백하는 그의 심상心象을 그린 작품들이었다"[343]라고 기록했고, 또 1967년 「이중섭, 그의 생애와 예술의 면모」라는 글에서는 다음처럼 기록했다.

이것도 종이에다 과슈로 그려 유리 틀을 한 것들이다. 그것은 순수한 색채가 자유로운 감각의 해방 속에 감성의 찬가를 부르고 부조리의 야성이 자유로운 표현 속에서 역학적인 질서를 회복하고 있는 그러한 작품이었다. 구태여 예를 찾는다

제3회 신사실파 전람회는 1953년 5월 부산국립박물관 회랑에서 열렸다. 전람회 안내장 「작품 목록」에 있는 출품 작가의 작품 명단을 보면 이중섭은 〈굴뚝 1〉, 〈굴뚝 2〉를 출품했고, 윤효중은 참여하지 않았다.

「신사실파미술전 안내장 작품 목록」

제1실

장욱진 〈동〉童, 〈언덕〉, 〈소품〉, 〈작품〉, 〈파랑새와 동童〉
백영수 〈전원〉, 〈여름〉, 〈태양의 하루〉, 〈영리한 까치〉, 〈바닷가〉, 〈장에 가는 길〉, 〈실내〉, 〈아카시아 그늘〉

제2실

이중섭 〈굴뚝 1〉, 〈굴뚝 2〉
유영국 〈산맥〉, 〈나무〉, 〈해변에서(A)〉, 〈해변에서(B)〉
김환기 〈봄〉, 〈불면〉佛面, 〈푸른 풍경(A)〉, 〈하꼬방〉, 〈정물〉, 〈화차〉華車, 〈푸른 풍경〉, 〈항아리와 태양〉

면 고구려 벽화의 정신 자세나 양식을 들 수 있다.[344]

그런데 이때 긴장감이 감도는 일이 발생했다. 정보기관 요원이 유영국, 장욱진과 이중섭을 "도서관으로 데려가 질문을"[345] 하는 사건이 일어난 것이다. 백영수는 1983년 「신사실파와 굴뚝」이란 글에서 이때 사정을 다음처럼 회고했다.

기관에서 나왔다며 불만스런 눈으로 전시장을 휘둘러보았다. 그러면서 유영국의 그림 앞에 서서는 "이것이 무엇이오? 그림에 절반이 갈라져 아래는 푸른색, 위에는 흰색인데 그 가운데 이어진 이 선은 북쪽을 의미하는 게 아니요?" 하며 어처구니없는 질문을 해대었다. 또 장욱진이 연행되어가서 "왜 땅도 소도 빨갛습니까?" "사상적으로 좀 이상하지 않소?" 하는 어거지 질문을 받았다고 하였다. 이미 서울에서부터 붉은색을 많이 쓰면 사상적으로 빨갱이니 뭐니 하는 소문이 돌았고 또 빨간색을 많이 쓰면 기관에서 조사를 받는다는 얘기들을 하곤 하였다. 우리의 미술이 기를 펴지 못한 시기였다.[346]

또 2007년 백영수는 기관원들이 이중섭 작품은 '자유 색채가 있지 않나?' 그런 트집을 잡았다는 증언을 추가했다.[347] 당시 피난지 부산의 어떤 정보기관이 실제로 행한 일이라면 국가기관의 민간 검열 행위로서 법률을 초월한 예술 검열이며, 사상 검열이었다. 정보기관 요원은 반공이념을 기준으로 삼아 형태를 해석함으로써 작가의 의도와는 무관한, 전혀 뜻밖의 의미를 발견하고 이를 토대로 질문하는 것이다. 따라서 그 타당성을 따지는 것은 가치가 없다. 오히려 문제는 숱하게 열리고 있던 종군화가 작품전이나 월남화가 작품전은 그렇다고 해도, 바로 전해에 열린 기조전 때에도 일어나지 않았던 사건이 왜 국립박물관의 신사실파전 때 일어났느냐 하는 것이다. 지금으로서는 알 수 없지만 '사실'이란 낱말을 당시 사회주의 진영에서 사용하는 '사실주의'라는 낱말과 같은 뜻으로 파악하여 검열에 나선

것이 아닌가 싶다. 그런데 싱겁게도 도서관에서의 질문 이후 더 이상 후속 조치가 없었으므로 당시 신사실파 회원들은 다음과 같은 결론을 내리고 말았다는 것이다.

결국 이 유치한 질문과 행동은 그동안 시기를 하던 사람들의 장난일 것이라는 결론으로 끝이 났지만 지금 생각하여도 어처구니없어 허한 미소를 짓지 않을 수 없다.[348]

어처구니없는 정보기관의 유치한 해석과 달리 전람회에 대하여 정규는 「화단외론」[349]에서 신사실파가 중견 작가 모임으로 "신망을 받아온 단체"이지만 "초라한 분묘墳墓"이자 "허물어지는 신사실파"로서 "신사실파는 없어지고 김환기 씨가 남았다"고 비판했다. 하지만 이봉상은 「내용의 참된 개조를」[350]이란 글에서 정규와 달리 "새로운 것에 대한 관심이 큰 전람회로서 상당한 충격을 받았다"고 감탄해 마지않았다.

특히 부산 미국문화원에서 다섯 점의 작품을 구입했으며, 또 이 무렵 미국문화원 문정관 브루노의 노력으로 예산을 세워 물감, 종이, 캔버스와 같은 화구를 일본에서 수입해서 신사실파 동인 이외에 많은 화가들에게 배급해주었다.[351] 이렇게 보면 정보기관의 검열 행위는 잘못된 기록인지도 모르겠다.

5월 20일자 편지 「나의 소중한 남덕 군」에서 이중섭은 신사실파 전람회를 '3인전'으로 표현하고 있다.

3인전은 5월 22일부터 개최하도록 지시가 있어서 회장에다 진열해놓고, 지금 기다리고 있는 중이오. 오늘이 5월 20일이니까 모레부터 드디어 개최하게 되오.[352]

그런데 이중섭이 참가하는 3인전도, 또 5월 22일에 개막한 전람회도 없었다. 전시 일정이야 국립박물관 사정으로 바뀔 수 있는 것이지만 왜 신사

실파전을 3인전이라고 표현했는지는 오리무중이다. 아무튼 이중섭은 이 시절 "더욱 제작욕이 왕성해져서 매일 제작에 전념하고 있소"[353]라면서, 이 3인전이 끝나면 5월 그믐께(음력 5월 말일) 서울에 갈 생각이라고 하였으니까 신사실파 전람회는 그에게 상당한 활력이었던 것이다.

신사실파전에 이중섭을 불러들인 사람은 김환기였다. 김환기는 이미 자유미술가협회전 창립전 때 조선인으로서는 유일하게 회우 자격으로 출품하고 있었고, 또 이중섭이 참여하고서 몇 해가 지나자 "우리 화단에 일등 빛나는 존재"[354]라는 찬사를 퍼부었던 적이 있는 사이다. 그들의 인연은 그뿐 아니었다.

김환기를 마시러 가자, 라는 그들 사이의 은어는 키가 큰 김환기를 맥주병에 비교한 까닭이었다.[355]

이처럼 좋은 관계로 시작된 인연이었으므로, 게다가 당대 전위미술의 최전선에 나란히 선 그들이었으므로, 또다시 만나는 일은 필연이었다.

도쿄로 보낸 편지

"나는 약간 신경질이 되어 있소"

개야 개야 깜둥개야

가랑닢만 달싹해도 짖는 개야

청사초롱 불 밝혀라 우리 님이 오시거던

개야 개야 짖지를 마라

멍멍 멍멍 짖지를 마라

개야 개야 삽살개야

달기림만 보아도 짖는 개야

야밤중에 한밤중에

우리 님이 오시거던

개야 개야 삽살개야 짖지를 마라[356]

_「개타령」,『충무시지』, 충무시지편찬위원회, 1987, 1496쪽.

이중섭은 그야말로 버티는 세월을 살아가고 있었다. 그에게는 '가족과 예술' 뿐이었고 그것만이 유일한 희망이었다.

사경死境을 넘어 분명히 아직도 대향은 살아남아 있으니까 이제 조금만 더 참으면 사랑하는 아내와 자식을 만난다는 희망과, 생생하고 새로운 생명을 내포한 '믿을 수 있는 새로운 방향'을 지시하고, 행동하는 회화를 그릴 수 있다는 희망으로 참고 견뎌왔던 것이오.[357]

야마모토 마사코는 남편에게 보내는 1953년 3월 3일자 편지에서 "불안한 처지, 매일 밤 나쁜 꿈에 시달리며 식은땀에 흠뻑 젖은"[358] 자신의 상태를 하소연했다. 서적 무역 사업의 실패로 고통받고 있다는 것이다. 이에 대해 이중섭은 답장에서 해결해 주지 못한 데 대해 사과하고서 안심하라며 다독여주는 한편 자신의 처지를 다음처럼 묘사했다.

지금까지 나는 온갖 고생을 해왔소. 우동과 간장으로 하루에 한 끼 먹는 날과 요행 두 끼 먹는 날도 있는 그런 생활이었소. 열흘쯤부터는 심한 기침으로 목이 쉬고 상당히 몸이 피곤한 상태요. 지난겨울에는 하루도 옷을 벗고 잘 수가 없었고 최상복崔相福 형이 갖다준 개털 외투를 입은 채 매일 밤 새우잠이었소. 불을 땔 수 없는 사방 아홉 자의 냉방은 혼자 자는 사람에겐 더 차가워질 뿐 조금도 따뜻한 밤은 없었소. 거기다가 산꼭대기에 지은 하꼬방箱房이기 때문에 거센 바람은 말할 나위가 없소. 춥고 배고픈, 그런 괴로운 때는[359]

그리고 통영에서 머물던 때인 1953년 4월 20일자 편지 「나의 귀중하고 귀여운 남덕 군」에서 "이제부터 가난쯤은 두려워하지 말고 용감하게 인생의 한복판을 매진해갑시다"[360]라고 했고, 또 부산에서 머물던 때인 5월 22일자 편지 「소중한 남덕」에서는 "이제부터는 몸성히 건전한 정열로 살아가면서 어떤 가난에도 끄떡 없이 눈부신 일을 산처럼 쌓아놓고 세상에 널리 표현해봅시다"[361]라고 격려하고 있지만 이는 자신을 향한 다짐이기도 했다.
그러나 이처럼 자기에 대한 채찍질만 했던 것은 아니다. 6월 9일자 편지 「나의 귀여운 남덕」에서 이중섭은 자신의 상태를 그대로 드러내고 있다.

최근 나는 약간 신경질이 되어 있소. 아마 건강 상태가 좋지 않은 까닭이겠지요.[362]

6월 15일자 편지 「나 혼자만의 귀여운 남덕」에서 밝힌 대로 그는 언제나 "여러 가지 일로 초조한 나날을 보내면서"[363] 그렇게 견뎌나가고 있었던

것이다.

"새로운 회화예술을 창작하고 완성해 가겠소"

이중섭은 "사경死境을 넘어 분명히 아직도 대향은 살아남아 있으니까 이제
조금만 더 참으면 사랑하는 아내와 자식을 만난다는 희망"[364]으로 애달픈
사랑을 지속하는 가운데 예술에의 열정을 불태우고 있었다.

생생하고 새로운 생명을 내포한 '믿을 수 있는 새로운 방향'을 지시하고, 행동하
는 회화를 그릴 수 있다는 희망으로 참고 견뎌왔던 것이오.[365]

생명을 내포한 행동하는 회화가 무엇인지 알 수 없지만 '생생'한 회화가
아닌가 싶다. 그는 진해와 통영에 갔을 때 다음처럼 했다고 한다.

요즘 매일 야외로 나가 봄 경치를 그리고 있소.[366]

들판의 봄 경치는 그야말로 생명으로 가득한 소재였고, 그것은 생생한
세상의 풍경이었다. 그리고 언제나 아내에게 고백하듯 자신의 예술에 대한
의지를 피력하곤 했는데 그것은 자신에게 다짐하는 의식이기도 했다.

더욱더 시야를 넓혀 유유히 세상을 바라보면서 나의 새로운 회화예술을 창작하
고 완성해가겠소.[367]

이중섭은 또한 전람회, 작품 판매와 같은 미술계 활동에도 게으르지 않
았다. 진해, 통영 여행 때인 1953년 3월 말에 쓴 편지 「구촌의 가장 크고 유
일한 기쁨인 남덕 군」에서 전람회에 집중하는 모습을 보여주었다.

3인전이 4월 5일부터 열리기 때문에 4월 6, 7일 무렵이 아니면 부산에 갈 수가

없소.³⁶⁸

또 4월 하순, 부산으로 귀환한 뒤 신사실파전 개막을 앞둔 5월 20일자 편지 「나의 소중한 남덕 군」에서 이중섭은 "더욱 제작욕이 왕성해져서 매일 제작에 전념하고 있소"[369]라고 밝혔다. 전람회를 앞두고서 최선을 다하고 있었던 것이며, 또 '3인전'으로 표현한 신사실파 전람회 사정을 세심하게 묘사하였다.

3인전은 5월 22일부터 개최하도록 지시가 있어서 회장에다 진열해놓고, 지금 기다리고 있는 중이오. 오늘이 5월 20일이니까 모레부터 드디어 개최하게 되오.[370]

그런데 신사실파 전람회 개막 직후인 5월 말 편지 「나의 귀여운 즐거움이여」에서는 이전과 전혀 다르게 "그동안 한 점의 작품도 제작하지 못한 채 지금까지 마씨馬氏의 건에만 매어달려 있었소"[371]라고 했다. 물론 서적 무역 사건과 관련하여 자신이 문제 해결에 전력을 기울이고 있으니 안심하라는 뜻이었다. 그리고 6월 15일자 편지 「나 혼자만의 귀여운 남덕」에서 "대향은 꼭 훌륭한 새로운 예술을 창작하고 표현할 자신으로 부풀어 있으니"라면서 "최고로 멋진 훌륭한 새로운 예술은 우리들의 것이 아니겠소?"[372]라고 희망찬 말을 들려주고 있다. 실제로 7월 초 편지 「가장 멋진 남덕 군」에서 많은 작품을 제작하고 있다고 했다.

대작大作 준비로 여러 가지 추억을 소재로 해서 소품小品이 꽤나 많이 완성되어 있소.[373]

이중섭은 3월에서 7월 사이의 편지에서 '생생, 생명, 행동하는 회화'를 내세웠고, 이를 위하여 '시야를 넓혀 유유히 세상을 보는' 태도를 갖추고서 '야외 봄 풍경'이나 '추억을 소재'로 삼아 '왕성한 제작욕'을 불태우고 있었

던 것이다. 또한 이중섭은 전시만 하는 게 아니었다. 작품 판매에 전념을 기울였다. 신사실파 전람회를 열어놓고서 작품 판매에도 주의를 기울이고 있음을 6월 10일자 편지 「귀엽고 소중한 남덕 군」이라는 편지에서 다음처럼 보여주고 있다.

대향은 현재 작품을 파는 일과 배편을 기다리는 일에 전념하고 있다오.[374]

판매의 목적이 일본행 경비 마련임을 알려주는 내용이다. 이렇게 부지런히 모은 돈으로 7월 말 드디어 도쿄에 다녀올 수 있었다. 도쿄에서 귀국한 뒤에도 이중섭은 작품 제작과 판매에 대한 관심의 끈을 놓지 않았다. 귀국 직후인 8월 중순 편지에서 "작품 표현을 하고 싶은 소망만으로 가슴이 가득하오"[375]라고 했고, 8월 하순 편지에서는 "돈이 생기면 곧 작품 제작을 시작하겠소"[376]라고도 했다. 9월 편지 「나의 멋진 현처」에서는 아예 목돈 마련용 제작을 하고 있다고 했다.

대향은 지금 우리 네 가족의 장래를 위해서 목돈을 마련하기 위한 제작에 여념이 없소.[377]

"대향은 반드시 남덕을 행복하게 해 보이겠소"

이중섭은 사진에 집착하고 있었다. 1953년 3월 말 「구촌의 가장 크고 유일한 기쁨인 남덕 군」에서 "두 통째의 편지에는 아고리의 사진을 동봉했는데 받았는지요"[378]라고 물었고, 4월 20일자 「나의 귀중하고 귀여운 남덕 군」에서는 사진에 대해 설명하고서 다음처럼 썼다.

패스포드passport를, 내가 3, 4일 전에 찍은 사진이오. 보고 있으면 조용하고 여유 있고 자신에 넘치는 모습이라고 생각하지 않소. 이 사진에 몇 번이고 입맞추어주오. 태현이, 태성이에게도 보여주구려. 어머님에게도 한 장 드리고 곧 답장을 주오.[379]

4월에도 "대향의 사진 두 장을 편지에 넣어─ 서둘러 보냈소"[380]라고 썼
는데, 아내 야마모토 마사코도 자신의 사진을 보내주었을 것이다.[381]

3월 말일 편지 「구촌의 가장 크고 유일한 기쁨인 남덕 군」에서 "태현,
태성에게 뽀뽀를 하나씩 나누어주구려"[382]라고 했고, 4월 20일자 편지 「나
의 귀중하고 귀여운 남덕 군」에서는 "태현, 태성이는 점점 늠름하니 자라는
것이 아니겠소?"[383]라고 자랑스레 말했는데 5월에 접어들어 태현의 편지를
받고야 말았다. 이에 5월 20일자 편지 「나의 소중한 남덕 군」에서 다음처럼
그 소회를 피력했다.

태현이가 그렇게나 훌륭하게 편지를 쓸 줄은 몰랐소. 진심으로 감동했소. 어머
니와 당신에게 깊은 감사를 드리오. 태현이에게도 아빠가 기뻐하며 훌륭하다고
칭찬하더란 말을 전하고 힘을 내게 해주시오.[384]

그리고 별도의 지면을 마련하여 아들에게 읽어주라고 하고서 다음처럼
썼다.

태성아, 아빠는 태현이와 태성이를 정말 사랑해요. 할머니, 이모, 엄마 들의 말을
잘 듣고 더욱더욱 착한 아이가 돼줘요.[385]

6월 15일자 편지 「나 혼자만의 귀여운 남덕」에서는 다음처럼 간절한 마
음을 표현하고 있다.

6월 8일자 편지에─ 태현이가 아빠를 생각하는 착한 마음씨─ 엄마(대향의 현처
賢妻 남덕)를 똑 닮았다는─ 더없이 기쁘고 대견해서 감동하고 있소. 지금 이 편
지와 함께 태현이, 태성이에게도 편지를 쓰려고 했는데─ 재미있는 그림을 두세
장 그려 보내고 싶어서─ 내일이나 모레 천천히 그려서 편지와 함께 보내겠소.[386]

가족을 모두 일본에 보내고 홀로 남은 이중섭은 그야말로 버티는 세월을 살아가고 있었다. 그에게는 '가족과 예술'뿐이었고 그것만이 유일한 희망이었다. 멀리 떨어진 가족에게 그는 자주 편지를 보냈고, 편지마다 가족을 향한 그리움을 가득 담았다. 아래 왼쪽 것은 1953년 통영에 머물던 그가 아들에게 보낸 편지로 "잘 그렸구나, 그림 또 그려 보낼게. 아빠"라고 써 있고, 오른쪽 것은 1950년대 아내에게 보낸 편지의 겉봉투이다. 위의 사진은 도쿄 처가에 머물던 두 아들의 모습이다. 유강렬(장정순·신영옥) 기증, 국립현대미술관 소장.

아이들에게 쓰는 편지가 쉽지 않았던 모양이다. 너무 벅차 감히 어떻게 써야 할지 황망했던 것이겠다.

아이들에게 보내는 편지는— 도무지 잘 안 되는구먼요. 어떻게 쓰면 아이들이 기뻐하겠는지를 생각하는군요. 용기를 불어넣어주고 싶고, 기쁘게 해주고도 싶소.[387]

1953년 3월 초 편지 「나의 귀엽고 소중한 남덕 군」에서 야마모토 마사코를 발가락으로 표현하면서 "발가락군을 소중하게 아껴주시오"[388]라고 당부한 이중섭은 3월 중순 진해를 거쳐 통영에 도착했다. 이때 또다시 아내로부터 '돈 걱정'을 담은 3월 21일자 편지를 받고서 "하루빨리 건강해주기만 바라오"[389]라며 다독여주고서 자신의 마음을 다음처럼 전했다.

그저 그대를 만나는 희망 하나로 안간힘으로 팽팽히 버티고 있소.[390]

그랬다. 이중섭은 안타깝지만 투정하는 아내를 향한 희망을 버리지 않았다. 4월 20일자 편지 「나의 귀중하고 귀여운 남덕 군」에서 "원산, 부산, 제주도까지 헤매면서 온갖 죽을 고비를 넘어온 대향과 남덕의 애정은 더할 나위 없이 건강하게 단련되어"[391] 왔다고 그 사랑의 강건함을 강조했다.

나의 귀여운 남덕 군은 화공 대향에게는 안성맞춤의, 참으로 훌륭하고 멋진 아내라고, 이토록 들어맞는 귀엽고 참된 여인을 하늘은 대향에게 잘도 베풀어주었다고. 화공 대향은 실로 귀여운 남덕을 어떤 방법으로 사랑해야만이 남덕의 아름다운 마음에 대향의 애정이 가득히 넘칠는지 지금도 열심히 생각하고 있다오.[392]

이중섭은 "나의 품안에 포옥 안기는 자그마하고 귀여운 단 한 사람의 나의 아내여, 안심하고 나를 믿고 기다려봐주오. 우리들 부부보다 강하고, 참으로 건강한 부부는 달리 또 없을 게요. 대향은 남덕이를 믿고 남덕이는 대

향을 또한 믿고 있지 않소? 세상에 이처럼 분명한 사실이 또 어디 있겠소. 나는 지금 남덕이를 포옹하고 나의 큰 가슴을 울렁이고 있소"393라고 하고서 가족애와 아내에 대한 사랑의 의지를 약속했다.

어떤 일이 우리들 네 가족 앞에 부딪치더라도 조금도 염려할 것은 없소. 진실하고 귀여운 나의 남덕 군, 대향은 게으른 사내 같지만 유유히 강해가고 있소. 화공 대향은 자신만만이오. 대향은 반드시 남덕을 행복하게 해 보이겠소.394

　이중섭의 아내에 대한 사랑은 그야말로 애절함 그 자체였다. "소중한 발가락군이며, 당신의 깜박이는 귀여운 눈이며, 나의 커다란 손가락 등을 많이 써보내주기 바라오"395라거나 "당신을 힘껏 포옹하고 몇 번이고 입 맞추오"396라는 애절한 사랑의 말을 보내온 남편에게 야마모토 마사코는 '바지, 스웨터, 잠바, 샤쓰'를 고재영高在英 편에 부쳐주었고, 마영일을 기다리던 이중섭은 4월 23일 3시 30분 해운공사를 방문해서 그 옷가지를 받아들었다.397
　5월 22일자 편지 「소중한 남덕」에서는 "하루 종일 당신만 생각하고, 빨리 만나고 싶어 견딜 수가 없소"398라고 했고, 6월 15일자 편지 「나 혼자만의 귀여운 남덕」에서는 사랑의 방법을 생각하며 미안한 마음을 담았다.

당신과 아이들의 일은 '보고 싶다'는 한 가지밖에는 깊이 생각하질 않았어요. 남편으로서, 아빠로서 — 정말 미안하다고 생각하고 있소. (……) 이제부터는 당신에게나 아이들에게나 좋은 남편, 좋은 아빠가 될 생각이오. 멀지 않았소.399

　편지 내용으로 미루어 이중섭은 '좋은 남편, 좋은 아빠'란 무엇인가를 성찰하고 있었다. 그리고 늘 "발가락군이며, 포동포동한 손가락, 깜빡깜빡하는 당신의 다정한 애정을 말하는 눈"400을 지닌 아내의 모습을 상상하면서 육감에 젖어가곤 했다.

깜빡깜빡하는 당신의 다정한 애정을 말하는 눈, 보들보들한 입술, 얼만큼 살이 쪘는가, 하루에 몇 번이나 발가락을 씻고 있는지[401]

그리고 불시의 일이긴 해도 아내에게 야속해하는 마음을 폭발시키기도 했다. 5월 중순 야마모토 마사코는 또다시 '우표 값이 없다'는 '골치 아픈 이야기'를 담은 편지를 보내왔다. 이에 이중섭은 격노했다. "우표 값이 없어서 편지를 사흘에 한 통은 낼 수가 없다는 말인가요?"[402]라고 반문하며 '지난 반년 동안 사흘에 한 통씩의 편지를 애원하다시피 했는데도 몇 번이나 내 소원대로 편지를 보냈느냐'고 지적하면서 '그만두시오'라고 단호한 표현을 사용해 분노를 표시했다.

그 소원하는 바를 이행치 못하는 여자를— 어떻게 믿으라는 건가요? 대향의 소원대로 못하겠으면 그만두시오. 분명한 답장이 없는 이상 불쾌하오. 남덕만이 살아가는 게 고통스럽다고 생각하오? 모든 사람들도 다 마찬가지로 괴로운 거요.[403]

이렇게 격노하자 야마모토 마사코는 5월 15일자로 '진심 어린 편지와 두 장의 사진'을 보내왔다. 이를 되풀이해서 읽은 이중섭은 자신의 격노를 사과하는 내용을 담은 편지를 5월 22일자로 발송했다.

내가 좀 신경질적인 내용을 써 보내더라도 기분 상하지 말아주오. 오직 당신만을 열렬히 사랑하는 까닭에 당신에게만 격렬한 요구를 하는 거요.[404]

그리고 자신의 요구였던 사흘에 한 통의 편지를 재차 요구하면서 사랑을 천명했다. 결코 포기할 수 없는 아내의 편지였으므로 다음처럼 회유의 말도 잊지 않았던 것이다.

대향 이상으로 아내를 열렬히 사랑하는 화공은 세상에 달리 없으리라고 확신하

고 있소.[405]

"마씨의 건은 조금도 염려하지 말아요"

이중섭은 1953년 3월 초 편지 「나의 귀엽고 소중한 남덕 군」에서 "남덕 군에게 그리고 어머님에게 정말 미안하고 면목이 없소"라고 토로하고서 "마씨의 돈은 내가 직접 받아가지고 갈 테니 걱정 마시오"라고 안심시키고 있다.[406] '마씨의 돈'이란 오산고보 후배 마영일이란 사람이 중간에서 가로챈 돈으로, 마영일은 야마모토 마사코가 일본으로 건너가서 벌인 서적 무역 사업의 중개인이다. 1953년 3월 중순 진해를 거쳐 통영에 도착한 이중섭은 또다시 아내로부터 '돈 걱정'을 담은 3월 21일자 편지를 받았다. 이에 대해 이중섭은 "제발 돈에 대해서나 다른 일체의 일에 대해서 그다지 신경을 쓰지 말고 하루빨리 건강해주기만 바라오"[407]라고 다독여주었다. 그리고 이종 사촌 형 이광석이 귀국해 부산에 있을 것이며 판사인 이광석을 통해 마영일을 상대로 '법적 수속', 다시 말해 고소 조치를 하겠다는 의지를 밝히고 있다.[408]

지금쯤은 이광석 형이 부산에 돌아왔으리라 생각되오. 자형이 무사히 귀국한 것을 하늘에 감사합시다. (……) 부산에 가서 광석 형을 만나지 못하면 서울까지 가서라도 자형과 마씨의 건, 확실히 받을 수 있도록 법적 수속을 하고 돌아올 것이니 (……) 광석 형이 적당한 시기에 돌아와 지금까지 옥신각신하던 마씨의 건은 잘되어갈 것이니[409]

또 4월 20일자 편지에는 자신의 일본행은 마씨 건이 완전히 해결된 뒤가 될 것이라며 다음처럼 썼다.

마씨 건은 배 사정으로 좀 늦어져 아직 부산항에는 입항하지 않았소. 내일(21일) 해운공사에 가면 확실하게 알 것이오. 모레(22일) 또 마씨 건에 대해서 자세한

편지 보내리다.[410]

이중섭은 판사 이광석의 도움으로 해운공사에 부탁하여 마영일이 부산항에 입항하는 즉시 알려주겠다는 약속을 얻어두기도 했다.[411]

그러던 5월 22일자 편지 「소중한 남덕」에 "마씨의 건은 대체로 결말을 지었소"[412]라고 밝히고, 얼마 뒤인 5월 말 편지 「나의 귀여운 즐거움이여」에서 "그동안 한 점의 작품도 제작하지 못한 채 지금까지 마씨의 건에만 매어달려 있었소"라고 하면서 다음처럼 그 해결을 보았다고 자랑스레 설명하고 있다.

마씨의 건은 8만 원圓(일본 돈) 틀림없이 잘 받았소. 인편에 부탁하면 다시 복잡해지므로 대향이 직접 가지고 갈 작정이오. 나머지는(일본 돈으로 22만 7,400원) 8월 10일까지 어김없이 지불하게끔(연대보증인 세 사람의 도장을 찍은) 마영일 씨한테서 차용증서를 받아놓았소. 이번에 8월 10일까지 잔금을 완전히 지불하지 않으면 곤욕을 치를 것(3년 동안 형을 받음)을 마씨도 아니까 반드시 지불할 것입니다. 조금 늦어지지만, 상세한 설명은 만나서 하기로 하고 조금도 염려하지 말아요. 잔금은 매월 조금씩 지불한다는 약속도 되어 있소.[413]

끝내 일본 돈으로 8만 원을 받고서 쓴 편지로 "요만한 현금밖에 받을 수 없었던 게 유감천만이오. 사정 양해해주시오"[414]라고 미안해하면서 또다시 추신에 "배편을 기다리고 있소"라고 하여 조만간 만날 수 있음을 확신하고 있다.

1981년 이활은 「이중섭의 인생과 예술의 운명」에서 일련의 서적 무역 사업은 물론 또 다른 사기 사건까지 포함해 서술함으로써 당시 이중섭이 겪어야 했던 사건의 규모를 확대해놓았다.

이남덕 여사는 동경으로 건너가자 부산의 남편에게 세 번에 걸쳐 1회 50권씩 과

학이나 예술 부문의 서적을 골라 보냈던 것인데, 이 책의 수송을 맡았던 해운공사 소속의 선원 M이 도중에서 횡령해 먹는 바람에 책은 주인을 찾지 못하고 남편을 돕자는 아내의 목적이 허공에 뜨고 말았던 것이다.[415]

일본 서적 한 권은 평균 100엔이었으므로 100권이면 1만 엔이었다. 당시 일본돈 100엔짜리 책은 한국 돈으로 5만 환이었다. 100권을 팔면 500만 환이다. 그런데 당시 환율이 1:50이었으므로 1만 엔은 곧 50만 환이어서 저 500만 환 가운데 원금 50만 환(1만 엔)을 갚고 나면 450만 환이 고스란히 이익으로 떨어지는 것이다. 이활이 말하는 '선원 M'은 곧 이중섭의 오산고보 후배 마영일이며, 이 사건으로 말미암아 야마모토 마사코는 저 원금 1만 엔(50만 환)을 갚아야 하는 채무자가 되고 말았다. 1952년 7월 이후에 일어난 사건이었다.

야마모토 마사코로서는 어떻게든 이 채무를 갚아야 했으므로 또다시 서적 무역업을 시작했다. 앞선 사건이 채 해결되기 전이니까 5월에서 6월 사이의 일인데 야마모토 마사코는 이번엔 문화학원 선배이자 이중섭의 절친한 벗으로 1953년 당시 진해 해군 문관으로 재직하고 있던 홍준명을 통해 일본 과학 서적 100권을 보냈고, 이중섭은 이 책을 광복동 일본 서적 책방에서 처분했다.[416] 그때 받은 돈이 500만 환이었고 홍준명은 고스란히 이 돈을 이중섭에게 전달했다. 그는 당시 거주하던 중구 영주동 판잣집에 그 돈을 간직했다. 그러던 6월 어느 날 평양 숭실중학교 출신 'P화백'의 동창인 '성악가 S씨'가 사업을 한다면서 500만 환을 빌려달라고 했다. 돈을 챙겨 간 성악가 S씨는 다시는 나타나지 않았다. 성악가 S씨는 7월 일본 밀항선을 탔지만 체포당해 오무라大村 수용소에 수감되어 있다가 야마모토 마사코의 보증으로 무사히 귀국길에 오를 수 있었다.[417]

끝으로 이활은 야마모토 마사코가 'J라는 사람'에게 사기를 당하는 사건도 소개했다. J라는 사람이 밀항선을 타고 갔다가 오무라 수용소에 갇히자 야마모토 마사코에게 연락을 취해 자신이 이중섭과 친구라고 하고서 보증

을 서달라고 한 데 이어 집에 들러 50만 환까지 빌려갔던 것이다.* 이활은
이 사건이 1953년 7월 말 이전 이중섭의 도쿄행이 있기 이전 사건이라고
했다. 이 같은 일련의 사건을 이활은 '사기극'으로 표현하고, 'J라는 사람'
의 사기를 1막 1장, '선원 M'의 착복을 1막 2장, '성악가 S씨'의 사기를 1막
3장이라고 지칭했다.[418]

이중섭은 아내가 벌여놓은 일련의 사건 앞에 무기력하게 주저앉지 않았
다. 앞에서 확인한 바처럼 사기꾼을 추적하기 위해 관계 요로의 인맥을 동
원하는 과정을 포함해 백방으로 노력을 기울였다. 그런데 뒷날 전혁림은
이때 이중섭이 다음처럼 했다고 기록했다.

이 무렵 이중섭은 일본에서 많은 책을 가지고 와 다시 도일할 여비를 마련하려고
했다. 한번은 책값을 받으러 함께 가자고 하여 따라간 적이 있다. 허름한 집을 빈
손으로 나오면서 이중섭은 중얼거렸다. 겨우 수제비나 먹고 있는데 어떻게 책값
을 달랠 수가 있겠는가.[419]

전혁림은 1953년 7월 25일부터 30일까지 부산 휘가로다방에서 개인전
을 열었으니까 7월 말 통영을 거쳐 일본으로 건너간 이중섭을 만나 함께 범
인을 찾아나섰다면 전혁림이 전시 준비에 한창이던 7월 초순 무렵이었을
것이다. 그런데 전혁림은 1986년 「내가 아는 이중섭 6」에서 그 시점을 "밀
항선을 타고 이중섭이 일본에 다녀온 직후"라고 특정했고, 또 통영에 머무
르고 있던 두 사람이 여비를 마련해 부산까지 찾아갔다고 했다.[420]

서적 무역 사업 실패 사건은, 1986년 여름 야마모토 마사코의 증언이
있기 이전까지 여러 가지 추측을 일으킨 원인으로 작용했다. 다시 말해 이
중섭이 1953년 7월 말 천신만고의 노력 끝에 일본에 갔지만 사업 실패로

* 이활, 「이중섭의 인생과 예술의 운명」, 『이중섭의 사랑과 예술』, 백미사, 1981, 250~252쪽.
252쪽의 "50만 엔圓"은 50만 환의 오자다.

떠안은 채무를 갚기 위해 정착하지 못하고 귀환할 수밖에 없었다는 것이다. 게다가 1955년 1월 개인전을 개최한 까닭이 저 채무를 갚기 위한 수단이었다는 추측을 낳은 근거가 되었다.

사업 실패 사실과 그에 따른 추측이 최초로 등장한 기록은 이경성의 1961년 「이중섭」이다. "그는 또다시 한국으로 건너오지 않으면 아니 되게 만들었다는 것이다. 그 이유는 원래 침묵을 지키고 또 절대로 남을 비판하지 않는 그의 성격 때문에 본인한테서는 못 들었으나 들은 바에 의하면"이라고 전제한 이경성은 그 사건과 얽힌 사연을 다음처럼 기록했다.

그가 동경에 있을 때 어느 한국인 친구가 그의 부인 남덕 여사의 보증 아래 많은 액수의 서적을 외상으로 사서 한국으로 가져왔다. 그 후 1년이 지나도 송금이 없기에 남덕 여사는 서적상에게 졸리고, 중섭은 부인에게 졸리어 중섭은 할 수 없이 그 돈을 받으러 또다시 한국으로 돌아왔다는 것이다. 그러나 막상 와봐도 손쉽게 친구에게서 돈을 받을 수 없고, 또 생활비 기타로 생활난에 봉착하여 돌아갈 여비도 없었다는 것이다.[421]

뒤이어 김병기도 1965년 「이중섭, 폭의 부조리」에서 도쿄에 갔지만 "더 무거운 부담을 지고 그는 2주일 만에 돌아오고 말았다"고 하고서 다음처럼 썼다.

남덕 부인은 앞서 도일하자 곧 일본과 왕래가 있는 남편의 한 친지를 통하여 책을 사서 보냈던 것이 당시 그녀도 곤경에 처해 있었던 까닭에 그 책을 팔아 원금은 갚아주고 나머지는 남편의 생계에 보태달라는 것이었다. 그 원금이 일화로 30만 원. 그도 모르는 사이에 그자는 책이며 돈을 송두리째 가로채버린 것이다. 그 후로 몇 번이나 아내로부터 일본에 갈 수 있는 수속을 해왔지만 빚은커녕 여비조차 마련할 길이 없는 그였다. 그가 최초이자 마지막인 개인전을 연 것도 오직 돈을 마련키 위한 최후의 방법이었다. 남을 '속여 먹는다'고 자책하면서도 1955년

1월 서울에서 작품전을 가졌던 것이다. 그것은 작품 발표가 아니요, 팔기 위한 진열이었다. 그는 부채를 갚기 위하여 스스로 추방을 한 것이다.[422]

이경성과 김병기는 단 한 차례의 사기 사건에 불과하다고 했지만 그 사업 실패가 남긴 부채는 이경성, 김병기의 증언에서도 드러나는 바처럼 너무도 큰 것이었다. 이중섭으로 하여금 2년이나 지난 뒤까지 고통으로부터 벗어날 수 없게 했던 요인이었으며 심지어 서울에서 열린 최초의 개인전마저 판매용으로 전락시키는 근거가 되었던 것이다. 그러나 야마모토 마사코의 증언에 따르면, 이중섭이 일본에 머물 수 없었던 이유는 사업 실패와 아무런 관련이 없다. 더욱이 판매용 개인전일 수밖에 없었다는 주장도 별 근거 없는 김병기의 추론일 뿐이었다.

05

도쿄 · 통영 · 마산 · 진주

1953 하−1954 상

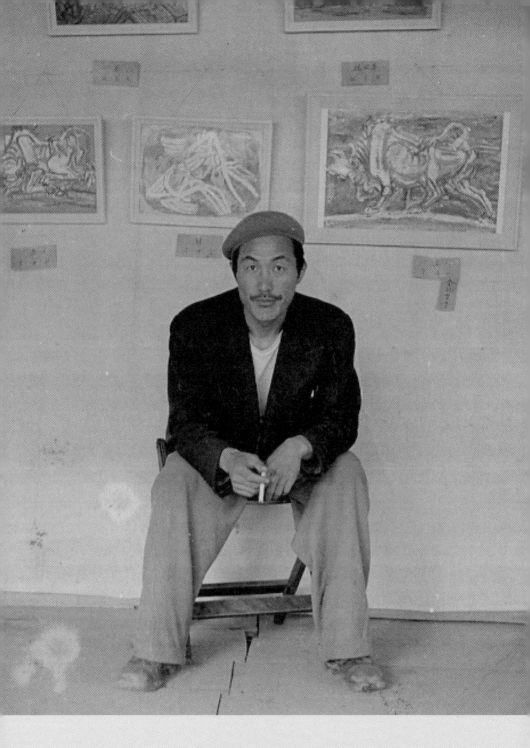

1954년 3월 무렵 통영 호심다방에서 열린 4인전 당시 이중섭. 유강렬(장정순·신영옥) 기증. 국립현대미술관 소장.

일본행

일주일을 위한 준비

이중섭은 부산에 있을 때인 1953년 3월 초 편지에서 야마모토 마사코에게 '새로운 서류 각각 한 통씩'을 부탁했다. 그리고 또 서류만 보내주면 '전화하고 열흘 이내에 부산을 떠나겠다'고 했다.[1] 이중섭이 부탁한 서류란 다음과 같은 것이다.

이 편지를 받는 대로 부탁한 서류 새로이 한 통씩 속히 작성하여 보내주시오. 신속하고 확실한 방법이 있으므로 거기에 한 통씩이 필요하오. 어머님의 증명, 히로카와廣川 씨의 증명, 모던아트협회의 서류, 이마이즈미今泉 씨의 증명, 지급至急 항공편 등기로 부탁하오.[2]

야마모토 마사코의 어머니를 비롯해 어머니와 친분 있는 일본의 몇몇 유력자가 이중섭의 신원을 확인해주는 신원보증서와 함께 1950년에 결성한 모던아트협회로부터 회우임을 확인해주는 '회원 증명서'를 요청한 것이다. 모던아트협회는 지난날 일본 유학 시절 회우로 활동했던 자유미술가협회, 미술창작가협회의 주요 인물인 무라이 미사나리, 야마구치 가오루山口薫(1907~1968), 야바시 로구로矢橋六郎가 다시 힘을 내서 결성한 단체였으므로 이중섭으로서는 자신이 여전히 그 단체의 회우라고 여겼던 것이다. 또한 이중섭은 편지에서 자신이 일본으로 떠나면, 고베神戸나 시모노세키에 도착할 것이라고 덧붙인 것으로 보아 선편 및 항로도 면밀하게 확인해두고 있었다.

그리고 통영에 머물면서 3인전을 준비하고 있을 때인 1953년 3월 25일

직후에 보낸 편지 「구촌의 가장 크고 유일한 기쁨인 남덕 군」[3]에서 '아고리의 사진을 동봉했다'고 했다. 여권 발급을 위해 찍은 사진 가운데 일부를 보낸 것이었다. 4월 20일자 편지 「나의 귀중하고 귀여운 남덕 군」에서 이중섭은 또다시 여권에 쓸 사진을 찍었다.

그대들한테로 갈 패스포드passport를, 내가 3, 4일 전에 찍은 사진이오. 보고 있으면 조용하고 여유 있고 자신에 넘치는 모습이라고 생각하지 않소?[4]

또 5월 22일자 편지 「소중한 남덕」에 "산주쿠三宿로 갈 배편을 대향은 기다리고 있는 중이오"[5]라고 했고, 6월 10일자 편지 「귀엽고 소중한 남덕 군」에서는 '히로시마가 될는지 시모노세키가 될는지 모른다'고 했다. 당시 한국과 일본을 잇는 선박의 항로는 매우 불안정한 상태였다. 3월 부산에서 살펴볼 때는 고베나 시모노세키였지만 진주, 통영에 머무를 적에는 산주쿠 또는 히로시마로 도착지가 바뀌었다. 계속해서 배편을 기다리던 이중섭은 그저 넋 놓고 배만 기다린 것은 아니었다. 6월 10일자 편지 「귀엽고 소중한 남덕 군」이라는 편지에서는 다음처럼 썼다.

대향은 현재 작품을 파는 일과 배편을 기다리는 일에 전념하고 있다오.[6]

일본행 여행 경비를 마련하기 위해 노력하고 있었던 것이다. 또 다음과 같은 준비도 해두었다.

배편이 결정되어 떠날 때는 자세한 편지를 내고, 전보도 칠 테니까―. 태현이, 태성이를 데리고 지정한 곳까지 곧 와주시오.[7]

이중섭은 오랜 노력 끝에 1953년 7월, 해운공사 '선원증'船員證을 구했다. 아내와 아이들이 떠난 지 꼬박 1년 만의 일이었다. 부산항에서 출항하는 배

편을 잡을 수 없었으므로 이미 1927년 활선어活鮮魚 수출항으로 지정되어[8] 상하이, 나가사키를 연결하는 중계무역에 가담하고 있던 통영항으로 가야 했다. 히로시마 옆 우지나宇品 항에 도착한 이중섭은 마중 나온 야마모토 마사코와 큰아들을 1년 만에 만날 수 있었다. 선원증을 획득한 경위에 대해 최초로 언급한 박고석은 다음과 같이 썼다.

구상 형의 걱정으로 지산만池山萬 씨란 분에게 배의 선원증을 얻어서 통영을 떠 났다.[9]

지산만은 통영 사람으로 화가 남관의 친구였다[10]고 하는데 선원 신분으로 출항하기 전, 이중섭은 그 내역을 자세히 담은 편지를 야마모토 마사코에게 보냈고 야마모토 마사코는 그때를 다음처럼 회상했다.

구상 선생이 주선해준 선원증을 가지고 히로시마로 그이가 왔습니다. 저는 큰아이를 데리고 히로시마까지 그이를 마중 나갔습니다. (……) 주인이 하선한 곳은 히로시마 곁의 '우지나'라는 어항이었고 그곳의 출입국관리사무소에서 1년 만에 주인과 상봉했던 것입니다.[11]

선원증으로 상륙하는 사람에겐 입항한 항구 시내에만 출입 허가가 나오는 까닭에 편지를 받은 야마모토 마사코는 미리 몇 가지 노력을 기울였다. 어머니의 친분을 이용하여 당시 농림대신이 발급하는 '신원보증서'를 획득했던 것이다. 그렇다고 해도 히로시마에서 워낙 멀리 떨어진 도쿄까지 여행할 수 있는 것은 아니었다. 정규 사증査證이 포함된 여권旅券이 아니었기 때문이다. 당시 한국인들이 전쟁을 피해 밀항선을 타고 일본으로 건너갔다가 체포당하면 오무라 수용소에 수감했다가 강제 송환되곤 했던 것이다.

단 일주일 동안만 머물고 귀국한다는 조건이 붙은 신원보증서 덕분에 아내와 큰아들 태현과 상봉한 이중섭은 도쿄로 갔고, 짧은 만남 끝에 귀국

길에 올라야 했다. 그 짧은 만남은 이미 예정된 것이었지만 야마모토 마사코의 어머니, 다시 말해 장모는 다음처럼 사위를 한국으로 보낼 수밖에 없었다.

당신은 화가이고 어차피 세상에 알려지게 될 사람이니까 그때 밀입국자라는 게 밝혀지는 건 좋지 않다. 더욱이 일이 잘못되면 신원을 보증한 농림대신의 사회적 지위라든가 그가 소속된 자민당(당시 간사장이었다)에서의 입장이 곤란해질 우려도 있다. 그러니까 이번엔 일단 한국으로 돌아가는 게 좋겠다. 제대로 된 여권을 마련해서 정식으로 입국하여 정당하게 미술 활동도 하고 마사코와 못다 한 정상적인 가정을 꾸며주었으면 한다고 어머니는 말했던 것이었어요.[12]

장모가 사위에게 저와 같은 말을 해준 까닭은, 이중섭이 한국으로 귀국하고 싶지 않은 기색을 드러냈기 때문이었을 것이다. 그런데 당시 짧았던 도쿄 생활의 분위기를 묘사하는 어떤 기록도 없다. 다만 이중섭이 귀국한 뒤 9월에 쓴 편지에 다음과 같은 내용이 있을 뿐이다.

7월 말에 동경에 갔을 때는 갑작스러운 걸음이어서 한 푼도 못 가지고 갔기에 여러 가지로 당신의 입장을 괴롭게 한 것은 남편으로서, 아빠로서, 화공으로서 송구했을 뿐이오. 마음 아프게 생각할 따름이오.[13]

일본에서의 일주일

이중섭의 일본행은 이중섭의 편지와 야마모토 마사코의 회고에 깔끔하게 정리되어 있지만 그러나 그보다는 다음과 같은 증언들에 의해 당시 이중섭의 모습이 일그러진 형상으로 변형되어오고 있다. 처음으로 그런 증언을 시작한 이는 구상이었다. 구상은 1958년 「화가 이중섭 이야기」에서 다음처럼 기록했다.

그가 또한 얼마나 애국자라기보다, 국토애를 지니고 있었었느냐 하는 것은 다음과 같은 일화에서 엿볼 수 있다.

부산 피난 때 밀선을 타고 한 2주일 동경에 있는 처자를 만나러 갔다 온 일이 있는데 내가 동해도선東海道線 차창車窓에 비춰던 일본의 울창한 산림을 예찬 겸 물었더니 즉답하기를 "상常, 아냐! 일본의 산들은 빽빽이 나무가 서서 첫째 답답하고 인정이 안 가! 우리 산하가 아름다워! 더러 벌거벗어 살이 들여다보이는 우리 황토 산이 따스한 친근감이 들어!" 하고 무심히 던지는 그의 말에 당장에는 나도 예술가의 일종 정취로 여겼으나 오늘날에 와서는 어떤 애국자의 발언보다 중섭의 이 말을 믿는다.[14]

1971년 조정자는 「이중섭의 생애와 예술」에서 1953년 초여름 이중섭이 "거지꼴을 하고 밀항으로" 일본에 갔다고 기록했다.

장모는 기가 막혔다. '깨끗하게 차려입으라고 넉넉하게 여비로 보낸 구화 3,000만 환의 돈은 어떻게 하고 이 모양인고?' 하면서 야단쳤다. 그때 중섭은 '누구든지 잘 썼으면 됐지'라고 대답했다 한다. 이러한 일이 얽히고설키고 또 돈도 찾을 겸 2주 만에 다시 고국으로 돌아왔다.[15]

또 조정자는 이중섭이 일찍 귀국해버리자 여러 친구들이 의아한 눈초리로 보았으므로 다음과 같이 답변했다고 기록했다.

"일본에 가니 배울 게 없다. 역시 우리 고국이 좋다"라고 대답했다. 그때의 유명한 말이 있다. "일본 산은 나무가 빽빽해서 답답하고 인정이 안 가! 우리 산하가 아름다워! 더러 벌거벗어 살이 들여다보이는 우리 황토 산이 목욕탕에서 만난 이웃처럼 따스한 친근감이 들어!"[16]

조정자의 기록은 야마모토 마사코의 증언은 물론 당시 이중섭의 편지 내용과도 어긋난다는 점에서 그대로 따를 수 없다. 야단치는 장모와 냉담한 답변의 사위라는 관계 설정이 적절성을 갖지 못하는 데다가 무엇보다도 구상의 기록처럼 일본과 한국의 산하를 비교하는 발언이 어색하다. 일본을 다녀온 직후에도 이중섭은 여전히 일본행에의 의지를 강렬하게 피력하는 내용의 편지를 야마모토 마사코에게 보내고 있었던 사실을 생각하고 또 그렇게 편지를 쓰면서도 친구들에게 '일본의 산하가 싫다'는 식의 말을 늘어놓는 이중섭을 만들어둔 셈이다.

또 1972년 박고석은 「이중섭을 가질 수 있었던 행운」이란 글에서 그 상황을 다음처럼 묘사했다.

애타게 그리운 가족을 만나면 아예 처가에 눌러붙을 속셈이었다. 당분간은 가족들과 공부에만 열중하겠다는 소원에서 말이다.[17]

박고석의 말대로 이중섭이 처가에 눌러살려고 했을 수는 있지만 선원증의 효력을 모를 리 없었을 것이다. 도착해서 받아본 신원보증서의 조건이 지닌 엄중함을 왜 몰랐겠는가. 그렇지만 실낱같은 희망을 붙잡으려 했고, 끝내 불가능함을 깨우쳤을 때 장모는 귀국해야 할 까닭을 상기시켜주었다. 결국 이중섭은 꿈결 같은 일주일을 보내고 일본을 떠나 대한해협을 건너와야 했다.

중섭 형은 한 달도 채 못 채우고 되돌아왔다. 처가에 들어섰을 때의 장모하고의 반기는 첫 인사에서 배를 얻어 탈 수 있어서 잠깐 들렀다는 식의 인사말을 뇌까린 탓으로 해서 약 3주일 머무르고는 되돌아서는 수밖에 없었다는 이야기다.[18]

박고석은 저런 사정을 전혀 몰랐으므로 이중섭이 잔혹하게도 아내와 아이들을 뿌리치고 귀국해버렸다고 했다.

그렇게 애타게 기다리던 남덕 여사나 아들 마음을 생각해보면 나는 어떤 잔혹한 느낌마저 들어 어쩔 수가 없었다. 중섭의 성품으로 보아 배를 어렵게 빌려 타고 왔다는 둥, 당분간 처가의 신세를 져야겠으니 잘 부탁한다는 둥의 말은 뻔뻔스러워서 못할 노릇이 아니겠는가도 생각해보았다. 무슨 애국자 의식 같은 것은 아니면서도 부산에서는 피난살이에 바쁘기만 한데 자기 혼자 일본 땅에서 그것도 처가에서 호강을 누릴 수 있겠는가 하는 심정이 강하게 작용했었으리라고 나는 믿는다.[19]

그런데 이 같은 묘사는 그야말로 박고석의 상상일 뿐이었다. 게다가 선원증을 획득하는 데 도움을 준 구상도 일본 여행 중의 사정을 모르기는 마찬가지였다. 이러했으므로 뒷날 전혁림 또한 1986년 「내가 아는 이중섭 6」이란 글에서 이중섭이 '밀항선'을 타고 일본에 다녀왔는데 "그동안 2~3년밖에 되지 않았는데도 자식들과 거리감이 생겼고 '오아가디상'(촌놈)이라면서 서먹한 느낌을 받았다고 못내 섭섭해하는 것을 보았다"[20]고 하고서 다음처럼 기록했다.

그러면서도 일본서 얻어 입고 온 베이지색beige色 양복을 자랑했다.[21]

일주일 간의 일본 행적 가운데 정작 중요한 일은 지난 날 그토록 이중섭을 지지해주었던 미술창작가협회의 회우들, 문화학원 동문들과 만났는가 하는 것이다. 하지만 이 일에 관해서는 아무도 기록하지 않았다.

돌아온 뒤, 여전한 괴로움
이중섭은 짧은 일본 여행을 마치고 귀국한 8월 초에 다시 김영환의 영주동 고개 판잣집에 들어갔다. 그런데 정규 부부가 이웃으로 이사를 왔다. 이중섭은 그 상황을 1953년 8월 어느 날의 편지 「나의 살뜰한 사람이여」에 기록해두었다.

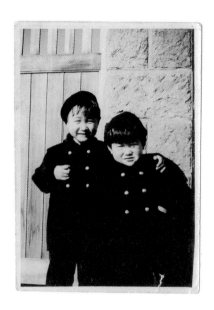

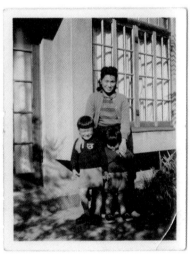

도쿄 처가에 머물던 아내와 두 아들의 모습이다. 이중섭은 자신의 사진도 가족들에게 보냈고, 가족들의 사진을 보내달라고 수시로 아내에게 부탁하기도 했다. 유강렬(장정순·신영옥) 기증, 국립현대미술관 소장.

가까운 곳에 정규 형 부부가 이사를 와서 식사는 정 형 집에서 꼬박꼬박 하고 있으니 안심하시오.[22]

일본 여행 기간에 주소지를 원산 시절의 후배 김인호 집으로 정해두어 이곳으로 우편물이 도착해 있었다.[23] 그리고 8월 중순 무렵 보낸 편지 「나의 귀여운 남덕 군, 잘 있었소」에서 새로운 거주지를 마련했다고 하였다.

나는 신축한 하꼬방에서 혼자 조용히 이것저것을 생각하고 있소. 방에 불을 땔 돈이 생기면 곧 작품 제작을 시작하겠소.[24]

영주동 김영환 집 부근에 새로 지은 판잣집을 구해 입주한 것이다. 그렇게 한 달가량이 흐른 뒤 9월 어느 날 편지 「나의 멋진 현처」에서 이중섭은 더 이상 정규네 집으로 가지 않았다는 사실을 털어놓았다.

지금까지는 정 형 집에서 식사를 해왔지만, 약간 불편도 하고 그 부인에게 미안한 생각도 들어 어제부터 석유로 간단히 15분 정도로 되는 석유곤로를 사다가 혼자 밥을 끓여 먹고 있소. 15분 정도로 훌륭하게 된다오. 처음에는 많이 탄 밥도 먹었지만 차차 선수가 되었소.[25]

그런데 조정자는 1971년 논문 「이중섭의 생애와 예술」에서 이중섭이 일본 귀국 직후 서적 무역 사업 때 문제를 일으킨 해운공사 모씨로부터 '3,000만 환 중에서 500만 환'을 돌려받았으며 그 돈으로 지금의 연제구 거제동 부산시청 부근의 거제리巨堤里 언덕바지에 판잣집을 한 채 얻었다고 기록했다.[26] 그리고 이 집에 대해 다음처럼 묘사했다.

그 돈으로 평생 한번 자기 집이라고 가진 것이 부산 거제리 언덕받이에 얻은 판 잣집이었다. 가구라곤 개가죽 털로 된 요 하나뿐 이곳저곳에 그림 그린 종이만

깔려 있었다.[27]

그러나 조정자의 이 같은 기록은, 첫째 제주도에서 1951년 12월 부산으로 옮겨온 직후 범일동 판잣집을 마련하였다는 점에서 최초의 자기 집도 아니고, 둘째 이중섭의 활동무대라고 할 수 있는 동구의 범일동 또는 중구의 영주동 및 광복동을 벗어나 시내 북쪽으로 거슬러 올라갈 까닭이 없다는 점을 생각하면 따르기 어려운 기록이다.
1953년 8월 하순부터 새로운 판잣집으로 주거를 옮기긴 했지만 그 이전까지 살고 있던 김영환의 집에서 가까워 김영환과 긴밀한 관계를 지속할 수 있었다. 그러던 중 김영환의 형 김영일이 끝내 11월 3일 화요일 병실에서 세상을 떠나고 말았다.

임종의 자리엔 통곡하는 동생 김영환 화백과 그 재질을 누구보다도 아까워했던 이중섭 화백, 동향의 선배이자 시나리스트scenarist인 신홍철 씨 등 세 사람뿐이었다.[28]

적기 지구 뒷산 공동묘지에서 장례를 치른 이들은 영주동 고개 마루턱 판잣집으로 귀가했다. 이 자리에서 이중섭은 김영환에게 다음처럼 설유說諭했다.

하나는 각자의 능력보다도 더 좋은 작품을 남기는 일이오. 다른 하나는 영일 씨의 작품 세계를 우리의 그림 속에 영입해서 더 발전시켜나가는 일이 아니겠소?[29]

그리고 이중섭은 일본 유학 시절 사귀던 친구 김환기를 찾아갔다. 김환기가 1952년 5월 피난지 부산으로 이전해온 홍익대학교 교수로 나가고 있음을 떠올렸기 때문이다.[30] 5일 뒤 국제시장 뒤편에 자리한 홍익대학교 미술학부로 찾아가 김환기에게 김영환을 부탁하여 입학시켜주었다. 또 이중

섭은 김환기와 더불어 김영환의 직장인 미군부대로 찾아가 김영환을 담당하는 미국인 노무처장勞務處長에게 부탁하며 은지화 그림을 주고 갔다.[31] 하지만 노무처장이 바뀌면서 직장과 학업을 겸하지 못하게 함으로써 김영환은 12월에 사직하고 말았다.

이중섭은 도쿄에서 귀국한 뒤에도 끊임없이 괴로움을 겪어야 했다. 이중섭이 일본으로 갈 적에 단 한 푼도 지니고 가지 않았기 때문이다. 이중섭은 지난 1953년 5월 마영일로부터 22만 7,000원을 뺀 8만 원을 받고서 대체로 결말을 지었다거나, 이 돈을 인편에 부탁하면 다시 복잡해진다며 "대향이 직접 가지고 갈 작정"이라고 약속했었다.[32] 그래놓고 '한 푼도' 가져가지 않았다. 이렇게 어이없는 행동을 해놓고서 이중섭은 귀국 직후인 8월 중순에 보낸 편지 「나의 살뜰한 사람이여」에서 "돈 문제는 곧 알아보고 2, 3일 후에 알리겠소. 걱정 말고"[33]라고 쓰고서 사과는커녕 아내의 편지를 고대한다고 했다.[34] 이후에도 이 문제에 대해서는 언급을 회피하다가 9월에 보내는 편지 「나의 멋진 현처」에 이르러서야 사과의 말을 쓰고 있다.

한 푼도 못 가지고 갔기에 여러 가지로 당신의 입장을 괴롭게 한 것은 남편으로서, 아빠로서, 화공으로서, 송구했을 뿐이오.[35]

'갑작스러운 걸음이어서'라고 말도 아닌 변명을 늘어놓은 뒤, 다음과 같은 반성과 각오를 밝혀두었다.

하지만 그대들을 만나 여러 가지 사정도 알고 분명한 현실적인 각오도 새롭게 하였소. 정신을 가다듬고 최선을 다하려는 각오로 이제부터는 정말 악착같이 노력할 테니 걱정 마오.[36]

또는 판매를 위해 작품 제작에 열중하고 있다면서 자신이 무능하다는 야마모토 마사코의 생각을 강렬하게 부정하기도 했다.

대향이 얼마간의 생활비를 버는데도 무능하다는 그런 생각으로—조금도, 꿈에도—실망하지 말고 용기백배해서 기다리고 있어주기 바라오. 기다려주겠지요?[37]

그리고 같은 편지에서는 돈 걱정과 인간성, 사랑을 비교하는 논리로 설득하고자 했다.

돈 걱정 때문에 너무 노심勞心하다가 소중한 마음을 흘리게 하지 맙시다. 돈은 편리한 것이긴 하지만, 돈이 반드시 사람을 행복하게 해주지는 못하오. 중요한 건 인간성의 일치—致요. 비록 가난하더라도 절대로 동요하지 않는 확고부동한 부부의 사랑이 그것이오.[38]

또 같은 편지에서 이중섭은 자신이 "정신을 가다듬고 현실적인 노력을 게을리 하지 않을 테니"[39]라고 다짐했다.

부산을 떠나 통영으로

1953년 11월 3일 화요일 낙원다방에 들렀다. 이곳에서 11월 3일부터 10일까지 5인전 동인 창립전람회가 열렸기 때문이다. 동인은 손응성·이봉상·이정규·이응노·박고석인데,[40] 흥미로운 사실은 1953년 12월에 백락종白樂宗이 『영남일보』에 기고한 「문화계 회고와 전망」에서 다음과 같이 기록했다는 것이다.

임시수도였던 부산에서는 양화계의 중견인 이봉상, 박고석, 손응성, 이중섭, 한묵 제씨의 동인전이 열렸음.[41]

물론 그 동인전이 언제 어디서 열렸는지, 그 명칭이 무엇인지 밝혀두지 않았으므로 더 이상 확인할 수 없지만 이봉상, 박고석, 손응성 세 명이 겹치고 있으므로 눈길을 끌 수밖에 없다. 이중섭이 이 전시에 출품했건 하지

않았건 구성원 모두가 가까운 벗이었으므로 자리에 참석했지만 그날 김영환의 형이 별세했고 그 소식을 들은 이중섭은 발걸음을 옮겨 전시장을 떠났다.

이래저래 곡절 많은 피난민의 부산 땅을 밟고 있던 그 시절, 뜻밖의 유혹이 통영으로부터 왔다. 지난봄 통영에 갔을 적에 따뜻하게 맞이해주었던 유강렬이 5인전 전람회장으로 들이닥쳤고 통영으로 다시 오라고 했다. 이 무렵 난민들은 하나둘씩 서울을 향해 북쪽으로 가고 있었다. 이중섭은 그들과 달리 남쪽을 선택했다. 왜 군이 통영인가.

1953년의 환도와 더불어 주위의 친구들을 서울로 떠나보내면서 중섭은 그냥 부산에 주저앉을 수도 없는 기분에서 유강렬 형의 간곡한 권유도 있어 통영으로 수개월 동안의 전거轉居를 결행했다.[42]

유강렬은 공예전람회에 참석차 부산 출입이 잦았고 여기서 이중섭을 만났다. 일본 유학 시절 함경북도 북청 출신인 유강렬은 같은 함경북도 원산 출신인 이중섭과 교유한 인연을 통영에서 되살리고 싶었던 것이다. 1986년 전혁림도 「내가 아는 이중섭 6」에서 이중섭이 통영(충무)으로 옮긴 계기에 대해 "그때 충무에 나전칠기강습소가 신설되면서 초대 소장으로 유강렬이 오게 되었으며 강렬과 중섭은 일찍이 잘 아는 사이고 절친한 친우였다"고 하면서 "유강렬의 주선으로 충무에서 지내게 되었다"고 기록했다.[43]

이중섭은 천신만고 끝에 일본을 다녀왔다. 특히 선원증을 구해준 사람 지산만이 바로 통영 사람이었다. 이중섭이 유강렬의 초청을 받아들인 까닭은 바로 그곳이 통영이었던 때문이다.

김영환을 김환기에게 맡겨둔 이중섭은 11월 중순, 부산을 등진 채 통영으로 떠났다. 1950년 12월 9일 부산에 닿은 날로부터 3년 만의 일이었다.

통영, 행복한 시절

자신만의 양식을 완성하다

1953년 11월 중순부터 1954년 5월까지 통영 시절은 이중섭에게 가장 행복한 나날이었다. 그는 이 시절 "술도 안 마신다오"[44]라거나 "제주도 돼지군처럼 아고리는 억척으로 버티고 있소"[45]라고 하면서 "괴로운 가운데서도 제작욕이 왕창 솟아 작품이 산더미처럼 쌓이고 자신이 넘치고 넘치는 아고리"[46]라고 자신을 묘사했다. 이 시절 이중섭의 거처는 문화동 세병관洗兵館 앞 경남나전칠기기술원 양성소와 중앙동 우체국 부근에 있는 동원여관이었다.[47] 통영에 도착하여 한 달가량이 지난 12월 말에 개인전을 개최했었음에도 또다시 혼신을 다해 작품 제작에 열중했는데 이 무렵 사용한 재료의 어려움에 대해 1954년 1월 7일자 편지 「새해 복 많이 받았소?」에서 다음처럼 밝혀두기도 했다.

화이트white(흰색)가 얼마 전부터 없어져서 페인트를 (제주도 시절처럼) 대용으로 자꾸 자꾸 그리고 있소.[48]

통영 시절 이중섭은 "나에게 가장 중요한 일은 당신들 곁에서 일사불란하게 제작하는 그 일뿐이오"라고 쓰고서 다음처럼 보고하듯 작업량에 대해 소개했다.

소품이 78점, 8호, 6호가 35점이 완성되었고. 새해부터는 꼭 하루에 소품 한 점과 8호 한 점씩을 그릴 계획으로 지금 36점째를 손대고 있소. 빨리 동경으로 가서 당신의 곁에서 대작大作을 그리고 싶어 못 견디겠소. 지금은 기운이 넘쳐 자

신만만하오. 친구들도 요즘 내 제작에는 놀라 눈을 둥그렇게 하고들 있소. 밤에는 10시가 지나도록 그리고 있소.[49]

놀라운 열정이었다. "동경에 가면 열심히 제작을 하려고 지금 쉬지 않고 그림을 그리고 있다오"라고 한 그의 통영 시절은 다음처럼 눈부신 것이었다.

지금은 4월 28일 아침이오. 일찍 일어나서 세수를 하고 작품을 앞에 놓고 뜰에 우거진 신록의 잎사귀들이 아침 햇살을 받고 반짝이는 아름다운 자연을 바라보면서 당신의 아름다운 모든 것을 생각하고 있소.[50]

전쟁의 기억이 흐릿해져가던 때인 1954년 봄, 이중섭에게 통영은 아름다운 남국의 물나라였다. 그리고 이곳에서 이중섭은 자신만의 양식을 완성했다. 이른바 대향양식의 성취라는 위업을 이룬 것이다.

▮ 통영의 문화예술계 ▮

통영, 진주, 마산은 남해안 중심부에 자리한 도시였다. 해방 직후 1946년 마산의 조선미술협회 마산지부, 진주의 진주문화건설대 및 진주시인협회가 연이어 출범했다. 이어 1948년 통영의 유치환이 주도하는 통영문화협회가 출범했고 1949년 11월 진주의 설창수가 주도하는 영남문학회가 마산·통영의 문화예술인들을 결집시켜 제1회 영남예술제를 개최했으며, 또한 전쟁 시절이었음에도 1951년 7월 마산의 김춘수가 주도하는 전국문화단체총연합회 마산지부가 결성되었던 것인데 이처럼 세 도시는 하나의 문화예술 권역을 이루고 있었다.
이 세 도시에는 또한 많은 문화예술인들이 살고 있었다. 이중섭을 초청해준 유강렬은 물론, 통영이 고향인 화가 김용주金瑢朱(1910~1959), 전

혁림, 음악인 윤이상, 시인 유치환은 말할 것도 없거니와 이곳 통영은 시인 김상옥과 이영도가 머물렀던 곳이었다. 특히 고은의 기록에 따르면 이중섭이 "유강렬의 깊은 배려로 통영 시대의 업적을 실현했다"[51]고 할 정도로 통영 시대 이중섭에게 유강렬은 절대자였다.

이중섭은 이웃 마산에도 자주 출입했는데 그곳엔 조향·김춘수가 있었고 또 통영에서 옮겨간 김상옥·이영도가 있었으며, 1952년부터 김세중·김남조는 물론 월남한 최영림도 제주로부터 옮겨와 있었으며, 조금 떨어진 진주의 박생광이며 설창수도 마산에 모습을 드러내곤 했다.[52] 고은은 이곳 통영에서 이중섭이 유치환이나 이영도, 김상옥 등과 사귄 사실이 있다[53]고 기록했는데 거기에 그치지 않았다.

이렇게 분주하고 활기 넘치는 해안선의 도시 가운데서도 이중섭이 자리 잡은 통영은 해방 직후 '민족문화의 밤'이라는 이름으로 통영문화협회가 매주 예술 활동을 펼칠 만큼 활력 넘치는 도시였다. 통영문화협회는 김춘수의 말대로 다음과 같은 단체였다.

시인 청마 유치환 씨가 회장직을 맡았다. 지금은 서독으로 옮겨버린 작곡가 윤이상, 시인 초정 김상옥, 작고한 극작가 박재성朴在成, 또 한 사람의 작곡가 정윤주鄭潤桂, 그리고 화가 전혁림 씨가 중요 멤버였다. 내가 나이가 제일 어려서 그랬는지 총무를 맡아 행사의 준비와 뒤치다꺼리 같은 것을 책임지곤 했다.[54]

문학부, 연극부, 미술부, 음악부로 구성된 통영문화협회는 일본인이 비워두고 떠나간 이른바 적산시설인 문화유치원에 사무실을 두었는데 이곳은 유치환 가족이 생활을 하는 곳이기도 했다.[55]

통영 미술계는 주로 공예 중심이었지만 회화 분야도 없었던 것은 아니

다. 통영 출신으로 양달석梁達錫(1908~1984)과 김용주, 전혁림이 활동하고 있었다. 당시 통영에 머무르고 있던 인물은 김용주·전혁림이었고, 특히 해방 공간 및 한국전쟁기 통영 문화예술계 활동에 나선 이로는 전혁림을 들 수 있다. 거제 출신 화가 양달석은 일본에 건너갔다가 귀국한 뒤 주로 부산을 거점으로 활동하였다.

통영 출신인 화가 김용주는 짧은 생애 동안 유학 시절 외에 통영을 떠난 적이 없었다. 1932년 일본으로 건너가 가와바타미술학교와 태평양미술학교를 졸업했는데 1939년 일본에 머무르는 동안 1937년과 1938년 연이어 문부성미술전람회에 입선했고, 1940년에는 조선미술전람회에 입선하였다. 항남동 집에 살면서 해방 직후 1945년부터 1948년까지 통영중학교 미술교사로 재직했는데 이후 주말엔 산양면의 농가를 왕래하면서 문화예술 활동에 적극 나서지 않았다.

전혁림은 부산 출입을 하면서도 통영을 떠나지 않은 화가였는데 김용주와 달리 문화예술 활동에 참가하여 1947년에는 경남미술연구회가 주최하는 전람회에 참가하였고, 1948년에는 유치환의 통영문화협회 창립에도 가담하였다. 1949년 대한민국미술전람회가 열리자 〈정물〉을 출품하여 입선하기도 하였다. 특히 전혁림은 이중섭이 1953년 11월 통영으로 옮겨올 때부터 어울리기 시작하여 1954년 초에는 호심다방에서 유강렬, 장윤성, 이중섭과 함께 4인전을 열면서 함께 어울렸다. 그리고 서울대학교 미술학부 3학년 재학생 이석우李錫雨(1928~1987)가 학도병에 참전, 제대한 뒤 통영에 정착하여 통영중학교에 재직하면서 후진을 양성했다.

회화 분야의 소략한 전통과 달리 공예 분야는 상당한 것이었다. 전쟁 기간 동안 통영은 공예의 중심 지역이었다. 1951년 김봉룡金奉龍(1902~1994)을 중심으로 통영의 뜻있는 이들의 노력에 의해 '경남도립

나전칠기기술원 강습소'가 설립되었다. 강습소는 산업국장이 소장, 김봉룡이 부소장을 맡아 중학 과정 2년, 일반교양 그리고 소묘, 도안을 포함하는 기술교육을 실시하였다. 제법 성과가 있음에 따라 경남도는 1952년 강습소를 '경남나전칠기기술원 양성소'로 개칭하였다. 그리고 경남도는 1962년 경영권을 통영시로 이관하여 충무시공예학원으로 확대 개편하기에 이르렀다.[56] 이경성은 『한국현대미술사(공예)』에서 통영을 공예 활동의 중심지라고 지목했다.

많은 공예가는 남쪽으로 피난하여 주로 통영, 마산, 부산 등지에서 작품 활동을 하였는데 미술 작품이라기보다는 오히려 생활을 이어가는 상품 만들기에 더욱 바빴다. 이때 공예 활동의 중심지는 통영이었는데 그것은 일제시대부터 이어오는 제작소를 중심한 활동이었다.[57]

그 중심인물은 강습소 강사 김봉룡, 강창원, 유강렬이었다. 1951년 통영 나전칠기강습소 강사로 활동하기 시작한 김봉룡은 강원도 원주 출신이지만 어린 시절인 1918년 충무, 1919년 통영칠공주식회사에 나가 전성규全成圭 문하에서 나전칠기를 배웠던 인연으로 전쟁 중 이곳에 자리를 잡았던 것이다. 그는 1951년 경남도립나전칠기기술원 강습소 부소장으로 강습소를 경영하였으며, 1953년에는 나전칠기공예사를 설립, 경영하고 있었다.[58] 강창원姜菖園(姜蒼奎, 1906~1977)은 경상남도 함안 출신으로 1951년 통영에서 공예기술원 양성소 강사로 활동하기 시작했다.[59] 그리고 이중섭을 불러들인 유강렬은 1930년대 초 일본으로 건너가 1938년에 도쿄 도립마포麻布중학교를 졸업한 뒤 1944년 일본미술학교 공예도안과를 졸업하고, 1946년에 귀국해 서울에서 활동하다가 전쟁으로 통영에 둥지를 틀고 있었다.[60]

통영에서 보낸 6개월, 눈부신 나날들

이 시절 이중섭이 강습소 강사를 했다는 기록이 있다. 고은은 『이중섭 그 예술과 생애』[61]에서 "이따금 학원생들의 대상을 지도해주는 척"했다고 했고, 뒤이어 1999년 『근대를 보는 눈—한국근대미술: 공예』「연표」 1951년 항목에는 다음과 같은 기록이 있다.

경남공예기술 양성소 설립(강창원, 이중섭, 김봉룡 등 지도)[62]

이중섭이 유강렬의 요청에 따라 양성소 강사로 출강했다는 것이고, 또 당시 수강생이었다가 뒷날 옻칠공예가로 성장한 학생 김성수의 증언도 있지만 정규 강사였는지는 사실 여부가 분명하지 않다. 당시 김용주의 제자였다가 뒷날 화가로 성장한 박종석은 2010년 「내 고향 통영에서 빛과 거름이 된 두 거장 김용주, 이중섭 화백의 삶」이란 회고에서 당시 이중섭과의 만남을 다음처럼 기록했다.

우리 집은 통영국민학교 뒤편 문화동 16번지이고 나전칠기 양성소는 세병관 앞이고 보니 토요일, 일요일이면 자주 이중섭 선생님께서 사생하는 모습을 볼 수 있었다. 옆에 앉아 김용주 선생님 이야기를 하면서 하루를 보내곤 했었다.[63]

경남나전칠기기술원 양성소는 세병관 앞에 있었고 저 박종석의 집은 세병관 바로 뒤편에 있었다. 이때 김용주는 이중섭에게 미술 재료를 나누어주거나 또는 아내로 하여금 반찬도 해주곤 했다고 기억하는 박종석은 이중섭의 거처에 대해 경남나전칠기기술원 양성소 그리고 중앙동 우체국 부근 동원여관 두 군데라고 지목했다.

통영을 떠날 때 그동안의 생활비와 약값 등 지원을 아끼지 않은 김기섭 시장님께 고마움의 표시로 그 유명한 〈흰 소〉 그림을 선물로 드렸다.[64]

통영 시절 6개월은 이중섭에게 눈부신 시절이었다. 창작에 집중하면서도 12월 개인전에 이어 통영 동료들과의 3인전이며 4인전, 이웃 마산에서 6인전을 연이어 열어서만은 아니었다. 통영에 도착한 이중섭은 유강렬이 마련해준 거처에 머무르며 그 어느 때보다도 왕성한 창작에 전념했다. 박고석은 「이중섭을 가질 수 있었던 행운」에서 이중섭의 통영 시절을 다음처럼 기록했다.

떨어진 가족에게 향하는 마음과 스미는 고독감, 막연하기 그지없는 생활책 등 막바지에 부딪히는 듯한 불안을 안고 중섭은 오로지 제작에만 몰입했다. 유강렬 형의 뒷바라지는 극진했고, 중섭은 무아무중無我無中 복받쳐오르는 일체의 한흔恨痕을 전심전력 작품에 퍼부었다.[65]

또 이종석은 「이중섭 연보」 1953년 항목에서 통영의 개인전에 대해 다음처럼 기술해놓았다.

1953년 10월. 통영으로 옮겨 유강렬과 함께 기거함. 다방에서 40점의 작품을 가지고 개인전을 열음.[66]

전람회는 바닷가 항구가 보이는 항남동 성림다방聖林茶房[67]에서 열었는데 앞서 이종석의 연보에서처럼 1953년이라면 10월이 아니라 그해의 끝무렵인 12월 말께다. 항남동은 지금의 중앙동이다. 개막일은 마산에서 12월 25일 성탄절을 개막일로 삼은 제1회 마산미술전처럼 했을 게다. 그렇다고 해도 통영에 도착한 11월 중순부터 개막일인 12월 25일까지 한 달 남짓 그린 작품만으로는 부족했으므로 부산 시절 그려 가져온 작품을 합쳐 40점을 진열했다. 고은은 이때의 사정을 다음처럼 기록했다.

석수성石壽星, 전혁림과 유강렬 그리고 어협漁協 이사 김용제金溶濟, 김기섭金起

鏨 들의 후원으로 항남동 성림다방에서 2층 홀의 벽을 완전히 메울 만한 40점이
었다. 그 그림들은 중섭의 서울 미도파전과 함께 그의 화력畵歷을 괄목할 만한
것으로 만들었던 것이다.[68]

당시 학생이던 화가 박종석은 이중섭 개인전이 열리던 성림다방에 갔
고, 그때 김기섭 시장의 후원이 대단했다면서 그 자리에 모인 사람들의 이
름을 하나하나 기록했다.

이정규, 김춘수, 황하구, 김용제, 수천당 원장님, 명지병원 원장님, 김상옥 씨 등
등 여러 유지님들이 모여 전시장은 웃음바다였다.[69]

이중섭은 1954년 6월 25일 직후 편지 「나의 가장 사랑하는」에서 다음과 같
이 쓰고 있다.

통영에서 출발하기 전에 미전 회장에서의 사진 받았는지요.[70]

그러니까 통영에서 전람회가 있었고 그때 전람회장에서 사진을 찍었으
며 이 사진을 야마모토 마사코에게 보내고서 통영을 떠났으므로 그 사진을
받아보았느냐는 확인을 한 것이다. 몇 월의 전람회이며 무슨 전람회인지
알 수 없지만, 이때 보낸 사진은 5월 이전에 찍은 것이다. 따라서 이중섭은
5월에 통영을 떠나 진주로 향했고 진주에서 한 달가량 머물며 전람회를 가
진 뒤 6월에 상경했던 것이다.

6개월의 통영 시절을 보내며 이중섭은 개인전은 물론 단체 전람회도 가
졌다. 이중섭은 이미 지난 1953년 4월 1차 통영 방문 때 유강렬, 장윤성,
이중섭 3인전을 항남동 성림다방에서 개최한 바 있었으니까 한 해가 지난
1954년에도 그런 일을 계속하고자 했을 게다. 특히 이들에겐 후원자도 있
었다. 조정자는 1971년의 논문에서 다음처럼 기록했다.

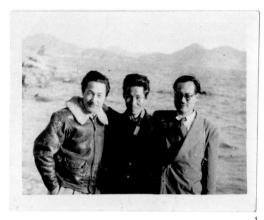

1

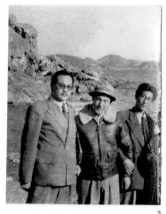

2

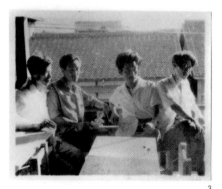

3

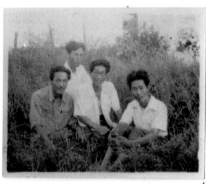

4

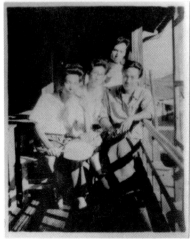

5

1953년 11월부터 1954년 5월까지 통영에서 보낸 시절은 이중섭에게 가장 행복한 나날이었다. 이 시절 그는 술도 안 마시고 왕성하게 솟는 제작욕으로 작품과 자신감이 산처럼 쌓인 나날이었다. 1. 1954년 1월 무렵, 왼쪽은 이중섭이고 중앙은 유강렬. 2. 1954년 1월 무렵, 가운데가 이중섭. 3. 1954년 4월 무렵, 왼쪽에서 두 번째가 이중섭. 4. 1954년 4월 무렵, 왼쪽에서 첫 번째가 이중섭. 5. 1954년 4월 무렵, 오른쪽에서 첫 번째가 이중섭. 사진은 모두 유강렬(장정순 · 신영옥) 기증, 국립현대미술관 소장.

그때 그림 몇 점은 지금 통영에 살고 있는 김용제金溶濟, 이수성李守星, 김기섭金起燮 등이 가지고 있다.[71]

이들 세 사람이 갖고 있는 작품을 조사한 조정자는 그 그림들이 "대체로 사실적인 통영 앞바다의 풍경"이며 유강렬, 장윤성, 이중섭 3인전 출품작으로 1953년 4월 1차 통영 방문 시절의 것을 지목하는 것이다. 작품 소장자 세 사람 가운데 김용제, 김기섭은 고은이 거명한 인물과 동일인으로 이들은 이중섭의 통영 개인전에도 후원자가 된 이들이다.

1954년 2차 통영 시절에도 이중섭은 3인전을 가졌는데 회원 구성이 다르다. 고은은 이중섭이 유강렬, 장욱진과 함께 3인전을 가졌다면서 다음처럼 기록해두었다.

통영에서 그는 유강렬의 공예 작품과 장욱진의 그림을 합해서 3인전도 열었다. 그의 그림은 미술문화와는 아직 상관없는 지방 소도시에서는 그의 덕망에 의해서 소화될 수밖에 없었다. 그곳에 남관, 박생광, 송혜수 들이 다녀와서 중섭의 완숙한 경지를 함께 찬성해주었다.[72]

그뿐이 아니다. 전혁림은 1986년 「내가 아는 이중섭 6」이란 글에서 "그때 충무* 사람들의 주선으로 유강렬, 이중섭, 장윤성, 나와 함께 4인전을 가졌다"고 회고하면서, 이중섭이 〈분노한 소〉, 〈충무풍경〉을 출품했다고 회고했다.

소를 그린 그림은 나의 친구 김모군이 갖게 되었으며, 가격은 3,000원으로 기억하고 있다. 〈분노한 소〉는 그때 처음 발표되었다. 충무를 그린 풍경화에는 까치를 그린 것이 몇 점 있다. 중섭은 분노한 소와 동자, 동녀 들의 유희나 동작을 에

* 이하 '충무'로 연급된 곳은 통영을 가리킨다.

로틱하게 즐겨 그렸으며, 종이나 은지(담배속)에도 열심히 수백 점을 그렸다. 이때의 그림은 중섭이 충무를 떠나면서 김모군에게 보관케 했는데 그 후 그 그림들은 없어졌다.[73]

그런데 이중섭이 통영을 떠나고서 통영여중 미술강사 장윤성이 이중섭의 유품을 수집, 보존했다는 기록도 있다. 박종석의 증언인데 장윤성이 뒷날 부산으로 떠날 때 이중섭의 소묘집 한 권을 주었다는 것이다.[74]

1987년 「전혁림 연보」에는 "1952년 통영 호심다방湖心茶房에서 4인전을 열었다"고 기록하고 있다.[75] 물론 여기서 1952년은 1954년의 잘못이다. 또 2005년에 전혁림은 다음처럼 회고하였다.

이중섭은 야마구치 가오루의 영향으로 소와 소녀 같은 주제의 그림을 그렸다. 충무에서의 중섭이 즐겨 그린 소재는 분노하는 소였고, 이들 작품을 호심다방에서 (1952년) 유강렬, 장윤성과 함께 우리 둘이 참여한 4인전에 선을 보이기도 하였다.[76]

소를 그리는 통영 시절 이중섭의 모습에서 전혁림은 야마구치 가오루의 영향을 떠올렸던 것인데 야마구치 가오루는 일제강점기 이중섭의 활동무대였던 자유미술가협회전의 창설 회원이자 당시 청년 화가 집단의 선두주자였다. 그리고 구사한 재료와 기법은 박고석의 말대로 '다채로운 재료를 구사'한 것이었다.

내키는 선의 속도를 늦출 길이 없으면 에나멜enamel을 사용하는 등 새로운 재료의 대담한 시도를 감행하기도 했다. 통영 시대의 연작이 그렇다. 에나멜과 유채의 적의병용適宜竝用은 중섭 회화의 하나의 전기를 마련한 창의적인 마티에르의 발견이다.[77]

에나멜이란 재료를 사용한 까닭은 기법의 필요에 따른 것이었지만 이 것이 하필 통영 시대의 것이라는 사실은 에나멜이란 재료를 당시 공예기술 양성소에서 쉽게 구할 수 있었기 때문이다.

잘못 만들어진 이중섭의 모습

당시 통영 사람들에게 비친 이중섭은 가족을 그리워하는 부평초浮萍草와도 같은 신세였다. 조정자는 「이중섭의 생애와 예술」에서 통영 태평동 276번 지 주민 황복자黃福子의 증언을 다음처럼 기록했다.

자나 깨나 부인 이야기만 했다 한다. 하루는 부인에게서 온 편지를 꺼내 읽으면 서 눈물을 머금고 "이제는 태현이도 가방을 메고 유치원을 다닌대요. 아버지 언 제 오느냐고 아이들이 크니까 자꾸만 아버지를 많이 찾는다고 울 땐 장난감 사오 라고 했다 한다.[78]

이중섭에게 통영 바다는 일본으로 열린 남쪽 바다였다. 손을 뻗으면 닿 을 것만 같은 수평선 너머에 있을 아내의 모습이 아른거려 견딜 수 없었다.

가족사진을 항상 가슴에 품고 매일같이 편지를 쓰고 그것도 남에게 부탁하지 않 고 손수 자기가 직접 보냈다.[79]

그리고 조정자는 통영 시절 이중섭의 일화 한 가지를 소개하고 있다.

통영 부두에서 소 판 돈을 도둑맞고 사람들에 둘러싸여 땅을 치며 통곡하는 한 농부를 보았다. 그런데 그 잃은 금액이 자기가 지닌 돈과 비슷한 것을 안 중섭은 마치 자기가 그 돈을 훔친 것처럼 착각하고 가졌던 돈을 그 농부에게 내동댕이치 고 도망을 하고 말았다는 것이다.[80]

유강렬은 뒷날 고은에게 다음처럼 증언해주었고, 고은은 그 말을 그대로 인용해두었다.

사실 이중섭 씨는 누군가가 반드시 매니저manager로 붙어 있어야 했습니다. 호주머니가 두둑할 때 그것을 빼앗아두었다가 유사시에 내줄 수 있어야 했습니다. 통영에서도 적지 않은 돈이 생겼습니다. 내가 그것을 맡아두고도 싶었지만, 자기가 애써서 그린 그림 값이라고 생각할 때 그것을 강제로 보관할 용기가 나지 않았어요. — 대구에 갔다 오거나 하면, 다 없어지고 말지요. 대구라면 어디 대구뿐입니까. 부산도 있지요. 좀 심하게 말하면 그곳에서는 몇 사람을 제외하고는 중섭을 뜯어먹는 친구들이 많았던 것입니다.[81]

이러한 유강렬의 증언을 토대 삼아 고은은 이중섭이 통영에서 어울린 문인들과의 생활상을 써내려갔는데 유치환이 이중섭의 "전람회장에 나타나서 딱지도 붙이고 함께 술자리도 마련했다"[82]고 하면서 다음처럼 묘사했다.

화가들과 시인들은 한데 어울려 술을 밤새 마셨다. 결국은 술주정을 하다가 쓰러진 사람, 어디론가 뺑소니를 친 사람 사이에서 대좌하고 있는 것은 유치환과 중섭이었다.[83]

김상옥은 예술론을 설파하다 사라졌고, 박생광은 벌써 쓰러져 잠들었고, 유강렬도 귀가해버렸는데 "유와 중섭만이 먼동 틀 때까지 대작했다"는 것이다. 또 김상옥은 이중섭과 유강렬, 박생광 일행을 집으로 초대해서 "그 집의 독특한 토산미 반찬으로 음식을 먹고 돌아올 때도 있었다"고 했다. 그리고 고은은 이중섭이 끝내 다음처럼 했다고 기록하였다.

중섭은 이렇게 지내면서도 전람회가 끝난 뒤 그림 값을 걷어 가지고 통영에서 실컷 마신 다음 대구로 떠난다. 그 돈을 대구에 가서도 뿌릴 작정이다.[84]

고은은 이러한 이중섭의 습성에 대해 유강렬을 비롯해 "몇몇 그의 동료 화가들의 공통된 증언"이라며 이중섭은 다음 같은 사람이라고 했다.

돈을 쓰지 말라고 충고하면 "바보, 너 같은 속물!"이라고 격렬하게 말하는 일도 있다.[85]

또 전혁림은 「내가 아는 이중섭 6」이란 글에서 1953년 봄에 일어난 사건 한 가지를 소개했다. 그러나 이 사건 설명 다음에 이중섭이 통영과 이별하는 장면을 묘사한 것으로 미루어 이 사건은 1954년 봄에 일어난 일이라고 보는 게 타당하다.

내 집에서 저녁을 대접하게 되었는데 나의 실수로 중섭을 초대하지 못했다. 하루는 술이 거나해가지고 찾아와서 "한묵은 무엇이며, 지독하게 고생하고 빵 한쪽도 제대로 먹지 못하는 중섭이는 왜 업신여기는가"라면서 폭력으로 나를 대한 적이 있다.[86]

놀라운 것은 이중섭이 자기연민에 빠져 동갑내기 절친한 동료를 폭행하는 행동이다. 전혁림의 글 이전의 어떤 기록에서도 이중섭의 폭력은 적대자를 향한 것이었다. 이를테면 껌팔이 소년을 구하기 위한 폭력 사용 같은 것 말이다. 그런데 이번 폭력은 우호자를 향한 것이라는 점에서 비루한 성질의 것이며, 특히 '한묵은 무엇이며'라는 냉소도 유치한 것이다. 이 폭력을 직접 겪은 전혁림은 이어서 "중섭에게 그런 일면도 있었던가"라며 놀라움을 표시하는 가운데 "그 처절한 생활, 좌절감, 고독이 그를 정신적으로 불안하게 만들지 않았나 생각된다"고 해석하였다. 그리고 전혁림은 통영 시절을 마감하고 떠나는 이중섭이 다음과 같은 마지막 말을 남겼다고 기록했다.

그림으론 현실을 살아갈 수 없다면 무엇 때문에 구차하게 살려고 힘쓰겠는가.[87]

결국 전혁림도 이 기록으로 말미암아 여느 증언자처럼 이중섭의 비정상, 비합리를 경험한 목격자의 대열에 들어섰다. 이중섭에 대한 이러한 기록들은 이중섭을 자기연민에 빠진 폭력배요, 황폐한 시절의 취객이며, 냉소와 절망에 사로잡힌 허무주의자로 만드는 요인들이다.

그러나 이중섭은 그런 삶을 살지 않았다. 통영을 떠나 진주에서 개인전을 열었고 또 서울에 올라가서도 혼신을 다해 창작에 몰두했다. 아니, 전혁림과 더불어 살던 통영 시절로 제한해서 보더라도 이중섭은 그 어느 시절과 비교할 수 없을 만큼 숱한 작품, 빼어난 걸작을 남겼는데 창작에 온 힘을 다하는 생활을 하지 않았다면 불가능한 성취였다. 특히 통영 시절에 아내 야마모토 마사코에게 보낸 편지의 내용을 보거나 이 통영 시절의 창작 및 전람회 활동만 생각해도 이중섭의 통영 생활이 어떠한 것이었는지 간단히 알 수 있는 일이다.

대향양식의 성취

꿈결 같은 통영을 그리다

통영 시절의 이중섭은 창작에 깊이 빠져들었다. 그 가운데 사실성을 살린 풍경화 몇 점이 돋보이는데 이 풍경화를 처음 찾아낸 조정자는 사진 도판을 소개하면서 다음처럼 기록했다.

전쟁 당시 충무*에서 그린 그림 풍경 두 점을 사진으로 소개한다. 한 점은 충무시 항남동에 현주소를 둔 김용제가 소장하고 있고, 또 한 점은 부산시 양정동 219에 살고 있는 이상복李相馥이 4, 5년 전에 통영의 이수성에게 얻은 것이다. 대체로 사실적인 경향의 그림이다.[88]

여기서 조정자가 지시하는 '전쟁 당시'라는 시점은 이중섭이 통영에서 그림을 그리던 당시인데 통영행은 1953년 봄과 1954년 봄 두 차례였다. 게다가 이 두 번 모두 체류 기간 동안 제작과 전시를 모두 부지런히 했기 때문에 상당한 작품을 남겼다.

조정자의 「이중섭의 생애와 예술」 「작품 목록」 번호 1, 2, 3에 해당하는 작품들이 모두 통영 풍경을 그린 사실풍의 그림이다. 통영 사람인 김용제 소장품 〈통영 푸른 언덕〉도01과 함께 〈통영 남방사 1〉도02, 〈통영 남방사 2〉도03 두 점 모두 통영에 처음 도착해 그린 작품으로 분류해도 무리가 없다. 이 가운데 〈통영 남방사 2〉는 1990년 11월 부산 진화랑에서 열린 '근대유화 3인의 개성전'에 출품되었고, 그로부터 15년이 흐른 뒤 2004년 11월 서울옥

* '충무'는 통영을 뜻한다.

션에 출품되었다. 이 작품들을 1953년 봄 통영 3인전 출품작으로 보면 지역 사람들에게 호평을 받았던 것이고 판매도 순조로웠던 듯하다.

좋은 기억을 가지고 다시 방문한 통영에서도 인기가 좋은 통영 풍경화를 그리는 건 즐거운 일이었을 것이다. 이번 2차 통영 풍경화는 모두 아홉 점이나 되었다. 계절을 기준으로 보면 겨울에서 봄에 이르는 기간으로 한꺼번에 그린 게 아니라 2차 통영 시절 6개월 동안 띄엄띄엄 그린 것임을 알 수 있다. 도착 직후인 1953년 11월에 그린 것으로 보이는 〈통영 길〉도04과 〈통영 바다 까치〉도05는 잎사귀 하나 없는 나무들이 겨울임을 알려주고 있다. 건너편 길이 아주 또렷하고 까치 한 마리가 바다 위를 자유롭게 나는 모습이 편안하다. 기법이야 별 게 없지만 거침없는 이중섭의 붓질이 그대로다.

〈통영 바다 까치〉와 연장선상에 있는 〈통영 까치가 있는 마을〉도06은 구성에서 차별성을 보이는 작품이다. 높은 곳에서 아래를 내려다보는 구도라서 화폭 상단을 온통 넓은 땅이 차지하고 있는데 구불구불한 길이 끝없이 이어지고 있으며, 그 옆으로는 초록색 줄무늬의 밭이랑이 펼쳐져 있다.

〈통영 충렬사忠烈祠〉도07는 통영의 오랜 역사 유적인 충렬사를 그린 작품이다. 무척 세심한 붓질만큼이나 푸른 하늘이 돋보인다.

〈통영 세병관洗兵館〉도08은 1971년 조정자가 조사한 결과, 제목을 〈풍경(창)〉, 제작 연대는 대구 시절이라고 명기했는데 1972년 현대화랑 전람회 때 통영 시절의 작품이라면서 제목마저 〈세병관〉으로 바꾸었다. 그리고 이 작품은 화폭 테두리에 네모 격자를 둘러치고 그 안쪽을 꽉 채울 만큼 지붕을 키워서 답답한 분위기를 풍긴다. 사진 도판만 보아 알 수 없지만 분위기만으로는 조정자의 판단처럼 대구 시절 작품이 아닌가 싶을 정도이므로 주의를 기울여야 한다.

〈통영 선착장〉도09과 〈통영 초가집〉도10은 겨울이 끝나가는 통영의 풍광을 아름답게 묘사한 작품이며, 〈통영 기와집〉도11과 〈통영 복숭아꽃 핀 마을〉도12은 활짝 핀 봄날을 맞이하여 흐드러진 복숭아꽃이 아름다운 풍경이다. 이중섭은 이 복숭아꽃 흩날리던 시절을 한껏 누리고서야 꿈결 같은 통영을

떠나갔던 것이다.

구성계열과 표현계열, 이중섭만의 세계 완성

통영 시절 이중섭의 표정을 알려주는 사진은 없지만 벌거벗은 자화상이 한 폭 있다. 〈통영 옛이야기, 나와 사슴과 비둘기〉^{도13}는 겨울 비 내리는 숲 속에서 영지버섯이며 사슴과 비둘기에 어우러진 자신을 그린 작품이다. 비둘기는 1940년 〈망월 1〉^{제2장 도05}에, 사슴은 1941년 〈망월 2〉^{제2장 도06}에 등장하는 짐승들이니까 이제는 옛이야기가 되었지만 이중섭에겐 여전히 계속되는 이야기였다. 이중섭에게 옛이야기는 곧 오늘의 현실이었고, 새와 사슴과 나무와 버섯은 자기 자신이었다. 그러므로 만물일제萬物一齊의 세계를 노닐 때 곧 벌거숭이가 되어야 했다.

이중섭은 한 번 받아들인 대상 소재가 무엇이건 친해지고 나면 버리는 법이 없었다. 모두가 자기와 하나가 되었기 때문이다. 이를테면 서귀포에서 게를 발견하고서 끝까지 게와 하나임을 포기하지 않았던 것이다. 하지만 통영 6개월의 성취에 비하면 그것은 소박한 것이었다. 조정자는 「이중섭의 생애와 예술」에서 '통영 시대 작품 여덟 점'^{*89}을 대상으로 조사한 결과를 다음과 같이 요약했다.

통영 시대의 작품들이다. 대체로 다양한 주제를 다루고 있다. 야경, 복숭아와 동자상, 벚꽃, 새, 두 여인, 소, 풍경 등의 작품으로 시적詩的이면서 소나 나뭇가지 등의 대담한 필촉은 중섭의 외유내강外柔內剛적인 요소를 지니고 있다.⁹⁰

이중섭에게 통영은 놀라우리만큼 눈부신 천국이었다. 즐거운 놀이를 기조로 삼고 있음에도 불구하고 비극의 아픔이 문득 문득 스쳐 지나가던 서귀포 그리고 서적 무역 실패 사건처럼 피곤함으로 가득한 부산을 떠나온

*　　작품을 특정하지는 않고 뭉뚱그려 시기별 특징을 설명했다.

이중섭에게 통영은 환상 속의 이상향 그것이었다. 먼저 서적 무역 사건으로 부터 탈출을 꾀했다. 이 사건 속에 더 이상 말려들 뜻이 없음을 1954년 1월 7일자 편지 「새해 복 많이 받았소?」에서 선언했다.

불가불 피차에 헤어질밖에 없다고 각오하시오.[91]

끝없이 이 문제를 해결해달라고 요구하는 아내 야마모토 마사코에게 이렇게 계속 괴롭힌다면 헤어질 거라고 단호히 천명했다. 그리고 새로이 맞이한 통영 시절을 다음과 같이 꾸려나가고 있다고 과시했다.

지금 기운이 넘쳐 자신만만이오. 친구들도 요즘 내 제작에는 놀라 눈을 둥그렇게 하고들 있소. 밤에는 10시가 지나도록 그리고 있소. 술도 안 마신다오.[92]

혼신을 다해 나간 끝에 이중섭은 드디어 통영에서 자신의 독자적인 양식을 획득했다. 이 시절 이룩한 이중섭의 화풍은 크게 두 갈래로 나뉘는데 하나는 선과 면이 뚜렷이 나뉘는 구성계열構成系列이고, 또 하나는 선과 면이 뭉개지며 뒤섞이는 표현계열表現系列이다. 구성계열은 소묘와 삽화, 은지화에서 끝없이 반복하는 섬세정교纖細精巧한 선묘線描를 바탕으로 삼는 것이고, 표현계열은 묽은 물감을 요란하고 풍부하게 쏟아내 조야산만粗野散漫한 색묘色描를 바탕으로 삼는 것이다.

구성계열을 대표하는 작품 〈도원〉桃園도14은 수도 없는 선묘 위주의 소묘 끝에 도달한 절정의 작품이다. 상단은 복숭아꽃과 열매로 풍성하고 하단은 바다와 땅 사이로 율동 무늬가 굽이치고 있다. 이렇게 상단과 하단이 나뉘어 있지만 그 상단과 하단을 꿰뚫고 위로 솟아오르는 나무 기둥은 단순한 수직에 불과하지만 하늘과 땅을 연결하는 통로처럼 보인다. 그뿐 아니다. 화면 오른쪽은 휘영청 늘어진 가지에 매달린 잎사귀가 상하를 연결시켜주고 있고, 화면 왼쪽에서도 곡선으로 주름진 땅의 한 봉우리가 치솟아 꽃잎

과 겹침으로써 상하를 연결하고 있다. 이렇게 가로 줄과 세로 줄이 서로 교차하는 사이에 네 아이들이 노니는 모습은 평화롭기 그지없다.

흥미로운 것은 구성계열인 〈도원〉이 〈서귀포 풍경 1 실향의 바다 송〉제4장 도01을 연상케 한다는 사실이다. 두 작품을 비교해보면 주제의 동일성을 확인할 수 있을 뿐 아니라 그 내면 구조의 동일성 그리고 그게 어떻게 연관되는가를 상상할 수 있다. 다시 말해 〈실향의 바다 송〉의 배면에 숨어 있는 뼈대를 추려내 선으로 환원하면 곧 〈도원〉이 된다는 것이다. 일종의 추상화 과정인데 이중섭의 추상 과정은 기하학의 방향이 아니라 면을 무시하고 선을 강조하는 쪽을 향하고 있다. 또한 선을 강조하고 있다고 해도 그 선은 선 자체를 의식하도록 부각시키기보다는 운동하는 동세와 기운의 흐름을 드러내려는 특징을 지니고 있다. 이 같은 선묘를 한마디로 압축한다면 '필세'筆勢라고 할 것이다.

표현계열을 대표하는 작품 〈통영 들소 1〉도15은 여러 들소 그림 가운데 빼어난 필세의 정상에 도달한 작품이다. 마구잡이와도 같이 거친 선과 빠른 붓놀림에도 불구하고 완벽한 소의 형태에 도달했을 뿐만 아니라 세상의 모든 기운을 응집시킨 것처럼 강력한 힘을 표현하는 데 성공하고 있다. 그리고 무엇보다 살아 움직이는 생물의 겉모습은 물론 뼈와 살의 구조까지 완전히 파악하고 있으며 이를 바탕으로 내면의 강인한 투지를 이끌어내는 놀라운 역량 없이는 불가능한 표현력을 과시하고 있다. 이것은 〈통영 들소 2〉도16에서도 마찬가지다. 들소라는 소재의 거칠고 드센 힘을 지지하는 조형요소는 필선인데 이처럼 표현계열의 회화임에도 불구하고 구성계열이 지닌 선묘의 필세를 훨씬 강력하게 고양시킴으로써 더욱 훌륭한 효과를 거두고 있다.

그러므로 사실상 구성계열이건 표현계열이건 공통점은 저 선묘의 운동이고 그것은 곧 필세인 것인데 어지럽고 거칠게 흐드러진 필세냐, 가지런히 정돈된 필세냐에 따라 계열이 나뉠 뿐이다. 필세를 거칠게 풀면 표현계열, 유려하게 함축하면 구성계열이 되는 것이니까 이것은 겉으로 다른 형

〈도원〉桃園 65×76, 종이에 유채, 1954년 상, 통영.

통영시절의 걸작 〈도원〉은 굵은 선이 꿈틀대듯 율동감
과 평면의 구성을 조화롭게 통일시켜 완성한 이상향의
모습이다. 복숭아꽃과 열매, 바다와 땅을 배경 삼고 그
사이사이에 아이들 네 명이 전혀 분리될 수 없는 혼연일
체가 되어 있다. 인간과 자연이 하나인 범신론의 세계관
을 가장 잘 드러낸 이 작품은 〈서귀포 풍경 1 실향의 바
다 송〉과 짝을 이루는 이상향의 걸작이다.

식이 되는 것이지만 궁극에서는 하나의 형식이다.

이처럼 이중섭은 제주와 부산을 거쳐 통영에서 비로소 자신에 넘치는 필세의 형식을 완성했다. 이 형식은 그 누구도 이루지 못한 이중섭만의 세계였다. 이러한 형식은 선묘와 색묘를 변주해가면서 자유자재로 운용하는 이중섭만의 특별한 양식이었다. 따라서 그 양식의 고유한 이름을 지어 구분할 필요가 있을 것인데 그의 아호를 따라서 대향양식大鄕樣式이라고 이름 짓겠다.

곧 이중섭 자신이었던 들소

통영 시절 이중섭에게 소는 무엇이었을까. 지난날 도쿄에서 미술창작가협회전에 출품하던 시절 그렸던 "환각적인 신화"[93]이자 "소박한 환희"로서 "아름다운 애린愛隣"[94] 또는 "민족의 특성을 훌륭히 발휘하고"[95] 있는 소는 아니었다. 통영 시절인 1954년 1월 7일자 편지에서 이중섭은 들소 이야기를 다음처럼 썼다.

우리들의 새로운 생활을 위해서만 들소[野牛]처럼 억세게 전진, 전진 또 전진합시다.[96]

이중섭이 그린 소는 '황소'가 아니라 '들소'였다. 그리고 그 통영 들소는 이중섭이 인용한 폴 발레리의 시 구절과 같이 "지금이야말로 굳세게 강하게 살아가지 않으면 안 될 때요"라고 말해주는 '희망'의 상징이었다. 그리고 들소는 곧 이중섭 자신이었다.

아고리의 피투성이가 되어 부르짖는 이 마음의 소리[97]

지금까지 소를 소재로 한 이중섭의 소 그림들에 대해서는 거의 '황소'라는 이름을 붙이는 게 관행처럼 되어왔다. 거칠고 너무도 강렬한 힘이 넘치

는 까닭에 '남성성'으로 해석하고 그렇게 했던 것이다. 하지만 처음부터 그랬던 것은 아니다. 소 그림 열 점을 최초로 조사했던 조정자는 〈흰 소 1〉^{제6}장 도38, 〈서울, 싸우는 소〉^{제6장 도40} 이외에 나머지 여덟 점*에 대해 '소'란 제목을 사용했을 뿐, 어떤 소 그림에도 '황소'란 제목을 붙이지 않았다. 그런데 1972년 현대화랑에서 펴낸『이중섭 작품집』에서는 열 점의 소 그림 가운데 여섯 점에 대해 '황소'라는 제목을 지어주었다. 그런데 황소는 큰 소 또는 남성 소를 지칭하는 낱말로 수소와 같은데 수소의 반대말인 암소를 배척하는 낱말이라는 한계가 있으므로 굳이 성별을 가리려는 뜻이 아니라면 통영 시절 쓴 편지에 등장하는 '들소'라는 낱말을 사용해야 한다. 물론 들소란 광활한 대지에서 야생하는 소란 뜻으로 조선에서는 찾아볼 수 없는 품종이다. 그러므로 이중섭의 소 그림은 품종으로서 들소가 아니라 야생의 소처럼 '전진'하는 소이며, '부르짖는' 소로서 들소일 뿐이다. 쟁기나 수레, 달구지를 끄는 농우農牛가 아니라는 것이다.

〈통영 들소 1〉^{도15}, 〈통영 들소 2〉^{도16}를 통영 시대의 작품으로 규정한 까닭은 조정자의 조사와 유강렬의 증언에 따른 것이다. 특히 〈통영 들소 2〉에 대해 유강렬은 "통영에서 맨 먼저 그린 소"[98]라고 했다. 그리고 〈통영 들소 1〉은 1972년 현대화랑 전시 때 〈황소〉, 1976년 효문사 간행 도록『이중섭』에 수록될 때 〈움직이는 흰 소〉란 제목이 붙었으며, 재료 또한 '종이에 유채와 에나멜'로 조사된 작품이다.

〈통영 흰 소 2〉^{도18}는 1972년 현대화랑 이중섭 작품전 때 손정목孫禎睦 소장품, 1976년 효문사 간행『이중섭』에서 김종학金宗學 소장품으로 바뀌었다. 〈통영 흰 소 1〉^{도17}은 1976년 효문사 간행『이중섭』에 윤재근尹在根 소장품으로 〈발광하는 소〉라는 제목을 붙였던 작품이다. 하지만 '발광'發狂이란 낱말을 이 작품에 적용한다면 이중섭의 소 그림 대부분에 적용해야 한

* 　　〈통영 들소 1〉, 〈통영 들소 2〉, 〈통영 흰 소 1〉, 〈통영 흰 소 2〉, 〈통영 붉은 소 1〉, 〈통영 붉은 소 2〉, 〈진주 붉은 소〉, 〈소와 아동〉

〈**통영 들소 1**〉 34.4×53.5, 종이에 에나멜 유채, 1954년 상, 통영.

소를 소재로 한 이중섭의 작품 가운데 가장 이른 시기의 걸작이다. 1940년 제4회 자유미술가협회전에 출품한 〈소〉는 두텁고 무거운 느낌의 서양 유채화 같은 느낌인 반면 이 작품은 날렵하고 가벼운 느낌의 동양 수묵화 같은 느낌이다. 강렬하고 처절한 긴장으로 무장한 분노의 들소는 전후 황폐한 시절을 견뎌나가는 시대정신의 상징이며 고난의 시절을 견디는 이중섭 자신의 초상이기도 하다.

다. 따라서 '흰빛을 띤 소'라는 내용으로 '통영 흰 소'라고 바꿔야 한다.

이중섭은 소를 그려나가면서 또 한 번 도약의 기회를 포착했다. 머리 부분만을 화폭에 채우는 구도로 나아간 것이다. 〈통영 붉은 소 1〉도19, 〈통영 붉은 소 2〉도20는 지금까지 볼 수 없던 소의 초상화였다. 이 작품에 이르러 비로소 '마음의 소리'를 부르짖는 소의 표정을 만날 수 있었다. 그 이전 측면 전신상의 경우 파도치는 듯 율동하는 울림을 경험할 수는 있어도 그 눈빛에 빨려들 수는 없었다. 비로소 전쟁과 피난과 이별이라는 그 '피투성이'가 되어버린 시절을 체화할 수 있었던 것이고, 드디어 소의 눈을 통해 전쟁의 초상을 그려낼 수 있었다. 그렇게 할 수 있기까지 이중섭은 만 3년이라는 세월을 보내야 했다.

〈통영 붉은 소 1〉은 1971년 조정자의 조사 때 김광균의 소장품으로 제목은 〈소〉, 제작 연대는 1955년 1월 서울의 이중섭 작품전에 출품되었다는 내용으로 채웠다. 그런데 1972년 현대화랑 『이중섭 작품집』에서 제목을 〈황소〉, 제작 연대를 '통영 시절'로 바꾸었다. 1976년 효문사의 『이중섭』에는 김종학 소장품으로 게재되었다. 통영에서 지켜보았던 유강렬의 주장에 따라 통영 시절 그려진 이 작품을 보면, 〈통영 붉은 소 1〉은 소의 초상화다. 비죽하게 삐져나온 뿔, 쫑긋한 귀, 크게 치뜬 눈망울과 검은 눈동자, 앞으로 내밀어 세상을 빨아들이는 코, 반쯤 벌린 입은 시원스러운 이마와 사각진 턱에 의해 통쾌하기 그지없이 억센 힘을 뿜어낸다. 게다가 어깨를 사선으로 설정함으로써 속도감을 배가시키면서 또 목은 수직으로 곧추세워 이루 말할 나위 없이 강렬한 시선을 내뿜고 있다. 어디 그뿐인가. 배경을 온통 벌겋게 물들임으로써 아침의 태양처럼 세상을 모두 태워버리고 있는 것이다. 〈통영 붉은 소 2〉는 1976년 효문사의 『이중섭』에서 서울의 임인규 소장품으로 제목은 〈황소〉, 제작 연도는 '1953~1954년'이라고 한 작품인데, 앞의 작품과 유사 도상이지만 유려함과 긴장감에서 따를 수 없는 한계를 지닌 작품이다.

이중섭이 통영에서 화폭에 받아들인 들소의 형상은 너무도 큰 성취였

다. 지난 1952년 부산에서 은지 위에 〈소와 여인〉^{제4장 도55}을 그릴 때나 〈소를 괴롭히는 새와 게〉^{제4장 도71}를 그릴 때만 해도 이러한 소 그림이 가능할 것이라고는 상상하지 못했다. 게다가 유채화 〈부산 투우〉^{제4장 도70}도 산만한 습작일 뿐이었다. 하지만 이곳 통영에서 시작한 소 그림은 이중섭이 지금껏 쌓아 올린 선묘의 필세를 휘둘러 거둔 열매였다.

두 점의 양면화

앞뒤 면에 그린 양면화兩面畵의 하나인 〈가족과 비둘기〉(뒷면 〈회색 소〉)^{도21}는 넓은 붓으로 선의 줄기를 흩뜨리는 기법을 구사한 작품이다. 선묘화풍이 아니라 색채화풍 경향으로 나아가고 있는 것인데 표현계열을 예고하는 작품이다. 이 작품은 처음 공개될 때인 1972년 현대화랑 『이중섭 작품집』에 유석진 소장품으로, 제작 연대는 통영 시절이라고 명기되었다.

새로운 화풍과 관련하여 그 제작 시기가 제법 중요하므로 살펴보기로 하자. 무엇보다도 이 작품의 뒷면에 〈회색 소〉(앞면 〈가족과 비둘기〉)^{제8장 도28}가 있으며 이 양면화를 처음 공개할 때 앞과 뒤의 두 작품 모두에 대해 별다른 설명 없이 통영 시절에 제작하였다고 했다. 그런데 흥미로운 사실은 그 소재와 주제, 화풍 계열이 모두 달라서 한꺼번에 그린 작품이라고 볼 수 없다는 것이다. 붓놀림도 그렇지만 무엇보다도 두 작품의 기운, 기세가 너무 달라 동시 제작했다고 말할 수 없다. 따라서 다시 정리하자면, 통영에서 먼저 〈가족과 비둘기〉를 그려두었다가 서울에 올라와 성베드루신경정신과병원 유석진 원장의 청에 따라 그 뒷면에 〈회색 소〉를 그린 것이다.

그래서인지 화폭 맨 밑 중간에 이중섭의 필치로 보기에는 너무도 어설픈 글씨로 '李仲燮'이란 한자 서명이 보이는데 유석진 원장이 아니더라도 그 누군가 써 넣었고, 1972년 현대화랑 전람회 때 그대로 공개되었다. 물론 〈회색 소〉에는 서명이 보이지 않는다. 이런 요소도 두 작품이 서로 다른 시기의 작품임을 뒷받침하는 것이다.

또 한 점의 양면화가 있다. 〈통영의 물고기와 아이〉(뒷면 〈달과 까마귀〉)^{도22}

는 표현계열을 대표하는 작품 가운데 하나이고, 반대쪽엔 〈통영 달과 까마귀〉(앞면 〈물고기와 아이〉)도23가 있다. 이 양면화는 1955년 1월 서울 미도파화랑의 이중섭 작품전에 출품한 작품으로 조정자의 조사 결과 제작 시기를 명시하지 않았지만 현대화랑 『이중섭 작품집』에서 '통영을 떠나기 직전의 작품'이라고 규정했다. 앞뒤 그림의 소재, 기법, 기운이 다른 까닭에 다른 시기의 작품일 수 있다.

〈통영 달과 까마귀〉는 미도파화랑 작품전 발표 이래 오랜 세월 이중섭의 예술 세계를 상징하는 대표 작품으로 평가받아왔다. 다섯 마리의 까마귀 가운데 네 마리는 어둠을, 한 마리는 달빛을 배경으로 하고 있다. 하나의 달과 세 개의 전선 그리고 다섯 마리의 까마귀로 구성된 이 작품에 대한 해석은 몇 가지로 나뉜다.

첫째는 한 마리가 네 마리를 향해 날아드는 구성에 주목해보는 것인데, 서로 합쳐서 5란 숫자를 완성한다는 뜻으로, 55년을 맞이하는 연말연시 세모歲暮를 상징하는 장면이라는 해석이다. 또 하나는 칠월칠석의 만남을 간구하는 연오랑세오녀의 전설이다. 이 경우 일본으로 건너간 아내를 향한 간절한 사랑의 마음이 담긴 작품이다. 끝으로 일본의 아내와 아이들, 원산의 어머니 그리고 자신 이렇게 셋으로 나뉜 이산가족의 신세를 세 줄의 전선으로 상징하는 것이다. 이럴 경우 전선은 서로를 연결하는 믿음의 상징이다.

그런데 까마귀는 고대의 국가 상징이기도 했고 칠월칠석의 전설이기도 했지만 반포조反哺鳥라고 해서 어미에게 먹이를 물어다주는 효성스러운 새를 뜻하거나 또는 울음소리가 사나우므로 흉조凶兆를 알리는 새를 뜻하기도 한다. 이중섭은 화폭에 새들을 즐겨 등장시켰는데 까치, 비둘기나 닭과 더불어 까마귀처럼 보이는 새도 그리곤 했기 때문에 상황마다 다르다는 점에서 여러 갈래 해석의 가능성을 열어놓고 있다.

가족, 새와 꽃, 끈과 아이……

〈통영에서 춤추는 가족〉도26은 붓 자국이 너무도 거칠다. 경쾌하고 세련된 춤이 아니라 우연과 즉흥이 뒤섞인 동작이어서 보기에 불편하다. 이처럼 거친 필치의 가족도로는 〈통영의 아버지와 두 아들〉도27을 들 수 있다. 화면 하단에 다리를 벌리고 앉은 아이가 상단의 두 사람을 바라보고 있는 장면이다. 상단 오른쪽에 누운 자세로 두 팔과 두 다리를 뻗어 푸른 옷 입은 아이를 잡아당기는 아버지의 모습은 위험으로부터 아이를 구출하려는 긴박한 자세지만, 정작 푸른 옷 입은 아이가 어떤 위험을 겪고 있는지는 알 수 없다. 뒤에서 까마귀가 옷자락을 잡아 물어 당기는 게 고작이다.

가족의 편안함을 부드러운 필치로 드러낸 〈가족과 비둘기〉(뒷면 〈회색 소〉)도21의 주제 방향과 일치하는 작품은 〈통영 해변의 가족〉도28이다. 왼쪽에 거꾸로 엎드려 새를 붙잡고 있는 사람과 오른쪽에 뒤엉켜 분간하기 힘든 세 사람 그리고 여섯 마리 새들이 혼연일체를 이루고 있다. 이 작품을 아름답게 하는 것은, 첫째 벌거벗은 사람의 몸뚱이의 살색과, 둘째 상단의 넓은 면적을 차지하고 있는 바다의 물빛, 셋째 여기저기 흩어진 새의 흰빛이다. 살색은 부드럽고 물빛은 아득하며 흰빛은 생기를 불러일으킨다. 이 모든 것이 완벽하게 어울려 '경쾌한 활력과 아득한 깊이'를 동시에 살려냄으로써 커다란 감동을 주고 있는 것이다. 이 작품이 지닌 미덕의 하나인 '흥겨움' 또는 '즐거움'은 꽃놀이를 소재로 삼은 가족도 두 점이다.

〈통영 꽃놀이 가족 1〉도29과 〈통영 꽃놀이 가족 2〉도30는 꽃과 어우러진다는 점에서 동일한 소재, 주제의 작품이다. 그중에서도 〈꽃놀이 가족 2〉가 훨씬 풍성하다. 꽃무더기로 장식한 숲 속에서 벌거벗은 네 가족과 더불어 뜻밖에 한복 차림의 여성 한 명이 더 등장하고 있다. 한복 차림의 여성은 한쪽 팔에는 새를 앉히고 또 다른 팔로는 머리에 얹은 광주리를 잡고 있다. 이 한복 여성은 네 가족을 수호하는 천사 또는 꽃마을의 정령精靈이 아니라면 원산에 두고 온 홀어머니의 화신이다.

그리고 〈통영의 두 아이〉도31와 〈통영 말총 잇기 놀이〉도32에서 흥미로운

점은 등장인물들이 끈으로 연결되어 있다는 사실이다. 물론 끈은 이때 처음 등장하는 것이 아니지만 이 작품에 이르러 물고기를 낚는 끈이 아니라 사람을 엮는 끈 구실을 하기 시작했다는 점이 뜻깊다. 특히 네 명의 아이가 펼치는 말총 잇기 놀이로 말미암아 끈 잇기 놀이를 사람 잇기 놀이로 변용한 것이라는 사실을 확인할 수 있고, 따라서 이중섭이 소재로 사용하고 있는 끈의 의미가 '연관 짓기'임을 분명하게 하고 있음도 알 수 있다.

〈통영의 새와 아이〉도33는 새 두 마리가 주인공이다. 그런데 이 새는 꼬리를 길게 늘어뜨린 모습이어서 비둘기나 까마귀라고 할 수 없고 고분벽화에 등장하는 주작朱雀처럼 환상 속의 날짐승으로 봉황鳳凰 또는 금빛 몸뚱이와 날개를 자랑하는 불사조不死鳥처럼 다양한 상상을 가능하게 하고 있다.

통영 시절 또 하나의 걸작은 〈통영 벚꽃과 새〉도34라는 작품이다. 1986년 호암갤러리에서 열린 이중섭 30주기를 기념하는 이중섭전이 열렸을 때 공개된 이 작품은 나란히 출품되었던 〈통영 달과 까마귀〉에 대응하여 곱고 맑고 밝은 기운을 한껏 뿌려줌으로써 이중섭의 통영 시절을 눈부시게 빛내고 있었다.

부산 시절의 작품 〈죽은 새들〉제4장 도72과 유사한 도상의 작품 두 점이 1972년 현대화랑의 이중섭 작품전에 출품되었다. 〈싸우는 여섯 마리 닭〉도35은 최초에 '여섯 마리 닭'이란 제목이었지만 그 내용에 맞게 바꾼 것으로 파란색 닭 세 마리와 붉은색 닭 세 마리가 각각 세 개의 조를 이루어 전투를 벌이는데 1조는 치열한 전투 중이고 또 다른 두 개 조는 승패가 나뉘고 말았는데 화폭 왼쪽 상단의 파란 닭이 승리의 월계수를 입에 물고 자랑스럽게 뽐내고 있다.

흥미로운 사실은 전혀 다른 작품 〈닭과 게〉도37의 화폭에 승리를 상징하는 파란 닭이 등장한다는 사실이다. 〈닭과 게〉는 김상옥金相沃 소장품으로 통영에서 열린 김상옥 출판기념회 때 여기 참석한 이중섭이 그려준 작품이다. 따라서 승리의 월계수를 입에 물고 선 파란 닭을 선물한 것인데 그것만으로 부족했던지 꽃잎과 싱싱한 게를 곁들여 축하의 뜻을 담았으므로 당연

히 밝고 명랑하기 그지없는 화폭이 되었다.

이처럼 밝고 명랑한 작품으로는 〈알을 깨고 나온 새〉도38가 있다. 조정자의 조사 결과 유석진 소장품으로 통영 시절 작품이라고 명시한 이 작품은 "바탕이 녹색의 색대色帶를 이루고 있다"고 했는데 초록의 숲 속에 새로운 생명이 탄생하는 장면은 눈부신 생명의 환희라고 할 것이다. 현대화랑 작품전 때 유석진 소장품으로 그 제목을 〈새와 손〉으로 바꾸고 제작 연대도 미상이라고 처리했는데, 작품을 살펴보면 '손'은 어디서도 찾을 수 없다.

이중섭은 이 시절 매화도 그렸는데 〈매화〉도39가 있어 그 흔적을 짐작할 수 있다. 1971년 조정자는 〈통영의 매화〉도40 사진 도판을 게재했는데 이와 유사 도상인 〈통영의 봄 처녀〉도41이 2004년 가람갤러리 전람회에 출품되었다. 매화 나무 사이로 모녀가 노니는 모습만으로도 아름다운 작품이다.

이중섭 작품에서 줄 또는 끈이 등장하는 것은 1941년 엽서화 〈줄타기 유희〉제2장 도33에서인데 이는 곡예단의 줄타기로는 처음이다. 그 뒤 제주도 시절에 물고기나 게를 잡는 낚시에 익숙해지면서 〈서귀포 게잡이〉제4장 도10에서 볼 수 있듯이 이후 낚시를 소재로 도입하는 가운데 끈은 낚싯줄이었다. 그런데 줄타기 줄, 낚싯줄과 같은 소재의 단계를 뛰어넘어 동물과 동물, 동물과 인간, 인간과 인간 사이를 연결하는 통로로서 기호의 의미를 지니기 시작한 때는 제주와 부산 시절을 거치면서 통영 시절에 이르러 숙성되었다. 〈끈과 아이 1〉도42은 노란색 살결 아이 세 명, 붉은빛 살결 아이 두 명이 자유자재로 엉켜 있는데 길고 긴 끈이 다섯 아이를 연결해주는 고리 역할을 하고 있다. 1979년 한국문학사 간행 『대향 이중섭』에 수록된 작품이다. 〈끈과 아이 2〉도43는 1번과 유사 도상이면서도 배경을 노란색 바탕으로 따스하게 깔아두고서 가늘고 짧은 직선을 숱하게 교차시켜 반짝거리는 효과를 노린 게 무척 아름다운 작품이다. 이 작품은 1972년 현대화랑 작품전 때 부산에 주소지를 둔 김각金垧의 소장품으로 출품되었다. 〈끈과 아이 3〉도44은 이중섭이 자주 사용하진 않았지만 색연필 선묘를 한 다음, 수채 물감을 칠함으로써 바다 속 기분을 잘 살려내고 있다. 〈끈과 아이 4〉도45는 1번의 밑그

림이다. 1972년 현대화랑 작품전에 유석진 소장품으로 출품되었는데, 〈끈과 아이 5〉도46도 나란히 나왔다. 이 5번은 조정자의 조사에서 유석진 소장품으로 명기되었다. 이상의 다섯 점은 모두 서울 시절에 제작한 작품으로 명시하고 있는데 그 까닭은 당시 소장자가 유석진 원장이라는 사실 때문이었다. 이중섭이 1955년 8월 26일 상경하여 수도육군병원에 입원했을 때 주치의가 유석진이었고 성베드루신경정신과병원으로 옮겨 유석진 원장의 치료를 다시 받을 때가 10월 말이었으니까 이 시절 유석진이 이 작품을 이중섭으로부터 얻었을 것이라고 생각하는 것이다. 실제 그럴 가능성도 높은데 이 시절 병원에서 이중섭이 그렸던 일련의 낙서화를 염두에 둔다면 제작 연대는 다시 생각해야 한다. 병원에서 그린 낙서화를 다수 소장하고 있는 유석진이 낙서화 이외의 작품을 소장하고 있는 것이라면 이중섭의 소지품 안에서 꺼낸 과거 제작품일 가능성이 높다는 게다. 따라서 유석진 소장품인 〈끈과 아이들〉 소묘 두 점도 병원 입원 중 제작한 게 아니라 이미 지난날 제작해두었던 소지품에서 꺼낸 것이고, 그렇다면 이 작품들의 제작 연대는 훨씬 전으로 거슬러 올라간다.

소묘 그리고 유사 도상

완연한 구성계열의 전형을 보여주는 〈도원〉도14 같은 작품과는 분위기가 다르긴 해도 〈달과 비둘기 2〉도48 역시 구성계열을 대표하는 작품이다. 시야마저 흐릿한 달밤에 경건한 자세로 일어서서 두 팔을 벌려 간절히 기도하는 한 마리 비둘기가 애절하다. 이 작품과 같은 시기에 그린 〈통영 달과 까마귀〉도23는 간절하긴 해도 다섯 마리가 옹기종기 모인 데다 달 또한 한 아름 노란빛을 비춰주어 희망으로 충만한 반면, 〈달과 비둘기 2〉는 홀로 외로워 너무도 절실한 모습이어서 슬픔으로 가득하다. 하지만 그저 슬프기만 한 건 아니다. 화폭 전체가 은은한 단색조여서 안개 낀 세상으로 빨려드는 신비로움이 흐르는데 비둘기도 그 빛에 스며들어가고 있어 아련한 전설 속 옛 추억의 정서를 머금고 있다. 어딘지 아름답고 슬픈 이야기를 들려줄 것

만 같은 화폭이다. 그리고 이 작품의 밑그림인 소묘 〈달과 비둘기 1〉^{제4장 도76}
은 이미 부산 시절에 그려둔 것이다.

〈비둘기와 손, 가족과 소와 개구리〉^{도49}는 두 개의 세계로 나누고 한 세
계는 소를 중심으로 꽃과 어울리는 이중섭의 가족을, 또 한 세계는 비둘기
와 반듯하게 펼친 손을 배치했다. 그리고 두 세계에서 벗어난 우주의 어느
공간에선가 개구리 한 마리가 가족을 향해 앉아 있는데 이중섭은 손바닥을
활짝 펼쳐 개구리에게 인사하고 있다. 이 작품을 처음 소개한 『한국현대미
술전집』은 작품 제목을 〈평화〉라고 지었는데 작품 해설 집필자 박용숙은 〈평
화〉에 대해 다음처럼 풀이하고 있다.

불상에서 볼 수 있는 것처럼, 가부좌한 한 손을 위로 쳐들고 다른 손은 아래로 다
리를 짚고 있다. 이른바 항마촉지인降魔觸地印이 그것이다. 이와 같은 포즈는 다
른 그림에서도 나타나지만 요컨대 불상 예술에 대한 패러디로 볼 수 있다.[99]

그러니까 소 앞에 앉은 이중섭이 가부좌를 틀고 항마촉지인을 한 부처
라고 했다. 물론 집필자는 시무외인의 모습을 한 수인手印을 잘못 읽어 항
마촉지인이라 했지만 부처의 자세라고 본 시선은 날카로웠다. 그런데 더욱
놀라운 것은 그 이중섭이 펼친 손바닥이 옆 세계로 옮겨와 비둘기를 배경
삼아 확대된다는 사실이다. 또 이 손바닥의 빛깔이 푸른데 개구리, 소, 복
숭아 잎사귀와 같다는 사실이다. 그리고 여기서 그치지 않았다. 이중섭은
유사 도상으로 〈비둘기와 손바닥 1〉^{도50}, 〈비둘기와 손바닥 2〉^{도51} 두 점을 더
그렸다.

이중섭은 이처럼 유사한 도상을 되풀이해서 그리기를 즐겼다. 약간씩
변화를 가미한 것이 아니라 거의 분간하기 어려울 만큼 똑같이 그린 것이
어서 '연작'連作이라고 부르기 어려운 까닭에 '유사 도상'이라고 이름 지은
것이다. 그 대표작은 〈사슴동자〉일 것이다. 사슴과 두 명의 어린이가 어울
리고 있는 이 도상이 처음 발표된 것은 1976년 한국일보사가 간행한 『한국

현대미술전집』11권에서였다. 이 작품은 〈사슴동자 01〉도52이다. 두 해 뒤 한국문학사가 간행한 『대향 이중섭』에 유사 도상 〈사슴동자 02〉도53와 〈사슴동자 03〉도54이 나란히 공개되었고, 뒤이어 1980년 이중섭 서간집에 〈사슴동자 04〉도55가 공개되었다.

이들 네 점의 작품은 배경만 다를 뿐 아이와 사슴의 위치, 자세 표정이 거의 같다. 조금씩의 변화라도 주고 싶어하지 않았다. 완전하게 같은 그림을 만들고 싶어했던 것이다. 공개된 순서로 보면, 첫 번째 작품 1은 거칠다. 배경의 격자나 내리는 빗줄기도 흐트러져 보인다. 두 번째 작품 2는 매우 다르다. 배경의 격자와 빗줄기를 없앴으며 선묘가 지극히 부드럽다. 세 번째 작품 3은 다시 1의 도상으로 회귀하는데 좀 더 원만한 느낌을 살리고자 했고, 이를 좀더 다듬은 작품 4를 제작함으로써 완성도를 높였다. 〈사슴동자〉에 등장하는 이중섭의 사슴은 조선시대 〈사슴무늬 청화백자〉류의 사슴 형상을 원용한 것이다. 못난 얼굴, 빈약한 목과 주저앉은 다리 따위가 시원찮지만 듬성듬성 찍은 점묘의 몸뚱이가 흥미롭고, 또 전체의 분위기는 천진스러워서 독특한 매력을 풍기는 일품이다. 이중섭의 사슴은 이 사슴을 개량한 품종처럼 보인다. 두툼하여 살진 느낌에 표정도 영악하달 만큼 생기가 넘치는 것이다.

그런데 문제는 『신태양』 1957년 4월호 삽화로 사용된 〈사슴동자 05〉도56인데 선의 치졸성이 지나치다. 사슴들 가운데 가장 못나 보인다. 오른쪽 어린이의 목이 사라진 것이나 사슴 뒷다리의 불균형은 봐줄 수 없을 만큼 심각한데 가장 거친 작품 1과 비교하더라도 그 산만함, 혼란함은 견딜 수 없을 정도다. 이 작품을 삽화로 사용하려면 이중섭 사후이기 때문에 누군가 소장자에게 빌려야 했을 텐데 하필이면 가장 못난 사슴동자를 만난 것이다.

삽화 양식의 정립

통영 시절 삽화 소묘 분야와 관련하여 눈길을 끄는 것은 〈독립된 소묘 6점〉도57이다. 이 작품은 조정자의 조사 결과 엄성관 소장품으로, 통영 시절 제

이중섭이 자주 그린 〈사슴동자〉는 조선시대 〈사슴무늬 청화백자〉류의
사슴 형상을 원용한 것이다.

작한 것이라고 명시해두었는데 여섯 개의 격자 안에 아주 간략한 도상들을
잘 끼워넣어둔 표본채집 같은 느낌을 준다. 그러니까 삽화의 기본형을 제
작해 열거해두고서 필요할 때마다 변형해 사용하기 위한 일종의 모형이었
다. 실제로는 그 활용도가 높지 않았으나 이러한 모형을 제작하는 이중섭
의 의지와 선택이야말로 주목할 만한 대목이다. 그리고 실제로 이중섭은
이 통영 시절에 뛰어난 소묘 삽화의 도상들을 연이어 쏟아냈다.

　서귀포와 부산 시절, 백영수와 했던 삽화 연습과 더불어 시작한 소묘
화는 통영 시절에 원숙한 경지로 접어들 수 있었다. 이미 김상옥 출판기념
회 때 그려주었던 〈닭과 게〉^{도37}에서 본 바처럼 능숙한 공간 운용과 사물 배
치의 묘수를 터득하고 있었던 것인데 무엇보다도 더욱 뛰어난 도상은 〈꽃
과 아동 01〉^{도58}이다. 이 소묘화는 조정자의 조사 결과 제작 시기를 특정하
지 않았으나 1972년 현대화랑 전람회 때는 김찬호金璨浩 소장품으로 제작
시기를 '부산 시절?'로 특정해두었다. 그리고 유사 도상인 소묘 〈꽃과 아동
02〉^{도59}는 1979년 한국문학사가 발간한 『대향 이중섭』에 게재되었는데 화

면 하단에 "아빠—야스카타, 야스나리 군"이라는 글을 써넣은 게 아주 선명하다. 이중섭이 일본의 가족에게 편지를 보낼 때 끼워넣은 선물화膳物畵라는 증거다. 이 작품은 삽화 용도에 맞춰 그린 것으로 중심에 복숭아와 사람을 섞어 S구도로 휘돌려놓고서 둥글둥글한 네모 윤곽을 주어 마치 유리창 안에 반짝이는 효과를 이끌어냈다. 그리고 그 밖으로는 정사각의 격자를 만들어서 삽화의 지면을 구성하는 편집자의 수고까지 배려하는 세심함을 보였다. 그러니까 이 두 점의 〈꽃과 아동〉 도상은 삽화의 전형이 되었던 것인데 그 전형성을 갖춘 또 다른 작품은 복숭아 윤곽선을 활용한 〈두 개의 복숭아〉다.

〈두 개의 복숭아 01〉도60 〈두 개의 복숭아 02〉도61는 조정자의 조사 결과 박인규 소장품으로 제작 시기는 통영 시대로 명기해두었으며, 1990년 부산 진화랑 전람회에 출품되었다. 유사 도상 작품으로 〈두 개의 복숭아 03〉도62 〈두 개의 복숭아 04〉도63가 있는데 1979년의 화집 『대향 이중섭』에 게재되었고, 2005년 삼성미술관리움 이중섭 드로잉전에 출품되었다. 커다란 복숭아 두 개의 윤곽선을 그리고서 안에다가 아이와 개구리, 아이와 복숭아꽃을 그렸다. 흥미로운 점은 아이의 손바닥이 복숭아 가운데 주름진 곡선을 쓰다듬고 있다는 것이다. 그 중앙 곡선이 여성의 엉덩이나 가슴이 갈라지는 부위를 연상케 하는 것이니까 성희性戱를 즐기는 모습이다. 〈두 개의 복숭아 01〉 〈두 개의 복숭아 02〉와 달리 〈두 개의 복숭아 03〉의 경우 복숭아에 분홍빛이 은근히 눈부신데 성욕性慾을 자극하는 색감을 구사하고 있다. 그럼에도 불구하고 그림 상단 왼쪽 구석에 '야스나리泰成 군'이란 글씨가 있어서 작은아들에게 보낸 선물화로 보이지만 이것은 그러니까 이중섭의 글씨가 아니고 뒤에 다른 사람이 써넣은 것이다.

격자의 테두리를 빼어나게 활용한 또 하나의 작품은 〈복숭아와 아이—편지 야스카타에게〉도64인데, 이 작품은 큰아들 야스카타(태현)에게 보내는 편지 지면 위에 그린 작품이다.* 일본어로 쓴 편지의 내용은 다음과 같다.

야스카타에게 감기는 나았니? 감기에 걸려 무척이나 아팠겠구나! 감기 정도는 쫓아버려야지. 더욱더 건강하고 열심히 공부하거라. 아빠가 야스카타와 야스나리가 복숭아를 가지고 놀고 있는 그림을 그렸다. 사이좋게 나누어 먹어라. 그럼 안녕. 아빠가.[100]

* 주의할 것은 1979년 한국문학사의 화집 『대향 이중섭』에서처럼 하단의 편지 부분은 잘라내고 상단의 그림만 취하여 도판으로 게재함으로써 혼란을 일으키는 경우다.

남도와의 이별

마산 출입

통영에 도착하고서 처음 맞이하는 성탄절인 1953년 12월 25일부터 30일까지 마산 등대다방燈臺茶房과 비원다방秘苑茶房에서 제1회 마산미술전이 열렸다는 소식이 날아왔다. 마산상업고등학교와 성지여자고등학교 미술교사로 재직하고 있는 최영림이 출품하고 있었기 때문에 그 인연으로 연락이 온 것이지만 안 그래도 통영과 마산은 하나의 문화권을 이루고 있어 초청장 발송이나 구두연락은 자연스러운 일상이었다. 이 성대한 전람회는 전국문화단체총연합회 마산지부가 주최하고 마산기자단이 후원하는 행사였다.[101] 이때 이중섭은 통영에서 자신의 개인전을 열었기 때문에 그 자리에 참석하지 못했다. 당시 마산을 거점으로 활동하던 시인 김춘수는 통영에 거주하고 있던 이중섭이 마산에 출입하면서 다음처럼 활동했다고 기록했다.

당시 부산에 피난 와 있던 남관, 김환기, 양달석, 이중섭 등이 마산의 다방에서 몇 개의 작품을 벽에 걸고 구경하는 사람들과 담소하는 소박한 전람회를 열기도 했는데 전혁림도 몇 차례 참석한 적이 있다. 한편 지금은 거의 잊혀진 화가이지만 강신석姜信碩 역시 마산에 있었다. 그 역시 전쟁 전부터 마산에 살고 있었고, 남관, 김환기, 박고석, 양달석, 이중섭과 함께 '6인전', '3인전' 등에 참가하기도 했다.[102]

통영에서 3인전 또는 4인전이 언제 열린 것인지 불분명하듯이 마산에서 3인전 또는 6인전이 언제 열렸는지 불분명하다. 다만 그 기간이 1954년 1월에서 5월 사이이며, 장소는 비원다방이라는 사실 외에 더 이상 알 수 있

는 내용은 없다. 당시 마산에는 전원다방田園茶房도 있었지만[103] 비원다방일 수밖에 없는 사정은 최영림 개인전이 1954년 3월 31일부터 4월 5일까지 비원다방에서 열렸다[104]는 사실 때문이다. 이중섭은 최영림과 아주 특별한 인연이 있어서 그가 이웃 마산에서 개인전을 연다고 했을 때 축하하러 가지 않을 수 없었다. 원산, 제주 시절의 인연이 그를 그렇게 이끌었던 게다. 그리고 비원다방은 전쟁기 마산에서 유일한 화랑이었다. 2월에 시인 김상옥과 화가 전혁림 시화전詩畵展, 4월 시인 김수돈金洙敦과 화가 박생광 시화전이 열렸던 것이다.[105]

최영림 개인전 축하차 마산에 나온 이중섭은 최영림이 5월에 서울로 이주한다는 이야기를 들었다. 최영림은 숙부 최상명崔尙命이 이곳 마산으로 이주해왔다는 소식을 듣고 1951년 말, 제주도를 떠나 마산으로 옮겨온 것인데[106] 이제 그 숙부가 서울로 올라가기로 했으므로 최영림도 함께 따르기로 했던 것이다. 이중섭도 흔들렸다. 1950년 12월 원산에서 월남할 때 함께했고, 1951년 제주 시절을 함께 보냈으며, 이곳 남해안 복판에서 또 합류한 최영림인데 그가 상경한다는 것이다.

때마침 시화전 준비로 비원다방에 와 있던 박생광을 만났다. 1938년 5월 도쿄에서 자유미술가협회 전람회에 나란히 출품했던 이중섭과 박생광의 오랜만의 해후였다. 이 자리에서 박생광은 이중섭을 보고서 상경하는 길목에 진주가 있으니 머물러달라고 요청했다. 그 초청을 이중섭이 받아들였다. 통영으로 귀가하여 유강렬을 비롯한 벗들을 추억 속으로 접으면서 6개월의 기나긴 통영 시절을 마감할 준비를 했다. 1954년 5월 어느 날의 일이었다.

박생광과의 해후, 진주에서의 개인전

이중섭과 박생광은 지난 1946년 이중섭이 서울에서 활동하고 있을 때인 2월 26일 조선조형예술동맹 결성대회장인 서울신문사에서 함께 맹원으로 가입했다.[107] 그로부터 8년이 지난 1954년 4월 마산에서 두 사람이 다시 만났다.

이중섭을 진주로 초청한 까닭에 대하여 1981년 12월 10일 석사학위 논문을 쓰기 위해 찾아온 주정숙에게 박생광은 이중섭에 대한 이야기를 다음처럼 해주었다.

특히 이중섭과도 매우 친했는데 일본에 있을 때의 만남도 이유이지만 그의 자유적인 성격, 예술가로서의 정열, 소박한 인간성을 좋아했다.[108]

박생광은 1944년 말 일본에서 귀국해서 고향 진주에 머무르고 있었다. 해방 직후 적산가옥인 대안동大安洞 2층 목조건물에 입주했는데 8월 하순 설창수가 진주 문화건설대를 조직하자 2층을 사무실로 내주었다.[109] 이렇게 진주 문화운동과 인연을 맺은 박생광은 잠시 서울 출입도 했지만 남해안 중심의 마산을 드나들며 일대의 문화예술인과 폭넓게 교유했다.

1945년 8월 진주문화건설대를 시작으로 진주의 문화예술운동사는 1946년 진주시인협회, 1947년 영남문학회, 1949년 11월 영남예술제[110] 개최로 이어졌다. 설창수의 역량으로부터 무척 활력에 넘치는 것이었다. 해방 이전 진주의 미술계는 강신호姜信鎬(1904~1927)에 이어 조영제趙榮濟(1912~1984), 홍영표洪永杓가 활동하였는데 강신호가 요절하고서 해방 직후 진주 화단은 조영제, 홍영표의 무대가 되었다. 특히 1949년 11월에 출범한 영남예술제가 행사의 일환으로 시화전을 시작한 건 1951년 제2회 때부터였다. 1953년 11월 제4회부터는 박생광도 가담하였는데, 화가와 시인이 조화를 이루는 영남예술제의 꽃이었다.[111]

주정숙은 1982년 석사학위 논문 「내고 박생광론」에서 그 무렵 박생광이 교유한 진주의 문화예술인에 대해 설창수 외에도 박노석朴櫓石을 포함하여 다음처럼 서술하였다.

이때 진주시 비봉산 밑에 화실을 마련하여 작품 제작을 하던 운전 허민과 자주 왕래하여 친분관계가 깊었으며, 운전화실에 자주 출입한 소정 변관식, 유당 정현

복, 청남菁南 오제봉, 벽산 정대기와도 교우관계를 가졌다.[112]

이뿐만 아니라 박생광은 설창수의 활약에 힘입어 영남예술제를 계기로 매년 11월이면 진주를 방문하는 전국 각지의 인물들과 교유하였던 것인데, 서홍원은 진주의 미술계를 정리하는 글에서 박생광의 교유관계를 다음처럼 서술했다.

6·25를 거친 혼란한 시대적 상황 속에서 고향 진주에 머물면서 많은 문예계 친구들과 교유만이 빈번하게 이루어지게 되었는데, 그중 친구들은 설창수, 구상, 이중섭 등이 대표적이었다. 또한 청담스님과의 교유도 빼놓을 수 없는 것으로서, 후에 불교적인 테마의 작품에 많은 영향을 받은 것으로 보인다.[113]

1954년 봄, 그러니까 4월이 지나가고 5월이 오던 어느 날 이중섭은 진주에 도착해 박생광의 집이 있는 대안동으로 향했다. 이종석은 「이중섭 연보」 1954년 항목에서 다음처럼 기록했다.

1954년. 봄까지 통영에 있다가 진주를 거쳐 상경함. 화우 박생광의 초대로 진주로 가서 작품을 제작, 열 점 남짓한 것을 다방에 전시함.[114]

5월 말 이중섭이 진주에서 개인전을 열었다. 처음 계획과 달리 한 달가량 미뤄졌으므로 이중섭은 진주에 더 오랫동안 머무를 수 있었다. 야마모토 마사코는 1954년 5월 28일자 편지 「나의 소중하고 사랑하는 아고리」에서 저 개인전이 연기되었다는 소식을 듣고 다음처럼 위로의 말을 전했다.

한 달 이상이나 소품전이 연기된 건 상상도 못하고 있었습니다. 무리하게 서둘러 빨리 여는 것보다 충분히 준비를 갖추어서 좋은 시기에 하는 편이 훨씬 더 성공하리라 믿습니다.[115]

바라건대 좋은 날씨를 만나, 되도록 많은 사람들이 와주었으면, 그리고 압도적인 성공리에 끝났으면 하고 빌어 마지않습니다.[116]

개인전을 연 그 다방은 그해 말인 1954년 11월 제5회 영남예술제 시화전이 열리던 카나리아다방이었고, 이 모든 것을 마련해주었고, 또한 주정숙이 「내고 박생광론」에서 기록한 바처럼 "함께 야외 사생을 다니면서 동고동락하다시피 했던" 박생광은 당시 이중섭 작품들에 대하여 다음처럼 평가했다.

무한한 생명감을 감지할 수 있고, 힘에 넘치는 생동감에 극치를 이룬 작품[117]

진주의 진주, 〈진주 붉은 소〉

이중섭의 진주 시절은 길지 않았다. 그러나 단 한 점 들소의 초상화만으로 이중섭의 진주 시절은 지극히 강렬하고 또 진주가 아름다워졌다. 어디 그뿐인가. 이 들소의 표정이 전해주는 전후 진주 이야기는 너무나 서러워서 우리 모두의 가슴을 적셔준다.

이중섭은 〈진주 붉은 소〉도66를 박생광에게 그려주었다. 그때만 해도 우정의 표시일 뿐이었다. 하지만 세월이 흐르면서 들소의 눈빛은 점차 빛을 뿌려 휘황해져만 갔고 오늘날 〈진주 붉은 소〉는 20세기 가장 빼어난 걸작이 되었다. 그 빼어남은 유사 도상과 비교해보면 더욱 두드러진다. 통영 시절의 작품 〈통영 붉은 소 1〉도19에 비해 붓질이 훨씬 유연하다. 빠른 속도감이 느껴지는 것이다. 이 작품을 처음 조사한 조정자는 "마치 재채기라도 할 듯한 표정을 짓고 있다. 시원한 탓취touch와 풍부한 색감은 향토적인 정감을 갖게 한다"[118]고 묘사했는데 눈과 입에 듬성듬성 나타나는 푸른색 점들이 마치 이끼 긴 태점苔點 같은 역할을 하고 있어 생기를 불러일으키므로 '재채기'를 떠올렸던 것이고, 또 화폭에 넘치는 붉은색은 황토黃土를 연상시켜주었는데 일제강점기부터 황토는 향토鄕土를 뜻하는 것이었으므로 조

정자는 자연스럽게도 향토적인 정감을 느낀 것이었다.*

〈진주 붉은 소〉에서 일품은 눈동자의 흰자위에 찍힌 태점이다. 이 태점은 눈동자를 푸른빛으로 물들이고 있는데 그 빛은 애수의 광채가 되어 감성을 자극한다. 형언할 수 없는 이 슬픔은 전쟁으로 상처 입은 이들의 것이지만 어디 그뿐이었을까. 피해자가 아니더라도 저 불타버린 촉석루처럼 전 국토를 물들인 전쟁의 비참함이며 죽어간 이들을 지켜보아야 했던 모든 사람들의 이야기였다. 붉은빛으로 타오르는 들소의 눈빛에 어린 저 푸른 슬픔은 아마 화가 이중섭이 부르는 진혼의 노래인지도 모르겠다. 그러므로 이 작품은 들소의 초상이자 화가의 초상이며 또한 전쟁을 겪어야 했던 모든 사람의 초상 바로 그것이었다.

조정자는 「이중섭의 생애와 예술」에서 "이 작품은 박생광 개인전 때 중섭이 진주에 와서 기념으로 그려주고 간 것이다"[119]라고 기록했다. 그런데 1972년 현대화랑 이중섭 작품전 때 제작 연대를 '통영 시절'로 바꿔버려 혼선을 빚기 시작했다. 또 박생광이 소장하고 있던 이 작품은 1971년 조정자가 조사할 때 양병식梁秉植의 소장품, 그다음 해인 1972년 현대화랑 이중섭 작품전 때는 박종한朴鍾漢 소장품으로 숨 가쁘게 바뀌고 있어서 더욱 혼란스러워질 수밖에 없었다. 하지만 조정자의 조사 결과를 수정해야 할 사유가 없는 한 이 작품은 진주에서 제작해 박생광에게 준 작품이다.

진주에게 이중섭은 잠시 스쳐간 손님에 지나지 않았지만 그 손님이 그저 흐르는 바람이 아니었던 까닭은 오직 이 〈진주 붉은 소〉 때문이고, 그 작품이 20세기 미술사상 가장 특별한 작품으로 평가받고 있기 때문이다. 이중섭이 진주에 간 까닭은 그러니까 오직 이 진주眞珠처럼 영롱한 보석, 붉

* 1932년 윤희순은 당시 향토색을 논의하면서 다음과 같은 글을 남겼다. "조선에는 유명하게도 청명淸明한 대공大空이 있으며 붉은 언덕의 태양을 집어삼킬 듯한 적토赤土가 있지 않은가?"(윤희순, 「제11회 조선미전의 제현상」, 『매일신보』, 1932년 6월 1~8일) 이처럼 '붉은 땅', '적토', '황토'는 당시 향토색의 상징 기호였고 한국전쟁 이후에도 오랜 동안 그렇게 인식되어왔다(최열, 「조선미술론의 성장 과정」, 『한국근대미술비평사』, 열화당, 2001).

은 소를 남기기 위해서였던 거다.

이중섭은 1954년 6월 초순 상경했는데 그 뒤 6월 25일에 개막한 6·25 4주년 기념 제6회 대한미술협회전에 이중섭과 박생광이 나란히 출품*하는 것으로 보아 진주에서 더 머물 수도 있었지만 저 대한미술협회전을 계기 삼아 상경을 서두른 것이다.

허종배, 이중섭을 찍다, 걸작을 남기다

1967년 10월호 『공간』에 〈이중섭 모습 04—담배 불 붙이는 이중섭〉이 처음 발표되었다. 또 이 사진은 "이중섭, 1954년, 진주에서 허종배許宗培 촬영"[120]이란 설명문과 함께 1972년 3월 현대화랑에서 간행한 『이중섭 작품집』 속표지에 실렸고, 1979년 4월 한국문학사 발행 『대향 이중섭』 속표지에도 되풀이 게재되었다.

이러한 반복으로 말미암아 이중섭의 모습은 담뱃불 붙이는 그 사진의 형상으로 기억되었다. 하지만 사진을 되풀이해서 사용했기 때문에 그 모습이 이중섭을 대표하는 형상으로 자리 잡은 것만은 아니었다. 요체는 조형성이다. 불 붙이는 순간에 집중하고 있는 시선의 방향과 두 손의 표정이야말로 보는 이로 하여금 도저히 눈길을 뗄 수 없도록 끌어당기는 마력을 발휘하고 있다. 통쾌한 이마와 선이 굵은 눈썹에 올곧은 콧날, 매끄럽게 흘러내리는 뺨과 적절한 광대뼈에 적절한 콧수염은 매력에 넘치는 중년의 생김생김이요, 뒤로 넘긴 머리가 어딘지 더벅머리 자유로움을 표상하고 남의 담배를 빌려와 불을 옮겨 붙이는 조심스러운 두 손의 표정은 긴장감은 물론 사람과 사람 사이 인연의 끈을 상징하고 있다. 한마디로 긴장감 넘치는 시선 집중과 빼어난 순간 포착이라는 두 가지 요소를 완벽하게 구비한 걸

* 이 전람회를 본 최순우는 박생광의 출품작에 대해 "박생광 씨의 「촉석루」, 「설경」은 그 색채의 감각과 구도와 안정된 묵필이 가지는 효과 등을 살려 좋은 분위기를 내인 작품이었다"라고 평가했다(최순우, 「전통적인 격조와 높은 기품」, 『동아일보』, 1954년 7월 4일).

작으로, 20세기 인물 사진의 역사상 최고의 수준을 연출하고 있는 것이다.

이토록 탁월한 걸작을 제작한 허종배는 누구인가. 허종배는 1914년 7월 26일에 경남 삼천포 부농의 아들로 태어나 보통학교 시절 생일 선물로 사진기를 받고서 평생 사진으로부터 벗어날 수 없었다. 일본 나라奈良의 사진예술 전문학원인 오리엔트학원에서 수학하고 귀국해서 삼천포사진관을 개업했다. 한국전쟁이 한창이던 1951년 12월 21일부터 27일까지 부산 대도회다방에서 열린 사진동인전, 1952년 12월 12일부터 한국사진작가협회 창립기념전에 출품했다. 허종배는 평생 부산과 경남 일대를 무대로 활동한 인물이며 가난을 벗 삼은 사진작가로, 그가 별세한 장소는 대연동 못골 시장 안 작은 2층 다락방이었다. 특히 말년인 1984년에 만나 3년을 지속한 끝에 먼저 세상을 떠나버린 백혈병 소녀와의 애틋한 사랑은 전설로 남아 있다.[121] 1993년 8월 부산 동래구 금강공원 경내에 〈사진작가 독보 허종배 선생 기념비〉가 세워졌다. 비문은 설창수가 지었다.

흥미로운 사실은 부산의 허종배가 왜 1954년 5월 진주에서 이중섭을 찍었는가 하는 것이다. 당시 진주 출신 사진작가 김종태金宗泰, 박근식朴根植이 있었고, 이들은 한국사진작가협회 회원으로 허종배와 더불어 회원전에 출품하는 동료였다.[122] 그런 까닭에 고은은 허종배가 "부산에서 이중섭을 맞이했다"면서 "중섭을 각별하게 숭배하고 있는 허종배"라고 기록했다.[123] 허종배의 기념비 비문을 박생광의 벗이자 진주농업학교를 졸업한 시인 설창수가 쓴 데서 짐작할 수 있는 것처럼 허종배는 사진기를 들고 경남 일대를 누비던 이였고, 마침 이중섭이 5월 말 진주 카나리아다방에서 개인전을 열던 시점에 합류했기 때문에 이중섭을 촬영하는 행운을 거머쥘 수 있었다. 불후의 명작은 이렇게 탄생했던 것이다.

"일본에 가는 것을 찬성해주시오"

1954년 1월 7일자 편지 「새해 복 많이 받았소?」에서 이중섭은 일본행에의 의지를 강력하게 피력했다. 야마모토 마사코가 가족의 반대를 이유로 이중

섭에게 일본행 연기를 요구했음에도 이중섭은 그렇게 연기해봤자 '모든 게 끝장날 따름'이라고 거절하면서 자신의 일본행이 야마모토 마사코 가족에게 짐이 되지 않을 것이라고 설득했다.

좁은 방 한 칸에 두어 달 먹을 식비만 있으면 내 힘과 노력으로 하루 한 끼나 두 끼 먹고도 생활을 시작할 수 있소. 어떤 노동이라도 할 거니 염려하지 말고 내가 가는 일에 찬성해주시오.[124]

심지어 이중섭은 "당신들 곁이라면 하루 종일 노동하고 밤에 한두 시간만 제작할 수 있어도 충분하오"라고 했다.

아고리도 사나이오. 일할 때는 노동이라도 사양 않고 열심히 일할 거오. 처음은 페인트집의 심부름꾼이라도 괜찮소.[125]

그리고 "일주일에 한 번쯤 당신들 곁으로 가서 같이 만나고 돌아오면 그것으로 흡족하오"라고 하면서 "안심하고 나를 환영해주시오"라고 연이어 하소연하고 있다. 하소연만이 아니라 '헤어지는 것밖에 없다'고 협박하는가 하면 '사랑하는 남편이 간다는데 가족들의 눈치만 살피느냐'고 호통을 치기도 하면서 다음처럼 독한 발언도 서슴지 않았다.

선량한 우리 네 가족이 살아가기 위해서는 필요하다면 남 한둘쯤 죽여서라도 살아가야 하지 않겠소.[126]

이어서 "제주도의 돼지 이상으로 무엇이건 먹고 버틸 각오가 되어 있소"라고 다짐하는 가운데 "돼지 이상으로 배짱을 두둑하게 가져야 한다"고 권유하고서 들소며, 발레리의 시까지 동원했다.

우리들의 새로운 생활을 위해서만 들소처럼 억세게 전진, 전진 또 전진합시다. 다른 것은 모두 무無로 끝날 뿐이오. 발레리 시의 한 구절처럼 '지금이야말로 굳세게 강하게 살아가지 않으면 안 될 때요.'[127]

이러한 자신의 하소연, 협박, 천명 그 모든 말에 대하여 이중섭은 다음처럼 함축해 표현했다.

아고리의 피투성이가 되어 부르짖는 이 마음의 소리[128]

야마모토 마사코는 1953년 12월 8일자 편지에서 남편 이중섭에게 자신이 처한 '곤란한 입장'을 설명하고, 일본에 오는 일을 '연기해보라'고 권유했다. 야마모토 마사코의 가족이 반대하고 있으므로 '조건이 좋아질 때까지 기다려달라'는 것이었는데 이중섭의 생각은 달랐다. 이런 아내의 편지를 받고서도 "날마다 마음이 무거워서 오늘까지 답장을 쓰지 못"하고 있었다. 그래서 이중섭은 새해 첫 편지인 1954년 1월 7일자 「새해 복 많이 받았소?」를 다음과 같이 시작했다.

올해도 또 혼자 쓸쓸하게 새해를 맞아 매일같이 어둡고 공허한 기분이오.[129]

연기를 하다니, 그렇게 미뤄봤자 서로의 불행만 초래할 뿐 "모든 것이 다 끝장이 나버릴 거요"라며 자신의 일본행을 찬성해달라고 요구하고서 다음처럼 썼다.

이번 일이 잘되든지 아니면 수속을 밟아 당신들이 빨리 이리로 오든지, 그 어느 쪽도 안 된다면 서로 헤어지는 것밖에는 길이 없겠소.[130]

한 해 전인 1953년 5월 중순 야마모토 마사코가 우표 값이 없어 편지를

쓸 수 없다고 하자 이중섭은 "불쾌"하다며 "그만두시오"[131]라고 단호히 말한 적은 있지만 기껏 편지를 그만두라는 뜻에 지나지 않는 것이었다. 하지만 '헤어지는 것밖에는 길이 없다'고 하는 이번 편지는 그때와는 비교조차 할 수 없는 것이었다. 나아가 장모에 대해서도 다음처럼 썼다.

어머님께도 모든 것을 통사정하고 이번에도 또 안 된다면 두 번 다시 안 간다고 말씀해주시오.[132]

그래도 '그것이 안 되거나, 그러기 싫다'고 한다면, 이중섭으로서는 야마모토 마사코와 "불가불 피차에 헤어질밖에 없다고 각오하라"고 다시 한 번 강력하게 경고한 다음, '가족들의 눈치'를 더 이상 볼 필요가 없다고 했다. '연기에 연기를 거듭해서 결국 이겨내지 못한다면, 우리 서로가 어떻게 행복해질 수 있겠는가'라는 것이었다. 야마모토 마사코는 1954년 4월 27일자 편지 「나의 사랑하는 소중한 아고리」를 "마음에 맺힌 긴 편지 두 통 함께 보았습니다"라고 시작했다.

이제까지 이런 당신의 기분도 모르고 걸핏하면 거역하고 화를 내고 멋대로 굴어서 얼마나 당신을 실망시켰는지 그것을 생각하면 부끄러움과 미안한 생각에 쥐구멍이라도 찾고 싶습니다. 제 일만 생각하고 나쁜 것은 모두 당신의 탓으로 돌렸으니 말입니다. 죄송하고 미안합니다. 용서해주세요.
어리석은 남덕은 지금 이렇게 헤어지고 나서야 비로소 저 자신이 얼마나 당신을 필요로 하는지, 얼마나 깊이깊이 전신전령全身全靈을 다해 당신을 사랑하고 있는가를 절실히 깨달았답니다.[133]

몸과 마음을 다해 사과하는 내용으로 남편의 상황을 걱정하면서 식사 문제도 염려했다.

요즘의 식사 상태는 어떤지요. 역시 하루에 한 번 아니면 겨우 두 번 잡숫는 게 아닌가요? 너무나도 오랜 동안의 영양 부족과 그보담도 더 심각한 마음고생, 더구나 요즘은 마씨馬氏의 건으로 해서 한결 더 마음이 괴로우실 건데 그런 일로 해서 얼마나 심신이 고달프겠어요? 오직 그것만이 가슴이 메입니다. 걱정입니다.[134]

그런데 서적 무역 사업 실패 사건의 해결에 대해 야마모토 마사코는 결코 관심의 끈을 놓지 않았다.

요즘 내가 마씨 건으로 우울한 얼굴을 하고 한숨만 쉬고 있으니, 어머니가 아무리 걱정을 한다고 안 될 일이 되는 건 아니니[135]

그래서 어머니는 '바람도 쏘일 겸' 해안가 마을 구게누마鵠沼에 사는 친구 마부치馬淵의 집에 여행을 다녀오라고 하여 그곳에 다녀왔다고 했다. 그리고 남편 이중섭의 일본행에 대해 '기일 문제'라고 하였다.

이곳에 오시는 일은 기일 문제니까 언젠가는 해결이 되겠지요.[136]

이어서 야마모토 마사코는 이중섭이 일본으로 오면 다음과 같이 생활할 수 있을 거라는 계획도 세워보았다.

나는 당신이 오면 무엇이건 하지 않으면 안 되겠지만 구게누마의 그 친구가 몹시 일이 바쁘다고 하니 우리도 그리 가서 함께 했으면 좋을 상도 싶습니다. 겨울은 따뜻하고 여름은 시원하고 건강을 위해서도 아주 좋은 곳입니다.[137]

마부치는 남편이 박봉이어서 양재洋裁로 맞벌이하며 살아가는 친구로 야마모토 마사코는 이중섭이 오면 가족이 그곳에 가서 자신도 양재 일을 하며 살아갈 생각을 했던 것이다. 또 한 달 뒤인 1954년 5월 28일 편지「나

의 소중하고 사랑하는 아고리」에서 단아하되 간절한 마음으로 맞이를 준비하고 있음을 알려주었다.

당신이 이곳에 오시는 것은 역시 작년과 같은 무렵이 될는지요. 배는 언제든 탈 수 있는 것인지요? 또한 요전번 배는 너무나 작고 낡아 염려가 됐습니다만, 이번에 당신이 오실 때는 동경역까지 마중하러 가겠지요.[138]

남도와의 이별

1954년 6월 초순 진주를 떠나 서울로 향했다. 제주에서 1년, 부산에서 2년 그리고 통영·마산·진주에서 6개월이었으니까 꼬박 3년 6개월의 남도 시절이 끝났다. 그런데 진주에서 곧장 상경하지 않고 부산과 대구를 경유해 상경했다는 기록과 증언이 있다.* 하지만 이때 야마모토 마사코에게 보낸 편지의 발신지와 날짜를 생각하면 경유는 불가능한 일정이다. 그런 까닭에 이종석은 1972년 「이중섭 연보」에서 이중섭의 상경 경로를 통영, 진주, 서울이라고 정리해두었던 것이다.[139]

이중섭은 이곳 진주에서 박생광의 호의를 입고 있었으니까 좀더 머무를 수도 있었다. 하지만 박생광에게 6월 25일부터 시작하는 제6회 대한미술협회 전람회에 출품하라는 요청이 들어왔고, 이때 함께 있던 이중섭도 대한미술협회 위원 박고석으로부터 출품 권유를 받았기 때문에 상경을 서두른 것이다.

박생광을 비롯한 몇몇의 배웅을 받으며 이중섭은 진주역을 떠났다. 이

* 부산, 대구 경유에 대한 기록 및 증언은 첫째, 부산에서 '이중섭을 숭배하는 사진가 허종배, 고려민예사 주인'과 황염수, 남경숙 부부를 만났으며 여비를 허비했다는 것과 그다음 대구로 가서 구상, 최태응, 엄성관, 포대령, 김영환, 김충선을 만났으며 여기서 갈매기집, 석류나무집과 같은 술집을 다니며 특히 석류나무집 여자 신숙우申淑雨도 만났다는 내용이다(고은, 『이중섭 그 예술과 생애』, 민음사, 1973, 262~270쪽). 둘째는 "통영, 서울 등지를 한 1년 떠돌다가 54년부터는 대구에 피난해 있는 나에게 의탁해와 있었다"는 구상의 증언이다(구상, 「이중섭 그림 3점」, 『동아일보』, 1983년 8월 16일).

중섭은 차창에서 멀어져가는 박생광의 얼굴을 보면서 얼마 뒤 서울에서 열릴 대한미술협회 전람회 때 재회를 다짐했다. 그러고 보니 언제 다시 올 수 있을까. 진주며 마산, 통영까지 이 따스한 남도에 다시 올 수 있을까. 문득 통영 시절 그 사람들이 불렀던 노래가 귓가에 들려왔다. '세상살이 막심하여 옥난간에 베틀 차려'로 시작하는 통영 「베틀가」 중에서도 다음이 유난한 대목이었다.

잉아대 삼형제
능금대 호로래비
강태공 띠를띄고
높은 봉 구경할 적

용두머리 우는양일
동지섣달 에기러기
짝을 잃어 짝 찾느라
벗을 잃고 벗 부르나[140]
_ 「베틀가」, 『충무시지』, 충무시지편찬위원회, 1987, 1497쪽.

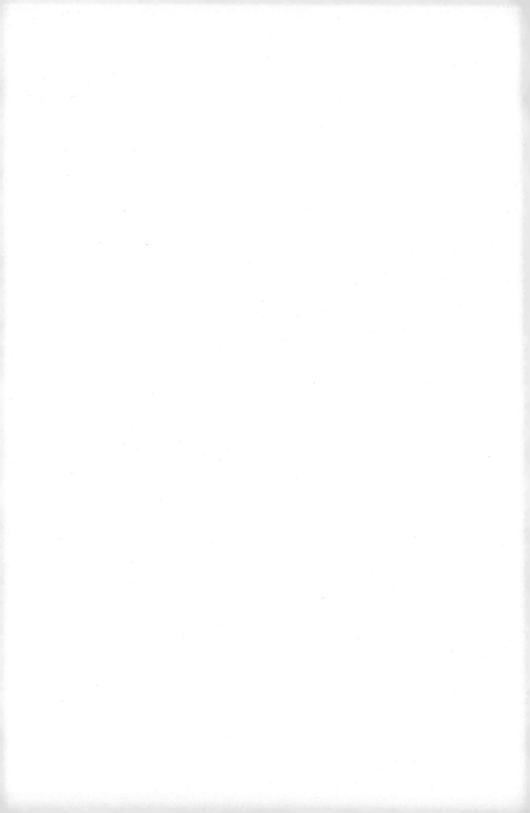

06

서울 · 대구

1954 하−1955 상

1955년 1월 미도파화랑에서 열린 개인전 당시의 이중섭. 「계간미술」제38호(1986년 여름) 게재.

남도에서 서울로

제6회 대한미술협회 전람회 참가, 외국 진출의 희망

진주에서 누린 짧은 행복을 뒤로하고 상경했다. 1954년 6월 초순의 일이다. 상경 직후 인왕산 자락 누상동樓上洞의 김이석을 찾아가 곁방살이를 하면서 6월 25일 열릴 대한미술협회 전람회 출품작을 준비했다.[1] 김이석은 평양 종로공립보통학교 동문 소설가로 지난해 1953년 환도와 더불어 부산에서 상경,『문학예술』[2] 편집위원과 성동고등학교 강사로 나가고 있었다.

이중섭이 상경하기 몇 달 전인 1954년 3월 대한미술협회는 8차 정기총회를 개최하고 임원 개선을 꾀하였는데 이때 분란이 있었다. 총회에서 부위원장에 이종우, 도상봉이 선출되었는데 문제는 서울대학교의 장발이 탈락한 데서 발생했다. 이에 따라 서울대학교 교수 및 학생들이 대거 출품하지 않았고, 따라서 계획했던 5월에 열지 못하고 한 달이나 미룰 수밖에 없었다.[3]

상황이 이러했으므로 협회 임원들은 한 달 동안 서울대학교와 관련이 없는 화가들에게 출품을 독려하였다. 진주에 머물던 이중섭에게도 당시 협회 위원의 한 사람이었던 박고석이 연락하여 출품을 권유했다. 이에 따라 이중섭은 박생광과 더불어 상경하여, '소', '닭', '달과 까마귀'와 같은 소재로 작품을 제작하는 열의를 보였다. 이중섭은 1954년 6월 25일 직후 편지 「나의 가장 사랑하는」에서 다음처럼 자랑스러워했다.

6월 25일부터의 대한미술협회와 국방부 주최의 미전에 석 점(10호 크기의)을 출품했소. 모두 100호, 50호 크기의 작품들인데, 아고리의 작품 석 점이 제법 좋은 평판인 것 같소. 첫날에 아고리의 작품을 사겠다는 사람이 있어, 한 점은 이미 매

약買約이 되었다오. 미국 사람(미국의 예일대학 교수)이 아고리군의 작품을 칭찬하면서 자기가 모든 비용을 내어줄 테니 뉴욕으로 작품을 가지고 와 개전個展을 하라고 권해줍디다. 2, 3일 후 찾아가서 약속을 할 생각이오. 이번에 낸 작품이 평판이 아주 좋았으니까 서울에서의 소품전도 반드시 성공하리라고 친구들은 자기들 일처럼 기뻐하면서 하루빨리 소품전 제작을 시작하라고 권해줍디다.[4]

첫날 이중섭의 작품을 매약한 인물은 미국공보원장 슈바커였다.[5] 전람회가 끝난 다음 날인 7월 11일자 편지 「나의 소중한 최애最愛의 남덕 군」에서는 또 다음처럼 자랑을 했다.

대한미술협회전에 출품한 세 작품은 가장 좋은 평판을 받고 있소. 한국, 동아, 조선 세 신문에 아고리군의 작품이 최고 수준이란 호평이 실려 있소.[6]

1954년 6월 25일부터 7월 10일까지 경복궁미술관에서 6·25 4주년 기념 제6회 대한미술협회 전람회가 장발을 위시한 서울대 쪽의 불참 속에서 열렸다. 김병기는 전시평에서 이중섭의 〈소〉, 장욱진의 소품 〈소〉를 들어 화단에 유니크한 존재들[7]이라고 했고, 이경성은 「60대서 20대까지 총망라」에서 이중섭의 작품에 대해 '장욱진, 한묵, 정규, 윤효중과 더불어 '비사실풍'으로 분류하고서 다음처럼 평가했다.

비사실적 경향의 작품 중 이중섭 씨의 〈닭〉과 〈소〉는 참으로 좋은 작품이다. 자신 있는 대상, 세련된 색감, 그리고 높은 가치의 토운tone 등 내가 보기에는 이번 미협전 최고 수준인 동시에 수확인 것이다.[8]

"미협전 최고 수준이자 수확"이라고 평가했던 이경성은 뒷날 이때 이중섭이 출품한 작품에 대하여 다음과 같이 회고했다.

1954년 6월에 경복궁에서 열린 제6회 대한미술협회 전람회 당시 찍은 것으로 왼쪽은 손응성, 중앙이 이중섭이다.

그들 작품은 역시 괏슈를 사용한 10호 내외의 작품으로 색감이던가 조형에 있어 몹시 고귀한 정취를 간직하여 그의 예술이 무르익은 계절의 작품이었다고 할 수 있다.[9]

마찬가지로 박고석도 뒷날 이중섭의 출품작에 대해 다음처럼 회고했다.

뒤늦게 서울로 올라온 중섭 형의 54년 미협전에 출품한 〈소〉, 〈닭〉, 〈달과 까마귀〉 등에서 통영에서의 정진을 말해주었고 다듬어진 솜씨나 풍기는 열도에 있어서의 하나의 에포크epoch를 긋는 가작들이었다.[10]

대한미술협회전은 당시 심사를 통해 수상자를 배출했는데 피난지 부산에서 이중섭과 기조전을 함께했던 손응성이 〈소금 항아리〉로 대통령상을

수상했다. 이때 수상자는 박노수·박성환·이수재·박항섭·이희세·윤영자·박영환·문우식이었고, 시상식은 경복궁미술관에서 7월 20일 오후 2시에 문교부장관·국방부차관이 참석한 가운데 열렸는데 육군 정훈부장이 사회를 보고, 미술협회 회장은 격려사를 했으며, 참석자 모두 만세삼창을 하고서야 끝냈다.[11] 또한 국방부는 전시 작품 가운데 열일곱 점을 이승만 대통령이 구입했다고 밝혔다.[12]

이중섭은 수상하진 않았지만 연이어 기분 좋은 일이 생겼다. 개막 첫날 예일대학 교수인 미국 사람이 〈달과 까마귀〉를 매약했으며, 그 사람이 뉴욕에서의 개인전을 약속했기 때문에 편지를 통해 야마모토 마사코에게 자랑할 수 있었다.* 또한 전시 기간 중 출품작 〈소〉 또는 〈닭〉을 이승만 대통령이 구입해간 사실도 부산의 정치열에게 자랑했다. 7월 30일자 편지 「치열 형에게」에서 이승만 대통령이 7월 25일에 "미국 가실 때 제 작품을 사가지고 가셨습니다"라고 썼다.[13] 이승만 대통령은 이 작품을 미국의 아이젠하워 대통령과 각계 인사들에게 선물했다. 선물 때문은 아니었겠지만 이승만과 아이젠하워 양국 정상이 '유엔 방침 아래 한국 통일을 위해 노력하자'는 내용의 공동성명을 발표하는 일도 이어졌다.

손응성은 이번 전람회에서 대통령상을 수상했는데 1975년 「그림과 술로 맺은 우정」이란 글에서 이중섭과 어울리던 분위기를 다음과 같이 회고했다.

대통령상을 받았을 때, 이중섭은 나보다도 좋아하여 상장을 들고 다니며 술을 마셨다.[14]

* 이때 〈달과 까마귀〉를 국방부 정훈국장실에 근무하는 정훈국장 김종문이 구입했는데 뒤이어 미국공보원장 슈바커Scherbacher가 이 작품을 구입하겠다고 하여 다툼이 벌어지기도 했으며, 끝내 양보받지 못한 슈바커가 별도로 이중섭에게 다른 작품을 구입하였고 그 얼마 뒤 이 작품을 슈바커가 미국으로 가져가 샌프란시스코 아시아재단본부 화랑에 상설 전시했다고 서술했다(고은, 『이중섭 그 예술과 생애』, 민음사, 1973, 286~287쪽). 하지만 이중섭의 편지 내용으로 보자면 개막 첫날 예일대학 교수가 구입한 것이므로 김종문이 끼어들 여지는 없었다.

이승만 대통령이 제6회 대한미술협회전 작품을 구입해 미국으로 가져
간 사실 그리고 '미국 예일대학 교수가 칭찬하면서 자기가 비용을 부담하
여 뉴욕에서 개인전을 권유했다'는 사실[15]을 소개했으며, 심지어 이렇게 평
판이 좋으니 서울에서의 개인전 또한 성공할 것이라며[16] 들뜬 마음을 감추
지 않았다. 한 번도 가지 않았던 미국에서 개최할 개인전에 대한 동경심을
드러낸 것인데 이중섭은 자신이 이곳 고국을 떠나 외국, 일본으로 건너가
려 했던 까닭을 다음처럼 밝혀두었다.

한국에서도 제작은 할 수 있지만, 여러 가지 참고參考와 재료, 그 밖에 외국의 작
품을 하루라도 빨리 보고, 보다 새로운 표현을 하지 않으면 안 되기 때문이오.[17]

그리고는 자신은 두말할 나위 없이 조국 '한국의 화공'이라고 하면서 일
본으로 나가려는 자신에게 어떤 과업이 주어졌는가를 헤아려, 9월 말 편지
「나의 가장」에서 다음처럼 토로했다.

나는 한국이 낳은 정직한 화공으로 자처하오. 여러 가지 어려운 상황에 있는 조
국을 떠나는 것은— 더욱이 조국의 여러분이 즐기고 기뻐해줄 훌륭한 작품을 제
작하여 다른 나라의 어떠한 화공에게도 뒤지지 않는 올바르고 아름다운, 참으로
새로운 표현을 하기 위하여 참고하지 않으면 안 될, 여러 가지 일들이 있소. 세계
의 사람들은 한국 사람들이 최악의 조건하에서 생활해온 표현, 올바른 방향의 외
침을 보고 싶어하고 듣고 싶어한다는 것을 알고 있소.[18]

여기서 말하는 외국은 일본만을 가리키는 것은 아니다. 일본이라고 하
지 않고 굳이 '다른 나라'라고 표현한 것이며, 뉴욕에서의 개인전을 거론한
것을 염두에 두고 또 '세계의 사람들'이라는 표현에 유의한다면 일본을 거
쳐 미국으로 진출하고 싶어했던 게다.

❚ 전후 서울 풍경 ❚

1954년 6월의 서울은 황폐함을 극복하고 재건에 주력하던 시기였다. 또한 귀환하는 피난민과 농촌을 떠난 이농민의 대거 유입으로 1954년의 서울은 '인구 폭발'을 경험하던 무렵이었다.[19]

전쟁은 서울을 폐허로 만들었다. 1950년 6월 인민군, 9월 연합군, 1951년 1월 인민군, 3월 연합군이 반복하여 점령할 때마다 폭격과 전투, 특히 무차별 공중폭격으로 무너져내린 건물 파편이 널린 황량한 도시로 변하고 말았다. 1951년 6월 서울시장으로 부임한 김태선金泰善 (1903~1979)은 뒷날 「시정 5년」이란 글에서 당시 서울 시민 인구는 "5만을 헤아릴까 말까 하는 그야말로 무인지대나 마찬가지였다"고 하고서 다음처럼 회고했다.

사람 하나 만나기 어려운 위에 가끔 길거리에 만나는 사람이 있으면 우선 반가운 것이었다. 곳곳에 흙벽돌 밑에 시체가 묻혀 있어 혼자 거리를 걷기가 무서울 지경이었다.[20]

실제로 서울 인구는 1951년 1·4후퇴 때 대거 빠져나가 그 직후인 3월의 조사 때 13만 명으로 줄어 있었다. 한국전쟁이 발발하기 직전 1950년 4월 169만 명이었고, 10월에도 120만 명의 규모를 유지하던 거대 도시였는데 끔찍한 변화였다.

공공시설 및 도로, 주택을 비롯한 거의 모든 시설물이 극심하게 파괴되어 공장은 80퍼센트가 사라졌고 주택도 20만 호였던 것이 15만 호로 줄어들었으며 시장 또한 43개에서 31개로 축소되고 말았다.[21] 이러한 피해 규모는 전국 주요 도시 가운데 최악이었는데 파괴 건물의 70퍼센트, 피해 금액의 56퍼센트가 바로 서울의 몫이었던 게다.

서울시청은 부산에 내려가 있었는데 1951년 2월 연합군이 서울을 수복하자 서울시는 서울시행정건설대를 파견하여 구호사업을 전개했다. 이때 피난민 귀환 및 이주민 유입을 억제했지만 5월에 25만 명, 6월에 40만 명, 12월에 64만 명으로 계속 증가했다. 미국과 소련 사이에 휴전협정이 진행되는 가운데 전선은 소강 상태를 유지했으나 불안이 해소된건 아니었다. 그나마 정부가 서울 유입을 강력히 통제했기 때문에 1952년 12월 71만 명, 1953년 12월까지도 75만 명 선을 유지할 수 있었다. 하지만 이중섭이 상경한 1954년, 인구 억제 정책을 해제하였고 따라서 그해 말 무려 124만 명, 1955년 140만 명, 1956년 150만 명으로 전쟁 이전의 수준을 빠르게 회복했다.[22]

서울의 경우에는 피난민들의 귀환과 이농민들의 대대적인 유입으로 일자리 부족 문제가 오히려 더욱 심화되어, 실업 인구가 줄어들지 않았다. 1954년 4만여 명에 이르던 실업 인구는 1954년에는 피난민의 귀환으로 2배 이상 늘어난 9만여 명을 넘어섰고[23]

실업 인구를 포함하여 전후 서울의 가장 심각한 문제는 '대규모 도시 빈민층의 존재'였다. 전후 국민생활은 "호화와 극빈이란 양극단에서 영위"하고 있었는데 "기복 심한 물가정세 혹은 전란과 같은 환경을 이용하여 일약 거부가 된 사실이 허다하였다. 그 반면 또 하나의 극단인 궁핍생활에 신음하고 있는 대중"이 공존하는 난맥 상태였던 것이다.[24] 이 같은 양극단에도 불구하고 1950년대 전후 한국 사회 전반은 절대빈곤 상태였으므로 아직은 계층 간 분배 문제나 빈부 격차가 중대 문제로 부각될 만한 상황은 아니었지만 사회 전체의 풍경은 다음과 같은 것이었다.

중요 도시마다 외래 고급승용차의 홍수를 이루다시피 이해에 들어서 전국 중요 도시가 외래 사치품의 진열장화한 느낌을 준 반면, 농촌은 풍년기근이라고도 할 기현상을 이룬 것이 이해에 있어서의 도시와 농촌의 대조되는 현상이었다.[25]

전후 유럽 및 패전 직후 일본의 경우, 미국을 비롯한 해외 원조물자를 국가 재건의 기반을 다지는 데 집중함으로써 부흥의 토대로 활용하는 데 성공했다. 그러나 이승만 정부는 정책의 무능 및 부정부패의 탐욕으로 말미암아 효과를 거둘 수 없었다.[26] "경제기반의 취약성, 생산체제의 전근대성, 기업 규모의 왜소함, 경제질서의 혼란, 3차 산업의 불건전성, 비공식 생활 분야 종사자의 증가, 유통체제의 혼란"[27]이란 문제를 해결하기에는 너무도 무능했던 것이다.

1954년 김태선 시장은 '건설제일주의'를 내세우고 '수도재건방침 12개항'을 수립, 추진했지만 국가 재정난으로 예산의 절반도 집행하기 어려웠다. 파괴된 도로와 상수도 공사를 시작했지만 예산이 내려오지 않음에 따라 대부분 1955년으로 이월될 수밖에 없었던 것처럼 재해복구, 산업부흥, 교육진흥, 보건증진과 같은 사업이 모두 미흡할 뿐이었다.*

전후 이중섭이 살던 서울은 전국 어디나 마찬가지로 절대빈곤, 실업자 범람 외에도 "전쟁고아, 대도시에 떠도는 부랑아 등 아동 문제, 전쟁 미망인과 윤락 여성들을 포함하는 여성 문제, 도덕성의 문제, 생활고와

* 「수도재건방침 12개항」의 주요 내용은 도시구획 정리사업을 지속해나가는 한편 상수도 20만 톤 확장 공사, 남산공원과 북한산공원 설치 그리고 남대문, 동대문, 오장동 3대 시장의 현대화 사업 추진 같은 것이었고 특히 시립교향악단 및 서울시문화상 부활 그리고 보신각·남대문 개수와 단청, 사육신묘와 창경원 동물원 재건을 추진하는 내용이 포함되어 있었다 (「6·25동란기의 시정」, 『서울육백년사』, 제5권, 서울특별시, 1983, 137~150쪽).

윤리관의 와해에 따르는 범죄 문제"[28]로 몸살을 앓고 있었다.

더구나 서울은 생존 또는 좀 더 나은 생활을 위해 모여든 이주자들, 그리고 전쟁으로 인한 실향민들이 다수를 점하고 있어서 정신적으로도 안정되지 못한 상태였고 향토 문제라든가 전통적인 가치관 내지 윤리관이 와해되고 새로운 가치관은 확립되지 않은 상태에 있었다. 그 가운데서 많은 중요한 제도들이 갑자기 바뀌게 되고 서구, 특히 미국의 문화가 아직 그것을 걸러내어 흡수할 수 있는 기반이 형성되지 않은 우리 사회에 밀려들었다. 문화 유입의 통로들이 집중되어 있었던 서울은 이 새로운 문화를 가장 쉽게 받아들였고 그 영향 또한 가장 크게 받게 되었다.[29]

그림만을 그리는 나날

이중섭이 남도를 떠나 서울로 올라온 목적 가운데 가장 중요한 일은 개인전을 개최하는 것이었다. 제6회 대한미술협회 전람회 개막일인 6월 25일 직후 편지 「나의 가장 사랑하는」에서 이중섭은 자신의 개인전 계획을 털어놓았고 주위 동료들은 다음처럼 격려해주었다고 자랑했다.

서울에서의 소품전도 반드시 성공하리라[30]

하지만 계속 김이석의 곁방살이를 할 수 없는 노릇이라 생활과 제작을 아울러 할 수 있는 장소를 물색해야 했다. 편지에서 "방 얻느라고 매일같이 복잡한 시내를 헤매고 다녔더니 머리가 멍하니 안정이 안 되는군요"[31]라고 썼듯이 시내 이곳저곳을 돌아다녀야 했는데 놀라운 일이 일어났다. 원산 시절 친구로 당시 부산에서 머물고 있던 정치열鄭致烈이 다음처럼 호의를 베풀어온 것이다.

일주일 후에는 친구가 방 한 칸을 빌려준대요. 쌀값도 당해준다는 애깁니다.[32]

부산에 있는 정치열이 서울에 있다 부산으로 내려가면서 비워둔 서울의 집 이층 방을 이중섭에게 빌려주면서 동시에 생활비도 제공하겠다고 약속한 것이다. 이런 호의를 받아들인 이중섭은 대한미술협회 전람회가 끝난 다음 날인 7월 11일자로 야마모토 마사코에게 보낸 편지 「나의 소중한 최애最愛의 남덕 군」에서 다음처럼 일지 쓰듯 꼼꼼하게 상황을 알려주었다.

오늘 2시경 소품전의 작품 제작을 위해 친구의 집 이층으로 이사를 하오. 서울은 방 얻기가 힘들어 지금까지 고생을 했소만— 요행히 친구가 널찍한 자기 이층 방을 그냥 빌려준다기에 오늘 이사를 하오. 이번 이사를 하고 나면 꼬박꼬박 편지를 내리다.[33]

여기서 말하는 '소품전'은 얼마 뒤 서울에서 개최할 자신의 개인전을 지목하는 것이다. 그런데 이층 방 입주가 하루 이틀 늦어진 7월 13일자로 연기되었던 듯 7월 13일자 편지 「최애最愛의 사람 남덕 군」에서 "영진 군과 함께 친구가 빌려주는 밝고 조용하고 제작에는 안성맞춤인 훌륭한 집 이층으로 이사를 하오"라고 했고, 편지의 끝 부분에 자신의 주소를 써주었다.

서울특별시 종로구 누상동 166의 10
이중섭 선생
상기 주소로 답장을 보내주시오.[34]

* 문화재청은 2004년 2월 6일 종로구 통인동 154-10번지 집을 시인 이상의 집으로 등록문화재 88호, 그리고 9월 4일 종로구 누상동 166-10번지 단층집을 화가 이중섭의 집으로 등록문화재 86호로 지정하였다. 하지만 이상의 집은 원래의 집이 아니라 1933년에 허물고 다시 지은 집이며 이중섭의 집도 그 단층집이 아니라 한 집 건너 옆집의 이층 양옥집이었다는 지적이 나옴에 따라(유석재 기자, 「그곳은 이중섭의 집이 아니었다」, 『조선일보』, 2008년 5월 20일) 문화재청은 지정해제 조치를 취하였다.

그렇게 입주한 이층집은 김이석의 집과 같은 누상동이었다. 누상동 166-10번지라면 2013년에 바뀐 주소로 '옥인6가길 44-5'인데 지금은 그 흔적조차 찾을 수 없을 만큼 복잡한 주택가 골목길로 바뀌고 말았다. 누상 공영주차장 출입구 맞은편 골목길 계단으로 내려가서 왼쪽 가파른 골목길로 파고드는 단독주택이 바로 그때 그 집터다.* 주차장을 기준으로 남쪽엔 배화여자대학교가 훤히 보이고 북쪽으로 약간 솟은 고갯길을 넘으면 곧장 수성동 계곡이 나오는 곳이다. 이곳에 연립주택이 빼곡히 들어서고 말았지만 누상동은 누하동과 더불어 인왕산 아래 아름다운 하나의 동네였고 또 광해군 때 미완의 인경궁仁慶宮이 있던 곳이어서 조선시대에는 누각동樓閣洞이라고 불렸던 지역이다. 이중섭의 누상동 시절을 박고석은 다음처럼 회고했다.

환도 후의 서울 살이에서 중섭 형은 어떻게 하면 그림을 그릴 수 있을까 그것만을 생각했고 또 그림만을 그리는 나날이었다. 누하동에 있는 고향 친구 정치열 씨 방을 빌려(정씨는 직장관계로 재부在釜 중 중섭한테 전체를 빌려주었었다) 제작에만 있는 힘을 다 했었다.[35]

▌정치열 형에게 ▐

이중섭은 원산 출신의 친구 정치열의 집에 입주한 지 보름 만인 7월 30일 한 통의 편지를 썼다. 할머니, 아들, 손자 3대가 온전하게 생활하는 정치열의 가족을 부러워하면서 북녘에 두고 온 어머니를 생각하는 가슴 저린 슬픔이며, 사람답지 못한 자신의 생활에 대한 서글픔이 짙게 풍기는 이 편지는 견딜 수 없는 사모곡이기도 하고 고향 땅을 그리워하는 향수곡이기도 하다.

받는 이: 부산시 동대신동 3가 1342번지 4반 정치열 아형雅兄

보내는 이: 서울 누상동 166의 10 제弟 이중섭[36].

치열 형. 편지 반갑게 받았습니다. 무엇보다 무사히 가신 것 기쁜 일임니다. 어머님, 아주머님, 애기들, 치호 형 아들—. 몸 깨끗하실 줄 믿습니다. 형은 행복하십니다. 좋은 어머님을 모시고 아주머님과 함께 애기들을 다리고— 맘껏 삶을 즐겨주십시요. 북에 계신 제 어머님은 목이 쉬시여서 힘든 목청으로 제 족하들 이름을 부르고 계신지, 맘이 무죽해집니다요.

치열 형. 제가 할 수 있는 것은— 멀리 계신 어머님 앞에 드릴 수 있는 정성正誠은 그림 그리는 것뿐입니다. 절반은 살아온 우리들이— 나머지 절반 사람답게 살고 싶습니다.

친형님같이 지도하시고 돌아보아주시는 형에게— 항상 감사합니다. 수일 전부터 조곰씩 그리고 있습니다. 그새 서울 와서 줄곳 노랏더니— 아직 맘이 완전이 까라안지가 안씁니다.

3, 4일 전에 동경서 남덕南德한데서 편지가 왔씁니다. 잘 있다 하오니 치열 형께서도 기뻐해주십시요. 아주머님하고 치열 형하고 언마나 행복하심니까. 원산에서 최상복崔相福 형도 생각남니다. 죽지 않고 살아 있어주엇으면 머리가 히여서라도 맞나 같이 살 수 있겠지요. 이창옥李昌玉 형은 아직 깽깽이를 케는지요. 술 마시면 형과 나를 생각할까요. 그 착한 창옥 형의 늙으신 모친께서도— 수일 전에 집문에— 편지 받는 함 만들었씁니다. 형이 와보시면 웃으실 것입니다. 〔166의 10. 이중섭에게 오는 편지는 이 함에 넣어주시요〕라고 써 부첫뜨니— 편지 잘 옴니다.

1954년 7월 30일 이중섭은 원산 출신 친구 정치열에게 편지를 보낸다. 할머니, 아들, 손자가 함께 살고 있는 정치열의 가족을 부러워하는 내용의 이 편지는 이중섭의 사모곡이자 향수곡이기도 하다.

3, 4일 전부터 뒷산에 올라 숲 속을 찾아 혼자 목욕을 합니다. 어서 선선해지기 전에 오시여서 같이 목욕 안 하실넘니까.

형하고 아주머님하고— 찍은 사진이나— 한 장 보내주시구려. 보고 싶지 않을지 모루나—히히— 주인 부처를 벽에다 모시고— 아츰마다 감사함니다. 주인님— 인사를 드려야지요. 저도 사진을 부치겟씀니다. 집 잘 직히나— 웃고 보시라고요.

어머님, 아주머님, 치호 형, 문안의 인사 전해주십시요.

이중섭 올림.

내내 몸 튼튼하시여서 편지 주십시요. 아주머님— 정치열 선생— 만

세— 오늘— 사무실에 나가보겟씀니다. 안심하십시요. 이 대통령이 미
국米國 가실 때 우리 작품을 사가지고 가셧씀니다.[37]

『저격능선』의 표지화, 『한국일보』의 삽화

육군본부 군정업무軍政業務에 종사하고 있던 시인 김광림 중위가 이중섭과
재회했다. 1947년 12월 원산에서 이별한 뒤 7년 만의 해후였다. 1954년 8
월 무렵이었다. 김광림은 「나의 이중섭 체험」이란 글에서 이 만남을 다음
처럼 기록했다.

이중섭이 혼자 누상동에 머물러 있을 때였다. 군에서 휴가차 나온 나에게 황모씨
가 나타나 그에게 안내했다. 7년 만의 해후였다.[38]

김광림이 목격한 누상동 이중섭의 집 풍경은 다음과 같은 것이었다.

늦은 가을이었던 것으로 기억한다. 그가 기거하는 이층 다다미방은 스산했다. 가
구도 침구도 없이 슬리핑백sleeping bag 하나로 딩굴고 있었다. 웅크려 사는 생활
인데도 호박덩이를 하나 크게 그려놓고 '얼마나 편한 자세냐!' 하며 좋아했다. 프
랑스 작가 발자크가 궁핍할 때 먹을 것이 없으면 밥상 위에 먹고 싶은 것을 그려
놓고 먹는 시늉을 했다는 일화가 생각난다.[39]

그리고 이중섭이 그리고 있던 작품 〈소〉를 목격했다.

루우즈rouge를 바른 듯한 자작自作의 황소 입술을 가리키며 금시 입맞춤이라도
할 듯이 '얼마나 예쁘냐!'고 했다. 소에 대한 우정이 무한히 드러나 보였다.[40]

김광림은 시인답게도 "그는 어릴 적부터 소를 좋아했고 끝내는 소를 자아의 화신으로 만든 듯하다"고 했다. 이뿐만 아니다. 김광림은 이중섭이 은박지를 요청했고 이에 따라 공급해주었다고 했는데 이때 그린 은지화는 모두 그다음 해인 1955년 1월 미도파화랑에 전시되었다.

나는 군에서 외출 나올 때 양담배 은박지를 모아 가지고 그를 찾았다. 그가 원했기 때문이다. 그는 삭막한 가우假寓에 틀어박혀서 무엇이든 표현이 가능한 스페이스space만 있으면 그렸다.[41]

홍익대 미술학부에 재학 중이던 문우식은 누상동 집에 출입하며 거의 함께 살다시피 했다. 문우식이 본 누상동에서의 이중섭은 주로 소를 그리고 있었는데 문우식은 박서보와 함께 미군부대로 들어가 초상화를 그려주고서 번 돈으로 물감을 구해다 주기도 했다. 이때 문우식이 졸업 작품으로 〈자화상〉을 그리자 이중섭은 "야수파가 오고 있다고 좋아했다"*는 것이다.

김광림은 육군본부에 근무하고 있었는데 상관인 문중섭文重燮(1924~1996) 대령의 부탁을 받았다. 백마부대 예하 통일부대 2572부대장인 문중섭은 자신이 집필한 전투 수기 출판을 부하 김광림에게 위임하였다. 원산 출신 김광림 중위는 고향 선배 화가 이중섭에게 이 책의 표지 장정을 부탁했다. 문중섭도 평양 출신이었으니 세 사람은 모두 동향인 셈이었다.

문중섭의 참전 수기 『저격능선』狙擊稜線[42]은 강원도 철원 땅 저격능선을 지칭하는 제목으로 그 저격능선 전투는 다음과 같이 처절한 것이었다.

저격능선 전투(1952년 10월 6일~11월 25일) 저격능선은 백마고지와 더불어 '철의 삼각지대'를 연하는 동측 요충으로서 적의 주요 거점인 오성산으로부터 남쪽으로 흐른 능선이다. 국군 제2사단은 주 저항선을 이곳에 확보하고 적의 거점인

* 문우식의 증언을 그의 딸인 문소연으로부터 2013년 11월 28일 전해 들었다.

오성산을 위협하였다. 중공군 제15군의 45, 29사단과 제12군의 31, 32사단 등 네 개 사단과 국군 제2사단 사이에 43일 동안 42회의 공방전이 벌어졌으며 전투는 백병전으로 일관했다. 이 저격능선 전투 말기에서 적은 매분 280여 발의 포탄을 퍼붓는 등 치열한 전투가 벌어졌다. 평양을 빼앗기는 한이 있어도 오성산은 내놓지 못하겠다는 구호를 내걸 만큼 중요한 오성산의 관문인 저격능선은 결국 국군에 의해 지켜졌다. 적 사살 7,051명, 부상 7,591명. 사단장 정일권.[43]

저격능선은 조선민주주의인민공화국 땅인 오성산五成山[44] 앞 길목으로 단장의 능선, 피의 능선과 더불어 워낙 유명한 격전지여서 휴전 이후 해마다 6월이 오면 모든 언론이 약속이나 한 듯이 참전군인 회고나 지역 탐방 기사를 내보내곤 했던 곳이다. 저자인 문중섭은 1953년 7월 18일 저격능선상으로 침입해 들어온 적을 방어한 공로로 을지훈장乙支勳章을, 1954년 6월 9일에는 금성을지훈장을 받은 전쟁영웅이었으며 휴전 뒤 사단장, 국방대학원 원장을 역임하다가 육군 소장으로 전역했다. 이렇게 군인 시절을 마감한 문중섭은 현대시인협회, 한국참전시인협회, 한국전쟁문학회 회장으로 활동하면서 시집『이름 없는 꽃』, 시나리오『판문점』과 같은 저서들을 발표했다. 이중섭은 표지에 실을 그림만 그린 게 아니라 아예 표지 장정까지 맡아〈피 묻은 새〉도00를 그려주었다. 이때 일에 대해 김광림은 다음처럼 기록했다.

처음 그는 피 묻은 새가 산 위를 날아가는 것을 그렸다. 하지만 나는 선뜻 받아들이지 않았다. 용맹을 상징하는 것이 군인 기질에 맞을 것 같아서였다. 피 묻은 새는 평화가 파괴된 처절감은 있지만, 터치가 서정적이어서 어떨까 싶었다(이 그림은 후에『자유문학』표지에 쓰였다).[45]

처음 제작한 이 작품은 온몸에 상처 입은 비둘기가 어두운 밤하늘을 배경으로 날고 있지만 한쪽 날개가 처져 있어 추락 직전의 위기감을 주는 모

습이다. 그래서 사용하지 않았다가 이중섭이 별세한 뒤인 1957년 9월 『자유문학』 표지화로 사용했다. 이때 편집자들은 작품에서 테두리 선을 없애고 색감을 손질해서 부드러운 느낌을 강조했다.

그는 다른 것을 더 그렸는데 말을 탄 기사가 피 묻은 칼을 휘두르는 것이었다. 앞발을 든 말과 칼을 높이 쳐든 기사가 한 동체인 그로테스크grotesque한 그림이었지만, 이것을 받아다 르포reportage의 표지화로 사용했다.[46]

좀더 강렬한 인상을 부여한 작품 〈칼 든 병사 1〉도04이 『저격능선』의 표지화로 채택되었다. 상반신은 인간의 몸, 하반신은 말의 모습을 지닌 켄타우로스가 칼을 드높이 치켜들고 환호하는 장면이다. 물론 이 켄타우로스도 저 앞의 피 묻은 새처럼 피투성이 영웅의 모습으로 묘사했다.

그런데 〈피 묻은 새 1〉과 〈칼 든 병사 1〉 사이에는 놀라운 비밀이 숨겨져 있다. 먼저 거절당한 〈피 묻은 새 1〉에 등장하는 비둘기는 기독교의 구약성서 「창세기」편 노아의 방주에 등장한다. 노아가 날려 보낸 비둘기가 올리브 나뭇가지를 물고 돌아와 대재앙이 끝났음을 알려주었기에 이때부터 비둘기는 안전함과 평화로움 또는 예수가 세례받을 때 등장하고 있으므로 하늘의 계시를 전해주는 전령으로서 희망을 상징하는 새가 되었다. 하지만 이중섭은 이 새를 올리브 나뭇가지는커녕 온몸을 피투성이로 묘사함으로써 상처뿐인 평화와 전쟁의 참화를 은유했던 것이다. 은유를 알아채지 못한 김광림은 단지 용맹스럽지 못하다는 이유로 거절했다. 그래서 이중섭은 매우 용맹하기 이를 데 없는 반인반수半人半獸 종족을 등장시킨 〈칼 든 병사 1〉을 그려주었다. 이 그림을 받아든 김광림은 '기괴'하지만 용맹스러웠으므로 수용했다. 그런데 사실은 김광림의 뜻과 달리 〈칼 든 병사 1〉의 내력은 용맹이라기보다는 야만을 그린 것이었다. 저 반인반수 켄타우로스는 제우스의 누이인 헤라와 탐욕에 넘치는 익시온 사이에서 태어난 반인반수 종족인데 난폭해서 평판이 좋지 않았다. 오랜 세월 동안 화가

원산 후배 시인 김광림의 부탁으로 이중섭은
1954년 9월 출간한 문중섭의 참전 수기 『저격능
선』의 표지화를 그렸다. 처음 그린 그림은 〈피 묻
은 새 1〉이었으나 김광림이 받아들이지 않아 〈칼
든 병사 1〉을 다시 그렸다. 〈피 묻은 새 1〉은 이중
섭 사후인 1957년 9월 『자유문학』의 표지화로 사
용되었다. '칼 든 병사'는 다른 책의 표지에 다시
등장한다. 1955년 11월에 출간된 『영문』 13호가
그것으로 유사 도상이다.

들이 즐겨 그렸던 소재인데 〈비너스의 탄생〉[47]으로 유명한 보티첼리Sandro Botticelli(1445~1510)의 〈팔라스와 켄타우로스〉[48]가 가장 유명하다. 지혜와 전쟁의 여신 팔라스Pallas가 켄타우로스의 머리를 움켜쥐고 있는 장면으로 켄타우로스의 폭력성을 제압하는 주제의 그림이다. 결국 켄타우로스 일족은 사납고 야만스러워 대부분 헤라클레스에게 죽임을 당하고 말았다. 이렇게 보면, '칼 든 병사'는 자유와 평화의 수호자상이 아니라 난폭하고 야만스러운 켄타우로스 종족을 그림으로써 상처뿐인 승리와 그 야만스러운 전쟁광의 폭력성을 은유한 것이다. 처음 청탁받은 이중섭은 상처받은 평화를 주제로 전투 수기『저격능선』의 의미를 살려내려고 했지만, 이를 거절당함에 따라 거꾸로 야만과 폭력의 전쟁광을 형상화하는 쪽으로 가버리고 말았다. 그러니까 저 전투 수기『저격능선』은 그만 전쟁광의 이야기로 바뀌고만 것이다.

『저격능선』 표지에 실린 인쇄본 〈칼 든 병사 1〉과 따로 전해오는 낱장본 〈칼 든 병사 3〉도05은 전혀 다른 그림이다. 두 작품을 비교해보면, 인쇄본 〈칼 든 병사 1〉이 보여주는 붓질의 활달함이나 구도의 역동성, 켄타우로스 자세의 유연성, 동작의 긴박감과 배경을 이루는 밤하늘·산·달, 켄타우로스 사이의 공간감은 놀라우리 만큼 빼어나다. 하지만 낱장본 〈칼 든 병사 3〉은 구도부터 다르고 배경의 채색 붓질, 선묘의 운용을 비롯한 모든 면에서 놀랍도록 지리멸렬하다. 기교마저 부족한 상태에서 붓을 마구 휘두르는 모습이 연상되는 작품이다. 엉성하다는 것이다. 덧붙이자면 그로부터 한해가 지난 1955년 11월 영남문학회의 기관지『영문』嶺文 13호[49] 표지화에 〈칼 든 병사 4〉제7장 도20 가 등장하는데 물론 이것도 또 다른 작품으로 '칼 든 병사'의 유사 도상이다.

마찬가지로 〈피 묻은 새〉는 세 점이다. 1972년 현대화랑의 『이중섭 작품집』에 실린 〈피 묻은 새 1〉도01과 1979년 한국문학사의『대향 이중섭』에 실린 〈피 묻은 새 2〉도02 그리고 1980년 한국문학사의『그릴 수 없는 사랑의 빛깔까지도』에 실린 〈피 묻은 새 3〉도03은 다른 작품이다. 〈피 묻은 새 1〉

은 흑백 도판뿐이어서 확실하지는 않지만 활달함, 역동성, 유연성, 긴박감, 공간감의 모든 면에서 〈피 묻은 새 3〉과 비교할 수 없을 만큼 우월하다. 그러므로 세심한 관찰을 통해 빼어남과 엉성함이 공존하는 유사 작품 구별은 이중섭의 작품을 감식할 때 언제나 필요한 일이다.

1954년 8월 9일자 『한국일보』 4면, 문화면 상단 모서리에 인상 깊은 삽화가 실려 눈길을 끌었다. 이중섭의 『한국일보』 삽화 〈원자력시대 1〉도06이다.

이 도상과 유사한 낱장 그림이 두 점 있는데 1972년 현대화랑의 이중섭 작품전에 한 점이 나왔다. 이때 그 제목을 〈꽃과 두 애와 물고기〉라고 했다. 이렇게 한 까닭은 이 작품 〈원자력시대 2〉도07의 도상이 『한국일보』에 〈원자력시대〉라는 제목의 삽화로 발표되었음을 몰랐기 때문이다. 당시 「작품 해설」을 집필한 이구열은 다음처럼 서술했다.

〈꽃과 두 애와 물고기〉 해바라기 같은 큰 꽃나무에 두 애가 앉아서 낚시를 문 물고기와 놀고 있고, 그 위로 나비 한 마리가 날고 있다. 이중섭이 생전에 불심佛心이 매우 깊었던 점으로 미루어 이 해바라기를 불심의 연화좌蓮華坐로 생각하는 사람이 있다. 그렇다면 이 그림의 두 애는 극락세계에서 노닐고 있는 것이 된다.[50]

만약 『한국일보』 지면에 〈원자력시대〉라는 제목이 밝혀져 있지만 않았어도 이 해석은 정곡을 찌른 것이었을 게다. 하지만 '원자력시대'라는 이 표기로 말미암아 다른 해석이 필수인데, '장거리 폭격기를 보유'한 소련이 1954년 2월 14일 '미국 본토에 원폭 공격도 가능하다'고 호언하는 내용의 기사가 워싱턴발로 보도된 데서 보듯 원자력은 지구를 뒤흔들 만큼 주목의 대상이었다.

소련은 14일 동국同國이 미국에 원자탄 세례를 주고 북극 빙산 저편에 있는 기지로 돌아갈 수 있는 장거리 비행기의 거대한 일대一隊를 소유하게 되었다고 한다.

두 개 종류의 동 비행기는 총수 400대를 넘으며 그중의 일종은 미국제 'B36'보다 더 크다 한다. 그런데 400대를 넘는 이 비행기들은 전해지고 있는 바에 의하면 북부 구라파 및 북극해와 경계를 접하고 있는 '시베리아' 양 지방에 배치되어 있다 한다.[51]

이에 맞서 미국이 원자폭탄보다 한 수 위인 수소폭탄 보유를 과시하는 폭발 실험을 한다는 내용도 함께 언론에 보도되었다.

원자력 계획에 직접 관련하고 있는 몇몇 의원들은 '마샬' 군도에서 실시될 수폭 실험에 참가할 생각이라고 말하였는데 원자력위 측은 14일 말하기를 참가인 수 및 실험 시일에는 언급할 수 없다고 발표하였다.[52]

실제로 미국은 3월 1일 비키니에서 수소폭탄 실험을 강행했다. 이러한 경쟁은 지난 1953년 11월 18일 유엔정치위원회가 14개국 군비축소軍備縮小안을 채택했던 사실만이 아니라 난항을 거듭하고 있는 원자력 회담을 무색하게 하는 일이었다. 1945년 8월 6일 히로시마, 9일 나가사키에 두 차례 투하함으로써 제2차 세계대전을 끝낼 수 있었던 이 원자폭탄의 놀라운 위력은 양면을 가지는 것이었다. 전쟁을 일으켜 아시아 전역에서 1,000만 명을 죽음 속으로 몰아넣은 일본을 제압하는 승리와 환희의 도구이기도 했지만 일시에 20만 명을 죽음으로 몰아넣는 괴력의 도구로서 공포의 상징이기도 했던 것이다.

이중섭의 〈원자력시대〉는 바로 그와 같은 현실과 인식의 세계를 소재로 삼은 작품이다. 그리고 그 주제는 공포를 극복하고 평화를 추구하는 인류 공동의 목표에 맞춰져 있다. 하지만 무엇보다도 흥미로운 것은 구도에 있다. 원자폭탄이 폭발하는 순간에 발생하는 거대한 구름의 형상을 원용한 구도를 사용하고 있는 것이다. 아래서 치솟는 기둥과 중간에 피어나는 뭉게구름은 영락없이 원자폭탄 폭발 순간의 형상이다. 바로 그 구름 위에 나

비와 물고기와 두 아이가 천진하게 뛰어노는 것인데 이는 핵에너지를 군사무기가 아닌 산업연료로 전환하여 인류의 행복을 위해 사용해야 한다는 주장인 것이다.

그러므로 〈원자력시대〉는 두려운 대상의 모습을 활용하여 행복한 세계로 반전시키는 데 성공한 작품이다. 공포를 유희로 반전해버리는 재치야말로 세상의 모든 것과 자신의 이상을 융합시키는 범신론자인 이중섭이 할 수 있는 가장 간단한 일이기도 했다.

그 뒤 2006년 12월 서울옥션 경매에 또 한 점의 유사 도상 작품이 출현했다. 이 낱장의 작품 〈원자력시대 3〉도08은 도쿄로 보내기 위해 제작한 작품으로 하단에 "나의 남덕 씨, 야스카타 군, 야스나리 군입니다"라고 써넣었는데 1954년 8월 신문 삽화와 함께 그려서 도쿄로 발송한 것이다. 잎새의 초록과 꽃잎의 노랑이 싱그럽고 사물을 감싸는 파란색 윤곽이 화폭을 활력 넘치게 살려내고 있다. 흥미로운 사실은 1번과 3번 작품은 선이 막힘없이 매끄럽게 흐르면서 시원한 데 비해 2번 작품은 거칠고 어색하다는 것이다. 특히 복판의 연꽃 봉오리를 보면 앞의 두 작품은 꽃잎 배열이 단아하고 깨끗한 데 비해, 작품 2는 배열이 불규칙하고 조잡하다. 2번 작품은 1972년 작품전 출품 당시 유석진 소장품이었는데 유석진은 1955년 8월 26일 수도육군병원 입원 때 처음 만났고 10월 말 성베드루신경정신과병원으로 옮겨 12월에 퇴원할 때까지 주치의였으니까 이때 환자 이중섭이 의사 유석진에게 준 것일 텐데 1954년에 한꺼번에 1번, 2번, 3번 세 점을 그려서 그때까지 보관하던 것을 준 것 같지는 않다. 필력이나 구도에서 워낙 차이가 나기 때문이다.

최후의 절정

서울 시절의 교유 관계

홍익대학교 교수로 재직하고 있던 박고석은 이중섭보다 한 해 전인 1953년 3월 상경해 있었는데 뒤늦게 상경한 이중섭의 서울 생활을 다음처럼 기록했다.

쌀이 떨어지면 당시 가교사가 있었던 종로 장안빌딩 뒤 홍대로 튀어나오곤 했다. 필자나 김환기 형을 만났다.[53]

당시 홍익대학교 미술학부는 종로 화신백화점 뒤편 우미관이 있던 장안빌딩에 자리 잡고 있었는데 물론 윤효중이며, 김환기, 이종우도 함께 교수로 재직하고 있었다. 박고석은 뒷날 회고에서는 "서울에 올라와서 내가 홍익대에 나가고 있을 때도 그는 나와 거의 점심과 저녁을 같이했다"[54]고 하여 더 많이, 더 자주 만난 것으로 수정하기도 했다.

하지만 이중섭이 늘 이곳 종로만 왕래한 것은 아니다. 아주 가까운 낙원동 쪽으로 출입하고 있었다. 1954년 당시 인천시립박물관 관장을 사퇴하고 서울로 올라와 종로구 낙원동 매부 김근배 집에서 살고 있던 이경성은 이때 이중섭과의 만남을 다음처럼 회고했다.

마지막이 된 여섯 번째 이중섭과의 만남은 56년께 어느 여름날 저녁 낙원동에서였다. 낙원동 김순배 형의 집에서 만났는데 우리들은 거리로 나와 저녁식사를 하고 헤어졌다. 그때 이중섭은 몹시 초조하고 생활의 난조에서 오는 피로가 겹쳐 고민하고 있는 모습이 역력했다. 그 후 나는 단 한 번도 이중섭을 못 만나고 소문에 대

구에 내려갔다, 삼선동에 있는 병원에 입원했다는 등의 풍문만 들었을 따름이다.[55]

여기서 이경성은 기억의 혼란을 보이고 있는데 1956년 여름이란 시점은 청량리 뇌병원 및 서대문 서울적십자병원에 입원하고 있던 때이기 때문이다. 따라서 그때는 1954년 여름이다. 다만 1954년 여름이라면 이경성은 그다음 해인 1955년 1월 이중섭 작품전이 열리고 있던 미도파화랑에서 이중섭을 만났기 때문에 이 만남은 마지막이 아니라 순서상 다섯 번째 만남으로 수정해야 한다. 그러므로 1954년 여름 이중섭은 이경성과 만나는 가운데 낙원다방에 출입하는 화가들과 어울리곤 했다. 그 낙원다방파 명단은 다음과 같다.

남관, 김영주, 박고석, 정규, 이중섭, 임직순, 이규상, 김정배, 원계홍, 이규호, 문우식 등 많은 화가와 평론가 김병기, 그리고 정기용 등이 있었다.[56]

또 이중섭은 낙원동에서 명동으로 가는 사이 퇴계로 쪽 청동다방青銅茶房이며 명동 출입도 소홀히 하지 않았다. 자유아세아연맹 직원으로 환도와 함께 서울로 이주해온 아동문학가 장수철의 회고는 그 시절 이중섭의 명동 출입을 다음처럼 알려준다. 제주도 시절 인연을 맺었던 장수철은 신문로의 임시 사무실에서 퇴근할 때면 "마치 고향집을 찾아가듯이 명동 쪽으로 곧장 달려가곤" 했는데 '문학예술인들의 보금자리'와 같은 모나리자다방에 들르기 위해서였다.

처음에는 몇 사람 안 보이더니 날이 갈수록 인원수가 많아졌다. 인사를 나누기가 바쁠 정도였다. 제각기 대구, 부산 등으로 피난 갔다가 오랜만에 돌아와 다시 만나게 됐으니 기쁘고 반가울 수밖에. 조영암, 양명문, 공중인孔仲仁 (1923~1965), 조병화趙炳華(1921~2003)도 보이고, 오상순, 마해송, 최인욱崔仁旭(1920~1972), 이상노李相魯, 최정희 등이 보였다. 박영선, 박고석, 변종하,

이중섭 등 미술인들도 보였다.[57]

모나리자다방은 '수복 뒤 다시 문화예술계의 첫 근거지'가 되었다. 조병화는 "부산의 금강, 밀다원의 서울 친구들이 이곳에 다시 합류되어 아침부터 저녁 늦게까지 모나리자는 실로 서울의 문인 예술인들, 그리고 기자들의 시장바닥이 되었다"[58]고 했고, 백영수는 '유네스코 맞은편 골목에 있는 1층 7부 건물'에 자리한 모나리자다방을 다음처럼 회고했다.

모나리자는 하루가 다르게 사람들이 붐볐는데 얼마를 지나니 부산의 금강다방보다 더 많은 사람들이 모였다. 또 모나리자의 분위기는 전쟁의 끝남과 환도의 기쁨, 그리고 또다시 만나는 친지들의 얼굴이, 피난 시절의 어두웠던 금강과는 다른 활력이 있었다.[59]

고은은 이 시절 이중섭의 교유관계를 집약했는데 "종로 1가의 장안長安빌딩에 가교사가 있던 홍익대의 김환기, 손응성, 박고석 들을 찾아가서 그림에 먹일 밥을 얻었던 것이다. 그런 일이 아니라면 아주 황홀하고 혼란한 폐허 명동에 나갔다. 갓 생겨난 동방살롱, 돌체, 휘가로 등지와 그 일대에서 이름난 부산동그랑땡집, 몽마르트 등에 출몰"했다면서 함께 어울려 술마시는 사람들 명단을 다음처럼 열거해두었다.

이상범, 이종우, 윤효중, 장욱진, 박수근, 김경, 이진섭李眞燮, 황염수, 구상, 김종문, 정규, 조영암, 박태진朴泰鎭, 김광수, 박인환, 김이석, 한묵, 이봉상, 임긍재, 박연희, 이봉구, 이형호李炯鎬, 임만섭林萬燮, 이용상李容相, 오주환吳珠煥, 김환기, 차근호, 박고석, 그리고 김창렬, 김광림, 김충선, 김영환, 김서봉, 이일, 전봉건, 김수영, 천경자, 전숙희, 이명온[60]

1954년 12월 어느 날 밤 9시 모나리자다방에 있던 시인 이활은 눈을 맞

은 채 들어와 구석 자리에서 잠을 청하는 이중섭을 목격했다. 처음 대면하는 순간이었다. 그리고 얼마 뒤 몇몇 술꾼들이 들어와 이중섭을 둘러싸고 앉았다. 그들은 이활이 보기에 "이중섭 화백의 호주머니 먼지까지도 털어먹으려고 으슬렁으슬렁 거리어 들어 그의 곤한 잠을 깨운 늑대"들이었다.

대체로 공짜나 다름없는 이중섭 화백의 그림을 팔아 술을 마시는 엉터리 곡마단 흥행사들이 그의 주위의 울타리를 이루지 않았나 그렇게 보는 사람의 수가 날이 갈수록 꽤 늘어나고 있다.[61]

지친 나날들

부산에서 머물던 시절인 1953년 4월, 이중섭은 자신의 삶을 되돌아보았는데 그것은 "원산, 부산, 제주도까지 헤매면서 온갖 죽을 고비를 넘어온 대향과 남덕의"[62] 세월이었다. 부산을 떠나 통영에 머물던 1954년 1월 또다시 추억에 잠겨들었다. "제주도 돼지군처럼"[63] 살던 시절을 떠올리며 '억척'스럽게 살아나갈 다짐을 했다. 그렇게 지난날들이 추억으로 바뀌던 10월 어느 날 통영 친구들이 서울에 왔고, 그래서 이중섭은 "오랜만에 지난겨울의 일, 통영의 소식 등을 주고받으며"[64] 즐거워했다. 헤어져야 했던 숱한 고향 친구들을 떠올렸고 남아 있는 어머니도 떠올렸다. 원산 시절 친구 정치열에게 보내는 7월의 편지에서 이중섭은 가슴이 무거워짐을 느껴야 했다.

북에 계신 제 어머님은 목이 쉬시어서 힘든 목청으로 제 족하들 이름을 부르고 계신지, 맘이 무죽해집니다요.[65]

아내와 아이들을 떠나보낸 지 두 해, 천신만고 끝에 그곳으로 건너가 가족을 만난 지 한 해가 지난 1954년 8월 초순 어느 날 '잊을 수 없는 일본에서의 6일'을 떠올렸다.

히로시마로부터 동경으로 가서 꿈과 같은 닷새 동안을 보내고 온 일을 지금 생각하고 있소.[66]

월남 이후 지나가버린 "10년 동안을 허송하고 형제를 잃고, 몇 번이나 죽을 고비를 넘긴 지금"[67] 이 순간, 이중섭은 너무도 힘겨웠다. 10월 중순 편지 「한없이 상냥하고」에서 다음처럼 토로했다.

아고리는 너무 오랜 세월을 허송한 만큼 김빠진 나날의 생활에 아주 지쳐버렸소.[68]

1954년 6월 초 상경 이래 인왕산 기슭 누상동에서 마음을 가다듬고 개인전 준비를 위해 혼신을 다하던 저 추억의 나날은 이중섭의 시간에서 최후의 절정이었다. 인왕산 시절은 그러니까 이중섭에게 사람다운 삶의 회복을 향한 마지막 절규였다. 7월 30일 이중섭은 다음처럼 천명했다.

절반은 살아온 우리들이— 나머지 절반 사람답게 살고 싶습니다.[69]

7월의 이중섭은 아침저녁으로 인왕산 바위와 덤불, 냇물에 몸과 마음을 씻어내리고 있었다. 또 어떤 날 달 밝은 깊은 밤 몸을 씻고 바위산 마루에 올라가 달을 향해 마음을 다해 생활을 다짐했다.[70] 달빛 밝은 인왕산 밤길 오르기는 그치지 않았다. 끝내 읊은 그의 노래 「인왕산 달빛」은 사랑의 시편이다.

나의 상냥한 사람이여
한가위 달을
혼자 쳐다보며
당신들을 가슴 하나 가득
품고 있소[71]

그에게 이 시절은 "어떤 고난에도 굴하지 않고 소처럼 무거운 걸음을 옮기"[72]던 나날이었다. 바로 그 무렵 해후한 시인 김광림은 이중섭에 대해 "소를 자아의 화신"으로 여기고 있다면서 당시 이중섭의 시편「소의 말」을 기억해 기록해두었다.

맑고 참된 숨결
나려 나려 이제 여기에 고읍게 나려
두북두북 쌓이고
철철 넘치소서―

삶은 외롭고 서글픈 것

아름답도다
두 눈 맑게 뜨고
가슴 환희 헤치다[73]

　그런데 이 시편「소의 말」은 비슷한 이본異本이 한 편 더 있다.

높고 뚜렷하고
참된 숨결
나려 나려 이제 여기에
고읍게 나려

두북두북 쌓이고
철철 넘치소서

삶은 외롭고

1954년 무렵에 쓴 것으로 보이는 시편 「세월은」에서 이중섭은 자신이 여전히 희망의 빛 위에 있음을 천명하고 있다.
김춘방 소장.

세월은 우리의 전륜純輪을
묵혀가고

철따라 잎새마다 꿈을 익혔다
뿌리건만

오직 너와 나와의
열매와 더불어

순백純白이 되도록 이렇게
빛 우에 서 있노라

서글프고 그리운 것

아름답도다 여기에
맑게 두 눈 열고

가슴 환히
헤치다.[74]

이 시편은 조카 이영진이 "1951년 봄 피난지 서귀포의 이중섭 방 벽에 붙어 있던 것을"[75] 암송한 것이라고 하여 1979년 간행한 『대향 이중섭』에 게재해두었던 것이다. 그런데 문장도 다르고 시점도 다른 까닭에 어느 쪽을 따를지 곤란한 바가 있다. 하지만 어느 것도 버릴 수 없다. 기억의 차이, 발표 시점의 차이가 있고 그만큼 변형된 것일 뿐이다. 김광림 본은 1977년 『여원』에 발표한 것이고, 이영진 본은 1979년에 발표한 것이므로 김광림 본이 정본定本, 이영진 본이 이본이다. 따라서 「소의 말」은 1954년 작품으로 설정해두어야 한다. 정본이건 이본이건 소리 내어 읊조릴 때면 눈물이 흐를 만큼 아련한 슬픔이 밀려든다. 이처럼 곱디곱고 아름답고 또 아름다운 그의 심성은 그러나 그렇게도 '외롭고 서글픈 것'이었다. 그럼에도 이중섭은 온통 가라앉기만 하지 않았다. 1954년 무렵에 쓴 것으로 보이는 그의 시편 「세월은」[76]에서 희망의 빛 위에 서 있음을 천명하고 있었던 것이다.

"당신 곁에서 1년 만이라도 있을 수 있다면"

야마모토 마사코는 1954년에 들어와 서적 무역 사건 수습 문제에 관하여 거의 거론하지 않았다. 다만 4월 27일자 편지 「나의 사랑하는 소중한 아고리」에서 "내가 마씨 건으로 우울한 얼굴을 하고 한숨만 쉬고 있으니"[77]라는 정도로 지나치듯 표현하는 수준이었다. 야마모토 마사코의 편지가 거의 유실되었기 때문에 직접 확인할 수 없지만 이중섭이 쓴 편지에서 그 내용이

자취를 감추었음으로 미루어볼 때 그러하다. 다만 1954년 9월 중순의 편지 「세상에서 제일로 상냥하고」에서 다음처럼 썼을 뿐이다.

책방의 돈 문제는 아고리가 떠날 때는 완전히 해결이 될 테니 염려 마시오.[78]

1954년 6월 초 서울로 상경한 이중섭은 1954년 6월 25일 직후 편지 「나의 가장 사랑하는」에서 도쿄의 대한민국 일본거류민단 단장 정찬진丁贊鎭의 동생 정원진丁遠鎭으로부터 일본행 지원을 약속받았다는 소식을 전했다. 소령 계급의 군인 정원진이 일본에 가면 도쿄 주재 한국대사를 만나 여권을 만들어 가져다주겠다는 약속을 받았다는 것이다.

정원진 씨가 동경에 도착하는 즉시 당신한테 간다는 약속이지만, (……) 정씨와 만나 서류 작성의 새 방법과 격식에 따라 협력해서 곧 작성해주기 바라오.[79]

그리고 야마모토 마사코에게 정원진의 도쿄 전화번호 세 가지를 적어주고서 "매일 하루에 두 번쯤 전화로 정원진 씨가 동경에 도착했는가를 확인해주시오"라고 당부하고 있다. 또 7월 11일자 편지와 13일자 편지에서도 정원진에 대한 확인을 계속 당부하고 있다. 7월 14일자 편지 「한순간도 그대 곁에」에서는 "왜 우리들은 이토록 무능력한가요?"라고 자문하듯 묻고서 "당신과 아이들 곁에서 단 1년 만이라도 제작을 할 수 있다면"이라고 절규한다.

어머님, 소령님, 히로카와廣川 씨, 동경도지사, 이마이즈미今泉 씨, 모던아트협회, 정원진 씨, 정찬진 씨, 마부치馬淵 씨, 구리야마栗山 씨 여러분들의 협력을 성과 있도록 힘써주시오.[80]

일본행 1주년이 되던 1954년 8월 초 편지 「내 마음을 끝없이」에서도 정원진과 어머님, 히로카와, 이마이즈미, 모던아트협회 여러분의 도움을 청

하면서 "오늘로 1년째가 됩니다"[81] 라고 특별히 언급하고 있다. 상황이 더 좋아지지는 않았다. 그러다가 정원진 소령을 만났고, 정 소령이 협력해주겠다는 약속을 해주자 야마모토 마사코는 이 소식을 이중섭에게 전해주었다. 이에 대해 이중섭은 9월 말 편지 「나의 가장」에서 "꿈만 같은 느낌이오"라고 감격해하고서 또 자신이 더 편리한 초청 방법을 알아보았다며, "일본의 외무부에 이야기해서 외무부로부터 입국허가서와 함께 초청장을 보내줄 수 있다던데"[82] 라고 했다. 지금까지는 민간 차원의 초청 방법을 모색했던 것인데 아예 국가 차원의 초청 방법을 원했던 것이다.

모던아트협회에서 미술 시찰 및 연구를 위한 회원으로서 한국의 화가 이중섭을 1년 동안 초청한다는 일본 외무부를 통한 서류와, 모던아트협회의 초청장을 함께 보낼 수 있는 모양이오. 일본에서 입국 허가와 동시에 초청하는 것이니까(오래 걸리지 않고 편리하게 되는 모양이니까) 한국의 외무부에서 OK라고 허가만 하면 만사는 해결이오. 곧 될 거요.[83]

그리고 또다시 어머니, 두 정 선생, 히로카와를 언급하고, 이번에는 모던아트협회 회원 야스이安井 씨, 이마이즈미 선생, 야마구치山口 씨, 무라이村井 씨, 고마쓰小松 씨를 거론하면서 다음처럼 방법을 구체화해 설명했다.

위에 적은 분들과 같은 유력한 분들이 모던아트협회로부터의 초청장을 일본 외무부를 통해서 유리하고 편리하게 이끌어주는 것쯤은 성의만 있으면 가능한 일일 거요. 여러 사람에게 직접 의논해서 가능토록 힘써주시오. 입국 관리청 쪽에서도 자기 나라의 모던아트협회가 회원으로서 1년 동안 초청하니까 입국을 1년 동안 허가만 한다고 하면 다행이오.[84]

그리고 자신이 정 선생에게 편지를 보내겠다고 하면서 또 대구의 구상도 관련 소식을 전해옴에 따라 한껏 흥분했다.

대구의 구상 형에게서도 신나는 소식이 왔소. 반드시 갈 것이니까 준비하고 기다리고 있으라고.[85]

10월 초순 편지 「멀리 떨어져 있어도」에서도 일본의 여러 사람을 재차 거론하고서 대구의 구상 이야기를 되풀이했다.

구상 형에게도, 확실히 갈 수 있도록 부탁해놨더니— 대구에서 연락이 있으면 곧 와달라는 통지가 왔었소.[86]

그런 흥분도 잠시였다. 10월 중순 편지 「건강한지요?」에서는 다만 정원진의 이름만을 거론하고서 "하루 종일 얼굴도 못 씻는 날이 며칠이고 계속되오. 요즘 와서 제작의 컨디션이 점점 좋아져가고 있다오"[87]라고 썼는데, 또 다른 10월 중순 편지 「한없이 상냥하고」에 어머님, 히로카와 씨, 이마이즈미 선생에게 부탁할 것을 당부하면서 그것이 안 되면 "구상 형이 노력하고 있는 방법으로 갈 수밖에 없지만, 될 수 있으면 당신이 힘쓰는 방법으로 가고 싶소"[88]라고 하였다.

시시각각으로 변하는 시국時局이니 협력해줄 분들에게 하루바삐 입국허가서와 모던아트협회의 초청장과 그 전대로의 신분보증서를 함께 보내도록 서둘러주시오. 서류를 받는 즉시로 한국 외무부 친구에게 얘기해서 늦어진다면 소품전이 끝나는 대로 곧 출발할 작정이오.[89]

10월 중순 편지 「나의 기쁨의 샘」에 보면 야마모토 마사코가 몇 가지 서류를 보냈는데 이에 대해 "정성을 다해서 만들어준 서류 고맙소. 히로카와 씨의 서류, 되는 대로 곧 등기로 보내주시오"[90]라고 호소하고, 다음과 같은 내용도 담아 보냈다.

남씨가 노근성盧根成 씨의 학원學院 서장書狀 작성 비용으로 10불(미화) 당신에게 가져갔는데 받았는지요? 회답 주시오.[91]

하지만 그렇게 쉬운 일은 아니었다. 10월 28일자 편지 「가슴 가득한」에 "아빠는 크리스마스까지는 갈 수가 없어 매우 섭섭하오"라거나 또 지난번 "정성을 다해 만들어준 서류"에 대해서 "구상 형의 처제의 졸업증명서는 잘 받았다고 알려왔습니다"라면서 "구형의 노력으로 언제든 소품전이 끝나는 대로 당신들 곁으로 갈 수 있"[92]다고 했는데 모두 근거 없는 희망의 표현일 뿐이었다.

누상동을 떠나 신수동으로

1954년 11월 1일 제3회 대한민국미술전람회 개막을 앞두고 미술계가 온통 뒤숭숭했다. 10월 16일 문교부는 심사위원 명단을 발표했다. 이중섭과 관계된 제2부 서양화부의 심사위원은 이종우, 장발, 도상봉, 이마동, 김인승, 박영선, 김환기였다. 하지만 이중섭에게 국전은 남들의 이야기요 낯선 이야기였다. 오히려 국전 출품을 위해 멀리 통영에서 상경한 유강렬 일행을 만남으로써 그 소식을 전해들을 수 있었다. 이중섭은 1954년 10월 28일자 편지 「가슴 가득한」에 "오늘 12시 지나 테레핀유turpentine油가 떨어졌기 때문에 거리로 나갔"[93]다가 통영의 공예가들을 만났다.

11월 1일부터 한국 국전이 개최된다고 작년부터 금년 봄까지 있었던 통영의 공예가들이 출품 때문에 상경했기에 내가 오늘 통영에서 상경한 공예가들을 만나 오랜만에 지난겨울의 일, 통영의 소식 등을 주고받으며 즐겼소. 그분들은 나를 염려하여(내가 부탁하지도 않았는데) 겨울을 따뜻하게 지내라고 양피 잠바를 선물해주었다오. 약간 추위 걱정하고 있던 참인데 최근 닷새 동안은 아주 따뜻하여 좋았지만 이제부터는 얼마간 춥더라도 걱정 없게 되었소.[94]

국전 개막날인 11월 1일, 이중섭은 인왕산 기슭 누상동을 떠나 마포구 노고산老姑山 기슭 신수동新水洞으로 옮겼다. 그 내력은 10월 28일자 편지 「가슴 가득한」에 담겨 있다.

친구의 사정으로 지금 있는 집을 팔았기 때문에 2, 3일 중에 아고리는 다른 집으로 이사를 하지 않으면 안 되게 되었소.[95]

겨울이 닥쳐올 즈음 정치열은 10월 말 누상동 이층집을 팔았다. 그러므로 이중섭의 말대로 "이사를 하지 않으면 안 되었고"[96] 이에 이중섭은 이종사촌 형 이광석 판사가 내준 방으로 옮겨갔다. 1955년 1월 10일자 편지 「새해가 밝았구려」에서 이중섭은 "한 달 이상 이광석 판사 형 댁에 신세를 지고 있소"[97]라면서 그 모습을 다음처럼 묘사했다.

자형과 누님은 중섭 군에게 딴 방 하나를 내어주고 불을 때고 두꺼운 이불과 제 끼마다 맛있는 음식을— 신경을 써주어서 불편 없이 제작에 열중하고 있소.[98]

이 '딴 방'은 어디쯤이었을까. 조정자는 「이중섭의 생애와 예술」에서 그 집의 위치를 마포구 신수동이라고 기록했다.[99] 이때 이광석이 살고 있던 집은 신수동과는 제법 거리가 있는 이화여자대학교 뒤켠 영단주택營團住宅으로 서대문구 신촌동 70–11번지였다.[100]

이중섭이 이사 간 신수동은 지금 신촌로터리에서 창전삼거리 쪽 서강로 길가 어느 곳으로, 노고산 자락 서강대학교 남서쪽 일대를 말한다. 그리고 신수동은 조선시대 때 무쇠솥이나 농기구를 제조하던 수철리水鐵里로 이 일대의 땅은 태조 이성계가 한양으로 도읍을 옮기려 할 때 영서운관사領書雲觀事 권중화權仲和(1322~1408)가 명당이라 하면서도 다만 좁은 것이 유감이라고 보고했던 바로 그 땅이다.

한 해 뒤인 1956년 8월, 그러니까 이중섭이 별세하기 한 달쯤 전 어느

날 김광림이 신수동 집을 방문했다. 이영진을 우연히 만난 김광림이 이영진의 안내로 문병을 가고 보니 신촌 할미산 기슭의 고모 집이었다는 것이다.[101] 할미산은 노고산을 말하는데 마포구 노고산동, 대흥동, 신수동에 걸쳐 넓게 퍼져 있는 산으로 한양 서쪽 끝에 있는 산이라고 하여 처음에는 이름이 한미산漢尾山이었다. 한미산을 소리 내 부르다 보니 할미산으로 바뀌었고 다시 할미의 뜻을 따라 노고老姑란 한자를 써서 노고산이라 했다는 그 산이다.

그런데 이상한 일은 이중섭이 아내 야마모토 마사코에게 자신이 살고 있는 집 주소를 알려주지 않은 채 이종사촌 형 이광석 판사가 근무하고 있는 고등법원 주소지로 편지를 보내라고 한 것이다.

한국 서울시 서울고등법원 내 이광석 판사 기부氣付 이중섭[102]

왜 자기 집 주소를 알려주지 않았는지 알 수 없지만 무엇인가 불편함이 있었던 듯하다. 이중섭이 새로 이사한 집 주소는 알 수 없지만 이곳으로 옮겨온 이중섭의 생활은 1954년 11월 21일자 편지 「나의 오직 하나뿐인」에서 쓴 그대로 '뼈에 스미는 고독'의 세월이었다.

지금은 싸늘하고 외로운 한밤중— 뼈에 스미는 고독 속에서 혼자 텅 빈 마음으로 있소.[103]

그날 밤 이중섭은 "그림도 손에 잡히지 않아 휘파람, 콧노래를 부르기도 하고, 때로는 시집을 뒤적이기도"[104] 하면서 그렇게 견딜 수밖에 없었다. 그리고 끝내 바다 건너 만날 수조차 없는 아내 야마모토 마사코에게 다음처럼 구원을 요청하는 신호를 끝없이 되풀이해 보냈다.

정말 외롭구려. SOS— SOS— SOS—[105]

이와 같은 외로움에도 불구하고 이중섭은 여전히 아내에게 확신에 넘치는 말을 전하고 있는데, 12월 초순 편지 「상냥한 사람이여」에서 다음과 같이 다짐했던 것이다.

대구에서의 소품전이 끝나는 대로 당신과 아이들을 만날 수 있는 것이 확실하니 걱정 마시오.[106]

이처럼 단호히 서울·대구 개인전이 끝나면 갈 수 있는 것처럼 하다 보니, 야마모토 마사코는 느긋하게 기다리면 되는 줄 알았던 모양이다. 야마모토 마사코는 1954년 12월 10일자 편지 「나의 가장 사랑하는 아고리」에서 다음처럼 말했다.

전날 정원진 씨가 그곳으로 간다고 전화가 있었습니다만, 확실히 오시게 되었기에 별다른 부탁은 하지 않았습니다. 언제나 바쁜 분이라서 와카마쓰정若松町의 민단民團에 가서도 만날 수 없었습니다.[107]

남편의 일본행을 위해 별다른 노력을 기울이지 않았다는 건 개인전만 끝나면 일본행이 자연스럽게 이루어질 것으로 믿었다는 뜻이다. 실제로 이중섭 또한 그렇게 확신하고 있었던 것 같다.

사진, 새로운 소통의 수단

야마모토 마사코에게 보내는 이중섭의 편지를 보면, 편지에 의지하는 정도가 어느 정도인지를 알 수 있다. 편지를 발송할 때마다 거듭 답장을 요구했다. 또한 편지만큼이나 사진에 대해서도 집중했다. 1953년의 편지에서도 사진에 대한 지향을 보이고 있었지만 1954년 6월 25일 직후 편지 「나의 가장 사랑하는」에서 "통영에서 출발하기 전에 미전 회장에서의 사진 받았는지요"[108]라고 물었고, 7월 13일자 「최애의 사람 남덕 군」에서 "원산에 살던

미야사진관의 박준섭 형에게 부탁을 해서 카메라 사진을 찍어 보내겠소"[109]
라고 전했다. 이러한 관심은 야마모토 마사코가 이중섭의 사진을 받고 보
인 반응과도 관련이 있다. 야마모토 마사코가 1954년 4월 27일자로 이중섭
에게 보낸 편지 「나의 사랑하는 소중한 아고리」에서 "그리운 사진 정말 정
말 고맙습니다. 몇 달 만에 뵙는 사랑하는 아고리의 얼굴, 기뻐서 정신없이
입 맞추었습니다. 내가 좋아하는 멋있는 입술, 그러나 눈에 힘이 없어 보이
고 두 뺨도 여위어 보이네요"[110]라고 하고서 다음처럼 썼다.

당신의 편지와 사진이 제게 더욱더 기운을 불어넣어주었습니다. 사진을 안고 함
께 자겠습니다.[111]

이중섭은 1954년 8월 하순 편지 「나의 귀여운 남덕 군」에서 "당신의 예
쁜 발 사진을 빨리 보내주시오"[112]라고 했고, 9월 중순 편지 「세상에서 제일
로 상냥하고」에서 "사진 서둘러 보내주시오"[113]라고 했으며, 또 10월 초순
편지 「멀리 떨어져 있어도」에서는 작품 제작에 필요하다는 이유를 덧붙이
기도 했다.

빨리 사진을 보내주시오. 당신의 얼굴과 발가락군의 얼굴을 큼직하게(발가락을
찍을 때 아고리군이 작품 제작에 필요하다고 커다랗게 두세 가지 포우즈pose로
찍어 보내도록— 지급至急)—[114]

사진이 늦어지자 곧바로 보낸 편지 「한없이 상냥하고」에서는 "빨리 사
진 보내주시오"[115]라고 독촉했고, 10월 중순의 편지 「나의 기쁨의 샘」에서도
"당신의 귀여운 발을 부디 소중히— 카메라로 빨리 찍어 보내주시오"[116]라
고 했던 것인데 사진 받는 기쁨을 다음처럼 표현했다.

세 사람이 찍은 것과 친구와의 사진 넉 장 받고 기뻐, 기뻐, (……) 사진에 있는

남덕, 태현, 태성이의 귀여운 모습은 그대로 통째로 마시고 싶을 만큼 귀여운 얼굴이오.[117]

10월 28일자 편지 「가슴 가득한」에서는 매우 섬세하게 그 동작까지 지정하여 사진을 요구하고 있다.

될 수 있는 대로 빠른 시일 안에 당신의 얼굴만의 사진과 아이들과 함께 있는 사진과 아스파라가스(나만의) 군의 사진 세 포우즈쯤 지급至急으로 보내주시오.[118]

신수동 시절에도 이중섭은 사진에 대한 흥미와 관심을 이어갔다. 11월 말 편지 「언제나 내 가슴 한가운데서」에서 "김인호 형의 카메라로 찍어간 내 사진(뒤 바위산에 가서 찍은 것)도 보내리다",[119] 그리고 개인전을 마친 직후인 1955년 2월 중순 「내 최애最愛의 귀여운」에서도 "이광석 형의 카메라로 찍은 사진이 됐기에 보내오"[120]라고 쓴 것을 보면 이중섭에게 사진이 편지와 함께 새로운 소통의 수단으로 정착했음을 알려준다. 11월 21일자 「나의 오직 하나뿐인」에서 "그리운 아이들과 당신의 사진을 기다리고 있소"[121]라고 했고, 11월 말 편지 「언제나 내 가슴 한가운데서」에서는 "작품을 만든다는 핑계"라고 고백하기도 했다.

사진도 빨리 보내주시오. 작품을 만든다는 빙자憑藉로 발가락군의 포우즈 서넛쯤 보내주구려.[122]

그러나 이러한 끊임없는 요구는 야마모토 마사코에게 부담이었던 것인데 야마모토 마사코가 쓴 편지는 없으나 이중섭이 12월 초순에 보낸 편지 「상냥한 사람이여」에서 그와 같은 분위기가 드러나고 있다.

사진에 대한 건 잘 알았으니 너무 신경을 쓰지 마오. 여러 번 보내준 당신과 아이

들의 사진을 많이 가지고 있어서 매일 보고 있으니까 그걸로도 충분하오.[123]

야마모토 마사코가 촬영, 인화 과정의 번거로움은 물론 비용에 대한 부담스러운 마음을 표현했고 더 이상 보내기 어렵다고 했으니까 이중섭이 이러한 반응을 보인 것이었다.

개인전 준비

"지금부터는 목숨을 거는 겁니다"

1954년 6월 초순 진주에서 상경한 이중섭은 서울에서 소품전을 계획하고 친구들에게 자신의 생각을 털어놓았다. 6월 25일 무렵 야마모토 마사코에게 보낸 편지 「나의 가장 사랑하는」에서 이중섭은 이렇게 썼다.

서울에서의 소품전도 반드시 성공하리라고 친구들은 자기들 일처럼 기뻐하면서 하루빨리 소품전 제작을 시작하라고 권해줍디다.[124]

이 소품전은 1955년 1월 미도파화랑에서 열렸던 이중섭 작품전이다. 이렇게 이중섭은 개인전 개최를 위해 절치부심하는 가운데 제6회 대한미술협회 전람회에서 판매는 물론 평론가 이경성으로부터 좋은 평가도 획득했다. 전람회가 끝나고 다음 날인 7월 11일자 편지 「나의 소중한 최애最愛의 남덕 군」에서 "오늘 2시경 소품전의 작품 제작을 위해 친구의 집 이층으로 이사를 하오"[125]라고 알리고, 7월 13일자 편지 「최애最愛의 사람 남덕 군」에서는 다음과 같이 말했다.

내일부터는 혼자서 서울에선 최초의 소품전을 위한 제작에 들어가오. 그리고 가장 사랑하는 남덕 군, 진심을 다해서 한없는 응원을 부탁하오. '아고리군, 힘을 내라'고.[126]

다음 날에도 이중섭은 희망에 들떠 7월 14일자 편지 「한순간도 그대 곁에」에서 작품을 팔 수 있다는 자신만만함을 거침없이 드러냈다.

발표할 자신은 넘쳐날 지경이오. 발표한 대가代價를 울궈내기로는 만만이오.¹²⁷

그리고 그 목적을 이루기 위하여 이중섭은 다음과 같이 작업 태도를 가다듬고 있었다.

아빠도 팬티까지 벗어던지고 일에 열중하고 있소. 아침저녁 언제나 집 뒤의 바위산, 풀덤불 있는 맑은 물에 몸을 씻고 마음을 밝고 강하게 하고 있소. 어제 저녁엔 9시경에 하도 달이 밝기에 몸을 씻고 바위산 마루에 혼자 올라가— 밝은 달을 향해— 당신과 아이들에 대한 끝없는 애정과 훌륭한 표현을 다짐했소.¹²⁸

그렇게 여름이 지나가고 어느덧 가을이 다가왔다. "친구들도 열심히 응원해주는 덕분에 더욱더 힘을 내어 제작하고 있으니 안심하시오"¹²⁹라면서 "세계 속에서의 나의 가장 사랑하는 협력의 천사 남덕 군, 최선을 다해 성과를 거둘 수 있도록 노력해주기 바라오"¹³⁰라고 거듭 호소했다. 10월 초순 편지 「멀리 떨어져 있어도」에서도 "더욱더 열중해서, 하루 종일 틀어박혀 작품 완성에 몰두하고 있소"¹³¹라면서 창작에 몰두하는 자신의 모습을 묘사해 보여주었다.

아침엔 꼭두새벽부터 일어나서 제작하고 있소. 하루 종일 세수를 안 하는 날도 있다오. (서울은 조석으로 추워서 몸이 떨릴 정도요.) 낮에도 졸리면 그대로 자버린다오. 너무 자서 저녁때에 잠이 깨면 또 그대로 제작을 계속하고요.¹³²

이러한 생활은 10월 중순에도 여전히 지속하고 있는데 그때 편지 「건강한지요?」에서 "하루 종일 얼굴도 못 씻는 날이 며칠이고 계속되오. 요즘 와서 제작의 컨디션이 점점 좋아져가고 있다오"¹³³라고 묘사했다. 또 같은 때인 10월 중순 편지 「나의 기쁨의 샘」에서는 생애를 걸었다고 천명했다.

지금부터는 목숨을 거는 겁니다.[134]

11월 21일자 「나의 오직 하나뿐인」에서는 자신을 '소'에 빗대었다.

어떤 고난에도 굴하지 않고 소처럼 무거운 걸음을 옮기면서 안간힘을 다해 제작을 계속하고 있소.[135]

겨울이 깊어가던 11월 말 「언제나 내 가슴 한가운데서」에서도 "새벽부터 일어나 전등을 켜놓고 제작을 계속하고 있소"[136]라고 하는 것을 보면 작업시간을 일관성 있게 견뎌나가고 있음을 알 수 있는데 그리스도를 생각하면서 "두들겨라 그러면 열리리라. 그리스도의 말이오"[137]라고 하고는 자신의 방 풍경도 이야기해준다.

지금 아고리군은 온통 사방에 늘어놓은 작품에 파묻혀서 어질러진 방 한구석에서 당신과 아이들을 생각하면서 이 편지를 쓰고 있소.[138]

▌ 개인전을 둘러싼 여러 설 ▌

개인전 개최에 대해 몇 가지 설이 있다. 하나는 친구들이 마련해주었다는 것이고, 또 다른 하나는 본인 스스로가 마련했다는 설이다. 김병기는 1965년 「이중섭, 폭의 부조리」에서 "개인전을 열게 된 것도 계획적인 일이 아니었다. 주변에서 하도 권하므로 한번 용기를 가져본 것이다"[139]라고 했다. 개최를 주도한 쪽은 작가가 아니라 주변의 권유였다는 것이다. 이와 흐름을 같이하는 기록이 이경성의 1961년 「이중섭」이란 글이다.

그래서 친구들이 뒷받침하여 개인전을 열어 그 매상금으로 생활비와
여비를 마련하여줄려고[140]

그러니까 이 개인전은 '생활비와 여비 마련'이 목적이고 또 '친구의 뒷
받침'에 의한 것이었다. 그와 달리 일본행 자금 마련을 위해 스스로 계
획을 세워 시작했다는 설이 있다. 1971년 조정자는 이중섭이 개인전을
위해 다음처럼 했다고 기록했다.

이중섭의 생각은 어떻게 하든지 부인이 있는 일본으로 건너갈 여비를
마련하고자 개인전을 준비하는 것이었다.[141]

또 박고석은 1972년 「이중섭을 가질 수 있었던 행운」이란 글에서 본인
의 의지에 따른 계획의 실천이며, 그 목적도 '일본 방문, 가족과의 재회'
라는 매우 뚜렷한 행위라고 했다.

개인전 소망을 이야기했고 그림이 팔리게 되면 (떳떳하게) 일본을 한
번 가봐야겠다는 소원을 말하기도 했다.[142]

그런데 무엇보다도 이중섭의 편지에 담긴 내용을 새겨보면 온전히 이
중섭의 발상과 추진이었음을 쉽게 알 수 있다. 그렇게 시작했기 때문에
목숨을 걸고 준비했던 것인데 이걸 날림이라고 지적하는 견해도 있다.
김병기는 이중섭이 개인전을 위해 "한여름 내 이광석의 호의로 방 한
간을 빌려 단숨에 30여 점을 그렸다"[143]고 하면서 이중섭이 개인전 작품
을 얼마나 엉터리로 준비했는가를 다음처럼 서술했다.

한 장의 풍경 스케치를 위하여 사계를 두고 관찰하던 때에 비한다면, 그것은 도리어 괴로운 작업이었으나 이미 해놓은 밑그림에 색깔을 입히는 정도의 일이란 점에서 그냥 자위했다. 그렇지만 물감이 부족하여 조악한 페인트를 섞어 써야 하는 이 점은 자신의 양심에 못을 박는 짓이었다. 친지들은 '속여 먹는다'는 그의 말을 귀에 솔도록 들었다. 그리고 전시장에서 빨간 딱지가 붙을 양이면 "이거 아직 공부 다 안 된 겁니다. 앞으로 정말 좋은 작품을 만들어 선생이 지금 가지고 가시는 것과 바꿔드리겠습니다"고 그는 상대방에게 아주 정중히 사과했다. 그들 작품에 대한 불만과 가책을 토로하지 않고는 너무도 가슴이 아팠기 때문이다.[144]

김병기의 이와 같은 기록은 이중섭이 당시에 야마모토 마사코에게 쓴 편지에서 개인전에 임하는 이중섭의 자세, 태도, 심성을 모두 뒤엎는 증언이다. 이중섭은 그저 남들이 권유해서 개인전 구상을 한 것도 아니고, 게다가 30점을 날림으로 순식간에 해낸 것도 아니다. 이중섭은 진주에서 서울로 상경하자 판매를 잘해 '울궈내겠다'는 태도를 취하고서는 혼신을 다해 그야말로 '목숨을 걸고' 새벽부터 일어나 '안간힘을 다해' 6개월 내내 제작에 매달렸던 것이다. 그런 그가 관객이나 애호가, 원매자에게 '속여 먹는다'거나 더욱이 '공부가 안 된 작품'이라고 할 까닭이 없다. 겸양의 표현으로 그렇게 말할 수는 있지만, 이를 진심으로 받아들여 참으로 이중섭 개인전 출품작이 그렇게 '양심'을 팔아먹는 '날림'의 산물로 설명하는 것은 개인전 출품작 제작 당시 이중섭의 심정을 짓밟는 것이며 그 태도를 모욕하는 것에 지나지 않는다.

전시장은 미도파화랑으로

이중섭은 서울만이 아니라 대구에서도 전람회를 개최할 계획을 가지고 있었다. 서울 전람회를 열기 전인 1954년 12월 초순의 편지 「상냥한 사람이여」에는 다음과 같은 내용이 담겨 있다.

대구에서의 소품전이 끝나는 대로 당신과 아이들을 만날 수 있는 것이 확실하니 걱정 마시오.[145]

그러니까 이미 서울, 대구 순회전을 계획하고 있었던 것이다. 그런데 여기서 의문스러운 대목이 있다. 이중섭은 10월 중순 편지 「건강한지요?」에서 "소품전은 추워지기 전에 하루라도 빨리 열지 않으면 안 되오. 그러기 때문에 서두르고 있는 것이오"[146]라고 했듯이 한겨울이 오기 전에 열고 싶어했다. 그러나 여의치 않았던 듯, 1954년 12월 초순의 편지 「상냥한 사람이여」에 "앞으로 열흘쯤만 참으면 소품전을 열 것이오"[147]라고 하면서 12월 중순 개최라고 못박아두었다.

소품전은 12월 중순경이 될 게요.[148]

그러니까 소품전은 추위가 오기 전, 가을로 생각했다가 다시 12월 중순으로 미룬 것이다. 하지만 이 12월 중순도 결정된 '사실'이 아니라 '희망'에 불과했다. 이 편지를 쓰던 때가 12월 초순인데도 12월 며칠이라고 못박지 않고 '12월 중순경'이라고 쓴 것을 보면, 이때까지도 전시 날짜와 장소를 확정하지 못했음을 알 수 있다. 이러한 사정은 야마모토 마사코가 1954년 12월 10일자로 발송한 편지 「나의 가장 사랑하는 아고리」에서도 확인해주고 있다.

당신의 소품전은 크리스마스 전후라고 했는데 지금쯤 확실한 날짜와 장소가 정

해졌는지요.[149]

그렇게 해가 바뀌고 이중섭은 1955년 1월 10일자 편지 「새해가 밝았구려」에 이르러서야 다음과 같은 내용을 알려주었다.

이달 1월 18일부터 백화점 4층, 미도파화랑에서 27일까지 이중섭 작품전을 열기로 되었소. 미도파화랑 사용료도 이미 지불하고, 일주일 뒤에는 드디어 작품전을 열 것이오.[150]

주목할 대목은 지난 12월까지만 해도 불투명하던 전시 장소와 날짜가 1월 10일 이전에 확정되었던 것인데, 그렇다면 그사이에 어떤 일이 있었던 것일까. 조정자는 1971년 논문에서 이중섭이 개인전을 위해 다음처럼 노력했다고 기록했다.

오산고보 시 교장이신 주기용朱基瑢(1897~1966) 선생을 찾아갔다. 개인전에 쓰일 경비를 오산학교 동창들께 협조를 바랐던 거다.[151]

오산중고등학교는 설립자 이승훈의 사위인 주기용이 피난지 부산에서 1953년 4월 재건했고, 그해 서울 용산구 원효로의 가교사로 이전했다가 1956년 4월 용산구 보광동에 새 교사를 마련해 둥지를 틀었으니까[152] 이중섭이 찾아간 곳은 용산구 원효로 시절이었다. 교장 주기용은 오산중학교 졸업생으로, 이중섭의 학창 시절 교직원으로 재직하고 있었다. 물론 이중섭이 찾아갈 수 있었던 것은 오산고보 후배로서 이곳에서 미술교사를 하고 있던 김창복이 있었기 때문이다. 1977년 박고석은 「명사교류도」란 글에서 이중섭이 개인전 경비를 마련하기 위해 홍익대학교에 찾아왔다면서 다음처럼 회고했다.

하루는 나와 김환기에게 돈을 좀 마련해달라고 부탁했다. 그래서 월급 때 반 이상씩을 갈라주었다. 그는 그 돈으로 한두 달 작품 생활을 하고 난 뒤 미도파에서 개인전을 열었다.[153]

이중섭과 야마모토 마사코가 주고받은 당시 편지와 조정자의 기록, 박고석의 체험담을 종합해 개인전 준비 과정을 재구성해보면 다음과 같다. 일찍부터 서울, 대구 순회전을 구상하고 있던 이중섭은 처음엔 1954년 연내에 서울전을 끝내려고 했다. 그런데 정작 전시를 열 수 있는 공간을 마련하지 않은 채 12월 초순까지도 방치해두고 있었다. 야마모토 마사코가 날짜와 장소에 대해 묻는 12월 10일자 편지를 받고 난 직후인 12월 중순에야 오산고등학교를 찾아가 미술교사 김창복 및 교장 주기용을 만났고 동창들에게도 도움을 청했으며 연이어 홍익대학교에 재직 중이던 박고석, 김환기 두 교수를 찾아가 돈을 빌린 뒤 1955년 1월 초순 어느 날엔가 미도파화랑에 대관료를 지불하고 계약을 마쳤다.*

개인전 장소를 미도파화랑으로 선택한 까닭은 알 수 없지만 이중섭이 전시장을 계약할 당시인 1954년 12월에 전시를 할 수 있는 공간으로 미국공보원United States Information Service(USIS) 화랑 및 화신백화점 화랑과 미도파백화점 화랑이 있었는데 어느 쪽을 선택할지 고민했다. 지금 신세계백화점 자리에 있던 동화백화점 화랑은 1955년 2월 20일에야 개점했기 때문에 당연히 고려 대상에서 제외되었다.[154] 소공동의 미국공보원은 1953년 3월 김두환 개인전이 열린 뒤 한 해가 지난 1954년 2월 김환기 개인전, 4월 녹미회미술전, 9월 함대정 개인전, 11월 대한사진예술연구소의 경복궁 사진

* 이중섭이 주기용 교장으로부터 거액의 개인전 경비를 빌렸는데 손응성을 만나 술값으로 탕진했다는 고은의 다음과 같은 기록도 있다. "오산중학에서 얻은 거액이 그의 술 행각으로 낭비되었기 때문이다. 술 500원어치를 마시고도 1,000원, 3,000원을 내주었다. 그렇게 돈을 무더기로 내주면서도 오만하다거나 보무당당하지 않고 도리어 이편에서 송구스러운 표정을 짓고 달아나는 것이다. 중섭인 경제적 백치였다." (고은, 『이중섭 그 예술과 생애』, 민음사, 1973, 306쪽)

촬영대회 입상 작품전이 열리고 있었다. 또 종각의 화신백화점이 수리 끝에 1954년 2월 2일 개점하고서[155] 5층에 화랑을 열었는데 이곳에서는 4월 김기창 성화전, 5월 조병현과 김세용 개인전을 시작으로 6월 최우석, 9월 김충현, 10월 변관식, 12월 배정례 개인전이 연이어 열렸다. 미도파백화점은 지금의 롯데영프라자 자리에서 8월 1일 개점했다. 4층에 화랑을 개관하고서 첫 전람회로 대한우표회의 우표전람회를 연 뒤 9월 15일부터 남관 도불기념 작품전, 10월 김흥수 도불고별 개인전에 이어 제1회 성碧미술전람회를 이어갔다.

이러한 상황을 생각할 때 미국공보원은 활발한 공간이 아니므로 배제했던 것이고, 화신은 수묵채색화, 미도파는 유채화로 흐름이 나뉘어 있었으므로 미도파화랑 쪽으로 자연스레 기울어지고 있을 무렵 10월 25일부터 미도파화랑에서 제1회 전국남녀중고등학교 미술전람회가 열렸다. 이 행사는 홍익대학교가 주최하는 것으로 김환기와 박고석이 재직 중이었으니까 그들로부터 개인전 비용을 빌릴 만큼 가까웠던 이중섭으로서는 미도파화랑이 훨씬 익숙한 장소로 다가왔던 것이다.

미도파백화점은 일제강점기 내내 정자옥丁子屋백화점이었다. 해방 직후 적산가옥으로 분류되었던 것을 조선인 종업원들이 미군정청에 공탁금을 걸고 11월 3일부터 개점함으로써 화신, 한일, 동화백화점과 더불어 "4대 백화점"[156]의 하나였으며, 1946년 2월 중앙백화점으로 이름을 바꿔 운영해 나가고 있었다. 그 뒤 5월 20일부터 미군정청은 중앙백화점을 폐점하고 미군과 미군 가족을 위한 피엑스PX로 전환해 영업해오다가 1948년 11월 피엑스를 폐점하고 다시 미국공보원이 입주하였으며, 전쟁 직후 우여곡절을 거쳐 1954년 8월 1일 미도파백화점으로 개점했다. 그 후 3개월이 지난 뒤 미도파백화점의 입지 조건은 성황을 누릴 수 있는 최상의 입지 조건을 갖추고 있었다.

시내에서도 가장 오고 가는 사람이 많은 도심 지대인 미도파백화점[157]

이중섭은 1955년 1월 10일 이전 어느 날 미도파화랑을 찾아가 담당자와 화랑 임대계약을 맺었는데 1월 18일부터 27일까지를 전시 기간으로 정했다. 흥미로운 사실은 그 기간에 포함된 1월 24일 월요일이 음력 설날이었다는 점이다. 설날을 끼고 개인전을, 그것도 엄동설한에 개최한 까닭은 무엇이었을까. 이중섭은 일부러 설날을 포함시켰다. 그 사연은 이렇다. 이중섭은 이번 서울에서의 개인전을 12월에 열겠다는 뜻을 아내에게 전한 적이 있었다. 성탄절을 포함한 기간 동안 전시를 하려는 의도였다. 지난 1952년 부산 르네상스다방에서 열린 제1회 기조전도 12월 22일부터 28일까지였고, 1953년 12월 통영 성림다방에서 연 개인전도 성탄절에 개막했음을 생각하면 전시 기간에 설날을 포함한 건 의도적인 일이었다.

"선량한 모든 사람들을 위한 작품"

'대가代價를 울궈내야 한다'고 생각했던 이중섭의 작품 주제, 그가 그리고 싶어했던 작품 세계는 무엇이었을까. 이중섭은 흰색을 많이 사용했다. 통영에서 머물던 1954년 1월 7일 편지 「새해 복 많이 받았소?」에서 "화이트 white(흰색)가 얼마 전부터 없어져서 페인트paint를 (제주도 시절처럼) 대용으로 자꾸 자꾸 그리고 있소"[158]라고 했는데, 서울에서 개인전 작품에 열중하던 1954년 9월에도 흰색 물감 이야기를 하고 있다.

칼라color의 흰색이 없어져 곤란했지만 미제美製 흰색을 하나 입수하여 다시 제작에 전념하고 있소.[159]

또 10월 28일자 편지 「가슴 가득한」에 "오늘 12시 지나 테레핀유가 떨어졌기 때문에 거리로 나갔지만"[160]이라고 한 것을 보면 작업량이 무척 많았던 것 같다. 또 이중섭의 방법은 "소처럼 무거운 걸음"[161]이며 "목숨 걸고 걷고 걷는 최장거리 마라톤"과 같은 것이었다. 10월 중순 편지 「나의 기쁨의 샘」에서 다음처럼 자신의 창작 태도를 밝혀두었다.

올바르게 완성하지 않아서는 안 될 새로운 시대의 회화를 짊어지고 최장거리 마라톤(달리지 않고)을 끈기 있게 충실히 걷고 또 걸어 기어코 완성시키고야 말 작정이오.

그리고 격렬하기 그지없는 화폭을 연출해내는 표현주의 화가답게 자신의 기법을 다음처럼 묘사해두었다.

있는 힘을 다해 캔버스에 닥치는 대로 칠을 해 제치면 되는 겁니다.[162]

이중섭은 자신을 언제나 "정직한 화공畵工"[163] 또는 "신세계의 신표현의 제일인자"[164]라고 자부했다. 이러한 자부심은 괜한 것이 아니었다. 1954년 6월 제6회 대한미술협회 전람회에서 자신의 작품이 "제법 좋은 평판"[165]을 얻고 있는데 "한국, 동아, 조선 세 신문에서 최고 수준이라는 호평"을 받았다는 사실을 소개하는가 하면, 또 이처럼 "평판이 좋았으니까 서울에서의 소품전도 반드시 성공하리라"[166]는 친구들의 말을 귀담아듣고 편지에 썼던 것이다. 또 자신의 작품에 대해 항상 "올바르고 아름다운, 참으로 새로운 표현"[167] 이라든지 "신세계의 신표현",[168] "새로운 시대의 회화",[169] "더없는 대표현大表現"[170]이나 "진지한 대작大作"[171]이라고 불렀다. 이러한 표현은 이때만의 것이 아니다. 이미 1953년 3월 초순에 말한 적이 있는 행동하는 회화였다.

생생하고 새로운 생명을 내포한 '믿을 수 있는 새로운 방향'을 지시하고, 행동하는 회화[172]

이중섭에게 자신의 회화란 9월 말 편지 「나의 가장」에서 말한 바처럼 한국인이 아닌 세계인들이 '보고 싶어하고, 듣고 싶어하는' 것에 대한 응답으로서 다음과 같은 것이라고 천명했다.

한국 사람들이 최악의 조건하에서 생활해온 표현, 올바른 방향의 외침[173]

그처럼 이중섭은 자신의 작품이 무엇을 위한 것인가를 인식하고 있었다. 특히 9월 말 편지 「나의 가장」에서는 "조국의 여러분이 즐기고 기뻐해줄 훌륭한 작품"[174]이라고 했고, 11월 중순 편지 「유일의 사람」에서는 자신의 회화가 "선량한 모든 사람들을 위한 것"이라고 했다.

나는 당신들과 선량한 모든 사람들을 위해서 참으로 새로운 표현을, 더없는 대표현大表現을 계속하고 있소.[175]

이러한 생각을 친구 구상에게는 다음처럼 표현했다. 구상은 1987년 「나의 친구 이중섭」이란 글에서 이중섭이 다음처럼 말했다고 했다.

그는 생전에 더러 취하면 나에게 '내가 이제 파리Paris 가서 그자들(세계적 거장들을 가리킴)의 그림과 한 번 대보면(비교해본다는 뜻) 누가 많이 그렸나 단박에 계산이 나와!' 하고 으쓱댔다. 실로 그는 뽐낼 만큼(막역한 친구에게지만) 많이 그렸다.[176]

자화상, 탐닉하는 스스로를 그리다

1954년은 화가 이중섭에게 최고의 해였다. 그림으로 시작한 한 해가 그림으로 저물어간 해였기 때문이다. 통영에서, 마산에서, 진주에서 그리고 서울에서 끝없이 그리고 또 그렸다. 이중섭은 상경 직후 인왕산 기슭 누하동, 11월 1일부터 노고산 기슭 신수동에서 생활했는데 어느 곳에서건 창작열을 불태웠다. 아내에게 보내는 편지에서는 말할 것도 없지만 아들에게 보내는 편지에서도 끝없이 "열심히 그림을 그리고 있다"[177]고 힘주어 말했다.

이중섭은 통영, 진주에서와 마찬가지로 서울에서도 개인전을 앞두고 정진의 시절을 보내고 있었는데 탐닉하는 화가의 모습을 가장 잘 보여주는

작품이 바로 자화상이었다. 〈화가의 초상 01 구경꾼 01〉도09은 화폭 복판에 화가를 배치하고 오른쪽에 삼각대의 캔버스를, 왼쪽에 아내와 아이를 배치했다. 사방에 구경꾼이 둘러싸고 있지만 상단에 담장 너머 머리를 반쯤 내밀고 서서 그림을 구경하려는 사람들이 재미있다. 특히 아내와 아이의 등 뒤로 겹겹이 쌓아서 담장에 붙여 세워둔 스무 점 가까운 작품 무더기가 이 화가의 의욕을 말해주고 있고, 또 캔버스 아래 팔레트를 받쳐주는 갓난아이의 형상이 귀엽다. 〈화가의 초상 02 구경꾼 02〉도10는 화폭 오른쪽에 네모의 캔버스를 대부분 배치해두었다. 왼쪽 하단 구석에다가 붓을 들고 그림을 그리는 자신과 팔레트 바로 위로 아내와 두 아이를 배치해 이들로 하여금 자신이 그리고 있는 그림을 보게 했다. 캔버스 주위로 네 사람의 구경꾼이 보이는데 캔버스를 잡은 손도 있지만 화폭 안쪽으로 손을 밀어넣고 또 화폭 주위에 게들을 배치함으로써 자신의 그림이 현실 세계와 하나임을 암시하고 있다. 〈화가의 초상 03 구경꾼 03〉도11은 경계가 불분명하지만 오른쪽 대부분이 캔버스이고 상단과 왼쪽에서 캔버스에 얼굴을 맞대고 구경하는 관객들을 배치해두었다. 〈화가의 초상 04 방 01〉도12의 배경은 1954년 11월 무렵 거주하고 있던 마포구 신수동 집으로, 방 안엔 온통 작품들로 가득 차서 화실을 방불하게 하고 있다. 방에는 자신의 작품 〈서울, 싸우는 소〉도40와 〈닭 1〉도32이 정면에 걸려 있다. 이와 유사하지만 실내를 그린 〈화가의 초상 05 방 02〉도13도 신수동 시절의 작품이다. 정면 벽에 〈서울, 싸우는 소〉가 걸려 있고 방바닥에는 보내려는 편지봉투가 가득 쌓여 있다. 〈화가의 초상 06 촛불〉도14은 복판에 촛불을 배치한 특이한 작품이다. 먼저 화가는 화폭의 하단 일부를 제외한 나머지 전체를 꽉 채운 격자의 캔버스를 배치했다. 격자 밖으로 귤나무 잎 또는 복숭아나무 잎을 채워 캔버스와 구분해두었으며 하단의 빈 공간에 화가를 배치해두었다. 하단 오른쪽 모서리에 그 화가의 얼굴이 보인다. 왼손에는 팔레트와 붓을 겹쳐 들었고 오른손은 붓을 든 채 화폭 중앙을 향해 쭉 뻗어 내밀고서 촛불을 그린다. 그림 속의 그림은 이중섭 가족도다. 맨 상단에 가로로 누워 잠든 자신을 배치하였고, 하단에 아내

1954년에 그린 〈화가의 초상 05 방 02〉는 마포구 신수동 자신의 집을 배경으로 한 것이다. 그림 정면 벽에는 〈서울, 싸우는 소〉가 걸려 있고, 방바닥에는 편지봉투가 가득하다.

와 두 아이들이 가운데 촛불을 받쳐 들고 있는 모습이다. 귤나무 잎이나 게 그리고 촛불은 서귀포 시절의 생활을 상징하는 소품들이다. 〈화가의 초상 07 가족 01〉도15은 복판에 캔버스를 두고 네 명의 가족이 주위를 둘러싼 구도다. 아내는 물고기를 담은 광주리를 들고 있고, 두 아이는 캔버스를 받쳐 들고 있으며, 화가인 남편은 팔레트를 들고 그림을 그리고 있다. 〈화가의 초상 08 가족 02〉도16는 화폭 하단 왼쪽에서 머리에 광주리를 이고 있는 아내 야마모토 마사코가 두 아이를 데리고서 남편을 향해 서 있고, 그 아래쪽 하단에 담배 파이프를 입에 문 화가 이중섭이 정면에 세워둔 캔버스에 물고기와 게들과 어울리는 두 아이를 그리고 있다. 흥미로운 점은 화면 오른쪽 상단 구석에 캔버스가 찢어져 흘러내리는 모습을 표현한 것이다. 〈화가의 초상 09 가족 03〉도17은 비좁은 방 안 전체를 그림 공간으로 설정하여 네 식구를 자유로이 배치했다. 화가 자신은 오른쪽 하단 구석에 앉아 있고, 큰 아들 태현은 왼쪽 상단 구석에서 붓을 한움큼 쥔 채 캔버스 천자락 뒤에 숨어 있다. 왼쪽 하단에는 삼각대에 끼워진 캔버스를 세워뒀는데 화가가 앉아야 할 의자에 비둘기 한 마리가 그림을 바라보고 있다. 〈화가의 초상 10 가족 04〉도18에서처럼 자신이 가족을 그리고 있음도 보여주고 싶어했는데 실제로 이 그림을 보면, 하단에 팔레트와 붓을 든 화가 이중섭이 정면의 커다란 캔버스에다가 자신을 포함한 네 가족을 그리고 있는 장면이다.

또한 이중섭은 아내 야마모토 마사코에게 보내는 편지에서 자신이 얼마나 혼신을 다하는 화가인가를 늘 확인시켜주곤 했다. 인왕산의 누상동에서 노고산의 신수동으로 옮겨온 직후인 1954년 11월 중순의 편지 「유일의 사람」이 바로 그런 편지다. 이 편지에는 가족을 그리는 자신의 모습도 삽화도20로 곁들였는데 이중섭의 편지를 모은 『그릴 수 없는 사랑의 빛깔까지도』에 번역되었으며, 편지 원본은 1999년 현대화랑에서 열린 이중섭 전람회에 공개되었고, 2012년 3월 K옥션에 출품되었는데 추정 가격은 6,000만~1억 원이었다.

1954년 11월에 아내에게 보낸 편지「유일의 사람」에는 "선량한 모든 사람을 위해서" 그림을 그린다는 내용을 담고, 가족을 그리는 자신의 모습을 삽화로 그려 넣었다.

당신이 사랑하는 유일의 사람. 아고리군은 머릿속과 눈이 차츰 더 맑아져서 자신이 넘치고 넘쳐서 번쩍번쩍 빛나는 머리와 안광으로 제작, 제작—표현 또 표현을 계속하고 있다오.

한없이 살뜰하고—

한없이 상냥한—

오직 나만의 천사여, 더욱더 힘을 내어, 더욱더 올차게 버티어주시오.

기필코 화공 이중섭 군은 최애의 현처 남덕 군을 행복의 천사로 높게 아름답게 널리 빛내어 보이겠소.

자신만만.

나는 당신들과 선량한 모든 사람들을 위해서 참으로 새로운 표현을, 더없는 대표현을 계속하고 있소.

내 최애의 아내 남덕 천사, 만세 만세.[178]

이 편지의 양쪽에 그림을 그리는 자신의 초상화를 그려두었다는 게 흥미로운데 '가족을 그리는 화가'와 '쌓인 그림과 붓 위의 가족'이 그것이다. 이처럼 자신이 화가임을 확인해주는 자화상만이 아니라 그림의 안쪽과 바깥쪽이 하나임을 증명하려는 작품도 그렸다. 〈그림의 안과 밖〉[도21]은 노란 캔버스에 그려진 아이들이 물고기를 들고 그림 밖으로 뛰쳐나오는 장면이다. 그림의 안과 밖이 하나인 것처럼 상상과 현실이 하나로 이어져 있음을 보여주는 것이다.

그림에 담은 그리운 가족들

1954년 10월 초순 편지 「멀리 떨어져 있어도」에서 다음처럼 가족사진을 급히 보내달라고 요청하였다.

빨리 사진을 보내주시오. 당신의 얼굴과 발가락군의 얼굴을 큼직하게(발가락을 찍을 때 아고리군이 작품 제작에 필요하다고 커다랗게 두세 가지 포우즈pose로

같은 시기에 보낸 다른 편지 「한없이 상냥하고」에서도 가족사진을 보내달라고 하면서 "기필코 당신을 제일 아름다운 천사로 만들어 보이겠소"180라고 다짐했다. 이처럼 희망에 넘쳐 "반드시 성공"181할 것을 꿈꾸던 시절 이중섭의 작품 세계는 활력으로 넘쳐났다. 이 시절 많은 삽화, 편지화를 제작했는데 대부분 흥겨운 주제였다. 고통스러운 피난길마저도 이 시절엔 즐거운 나들이였다. 〈남쪽나라를 향하여 01〉도22은 이중섭 일가족의 피난 행렬을 그린 것이다. 원산에서 배를 타고 부산으로 내려온 것이어서 이 작품을 1971년 처음 조사한 조정자는 〈소 구루마와 가족(환희)〉이라는 제목을 붙였다. 이때 소장자는 김중업이었고, 제작 연대는 서울 시절로 명시하였다. 다음 해인 1972년 현대화랑 이중섭 작품전 때 소장자가 최영림으로, 제목은 〈길 떠나는 가족〉, 제작 연대도 '통영 시절?'로 바뀌어 나왔기 때문에 이후에도 이를 따르고 있다. 하지만 이중섭이 아들 야스카타(태현)에게 보낸 편지에 그려준 편지화 〈남쪽나라를 향하여 03〉도24을 보면 그 내용이 뚜렷하다.

편지에 남쪽나라로 가는 모습을 그린 것이라고 썼으니 〈남쪽나라를 향하여〉라는 제목이 합당하다는 뜻이고, 그것은 한국전쟁으로 일가족이 피난하던 이야기인 것이다. 편지화 말고도 이 도상은 또 한 점이 있는데 〈남쪽나라를 향하여 02〉도23는 1990년 『한국근대회화선집 양화 7 이중섭』에 게재되었다가 2011년 12월 서울옥션에 출품되었다.

1955년 1월 미도파화랑 개인전에 출품된 〈꽃과 닭과 가족〉도25은 1971년 조정자의 조사 당시 정기용 소장품으로 이후 꾸준히 전람회 때마다 출품되었다. 이와 유사한 표현풍의 작품으로 〈지게와 끈과 가족〉도26은 조정자의 조사 결과 〈가족〉이란 제목을 붙이고 제작 연대를 '서울 신수동에서'라고 명시한 작품인데 다음 해 현대화랑 작품전 때 '통영 시절'로 바꿔놓았다. 〈석류 물고기 닭 가족〉도27은 1976년 효문사 간행 『이중섭』에 수록되었

…… やすかたくん ……

わたくしの やすがた くん。 げんきで せうね。 がっこうの おともだちも
みな げんきですか。 パパ げんきで てんらんかいの じゅんびを
しています。 パパが きょう …… 「きき やすたルくん やすかたくん
が うしくるまに のって …… パパは まえの ほうで うしくんを
ひっぱって …… あたたかい みなみの ほうへ いっしょに ゆくゑをか
きました。 うしくんの うへは くもです。」 では げんきで ね。

パパ

1954년 이중섭이 아들 야스카타(태현)에게 보낸 편지 「남쪽나라를 향하여 03」에는 한국전쟁으로 일가족이 피난하던 이야기를 그림
으로 그렸다. 이 당시 이중섭은 고통스러운 피난길마저도 즐거운 나들이로 그렸다.

야스카타(태현)에게

나의 야스카타. 건강하겠지. 너의 친구들도 모두 건강하고. 아빠도 건강하다. 아빠는 전람회 준비에 몰두하고 있다. 아빠
가 오늘—(엄마, 야스나리(태성), 야스카타(태현)를 소달구지에 태우고—. 아빠가 앞에서 소를 끌고—. 따뜻한 남쪽나라에
함께 가는 그림을 그렸다. 소 위에는 구름이다.) 그럼 안녕. 아빠가.[182]

는데 사람보다도 석류와 물고기, 닭의 형상이 강렬한 작품이다.

〈장난치는 아버지와 두 아들 1〉도29은 1971년 조정자 조사 결과 김석주 소장품으로 서울 시절 제작한 작품이며 〈아들과 중섭 장난질〉이란 제목을 붙여 미도파화랑 이중섭 작품전에 출품된 작품이다. 그 뒤 1976년 효문사 간행 『이중섭』에서 제목을 〈사나이와 아이들〉로 바꾸고, 제작 연대는 '1953~1954년'으로 명기하여 혼란을 주고 있다. 유사 도상인 〈장난치는 아버지와 두 아들 2〉도30는 민은기 소장품으로 1972년 현대화랑 전람회에 제목은 〈노인과 두 애와 물고기〉로 붙였고, 제작 시기는 부산 시절로 명기하였다. 뜻밖에 '노인'이란 낱말이 붙은 까닭은 화폭 중심의 얼굴에 수염난 인물이 등장했기 때문인데 이 작품 이외에 이중섭은 자신의 모습을 그릴 때 가끔 약간의 수염을 그려 넣었던 적이 있음을 생각하면 노인이 아니다. 은지화 〈가족〉도31에서도 이중섭 자신의 모습은 수염을 기르고 있다. 이 작품은 조정자의 조사 결과 김석주 소장품으로 제작 시기는 서울 시절이며, 1990년 11월 부산 진화랑에서 열린 '근대유화 3인의 개성전'에 출품되었는데 화면 중앙을 차지한 여성의 몸매가 육감에 넘친다. 남성의 한 팔은 그 여성의 엉덩이를, 또 한 팔은 허벅지를 붙잡는데 이중섭의 팔과 손의 근육이 엄청나다. 성희를 꿈꾸는 욕망을 그렇게 표현한 것이다.

닭을 그린 까닭

닭을 그린 가장 빼어난 작품인 〈닭 1〉도32의 형상을 보면 닭이라기보다 고구려 고분벽화 가운데 우현리 강서중묘의 〈주작도〉朱雀圖를 닮았다. 통통한 몸뚱이와 풍성한 날개를 생략한 채 날렵한 선으로 형상화했음에도 우아함과 세련된 자태를 갖출 수 있는 이유는 두 마리의 날렵한 움직임이 빚어내는 율동의 기운 때문이다. 속도감으로 뒷받침된 붓질로 선묘의 동세를 살려냈기 때문에 저토록 추상화했음에도 불구하고 충만감을 느낄 수 있는 것이다. 닭은 새벽을 알리는 태양의 새로 신성한 존재였다. 어둠을 끝내고 빛이 드러남을 예고하니까 혼돈을 끝내고 질서를 알리는 개벽의 전령이다.

그러므로 닭을 그린 세화歲畵를 벽에 붙여 재앙을 막았던 풍습이 오랫동안 이어져 내려왔다. 이중섭은 닭만이 아니라 새들을 무척 많이 그렸다. 하늘과 땅 사이를 자유로이 오가는 까닭에 신성한 영물靈物이었고 그러므로 고구려나 신라의 설화 속에 새들이 등장했던 것이다. 이중섭의 새들은 까치, 까마귀, 비둘기, 갈매기 같기도 하고 오리나 봉황 같기도 한데 지금 보는 일련의 작품에 등장하는 새를 닭이라고 하는 것은 그 생김이 닭과 같아서일 뿐이다.

1955년 1월 미도파화랑 이중섭 작품전을 알리는 안내장에 인쇄된 「작품 목록」에는 '17 닭, 18 닭'이라는 명제가 있다. 그 뒤 1971년 조정자는 미도파화랑 출품작으로 두 점의 〈닭〉을 제시하였다. 〈닭 1〉과 〈닭 2〉도33가 바로 그 작품인데 문제는 이에 관하여 다양한 주장이 나왔다는 것이다.

〈닭 1〉에 대하여 조정자는 김광균 소장품이며, 제작 연대는 서울 시절, 제목은 미도파화랑 작품전을 따라서 〈닭〉이라고 명기하였다. 하지만 1972년 현대화랑에서 열린 전람회에서 그 제목을 〈부부〉라고 붙였다. 제작 연대도 '통영 시절'이라고 했다. 그 뒤 1976년 효문사 간행 『이중섭』에서는 소장자가 김종학, 제작 연대는 '서울 시절', 재료는 '종이에 유채와 에나멜'로 바뀌었는데 제목만큼은 여전히 〈부부〉라고 하였으며 1986년 호암갤러리 이중섭전 때에도 〈부부〉라는 제목을 유지했다.

작품의 제목은 작가 자신이 붙이는 것이라면 시비를 따질 게 아니다. 하지만 타인이 붙이는 경우, 그 작품이 다루는 소재나 재료·기법 같은 사실 설명형으로 해야 할 것이다. 그런데 두 마리 '닭'을 가리켜 '부부'라고 규정하는 것은 주제 해석형이어서 사실과 거리가 먼 것이다. 닭이라는 단순 소재를 부부라는 상징 의미로 전환하는 것이기 때문이다. 따라서 이 작품의 제목은 〈닭〉으로 환원해야 하고 또 다른 작품도 마찬가지일 것이다.

설령 부부 관계라는 해석을 따른다고 해도 그 두 마리 닭의 관계는 어떤 것인가. 조화일 수도, 불화일 수도 있다. 그 색이 청색과 홍색인데 화폭 상단과 하단에 청색과 홍색 줄무늬를 넣음으로써 이중섭의 제자 김영환은 뒷

날 "남녀 간의 애정뿐만 아니라 남과 북으로 갈라선 분단 현실"[183]을 상징하는 것으로 해석했을 만큼 구분이 너무도 천양지차가 난다. 이처럼 다르게 해석된 까닭은 그 제목의 변천사와 관련이 있다. 〈닭 2〉의 경우도 그렇다. 『신미술』 1956년 11월호에 이 작품의 도판을 수록하면서 제목을 〈투계〉鬪鷄라고 바꿔버렸다. 두 마리 닭이 싸운다고 해석한 것이다. 작가가 사망한 지 두 달이 지나고서 일이다. 그런데 1971년 조정자의 조사 결과 소장자는 이마동이며, 또 지난날 『신미술』에 도판으로 게재된 사실을 확인했다. 그럼에도 『신미술』의 표기인 〈투계〉를 따르지 않고 미도파화랑의 이중섭 작품전 때의 기록을 따라 〈닭〉이라고 했다. 그런데 또 1972년 현대화랑 작품전 때 이 작품의 제목을 〈투계〉라고 했다. 그보다 흥미로운 것은 그 제목 〈투계〉가 "이중섭 자신의 명제"라고 밝힌 데 있다. 별다른 설명이 없어 더 이상 알 수 없지만 투계인 까닭이 '부부 사이에 공동의 문제에 대한 의견 충돌의 회화적 표현'을 했기 때문이라고 지적했다.* 해석은 자유지만 투계를 '부부 싸움'으로 규정하는 것은 앞서서 두 마리 닭을 '부부'라고 해석하는 바와 마찬가지인 것이다. 두 마리 닭이 어울리는 소재를 그린 것을 '부부'의 조화나 불화로 해석하는 관점은 작품의 의미와 작가의 상징 의도를 제한하는 행위다. 더구나 작품 제작 연대를 '통영 시절'로 바꿨으며, 이에 따라 이후 이 작품은 〈투계〉, 통영 시절 작품으로 규정되었다. 그러나 이중섭이 생전에 부부라고 규정했다는 자료가 출현할 때까지는 단순하게 〈닭〉으로 환원해야 한다. 이것은 다른 작품에서도 마찬가지다.

닭 또는 새를 유사 도상으로 그렸을 때 이중섭은 이후의 논객들처럼 사랑하거나 다투는 부부를 생각할 수도 있겠고, 분단 상황을 떠올릴 수도 있고 또 신성한 존재로서 새로운 희망과 저 고구려 고분벽화의 주작이 지닌

* 이구열, 「작품 해설」, 『이중섭 작품전』, 현대화랑, 1972. 116쪽. 이경성 또한 이구열의 견해를 그대로 되풀이하여 다음처럼 기록했다. "화가 자신이 싸우는 닭이라고 이름 붙인 작품이다. 그러나 일설에는 부인 남덕 여사와의 생활 속에서 부부간의 갈등과 충돌을 작품화한 것이라고 한다." (이경성, 「도판 해설」, 『이중섭전』, 호암미술관, 1986. 115쪽)

동세를 생각했을 수도 있다. 성공해야 할 개인전을 앞두고 그린 닭이라면 새로운 희망이어야 했고, 따라서 이중섭에게 닭은 새벽의 전령이었다. 입신양명의 뜻을 지닌 사람들이 닭 그림을 걸어두었던 까닭도 그런 것이었다.

❙ 작품 〈닭〉의 제목과 제작 연대 변천사 ❙

아내에게 그려 보낸 편지화 〈화가의 초상 05 방 02〉^{도13}의 화면에는 열심히 그림을 그리는 화가 옆에 쌓인 작품 가운데 닭 그림의 도상이 드러나 있다. 이것으로 보면 닭 그림 유사 도상은 서울 시절의 것이다. 그런데 꼭 그런 것만은 아니다. 이중섭 사후 타인에 의해 작품이 발표될 때마다 제작 연대가 바뀌는가 하면 작품 제목도 이런저런 변화를 겪고 있어 혼란을 준다.

〈닭 1〉^{도32}, 〈닭 2〉^{도33}도 그렇고 나머지 유사 도상 작품들도 마찬가지다. 〈닭 3〉^{도34}은 〈닭 1〉과 유사 도상인데 차이점이라면 배경의 흐름이다. 〈닭 1〉의 배경을 보면 붓질이 위아래의 흐름을 보이고 있긴 해도 전체는 색면으로 단순한 평면성을 강조하고 있지만, 〈닭 3〉의 배경은 수평선을 반복하면서 이런저런 색의 변화까지 줌에 따라 출렁거리는 바다를 연상케 한다는 점이 다르다. 그런데 이 작품에 대해 1990년 금성출판사가 간행한 『한국근대회화선집 양화 7 이중섭』에서 제작 연도를 '1953년', 그 제목을 〈부부〉라고 하였다. 1953년이라면 이중섭의 부산 시절이다. 어떤 설명도 없지만 부산 시절의 작품 및 유사 도상을 생각해볼 때 1953년설은 지나치다.

〈닭 4〉^{도35}는 〈닭 2〉의 유사 도상인데 조정자의 조사 결과 김종길金宗吉 소장품으로, 제목은 〈닭〉, 제작 연대는 대구 시절이라고 명기해두었다. 1972년 현대화랑 작품전에서 또 많은 것이 바뀌었다. 소장자는 그대로 지만 재료는 '종이에 에나멜', 제목은 〈부부〉, 제작 연대는 '통영 시절'

이라고 했다. 그리고 〈닭 5〉도36에 대해서도 1972년 현대화랑 작품전 때 〈부부〉라는 제목을 붙여주었다. 〈닭 6〉도37은 1990년 금성출판사가 간행한 『한국근대회화선집 양화 7 이중섭』에 처음 발표되었는데 제작 연도를 '1955년', 그 제목을 〈새〉라고 하였다.

이처럼 유사 도상들임에도 불구하고 제작 연대와 제목이 달라진 까닭은 최초의 기록이 없는 상태에서 이중섭 사후에 타인이 서술했기 때문이다. 그 변천 과정은 다음과 같다.

〈닭〉 작품 제목 및 제작 연대의 변천

	1955년 미도파화랑	1971년 조정자	1972년 현대화랑	1976년 효문사	1986년 호암	1990년 금성	2005년 리움
〈닭 1〉	닭①	닭(서울)	부부(통영)	부부(53~54)	부부	부부	
〈닭 2〉	닭②	닭(서울)	투계(통영)	투계(53~54)	투계	투계(55)	
〈닭 3〉					부부(53)		
〈닭 4〉		닭(대구)	부부(통영)				
〈닭 5〉			부부				부부A
〈닭 6〉						새(55)	

변천 과정이 복잡하게 보이지만 〈닭 1〉과 〈닭 2〉의 경우를 보면, 문제는 뜻밖에 간단하다. '닭'이란 제목을 '부부'와 '투계'로 바꾸면서 일어난 문제인 게다. 조정자 단계만 해도 소재에 충실한 제목을 사용했지만, 1972년 현대화랑 단계에서 해석을 우선하는 방법을 채택해 '부부'나 '투계'로 바꾼 것이다. 작품의 제목이란 작품과 마찬가지로 '저작권'의 영역에 해당하는 것이어서 작가가 생전에 명명한 제목을 바꿀 수는 없다. 다만 작가 사후 제목을 알 수 없는 경우, 임의로 타인이 붙이는데, 이때는 저작권이 없을 뿐만 아니라 고유성도 없어 끝없이 변경 가능하다.

절정의 걸작, 〈흰 소 1〉의 탄생

1955년 1월 미도파화랑 이중섭 작품전에 출품된 〈흰 소 1〉도38은 〈통영 붉은 소 1〉제5장 도19과 더불어 절정의 걸작이다. 조정자의 조사 결과 홍익대학교 박물관 소장품으로 재료는 종이에 유채, 제작 연대는 서울 시절로 명기하였는데, 1972년 현대화랑 이중섭 작품전 때 간행한 『이중섭 작품집』의 표지화로 사용하였고, 그 재료를 좀더 세심하게 조사하여 '베니어판에 유채', 제작 연대는 통영 시절이라고 하였다. 특히 「작품 해설」에서 "통영에서 그려 가지고 올라왔었다고 한다"[184]고 기록해둠으로써 이 작품은 통영 시절에 제작한 작품으로 널리 알려졌다. 그런데 1976년 효문사 간행 『이중섭』에서는 재료를 '합판에 유채와 에나멜'이라고 보충하고 제작 연도를 '1954년'으로 수정함으로써 서울과 통영 어느 한 시절로 특정하지 않았다.

〈흰 소 1〉은 많은 소 그림 가운데 최고의 걸작이다. 그 어느 소 그림보다도 힘에 넘치지만 또 그 어느 소 그림보다도 안정감이 충만하다. 그렇다고 해서 멈춰 있지 않다. 그 비밀은 다리 동작에 숨어 있다. 앞다리와 뒷다리 한쪽씩은 내딛기 직전이며 또 다른 한쪽씩은 굳건하게 받치고 있어서 빠르게 달리고 느리게 멈추는 움직임이 동시에 이뤄지고 있기 때문이다. 게다가 다른 소 그림과 달리 평형감각이 가장 빼어난 작품이다. 중량으로 보면 소의 머리에서 어깨까지가 전체의 절반을 차지하는데도 앞으로 기울어지지 않는 까닭은 뒤로 쭉 뻗은 꼬리와 뒷다리가 지극히 경쾌하기 때문이다. 다시 말해 힘이나 무게로 평형을 유지하는 게 아니라 여백의 공간을 넘치도록 채우는 선묘의 기세를 사용하여 균형을 잡은 것이다.

또한 단일한 색조를 유지하면서 소의 몸뚱이 전체를 묘사하는 데 어두운 선과 밝은 선을 겹으로 사용함으로써 활력과 깊이를 동시에 획득하고 있다. 이러한 단색의 효과를 기본으로 전제하면서도 화면 배경은 평면 상태를 유지하여 고요하고 아득한 깊이를 주되 상단에 밝은 줄, 하단에 어두운 줄을 빠르게 그어줌으로써 속도감을 주었다.

미도파화랑에 걸린 또 한 점의 작품 〈소와 아동〉도39은 소의 머리를 밧줄

로 묶어놓은 점에서 색다른 작품이다. 조정자는 정기용 소장품으로 그 제목을 〈싸우는 소〉, 제작 연대는 '서울 시절', 재료는 '유화'(모두가미=두꺼운 종이)라고 썼다. 아마도 밧줄로 묶였다는 사실로부터 그 제목을 '싸우는 소'라고 본 것인데 다음 해인 1972년 현대화랑 작품전 때 제목을 〈소와 아동〉으로 바꾼 까닭은 소의 다리 사이에서 놀고 있는 어린이에게 주목했기 때문이다. 그리고 제작 연대를 '통영 시절', 재료를 '베니어판에 유채'로 바꿔놓았다. 화폭 오른쪽에 지게가 놓여 있고 한 어린이가 소의 엉덩이 아래 앉아서 뒷다리를 부여잡고 있는 모습인데 여기까지만 보면 소와 아이가 어울려 노는 모습이지만 머리를 땅바닥에 대고 있으면서 자신의 목에 묶인 밧줄에 저항하는 모습을 보면, 싸우고 난 뒤 묶인 모습 같기도 하다. 그러니까 단순히 놀고 있는 모습을 그렸다고 할 수 없다. 선묘가 화려하다 못해 난삽하기까지 한 이 〈소와 아동〉은 소 그림 가운데 특이한 환상 세계를 구현한 작품임에 틀림없다.

실제로 싸우는 소를 소재로 그린 작품은 부산 시절의 〈부산 투우〉제4장 도70 외에도 더 있는데 〈서울, 싸우는 소〉도40가 대표작이다. 이 작품의 제작 연대는 〈화가의 초상 05 방 02〉도13를 보면 상단에 묘사해두었기 때문에 1954년 하반기 서울 시절로 보는 것인데, 청색 소와 황색 소의 싸움이 배경의 붉은색 면 때문에 훨씬 강렬해 보인다. 1986년 호암갤러리가 간행한 『이중섭전』의 「도판 해설」에서 이구열은 이 작품의 주제에 대해 다음처럼 해설하였다. 배경의 붉은색 면을 가리켜 "6·25전쟁의 비극적 현실을 암시하는 듯한 붉은 하늘"이라고 전제하고서 "검고 흰 소의 대결은 남북의 동족상잔을 상징한 것일까 혹은 이중섭 자신의 현실과의 투쟁 심리를 반영한 것일까"[185]라고 했다. 이러한 해석은 〈닭 1〉도32을 둘러싼 해석의 차이와 유사한 것이다.

이처럼 시대 상황과 연결된 거대서사로 해석하는 흐름도 있지만 이중섭의 내면 상태와 연결된 심리의식으로 해석하는 흐름을 생각한다면 그 해석의 다양한 가능성을 열어두어야 할 것이다.

풍경과 추억을 소재로 삼다

〈사계四季 1〉도41은 통영 시절의 작품 〈가족과 비둘기〉제5장 도28이나 〈통영 해변의 가족〉제5장 도26을 비롯한 여러 작품에서처럼 뭉클한 붓 자국으로 대상의 형체를 부드럽게 풀어헤치는 기법을 사용한 작품이다. 화폭을 넷으로 구획하여 봄, 여름, 가을, 겨울을 상징하는 사물과 색채를 적절하게 배열한 작품인데 추상성이 매우 짙어서 1979년 한국문학사가 간행한 『대향 이중섭』에서는 이 작품을 〈무제〉無題라고 했다. 그러다가 1986년 호암갤러리의 이중섭전 때 〈사계〉라는 제목을 붙였고 그 뒤 이 제목이 일반화되었다. 논란의 가능성이 없지 않으나 '사계'란 소재의 사실성을 생각한 것으로 해석에 따른 게 아니다. 부드럽고 아름다운 〈사계 1〉은 두 점의 호박 연작과 잘 어울린다. 미도파화랑 작품전의 목록에도 〈호박과 가족〉이란 제목이 보이는데 이 작품 〈호박넝쿨〉도42이 출품작인지는 알 수 없다. 조정자의 조사 결과 〈호박넝쿨〉은 이광석 소장품으로 바로 그 이광석의 집인 서울 신수동에서 머무를 적에 제작한 작품이다. 특유의 흐트러진 배치와 부드럽게 뭉개진 붓질로 말미암아 추상화 수준이 상당한 작품으로 〈사계 1〉과 짝을 이루고 있지만 이중섭이 호박에 매력을 느끼고 화폭에 호박을 묘사한 때는 1953년 9월이었다.[186] 하지만 그 작품은 찾을 수 없고 1954년 10월 신수동으로 옮겨간 뒤 그린 〈호박넝쿨〉만이 남아 있다. 하지만 이 〈호박넝쿨〉이란 제목도 1972년 현대화랑 작품전 때 〈호박꽃〉으로 바꿔놓았다.

호박을 소재로 삼은 작품은 또 한 점이 있는데 〈호박꽃〉도43이다. 화폭 전체에 호박을 꽉 채운 이 작품은 1976년 효문사 간행 『이중섭』에 수록되었는데 대구가 주소지인 오장환吳壯煥 소장품으로 제목은 〈호박〉, 제작 연대는 '1954년'으로 명시했다. 또한 원산에서 헤어져 7년 만에 서울에서 재회한 김광림은 1986년 「내가 아는 이중섭 8」이란 회고에서 이중섭을 찾아갔을 적 이 그림을 그리던 이중섭을 목격했다고 했다.

웅크려 사는 생활인데도 호박 덩이 하나 크게 그려놓고 '얼마나 편한 자세냐'며

웃음을 잃지 않았다.[187]

하지만 이중섭은 이미 부산 시절 "이웃 풍경과 호박꽃, 꽃봉오리, 큰 잎을 제작 중"[188]이라고 했으니까 시기를 제한할 일은 아니다. 그리고 김광림이 찾아간 집은 누상동 이층집으로 이중섭이 1954년 7월 13일부터 거주하고 있었으니까 그 이후의 어느 날이다. 인왕산 기슭에 과수원이 있었는지는 알 수 없지만 조선시대 이래 이곳은 채마茶麻를 기르는 밭이 있었던 땅이다. 그래서였을 게다. 과수원 풍경을 떠올린 것은.

은지화 〈과수원 1〉도44은 조정자의 조사 결과 이항성 소장품으로 제작 연대는 서울 시절, 제목은 〈여인과 동자〉로 명명한 작품이다. 이중섭은 여러 점의 '도원'을 그렸는데 '과수원'도 소재상으로 그 연장선상에 있다. 특히 하단 왼쪽 구석에 사슴이 앉아 있는 모습은 무릉도원을 꿈꾸는 작품이라는 점을 증거해준다. 〈과수원 2〉도45는 〈과수원 1〉과 유사 도상이지만 세부를 비교하면 여러 부분에서 차이가 난다. 사슴을 삭제한 것이나 복판의 여성을 뒤로 물러나게 한 점 외에도 아동들의 옷차림이 상당히 다르다. 〈과수원 1〉의 아동들은 모두 옷을 갖춰 입었다. 허리의 선은 물론이고 손목이나 발목에 선을 그어 옷을 입고 있는 모습이다. 다만 오른쪽 하단 구석에 팔이 네 개 달린 아이의 경우 옆으로 편 팔목에만 선이 있고 또 하나의 팔목과 발목 그리고 허리에 선이 없어 벗은 듯 입은 듯 모호한 상태일 뿐이다. 그런데 〈과수원 2〉에서는 그 모호한 아이에게 상하의 모두 갖춰 입히고 나머지 아이들은 상의만 입힌 것이다. 선도 거칠어서 치기稚氣가 세다.

이중섭은 주변의 숱한 사물과 더불어 '봄 경치'[189]를 비롯한 풍경은 물론, 일찍이 초현실주의로 시작한 작가답게 '추억을 소재'[190]로 삼고 있었다.

〈낚시〉도46는 제주 시절을 추억하는 장면인데 "야스나리(태성) 군 잘 지내. 아빠."라는 글을 상단에 배치해두었다. 제주 시절은 이중섭 가족에게 가장 큰 추억을 남겨주었고 이중섭은 그 추억을 끝없이 그려나갔다. 〈다섯 어린이〉도47는 추억을 집대성한 편지화다. 게, 새, 물고기, 꽃과 서로 이어지

는 것이 분간조차 하기 어려운 일체를 이루고 있다. 매력은 게의 한쪽 다리를 늘려서 아이의 다리를 물게 한다거나 물고기도 갈치처럼 길게 늘려 아이의 키보다 크게 만드는 거다. 특히 편지화인 만큼 만화처럼 칸 나누기를 통해 이야기 그림을 시도했다. 연결되는 이야기는 없어도 각각 다른 소재와 형상으로 여러 가지를 누리도록 배려했다는 점에서 진일보한 형식으로 나아간 편지화임에 틀림없다. 다만 상단에 누군가가 '내. 태현군.'이란 글자를 써 넣었다는 것이 흠이다.

같은 소재라고 해도 다른 기법을 사용하면 기이한 기운을 머금는다. 〈물고기와 나뭇잎〉도48이 그렇다. 낚시하는 장면을 소재로 삼은 이 작품은 나뭇잎과 물고기가 유선형이라는 사실에 주목하여 그 둘을 비슷한 모습으로 표현하고 있다. 나뭇잎이건 물고기건 둘 다 위로는 붉은색, 아래는 푸른색의 형상을 갖추어서 분간하기 어려운 모습을 띠고 있고, 낚시꾼인 두 아이는 배경의 어두움 속으로 숨어들어 자신의 존재를 감추고 있다. 그 전면에 물고기와 나뭇잎만이 빛발을 받은 것처럼 너무도 환해 신비로운 기운을 뿜어내고 있는 것이다.

같은 소재지만 또 다른 기법을 사용한 작품 〈물고기와 노는 아이〉도49는 날카로운 선과 거친 붓질, 초록과 주홍의 보색 대비로 억센 느낌을 주는 작품이다. 1986년 호암갤러리 이중섭전에 처음 발표되었는데 둥근 원형을 이루며 낚시하는 아이와 낚시에 물린 물고기가 혼연일체를 이루는 모습이지만 너무도 강렬해서 평온하지만은 않은 작품이다.

네 점의 유사 도상이 있는 〈해변을 꿈꾸는 아이〉도 제주 시절의 추억을 담은 그림이다. 〈해변을 꿈꾸는 아이 1〉도51, 〈해변을 꿈꾸는 아이 2〉도52, 〈해변을 꿈꾸는 아이 3〉도53이 모두 1972년 현대화랑 이중섭 작품전에 출품된 작품인데 그 뒤로 〈해변을 꿈꾸는 아이 4〉도54가 1979년에 출판된 『대향 이중섭』에 게재되어 모두 네 점으로 늘어났다.

그렇다고 추억에만 매달린 건 아니다. 일본으로 건너가고자 하는 미래에의 희망을 단 한순간도 놓지 않았다. 〈현해탄 1〉도56과 〈현해탄 2〉도57가 바

로 그 미래를 보여준다. 헤어진 가족이 다시 만나는 이야기인 것이다. 그렇게 꿈꾸고 있었고, 이중섭에게 꿈은 곧 현실이었기 때문이다.

드디어, 개인전

새해, 새 희망

1955년 새해를 맞이하여 〈평화로운 아침〉도62을 그렸다. 북한산에 떠오르는 태양과 멋진 구름무늬를 그려 넣고 기와집 무리를 배경 삼아 젊은 남녀와 고개를 젖힌 채 모자를 쓴 한 신사의 모습이 이채롭다. 이해의 음력 설날은 양력으로 1월 24일이었으니까 그 이전에 그렸을 터인데 그렇게 보면 1월 18일 미도파화랑 작품전을 앞두고 개인전 소식도 전할 겸 해서 누군가에게 보낸 세화였다. 하지만 흔한 세화가 아니다. 하단에 다소곳한 남녀 한 쌍과 중절모에 검은 안경을 쓴 중년 남성을 배치한 걸로 미루어 결혼을 앞둔 젊은이에게 보내는 축화祝畵. 그런데 1972년 현대화랑 작품전에 소설가 최정희崔貞熙(1912~1990) 소장품으로 출품되었음을 보면 최정희가 누군가로부터 받은 것이었다.

〈평화로운 아침〉을 그리고 있던 1월 10일에 쓴 편지「새해가 밝았구려」에서 '자형과 누님'의 배려로 '불편 없이 제작에 열중하고 있다'는 근황을 알려주는 가운데 이종사촌 형 이광석 판사의 '부인(나의 누님) 이름은 영자英子'라고 알려주고서 그에게 감사의 편지를 해달라고 부탁했다. 또 이중섭은 "작품전이 끝나면 곧 수금을 마치고 대구로 갈 작정이오"191라고 말해준 것에서 보여준 바처럼 개인전 작품 판매를 확신하고 있었다. 이 확신과 기대는 희망 그 이상이었다.

이번 소품이 끝나면 충분히 태현, 태성이에게 자전거를 사줄 수 있을 테니까 착하게 기다리라고 전해주시오. 어머님과 당신 언니에게도 안부 전해주고 책방의 돈도 충분히 갚을 수 있게 될 테니 마음놓고 기다려주시오.192

그러했기에 지난 두 해 내내 해결하지 못하고 있던 서적 무역 사업 빚을 단숨에 해결할 거라고 자신 있게 호언한 것이다. 이러한 호언은 그저 빈말이 아니었다. 5개월 전인 1954년 9월 중순의 편지 「세상에서 제일로 상냥하고」에서 빚 문제를 거론할 때도 자신이 일본으로 갈 때 해결될 것[193]이라는 식의 막연한 말만 되풀이할 정도였는데 이번 편지에서는 현실성이 뚜렷했다. 과거에는 빚을 안긴 마영일이란 자로부터 돈을 받아 해결하겠다는 식이었지만, 이번엔 자신의 작품 판매 수익으로 해결하겠다고 호언하고 있는 것이다. 그만큼 이중섭은 이번 개인전에서 원하는 대로 판매가 이뤄질 것이라고 확신했다.

판매를 위해서가 아니더라도 이중섭은 서울 최초의 개인전에 큰 뜻을 세우고 있었으므로 개막을 앞두고 안내장을 널리 발송했다. 전시를 마치고 한 달가량 지났을 때인 2월 20일 무렵, 부산의 시인 박용주朴龍珠(1915~1988)에게 보낸 편지를 보면 개인전 소식을 알리는 데 얼마나 열중했었는지를 알 수 있다.

박형 주소를 몰라서 알리지 못하고 묵형께— 로 전해달라고 편지 냈습니다. 외外 부산 내려가는 군인軍人 한 사람과. 또 한 사람한테, 전람회 목차를 열 매 이상씩 부탁해 보냈는데 받아보셨는지요.[194]

이와 같은 편지에서 알 수 있는 바처럼 인연을 맺은 친구들에게 우편이나 인편으로 편지를 띄우거나 목차를 열 매 이상씩 묶어 여럿에게 발송했다. 이에 따라 멀리서 거주하는 친구들도 상경해 전람회장을 방문해주었다.

드디어 이중섭 작품전이 열렸다. 1955년 1월 18일 화요일 오후였다. 전시를 열면서 일본행 조급증이 사라졌다. 전시가 진행 중이던 1월 중순 편지 「나의 최고 최대 최미最美」에서 "소품전이 끝나면, 곧 구형具兄의 도움으로 가게 될 거요"[195]라고 가볍게 언급하거나 또는 야마모토 마사코에게 부탁을 함에 있어 지난날의 '빨리'라는 표현이 사라지고 '천천히'라는 말까지

사용하면서 매우 부드러운 말투로 바뀐 것이다.

천천히 학습원장學習院長 님한테 입국 허가가 나오도록 노력해보시오. 성과가
있으면 알려주오.[196]

또한 자신감에 넘쳐났다. "남덕 군, 태현 군, 태성 군, 세 사람만이 볼을
맞댄 얼굴 사진을 보내주시오"[197]라고 가족사진을 요청한 것이야 예전과 같
은 것이었지만 자신을 대화공大畵工이라고 호칭하고서 지금껏 보관해오던
'연애 시절 사진'을 품에서 꺼내 일본으로 보내준 일은, 여유로움이 없다면
불가능한 일이었다.

이것은 어진 아내 남덕이와 대화공 이중섭 군의 연애 시절의 사진이오.[198]

이중섭은 개인전이 열리자 집에 들어오지 않고 친구들과 여러 곳을 전
전했다. 2월 20일자 편지 「나의 살뜰하고 소중한」에서 "오늘은 오래간만에
이광석 형 댁으로 돌아왔소"[199]라고 했음을 보면, 전시가 끝난 1월 27일 이
후 2월 20일까지 한 달가량 집에 오지 않은 채 이곳저곳을 전전했던 것이
다. 그리고 몇 통의 편지를 써서 아내와 시인 박용주에게 부치고는 2월 24
일 대구로 내려갔다. 문을 연 전시장을 열흘 동안 지킨 인물은 제자 김영환
과 그의 동료 김충선, 문우식이었다. 문우식의 딸 문소연은 문우식의 증언
을 다음과 같이 들려준다.

문우식은 전기시간 동안 매일 전시장을 지켰다 합니다. 거진 매일 이중섭, 문우
식, 김영환, 김충선, 조~ 랑, 저녁때 막걸리를 마셨는데 구두에 부어서 마시기도
했다네요. 재미있으라구요.*

* 　　문우식의 증언을 그의 딸인 문소연으로부터 2013년 11월 28일 전해 들었다.

이중섭은 전시가 한창 열리고 있던 도중인 1955년 1월 중순 편지 「나의 최고 최대 최미最美」에서 다음처럼 각오를 피력했다.

차례차례로 훌륭한 일(참으로 새로운 표현과 계속해서 대작을 제작하는 것)을 하는 것이 염원이오.[200]

'차례차례로'라는 표현에서 그 분위기가 엿보이는 바처럼 여유 있는 분위기에서 작업을 지속해나가기를 염원하고 있었다. 그리고 이중섭은 사랑과 분리할 수 없는 태도를 지닌 예술가인 자신을 가리켜 "자기가 가장 사랑하는 소중한 애처를, 진심으로 모든 걸 바쳐 사랑할 수 없는 사람은 결코 훌륭한 일을 할 수 없소. 독신으로 제작하는 사람도 있지만 아고리는 그런 타입type의 화공이 아니오"[201]라고 정의했다. 사랑을 창작의 전제 조건이라고 천명하고 난 뒤 다음과 같이 발언했다.

예술은 무한한 애정의 표현이오. 참된 애정의 표현이오. 참된 애정에 충만함으로써 비로소 마음이 맑아지는 것이오. 마음의 거울이 맑아야 비로소 우주의 모든 것이 올바르게 마음에 비치는 것 아니겠소?[202]

사랑과 예술이 하나라고 하는 이른바 '사랑의 예술론'을 정식화한 것이다. 그리고 그 사랑의 예술론을 어떻게 실현할 것인가에 대해서도 다음처럼 피력해두었다.

두 사람의 맑은 마음에 비친 인생의 모든 것을 참으로 새롭게 제작 표현하면 되는 것이오.[203]

그 애정으로 충만한 맑은 마음에 비친 인생은 그러므로 결국 "선량한 모든 사람들을 위해서" 거듭해나가는 "새로운 표현을, 더없는 대표현"[204]이었

던 것이다.

1955년 1월 18일 이중섭 작품전 개막

'이중섭 작품전'이 1955년 1월 18일 화요일부터 27일 목요일까지 미도파 백화점 4층 미도파화랑에서 열렸다.[205] 『조선일보』는 전시 개막 다음 날인 1월 19일자 '문화단신'에 「이중섭 작품전」을, 『평화신문』은 1월 21일 '문화 소식'에 「이중섭 작품전」이란 짧은 기사를 각각 내보냈는데 문장이 똑같다.

화가 이중섭 씨 작품전은 18일부터 시내 미도파화랑에서 개최 중인데 작품은 32점으로 래來 27일까지 열리게 되어 있다.[206]

이 기사와 같은 날 『조선일보』 지면에 「불佛 초현실주의파 화가 탕기 씨 사망」이란 기사가 게재되었다. 젊은 날 초현실주의에 매료되었던 이중섭이 전시장에서 자신의 기사를 보다가 읽었을 그 기사의 전문은 다음과 같다.

자기의 동시대인 피카소와 달리를 '원숭이'라고 표명한 적이 있는 불란서 출신 초현실주의파 화가 '이브 탕기' 씨는 55세를 일기로 당지의 일 병원에서 사망하였다. '탐색은 그리는 것보다 더욱 중요하다'고 주장한 탕기 씨는 1939년에 미국에 와서 미국 여자와 결혼하고 동국 시민이 되었다. 〔로이타〕[207]

문화학원 시절 초현실 화풍으로 설화와 전설의 세계를 화폭에 연출하던 이중섭이었으므로 이브 탕기Yves Tanguy(1900~1955)의 사망 소식에 눈길이 갔을 것인데 탕기는 이중섭 작품전이 열리기 사흘 전인 1월 15일에 사망했다. 탕기는 1925년 파리에서 초현실주의자 집단에 참여했고, 1927년 최초의 개인전을 열어 이미 파리 화단의 유력한 화가가 되었으니까 학창 시절 초현실파에 탐닉했던 이중섭으로서는 한 시대의 끝을 보는 감회에 젖었을 것이다.

개막 이전에는 어떤 언론도 이중섭 작품전 소식을 알리는 기사를 싣지 않았지만 전시 도중 『조선일보』, 『평화신문』에 이어 『동아일보』도 1월 22일자 「문화집합」란에 다음과 같은 기사를 내보냈다.

양화가 이중섭 씨의 작품전이 지난 18일부터 27일까지 미도파화랑에서 열리고 있는데 전시 작품은 〈가족과 첫눈〉을 비롯한 32점의 역작들이다.[208]

전람회를 열고 보니 평판이 좋은 작품전이라는 소문이 퍼져나가자 『평화신문』이 가장 먼저 비평문을 수록하였고, 이어서 『조선일보』, 『경향신문』, 『동아일보』가 연이어 비평을 게재하는 관심을 보였다.[209]

이중섭 작품전 안내장은 김환기가 맡아서 제작한 것으로 종이 한 장을 접어 4쪽짜리로 구성한 것이다. 상단에 활자체 인쇄 제목으로 '李仲燮 作品展'이라고 쓰고 하단에 두 줄로 다음과 같이 썼다.

장소　미도파화랑, 일시 1월 18일~1월 27일
주최　의회보사議會報社, 후원 문학예술사

표지를 넘기면 2~3쪽에 작품 목록이 나오고, 4쪽에는 김광균, 김환기의 축사가 위아래로 실려 있다. 유강렬이 도안을 맡은 벽보에는 이중섭이 직접 커다란 한자로 '李仲燮 作品展'이라고 쓰고 중앙에 물고기를 안은 아이를 삽화로 배치한 다음 하단에는 장소, 일시, 주최, 후원단체를 넣었다. 이 벽보에서 눈길을 끄는 것은 무엇보다도 상단에 적힌 다음과 같은 영문인데 타자기 활자체가 깊은 인상을 준다.

We cordially Invite you to the
Fine Arts Exhibition by Mr. Lee Choong Sup
at the Mitopa Gallery.

Term: from 18th Jan.

 to 27th Jan.

"The Literature & Arts"co.

안내장이나 목차 그리고 벽보의 편집과 도안은 김환기, 유강렬이 맡았으므로 이 두 사람의 기획이었지만 영문을 배치한 까닭은 외국인 관객과 구매자도 유치하고자 했던 것인데 판매를 염두에 둔 이중섭의 뜻과 일치하는 것이었다. 1955년 1월 10일자 편지 「새해가 밝았구려」에는 유강렬, 김환기에게 역할을 맡긴 내역이 담겨 있다.

포스터는 유강렬 형이 맡아주어 오늘 인쇄에 들어가오. 목차와 안내장은 김환기 형이 맡아서 진행시키고 있구요.[210]

김광균과 김환기의 축사가 실려 있는 까닭은 알 수 없지만 당시 주최단체인 의회보사나 후원단체인 문학예술사 쪽 인물의 축사가 아니라는 점을 생각할 때 두 사람과의 인연이 특별했음을 알 수 있다. 김광균은 시인이지만 1952년 부산에서 건설회사를 경영하기 시작한 이래 유력한 실업가로 성장해가고 있었으며, 김환기는 일찍이 도쿄 유학 시절 이래 당시 미술계에서 뛰어난 활동력을 과시하고 있었으므로 둘 다 이중섭에겐 후원 이상의 특별한 힘이 될 만한 이들이었다. 물론 이중섭의 의견도 있었겠지만 김환기의 의지가 엿보이는 선택이었다.

김광균

중섭의 예술은 어데다 뿌리를 박고 있는지는 아무도 모른다. 우리 눈을 가로막는 것은 헐벗고 굶주린 한 그루 나무 가지에 서린 그의 슬픔과 생장生長하는 자태뿐인데 이 메마른 나무를 중심으로 그가 타고난 것을 잃지 않고 소중히 길러온 40년을 모두어 개전個展을 가지는 것은 그로 보나 우리로 보나 즐겁고 뜻 깊은 일이

1

2

이중섭 작품전이 1955년 1월 18일에서 27일까지 미도파백화점 4층 미도파화랑에서 열렸다. 작품전의 벽보(1~2)는 유강렬이 도안을 맡았고, 안내장(3~4)은 김환기가 맡아서 제작을 했다. 벽보에는 타자기 활자체로 영문 안내문을 넣기도 했다(5) 전시 개막에 관한 기사는 『조선일보』(6), 『평화신문』, 『동아일보』(7) 등에 단신으로 나갔다. 벽보와 안내장 관련 자료는 모두 유강렬(장정순·신영옥) 기증, 국립현대미술관 소장.

3

1 가족과 첫눈	9 반달과 이야기	17 鳩 ④	25 소
2 가족	10 닭과 소	18 남 ④	26 애들과 군
3 남과 兒童	11 가족과 비둘기	19 愛情	27 세 배
4 小女와 꽃	12 兒童	20 물의 兒童	28 싸우는 소
5 鳩	13 엄마와 兒童	21 無題	29 풍소
6 길떠나는 가족	14 포기 강아지	22 닭과 兒童	30 밤 이야기 ①
7 소와 가족	15 그림 그리자	23 嚴知島風景	31 밤 이야기 ②
8 소와 兒童	16 燭花	24 소 무따귀	32 그리는 兒童

4

5

6

7

다. 앞으로 그의 예술의 생장과 방향은 그 자신의 일이나 모진 전란 속에서 어떻게 용히 죽지 않고 살아 이런 일을 했나 하고 등이라도 한번 두들겨주고 싶다.[211]

김환기

중섭 형의 그림을 보면 예술이라는 것은 타고난 것이 없이는 하기 힘들다는 것이 절실히 느껴진다. 중섭 형은 참 용한 것을 가지고 있다. 어떻게 그러한 것을 생각해내고 또 그렇게 용한 표현을 하는지 그런 것이 정말 개성이요, 민족 예술인 것 같다. 중섭 형은 내가 가장 존경하는 미술가의 한 사람이다.[212]

작품전의 작품들

이브 탕기의 죽음 소식과 더불어 막을 연 이중섭 작품전 진열 작품은 이중섭의 기억에 따르면 45점이었다. 그런데 당시 작품전 안내장에 인쇄된 목록에는 32점만이 표기되었는데 일주일 전에 인쇄에 들어갔기 때문이다. 일주일 전엔 32점을 출품할 예정이었던 것이다. 그 32점의 목록[213]은 다음과 같다.

1. 〈가족과 첫눈〉
2. 〈가족〉
3. 〈닭과 아동〉
4. 〈소녀와 꽃〉
5. 〈새들〉
6. 〈길 떠나는 가족〉
7. 〈호박과 가족〉
8. 〈소와 아동〉
9. 〈반달의 이야기〉
10. 〈흰 소〉
11. 〈가족과 비둘기〉
12. 〈아동〉
13. 〈달밤의 아동〉
14. 〈고기잡이〉
15. 〈그림조각〉
16. 〈도화桃花〉
17. 〈닭 ①〉
18. 〈닭 ②〉
19. 〈애정〉
20. 〈봄과 아동〉
21. 〈무제〉
22. 〈닭과 아동〉
23. 〈욕지도欲知島 풍경〉
24. 〈소 두 마리〉
25. 〈소〉
26. 〈애들과 끈〉
27. 〈새벽〉
28. 〈싸우는 소〉
29. 〈황소〉
30. 〈옛이야기 ①〉
31. 〈옛이야기 ②〉
32. 〈고기와 아동〉

그러나 이중섭은 전시를 마치고 한 달이 지난 2월 중순 시인 박용주에게 보내는 편지에 다음처럼 기록해두었다.

제가 일본 애들한테 갈 여비를 만들려고 습작 45점을 걸고— 이중섭 작품전이라고 써 부치고 작품전을 열었습니다.[214]

그리고 아더 맥타가트가 2월 3일자 『동아일보』에 발표한 「두 가지로 구별되는 주제—이중섭 작품전평」[215]에서 비평 대상 작품을 예로 들 때 '작품 34번'을 언급한 것으로 보아 최초의 32점을 훨씬 넘겼던 것은 분명하다.

1961년 이경성은 「이중섭」이란 글에서 당시 안내장 2~3쪽에 실린 목록을 다음처럼 옮겼는데, 여기에는 23번 〈욕지도欲知島 풍경〉을 빠뜨리고, 22번 〈닭과 아동〉을 〈달과 아동〉으로 바꿔버렸다.* 그 뒤 1971년 조정자는 그 「작품 목록」을 제대로 옮겨 바로잡았다.** 이들 32점 이외에도 은지화가 출품되었는데 이경성은 "이것 외에도 양담배 포장에서 나오는 은지에다 그린 새로운 형식의 작품들도 출품되었다"[216]고 하였으며, 또 1967년 「이중섭, 그의 생애와 예술의 면모」에서는 풍경화를 약간 추가하여 다음처럼 정리하였다.

이것 외에도 몇몇 풍경화와 양담배 포장에서 나오는 은지에 그린 주옥과 같은 새

* "〈가족과 첫눈〉, 〈가족〉, 〈닭과 아동〉, 〈소녀와 꽃〉, 〈새들〉, 〈길 떠나는 가족〉, 〈호박과 가족〉, 〈소와 아동〉, 〈반달의 이야기〉, 〈흰 소〉, 〈가족과 비둘기〉, 〈아동〉, 〈달밤의 아동〉, 〈고기잡이〉, 〈그림조각〉, 〈도화(桃花)〉, 〈닭 1〉, 〈닭 2〉, 〈애정〉, 〈봄과 아동〉, 〈무제〉, 〈달과 아동〉, 〈소 두 마리〉, 〈소〉, 〈애들과 끈〉, 〈새벽〉, 〈싸우는 소〉, 〈황소〉, 〈옛이야기 1〉, 〈옛이야기 2〉, 〈고기와 아동〉 등 32점이 진열되었다." (이경성, 「이중섭」, 『미술입문』, 문화교육출판사, 1961, 244쪽.)
** 1 가족과 첫눈, 2 가족, 3 달과 아동, 4 소녀와 꽃, 5 새들, 6 길 떠나는 가족, 7 호박과 가족, 8 소와 아동, 9 반달의 이야기, 10 흰 소, 11 가족과 비둘기, 12 아동, 13 달밤의 아동, 14 고기잡이, 15 그림조각, 16 도화桃花, 17 닭 1, 18 닭 2, 19 애정, 20 봄의 아동, 21 무제, 22 닭과 아동, 23 욕지도欲知島 풍경, 24 소 두 마리, 25 소, 26 애들과 끈, 27 새벽, 28 싸우는 소, 29 황소, 30 옛이야기 1, 31 옛이야기 2, 32 고기와 아동. (조정자, 「이중섭의 생애와 예술」, 홍익대학교 석사 논문, 1971, 23쪽)

로운 형식의 작품들도 출품되었다.[217]

1976년 이구열은 「이중섭 연보」[218]에서 '45점 전시'라고 기록했고, 1979년 조카 이영진은 「이중섭 연보」에서 다음처럼 정리했다.

유화 41점, 연필화 1점, 은지화를 포함한 소묘 10여 점을 출품함.[219]

그리고 덧붙이자면 이중섭이 미야사진관에 부탁해 찍은 "회장 사진이 60매"[220]라고 했는데 60매라는 숫자는 전시장에 진열해놓은 작품을 촬영한 숫자일지 모른다. 단지 전람회장 공간의 풍경을 찍은 것이라면 너무 많기 때문이다. 당시 대형 필름 가격도 대단했기에 그저 실내 풍경을 찍기 위해 저렇게 많은 필름을 소모할 리 없다. 하지만 이 사진들은 행방을 감추었고 지금까지도 나타나지 않고 있다. 이 필름이 사라졌기 때문에 출품작 목록만 있을 뿐이고 당시 신문에 게재된 흐릿한 사진 도판 두 점이 있을 뿐이다.

한 점은 1월 23일자 『경향신문』에 실린 〈동童 A〉[221]이고, 또 한 점은 1월 29일자 『조선일보』에 실린 〈옛이야기〉[222]다. 〈동童 A〉는 안내장 목록 '12번 아동'이지만 사진 도판 상태가 워낙 좋지 않아 그 형상을 짐작조차 할 수 없다. 이에 비해 〈옛이야기〉는 선묘가 뚜렷하여 형상을 알아볼 수 있고, 또 안내장 목록의 〈옛이야기〉 ①과 ② 가운데 한 점임을 알 수 있다. 〈옛이야기〉는 물고기를 안고 있는 남자와 연꽃 아래 그늘 사이를 헤엄쳐 미끄러지듯 남자에게 다가오는 여자를 그린 작품으로 두 부부가 사랑하며 살던 옛 추억 그대로다. 이 두 작품은 워낙 사진 도판 상태가 좋지 않고 또 컬러 사진도 아니어서 단정 지을 수 없지만 〈옛이야기〉는 선을 굵고 강하게 사용하는 선묘법의 대표 작품이고, 반대로 저 〈동童 A〉는 선을 뭉그러뜨려 물감이 일그러지고 뒤섞이는 색묘법의 대표 작품이 아닌가 한다. 그러나 〈동童 A〉나 〈옛이야기〉는 실제 작품이 남아 있지 않다. 따라서 현재까지 전해오는 작품 가운데 확인할 수 있는 출품작은 모두 아홉 점이고, 그 내역은 다음과

같다.

3. 〈닭과 아동〉=〈꽃과 닭과 가족〉**도25**

8. 〈소와 아동〉=〈소와 아동〉**도39**

10. 〈흰 소〉=〈흰 소 1〉**도38**

17. 〈닭 ①〉=〈닭 1〉**도32**

18. 〈닭 ②〉=〈닭 2〉**도33**

19. 〈애정〉=〈장난치는 아버지와 두 아들 1〉**도29**

29. 〈황소〉=〈통영 붉은 소 1〉**제5장 도19**

32. 〈고기와 아동〉=〈통영의 물고기와 아이〉**제5장 도22**

목록에 없는 작품=〈통영 달과 까마귀〉**제5장 도23**

　　그러나 이 내역도 조정자의 조사 결과 확인된 여섯 점을 비롯한 이후의 증언에 의존한 것이므로 명료하지 않고 따라서 안내장에 실린 작품 목록의 제목도 따르지 않고 있다.

평판과 판매에 깊은 관심을 갖다

서울에서 열리는 최초의 개인전인 데다가 좋은 평판에 많은 판매가 이뤄지기를 진심으로 희망한 이중섭은 개막 이후에도 전람회에 정성을 기울였다. 판매는 물론 평판에도 귀 기울였다. 그뿐만 아니라 기록에도 집착했는데 이를 위하여 미야사진관 주인 박준섭에게 부탁해 촬영했다. 그러나 워낙 사진이 많아서인지 2월 중순에 이르러서도 나오지 않았기 때문에 이중섭은 그 이야기를 다음처럼 아내에게 보내는 편지에 써두었다.

회장을 찍은 사진이 60매나 더 되는데 미야사진관 주인 박준섭 씨에게 부탁을 해놨습니다만, 아직 되질 않았다는군요. 24일경 대구로 떠날 때에 사진 갖고 가서 대구에서 부치기로 하지요.[223]

1955년 1월 이중섭 작품전 당시 전시회장인 미도파화랑에서 찍은 이중섭의 모습이다. 맨 아래 이중섭과 함께 시인 김광림의 모습도 있다. 첫 번째 사진은 유강렬(장정순·신영옥) 기증, 국립현대미술관 소장.

또 이광석이 전람회장을 방문했을 때 친구의 외투를 빌려 입고서 이광석이 가져온 사진기로 기념촬영을 하기도 했다. 이 사진은 2월 20일자 편지에 함께 보냈는데 다음과 같은 설명이 이채롭다.

오늘 아침, 이광석 형의 카메라로 찍은 사진이 됐기에 보내오. 친구의 외투를 빌려 입어서 어깨가 좁아 보이오. 우습소?[224]

전람회에 관한 기사나 비평이 실린 신문을 모아 조카 이영진을 통해 일본의 야마모토 마사코에게 보내주었고, 그 뒤에 발행된 신문과 잡지 기사 및 비평도 수집했다.

영진 군이 그리로 보낸 신문 평 이외에도 몇 가지 신문이 입수됐으니 대구에 가서 보내드리리다. 『현대문학』이라는 문학 잡지에도 평이 실려 있소. 기뻐해주시오.[225]

여러 언론매체에 실린 비평을 모으는 세심함과 더불어 이러한 반향에 대해 무척이나 기뻐하고 있었던 것이다. 물론 『현대문학』의 경우 1월호나 2월호에 비평이 실려 있지 않았으므로 착오였다. 당시 『현대문학』 1월호에 맥타가트의 「제3회 국전평」[226]이란 글이 실렸을 뿐이다. 이런 착각을 할 만큼 주위 평판에 신경을 쓴 것은 이번 개인전에 국한된 것이 아니었다. 한 해 전인 1954년 6월에 열린 제6회 대한미술협회 전람회 때 '미국 사람의 칭찬, 구입, 미국 개인전 제안' 사실을 소개하면서 '좋은 평판'이란 낱말을 세 차례나 되풀이해서 쓸 정도로 기뻐했으며, 특히 다음과 같이 호평한 신문 이름을 또박또박 열거했다.

한국, 동아, 조선 세 신문에 아고리군의 작품이 최고 수준이란 호평이 실려 있소.[227]

실제로 이때 이경성은 1954년 6월 30일자 『동아일보』에 발표한 「60대

이중섭 작품전에는 많은 이들이 방문했다. 방명록에는 그들이 남긴 흔적들이 고스란히 남아 있다. 위 왼쪽부터 시계방향으로 김영일과 윤용하, 김환기, 이종무, 김용환의 메시지다.

에서 20대까지 총망라」라는 비평에서 이중섭의 출품작에 대하여 "미협전 최고 수준인 동시에 수확인 것이다"[228]라고 극찬했다. 그때 『평화신문』 문화부 기자로 재직하고 있던 시인 이활은 그 1월 어느 날 시인 김수영으로부터 "좋은 전람회가 열리고 있는데 문화부가 뭘 하느냐는 힐난"을 듣고서 전람회장에 갔고 거기서 "성황을 이루고 있는 회장" 풍경을 목격했으며 그리고 그 누구보다도 가장 먼저 비평문을 써서 발표했다.(이활, 「지성에 대한 항의―이중섭 씨의 개인전을 보고」)[229] 그게 21일자였으니까 개막일인 18일로부터 겨우 4일밖에 지나지 않아서였다. 이 비평을 신호탄으로 29일에는 『조선일보』(정규, 「그림의 맛을 표현―이중섭 작품전에 제하여」), 30일에는 『경향신문』(이경성, 「자학의 예술」), 2월 3일에는 『동아일보』(A. J. 맥타가트, 「두 가지로 구별되는 주제―이중섭 작품전평」)가 비평을 게재하였다.

또한 『경향신문』은 1월 23일자 문화면에 작품전 출품작 가운데 〈동童 A〉[230]의 사진 도판을, 『조선일보』는 1월 29일자 문화면에 〈옛이야기〉[231] 사진 도판을 실어 소개했다. 이중섭은 자신의 작품전과 관련한 기사를 수집해 조카 이영진으로 하여금 일본의 야마모토 마사코에게 보내도록 했다. 너무 일찍 서두르다 보니 그보다 늦게 나온 기사가 있었으므로 이중섭은 2월 20일자 편지에서 그 기사들을 수집해서 추가로 송부하겠다고 했다. 그러면서 '기뻐해주시오'라는 말을 덧붙였다.

이렇듯 이중섭은 주변과 언론의 평판에 깊은 애착을 보였다. 그런데도 이중섭이 주위의 평판에는 관심 없었다는 류의 속설이 널리 퍼져 있다. 그렇지 않았다. 이중섭은 자신에 대한 기사를 열심히 모았고, 좋은 평가에 대해 민감하게 반응하였으며, 미국인과 이승만 대통령이 작품을 구입한 사실, 뉴욕전람회 제안을 받은 사실을 자랑스러워했다. 그런데 무엇보다 뉴욕 근대미술관MoMA에 작품 소장 소식을 들은 이중섭이 대수롭지 않다는 듯 "내 그림 비행기 탔겠네"라는 농담 한마디로 끝냈다는 속설은 왜곡된 재치의 진수를 보여주는 것이다. 작품 소장 소식이 알려진 건 이중섭 사망 뒤의 일이었기 때문이다.

이러한 속설이 여럿 있는데 그 가운데 하나는 전람회장에서 자기 작품을 '가짜'라며, 작품을 구매해가는 사람들을 향해 '속여 넘겼다'는 말을 속삭인 다음, 구매자를 불러 세우고는 '다시 그려주겠다'고 했다는 거다. 이일화는 1958년 구상이 「화가 이중섭 이야기」[232]란 글에서 처음 소개했는데, 그 내용으로 미루어 발병 직전의 일화니까 대구 개인전 때 벌어진 일이다. 그런데도 뒷날 사람들이 서울 미도파화랑 개인전 시점의 일화로 즐겨 적용함에 따라 속설이 사실처럼 굳어져간 것이다. 이중섭은 평판과 판매라는 두 마리 토끼를 잡고자 최선의 노력을 기울인 화가였고, 따라서 저와 같은 식의 속설들은 열망과 의욕에 넘치는 이중섭의 태도와는 너무도 거리가 먼 상상일 뿐이다.

작품의 철거, 수금의 실패

세월이 한참 흘러 이중섭이 세상을 떠난 지 30년이나 되었을 때인 1986년, 한묵은 「내가 아는 이중섭 7」이란 글에서 이중섭 개인전 때 당국이 은지화를 철거했다고 회고했다. 한묵은 이 글에서 이 철거는 '피난 생활에 지칠대로 지친 중섭에게 치명적인 쇼크'였다고 썼다.

당국은 한낱 춘화로 단정, 50여 점의 그림을 철거명령했었다. 이로 인해 중섭은 삶에 대한 의욕조차 잃어버린 것이다. 입을 다물고 말을 않으며 어떤 음식이고 일체 거절했다. 마치 단식자살을 기도하는 것으로 보일 정도였다. 친구들은 할 수 없이 의논 끝에 정신병원에 데리고 갔다. 몇 병원을 옮기다 보니 중섭에게는 정신병자라는 딱지가 붙어버리고 말았다.[233]

한묵은 이런 내용을 두 달 뒤인 9월 「벌거숭이 자연인을 묶어놓은 은지화 사건」이란 제목의 글로 다시 발표했다. 여기서 "당국은 음탕한 춘화로 봐버린 것"이라거나 "당국은 풍기문란하다고 50여 점이나 되는 은종이 그림을 즉시 철거시켰던 것"[234]이라고 했다.

그런데 철거가 어떤 경로를 거쳐 이루어졌는지 명시하지 않았으며, 또 그 '당국'이 검찰이나 경찰인지, 문교부 관료인지 아니면 화랑 주인인지도 뚜렷하지 않다. 게다가 은지화 50여 점이란 출품작 수는 이경성, 이구열, 이영진의 증언 및 기록과 크게 차이가 난다. 이영진은 은지화 수를 명시하지 않았지만 "은지화를 포함한 소묘 10여 점"[235]이라고 했다. 저 50여 점이란 숫자는 한묵의 증언에 대한 신뢰를 떨어뜨린다.

그리고 철거 사건이 일어나자 이중섭이 "제정신을 가누지 못하고 완전히 KO가 돼버린 것"이라거나 "삶에 대한 의욕조차 잃어버린 것이다"라고 했다. 이토록 '치명적인 충격'인데도 당시에는 왜 아무런 화젯거리가 안 되었으며, 그로부터 무려 30년 동안 아무도 그 '치명적인 충격'을 언급하지 않았던 것일까. 사건의 내막 여부를 떠나 당시 철거가 이뤄졌다고 해도 이러한 당국의 철거 명령은 '사건'이라고 부를 수도 없는 것이었다. 일제강점기 내내 식민지 조선에서 모든 전람회는 경찰당국에 신고해야 했고 검열을 거쳐야 했다. 당시 조선총독부가 주최하는 조선미술전람회 규정 제11조에 "치안풍교治安風敎에 유해"[236]한 경우 지체 없이 배척했으며, 이러한 사정은 해방 이후에도 다를 바가 없었다. 미군정 및 대한민국 정부가 모두 일제강점기 법령의 효력을 지속시키고 있었던 게다. 따라서 대한민국미술전람회 또한 저 조선미술전람회 규정을 그대로 사용하였으며 이중섭 작품전이 열리고 있던 때에도 마찬가지였고, 1957년에 '문교부 고시 33호'를 공포하여 개정한 '대한민국미술전람회 규정'에 이르러서는 그 내용이 더욱 강화되었다.

사회질서를 문란케 하거나 치안 또는 풍기상 유해하다고 인정되는 작품[237]

1955년 1월이라는 시점에 그 누구의 전람회에서건 당국에 의해 '철거 명령'이 내려졌다는 사실이 새로운 일도 아닌 데다가 미술계가 요동칠 만큼 파문을 일으키거나 해당 작가가 충격받을 만한 시대가 아니었다. 그런데 이중섭이라고 해서 특별히 '치명적인 충격'을 받았다고, '삶에 대한 의욕

조차 잃어버렸다'고, '거식증을 초래했다'고, 이어 '정신병원에 입원했다'고 하는 것은 나가도 너무 많이 나간 것이다. 1월에서 2월 사이 이중섭이 쓴 편지 어느 곳에서도 그처럼 '치명적인 충격'이나 '삶의 의욕 상실' 같은 절 망을 찾을 수 없다. 그런 해괴한 상태가 드러나기는커녕 오히려 판매나 수 금과 같은 당면한 현실 문제의 해결, 대구에서 열릴 작품전을 향한 미래의 일정에 집중하는 모습이 드러나고 있으며 언제나 그러하듯이 가족에 대한 그리움의 열망이 뒤엉킨 채 그 어느 때보다도 강인한 의지와 집념을 발휘 하고 있었다.

당시 출품작 45점 가운데 20점가량이 판매되었다. 이 사실은 이중섭이 쓴 2월 20일자 편지 「경애하는 박형」에 잘 기록되어 있다.

여러 형들의 원조와 염려지감念慮之感에 스무 점쯤 매작賣作되었습니다.[238]

절반의 판매는 기대에 한참 못 미치는 성과였지만 거꾸로 대구 전시회 때 판매를 염두에 둔다면 나쁜 편은 아니었다. 이중섭은 전시장을 매일같 이 지켜준 문우식에게 〈길 떠나는 가족〉을 주었다. 미군 장교가 구두계약 을 해놓고 찾아가지 않은 작품이었다. 거절에도 아랑곳하지 않고 문우식에 게 주었고, 문우식은 1960년대 후반 건축가 김중업에게 팔았다고 한다.* 이 처럼 나눠주고 전시를 끝냈지만 남은 문제는 수금 상황이었다. 전람회가 막을 내린 뒤 한 달가량 수금에 집중한 끝인 2월 20일자에 두 가지 이야기 를 하고 있다. 하나는 아내 야마모토 마사코에게 보내는 2월 20일자 편지 「나의 살뜰하고 소중한」에서 한 말이다.

수금 때문에 오늘까지(20일) 뛰어다녔소. 거의 수금이 되었소.[239]

* 문우식의 증언을 그의 딸인 문소연으로부터 2013년 11월 28일 전해 들었다.

그런데 그 이틀 뒤인 2월 22일 부산의 시인 박용주에게 쓴 편지 「경애하는 박형」에서는 다음처럼 하소연을 하고 있다.

수금이 잘 안 되서— 여태껏 서울서 우물쭈물하고 머무렀습니다.[240]

아내에게는 다 되었다, 친구에게는 잘 안 되었다고 했다. 아내에게조차 "나머지 그림 값"은 대구를 다녀온 뒤 "상경해서 수금할 생각"[241]이라고 밝힌 데서 알 수 있듯이 수금은 잘 안 되었다는 게 사실이었다. 1956년 10월 구상은 「향우 중섭 이야기」에서 이중섭의 수금 사정을 다음처럼 회고했다.

돈 애기가 났으니 서울 개전個展 때 모 고녀高女에서 그림 한 폭을 사갔다. 그래서 작가 이석 우友와 같이 그 대금을 받으러 갔는데 영수증을 쓰는데 상기上氣한 ** 그는 2만 환二萬圜에 '만'萬 자에다 '백'百 자를 쓰고 '환'圜을 '원'圓으로 썼다가 회계에게 힐난을 받고, '만' 자만은 고쳤으나 '환' 자만은 생각이 안 나서 그대로 왔다는 이야기가 있다. 우습다기보다 가슴이 찡한다.[242]

또 1961년 이경성은 다음처럼 기록했다.

개인전의 매상은 반 이상이 매약되었으나 수금이 안 되어 얼마 안 되는 돈은 그날 그날의 생활비에 충당되고, 나중에는 여비는커녕 생활비에도 쪼들리게 되었다.[243]

또 1971년 조정자는 다음처럼 기록했다.

화가 김환기에게 수금을 맡기고 중섭은 구상을 만나 나머지 작품도 처분할 겸 또 대일 방첩 책임자이던 유제극柳濟極 중령에게 간청하여 '첩보선'이라도 타고 일

** '상기上氣한'은 요즘말로는 '들뜬'이라고 이해하면 되겠다.

본으로 갈 수 있을 것이라고 생각하고 대구로 내려갔다. 그때 역에 전송한 이들
은 한묵과 김창복이었다.[244]

1972년 박고석은 서울 개인전의 성과는 '찬연'했지만 "뒤따르는 자금 조
달은 거의 실패로 돌아갔다. 그림은 곧잘 나갔는데도 막상 수금은 여의치가
못했다"[245]고 하고서 그 까닭에 다음과 같이 몰릴 수밖에 없었다고 썼다.

중섭 형은 유일한 염원이 무너지는 아픔을 되새겨야 했다. 쌓이는 가족들에게 쏠
리는 마음이라든가, 생활의 궁지에 몰리는 고통에서 중섭 형은 언제나 내색을 하
지 않았다. 그러나 이번에는 사정이 달랐다. 의기쇠진意氣衰盡, 이때부터 중섭
은 초조와 실의의 일상이 계속되는 듯했다.[246]

1973년 고은은 개인전 때 스물여섯 점의 작품이 예약되었는데 그 수금
관리를 김이석과 윤상에게 맡겼다고 했다. 하지만 예약 작품 "수금은 거의
어려웠다. 다시 오라는 말을 듣거나 출장 갔다는 말을 듣기 일쑤"였고, 또
수금을 맡겼던 김환기도 "역시 좋은 소식을 가지고 올 수 없었다"며 결국
"그림 값 문제는 김이석과 김환기에게 맡겨두고서 이중섭은 대구로 떠났
다"고 했다.*
 이중섭은 전시를 마치고 20여 일 동안 수금에 최선을 다했다. 친구 김이
석과 함께 뛰어다녀도 보았지만 잘되지 않았다. 수금을 맡은 김환기도 마
찬가지였다. 자신은 물론 김이석, 김환기, 윤상까지 동원했음에도 실패한
것이다. 되지도 않는 수금으로 시간을 소모할 여유가 없었던 이중섭의 판
단은 신속하고 치밀했다. 김환기에게 수금을 맡기고서 새로운 희망을 찾아

* 고은은 스물여섯 점이 예약되자 배짱이 생긴 이중섭이 "많이 넘겼어. 이제 부자가 됐음마.
내 한잔 사야겠어"라는 독백을 했다고 기록하면서 이중섭은 '예약된 그림을 관리할 아무런 재능도 갖추
지 못하고 있었다'고 지적해두었다(고은, 『이중섭 그 예술과 생애』, 민음사, 1973, 317~321쪽).

서둘러 대구로 내려간 것이다. 2월 24일의 일이니까 개인전을 끝낸 지 28일 만의 일이었다.

▮ 〈통영 들소 2〉와 〈흰 소 1〉은 어떻게 판매되었는가 ▮

2010년 6월 서울옥션에 〈통영 들소 2〉제5장 도16가 출품되었다. 1955년 1월 미도파화랑에서 열린 이중섭 작품전 때 이 작품을 구입한 박태헌의 소장 작품이 나온 것이다. 작품 추정 가격은 35억 원에서 45억 원이었다. 소장자 박태헌은 이 작품의 소장 경위를 『제117회 서울옥션 미술품 경매』에서 다음처럼 술회하였다.

박태헌 씨는 평안남도 출신으로 그의 팔촌동생이 평양 근교에 살아서 이중섭과 친분이 있었다. 박태헌 씨는 일제강점기에 서울로 이주하여 장충동에서 거주하였으며 한국전쟁으로 대구에서 두 달가량 있었는데, 이때 팔촌동생이 동향인 문학가 김이석, 이중섭과 함께 두세 차례 방문하여 이중섭을 만나게 되었다. 서울 수복 후 명동의 모 다방에서도 몇 번 더 만났으며, 1955년 1월, 장충동 집에 이중섭을 포함하여 동향인 일곱 명 정도를 초대하여 식사를 대접하기도 하였다. 1955년 미도파화랑 개인전 때 동향인을 도와준다는 의미에서 작품 세 점을 골라 당시 쌀 열 가마에 해당하는 돈을 김이석에게 건네주었다. 전시 종료 즈음에 박태헌 씨가 선택한 작품들이 작가의 가족을 그린 것이어서 작가가 갖고 있기를 원하니 다른 작품으로 교환해주겠다는 연락을 김이석을 통해 받았고, 전시 종료 후 받은 작품이 이 〈황소〉이다.[247]

이중섭 작품전 전람회장에 들어선 이경성은 한 작품에 눈을 멈췄다. 안내장 작품 목록 10번 작품 〈흰 소 1〉도38이었다. 당시 이경성은 홍익대

학교 강사로 출강하고 있었는데, 그는 이 〈흰 소 1〉을 홍익대학교 박물관에 소장하도록 할 셈이었다. 1986년 이경성은 「내가 아는 이중섭 2」에서 다음처럼 썼다.

이중섭과 네 번째로 만난 것은 55년 미도파화랑에서 그의 개인전이 열렸을 때였다. 이때는 홍익대학교에 출강하고 있는 터라 지금 홍익대학교 박물관에 소장되어 있는 〈흰 소〉 그림을 홍익대에서 사게끔 교섭을 하고 작품 선정을 했던 것이다.[248]

평론가이자 작품 구매자를 겸한 이경성은 작가인 이중섭과 다음처럼 교섭했다.

하루 종일 전람회를 찾아오는 손님을 접대하느라 긴 시간은 못 냈지만 백화점 다방에 들러 차를 마시면서 여러 번 잡담할 기회를 가졌었다.[249]

이렇게 해서 〈흰 소 1〉은 홍익대학교 박물관 소장품이 되었다. 그리고 이경성은 전람회가 끝난 뒤인 1월 30일 「자학의 예술—이중섭 작품전을 보고」라는 제목으로 비평문을 발표했다. "화단의 귀재鬼才"[250]라고 지칭하면서 극찬을 했던 것인데, 실로 이 〈흰 소 1〉은 홍익대학교 박물관 최고의 작품은 물론, 20세기 미술사상 희귀한 걸작이 되었고 이경성의 안목은 경이로운 것이 되었다.

작품 판매를 위한 대구에서의 개인전

1955년 2월 22일 이전 부산에서 화가 송혜수가 상경해 이중섭과 해후했다. 송혜수는 부산의 시인 박용주의 편지도 전해주었다. 하지만 이중섭은 송혜

수와 잠깐 만났을 뿐이었다.

송형을 수일 전 잠깐 만났고는 수금 때문에 바빠서— 아직 못 만났습니다. 대구 가기 전 시내에 나가면 만날지 모르겠습니다.[251]

이처럼 멀리서 상경한 친구들을 잠깐 만날 수밖에 없을 만큼 분주한 나날을 보냈는데 전시를 마친 뒤 누군가가 소 머리 그림을 주문했다. 2월 20일 「나의 살뜰하고 소중한」에 다음처럼 썼다.

2, 3일 중에 소 머리를 한 장 그려서 친구에게 주고 곧 출발할 생각이오.[252]

오래전부터 구상했던 대구에서의 개인전도 장소 및 날짜를 미리 정해둔 것은 아니었다. 2월 20일 편지 「나의 살뜰하고 소중한」에서 다음처럼 썼던 것이다.

대구엘 가면 하숙을 정해가지고 곧 구상 형과 이기련 대령과 세 사람이 작품전을 준비해서 하루라도 빨리 전람회를 열 생각이오.[253]

이중섭의 대구행의 목적은 작품 판매였다. 2월 20일자 편지 「나의 살뜰하고 소중한」에서 서울에서 다하지 못한 수금에 대해 추후의 계획을 말하는 가운데 대구에서의 판매에 대한 희망을 슬쩍 드러냈다.

나머지 그림 값은— 대구에 가서 작품전을 열어가지고— 거기서 작품전이 끝나면 곧 상경해서 수금을 할 생각이오.[254]

대구에서 개최할 작품전 이야기를 꺼내면서 말끝을 은근히 흐렸던 것인데 이런 희망을 2월 22일자 편지 「경애하는 박형」에서 "대구 가서 장사가

1955년 2월 22일 이중섭이 시인 박용주에게 보낸 편지로, 그는 이 편지에서 대구로 내려가는 날을 2월 24일이라고 못 박아두었다.

잘되면"²⁵⁵이라고 밝혀놓은 데서 짐작할 수 있을 것이다. 그리고 이중섭은 대구행 날짜를 2월 24일로 정했는데, 2월 20일자 편지 「나의 살뜰하고 소중한」에서는 "24일경 대구로 떠날 때"²⁵⁶라고 약간 모호하게 했으나 2월 22일자 박용주 시인에게 보낸 편지 「경애하는 박형」에서는 그 날짜를 못박아 두었다.

경애하는 박형! 참 오래간만입니다. 수일 전에 상경하신 송혜수 형 편에 박형의 소식을 듣고 반가웠읍니다. 오래간만에ㅡ. 지나간 부산에서ㅡ 술 마시고 살림에 쫄려 떠다니면서도ㅡ 서로 두텁고 뜨끈한 정情을 나누며ㅡ 껄껄 웃고 지나든 일을 생각해봤읍니다. 아주머님께서도 애기들도 다 몸 튼튼히 계실 줄 믿읍니다. 송宋형이 전해주신 박형의 편지도 반갑게 읽었읍니다. 한묵 형을 만나시어서ㅡ 제가 일본 애들한테 갈 여비를 만들려고 습작 45점을 걸고ㅡ 이중섭 작품전이라고 써 부치고 작품전을 열었읍니다. 그때 박형 주소를 몰라서 알리지 못하고 묵형께ㅡ 로 전해달라고 편지 냈읍니다. 외外 부산 내려가는 군인軍人 한 사람과. 또 한 사람한테, 전람회 목차를 열 매 이상씩 부탁해 보냈는데 받어보셨는지요. 박형 또 여러 형들의 원조와 염려지감念慮之感에 스무 점쯤 매작賣作되었읍니다. 수금이 잘 안 되서ㅡ 여태껏 서울서 우물쭈물하고 머무렀읍니다. <u>내일 모레(24일)께는 대구에 내려가겠읍니다.</u> 대구 가서 장사가 잘되면 하부시下釜時 빈대떡이나 잔뜩 먹고 술 많이 마시도록 합시다. 동경에서 기다리는 처자가 그리워 못살겠읍니다. 매일 사진만 꺼내보며ㅡ 지냅니다. 송형을 수일 전 잠깐 만났고는 수금 때문에 바빠서ㅡ 아직 못 만났읍니다. 대구 가기 전 시내에 나가면 만날지 모르겠읍니다. 대구 내려가면 다시 자세한 소식 전하겠읍니다. 아모쪼록 몸 튼튼히 훌륭한 사업 많이ㅡ 하시옵기 빕니다. (○에 대구 주소 좀 소식 전해주십시오.)

짬나시는 대로 하기 주소로 기쁜 소식 전해주십시오.

경상북도 대구시 영남일보사 구상 씨 편 이중섭.²⁵⁷

그리고 이중섭은 2월 중순의 편지 「내 최애最愛의 귀여운」에서 자신이 대구에 가는데 편지를 주고받을 주소지가 확정되지 않았으므로 다음과 같이 구상의 주소로 보내달라고 했다.

대구에는 하기下記의 주소로 편지를 보내주시오. 경상북도 대구시 영남일보사 구상 선생 편 이중섭.[258]

2월 중순의 이 편지 이후 12월 중순까지 이중섭의 편지를 더는 볼 수 없다. 2월 24일 대구로 내려가 대구에서 칠곡과 왜관을 출입하다가 8월에 상경하여 12월 정릉에 거주할 때까지 10개월 동안 편지를 쓰지 않은 게 아니라면 야마모토 마사코가 공개하지 않은 것이다. 유일한 이중섭 서간집으로 한국문학사 출간본인 『그릴 수 없는 사랑의 빛깔까지도』[259]에 실려 있지 않은 까닭이다.

개인전을 둘러싼 비평

이활의 비평, 언론계의 첫 공식 반응

시인 이활은 당시 『평화신문』 기자였고, 김수영 시인과 함께 초현실주의 (surrealism) 경향의 시인으로 평가받고 있었다.[260] 이활의 이중섭 비평은 시인 김수영의 추천을 받아 쓴 것이었다. 김수영은 "좋은 전람회가 열리고 있는데 뭘 하느냐"[261]고 이활을 다그쳤고, 이활은 전람회 소식과 더불어 전시평 「지성에 대한 항의—이중섭 씨의 개인전을 보고」를 1월 21일자에 게재했다. 크고 작은 전시평 제목이 재미있는데 다음과 같다.

개와 닭과 개구리와 사람을 소재로 그린 그림—이중섭 씨의 개인전을 보고
지성에 대한 항의—따뜻한 '힘'만을 형식화[262]

이활의 전시평은 이중섭 작품전에 대한 언론계의 첫 공식 반응이었다. 이활은 제목의 흥미로움과 달리 글의 서두부터 매우 난해한 낱말을 구사해가면서 그 특징을 네 가지로 열거하였다.

텃취touch가 묵화墨畵의 '테크니크'technique에서 영향받아온 흔적이 많다는 건 쉽사리 씨의 개인전에서 엿볼 수 있는 것이 첫째로 눈에 띄었고, 둘째로는 그림 구성의 소재素材가 개구리와 개와 새와 말과 소와 사람 중에서 '모티브'motive의 설정에 따라 적당히 선택했다는 것이 이 화가의 작품 세계의 실마리를 열어주고 있다는 것이다.
셋째로 이와 같은 소재가 다른 소재와의 '콤비네이슌'combination을 완료했을 때 그 어느 것을 막론하고 근육筋肉의 충만을 완전히 거세해버리는 데서 이루어지

는 골격骨格만의 형체 그것에 대하여 보는 사람이 받는 감촉感觸이라고 하겠다.
왜? 그는 근육이 빚어주는 육감과 그것의 촉각觸角을 완전히 묘사에서 거세해버
리는가?의 의미를 발굴해보면 거기에서 우리는 씨의 작품 세계와 밀착하리라는
감촉이겠고, 넷째로 여기에서 촉발되는 웃지 못할 '캐리캐추어'caricature가 진실의
형식으로 보는 사람의 마음에 파고든다는 것을 묻지 않을 수가 없다는 것이다.[263]

　첫째는 한마디로 먹그림의 영향이라는 것인데 그 기원을 기운생동하는
붓질의 묵화로부터 찾아낸 시인의 통찰력이 돋보인다. 둘째, 짐승과 사람
이란 소재로부터 이중섭 작품 세계의 실마리를 찾는 태도도 성실하다. 셋
째 문장도 이중섭의 작품이 근육과 육감, 촉각을 거세하고 골격만을 남겨
두는 형상이라고 파악하는 안목이 날카롭고, 넷째 그 같은 골격만 남김으
로써 희극과 비극이 뒤엉키는 풍자를 통해 마음을 파고드는 진실의 형식에
도달한다고 평가하는 판단력이 상당하다.
　다시 말해 '짐승과 사람이란 소재를 묵화의 붓질을 휘둘러 근육을 지운
채 골격만을 남김으로써 풍자가 지닌 진실의 형식에 도달했다'는 뜻인데,
이 네 가지 특징을 이활은 또다시 한마디로 압축했다. "포브적Fauv的 의지
意志의 질서秩序"이며 또 다른 말로는 "힘의 형식"이라는 것이다. 이활이 보
기에 이러한 힘의 형식은 원시에 대한 향수이며 현대문명에 대한 부정이
고, 따라서 그것은 피카소, 마티스의 프리미티브primitive와 포비즘fauvism
시절과 같은 의식 세계였다. 당시 출품작 도판이 거의 없는 조건에서 다음
과 같은 이활의 비평문은 가치 있는 기록이다.

작품 〈새들〉이나 또는 〈애정〉의 세계가 보여준 것은 틀림없이 전기前記한 문명의
생生에 대한 '캐리캐추어'caricature에 친근한 맛이 있으나 좌우간 긍정을 자아내
는 의미의 세계를 형상形像한 것이 분명하다.
〈피난민과 첫눈〉*에서 빨간색으로 인간의 색조色調를 '심볼화'symbol化해버린 데
서 이 화가의 대인간의식이 두터운 온도를 느낄 수 있어 좋았다는 건 하나의 특

이한 일이라 하겠다.

〈길 떠나는 가족〉도 이 계열에 속한 하나의 걸작이라고 보겠는데, 빛의 배치가 보여주는 감촉으로 보아 색조의 선택과 '모티브'motive의 조화가 완벽을 보여주고 있음을 숨김없이 표시해주고 있어 기뻤다는 건 참말이다.

〈그림조각〉은 '캐리캐추어'의 지나친 파격破格이 오히려 이 그림으로 하여금 '넌센스'nonsense를 갖어오게 하는 원인을 만들어 형상상形像上의 실패를 이루었고 이 밖에 〈고기잡이〉가 갖는 '휘—부적'Fauv的 난장판 질서라던가 기타 이 계열의 몇 개의 그림에서 우리가 느끼는 것은 오히려 씨의 '마티엘'이 고도高度의 것이라는 데 소득이 있었다. 사실 구성構成 위주의 씨의 그림을 구경하는 사람은 거의 씨의 '마티엘'을 의심하는 것이 보통인데 이런 의심을 풀어주는 데 이 그림은 공적功績이 있었다고 본다.

이 밖에 〈도화〉桃花 같은 것은 동양화의 경지에서 '○○○'을 받은 것이겠고 〈실제〉失題와 같은 것은 너무도 비참한 향수의 왜곡歪曲이 아닐 수 없다.[264]

이활의 시선으로 읽는 이중섭 작품전의 해석과 비판은 무척 다양한 장점들을 발견해나가는 연속인 동시에 불만 또한 고스란히 담고 있다. 그 결과는 다음과 같은 맺음말로 드러난다.

여하간에 씨가 풍겨주는 작품 세계가 어느 누구의 세계보다도 '오리지날'original하고 충실한 세계를 구축하고 있다는 건 틀림없는데 그 의지의 과도過渡의 형식화가 현대인의 주체적 확립을 위한 지적 성격과 무관하다는 건 하나의 치명상致命傷이 아닌가 생각된다.[265]

독창의 세계를 이룩했지만 의지의 형식화를 과도하게 추구하고 있다고 파악한 이활은 이중섭이 현대의 지성과 무관하다고 불편해했다.

* 출품작 중 〈가족과 첫눈〉을 가리키는 것이다.

정규와 이경성, 상반된 시선으로 작품을 평하다

정규는 이 무렵 국립박물관 부설 한국조형문화연구소 연구원으로 활동하던 화가였다. 부산 피난 시절 이중섭과 함께 월남미술인 작품전에 출품하기도 했던 정규는 전람회를 폐막하고 이틀 뒤인 1월 29일자 『조선일보』에 「그림의 맛을 표현—이중섭 작품전에 제題하여」란 제목으로 전시평을 발표했다. 이 글의 서두에서 정규는 도쿄 시절의 이중섭에 대해 "일본 화단에서 그 기발奇拔한 천분天分이 물의物議에 오르던" 인물이라고 추억했다. 하지만 그렇게 재기발랄함을 타고난 화가였다고 해도 해방 뒤 잊혀진 까닭을 다음처럼 설명했다.

38선이라는 외부적인 악조건의 탓만이 아니라 씨가 참으로 우리 민족의 미술가로서의 심오한 반성과 아울러 이로 인한 고독한 제작의 노력이 시간적으로 좀 길었다는 탓으로 그 후의 새로운 세대에게 무관섭無關涉한 인상을 주었을는지도 모른다.[266]

국토가 분할된 외부 조건만이 아니라 새로운 시대를 맞이하기 위한 반성과 노력의 부진과 같은 내부 요인 탓이 크다고 지적했다. 그러다 보니 새 세대들과 교감이 이뤄질 수 없었고 주목받을 수 없었다는 게다. 그러므로 이번 서울 개인전은 '기꺼운 전람회'지만 이중섭의 진면목을 보여주기 어려운 전시였다고도 했다.

그런데 금반 개전에 출진된 작품들은 전부가 피난 생활 중의 소산으로서 씨의 본격적인 화포畵布로서의 진면목을 충분히 바루히 못하였다는 것은 예술이 실생활적인 근거가 없이는 이루어지기 어렵다는 것을 반증하는 씨의 귀한 체험[267]

진면목을 충분히 보여주지 못한 전시라고 비판하면서도 정규는 그러나 '그림의 맛'으로 가득 찬 '아름다운 세계'라고 찬사를 아끼지 않았다.

이번 전람회를 통하여 회화예술의 표현의 밀도가 이룩하는 아름다운 세계에 놀라지 않을 수 없다. 그리고 이러한 소위 '그림의 맛'이라는 것을 아는 화가란 그렇게 흔하지 않다는 것을 새삼스러이 느끼었다.[268]

'표현의 밀도'가 지극히 드높은 이중섭의 이번 작품들은 정규가 보기에 다음과 같은 성격을 지닌 것이었다.

화포 한 점 한 점이 마치 피난 생활 일기 그대로이다.[269]

'피난 생활 일기'로서 이중섭의 작품들은 그야말로 '슬프다 못하여 웃음을 짜내고야 마는' 것이었고 그런 그림이 '의젓하게 보이는 게 오히려 괴로울 지경'이라고 했는데 정규는 저 피난 생활의 표현이라는 사실을 발견하였고, 그 본질에서 '괴로움'을 공감하였으며 그러므로 그것은 '슬픔'이었다. 그래서 정규는 "다만 나는 씨의 높은 조형의 의욕과 씨의 예술을 감상하는 시민들의 인식이 보다 높은 표현의 세계에서 이룩되기를 바랄 뿐"이라고 했으며, 다음처럼 작품보다도 오히려 작가에 대한 연민의 시선으로 글을 끝맺었다.

씨의 이번 개전을 통하여 우리는 참으로 구체적인 이중섭이라는 인간을 만날 수 있다는 기쁨과 서글픔은 오래 기억될 것이다.[270]

1월 30일자 『경향신문』에 발표한 미술평론가이자 이화여자대학교 교수 이경성의 전시평 「자학의 예술—이중섭 작품전을 보고」는 정규의 비평과는 사뭇 다른 것이었다. 정규의 비평은 다분히 감상으로 흘러 이중섭이란 작가에 대해 과거의 명성에 비해 형편없이 전락해버린 피난민 화가의 괴로움과 서글픔을 느낄 뿐이라는 탄식으로 끝을 맺었지만, 이경성은 이중섭이야말로 과거에서 현재까지 변함없는 역량을 보여주는 존재로 설정하고 있

었다.

이중섭 씨는 오래전부터 우리 화단의 귀재鬼才로 자타가 공인하는 존재[271]

또 이경성은 이중섭이야말로 "아류와 모방 속에 방황하는 화단"에서 "자기 위치"를 가장 뚜렷하게 갖추고 있는 작가로서 "다른 위치"를 확립하고 있다고 하였다.

확실히 과거의 미의 규준을 벗어난 또 다른 위치에 있다.[272]

이경성은 19세기까지와 달리 20세기 이후 현대예술의 특징은 "정신과 현실의 치열한 대결 속에 발동되는 리얼리티reality의 탐구"라고 전제한 다음, 이중섭의 작품 세계야말로 그 같은 현대 "숙명적으로 그리고 체질적으로 도달한 세계"로서 다음과 같은 것이라고 해석했다.

우리는 씨의 예술 속에서 가장 존귀한 독특한 자연 관조와 자연 해석과 확실한 뎃쌍dessin을 토대로 한 탁월한 조형 감각 그리고 '시크'chic하고 독자적인 색채의 가치를 높이 평가하나 무엇인지 우울한 것, 잔인한 것, 불안한 것 등 생생한 생명의 심연을 보는 것 같은 느낌을 강력하게 받는데 이것은 좋은 의미로나 나쁜 의미로나 현대에 살고 있는 인간 이중섭 씨의 적나라한 표정일 것이다.[273]

이경성은 이중섭의 그 다른 위치를 해석하기 위하여 먼저 "불안과 공포의 시대"인 현대 세계의 성격을 제시하고서 "인생을 미가 아니고 추로, 선이 아니고 악으로, 진眞이 아니고 가假로 인식"하는 "세기말 사조"를 강요당하는 현대인의 인식으로 말미암아 "현대의 리얼리티"는 "모순과 비극"을 본질로 삼고 있다고 서술하고서, 현대 예술가는 다음과 같이 해야 한다고 주장했다.

따라서 예술가라면 시대의 호흡을 의식적이 아니고 감각적으로, 논리적이 아니고 직감적으로 파악하여야 하고 그 속에서 가장 진실하고 정화된 정신 형태를 표백하여야 할 것이다.[274]

그와 같은 현대, 현대인, 현대 예술가의 특징을 이중섭이 가장 잘 드러내고 있다고 본 이경성은 이중섭에 대한 가장 확고한 옹호자였다.

이중섭 씨의 예술에서 발견할 수 있는 전기 각 요소는 곧 씨의 감각이 가장 시대에 '리얼리티'를 탐구하는 데 정확하였고 충실하였다는 것이며 고민하는 20세기의 인간상의 투사 내지 생生에의 항거인 것이다.[275]

시대의 리얼리티를 가장 잘 드러내고 있음을 발견한 이경성은 이번 이중섭 작품전의 핵심을 다음처럼 함축했다.

그러기에 화면에 나타난 잔인성殘忍性, 이율성二律性 등은 인간 중섭의 능력의 문제라기보다는 오히려 현대 그 자체가 내포하고 있는 동성질同性質 들의 투영인 것이다. 그러므로 씨의 예술의 본질은 어디까지나 허무虛無의 서자庶子로 그것은 현대의 불안의식과 저항의식이 침전된 맨 아래층에 누적되어 있는 침전물인 것이다.[276]

화면 가득 우울하고 잔인하게 드러나는 이중섭의 작품 세계가 지닌 본질은 허무의 서자이며 불안과 저항의 침전물이라는 이 같은 분석은 이중섭 작품의 정곡을 찌르는 것이다. 그러므로 이경성이 보기에 이중섭은 "유니크unique한 선천적 소질"을 지닌 화가로서 '현대인의 생生과 시대의 리얼리티를 가장 정확하게 느끼고 표현한 화가'였다. 또한 이경성은 "예술 작품이 예술가 자체의 생활의 반영이라는 사실"을 전제했는데, 이중섭이야말로 저 현대 사회의 여러 특성들을 작품에 반영하고 있다는 것이다.

작품들 속에 깃들고 있는 반발적이고 특이적인 것은 인간 중섭의 고민과 생활 능력의 구현이라고 말할 수 있는 것이다.[277]

결국 이경성에게 이중섭은 현대인의 생활을 반영하는 선천의 소질을 지닌 유니크한 작가이자 그 시대를 감각과 직감으로 구현한 귀재였던 것이다. 그토록 높이 평가했으므로 이경성은 전시 출품작 〈흰 소 1〉을 자신이 재직하는 홍익대학교 박물관으로 하여금 구입하도록 했던 것이다.

이중섭의 값진 면모를 발견한 맥타가트

1953년 부산에 처음 부임한 미국문화원 외교관이자 서울대학교 강사인 아더 J. 맥타가트Arthur J. McTaggart(1915~2003)는 1955년 2월 23일자 『동아일보』에 「두 가지로 구별되는 주제―이중섭 작품전평」을 발표했다. 서두는 다음과 같다.

지난 주일에 미도파화랑에서 작품전을 가진 이중섭 씨는 형식적인 미적 가치에 관심을 가지고 있으며 관객들에게 인상을 줄 수 있는 모든 수단의 사용을 두려워하고 있는 화가이다.[278]

이중섭이 '형식적形式的인 미적 가치에 관심을 가지고 있다'는 첫째 문장은 표현대로 읽는다고 해도 이어지는 둘째 문장인 '관객들에게 인상印象을 줄 수 있는 모든 수단의 사용을 두려워하고 있다'는 뜻을 헤아리는 데는 어려움이 있다. 번역의 문제로 말미암은 어려움이겠지만 이 문장을 이해하기 위해서는 다음의 서술과 관련지어야 한다.

특히 이 점은 화면 내의 박층箔層 위에 소화搔畵 들로 꾸며놓는 씨의 솜씨에 명백히 나타나고 있으며, 또한 미술관을 연상시키는 냉엄한 작품의 구성은[279]

이중섭 작품전을 두고 많은 전시평이 나왔다. 『평화신문』기자였던 이활이 1955년 1월 21일에 쓴 「지성에 대한 항의」라는 제목의 기사가 언론계의 첫 공식 반응이었다.(1) 그 후 1월 29일자 『조선일보』에 정규가(2), 1월 30일자 『경향신문』에 이경성이(3), 그리고 2월 3일자 『동아일보』에 아더 맥타가트가(4) 전시회에 관한 비평을 실었다.

맥타가트가 발견한 이중섭의 형식적인 미적 가치는 두 가지다. 하나는 얇은 층을 긁는 그림이란 뜻의 '박층箔層 위에 소화搔畵'라는 기법을 구사한 은지화이고, 또 하나는 '미술관을 연상시키는 냉엄한 구성'의 작품이다. 그러니까 은지화라는 특별한 형식과, 미술관에나 어울리는 형식 두 가지를 추구한 화가라는 뜻이다. 그런데 미술관에나 어울리는 형식이 무엇인지는 뚜렷하지 않지만 맥타가트는 이중섭 작품이 냉정하고 엄숙한 명상의 공간으로서 뮤즈Muse의 신전神殿, 다시 말해 미술관museum과 같다고 말하고 싶어했던 것이다.

미술관을 연상시키는 냉엄한 작품의 구성은 보는 사람으로 하여금 이러한 여러 단편적인 작품을 오래전에 잃어진 전설傳說과 제의祭儀의 장려壯麗한 내용을 가진 화적畵籍인 양 재구성시킬 만하다.[280]

'전설과 제의'로 가득한 그 작품들로 말미암아 일상의 전시장 공간이 장엄한 신들의 공간으로 다시 태어났다는 것이다. 맥타가트는 이중섭의 작품이 관객을 만족시키려 하기보다 자신의 형식에 집착하고 있고 또한 잃어버린 전설을 내용 삼아 제의를 베풂으로써 신성한 세계를 향하고 있음을 발견했던 것이다. 특히 이중섭의 특징을 두 가지로 나누어 설명하고 있다.

이씨의 작품은, 주제로 보아서 두 가지로 구분하여도 좋을 것이다. 즉, 하나는 동양화東洋畵가 갖는 형식적이고 꿈에 잠긴 듯한 특질을 추구하는 것이며, 또 하나는 서구西歐가 가진바 색채와 형태의 난폭성을 노리는 것이다.[281]

맥타가트는 이처럼 이중섭이 동양과 서양의 특징을 아우르고 있음을 발견했는데 그 핵심은 동양의 형식에다가 후기 입체파의 색채를 융합하는 것이었으며, 그것은 '몽환과 난폭의 완전무구完全無垢한 형태와 색채 사용'이라고 하였다. 그리고 이어서 개별 작품에 대해 비평했는데 앞선 두 가지 특

징을 구체화하는 것이다.

작품 20번과 작품 8번처럼 씨의 신낭만파적인 작품
주제는 여하간에 극동의 예술을 연상시키는 정적靜的이며 아담하게 조소彫塑한
물고기의 일면一面으로 에워싼 작품 34번은 그 환상과 정확성이 모두 몽상적인
동양 미술의 완전한 일례이다.
대담한 강조와 윤곽으로써 성공한 씨의 황소를 그린 작품은 '계약제'契約濟의 표
식을 보아서 인기가 좋은데 이것은 당연하고
여기서 정서적인 내용을 위한 씨의 색채의 사용법은, 유화의 조소적인 특징과 결
합하여 가장 효과를 나타내고 있다.
이씨의 회화는 완전하지는 않지만, 완전한 회화란 인상이 영속하지 않는다는 것
을 생각하면 아마도 이것은 씨를 위하여 다행할 것이다.
씨의 황소는 모양이 거의 너무나 효과가 강한 '세리그만'식serigraphie式(*silk
screen)의 장식이 되어 세부를 강조하는 나머지 선線을 파괴하는 예도 간혹 있고
(작품 26번에서 학鶴의 모진 눈초리가 선의 흐름을 막지 않는다면 이 작품은 과
거의 벽화壁畵를 연상시키는 역작이다.)
또한 그의 형태가 타인의 작품을 지나치게 기억 속에 환기시키는 예(작품 22번
은 너무나 '루오'Rouault에 근사하다)도 있기는 하다.[282]

　　동양 미술과 서양 유화의 결합이라는 특징은 맥타가트가 발견한 이중섭
의 값진 면모였다. 다만 루오와 같은 타인과 지나치게 근사하다는 지적을
해두기도 했지만 그럼에도 맥타가트는 비평문 끝에 이중섭 작품전이야말
로 '볼 만하다'고 하면서 '중요한 것은 수집할 가치가 있다'고 했다. 그리고
실제로 맥타가트는 은지화 세 점을 구입하였고, 다음 해 이 작품을 MoMA
에 기증했다.

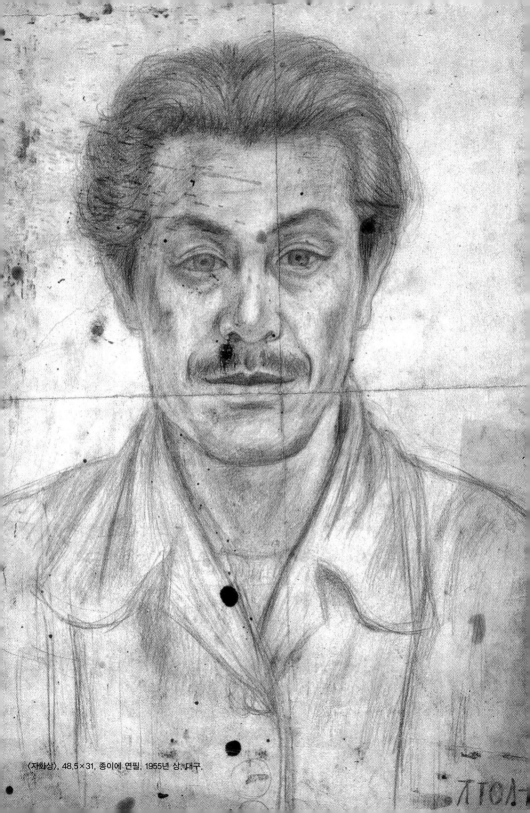

〈자화상〉, 48.5×31, 종이에 연필, 1955년 상, 대구.

마지막 희망

대구에서 다시 개인전을 준비하다

이중섭은 김성수金性洙(1891~1955) 전 부통령의 국민장이 거행되던 1955년 2월 24일 대구행 기차에 몸을 실었다. '구상, 이기련李鎭鍊(?~1961)과 함께 셋이서 작품전을 준비하겠다'[1]는 마음을 갖고서였다. 이 대구 순회전은 박고석이 1972년 「이중섭을 가질 수 있었던 행운」에서 "때마침 구상 형의 권유로 해서"[2]라고 썼듯이 『영남일보』 주필로 재직하고 있던 시인 구상과의 인연으로 말미암은 것이다. 하지만 미리 전람회 장소와 일정을 잡아두지 않았으므로 일단 대구로 내려간 뒤에 '하루라도 빨리 전람회를 열 생각'에 사로잡혔던 것이고[3] 또 서울에서 수금 문제가 남았으므로 전람회를 마치면 곧장 상경할 계획이었다.[4] 이중섭이 "서울에서의 전시를 마친 후 남은 작품을 꾸려 가지고 대구로 내려갔다"[5]는 김광림이나, "서울에서 30여 점의 그림"[6]을 갖고 대구로 내려왔다는 김요섭金耀燮(1927~1997)의 증언처럼 팔리고 남은 작품을 갖고서 대구로 갔다. 대구행 열차에서 이중섭의 희망은 순조로운 작품 판매였다.[7] 판매가 순조로우면 부산도 다녀올 생각이 있었다. 2월 22일자로 부산의 시인 박용주에게 보낸 편지 「경애하는 박형」에서 '장사가 잘되면 부산으로 내려가 빈대떡이나 잔뜩 먹고, 술 많이 마시도록 하자'고 다짐해두었던 게다.

대구에 도착한 이중섭은 『영남일보』 주필 구상의 주선으로 대구역 앞 중구 북성로 1가 82-6번지 경복여관 2층 9호실에 거처를 마련했다. 지금 대구역 네거리에서 중앙대로 쪽 방향 대우빌딩을 지나 농업협동조합 북성로 지점과 한성빌딩 뒤켠 땅이다. 특히 경복여관 건물 바로 옆에는 대구 미국공보원이 자리하고 있었다. 구상은 이중섭이 내려오기 전, 문화부 기자

김요섭에게 이중섭 전람회 및 대구에서의 거처를 마련하라는 지시를 내렸다. 김요섭은 이중섭의 거처로 중학교 여교사 집의 빈방을 얻어두었다. 그런데 며칠 뒤 여교사가 어디선가 "소문에 들으니까 전쟁 노이로제증Neurose 症이 있는 사람이 아니냐"[8]고 하면서 거절했으므로 구상이 급하게 경복여관을 얻어두었던 것이다.

서울에서 30여 점의 그림과 함께 작업복 차림의 이중섭 화백이 내려왔다.[9]

대구에 내려와 역 바로 앞의 경복여관에 자리 잡은 이중섭은 대구 전시를 위한 작품제작에 돌입했는데 가끔 중앙대로 건너편 향촌동香村洞의 백록다방에도 나가 은지화를 그리기도 했다. 조향래는 『향촌동 소야곡』에서 이때의 이중섭을 다음처럼 묘사했다.

백록다방에 앉아 담배 은박지를 캔버스 삼아 그림을 그리던 이중섭이 대구로 온 것은 1955년 초. 그는 구상 시인의 권유로 최태응과 함께 대구역 앞 경복여관 2층 9호실에 한동안 머물렀다.[10]

원산 출신 시인 김광림은 당시 군인으로 재직 중이었다. "전방에서 대구에 있는 육본陸本에 전출된 나는 그를 여관에서 자주 만날 수가 있었다"고 했는데 그처럼 친우들이 드나들던 경복여관에 대해 김광림은 1977년 「나의 이중섭 체험」에서 다음처럼 회고했다.

경복여관에서 최태응 씨와 묵으면서 전시를 위한 그림을 더 마련했다.[11]

그렇게 작품을 제작하고 있던 3월에 전람회 일정과 장소가 잡혔다. 4월 중에 대구 미국공보원(대구 USIS) 화랑이었다. 장소를 잡아준 사람과 그 경위는 알려진 바 없다. 이중섭의 대구 미국공보원 화랑 전람회에는 한 가지

의문이 있다. 당시 대구 미국공보원에서는 이중섭 개인전을 앞뒤로 2년가량 전람회를 열었다는 기록이 없는데 어떻게 이중섭 개인전을 할 수 있었을까 하는 것이다. 대구 미국공보원은 1949년에 개원했다. 그 뒤 한국전쟁이 일어났고 얼마간 안정된 시기인 1952년 6월 전국문화단체총연합회 북한지부 주최 월남화가작품전을 시작으로 9월 이상범 개인전, 12월 공군종군작품전을 개최했다. 하지만 그 뒤 대구 미국공보원은 1953년 육군 창설기념 시화전 및 6·25기념 종군화가단 작품전을 연 뒤 별다른 전람회를 열지 않았다. 1954년 3월 이인성 화백 유작 전시회마저도 대구 백향다방에서 열어야 했던 것이다. 그런데 1955년 4월 이중섭에게 공간을 내주었고, 그 이후에도 별다른 전람회 개최 기록이 없다가 1년이나 지난 1956년 4월에 가서야 이복李福 유화전 그리고 12월에 김정희金正喜(1786~1856)의 작품을 모은 '완당 유묵전'을 할 정도였다. 다시 말해 이중섭 개인전은 대구 미국공보원으로서는 매우 특별한 배려였던 것이다.

그렇게 어려웠던 과정에 대해서는 1973년 고은이 남긴 기록이 유일하다. 최태응이 이중섭의 소 그림 한 점을 가지고 가서 당시 대구 미국공보원 맥타가트 원장에게 보여주고 대관 승락을 받았으며, 또 소품 두세 점을 기증 조건으로 내세워 즉석에서 4만 원을 변통했다는 것이다. 그리고 맥타가트 공보원장의 요청으로 다음 날 백마다방白馬茶房에서 이중섭과 만난 자리에서 맥타가트가 이중섭의 황소에 대해 "꼭 스페인 투우와 같이 무섭더군요"라고 했고 이에 대해 이중섭은 다음처럼 했다고 썼다.

"뭐라구요? 투우라구? 내가 그린 소는 그런, 싸우는 소가 아니고 착하고 고생하는 소, 소 중에서도 한국의 소란 말이우다." 그는 화가 나서 일어섰다. 그 길로 여관에 달려가서 엉엉 울고 있었다. "이제까지 보고 그리고 보고 그린 소를 스페인 투우에 비교하다니. ─내 그림이 그렇게 보이면 나는 다 틀렸어"라고 울부짖으면서 밤새도록 울었다.[12]

이런 사건이 일어났음에도 불구하고 전람회는 성사되었고 또한 맥타가트가 『대구매일신문』에 전시 비평을 발표했다고 쓰는 가운데 그 비평문을 인용해두었다. 하지만 그 비평문은 『동아일보』 2월 23일자에 발표된 「두 가지로 구별되는 주제―이중섭 작품전평」[13]을 그대로 옮긴 것이다.

그런데 문제는 맥타가트가 당시 원장이 아니었고 대구에 부임하지도 않았다는 사실이다. 맥타가트는 다음 해인 1956년에야 원장으로 부임했다.* 따라서 성사 경위는 여전히 미궁이다. 다만 대구 미국문화원 쪽에서 생각했을 때 지난 2월에 서울 미국문화원 직원으로 재직하고 있던 맥타가트가 전람회 비평을 발표한 사실을 인지하고 있었던 터에 마침 대구의 유력 언론사 주필인 구상이 대구 미국문화원 쪽 누군가를 접촉한 끝에 실현된 것이라고 추론할 뿐이다. 그러므로 당시 전람회 안내장에 정점식은 "동호지우同好知友 들의 노력"[14]이라고 썼던 것이다.

▮ 1950년대 대구 풍경 ▮

대구 향촌동은 한국전쟁 피난 시절, 문예의 중심 지대였다. 그 향촌동 시대의 거인 구상 시인은 특유의 친화력으로 '향촌동을 주유하던 기인들을 알아보고 적극 후원한 인물'이며 '실천적 휴머니스트'였다고 쓴 조향래는 『향촌동 소야곡』에서 다음처럼 기록했다.

공초 오상순과 천재 화가 이중섭, 깡패시인 박용주와 남문시장에서 배

* 「아더 J 맥타가트 박사 약력」, 『맥타가트 박사의 대구사랑 문화재사랑』, 국립대구박물관, 2001. 136쪽. 그 밖에 맥타가트가 1956년 당시에 원장이었다는 사실은 제2회 대구미술가협회회전이 대구미공보원에서 열렸을 적에 1956년 11월 26일자로 발행한 전시 안내장 「안내 말씀」에서 "우리 협회 취지에 찬동하고 협조하는 뜻으로 미공보원장 맥타카아드 박사의 귀중한 소장 중에서 구미 현대작품을 특별 출진하게 되었습니다"라는 내용을 확인할 수 있다. 이때 전시 안내장은 대구의 근대미술사 연구자인 김영동이 확인해주었다.

추장사를 하던 포병대령 이기련, 술자리를 영혼의 놀이터로 삼은 야인 김익진 등 숱한 기인들이 구상 시인의 뒷바라지로 향촌동 시대를 살았다. 『초토의 시』 시집 표지화를 그린 친구 이중섭과는 대구와 왜관倭館에서 동고동락하다시피 했다. 무명의 이중섭이 죽은 뒤 불멸의 천재로 거듭난 데는 구상의 이해와 후원이 있었다.[15]

서울에 명동이 있다면, 부산엔 광복동이 있고, 대구에는 향촌동이 있었다. 전쟁기에 향촌동은 최고의 번화가였다.

구상 시인이 단골로 묵던 화월여관 골목 앞에 화가 이중섭이 드나들던 백록다방이 있었고, 북성로 쪽 모퉁이에 이효상의 출판기념회가 열린 모나미다방이 있었다. 그 맞은편엔 그랜드피아노가 있던 음악다실 백조, 그리고 르네상스 남쪽 골목 끝에 젊은 작가들의 문화살롱이었던 녹향이 있었고 그 2층에 곤도近藤 주점이 자리했다.[16]

이곳 향촌동 시대의 막은 1951년 1·4후퇴 직후 골목 안에 문을 연 고전음악 감상실 르네상스로부터 시작되었다. 육군본부와 유엔군 사령부가 대구에 주둔하던 때 외신기자들이 이곳 르네상스에 와서는 놀라워했다는 풍경은 다음 같은 것이었다.

폐허에서 바흐의 음악이 들린다.[17]

르네상스는 호남 갑부의 아들 박용찬이 피난길에도 오직 레코드 한 트럭분을 싣고 내려온 전설로부터 시작된다. 그리고 그곳 르네상스에서 몇 달이고 음악을 틀어주는 DJ 역할을 자임한 모더니즘 시인 전봉건은

그 다방에서 자살로 생애를 마감한 시인 전봉래의 아우였다. 조향래는 『향촌동 소야곡』에서 이 르네상스를 거쳐간 숱한 예술인들의 이름을 거명했다.

오상순, 김팔봉, 마해송, 조지훈, 박두진, 구상, 최정희, 최상덕, 전숙희, 최태응, 정비석, 양명문, 최인욱, 장만영, 김이석, 김윤성, 이상노, 유주현, 김종삼, 성기원, 이덕진, 방기환 등의 문인과 작곡가 김동진, 화가 이중섭 등 한국을 대표하는 작가들[18]

이중섭이 대구에 머물며 개인전을 가졌던 1955년 무렵 대구 미술계의 분위기는 다음과 같은 것이었다.

서동진 주재의 대구화우회는 대구에서 조직된 써클다운 첫 모임이라고 할 수 있겠는데 1950년에서 1956년에 이르기까지 USIS 화랑에서 3회의 미술전람회를 가졌다. 이 미술전은 당시의 향토 화가를 총동원한 느낌을 주는 것이었다. 1951년에는 장석수, 강우문, 서석규의 3인전이 이채로웠고, 1953년의 정점식 개인전은 화단뿐만 아니라 일반 사회에 적잖은 반향을 일으켰다. 한국의 전위화단에서 활약한 정점식의 주도로 1955년에 실시된 대구미술협회의 제1회와 2회의 종합전은 향토 화단 형성에 크게 기여하였다.[19]

대구는 1949년 5월 31만 명의 인구를 지닌 대도시였다. 한국전쟁이 일어난 직후인 1950년 12월에는 26만 명으로 줄어들었지만 1951년에는 10만 명이 증가한 36만 명의 규모였다. 육군본부, 미8군사령부 및 각종 군사기관이 이동해온 전선 후방의 대도시였음에도 불구하고 이 정도의

인구 변동만이 있었던 까닭은 피난민의 유입이 이뤄지지 않았음을 보여준다.

이중섭이 개인전을 위해 대구로 와서 머물던 1955년 2월부터 8월 사이 대구 인구는 45만 명 규모였다. 대구는 한국전쟁으로 군사 도시의 면모를 갖추었고 또한 한국 언론의 중심지가 되었다. 전후에도 이와 같은 전통에 힘입어 대구 언론은 큰 영향력을 발휘하고 있었다. 이 가운데 시인 구상이 주필로 있던 『영남일보』는 세력을 크게 떨쳤는데 다음과 같은 것이었다.

6·25전란 중에 영남일보의 사세가 크게 떨친 것은 특기할 만한 사실이다. 그것은 창공구락부(종군작가 단체)를 비롯한 피난 문인들과의 접촉이 잘 이루어져서 그들의 기고가 많았다는 데 큰 도움을 받은 것이다. 그리하여 정치면 일색이던 지방지에 문화면이 큰 비중을 차지하게 되었다.[20]

전시체제에서 군사 수도로서 위상을 지닌 대구는 피난 문화예술인의 거점이 되었다. 전국문화단체총연합회 구국대나 육군·공군 종군작가단 활동의 중심 도시였고, 종전과 더불어 환도하기까지만이 아니라 전후에도 그 여진이 남아 분위기를 지속하고 있었다.

개인전을 위해 태어난 눈부신 걸작

서울 개인전에서 작품을 충분히 판매하지 못했고 더구나 수금이 제대로 되지 못했다. 따라서 이중섭에게는 대구 개인전이 마지막 희망이었다. 대구로 내려가기 바로 전날 맥타가트는 『동아일보』에 이중섭의 작품이야말로 "수집할 가치가 있다"[21]는 말을 써줌으로써 판매를 촉진한 데다가 대구에 내려와 개인전 준비에 분주하던 3월, 또 하나의 소식이 날아들었다. 백철이

편찬한『세계문예사전』에 이중섭이 등재된 것이다. 그 내용은 다음과 같다.

이중섭李仲燮(1916~) 양화가. 평남 평원군 출생. 도쿄 문화학원 미술과를 졸업하였으며, 일본 자유미술가협회 회우다. 작풍은 강렬한 로칼 칼라local color가 특색이다. 주요 작품으로 〈망월〉望月, 〈지일〉遲日, 〈소와 아이들〉 등이 있다.[22]

당시 민중서관에서 나온 이 사전은 전후 최신판으로 상당한 권위를 지닌 것이었다. 미술 분야 집필자는 김병기와 최순우였는데 서양편은 김병기, 동양편은 최순우였으므로 이중섭 항목 집필자는 최순우였다. 한국인 생존 미술가로는 고희동, 김기창, 김은호, 김인승, 김환기, 남관, 노수현, 박승무, 박영선, 손재형, 오일영, 이상범, 이종우, 이중섭, 허백련으로 겨우 열다섯 명인 데다 유채화가는 다섯 명에 지나지 않았다. 평판에 민감했던 이중섭으로서는 용기를 불러일으키는 일이었다.

경복여관에 자리를 잡은 이중섭은 희망과 용기를 북돋우고서 저토록 간절하게 그리고 아름다운 형상화에 전념했다. 실로 대구에서의 연작이라 이를 만큼 눈부신 걸작을 토해내기 시작했다.

〈대구, 눈과 새와 여인〉도01은 곱고 화려한 색채가 아름다운 작품이다. 1972년 현대화랑 작품전 때 김각 소장품으로 제작 연대 없이 발표되었다. 각기 다른 빛깔의 새 네 마리와 살결 주홍빛을 가진 세 사람에 한 어린이 그리고 화폭 중앙에 빛을 띤 여인이 다리를 벌린 채 앉아 있다. 그리고 무엇보다도 화면을 온통 채워버린 함박눈이 화폭에 생기를 불어넣음으로써 꿈결 같은 세계를 연출해 보인다. 희망을 품고 대구에 내려온 1955년 2월 24일 겨울도 끝나가던 시절, 운명을 건 작품전을 앞두고서 그 휘황한 미래를 연출한 그림이 바로 이 작품이었다.

〈대구, 새와 여인〉도02은 〈대구, 눈과 새와 여인〉에 이은 후속 작품이다. 눈이 갠 다음 강한 햇살이 비쳐들면서 새 두 마리가 사라지고 여인들의 자세가 바뀌었다. 그중 두 명은 엉덩이를 들고 머리를 처박고 있는 모습이 눈

에 띄지만 거의 보이지 않는 검은색 여인이 하나 있다. 화폭 중앙에 쓰러질 듯한 자세의 검은색 여인이 아주 흐리게 소멸되어가고 있는 것이다. 〈대구, 눈과 새와 여인〉에서는 다리를 쩍 벌린 채 화폭 중앙에 당당하게 앉아 있던 여인이 왜 저렇게 사라지는 것일까.

〈대구 물고기와 가족〉도03은 〈대구 춤추는 가족〉도05과 더불어 흐드러진 필치로 대상을 강렬하게 뭉개버리는 추상 단계의 작품이며, 표현풍이 무르익은 절정의 작품이다. 〈대구 춤추는 가족〉은 조정자의 조사 결과 허만하 許萬夏 소장품으로 제목을 〈가족 재생再生〉, 제작 연대를 대구 시절로 명기하였다. 제목을 붙이는 데 있어 드물게도 사실형이 아니라 해석형인 '재생' 再生이라고 붙었는데, 그 형상에서 가족이 결합하여 되살아날 것이라는 의지를 발견했기 때문이다. 1972년 현대화랑 작품전 때 그 제목을 바꾸긴 했으되 재생의 의지라는 해석이 그대로 계승되어 〈춤추는 가족〉이라고 했다. 이중섭과 야마모토 마사코, 이태현, 이태성 네 식구가 손에 손을 맞잡고 둥글게 원을 그리며 춤추는 이 그림은 눈부시게 아름다운 작품이다. 푸르른 바다 아니면 하늘과도 같은 배경을 무대로 아련히 스러져가는 형상들은 천국의 저편에 마련된 환상 세계의 축제처럼 보인다.

끝으로 이중섭은 희망을 자연의 사계절에 담았다. 〈사계四季 2〉도06는 화면을 네 개의 격자로 나누어 각각의 방 안에 여러 요소들을 넣었다. 오른쪽 상단의 방에는 커다란 나비가 바다 위를 나는 풍경으로 봄이고, 비가 내리는데 연꽃을 들고 선 아이가 있는 칸은 여름, 둥근 달과 담장·나무 그리고 감처럼 보이는 과일 풍경은 가을, 눈 덮인 언덕 위에 선 나목이 바람에 흔들리는 칸은 겨울이다. 이 작품은 1972년 현대화랑 작품전에 이구열 소장품으로, 제작 연도는 '대구 시절?'이라고 밝혀두었다.

1955년 4월호 『현대문학』에 이중섭은 목차화와 속표지화 두 점을 실었다. 이중섭이 대구에 내려간 게 2월 24일이므로 삽화를 청탁해서 받은 때는 그 이전이었다. 이렇게 받은 삽화를 4월호에 게재했지만 대구로 내려가버렸기 때문에 다음 호인 5월호에는 청탁하거나 제작할 상황이 아니었다.

이중섭이 그린 1955년 4월호 『현대문학』 속표지화와 목차화는 꽃, 아이, 물고기, 게, 나비 등이 계속해서 연결되는 형식을 취하고 있다.

〈개구리와 어린이〉는 이슬비가 내리는데 봄꽃과 잎사귀를 배경 삼은 어린이가 물구나무선 자세로 개구리를 줄로 매달고 있는 장면이다. 부드럽고 아름다운 기운이 넘치는 이 작품은 유사 도상이 두 점 남아 있는데, 1979년 4월 '이중섭 작품전 미공개 200점'이란 제목의 미도파화랑 전람회에 출품된 〈개구리와 어린이 2〉도07는 속표지화의 유연한 선의 흐름에 비해 불안한 떨림이 미세하게 엿보인다. 또 1999년 현대화랑에서 열린 이중섭전에 출품된 〈개구리와 어린이 3〉도08도 마찬가지다.

『현대문학』 목차화 〈나비와 어린이와 게와 꽃〉은 매끄럽고 부드러운 선묘가 물 흐르듯 유연한 기운을 뿜어내고 있다. 물고기 꼬리가 아이의 성기와 이어져 있으며 꽃-아이-물고기-게-아이-나비로 계속되는 연결고리 형식을 취하고 있는데, 이는 순환과 반복의 주술을 개입, 연출하는 것이다. 이뿐만 아니라 이러한 주술성은 유사 도상 반복 제작 행위 자체로도 드러난다. 주술의 반복성, 반복의 주술성을 그렇게 구현하고 있었던 것이다. 이 목차화는 유사 도상 네 점이 있다. 첫째는 1971년 조정자가 조사한 엄성관 소장, 〈서귀포 게가 고추를 문 동자〉제4장 도11로 1985년 동숭미술관이 개최한 이중섭 미공개 작품전에 출품되었다. 둘째는 1971년 조정자가 조사한 이항성 소장, 〈애들과 게와 물고기〉도09로 1972년 현대화랑 이중섭 작품전에 출품되었다. 그런데 조정자의 논문 80쪽에 게재한 사진 도판에는 서명이

없지만 다음 해 현대화랑 작품전 도판번호 23번 작품에는 'ㅈ ㅜ ㅇ ㅅ ㅓ ㅂ 1955'라는 서명이 선명하다. 셋째는 1979년 미도파화랑 전람회에 출품된 〈두 어린이〉도10인데, 이 작품은 2005년 삼성미술관리움의 이중섭 드로잉전에 출품되었다. 온전한 상태로 보존되었는데 훨씬 화폭이 길고 나비를 잡고 있는 어린이 한 명이 더 등장한다. 넷째는 1999년 현대화랑 이중섭전에 출품된 〈꽃과 어린이와 게〉도11로, 이 작품은 세 번째 작품 〈두 어린이〉의 반쪽과 유사 도상이다.

1955년 4월 11일 이중섭 작품전 개막

4월 11일 월요일 이중섭이 머물고 있던 경복여관 바로 옆 건물인 대구 미국공보원 화랑에서 영남일보사 주최로 이중섭 작품전이 열렸다. 전람회 기간은 월요일인 11일에 개막하여 토요일인 16일까지 6일 동안이었다. 그런데 이 전람회 기간도 미궁에 빠져 오랫동안 의문으로 남아 있었다.

맨 처음 1971년 조정자는 「이중섭의 생애와 예술」에서 전시가 열린 때를 2월이라고 했다.[23] 그런데 다음 해인 1972년 이종석은 「이중섭 연보」에서 5월이라고 했고,[24] 그 다음 해인 1973년에 고은은 『이중섭 그 예술과 생애』에서 2월이라고 했다.[25] 이후 모든 저술가들이 2월설 또는 5월설을 되풀이했던 것이다.* 왜 그처럼 오랜 세월 내내 사실 확인을 방치한 채 당시 『영남일보』 기사를 조사하지 않았는지 의문이다. 이중섭 작품전을 주관한 인물인 구상, 김요섭 두 사람이 『영남일보』 주필과 기자였으므로 당연히 해당 신문에서 그 소식을 다루었을 텐데. 그런데 그 문제는 그렇게 간단하지가 않았다. 『영남일보』를 열람하는 일이 쉽지 않았던 것이다. 그럼에도 2013년 11월 대구의 근대미술사 연구자 김영동이 영남일보사와 접촉한 끝

* 2월설은 이중섭이 대구로 내려간 때가 2월 24일이기 때문에 가능성이 없으므로 5월설이 유력한 설로 인식되어왔다.

에 직접 영남일보사를 방문해 조사했다. 그 결과 1955년부터 1956년까지 2년 동안의 신문을 보관하고 있지 않다는 사실을 확인했고, 따라서 확인이 불가능했다.*

또다시 막연한 미궁으로 빠져드는가 하는 순간, 대구 계명대학교 교육대학원 학생 류수교가 「이중섭의 생애와 예술에 관한 일연구」라는 1975년 12월의 학위논문에서 이중섭 작품전 기간을 1955년 4월 11일부터 16일까지라고 뚜렷하게 밝혀둔 사실을 확인했다. 류수교의 기록을 보면, 당시 대구의 화가 정점식으로부터 이중섭 작품전 안내장을 제공받아 「작품 목록」이며 구상과 정점식의 「축사」를 옮겨 기록했음을 알 수 있다. 바로 그 전시 안내장에 기록된 출품작 스물여섯 점²⁶은 다음과 같은 것이었다.

1. 〈봄〉
2. 〈아동〉
3. 〈새벽〉
4. 〈달밤〉
5. 〈길 떠나는 가족〉
6. 〈닭〉
7. 〈달밤 B〉
8. 〈고기잡이〉
9. 〈그림조각〉

10. 〈무제 A〉
11. 〈피난민과 첫눈〉
12. 〈바닷가〉
13. 〈실제〉失題
14. 〈두 마리 소〉
15. 〈소〉素
16. 〈무제〉
17. 〈동〉童
18. 〈옛이야기〉

19. 〈씨름하는 소 A〉
20. 〈제주도〉
21. 〈동심〉
22. 〈무제 C〉
23. 〈씨름하는 소 B〉
24. 〈왜관 풍경 A〉
25. 〈왜관 풍경 B〉
26. 〈이조 때 초롱〉

물론 스물여섯 점만을 전시한 것은 아니다. 조정자는 「이중섭의 생애와 예술」에서 이중섭이 대구에 온 이래 열 점가량 더 제작해 서울에서 가져온 작품과 합쳐 작품전을 열었다고 했다.

* 영남일보사에 PDF 상태로 보관 중인 신문을 검색한 결과 1955년부터 1956년까지 2년 동안의 신문이 없다는 사실을 김영동이 2013년 11월 15일자로 알려주었다.

1955년 4월 11일부터 16일까지 대구에서 열린 이중섭 작품전에는 모두 26점의 작품이 전시되었다. 류수교,「이중섭의 생애와 예술에 관한 일연구」, 계명대학 교육대학원, 1975, 34~35쪽.

대구에 내려가 구대구역 부근에 있는 경복여관 2층 9호실을 빌려서 한 열 점 정도 더 만들어 그해 2월 미공보관에서 전시회를 가졌다.[27]

서울에서 출품작 45점 가운데 절반이 팔렸으니까 나머지 20여 점을 가져왔고 여기에 10여 점을 추가해 30여 점으로 이루어진 전람회였다는 게다. 물론 이종석은 「이중섭 연보」에서 대구전람회에 "40여 점 전시"[28]를 했다고 하였는데 이는 「작품 목록」에 나온 유화 26점과 은지화 10여 점을 포함한 40여 점을 뜻하는 것이다.

정점식은 이중섭에게 물감은 물론 계성학교啓聖學校에 작업실을 마련해 제공하였으며, 전람회를 알리는 안내장 「이중섭 작품전」 지면에 다음과 같은 「축사」를 게재하였다.

중섭 씨의 세계는 양화를 동양에로 이식하는 과정의 '포인트'로서 Persia적인 극히 적응한 자세에서 이룩하고 있는 것이다.
그의 그림은 임자 없는 규방의 문을 들여다보는 신비로운 진기珍奇와 구둘목의 훈기를 품고 있으며 그의 내적으로 타오르는 불길은 보는 사람으로 하여금 동양적인 소란한 정적靜寂의 세계에로 이끄는 것이며 이는 곧 우리나라 고공예품古工

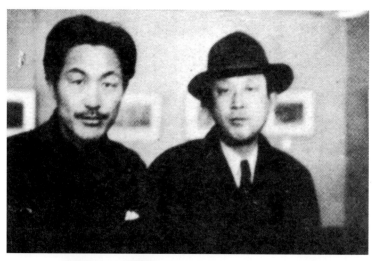

대구에서의 작품전 결과는 기대와 달랐다. 이중섭은 망연자실 상태에 빠져 곧바로 상경하지 않고 대구 인근에 머물렀다. 당시 머물던 칠곡 매천동 최태응의 집은 피곤한 이중섭에게 잠시나마 안식처가 되어 주었다. 위의 사진은 대구 작품전 당시 이중섭과 김이석이 함께 찍은 것이고 아래는 최태응의 집에서 최태응, 이기련 등과 함께 찍은 것이다.

藝品에 대한 지극한 관심을 기울이고 있는 씨의 평소 태도와도 부합되는 것이다. 씨는 일찍이 일본의 유력한 전위미술 단체인 신제작협회에서 그 이채를 발휘하였으며 또한 우리나라 재야 화단의 중진으로서의 존재는 다언을 필요치 않는다. 이 작품전이 동호지우同好知友들의 노력에 의하여 대구 시민들 앞에 개진된 것을 다행으로 알며 감사하는 바이다.[29]

대구 육군본부에 근무하던 김광림은 시인 구상, 육군대령 이기련과 함께 작품전 준비에 나섰다고 회고했다.

미 공보원에서의 전시 일자가 확정되자 나는 서둘러 하나하나의 그림에 제목을 붙여야만 했다. 성냥개비에 검은 잉크를 찍어 서투른 글씨를 더 서툴게 하여 그로테스크하게 보이도록 했다. 이 일은 중섭 씨의 부탁으로 한 것이다.[30]

당시 구상 주필 아래 문화부 기자로 근무하던 시인 김요섭은 1987년 「옛 시대의 등」이란 글에서 전람회 준비 진행 사정을 회고했는데, 대구 미국공보관 전시장을 대관하는 전람회였으며 또한 빈털터리로 하는 전람회였기 때문에 작품을 설치하고 전시장에 필요한 물품을 직접 준비했다고 썼다.

나는 먼저 '녹향'이라고 하는 지하실에 있는 음악다방에 뛰어가서 거기 있는 문학 지망 대학생들을 동원했다. 우선 호주머니를 털어 붓을 사고 벼루를 사고 한편으로는 짐짝을 풀어 그림들을 벽면에 걸기 시작했다.[31]

화가 정점식도 전람회장에 이중섭과 함께 있었으므로 처음으로 이중섭과 인사를 나눈 김요섭은 밤늦게까지 준비를 마쳤고 거기서 김요섭은 한 작품이 뿜어내는 흰빛과 푸른빛의 마력에 끌려 들어갔다.

〈옛 시대의 등〉이라는 작품 앞이었다. 무한한 우주의 중심에서 드리운 듯한 등이

었다. 마치 등피 안은 달빛을 담아놓은 듯했다. 평안과 차가운 고요함이 흰빛과 푸른빛이 되어 등은 비치고 있었다. 바로 그것은 옛날 사람들의 죽음과 사랑에 대한 의연한 자세를 그린 환상 같기도 했다.[32]

실패, 자학의 시작

박고석은 1972년 「이중섭을 가질 수 있었던 행운」에서 '대구 개인전도 찬사와 공감이 있었지만 경제적인 보상은 신통치 않았다'고 했고 김광림은 1977년 「나의 이중섭 체험」에서 '서울 전시 때만큼 의욕적이 아니었다며 주위의 성화에 못 이겨 일을 벌이는 듯했다'고 썼다. 하지만 이건 주위의 성화 때문이 아니라 본인의 강한 의지로 계획된 순회전이었음을 가늠하지 않은 추론이다. 문제는 작품 판매였다. 1971년 조정자는 당시 판매 상황을 '반 정도밖에 팔리지 않았다'고 했다. 사정이 그랬는데도 이중섭은 높은 자존심을 지켰다는 기록이 있다. 고은은 맥타가트가 작품을 예약한 뒤 사가려 할 때 "거기에 단호히 응하지 않았다. 그래서 태웅을 통해서 그림들을 몰래 사갈 수밖에 없었다"고 했다. 맥타가트가 '스페인 투우'라고 지적했기 때문이었다는 게다.[33] 물론 이 때 맥타가트는 대구미국공보원 원장도 아니었고 대구에 있지도 않았다.

판매와 관련해서 또 다른 일화는 구상이 1958년 9월에 발표한 글 「화가 이중섭 이야기」에 나오는데 "그는 현재의 자기 작품을 가짜라고 불렀다. 전람회장에서 어쩌다가 빨간 딱지가 붙을 양이면 '잘해, 잘해 또 한 사람 업어 넘겼어—(속였다)'하고 친구들에게 귓속말로 속삭이고 나서는 상대방에게 가서 아주 정중히 '이거 아직 공부가 다 안 된 것입니다. 앞으로 정말 좋은 작품 만들어 선생이 지금 가지고 가시는 것과 바꿔드리렵니다.' 이런 투로 부도수표(?)를 떼고 자기 현재 작품에 대한 불만과 장래 할 대성에 극도의 초조를 가지고 있다가 그만 꼴딱 가버렸다."[34]는 것이다. 자신의 전시장에서 자기 작품을 폄하하고 자신을 사기꾼으로 만드는 이른바 자학행위를 했다는 것이다. 그런데 이 기록은 목격담인 데다가 1958년 9월의 것으로

3년 4개월밖에 지나지 않은 시점의 회고인 까닭에 신뢰도가 높다. 따라서 이런 행위는 일부러 계획한 자기 학대행위거나 또는 분열증세와 같은 이상異常 행위인데 이 같은 구상의 증언대로라면 이중섭은 1955년 4월 중순에 이미 '이상 상태'에 빠져 있었던 것이다.

그런데 그 같은 증언들과 달리 대구지역 언론인 『매일신문』 3월 27일자 「이중섭 화백, 소의 묵종默從―화가畵架 없는 아트리에」라는 R기자의 취재 기사는 대구 개인전을 앞둔 이중섭을 아주 생생하게 보여주고 있다.

시내 역전 경복여관 2층 다다미방에 초라한 골덴 바지와 작업복 상의를 걸치고 여수旅愁를 물고 있는 R화백은 월여전부터 대구서의 개전個展 준비에 골몰하고 있다. 그의 구우舊友인 시인 G씨, 소설가 C씨 그리고 해탈군인解脫軍人인 R대령* 등 몇몇이 가끔씩 주도삼매酒道三昧로 유인하는 외에는 여관방은 쓸쓸하기 짝이 없다. 음산한 날씨와 같이 침통한 그의 표정은 어딘지 북국적北國的인 데가 있다. 곧잘 '소'를 그리는 그의 눈동자에는 또한 민족적인 숙명에의 따뜻한 빛이 얼키어 그것이 반항정신이 심화心火와 아울러 기이한 조화를 이루고 있다. 그러나 만나도 별로 말이 없는 그는 양羊과 같은 선량과 소와 같은 묵종默從과 겸양을 지녔다. 그의 '아트리에'인 여관방엔 '캔바스' 하나 없다. 화가畵架 없는 방에서 그는 무엇을 자꾸만 탐구한다. 양담배 껍질을 배끼고 은종이를 꺼내어 그 뒤에다 연필 자욱을 수놓는다. R화백―그는 처음 보는 이에겐 역시 미지수이다.[35]

특히 대구에 도착한지 겨우 8일 만인 3월 4일자 『매일신문』 지면에 삽화를 실은 데 이어 그 뒤로도 3월 20일자와 4월 17일자에 연이어 발표했다.[36] 개인전을 앞둔 화가로서 용돈을 마련하고자 했던 흔적이었다.

* 　　시인 G씨는 구상, 소설가 C씨는 최태응, R대령은 이기련을 지칭한다.

절망의 노래

대구와 칠곡, 왜관을 오가다

개인전을 마친 뒤에도 경복여관은 이중섭의 거점이었다. 칠곡, 왜관을 출입하면서 맞이하는 초여름 어느 날이니까 5월에서 6월 사이였다. 구상이 병원에 입원했다. 이중섭은 문병을 갔다. 구상은 1958년 「화가 이중섭 이야기」[37]란 글에서 다음처럼 썼다.

내가 병상에 누웠을 때 그는 큰 복숭아 속에 한 동자가 노니는 것을 그려가지고 왔다. 이것을 어쩌라는 거냐고 물었더니 그 순하디순한 표정으로, "그 왜, 무슨 병이던지 낳는다는 천도복숭아 있지 않어, 이걸 네가 먹고 얼른 나으라고—." 그의 시심詩心은 이렇듯 청징하였다.[38]

또다시 구상은 1976년 10월 6일에 발표한 「그때 그 일들」이란 글에서 다음처럼 되풀이하였다.

내가 대구에서 병상에 누워 있을 때도 도화지에다 큰 복숭아 속에 한 동자가 청개구리와 노니는 것을 그려가지고 와서는 불쑥 내밀었다. 이것은 어쩌라는 것이냐고 내가 물었더니 그 순하디순한 표정과 말로 "그거 왜 있잖아? 무슨 병이든지 먹으면 낫는다는 천도복숭아 있잖아! 그걸 상常이 먹구 얼른 나으라고. 이 말씀이지" 하고 겸연쩍은 듯 또 히죽 웃었다.[39]

아내는 시골에 둔 채 대구에서 홀로 사는 최태응, 구상 등은 이중섭에게 가족과도 같은 이들이었다. 구상이 저 "친구 이중섭과는 대구와 왜관에

서 동고동락하다시피 했다"[40]는 『향촌동 소야곡』의 저자 조향래의 표현 그 대로 '동고동락'하는 가족이었으니까 당연한 병문안이었다. 그러나 개인전 이후 대구는 이중섭에게 차가운 도시였다. 넘치는 의욕으로 대구까지 내려 와 2월부터 4월 사이 개인전 준비에 열중했건만 신통치 않은 판매 상황으 로 말미암아 실망이 상당했던 개인전의 뒤끝을 살피며 살아생전 마지막 개 인전이 될 줄이야 몰랐겠지만 엄습하는 어두움을 강렬하게 느끼고 있었다. 박고석은 1972년 「이중섭을 가질 수 있었던 행운」이란 글에서 대구 개인전 직후 이중섭의 경복여관 시절을 다음처럼 묘사했다.

막다른 골목길에 들어선 냥 초조와 뼈에 스미는 듯한 고독 속의 나날이었다. 여 관방 한구석에 웅크리고 앉은 중섭은 구상, 최태응, 이대령(별명 포대령砲大領) 등의 항시 격려와 동락을 받으면서도 어쩔 수 없는 좌절과 침체 속으로 가라앉는 스스로를 의식했다.[41]

작품전을 마친 이중섭은 곧바로 상경하지 않았다. 수금을 해야 했고, 또 기대와 달랐으므로 망연자실 상태에 빠진 까닭이다. 칠곡군漆谷郡 왜관읍倭 館邑의 구상 집과 매천동梅川洞의 최태응 집은 피곤한 이중섭에게 잠시나마 안식처가 되어주었다. 조정자는 대구로부터 도피처였던 칠곡 풍경을 다음 처럼 서술하고 있다.

그 후 그는 최태응을 따라 칠곡군 칠곡면 매천동에 잠깐 머물렀다. 새벽부터 일 어나 길에 버려진 쇠똥을 치우고 밭에 묻고 했다. 그랬기에 그 일대의 마을 사람 들은 모두 다 중섭일 너무나 잘 안다.[42]

소를 사랑했던 화가 이중섭은 시골의 소에 눈길을 주었고, 그래서 작품 〈소〉를 그려 국민학교에 주었던 것이다.

〈대구 춤추는 가족〉 41.5×28, 종이에 에나멜 유채, 1955년 상. 대구.
마지막 희망인 대구 개인전을 전후해 그린 〈대구 춤추는 가족〉은 소멸해가는 꿈을 표현한 작품이다. 붓질도 힘이 빠졌고 색채도
뿌연 안개처럼 흐리다. 인체도 단단함이 사라지고 배경의 푸른 물결에 녹아드는 느낌이다. 절망과 소멸의 상황과 심리를 최고의
순도로 표현한 표현주의 회화의 걸작이다.

그곳 매천국민학교에도 빨간 송아지 그림이 있었는데 있나 없나 지금은 알 수 없다. 거기서도 계속 잠꼬대를 했다. '남덕아 태현아 태성아' 애절한 가족들의 이름을 번갈아 불렀다. 가족상을 그리다 보면 꽃과 사슴 같은 걸 그려.[43]

잠꼬대 끝에 꽃과 사슴이 어울린 〈가족상〉도 그리곤 했다는 것이다. 이처럼 칠곡 생활은 이중섭에게 피난지였던 만큼 따뜻하고 애절한 장소였다. 또한 구상은 1974년 8월 「이중섭의 발병 전후」라는 글에서 안식처의 하나였던 왜관 시절을 서술했다. 구상은 1953년 원산의 분도수도원이 왜관으로 옮겨옴에 따라 왜관에 시골집을 마련했는데, 의사이자 구상의 아내 서영옥이 그곳에 순심의원純心醫院을 설립했으므로 구상은 주말마다 내려가곤 했다. 그 어느 주말, 구상은 이중섭과 함께 왜관으로 갔다. 이중섭이 왜관성당 풍경을 그리자, 구상은 그것을 "이중섭의 그림에 또 하나의 전기인가 보다 싶어 오직 흥그러운 기대를" 품고서 다음처럼 했다.

그래서 나는 그를 어떤 주말, 왜관 낙동강변에 있는 나의 시골 초당으로 데리고 갔다. 나는 먼저 대구로 나오고 그는 순여旬餘나 있었을까? 날마다 도시락을 싸 달래 가지고는 마을과 강변과 들과 산을 두루 다니며 그는 스케치에 열중했다. 이때 남긴 것이 〈낙동강 풍경〉, 〈우리 집(구상) 가족 풍경〉 두 점, 〈자기네(이중섭) 가족 풍경〉과 〈성당 부근〉 등 다섯 점이다.[44]

행복한 열흘, 왜관 낙동강의 선물이었다. 구상은 「이중섭의 발병 전후」에서 "이중섭의 풍경화 〈성당 부근〉은 그가 병들기 직전인, 그러니까 1955년 봄, 대구 나에게 와 있을 때 나의 시골집 왜관에 가서 그린 그림 중의 하나"[45]라고 했다. 그리고 이 작품 〈왜관성당 부근〉[도13] 제작 직후 "몇 달 안 가 그는 결국 발병하게 되는데"라고 썼다. 이중섭의 입원은 7월이니까 그로부터 '몇 달' 전이라면 4월 개인전 전후에 왜관의 성당을 그린 것이다.

1983년 8월 16일 구상은 「이중섭 그림 3점」이란 글에서 'K시인의 가

족', 다시 말해 〈시인 구상의 가족〉도14이란 작품을 이중섭이 "세상을 떠나기 1년 전, 그러니까 55년에 낙동강변에 있는 왜관읍 나의 시골집에서"46 그렸다고 했다. 그런데 구상은 이어서 다음과 같이 썼다.

통영, 서울 등지를 한 1년 떠돌다가 54년부터는 대구에 피난해 있는 나에게 의탁해 와 있었다. 당시 나는 영남일보 주필로 일하고 있었는데 마침 고향에서 이 역시 남하한 가톨릭 분도分道 수도원이 왜관에다 자리 잡는 것을 보고 나도 그곳에다 조그만 집을 하나 사서 가족을 옮겨놓고 주말은 거기서 보냈다. 이것이 현재까지도 남아 있는 나의 시골집 관수재觀水齋로서 중섭도 발병 직전 그곳에 머물렀는데 그때 우리 집 〈가족사진〉을 하나 만들어준다고 그린 것이 바로 이 그림이다.47

이 글에서 '54년'은 '55년'의 잘못이다. 또 1986년 「내가 아는 이중섭 5」에서 이중섭이 "1954년부터 1년 반가량 대구에 있었던 나에게 와 있을 때"48라고 썼다. 이번엔 아예 이중섭이 '1년 반 동안'이나 대구에서 머물렀다고 쓴 것이다. 이중섭이 1954년 통영, 진주를 거쳐 서울로 갔을 뿐, 정작 대구로 내려온 때는 1955년 2월 24일이었으니까 구상의 글 가운데 1954년은 1955년으로 수정해야 하고, 따라서 대구에서 머무른 기간은 '1년 반가량'이 아니라 '반년가량'으로 수정해야 한다.

2월 24일에서 7월 어느 날까지 이어지는 대구, 칠곡, 왜관 시절은 그렇게 오래 가지 않았다. 왜관에는 구상의 아내 서영옥만 있고 정작 구상도 없었으며, 최태응의 매천동 집에도 최태응의 아내만 살고 있었을 뿐이니 칠곡, 왜관에서 그렇게 눌러앉듯 머무른 건 아니다.

왜관에서 그린 그림

〈왜관성당 부근〉도13은 구상의 시골집 왜관을 방문했을 적에 그린 풍경화다. 마을 강변, 산천을 산책하면서 본 풍경들을 그렸던 것인데 구상의 기억에 따르면 다섯 점을 그렸다.49

통영 시절 이후 1년 만에 그린 풍경화였다. 그런데 통영의 맑고 밝은 봄날의 경치와 달리 먼동이 트기 직전 또는 해 지고 난 직후의 고즈넉한 기운이 가득하다. 가라앉아 고요한데 골목길 걷는 몇몇 사람들도 시간이 멈춘 듯 정지된 느낌이다. 게다가 오른쪽 끝에 바짝 붙어 선 나무에도 잎사귀 하나 없어 생명의 활동을 중단하고 있다. 보랏빛이 화폭을 지배하는 데다 붓질의 흐름이 수직으로 되풀이를 거듭함에 따라 화면은 눈물 적신 슬픔으로 가득하다. 이토록 쓸쓸한 풍경화를 그릴 수 있음은 단순히 천재의 기량 문제가 아니라 몸과 마음 바로 그 영혼의 무게에서 비롯하는 것이다.

아무런 말이 없어 이 작품에 얽힌 정보 또는 작가의 창작 의도를 또렷이 알 수 없지만 시간의 정지와 슬픔의 충만, 그 고요한 적막을 읽을 수 있다. 그때가 바로 1955년 4월에서 7월 사이 입원 직전이며, 그 장소가 바로 옛 친구 구상의 집이 있는 곳, 어머니와 함께 살던 원산의 천주교 성당이 내려온 왜관이라는 사실, 게다가 십자가가 하늘을 찌르는 성당을 피안의 언덕에 우뚝 세워두었다는 사실을 생각하면 왜 이렇게 그렸는지 느낄 수 있을 것이다. 그리고 이 작품은 이중섭에게 사실풍으로 그린 마지막 풍경화가 되었고 미술사에서 지울 수 없는 걸작이 되었다.

〈시인 구상의 가족〉도14은 왜관에서 그린 또 하나의 특별한 작품이다. 구상은 「내가 아는 이중섭 5」란 글에서 이 작품에 대해 다음처럼 기록했다.

왜관 낙동강변에다 자그마한 집을 장만하고 피난 중 남의 곁방살이를 면하면서 아이들에게 세발자전거 하나를 사다주던 날, 그가 그것을 스케치한 것이다. 〈가족사진〉이라며 준 이 그림은 나의 가족 단란을 바라보는 그의 멀뚱한 표정이, 그의 축복이랄까, 부러움이랄까, 그날의 그의 표정이 바로 오늘날에도 나를 향해 생생하게 살아 있는 것처럼 여겨져 스스로 놀라곤 한다.[50]

구상 부부가 자식에게 세발자전거를 사주자 저토록 좋아하는 모습을 그려서 그 그림마저 구상에게 선물로 주었다. 그림에는 구상의 가족이 따뜻

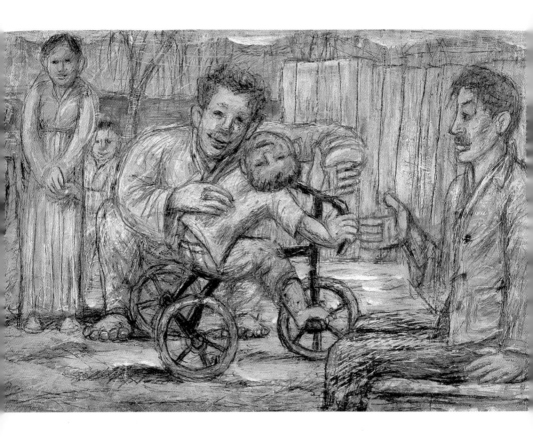

〈시인 구상의 가족〉 32×49.5, 종이에 연필 유채, 1955년 상, 대구.
이중섭은 개인전 작품을 팔아 돈을 벌면 아들에게 자전거를 한 대씩 사주겠다고 약속했던 적이 있다. 하지만 수금실패로 꿈은 멀어져만 갔다. 때마침 구상 시인 부부가 아들에게 세 발 자전거를 사주었다. 행복한 시인의 가족을 바라보는 화가 자신의 모습을 소재로 선택해서 가족의 사랑, 아버지의 사랑을 주제로 표현했는데 가난한 아버지라면 누구나 공감할 만큼 가슴시린 작품이다.

하고 부드러운 표정으로 등장하지만 사실은 오른쪽에 앉아 그 모습을 바라보는 이중섭 자신이 주인공이다. 두 다리를 잘 모은 채 다소곳이 앉아서 오른손을 약간만 내밀어 자전거를 탄 아이의 손가락에 마주 닿게 해두었다. 따뜻한 감정이 통하는 교감의 순간이다. 특히 이중섭의 표정은 사랑과 애정이 넘치는 눈길을 보내고 있고 훤한 이마며 코 그리고 가볍게 다물고 있는 입술까지 그 표정이 한없이 자애롭다.

이중섭은 일찍이 도쿄에 있는 두 아들 태현, 태성에게 자전거 선물을 약속했다. 한 번이 아니라 여러 번 한 약속인데 편지 모음집인『그릴 수 없는 사랑의 빛깔까지도』[51]에 실려 있는 두 아들에게 보낸 편지 스무 통만 살펴보아도 7번, 10번, 12번, 13번, 15번, 16번째 편지에 자전거 이야기를 담았으니까 모두 여섯 차례나 약속한 것이다. 한번은 편지 7번에서 "한 달 후면 아빠가 동경 가서 자전거 사주마"라고 했다가 12번에서는 자전거 타는 연습을 해두라고 했다가, 13번에서는 다음처럼 썼다.

이번에 아빠가 가면 틀림없이 근사한 자전거를 태성이와 태현이 형에게 하나씩 사줄 작정이다. 튼튼하게 엄마 말 잘 듣고, 태현이 형하고 사이좋게 기다려다오.[52]

그러나 일본행이 거의 불가능해졌고, 그래서 16번 이후의 편지부터는 자전거 이야기 대신 17번에서처럼 "그림을 팔아 돈과 선물을 잔뜩 사가지고"라고 바꿔버렸다. 여기에 수록된 편지는 발신일을 밝혀두지 않아 자전거 선물 약속을 언제 한 것인지 알 수 없지만, 아내 야마모토 마사코에게 보내는 편지에 첨부한 편지들이라는 점을 생각하면 거의가 1955년 2월 대구로 내려가기 이전 1954년 하반기의 것이다. 그렇다면 구상의 행위에 자극받아서 이중섭도 자식에게 자전거 사준다는 약속을 한 게 아니다. 그 이전에 약속했으나 지키지 못했을 뿐이다. 서울과 대구에서 작품전이 끝났음에도 불구하고 정작 자전거를 사주기는커녕 일본에 가지도 못하고 있었던

것이다. 그런 까닭에 이 그림에 자신을 등장시켰고, 자전거 탄 아이의 손을 잡고서 교감을 나누도록 설정한 것이다. 그러므로 이 작품은 아이와 자전거를 매개 삼아 구상과 이중섭이라는 두 아버지의 사랑이 하나임을 증거하는 아주 특별한 공감의 상징화인 것이다.

그림을 불태우다

조정자는 1971년 「이중섭의 생애와 예술」에서 이중섭이 대구 개인전을 마친 뒤 팔리지 않은 절반의 출품작을 다음처럼 했다고 기록했다.

나머진 신세진 사람들과 아끼는 사람들께 한 점씩 주고 그 나머지는 여관 아궁이에 불태웠다.[53]

이중섭의 숙소이자 작업실인 경복여관에 드나들던 몇몇이 있었는데 그 사람들 가운데 조카사위인 김각에게 몇 점 주었다고 기록한 고은은 다음처럼 저간의 사정을 묘사했다.

그 방에 오는 몇 사람은 중섭의 그림을 훔쳐다가 팔아먹기도 하고 비장秘藏하기도 했다. 어떤 사람은 무려 200점도 넘게 무더기로 훔쳐간 사람도 있다. 대구의 한 신문기자는 신문 문화면 삽화로 쓴다고 몇십 장씩 가지고 가기도 했다. 전람회 예약 그림 값도 받아서 착복한 축도 있었다. 중섭은 정신이 일상으로 돌아오면 태웅에게 귓속말로 "내 그림 값 떼어먹은 도둑놈이야. 저 사람이"라고 말하기도 했다.[54]

서울 전람회를 마친 뒤 남은 작품을 잘 갈무리하여 대구로 가져와 대구 전람회에 진열하는 정성을 보였던 것이지만 이제 대구 전람회를 마치고서는 저처럼 무방비 상태로 방치하기 시작했던 것이다. 나아가 이중섭은 아낌없이 나눠주거나 불태우려 했다. 그늘은 더욱 어두워져만 갔다. 당시 전

람회에 관여했던 김광림은 1977년 「나의 이중섭 체험」이란 글에서 이중섭이 자신의 작품을 불태우라는 지시를 했다고 증언했다.

타히티 섬에 표착한 고갱Gauguin(1848~1903)이 자기 그림을 불태우게 했듯이 중섭 씨는 나에게 자기 그림을 불태우게 했지만 나는 그의 말을 따르지 않았다. 개인전에 전시되지 않은 대부분의 미완성 작품과 은박지 그림, 그리고 소품 등 한 뭉텅이를 아무렇게나 말아가지고 불태워달라기에 그러겠다고 받아 가지고 숙소로 돌아왔다. 오늘날의 은박지 그림과 소품은 이래서 구제된 것이다. 나는 이 그림을 고스란히 보관했다가 이틀 후 최태웅 씨의 요청으로 반환했던 것이다.[55]

최태웅의 증언도 있는데 이중섭이 경복여관 부엌 아궁이에 자신의 작품을 불쏘시개로 태우거나 우물 속에 쳐넣어버리곤 했는데 이를 발견한 최태웅은 최태웅 애인의 친구인 순자順子와 함께 나서서 이중섭을 달랬으며 두레박에 소쿠리를 달아 건져올렸다고 한다.[56] 또 최태웅은 이중섭의 작품을 보관하기도 했다.

서정희徐貞喜가 살던 판잣집을 양도받아서 중섭의 그림을 담요 속에 보관하고 있었다.[57]

당시 개인전 실무를 담당했던 『영남일보』 문화부 기자 김요섭은 1987년 「옛 시대의 등」이란 글에서 은지화의 행방을 증언해두었다. 전람회가 끝나고 얼마 뒤 구상 주필이 "내가 가지고 있으니까 없어지는 것 같으니 요섭이 좀 보관해주구료!"[58]라면서 자신에게 은지화 보관을 지시하였고 그 작품들이 어떻게 흩어져 사라졌는가를 차례로 기록했다.

신문에 싼 헌 뭉치 속의 것은 이중섭 화백이 피난지 대구에서 양담배 은박지에 그린 은박지 그림 뭉치였다. 그 장 수는 헤어보지 않아 모르겠으나 큰 봉투에 넣

어서 두 뭉치는 된다. 주필실에서 피난하다시피 온 이 왕자와 공주들을 나는 무신경하게 네 설합, 내 설합 없다시피 한 신문사 편집국 내 설합에 보관했다. 하루는 밖에 나갔다가 편집국에 들어가니까 사회부장, 지금은 고인이 된 이목우李沐雨(1919~1973) 선생이 보석 꾸러미를 앞에 놓고 그림을 고르고 있었다. 그동안 얼마나 없어졌는지 모르겠으나 나는 그 뭉치를 집으로 옮겼다.[59]

김요섭은 상경하여 1956년 1월부터 오영진이 발행하는 『문학예술』 편집부에 합류하였다. 김이석이 전국문화단체총연합회 사무국으로 직장을 옮겨간 자리에 들어간 것이다. 김요섭은 다시 '은박지 그림' 뭉치를 편집실 책상서랍에 넣어두었다. 어느 날 김이석과 한묵이 찾아왔다. 병원 입원 중인 이중섭을 위해 취사도구를 가져간다고 편집실에 온 김이석, 한묵에게 그 은박지 뭉치를 건네주었다.

그림을 넘겨준 며칠 뒤, 이화백은 병원에서 이 세상을 떠나고 말았으니 그 헌 신문지 뭉치가 제대로 간수되었으리라고는 생각할 수 없다.[60]

은지화를 넘겨준 며칠 뒤 이중섭이 별세한 건 아니다. 별세 당시에는 가족, 동료와 두절된 상황이었음을 생각할 때 '며칠'이 아니라 '몇 달'가량이며, 따라서 한묵이 이중섭을 청량리 뇌병원 무료환자실에 입원시키던 1956년 6월 말에서 7월 초 직후의 일이다. 대구 시절 은지화는 이렇게 구상, 김요섭을 거쳐 김이석, 한묵의 손으로 건너가는 유랑의 운명을 겪어야 했던 게다.

절망의 노래, 구원의 갈망

조정자는 「이중섭의 생애와 예술」에서 당시 '여관 아궁이에 불놓아버렸기 때문에' 대구 시대 작품은 여덟 점에 불과하다고 지적하고, 그 여덟 점에 대해 조사한 결과를 다음과 같이 서술했다.

제주도 시대나 통영 시대에서 볼 수 있는 풍부한 시정詩情과 발랄한 감성感性이 차츰 자취를 감추기 시작했다고 할까? 동적인 방향에서 정적인 경향으로 바뀌어졌다. 우리 안에 든 청조, 병든 새, 열리지 않는 창, 거꾸로 서 있는 동자상, 달과 해골 등 모두가 중섭 자신을 주제로 한 그림이다.[61]

조정자의 이 같은 서술은 발병 직전의 상태를 보여준다는 전제가 깔려 있다. 조정자가 맨 먼저 예시한 '우리 안에 갇힌 청조'는 〈우리 안에 든 파랑새〉도15를 가리키는 것으로 갇힌 파랑새를 이중섭이라고 해석했다. 철망이 화폭의 대부분을 차지하게 배치하고 우리 바깥엔 검정 새 세 마리와 복숭아꽃, 안쪽엔 웅크린 채 큰 눈을 뜨고 응시하는 파랑새를 그렸다. 철망우리가 마치 철창 감옥과도 같은데 주위의 새들도 형태가 뚜렷하지 않다. 흐릿한 게 녹아서 사라지고 있는 것처럼 보이는데 복숭아꽃 나뭇가지도 꺾어서 버려진 상태다. 하지만 무엇보다도 심각한 것은 그 활력에 넘치던 붓질의 기운도 사라지고 검정과 흰색을 이리저리 무질서하게 섞어 칠해 지저분한 느낌이라는 데 있다.

절망스러운 처지의 심리 상태를 상징한 작품이 틀림없는데, 그렇다면 대구 시절의 어느 무렵에 제작한 작품일까. 대구 시절이라고 해도 1955년 2월 24일부터 7월 어느 날 성가병원 입원 시점까지 5개월가량이다. 사실 너무도 막연해서 어느 무렵이라고 특정하기 어렵지만, 첫째 파랑새는 겨울에는 열대지방으로 갔다가 5월 무렵 날아드는 여름 철새다. 둘째, 복숭아꽃은 잎보다 꽃이 먼저 4월 말 무렵에 피는 봄꽃이다. 복숭아꽃은 희망의 꽃말을 지닌 축귀逐鬼의 선목仙木이고, 파랑새는 신령스러운 존재이자 반가운 소식을 가져오는 사자使者, 다시 말해 모든 게 잘될 거라는 길조吉兆의 새다. 그런데 이중섭의 파랑새는 철창 안에 갇혀 있고 복숭아꽃은 가지채 꺾여버렸다. 희망의 봉쇄, 꿈의 감옥인 것이다. 오래전부터 널리 불리던 민요 「파랑새」는 가슴 저린데 이 민요에서 파랑새는 녹두 도둑으로 등장한다.

〈창살 안에 게를 든 동자상〉 31.5×24.5, 종이에 유채, 1955년 상, 대구.

희망이 가버리자 절망이 찾아왔다. 사방이 꽉 막힌 네모 상자에 철창까지 친 공간에 갇혀 오지도 가지도 못하는 소년의 모습 그대로다. 두 다리를 가지런히 모은 몸짓이 불편하고 하늘 향해 번쩍 치켜든 오른팔과 얼굴이 힘겨워 보인다. 인간과 자연을 구분 지을 수 없을 만큼 하나였던 모습은 어디론가 사라졌다. 능수능란하게 시대를 견디지 못한 예술가의 심리와 전쟁의 폐허를 거울처럼 비추는 대표작이다.

새야 새야 파랑새야 녹두밭에 앉지 마라

녹두꽃이 떨어지면 청포장수 울고 간다

길조나 도둑 어느 쪽을 상징하건 저 파랑새를 가둔 까닭은 편지의 두절, 희망의 봉쇄와 연관되어 있다. 따라서 4월 개인전을 경과하면서 겪고 있는 심리 상태를 표현한 작품이다. 작품 도상이 품고 있는 상징의 말은 한마디로 '절망'이다. 개인전을 열고 있던 무렵 어느 날, 문득 닥쳐온 불길함에 휩싸여 희망이 사라지는 모습을 그린 상상화다. 절망의 상상화는 또 있다.

굵은 창살로 만든 우리 안에 갇혀 구원을 요청하는 아이를 소재로 한 〈창살 안에 게를 든 동자상〉도17은 상황도 상황이지만 몸과 얼굴의 어긋난 조합으로 미루어 매우 심각한 상황을 보여주고 있으며, 초록빛 게의 색채도 심상치 않다. 서 있는 아이의 얼굴이 거꾸로 뒤집혀 있다. 턱과 입이 위, 눈이 아래에 배치되어 있어서 고개를 한껏 치켜든 채 하늘을 쳐다보는 모습을 그린 것이다. 이런 자세가 나오려면 몸뚱이가 뒷모습을 하고서 등판과 엉덩이를 보여주어야 한다. 그런데 몸뚱이가 가슴과 배꼽, 성기까지 보이는 정면상이다. 그리고 보니 머리통이 뒤집혀 있는 기형이다.

굵고 튼튼한 격자무늬 창살 안에 갇혀 있기 때문에 뒤틀린 아이의 모습마저 기형으로 일그러진 것이다. 자유를 잃어버린 채 억압당한 몸뚱이가 자연스럽다면 오히려 그게 기형이다. 이중섭은 뒤틀린 아이의 부자연스러운 모습으로 무엇인가를 상징한 것이다. 처음 이 작품을 조사한 조정자는 양병식梁秉植 소장품으로, 제작 연대는 대구 시절, 제목은 〈게를 든 동자상〉이라고 명시했다. 그런데 1972년 현대화랑 이중섭 작품전 때 김찬호金燦浩 소장품으로 바뀌면서, 제목은 〈파란 게와 아동〉으로, 제작 연대는 '부산 시절?'이라고 했다. 그런데 문제는 그 어린이 형상에 대해 「작품 해설」에서 "천국의 어린이처럼 순진무구한 단신상"이라고 한 데 있다. 창살에 감금당한 상황과 몸과 머리의 기형을 발견하지 못한 탓이었다.

〈밤의 물고기와 아이들〉도18은 지금껏 이중섭이 그려본 적 없는 어둠의

세계 그대로다. 달밤이야 자주 그랬지만 이처럼 어둠을 어둠 그 자체로 드러낸 적은 없었다. 상단에 뜬 달 위를 가린 먹구름의 검정이 화폭을 뒤덮고 있어서 매우 칙칙하고 더럽다. 아이들의 표정도 어둠 속에 묻혀 잘 드러나지 않는다. 1990년 부산 진화랑의 '근대유화 3인의 개성전'에 출품된 이 작품은 어둠과 우울의 무게를 짜임새 있는 구도와 거침없는 붓질을 통해 가장 잘 표현한 작품인 동시에 이중섭의 어두운 세계를 드러낸 작품 가운데 대표작이다.

조정자의 조사 결과 〈병든 새〉도19가 있는데 다음 같은 작품이라고 서술했다.

병든 새가 다른 병든 새에게 먹이를 갖다 먹이고 있는 작품은 캔버스 대신 장판지로 사용한 것[62]

형태가 녹아서 사라지고 있는 듯한 네 마리의 새는 차마 봐줄 수 없을 만큼 참혹한 형상이다. 조정자의 조사 결과 최금당崔錦堂 소장품으로 대구 시절 작품으로 기록했으나, 다음 해인 1972년 현대화랑 이중섭 작품전 때 최규용崔圭用 소장품이 되었고 통영 시절 작품이라고 바꾸었다.

이 무렵 이중섭은 영남문학회로부터 표지화를 청탁받았다. 이 표지화는 그로부터 몇 개월 뒤인 11월에 간행된 영남문학회 기관지 『영문』嶺文 13호[63] 표지화도20로 수록되었다. 진주에서 이곳까지 왕래하여 표지화를 부탁할 만한 인물은 진주의 시인 설창수다. 설창수는 1951년 이후 전국 각지를 순회하며 223회의 시화전을 열었던 시인으로 해방 공간에서 영남문학회의 전신인 진주시인협회를 조직하여 기관지 『영문』을 발행한 주역이었다.

1947년부터는 진주시인협회가 영남문학회로 발전됨에 따라 5집부터는 『영남문학』이 되었다가 1948년 4월에 나오는 7집부터 『영문』으로 개제된다.[64]

일찍이 1954년 상반기에 이중섭이 통영과 마산 그리고 진주를 무대로

활동하던 시절 설창수와의 인연도 있고 해서 표지화 청탁은 순조롭게 성사되었던 것이다. 그런데 이 작품은 1954년 9월에 간행한 문중섭 대령의 수기 『저격능선』⁶⁵ 표지화로 사용한 작품의 유사 도상이었다. 새로운 형상으로 제작해주지 않고 왜 한 해 전 개인 저서의 표지화로 그려준 도상을 되풀이해 그려주었을까. 단지 편안하고자 똑같은 도상을 그려준 건 아니다. 이중섭은 유사 도상을 꾸준히 제작했는데 반복으로서의 주술呪術 행위였다. 그러나 이건 이중섭의 생각일 뿐 영남문학회 쪽에서 그 작품이 유사 도상임을 알았다면 사용하지 않았을 것이므로 공공의 주술이 아니라 이중섭만의 비밀스러운 주술 행위이기도 했다.

절망의 노래가 들려오는 땅에서 희망 찾기를 보여주는 작품은 〈손〉도21인데 주제가 희망이라 할지라도 뿜어내는 분위기는 앞서 본 〈우리 안에 든 파랑새〉도15와 〈병든 새〉도19보다는 칙칙함이며, 무너져 내리는 아득한 절망감이야 덜하다고 해도 암울함에서 결코 뒤지지 않는다. 〈손〉에 관해서 1972년 현대화랑 작품전 때 통영 시절의 작품이라고 판단했지만 그와 달리 대구 시절의 작품이라고 파악하는 까닭은 앞서의 〈우리 안에 든 파랑새〉, 〈병든 새〉에서 보는 것처럼 산만한 붓질, 느슨한 구도, 엉성한 세부에서처럼 무너져 내린 특징들 때문이다. 1976년 효문사판 『이중섭』에서는 소장자가 이성진李聖進으로 바뀌었고, 저 손을 '부처님의 손'으로 해석했다는 점이 특징이다. 엄지와 검지 끝을 맞댄 채 눈물방울 또는 실오라기 끝을 잡은 손과 활짝 편 손바닥을 보여주는 모습을 부처의 손으로 판단한 것인데 그 엄숙한 표정에서 구원을 갈망하는 마음을 엿볼 수 있다. 활짝 편 손은 부처의 시무외인이고, 실을 잡은 손은 전법륜인轉法輪印 또는 약사부처가 약병을 들고 있는 손이다. 형태와 빛깔이 다른 두 손으로 미루어 서로 다른 사람 또는 다른 부처의 손인데 시무외인으로 두려움을 물리쳐주는 손길, 온갖 병마를 쫓아낸다는 손길 어느 쪽이건 이중섭에겐 간절하게 필요한 것이었다. 또 다른 해석은, 그 각각의 손이 남과 북으로 헤어진 어머니와 아들 또는 한국과 일본으로 나뉜 남편과 아내를 상징한다는 것이다.

발병, 그에 관한 기록

구상의 기록

1955년 4월 미국공보원 전시장에서 처음으로 이상 상태를 보이더니 점차 병세의 징후를 드러냈고, 끝내 7월 어느 날 성가병원에 입원했다. 전시장에서 이상 상태를 보였다는 사실을 1958년 「화가 이중섭 이야기」[66]란 글에서 최초로 증언한 구상은 이중섭이 성가병원에 입원한 시기를 정확히 밝혀두지 않았다. 1971년 조정자는 「이중섭의 생애와 예술」에서 이중섭이 '음식 거부와 자학 증상'을 보였기 때문에 "1955년 5월 천주교 계통인 성가병원에 입원"[67]시켰다고 했다. 하지만 1955년 5월이면 개인전을 마치고 왜관과 칠곡을 출입하던 때였다. 1972년 이종석은 「이중섭 연보」에 1955년 7월 어느 날 "정신질환으로 성가병원"[68]에 입원 수속을 밟았다고 했다. 이종석의 7월설을 기준으로 정리하면, 4월 개인전, 4~6월 칠곡과 왜관 출입, 7월 발병, 입원 순서다. 구상은 최초의 발병 상황을 1974년 8월 「이중섭의 발병 전후」라는 글에서 다음처럼 기록했다.

그는 결국 발병하게 되었는데, 즉 하루는 그때 내가 근무하던 『영남일보』 주필실로 돌연 대구경찰서 사찰과장으로부터 전화가 온 것이다. "이중섭이라는 사람이 와서 자기는 결코 빨갱이가 아니라고 거듭거듭 되뇌이고 있는데 정신이상자 같으며, 신원을 캐물으니 선생 친구라니 연락한다"는 내용이었다. 그 전말을 얘기하자면 얘기가 장황하여 생략하기로 하고 오직 이 역시 나의 친구요 천하의 기인奇人이던 속칭 포대령 이기련이 중섭의 천진天眞을 놀리느라고 '너는 빨갱이 같다'고 그런 것이 결국 그를 자수自首인가, 진정陳情인가에 나아가게 하였던 것이다. 그래서 나는 곧 달려가 그를 인수받아 성가병원에 입원을 시켰는데 그 후 그

의 병 증세라는 것 역시 별것이 아니었다.[69]

구상은 1955년 7월 '빨갱이' 사건이 일어나자 입원시켰고, 또 한 달이 지난 8월 26일 서울로 데리고 가서 수도육군병원에 입원시켰으며, 한 해가 지난 1956년 7월 마지막 병원인 서대문 서울적십자병원으로 옮겨 입원시킨 장본인이었다. 따라서 구상의 증언은 당사자의 기록인 셈이다.

대구경찰서 사찰과장이 '정신이상자' 같다고 했고, 구상은 그런 그의 증세를 '정신적 증상'으로 보고서 이중섭을 성가병원에 입원시켰다. 그 성가병원에서의 치료법은 다음과 같은 것이었다.

이러한 정신적 증세(?)는 그가 신고呻吟하는 1년 반 동안 기복의 차는 있었으나 비장하리 만큼 지속되었으니, 그의 병 치료란 주로 그를 붙잡아매고 목구멍에 고무줄을 넣어 우유 등을 먹이는 것이었다면 저간 소식이 짐작될 줄 믿는다.[70]

구상의 이러한 증언은 1955년 7월부터 1956년 9월 죽음에 이르는 1년 3개월 동안에 해당하는 투병기에 관한 것인데 이를 시간에 따라 세심하게 이해할 필요가 있다. 대구에서 활동하고 있던 구상이었으니까 1개월의 대구 병원 입원 이후 서울에서 입원과 퇴원을 반복하던 이중섭의 상태를 곁에서 파악하고 있던 건 아니기 때문이다. 특히 이중섭은 투병 기간 1년 3개월 가운데 병원에서 퇴원하여 정릉에서 무려 6개월 동안 회복기의 안온함을 누리던 시절조차 있었다. 퇴원한 1955년 12월부터 1956년 5월까지 6개월 동안 정릉 시절 내내 작품 활동은 물론, 명동 출입 또한 자연스럽게 했으니까 말이다.

발병과 관련한 구상의 기록은 1956년 10월 「향우 중섭 이야기」와 1958년 9월 「화가 이중섭 이야기」, 1974년 8월 「이중섭의 발병 전후」 세 가지다. 이 기록은 이중섭의 발병과 입원, 그 증세를 증언하는 문헌 가운데 절대성을 갖추고 있는데 쓴 시기도 그렇고 구상과 이중섭의 인연도 그러해서 고

전의 권위를 인정받고 있다. 그러다 보니 이후 증언자와 기록자들은 모두 이 문헌으로부터 시작하여 유사한 내용을 되새김질 했다. 문제는 그 내용을 엄격하게 제한하지 않고 오히려 확대하는 데 있다. 이제 엄격성을 유지하면서 이 기록을 토대 삼아 당시의 과정을 재구성하면 다음과 같다.

구상은 이중섭이 사망한 직후인 1956년 10월 19일 「향우 중섭 이야기」에서 성가병원에 입원한 이중섭의 상태를 '자학'이라고 표현하면서 다음과 같이 묘사했다.

대구에서 처음 발병했을 때 그의 정신은 이러한 상황의 자학으로 나타났다.
"나는 세상을 속였어! 예술을 한답시고 공밥을 얻어먹고 놀고 다니며 후일 무엇이 될 것처럼."
"남들은 저렇게 세상을 위하여 자기를 위하여 바쁘게 봉사하는데."
"내가 동경에 그림 그리러 간다는 게 거짓말이었다. 남덕이와 어린것들이 보구 싶어서 그랬지."
그는 이날부터 일체 음식을 거절하기 시작했고 병원에 드러누웠다가 외부에서 자동차 지나가는 소리나 사람들의 발걸음 소리만 요란해지면 벌떡 일어나서 비를 들고 누웠던 이층서부터 아래층 변소까지 쓸고 물을 퍼다 닦고 길에 노는 어린애들을 모조리 수도水道가로 불러다 손발을 씻어주고 닦아주고 하는 것이었으며 동경과의 음신音信을 단절하고 만 것이다.[71]

그로부터 두 해가 지난 1958년 9월 「화가 이중섭 이야기」에서 이중섭의 증세를 '정신적 증세(?)'라고 표현하고서 다음처럼 썼다.

이 일루의 희망을 걸고 첩보선을 탄다고 '군통'軍通이라는 나를 대구로 찾아왔다가 지쳐 너머지자 그만 발병하고 만 것이다.
시초 그의 심신의 증상은 자학으로 나타났다.
"나는 세상을 속였어! 예술을 한답시고 공밥을 얻어먹고 놀고 다니며 후일 무엇

이 될 것처럼."

"남들은 저렇게 세상과 자기를 위하여 바쁘게 봉사하는데 그림만 신주처럼 모시고 다니고 이게 뭐야."

"내가 동경에 그림 그리러 간다는 게 거짓말이야. 남덕이와 어린것들이 보고 싶어서 그랬지."

중섭은 이날부터 일체 음식을 거절하기 시작하였고 병원에 드러누웠다가도 외부에서 자동차나 사람들의 소리만 요란해지면 소위 세상이 활동하는 기식氣息만 들리거나 느끼면 벌떡 일어나서 비를 들고 이층서부터 아랫층 변소에 이르기까지 쓸고 닦고 밖에 나가 길에 노는 어린애들을 모조리 수도가로 끌고 와서는 목욕을 시키며 자기도 이제부터는 남과 세상에게 봉사를 해본다는 것이었다. 또한 동경행도 처자에게 향한 개인적 욕정이었기에 음신을 자신이 단절할 뿐만 아니라 일주를 거르지 않는* 그의 애처의 서신을 죽을 때까지 한 번도 개봉 않고 나를 돌려주며 도로 반송하라는 것이다.[72]

그리고 해설하기를 "진정한 예술가로서 이 사회 현실에 향한 무서운 도전과 항거였으며, 자기 예술에 향한 오롯한 순도殉道이기도 하였다"며 다음처럼 덧붙였다.

막말로 하면 그림으론 세상이 안 먹여주니 안 먹겠다는 것이요, 이 사회가 예술은 소용이 없다면 안 그린다는 것이요, 이 치명致命의 세계에는 처자도 불가침이라는 것이다.[73]

그리고 그로부터 20년이 지난 1974년 9월 구상은 「이중섭의 발병 전후」라는 글에서 이중섭의 증세를 '정신적 증상'이라고 표현하면서 성가병원 입원 뒤의 증세를 다음처럼 썼는데 이것은 1956년과 1958년에 쓴 글의 내

* '거르지 않는'은 '거르지 않던'의 의미다.

용을 되풀이하는 것이지만 증세가 '별것이 아니었다'는 말을 덧붙이고 있음이 특징이다.

그 후 그의 병 증세라는 것 역시 별것이 아니었다.
"내가 그림을 그린답시고 세상을 속였어!"
"놀고 공밥을 얻어먹고 다니며 뒷날 무엇이 될 것처럼 사기를 쳤단 말이야."
"남들은 저렇게 세상을 위하여 또 자신을 위하여 바쁘게 돌아가는데 나는 그림만 신주神主처럼 모시고 다니고 이 꼴이 뭐야?"
그는 그렇듯 말하며 입원한 날부터 일체 음식을 거부했을 뿐 아니라 드러누웠다가 자동차나 사람들의 발걸음 소리가 들려오면 벌떡 일어나서 비를 들고 이층서부터 아래층 변소에 이르기까지 쓸고 닦고 하였고, 밖에 나가 길가에 노는 어린 애들을 불러들여 수도로 끌고 가서는 목욕을 시켜주면서 자기도 이제부터는 남과 세상에게 봉사를 해본다는 것이었다.[74]

이 같은 반복은 1956년의 글 「향우 중섭 이야기」에서 자학自虐이라거나, 또 '사회 현실을 향한 도전과 항거'이며 또 '자기 예술에 대한 순도자殉道者의 자세'라는 해석을 증거하려는 사례로 제시한 것이었다.

세상이 그림으로 안 먹여주니 안 먹겠다는 것이요, 세상에 예술이 무소용無所用일제 안 그린다는 것이요, 이 치명致命의 세계에는 처자妻子도 불가침이라는 것이다.[75]

구상의 이러한 증언은 이중섭을 이야기할 때, 특히 이중섭의 생애를 이야기할 때 거의 절대 고전이 되었고 '자학自虐과 순도殉道, 치명致命'은 이중섭의 예술과 생애를 규정하는 핵심 낱말이 되고 말았다. 스스로의 목숨을 바쳐 구하고자 하는 치명의 순도며 그 자학의 증세를 보여주는 사례는 더 있다.

동료나 의사, 간호사가 치료를 권할 때면 이중섭은 "그 양같이 순하디순한 얼굴에 미소를 지으며 '응 내가 열심히 살아나께 걱정 마아' 하고 외려 위로하는 것이었다"고 하였다는 거다. 또 다른 치명의 순도는 기독교 신자가 되겠다는 결심이었다. 구상은 1958년 「화가 이중섭 이야기」에서 그 이야기를 다음처럼 썼다.

여기서 한 가지 밝히고 싶은 것은 중섭이 비록 영세는 받지 않았으나 기독 신자였다는 것이다. 그가 1955년 4월 14일 나에게 직접 전달하여온 편지의 거두절미한 고백을 여기에 고대로 옮기면
"제弟는 하느님을 믿으려고 결심했습니다. 가톨릭교회에 나아가 모든 잘못을 씻고 예수 그리스도님의 성경을 배워 정성껏 맑고 바른 참사람이 되겠습니다."
그 후 즉시 성경을 읽었고 대구 성가병원 수녀 간호원이 준 성패聖牌와 성상聖像을 임종 시까지 간직하고 애중愛重하였던 것이다.[76]

　　이 편지를 받은 날짜가 4월 14일이라고 했는데 그렇다면 입원하기 훨씬 이전 개인전을 열고 있던 중의 일이었다. 그 뒤 1974년 구상은 「이중섭의 발병 전후」란 글에서 저 이야기를 이중섭에게 일어난 '또 하나의 전신轉身'이라고 표현하면서 그 편지의 날짜는 빼둔 채 다음처럼 되풀이했다.

그것은 중섭이 비록 세례는 받지 않았으나 기독교 신자가 될 결심을 했다는 사실이다. 즉, 그는 그 성가병원에서 수녀들의 간호를 받았는데 그 영향이었던지 내가 하루는 문병을 가니 그는 나에게 종이쪽지 하나를 주며 집에 가서 읽어보라고 하였다. 나는 그의 말대로 돌아와 펴보니 "제弟는 형을 따라 하느님을 믿으려고 결심했습니다. 가톨릭교회에 나가 모든 잘못을 씻고 예수 그리스도의 성경을 배워 정성껏 맑고 바른 참사람이 되겠습니다"라고 사뭇 정중히 씌어 있었다. 나는 그 후 그를 만나서 별로 신앙의 형식적 완결을 서두르지 않았으나 그가 성경을 읽고 있는 것을 보았고 또 그 수녀님들이 준 성패(메달)를 임종 때까지 간직하고

간 것을 안다.[77]

　구상은 이중섭이 끝내 세례를 받지 않았지만 세례받지 못한 채 간 영혼을 화세火洗를 받았다고 한다면서 "중섭이야말로 화세를 받아 천국으로 직행하여 영복永福을 누리고 있을 것"이라고 했다. 그런데 구상의 이 증언은 2004년 8월 부산 공간화랑 신옥진 대표가 한 통의 원고를 구입해 공개함으로써 사실로 확정되었다. 1955년 4월 14일자의 이 편지「구상 형」은 '구상 형전具常兄前 이중섭제李仲燮弟'라고 쓴 봉투에 든 200자 원고지 한 장인데 다음과 같다.

제弟는 여러분의 두터운 사랑에 싸여 정성껏 맑게 바로 참사람이 되기 위해 노력하고 있습니다. 제는 하느님을 믿으려고 결심을 했습니다. 구형의 지도를 구해 가톨릭교회에 나가 저의 모든 잘못을 씻고 예수 그리스도님의 성경을 배워 깨끗한 새사람이 되고 싶습니다. 성경을 구해 매일 읽고 싶습니다. 내일 15일 오후 4시경에 신문사로 찾아뵙겠으니 지도하여주십시오.[78]

　구상이 증언하는 이중섭의 발병과 증상의 과정을 요약하면, 대구에서 7월 어느 날 이기련과의 다툼, 빨갱이 사건, 성가병원 입원, 가톨릭 신자 결심의 순서다. 그리고 식사를 거부하는 거식증拒食症, 편지를 쓰지 않는 절필증絶筆症, 주변을 청소하는 청소증淸掃症, 어린이 목욕시켜주기 같은 아동세척증兒童洗滌症이며 간호사를 오히려 위로하거나 신자가 되겠다는 고백과 같은 증세는 모두 자학의 증세이자 '치명의 순도'를 걷는 정신 세계의 길고 긴 여행이었다. 그리고 무엇보다도 중요한 것은 이러한 증세가 모두 성가병원 입원 직전에 생긴 증세였다는 점이다.

조정자의 기록

발병과 관련하여 구상과 최태웅 두 사람의 증언을 취재해 서술한 조정자의

기록은 구상의 기록과 같거나 유사한 내용 그리고 아주 다른 세 가지 내용으로 이루어진다. 조정자는 먼저 '정신분열증'이라고 규정하고 그 초기 징조를 보인 시기를 최태응의 집인 칠곡군 칠곡면 매천동에서 머물던 때라고 했다.

1954년* 5월 마침내 그는 초기의 정신분열의 징조를 나타내기 시작했다.[79]

그 징조는 1955년 6월께 칠곡으로 간 어느 무렵에 일어난 일로 다음 같은 증세를 보였다고 한다.

새벽부터 일어나 길에 버려진 쇠똥을 치우고 밭에 묻고 했다. 그랬기에 그 일대 마을 사람들은 모두 다 중섭일 너무나 잘 안다.[80]

또 "중섭이 방에서 없어졌다 하면 변소, 목욕탕 등을 깨끗이 소제하고 있었다"[81]면서 다음과 같은 일화를 소개해두었다.

친구의 신발이 없으면 자기 것을 주고, 친구의 부부가 싸우면 돌아앉아서 자기 죄라고 울고, 친구 애들 데리고 나가서 물고기 잡아주고, 외형적으론 너무 점잖고 말이 없었다.[82]

조정자는 최태응과 관련한 이 일화를 열거하면서, 특히 이중섭의 정신분열증이 어떻게 악화되고 있는가를 거론했다.

중섭은 소설가 최태응에게 다음과 같이 말을 했다. "너는 종군작가니까 구하기 쉽지 않겠느냐, 사람 죽은 해골 하나만 구해다오." 무엇에 쓰느냐고 물었더니 "정

* 1955년의 일이다.

신이상에 특효다"라고 대답했다.[83]

실제로 이중섭은 〈해골〉 두 점을 그렸으며, 이 작품은 1957년 3월 15일
부터 24일까지 부산 밀크샵에서 열린 이중섭 유작전에 출품되었다*고 기록
한 조정자는 최태응이 그 증세를 의심하여 해골을 구해주지 않은 채 의사
를 찾아갔다고 썼다.

그 말을 들은 최태응은 의사에게 문의했다. "그것은 말도 아닐뿐더러 여러 가지
정신병 중에서도 가장 치료하기 어려운 병이다"라고 했다. 그래서 중섭에겐 거짓
말을 하게 됐고 "염려 말고 기다려라 기다려"고만 끌어왔더니 "자식 거짓말한다"
라고, 그럴 때마다 악화되는 것 같았다고 본다.[84]

조정자는 저 〈해골〉 그림에 대하여 "내적內的인 발산을 화필畫筆로써 표
현했던 것"[85]이라고 했는데 조정자는 해골 일화에 대한 '주치의'의 진단을
인용하였다. 그 주치의가 누구인지도 알 수 없지만 여기서 조정자가 말하
는 주치의가 최태응이 찾아가 만난 의사인지 뒷날 이중섭을 직접 치료한
의사인지도 불분명하다. 여하튼 그 주치의는 다음과 같이 진단했다.

유전성遺傳性도 있었겠지만 환경環境에 의해서 빨라졌고, 만일 유전성이 아니었
다고 하더라도 그때의 환경으로 보아 당연했다.**

조정자는 이중섭이 성가병원에 입원하면서 "그의 시초 발작의 증상은

* 조정자가 논문에 게재한 〈해골〉 두 점은(조정자, 「이중섭의 생애와 예술」, 홍익대학교 석사 논
문, 1971, 60쪽, 사진 39). 1955년 대구 시절에 처음으로 그린 해골 형상이 아니다. 1952년 부산 시절에
이미 『황금충』 표지화로 유사 도상 〈해골 C〉를 그렸던 바가 있다.
** 조정자, 「이중섭의 생애와 예술」, 홍익대학교 석사 논문, 1971, 28쪽. 원문을 약간 수정했다.
원문은 다음과 같다. "유전성遺傳性도 있었겠지만 환경環境에 의해서 빨랐고, 만일 유전성이 아니었
다고 하더라도 그때의 환경이 당연했다."

음식을 거부하고 극도의 자학 증상을 보였는데 이것은 그의 죽을 때까지의 증세이기도 하다"[86]라고 소개하면서 또 하나의 일화를 기록해두었다.

화이트white 큰 것이 세 개 있었는데 밤새껏 다 없애놓고 다음 날 아침 무얼 열심히 찾고 있었다 한다. 무엇 찾느냐 하고 물으면 "화이트 찾는다"고 대답한다. "그건 다 써버리고 없다" 하면 "있을 텐데, 있을 텐데" 하는가 하면[87]

성가병원에서 흰색 물감을 사용했다는 것이어서 의문스러운 일화라 하겠다. 그리고 조정자는 입원 시절 이중섭이 했던 말을 '횡설수설'이라고 표현하고서 다음처럼 인용했다.

"나는 세상을 속였어! 예술을 한답시고 공밥을 얻어먹고 놀고 다니며 후일 무엇이 될 것처럼 말이야." "남들은 저렇게 세상과 자기를 위하여 바쁘게 봉사하는데 그림만 신주처럼 모시고 다니고 이게 뭐야." "내 동경 가서 보고 겪은 그대로 이 고장의 피나는 소재를 가지고 마음껏 큰 캔버스에다 채색을 한번 바르고 문질러서 그림다운 그림을 그려올게, 남덕이 보고 싶어 가는 줄 오해 말아. 방 하나 따로 구해놓으라고 편지했어." "내가 동경에 그림 그리러 간다는 것 거짓말이야. 남덕이와 어린것들이 보고 싶어서 그랬지."[88]

이상의 모든 언행이 정신분열증 증세라고 할 수 있을까. 거식증은 구상의 증언대로 성가병원에 입원한 날부터 보인 행동이었고, 청소·잠꼬대를 비롯해 해골과 관련한 여러 가지 일화들은 어떤 것은 구상의 표현처럼 '별 것 아닌 것'이기도 하고 또 어떤 것은 성자聖者의 행위를 연상시켜 일상성을 벗어난 것이긴 해도 일정한 정도程度를 이탈하거나 배반하는 수준이라고 보기 어렵다. 또한 입원했을 때 독백처럼 한 말들은 어떤 것은 야마모토 마사코에게 쓴 편지에 들어 있는 내용이기도 하고 또 어떤 것은 자기 삶의 궤적을 성찰하는 발언이기도 하며 오히려 지극히 정상에 가까운 지식인의

성찰력省察力을 보여준다는 점에서 정신분열의 징후는커녕 강인한 정신력을 발휘하고 있음을 보여주는 징후들이다.

물론 그렇다고 해도 구상, 최태응의 증언을 취재하여 종합한 조정자의 서술을 부정할 수는 없다. 그러나 구상의 증언보다 한 걸음 나아가 심화, 확대하고 있음은 뚜렷하다. 최태응의 증언을 추가했으니까 일화도 더 늘어나는 것은 당연한 일이지만 징후로 포함하지 않아야 할 내용까지 포함하고 있으며, 또 '정신분열증', '정신이상'이나 '가장 치료하기 어려운 병' 또는 '악화惡化', '횡설수설'이라고 묘사하고 있는 것이다.

고은의 기록

고은의 기록은 조정자의 수준에서 더 나아갔다. 고은은 이중섭이 대구로 가자마자 곧바로 우울증憂鬱症을 앓고 있었다고 기록했다. 경복여관 9호실에 머물 때 "밤중에 중섭은 지징지징 울기 시작한다"고 소개한 고은은 이어 그 옆방에 머물던 최태응이 자기 애인으로 하여금 순자라는 친구를 불러와 다음처럼 했다고 기록했다.

중섭에게 다른 방을 비공식으로 들어가게 해서 순자를 거기에 넣는다. 그러면 중섭의 울음소리는 어느 사이에 웃음소리로 바뀌져서 들리는 것이다.[89]

고은은 계속해서 이중섭이 칠곡의 최태응 집에 갔을 때 밤새 잠꼬대를 하다가 "새벽에 일어나서 매천동 거리의 쇠똥 따위를 치우기도 하고, 빗자루로 길바닥을 쓸기도 했다"[90]면서 다음처럼 썼다.

이미 이중섭전 직전에 정신분열증의 발작 현상이 보였다. 그래서 태응이 중섭을 개인전 현장에서 멀리 떨어져 있는 곳에 있으라고 했다. 왜냐하면 "내 그림은 가짜야!" "내 소는 스페인 투우야", "남덕아, 네가 밉다"라고 외치는 것을 태응이 목격했기 때문에 전람회장에 나타나면 틀림없이 걸린 그림들을 때려 부술 위험이

있었기 때문이다.[91]

또 고은은 그 '정신분열증'의 일화들을 계속 열거했는데 포대령 이기련이 이중섭을 석류나무집으로 데리고 나가 '정신이 번쩍 깨어나리라'고 여겨 갑작스레 주먹으로 내리쳤고, 이에 서로 난투극을 벌이던 중 이기련이 "너는 빨갱이다!"라고 외치자 다음처럼 했다고 기록했다.

그 길로 중섭은 또 경찰서로 가서 "나는 빨갱이가 아닙니다"라고 말하고 우는 것이었다. 태웅은 새벽의 전화를 중섭으로부터 받고 경찰서에 달려가서 함께 나온다. 그는 지나가는 자동차 소리만 들어도 여관에서 누워 있다가 벌떡 일어나서 긴장한다. 사람들이 두런거리는 소리만 들어도 소름이 끼치는 것이었다.[92]

그 사건이 있고서 이중섭은 "걸핏하면 '포대령이 나를 죽이러 온다!'라고 말하면서 경찰서로 피신해 가는 예가 많았다"고 쓴 고은은 또 하나의 증세를 소개했다.

그의 거식증拒食症이 그것이다. 태웅이 빈털터리로 원고료 오기만 기다리다가 하녀로부터 비밀 식사를 가져오게 해도 중섭은 먹지 않았다. (······) 그러다가도 아주 상냥한 여관 소녀가 올라와서 밥을 떠넣어주면 그런 것은 담뿍 받아먹었다.[93]

또 이중섭은 여관 아래층으로 내려가 복도 걸레질을 하거나 안뜰 고무신, 구두를 깨끗하게 빨아 말리곤 했는데, 그때 이중섭은 다음처럼 말했다고 했다.

공밥 먹기 싫어서 그랬지. 나는 화가라고 하면서 세상을 속였어. 이런 일이 훨씬 좋아. 세상을 속이는 일보다—[94]

고은은 이중섭이 성가병원에 입원하여 9호실에 배정받은 다음 저 거식증이 심화되었다고 하면서 다음과 같은 일화를 소개했다.

음식을 거절하는 일이 더 노골적이었다. 신체는 쇠약해지기 시작했다. 노랑 수염이 턱을 덮었다. 병실에서 세 개의 화이트를 다 써버려서 그림을 그리는 일도 있었다. 그러나 다음 날 그 화이트를 찾는 것이었다. "다 쓰지 않았느냐" 하고 태웅, 남욱南郁 들이 핀잔하면 "있을 텐데, 있을 텐데" 하고 자꾸 그것을 찾아 헤매기도 했다.[95]

그리고 다음처럼 독백했다고 소개했다.

—남들은 세상과 자기를 위해서 바쁘게 일하고 있는데 그림만 신주처럼 모시고 다니고— 이게 뭐야. —내가 보고 겪은 그대로— 이 고장의 피나는 소재를 가지고 마음껏 큰 캔버스에다 물감을 바르고 문질러서 그림다운 그림을 그려올게. 남덕이 보고 싶어 가는 줄 오해 말어. 방 하나 따로 구해놓으라고 저번 편지에 써 보냈으니까. —내가 동경에 그림 그리러 간다는 건 거짓말이야. 남덕이와 어린것들이 보고 싶어서 그랬지. —나는 이 세상에 죄송해. 죄송하구말고. 나는 쓰레기야.[96]

이러한 고은의 기록들은 앞선 구상의 증언과 조정자의 채록을 강화하거나 약화하거나 시간을 섞어 배열한 것이다. 구상은 이중섭이 대구 개인전 이후 7월에 접어들어 발병할 때 '별것 아닌 정신적 증세'라고 표현했지만 이 증언은 점차 증폭되어갔다. 발병 이후의 증세가 개인전 이전으로 거슬러 올라갔다. 모든 일화들이 세월이 흐르면서 설화가 되고 전설이 되는 것과 같은 경로를 걸어나간 것이다.

대구에서의 마지막 아침

이중섭 서간집 『그릴 수 없는 사랑의 빛깔까지도』[97]에 실린 이중섭의 편지

는 서른여덟 편이다. 마지막 38번째 편지는 서울 성베드루신경외과병원 퇴원을 일주일 앞둔 어느 날 쓴 것이니까 1955년 12월 중순의 편지다. 그런데 바로 앞선 37번째 편지는 그보다 10개월 전인 1955년 2월 20일자다. 그 37번째 편지에는 대구에 가면 어떠어떠한 소식을 전해주겠다거나 사진을 보내주겠다는 이야기로 가득하다. 그랬음에도 정작 대구에서 쓴 편지는 없다. 대구 시절 함께했던 구상은 1956년 10월 「향우 중섭 이야기」라는 글에서 이중섭이 1955년 7월 어느 날 대구 성가병원에 입원하자마자 곧바로 음식을 거부하는 거식과 더불어 편지를 쓰지 않는 절신絶信을 단행했다고 썼다.

동경과의 음신音信을 단절하고 만 것이다.[98]

입원하면서부터 편지를 쓰지 않았다는 뜻인데, 정작 서간집에는 입원하기 전 대구 시절 내내 쓴 편지가 왜 없는 것일까. 이 서간집에 실린 편지의 소장자와 제공자는 모두 야마모토 마사코인데, 그녀가 대구 시절 편지를 공개하지 않은 것일까, 아니면 이중섭이 대구에 내려간 뒤 편지를 중단해버린 것일까. 그로부터 두 해가 지난 1958년 구상은 「화가 이중섭 이야기」에서 다음처럼 기록했다.

음신音信을 자신이 단절할 뿐만 아니라 일주를 거르지 않는 그의 애처의 서신을 죽을 때까지 한 번도 개봉 않고 나를 돌려주며 도로 반송하라는 것이다. 이 글을 쓰는 순간에도 나의 벽장 잡상자 속에는 애절哀絶이란 형언形言으론 비할 바 없는 남덕 부인으로부터의 적중積重되는 서간 중 나도 끔찍하여 개봉 못한 5, 6통이 남아 있다.[99]

구상의 절신 단행에 대한 증언은 1971년 조정자에 의해 청량리 뇌병원에 입원한 시기, 다시 말해 1956년 7월 이후의 시기까지 확대되어나갔다. 조정자는 다음처럼 기록했다.

반드시 자기 손으로 우체통에 넣어야 했던 아내의 서신마저 끊어버리고 한 주일도 안 거르고 오는 부인의 서신도 죽을 때까지 개봉하지 않은 것이 다섯 통이나 된다. 오히려 그는 '남덕일 죽인다'라고 아내의 이름을 되뇌이며 자기 손등을 비벼 피를 내는 것이었다.[100]

조정자의 기록 가운데 손등을 비벼 피를 내거나 '남덕일 죽인다'는 독백은 그 뒤 고은에 의해 시점을 이동하여 적용되었는데, 이번엔 대구를 떠나 서울에 도착한 직후에 나타난 가해증加害症의 증세로 변형되었다.[101]

1955년 8월 26일 이중섭은 서울에서 대구로 온 이종사촌 형 이광석, 친구 김이석 그리고 구상과 함께 상경했다. 대구역으로 전송 나온 최태응에게 이중섭은 다음처럼 말했다.

저놈들이 나를 끌고 가기에 어쩔 수 없이 가지만 서울에 가다가 기차가 서기만 하면 왜관이나 어디서든지 돌아온다. 그런 줄 알고 기다려라. 자식들과 서울 가면 기분 좋은 것 하나도 없다.[102]

왜 성가병원에서 퇴원해 서울로 간 것일까. 그 까닭은 최태응의 사정과 관련이 있다. 칠곡에 살고 있는 부인이 복막염에 걸렸기 때문에 최태응이 이중섭을 더 이상 돌볼 수 없는 처지가 되고 말았다. 이에 최태응은 이중섭이 성가병원 9호실에 입원해 있다는 소식을 서울의 이광석, 김이석에게 알렸다. 이들이 8월 25일 서울에서 대구로 왔다. 입원비는 구상과 최태응이 청산해주기로 하고 8월 26일 이중섭 일행은 대구역전 중국음식점에서 이른 아침을 든 뒤 오전 9시 기차에 몸을 싣고 떠났다.[103] 대구에서의 마지막 아침이었다.

08
서울

1955 하–1956

돌아오지 않는 강 3 18.8×14.6. 종이에 유채

투병

병원 생활의 시작

이광석, 김이석, 구상 세 사람과 함께 1955년 8월 26일 금요일 서울로 온 이중섭은 동갑내기 이종사촌 형 이광석과 함께 집으로 갔다. 이때 담배를 끊었고, 머리카락과 수염이 얼굴을 뒤덮어 초췌한 상태였다. 또한 거식증이 심화되었는데 형수가 깨죽이나 쌀죽을 주면 조금 받아먹는 정도였고 때로 고열로 신음하기조차 했다.*

이렇게 상태가 나빴지만 문제는 이중섭을 돌볼 가족인 이광석이 곧 미국으로 떠나야 하는 상황이었다는 것이다.** 미국 사우스텍사스 주 서던메소디스트 대학교Southern Methodist University 법대학장 로버트 G. 스토리 박사가 극동 여행 중 6월 24일에 방한하여 한국 법조계 시찰을 마치고 30일 귀국길에 올랐는데 그 전날 법학 연구 장학금을 전달하면서 미국 유학 기

* 　　이때 원산의 후배 김인호가 찾아가서 왜 엄지손가락을 문지르냐고 물으면 "남덕이 미워서—, 남덕이 죽이려구"라고 대답했고, 이영진이 찾아갔을 적엔 화가, 시인을 거지같은 녀석들이라며 "죽여야 한다"고 했다. 이런 증세에 대해 "그의 피해망상증은 가해증으로 바뀌었던 것"이라고 서술했다(고은, 『이중섭 그 예술과 생애』, 민음사, 1973, 344쪽). 그런데 손가락을 비벼대며 '남덕일 죽인다'는 독백은 앞서 1971년 조정자가 조사해서 기록한 내용을 지금 시점으로 끌어와 확대 적용한 것이다(조정자, 「이중섭의 생애와 예술」, 홍익대학교 석사 논문, 1971, 30쪽).

** 　　이광석은 1955년 6월 당시 서울지방법원 판사였고(「스 박사 이한 선물, 세 법학도에 장학금」, 『동아일보』, 1955년 7월 3일), 1956년 11월 서울지방법원 부장판사로 발령 났다(「각급판사이동」, 『경향신문』, 1956년 11월 5일). 1958년 12월 연임 발령이 났고(「법관 6명 연임거부」, 『동아일보』, 1958년 12월 11일), 1960년 2월 판사직을 의원면직하고서(「정부인사」, 『동아일보』, 1960년 2월 12일) 변호사로 전업했다. 그 뒤 4·19시민혁명 직후인 1960년 7월 5일에 열린 3·15부정선거 원흉 최인규 재판의 피고인 서른 명 가운데 자금관계 피고인 배제인裵濟人의 변호인으로 활동했고(「오늘 역사적인 원흉 공판」, 『경향신문』, 1960년 7월 5일), 1983년 4월에는 여섯 명의 변호사가 각각 2,000만 원씩 출자하여 법무법인 대양大洋을 창설하는 데 참가했다(「대양 법무법인 1호 등록」, 『동아일보』, 1983년 4월 2일).

회를 제공했다.

연구비를 받은 사람은 서울지법 판사 이광석 씨와 서울대학교 상법교수 서돈각 씨(미국법연구비), 그리고 서울대학교 법과대학 우등생 이재웅 군(대학장학회 비)이다.[1]

사정이 그랬기 때문에 구상과 함께 차근호車根鎬(1934~1960)가 나서서 수도육군병원 신경과 과장으로 재직했던 퇴역 소령 군의관 유석진兪碩鎭 (1920~2008)을 찾아갔다.[2] 종군화가라는 거짓 신분을 만들어서 9월 2일 금 요일 경복궁 옆 소격동昭格洞에 위치한 수도육군병원에 입원시켰다.* 병원 에서 이중섭의 상태는 지극히 좋지 않았다. 1971년 조정자는 이 시절 이중 섭이 "음식마저 거부하고 또 아는 사람이 찾아오면 빙긋이 웃는 것이 고작" 이었으며 병원 청소나 아이들 목욕시켜주기와 같은 증세를 나타내고 있었 다고 기록했다.**

이렇게 병원에 입원했다는 소식이 전해지자 한국일보 사회부장 이목우 와 문화부장 남욱南郁(1925~1970)을 비롯한 동료 화가 김환기, 변종하 들이 이중섭 후원운동을 시작했다.

* 이중섭이 입원한 수도육군병원 터에는 지금 국립현대미술관 서울관이 들어서 있다. 병원 흔적 으로는 길가 붉은 벽돌 2층 건물뿐이다. 조선시대에는 종친부와 소격서가 있었고, 일제강점기에는 경성 의학전문학교 부속의원 및 일본군 육군병원이 있었다. 해방 뒤인 1949년 7월 1일 영등포구 대방동에서 창설한 수도육군병원이 1951년 7월 소격동으로 옮겨와 오랫동안 있다가 1999년 11월 이전했고, 함께 있던 국군기무사령부도 2008년 과천으로 옮겨감에 따라 그 터에 2013년 11월 13일 국립현대미술관 서 울관이 들어섰다.

** 조정자는 "누웠다가도 외부에서 자동차나 사람들의 소리만 요란해지면 소위 세상이 활동하는 기척만 들리거나 느끼면 벌떡 일어나서 비를 들고 이층서부터 아래층 변소에 이르기까지 쓸고 닦고 밖에 나가 길에 노는 어린애들을 모조리 수도가로 끌고 와서는 목욕을 시키며 자기도 이제부터는 남과 세상 에서 봉사를 해본다는 것이었다"라고 서술했다(조정자, 「이중섭의 생애와 예술」, 홍익대학교 석사 논문, 1971, 30쪽). 이러한 기록은 1955년 7월 대구 성가병원 입원 직후의 일화로서 구상이 발표한 1956년 10 월 「향우 중섭 이야기」(「특집 야수파의 귀재는 사라지다」, 『주간희망』, 1956년 10월 19일, 39~40쪽) 및 1958년 9월 「화가 이중섭 이야기」(『동아일보』, 1958년 9월 9일)에서 증언한 내용을 옮겨온 것이다.

김환기, 변종하 등이 애절하게 사회에 호소하여 중섭일 도웁기 위한 모금운동까지 벌렸다.[3]

얼마나 모금이 되었는지 알 수 없지만 딱한 사정을 지켜보던 유석진은 자신의 병원으로 옮기도록 배려했다. 7월 어느 날, 돈암동 51-7번지에 있는 한 건물에 개인 병원 성베드루신경정신과병원이 문을 열었다. 지금 지하철 성신여대역에서 길음역으로 넘어가는 고갯길 성북성심병원 바로 곁에 있었다. 이제는 흔적조차 사라졌다. 이 병원의 원장이 바로 유석진이었다. 유석진 원장은 이중섭이 화가였으므로 '그림 치료'를 시술했고, 빠른 병세 호전으로 2개월 만인 12월 중순께 퇴원시켜주었다. 초기의 증상을 벗어나 다소 호전된 정도가 아니라 퇴원해도 좋을 만큼 회복되었기 때문이다. 정신질환 치료법의 하나인 임상예술 요법은 오스트리아 출신의 정신병리학자 모레노Jocob Levy Moreno가 미국으로 이민 간 뒤 사이코드라마를 시도하여 성공한 요법으로 이후 그림, 음악, 조각, 무용, 시 전반으로 확대되기 시작한 분야다. 이 요법을 이중섭에게 적용해 성공을 거둔 유석진 원장은 1983년 12월 3일 한국임상예술학회 학술대회[4] 개최에 즈음하여 이 분야 후학들이 "한국인 고유의 예술 감각에 맞는 예술 요법을 정립하는 데 심혈을 기울이고 있다"[5]고 지적함으로써 임상예술 요법의 토착화가 이뤄지고 있음을 평가한 바 있다.

1973년 12월 16일자 『조선일보』는 「고 이중섭 화백 '투병 그림' 전시」[6]라는 기사에서 이중섭의 입원 2개월간 병세의 진행 과정을 시기별로 서술하고 있다. 초기의 '중환', 일정 시간이 흐른 뒤 '다소 호전', 그리고 말기의 '많이 호전' 상태로 빠르게 변화하는 것이었다. 치료 방식은 '그림'이었다. 그림으로 얻은 정신병이었으므로 그림을 통해 정신병을 정화했던 것이다. 마찬가지로 유석진 원장을 취재한 조정자의 논문에도 유석진 박사의 치료에 따라 "2개월 만에 병세가 호전되어 회복을 앞두었다"[7]고 기록했다.

1975년 10월 12일 일요일 서울 백병원에서 유석진은 석사학위 논문을

준비하고 있던 학생 이기미를 만난 자리에서 다음처럼 이중섭의 상태를 설명해주었다.

증세를 보여서 입원하기 훨씬 전부터 그의 정신 상태는 정상적이 아니었다. 그의 병인을 확실히 말하기는 어렵지만 그의 병전病前 성격이 다분히 분열증적인 성격이었다.[8]

유석진 원장은 병원에서 제작한 이중섭의 치료용 그림을 보관하고 있다가 1971년 홍익대학교 대학원 석사학위 논문 작성을 위해 조사를 요청한 학생 조정자에게 도판 촬영을 허락해주었다. 이렇게 처음 조사한 조정자는 이 작품들을 낙서화落書畵라는 뜻의 줄임말인 '낙화'落畵라고 부르면서 도판 스무 점을 모두 논문에 게재했다.

그가 병원에서 낙화落畵한 문자그림 다섯 점과 문종이에 그린 力(력)과 Table A, 戀心(연심)과 摸索(모색), 또 여덟 점은 눈에 보이는 대로의 낙화와 시험지에 그려놓은 세 점도 함께 사진으로 발표해본다.[9]

세상에 처음으로 그의 낙서화가 발표되는 순간이었다. 이 스무 점은 간략한 선묘로 문자를 나열하거나 사물을 간략하게 추상화한 소묘 작품인데 조정자는 다음처럼 설명했다.

하얀 백지에 크레용으로 그린 빨간 글씨와 파란 그림을 한결같이 그렸다. 또 둥근 테이블은 어떻게 보면 잠재적인 욕구 불만을 표현한 것같이도 보인다. 앞서도 이야기 있었지만 어떤 섹스적Sex的인 표현에 가깝다라고 느낀다.[10]

유석진 원장은 그 뒤 1973년 이 작품들을 '투병 그림'이란 제목으로 공개했다.* 그 계기는 1973년 12월 14일부터 성모병원 2층 회의실에서 열린

성모병원 정신과 입원 환자 그림과 수예 전람회였다. 이 전람회에 별도의 공간을 마련해서 이중섭의 '투병 그림'을 진열한 것이다. 1973년 12월 16일자 『조선일보』는 「고 이중섭 화백 '투병 그림' 전시」라는 제목으로 입원 당시 그렸다는 '투병 그림' 열 점을 거론하면서 다음처럼 소개하고 있다.

입원 초기 중환이었을 때 그린 네 점의 작품은 잃어가는 자아를 찾으려는 몸부림인 듯 가로 50cm, 세로 30cm의 백지에 그의 이름을 딴 '李'(이)자를 백지 한가운데에 써놓은 것을 비롯, 세 개나 써놓고 있다. 그 주변에 주치의 유석진 박사의 이름을 딴 '兪'(유) 자와 친구들의 이름 첫 자인 '黃'(황) 자와 '金'(김) 자를 써놓았다. 이것을 써놓고 그는 정신이 제대로 돌아왔을 때면 종종 '글씨를 쓰기에 따라 사람 모양이 달라진다'는 독백을 늘어놓았다는 것이다. 병세가 다소 호전될 때 그린 세 점의 작품에는 '摸素'(모색), '思索'(사색)이라는 글과 함께 소나무 꼭대기에 방향을 몰라 주춤하고 있는 새를 단색單色인 청색과 빨간색으로 그렸다. 또 다른 작품은 그의 정신적인 평화를 갈구하듯 두 여인이 함께 햇불을 들고 있고 '平和像'(평화상)이란 글자를 써두었다. 병세가 많이 호전되었던 9월 말쯤에 그린 작품인 전기스탠드 등에는 색채가 다양해지고 그림도 보다 구체적인 경향을 띠고 있다. 그림 곳곳에 붉은 글씨로 '戀心'(연심), '力'(력)이란 글씨를 써놓고 있어 인간으로서 강력한 욕망과 의지를 엿보인다. 그림도 전기스탠드 꼭대기에는 빨간불이 들어와 있고 색채도 노랑 등 훨씬 다양해지고 있다. 그림에 미쳐 정신병 환자가 된 이화백은 그림을 통해 그의 흐트러진 정신을 정화하여 빨리 회복되어갔던 것이다.[11]

* 　「고 이중섭 화백 '투병 그림' 전시」, 『조선일보』, 1973년 12월 16일. 이때 언론은 이중섭이 "9월부터 2개월간 정신병으로 성베드루병원에 입원"했다고 기록했지만 12월 어느 날 병원에서 야마모토 마사코에게 편지 「나의 소중한 남덕 군」(1955년 12월 중순, 『이중섭 서한집—그릴 수 없는 사랑의 빛깔까지도』, 한국문학사, 1980, 126쪽)을 써서 보냈으니까 성베드루병원 입원 기간은 10월 중순 입원, 12월 중순 퇴원으로 정정해야 한다.

병원에서 그린 그림

초기 다섯 점의 문자낙서도는 '兪金黃李'(유김황이) 네 글자를 구성하는 것이었다. 네 사람의 성씨로 '유'는 주치의 유석진 원장이고, '이'는 이중섭 자신인데 '김'과 '황'은 누구인지 알 수 없다. 다만 간호사의 성씨가 아닌가 싶다. 문자낙서도는 다섯 폭 모두 '유' 자가 항상 앞장서는데 주치의에 대한 신뢰나 호소 또는 항의처럼 보인다. 따라서 그 제목은 모두 '유석진'으로 붙였는데 〈문자낙서도 01〉도01의 경우 '이' 자가 훨씬 크지만 〈문자낙서도 03〉도03에서는 '유' 자가 압도한다.

이러한 크기의 변화는 '글자에 따라 사람이 변한다'는 이중섭의 생각을 그대로 반영하는 것인데, 흥미로운 사실은 '이' 자 옆에는 항상 '황' 자가 있고, '유' 자 옆에는 '김' 자가 있는 모양이라는 것이다. 상호관계를 알려주는 구성으로 간호사 황씨가 곁에서 이중섭을 가까이 돌봐주고 있으며, 김씨는 언제나 유석진 원장을 수행하는 간호사임을 알 수 있다.

병세가 다소 호전되었던 중기, 다시 말해 11월 중순께 낙서화는 전기스탠드 또는 소나무를 그린 네 점 및 두 명의 여인이 마주 보고 있는 세 점이다. 전기스탠드 또는 소나무를 그린 네 점도06, 도07, 도08, 도10의 작품에는 연심이나 모색, 사색이란 낱말을 써 넣었는데 자신의 처지에 대한 성찰 의지를 드러낸 것으로 소나무 꼭대기에 파랑새가 앉아 있다. 먼 곳을 향해 희망을 찾으려는 자세라 하겠다.

두 여인이 촛불을 마주 받들고 선 모습을 그린 세 점도09, 도11, 도12의 작품은 '만남'으로 얻을 수 있는 평화를 상징한다. 저 멀리 두고 온 고향의 어머니, 일본에 살고 있는 아내와 두 아이를 만나야 한다는 소망을 담고 있다. 곁에 쓴 대작大作이나 장작長作이란 표기는 언젠가 이 밑그림을 바탕 삼아 회심의 역작으로 만들겠다는 계획의 표현일 것이다.

병세가 많이 호전되어 퇴원을 앞둔 12월 초순 전후 시기의 작품은 전기스탠드나 테이블의 형체가 구조화 경향을 보인다. 〈낙서화 79번〉도13은 전기스탠드를 기하학 무늬로 변형하는 추상화에 성공한 작품이다. 도판이 흑백

사진이어서 색채는 확인할 수 없지만 빨강, 노랑을 칠했다는 기록으로 미루어 장식성도 개입시킨 데다가 꼭대기에 새 대신 별을 배치하고 또 곁에 힘 '力'(력) 자를 쓴 것으로 미루어 강인한 의지를 천명하고 있음을 알 수 있다.

이런 추상화, 장식성과 같은 특성은 〈낙서화 80번〉도14과 같은 작품에서도 확인할 수 있다. 또한 이 작품과 함께 표현과 성향이 짙게 드러나는 〈낙서화 85번〉도15은 조정자의 지적대로 어떤 섹스적Sex的인 표현인데 잠재하고 있는 욕구 불만의 폭발이다. 그리고 그것은 치유 과정 그 자체였다.

1985년 한국임상예술학회 학회지 『임상예술』 창간호에 당시 용인정신병원 의사 곽영숙은 「이중섭 회화의 상징성」이란 논문을 발표했고, 그 안에 이중섭의 투병 그림 두 점을 대상으로 분석을 시도했는데, 먼저 〈낙서화 90번〉도12에 대해 다음처럼 서술했다.

발병 후 베드루병원 입원 당시에 그린 그림 18은 거의 만화에 가깝다. 정신병적 와해 상태에서 그려졌으리라 생각되는 이 단순한 그림에서도 좌우 대칭의 두 여인이 하나의 촛불을 밝히는, 즉 분열된 정신을 합치려는 시도가 있다.[12]

그리고 〈문자낙서도 10〉도10에 대해서는 새가 앉은 전나무를 솟대로 보았다.

같은 시기에 그린 그림 19는 전나무 모양의 나무 꼭대기에 새가 앉아 있다. 삶의 나무the Tree of Life는 흔히 꼭대기에 새가 앉아 있다. 이 나무는 지하와 지상과 천상을 연결해준다. 줄기를 강조함으로써 지상, 즉 의식을 강화시키려는 노력이다. 나무는 또한 모성母性 상징이기도 하며 정신적 삶의 성장과 발달을 나타내기도 한다. 제목에서 보듯 사색, 모색을 통한 자기 치유의 노력이라고 볼 수 있다.[13]

끝으로 곽영숙은 당시 이중섭의 〈낙서 92번〉도16에 주목하여 다음과 같이 해석하고 있다.

〈낙서화 79번〉 40×29, 종이, 1955년 하, 서울

성베드루신경정신과병원 유석진 원장이 정신질환 치료법을 도입하여 이중섭에게 시술할 때 작품이다. 전기 스탠드 형태와 문자 '力'
을 소재로 삼아 성욕을 분출시킨 이 그림은 1973년 12월 성모병원에서 투병 그림 전람회를 통해 공개되었다. 투병 그림 연작은 의학
과 예술 분야가 어울려 치료에 성공한 사례로서 20세기의 유례 없는 성취 작품이다.

이 당시 그가 쓴 낙서에 다음과 같은 것이 있다. '수염은 언제나 자라는 것—못 다 잊어 꽃이 핀다. AEMARIA'. 여기서도 '자라난다, 꽃이 핀다' 등 성장과 창조의 의지가 있고 AEMARIA는 아베 마리아(AVEMARIA)가 생략된 것으로 여긴다면 모성 원형의 이미지다. 청량리 뇌병원에 입원 시는 거의 사진 같은 그림만 그렸다 한다.[14]

곽영숙은 이 낙서에서 모성성, 성장 의지를 확인하고 있는데 같은 시기의 작품 〈낙서 91번〉도17의 문장은 "꽃은 더불어 피는 / 삶은 더불어 있는가 바"이고, 〈낙서 93번〉도18의 문장은 또 다음과 같다.

황소야
바람 나왔다
이 밤은—
언제나 변함이 없는 그 빛
바람 불어도
이상 변치 않으니
소나무야 소나무야 내가 너를 사랑한다.

이 낙서는 독일 민요 「소나무」 가사의 일부인데 본래의 번역 가사는 "소나무야, 소나무야, 언제나 푸른 네 빛, 쓸쓸한 가을날이나, 눈보라 치는 날에도, 소나무야 소나무야, 변하지 않는 네 빛"이다. 그 뜻을 새겨보면 더불어 사는 삶과 변함없는 사랑을 간절히 소망하는 내용이다. 결국 이중섭은 성베드루신경정신과병원 입원 2개월 동안 희망했다. 분열의 치유 그리고 변함없는 사랑을 말이다.

그에 관한 이대원과 한묵의 기록
이중섭은 유석진 원장과 함께 병원을 나와 성북동 김환기의 집으로 외출했

다. 이 사실은 1986년 화가 이대원李大源(1921~2005)이 「내가 아는 이중섭 4」라는 글에 밝혀두었다.

나는 1955년 말에 성북동에 있던 수화 김환기 댁에서 대학 선배인 유석진 박사의 소개로 처음 그를 만났을 때의 그의 색채에 대한 고백을 기억하고 있다.[15]

왜 이대원이 대학 선배 유석진과 함께 김환기를 찾아갔는지는 알 수 없지만 당시 김환기는 대한민국미술전람회가 창설되던 제1회부터 추천 작가 겸 심사위원이었고, 그 1955년 제4회전 때에도 초대 작가 겸 심사위원이었다. 이대원은 해방 뒤 기업인으로 진출해 활동하다가 〈산〉이란 작품으로 그해 처음 입선한 응모자였다.

심사위원과 응모자 관계임을 전제한다면 이들의 만남을 주선해줄 만한 누군가가 있어야 했다. 그게 바로 유석진이었다. 유석진은 경성제국대학 출신으로 이대원의 대학 선배였다. 하지만 유석진은 자기 병원 환자인 이중섭이 김환기와 절친한 친구라는 사실을 알고 그 자리에 갈 적에 겸사해서 이중섭을 동반했던 것이다. 제4회 대한민국미술전람회가 11월 1일에 개막했으니까 이들의 만남이 이뤄진 때는 심사 전인 10월 중순이 아니라면 전시 중인 11월 중순인데 그때는 이중섭이 입원하고 있던 때와도 일치하고 이대원이 명시한 '1955년 말'과도 유사하다.

이중섭으로서도 기쁜 일이었다. 심사위원과 응모자 간의 만남과 무관하게 친구 김환기의 집을 방문하는 일도 즐거웠지만 주치의와의 외출이란 사실도 설레었고, 특히 이대원이라는 새로운 인물을 만난다는 것도 그랬다. 이중섭은 지난 부산 시절, 원산의 제자 김영환을 데리고 홍익대학교 교수 김환기를 찾아가서 학업을 부탁, 입학을 시켜주었는데 이번엔 주치의 유석진의 청에 따라 이들의 만남에 동행해준 셈이다.

이날 김환기는 이들에게 '당시 파리에서 출판된 모테Yvonne Mottet의 화집을 보여주었다'고 하는데 이대원은 이때 이중섭이 다음처럼 반응했다고

묘사했다.

가로수를 그린 작품인데 주홍색 같은 강렬한 색채가 칠해진 것을 그는 한참 쳐다보더니 "어떻게 이 같은 강한 색을 쓸 수 있는지 모르겠다"며 감탄하고 있던 모습이 생생하게 기억된다. 나는 그 순간 그가 색을 굉장히 절제하고 있음을 느낄 수 있었다.[16]

한묵은 1986년 연이어 이중섭에 대해 두 편의 글을 내놓았다. 처음 7월엔 「내가 아는 이중섭 7」[17]에서 간략하게 묘사했고, 9월에 이르러서는 「벌거숭이 자연인을 묶어놓은 은지화 사건」[18]이란 글로 상세히 서술했다. 이 글은 다른 사람들의 증언이나 기록과도 다른 내용 또는 지금껏 알려지지 않고 있는 새로운 일화가 담겨 있다.

먼저, 수도육군병원에서 거식증 환자에게 '죄수 고문'하듯 하는 장면을 목격했다고 기록한 한묵은, 거식증 환자인 이중섭을 생각하고서 '아차 싶어서' 유석진 소령에게 부탁하여 성베드루신경정신과병원으로 옮길 수 있었다고 했다. 병원을 옮기는 과정에서 한묵이 역할을 했다는 건 새로운 내용이다.

이어서 한묵은, 성베드루신경정신과병원에서 이중섭이 '약 3개월' 입원해 있으면서 '주로 전기요법'에 의한 치료를 받았다고 했다. 한묵은 "되게 혼이 난 모양이었다. 역시 여기에는 여기대로의 치료법이 있으며, 뇌병환자실이라서 문을 걸어 잠그고 감시원이 붙어 있었다"고 쓰는가 하면, 그 "감금된 중섭이 딱해 보여 허락을 받고 외출하여 자기 집에 데리고 온 적이 있었다"고 했다. 그런데 외출이 "계기가 되어서 이중섭이 어느 날엔가 병원을 탈출, 도망하여 명동에 가서 이 다방 저 다방을 기웃거리다가 혜화동 한묵의 숙소로 찾아와 하룻밤 재우고 잘 달래서 병원에 데려다주었지만 이때 병원은 경찰에 신고도 하는 소동이 일어났다"고 회고했다.

이처럼 한묵이 말하는 성베드루신경정신과병원 시절의 이중섭은 '혼쭐

이 나는 전기요법'과 '딱해 보이는 감금 생활' 두 가지의 결과로서 '탈출, 도망이란 소동'을 벌이는 모습이다. 이때 한묵은 "이 병원에서 그리 멀지 않은 혜화동 친구인 소설가 김초金礎의 집에 기거"하고 있었으므로 이중섭의 병실에 "매일같이" 들렀다고도 했다.[19] 이러한 기록은 그림 치료 및 외출 같은 상황과는 너무도 동떨어진 것이다. 결국 한묵의 회고는 이중섭을 매일 방문해서 살펴주는 지극한 친구의 모습으로 자신을 승화시킨 것이었다.

"동경에 가는 것은 병 때문에 어려워졌소"

지난 1955년 2월 중순 이후 10개월이 지났으니까 참으로 오랜만에 야마모토 마사코에게 편지를 썼다. 1955년 12월 9일 성베드루신경정신과병원 병실에서 퇴원 일주일을 앞두고 쓴 「나의 소중한 남덕 군」은 『그릴 수 없는 사랑의 빛깔까지도』[20]에 실린 서른여덟 편의 편지 가운데 마지막 편지다. 여기 실린 가장 중요한 문장은 "동경에 가는 것은 병 때문에 어려워졌소"[21]라는 말이다. 그토록 가고 싶어했던 도쿄, 도쿄행을 미뤄달라는 아내에게 차라리 헤어지자며 불같이 화를 내던 그였는데 왜 그렇게 말했을까. 미래는 사라지고 과거만이 남아 추억이 영원으로 바뀌는 순간이었다.

나의 소중한 남덕 군!

11월 24일, 12월 9일에 부친 편지 고마웠습니다.

대구, 서울의 여러 친구들의 정성 어린 보살핌으로 이젠 완전히 건강을 되찾았습니다. 이제 일주일쯤 뒤에는 베드로정신병원에서 퇴원합니다. 안심하기 바랍니다. 너무나 그대들이 보고 싶어 무리한 탓이라고 생각합니다. 당신 혼자 태현, 태성이를 데리고 고생하게 해서 면목이 없습니다. 내 불민함을 접어 용서하시오.

요즘은 그림도 그리며 건강하게 지내고 있으니 걱정은 하지 마십시오.

4, 5일 뒤엔 하숙을 정해서 당신에게와 아이들에게 그림을 그려 보낼 생각입니다. 기대하고 기다려주시오. 건강에 주의하고 조금만 참고 견디시오. 동경에 가는 것은 병 때문에 어려워졌소. 동경서 당신과 아이들이 이리로 올 수 있는 방법

과 내가 갈 수 있는 방법을 피차에 서로 모색해서 빠르고 완전한 방법을 취하기로 합시다. 이리저리 알아보고 다시 연락하겠습니다.

그럼 건강한 소식 기다립니다.[22]

퇴원한 뒤 그림을 보내주겠다는 약속의 말도 담겨 있건만 정작 퇴원 이후 정릉 시절 6개월 동안 썼을지도 모를 그 어떤 편지도 이 서간집에는 실려 있지 않다.

이중섭이 "2개월 만에 병세가 호전되어 회복을 앞두었다"[23]는 조정자의 기록에 이어 박고석은 "유석진 박사의 호의에 찬 보살핌으로 일단 병세가 가시게끔 이르렀다"[24]고 했다. 또한 주치의 유석진 원장은 자신이 그림 치료를 행한 덕분에 이중섭이 빨리 회복할 수 있었다고 했다.[25] 실제로 이중섭은 저 마지막 편지에 쓴 바처럼 건강회복을 선언하고서 퇴원했다.[26]

해가 저물어가는 12월, 마지막 편지를 쓴 1955년은 천국에서 지옥으로 이어지는 기나긴 여정이었다. 상반기 서울에서 대구로 이어지는 개인전까지가 천국으로 가는 길이었다면 대구 개인전이 끝난 뒤부터 12월까지는 지옥으로 가는 길이었다. 하지만 이중섭의 예술에 대한 평가는 거꾸로 하늘을 향해 높아만 갔다.

1955년 9월 「시평 미술」이란 글에서 이경성은 그해 상반기를 통틀어 국제미술전에 출품할 수 있는 대표 작품을 선정했다. 이중섭도 포함되었음은 두말할 나위가 없다.

이상범 씨의 〈교〉郊, 김환기 씨의 〈정물〉(이 대통령 팔순 탄신 기념 미술품), 정규 씨의 〈작품 심청전에서〉, 이중섭 씨의 〈흰 소〉, 천경자 씨의 〈정〉靜, 도상봉 씨의 〈이조시대〉, 박영선 씨의 〈정물〉, 김영환 군의 〈작품 나〉 등을 들고 싶다. 이것들은 상반기의 수확인 동시에 화단 최고의 수준이기도 하다.[27]

이중섭의 〈흰 소 1〉은 지난 1월 미도파화랑 개인전에 출품되었던 작품

이며, 이경성이 구입해 홍익대학교 박물관에 소장한 사연이 있는 작품이었다. 그리고 12월 김영기는 「접근하는 동서양화」라는 글에서 '동양화해가는 유채화가'로 이종우, 도상봉, 김환기, 이중섭을 지목했다.

실로 이들이 서양 미술사상에 있어서 새로운 화풍과 양식을 수립한 그 핵심 사상은 이 동양 예술 연구에 있었던 것이다. 즉 이들은 때로 동양의 남화南畵가 가진 인상적 터취법touch method을 배웠고 동양화의 선을 살리고 음영법을 무시하는 양식을 서양의 재료로써 이용하여 신유행이라고 세인을 놀라게까지 한 것이다.[28]

퇴원 과정은 이러하다. 당시 성북구 정릉貞陵에 살고 있던 박고석이 이중섭의 상태를 유석진 원장에게 물어보니 회복했다고 하자 박고석은 '정릉에서 요양하도록 하겠다'고 요청하였고 병원에서는 '괜찮다'고 해서 이루어진 일이다.[29] 그런데 1972년 이종석은 「이중섭 연보」에서 "12월, 병원에서 자유외출을 허용하자 아무런 통고도 없이 정릉에서 한묵, 조영암과 자취 생활을 시작함"[30]이라고 함으로써 무단 퇴원설이 생겼다. 그러나 정황으로 보면 박고석이 보증인으로 나섰고 유석진 원장이 허락함으로써 이뤄진 퇴원으로, 제대로 된 절차를 밟았다는 사실은 의심할 여지가 없다.

그해 겨울은 매섭게 추웠다. 성탄절을 앞둔 어느 날 정릉으로 가는 길은 눈발이 하얗게 천지를 뒤덮고 있었다.

퇴원 그 후

눈 덮인 정릉으로

눈 내리는 정릉 골짝으로 들어서는 이중섭의 머리 위로 쌓인 눈발이 하얀 빛깔이어서 보기에 좋았다. 당시 정릉에는 시인 조영암趙靈岩(1918~?), 소설가 박연희朴淵禧(1918~2008), 화가 박고석이 살고 있었는데 박고석은 이 정릉 시절을 다음처럼 회고했다.

이웃에 시인 조영암이 있었고, 조금 지나서 필자가 살았다. 땅콩 부스러기나 오징어 다리에 소주잔이 거나하게 돌아갈 무렵이면 조영암은 맑디맑은 계곡 속으로 뛰어드는 시늉을 했고, 소나무로 덮인 정릉 산등성이를 자기의 뜰인 양 즉흥을 읊어댔다.[31]

그리고 이중섭이 들어서기 직전 혜화동에 살던 한묵도 이곳 정릉으로 거처를 옮겼는데 그가 합류한 때는 11월 무렵이었다. 한묵이 입주한 집의 위치는 정릉 청수동淸水洞 언덕바지였다. 일찍이 국유지에 집을 지어 살고 있던 조영암의 아내가 얻어준 하숙집이었다. 한 달 뒤 이중섭이 이주해온다고 하자 마침 그 옆방이 비어 있었고 이중섭이 그 방을 얻을 수 있었던 것이다.[32] 그러니까 11월에 한묵, 12월에 이중섭이 줄줄이 정릉으로 들어온 것인데, 박고석은 「이중섭을 가질 수 있었던 행운」에서 그때의 이중섭을 다음처럼 묘사했다.

정릉 살이의 나와 한묵 형 곁을 찾은 중섭은 일단은 반가움에 찬 한숨을 내쉬는 것 같았고 주위의 친구들도 안도의 기쁨을 숨길 길이 없었다.[33]

정릉골 벗들의 삶은 "어지간히 지치기도 했던 외로운 사람끼리 벽 하나를 사이에 둔 하숙생활"[34] 같은 것이었다. 박고석은 일찍이 이중섭을 부산 시절인 1952년 12월부터 3개월 동안 자신의 집에 머물게도 했지만 이번에는 그럴 수 없었다. 당시 약사암 절방에서 아내와 아들이 살고 있었기 때문이다. 또 조영암은 국유지에 집을 지었고 이웃에 박연희가 살고 있었다. 그래서 "중섭은 때때로 영암의 집에 가서 자기도 하고, 고석의 집, 연희의 집에 가서 밥을 먹기도 했다."[35] 그렇게 맞이한 1956년 새해는 활기 넘치는 정릉 시대를 예감하기에 충분했다.

묵과 중섭과 같이 살면서부터 더욱 그 주변은 두터운 정과 뜨뜻한 기가 오고가는 친구들이 적지 않게 정릉 골짜기로 모여들었다. 구상, 차근호, 김이석, 이기련, 황염수, 오영진, 김병기 등 많은 친구들과 김충선, 이영진, 김영환 등 많은 후배들이 꼬리를 물었다.[36]

북한산 자락 성북구 정릉 청수동에 입주한 이중섭은 지난 1954년 7월에서 12월 사이 인왕산 기슭 누상동과 노고산 기슭 신수동 시절의 활력을 되찾은 기분이었다. 창작 생활에 탐닉했던 것이다. 이웃 박고석은 그 겨울을 다음처럼 썼다.

생활은 궁핍한데도 오가는 정의情誼가 두터웠고, 서로가 마음의 여유 속에 활보했다. 이러한 서리가 얼싸는 듯한 일상 속에서 묵과 중섭은 한편 작품 활동에 정진했고 많은 제작을 남겼다.[37]

또 한 사람의 이웃 한묵도 그 시절 이중섭의 창작 생활에 대해 다음처럼 썼다.

한겨울을 나는 동안 이런 일 저런 일 많았으나 일일이 다 얘기해 무엇할 것인가.

둥섭이 이곳 정릉에 와서 처음에는 병색이 가시어지면서 근처 언덕길 산책도 하고 더러 스케치도 했었다.[38]

또 어느 날엔가 시인 김수영金洙暎(1921~1968)이 이곳 정릉으로 찾아왔다. 박고석 집엘 온 것이다.

한번은 닭 두 마리를 들고 마포에서 정릉 우리 집까지 산을 타고 걸어서 찾아왔다. 부인과 사소한 다툼을 하고 화풀이로 친구들과 소주를 마시고 싶어 찾아왔다는 것이다. 그때 정릉에는 이중섭, 한묵 등이 있었다.[39]

또한 어느 날엔가는 어린 시절 승려였던 조영암과 어울렸는데 타고난 목청으로 염불 송주誦呪를 읊었고, 특히 소동파의 매씨妹氏가 지은 「관음예문」觀音禮文을 읊고 보니 이중섭은 다음처럼 감탄했다.

이 소리를 잊고 살은 거야. 우리가.[40]

그렇게 겨울이 가고 있었다. 정릉은 '살한이'란 이름을 지닌 땅이었는데 신덕왕후神德王后의 능묘가 봉안됨에 따라 능말, 정릉이 된 곳으로 북한산 남쪽 끝자락에서 동쪽으로 흐르는데 워낙 바위가 많아 풍경이 빼어났다. 소나무가 많아 그 바위에 '송계동천'松溪洞天이니, 물이 맑아 바위에 '청수동천'淸水洞天이라 새긴 글씨가 제 모습을 뽐내는가 하면, 바위가 고리처럼 둘러 있는 환벽천環璧泉이며 옥류천玉流泉도 물맛 좋기로 이름났거니와 경국사며, 봉국사, 신흥사 같은 큰 절도 들어섰다.

이중섭은 가끔 시내 명동 모나리자 출입도 하면서 창작도 하고 또 삽화도 그리면서 세월을 보냈다. 이중섭이 퇴원하고 얼마 뒤인 1955년 12월 말일, 문화예술인 카니발이 열렸다. 무용, 문학, 만화, 사진 분야의 인물들이 한자리에 모인 가장무도회假裝舞蹈會였다.[41] 이때 시인 구상, 김종문, 화가

박고석이 참석한 것으로 미루어 이중섭도 참석했을 것이다. 그렇게 세월이 조금씩 흐르면서 눈도 그치고 계곡에 봄빛이 들어오자 얼음이 녹아 냇물이 흐르기 시작했다. 이 시절 이중섭은 문인들의 지지에 힘입어, 생애 마지막 활동무대라고 할 수 있는 삽화 창작으로 활기를 띠고 있었고 더불어 일반 작품에도 집중해나가기 시작했다.

정릉 시절 이중섭의 생활에 대해 가장 앞선 기록은 고은의 『이중섭 그 예술과 생애』다. 봄이 오기 전, 겨우내 이중섭의 정릉 시절에 대해 '명동에서 다시 술타령을 벌였다'고 했다.

그는 한묵과 자주 명동에 나왔다. (……) 또 이진섭의 누이 이정자李貞子가 경영하고 김지미가 어린 소녀 레지register로 있는 휘가로에도 고석들과 나타났다.[42]

여기 등장하는 이진섭李眞燮(1922~1983)은 시나리오 작가이자 언론인이고, 김지미金芝美(1940~)는 영화배우이며, 한묵·박고석은 정릉 이웃 친구들이었다. 그런가 하면 또 중랑교 부근 땅굴에서 살고 있던 시인 박인환朴寅煥(1926~1956)과도 술친구로 어울리며, 끊었던 담배도 다시 피우기 시작하여 "피우고 싶다고 하던 던힐은 돈이 없기에 피울 수 없었고 대신 꽁초를 주워 그것을 깐 담배를 종이에 말아 피웠다"고 기록했다. 박인환은 1956년 3월 20일 심장마비로 별세하였으니까 그 무렵의 일이다. 또한 이 시기에도 골동품에 탐닉했다고 썼다.

때때로 인사동에 기웃거리면서 골동품이나 고기古器를 살펴보고 그림의 재료를 얻기에 분주했다.[43]

이처럼 작품에 대한 집념을 보였고 이진섭이 베니어합판 한 조각을 구해주자 "좋은 그림 그릴게"라며 창작의 의지를 드러내곤 했다. 그런데 다른 기록에서는 "술자리마다 다니며 모르는 사람과 말다툼을 하고 얻어맞는 일

이 많아졌다"고 했다.

정릉의 방에도 화실의 분위기는 없었다. 그저 방바닥에 종이나 베니어판을 펴놓고 그렸을 뿐이다. 그런 일도 열렬하게 수행하지 않았다.[44]

고은의 기록과는 별도로 당시 정릉에서 함께 살았던 한묵과 박고석의 증언은 매우 간략하다. 한묵은 "그러고 보니 때는 봄이다. 정릉 골짜기의 진달래 봉오리는 어느덧 부풀었고 꽁꽁 얼었던 시내도 완전히 풀려 졸졸거린다"고 쓰고서 이어 이중섭의 마지막을 다음처럼 증언했다.

중섭이는 영양실조로 뼈쩍 말라 점점 불길한 생각마저 나의 뇌리를 스쳐가곤 했다. 겁이 났다.[45]

박고석의 눈에 비친 이중섭의 모습도 같은 것이었다. '봄날의 활기'는 어디론가 자취조차 사라진 채 남은 것은 고통뿐이었다.

친구들도 반가워했고 중섭 자신도 일단은 활기를 되찾은 듯했는데 또다시 거식증이 사이를 두고 시작되는 것이었다.[46]

식사를 거부하는 거식증의 당연한 결과로 영양실조에 이른 이중섭에게 다음 단계로 황달병이 찾아왔다. 이종석은 「이중섭 연보」에서 정릉 시절을 "불규칙한 생활로 정신병과 간장염이 병발함"[47]이라고 지적했는데, 조카 이영진은 「이중섭 연보」에서 그 상태를 다음처럼 묘사했다.

병이 나아진 후 정릉에서 한묵과 함께 하숙을 함. 이때 황달병에 걸려 온몸이 노랬고, 이불까지 노랗게 물들었으나 내과적 치료를 전혀 받지 못함.[48]

이러한 기록을 종합해보면 이중섭의 정릉 시절은 활기를 보이는 가운데 명동 출입도 했다는 것이다. 가끔 골동에 대한 관심만큼이나 창작에도 관심을 기울였으나 정작 제작에 탐닉한 흔적은 없고 술타령에 싸움을 하거나 또는 영양실조, 황달, 거식증에 시달리고 있었다는 거다. 그런데 문제는 저와 같은 증언과 기록에도 불구하고 정릉 시절의 유작 다수가 전해 내려오고 있으며, 이웃 동료들이 그 시절 이중섭의 작품을 제법 소장하고 있다는 사실이다. 놀랍게도 바로 옆집에 살던 한묵은 생애 마지막 절창인 〈돌아오지 않는 강〉 여러 점을 포함하여 상당한 수량을 소장하고 있었다.

삽화에 몰두하다

정릉 시절 그 마지막을 수놓은 미술 종류는 삽화였다. 정릉을 찾아온 이들 가운데 최소한의 생활비라도 챙겨준 이들은 『문학예술』과 『자유문학』, 『현대문학』에 근무하는 사람들이었다. 그들은 모두 문예계를 뛰어다니던 활동가들이었으며 무엇보다도 이중섭 생애 마지막 활동무대를 제공해준 이중섭의 지지자들이었다.

1954년 4월에 창간한 『문학예술』에는 오영진과 김이석이 있었다. 창간 당시 오영진은 편집 겸 발행인, 김이석은 편집부원이었고 둘 다 평양 출신으로 어렸을 적부터 이중섭과 깊은 인연을 지닌 문인들이었다. 전국문화단체총연합회 북한지부 기관지를 표방했으므로 월남 작가인 이중섭이 지난 1955년 1월 개인전을 열자 후원 기관으로 나섰을 만큼 가까운 사이였고, 특히 김이석은 1956년 1월부터 전국문화단체총연합회 사무국으로 이직했지만 함경북도 나남羅南 출신의 김요섭이 그의 빈자리를 채웠다. 그리고 발행인 오영진과 더불어 가끔 정릉으로 스며들어 이중섭은 물론 박고석 일행과 어울리곤 했다.

1956년 6월에 창간한 『자유문학』의 편집자는 이헌구李軒求(1905~1982), 모윤숙毛允淑(1910~1990)이었다. 이헌구는 함경도 명천明川, 모윤숙은 함경도 원산 출신으로 『문학예술』의 오영진, 김이석과 더불어 월남 문인이었으

며『현대문학』의 조연현, 오영수와 함께 당대의 문인단체 활동을 대표하는 인물들이었다.

1955년 1월 창간호를 낸『현대문학』의 주간은 조연현, 편집자는 오영수였다. 조연현은 경상남도 함안咸安, 오영수는 경상남도 울주蔚州 출신으로 월남 문인은 아니지만 해방 공간 및 한국전쟁 과정에서 반공 청년문인의 기수들로 월남 작가와 깊은 유대를 맺고 있었다.

『현대문학』은 창간 직후인 1955년 4월호에 속표지화 및 목차화를 이중섭의 소묘로 채워놓은 적이 있었다. 하지만 이중섭이 대구로 내려가는 바람에 더 이상 삽화 청탁을 할 수 없어 중단했었다. 이제 다시 서울에 왔고 또 건강을 회복한 상태였으니까 1956년 3월호 속표지화로 복귀시켰다.『현대문학』속표지화 〈물고기를 때리는 아이〉는 놀라운 소재를 담고 있다. 아이가 발로 물고기를 밟고서 몽둥이로 때려잡는 장면을 그렸는데 이런 설정은 전에 없던 것이다. 두 달 건너 6월호에는 목차화를 그려주었는데, 〈물고기와 게 묶어 잡기〉도 마찬가지로 굴비 엮듯 끈으로 묶은 게와 물고기를 아이가 잡아가는 장면이다.

『문학예술』삽화는 1956년 2월호부터였다. 네 편의 소설과 한 편의 평론이 시작하는 지면 머리 부분에 삽화를 얹혔다.* 삽화 〈의자의 풍경〉은 창살 사이로 남녀 한 쌍이 흐뭇한 모습으로 내다보고 있으며, 삽화 〈바위〉는 두 마리 사슴이 굵고 짙은 표정을 하고 있으며, 삽화 〈개구리 노름〉은 고기 잡는 아이가 거친 그림자로 어두운 표정이며, 삽화 〈마음〉은 복숭아꽃이 만발한 사이로 어린이들이 요정처럼 노니는 모습이다. 엘리엇 글의 삽화 〈문화의 정의를 위한 노오트〉는 매우 작지만 닭 위에 올라탄 어린이의 천진난만한 모습인데 이 삽화는『동아일보』1956년 1월 18일자 박순천, 모윤숙 대담

* 　　김광식金光植(1921~2002)의 「의자의 풍경」, 정한숙鄭漢淑(1922~1997)의 「바위」, 제스 스튜어트Jesse Stuart(1907~?)의 「개구리 노름」, 곽학송郭鶴松(1927~1992)의 「마음」과 T. S. 엘리엇의 평론 「문화의 정의를 위한 노오트」.

椅子의 風景 第一部 金光植

마위 鄭漢敉 (一)

깨구리 노름

마음 邵鍾松

文化의 定義를 위한 노으트 T.S.엘리오트 金容權 譯

不幸婦 朴榮濬

어연 朴容九

또 하나의 設計 李鍾桓

斷面 程要安

作品構成과 作家의 性格 李仁模

硬動瓢 金光鍵

形態上으로 본 韓國의 現代詩 金春洙

2

3 4

이중섭이 정릉에서 인생 마지막을 보내면서 주로 그린 것은 삽화였다. 『현대문학』, 『문학예
술』, 『자유문학』 등의 속표지화, 목차화, 표지 등에 그의 작품이 실렸는데 모두 이중섭 생애
마지막 활동무대를 제공해준, 그의 지지자들이 근무하는 곳에서 펴내는 책이었다.

1. 『문학예술』(1956년 2월 호, 3월 호) 삽화. 2. 『현대문학』(1956년 6월호) 속표지화와 목차
화. 3. 『동아일보』(1956년 1월 18일.) 삽화. 4. 『자유문학』(1956년 6월 창간호와 7월호) 속
표지화.

기사인 「1956년과 여성」이란 지면에 〈닭〉이란 제목으로 발표된 것이다.

3월호 삽화는 모두 일곱 점이다.* 이 가운데 전광용의 소설 삽화는 지난 2월호 곽학송의 소설 삽화를, 김춘수의 평론 삽화는 지난 2월호 엘리엇의 평론 삽화로 실렸던 것을 다시 쓴 것이니까 신작 삽화는 모두 다섯 점이었다. 삽화 〈불효부〉는 영지초 밭을 뛰는 사슴, 삽화 〈여인〉은 복숭아꽃, 삽화 〈또 하나의 설계〉는 두 아이의 팔씨름, 삽화 〈단면〉은 아이가 게를 이용해 물고기 낚시를 하는 장면이고, 이인모의 〈작품 구성과 작가의 성격〉 삽화는 아이와 사슴이 겨루는 씨름 장면을 그린 것이다.

『자유문학』은 창간호를 준비하면서 미리 청탁함에 따라 창간호인 1956년 6월 『자유문학』 속표지화 〈물고기를 묶는 아이들〉에 이어 7월 『자유문학』 속표지화 〈게와 물고기를 묶는 아이〉를 계속 연재했다.

『자유문학』 7월호 속표지화를 그려주던 6월은 이중섭이 정릉을 떠나 청량리 뇌병원에 입원하던 바로 그때였다. 정릉 시절의 끝이자 그토록 활발하게 발표하던 삽화 시대를 마감하는 절필작은 그러니까 바로 1956년 7월 『자유문학』 속표지화 〈게와 물고기를 묶는 아이〉였다.

그리고 8월 20일자로 하인河人의 시집 『어두운 지역地域』[49]이 항도출판사에서 간행되었다. 이 시집에 표지화 〈어두운 지역〉[도19]을 그려주었는데 간행 시기로 보아 2~3개월 전에 그려준 것이다. 청량리 뇌병원에 입원하기 직전으로 정릉 시절의 끝 무렵이던 1956년 6월의 일이다. 시인 하인은 그해 흑인부락黑人部落 동인으로 활동하던 시인이었고 연말에 한 해의 시단詩壇을 회고하는 언론 지면에서 '올해 간행된 시집의 하나'로 거론했을 만큼 주목받은 성과작이었다.[50] 하지만 하인 시인은 이후 활동한 흔적이 없다. 생몰연도조차 알 수 없는 이 시인은 끝내 어두운 지역으로 사라진 것일까.

* 　박영준朴榮濬(1911~1976)의 소설 「불효부」不孝婦, 박용구朴容九(1923~1999)의 소설 「여인」, 이종환李鍾桓(1920~1978)의 소설 「또 하나의 설계」, 전광용全光鏞(1919~1988)의 소설, 「경동맥」硬動脈, 최요안崔要安(1916~1987)의 소설 「단면」斷面 그리고 김춘수金春洙(1922~2004)의 평론 「형태상으로 본 한국의 현대시」(제8회), 이인모李仁模의 평론 「작품 구성과 작가의 성격」.

이중섭의 그림 〈어두운 지역〉은 폭력이 지배하는 음울한 세계의 풍속도다. 복판에 똬리를 틀고 앉은 검은색의 두 사람을 둘러싸고 전개되는 아수라장은 절망을 드러낸다. 배후에 선 녹색 인간은 두 팔을 뻗어 회색 인간과 흑색 인간을 짓누르고 회색 인간은 바닥에 깔린 갈색 인간의 팔을 눌러 빠져나가지 못하게 한다. 흑색 인간은 자신들을 둘러싼 여러 인간들의 난장을 지켜보고 있을 뿐 아무런 해결책도 내놓을 수 없는 상황이다. 먹빛으로 칠해둔 배경처럼 세상이 온통 어둡기 때문이다. 움직일 수조차 없는 절망의 저 '어두운 지역'에 선 이중섭이었다.

정릉에서 남긴 작품

정릉 시절 옆방에서 함께 살던 한묵은 이중섭의 작품 여러 점을 소장하고 있다가 1972년 현대화랑 작품전 때 대거 출품했다.[**] 그의 소장품은 정릉 시절 주요 작품을 엄선한 것이다. 어떤 연유로 그가 이렇게 많은 작품을 소장했는지는 알 수 없다. 이웃의 박고석, 조영암, 박연희 같은 이들이 엄두내지 못할 만큼의 수량이기 때문이다.

한묵의 소장품인 〈정릉 나무와 노란 새〉도20, 김순일金舜逸 소장품 〈정릉 나무와 달과 하얀 새〉도21, 박금강朴金剛 소장품 〈정릉 나무와 검은 새〉도22는 일련의 연작처럼 비슷하다. 그중 〈정릉 나무와 노란 새〉는 잎사귀 하나 없는 나목裸木 사이로 세 마리의 노란 새가 소식을 전하는 풍경이다. 〈정릉 나무와 달과 하얀 새〉는 달이 떠서 서정성이 훨씬 깊고, 〈정릉 나무와 검은 새〉는 오른쪽 구석에 여인이 물끄러미 서서 새들이며 새집을 바라보는데 아련한 서글픔이 밀려든다. 한묵 소장품인 〈정릉 나무와 노란 새〉는 세 작품 가운데 그나마 새들의 움직임이 활달해서 겨울의 고요를 깨뜨리고 있지만 검은 빛깔 나무들이 무거워 여전히 힘들기만 하다. 마찬가지로 한묵의 소장

[**] 1971년 조정자의 논문에는 한묵의 소장품이 단 한 점도 등장하지 않는다. 조정자가 조사할 때 한묵의 소장 사실을 몰랐거나 알았다고 해도 어떤 사정이 있어서 조사 대상에서 제외되었을 것이다.

품 〈정릉 마을 풍경 1〉도23은 그 소재며 주제가 흥겹다. 당시 정릉에는 화가 박고석, 한묵, 소설가 박연희, 시인 조영암이 옹기종기 이웃해 살고 있었다. 이 풍경은 바로 그 모습을 소재 삼은 것이다. 왼쪽 집 창문엔 어른과 아이 두 사람, 오른쪽 집 창문엔 긴 머리 여인 그리고 두 집 사이 멀리 또 한 채의 집이 흐릿하게 보인다. 집을 온통 뒤덮은 굵고 검은 나뭇가지들이 꼭 그만큼 거칠고 산만하여 우울한데 다만 두 집 사이를 부지런히 오가는 하늘빛 옷을 입은 아이가 있어 겨우 살아 있음을 엿볼 수 있을 뿐이다. 온통 혼란스럽다는 점에서 〈정릉 마을 풍경 2〉도24는 〈정릉 마을 풍경 1〉의 연작인데 붓 자국에 따른 분열의 정도가 매우 심해서 견디기 어려운 정서를 드러내는 것 같다. 그렇게 겨울이 지나가고 있던 무렵 너무나도 늘씬하게 자라난 소나무가 어여쁜 〈정릉 마을 풍경 3〉도25을 그렸는데 노란 빛깔을 섞은 하늘이 따뜻해서 봄이 곧 올 것만 같고 비록 침엽수이긴 해도 잎사귀를 내세운 까닭은 생명을 강조하려 했던 것이겠다. 이처럼 사실성을 살린 마지막 풍경화에서 따스함을 희망하고 있었으니까 쓸쓸하지만은 않으려는 그 마음 엿보는 게다.

이중섭은 다양한 재료를 끌어당겨 거침없이 사용했다. 잡지를 재료로 쓴 적도 있는데 한묵의 소장품 〈갇힌 책과 닭 합본〉도26 중 '갇힌 책' 부분이 그 사례다. 담배 은지를 재료로 사용하던 이중섭이었으니 잡지를 이용하는 것이야 자연스러운 일인데 이 작품이 현대화랑 작품전에 처음 발표되었을 때 이구열은 「작품 해설」에서 "미국 잡지 『라이프』의 활자와 도판이 있는 적당한 지면을 찢어놓고 그 위에 연필과 크레파스로 자기 그림을 그려 넣는다"고 하고서 "우연한 착상着想이었던 듯"하다고 해설했다.[51]

이러한 설명과 관계없이 부산과 서울에서 이웃으로 함께 살았던 박고석은 1986년 「내가 아는 이중섭 9」에서 다음과 같은 일화를 소개했다.

범일동 좁은 방에서 둘이서 잡담을 주고받다가 손끝으로 뒤적이던 『라이프』 잡지에서 시꺼멓게 인쇄된 페이지를 북 찢어 크레용으로 그림을 그리던 중섭 형의

모습이 지금도 눈앞에 선하다.[52]

그렇다면 '갇힌 책' 부분과 유사한 작품을 부산 범일동에서 제작했었다는 뜻이다. 이 작품과 붙어 있는 '갇힌 닭' 부분의 경우도 제작 연대가 혼란스러워지는데 그 문제는 1955년 서명이 있는 이항성李恒星 소장 〈애들과 게와 물고기〉제7장 도09와 〈꽃과 노란 어린이〉도27 두 점에서 뚜렷하게 드러난다. 〈꽃과 노란 어린이〉는 조정자의 조사 결과 이항성 소장품으로 서명 부분에 '1955'라고 쓰여 있음에 따라 제작 연대를 그대로 따랐다. 하지만 서명 전체를 보면 'ㄹㅣㅈㅜㅇㅅㅓㅂ 1955'인데 대개 'ㅈㅜㅇㅅㅓㅂ'이라고만 해왔다는 점과 '1955'에서 네 번째 '5' 자 부분을 겹쳐 쓴 흔적이 보인다는 점이 특이하다.

이중섭을 치료했던 정신과 의사 유석진이 소장한 두 점의 소 그림은 심상치 않다. '회색 소'와 '피 묻은 소'를 그린 소재부터 그러하다. 〈회색 소〉도28를 보고 있으면 소멸해가는 안개 속의 풍경과 같다. 여태껏 보아왔던 힘차고 억센 기운은 어디로 가고 뿌얀 간유리 너머 굳어버린 그림자와도 같다. 이 작품은 현대화랑 작품전에 처음 출품되었을 적에 앞면의 〈가족과 비둘기〉제5장 도21와 더불어 제작 연대를 통영 시절이라고 명기했다. 그러나 필세와 기교를 보면 서로 다른 시기에 따로따로 그린 것이다. 어둠 속으로 들어가 박제당한 소였으므로 그에겐 귀가 없어 뿔도 힘이 없으며 씩씩대는 콧구멍이나 중후한 울음소리 내뱉는 입도 찾을 길이 없다. 또한 흰자위 없는 눈동자를 하고 있어 생명을 잃어버린 표정이다. 게다가 뒷다리 자세도 특이하다. 이중섭 소들은 모두 뒷다리의 한쪽은 앞, 또 한쪽은 뒤로 벌려 커다란 힘을 폭발시키고 있는데 이 〈회색 소〉는 뒷다리를 가지런히 모으고 있다. 힘을 받을 수 없으니까 곧 무너지기 직전 상태다. 〈피 묻은 소 1〉도29의 상태는 더욱 심각하다. 뿔과 이마, 어깨며 뒷다리에 피가 묻어 있고 땅바닥에도 여기저기 핏방울이 흩어져 있다. 이중섭은 싸우는 소를 소재 삼아 부산, 서울에서 그렸을 적에도 저처럼 흐르는 피를 노출시키지 않았다. 또 다른 작품

〈해변 이야기〉 22.5×17, 종이에 유채, 1956년 상. 서울 정릉.
정릉 시절 이중섭이 탄생시킨 최후의 걸작이다. 소재와 주제가 행복했던 시절을 다룬 것이어서 제작 연대에 여러 가지 설이 있
지만 까칠하고 흐릿한 질감이 정릉 시절의 작품들과 연관이 있다. 부슬거리면서 어수룩한 붓질이 오히려 서글서글한 효과를 냄
으로써 지난날 추억의 아련함을 자극하는 걸작이다.

〈싸우는 소〉도31에서도 목이 부러질 만큼 짓이겨졌는데 핏방울은 그리지 않았다. 물론 바닥에 푸른빛 물감을 낭자하게 흘려놓음으로써 핏물로 해석할 수 있는 여지를 주지만 굳이 붉은빛 핏물을 그리진 않았다.

유석진 소장품 두 점이 이토록 어둠의 세계를 향해 있음은 그 제작 시기를 암시하는 것이다. 유석진의 병원에 입원해 있던 1955년 10월 말부터 12월 하순 사이의 일이다. 〈피 묻은 소 1〉을 처음 조사한 조정자는 그 제작 연대를 '서울 시절'이라고 했고, 〈회색 소〉를 처음 조사한 현대화랑 작품전에서는 '통영 시절'이라고 했다. 그러나 작품의 분위기만을 따져도 통영 시절은 지나칠 정도로 어울리지 않는다.

생명을 잃어버린 건 소만이 아니다. 닭도 그랬다. 〈갇힌 책과 닭 합본〉 중 '갇힌 닭' 부분은 현대화랑 작품전 때 제목은 붙이지 않았고, 제작 연대는 '서울 시절?'이라고 표기해두었던 작품인데 어둠 속에서 얼음덩이에 갇혀 더 이상 하늘을 날 수 없는 형상이다.

정릉에서도 추억을 끄집어내서 그렸다. 〈끈과 새와 장대놀이〉도33는 통영 시절 자기화했던 끈 놀이의 연장선상에 있는 소재인데 이 작품에 이르러 끈 놀이는 장대와 더불어 중심 소재가 되었다. 끈이 장대와 더불어 진화한 것이다. 이 작품도 역시 1972년 현대화랑 작품전 때 한묵 소장품이었으며, 제목은 〈남자와 아동〉, 제작 연대는 '서울 시절'로 기록해두었다. 그 뒤 1976년 효문사 간행 『이중섭』에서 소장자가 박주환朴周煥으로 바뀌었다. 〈끈과 물고기와 아이〉도34도 추억의 노래다.

〈해변 이야기〉도35는 가느다란 선묘에 거친 물감 사용법으로 까칠한 느낌을 살렸다. 바닷가의 추억을 설화풍으로 살려낸 이 작품은 1972년 현대화랑 작품전에 한묵 소장품으로 출품되었는데, 제목은 〈해변 풍경〉, 제작 연대는 '부산 시절?'이라고 했다. 그 뒤 1986년 호암갤러리 전람회 때 소장자가 '이성재'로 바뀌었으며, 작품 제목도 〈물고기와 아이들〉로 바꿨는데 제작 연대는 '부산 시절?'이란 표기가 의심스러웠으므로 아예 써 넣지 않았다. 잘게 반복하는 붓질, 가느다란 선묘를 생각할 때 1956년 정릉 시절

작품과 유사성이 강한 데다가 한묵의 소장품 대부분이 그러하듯 정릉 시절 작품이다.

〈숲 속 이야기〉도36와 〈말과 사슴, 달빛가족 이야기〉도37도 1972년 현대화랑 작품전에 한묵 소장품으로 출품된 작품들이다. 〈숲 속 이야기〉는 정릉 시절 특유의 헐벗은 나무가 굵게 치솟아 오르는데, 특별한 것은 통영 시절 〈도원〉제5장 도14의 일부처럼 복숭아 잎사귀가 무성하게 피어 있고 아이들이 거기 매달려 있는 모습이다. 이처럼 통영과 정릉이 뒤섞인 장면은 옛이야기처럼 아득할 뿐, 꺾인 나뭇가지를 흔들고 있는 아이를 보고 있노라면, 다시는 돌이킬 수 없는 전설만 떠오른다. 〈말과 사슴, 달빛가족 이야기〉는 이중섭 세계의 한쪽인 어둠의 세계가 아주 강렬하게 표현된 작품이다. 칠흑 같은 어두움 속에 달빛만이 비치는 세상 풍경을 그렸다. 하단에 남성은 사슴을 부여안았고 상단에 한 아이는 말을 껴안았는데, 또 다른 한 아이는 달빛 조각을 떼어낸다. 오른쪽에 서 있는 여성은 머리와 양손을 이용해 나머지 세 사람을 자신과 연결하고 있다. 어둠으로부터 모두를 구원해주는 여신女神의 전설을 형상화한 것이다.

〈돌아오지 않는 강〉은 유사 도상이 다섯 폭이나 있는 작품이다. 1972년 현대화랑 작품전 때 조영암 소장품으로 한 점, 한묵 소장품으로 세 점이 출품되었다. 조영암 소장 〈돌아오지 않는 강 1〉도38은 제작 연대를 1956년이라 했다. 떡을 머리에 이고 귀가하는 어머니와 창밖을 바라보는 아들 이야기를 소재로 삼았는데 듬성듬성 굵은 흰 눈발이 쓸쓸하다.

1972년 현대화랑 작품전에 처음 출품된 〈돌아오지 않는 강 2〉도39, 〈돌아오지 않는 강 3〉도40(양면, 뒷면은 〈돌아오지 않는 강 4〉), 〈돌아오지 않는 강 5〉도42 세 점은 모두 1번 작품과 같은 소재로서 1번, 2번, 3번은 구도가 거의 같지만 5번 작품은 여러모로 달라졌다. 창문 앞 담벼락에 새 한 마리를 커다랗게 그려놓음으로써 어디선가 들려올 소식을 크게 강조한 작품이다.*

그런데 〈돌아오지 않는 강 3〉을 뒤집어보면 같은 주제의 다섯 번째 작품 〈돌아오지 않는 강 4〉가 나온다. 이 작품은 2008년 3월 K옥션에 등장했는

데 1번, 2번, 3번 작품과 유사 도상이지만 오른쪽과 왼쪽이 바뀐 반전도상 反轉圖像이어서 흥미를 끌었다.

다섯 작품의 도상이 지닌 상징이나 암시를 통해 주제를 풀어보면, 장날 귀가하는 어머니를 간절히 기다리는 어린 시절의 추억이다. 그런데 그 어머니 모습이 아내 야마모토 마사코의 모습으로 바뀐 내력은 다음과 같다. 이중섭 사망 한 달 반이 지난 1956년 10월 19일 조영암은 『주간희망』에 「돌아오지 않는 강」이란 글을 발표했다. 조영암은 이 작품의 제목·출처·제작 시기를 밝히면서 이중섭의 마지막 작품, 다시 말해 절필絶筆 작품이라고 설명했다.

지난봄 동부지구엔 설화雪禍로 눈이 길길이 서울에도 쌓였을 때였네. 형은 와병 중에서도 한 폭의 그림을 그리지 않았는가. 여인이 머리에 무엇을 이고 흰 눈을 맞으며 이쪽으로 걸어오고 창문을 열어젖힌 난간에 한 사람의 장년壯年이 멀리 문밖을 응시하고 있는 그림, 그것은 형이 동도東都에 남겨둔 권속眷屬들을 그리워하는 그림이 분명하였네. 그리고 형은 그 그림 밑에다가 얌전한 글씨로 〈돌아오지 않는 강〉이라고 화제를 붙이고, 그것은 마릴린 먼로 주연의 영화 이름이었지만 형의 경우에 있어서는 그런 의미가 아니고, 영원히 돌아오지 않는 길을 벌써 그때부터 바라보고 있었던 것이 아닌가. 나는 그때 그림을 침두枕頭에 놓고 있는 형에게 욕설을 퍼부으며, 그 화제를 떼버리고 곧 그림을 뺏었다가 내 서가 위에 붙여두었네. 이제 그 그림이 유일한 형의 절필이 되고 말았네.[53]

글에서 그 제작 연대를 '지난봄 동부지구에서 눈사태가 일어났을 때'라고 했다. 실제로 그해 2월 태양 표면에서 수천 개의 수소폭탄보다 강력한

* 5번 작품은 크기가 20.2×15.9cm다. 이 작품이 2013년 6월 K옥션에 출품되었는데, 도록에 18.5×14.5cm로 표기한 까닭은 액자가 가린 부분을 빼고 측정했기 때문이며, 사진 촬영도 그렇게 했기에 사방이 잘려 나갔다(『SUMMER AUCTION』, 2013년 6월 19일, K Auction, 2013년 6월, 58쪽).

폭발이 일어났으며 외신을 타고 국내 언론에 그 사진이 게재된 날이 3월 2일이었다.[54] 또 같은 날 미국 영화 「돌아오지 않는 강」을 문화극장에서 상영 중이라는 '연예 안내' 소개도 있었다.[55]

이미 일기예보는 "강설량 136센티미터, 영동 일대 폭설"[56]이었고, 드디어 3월 3일 토요일자 3면에 머리기사로 「동부지구에 2미터여의 적설」, 「군인 120명이 사상」, 「2일 현재도 계속 강설 중」, 「주문진선 7명 행방불명」 제하의 기사가 터져나왔다.[57] 다음 날엔 「폭풍설 무릅쓰고 활발한 구호작업」, 「또 대설예보」며 특히 「이재민이 5천여, 선박, 가옥 등 피해가 막대」라는 기사와 함께 눈 덮인 산야에 구호작업을 펼치는 헬리콥터 사진도 등장했다.[58] 3월 5일자에는 「전 장병이 총동원되어 미군 지원하에 구호 보급에 필사적」이라는 기사[59]를, 3월 6일자에는 「군인과 민간인 근 200명 사상」이라는 기사[60]가 연이어 대서특필되었다. 폭풍설이라 불리는 이 재난으로 영동 일대는 재난지구가 되고 말았다.

영화 「돌아오지 않는 강」은 아카데미 수상작 「돌아오지 않는 강」River of no Return을 말하는데 당시 언론의 비평처럼 "록키 산맥을 무대로 미국의 북서부의 금광 개척기에 일어난 사건을 주제"[61]로 삼은 영화였다. 따라서 저 영동 폭설이나 이중섭이 겪고 있는 고난과는 아무런 관련도 없었다. 조영암은 "영화가 지니고 있는 그런 의미가 아니고 영원히 돌아오지 않을 길", 다시 말해 죽음의 강을 생각하고 그린 그림이라고 했다. 그러니까 영화 내용과는 무관한 것이었다. 그렇지만 이중섭이 그 제목을 자신의 작품 제목으로 채택했기 때문에 그 영화와 이 그림의 관계는 매우 특별한 것이 되고 말았다. 당시 메릴린 먼로Marlyn Monroe(1926~1962)는 1953년에 개봉된 세 편의 영화로 말미암아 최고의 배우로 등극한 직후였고, 또 1954년 주한미군 위문공연차 한국을 방문했는데 이 한국 방문에 대해 자기 "인생에서 가장 의미 있는 일"[62]이라고 회고한 바 있음을 생각하면 저 영화와 그림 사이에는 뭔가 특별한 것이 있다. 영화 「돌아오지 않는 강」과 무관하다고 강조했던 조영암과 한묵의 기록을 종합해보면, 이중섭은 영화 광고의 제목만

보고서 일본에 있는 아내를 떠올리는 가운데 죽음마저 함께 떠올렸다는 것이다. 그런데 생각해보면 이 작품을 제작하던 당시에 일어난 저 영동의 재난은 곧 영동의 항구 도시 원산도 포함된 사건이고, 이중섭으로서는 강 건너 남의 일이 아니었다. 거기 어머니를 비롯해 헤어진 가족이 있었기 때문이다. 조영암, 한묵은 일본에 있는 이중섭의 아내와 아이들 이야기만 했을 뿐, 정작 재난을 당한 원산이나 어머니 이야기는 꺼내지도 않았다. 휴전선이라는 철의 장막에 가로막혀 이제는 '돌아갈 수 없는 고향' 원산의 어머니와 가족이 훨씬 더 간절한 대상이었는데 말이다. 그리고 이 작품은 절필 작품이 아니다. 〈돌아오지 않는 강〉은 유사 도상을 다섯 점이나 그렸으니까 시차가 있을 것이고, 게다가 『현대문학』과 『자유문학』 6월호, 『자유문학』 7월호에 연이어 속표지화 및 목차화를 발표하고 있으니까 6월 어느 날까지 삽화 소묘 작업을 계속하고 있었다.

구상이 1958년에 발표한 「화가 이중섭 이야기」란 글에서 "절필이 된 〈돌아오지 않는 강〉은 눈물 없이 쳐다보지 못할 별리 속에 놓인 가족화였다"[63]고 하거나, 김병기도 1965년에 발표한 「이중섭, 폭의 부조리」에서 "절필絶筆이 된 〈돌아오지 않는 강〉(1959년 2월경) 역시 눈물 없이는 차마 보지 못할 별리 속에 놓인 가족화"[64]라고 썼는데 이런 증언은 새로운 것이 아니라 이미 10년 전 발표한 조영암의 글을 되풀이한 것에 지나지 않는다. 더구나 김병기는 '59년 2월경'으로 못박았는데 연도야 1956년의 오기라고 해도 그 2월에는 아직 폭설 재난이 일어나지도 않은 때이니 과장된 왜곡일 뿐이다. 이런 주장이 되풀이되면서 정설로 자리 잡았다. 1972년 현대화랑이 간행한 『이중섭 작품집』에서 이구열이 조영암의 증언을 되풀이했고,[65] 1986년 한묵도 「내가 아는 이중섭 7」이란 글에서 다음과 같은 장면을 목격했다고 썼다.

신문광고를 잘라 벽에 붙여놓고 나보고 보라는 듯 씩 웃고 있었다. 순간 술 냄새가 풍겼다. 그 당시 상영 중인 「돌아오지 않는 강」이란 영화 제목이었다. 그 밑에 굵은 테두리를 쳐놓고 주위에 처(남덕)로부터 날아온 편지를 잔뜩 붙여놓았

다. 「돌아오지 않는 강」과 바다 건너간 아내의 편지—. 나는 코가 시큰해졌다.[66]

증언에 사실감마저 부여한 이 같은 한묵의 표현에 따라 이제 더 이상 질문할 필요조차 없는 진실로 알려졌고, 누구에게나 절필 작품이자 일본에 있는 가족을 그리워하는 작품만으로 자리를 잡고 말았다. 그러나 화폭의 형상은 영동의 폭설과 떡을 구해오는 어머니 이야기를 지시하고 있다. 1954년 이중섭이 서울 인왕산 아래서 머물며 원산의 동향인 정치열에게 쓴 7월 30일자 편지에 쏟아낸 어머니 이야기는 〈돌아오지 않는 강〉을 예고하는 내용으로 눈물 어린 사모곡思母曲이다.

형은 행복하십니다. 좋은 어머님을 모시고 아주머님과 함께 애기들을 다리고— 맘껏 삶을 즐겨주십시오. 북에 계신 제 어머님은 목이 쉬시여서 힘든 목청으로 제 족하들 이름을 부르고 계신지, 맘이 무죽해집니다요.
치열 형. 제가 할 수 있는 것은— 멀리 계신 어머님 앞에 드릴 수 있는 정성正誠은 그림 그리는 것뿐입니다. 절반은 살아온 우리들이— 나머지 절반 사람답게 살고 싶습니다.[67]

편지를 쓴 지 두 해가 흐른 1956년 3월, 가슴속 미어지는 마음이 두 해 만에 〈돌아오지 않는 강〉으로 탄생한 것이다. 이중섭은 1956년 6월 말 다시 입원하기까지 혼신을 다해 창작에 열중했다. 이웃에 살던 박고석이 말한 바처럼 "작품 활동에 정진했고 많은 제작을 남겼다"[68]는 사실을 생각하고 또 단 한 점이라면 몰라도 〈돌아오지 않는 강〉을 다섯 점이나 남겼다는 사실을 생각한다면 그 어느 것도 절필 작품이 될 수 없다. 추측과 사실, 상상과 진실의 착종은 그러므로 우리에게 영원한 과제를 남기고 있을 뿐이다. 이중섭의 정릉 시절은 그랬다. 마지막 불꽃까지 다 태워버렸고 누울 수조차 없을 만큼 온몸이 타들어 재로 바뀌어가고 있었다.

최후

치료 방식에 관한 오류

구상은 1958년 9월 「화가 이중섭 이야기」에서 이중섭을 치료하는 방식에 대해 한마디로 뭉뚱그렸다.

신고呻苦하는 1년 반 동안 기복의 차는 있었으나 이게 그의 병이었으니 치료란 주로 그를 붙잡아매고 목구멍에 고무줄을 넣어 우유 등을 먹이는 것이었다면 저간這間 소식이 짐작될 줄 믿는다.[69]

이중섭이 입원했을 적에 모든 병원의 치료 방식이 그런 것이었는지 의문이다. 구상은 1955년 7월 대구 성가병원에 최초로 입원했을 때와 한 달 뒤인 8월 수도육군병원으로 옮길 때 그리고 한 해 뒤인 1956년 7월 서대문 서울적십자병원으로 옮겨갈 때 동행했으므로 부정할 수 없는 중량감과 신뢰도가 있지만, 입원했던 모든 병원, 모든 의사가 이중섭을 일관된 치료 방식으로 대하지는 않았을 거다. 그럼에도 불구하고 구상의 기록 이후 모든 기록들은 이중섭의 치료 방식을 한 가지처럼 묘사하는 오류에 빠져만 갔다.

이중섭이 정릉 계곡에 머무르며 마지막 창작열을 불태우고 있던 1956년 3월 8일자 『조선일보』 문화면을 펼쳐보니 '의과학'醫科學란에 「정신병 치료에 신약」이라는 기사가 실려 있다. 부제가 '착란과 망상증에 특효'이니까 더욱 큰 관심이 일어났다. 이 기사는 '워싱턴발 NANA통신'을 받아 쓴 것인데, 정신질환과 관련 있는 그 누구건 깊은 관심을 기울여 읽을 만한 것이 아닐 수 없었던 게다.

미국의 테이러 제약회사가 제조한 '정신병 치료약'은 현재 정신학자들이 더 연구를 해야 할 과제가 되고 있다. 과거 수년간에 있어서 이 약품의 소개는 정신병자를 치료하는 데 있어서 위대한 발명의 하나로서 인정되어 있다. 그 약제藥劑는 현재까지 상당한 효과를 내고 있다. 이와 같은 새로운 약제 중에서 가장 유망한 약품의 하나는 '크롤프로마찐'이다. '필라델피아'의 와이스 실험소에서 실험한 결과 이들 약제 중의 적어도 다섯 가지의 약품은 상당히 효과적이라는 사실이 판명되었다.[70]

신경계통의 작용을 완화하는 효능이 있는 약물치료법 개발 소식이 전달되고 있었다. 이중섭이 이러한 약물치료 시술을 받았는지는 알 수 없지만 이중섭 사망 직후 정신병 치료약제 '라우딕소이드정' 광고 「버림받은 정신병 환자에게 새 희망과 광명을 주게 된 신약 출현!」[71]은 시선을 끌 만한 것이다.

이중섭이 입원해서 그림 치료를 통해 돈독한 효과를 본 끝에 퇴원까지 했던 성베드루신경정신과병원 유석진 원장이 그와 같은 다양한 치료 방법을 모를 리 없었을 터인데도 증언자와 기록자들이 한결같이 폭력을 동반하는 물리치료 방식만을 거론하는 것은 이중섭의 비극성을 강조하려는 뜻과 관련된 것일 뿐이다.

다시 입원

1956년 6월 말에서 7월 초순 어느 날 이중섭은 "청량리 뇌병원 무료 환자실에 입원"[72]했다.* 정릉 시절의 끝 무렵, 이중섭은 거식증과 영양실조 그리고 황달병과 간장염, 게다가 얼마간 정신병 증세까지 보이는 환자였다. 합병증에 시달리는 이중섭이 정신병원, 그것도 무료 환자로 입원한 것이다.

* 청량리 뇌병원은 1945년 8월 동대문구 청량리동 46번지에 의사 최신해가 설립하였고, 1956년 국립청량리뇌병원이 창설되어 무료 환자를 받기 시작했으며 1980년에 청량리정신병원으로 개칭했다.

한묵에 따르면, 이 결정은 몇몇 친구들의 상의 끝에 이루어졌다. 그 몇 친구 가운데 한 명이었을 박고석은 "드디어 청량리에 있는 신경정신과에 입원을 하기에 이르렀다"[73]고 적시했다. 입원 경위는 간염과 분열증이 재발한 이중섭을 보고 구상이 청량리 뇌병원 최신해 원장에게 부탁하여 박고석, 차근호가 무료 병실에 입원시켰다는 기록도 있지만[74] 실제로 구상은 이중섭이 청량리 뇌병원에 입원한 사실조차 모르고 있었다.[75] 그러므로 그 몇 친구들이란, 구상이 아닌 한묵과 그 친구들이었다. 한묵은 1986년에 이중섭이 입원 초기에 다음처럼 했다고 썼다.

몇 친구들의 의견을 모아 결국 청량리 뇌병원(최신해崔臣海 원장)에 가 상의하게 된 것이다. 여기서는 링겔주사로 살리다시피 했다. 나는 미군부대에서 흘러나오는 링겔을 구하러 돌아다녔다. 처음에는 어느 정도 상태가 좋아져 희망을 걸어도 봤다.[76]

그러나 잠시에 지나지 않았다. 대구에 살고 있던 구상이 뒤늦게 소식을 듣고 이곳 청량리 뇌병원으로 찾아왔다. 구상이 목격한 이중섭의 상태는 말 그대로 참혹한 상태였다.

청량리 병원에서 적십자로 옮길 때다. 가보니 2층 환자 수용실이란 문자 그대로 인간 동물원이었다.[77]

이때 '자신이 정신이상이 아니라는 증거를 보이기 위해 여러 환자들을 대상으로 사진처럼 잔주름까지 그렸다거나 은지화를 계속 그렸다거나 더러 병원을 탈출해서 정릉에도 놀러갔다'는 기록[78]도 있지만 정신병원은 화실이 아니라 인간 동물원 같은 곳이었다. 이중섭이 사망한 지 한 달 보름이 지난 1956년 10월 19일자 「향우 중섭 이야기」에 구상이 쏟아낸 인간 동물원 풍경은 다음과 같았다.

울부짖는 사람, 태질치는 사람, 벽을 두드리는 사람, 각양각색의 정신병 환자들이 서로 엉켜 있는데 그는 해골이 되어[79]

그로부터 20년이 지난 뒤인 1976년 10월 6일 구상은 「그때 그 일들 231—천진난만한 이중섭」에서 당시를 생생하게 회상했다.

그가 병이 다시 도져 청량리 뇌병원엘 입원했다는 소리를 듣고 내가 대구에서 뛰쳐 올라와 가보니 이것은 정말로 너무 참혹하였다.[80]

청량리 뇌병원에 입원했을 당시 미묘한 일이 있었다. 당시 『문학예술』 편집부에 재직하고 있던 시인 김요섭은 이중섭 사망 며칠 전에 일어난 일을 다음과 같이 기록해두었다.

어느 날이었다. 갑작스레 입원한 이중섭 화백을 위해서 곤로를 비롯한 취사도구를 마련해 가지고 가던 그의 친구, 작가 김이석 선생과 한이라고 하는 화가*가 편집실에 왔다. 나는 이중섭 화백의 은박지 뭉치가 생각나서 "그의 그림을 돌려줘야 할 텐데—" 하고 걱정하고 있으니까 김선생은 자기가 전해주마 하면서 종이 뭉치를 나한테서 받았다. "중섭은 이것 없으면 그림을 그리지 못하지!" 하면서 입원실에서 쓸 취사도구와 함께 그림 뭉치를 가지고 병원으로 떠났다.[81]

물론 이중섭이 별세하기 직전 서대문 서울적십자병원 입원실에는 그 누구도 오지 않고 있었으니까 며칠 전이란 착오이고 몇 달 전이었을 게다. 김요섭이 30년이나 지난 뒤에 이런 증언을 한 까닭은 여전히 그 은지화 뭉치의 행방이 알려지지 않았기 때문이다. 어디로 사라진 것일까.

* '한이라고 하는 화가'가 누구인지 알 수 없다.

병원을 옮기다

1956년 7월 어느 날 이중섭은 구상과 차근호의 지프차를 타고 청량리 뇌병원을 퇴원했다. 애초 이중섭은 병원을 잘못 찾아갔던 것이다. 거식증세에다가 간장염에 황달병을 앓고 있던 환자를 정신병원으로 보내는 건 아니었다. 매우 심각한 상황임을 목격한 구상은 병원과 교섭한 다음, 이곳에 입원시킨 한묵을 부르지 않고 대신 차근호를 불렀다. 처음에 문병을 다니던 한묵은 다음처럼 썼다.

그러나 약 3개월이 지났을 무렵, 청량리 뇌병원 처방으로 서대문 적십자병원 내과로 옮겨졌다. 구상과 조각가 차근호가 옮기는 역을 맡았다고 한다.[82]

그러니까 한묵은 처음에 드나들었을 뿐, 얼마 뒤부터 발길을 끊었으므로 '참혹'한 상태를 몰랐던 것이고, 1개월도 안 되는 입원 기간을 3개월이나 된다고 착각한 데다가 또 병원을 옮겨야 했던 사정 이야기도 남에게 전해들었을 뿐이다. 조정자는 1971년에 쓰기를 "그해 초여름 청량리 뇌병원에서 적십자병원으로 이송되었을 때는 벌써 가사지경에 이르러 있었다"[83]고 했다. 구상은 그때 상황을 1956년 10월 「향우 중섭 이야기」에서 다음처럼 기록했다.

각 방으로 돌아다니며 저들에게 마지막 위안의 인사를 베풀고 있었다. 데리고 나오려니 어느 자선기관에서 배포하였을 성서 하나를 쥐고 오는데 대기차에 오르면서 그 책가冊價와 자기가 신고 가는 '슬리퍼' 값을 물고 가자는 것이다. 그러고서야 그는 안심을 하는 것이다.[84]

그로부터 20년이 지난 뒤인 1976년 10월까지도 그 기억이 지극히 생생했던 구상은 「그때 그 일들 231—천진난만한 이중섭」에서 또다시 그 시절

을 회고했다.

그래서 적십자병원엘 교섭하여 옮기려고 거기(청량리병원) 2층 수용실엘 가서 그를 이끌어내는데 그는 잠깐 기다리라고 하고선 각 방으로 돌아다니며 그 망측한 꼴의 환자들에게 일일이 창살로 악수를 청하며 위로와 작별의 인사를 나누었다. 그리고선 현관 접수 앞에 나오다가는 나보고 병원에서 준 성서와 슬리퍼 값을 물고 가자는 것이었다.[85]

참혹한 생활을 하고 있는 동료 환자들에게 이별의 인사를 나누고서야 길을 떠나는 이중섭을 목격한 구상의 눈물은 폭포수였다. 그 7월 어느 날 차근호와 함께 이중섭을 지프에 태우고서 청량리에서 서대문으로 향하는 구상은 "눈물이 쏟아져 나오는 것을 주체할 수 없었"[86]다고 했다.

이 시절에 대한 기록으로 몇 가지가 있는데 조정자는 이중섭이 대구 성가병원 입원 당시 발병 초기에 보였던 증세인 편지 쓰기 중단, 손등 파기, 남덕이를 죽인다는 독백을 청량리 뇌병원 입원 당시에 적용하고서 "한 정신과 의사"가 "1년 전쯤에도 이상증세"를 보였다고 진단했으며, 지금은 분열증을 일으킨 상태이고 "거기다 황달까지 겹쳐, 점차 의식을 잃어가고 있었다"고 기록했다.[87]

이어 이종석은 "내과 치료를 받기 위해 적십자병원으로 옮김"[88]이라고 기록했고, 박고석은 "최신해 선생의 간곡한 부축에도 불구하고 간장 질환의 악화로 서대문에 있는 적십자병원으로 옮겨야만 했다"[89]고 증언했다. 그 뒤 고은은 문병 온 손응성과 박고석에게 청량리 뇌병원 담당 의사 전동린田東麟이 "이 사람은 말짱합니다. 정신이상이 아니라 내과의內科醫 대상입니다"라고 설명했고, 또 김이석·차근호가 문병 왔을 때 "정신 상태가 맑은" 이중섭을 보고서 앞의 담당 의사와 같은 생각으로 "황달 환자를 정신병 환자로 치료할 수 없었다"고 여겨 퇴원시키기로 했다고 기록했다.[90] 그리고 조카 이영진은 "정신이상이 아니라는 진단을 받고 구상과 차근호가 간장염 치료를 위해 서대문 적십자병원에 입원시키다"[91]라고 기록했다.

구상과 차근호가 군의관 윤호영尹虎永 소령에게 부탁하여 서대문 서울 적십자병원으로 이송시킬 수 있었으며, 박고석도 옮기는 데 한몫했다.

박고석은 그 병원 방사진과放寫眞科 과장 안치열安致烈에게 부탁하고 윤호영은 내과과장 설기동薛基東, 부과장 김성중金成中에게 부탁했다. 1956년 7월이었다. 그러나 이미 그는 가사상태였다. 간염이 원숙해진 것이다.[92]

그런데 문제는 병원을 잘못 찾아왔다는 이야기가 또다시 담당 의사로부터 나왔다는 거다. 고은은 그때 상황을 다음처럼 기록했다.

그는 거기서 발작했다. 내과과장은 호영에게 신랄하게 말했다. "여보 윤형도 의 사이지 않소. 정신병자를 내과에 입원시키라고 하는 의사가 어디 있소." 윤은 과 장을 겨우 달랠 수 있었다. 또한 방사진과 과장 안치열도 내과과장을 달래었다.[93]

그러니까 거식증세에 황달, 간장염을 앓고 있는 가사상태의 환자 이중 섭이 서대문 서울적십자병원에서 발작을 일으켰고, 내과 담당 의사들은 병 원을 잘못 찾아왔다고 비난하는 풍경이 연출되고 있었다. 그런데 그런 진 단에도 불구하고 왜 윤호영, 안치열 같은 의사들은 이중섭을 여기 눌러앉 혔던 것일까.

퇴원, 다시 입원

서대문 서울적십자병원으로 이송되고 한 달이 지난 8월의 일이다. 그 8월 어느 날 시인 김광림이 "신촌역 앞에서 버스를 내려 노고산 쪽으로 향하다 가 천만 뜻밖에도 이영진과 마주쳤다"고 하고서 그 이영진으로부터 이중섭 소식을 들었다고 했다.

그를 통해 중섭 씨가 신촌의 고모 집에 와 있는 것을 알게 되었다. 삼촌이 중태重

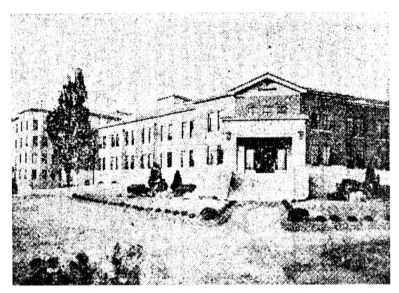

이중섭이 마지막을 맞이한 서대문 서울적십자병원 전경이다. 이 사진은 이중섭 사망 당시는 아니고 1937년 11월 7일 자 『매일신보』에 실렸던 것이다.

懇라서 지금 막 다녀오는 길이라 했다. 나는 그의 안내를 받아 중섭 씨가 있는 곳으로 가보았다. 그는 반듯이 누운 채 하염없이 천장만 바라보고 있었다. 내가 말을 건네자 잠시 눈길을 돌리면서 엷은 미소를 지어 보였다. 나는 반가웠다. 그에게서 무슨 말이 나오기만 기다렸으나 말을 할듯 할듯 하면서도 아무 말도 하지 않았다. 다시 시선은 천장에 머물고 있었다.[94]

이중섭이 이곳 노고산 기슭 고모 집에 누워 있던 때가 8월이라는 것인데 이를 다시 정리해보면, 7월 어느 날 서대문 서울적십자병원 입원, 8월 어느 날 퇴원하여 고모 집에서 요양을 하고 있었던 것이다. 퇴원한 까닭은 고은의 서술처럼 내과과장 설기동, 부과장 김성중의 문제 제기와 연관된 상황일지도 모르겠다. 그러나 간염이 깊었으므로 정신분열 증세와 상관없이 여러 가지 증세가 합병됨에 따라 다시 입원해야 했다.

두 번째 입원한 병원 풍경은 무척이나 쓸쓸한 것이었다. 조카 이영진이

찾아가 곰탕 한 그릇을 구해주고서 대장大腸에서 흐르는 물을 닦아주었고, 화가 황염수가 9월에 접어들어 찾아갔을 때는 악수한 손에서 시체나 다름 없는 이질감을 느껴야 했던 것이다.[95] 하지만 제자 김영환과 문우식이 마주친 풍경은 다른 것이었다. 오늘날 국립현대미술관 서울관 뒤켠의 정독도서관에 자리하고 있던 경기고등학교 앞길에서 문우식이 김영환을 우연히 만났다. 김영환은 문병을 간다고 했고 문우식이 동행했다. 김영환과 문우식이 목격한 이중섭의 모습은 냉면 한 그릇을 비울 만큼의 상태였다.

이중섭 화가가 냉면이 먹고 싶다고 해서 그 당시 서대문 적십자병원 건너 평양냉면집에 가서 미군 야전용 찬합 '한고'에 냉면을 사다 드렸고 다 잡수셨다 합니다. 물론 문우식이 샀다고 하더군요. 문우식의 말로는 아마도 죽으려고 먹고 싶었던 것이라 생각된다 했습니다. 고향이 그리웠겠지요.*

* 문우식의 증언을 그의 딸인 문소연으로부터 2013년 11월 28일 전해 들었다.

다시, 마지막날

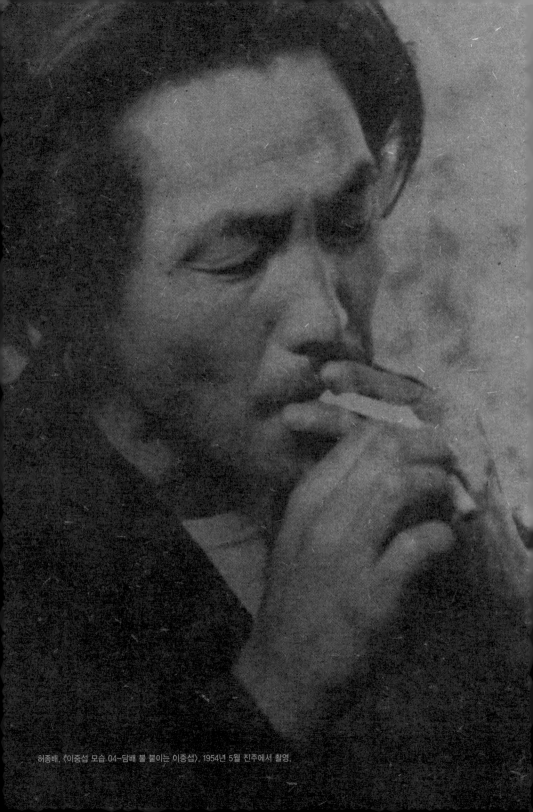

허종배, 《이중섭 모습 04-담배 불 붙이는 이중섭》, 1954년 5월 진주에서 촬영.

1956년 9월 6일 목요일 오후 11시 45분, 지켜보는 이 없는 환자 이중섭이 눈을 감았다. 병원 측은 '간장염으로 사망한 무연고자無緣故者'로 분류하여 영안실인 '영생의 집'에 안치했다. 아무도 없는 텅 빈 그 이틀이 아무렇지도 않게 지나갔다.

사흘째인 9월 9일 일요일 오전, 평양 공립종로보통학교 선배인 소설가 김이석이 문병을 왔다. 311호 병실에 있어야 할 그가 없었다. 시신으로 변해버린 이중섭을 발견한 김이석은 급한 대로 구상·박고석·차근호 들에게 연락을 했다.[1] 마구 만든 관 앞에 촛불 한 자루를 켜두었고 듬성듬성 모여든 이들은 먹물같이 어두운 공간으로 숨어들어갔다.

　나흘째인 9월 10일 월요일 오전까지도 장례의 주인인 유족과 연락이 닿지 않았다. 이 날 화가 이창규로부터 소식을 전해 듣고 달려온 김광균은 '주머니에 일 원 한 장 없는 화가들이 웅성대며 장례 치를 걱정들을' 하고 있는 모습을 목격해야 했다.[2] 궁리 끝에 김광균은 먼저 신문사에 연락했다. 달려온 기자에게 유족을 찾는 보도를 부탁했다. 친구 약간 명이 장례식을 준비하고 있다는 것, 가족과 연락이 닿지 않아 출상을 하지 못하고 있다는 것, 친지나 가족으로 하여금 서대문 서울적십자병원 의사 안치열 또는 남대문로의 김광균 자신에게 연락을 바란다는 것들인데 몹시 궁색했다.[3]

김이석도 같은 날 월요일 오후 5시에 열린 전국문화단체총연합회 중앙위원회 회의에 참석해 소식을 알렸다. 그렇게 사망 부고는 더딘 걸음으로 번져 나갔다. 그래도 효과가 있었던지 유족 이광석·이영진이 왔다.

거창할 것도 없는 장례식 이야기를 꺼내자 입원비인 18만 원짜리 청구서가 나왔다. 거둬들인 조의금은 기껏 4만 원이었고 형편이 나은 김광균이 5만 원을 보탰지만 여전히 9만 원이 부족했다. 병원 쪽은 청구액을 절반으로 삭감해 주었다.[4] 적십자사 서울지사 사무국장 이범석李範錫이 이중섭의 이종사촌 형인 이광석과 사촌 사이였기 때문이다.

그렇게 마지막 밤을 보낸 이중섭은 다음 날 낮 영구차에 올라 누운 채 '병원 뒷문을 아주 조용히'[5] 도망치듯 빠져나갔다.

9월 11일 화요일 오후, 현저동峴底洞 길마재毋岳峴를 넘어 서대문구 홍제1동弘濟1洞 320번지 화장터인 서울시립 장재장葬齋場[6]에 도착했다. 유족 이광석·이영진, 문인 구상·김광균·김광림·김이석·박남수·양명문·원응서·조영암, 미술인 김병기·김영주·김영환·박고석·박영선·문우식·송혜수·유강렬·윤중식·정규·차근호·한묵·한봉덕이 엄숙한 고별식을 진행했다.[7]

구상과 차근호의 대성통곡이며 조영암의 불경 낭송이 시작되고 곧이어 울음바다 출렁댔다.[8] 활활 타는 불길 속으로 들어간 이중섭이 한참 뒤 한줌 뼛가루로 변했다. 곱게 빻아서 나온 가루는 마치 어린애 백골마냥 곱고도 아름답게 눈부셨다.[9] 남루하고 지쳐 무거운 몸뚱이 태워버렸더니 이토록 가벼워졌다.

재가 된 이중섭은 봉원동 봉원사奉元寺 납골당으로 옮겨가 봉안되었다. 이곳에 봉안한 까닭은 아직 묘소 만들 곳이 없어서였다. 돈도 없고 경황도 없던 까닭인데 그러고 보니 저 봉원사라는 새절[10], 새절이라 부르는 맑은 땅 정토淨土로 들어갔다. 비로소 훌훌 털고 본시 왔던 곳, 밤하늘을 훨훨 날아 서방정토를 찾아 간 것이다.

사망 73일째 되던 11월 18일 일요일, 비로소 봉원사 납골당에 봉안해둔 뼛가루를 서울 동쪽 끝 경기도 양주군 구리면 망우리忘憂里 공동묘지 고유 번호 103535번으로 옮겼다.[11]

이때 화가 박고석과 시인 구상이 각각 그 뼛가루를 덜어 조금씩 움켜쥐 었다. 박고석은 그 뼛가루를 이중섭이 마지막으로 머물렀던 성북구 정릉 청수동 계곡에 뿌려주었다.

구상이 챙긴 뼛가루는 항아리에 고이 보관하고 있다가 해가 바뀐 1957 년 9월 대한해협을 건너 도쿄로 날아갔다. 제29차 국제PEN클럽대회 가 도쿄에서 열렸기 때문이다.[12] 뼛가루는 부인 야마모토 마사코山本方子 (1920~)의 품에 안겼다. 그날은 9월 6일 금요일, 1주기가 된 바로 그날이 었다.

그토록 사랑했던 부인과 자식 곁을 떠나간 이중섭, 따스한 벗들의 곁을 떠나간 이중섭. 그의 영혼은 고향, 물과 나무가 나뉘는 석목析木의 성좌星座인 평안도 하늘로 갔고, 몸뚱이는 망우리, 정릉, 도쿄 세 곳에 자리 잡았다. 그렇게 눕고 보니 고향 평안도 민요 〈수심가〉의 한 구절이 내 생애 그대로였고 이제야 하염없이 부를 수 있었다.

獨行千里 一生一去
홀로 걸어 천리 길, 한 번 나고 한 번 가네

외전外傳
그 떠난 후

사인

젊은 이중섭은 왜, 무엇 때문에, 어떻게 죽은 것일까. 병원 공고문에는 "간장염으로 입원 가료 중 사망"[1]이었으니까 간장염 때문에 죽었다는 거다. 출상 당일인 9월 11일자 최초의 보도에는 사망한 직접 요인을 밝히지 않았다.

한국 화단에서 야수파로 알려진 청년예술가 이중섭 화백은 오래 동안에 걸쳐 극도의 가난한 생활을 해오던 중 몇 차례에 걸친 무료 입원 치료 등에도 완전 회복의 길이 없어 더욱 쇠약한 끝에 지난 6일 서울 시내 객사客舍에서 사망하였다.[2]

며칠 뒤인 9월 13일 『조선일보』는 위장병胃腸病이라는 병명을 밝혔는데, 「양화가 이중섭 씨 위장병으로 사망」이란 제하의 기사는 다음과 같다.

이중섭 씨는 작년 봄 이래 숙환 위장병으로 신음 중이었는데 병세가 악화하여 지난 6일 하오下午 11시 45분 시내 서대문 적십자병원에서 41세를 일기로 별세하였다.[3]

그런데 다음 날부터는 간장염이나 위장병이란 낱말은 사라지고 오직 '숙환' 또는 '불의의 질병'이란 낱말로 그 원인을 표현했다. 당시의 벗 가운데 누군가가 간장염이나 위장병 때문이라는 말을 부정했을 것인데 그래서였던지 다음 날인 9월 14일 아침 『서울신문』은 「화가 이중섭 씨 사망」이란 제하에 다음과 같은 짧은 기사를 내보내 추모의 뜻을 드러냈다.

숙환 중에 있던 화가 이중섭 씨는 지난 6일 상오 11시 45분 적십자병원 311호실에서 별세(향년 41세) 11일 정오 친지 화우들 50여 명이 모여 홍제동 화장장에서 간소한 고별식이 있은 뒤 화장되었다.[4]

이중섭 사망 시간과 영결식 및 화장 날짜에 대해서도 의문이 없지 않다. 기록마다 다르다. 고은은 『이중섭 그 예술과 생애』에서 9월 6일 오전 11시 45분 사망, 시신 발견 9월 8일, 그리고 9월 9일 오전 영결식, 오후 화장을 했다고 특정했다.[5] 하지만 당시 사망을 9월 13일자에 최초로 보도한 언론과 9월 22일에 쓴 김영주의 추모사에 따르면 사망 시간이 오후 11시 45분이다.[6] 게다가 고별식 및 화장 날짜도 11일의 일이다.[7]

요절 천재가 되다

이중섭이 사망하기 한 해 전인 1955년 1월 30일 당대 가장 유력한 평론가 이경성은 이중섭에 대하여 '우리 화단의 귀재鬼才'[8]라는 호칭을 헌정하였다. 살아 있는 화가에 대한 최고의 헌사였다. 그로부터 1년 7개월이 지난 1956년 9월, 이중섭의 별세에 즈음하여 언론은 '화단의 이채異彩', '유니크한 존재'라는 수식어를 헌정했다. 또 한 사람 유력한 평론가 김영주는 9월 22일 '뼈골이 상극한 귀재'[9]라고 표현했고, 다시 10월 『주간희망』은 특집 지면을 마련하여 정규, 구상, 조영암을 필자로 동원했으며,[10] 11월에도 한 언론이 '귀재'라고 하자 또 다른 언론은 '요절 천재'天折天才라는 지상의 영예를 헌정했다.

그가 떠난 지 73일째 날인 11월 18일 일요일 이중섭이 망우리에 묻히던 그날 차근호가 제작한 '이중섭 화백 기념비' 제막식이 열렸을 때의 일이다. 제막식 하루 전날 『조선일보』는 그 사실을 다음처럼 세상에 널리 알려주었다.

천재적 화풍을 지니면서 불우하게도 요절한 고 이중섭 화백을 추도하고자 김광석, 김광균, 구상, 김이석, 한묵 제씨의 발기로 18일(일) 하오 1시 동방문화회관

3층에서 고인의 예술과 인간을 추모하는 모임을 개최하리라 한다. 그런데 동회에 이어서 고인의 기념비의 제막식이 망우리 묘지에서 거행되리라 한다. 그런데 동 기념비는 주변의 친우들이 갹출醵出하여 세우게 된 것으로 조각가 차근호 씨가 제작한 것이라 한다.[11]

그는 이렇게 요절 천재가 되었다. 살아서는 귀재, 죽어서는 천재가 된 이중섭, 그 주변의 친우들은 요절 천재를 추모하는 하객이 되었다. 화단의 이채였던 그가 기껏 3개월 사이에 천재로 격상된 데는 분명 무슨 까닭이 있었을 것이다. 9월 13일 『조선일보』는 이중섭에 대해 "그 탁발卓拔한 기법으로 우리 화단의 이채를 이루던" 화가로서 "독자적인 경지를 개척"했다고 평가했으며,* 이어 다음 날인 14일 『서울신문』은 도쿄 화단에서 많은 주목을 받아왔다고 하고서 "해방 후에는 그의 한국적인 풍토감과 정서적인 화풍으로 한국 화단에서 '유니크'한 존재이었다"[12]고 했다. 또 다른 언론은 "귀재 이중섭 화백"이라며 "우리나라 미술계에서 그 독특한 작가의식과 깊은 감성의 표현으로 말미암아 가장 주목되어오던 작가의 한 사람이었다"**라고 썼다.

생전에 획득한 귀재라는 호칭이야 평가의 뜻일 뿐이었지만 죽은 지 불과 3개월이 지나자 저 '요절 천재'라는 호칭을 부여받은 까닭은 고인에 대

*　「양화가 이중섭 씨 위장병으로 사망」, 『조선일보』, 1956년 9월 13일. "씨는 일찍 동경 문화학원을 졸업한 뒤 자유미술협회원으로서 특이한 화풍으로 동경 화단의 주목을 끈 바 있고 해방 뒤에는 우리 화단에 새롭고 개성적인 화풍으로서 독자적인 경지를 개척하고 있었던 만큼 그 별세는 각 방면으로 애석되는 바 있는데 씨의 가족 전부가 일본에 있는 관계로 장의는 11일 하오 화단 문단 친지들에 의하여 간소히 집행되었다."

**　이경성, 「이중섭」, 『미술감상』, 문화교육출판사, 1961, 240쪽. 그런데 『신미술』1956년 11월호에는 그 기사가 게재되어 있지 않다. 이 기사의 전문은 다음과 같다. "귀재 이중섭 화백은 우리나라 미술계에서 그 독특한 작가의식과 깊은 감성의 표현으로 말미암아 가장 주목되어오던 작가의 한 사람이었다. 그러나 불의의 질병으로 말미암아 오랫동안 병상에서 신음하다가 지난 9월 6일 11시 45분 적십자병원에서 서거하였다. 씨의 미술계에 끼친 공적과 생존 시의 따뜻한 인간성을 추모하는 마음에서 삼가 통곡의 애도를 표하는 바이다. 향년 40세, 평양 출신, 일본 동경 문화학원 미술학부 졸업. 미망인 남덕 여사와 유아 두 명 동경 재주在住."

한 안타까움에서 비롯한 것이라고는 해도 그저 빈말로 하는 추모의 찬사라고 하기엔 무척 대단한 것이었다. 귀재를 넘어 천재라고 부를 수 있었던 요인은 별도로 설명하지 않더라도 이미 저 언론 지면이 나열해둔 셈이다. 사망 직후 두 언론은, 첫째 탁발한 기법, 둘째 새롭고 개성적인 화풍, 셋째 독자적 경지, 넷째 한국적 풍토감, 다섯째 정서적 화풍을 갖추었다고 요약하였고, 그로 말미암아 이중섭의 미술사상 지위는 특이한 화풍으로 독자적인 경지에 도달한 유니크한 존재이자 화단의 이채였다는 게다. 여기에 요절이라는 안타까운 마음을 더해보면 천재의 반열에 오르지 못하는 것이 오히려 이상할 지경이라 할 것이다.

천재의 대열에 오른 11월, 당시 유일한 미술잡지 『신미술』은 「원색판 이중섭 투계」란 제목으로 맨 앞쪽에 지면을 마련해 작품 〈싸움 닭(鬪鷄)〉을 천연색 도판으로 게재하고 맨 뒤쪽 「편집 후기」란에 다음과 같은 기사를 내보냈다.

이중섭 화백이 9월 6일 사망하였다. 그 독특한 화풍과 빛나는 개성은 길이 이 땅의 미술사상에 남으리라. 삼가 화백의 명복을 빈다(K).[13]

떠난 뒤 9월

홀로 하늘 길 떠난 지 꼬박 9일이 지난 9월 15일 평양 출신으로 이중섭과 동향의 시인이자 육군본부 정훈감 김종문 준장이 조시弔詩 「R병원에서─고 이중섭 화백 영전에」를 발표했다.

당신이 떠나가는 길 비 젖은 길 위에
꽃이랑 뿌리는 사람은 없고
어느 돌다리턱에 애들은
소꿉질하던 손가락 발가락들을 멈추고
궂은 비 개인 푸른 하늘 아래로

당신의 뒤를 바라다보았지만
나의 화백이여
당신의 벗들은 코발트의 빛깔처럼
서러웠습니다[14]

　　하루 전인 9월 14일 한봉덕은 「고 중섭 화형―그의 급서를 추도하며」를 발표했다.

단풍이 나무가 좋기로서니 그렇게 간단히 갈 수 있었던 형은 참으로 행복했는지도 모르겠소. 이제 며칠 안 있으면 추석날이 됩니다. 형! 내 무슨 짓으로라도 형을 찾아가겠소. 지금 이 글을 나는 다시 읽지 않고 형을 찾아서 미처 못한 말을 그때에 하기로 하겠소. 우리 단풍만치도 못한 화단의 이야기며 작품에 대한 소식도 가지고 추석날에 꼭 형을 찾아가겠소.[15]

　　9월 16일. 몇 해 전 부산 시절, 정릉 시절을 함께했던 화가이자 홍익대학교 교수 박고석은 「죽어야 마땅해―이중섭 형을 보내며」를 발표했다.

작품을 한 화가를 치면 형을 엄지손가락에 꼽는 우리들의 심정만이라도 알아주어야 하지 않겠나? 내나 또한 형을 아끼고 숭모하는 친구들은 젖혀놓고라도 형의 처나 아이 자식들의 안타까이 그리워하는 열원熱願은 어떻게 되느냐 말이다. 임종이 외롭다기보다, 살림살이가 고달프다기보다, 세상 사람들이 야속하다기보다, 자네는 자네만 아름답게 살았고 좋은 그림을 남기고 가면 그만이라는 그 뱃장은 도대체 어디서 생겨난 것인가?
너만이 착하고 아름답고 너만이 좋은 그림을 그린 것이 우리들에게 무슨 소용이 있단 말이냐. 너같이 너만이 깨끗하고 아름답게 살려는 놈은 죽어야 마땅해. 9월 11일 화장터에서.[16]

1

2

3

4

이중섭이 세상을 떠난 뒤 각 신문과 잡지 등에 이중섭을 추모하는 글과 기사가 실렸다.

주요 기사를 소개하면 다음과 같다.

1. 김종문, 「R병원에서-고 이중섭 화백 영전에」, 『경향신문』, 1956년 9월 15일. 2. 한봉덕, 「고 중섭 화형-그의 급서를 추모하며」, 『조선일보』, 1956년 9월 14일. 3. 박고석, 「죽어야 마땅해-이중섭 형을 보내며」, 『서울신문』, 1956년 9월 16일. 4. 김영주, 「이중섭 화백의 죽음-그의 생애는 고독한 비극이었다」, 『한국일보』, 1956년 9월 22일. 5. 정규, 「우리도 함께-고 이중섭 화백 영전에」, 『조선일보』, 1956년 9월 22일. 6. 정규, 「화가 이중섭의 빈곤과 초극의 열정」, 『주간희망』, 1956년 10월 19일. 7. 조영암, 「돌아오지 않는 강-고 이중섭 형을 곡함」, 『주간희망』, 1956년 10월 19일. 8. 구상, 「향우 중섭 이야기」, 『주간희망』, 1956년 10월 19일. 9. 아더 J. 맥타가트, 「위대한 창의성의 소지자」, 『한국일보』, 1956년 10월 21일.

9월 22일에는 동향의 화가 김영주 그리고 부산에서 함께했던 화가 정규가 추모의 초상화를 발표했다. 김영주는 「이중섭 화백의 죽음—그의 생애는 고독한 비극이었다」라는 제목의 글을 발표했다.

차라리 이렇게 될 바에야 1·4후퇴의 기적이 원망스럽기도 하다. 남덕 부인과 두 아들과 배나무 담뱃대와 회구통繪具筒과 내 이름 조각을 들고 부산 광복동엘 나타난 중섭이의 그날이 오히려 원망스럽구나.
내 친구로서 한 일이 무엇인고?
네 친구로서 부끄럽기 그지없다.

아무도 부축해주는 가족 친지 없이 단신 홀홀 뼈골이 상극한 귀재는 9월 6일 밤 11시 45분에 운명하고 말았다. 죽음 속에 다시 들을 수 없는 노점露店의 구슬픈 ○○곡을 남기고 말았다니—중섭아—
중섭이 유달리 그만이 이렇듯 가혹한 인과因果를 맞이해야 하였던가? 고독한 비극을. 중섭이 입상 즐겨하던—
'마음 한없이 고요하여라. 그 위에 향기로운 일감이 오다.'
이 말 속에 담겨 영영 가야만 되었던가 말이다. 이제 향기로운 일감을 남겨놓고 말이다. 그대 술 마시고 즐겨 부르던 낙화암의 노래처럼 순결하고 뜻 깊은 작품을 남겨놓고 말이다. 그러나 그대를 애끼던 숱한 벗들에 의해서 빛나는 작품은 보다 깊이 알리워질 것이겠고 보다 높은 평가를 받을 것이다.[17]

정규는 화장터에서 그의 시신을 태우고 봉원사에 봉안한 뒤 집에 들어가 무심코 그린 이중섭 초상화를 곁들인 「우리도 함께—고 이중섭 화백 영전에」를 발표했다.

생각이란 부질없는 것이다. 그림을 그린다는 것을 산다는 것으로서 시종한 형의 생애를 한갓 나의 기억으로서만 간직하기에는 너무도 아득하고 그리고 절실한

현실이다.

모든 것이 지나가듯 나와 또한 우리들도 지나가고야 말 것이다.

만일 죽어서 또 어디로 가야 하는 것이라면 형이여! 잘 가시라.[18]

떠난 뒤 10월

10월 19일자 『주간희망』은 정규, 구상, 조영암 세 사람의 추모사를 한꺼번에 게재하는 이중섭 추모 지면을 마련했다. 정규는 「화가 이중섭의 빈곤과 초극의 역정」에서 가난이 예술가의 액세서리가 되어왔다면서 "시인 하면 가난뱅이요, 화가 하면 미치광이라고 보아오던 이 나라의 문명 수준"을 탄식하는 가운데 "지성의 전위로서 싸워오던 예술가의 눈물겨운 발자취"를 더듬고는 바로 그런 사람, 이중섭을 다음처럼 묘사했다.

낡은 검정 베레모beret帽에 탁탁한 홈스판homespun 상의에 염색한 국복 쓰봉을 입고 노랑 수염을 기르고 때 묻은 스케치북을 끼고 빠이프pipe를 문 이화백이 명동에서 벗들과 어울리는 것을 보곤 아무도 그가 세계 최대의 화가 피카소의 그림과 함께 뉴욕 대大미술관에 황소의 뎃상을 진열하고 있는 이중섭 그 사람이라곤 곧이듣지 않을 것이다.

그러나 그는 맑은 가을 하늘 아래 하염없이 떨어져가는 낙엽처럼 황금이 물결치는 음부淫婦의 거리 차디찬 병원 방에서 다시 돌아올 수 없는 먼 길을 떠나고 말았다. 포비즘Fauvism의 전위는 옐로yellow의 아늑한 북망정토北邙淨土로 외롭게 사라져가고야 만 것이다.[19]

조영암은 「돌아오지 않는 강―고 이중섭 형을 곡함」에서 "무어 한평생 꾸질꾸질 오래 살아선 무엇하겠나. 좋은 시 한두 편 남기고 죽으면 될 텐데 좋은 그림 수삼 폭 남기고 갔으면 될 것 아니겠나. 구상은 형의 뼈를 안치하던 홍제원 절간에서 목을 놓아 통곡하였지만 울어서 무엇하고 땅을 쳐서 무엇하겠나"라고 탄식하면서 다음처럼 썼다.

고운 마음, 고운 얼굴, 거기다가 정신의 귀족처럼 활보하다가 고요히 돌아간 형의 혼백은 지금 어디쯤 있겠는가.

태허냐. 명계냐.

어디메 깃들어 있는가

현해를 건넜으리라.

돌아오지 않는 강

아아, 그것은 이 나라의 추잡한 현실 위에 그래도 조촐한 한 그루 예술의 꽃나무가 행려병인처럼 적십자병원 당국에게 일금 18만 원의 시체의 채무를 걸머지고 가게 한 괴로운 생애가 가을벌레 우짖는 화장장 숲 속에서 한 잔의 막걸리는 '생사' '허탈'을 의론케 하였으니 아지못거라. 형의 혼령이여, 평안히 쉬거라.[20]

구상은 「향우 중섭 이야기」에서 "그는 이렇게 직관과 직정直情의 세계에서 천진했으며 우정에 있어서도 이심전심만이 그의 영토였다"며 "그러던 그를 처자 부모 형제뿐인가, 친구 하나 없이 죽었고 또 그 시체마저 사흘이나 인기척 하나 없이 눕혀놓고도 모두 몰랐고, 그 뼈마저 모실 곳 없어 절간에 맡겨놓고 왔으니, 그의 외로움은 무엇으로 달랠 건가. 아마 불전佛前의 수북한 위패들과 그는 이제 통정通情하고 있을 것이다"라고 쓰고서 다음처럼 그 생의 덧없음을 노래했다.

중섭인 어쩌면 잘 갔다. 이제 그는 먹지 않고도, 화구가 없어도, 그림을 그려도, 안 그려도, 하나도 안타깝지 않은 세상에 가 있을 게다. 그러나 그의 예술에의 치명致命은 이 땅 오래도록 후인의 가슴을 찢어놓을 것이다.[21]

이중섭이 세상을 떠나던 날 파리에 머물고 있던 김환기는 이중섭을 염려하는 마음이 담긴 글을 쓰고 있었다. 지난 2월 동화화랑에서 도불전渡佛展을 가진 뒤 4월에 파리로 훌쩍 건너간 김환기는 이 글을 쓰던 10월에도 이중섭이 세상을 떠났는지 아직은 모르고 있었다.

중섭 형을 비롯하여 여러 화우들에게도 쉬이 편지 낼까 하오만, 여기 오니 도무지 시간이 없구려. 귀국하면 멀찍이 나가서, 닭이나 치고 꽃이나 심고, 진정 그림만 그려야겠소. 앞으로 얼마를 더 그리겠소? 참, 그리고 중섭 형 건강이 어떤지요? 알려주시오.[22]

▎MoMA에 소장된 은지화 ▎

1956년 대구 미국문화공보원 원장으로 부임한 아더 J. 맥타가트는 1956년 1월 뉴욕 근대미술관MoMA(museum of modern art)에 이중섭의 은지화 〈신문 읽기〉제4장 도63를 비롯한 세 점에 대한 기증 의사를 전달했다. 근대미술관 쪽은 기증에 대한 심의 절차를 거쳐 '저명한 비평가요, 저술가인 소피James Thrall Sofy가 서명한 4월 12일자 MoMA 이사회의 인증서'를 작성했다.[23] MoMA 이사회는 맥타가트가 한국에 있었으므로 인증서를 곧바로 전달하지 못했다. 그 인증서는 9월 어느 날, 맥타가트에게 전달되었다. 4월 12일자 문서였지만 공식 통보를 받았을 때는 이미 이중섭이 사망한 뒤였다. 맥타가트는 통지서를 받은 순간을 10월 21일자 『한국일보』에 기고한 글 「위대한 창의성의 소지자」에서 다음처럼 묘사했다.

그러나 이와 때를 같이하여 씨의 부보訃報를 들었던 까닭에 이 영광을 한국과 씨에게 직접 전할 길이 없어지니 매우 가슴 아픈 일이었다. 고 이중섭 씨는 현대미, 예술 작품을 가장 많이 소유하는 동同 미술관의 영구한 수집 작품 속에 한자리를 차지한 최초의 한국인이며, 한국은 고인을 자랑할 수 있으리라.[24]

맥타가트는 이중섭의 작품 은지화 세 점이 MoMA에 소장된 사실을 지

극히 자랑스러워했고, 따라서 이 사실을 널리 공개했다.

뉴욕 근대미술관에 지난 1월 나는 이중섭의 작품 세 점을 기증한 일이
있다.[25]

그리고 맥타가트는 그 세 점이 "낡아빠진 연초은지煙草銀紙에다 그린
자그마한 심각화深刻畵에 불과하다"고 하면서 MoMA 쪽에 은지화의
특징을 다음과 같이 설명해주었다고 밝혔다.

나는 그의 작품이 경주 남산에서 보는 신라 및 고구려의 그라핏치* 또
는 이조○○**에 영향을 주었던 것으로 대문大門 등 같은 데서 볼 수 있
는 ○○*** 회화 등속에 그 기원을 두고 있다는 것을 밝힐 수 있었으며,
또한 그가 이룩한 모든 것을 한데 모아서 질박하고도 만족스러운 색채
로 짜아내는 그의 능숙한 솜씨에 관해서도 말할 수 있었던 것이다.[26]

까다로운 심의 절차를 거쳐 기증받기로 확정한 MoMA는 맥타가트에
게 공식 통보를 하면서 그 이유를 다음과 같이 밝혔다고 했다.

이 작품들은 예술 작품으로서만 아니라 소재 사용에 있어서와 작가의
창의성으로 봐서도 실로 매혹적인 작품들입니다. 또한 씨가 본 미술관
에 참가한 최초의 한국 작가라는 것도 부기하는 바입니다. 동 작품의
수집을 가능케 해주신 귀하에게 감사합니다.[27]

* 그라핏치graphics: 벽면을 긁어서 그린 글씨 또는 그림.
** 민화 *** 민속

맥타가트는 이러한 통지를 받았음에도 이중섭에게 직접 전할 수 없음을 애통해하는 가운데 그럼에도 이중섭이 한국인 최초로 MoMA 소장 작가가 되었음을 자랑스럽게 여기고 있다면서 한국 이외의 외국인들은 이중섭의 인격을 대할 수 없지만 그럼에도 작품을 통해 그 이중섭을 볼 수 있을 것이라고 확신하며 글을 맺었다.

그의 위대한 정신이자 오만하고 영속적인 그의 작품 속에 역력히 드러나 있음을 볼 수 있을 것이다.[28]

이중섭은 자신의 작품이 MoMA에 소장된 사실을 모른 채 세상을 떠났다. 그로부터 32년이 흐른 뒤인 1988년 맥타가트는 「이중섭의 회화 세계」라는 글에서 "내가 아는 한 그는 그러한 사실을 들은 적이 없었고, 설령 알았던들 크게 신경 쓰진 않았으리라 보인다"[29]고 했다. 이어 맥타가트는 1957년 『뉴욕 타임스』가 보도한 기사 내용을 소개하였다.

1957년 2월 3일자 『뉴욕 타임스』에는 전년도 MoMA의 신구입 작품, 전시회 평이 나와 있다. 평론가 디브리Howard Devree는 일반적인 평 가운데 "이중섭이라는 한국의 미술가이자 교사가 색다른 관심을 불러일으키고 있는데, 그는 전쟁 중이라 재료를 구할 길이 없어 담뱃갑의 은박지 위에다 긁는 방법으로 자신의 드로잉을 고안해냈다"라고 적고 있으며, 드로잉의 주제나 사이즈에 대해선 언급이 없다.[30]

사실이 그러한데도 박고석, 한묵은 이중섭과 더불어 정릉에서 생활할 때의 이야기라며 다음과 같은 일화를 만들었다.

이때 중섭 형의 그림이 뉴욕 근대미술관 소장 결정 통보를 받았었다. 이 소식을 밖에서 전해 듣고는 한묵 형이 자기 일처럼 기뻐하면서 중섭에게 이야기할 때의 대답이 걸작이었다. 그 매력적이고 온화한 웃음을 띠면서 "내 그림 비행기 탔겠네" 하고 멋지게 받아 넘기던 품이 어떻게 중섭다운지 지금도 기억에 새롭다.[31]

그러니까 이와 같은 일화는 한묵 또는 박고석이 만들어낸 이야기에 불과한 것이다. 박고석은 이중섭이 '순결한 사람'임을 증명하는 일화의 한 가지로 이야기를 만들었는데, 1986년 「내가 아는 이중섭 9」에서도 같은 내용을 되풀이했다. 이중섭에게 "전했을 때도 '내 그림 비행기 탔겠네' 하면서 미소 짓고는 그만이었다"[32]라고.

이 작품은 1999년 1월 현대화랑에서 열린 '이달의 문화인물 이중섭' 기념전람회 때 처음 공개되었다. 그런데 원작품이 아니라 복사본이었다. MoMA에서 대여해온 것이 아니라 조카 이영진이 1994년 여름 MoMA를 방문해 소장품 관리부서로부터 받아온 복사본을 전시했던 것이다.

떠난 뒤 11월

사망 73일째 되는 날인 11월 18일 일요일, 추도식 및 묘비 제막식을 아우르는 행사가 열렸다. 망우리 묘지로 가기 전, 오후 1시에 동방문화회관 건물에서 추도식을 열었다. 이어 망우리 공동묘지로 자리를 옮겨서 기념비 제막식도 가졌다.[33] 이날에야 저 봉원사에 봉안하고 있던 뼛가루를 땅에 묻을 수 있었고, 함께 세운 기념비는 조소예술가 차근호가 제작한 것이었다. 이렇게 해서 비로소 사망 73일 만에 공식 묘소가 망우리공원 묘지에 들어섰고, 고유번호 103535번을 부여받을 수 있었다.

「추모식 안내장」
참되게 살던 이중섭 화백이 작고한 지
이미 한 달이 지났습니다.
고인의 예술과 인간을 추모하는 모임을 갖고저 하옵기 다음과 같이 아뢰옵니다.
4200년 11월 일
김광석 김광균 구상
김이석 한묵
1. 추도일 11월 18일(일) 오후 1시
1. 회장 동방문화회관 3층
1. 회비 500원

　　그런데 차근호가 제작한 묘비墓碑를 1주기를 맞이한 1957년 9월에 가서야 세웠다거나 또 사망 49일째 되는 날인 10월 22일 불교의식인 사십구재를 봉원사에서 가졌다는 기록이 있다.[34] 이처럼 사망 이후 제막식까지의 과정에 대한 기록도 이설이 있는데 이를 요약해보면 다음과 같다.

① 당시 문헌 기록: 9월 6일 오후 11시 45분 사망, 9월 11일 고별식 화장, 11월 18일 동방문화회관 추도식, 망우리 묘비 제막식.
② 고은 기록: 9월 6일 오전 11시 45분 사망, 9월 8일 오전 시신 발견, 9월 9일 오전 영결식, 오후 화장, 10월 22일 봉원사 사십구재, 1957년 9월 망우리 묘비 제막식.

　　기억에 따른 증언이나 채록은 뒷날의 기억이기 때문에 혼란이 일어날 수 있지만 언론을 비롯한 당시 문헌 기록은 실제 일이 진행되는 당일 전후의 상태이므로, 사실에 가장 가까울 수밖에 없다는 점에서 당시 기록을 따른다면 사십구재는 유골을 봉안해둔 봉원사가 절차에 따라 간략한 의례를 올렸을 뿐이겠고, 묘비 제막식은 73일째 날에 이뤄진 것이다.

이중섭은 1956년 9월 11일 오후 서울시립 장재장에서 한줌 뼛가루가 되었다. 1956년 11월 18일에는 추도식 및 묘비 제막식을 아우르는 행사가 열렸다.(사진 출처『계간미술』제38호, 1986년 여름.) 또한 구상은 1956년 12월 20일 청구출판사에서 출간한 자신의 시집『초토의 시』의 표지화를 이중섭의 작품으로 꾸몄다. 그는 이 시집의 후기에서 이중섭의 죽음을 다시 한 번 추모했다.

떠난 뒤 12월

구상은 1956년 12월 20일자로 세상에 나온 자신의 시집 『초토의 시』「후기」에서 이중섭의 죽음을 추모했다.

그동안 이 강토가 초토가 되었을 뿐 아니라 내 심정은 보다 더 황폐해졌습니다. 더욱이나 칠죄七罪의 심연 속을 꼴닥꼴닥 헤매온 나의 영혼은 그야말로 문둥입니다. 진정 서럽고 부끄럽고 아파서 차라리 미쳐나 버렸으면 하는 맘 무시로 납니다. 그래서 이미 미친것처럼 벌득벌득 자꾸만 웃어도 봅니다. 천진하고 무구한 향우鄉友 중섭은 이런 때에 나 보라는 듯이 가버리는군요.[35]

『초토의 시』에는 표지화 앞뒤로 두 점과 속표지화 한 점 등 모두 세 점의 작품이 수록되어 있다. 표지화 두 점은 이중섭의 작품이고, 속표지화는 필치로 보아 다른 사람의 작품이다. 속표지화가 실린 옆쪽에 '장정裝幀 이중섭, 제자題字 한묵'이라고 인쇄되어 있음을 보면, 이중섭이 별세하기 전 구상은 이 시집의 장정을 이중섭에게 맡겼던 것이다. 이중섭은 여기에 사용할 두 점의 삽화 작품을 준비해주었다. 청량리 뇌병원에 입원하기 직전의 일이므로 7월 이전의 일이다. 그 뒤 별세하자 구상은 한묵에게 제목으로 쓸 글씨를 부탁했다. 이때 계획에 없던 속표지화가 끼어 들어갔다.

이중섭이 제작해주고 가버린 표지 앞면의 작품제4장 도08은 1971년 조정자의 조사 대상 작품 〈서귀포 고기와 어린이 1〉제4장 도07과 유사 도상이다. 표지 작품의 밑그림 〈서귀포 고기와 어린이 1〉과 비교해보면, 가운데 선 어린이의 얼굴과 하단의 물고기 눈동자가 다르다는 사실을 쉽게 확인할 수 있다. 두 점의 작품 가운데 부드럽고 유연한 쪽을 고른 것인지는 알 수 없지만 구상의 시집에 사용한 작품 쪽이 훨씬 매끄럽다.

『문학예술』의 오영진과 김요섭은 이중섭의 장례를 치르고서 다음 달에 발행할 10월호에 이중섭의 삽화를 게재하기로 했다. 마침 지난 2월호와 3월호에 사용했던 삽화를 고스란히 보관하고 있었으니까 이것을 다시 쓰기

로 했다. 이종환의 「어떤 창부」, 임옥인의 「월남 전후」, 최태응의 「살인문제」, 황순원의 「비바리」 네 편의 소설과 엘리엇의 「비평의 경계」, 이어령의 「현대시」 두 편의 비평 두 편으로 모두 여섯 편이었다.

『초토의 시』에 실린 두 점의 삽화 그리고 『문학예술』에 실린 여섯 점의 삽화는 그러니까 한 시대를 열정으로 불살라버린 화가이자 혼신을 다해 살다가 떠나간 한 인간이 버려진 초토의 땅 위에 남겨둔 흔적을 되새기는 추모의 조각들이었다.

유작

이중섭이 사망한 직후인 1956년 10월 19일만 해도 시인 구상은 이중섭의 유작이 40점 또는 50점가량이라고 추정했다.

그의 생애와 더욱이나 해방 후 북한에서나 월남 후에 있어서의 처참한 그의 생활로 미루어볼 때 불과 4, 50폭의 유작도 무던하였다고 하리라.[36]

그러나 세월이 흐르면서 조사와 발굴을 통해 조금씩 늘어났다. 별세한 지 6개월 만에 열린 부산 광복동 밀크숍에서의 유작전을 시작으로 1960년 부산 로타리다방의 유작전[37]도 있었고, 1962년 11월 중앙공보관에서 열린 한국현대미술가 유작전에는 22점의 유작이 출품되었다.[38]

그로부터 10년이 흐른 뒤 1971년 조정자는 홍익대학교 석사학위 논문 「작품 목록」[39]에 소장자 이름과 더불어 101점의 유작 목록을 발표하고 사진 도판을 모두 게재해두었다. 뒤이어 현대화랑은 1972년 3월 20일부터 29일까지 15주기 기념 이중섭 작품전을 개최했는데 사전에 이중섭전준비위원회를 구성하고 작품을 수습한 끝에 114여 점의 유작을 전시할 수 있었다.[40] 이때 현대화랑은 『이중섭 작품집』[41]을 간행했는데 천연색 도판 일곱 점, 은지화 열한 점을 포함하여 91점의 도판을 수록했다. 114점을 모두 수록하지 못한 까닭은 편집을 마친 뒤에도 작품을 수집했기 때문이다. 구상, 김광균,

박고석, 박명자, 이경성, 이구열, 이종석, 이흥우, 최순우, 한용구로 구성된 이들 위원회는 1950년 6월 월남한 때부터 1956년 9월 사망할 때까지의 이 중섭 작품을 수소문해 찾아냈다고 했다.

50년에 남하하여 부산-제주-부산-통영-진주-대구-서울로 해서 56년 9월 서울 적십자병원에서 죽기까지 6년간의 발자취를 따라 흩어진 그림을 찾아 모으는 동 안[42]

위원회는 조정자의 석사학위 논문「이중섭의 생애와 예술」을 전혀 언 급하지 않았는데 논문의 존재를 몰랐을 리 없을 위원회는 전시가 임박했던 1972년 2월 초순만 해도 소재가 확실한 작품은 50점가량이라고 했다.

현재 각지에 흩어져 있는 이중섭의 그림은 대충 120여 점이 될 것이나 소재가 확 실한 것은 50점에 불과하다. 현대화랑은 이번 전시회를 계기로 원색, 흑백의 본 격 화집을 출판하고 작품 소장자 명부도 작성하는 것으로 알려졌다.[43]

여기서 120점이라는 유작의 숫자를 거론하는 데서 보듯이 조정자의 조 사 결과를 인식하고 있는 듯한 데다 무엇보다도 조정자의 「이중섭의 생애 와 예술」에 수록된 101점과 현대화랑의 『이중섭 작품집』에 수록된 91점의 작품을 비교해보면 깊은 연관이 있음을 알 수 있다. 이 두 개의 문헌에 수 록된 도판은 최초의 조사 결과로서 이중섭 작품 감정鑑定의 저본底本이며, 따라서 정전正典의 지위를 확보하고 있는 문헌이다.

1975년 11월 이중섭기념사업회가 구상을 회장으로 하여 김광균, 김영 주, 김영중, 김인호, 박고석, 백영수, 양경신, 이경성, 이구열, 최순우로 결 성되었다. 사업회는 1976년 20주기에 즈음하여 화집 발간 및 추모전 개최 를 목표로 삼았는데, 「이중섭 20주기 기념사업회 발족」이란 제목의 기사는 다음과 같이 썼다.

현재 이화백의 작품은 은박지 스케치를 포함 150점이 전해지고 있으며, 아직까지 공개되지 않은 작품도 구해서 이번 기념사업에 포함할 계획이다. 특히 이번 행사에는 일본에 있는 미망인 이남덕 여사도 20여 점의 유작을 가지고 와서 참여할 예정이다.[44]

그 누구보다도 오랜 세월 이중섭과의 친교를 자랑하던 구상[45]은 그 20주기가 되던 1976년, 「이중섭의 인간과 예술」이란 글에서 이중섭이 500여 점의 작품을 남겨두고 세상을 떠났다고 증언했다.

유화, 수채화, 크로키, 데상, 에스키스 등 약 200점, 은지화 약 300점이 이 남한 땅에도 남아 현대미술가, 아니 전체 예술가 중에서도 가장 민중에게 사랑받는 이중섭의 세계를 이루고 있으니 이 어찌 놀랍다 아니하랴.[46]

그러나 정작 20주기 때인 1976년에 이르러서는 전람회는 물론 화집 발간도 이뤄지지 못했다. 다만 한 출판사에서 50점을 수록한 화집 『이중섭』[47]이 출간되었을 뿐이다. 그 뒤 이중섭기념사업회는 일본의 야마모토 마사코가 소장하고 있던 작품들을 확보하여 1979년 4월 미도파화랑에서 '이중섭 작품전 미공개 200점'이란 제목으로 대규모 전람회를 열었다. 이때 발행한 전시 안내장에 구상은 「유족 비장의 작품들을 공개하며」[48]라는 글을 발표했는데, 여기서 출품작인 엽서 그림 88매, 은지화 68점, 판화 2점, 소묘·수채·유화 약 40점에 대해 간략한 해설을 붙여두었고, 당시 언론은 다음처럼 요약해 보도했다.

출품된 작품은 1940년부터 43년까지 그려진 엽서 그림 90여 장과 6·25동란 중 이화백이 창안한 은박지 그림 68점, 판화 2점, 그 밖에 소묘·수채·유화 40여 점 등 모두 200여 점. 이 작품들은 이 여사를 비롯, 조카인 이영진 씨, 시인 구상 씨 등이 소장하고 있던 것들이다.[49]

전람회와 동시에 이중섭기념사업회 이름으로 간행된 화집 『대향 이중섭』[50]에는 천연색 도판 열다섯 점을 포함한 흑백 도판 179점, 모두 194점을 수록하여 실로 지금껏 알려져온 유작의 숫자를 크게 늘렸다. 그 뒤 1986년 30주기를 맞이하여 6월 16일부터 7월 24일까지 호암갤러리에서 열린 '30주기 특별기획 이중섭전'을 소개한 『조선일보』 기사 「이중섭 30주기 대규모 추모전」에는 다음과 같이 기록하고 있다.

고인이 남긴 350여 점(추산)의 작품 중 250여 점이 전시되고 유품과 사진 등 자료가 함께 공개돼 이중섭의 예술 세계 전모와 기구했던 삶을 볼 수 있는 기회가 되고 있다.[51]

미공개 유작을 일부 포함하여 유화 51점, 소묘 41점, 은지화 71점, 엽서그림 85점, 모두 248점의 작품이 출품되었고 개막과 함께 간행한 화집 『30주기 특별기획 이중섭전』[52]에는 248점 가운데 116점을 선별하여 천연색 도판으로 수록하였다. 전람회에 즈음하여 화가 이대원은 「내가 아는 이중섭 4」[53]에서 "그가 남긴 300점에 가까운 작품"이라고 표현하였는데, 하지만 1976년에 이미 500여 점이라고 지적했던 구상은 전람회에 즈음하여 「내가 아는 이중섭 5」[54]에서 다음처럼 썼다.

유화, 수채화, 스케치, 크로키, 데생, 에스키스, 은지화 등 이번 전시된 것만도 250여 점이나 되고 이번에 전시되지 않았지만 그럭저럭 세상에 공개된 작품도 또한 그 정도의 수효가 되리라고 보는데 중섭은 그렇듯 호구나 거처의 마련도 없으면서 놀랍게도 이렇게 많은 그림을 그려 남겼다.
판잣집 골방, 시루의 콩나물처럼 끼여 살면서도 그렸고, 부두에서 노동을 하다 쉬는 참에도 그렸고, 다방 한구석에 웅크리고 앉아서도 그렸고, 대폿집 목로판에서도 그렸다. 캔버스나 스케치북이 없으니 합판이나 맨 종이, 또는 담뱃갑 은지에다 그렸고, 물감과 붓이 없으니 연필이나 못으로 그렸다. 잘 곳과 먹을 것이 없

어도 그렸고, 외로워도 슬퍼도 그렸고, 부산, 제주도, 충무, 진주, 대구, 서울 등
을 표랑전전하면서도 그저 그리고 또 그렸다.[55]

그뿐이 아니다. 화가 전혁림은 1986년 「내가 아는 이중섭 6」이란 글에
서 통영 시절 소묘와 은지화 수백 점을 그렸다고 했다.

종이나 은지(담배 속)에도 열심히 수백 점을 그렸다. 이때의 그림은 중섭이 충무
를 떠나면서 김모군에게 보관케 했는데 그 후 그 그림들은 없어졌다.[56]

1986년 9월 안규철安奎哲(1955~)은 「어디까지가 이중섭인가」에서 유작
의 수량에 대해 30주기 기념 이중섭전에 출품된 유화 41점, 은지화 70점,
드로잉 50점, 엽서화 80점 모두 250점 이외에도 여러 관계자를 취재하여
유화는 20점가량이 더 있고 은지화도 50여 점이 더 있다는 사실을 확인했
다면서 "결국 이중섭의 유작은 대강 320점 정도로 추산"[57]하였다. 2003년
에도 가나아트 이호재 대표는 "현재 남아 있는 이중섭 그림은 다 합해 약
250"[58]점이라고 추정했다.

그리고 2005년 "이중섭 미공개작 650점을 소장하고 있다는 고서 수집
가의 주장에 이어 이중섭 화백 유족이 아버지의 미공개 유작 150점을 갖고
있다고 밝히면서 도대체 이중섭 작품은 몇 점이냐는 것이 최근 미술계의
화제"[59]라는 보도가 나왔지만 그와 같은 주장은 허구였다.[60] 그 와중에 열린
2005년 5월 삼성미술관리움의 '이중섭 드로잉: 그리움의 편린들'이란 제목
의 소묘전을 준비한 학예연구실은 "지난 6개월간 전시를 준비하며 조사한
결과 이중섭 작품은 총 430점"이라고 밝혔다.[61] 이번 드로잉전에는 연필 소
묘 7점, 엽서화 39점, 은지화 28점, 편지 스케치 32점, 유화 소묘 12점 모
두 118점이 출품되었는데[62] 이 전람회를 준비하면서 유작의 전모를 파악해
본 이준李峻(1959~) 학예연구실장은 다음과 같다고 추정했다.

이중섭이 생애에 남긴 400여 점의 작품 중 300여 점을 드로잉으로 간주할 수 있을 정도[63]

이상의 기록을 종합해보면, 1976년 구상이 공표한 500여 점 설을 정점으로 1986년 호암갤러리 30주기전 때의 350여 점 설, 안규철의 320점 정도 설, 2005년 이준의 400여 점 설로 다양한 실정이다. 500여 점 설이 나온 지 40년이 되어가는 지금, 미발표 유작이 여전히 더 있을 것이라는 점을 고려한다면 현재 유작은 500~600점이다.

신화의 탄생

미술시장이 성수기를 맞이한 1973년 7월, 한 언론은 「미술 수집 붐 속 복병, 가짜 그림」이란 제목의 기사에서 인기 작가 이상범, 허백련의 위작에 대부분의 지면을 할애했지만 "알려진 귀재 이중섭의 가짜 그림 사건도 심심치 않게 돌고 있다"[64]고 지적했다. 1976년 4월 「화랑가에 가짜 그림 부쩍」[65]이란 제목의 기사에서도 김은호, 허백련, 노수현, 박승무, 이상범, 변관식과 같은 이른바 '동양화 6대가'의 작품에 가짜가 가장 많고 이중섭, 박수근의 작품에서도 가짜가 심심치 않게 발견된다고 하였다. 이러한 현상은 미술품을 투자 대상으로 생각하는 풍토에서 비롯한다.

이중섭의 유화를 10여 년 전에 거의 공짜로 얻다시피 산 것이라든지, 소정 변관식의 국전 출품 대작을 불과 30여 만에 사서 수십 배의 이익을 올려 세상을 부럽게 한 것도 바로 K나까마다.[66]

1976년 9월호 『한국문학』은 '20주기 기념 특집'으로 고은, 임영방, 이구열, 구상, 이영진과 같은 필진을 동원해 「천재 화가 이중섭 탐구」라는 야심찬 제목의 기획을 단행했다.[67] 그런데 놀랍게도 당시 미술이론가 임영방林英芳(1929~)은 「미학의 분석」이란 글을 통해 이중섭의 예술을 혹독하게 비

판했다. 임영방은 이중섭의 작품 세계에 대해 "창조적 상상력과는 전연 무관한 장난기 어린 결과로 나타나 있다"[68]고 하면서 대체로 우스꽝스럽고 어리둥절하게 상황을 전환시킴으로써 작품이 될 수 없는 지경에 이르렀고, 따라서 그 작품이란 만화나 삽화 같다며 다음처럼 썼다.

이중섭의 회화 세계는 동화적 양상만을 나타내고 있다는 인상과 또는 이 면에 치중되어 있다고 볼 때 그의 회화는 재평가될 수밖에 없다고 생각된다. 그의 작품 내용이 우화적이고 장난스러운 것은 창작에 절대시되는 직관이나 상상력이나 정서 세계와 관련 맺지 못하고 있다.[69]

'회화성의 상실과 창조적 상상력의 빈약함'을 이중섭의 약점으로 지적한 임영방은 그의 소 그림에 대해서도 "한결같이 암시적인 선이나 단축된 선으로 이루어져 있다는 점에서 회화적인 양상을 보여주지는 않고 있는 것"[70]이라고 혹평했다. 하지만 이러한 평가와는 무관하게 시장에서 이중섭은 박수근과 함께 최고가를 기록하기 시작했다.

특이한 예로 고 이중섭 씨의 작품은 호당 30만 원짜리가 있는가 하면 100만 원을 호가하는 작품도 있다. 고 박수근 씨의 그림은 호당 30∼40만 원이고 그가 즐겨 그린 모자이크 스타일mosaic style의 작품은 15만∼30만 원. 희소가치가 높기 때문이기도 하다.[71]

1978년 9월 「평론가들 선정 열 사람의 화가」[72]라는 제목 아래 미술평론가 이경성, 유근준, 오광수, 박용숙 네 명은 김기창, 김은호, 김환기, 박서보, 변관식, 서세옥, 유영국, 이상범, 이중섭, 천경자를 선정했다. 그로부터 해가 바뀐 1979년 6월 8일 오후 2시 신세계백화점 미술관에서 한국 근대미술품 경매가 있었다. 이때 김환기의 25호 유화가 580만 원에 낙찰되어 최고가를 기록했고, 박수근의 1호 유화 〈인물〉이 220만 원에 낙찰되어 참

관자들을 놀라움에 빠뜨렸는데[73] 이중섭의 작품은 또 다른 화제를 불러일
으켰다.

처음 부른 가격과 최종 낙찰된 가격과의 차이가 가장 심했던 것은 390만 원의 차
액을 보인 이중섭 씨의 담채 그림 〈어린이〉(18×24cm). 처음 60만 원이었던 것이
스무 번의 상승 끝에 450만 원에까지 이르렀다.[74]

이러한 현상에 대하여 화가 하인두는 「그림 값 올리기 경쟁될까 겁난
다」는 글을 통해 "무분별한 자존과 금욕의 화가들에게 부채질을 할 악순환"
을 경고하는 가운데서도 "박수근의 것이나 이중섭의 것(4호짜리 담채 450만
원)도 일본의 그만한 수준에 비한다면 별반 비싼 값이라고는 말할 수 없다"
면서 다음처럼 옹호했다.

이중섭, 박수근은 한국 미술의 상징, 아니면 민족적 화가로서도 내세울 수 있다.
작고한 작가의 작품은 절품絶品이고 보니 의당 있을 수 있는 값이라 하겠다.[75]

화가 하인두의 이러한 이해와 달리 1979년 7월 『계간미술』 여름호에
「작가들을 재평가한다」는 제목 아래 이뤄진 미술평론가들의 판단은 거꾸
로였다. 이때 평가에 임한 미술평론가는 김윤수, 김인환, 박래경, 박용숙,
석도륜, 오광수, 유근준, 유준상, 원동석, 이경성, 이일, 임영방 열두 명이
었는데 이들은 이중섭과 김은호를 과대평가된 작가로 손꼽았다.* 누가 이
렇게 지목했는지는 밝히지 않았지만 과대평가의 이유에 대하여 편집자가
다음처럼 요약해두었다.

*　　과대평가되고 있는 작가는 김은호·이종우·이중섭·장욱진·주경·천경자·고희동·이인성·박
승무·김인승·이응노·서세옥이며, 과소평가되고 있는 작가는 이용우·김종태·구본웅·정규·오지호·
권진규·김종영·백남준·전혁림·이규상·함대정·김경이 거론되었다.

외전
그 떠난 후

이중섭의 경우는, 작품보다도 그 드라마틱dramatic한 생애 때문에 과대평가되어 왔다는 의견이 많았다. 흔히 작가가 예술 외적인 요인으로 널리 알려지고 또 높이 평가되는 경우가 있는데, 이중섭은 그 때문에 오히려 손해를 보고 있는 작가라는 견해도 있었다.[76]

설문 응답 가운데 한 평론가는 이중섭 예술이 "사담세설私談細說로서 그의 예술이 그것밖에 안 된다고 하는 뜻"이라고 규정하고 "직업적, 전문적인 예술 개발의 면은 전혀 등한시한 채 신변잡기적身邊雜記的 기술記述들만 문제시하고 있다"면서 "타락된 르네상스 예술의식에 머물고 있다"고 비판했다.

또 다른 평론가는 이중섭에 대해 "흔히 이중섭에게는 우상, 천재, 비극, 숙명, 저항, 민족성, 향토성 등 엄청난 낱말들이 요란하게 붙어다니는데 아예 '비극의 주인공'으로 부르는 사람까지 있다"고 전제하고서, 그러나 다음과 같이 보아야 마땅하다고 했다.

그는 한국 회화의 역사에서 새로운 표현 양식을 전개하지도 않았고 어차피 세계 미술의 흐름에서 외톨진 당시의 여건이었지만 그는 자신의 그림에서 조금도 벗어날 수 없었다. 그런 격동과 혼돈의 시기에 그는 보다 나은 세계에의 동경을 심어주지 못했고, 세계를 깨우쳐주지 못했다. 그렇다고 그의 작업에서 어떤 새로운 해석이나 기법을 찾아볼 수도 없다. 이렇게 이중섭은 그리고 싶은 그림을 형편대로 그리다 간 한 사람의 화가일 뿐이다. 이 얼마나 소박하고 정직하며 떳떳한 화가의 삶이며 이 얼마나 충실하고 가치 있는 화가의 작업인가![77]

그렇게 격렬한 논란이 한바탕 휘몰아쳤음에도 불구하고 1970년대를 마감하는 1979년 12월 언론은 「격동의 70년대 그 결산」에서 이중섭에 대한 1970년대 미술시장의 반응을 다음처럼 서술했다.

이렇게 되자 위조화폐를 찍어내듯 유명 작가의 작품을 모사한 가짜 그림이 등장,

뜻있는 이의 눈살을 찌푸리게 했다. 주로 고서화를 중심으로 가짜 그림이 생산되더니 변관식, 허백련 등 최근의 작고 동양화가라로 옮겨졌고 드디어 78년에는 이중섭 씨의 사인을 위조한 작품이 버젓이 전시장에 걸려 사람들을 아연케 했다.[78]

이런 추세는 다음 해에도 계속되었다. 1980년 3월 22일 신세계미술관 제2회 근대미술품 경매전에서 여전히 변관식의 〈청록산수〉가 1,760만 원으로 최고가를 기록하였지만 이중섭의 도전은 질풍과도 같은 것이었다. 당시 12호 제주 풍경화 한 폭의 낙찰가가 무려 1,400만 원이나 되었던 것이다.[79]

찬사와 비판

1985년 이중섭과 박수근의 작품 가격은 호당 600만~700만 원에 도달했다.[80] 바로 그해 6월 김광균은 "중섭이나 그림과 아무런 관계도 없고 알지도 못하는 사람들이 회화를 아끼고 사랑한다는 가명 아래 중섭을 우려내어 먹고, 장사를 하고, 요절한 천재 화가를 사모한다는 거짓말을 떡 먹듯 한다"[81]며 미술시장에 대해 분노를 토해냈고, 이어 7월 윤범모尹凡牟(1950~)는 「화단이면사(36) 피난 시절의 이중섭」에서 "이중섭은 신화 속의 주인공"이라고 지칭하며 예술 외적인 데서 비롯하는 신비화를 벗어나 냉정한 비판의식을 가져야 한다고 지적했다.

물론 이중섭에게서 좋은 작품이 안 나온 것은 아니다. 소 그림 등 몇몇의 수작은 아끼고 싶은 작품임에는 틀림없다. 그러나 그에게는 본격적인 대작이 드물어 사후에 얻은 영광을 설득력 있게 뒷받침시키고 있지를 못하다. 소품만 가지고 한 나라의 대표 작가로 내세우기에는 무엇인가 허전하다.[82]

나아가 이중섭은 "전쟁이라는 고통의 현장을 외면했으며 모두 시대의식이 결여된 사적 세계"에 머물고 있다고 비판하고서 다음과 같이 마무리 지었다.

한 작가를 필요 이상으로 신화화시키는 것은 문제가 많다. 그것도 예술 세계의 본질보다 겉에 나타난 기행奇行이나 이야기 거리를 중심으로 우상시되는 것은 더욱 곤란하다. 피난지에서 급조된 이중섭 신화에 새삼 이의제기를 하는 까닭이 여기에 있는 것이다.[83]

　이러한 지적을 구체화하는 논문 한 편이 1986년 6월에 간행된『계간미술』38호에 등장했다. 미술이론가 정병관鄭秉寬(1927~)의「낙천적 상징주의에서 비관적 표현주의로」라는 글이다. 여기서 정병관은 이중섭의 작품이 "양식적으로는 낡은 공간 표현에 머물고 있었다"면서 1950년대 유화 작품이야말로 "한국의 현대 미술사적 범위에서 말한다면 이중섭은 혁명적인 격렬한 표현주의 화가로 격찬받아 마땅할 것"이라고 했다. 그러나 정병관은 그 유화 가운데 청색 소, 황금색 소의 싸움을 그린 작품은 "공기의 진동"을 느낄 수 있지만 홍익대학교 소장품인〈흰 소 1〉에 대해서는 다음과 같이 비판했다.

검정 선 위에 겹쳐진 흰 선들이 들떠 보여서 너무 거칠은 느낌이 있다.〈소와 아이〉라는 그림은 전체적인 구도는 좋으나 아이의 형상이 너무 정리가 되지 않아서 조잡한 느낌을 준다.[84]

　그 밖에도 정병관은 '조화를 상실, 경직, 산만, 모호'와 같은 낱말로 유화들을 비판했으며, 또한 은지화에 대해 '하나의 발명'이지만 너무 작아서 '큰 감동을 관객에게 주기 어렵다'거나 모두가 걸작이 아니며, 소묘 또한 수련, 훈련일 뿐인 것이라고 규정했다. 특히 성공한 작품도 많지만 실패한 것도 적지 않은 까닭에 대해 다음처럼 썼다.

이중섭은 너무나 감성이 여리고 강한 사람이었기 때문에 차분한 안정성과 평온한 색채평면 처리가 불가능했을 것이라 생각된다.[85]

1986년 8월 당시 국립현대미술관 이경성 관장은 잡지 『춤』에 「이중섭 신화의 정체」라는 글을 발표해서 세상을 흔들었다. 이경성은 '이중섭전'이 대성황을 이루면서 "인기에 비례하여 작품 값도 천정 모르게 치솟고 있다"고 소개하고서 "과연 가치 있는 화가냐"고 물었다. 또 "인기와 가치란 다른 것이 아니냐"고 물으면서 "부풀대로 부푼 이중섭 신화의 정체를 밝힐 때가 왔다"고 했다. 왜냐하면 이중섭에 대한 흥분에 반발심을 품는 사람도 있고, 이중섭 신화란 한낱 공허한 것이라고 말하는 사람도 있기 때문이다.

단적으로 이야기해서 화가 이중섭이 우리나라 현대미술에 있어서 정상의 화가임에는 틀림이 없다. 최근에 그와 더불어 문제가 되고 있는 박수근, 김환기, 장욱진, 이상범, 변관식 등과 더불어 우리나라 근대미술을 대표하는 작가임에는 틀림없다.[86]

이경성은 당시 이중섭을 다룬 TV가 이중섭을 부각시킨 것이 아니라 일본 여자와 국제연애를 하는 한 사람의 사나이라고 결론지은 일에 대해 "안타까운 일"이라고 지적하고서 또 "부인과의 애절한 애정관계를 노출시킨 엽서 작품"이 화젯거리로 떠오른 데 대하여 "이중섭 평가의 올바른 길은 아니다"라고 했다. 그런 까닭에 정병관의 문제 제기처럼 '본격적인 이중섭 연구가 절실하다'며 다음처럼 썼다.

한 작가가 역사 속에서 살아남으려면 기구한 그의 생애라든지 그를 에워싸고 있는 모든 이야기 거리가 지양되고 한 사람의 예술가로서 평가되어 그 평가가 역사에 남을 가치를 지니고 있어야 한다.[87]

그리고 이경성은 이중섭 연구에 대한 문제점을 열거했다. 무엇보다 '예술의 본질 규명을 하기에는 유작이 적고, 본격 작품도 적다'는 것이다. 게다가 1950년에서 1956년까지 7년 동안 호구지책을 위한 삽화, 엽서로서

'본격 작품'이 아닌데 다만 은지화는 "그런대로 대예술에 버금가는 작가의 모습이 드러나고 있다"고 하면서 "기타 본격적인 작품도 대부분 10호 내외의 작은 그림들이다"라고 지적했다. 다만 빈곤, 물자 부족으로 "전쟁이 가져온 음산한 현실감을 느낄 수 있다"고 했다. 그리고 다음처럼 글을 끝맺었다.

따라서 앞으로 그에 관한 본격적인 연구를 촉구하며 그의 작품의 예술성 및 양식성을 그의 생애에 견주어서 평가하여야 한다. 특히 그가 빠진 광기와 정신분석적인 연구는 무엇보다도 중요하다고 본다.[88]

이경성의 문제 제기는 반향을 불러왔다. 당장 『서울신문』은 이경성의 이러한 지적들을 소개했다. 그리고 이어서 그보다 두 달 전인 6월에 발표했던 정병관의 비판을 소개함으로써 이경성의 지적에 대한 당위성을 드높여 주었다. 그리고 『서울신문』은 특히 홍익대학교 소장 작품 〈흰 소 1〉을 도판으로 소개하고서 다음과 같은 설명을 덧붙임으로써 재평가의 논란을 불러 일으키고자 하는 의도를 드러냈다.

검정 선 위에 겹쳐진 흰 선들이 들떠 보여서 너무 거친 느낌을 준다는 평을 받고 있다.[89]

이처럼 논란이 일어남에 따라 1986년 9월에 이르러 『계간미술』은 「어디까지가 이중섭인가」라는 제목의 설문 조사 결과를 발표했다. 이번의 설문은 1979년과 달리 화가 박고석·변종하, 시인 김광균·김광림 네 명, 미술평론가 김윤수·박용숙·오광수·원동석·유준상·유홍준·이구열 일곱 명, 모두 열한 명에게 질문했다. 여기서 대부분은 유화, 엽서화, 은지화, 소묘 구분 없이 '예술 세계를 함축한 득의의 작품'은 같은 비중으로 다뤄야 한다고 답변했다. 그리고 대표 작품을 지목하라는 항목에서는 거의 대부분 유화를 선정했는데 〈흰 소〉, 〈황소〉, 〈닭〉, 〈까마귀〉, 〈도원〉 등이었다.

독립된 예술성을 인정할 수 있는 작품의 범위는 유화 약 30점, 연필화, 수채화 10점 내외, 엽서화 5점 이내, 은지화 20여 점 등 불과 70점으로 한정된다.[90]

그 밖에 구도에서 "밀도 높고 치밀한 구성력을 발휘"했으며, 색조에서 "중간색 또는 밝은 색을 배경의 주조색으로 칠하고 주제에만 대비색을 사용해 박진감 있는 화면을 만들었다"고 평가했다. 필치에서는 "선線의 화가"로서 "수묵화의 필의를 지닌 속도감 있는 필치"를 구사했다지만 그랬기 때문에 즉흥적인 선이 작희적作戲的이어서 오히려 완성도가 떨어졌다고 주장했다. 또 인물 표현에서는 자유자재의 동세에 비상한 능력을 보여주는데 이는 "생명력에 대한 낙천적 믿음" 때문이라고 했다. 그리고 미술사적 위치로는 "장식 성향이 있는 야수파와 정신의 내면을 드러내는 표현주의 범주"에 속한다거나 상징주의적 요소가 있다고 하였다.

특히 이번 전시에 출품된 작품에 대해 일부 진작眞作 여부에 이의를 제기하는 견해가 있었는데 첫째 서명, 둘째 동일 구도 작품에 문제가 있다는 것이고, 풍경화 일부에서 필치, 구도, 색감에 대해서도 문제를 제기하였다.

이중섭 작품의 오랜 소장자로서 55년의 미도파 전시에서 여러 점의 대표작을 구입했던 김광균 씨는 이번 전시회 출품작 중 유화에서만 열네 점이 정체불명이거나 미완성 작품들이었다며 이들이 전시에서 제외되었어야 한다는 비판적 견해를 강력하게 표명했다.[91]

끝으로 세간의 평가에 대한 설문 응답은 박수근, 김환기, 이인성과 더불어 "이중섭이 근대미술사에서 가장 뛰어난 작가"의 한 사람이라고 했고, 또 천재라는 데 대해서는 "미완의 천재"라고 하였으며, 이중섭이 민족주의적 작가인가 하는 질문에 대해서는 부정과 긍정으로 나뉘었다. 끝으로 '예술적 성과'에 대해서는 "대체로 대중매체의 과대 포장과 이에 편승한 상업주의에 의해 지나치게 신비화되었다는 비판"이 다수였다.

그러나 이와 같은 몇몇 평론가들의 강력한 비판에도 불구하고 대중들에게 이중섭은 자신의 존재를 가장 강력하게 드러내고 있었다. 미술평론가들에게 호된 비판을 받았던 바로 그 무렵인 1979년 6월 대학생 의식 조사에서 이중섭은 존경받는 인물 5위에 올랐다.[92] 이후에도 이중섭은 꾸준히 대중으로부터 가장 폭넓은 지지를 받는 화가의 지위를 놓치지 않았다. 1988년 3월 MBC TV 시청자 대상 '미술 부문 인식도 조사'에서 다음과 같은 결과를 얻었던 것이다.

한국의 작고 화가 가운데는 이중섭, 박수근, 허백련 화백의 순으로 인기가 있었으며, 생존 화가 가운데는 김기창, 천경자, 남관 화백 순으로 나타났다.[93]

그리고 8월 동방생명 제8회 전국사생실기대회 본선 참가자 2,000여 명을 대상으로 실시한 '청소년들의 미술 성향 조사'에서 가장 존경하는 화가는 다음과 같았다.

청소년들이 가장 존경하는 화가는 외국 화가의 경우 고호(26.7퍼센트), 피카소(15.3퍼센트), 밀레(14.3퍼센트), 다빈치(5.3퍼센트) 순으로 많은 이름들이 언급되었으나 국내 화가로는 27.6퍼센트가 이중섭을 들었을 뿐 거의 모르고 있거나 무관심한 것으로 나타났다(무응답이 47.7퍼센트).[94]

친구들 그리고 유족들로부터 이중섭 추모 사업이 시작된 이래 1988년 이중섭기념사업회와 조선일보사가 이중섭미술상을 제정했다.* 이러한 대중의 지지와 더불어 미술시장에서의 이중섭에 대한 수요는 이미 천정부지

* 1986년 호암갤러리에서의 30주기 특별전을 계기 삼아 이중섭기념사업회 회장 구상은 이중섭미술상 제정을 추진하였고, 1987년 기금모금 작품전을 거쳐 1988년 조선일보사에서 제정, 그다음 해 12월 제1회 수상자로 황용엽을 선정하였다.

였다. 1987년 12월 19일 종로구 관훈동 백악미술관에서 한국화랑협회 주최 미술품 경매가 열렸다. 이때 김환기의 호당 가격이 200만 원, 이상범이 130만 원에 낙찰되고 있었는데 이중섭은 무려 1,000만 원이 넘었으니까 단연 발군이었다.

가장 화제가 된 작품은 이중섭 작 1호 크기의 〈새〉(50년대 작). 이 작품은 1,000만 원에서 가격이 형성되기 시작, 1,225만 원에 낙찰돼 국내 미술시장에서 최고가를 기록하고 있는 비운의 화가 이중섭의 인기도를 짐작케 했다. 그러나 그의 초기작 〈풍경〉(6호)은 4,800만 원까지 가격이 형성됐으나 내정가 미달로 유찰됐다.[95]

사정이 이렇다 보니 1980년대 최고의 위작 대상 작가는 이중섭이었다. 1982년 3월에 발족한 한국화랑협회 감정위원회가 지난 7년 동안 감정한 125점 가운데 29점이 위작이었는데, 그중 열한 점이 모두 이중섭의 위작이었던 것이다.** 1990년 9월 박수근과 이중섭은 호당 가격 1억 원에 육박하고 있었다.[96]

대중의 지지와 더불어 시장의 폭발은 전문가들을 굴복시켰다. 1990년대에 이르러 전문가 집단에 의한 이중섭 평가는 그 이전과 확연히 달라졌다. 서른아홉 명의 미술사학자 및 미술평론가에게 근대미술의 대표 작가 열 명씩 선정해줄 것을 의뢰한 1994년, 『가나아트』의 설문 결과는 다음과 같은 것이었다.

이상범 30명, 변관식 29명, 박수근 27명, 김환기 25명, 김복진 24명, 오지호 23명, 이인성 17명, **이중섭 17명**, 이쾌대 17명, 고희동 13명, 김은호 13명[97]

** "특히 이중섭의 작품을 모사한 위작이 열한 점으로 가장 많았으며 청전 이상범 다섯 점, 변관식, 오지호, 이인성 각 두 점, 도상봉, 나혜석, 김환기, 박수근, 김은호, 허건 각 한 점 그리고 생존 작가인 박고석 씨 한 점 등이다." (이용우 기자, 「작고 작가 미술품 가짜 많다」, 『동아일보』, 1989년 3월 20일)

1997년 8월 한국근대미술사학회는 가나아트 후원을 얻어 제주도 서귀 포 신라호텔 컨벤션센터에서 '이중섭 예술의 재조명'이란 주제로 제5회 전 국학술대회를 개최했는데 학회에서 한 작가의 예술 세계를 다루어야 할 만 큼 이중섭과 그 작품은 큰 존재로 부각되어 있었던 것이다.[98] 그 같은 관심 과 조명의 힘이었을까. 1998년 2월 열세 명의 미술사학자 및 미술평론가들 은 근대유화 대표 작품 열 점을 선정했고, 그 결과 이중섭은 더 많은 지지 를 획득했다.[99]

김관호 〈해질녘〉, 이인성 〈경주의 산곡에서〉: 11표

이중섭 〈흰 소〉: 8표

구본웅 〈친구의 초상〉, 김환기 〈론도〉, 오지호 〈남향집〉: 6표

이쾌대 〈군상〉, 박수근 〈나무와 두 여인〉: 5표

고희동 〈부채를 든 자화상〉, 장욱진 〈까치〉: 4표

이처럼 홍익대 박물관 소장품인 〈흰 소〉를 지목한 여덟 명의 평론가는 오광수, 유준상, 윤범모, 이경성, 이구열, 최열, 최태만, 홍선표였지만 흥미 로운 사실은, 박래경이 호암미술관 소장 〈흰 소〉를, 유홍준이 〈황소〉를, 윤 난지가 〈달과 까마귀〉를, 김현숙이 〈은지화〉를 지목함으로써 설문 응답자 열세 명 가운데 열두 명이 이중섭의 작품을 지목했다는 것이다. 그렇다. 이 중섭은 늘 이중섭일 뿐인데 연구자들이 바뀌고 있는 것이다.

연구자의 평가가 변화하는 것과 다르게 이중섭의 인기는 대중들 사이에 서 지칠 줄 모르고 있다. 2011년 5월부터 2014년 5월까지 3년 동안 네이버 지식백과 미술서비스 페이지뷰를 집계했는데 국내 이용자들이 '가장 많이

* '가장 많이 본 우리 그림 10선'에는 이중섭의 〈흰 소 1〉 이외에 김홍도의 〈씨름〉·〈서당〉·〈활 터〉, 신윤복의 〈월하정인〉·〈단오풍정〉·〈미인도〉·〈주유청강〉, 김정희의 〈세한도〉, 신사임당의 〈초충도〉 가 포함되어 있다. (권근영, 「역시 단원 혜원 디지털 미술관서도 시선 집중」, 『중앙일보』, 2014년 7월 7 일.)

본 우리 그림 10선'*에 김홍도, 신윤복, 김정희, 신사임당 그리고 이중섭을 손꼽았다. 20세기 인물은 다섯 명 가운데 이중섭뿐이다. 특히 홍익대박물관 소장품인 〈흰 소 1〉제6장 도38이 전체 순위 6위에 올랐는데 21세기에도 식을 줄 모르는 열기를 유지하고 있는 것이다.

이중섭미술관

오광협 서귀포시장은 1996년부터 서귀포시와 이중섭 사이의 인연을 기억하기 위한 노력을 시작했다. 전쟁 중 이중섭이 거주했던 장소에 기념관을 개관하고 이중섭거리를 지정했다. 그로부터 몇 해 뒤 또 하나의 결실을 맺었는데 2002년 11월 28일 서귀포시가 이중섭전시관을 개관한 것이다. 전시관은 2003년 미술관이 되었다. 하지만 건물뿐이었다. 소장품이 없는 빈 건물 전시장 벽면을 채운 건 작품이 아니라 인쇄한 복사물이었다. 그 누구도 이 텅 빈 공간을 채워주지 않았다. 목청 높이 구슬픈 만가를 불러대는 그 많은 벗들도, 그의 이름으로 상을 탄 후예들도, 또한 숱한 이익을 취한 주변인들도 외면할 뿐이었다. 소장자 가운데 작품을 기증한 인물은 2013년까지 구상과 맥타가트뿐이며 화랑을 경영하면서 이중섭 작품을 취급한 화상 가운데 그의 작품을 국공립 미술관에 기증한 이는 박명자, 이호재뿐이다.

미국공보원에 재직했던 맥타가트 원장은 1955년 1월 미도파화랑에서 열린 이중섭 작품전에서 구입한 은지화 세 점을 MoMA에 기증하였고, 그때 구입하여 간직하고 있던 또 다른 작품을 뒷날 무려 2,000만 원에 판매했는데 그때가 1976년이었다.[100] 맥타가트는 이 돈을 기금으로 삼아 장학금을 지급함으로써 젊은 학도들의 학업에 힘을 실어주었다.

이중섭과 각별한 인연으로 얽힌 구상 시인은 〈시인 구상의 가족〉, 〈서귀포 풍경 1 실향의 바다 송〉과 같은 이중섭 작품 여러 점을 소장하고 있었는데,[101] 1970년대 말 〈시인 구상의 가족〉을 1억 원에 판매하여 왜관 성베네딕도 사제 양성 기금으로 기증하였으며, 〈서귀포 풍경 1 실향의 바다 송〉 판매금도 칠곡군의 양로원 후원금으로 기탄없이 기증했다. 맥타가트와 구

상이 이렇게 함으로써 사제와 노인들이 비로소 이중섭의 따스한 영혼과 교
감할 수 있었던 것이다. 이들의 기증 행위는 성자와도 같은 그들의 성품에
서 비롯하는 것이며 탐욕과 욕망의 거울로 낙인찍힌 이중섭 위작 시비로부
터 이중섭의 영혼을 지켜주는 마지막 보루였다. 그들 이외에 이중섭 작품
을 소장하고 있는 이들, 처음 가졌을 때 공짜나 다름없던 그 작품으로 상당
한 재화를 획득한 이들, 그 누구도 타인을 위한 기증 또는 이중섭을 위하여
조금이라도 내놓은 적이 없다.

그런데 작품 거래로 이문을 남기는 화상이 그 기증 대열의 첫 사례를 만
들어낸 일은 기념할 만한 사건이었다. 그 주인공이 바로 현대화랑 박명자
대표다. 자신이 경영하는 현대화랑에서 1972년 3월 이중섭 작품전을 개최
했는데 입장료를 100원씩 받아 경비를 상회하는 이득을 얻었다. 그 입장료
수입 일부인 20만 원을 출연하여 〈부부〉*를 구입한 뒤 이를 국립현대미술
관에 기증했던 것이다.[102] 그로부터 30여 년이 지나갔다. 2003년 3월 가나
화랑 이호재 대표가 제주도 서귀포의 이중섭미술관에 유화 〈섶섬이 보이는
풍경〉**과 은지화, 소묘 모두 여덟 점을 기증했다.[103] 이중섭미술관이란 이름
을 갖고 있음에도 이중섭 작품을 단 한 점도 소장하지 못하고 있었던 터에
처음으로 이중섭다움을 갖춘 것이다. 이뿐만 아니라 이호재 대표는 이중섭
과 인연이 있는 동시대 화가 30명의 작품 52점도 함께 기증함으로써 이중
섭이 외롭지 않게 해주었다. 다음 해 현대화랑 박명자 대표도 이중섭의 작
품을 포함하여 동시대 화가 작품 54점을 기증했다.[104]

끝나지 않은 전설

이호재 대표의 기증 과정에 실무를 담당했던 최열은 그해 9월 18일 제주도
서귀포에서 발표한 「이중섭 평가와 탐색의 여백을 위하여」란 제목의 글에

* 도판 번호 제6장 34번 〈닭 3〉을 가리킨다.
** 도판 번호 제4장 04번 〈서귀포 풍경 4 나무〉를 가리킨다.

서 다음처럼 말했다.

연구자들은 이중섭을 어느 때는 과대평가를 받고 있는 작가로 손꼽다가도 또 어느 때는 최고 수준의 작가 반열에 올려놓기도 하는 변덕을 부리고 있거니와 이것은 이중섭의 문제가 아니라 연구자들의 부실함과 나태함이 낳은 문제라고 보는 것이 올바를 것이다.[105]

또한 2001년 2월 최열은 「황폐한 세기의 격정」이란 글에서 이중섭의 청년 시절 작품 세계는 분열의 구조로서 "전설을 머금은 듯 절망스럽고 허무에 가득 찬 뒤틀린 자유" 속에서 "식민지 풍경을 황폐하지만 신비롭고, 절망적이지만 기이하게 비춰냈다"고 했다. 그리고 전쟁 이후에는 '격렬한 외침'과 '불안한 이상향'이라는 두 갈래 경향을 아울러 품고서 '인류의 새로운 휴머니즘'을 추구해나갔다며 다음처럼 평가했다.

유복했던 젊은 날 환영과 신비를 추구하던 순수주의자 이중섭은 전쟁을 겪으며 세상을 바라볼 줄 아는 시대정신의 소유자로 거듭났다. 살육과 부도덕함과 가난함에 맞서는 인본주의야말로 당대 현실에서 가장 앞서야 할 인간의 가치였다. 이중섭은 세상과 가족 안에서 그 가치를 발견했고, 따라서 1950년대 〈소〉 연작은 민족사와 개인사 사이에 자리 잡은 역사와 시대의 산물이었던 것이다.[106]

그것이 시대의 산물이라고 해서 이중섭의 시대가 1950년대에서 멈추는 건 아니다. 그가 간구해 마지않던 저 "선량한 사람들을 위한 그의 대표현"[107]은 아직도 끝나지 않았다. 이중섭이 갈망해 마지않던 저 인간과 자연이 하나 되는 혼용 세계는커녕, 가장 소박하기 그지없는 인본주의 가치마저도 배반하고 있는 인류 세계가 지속되는 한 이중섭의 예술은 아주 강력한 힘으로 우리를 뒤흔들 것이다. 그러므로 전설은 아직 끝나지 않았다.

1

2

3

4

5

6

7

8

9

10

11

12 13 14 15

1956년 이중섭은 세상을 떠난 뒤에도 끊임없이 후대에 의해 호출되었다. 그의 유품전과 전시회가 열리면 언제나 관람
객이 몰렸고, 유작이 몇 점인가를 둘러싸고 여러 이견이 등장했다. 그를 다룬 책과 논문도 많이 나왔고, 제주에는 이중
섭미술관도 들어섰다. 여전히 이중섭은 뜨거운 관심의 대상이며 그의 예술은 강력한 힘으로 우리를 뒤흔든다. 세상을
떠난 지 반백년이 넘었으나 전설은 여전히 진행 중이다.

1. 1957년 3월 부산 광복동 밀크샵에서 열린 이중섭 유품전. 2. 조정자, 「이중섭의 생애와 예술」, 홍익대학 대학원 석
사학위 논문, 1971년 9월. 3~4. 1972년 현대화랑에서 열린 최초의 대규모 회고전 이중섭 작품전 광경(『동아일보』)과
작품집. 5. 1967년 9월 6일 미술협회 주최로 열린 10주기 추도식.(『공간』, 1967년 10월호) 6. 1976년 20주기 참묘.
7. 『이중섭』, 한국근대미술선 1, 한국근대미술연구소 편. 8. 1979년 4월 미도파화랑에서 열린 '이중섭 작품전-미공
개 200점' 포스터. 9. 『대향 이중섭』, 한국문학사, 1979년 4월. 10~11. 1986년 호암갤러리에서 열린 30주기 특별기
획 이중섭전 포스터와 전시장 풍경.(『중앙일보』) 12. 이중섭의 작품을 표지화로 쓴『계간미술』 제38호(1986년 여름호)
13. 2005년 5월에 삼성미술관리움에서 펴낸 『이중섭 드로잉』. 14~15. 이중섭의 작품을 표지화로 쓴『문학』 1966년
8월(〈닭 1〉), 12월(〈통영 달〉)호.

16 17 18 19

20 21 22 23

24 25

16. 1980년 7월 한국문학사에서 출간한 이중섭 서간집 『그릴 수 없는 사랑의 빛깔까지도』 17. 1973년 10월 민음사에서 초판 발행한 고은의 『이중섭, 그 예술과 생애』 18. 1981년 9월 백미사에서 출간한 이활의 『이중섭의 사랑과 예술』. 19. 1979년 8월 부산 국제화랑에서 펴낸 『미발표 이중섭 작품집』 도록. 20. 1985년 5월 동숭미술관에서 펴낸 『미공개 작품전』 도록. 21. 1999년 1월 갤러리현대에서 펴낸 『이중섭』 도록. 22. 2003년 3월 서귀포시 이중섭기념관에서 펴낸 『이중섭과 그 친구들』 도록 23. 2012년 8월 서울미술관에서 펴낸 『둥섭 르네상스로 가세』 도록. 24. 2003년 9월 18일 조선일보사와 서귀포시 주최로 열린 '2003 이중섭과 서귀포' 세미나에서 최열이 발표한 「이중섭 평가와 탐색의 여백」. 25. 2016년 6월 국립현대미술관에서 펴낸 『이중섭, 백년의 신화』 도록.

부록

주註

이중섭 주요 연보 1916-1956

이중섭의 주요 작품

이중섭에 관한 주요 문헌

이중섭과 관련한 주요 인물

찾아보기

주註

마지막날

1 「양화가 이중섭 씨 위장병으로 사망」, 『조선일보』, 1956년 9월 13일: 김영주, 「화백 이중섭의 죽음」, 『한국일보』, 1956년 9월 22일.

2 서울적십자병원은 1905년 설립한 대한적십자병원으로 1926년 현재 위치에 건물을 지어 일본적십자사 조선본부 적십자병원으로 개원했으며 해방 이후 서울적십자병원 으로 개칭하여 오늘에 이르고 있다. 주소지는 서부 반송방盤松坊의 평동平洞이었다 가 1955년 서대문구 감영동監營洞으로 통합되면서 '서대문 적십자병원'이라고 불렀 으며, 1975년 관할구역 변경으로 종로구에 편입되어 종로구 평동 164번지가 되었다.

3 김광균, 「어느 요절 화가의 유작전 유감」, 『경향신문』, 1985년 6월 8일.

4 고은, 『이중섭 그 생애와 예술』, 민음사, 1973년, 363쪽.

01 평원·평양·정주 1916—1935

1 구상, 「천진과 인품과 예술과」, 『대향 이중섭』, 한국문학사, 1979, 142쪽.

2 고은, 『이중섭 그 예술과 생애』, 민음사. 1973, 12쪽.

3 「이중섭 제국미술학교 학적부」, 제국미술학교, 1937년 3월 31일.

4 고은, 『이중섭 그 예술과 생애』, 민음사, 1973, 13～14쪽.

5 이영진, 「이중섭 연보」, 『대향 이중섭』, 한국문학사, 1979, 153쪽.

6 이경성, 「이중섭」, 『미술입문』, 문화교육출판사, 1961.

7 이경성, 「한국근대미술자료」, 『한국예술총람 자료편』, 대한민국예술원, 1965, 204쪽.

8 조정자, 「이중섭의 생애와 예술」, 홍익대학교 석사 논문, 1971.

9 고은, 『이중섭 그 예술과 생애』, 민음사, 1973, 12쪽.

10 이구열, 「이중섭 연보」, 『이중섭』, 효문사, 1976.

11 이경성, 『근대한국미술가론고』, 일지사, 1974.

12 이영진, 「이중섭 연보」, 『대향 이중섭』, 한국문학사, 1979.

13 이중섭, 『이중섭전』, 중앙일보사, 1986.

14 이중섭, 『이중섭』, 갤러리 현대, 1999.

15 이중섭, 『이중섭 드로잉』, 삼성미술관리움, 2005.

16 한국근현대미술기록연구회 편, 『제국미술학교와 조선인 유학생들』, 눈빛, 2004.

17 한국근현대미술기록연구회 편, 『제국미술학교와 조선인 유학생들』, 눈빛, 2004, 162쪽.

18 「이중섭 제국미술학교 학적부」, 제국미술학교, 1937년 3월 31일.

19 김병기, 「김화백이 본 친구 이중섭」, 『조선일보』, 2005년 8월 24일.

20 고은, 『이중섭 그 예술과 생애』, 민음사, 1973, 5쪽.

21 고은, 『이중섭 그 예술과 생애』, 민음사, 1973, 12쪽.

22 이영진, 「이중섭 연보」, 『대향 이중섭』, 한국문학사, 1979, 153쪽.

23 김병기, 「이중섭, 폭의 부조리」, 『한국의 인간상 5—문화예술가편』, 신구문화사,
 1965.

24 조정자, 「이중섭의 생애와 예술」, 홍익대학교 석사 논문, 1971, 9쪽.

25 조정자, 「이중섭의 생애와 예술」, 홍익대학교 석사 논문, 1971, 9쪽.

26 「평안무역정기총회」, 『동아일보』, 1921년 5월 3일.

27 「북금융조 임시총회」, 『동아일보』, 1921년 11월 2일; 「특별평의상 미임명」, 『동아일
 보』, 1922년 4월 26일; 「조선물산장려」, 『동아일보』, 1922년 6월 17일.

28 이종석, 「이중섭 연보」, 『이중섭 작품집』, 현대화랑, 1972, 120쪽.

29 이영진, 「이중섭 연보」, 『대향 이중섭』, 한국문학사, 1979, 153쪽.

30 김복기, 「개화의 요람 평양화단의 반세기」, 『계간미술』, 42호, 1987년 여름호, 102쪽.

31 김병기, 「내가 아는 이중섭 1」, 『중앙일보』, 1986년 6월 23일.

32 오봉빈, 「서화골동의 수장가」, 『동아일보』, 1940년 5월 1일.

33 김찬영, 「서양화의 계통 및 사명」, 『동아일보』, 1920년 7월 20~21일.

34 김찬영, 「우연한 도정에서」, 『개벽』, 1921년 2월.

35 김찬영(김유방), 「현대예술의 대안에서」, 『창조』, 1921년 1월.

36 김복기, 「개화의 요람 평양화단의 반세기」, 『계간미술』, 42호, 1987년 여름호.

37 김복기, 「개화의 요람 평양화단의 반세기」, 『계간미술』, 42호, 1987년 여름호, 99쪽.

38 최열, 「1925년의 미술」, 『한국근대미술의 역사』, 열화당, 1998.

39 김병기, 「이중섭, 폭의 부조리」, 『한국의 인간상 5—문화예술가편』, 신구문화사,
 1965, 540쪽.

40 이순자, 『일제강점기 고적조사사업 연구』, 경인문화사, 2009, 456쪽.

41 김기웅, 『조선반도의 벽화고분』, 육흥출판(도쿄), 1960; 전호태, 『고구려 고분벽화 연
 구』, 사계절, 2000.

42 목수현, 「일제하 박물관의 형성과 그 의미」, 서울대학교 석사 논문, 2000; 최석영, 『한
 국박물관의 근대적 유산』, 서경, 2001; 국성하, 『우리 박물관의 역사와 교육』, 혜안,
 2007.

43 문학수 외, 「조선 신미술 문화 창정 대평의」, 『춘추』, 1941년 6월.

44 정규, 「한국 양화의 선구자들」, 『신태양』, 1957년 4~12월.

45 이경성, 「이중섭」, 『미술입문』, 문화교육출판사, 1961, 249쪽.

46 김병기, 「이중섭, 폭輻의 부조리」, 『한국의 인간상 5—문화예술가편』, 신구문화사,

1965, 540쪽.

47 홍종인, 「오산점묘」, 『오산학교동창명록』, 오산학교, 1971.

48 이중환 지음, 이익성 옮김, 『택리지』擇里志(1751), 을유문화사, 1971, 43쪽.

49 「오산학교」, 『황성신문』, 1908년 7월 22일.

50 한규무, 『이승훈』, 역사공간, 2008, 52쪽.

51 윤경노, 『105인 사건과 신민회 연구』, 일지사, 1990.

52 김기석, 『남강 이승훈』, 한국학술정보, 2005.

53 『오산팔십년사』, 오산중고등학교, 1987, 257~278쪽.

54 「창간사」, 『성서조선』, 창간호, 1927년 7월.

55 김병기, 「이중섭, 폭輻의 부조리」, 『한국의 인간상 5―문화예술가편』, 신구문화사, 1965, 550쪽.

56 조정자, 「이중섭의 생애와 예술」, 홍익대학교 석사 논문, 1971, 9~10쪽.

57 고은, 『이중섭 그 예술과 생애』, 민음사, 1973, 33쪽.

58 김병기, 「이중섭, 폭輻의 부조리」, 『한국의 인간상 5―문화예술가편』, 신구문화사, 1965, 541쪽.

59 박찬호 지음, 안동림 옮김, 『한국가요사 1』, 미지북스, 2009, 364쪽.

60 량산생, 「정주오산학교의 회고 30년사 하」, 『동아일보』, 1934년 2월 16일; 「이광수」, 『친일인명사전』, 민족문제연구소, 2009.

61 김영주, 「화백 이중섭의 죽음―그의 생애는 고독한 비극이었다」, 『한국일보』, 1956년 9월 22일.

62 요시다 치즈코吉田千鶴子, 「도쿄미술학교의 외국인생도(후편)」, 『도쿄예술대학미술학부기요』, 제34호, 도쿄예술대학미술학부, 1999, 88쪽.

63 안혜정, 「문학수의 생애와 회화연구」, 전남대학교 석사 논문, 2006.

64 이영진, 「이중섭 연보」, 『대향 이중섭』, 한국문학사, 1979, 154쪽.

65 고은, 『이중섭 그 예술과 생애』, 민음사, 1973, 42~43쪽.

66 최열, 「문화학원의 조선인 학생」, 『인물미술사학』, 제8집, 청년사, 2012.

67 『오산팔십년사』, 오산중고등학교, 1987, 459쪽.

68 『오산팔십년사』, 오산중고등학교, 1987, 461쪽.

69 「조선이 낳은 세계적 화가」, 『동아일보』, 1930년 10월 29일.

70 이광수, 「임용련 백남순 씨 부처전 소인 인상기」, 『동아일보』, 1930년 11월 8일.

71 「임파 해농 양씨 부부전 개최」, 『동아일보』, 1930년 11월 6일; 윤범모, 「임용련」, 『한국현대미술100년』, 현암사, 1984; 윤범모, 「최고령 화가 백남순 여사의 뉴욕 화실 탐방」 1~2, 『가나아트』, 창간호 1~2호, 1988년 5~6, 7~8월.

72 김주경, 「목시회전 별견」, 『동아일보』, 1937년 6월 13~17일.

73 김병기, 「이중섭, 폭輻의 부조리」, 『한국의 인간상 5―문화예술가편』, 신구문화사,

1965, 540쪽.

74 김병기, 「이중섭, 폭輻의 부조리」, 『한국의 인간상 5—문화예술가편』, 신구문화사, 1965, 540쪽.

75 조정자, 「이중섭의 생애와 예술」, 홍익대학교 석사 논문, 1971, 9쪽.

76 이종석, 「이중섭 연보」, 『이중섭 작품집』, 현대화랑, 1972년 3월, 120쪽.

77 이영진, 「이중섭 연보」, 『대향 이중섭』, 한국문학사, 1979, 153쪽.

78 사고, 「제1회 학생 하기 브나로드 운동」, 『동아일보』, 1931년 7월 23일.

79 사고, 「제1회 조선어강습회」, 『동아일보』, 1931년 8월 8일.

80 김복기, 「개화의 요람 평양화단 반세기」, 『계간미술』, 42호, 1987년 여름호: 이종우, 「양화 초기」, 『한국의 근대미술』, 3호, 한국근대미술연구소, 1976, 32쪽.

81 정준모, 「미완의 역사를 넘어서」, 『월간미술』, 2001년 12월.

82 「본사 주최 제3회 남녀학생작품전」, 『동아일보』, 1932년 6월 21일.

83 「작품에 대한 심사개평」, 『동아일보』, 1932년 9월 21일.

84 「만자천홍의 학생전 입선작품 4백여 점」, 『동아일보』, 1932년 9월 21일.

85 김주경, 「남녀학생작품전 선후 몇 가지」 1, 『동아일보』, 1932년 9월 23일.

86 김주경, 「남녀학생작품전 선후 몇 가지」 2, 『동아일보』, 1932년 9월 25일.

87 「학생작품전 수상식」, 『동아일보』, 1930년 10월 18일.

88 야마모토 마사코, 유준상 대담, 「이젠 모두 지나가버린 얘기니까 괜찮습니다—이남덕 여사 인터뷰」, 『계간미술』, 38호, 1986년 여름호, 44쪽.

89 이영진, 「이중섭 연보」, 『대향 이중섭』, 한국문학사, 1979, 153쪽.

90 「만자천홍의 학생전 입선작품 4백여 점」, 『동아일보』, 1932년 9월 21일; 「본사 주최 제4회 남녀학생작품전 입선입상작 3백 점」, 『동아일보』, 1933년 9월 20일.

91 「본사 주최 제6회 전조선학생작품전 입선 발표」, 『동아일보』, 1935년 9월 20일.

92 조정자, 「이중섭의 생애와 예술」, 홍익대학교 석사 논문, 1971, 10쪽.

93 이토 게이치伊藤景一, 〈밤의 정물〉·〈풍경〉, 하타노 고지波田野幸治, 〈사찰〉·〈마을 풍경〉, 야마와키 쥬로山脇脇十郎, 〈인물〉(1925년에 함남 주소 야마와키 쥬로山脇十郎로 정정), 사카구치 호사쿠坂口豊作, 〈봄의 풍경〉(『제2회 조선미술전람회 도록』, 조선사진통신사, 1923).

94 「한상돈 귀향 양화전람회 본사지국 후원」, 『조선일보』, 1934년 6월 26일; 「한상돈 양화전」, 『동아일보』, 1934년 10월 23일.

95 「화백 한상돈 군 개인 양화전람」, 『조선일보』, 1935년 10월 15일.

96 『제15회 조선미술전람회 도록』, 조선총독부조선미술전람회, 1936.

97 「미술의 가을, 성대히 열릴 본사 주최 제4회 학생작품전—등급제를 입상제로 하고 우수한 작품에는 특상」, 『동아일보』, 1933년 6월 14일.

98 「작품의 반입은 완료 엄정한 심사에 착수」, 『동아일보』, 1933년 9월 16일.

99 이종우, 「축사」, 『동아일보』, 1933년 10월 16일.

100 이종석, 「이중섭 연보」, 『이중섭 작품집』, 현대화랑, 1972년 3월, 120쪽.

101 고은, 『이중섭 그 예술과 생애』, 민음사, 1973, 35쪽.

102 고은, 『이중섭 그 예술과 생애』, 민음사, 1973, 27쪽.

103 고은, 『이중섭 그 예술과 생애』, 민음사, 1973, 35~36쪽.

104 『오산팔십년사』, 오산중고등학교, 1987, 312쪽.

105 「오산고보에 대화大火」, 『동아일보』, 1934년 2월 1일.

106 「30년 역사의 오산고보, 3, 4시간 내 초토화」, 『동아일보』, 1934년 2월 2일.

107 「발화 원인 미상, 보험 만육천 원」, 『동아일보』, 1934년 2월 2일.

108 「총공사비 6만 원으로 4월에 신교사 기공」, 『동아일보』, 1934년 3월 24일.

109 『오산팔십년사』, 오산중고등학교, 1987, 312~325쪽.

110 김병기, 「이중섭, 폭輻의 부조리」, 『한국의 인간상 5—문화예술가편』, 신구문화사, 1965, 540쪽.

111 김병기, 「이중섭, 폭輻의 부조리」, 『한국의 인간상 5—문화예술가편』, 신구문화사, 1965, 540쪽.

112 야마모토 마사코·유준상 대담, 「이젠 모두 지나가버린 얘기니까 괜찮습니다—이남덕 여사 인터뷰」, 『계간미술』, 38호, 1986년 여름호, 47쪽.

113 김병기, 「이중섭, 폭輻의 부조리」, 『한국의 인간상 5—문화예술가편』, 신구문화사, 1965, 540쪽.

114 조정자, 「이중섭의 생애와 예술」, 홍익대학교 석사 논문, 1971, 9쪽.

115 고은, 『이중섭 그 예술과 생애』, 민음사, 1973, 31쪽.

116 야마모토 마사코·유준상 대담, 「이젠 모두 지나가버린 얘기니까 괜찮습니다—이남덕 여사 인터뷰」, 『계간미술』, 38호, 1986년 여름호, 47쪽.

117 「예술감藝術感과 동심童心의 소산, 1700여 점 출품」, 『동아일보』, 1934년 9월 17일.

118 「제5회 전조선 남녀학생작품전」, 『동아일보』, 1934년 8월 21일.

119 고희동, 이종우, 이상범, 이마동 씨담, 「학생작품전 심사를 마치고—도화」, 『동아일보』, 1934년 9월 21일.

120 고희동, 이종우, 이상범, 이마동 씨담, 「학생작품전 심사를 마치고—도화」, 『동아일보』, 1934년 9월 21일.

121 「경경미충耿耿微衷의 15성상星霜」, 『동아일보』, 1935년 4월 15일.

122 「제6회 전조선초등중등 남녀학생작품전」, 『동아일보』, 1935년 6월 16일.

123 「평양에도 답지」, 『동아일보』, 1935년 9월 13일.

124 「학생작품전 입상작 그 1」, 『동아일보』, 1935년 9월 21일; 「학생작품전 입상작 그 3」, 『동아일보』, 1935년 9월 24일.

125 고희동, 이종우, 이상범, 이마동 씨담, 「학생작품전 심사를 마치고—도화」, 『동아일

보』, 1934년 9월 21일.

126 배찬국, 「학생전을 보고―중등도화부를 중심으로」 상·중·하, 『동아일보』, 1934년 10월 2~4일.

127 「오산고보 28주기념 신축교사 상량식 거행」, 『동아일보』, 1935년 5월 18일.

128 「오산고보 신축기념 청소년축구대회」, 『동아일보』, 1935년 9월 18일.

129 「총연평 600여 평 오산고보교 준공」, 『동아일보』, 1935년 9월 18일.

130 김병기, 「이중섭, 폭輻의 부조리」, 『한국의 인간상 5―문화예술가편』, 신구문화사, 1965, 541쪽.

02　도쿄 · 원산 · 도쿄　1936-1943

1 김병기, 「구술자 김병기」, 『한국미술기록보존소 자료집』, 제3호, 삼성미술관 리움, 2004, 28쪽.

2 고은, 『이중섭 그 예술과 생애』, 민음사, 1973, 52쪽.

3 이종석, 「이중섭 연보」, 『이중섭 작품집』, 현대화랑, 1972년 3월, 121쪽.

4 고은, 『이중섭 그 예술과 생애』, 민음사, 1973, 42쪽.

5 이영진, 「이중섭 연보」, 『대향 이중섭』, 한국문학사, 1979, 154쪽; 이활, 「이중섭의 인생과 예술의 운명」, 『이중섭의 사랑과 예술』, 백미사, 1981, 112쪽.

6 요시다 치즈코吉田千鶴子, 「도쿄미술학교의 외국인 생도(후편)」, 『도쿄예술대학미술학부기요』, 제34호, 도쿄예술대학미술학부, 1999.

7 박정기, 「추상회화의 외길 60년―유영국 화백 인터뷰」, 『월간미술』, 1996년 10월호, 59쪽.

8 「교육체계의 정비」, 『무사시노미술대학 60년사 1929―1990』, 무사시노미술대학, 1991, 49쪽.

9 한국근현대미술기록연구회 편, 「제명 및 무기정학 처분 항의서」(1935), 『제국미술학교와 조선인 유학생들』, 눈빛, 2004, 78~79쪽.

10 「교육체계의 정비」, 『무장야미술대학 60년사 1929―1990』, 무장야미술대학, 1991, 49쪽.

11 나토리 다카시名取堯 글, 신희경 역, 「우리 학원의 추억 8―유학생들」, 『제국미술학교와 조선인 유학생들』, 눈빛, 2004, 53쪽.

12 나토리 다카시名取堯 글, 신희경 역, 「우리 학원의 추억 8―유학생들」, 『제국미술학교와 조선인 유학생들』, 눈빛, 2004, 53쪽.

13 「이중섭 제국미술학교 학적부」, 제국미술학교, 1937년 3월 31일.

14 김병기, 「이중섭, 폭輻의 부조리」, 『한국의 인간상 5―문화예술가편』, 신구문화사, 1965, 545쪽.

15 고은, 『이중섭 그 예술과 생애』, 민음사, 1973, 49쪽.

16 「이중섭 제국미술학교 학적부」, 제국미술학교, 1937년 3월 31일.

17 이활, 「홍하구 화백이 본 동경 시절」, 『이중섭의 사랑과 예술』, 백미사, 1981, 112쪽.

18 구상, 「그의 예술의 본격적 연구와 평가가 아쉽다」, 『이중섭 미공개 작품전』, 동숭미술관, 1985.

19 구상, 「그때 그 일들 230—화가 이중섭과의 상봉」, 『동아일보』, 1976년 10월 5일 (구상, 「이중섭과의 만남」, 『구상문학총서 제1권 모과 옹두리에도 사연이』, 홍성사, 2002, 323쪽 재수록).

20 「63년 전 일본서 찍은 미공개 사진 본지에 공개—24살 유학생 이중섭」, 『조선일보』, 2003년 9월 26일.

21 「63년 전 일본서 찍은 미공개 사진 본지에 공개—24살 유학생 이중섭」, 『조선일보』, 2003년 9월 26일.

22 최열, 「문화학원의 조선인 학생」, 『인물미술사학』, 제8집, 청년사, 2012.

23 김병기, 「이중섭, 폭輻의 부조리」, 『한국의 인간상 5—문화예술가편』, 신구문화사, 1965, 542쪽.

24 조정자, 「이중섭의 생애와 예술」, 홍익대학교 석사 논문, 1971.

25 이경성, 「이중섭의 예술」, 『이중섭 작품집』, 현대화랑, 1972년 3월, 97~98쪽.

26 고은, 『이중섭 그 예술과 생애』, 민음사, 1973, 42쪽.

27 고은, 『이중섭 그 예술과 생애』, 민음사, 1973, 47쪽.

28 이활, 「홍하구 화백이 본 동경 시절」, 『이중섭의 사랑과 예술』, 백미사, 1981, 111쪽.

29 최열, 「문화학원의 조선인 학생」, 『인물미술사학』, 제8집, 청년사, 2012.

30 「이중섭 제국미술학교 학적부」, 제국미술학교, 1937년 3월 31일.

31 김병기, 「이중섭, 폭輻의 부조리」, 『한국의 인간상 5—문화예술가편』, 신구문화사, 1965, 542쪽.

32 이활, 「이중섭의 인생과 예술의 운명」, 『이중섭의 사랑과 예술』, 백미사, 1981, 113쪽.

33 「신시대양화전」, 『소화기미술전람회 출품목록 전전편』, 도쿄문화재연구소, 2006, 802~806쪽.

34 김병기, 「구술자 김병기」, 『한국미술기록보존소 자료집』, 제3호, 삼성미술관 리움, 2004, 45쪽.

35 고은, 『이중섭 그 예술과 생애』, 민음사, 1973, 47쪽.

36 정점식, 「예술의 독학적 경험주의」, 『정점식 화가의 수적』, 대전시립미술관, 2006, 14쪽.

37 가와키타 미치아키河北倫明, 『근대일본미술사전』, 강담사, 1989.

38 야마모토 마사코·유준상 대담, 「이젠 모두 지나가버린 얘기니까 괜찮습니다—이남덕 여사 인터뷰」, 『계간미술』, 38호, 1986년 여름호, 45쪽.

39 박정기, 「추상회화의 외길 60년—유영국 화백 인터뷰」, 『월간미술』, 1996년 10월호,

59쪽.

40 김병기, 「구술자 김병기」, 『한국미술기록보존소 자료집』, 제3호, 삼성미술관 리움, 2004, 41쪽.

41 최열, 「문화학원의 조선인 학생」, 『인물미술사학』, 제8집, 청년사, 2012. 홍준명은 이 영진의 「이중섭 연보」(『대향 이중섭』, 한국문학사, 1979, 154쪽)에, 홍여경이란 이름은 고은의 『이중섭 그 예술과 생애』(민음사, 1973, 43쪽)에, 홍하구란 이름은 이활의 「이중섭의 인생과 예술의 운명」(『이중섭의 사랑과 예술』, 백미사, 1981, 111쪽)에 등장한다.

42 최열, 「문화학원의 조선인 학생」, 『인물미술사학』, 제8집, 청년사, 2013.

43 김영주, 「화백 이중섭의 죽음—그의 생애는 고독한 비극이었다」, 『한국일보』, 1956년 9월 22일.

44 김영주, 「내가 아는 이중섭 3」, 『중앙일보』, 1986년 7월 5일.

45 이활, 「이중섭의 인생과 예술의 운명」, 『이중섭의 사랑과 예술』, 백미사, 1981, 114쪽.

46 야마모토 마사코·유준상 대담, 「이젠 모두 지나가버린 얘기니까 괜찮습니다—이남덕 여사 인터뷰」, 『계간미술』, 38호, 1986년 여름호.

47 야마모토 마사코·유준상 대담, 「이젠 모두 지나가버린 얘기니까 괜찮습니다—이남덕 여사 인터뷰」, 『계간미술』, 38호, 1986년 여름호.

48 전은자, 「이중섭의 서귀포 시대 연구」, 『탐라문화』, 제39호, 제주대학교 탐라문화연구소, 2011년 8월, 304쪽.

49 김병기, 「이중섭, 폭輻의 부조리」, 『한국의 인간상 5—문화예술가편』, 신구문화사, 1965, 542쪽.

50 김병기, 「구술자 김병기」, 『한국미술기록보존소 자료집』, 제3호, 삼성미술관 리움, 2004, 43쪽.

51 야마모토 마사코·유준상 대담, 「이젠 모두 지나가버린 얘기니까 괜찮습니다—이남덕 여사 인터뷰」, 『계간미술』, 38호, 1986년 여름호.

52 J. L. 페리에 편저, 김정화 번역, 『20세기 미술의 모험』 개정증보판, API, 1993, 548~549쪽.

53 김병기, 「내가 아는 이중섭 1」, 『중앙일보』, 1986년 6월 23일.

54 김병기, 「구술자 김병기」, 『한국미술기록보존소 자료집』, 제3호, 삼성미술관 리움, 2004, 43쪽.

55 전은자, 「이중섭의 서귀포 시대 연구」, 『탐라문화』, 제39호, 제주대학교 탐라문화연구소, 2011년 8월, 304쪽.

56 정규, 「한국 양화의 선구자들 7」, 『신태양』, 1957년 10월, 171쪽(정규, 「한국 양화의 선구자들 1-8」, 1957년 4~12월).

57 정규, 「한국 양화의 선구자들 7」, 『신태양』, 1957년 10월, 171쪽.

58 야마모토 마사코·유준상 대담,「이젠 모두 지나가버린 얘기니까 괜찮습니다―이남덕 여사 인터뷰」,『계간미술』, 38호, 1986년 여름호, 46쪽.

59 이영진,「이중섭 연보」,『대향 이중섭』, 한국문학사, 1979, 154쪽.

60 이영진,「이중섭 연보」,『대향 이중섭』, 한국문학사, 1979, 154쪽.

61 야마모토 마사코·유준상 대담,「이젠 모두 지나가버린 얘기니까 괜찮습니다―이남덕 여사 인터뷰」,『계간미술』, 38호, 1986년 여름호, 47쪽.

62 야마모토 마사코·유준상 대담,「이젠 모두 지나가버린 얘기니까 괜찮습니다―이남덕 여사 인터뷰」,『계간미술』, 38호, 1986년 여름호, 44쪽.

63 이경성,「이중섭의 예술」,『이중섭 작품집』, 현대화랑, 1972년 3월, 98쪽.

64 다키구치 슈조瀧口修造,『アトリエ(아뜰리에)』, 1938년 7월(김영나,『20세기의 한국미술』, 예경, 1998, 94쪽 재인용); 하야시 다츠오林達郎,「자유미술전」,『美之國』, 1938년 7월; 하세가와 사부로長谷川三郎,「제2회 자유미술전입선작품평」,『美之國』, 1938년 7월.

65 이경성,「이중섭」,『미술입문』, 문화교육출판사, 1961, 241쪽.

66 김병기 구술, 윤범모 정리,「1930년대 도쿄유학생과 아방가르드―재미작가 김병기 증언」,『가나아트』, 38호, 1994년 7~8월.

67 김병기,「이중섭, 폭輻의 부조리」,『한국의 인간상 5―문화예술가편』, 신구문화사, 1965, 542쪽.

68 고은,『이중섭 그 예술과 생애』, 민음사, 1973, 31쪽.

69 김병기,「구술자 김병기」,『한국미술기록보존소 자료집』, 제3호, 삼성미술관 리움, 2004, 43쪽.

70 문학수,「동일冬日에 제題하야」,『여성』, 1939년 12월.

71 지상좌담―고희동, 이상범, 이여성, 고유섭, 길진섭, 심형구, 이쾌대, 김용준, 문학수, 최재덕,「조선신미술문화 창정創定 대평의」,『춘추』, 1941년 6월.

72 지상좌담―고희동, 이상범, 이여성, 고유섭, 길진섭, 심형구, 이쾌대, 김용준, 문학수, 최재덕,「조선신미술문화 창정創定 대평의」,『춘추』, 1941년 6월.

73 야마모토 마사코·유준상 대담,「이젠 모두 지나가버린 얘기니까 괜찮습니다―이남덕 여사 인터뷰」,『계간미술』, 38호, 1986년 여름호.

74 이활,「홍하구 화백이 본 동경 시절」,『이중섭의 사랑과 예술』, 백미사, 1981, 118~128쪽.

75 야마모토 마사코·유준상 대담,「이젠 모두 지나가버린 얘기니까 괜찮습니다―이남덕 여사 인터뷰」,『계간미술』, 38호, 1986년 여름호, 44쪽.

76 가야마 미쓰로香山光郎(*이광수),「지원병 훈련소를 보고」 1-5,『매일신보』, 1940년 3월 2~6일.

77 「분카학원 약사」,『한국미술기록보존소 자료집』, 제3호, 삼성미술관 리움, 2004, 72쪽.

78 하야시 다츠오林達郎, 「자유미술전」, 『美之國』, 1938년 7월.

79 진환, 「미술평론 (하) 젊은 에스프리」, 『조선일보』, 1940년 6월 21일.

80 길진섭, 「미술시평」, 『문장』, 1940년 11월.

81 김환기, 「구하던 일 년」, 『문장』, 1940년 12월.

82 구상, 「그때 그 일들 230―화가 이중섭과의 상봉」, 『동아일보』, 1976년 10월 5일
 (구상, 「이중섭과의 만남」, 『구상문학총서 제1권 모과 옹두리에도 사연이』, 홍성사,
 2002, 323쪽 재수록).

83 구상, 「그때 그일들230―화가 이중섭과의 상봉」, 『동아일보』, 1976년 10월 5일(구상,
 「이중섭과의 만남」, 『구상문학총서 제1권 모과 옹두리에도 사연이』, 홍성사, 2002,
 323~324쪽 재수록).

84 김영주, 「이중섭과 박수근」, 『뿌리 깊은 나무』, 1976년 3월.

85 김병기, 「이중섭, 폭幅의 부조리」, 『한국의 인간상 5―문화예술가편』, 신구문화사,
 1965, 543쪽.

86 고은, 『이중섭 그 예술과 생애』, 민음사, 1973, 66쪽.

87 고은, 『이중섭 그 예술과 생애』, 민음사, 1973, 256쪽.

88 김환기, 「구하던 일 년」, 『문장』, 1940년 12월.

89 윤범모, 「신미술가협회」, 『한국현대미술 100년』, 현암사, 1984, 228쪽.

90 윤범모, 「신미술가협회 연구」, 『한국근대미술사학』, 제5집, 청년사, 1997, 85쪽, 각주
 5번.

91 엽서, 「조선신미술가협회 창립」, 1941년 3월(이쾌대, 『이쾌대』, 열화당, 1995, 78쪽).

92 정현웅, 「신미술가협회전」, 『조광』, 1943년 6월(정현웅, 『정현웅 전집』, 청년사,
 2011, 166쪽).

93 정현웅, 「신미술가협회전」, 『조광』, 1943년 6월; 정현웅, 「제6회 재동경미술협회전
 인상」, 『조광』, 1943년 9월(정현웅, 『정현웅 전집』, 청년사, 2011, 167~173쪽).

94 윤희순, 「신미술가협회전」, 『국민문학』, 1943년 6월.

95 다구치 노부유키田口信行, 「제5회 미술창작가협회전의 회화」, 『美之國』, 1941년 5월.

96 이마이 한자부로今井繁三郎, 「차세대 양화가군 2」, 『美之國』, 1941년 4월(김영나, 『20
 세기의 한국미술』, 예경, 1998, 93~94쪽).

97 『소화기미술전람회 출품 목록 전전편』, 도쿄문화재연구소, 2006.

98 이중섭, 「야마모토 마사코山本方子에게 보내는 엽서」, 1943년 1월 13일.

99 「회원주소록」, 『제7회 미술창작가협회 전람회 목록』, 1943년 3월(「제7회전 리플렛 자
 료」, 『유영국저널』, 제2집, 유영국미술문화재단, 2005, 110쪽 재수록).

100 『제3회전 목록―신미술가협회』, 신미술가협회, 1943년 5월.

101 길진섭, 「제3회 신미술가협회전을 보고」, 『춘추』, 1943년 6월.

102 이중섭, 『대향 이중섭』, 한국문학사, 1979.

103 이쾌대, 『이쾌대』, 열화당, 1995, 81쪽.

104 『이중섭 드로잉』, 삼성미술관 리움, 2005, 54~56쪽.

105 이중섭, 『대향 이중섭』, 한국문학사, 1979, 도판 번호 18번.

106 진환, 「미술평론 (하) 젊은 에스프리」, 『조선일보』, 1940년 6월 21일.

107 김환기, 「구하던 일 년」, 『문장』, 1940년 12월.

108 하야시 다츠오林達郎, 「자유미술전」, 『美之國』, 1938년 7월; 다키구치 슈조瀧口修造, 『アトリエ(아뜰리에)』, 1938년 7월; 하세가와 사부로長谷川三郎, 「제2회 자유미술전 입선 작품평」, 『美之國』, 1938년 7월.

109 혜초, 「왕오천축국전」往五天竺國傳.

110 일연, 「연오랑세오녀」, 『삼국유사』.

111 김부식, 「동명성왕」, 『삼국사기』.

112 이규보, 「동명왕편」, 『동국이상국집』.

113 「새」, 『한국문화상징사전 1』, 두산동아, 1992.

114 이규보, 「동명왕편」, 『동국이상국집』

115 「물고기」, 『한국문화상징사전 1』, 두산동아, 1992.

116 「잉어」, 『한국문화상징사전 1』, 두산동아, 1992, 510쪽.

117 이경성, 「이중섭, 그의 생애와 예술의 면모」, 『공간』, 1967년 10월, 79쪽.

118 이중섭, 『대향 이중섭』, 한국문학사, 1979.

119 조정자, 「이중섭의 생애와 예술」, 홍익대학교 석사 논문, 1971, 42쪽.

120 「분카학원 약사」, 『한국미술기록보존소 자료집』, 제3호, 삼성미술관 리움, 2004, 73쪽.

03 원산·서울·원산 1943—1950

1 사진, 「제6회 재동경미술협회전 개막식 참석자」 1·2, 『이쾌대』, 열화당, 1995, 80쪽.

2 사진, 〈월북작가들과 회우들의 야유회에서〉, 『계간미술』, 제35호, 1985년 가을, 68쪽.

3 류교열, 「부관연락선과 도항증명서 제도」, 『부관연락선과 부산』, 논형, 2007, 106쪽.

4 고은, 『이중섭 그 예술과 생애』, 민음사, 1973, 70쪽.

5 고은, 『이중섭 그 예술과 생애』, 민음사, 1973, 78쪽.

6 고은, 『이중섭 그 예술과 생애』, 민음사, 1973, 71쪽.

7 고은, 『이중섭 그 예술과 생애』, 민음사, 1973, 57쪽.

8 고은, 『이중섭 그 예술과 생애』, 민음사, 1973, 23~25쪽.

9 야마모토 마사코·유준상 대담, 「이젠 모두 지나가버린 얘기니까 괜찮습니다—이남 덕 여사 인터뷰」, 『계간미술』, 38호, 1986년 여름호, 45쪽.

10 고은, 『이중섭 그 예술과 생애』, 민음사, 1973, 71쪽.

11 지상좌담—고희동, 이상범, 이여성, 고유섭, 길진섭, 심형구, 이쾌대, 김용준, 문학수,

최재덕, 「조선신미술문화 창정創定 대평의」, 『춘추』, 1941년 6월.

12 지상좌담—고희동, 이상범, 이여성, 고유섭, 길진섭, 심형구, 이쾌대, 김용준, 문학수,
 최재덕, 「조선신미술문화 창정創定 대평의」, 『춘추』, 1941년 6월.

13 지상좌담—고희동, 이상범, 이여성, 고유섭, 길진섭, 심형구, 이쾌대, 김용준, 문학수,
 최재덕, 「조선신미술문화 창정創定 대평의」, 『춘추』, 1941년 6월.

14 고유섭, 「조선 고대미술의 특색과 그 전승 문제」, 『춘추』, 1941년 7월(『우현 고유섭
 전집 1 조선미술사 상 총론편』, 열화당, 2007 재수록).

15 이여성, 「고구려 고분벽화 이야기」, 『춘추』, 1941년 11월.

16 문학수, 「봄의 상야—미술의 방향에 관하여」, 『매일신보』, 1942년 4월 16~17일.

17 「최재덕 화백 개인전」, 『매일신보』, 1944년 10월 28일.

18 조병덕, 「월북인가, 납북인가」, 『계간미술』, 35호, 1985년 가을호, 68쪽.

19 야마모토 마사코·유준상 대담, 「이젠 모두 지나가버린 얘기니까 괜찮습니다—이남
 덕 여사 인터뷰」, 『계간미술』, 38호, 1986년 여름호. 43쪽.

20 야마모토 마사코·유준상 대담, 「이젠 모두 지나가버린 얘기니까 괜찮습니다—이남
 덕 여사 인터뷰」, 『계간미술』, 38호, 1986년 여름호. 43쪽.

21 야마모토 마사코·유준상 대담, 「이젠 모두 지나가버린 얘기니까 괜찮습니다—이남
 덕 여사 인터뷰」, 『계간미술』, 38호, 1986년 여름호. 43쪽.

22 이활, 「이중섭 연보」, 『이중섭의 사랑과 예술』, 백미사, 1981, 274쪽.

23 야마모토 마사코·유준상 대담, 「이젠 모두 지나가버린 얘기니까 괜찮습니다—이남덕
 여사 인터뷰」, 『계간미술』, 38호, 1986년 여름호. 43쪽.

24 양명문, 『무엇이든 사랑할 만하며』, 샘터, 1988, 159쪽.

25 고은, 『이중섭 그 예술과 생애』, 민음사, 1973, 81쪽.

26 양명문, 『무엇이든 사랑할 만하며』, 샘터, 1988, 159쪽.

27 양명문, 『무엇이든 사랑할 만하며』, 샘터, 1988, 159~160쪽.

28 고은, 『이중섭 그 예술과 생애』, 민음사, 1973, 58쪽.

29 야마모토 마사코·유준상 대담, 「이젠 모두 지나가버린 얘기니까 괜찮습니다—이남
 덕 여사 인터뷰」, 『계간미술』, 38호, 1986년 여름호. 44쪽.

30 야마모토 마사코·유준상 대담, 「이젠 모두 지나가버린 얘기니까 괜찮습니다—이남
 덕 여사 인터뷰」, 『계간미술』, 38호, 1986년 여름호. 43쪽.

31 김영주, 「내가 아는 이중섭 3」, 『중앙일보』, 1986년 7월 5일.

32 김광림, 「나의 이중섭 체험」, 『이중섭의 사랑과 예술』, 백미사, 1981, 22쪽.

33 야마모토 마사코·유준상 대담, 「이젠 모두 지나가버린 얘기니까 괜찮습니다—이남
 덕 여사 인터뷰」, 『계간미술』, 38호, 1986년 여름호. 48쪽. 원산과 서울 간 운행이 중
 단되었던 경원선 재개일이 11월 3일이었음을 생각할 때 이중섭의 경성행은 그 이후
 일 것이다. 해방기념전람회가 열리던 중 덕수궁 미술관 계단에서 촬영한 기념사진

(『계간미술』44호, 1987년 겨울호. 44쪽 도판.)에 이중섭으로 추정되는 인물이 있지만 불분명하다.

34 최열, 『한국현대미술운동사』, 돌베개, 1991, 90쪽; 최열, 『한국현대미술의 역사』, 열화당, 2006, 81쪽.

35 브루스 커밍스, 『한국전쟁의 기원』하, 청사, 1986, 264쪽.

36 송남헌, 『해방3년사』1, 까치, 1985; 김용복, 「해방 직후 북한 인민위원회의 조직과 활동」, 『해방전후사의 인식』5, 한길사, 1989.

37 김영주, 「민족미술 논쟁과 평론활동」, 『계간미술』, 44호, 1987년 겨울호, 51쪽.

38 이경성, 「내가 아는 이중섭 2」, 『중앙일보』, 1986년 6월 28일.

39 고은, 『이중섭 그 예술과 생애』, 민음사, 1973, 85쪽.

40 최열, 『한국현대미술의 역사』, 열화당, 2006, 87쪽.

41 고은, 『이중섭 그 예술과 생애』, 민음사, 1973, 85쪽.

42 김광업, 『운여 김광업의 문자반야』, 예술의전당, 2003.

43 양명문, 『무엇이든 사랑할 만하며』, 샘터, 1988, 160쪽.

44 「문화」, 『자유신문』, 1946년 1월 26일.

45 이경성, 「내가 아는 이중섭 2」, 『중앙일보』, 1986년 6월 28일.

46 이경성, 「이중섭」, 『미술입문』, 문화교육출판사, 1961, 241쪽.

47 이경성, 「내가 아는 이중섭 2」, 『중앙일보』, 1986년 6월 28일.

48 이경성, 『어느 미술관장의 회상』, 시공사, 1998, 40쪽.

49 송남헌, 『해방3년사』1, 까치, 1985, 114쪽.

50 고은, 『이중섭 그 예술과 생애』, 민음사, 1973, 86쪽.

51 야마모토 마사코·유준상 대담, 「이젠 모두 지나가버린 얘기니까 괜찮습니다—이남덕 여사 인터뷰」, 『계간미술』, 38호, 1986년 여름호, 48쪽.

52 이강수, 『반민특위연구』, 나남출판, 2003, 60쪽.

53 구상, 「이중섭의 인간, 예술」, 『한국문학』, 1976년 9월, 330쪽(구상, 「이중섭의 인품과 예술과」, 『대향 이중섭』, 한국문학사, 1979; 구상, 「이중섭의 인품과 예술—이중섭 20주기에 즈음하여」, 『구상문학총서 제1권 모과 옹두리에도 사연이』, 홍성사, 2002 재수록.)

54 야마모토 마사코·유준상 대담, 「이젠 모두 지나가버린 얘기니까 괜찮습니다—이남덕 여사 인터뷰」, 『계간미술』, 38호, 1986년 여름호, 48쪽.

55 이강수, 『반민특위연구』, 나남출판, 2003, 62쪽.

56 이강수, 『반민특위연구』, 나남출판, 2003, 58쪽.

57 『북한관계자료집』11, 국사편찬위원회, 1991, 577쪽.

58 『북한관계자료집』1, 국사편찬위원회, 1982, 234쪽.

59 『조선전사』24, 평양, 1979~1982, 388쪽.

60 「북조선예술총연 결성」, 『현대일보』, 1946년 4월 14일.

61 구상, 「시집 응향 필화사건」, 『구상문학총서 제1권 모과 옹두리에도 사연이』, 홍성사, 2002, 277쪽.

62 「북조선민주주의업적보」, 『건국』, 1946년 7월 16일.

63 박성환, 「해방 직후 이북 미술계의 삽화」, 『계간미술』, 44호, 1987년 겨울호.

64 「북조선민주주의업적보」, 『건국』, 1946년 7월 16일.

65 고은, 『이중섭 그 예술과 생애』, 민음사, 1973, 93쪽.

66 고은, 『이중섭 그 예술과 생애』, 민음사, 1973, 93~94쪽.

67 김광림, 「불사르지 못한 그림―이중섭 평전초」, 『이중섭』, 중앙일보사, 1986년 6월.

68 김영주, 「이중섭과 박수근」, 『뿌리 깊은 나무』, 1976년 3월, 96쪽.

69 김영주, 「이중섭과 박수근」, 『뿌리 깊은 나무』, 1976년 3월, 96쪽.

70 김영주, 「이중섭과 박수근」, 『뿌리 깊은 나무』, 1976년 3월, 96쪽.

71 김영주, 「이중섭과 박수근」, 『뿌리 깊은 나무』, 1976년 3월, 97쪽.

72 김영주, 「이중섭과 박수근」, 『뿌리 깊은 나무』, 1976년 3월, 98쪽.

73 김영주, 「이중섭과 박수근」, 『뿌리 깊은 나무』, 1976년 3월, 97쪽.

74 김영주, 「이중섭과 박수근」, 『뿌리 깊은 나무』, 1976년 3월, 97쪽.

75 김영주, 「이중섭과 박수근」, 『뿌리 깊은 나무』, 1976년 3월, 98쪽.

76 김영주, 「내가 아는 이중섭 3」, 『중앙일보』, 1986년 7월 5일.

77 김용복, 「해방 직후 북한 인민위원회의 조직과 활동」, 『해방전후사의 인식』 5, 한길사, 1989, 231쪽.

78 최열, 『박수근 평전―시대공감』, 마로니에북스, 2011, 101쪽.

79 한묵, 「벌거숭이 자연인을 묶어놓은 은지화 사건」, 『계간미술』, 39호, 1986년 가을호, 107쪽.

80 이구열, 「이중섭 연보」, 『이중섭』, 효문사, 1976; 「이중섭 연보」, 『이중섭전』, 중앙일보사, 1986.

81 구상, 「향우鄕友 중섭 이야기」, 「야수파의 귀재는 사라지다」, 『주간희망』, 1956년 10월 19일, 39쪽.

82 구상, 「이중섭의 인간, 예술」, 『한국문학』, 1976년 9월, 330쪽(구상, 「이중섭의 인품과 예술과」, 『대향 이중섭』, 한국문학사, 1979; 구상, 「이중섭의 인품과 예술―이중섭 20주기에 즈음하여」, 『구상문학총서 제1권 모과 옹두리에도 사연이』, 홍성사, 2002 재수록).

83 고은, 『이중섭 그 예술과 생애』, 민음사, 1973, 87쪽.

84 구상, 「그때 그 일들 231―천진난만한 이중섭」, 『동아일보』, 1976년 10월 6일(구상, 「이중섭과의 만남」, 『구상문학총서 제1권 모과 옹두리에도 사연이』, 홍성사, 2002, 324쪽 재수록).

85 김영주, 「내가 아는 이중섭 3」, 『중앙일보』, 1986년 7월 5일.

86 김영주, 「내가 아는 이중섭 3」, 『중앙일보』, 1986년 7월 5일.

87 고은, 『이중섭 그 예술과 생애』, 민음사, 1973, 88~90쪽.

88 고은, 『이중섭 그 예술과 생애』, 민음사, 1973, 90쪽.

89 이활, 「이중섭의 인생과 예술의 운명」, 『이중섭의 사랑과 예술』, 백미사, 1981, 173쪽.

90 이활, 「이중섭의 인생과 예술의 운명」, 『이중섭의 사랑과 예술』, 백미사, 1981, 173쪽.

91 이활, 「이중섭의 인생과 예술의 운명」, 『이중섭의 사랑과 예술』, 백미사, 1981, 178쪽.

92 김영환, 「창작의 산실 서양화가 김영환 씨」, 『매일경제신문』, 1990년 9월 16일.

93 김광림, 「나의 이중섭 체험」, 『이중섭의 사랑과 예술』, 백미사, 1981, 22쪽.

94 김광림, 「나의 이중섭 체험」, 『이중섭의 사랑과 예술』, 백미사, 1981, 23쪽.

95 김영주, 「화백 이중섭의 죽음—그의 생애는 고독한 비극이었다」, 『한국일보』, 1956년 9월 22일.

96 이활, 「이중섭의 인생과 예술의 운명」, 『이중섭의 사랑과 예술』, 백미사, 1981, 181쪽.

97 이활, 「이중섭의 인생과 예술의 운명」, 『이중섭의 사랑과 예술』, 백미사, 1981, 182쪽.

98 이활, 「이중섭의 인생과 예술의 운명」, 『이중섭의 사랑과 예술』, 백미사, 1981, 182쪽.

99 이활, 「이중섭의 인생과 예술의 운명」, 『이중섭의 사랑과 예술』, 백미사, 1981, 182쪽.

100 이활, 「이중섭의 인생과 예술의 운명」, 『이중섭의 사랑과 예술』, 백미사, 1981.

101 이활, 「이중섭의 인생과 예술의 운명」, 『이중섭의 사랑과 예술』, 백미사, 1981, 181쪽.

102 야마모토 마사코·유준상 대담, 「이젠 모두 지나가버린 애기니까 괜찮습니다—이남덕 여사 인터뷰」, 『계간미술』, 38호, 1986년 여름호, 48쪽.

103 구상, 「시집 응향 필화사건」, 『구상문학총서 제1권 모과 옹두리에도 사연이』, 홍성사, 2002, 276쪽.

104 「시집 응향에 관한 북조선예술총동맹 중앙상임위원회 결정서」, 『문화전선』, 제3집, 북조선문학예술총동맹, 1947년 2월(오태호, 「해방기 남북한 문단과 응향 결정서」, 『해방기 북한문학예술의 형성과 전개』, 역락, 2012, 141~143쪽 재수록).

105 「시집 응향에 관한 북조선예술총동맹 중앙상임위원회 결정서」, 『문화전선』, 제3집, 북조선문학예술총동맹, 1947년 2월(오태호, 「해방기 남북한 문단과 응향 결정서」, 『해방기 북한문학예술의 형성과 전개』, 역락, 2012, 141~143쪽 재수록).

106 「시집 응향에 관한 북조선예술총동맹 중앙상임위원회 결정서」, 『문화전선』, 제3집, 북조선문학예술총동맹, 1947년 2월(오태호, 「해방기 남북한 문단과 응향 결정서」, 『해방기 북한문학예술의 형성과 전개』, 역락, 2012, 141~143쪽 재수록).

107 구상, 「시집 응향 필화사건」, 『구상문학총서 제1권 모과 옹두리에도 사연이』, 홍성사, 2002, 281쪽.

108 구상, 「시집 응향 필화사건 전말기」, 「시집 응향 필화사건」, 『구상문학총서 제1권 모과 옹두리에도 사연이』, 홍성사, 2002.

109 심원섭, 「지옥도와 절대 영원의 사이―1950년대 구상의 시와 삶의 편력」, 『1950년대 남북한 시인 연구』, 국학자료원, 1996, 168쪽.

110 『조선전사』 24, 평양, 1979~1982, 389쪽.

111 심원섭, 「지옥도와 절대 영원의 사이―1950년대 구상의 시와 삶의 편력」, 『1950년대 남북한 시인 연구』, 국학자료원, 1996, 168쪽.

112 구상, 「이중섭의 인간, 예술」, 『한국문학』, 1976년 9월, 330쪽(구상, 「이중섭의 인품과 예술과」, 『대향 이중섭』, 한국문학사, 1979; 구상, 「이중섭의 인품과 예술―이중섭 20주기에 즈음하여」, 『구상문학총서 제1권 모과 옹두리에도 사연이』, 홍성사, 2002 재수록).

113 야마모토 마사코·유준상 대담, 「이젠 모두 지나가버린 얘기니까 괜찮습니다―이남덕 여사 인터뷰」, 『계간미술』, 38호, 1986년 여름호, 48쪽.

114 야마모토 마사코·유준상 대담, 「이젠 모두 지나가버린 얘기니까 괜찮습니다―이남덕 여사 인터뷰」, 『계간미술』, 38호, 1986년 여름호, 48쪽.

115 야마모토 마사코·유준상 대담, 「이젠 모두 지나가버린 얘기니까 괜찮습니다―이남덕 여사 인터뷰」, 『계간미술』, 38호, 1986년 여름호, 48쪽.

116 오장환, 『나 사는 곳』, 헌문사獻文社, 1947.

117 이수형, 「회화예술에 있어서의 대중성 문제」, 『신천지』, 1949년 3월.

118 최은석, 「배격해야 할 싸론주의」, 『문화일보』, 1947년 4월 20일.

119 최열, 「1946년의 미술」, 『한국현대미술의 역사』, 열화당, 2006, 124쪽.

120 오장환, 『성벽城壁』, 풍림사, 1937(1947년 어문각에서 재판).

121 오장환, 『헌사獻詞』, 남만서방, 1939.

122 오장환, 『병든 서울』, 정음사, 1946.

123 오장환, 『성벽』, 어문각, 1947.

124 오장환, 「전설」, 『성벽』, 풍림사, 1937.

125 김광림, 「나의 이중섭 체험」, 『여원』, 1977년 9월(『이중섭의 사랑과 예술』, 백미사, 1981, 24쪽 재인용).

126 오장환, 「성묘하러 가는 길」, 『동아일보』, 1946년 11월 19일(오장환, 『나 사는 곳』, 헌문사, 1947).

127 오장환, 「붉은 산」, 『건설』, 1945년 12월 22일(오장환, 『나 사는 곳』, 헌문사, 1947).

128 김학동, 『오장환 연구』, 시문학사, 1990, 173쪽.

129 김광균, 「30년대의 화가와 시인들」, 『계간미술』, 23호, 1983년 가을호, 92쪽.

130 서정주, 『화사집』, 남만서고, 1941.

131 오장환, 「새 출발을 맞이하여 미술계에 제언함」, 『문예신보』, 1945년 11월.

132 오장환, 「조형미전 소감」, 『중외신보』, 1946년 5월 26일.

133 오장환, 「새 인간의 탄생」, 『백제』, 1947년 2월.

134 이영진, 「이중섭 연보」, 『대향 이중섭』, 한국문학사, 1979년 4월, 155쪽.

135 야마모토 마사코·유준상 대담, 「이젠 모두 지나가버린 얘기니까 괜찮습니다—이남덕 여사 인터뷰」, 『계간미술』, 38호, 1986년 여름호, 48쪽.

136 한묵, 「작가 녹취: 한묵」, 『근대미술연구 2004』, 국립현대미술관, 2004, 183쪽.

137 한묵, 「내가 아는 이중섭」, 『중앙일보』, 1986년 7월 19일.

138 한묵, 「벌거숭이 자연인을 묶어놓은 은지화 사건」, 『계간미술』, 39호, 1986년 가을호, 108쪽.

139 고은, 『이중섭 그 예술과 생애』, 민음사, 1973, 93~94쪽; 김광림, 「불사르지 못한 그림—이중섭 평전초」, 『이중섭』, 중앙일보사, 1986년 6월.

140 고은, 『이중섭 그 예술과 생애』, 민음사, 1973, 99~101쪽.

141 『조선전사』 24(평양), 1979~1982, 421쪽.

142 고은, 『이중섭 그 예술과 생애』, 민음사, 1973, 100쪽.

143 이경성, 「한국근대미술자료」, 『한국예술총람 자료편』, 대한민국예술원, 1965, 222쪽; 최열, 「해방공간의 미술연표」, 『계간미술』, 44호, 1987년 겨울호, 69쪽.

144 「미술문화협회전」, 『자유신문』, 1948년 4월 6일.

145 백영수, 「조선미술전」, 『검은 딸기의 겨울』, 전예원, 1983, 74쪽.

146 최열, 「1947년의 미술」, 「1948년의 미술」, 『한국현대미술의 역사』, 열화당, 2006, 166~167쪽, 176쪽, 200~202쪽.

147 이호철, 『문단골 사람들』, 프리미엄북스, 1997, 93~94쪽.

148 한묵, 「벌거숭이 자연인을 묶어놓은 은지화 사건」, 『계간미술』, 39호, 1986년 가을호, 107~108쪽.

149 한묵, 「작가 녹취: 한묵」, 『근대미술연구 2004』, 국립현대미술관, 2004, 184쪽.

150 양명문, 『무엇이든 사랑할 만하며』, 샘터, 1988, 160~161쪽.

151 양명문, 『무엇이든 사랑할 만하며』, 샘터, 1988, 160쪽.

152 야마모토 마사코·유준상 대담, 「이젠 모두 지나가버린 얘기니까 괜찮습니다—이남덕 여사 인터뷰」, 『계간미술』, 38호, 1986년 여름호, 48쪽.

153 야마모토 마사코·유준상 대담, 「이젠 모두 지나가버린 얘기니까 괜찮습니다—이남덕 여사 인터뷰」, 『계간미술』, 38호, 1986년 여름호, 47쪽.

154 김영주, 「화백 이중섭의 죽음—그의 생애는 고독한 비극이었다」, 『한국일보』, 1956년 9월 22일.

155 김영주, 「화백 이중섭의 죽음—그의 생애는 고독한 비극이었다」, 『한국일보』, 1956년 9월 22일.

156 김광림, 「나의 이중섭 체험」, 『여원』, 1977년 9월(이활, 『이중섭의 사랑과 예술』, 백미사, 1981, 24쪽 재수록).

157 김광림, 「나의 이중섭 체험」, 『여원』, 1977년 9월(이활, 『이중섭의 사랑과 예술』, 백미

사, 1981, 25쪽 재수록).

158 오장환, 『나 사는 곳』, 헌문사, 1947.

159 최열, 『한국현대미술의 역사』, 열화당, 2006, 164쪽.

160 김광림, 「나의 이중섭 체험」, 『여원』, 1977년 9월(이활, 『이중섭의 사랑과 예술』, 백미사, 1981, 24쪽 재인용).

161 오장환, 「나의 노래」, 『시학』, 1939년 3월.

162 이종석, 「이중섭 연보」, 『이중섭 작품집』, 현대화랑, 1972년 3월, 122쪽.

163 이중섭 지음·이구열 편, 「이중섭 연보」, 『이중섭』, 효문사, 1976.

164 최열, 『박수근 평전―시대공감』, 마로니에북스, 2011, 263쪽.

165 한묵, 「벌거숭이 자연인을 묶어놓은 은지화 사건」, 『계간미술』, 39호, 1986년 가을호, 107~108쪽.

166 이활, 「이중섭의 인생과 예술의 운명」, 『이중섭의 사랑과 예술』, 백미사, 1981, 183쪽.

167 고은, 『이중섭 그 예술과 생애』, 민음사, 1973, 106쪽.

168 이활, 「이중섭의 인생과 예술의 운명」, 『이중섭의 사랑과 예술』, 백미사, 1981, 187쪽.

169 이활, 「이중섭의 인생과 예술의 운명」, 『이중섭의 사랑과 예술』, 백미사, 1981, 183쪽.

170 이활, 「이중섭의 인생과 예술의 운명」, 『이중섭의 사랑과 예술』, 백미사, 1981, 183쪽.

171 고은, 『이중섭 그 예술과 생애』, 민음사, 1973, 108쪽.

172 최영림, 「최영림 연보」, 『최영림 화집』, 수문서관, 1985, 213쪽.

173 최영림, 「나를 살린 동해안행」, 『현대인 다이제스트』, 1974년 7월(최영림, 『최영림 화집』, 수문서관, 1985, 213쪽 재수록).

174 이준, 권옥연 외 좌담, 「화필로 기록한 전쟁의 상흔」, 『월간미술』, 2002년 6월, 125쪽.

175 이준, 권옥연 외 좌담, 「화필로 기록한 전쟁의 상흔」, 『월간미술』, 2002년 6월.

176 이준, 권옥연 외 좌담, 「화필로 기록한 전쟁의 상흔」, 『월간미술』, 2002년 6월.

177 유승아, 「서양화가 유택렬의 약력」, 유택렬 사이버 미술관(유앤리 cafe.naver.com/aetandculture).

178 이활, 「이중섭의 인생과 예술의 운명」, 『이중섭의 사랑과 예술』, 백미사, 1981, 185쪽.

179 이활, 「이중섭의 인생과 예술의 운명」, 『이중섭의 사랑과 예술』, 백미사, 1981, 185쪽.

180 이활, 「이중섭의 인생과 예술의 운명」, 『이중섭의 사랑과 예술』, 백미사, 1981, 185쪽.

181 이활, 「이중섭의 인생과 예술의 운명」, 『이중섭의 사랑과 예술』, 백미사, 1981, 185쪽.

182 이활, 「이중섭의 인생과 예술의 운명」, 『이중섭의 사랑과 예술』, 백미사, 1981, 187쪽.

183 이활, 「이중섭의 인생과 예술의 운명」, 『이중섭의 사랑과 예술』, 백미사, 1981, 186쪽.

184 이활, 「이중섭의 인생과 예술의 운명」, 『이중섭의 사랑과 예술』, 백미사, 1981, 186쪽.

185 최영림, 「나를 살린 동해안행」, 『현대인 다이제스트』, 1974년 7월(최영림, 『최영림 화집』, 수문서관, 1985, 213쪽 재수록).

186 야마모토 마사코·유준상 대담, 「이젠 모두 지나가버린 얘기니까 괜찮습니다―이남

덕 여사 인터뷰」, 『계간미술』, 38호, 1986년 여름호, 49쪽.

187 박고석, 「대향 이중섭」, 『신아일보』, 1972년 3월 24일.

04 부산·서귀포·부산 1951—1953 상

1 야마모토 마사코·유준상 대담, 「이젠 모두 지나가버린 얘기니까 괜찮습니다—이남
덕 여사 인터뷰」, 『계간미술』, 38호, 1986년 여름호, 49쪽.

2 홍종명, 「월남 작가들의 생활고—제주도 피난시절」, 『계간미술』, 35호, 1985년 가을
호, 70쪽.

3 야마모토 마사코·유준상 대담, 「이젠 모두 지나가버린 얘기니까 괜찮습니다—이남덕
여사 인터뷰」, 『계간미술』, 38호, 1986년 여름호, 49쪽.

4 홍종명, 「월남 작가들의 생활고—제주도 피난시절」, 『계간미술』, 35호, 1985년 가을
호, 70쪽.

5 이활, 「이중섭의 인생과 예술의 운명」, 『이중섭의 사랑과 예술』, 백미사, 1981, 189쪽.

6 이활, 「이중섭의 인생과 예술의 운명」, 『이중섭의 사랑과 예술』, 백미사, 1981,
189~191쪽.

7 『부산시사』, 제2권, 부산직할시, 1990, 635쪽.

8 「피난민 구호대책 만전」, 『동아일보』, 1950년 6월 27일.

9 「피난민 수용 임시조치법 발동」, 『동아일보』, 1950년 10월 10일.

10 최해군, 『부산의 맥』 하, 지평, 1990, 156~162쪽.

11 「각지에 수용소 설치—60만 북한 피난민 대책 추진」, 『동아일보』, 1950년 12월 13일.

12 「피난민 구호에 적극책—구호협의회 발족, 지방면촌에도 지부를 설치」, 『조선일보』,
1950년 12월 19일.

13 고은, 『이중섭 그 예술과 생애』, 민음사, 1973, 122~125쪽.

14 홍종명, 「월남 작가들의 생활고—제주도 피난시절」, 『계간미술』, 35호, 1985년 가을
호, 70쪽.

15 야마모토 마사코·유준상 대담, 「이젠 모두 지나가버린 얘기니까 괜찮습니다—이남
덕 여사 인터뷰」, 『계간미술』, 38호, 1986년 여름호, 49쪽.

16 「금곡, 화도에 백오십여만」, 『조선일보』, 1950년 12월 19일.

17 「피난민 구호관계관 회합」, 『조선일보』, 1950년 12월 27일.

18 「도서에 분산수용—소개민 원호에 사회부장관 담」, 『조선일보』, 1950년 12월 22일.

19 「쌀 2홉〔合〕과 현금 50원—부산에서 피난민에게 지급」, 『조선일보』, 1950년 12월
26일.

20 「3백만 명 수용」, 『동아일보』, 1951년 1월 14일.

21 「1차로 4만—매월요마다 만 명씩」, 『동아일보』, 1951년 1월 14일.

22 「관심의 제주도―방 1칸에 70만 원야!」, 『동아일보』, 1951년 1월 13일.

23 「관심의 제주도―방 1칸에 70만 원야!」, 『동아일보』, 1951년 1월 13일.

24 「3백만 명 수용」, 『동아일보』, 1951년 1월 14일.

25 「요 구호피난민 수 경남 내에 14만 명」, 『동아일보』, 1951년 1월 13일.

26 「피난민 구호에 만전―각 지방에 종합병원설치―부산에는 3개 무료급식소」, 『동아일보』, 1951년 1월 13일.

27 「피난민 소개를 강화―일반 피난민 전부와 군경대기 공무원 가족을 제주, 거제도로 이송」, 『동아일보』, 1951년 1월 14일.

28 김학수, 『은총의 칠십년』, 혜촌회, 1989, 59쪽; 김학수, 「6·25는 내가 추구한 풍속화의 바탕이었습니다」, 『월간미술』, 1990년 6월, 73쪽.

29 이영진, 「이중섭 연보」, 『대향 이중섭』, 한국문학사, 1979, 156쪽.

30 야마모토 마사코·유준상 대담, 「이젠 모두 지나가버린 얘기니까 괜찮습니다―이남덕 여사 인터뷰」, 『계간미술』, 38호, 1986년 여름호, 49쪽.

31 야마모토 마사코·유준상 대담, 「이젠 모두 지나가버린 얘기니까 괜찮습니다―이남덕 여사 인터뷰」, 『계간미술』, 38호, 1986년 여름호, 50쪽.

32 「십자차」十字車, 『동아일보』, 1951년 1월 14일.

33 야마모토 마사코·유준상 대담, 「이젠 모두 지나가버린 얘기니까 괜찮습니다―이남덕 여사 인터뷰」, 『계간미술』, 38호, 1986년 여름호, 49쪽.

34 홍종명, 「월남 작가들의 생활고―제주도 피난시절」, 『계간미술』, 35호, 1985년 가을호, 70쪽.

35 장수철, 『격변기의 문화수첩』, 현대문화, 1991, 71~73쪽.

36 김학수, 「6·25는 내가 추구한 풍속화의 바탕이었습니다」, 『월간미술』, 1990년 6월, 73쪽.

37 김학수, 『은총의 칠십년』, 혜촌회, 1989, 59쪽.

38 야마모토 마사코·유준상 대담, 「이젠 모두 지나가버린 얘기니까 괜찮습니다―이남덕 여사 인터뷰」, 『계간미술』, 38호, 1986년 여름호, 50쪽.

39 야마모토 마사코·유준상 대담, 「이젠 모두 지나가버린 얘기니까 괜찮습니다―이남덕 여사 인터뷰」, 『계간미술』, 38호, 1986년 여름호, 50쪽.

40 김학수, 『은총의 칠십년』, 혜촌회, 1989, 61쪽.

41 고은, 『이중섭 그 예술과 생애』, 민음사, 1973, 144쪽.

42 야마모토 마사코·유준상 대담, 「이젠 모두 지나가버린 얘기니까 괜찮습니다―이남덕 여사 인터뷰」, 『계간미술』, 38호, 1986년 여름호, 50쪽.

43 이종석, 「이중섭 연보」, 『이중섭 작품집』, 현대화랑, 1972년 3월, 122쪽.

44 장수철, 『격변기의 문화수첩』, 현대문화, 1991, 80쪽.

45 야마모토 마사코·유준상 대담, 「이젠 모두 지나가버린 얘기니까 괜찮습니다―이남

덕 여사 인터뷰」,『계간미술』, 38호, 1986년 여름호, 50쪽.

46 김유정,『제주미술의 역사』, 파피루스, 2007, 104쪽.

47 전은자, 「이중섭의 서귀포 시대 연구」,『탐라문화』, 제39호, 제주대학교 탐라문화연구
 소, 2011년 8월, 308쪽.

48 구상, 「이중섭 그림 3점」,『동아일보』, 1983년 8월 16일.

49 김병기, 「이중섭, 폭幅의 부조리」,『한국의 인간상 5—문화예술가편』, 신구문화사,
 1965, 546쪽.

50 이종석, 「이중섭 연보」,『이중섭 작품집』, 현대화랑, 1972년 3월, 122쪽.

51 고은,『이중섭 그 예술과 생애』, 민음사, 1973, 135쪽.

52 이중섭, 「전말서」, 1952년 4월 작성(『이중섭 작품집』, 현대화랑, 1972년 3월, 120쪽
 에 게재).

53 「1950년대의 도정시책」,『제주도지』, 제3권, 제주도, 2005, 551쪽.

54 「시정 주요일지」,『서귀포시지』, 서귀포시, 1987, 918쪽.

55 「피난처로 등장한 제주—물가는 부산과 비등」,『조선일보』, 1951년 2월 17일.

56 「관심의 제주도—방 1칸에 70만 원야!」,『동아일보』, 1951년 1월 13일.

57 「관심의 제주도—방 1칸에 70만 원야!」,『동아일보』, 1951년 1월 13일.

58 「10만 이상 불가능—제주도 수용피난민 실수」,『동아일보』, 1951년 1월 30일.

59 「피난처로 등장한 제주—물가는 부산과 비등」,『조선일보』, 1951년 2월 17일.

60 「피난처로 등장한 제주—물가는 부산과 비등」,『조선일보』, 1951년 2월 17일.

61 「1950년대의 도정시책」,『제주도지』, 제3권, 제주도, 2005, 552쪽.

62 「1950년대의 도정시책」,『제주도지』, 제3권, 제주도, 2005, 551쪽.

63 오성찬, 「흘러와 뿌리내리는 제주 미술」,『계간미술』, 13호, 1980년 봄호, 131쪽.

64 홍종명, 「월남 작가들의 생활고—제주도 피난시절」,『계간미술』, 35호, 1985년 가을
 호, 71쪽.

65 김유정,『제주 미술의 역사』, 파피루스, 2007, 106쪽.

66 김학수, 「6·25는 내가 추구한 풍속화의 바탕이었습니다」,『월간미술』, 1990년 6월,
 73쪽.

67 김학수,『은총의 칠십년』, 혜촌회, 1989, 61쪽.

68 「전쟁 중 부산화단 전시회 일람표」,『계간미술』, 35호, 1985년 가을호, 64쪽.

69 「연보」,『이준 화집』, 국립현대미술관, 1985, 319쪽.

70 방명록,『축 이준 박성규 소품전—1951. 2. 18~25.』, 미공보원 미술과(『제93회 한국
 근현대 및 고미술품 경매』, 서울옥션, 2005년 1월).

71 야마모토 마사코·유준상 대담, 「이젠 모두 지나가버린 얘기니까 괜찮습니다—이남
 덕 여사 인터뷰」,『계간미술』, 38호, 1986년 여름호, 50쪽.

72 이마동, 김경승, 최영림, 이경성, 「6·25와 한국작가와 작품」,『미술과 생활』, 1977년

6월, 71쪽; 최열, 「1951년의 미술」, 『한국현대미술의 역사』, 열화당, 2006, 284쪽.

73 최열, 「1950년 하반기의 미술」, 『한국현대미술의 역사』, 열화당, 2006, 271쪽.

74 정훈50년사 편찬위원회, 『정훈50년사』, 육군본부 정훈감실, 1991; 조은정, 『권력과 미술』, 아카넷, 2009, 134쪽.

75 최열, 「1951년의 미술」, 『한국현대미술의 역사』, 열화당, 2006, 285쪽.

76 권영우, 권옥연, 김병기, 김성환, 문학진, 백문기, 이준, 정점식, 「화필로 기록한 전쟁의 상흔」, 『월간미술』, 2002년 6월, 125쪽.

77 박고석, 「인간 한묵」, 『공간』, 1973년 8월(박고석, 『글 그림 박고석』, 열화당, 1994, 214쪽 재수록).

78 김성태, 「양악연표」, 『한국예술총람 자료편』, 대한민국예술원, 1965, 402쪽.

79 「콩지팟지」, 대한오페라단, 부산극장, 1951년 10월(한국오페라 50주년 기념축제 추진위원회, 『한국오페라 50년사』, 세종출판사, 1998, 137쪽 재수록).

80 한상우, 「한국오페라 50년」, 『한국오페라 50년사』, 세종출판사, 1998, 25~27쪽.

81 한묵, 「벌거숭이 자연인을 묶어놓은 은지화 사건」, 『계간미술』, 39호, 1986년 가을호, 108쪽.

82 이종석, 「이중섭 연보」, 『이중섭 작품집』, 현대화랑, 1972년 3월, 122쪽.

83 이활, 「이중섭의 인생과 예술의 운명」, 『이중섭의 사랑과 예술』, 백미사, 1981, 235쪽.

84 이활, 「이중섭의 인생과 예술의 운명」, 『이중섭의 사랑과 예술』, 백미사, 1981, 239쪽.

85 이활, 「이중섭의 인생과 예술의 운명」, 『이중섭의 사랑과 예술』, 백미사, 1981, 239쪽.

86 이활, 「이중섭의 인생과 예술의 운명」, 『이중섭의 사랑과 예술』, 백미사, 1981, 241쪽.

87 한묵, 「벌거숭이 자연인을 묶어놓은 은지화 사건」, 『계간미술』, 39호, 1986년 가을호, 108쪽.

88 이강숙, 김춘미, 민경찬 지음, 『우리 양악 100년』, 현암사, 2001, 263~265쪽.

89 김성태, 「양악연표」, 『한국예술총람 자료편』, 대한민국예술원, 1965, 402쪽.

90 이중섭 편지, 「새해 복 많이 받았소?」, 1954년 1월 7일(이중섭 지음, 박재삼 옮김, 『이중섭 서한집―그릴 수 없는 사랑의 빛깔까지도』, 한국문학사, 1980, 75쪽).

91 이중섭 편지, 「나의 멋진 현처」, 1953년 9월(이중섭 지음, 박재삼 옮김, 『이중섭 서한집―그릴 수 없는 사랑의 빛깔까지도』, 한국문학사, 1980, 65쪽).

92 고은, 『이중섭 그 예술과 생애』, 민음사, 1973, 142쪽.

93 이중섭 편지, 「새해 복 많이 받았소?」, 1954년 1월 7일(이중섭 지음, 박재삼 옮김, 『이중섭 서한집―그릴 수 없는 사랑의 빛깔까지도』, 한국문학사, 1980. 77쪽).

94 조정자, 「이중섭의 생애와 예술」, 홍익대학교 석사 논문, 1971, 44쪽.

95 구상, 「이중섭 그림 3점」, 『동아일보』, 1983년 8월 16일.

96 조정자, 「이중섭의 생애와 예술」, 홍익대학교 석사 논문, 1971, 45쪽.

97 이구열, 「바닷가의 아이들」, 『이중섭』, 효문사, 1976.

98 조정자, 「이중섭의 생애와 예술」, 홍익대학교 석사 논문, 1971, 44쪽.

99 조정자, 「이중섭의 생애와 예술」, 홍익대학교 석사 논문, 1971, 44쪽.

100 구상, 「내가 아는 이중섭 5」, 『중앙일보』, 1986년 7월 12일.

101 조정자, 「이중섭의 생애와 예술」, 홍익대학교 석사 논문, 1971, 45쪽.

102 이중섭, 「어린이와 게」, 『이중섭 미공개 작품전』, 동숭미술관, 1985.

103 『이중섭 작품집』, 현대화랑, 1972, 도판 번호 76번.

104 『이중섭 드로잉』, 삼성미술관리움, 2005, 114~115쪽.

105 박고석, 「이중섭을 가질 수 있었던 행운」, 『이중섭 작품집』, 현대화랑, 1972년 3월, 107쪽.

106 장수철, 『격변기의 문화수첩』, 현대문화, 1991, 80~81쪽.

107 「이중섭 초상화 3점 화제」, 『제주일보』, 1986년 7월 23일; 「이중섭 작 추정 초상화 3점 발견」, 『동아일보』, 1986년 7월 23일; 「이중섭 작 초상화 3점 발견」, 『경향신문』, 1986년 7월 23일.

108 이종석, 「이중섭 연보」, 『이중섭 작품집』, 현대화랑, 1972년 3월, 122쪽.

109 야마모토 마사코·유준상 대담, 「이젠 모두 지나가버린 얘기니까 괜찮습니다—이남덕 여사 인터뷰」, 『계간미술』, 38호, 1986년 여름호, 50쪽.

110 이종석, 「이중섭 연보」, 『이중섭 작품집』, 현대화랑, 1972년 3월, 122쪽.

111 야마모토 마사코·유준상 대담, 「이젠 모두 지나가버린 얘기니까 괜찮습니다—이남덕 여사 인터뷰」, 『계간미술』, 38호, 1986년 여름호, 50쪽.

112 이종석, 「이중섭 연보」, 『이중섭 작품집』, 현대화랑, 1972년 3월, 122쪽.

113 야마모토 마사코·유준상 대담, 「이젠 모두 지나가버린 얘기니까 괜찮습니다—이남덕 여사 인터뷰」, 『계간미술』, 38호, 1986년 여름호, 50~51쪽.

114 야마모토 마사코·유준상 대담, 「이젠 모두 지나가버린 얘기니까 괜찮습니다—이남덕 여사 인터뷰」, 『계간미술』, 38호, 1986년 여름호, 51쪽.

115 이활, 「이중섭의 인생과 예술의 운명」, 『이중섭의 사랑과 예술』, 백미사, 1981, 197~203쪽.

116 이활, 「이중섭의 인생과 예술의 운명」, 『이중섭의 사랑과 예술』, 백미사, 1981, 205쪽.

117 고은, 『이중섭 그 예술과 생애』, 민음사, 1973, 168쪽.

118 고은, 『이중섭 그 예술과 생애』, 민음사, 1973, 159~163쪽.

119 고은, 『이중섭 그 예술과 생애』, 민음사, 1973, 160쪽.

120 고은, 『이중섭 그 예술과 생애』, 민음사, 1973, 166쪽.

121 고은, 『이중섭 그 예술과 생애』, 민음사, 1973, 160쪽.

122 고은, 『이중섭 그 예술과 생애』, 민음사, 1973, 167쪽.

123 『시세일람』, 서울특별시, 1953, 34쪽(『서울인구사』, 서울특별시시사편찬위원회, 2005, 663쪽 재인용).

124 『부산시사』, 제1권, 부산직할시, 1989, 1152~1153쪽.

125 김윤민, 「토벽동인시대」, 『부산일보』, 1975년 8월 20일(이용길, 『가마골 꼴아솜누리 (부산미술계 반세기)』, 낙동강보존회, 1993, 34~35쪽 재인용).

126 임호, 「부산화단 해방20년사」, 1965(이용길, 『가마골 꼴아솜누리(부산미술계 반세 기)』, 낙동강보존회, 1993, 89쪽 재수록).

127 이용길, 『부산미술사료』, 부산발전연구원, 2006, 36쪽.

128 최열, 『한국현대미술의 역사』, 열화당, 2006, 284~286쪽.

129 김재원, 『여당수필집』, 탐구당, 1973.

130 김재원, 『경복궁야화』, 탐구당, 1991.

131 최열, 『한국현대미술의 역사』, 열화당, 2006, 286쪽.

132 「전직 교수」, 『한국 현대미술사 속 홍익미술』, 홍익대학교 미술대학, 2009.

133 남관, 「미술동맹과 쌀배급―전쟁 중의 작품 활동」, 『계간미술』, 35호, 1985년 가을호, 55쪽.

134 류경채, 「1·4후퇴와 피난생활」, 『계간미술』, 35호, 1985년 가을호, 60쪽.

135 「역대 교수 강사 명단」, 『서울대학교 미술대학사』, 서울대학교 미술대학, 1994.

136 류경채, 「1·4후퇴와 피난생활」, 『계간미술』, 35호, 1985년 가을호, 60쪽.

137 최순우, 「해방 이십년―미술」, 『대한일보』, 1965년 5월 28일~6월 19일.

138 임호, 「부산화단 해방 20년사」, 1965(이용길, 『가마골 꼴아솜누리(부산미술계 반세 기)』, 낙동강보존회, 1993, 90쪽 재수록).

139 이준, 「부산에 운집한 미술인」, 『계간미술』, 35호, 1985년 가을호, 62쪽.

140 백영수, 『검은 딸기의 겨울』, 전예원, 1983, 221쪽(백영수, 『성냥갑 속의 메시지』, 문 학사상사, 2000, 225쪽).

141 최열, 「미술문화공간으로서 다방」, 『이중섭과 르네상스다방의 화가들―둥섭, 르네상 스로 가세』, 서울미술관, 2012.

142 조병화, 「명동시절」, 『대한일보』, 1969년 4월 7일~1970년 12월 10일.

143 조연현, 「문단 50년의 산 증언―문단교유기」, 『대한일보』, 1969년 4월 3일.

144 조병화, 「명동시절」, 『대한일보』, 1969년 4월 7일~1970년 12월 10일.

145 이경성, 『어느 미술관장의 회상』, 시공사, 1998.

146 장수철, 『격변기의 문화수첩』, 현대문화, 1991, 87쪽.

147 하인두, 「현대미술협회 창설 멤버들」, 『혼불 그 빛의 회오리』, 제삼기획, 1989.

148 하인두, 「내가 만난 시인들―조선문화협회에서 만난 두 시인」, 『당신 아이와 내 아이 가 우리 아이 때려요』, 한이름, 1993.

149 박고석, 「이중섭을 가질 수 있었던 행운」, 『이중섭 작품집』, 현대화랑, 1972년 3월, 105쪽.

150 정규, 「화단외론」, 『문화세계』, 1953년 8월.

151 백영수,『검은 딸기의 겨울』, 전예원, 1983, 255쪽(백영수,『성냥갑 속의 메시지』, 문학사상사, 2000, 263쪽).

152 백영수,『검은 딸기의 겨울』, 전예원, 1983, 256쪽(백영수,『성냥갑 속의 메시지』, 문학사상사, 2000, 264쪽).

153 백영수,『검은 딸기의 겨울』, 전예원, 1983, 256쪽(백영수,『성냥갑 속의 메시지』, 문학사상사, 2000, 264쪽).

154 백영수 구술, 이인범 채록,『백영수』, 한국문화예술위원회, 2007(「백영수의 기억」,『신사실파』, 유영국미술문화재단, 2008, 184~202쪽 발췌 재수록).

155 백영수,『검은 딸기의 겨울』, 전예원, 1983, 258쪽(백영수,『성냥갑 속의 메시지』, 문학사상사, 2000, 267쪽).

156 김환기,「다시 서울에 돌아와서」, 1953년 6월(김환기,『그림에 부치는 시』, 지식산업사, 1977, 54쪽 재인용).

157 김환기,「다시 서울에 돌아와서」, 1953년 6월(김환기,『그림에 부치는 시』, 지식산업사, 1977, 53쪽 재인용).

158 손응성,「기조전 무렵」,『화랑』, 3호, 1974년 봄호, 58쪽.

159 유준상,「수화 김환기 연보」,『김환기』, 일지사, 1975, 129쪽. 이 기록을 이후「전쟁 중 부산화단 전시회 일람표」(『계간미술』, 35호, 1985 겨울호, 64쪽)에 반복했고, 그 뒤 이 기록은 정설이 되었다.

160 「미술계 조형예술에 매진」,『경향신문』, 1952년 1월 25일.

161 「미술계 조형예술에 매진」,『경향신문』, 1952년 1월 25일.

162 이영진,「이중섭 연보」,『대향 이중섭』, 한국문학사, 1979, 154쪽.

163 「미술계 조형예술에 매진」,『경향신문』, 1952년 1월 25일.

164 이경성,「한국의 현대공예가」,『한국현대미술사(공예)』, 국립현대미술관, 1975.

165 전혁림 구술, 윤범모 채록,「화사한 입체적 평면세계─전혁림 화백과의 대화」,『전혁림』, 이영미술관, 2005, 112쪽.

166 박생광,『박생광』, 등불, 1986;「연보」,『박생광 탄생 100주년 기념 자료집』, 이영미술관, 2004.

167 임호,「부산화단 해방20년사」, 1965(이용길,『가마골 꼴아솜누리(부산미술계 반세기)』, 낙동강보존회, 1993, 89~94쪽 재수록);「전쟁 중 부산화단 전시회 일람표」,『계간미술』, 35호, 1985 겨울호, 64쪽; 이용길,「홀펌(개인전)」,『가마골 꼴아솜누리(부산미술계 반세기)』, 낙동강보존회, 1993; 최열,『한국현대미술의 역사』, 열화당, 2006.

168 박고석,「이중섭을 가질 수 있었던 행운」,『이중섭 작품집』, 현대화랑, 1972년 3월, 105쪽.

169 박고석,「이중섭을 가질 수 있었던 행운」,『이중섭 작품집』, 현대화랑, 1972년 3월,

105쪽.

170 박고석, 「인간 한묵」, 『공간』, 1973년 8월(박고석, 『글 그림 박고석』, 열화당, 1994, 214쪽 재수록).

171 이중섭, 「전말서」, 1952년 4월 작성, 『이중섭 작품집』, 현대화랑, 1972, 120쪽.

172 최열, 「1952년의 미술」, 『한국현대미술의 역사』, 열화당, 2006, 298~299쪽.

173 이경성, 「미의 위도」, 『서울신문』, 1952년 3월 12~13일.

174 이경성, 「이중섭」, 『미술입문』, 문화교육출판사, 1961, 242~243쪽.

175 이경성, 「이중섭, 그의 생애와 예술의 면모」, 『공간』, 1967년 10월, 79쪽.

176 이경성, 「내가 아는 이중섭 2」, 『중앙일보』, 1986년 6월 28일.

177 최열, 「1953년의 미술」, 『한국현대미술의 역사』, 열화당, 2006, 323쪽.

178 「월남화가 작품전」, 전국문화총연합회 북한지부, 1952년 6월(「전시자료」, 『근대미술연구 2004』, 국립현대미술관, 2004, 239~240쪽 재수록).

179 「월남화가 작품전」, 전국문화총연합회 북한지부, 1952년 6월(「전시자료」, 『근대미술연구 2004』, 국립현대미술관, 2004, 239~240쪽 재수록).

180 창간호부터 2호까지는 『문학과 예술』, 그 이후부터는 『문학예술』로 게재하였고, 1954년 4월 1일에 창간하여 32호까지 발행하고 1957년 12월에 종간했다(김근수, 『한국잡지사』, 청록출판사, 1980, 283쪽).

181 김형구, 「단칸방에서 그린 60호짜리 그림 덕분에 가족과 합류」, 『월간미술』, 1990년 6월, 74쪽.

182 김형구, 「단칸방에서 그린 60호짜리 그림 덕분에 가족과 합류」, 『월간미술』, 1990년 6월, 74쪽.

183 고은, 『이중섭 그 예술과 생애』, 민음사, 1973, 160~161쪽.

184 박고석, 「이중섭을 가질 수 있었던 행운」, 『이중섭 작품집』, 현대화랑, 1972년 3월, 106~107쪽.

185 고은, 『이중섭 그 예술과 생애』, 민음사, 1973, 163쪽.

186 박고석, 「내가 아는 이중섭 9」, 『중앙일보』, 1986년 8월 2일.

187 박고석, 「이중섭을 가질 수 있었던 행운」, 『이중섭 작품집』, 현대화랑, 1972년 3월, 107쪽.

188 고은, 『이중섭 그 예술과 생애』, 민음사, 1973, 164쪽.

189 고은, 『이중섭 그 예술과 생애』, 민음사, 1973, 164쪽.

190 고은, 『이중섭 그 예술과 생애』, 민음사, 1973, 166쪽.

191 고은, 『이중섭 그 예술과 생애』, 민음사, 1973, 167쪽.

192 고은, 『이중섭 그 예술과 생애』, 민음사, 1973, 168쪽.

193 구상, 「이중섭의 인간, 예술」, 『한국문학』, 1976년 9월, 330쪽(구상, 「이중섭의 인품과 예술」, 『대향 이중섭』, 한국문학사, 1979; 구상, 「이중섭의 인품과 예술―이중섭

20주기에 즈음하여」, 『구상문학총서 제1권 모과 옹두리에도 사연이』, 홍성사, 2002 재수록).

194 이경성, 「의욕과 조형의 거리, 백영수 미전」, 『부산일보』, 1952년 2월 22일.

195 백영수, 『검은 딸기의 겨울』, 전예원, 1983, 227쪽(백영수, 『성냥갑 속의 메시지』, 문학사상사, 2000, 232쪽).

196 백영수, 『검은 딸기의 겨울』, 전예원, 1983, 227쪽(백영수, 『성냥갑 속의 메시지』, 문학사상사, 2000, 232쪽).

197 김근수, 『한국잡지사』, 청록출판사, 1980, 277쪽.

198 김서봉, 「나의 청춘시절」, 『매일경제신문』, 1990년 7월 28일.

199 양명문, 『무엇이든 사랑할 만하며』, 샘터, 1988, 163쪽.

200 야마모토 마사코·유준상 대담, 「이젠 모두 지나가버린 얘기니까 괜찮습니다—이남덕 여사 인터뷰」, 『계간미술』, 38호, 1986년 여름호, 51쪽.

201 야마모토 마사코·유준상 대담, 「이젠 모두 지나가버린 얘기니까 괜찮습니다—이남덕 여사 인터뷰」, 『계간미술』, 38호, 1986년 여름호, 51쪽.

202 양명문, 『무엇이든 사랑할 만하며』, 샘터, 1988, 164쪽.

203 야마모토 마사코·유준상 대담, 「이젠 모두 지나가버린 얘기니까 괜찮습니다—이남덕 여사 인터뷰」, 『계간미술』, 38호, 1986년 여름호, 51쪽.

204 김규동, 「이중섭의 인간과 예술」, 『이중섭의 사랑과 예술』, 백미사, 1981, 67쪽.

205 박고석, 「연보」, 『박고석 화집』, 갤러리 현대, 1990, 167쪽.

206 고은, 『이중섭 그 예술과 생애』, 민음사, 1973, 299쪽.

207 양명문, 『무엇이든 사랑할 만하며』, 샘터, 1988, 217쪽.

208 김서봉, 「나의 청춘시절」, 『매일경제신문』, 1990년 7월 28일.

209 김서봉, 「나의 청춘시절」, 『매일경제신문』, 1990년 7월 28일.

210 김서봉, 「나의 청춘시절」, 『매일경제신문』, 1990년 7월 28일.

211 박고석, 「이중섭을 가질 수 있었던 행운」, 『이중섭 작품집』, 현대화랑, 1972년 3월, 106쪽.

212 박고석, 「이중섭을 가질 수 있었던 행운」, 『이중섭 작품집』, 현대화랑, 1972년 3월, 106쪽.

213 이중섭 지음, 박재삼 옮김, 『이중섭 서한집—그릴 수 없는 사랑의 빛깔까지도』, 한국문학사, 1980.

214 이중섭 편지, 「나의 귀엽고 소중한 남덕 군」, 1953년 3월 초(이중섭 지음, 박재삼 옮김, 『이중섭 서한집—그릴 수 없는 사랑의 빛깔까지도』, 한국문학사, 1980, 39쪽).

215 김중업, 「아까운 이중섭」, 『서울신문』, 1982년 8월 17일.

216 이중섭 편지, 「나의 귀엽고 소중한 남덕 군」, 1953년 3월 초(이중섭 지음, 박재삼 옮김, 『이중섭 서한집—그릴 수 없는 사랑의 빛깔까지도』, 한국문학사, 1980, 41쪽).

217 이중섭 편지, 「구촌의 가장 크고 유일한 기쁨인 남덕 군」, 1953년 3월 말(이중섭 지음, 박재삼 옮김, 『이중섭 서한집—그릴 수 없는 사랑의 빛깔까지도』, 한국문학사, 1980, 43쪽).

218 이중섭 편지, 「가장 멋진 남덕 군」, 1953년 7월 초(이중섭 지음, 박재삼 옮김, 『이중섭 서한집—그릴 수 없는 사랑의 빛깔까지도』, 한국문학사, 1980, 60쪽).

219 고은, 『이중섭 그 예술과 생애』, 민음사, 1973, 256쪽.

220 이중섭 편지, 「나의 귀엽고 소중한 남덕 군」, 1953년 3월 초(이중섭 지음, 박재삼 옮김, 『이중섭 서한집—그릴 수 없는 사랑의 빛깔까지도』, 한국문학사, 1980, 39~41쪽).

221 고은, 『이중섭 그 예술과 생애』, 민음사, 1973, 257쪽.

222 이중섭 편지, 「나의 귀엽고 소중한 남덕 군」, 1953년 3월 초(이중섭 지음, 박재삼 옮김, 『이중섭 서한집—그릴 수 없는 사랑의 빛깔까지도』, 한국문학사, 1980, 41쪽).

223 이중섭 편지, 「나의 최고」, 1955년 1월 중순(이중섭 지음, 박재삼 옮김, 『이중섭 서한집—그릴 수 없는 사랑의 빛깔까지도』, 한국문학사, 1980, 119쪽).

224 야마모토 마사코·유준상 대담, 「이젠 모두 지나가버린 애기니까 괜찮습니다—이남덕 여사 인터뷰」, 『계간미술』, 38호, 1986년 여름호, 52쪽.

225 야마모토 마사코·유준상 대담, 「이젠 모두 지나가버린 애기니까 괜찮습니다—이남덕 여사 인터뷰」, 『계간미술』, 38호, 1986년 여름호, 52쪽.

226 이중섭 편지, 「나의 귀여운 즐거움이여」, 1953년 5월(이중섭 지음, 박재삼 옮김, 『이중섭 서한집—그릴 수 없는 사랑의 빛깔까지도』, 한국문학사, 1980, 53쪽). 고은은 마영일을 마제영馬濟英이라고 했다(고은, 『이중섭 그 예술과 생애』, 민음사, 1973, 219쪽).

227 야마모토 마사코·유준상 대담, 「이젠 모두 지나가버린 애기니까 괜찮습니다—이남덕 여사 인터뷰」, 『계간미술』, 38호, 1986년 여름호, 52쪽.

228 조정자, 「이중섭의 생애와 예술」, 홍익대학교 석사 논문, 1971, 20쪽.

229 조정자, 「이중섭의 생애와 예술」, 홍익대학교 석사 논문, 1971, 21쪽.

230 구상, 『민주고발』, 남향문화사, 1953년 1월.

231 심원섭, 「지옥도와 절대 영원의 사이—1950년대 구상의 시와 삶의 편력」, 『1950년대 남북한 시인 연구』, 국학자료원, 1996, 199쪽.

232 구상, 「나의 기자시절」, 『구상문학총서 제1권 모과 옹두리에도 사연이』, 홍성사, 2002, 167쪽.

233 구상, 「나의 기자시절」, 『구상문학총서 제1권 모과 옹두리에도 사연이』, 홍성사, 2002, 168쪽.

234 구상, 『민주고발』, 남향문화사, 1953, 176쪽.

235 심원섭, 「지옥도와 절대 영원의 사이—1950년대 구상의 시와 삶의 편력」, 『1950년대 남북한 시인 연구』, 국학자료원, 1996, 199쪽.

236 애드거 앨런 포 지음, 원응서 옮김, 『황금충』, 중앙출판사, 1955년 1월.

237 김형구, 「단칸방에서 그린 60호짜리 그림 덕분에 가족과 합류」, 『월간미술』, 1990년 6
월, 74쪽.

238 「월남미술인작품전」, 전국문화총연합회 북한지부, 1953년 11월(「전시자료」, 『근대미
술연구 2004』, 국립현대미술관, 2004, 241~243쪽 재수록).

239 「월남미술인작품전」, 전국문화총연합회 북한지부, 1953년 11월(「전시자료」, 『근대미
술연구 2004』, 국립현대미술관, 2004, 241~243쪽 재수록).

240 「월남미술인작품전」, 전국문화총연합회 북한지부, 1953년 11월(「전시자료」, 『근대미
술연구 2004』, 국립현대미술관, 2004, 241~243쪽 재수록).

241 하인두, 『당신 아이와 내 아이가 우리 아이 때려요』, 한이름, 1993, 31~32쪽.

242 김형구, 「단칸방에서 그린 60호짜리 그림 덕분에 가족과 합류」, 『월간미술』, 1990년 6
월, 74쪽.

243 박고석, 「인간 한묵」, 『공간』, 1973년 8월(박고석, 『글 그림 박고석』, 열화당, 1994,
215쪽 재수록).

244 「작가 약력 및 연보」, 『김형구 화집』, 김형구화집발간위원회, 1985.

245 이경성, 「빈곤한 조형정신—월남미술인작품전평」, 『경향신문』, 1952년 11월 23일.

246 이경성, 「빈곤한 조형정신—월남미술인작품전평」, 『경향신문』, 1952년 11월 23일.

247 이경성, 「빈곤한 조형정신—월남미술인작품전평」, 『경향신문』, 1952년 11월 23일.

248 이경성, 「빈곤한 조형정신—월남미술인작품전평」, 『경향신문』, 1952년 11월 23일.

249 이경성, 「이중섭」, 『미술입문』, 문화교육출판사, 1961, 242쪽.

250 이경성, 「이중섭, 그의 생애와 예술의 면모」, 『공간』, 1967년 10월, 79쪽.

251 김병기, 「연보 이중섭」, 『한국의 인간상 5—문화예술가편』, 신구문화사, 1965, 598쪽.

252 「전쟁 중 부산화단 전시회 일람표」, 『계간미술』, 35호, 1985년 가을호, 64쪽.

253 「작가 약력 및 연보」, 『김형구 화집』, 김형구화집발간위원회, 1985.

254 김형구, 「단칸방에서 그린 60호짜리 그림 덕분에 가족과 합류」, 『월간미술』, 1990년 6
월, 74쪽.

255 최열, 「1951년의 미술」, 「1952년의 미술」, 『한국현대미술의 역사』, 열화당, 2006.

256 김형구, 「단칸방에서 그린 60호짜리 그림 덕분에 가족과 합류」, 『월간미술』, 1990년 6
월, 74쪽; 박고석, 「인간 한묵」, 『공간』, 1973년 8월(박고석, 『글 그림 박고석』, 열화
당, 1994, 215쪽 재수록); 장수철, 『격변기의 문화수첩』, 현대문화, 1991, 86~87쪽;
하인두, 『당신 아이와 내 아이가 우리 아이 때려요』, 한이름, 1993, 31~32쪽; 「전시
자료」, 『근대미술연구 2004』, 국립현대미술관, 2004, 239~240쪽.

257 「월남화가작품전」, 전국문화총연합회 북한지부, 1952년 6월(「전시자료」, 『근대미술
연구 2004』, 국립현대미술관, 2004, 239~240쪽 재수록).

258 김형구, 「단칸방에서 그린 60호짜리 그림 덕분에 가족과 합류」, 『월간미술』, 1990년 6

월, 74쪽.

259 「전쟁 중 부산화단 전시회 일람표」, 『계간미술』, 35호, 1985년 가을호, 64쪽.

260 이경성, 「이중섭」, 『미술입문』, 문화교육출판사, 1961, 242쪽.

261 「작가 약력 및 연보」, 『김형구 화집』, 김형구화집발간위원회, 1985.

262 이경성, 「이중섭」, 『미술입문』, 문화교육출판사, 1961, 242쪽.

263 이경성, 「이중섭」, 『미술입문』, 문화교육출판사, 1961, 242쪽.

264 이경성, 「이중섭, 그의 생애와 예술의 면모」, 『공간』, 1967년 10월, 79쪽.

265 김규동, 「이중섭의 인간과 예술」, 『이중섭의 사랑과 예술』, 백미사, 1981, 59쪽.

266 김규동, 「이중섭의 인간과 예술」, 『이중섭의 사랑과 예술』, 백미사, 1981, 59쪽.

267 김규동, 「이중섭의 인간과 예술」, 『이중섭의 사랑과 예술』, 백미사, 1981, 59쪽.

268 김규동, 「이중섭의 인간과 예술」, 『이중섭의 사랑과 예술』, 백미사, 1981, 60쪽.

269 김규동, 「이중섭의 인간과 예술」, 『이중섭의 사랑과 예술』, 백미사, 1981, 61쪽.

270 김규동, 「이중섭의 인간과 예술」, 『이중섭의 사랑과 예술』, 백미사, 1981, 63쪽.

271 『K AUCTION 2010년 12월 미술품 경매』, K옥션, 2010년 12월, 52~53쪽.

272 「이중섭 외」, 『K AUCTION 2010년 12월 미술품 경매』, K옥션, 2010년 12월, 52쪽.

273 제1회 윤상 수집 현대화가작품전은 1956년 7월 21일부터 29일까지 동화화랑에서 60여 점의 수집품을 공개한 전람회였다(「제1회 윤상 수집 현대화가작품선」, 『동아일보』, 1956년 7월 22일; 최열, 『한국현대미술의 역사』, 열화당, 2006, 432쪽).

274 안내장 「기조전 제1회」, 미술출판 문화교육출판사, 1952년 12월.

275 손응성, 「그림과 술로 맺은 우정」, 『신동아』, 1975년 8월.

276 이경성, 「이중섭」, 『미술입문』, 문화교육출판사, 1961, 244쪽.

277 아더 J. 맥타가트, 「위대한 창의성의 소지자—이중섭 씨는 미국서도 칭찬」, 『한국일보』, 1956년 10월 21일.

278 야마모토 마사코·유준상 대담, 「이젠 모두 지나가버린 얘기니까 괜찮습니다—이남덕 여사 인터뷰」, 『계간미술』, 38호, 1986년 여름호, 47쪽.

279 박고석, 「이중섭을 가질 수 있었던 행운」, 『이중섭 작품집』, 현대화랑, 1972년 3월, 107쪽.

280 고은, 『이중섭 그 예술과 생애』, 민음사, 1973, 46쪽.

281 고은, 『이중섭 그 예술과 생애』, 민음사, 1973, 187쪽.

282 고은, 『이중섭 그 예술과 생애』, 민음사, 1973, 186쪽.

283 손응성, 「기조전 무렵」, 『화랑』, 3호, 1974년 봄호, 58쪽.

284 손응성, 「그림과 술로 맺은 우정」, 『신동아』, 1975년 8월.

285 김영주, 「이중섭과 박수근」, 『뿌리 깊은 나무』, 1976년 3월, 99쪽.

286 김영주, 「이중섭과 박수근」, 『뿌리 깊은 나무』, 1976년 3월, 100쪽.

287 백영수, 『검은 딸기의 겨울』, 전예원, 1983, 227쪽(백영수, 『성냥갑 속의 메시지』, 문

학사상사, 2000, 233쪽).

288 야마모토 마사코·유준상 대담, 「이젠 모두 지나가버린 애기니까 괜찮습니다—이남덕 여사 인터뷰」, 『계간미술』, 38호, 1986년 여름호, 47쪽.

289 김서봉, 「나의 청춘 시절」, 『매일경제신문』, 1990년 7월 28일.

290 김영환, 「창작의 산실—서양화가 김영환 씨」, 『매일경제신문』, 1990년 9월 16일.

291 장수철, 『격변기의 문화수첩』, 현대문화, 1991, 80~81쪽.

292 조병선의 증언, 「'63년 전 일본서 찍은 미공개 사진 본지에 공개」, 『조선일보』, 2003년 9월 26일.

293 구상, 「이중섭의 인간, 예술」, 『한국문학』, 1976년 9월, 330쪽(구상, 「이중섭의 인품과 예술과」, 『대향 이중섭』, 한국문학사, 1979; 구상, 「이중섭의 인품과 예술—이중섭 20주기에 즈음하여」, 『구상문학총서 제1권 모과 옹두리에도 사연이』, 홍성사, 2002 재수록).

294 안규철, 「어디까지가 이중섭인가」, 『계간미술』, 39호, 1986년 가을호, 101쪽.

295 구상, 「화가 이중섭 이야기—그의 치명과 예술과 인간」, 상·하, 『동아일보』, 1958년 9월 9~10일; 구상, 「이중섭의 발병 전후」, 『문학사상』, 1974년 8월, 343쪽.

296 이중섭 편지, 「나의 멋진 현처」, 1953년 9월(이중섭 지음, 박재삼 옮김, 『이중섭 서한집—그릴 수 없는 사랑의 빛깔까지도』, 한국문학사, 1980, 66쪽).

297 이중섭 편지, 「나의 멋진 현처」, 1953년 9월(이중섭 지음, 박재삼 옮김, 『이중섭 서한집—그릴 수 없는 사랑의 빛깔까지도』, 한국문학사, 1980, 67~68쪽).

298 조정자, 「이중섭의 생애와 예술」, 홍익대학교 석사 논문, 1971, 44쪽.

299 조정자, 「이중섭의 생애와 예술」, 홍익대학교 석사 논문, 1971, 64쪽.

300 조정자, 「이중섭의 생애와 예술」, 홍익대학교 석사 논문, 1971, 64쪽.

301 「볼 수 없는 정초 기분」, 『동아일보』, 1953년 1월 3일.

302 「구정 전후 물가 폭등」, 『경향신문』, 1953년 2월 15일.

303 백영수, 『검은 딸기의 겨울』, 전예원, 1983, 247쪽.

304 통영시청 김순철 계장은 이중섭이 1952년 늦봄부터 1954년 봄까지 2년 동안 통영에 거주했다는 견해를 제출했다(김순철, 『통영과 이중섭』, 에코 통영, 2010).

305 최열, 『한국현대미술의 역사』, 열화당, 2006, 294쪽; 조은정, 『권력과 미술』, 아카넷, 2009, 212~218쪽.

306 김경승 외 좌담, 「6·25와 한국 작가와 작품」, 『미술과 생활』, 1977년 6월; 최열, 『한국현대미술의 역사』, 열화당, 2006, 294쪽; 조은정, 『권력과 미술』, 아카넷, 2009, 223~225쪽.

307 「충무공 탄신 405주년」, 『자유신문』, 1950년 4월 25일; 최열, 『한국현대미술의 역사』, 열화당, 2006, 251쪽.

308 윤효중, 「영감으로 예술 표현—충무공 동상 건립 1주년에 제하여」, 『서울신문』, 1953

년 4월 19일.

309 「이충무공 전몰의 날 맞어 동상기념관건립 등 계획」, 『조선일보』, 1948년 12월 7일.

310 최열, 『한국현대미술의 역사』, 열화당, 2006, 314쪽; 조은정, 『권력과 미술』, 아카넷, 2009, 222쪽.

311 백영수, 「효중의 충무공」, 『검은 딸기의 겨울』, 전예원, 1983, 251쪽.

312 최열, 『한국현대미술의 역사』, 열화당, 2006, 284쪽.

313 이중섭 편지, 「구촌의 가장 크고 유일한 기쁨인 남덕 군」, 1953년 3월 말(이중섭 지음, 박재삼 옮김, 『이중섭 서한집―그릴 수 없는 사랑의 빛깔까지도』, 한국문학사, 1980, 42쪽).

314 백영수, 「밤에 울던 중섭」, 『검은 딸기의 겨울』, 전예원, 1983, 247쪽.

315 백영수, 「밤에 울던 중섭」, 『검은 딸기의 겨울』, 전예원, 1983, 247쪽.

316 유승아, 「서양화가 유택렬의 약력」, 유택렬 사이버 미술관(유앤리 cafe.naver.com/aetandculture).

317 이광석, 『마산문화, 마산정신』, 경남, 2012, 17쪽.

318 김병종, 「김병종의 신화첩기행 26―진해 흑백다방에서 1」, 『조선일보』, 2001년 4월 4일.

319 이월춘 엮음, 『서양화가 유택렬과 흑백다방』, 진해예총, 2012.

320 이중섭 편지, 「구촌의 가장 크고 유일한 기쁨인 남덕 군」, 1953년 3월 말(이중섭 지음, 박재삼 옮김, 『이중섭 서한집―그릴 수 없는 사랑의 빛깔까지도』, 한국문학사, 1980, 42쪽).

321 조정자, 「이중섭의 생애와 예술」, 홍익대학교 석사 논문, 1971, 20쪽.

322 이중섭 편지, 「가장 멋진 남덕 군」, 1953년 7월 초(이중섭 지음, 박재삼 옮김, 『이중섭 서한집―그릴 수 없는 사랑의 빛깔까지도』, 한국문학사, 1980, 60쪽).

323 이활, 「이중섭의 인생과 예술의 운명」, 『이중섭의 사랑과 예술』, 백미사, 1981, 223쪽.

324 이활, 「이중섭의 인생과 예술의 운명」, 『이중섭의 사랑과 예술』, 백미사, 1981, 219쪽.

325 이활, 「이중섭의 인생과 예술의 운명」, 『이중섭의 사랑과 예술』, 백미사, 1981, 220쪽.

326 이중섭 편지, 「나의 귀여운 남덕」, 1953년 6월 9일(이중섭 지음, 박재삼 옮김, 『이중섭 서한집―그릴 수 없는 사랑의 빛깔까지도』, 한국문학사, 1980, 55쪽).

327 이중섭 편지, 「귀엽고 소중한 남덕 군」, 1953년 6월 10일(이중섭 지음, 박재삼 옮김, 『이중섭 서한집―그릴 수 없는 사랑의 빛깔까지도』, 한국문학사, 1980, 56쪽).

328 이중섭 편지, 「나 혼자만의 귀여운 남덕」, 1953년 6월 15일(이중섭 지음, 박재삼 옮김, 『이중섭 서한집―그릴 수 없는 사랑의 빛깔까지도』, 한국문학사, 1980, 57쪽).

329 최열, 「1953년의 미술」, 『한국현대미술의 역사』, 열화당, 2006, 323쪽.

330 「경축회화 해외로―국련본부에 14점 출가」, 『서울신문』, 1953년 3월 13일.

331 이경성, 「한국미술의 반추」, 『연합신문』, 1953년 5월 22일; 정규, 「화단외론」, 『문화

세계』, 1953년 8월; 이봉상, 「내용의 참된 개조를」, 『문화세계』, 1954년 1월.

332 최열, 「1953년의 미술」, 『한국현대미술의 역사』, 열화당, 2006, 324쪽.

333 「미술전람회 16일 개막」, 『동아일보』, 1953년 5월 8일.

334 이경성, 『어느 미술관장의 회상』, 시공사, 1998.

335 최순우, 「해방이십년―미술」, 『대한일보』, 1965년 5월 28일~6월 19일.

336 도상봉, 「현대미술작가전 소감」, 『동아일보』, 1953년 5월 22일; 이봉상, 「내용의 참된 개조를」, 『문화세계』, 1954년 1월.

337 도상봉, 「현대미술작가전 소감」, 『동아일보』, 1953년 5월 22일.

338 이경성, 「조형 공간과의 대결」, 『경향신문』, 1953년 5월 17일.

339 이경성, 「조형 공간과의 대결」, 『경향신문』, 1953년 5월 17일.

340 이경성, 「조형 공간과의 대결」, 『경향신문』, 1953년 5월 17일.

341 안내장 작품 목록, 「3회 신사실파미술전」, 국립박물관, 1953년 5월.

342 백영수 구술, 이인범 채록, 『백영수』, 한국문화예술위원회, 2007(「백영수의 기억」, 『신사실파』, 유영국미술문화재단, 2008, 189쪽 발췌 재수록).

343 이경성, 「이중섭」, 『미술입문』, 문화교육출판사, 1961, 243쪽.

344 이경성, 「이중섭, 그의 생애와 예술의 면모」, 『공간』, 1967년 10월, 79쪽.

345 백영수 구술, 이인범 채록, 『백영수』, 한국문화예술위원회, 2007(「백영수의 기억」, 『신사실파』, 유영국미술문화재단, 2008, 185쪽, 190쪽 발췌 재수록). 여기서 정보기 관을 백영수는 '중앙정보부'라고 했는데 중앙정보부는 1961년 6월 창설되었으므로 당시 중앙정보부란 기관은 없었다.

346 백영수, 「신사실파와 굴뚝」, 『검은 딸기의 겨울』, 전예원, 1983, 246쪽(백영수, 『성냥 갑 속의 메시지』, 문학사상사, 2000 재간행, 253쪽).

347 백영수 구술, 이인범 채록, 『백영수』, 한국문화예술위원회, 2007(「백영수의 기억」, 『신사실파』, 유영국미술문화재단, 2008, 186쪽, 201쪽 발췌 재수록).

348 백영수, 『검은 딸기의 겨울』, 전예원, 1983, 246쪽(백영수, 『성냥갑 속의 메시지』, 문학사상사, 2000 재간행, 253쪽).

349 정규, 「화단외론」, 『문화세계』, 1953년 8월.

350 이봉상, 「내용의 참된 개조를」, 『문화세계』, 1954년 1월.

351 백영수, 『검은 딸기의 겨울』, 전예원, 1983. 258쪽(백영수, 『성냥갑 속의 메시지』, 문학사상사, 2000 재간행, 267쪽).

352 이중섭 편지, 「나의 소중한 남덕군」, 1953년 5월 20일(이중섭 지음, 박재삼 옮김, 『이중섭 서한집―그릴 수 없는 사랑의 빛깔까지도』, 한국문학사, 1980, 48쪽).

353 이중섭 편지, 「나의 소중한 남덕군」, 1953년 5월 20일(이중섭 지음, 박재삼 옮김, 『이중섭 서한집―그릴 수 없는 사랑의 빛깔까지도』, 한국문학사, 1980, 48쪽).

354 김환기, 「구하던 일 년」, 『문장』, 1940년 12월.

355 고은, 『이중섭 그 예술과 생애』, 민음사, 1973, 53쪽.

356 「개타령」, 『충무시지』, 충무시지편찬위원회, 1987, 1496쪽.

357 이중섭 편지, 「나의 귀엽고 소중한 남덕 군」, 1953년 3월 초순(이중섭 지음, 박재삼 옮김, 『이중섭 서한집―그릴 수 없는 사랑의 빛깔까지도』, 한국문학사, 1980, 40쪽).

358 이중섭 편지, 「나의 귀엽고 소중한 남덕 군」, 1953년 3월 초순(이중섭 지음, 박재삼 옮김, 『이중섭 서한집―그릴 수 없는 사랑의 빛깔까지도』, 한국문학사, 1980, 39쪽). 이중섭은 아내가 자신에게 보내온 3월 3일자 편지의 내용을 인용해 다음처럼 기록했다. "당신의 편지 무척 기다리고 있던 중 3월 3일자 편지 겨우 받았소. 당신의 불안한 처지 매일밤 나쁜 꿈에 시달리며 식은땀에 흠뻑 젖은 당신을 생각하고"

359 이중섭 편지, 「나의 귀엽고 소중한 남덕 군」, 1953년 3월 초순(이중섭 지음, 박재삼 옮김, 『이중섭 서한집―그릴 수 없는 사랑의 빛깔까지도』, 한국문학사, 1980, 39~40쪽).

360 이중섭 편지, 「나의 귀중하고 귀여운 남덕 군」, 1953년 4월 20일(이중섭 지음, 박재삼 옮김, 『이중섭 서한집―그릴 수 없는 사랑의 빛깔까지도』, 한국문학사, 1980, 44쪽).

361 이중섭 편지, 「소중한 남덕」, 1953년 5월 22일(이중섭 지음, 박재삼 옮김, 『이중섭 서한집―그릴 수 없는 사랑의 빛깔까지도』, 한국문학사, 1980, 50쪽).

362 이중섭 편지, 「나의 귀여운 남덕」, 1953년 6월 9일(이중섭 지음, 박재삼 옮김, 『이중섭 서한집―그릴 수 없는 사랑의 빛쌀까시도』, 한국문학사, 1980, 54~55쪽).

363 이중섭 편지, 「나 혼자만의 귀여운 남덕」, 1953년 6월 15일(이중섭 지음, 박재삼 옮김, 『이중섭 서한집―그릴 수 없는 사랑의 빛깔까지도』, 한국문학사, 1980, 58쪽).

364 이중섭 편지, 「나의 귀엽고 소중한 남덕 군」, 1953년 3월 초순(이중섭 지음, 박재삼 옮김, 『이중섭 서한집―그릴 수 없는 사랑의 빛깔까지도』, 한국문학사, 1980, 40쪽).

365 이중섭 편지, 「나의 귀엽고 소중한 남덕 군」, 1953년 3월 초순(이중섭 지음, 박재삼 옮김, 『이중섭 서한집―그릴 수 없는 사랑의 빛깔까지도』, 한국문학사, 1980, 40쪽).

366 이중섭 편지, 「구촌의 가장 크고 유일한 기쁨인 남덕 군」, 1953년 3월 말(이중섭 지음, 박재삼 옮김, 『이중섭 서한집―그릴 수 없는 사랑의 빛깔까지도』, 한국문학사, 1980, 40쪽).

367 이중섭 편지, 「나의 귀중하고 귀여운 남덕 군」, 1953년 4월 20일(이중섭 지음, 박재삼 옮김, 『이중섭 서한집―그릴 수 없는 사랑의 빛깔까지도』, 한국문학사, 1980, 44쪽).

368 이중섭 편지, 「구촌의 가장 크고 유일한 기쁨인 남덕 군」, 1953년 3월 말(이중섭 지음, 박재삼 옮김, 『이중섭 서한집―그릴 수 없는 사랑의 빛깔까지도』, 한국문학사, 1980, 40쪽).

369 이중섭 편지, 「나의 소중한 남덕 군」, 1953년 5월 20일(이중섭 지음, 박재삼 옮김, 『이중섭 서한집―그릴 수 없는 사랑의 빛깔까지도』, 한국문학사, 1980, 48쪽).

370 이중섭 편지, 「나의 소중한 남덕 군」, 1953년 5월 20일(이중섭 지음, 박재삼 옮김, 『이중섭 서한집―그릴 수 없는 사랑의 빛깔까지도』, 한국문학사, 1980, 48쪽).

371 이중섭 편지, 「나의 귀여운 즐거움이여」, 1953년 5월 말(이중섭 지음, 박재삼 옮김, 『이중섭 서한집―그릴 수 없는 사랑의 빛깔까지도』, 한국문학사, 1980, 53쪽).

372 이중섭 편지, 「나 혼자만의 귀여운 남덕」, 1953년 6월 15일(이중섭 지음, 박재삼 옮김, 『이중섭 서한집―그릴 수 없는 사랑의 빛깔까지도』, 한국문학사, 1980, 58쪽).

373 이중섭 편지, 「가장 멋진 남덕 군」, 1953년 7월 초(이중섭 지음, 박재삼 옮김, 『이중섭 서한집―그릴 수 없는 사랑의 빛깔까지도』, 한국문학사, 1980, 60쪽).

374 이중섭 편지, 「귀엽고 소중한 남덕 군」, 1953년 6월 10일(이중섭 지음, 박재삼 옮김, 『이중섭 서한집―그릴 수 없는 사랑의 빛깔까지도』, 한국문학사, 1980, 56쪽).

375 이중섭 편지, 「나의 살뜰한 사람이여」, 1953년 8월 중순(이중섭 지음, 박재삼 옮김, 『이중섭 서한집―그릴 수 없는 사랑의 빛깔까지도』, 한국문학사, 1980, 61쪽).

376 이중섭 편지, 「나의 귀여운 남덕 군, 잘 있었소」, 1953년 8월 하순(이중섭 지음, 박재삼 옮김, 『이중섭 서한집―그릴 수 없는 사랑의 빛깔까지도』, 한국문학사, 1980, 63쪽).

377 이중섭 편지, 「나의 멋진 현처」, 1953년 9월(이중섭 지음, 박재삼 옮김, 『이중섭 서한집―그릴 수 없는 사랑의 빛깔까지도』, 한국문학사, 1980, 66쪽).

378 이중섭 편지, 「구촌의 가장 크고 유일한 기쁨인 남덕 군」, 1953년 3월 말(이중섭 지음, 박재삼 옮김, 『이중섭 서한집―그릴 수 없는 사랑의 빛깔까지도』, 한국문학사, 1980, 42쪽).

379 이중섭 편지, 「나의 귀중하고 귀여운 남덕 군」, 1953년 4월 20일(이중섭 지음, 박재삼 옮김, 『이중섭 서한집―그릴 수 없는 사랑의 빛깔까지도』, 한국문학사, 1980, 45쪽).

380 이중섭 편지, 「나의 거짓 없는 희망의 봉오리 남덕 군」, 1953년 4월 22일(이중섭 지음, 박재삼 옮김, 『이중섭 서한집―그릴 수 없는 사랑의 빛깔까지도』, 한국문학사, 1980, 47쪽).

381 이중섭 편지, 「소중한 남덕」, 1953년 5월 22일(이중섭 지음, 박재삼 옮김, 『이중섭 서한집―그릴 수 없는 사랑의 빛깔까지도』, 한국문학사, 1980, 49쪽).

382 이중섭 편지, 「구촌의 가장 크고 유일한 기쁨인 남덕 군」, 1953년 3월 말(이중섭 지음, 박재삼 옮김, 『이중섭 서한집―그릴 수 없는 사랑의 빛깔까지도』, 한국문학사, 1980, 43쪽).

383 이중섭 편지, 「나의 귀중하고 귀여운 남덕 군」, 1953년 4월 20일(이중섭 지음, 박재삼 옮김, 『이중섭 서한집―그릴 수 없는 사랑의 빛깔까지도』, 한국문학사, 1980, 44쪽).

384 이중섭 편지, 「나의 소중한 남덕 군」, 1953년 5월 20일(이중섭 지음, 박재삼 옮김, 『이중섭 서한집―그릴 수 없는 사랑의 빛깔까지도』, 한국문학사, 1980, 48쪽).

385 이중섭 편지, 「나의 소중한 남덕 군」, 1953년 5월 20일(이중섭 지음, 박재삼 옮김, 『이중섭 서한집―그릴 수 없는 사랑의 빛깔까지도』, 한국문학사, 1980, 49쪽).

386 이중섭 편지, 「나 혼자만의 귀여운 남덕」, 1953년 6월 15일(이중섭 지음, 박재삼 옮김, 『이중섭 서한집―그릴 수 없는 사랑의 빛깔까지도』, 한국문학사, 1980, 57쪽).

387 이중섭 편지, 「나 혼자만의 귀여운 남덕」, 1953년 6월 15일(이중섭 지음, 박재삼 옮김, 『이중섭 서한집—그릴 수 없는 사랑의 빛깔까지도』, 한국문학사, 1980, 57쪽).

388 이중섭 편지, 「나의 귀엽고 소중한 남덕 군」, 1953년 3월 초순(이중섭 지음, 박재삼 옮김, 『이중섭 서한집—그릴 수 없는 사랑의 빛깔까지도』, 한국문학사, 1980, 41쪽).

389 이중섭 편지, 「구촌의 가장 크고 유일한 기쁨인 남덕 군」, 1953년 3월 말일(이중섭 지음, 박재삼 옮김, 『이중섭 서한집—그릴 수 없는 사랑의 빛깔까지도』, 한국문학사, 1980, 42쪽).

390 이중섭 편지, 「구촌의 가장 크고 유일한 기쁨인 남덕 군」, 1953년 3월 말일(이중섭 지음, 박재삼 옮김, 『이중섭 서한집—그릴 수 없는 사랑의 빛깔까지도』, 한국문학사, 1980, 40쪽).

391 이중섭 편지, 「나의 귀중하고 귀여운 남덕 군」, 1953년 4월 20일(이중섭 지음, 박재삼 옮김, 『이중섭 서한집—그릴 수 없는 사랑의 빛깔까지도』, 한국문학사, 1980, 43~44쪽).

392 이중섭 편지, 「나의 귀중하고 귀여운 남덕 군」, 1953년 4월 20일(이중섭 지음, 박재삼 옮김, 『이중섭 서한집—그릴 수 없는 사랑의 빛깔까지도』, 한국문학사, 1980, 44쪽).

393 이중섭 편지, 「나의 귀중하고 귀여운 남덕 군」, 1953년 4월 20일(이중섭 지음, 박재삼 옮김, 『이중섭 서한집—그릴 수 없는 사랑의 빛깔까지도』, 한국문학사, 1980, 44쪽).

394 이중섭 편지, 「나의 귀중하고 귀여운 남덕 군」, 1953년 4월 20일(이중섭 지음, 박재삼 옮김, 『이중섭 서한집—그릴 수 없는 사랑의 빛깔까지도』, 한국문학사, 1980, 45쪽).

395 이중섭 편지, 「나의 귀중하고 귀여운 남덕 군」, 1953년 4월 20일(이중섭 지음, 박재삼 옮김, 『이중섭 서한집—그릴 수 없는 사랑의 빛깔까지도』, 한국문학사, 1980, 45쪽).

396 이중섭 편지, 「나의 귀중하고 귀여운 남덕 군」, 1953년 4월 20일(이중섭 지음, 박재삼 옮김, 『이중섭 서한집—그릴 수 없는 사랑의 빛깔까지도』, 한국문학사, 1980, 45쪽).

397 이중섭 편지, 「나의 거짓 없는 희망의 봉오리 남덕 군」, 1953년 4월 22일(이중섭 지음, 박재삼 옮김, 『이중섭 서한집—그릴 수 없는 사랑의 빛깔까지도』, 한국문학사, 1980, 46~47쪽).

398 이중섭 편지, 「소중한 남덕」, 1953년 5월 22일(이중섭 지음, 박재삼 옮김, 『이중섭 서한집—그릴 수 없는 사랑의 빛깔까지도』, 한국문학사, 1980, 49쪽).

399 이중섭 편지, 「나 혼자만의 귀여운 남덕」, 1953년 6월 15일(이중섭 지음, 박재삼 옮김, 『이중섭 서한집—그릴 수 없는 사랑의 빛깔까지도』, 한국문학사, 1980, 58쪽).

400 이중섭 편지, 「나 혼자만의 귀여운 남덕」, 1953년 6월 15일(이중섭 지음, 박재삼 옮김, 『이중섭 서한집—그릴 수 없는 사랑의 빛깔까지도』, 한국문학사, 1980, 58쪽).

401 이중섭 편지, 「나 혼자만의 귀여운 남덕」, 1953년 6월 15일(이중섭 지음, 박재삼 옮김, 『이중섭 서한집—그릴 수 없는 사랑의 빛깔까지도』, 한국문학사, 1980, 59쪽).

402 이중섭 편지, 「대향이 몇 번이나」, 1953년 5월 중순(이중섭 지음, 박재삼 옮김, 『이중

섭 서한집—그릴 수 없는 사랑의 빛깔까지도』, 한국문학사, 1980, 51쪽).

403 이중섭 편지, 「대향이 몇 번이나」, 1953년 5월 중순(이중섭 지음, 박재삼 옮김, 『이중섭 서한집—그릴 수 없는 사랑의 빛깔까지도』, 한국문학사, 1980, 52쪽).

404 이중섭 편지, 「소중한 남덕」, 1953년 5월 22일(이중섭 지음, 박재삼 옮김, 『이중섭 서한집—그릴 수 없는 사랑의 빛깔까지도』, 한국문학사, 1980, 49쪽).

405 이중섭 편지, 「소중한 남덕」, 1953년 5월 22일(이중섭 지음, 박재삼 옮김, 『이중섭 서한집—그릴 수 없는 사랑의 빛깔까지도』, 한국문학사, 1980, 50쪽).

406 이중섭 편지, 「나의 귀엽고 소중한 남덕 군」, 1953년 3월 초순(이중섭 지음, 박재삼 옮김, 『이중섭 서한집—그릴 수 없는 사랑의 빛깔까지도』, 한국문학사, 1980, 39쪽).

407 이중섭 편지, 「구촌의 가장 크고 유일한 기쁨인 남덕 군」, 1953년 3월 말일(이중섭 지음, 박재삼 옮김, 『이중섭 서한집—그릴 수 없는 사랑의 빛깔까지도』, 한국문학사, 1980, 42쪽).

408 이중섭 편지, 「구촌의 가장 크고 유일한 기쁨인 남덕 군」, 1953년 3월 말(이중섭 지음, 박재삼 옮김, 『이중섭 서한집—그릴 수 없는 사랑의 빛깔까지도』, 한국문학사, 1980, 42쪽).

409 이중섭 편지, 「구촌의 가장 크고 유일한 기쁨인 남덕 군」, 1953년 3월 말(이중섭 지음, 박재삼 옮김, 『이중섭 서한집—그릴 수 없는 사랑의 빛깔까지도』, 한국문학사, 1980, 42쪽).

410 이중섭 편지, 「나의 귀중하고 귀여운 남덕 군」, 1953년 4월 20일(이중섭 지음, 박재삼 옮김, 『이중섭 서한집—그릴 수 없는 사랑의 빛깔까지도』, 한국문학사, 1980, 45쪽).

411 이중섭 편지, 「나의 거짓 없는 희망의 봉오리 남덕 군」, 1953년 4월 22일(이중섭 지음, 박재삼 옮김, 『이중섭 서한집—그릴 수 없는 사랑의 빛깔까지도』, 한국문학사, 1980, 46~47쪽).

412 이중섭 편지, 「소중한 남덕」, 1953년 5월 22일(이중섭 지음, 박재삼 옮김, 『이중섭 서한집—그릴 수 없는 사랑의 빛깔까지도』, 한국문학사, 1980, 51쪽).

413 이중섭 편지, 「나의 귀여운 즐거움이여」, 1953년 5월 말(이중섭 지음, 박재삼 옮김, 『이중섭 서한집—그릴 수 없는 사랑의 빛깔까지도』, 한국문학사, 1980, 53쪽).

414 이중섭 편지, 「나의 귀여운 즐거움이여」, 1953년 5월 말(이중섭 지음, 박재삼 옮김, 『이중섭 서한집—그릴 수 없는 사랑의 빛깔까지도』, 한국문학사, 1980, 54쪽).

415 이활, 「이중섭의 인생과 예술의 운명」, 『이중섭의 사랑과 예술』, 백미사, 1981, 262쪽.

416 이활, 「이중섭의 인생과 예술의 운명」, 『이중섭의 사랑과 예술』, 백미사, 1981, 255쪽.

417 이활, 「이중섭의 인생과 예술의 운명」, 『이중섭의 사랑과 예술』, 백미사, 1981, 244~269쪽.

418 이활, 「이중섭의 인생과 예술의 운명」, 『이중섭의 사랑과 예술』, 백미사, 1981, 262쪽.

419 전혁림 구술, 윤범모 채록, 「화사한 입체적 평면세계—전혁림 화백과의 대화」, 『전혁

림」, 이영미술관, 2005, 112~113쪽.

420 전혁림, 「내가 아는 이중섭 6」, 『중앙일보』, 1986년 7월 15일.

421 이경성, 「이중섭」, 『미술입문』, 문화교육출판사, 1961, 243~244쪽.

422 김병기, 「이중섭, 폭輻의 부조리」, 『한국의 인간상 5―문화예술가편』, 신구문화사, 1965, 542~543쪽.

05 도쿄·통영·마산·진주 1953 하―1954 상

1 이중섭 편지, 「나의 귀엽고 소중한 남덕 군」, 1953년 3월 초순(이중섭 지음, 박재삼 옮김, 『이중섭 서한집―그릴 수 없는 사랑의 빛깔까지도』, 한국문학사, 1980, 39쪽).

2 이중섭 편지, 「나의 귀엽고 소중한 남덕 군」, 1953년 3월 초순(이중섭 지음, 박재삼 옮김, 『이중섭 서한집―그릴 수 없는 사랑의 빛깔까지도』, 한국문학사, 1980, 39쪽).

3 이중섭 편지, 「구촌의 가장 크고 유일한 기쁨인 남덕 군」, 1953년 3월 말(이중섭 지음, 박재삼 옮김, 『이중섭 서한집―그릴 수 없는 사랑의 빛깔까지도』, 한국문학사, 1980, 42쪽).

4 이중섭 편지, 「나의 귀중하고 귀여운 남덕 군」, 1953년 4월 20일(이중섭 지음, 박재삼 옮김, 『이중섭 서한집―그릴 수 없는 사랑의 빛깔까지도』, 한국문학사, 1980, 45쪽).

5 이중섭 편지, 「소중한 남덕」, 1953년 5월 22일(이중섭 지음, 박재삼 옮김, 『이중섭 서한집―그릴 수 없는 사랑의 빛깔까지도』, 한국문학사, 1980, 51쪽).

6 이중섭 편지, 「귀엽고 소중한 남덕 군」, 1953년 6월 10일(이중섭 지음, 박재삼 옮김, 『이중섭 서한집―그릴 수 없는 사랑의 빛깔까지도』, 한국문학사, 1980, 56쪽).

7 이중섭 편지, 「귀엽고 소중한 남덕 군」, 1953년 6월 10일(이중섭 지음, 박재삼 옮김, 『이중섭 서한집―그릴 수 없는 사랑의 빛깔까지도』, 한국문학사, 1980, 56쪽).

8 『충무시지』, 충무시지편찬위원회, 1987, 147쪽.

9 박고석, 「이중섭을 가질 수 있었던 행운」, 『이중섭 작품집』, 현대화랑, 1972년 3월, 108쪽(고은은 지산만을 '지역구에서 당선된 국회의원 지삼만池三萬'이라고 했다. 고은, 『이중섭 그 예술과 생애』, 민음사, 1973, 232쪽).

10 남관, 「미술동맹과 쌀배급―전쟁 중의 작품 활동」, 『계간미술』, 35호, 1985년 가을호, 55쪽.

11 야마모토 마사코·유준상 대담, 「이젠 모두 지나가버린 얘기니까 괜찮습니다―이남 덕 여사 인터뷰」, 『계간미술』, 38호, 1986년 여름호, 52~53쪽.

12 야마모토 마사코·유준상 대담, 「이젠 모두 지나가버린 얘기니까 괜찮습니다―이남 덕 여사 인터뷰」, 『계간미술』, 38호, 1986년 여름호, 53쪽.

13 이중섭 편지, 「나의 멋진 현처」, 1953년 9월(이중섭 지음, 박재삼 옮김, 『이중섭 서한 집―그릴 수 없는 사랑의 빛깔까지도』, 한국문학사, 1980, 65쪽).

14 구상, 「화가 이중섭 이야기—그의 치명과 예술과 인간」 상·하, 『동아일보』, 1958년 9
 월 9~10일.

15 조정자, 「이중섭의 생애와 예술」, 홍익대학교 석사 논문, 1971, 21쪽.

16 조정자, 「이중섭의 생애와 예술」, 홍익대학교 석사 논문, 1971, 21쪽.

17 박고석, 「이중섭을 가질 수 있었던 행운」, 『이중섭 작품집』, 현대화랑, 1972년 3월,
 108쪽.

18 박고석, 「이중섭을 가질 수 있었던 행운」, 『이중섭 작품집』, 현대화랑, 1972년 3월,
 108쪽.

19 박고석, 「이중섭을 가질 수 있었던 행운」, 『이중섭 작품집』, 현대화랑, 1972년 3월,
 108쪽.

20 전혁림, 「내가 아는 이중섭 6」, 『중앙일보』, 1986년 7월 15일.

21 전혁림, 「내가 아는 이중섭 6」, 『중앙일보』, 1986년 7월 15일.

22 이중섭 편지, 「나의 살뜰한 사람이여」, 1953년 8월 중순(이중섭 지음, 박재삼 옮김,
 『이중섭 서한집—그릴 수 없는 사랑의 빛깔까지도』, 한국문학사, 1980, 62쪽).

23 이중섭 편지, 「나의 살뜰한 사람이여」, 1953년 8월 중순(이중섭 지음, 박재삼 옮김,
 『이중섭 서한집—그릴 수 없는 사랑의 빛깔까지도』, 한국문학사, 1980, 62쪽).

24 이중섭 편지, 「나의 귀여운 남덕 군, 잘 있었소」, 1953년 8월 하순(이중섭 지음, 박재
 삼 옮김, 『이중섭 서한집—그릴 수 없는 사랑의 빛깔까지도』, 한국문학사, 1980, 63쪽).

25 이중섭 편지, 「나의 멋진 현처」, 1953년 9월(이중섭 지음, 박재삼 옮김, 『이중섭 서한
 집—그릴 수 없는 사랑의 빛깔까지도』, 한국문학사, 1980, 65쪽).

26 조정자, 「이중섭의 생애와 예술」, 홍익대학교 석사 논문, 1971, 21쪽.

27 조정자, 「이중섭의 생애와 예술」, 홍익대학교 석사 논문, 1971, 21쪽.

28 이활, 「이중섭의 인생과 예술의 운명」, 『이중섭의 사랑과 예술』, 백미사, 1981, 221쪽.

29 이활, 「이중섭의 인생과 예술의 운명」, 『이중섭의 사랑과 예술』, 백미사, 1981, 225쪽.

30 이활, 「이중섭의 인생과 예술의 운명」, 『이중섭의 사랑과 예술』, 백미사, 1981, 228쪽.

31 이활, 「이중섭의 인생과 예술의 운명」, 『이중섭의 사랑과 예술』, 백미사, 1981, 234쪽.

32 이중섭 편지, 「나의 귀여운 즐거움이여」, 1953년 5월 말(이중섭 지음, 박재삼 옮김,
 『이중섭 서한집—그릴 수 없는 사랑의 빛깔까지도』, 한국문학사, 1980, 53쪽).

33 이중섭 편지, 「나의 살뜰한 사람이여」, 1953년 8월 중순(이중섭 지음, 박재삼 옮김,
 『이중섭 서한집—그릴 수 없는 사랑의 빛깔까지도』, 한국문학사, 1980, 62쪽).

34 이중섭 편지, 「나의 살뜰한 사람이여」, 1953년 8월 중순(이중섭 지음, 박재삼 옮김,
 『이중섭 서한집—그릴 수 없는 사랑의 빛깔까지도』, 한국문학사, 1980, 62쪽).

35 이중섭 편지, 「나의 멋진 현처」, 1953년 9월(이중섭 지음, 박재삼 옮김, 『이중섭 서한
 집—그릴 수 없는 사랑의 빛깔까지도』, 한국문학사, 1980, 65쪽).

36 이중섭 편지, 「나의 멋진 현처」, 1953년 9월(이중섭 지음, 박재삼 옮김, 『이중섭 서한

집—그릴 수 없는 사랑의 빛깔까지도』, 한국문학사, 1980, 66쪽).

37 이중섭 편지, 「나의 멋진 현처」, 1953년 9월(이중섭 지음, 박재삼 옮김, 『이중섭 서한
 집—그릴 수 없는 사랑의 빛깔까지도』, 한국문학사, 1980, 66쪽).

38 이중섭 편지, 「나의 멋진 현처」, 1953년 9월(이중섭 지음, 박재삼 옮김, 『이중섭 서한
 집—그릴 수 없는 사랑의 빛깔까지도』, 한국문학사, 1980, 69쪽).

39 이중섭 편지, 「나의 멋진 현처」, 1953년 9월(이중섭 지음, 박재삼 옮김, 『이중섭 서한
 집—그릴 수 없는 사랑의 빛깔까지도』, 한국문학사, 1980, 70쪽).

40 5인전(「미술자료」, 『한국예술지』 1, 대한민국예술원, 1966; 『한국근대미술사전 편찬
 을 위한 조사연구』, 홍익대학교 미술대학, 1974. 그 뒤 1990년 『월간미술』 6월호에서
 정리한 기록에는 이 5인전이 서울 낙원다방에서 개최되었다고 하였다(「화보로 보는
 미술활동사」, 『월간미술』, 1990년 6월).

41 백락종, 「문화계 회고와 전망—전전을 능가」, 『영남일보』, 1953년 12월 30일.

42 박고석, 「이중섭을 가질 수 있었던 행운」, 『이중섭 작품집』, 현대화랑, 1972년 3월,
 107쪽.

43 전혁림, 「내가 아는 이중섭 6」, 『중앙일보』, 1986년 7월 15일.

44 이중섭 편지, 「새해 복 많이 받았소?」, 1954년 1월 7일(이중섭 지음, 박재삼 옮김, 『이
 중섭 서한집—그릴 수 없는 사랑의 빛깔까지도』, 한국문학사, 1980, 76쪽).

45 이중섭 편지, 「새해 복 많이 받았소?」, 1954년 1월 7일(이중섭 지음, 박재삼 옮김, 『이
 중섭 서한집—그릴 수 없는 사랑의 빛깔까지도』, 한국문학사, 1980, 77쪽).

46 이중섭 편지, 「새해 복 많이 받았소?」, 1954년 1월 7일(이중섭 지음, 박재삼 옮김, 『이
 중섭 서한집—그릴 수 없는 사랑의 빛깔까지도』, 한국문학사, 1980, 77쪽).

47 박종석, 「내 고향 통영에서 빛과 거름이 된 두 거장 김용주, 이중섭 화백의 삶」, 『한산
 신문』(통영), 2010년 10월 23일.

48 이중섭 편지, 「새해 복 많이 받았소?」, 1954년 1월 7일(이중섭 지음, 박재삼 옮김, 『이
 중섭 서한집—그릴 수 없는 사랑의 빛깔까지도』, 한국문학사, 1980, 77쪽).

49 이중섭 편지, 「새해 복 많이 받았소?」, 1954년 1월 7일(이중섭 지음, 박재삼 옮김, 『이
 중섭 서한집—그릴 수 없는 사랑의 빛깔까지도』, 한국문학사, 1980, 76쪽).

50 이중섭 편지, 「빨리 빨리 아고리의 두 팔에」, 1954년 4월 28일(이중섭 지음, 박재삼
 옮김, 『이중섭 서한집—그릴 수 없는 사랑의 빛깔까지도』, 한국문학사, 1980, 78쪽).

51 고은, 『이중섭 그 예술과 생애』, 민음사, 1973, 246쪽.

52 신상철, 「문학」, 『경상남도지 하권』, 경상남도사편찬위원회, 1988, 3095～3096쪽.

53 고은, 『이중섭 그 예술과 생애』, 민음사, 1973, 212쪽.

54 김춘수, 「전혁림 화백의 편모」, 『전혁림』, 예문사, 1987, 9쪽.

55 『충무시지』, 충무시지편찬위원회, 1987, 1042쪽.

56 『충무시지』, 충무시지편찬위원회, 1987, 1079쪽.

57 이경성, 『한국현대미술사(공예)』, 국립현대미술관, 1975, 42쪽.

58 이경성, 「한국의 현대공예가」, 『한국현대미술사(공예)』, 국립현대미술관, 1975, 139쪽.

59 이경성, 「한국근대미술자료」, 『한국예술총람 자료편』, 대한민국예술원, 1965, 216쪽.

60 이경성, 「한국의 현대공예가」, 『한국현대미술사(공예)』, 국립현대미술관, 1975, 154쪽.

61 고은, 『이중섭 그 예술과 생애』, 민음사, 1973, 223쪽.

62 국립현대미술관, 『근대를 보는 눈ー한국근대미술: 공예』, 얼과알, 1999.

63 박종석, 「내 고향 통영에서 빛과 거름이 된 두 거장 김용주, 이중섭 화백의 삶」, 『한산신문』(통영), 2010년 10월 23일.

64 박종석, 「내 고향 통영에서 빛과 거름이 된 두 거장 김용주, 이중섭 화백의 삶」, 『한산신문』(통영), 2010년 10월 23일.

65 박고석, 「이중섭을 가질 수 있었던 행운」, 『이중섭 작품집』, 현대화랑, 1972년 3월, 107쪽.

66 이종석, 「이중섭 연보」, 『이중섭 작품집』, 현대화랑, 1972년 3월, 122~123쪽.

67 조정자, 「이중섭의 생애와 예술」, 홍익대학교 석사 논문, 1971, 20쪽; 고은, 『이중섭 그 예술과 생애』, 민음사, 1973, 246쪽.

68 고은, 『이중섭 그 예술과 생애』, 민음사, 1973, 246쪽.

69 박종석, 「내 고향 통영에서 빛과 거름이 된 두 거장 김용주, 이중섭 화백의 삶」, 『한산신문』(통영), 2010년 10월 23일.

70 이중섭 편지, 「나의 가장 사랑하는」, 1954년 6월 25일 직후(이중섭 지음, 박재삼 옮김, 『이중섭 서한집ー그릴 수 없는 사랑의 빛깔까지도』, 한국문학사, 1980, 82쪽).

71 조정자, 「이중섭의 생애와 예술」, 홍익대학교 석사 논문, 1971, 20쪽.

72 고은, 『이중섭 그 예술과 생애』, 민음사, 1973, 246쪽.

73 전혁림, 「내가 아는 이중섭 6」, 『중앙일보』, 1986년 7월 15일.

74 박종석, 「내 고향 통영에서 빛과 거름이 된 두 거장 김용주, 이중섭 화백의 삶」, 『한산신문』(통영), 2010년 10월 23일.

75 전혁림, 「전혁림 연보」, 『전혁림』, 예문사, 1987, 167쪽.

76 전혁림 구술, 윤범모 채록, 「화사한 입체적 평면세계ー전혁림 화백과의 대화」, 『전혁림』, 이영미술관, 2005, 113쪽.

77 박고석, 「이중섭을 가질 수 있었던 행운」, 『이중섭 작품집』, 현대화랑, 1972년 3월, 107쪽.

78 조정자, 「이중섭의 생애와 예술」, 홍익대학교 석사 논문, 1971, 18~19쪽.

79 조정자, 「이중섭의 생애와 예술」, 홍익대학교 석사 논문, 1971, 19쪽.

80 조정자, 「이중섭의 생애와 예술」, 홍익대학교 석사 논문, 1971, 19쪽.

81 고은, 『이중섭 그 예술과 생애』, 민음사, 1973, 248쪽.

82 고은, 『이중섭 그 예술과 생애』, 민음사, 1973, 247쪽.

83 고은, 『이중섭 그 예술과 생애』, 민음사, 1973, 247쪽.

84 고은, 『이중섭 그 예술과 생애』, 민음사, 1973, 248쪽.

85 고은, 『이중섭 그 예술과 생애』, 민음사, 1973, 249쪽.

86 전혁림, 「내가 아는 이중섭 6」, 『중앙일보』, 1986년 7월 15일.

87 전혁림, 「내가 아는 이중섭 6」, 『중앙일보』, 1986년 7월 15일.

88 조정자, 「이중섭의 생애와 예술」, 홍익대학교 석사 논문, 1971, 38쪽.

89 조정자, 「이중섭의 생애와 예술」, 홍익대학교 석사 논문, 1971, 44쪽.

90 조정자, 「이중섭의 생애와 예술」, 홍익대학교 석사 논문, 1971, 51쪽.

91 이중섭, 「새해 복 많이 받았소?」, 1954년 1월 7일(이중섭 지음, 박재삼 옮김, 『이중섭 서한집—그릴 수 없는 사랑의 빛깔까지도』, 한국문학사, 1980, 73쪽).

92 이중섭, 「새해 복 많이 받았소?」, 1954년 1월 7일(이중섭 지음, 박재삼 옮김, 『이중섭 서한집—그릴 수 없는 사랑의 빛깔까지도』, 한국문학사, 1980, 76쪽).

93 다키구치 슈조瀧口修造, 『アトリヱ(아뜰리에)』, 1938년 7월(김영나, 『20세기의 한국미술』, 예경, 1998, 94쪽 재인용).

94 김환기, 「구하던 일 년」, 『문장』, 1940년 12월.

95 이마이 한자부로今井繁三郎, 「차세대 양화가군 2」, 『美之國』, 1941년 4월(김영나, 『20세기의 한국미술』, 예경, 1998, 93~94쪽).

96 이중섭, 「새해 복 많이 받았소?」, 1954년 1월 7일(이중섭 지음, 박재삼 옮김, 『이중섭 서한집—그릴 수 없는 사랑의 빛깔까지도』, 한국문학사, 1980, 75쪽).

97 이중섭, 「새해 복 많이 받았소?」, 1954년 1월 7일(이중섭 지음, 박재삼 옮김, 『이중섭 서한집—그릴 수 없는 사랑의 빛깔까지도』, 한국문학사, 1980, 75쪽).

98 이구열, 「작품 해설」, 『이중섭 작품집』, 현대화랑, 1972, 112쪽. 이구열은 "유강렬 씨의 증언을 빌면 통영에서 맨 먼저 그린 소라고 한다."라고 기록했다.

99 박용숙, 「작품 해설」, 『한국현대미술전집』 11, 한국일보사, 1976, 109~110쪽.

100 이중섭, 「야스카타에게」, 『이중섭 드로잉』, 삼성미술관 리움, 2005, 132쪽.

101 이태호, 「분주했던 50년대의 마산화단」, 『계간미술』, 32호, 1984년 겨울호, 103쪽.

102 김춘수, 「마산에서 전혁림과 강신석이 문인들과 잘 어울렸지요」, 『월간미술』, 1990년 6월, 76쪽.

103 이광석, 『마산문화, 마산정신』, 경남, 2012, 17쪽.

104 한국근대미술연구소, 「최영림 연보」, 『최영림』, 수문서관, 1985, 214쪽.

105 이태호, 「분주했던 50년대의 마산화단」, 『계간미술』, 32호, 1984년 겨울호, 105쪽.

106 한국근대미술연구소, 「최영림 연보」, 『최영림』, 수문서관, 1985, 214쪽.

107 최열, 『한국현대미술의 역사』, 열화당, 2006, 102쪽.

108 주정숙, 「내고 박생광론」, 이화여자대학교 석사 논문, 1982, 13쪽.

109 설창수, 「사십년의 강변에서」, 『박생광』, 등불, 1986, 291쪽.

110 신상철, 「문학」, 『경상남도사』 하, 경상남도사편찬위원회, 1988, 3095~3096쪽.

111 정문현, 「미술─서양화」, 『경상남도지』 하, 경상남도사편찬위원회, 1988, 3121
 ~3140쪽.

112 주정숙, 「내고 박생광론」, 이화여자대학교 석사 논문, 1982, 13쪽.

113 서홍원, 「미술─한국화」, 『경상남도지』 하, 경상남도사편찬위원회, 1988, 3117
 ~3121쪽.

114 이종석, 「이중섭 연보」, 『이중섭 작품집』, 현대화랑, 1972년 3월, 122~123쪽.

115 야마모토 마사코 편지, 「나의 소중하고 사랑하는 아고리」, 1954년 5월 28일(이중섭
 지음, 박재삼 옮김, 『이중섭 서한집─그릴 수 없는 사랑의 빛깔까지도』, 한국문학사,
 1980, 132쪽).

116 야마모토 마사코 편지, 「나의 소중하고 사랑하는 아고리」, 1954년 5월 28일(이중섭
 지음, 박재삼 옮김, 『이중섭 서한집─그릴 수 없는 사랑의 빛깔까지도』, 한국문학사,
 1980, 132쪽).

117 주정숙, 「내고 박생광론」, 이화여자대학교 석사 논문, 1982, 13쪽.

118 조정자, 「이중섭의 생애와 예술」, 홍익대학교 석사 논문, 1971, 63쪽.

119 조정자, 「이중섭의 생애와 예술」, 홍익대학교 석사 논문, 1971, 63쪽.

120 사진, 「이중섭」, 『이중섭 작품집』, 현대화랑, 1972년 3월.

121 김규태, 「사진작가 허종배, 황혼에 찾아온 백혈병 소녀와의 만남」, 『시인 김규태의 인
 간기행─그 사람들』, 도서출판 말씀, 2009, 73쪽.

122 임응식, 『내가 걸어온 한국 사단』, 눈빛, 1999, 110쪽.

123 고은, 『이중섭 그 예술과 생애』, 민음사, 1973, 262쪽.

124 이중섭 편지, 「새해 복 많이 받았소?」, 1954년 1월 7일(이중섭 지음, 박재삼 옮김, 『이
 중섭 서한집─그릴 수 없는 사랑의 빛깔까지도』, 한국문학사, 1980, 72쪽).

125 이중섭 편지, 「새해 복 많이 받았소?」, 1954년 1월 7일(이중섭 지음, 박재삼 옮김, 『이
 중섭 서한집─그릴 수 없는 사랑의 빛깔까지도』, 한국문학사, 1980, 72쪽).

126 이중섭 편지, 「새해 복 많이 받았소?」, 1954년 1월 7일(이중섭 지음, 박재삼 옮김, 『이
 중섭 서한집─그릴 수 없는 사랑의 빛깔까지도』, 한국문학사, 1980, 74쪽).

127 이중섭 편지, 「새해 복 많이 받았소?」, 1954년 1월 7일(이중섭 지음, 박재삼 옮김, 『이
 중섭 서한집─그릴 수 없는 사랑의 빛깔까지도』, 한국문학사, 1980, 75쪽).

128 이중섭 편지, 「새해 복 많이 받았소?」, 1954년 1월 7일(이중섭 지음, 박재삼 옮김, 『이
 중섭 서한집─그릴 수 없는 사랑의 빛깔까지도』, 한국문학사, 1980, 75쪽).

129 이중섭 편지, 「새해 복 많이 받았소?」, 1954년 1월 7일(이중섭 지음, 박재삼 옮김, 『이
 중섭 서한집─그릴 수 없는 사랑의 빛깔까지도』, 한국문학사, 1980, 71쪽).

130 이중섭 편지, 「새해 복 많이 받았소?」, 1954년 1월 7일(이중섭 지음, 박재삼 옮김, 『이
 중섭 서한집─그릴 수 없는 사랑의 빛깔까지도』, 한국문학사, 1980, 75쪽).

131 이중섭 편지, 「대향이 몇 번이나」, 1953년 5월 중순(이중섭 지음, 박재삼 옮김, 『이중섭 서한집—그릴 수 없는 사랑의 빛깔까지도』, 한국문학사, 1980, 52쪽).

132 이중섭 편지, 「새해 복 많이 받았소?」, 1954년 1월 7일(이중섭 지음, 박재삼 옮김, 『이중섭 서한집—그릴 수 없는 사랑의 빛깔까지도』, 한국문학사, 1980, 73쪽).

133 야마모토 마사코 편지, 「나의 사랑하는 소중한 아고리」, 1954년 4월 27일(이중섭 지음, 박재삼 옮김, 『이중섭 서한집—그릴 수 없는 사랑의 빛깔까지도』, 한국문학사, 1980, 128쪽).

134 야마모토 마사코 편지, 「나의 사랑하는 소중한 아고리」, 1954년 4월 27일(이중섭 지음, 박재삼 옮김, 『이중섭 서한집—그릴 수 없는 사랑의 빛깔까지도』, 한국문학사, 1980, 128쪽).

135 야마모토 마사코 편지, 「나의 사랑하는 소중한 아고리」, 1954년 4월 27일(이중섭 지음, 박재삼 옮김, 『이중섭 서한집—그릴 수 없는 사랑의 빛깔까지도』, 한국문학사, 1980, 129쪽).

136 야마모토 마사코 편지, 「나의 사랑하는 소중한 아고리」, 1954년 4월 27일(이중섭 지음, 박재삼 옮김, 『이중섭 서한집—그릴 수 없는 사랑의 빛깔까지도』, 한국문학사, 1980, 128쪽).

137 야마모토 마사코 편지, 「나의 사랑하는 소중한 아고리」, 1954년 4월 27일(이중섭 지음, 박재삼 옮김, 『이중섭 서한집—그릴 수 없는 사랑의 빛깔까지도』, 한국문학사, 1980, 131쪽).

138 야마모토 마사코 편지, 「나의 소중하고 사랑하는 아고리」, 1954년 5월 28일(이중섭 지음, 박재삼 옮김, 『이중섭 서한집—그릴 수 없는 사랑의 빛깔까지도』, 한국문학사, 1980, 133쪽).

139 이종석, 「이중섭 연보」, 『이중섭 작품집』, 현대화랑, 1972년 3월, 122~123쪽.

140 「베틀가」, 『충무시지』, 충무시지편찬위원회, 1987, 1497쪽.

06 서울·대구 1954 하—1955 상

1 조정자, 「이중섭의 생애와 예술」, 홍익대학교 석사 논문, 1971, 22쪽.

2 『문학과 예술』은 2호 이후에는 『문학예술』로 게재하였으므로 이후 모두 『문학예술』로 표기한다.

3 최열, 『한국현대미술의 역사』, 열화당, 2006, 351쪽.

4 이중섭 편지, 「나의 가장 사랑하는」, 1954년 6월 25일 직후(이중섭 지음, 박재삼 옮김, 『이중섭 서한집—그릴 수 없는 사랑의 빛깔까지도』, 한국문학사, 1980, 79~80쪽).

5 고은, 『이중섭 그 예술과 생애』, 민음사, 1973, 286쪽.

6 이중섭 편지, 「나의 소중한 최애最愛의 남덕 군」, 1954년 7월 11일 직후(이중섭 지음,

박재삼 옮김, 『이중섭 서한집—그릴 수 없는 사랑의 빛깔까지도』, 한국문학사, 1980, 82쪽).

7 김병기, 「서양화, 실질적 수확은 태무」, 『서울신문』, 1954년 12월 9일.

8 이경성, 「60대서 20대까지 총망라—사실풍과 비사실풍의 2대 작품 경향」, 『동아일보』, 1954년 7월 4일.(이경성, 『현대한국미술의 상황』, 일지사, 1976. 37~39쪽에 「미협전의 이모저모」, 『조선일보』, 1954년 6월. 재수록)

9 이경성, 「이중섭」, 『미술입문』, 문화교육출판사, 1961, 244쪽.

10 박고석, 「이중섭을 가질 수 있었던 행운」, 『이중섭 작품집』, 현대화랑, 1972년 3월, 107쪽.

11 「각 입상자에 시상」, 『조선일보』, 1954년 7월 22일.

12 「미협전 작품 17점 이 대통령이 매상」, 『조선일보』, 1954년 7월 22일.

13 이중섭 편지, 「치열 형에게」, 1954년 7월 30일(고은, 『이중섭 그 예술과 생애』, 민음사, 1973, 281~282쪽; 이중섭 지음, 박재삼 옮김, 『이중섭 서한집—그릴 수 없는 사랑의 빛깔까지도』, 한국문학사, 1980, 138~140쪽 재수록). 사진 도판 출전: 『한국현대미술전집』 11, 한국일보사, 1976, 87쪽.

14 손웅성, 「그림과 술로 맺은 우정」, 『신동아』, 1975년 8월.

15 이중섭 편지, 「치열 형에게」, 1954년 7월 30일(고은, 『이중섭 그 예술과 생애』, 민음사, 1973, 281~282쪽; 이중섭 지음, 박재삼 옮김, 『이중섭 서한집—그릴 수 없는 사랑의 빛깔까지도』, 한국문학사, 1980, 138~140쪽 재수록). 사진 도판 출전: 『한국현대미술전집』 11, 한국일보사, 1976, 87쪽.

16 이중섭 편지, 「나의 가장 사랑하는」, 1954년 6월 25일 직후(이중섭 지음, 박재삼 옮김, 『이중섭 서한집—그릴 수 없는 사랑의 빛깔까지도』, 한국문학사, 1980, 79~80쪽).

17 이중섭 편지, 「나의 가장」, 1954년 9월 말(이중섭 지음, 박재삼 옮김, 『이중섭 서한집—그릴 수 없는 사랑의 빛깔까지도』, 한국문학사, 1980, 95쪽).

18 이중섭 편지, 「나의 가장」, 1954년 9월 말(이중섭 지음, 박재삼 옮김, 『이중섭 서한집—그릴 수 없는 사랑의 빛깔까지도』, 한국문학사, 1980, 95쪽).

19 『서울인구사』, 서울특별시사편찬위원회, 2005, 638쪽.

20 김태선, 「시정 5년」, 『삼천리』, 1956년 1~2월, 165쪽.

21 『서울육백년사』, 제5권, 서울특별시, 1983, 356~357쪽.

22 『서울인구사』, 서울특별시사편찬위원회, 2005, 660쪽.

23 『서울인구사』, 서울특별시사편찬위원회, 2005, 762쪽.

24 『서울육백년사』, 제5권, 서울특별시, 1983, 500쪽.

25 『서울육백년사』, 제5권, 서울특별시, 1983, 500쪽.

26 『서울육백년사』, 제5권, 서울특별시, 1983, 501쪽.

27 「사회구조와 시민의식」, 『서울육백년사』, 제5권, 서울특별시, 1983, 510쪽.

28 「사회구조와 시민의식」, 『서울육백년사』, 제5권, 서울특별시, 1983, 510쪽.

29 「사회구조와 시민의식」, 『서울육백년사』, 제5권, 서울특별시, 1983, 510쪽.

30 이중섭 편지, 「나의 가장 사랑하는」, 1954년 6월 25일 직후(이중섭 지음, 박재삼 옮김, 『이중섭 서한집—그릴 수 없는 사랑의 빛깔까지도』, 한국문학사, 1980, 80쪽).

31 이중섭 편지, 「나의 소중한 최애最愛의 남덕 군」, 1954년 7월 11일 직후(이중섭 지음, 박재삼 옮김, 『이중섭 서한집—그릴 수 없는 사랑의 빛깔까지도』, 한국문학사, 1980, 83쪽).

32 이중섭 편지, 「나의 가장 사랑하는」, 1954년 6월 25일 직후(이중섭 지음, 박재삼 옮김, 『이중섭 서한집—그릴 수 없는 사랑의 빛깔까지도』, 한국문학사, 1980, 80쪽).

33 이중섭 편지, 「나의 소중한 최애最愛의 남덕 군」, 1954년 7월 11일 직후(이중섭 지음, 박재삼 옮김, 『이중섭 서한집—그릴 수 없는 사랑의 빛깔까지도』, 한국문학사, 1980, 83쪽).

34 이중섭 편지, 「최애最愛의 사람 남덕 군」, 1954년 7월 13일 직후(이중섭 지음, 박재삼 옮김, 『이중섭 서한집—그릴 수 없는 사랑의 빛깔까지도』, 한국문학사, 1980, 85쪽).

35 박고석, 「이중섭을 가질 수 있었던 행운」, 『이중섭 작품집』, 현대화랑, 1972년 3월, 108쪽.

36 이중섭 편지, 「치열 형에게」, 1954년 7월 30일, 봉투. 출전: 『한국현대미술전집』 11, 한국일보사, 1976, 87쪽.

37 이중섭 편지, 「치열 형에게」, 1954년 7월 30일, 『한국현대미술전집』 11, 한국일보사, 1976, 87쪽(고은, 『이중섭 그 예술과 생애』, 민음사, 1973, 281~282쪽; 이중섭 지음, 박재삼 옮김, 『이중섭 서한집—그릴 수 없는 사랑의 빛깔까지도』, 한국문학사, 1980, 138~140쪽 재수록).

38 김광림, 「나의 이중섭 체험」, 『여원』, 1977년 9월(이활, 『이중섭의 사랑과 예술』, 백미사, 1981, 25쪽 재수록).

39 김광림, 「나의 이중섭 체험」, 『여원』, 1977년 9월(이활, 『이중섭의 사랑과 예술』, 백미사, 1981, 25쪽 재수록).

40 김광림, 「나의 이중섭 체험」, 『여원』, 1977년 9월(이활, 『이중섭의 사랑과 예술』, 백미사, 1981, 26쪽 재수록).

41 김광림, 「나의 이중섭 체험」, 『여원』, 1977년 9월(이활, 『이중섭의 사랑과 예술』, 백미사, 1981, 26쪽 재수록).

42 문중섭, 『저격능선狙擊稜線』, 육성각, 1954년 9월.

43 「필승 겨눈 피의 격전장」, 『동아일보』, 1970년 6월 23일.

44 박영준, 「6월의 고전장古戰場 오성산」, 『경향신문』, 1969년 6월 25일.

45 김광림, 「나의 이중섭 체험」, 『여원』, 1977년 9월(이활, 『이중섭의 사랑과 예술』, 백미사, 1981, 27~28쪽 재수록).

46 김광림, 「나의 이중섭 체험」, 『여원』, 1977년 9월(이활, 『이중섭의 사랑과 예술』, 백미사, 1981, 27~28쪽 재수록).

47 보티첼리, 〈비너스의 탄생〉, 173×78, 캔버스에 템페라, 1485년 무렵, 우피치 미술관 소장.

48 보티첼리, 〈팔라스와 켄타우로스〉, 207×148, 캔버스에 템페라, 1482년 무렵, 우피치 미술관 소장.

49 『영문』嶺文, 제13호, 영남문학회, 1955년 11월.

50 이구열, 「작품 해설」, 『이중섭 작품집』, 현대화랑, 1972, 113쪽.

51 「미 본토에 원폭 공격도 가능, 소, 장거리 폭격기 보유설」, 『조선일보』, 1954년 2월 17일.

52 「미국, 수소폭탄 실험 수 주 내로 실시 예정」, 『조선일보』, 1954년 2월 17일.

53 박고석, 「이중섭을 가질 수 있었던 행운」, 『이중섭 작품집』, 현대화랑, 1972년 3월, 108쪽.

54 박고석, 「명사교류도」, 『주간시민』, 1977년 1월 3일.

55 이경성, 「내가 아는 이중섭 2」, 『중앙일보』, 1986년 6월 28일.

56 이경성, 『어느 미술관장의 회상』, 시공사, 1998, 52쪽.

57 장수철, 『격변기의 문화수첩』, 현대문화, 1991, 106쪽.

58 조병화, 「명동시절」, 『대한일보』, 1969년 4월 7일~1970년 12월 10일.

59 백영수, 『검은 딸기의 겨울』, 전예원, 1983, 303쪽.

60 고은, 『이중섭 그 예술과 생애』, 민음사, 1973, 284쪽.

61 이활, 『이중섭의 사랑과 예술』, 백미사, 1981, 94쪽.

62 이중섭 편지, 「나의 귀중하고 귀여운 남덕 군」, 1953년 4월 20일(이중섭 지음, 박재삼 옮김, 『이중섭 서한집—그릴 수 없는 사랑의 빛깔까지도』, 한국문학사, 1980, 43~44쪽).

63 이중섭 편지, 「새해 복 많이 받았소?」, 1954년 1월 7일(이중섭 지음, 박재삼 옮김, 『이중섭 서한집—그릴 수 없는 사랑의 빛깔까지도』, 한국문학사, 1980, 77쪽).

64 이중섭 편지, 「가슴 가득한」, 1954년 10월 28일(이중섭 지음, 박재삼 옮김, 『이중섭 서한집—그릴 수 없는 사랑의 빛깔까지도』, 한국문학사, 1980, 109쪽).

65 이중섭 편지, 「치열 형에게」, 1954년 7월 30일, 『한국현대미술전집』 11, 한국일보사, 1976, 87쪽(고은, 『이중섭 그 예술과 생애』, 민음사, 1973, 281~282쪽; 이중섭 지음, 박재삼 옮김, 『이중섭 서한집—그릴 수 없는 사랑의 빛깔까지도』, 한국문학사, 1980, 138~140쪽 재수록).

66 이중섭 편지, 「내 마음을 끝없이」, 1954년 8월 초(이중섭 지음, 박재삼 옮김, 『이중섭 서한집—그릴 수 없는 사랑의 빛깔까지도』, 한국문학사, 1980, 86쪽).

67 이중섭 편지, 「나의 가장」, 1954년 9월 말(이중섭 지음, 박재삼 옮김, 『이중섭 서한집—그릴 수 없는 사랑의 빛깔까지도』, 한국문학사, 1980, 94쪽).

68 이중섭 편지, 「한없이 상냥하고」, 1954년 10월 중순(이중섭 지음, 박재삼 옮김, 『이중
 섭 서한집—그릴 수 없는 사랑의 빛깔까지도』, 한국문학사, 1980, 104쪽).

69 이중섭 편지, 「치열 형에게」, 1954년 7월 30일, 『한국현대미술전집』 11, 한국일보사,
 1976, 87쪽(고은, 『이중섭 그 예술과 생애』, 민음사, 1973, 281~282쪽; 이중섭 지음,
 박재삼 옮김, 『이중섭 서한집—그릴 수 없는 사랑의 빛깔까지도』, 한국문학사, 1980,
 138~140쪽 재수록).

70 이중섭 편지, 「한순간도 그대 곁에」, 1954년 7월 14일(이중섭 지음, 박재삼 옮김, 『이
 중섭 서한집—그릴 수 없는 사랑의 빛깔까지도』, 한국문학사, 1980, 87쪽).

71 이중섭 편지, 「세상에서 제일로 상냥하고」, 1954년 9월 중순(이중섭 지음, 박재삼 옮
 김, 『이중섭 서한집—그릴 수 없는 사랑의 빛깔까지도』, 한국문학사, 1980, 90쪽).

72 이중섭 편지, 「나의 오직 하나뿐인」, 1954년 11월 21일(이중섭 지음, 박재삼 옮김,
 『이중섭 서한집—그릴 수 없는 사랑의 빛깔까지도』, 한국문학사, 1980, 97쪽).

73 이중섭, 「소의 말」, 김광림 암송, 「나의 이중섭 체험」, 『여원』, 1977년 9월(이활, 『이
 중섭의 사랑과 예술』, 백미사, 1981, 26쪽 재수록).

74 이중섭, 「소의 말」, 이영진 암송, 『대향 이중섭』, 한국문학사, 1979.

75 이중섭, 「소의 말」, 이영진 암송, 『대향 이중섭』, 한국문학사, 1979.

76 이중섭 시편, 「세월은」, 1955년 무렵, 김춘방 씨 소장(조정자, 「이중섭의 생애와 예
 술」, 홍익대학교 석사 논문, 1971, 13쪽 도판).

77 야마모토 마사코 편지, 「나의 사랑하는 소중한 아고리」, 1954년 4월 27일(이중섭 지
 음, 박재삼 옮김, 『이중섭 서한집—그릴 수 없는 사랑의 빛깔까지도』, 한국문학사,
 1980, 129쪽).

78 이중섭 편지, 「세상에서 제일로 상냥하고」, 1954년 9월 중순(이중섭 지음, 박재삼 옮
 김, 『이중섭 서한집—그릴 수 없는 사랑의 빛깔까지도』, 한국문학사, 1980, 90쪽).

79 이중섭 편지, 「나의 가장 사랑하는」, 1954년 6월 25일 직후(이중섭 지음, 박재삼 옮
 김, 『이중섭 서한집—그릴 수 없는 사랑의 빛깔까지도』, 한국문학사, 1980, 81쪽).

80 이중섭 편지, 「한순간도 그대 곁에」, 1954년 7월 14일(이중섭 지음, 박재삼 옮김, 『이
 중섭 서한집—그릴 수 없는 사랑의 빛깔까지도』, 한국문학사, 1980, 87쪽).

81 이중섭 편지, 「내 마음을 끝없이」, 1954년 8월 초(이중섭 지음, 박재삼 옮김, 『이중섭
 서한집—그릴 수 없는 사랑의 빛깔까지도』, 한국문학사, 1980, 86쪽).

82 이중섭 편지, 「나의 가장」, 1954년 9월 말(이중섭 지음, 박재삼 옮김, 『이중섭 서한
 집—그릴 수 없는 사랑의 빛깔까지도』, 한국문학사, 1980, 93쪽).

83 이중섭 편지, 「나의 가장」, 1954년 9월 말(이중섭 지음, 박재삼 옮김, 『이중섭 서한
 집—그릴 수 없는 사랑의 빛깔까지도』, 한국문학사, 1980, 93쪽).

84 이중섭 편지, 「나의 가장」, 1954년 9월 말(이중섭 지음, 박재삼 옮김, 『이중섭 서한
 집—그릴 수 없는 사랑의 빛깔까지도』, 한국문학사, 1980, 94쪽).

85 이중섭 편지, 「나의 가장」, 1954년 9월 말(이중섭 지음, 박재삼 옮김, 『이중섭 서한 집—그릴 수 없는 사랑의 빛깔까지도』, 한국문학사, 1980, 96쪽).

86 이중섭 편지, 「멀리 떨어져 있어도」, 1954년 10월 초(이중섭 지음, 박재삼 옮김, 『이 중섭 서한집—그릴 수 없는 사랑의 빛깔까지도』, 한국문학사, 1980, 100쪽).

87 이중섭 편지, 「건강한지요?」, 1954년 10월 중순(이중섭 지음, 박재삼 옮김, 『이중섭 서한집—그릴 수 없는 사랑의 빛깔까지도』, 한국문학사, 1980, 101쪽).

88 이중섭 편지, 「한없이 상냥하고」, 1954년 10월 중순(이중섭 지음, 박재삼 옮김, 『이중 섭 서한집—그릴 수 없는 사랑의 빛깔까지도』, 한국문학사, 1980, 104쪽).

89 이중섭 편지, 「한없이 상냥하고」, 1954년 10월 중순(이중섭 지음, 박재삼 옮김, 『이중 섭 서한집—그릴 수 없는 사랑의 빛깔까지도』, 한국문학사, 1980, 103쪽).

90 이중섭 편지, 「나의 기쁨의 샘」, 1954년 10월 중순(이중섭 지음, 박재삼 옮김, 『이중 섭 서한집—그릴 수 없는 사랑의 빛깔까지도』, 한국문학사, 1980, 106쪽).

91 이중섭 편지, 「나의 기쁨의 샘」, 1954년 10월 중순(이중섭 지음, 박재삼 옮김, 『이중 섭 서한집—그릴 수 없는 사랑의 빛깔까지도』, 한국문학사, 1980, 107쪽).

92 이중섭 편지, 「가슴 가득한」, 1954년 10월 28일(이중섭 지음, 박재삼 옮김, 『이중섭 서한집—그릴 수 없는 사랑의 빛깔까지도』, 한국문학사, 1980, 110쪽).

93 이중섭 편지, 「가슴 가득한」, 1954년 10월 28일(이중섭 지음, 박재삼 옮김, 『이중섭 서한집—그릴 수 없는 사랑의 빛깔까지도』, 한국문학사, 1980, 109쪽).

94 이중섭 편지, 「가슴 가득한」, 1954년 10월 28일(이중섭 지음, 박재삼 옮김, 『이중섭 서한집—그릴 수 없는 사랑의 빛깔까지도』, 한국문학사, 1980, 109쪽).

95 이중섭 편지, 「가슴 가득한」, 1954년 10월 28일(이중섭 지음, 박재삼 옮김, 『이중섭 서한집—그릴 수 없는 사랑의 빛깔까지도』, 한국문학사, 1980, 107쪽).

96 "친구의 사정으로 지금 있는 집을 팔았기 때문에 2, 3일 중에 아고리는 다른 집으로 이사를 하지 않으면 안 되게 되었소." 이중섭 편지, 「가슴 가득한」, 1954년 10월 28일 (이중섭 지음, 박재삼 옮김, 『이중섭 서한집—그릴 수 없는 사랑의 빛깔까지도』, 한국 문학사, 1980, 108쪽).

97 이중섭 편지, 「새해가 밝았구려」, 1955년 1월 10일(이중섭 지음, 박재삼 옮김, 『이중 섭 서한집—그릴 수 없는 사랑의 빛깔까지도』, 한국문학사, 1980, 116쪽).

98 이중섭 편지, 「새해가 밝았구려」, 1955년 1월 10일(이중섭 지음, 박재삼 옮김, 『이중 섭 서한집—그릴 수 없는 사랑의 빛깔까지도』, 한국문학사, 1980, 116쪽).

99 "이광석의 호의로 신수동에 방 한 칸을 얻었다." (조정자, 「이중섭의 생애와 예술」, 홍 익대학교 석사 논문, 1971, 22쪽).

100 고은, 『이중섭 그 예술과 생애』, 민음사, 1973, 301쪽.

101 김광림, 「나의 이중섭 체험」, 『여원』, 1977년 9월(이활, 『이중섭의 사랑과 예술』, 백미 사, 1981, 35~36쪽 재수록).

102 이중섭 편지, 「새해가 밝았구려」, 1955년 1월 10일(이중섭 지음, 박재삼 옮김, 『이중섭 서한집—그릴 수 없는 사랑의 빛깔까지도』, 한국문학사, 1980, 116쪽).

103 이중섭 편지, 「나의 오직 하나뿐인」, 1954년 11월 21일(이중섭 지음, 박재삼 옮김, 『이중섭 서한집—그릴 수 없는 사랑의 빛깔까지도』, 한국문학사, 1980, 97쪽).

104 이중섭 편지, 「나의 오직 하나뿐인」, 1954년 11월 21일(이중섭 지음, 박재삼 옮김, 『이중섭 서한집—그릴 수 없는 사랑의 빛깔까지도』, 한국문학사, 1980, 97쪽).

105 이중섭 편지, 「나의 오직 하나뿐인」, 1954년 11월 21일(이중섭 지음, 박재삼 옮김, 『이중섭 서한집—그릴 수 없는 사랑의 빛깔까지도』, 한국문학사, 1980, 98쪽).

106 이중섭 편지, 「상냥한 사람이여」, 1954년 12월 초순(이중섭 지음, 박재삼 옮김, 『이중섭 서한집—그릴 수 없는 사랑의 빛깔까지도』, 한국문학사, 1980, 122쪽).

107 야마모토 마사코 편지, 「나의 가장 사랑하는 아고리」, 1954년 12월 10일(이중섭 지음, 박재삼 옮김, 『이중섭 서한집—그릴 수 없는 사랑의 빛깔까지도』, 한국문학사, 1980, 137~138쪽).

108 이중섭 편지, 「나의 가장 사랑하는」, 1954년 6월 25일 직후(이중섭 지음, 박재삼 옮김, 『이중섭 서한집—그릴 수 없는 사랑의 빛깔까지도』, 한국문학사, 1980, 82쪽).

109 이중섭 편지, 「최애의 사람 남덕 군」, 1954년 7월 13일(이중섭 지음, 박재삼 옮김, 『이중섭 서한집—그릴 수 없는 사랑의 빛깔까지도』, 한국문학사, 1980, 84쪽).

110 야마모토 마사코 편지, 「나의 사랑하는 소중한 아고리」, 1954년 4월 27일(이중섭 지음, 박재삼 옮김, 『이중섭 서한집—그릴 수 없는 사랑의 빛깔까지도』, 한국문학사, 1980, 128쪽).

111 야마모토 마사코 편지, 「나의 사랑하는 소중한 아고리」, 1954년 4월 27일(이중섭 지음, 박재삼 옮김, 『이중섭 서한집—그릴 수 없는 사랑의 빛깔까지도』, 한국문학사, 1980, 131쪽).

112 이중섭 편지, 「나의 귀여운 남덕 군」, 1954년 8월 하순(이중섭 지음, 박재삼 옮김, 『이중섭 서한집—그릴 수 없는 사랑의 빛깔까지도』, 한국문학사, 1980, 64쪽).

113 이중섭 편지, 「세상에서 제일로 상냥하고」, 1954년 9월 중순(이중섭 지음, 박재삼 옮김, 『이중섭 서한집—그릴 수 없는 사랑의 빛깔까지도』, 한국문학사, 1980, 92쪽).

114 이중섭 편지, 「멀리 떨어져 있어도」, 1954년 10월 초(이중섭 지음, 박재삼 옮김, 『이중섭 서한집—그릴 수 없는 사랑의 빛깔까지도』, 한국문학사, 1980, 100쪽).

115 이중섭 편지, 「한없이 상냥하고」, 1954년 10월 중순(이중섭 지음, 박재삼 옮김, 『이중섭 서한집—그릴 수 없는 사랑의 빛깔까지도』, 한국문학사, 1980, 105쪽).

116 이중섭 편지, 「나의 기쁨의 샘」, 1954년 10월 중순(이중섭 지음, 박재삼 옮김, 『이중섭 서한집—그릴 수 없는 사랑의 빛깔까지도』, 한국문학사, 1980, 107쪽).

117 이중섭 편지, 「나의 기쁨의 샘」, 1954년 10월 중순(이중섭 지음, 박재삼 옮김, 『이중섭 서한집—그릴 수 없는 사랑의 빛깔까지도』, 한국문학사, 1980, 105쪽).

118 이중섭 편지, 「가슴 가득한」, 1954년 10월 28일(이중섭 지음, 박재삼 옮김, 『이중섭 서한집—그릴 수 없는 사랑의 빛깔까지도』, 한국문학사, 1980, 110쪽).

119 이중섭 편지, 「언제나 내 가슴 한가운데서」, 1954년 11월 말(이중섭 지음, 박재삼 옮김, 『이중섭 서한집—그릴 수 없는 사랑의 빛깔까지도』, 한국문학사, 1980, 113쪽).

120 이중섭 편지, 「내 최애最愛의 귀여운」, 1955년 2월 중순(이중섭 지음, 박재삼 옮김, 『이중섭 서한집—그릴 수 없는 사랑의 빛깔까지도』, 한국문학사, 1980, 114쪽).

121 이중섭 편지, 「나의 오직 하나뿐인」, 1954년 11월 21일(이중섭 지음, 박재삼 옮김, 『이중섭 서한집—그릴 수 없는 사랑의 빛깔까지도』, 한국문학사, 1980, 96쪽).

122 이중섭 편지, 「언제나 내 가슴 한가운데서」, 1954년 11월 말(이중섭 지음, 박재삼 옮김, 『이중섭 서한집—그릴 수 없는 사랑의 빛깔까지도』, 한국문학사, 1980, 113쪽).

123 이중섭 편지, 「상냥한 사람이여」, 1954년 12월 초순(이중섭 지음, 박재삼 옮김, 『이중섭 서한집—그릴 수 없는 사랑의 빛깔까지도』, 한국문학사, 1980, 122쪽).

124 이중섭 편지, 「나의 가장 사랑하는」, 1954년 6월 25일 직후(이중섭 지음, 박재삼 옮김, 『이중섭 서한집—그릴 수 없는 사랑의 빛깔까지도』, 한국문학사, 1980, 80쪽).

125 이중섭 편지, 「나의 소중한 최애最愛의 남덕 군」, 1954년 7월 11일 직후(이중섭 지음, 박재삼 옮김, 『이중섭 서한집—그릴 수 없는 사랑의 빛깔까지도』, 한국문학사, 1980, 83쪽).

126 이중섭 편지, 「최애最愛의 사람 남덕 군」, 1954년 7월 13일 직후(이중섭 지음, 박재삼 옮김, 『이중섭 서한집—그릴 수 없는 사랑의 빛깔까지도』, 한국문학사, 1980, 84쪽).

127 이중섭 편지, 「한순간도 그대 곁에」, 1954년 7월 14일(이중섭 지음, 박재삼 옮김, 『이중섭 서한집—그릴 수 없는 사랑의 빛깔까지도』, 한국문학사, 1980, 88쪽).

128 이중섭 편지, 「한순간도 그대 곁에」, 1954년 7월 14일(이중섭 지음, 박재삼 옮김, 『이중섭 서한집—그릴 수 없는 사랑의 빛깔까지도』, 한국문학사, 1980, 87쪽).

129 이중섭 편지, 「나의 가장」, 1954년 9월 말(이중섭 지음, 박재삼 옮김, 『이중섭 서한집—그릴 수 없는 사랑의 빛깔까지도』, 한국문학사, 1980, 92쪽).

130 이중섭 편지, 「나의 가장」, 1954년 9월 말(이중섭 지음, 박재삼 옮김, 『이중섭 서한집—그릴 수 없는 사랑의 빛깔까지도』, 한국문학사, 1980, 95쪽).

131 이중섭 편지, 「멀리 떨어져 있어도」, 1954년 10월 초(이중섭 지음, 박재삼 옮김, 『이중섭 서한집—그릴 수 없는 사랑의 빛깔까지도』, 한국문학사, 1980, 99쪽).

132 이중섭 편지, 「멀리 떨어져 있어도」, 1954년 10월 초(이중섭 지음, 박재삼 옮김, 『이중섭 서한집—그릴 수 없는 사랑의 빛깔까지도』, 한국문학사, 1980, 100쪽).

133 이중섭 편지, 「건강한지요?」, 1954년 10월 중순(이중섭 지음, 박재삼 옮김, 『이중섭 서한집—그릴 수 없는 사랑의 빛깔까지도』, 한국문학사, 1980, 101쪽).

134 이중섭 편지, 「나의 기쁨의 샘」, 1954년 10월 중순(이중섭 지음, 박재삼 옮김, 『이중섭 서한집—그릴 수 없는 사랑의 빛깔까지도』, 한국문학사, 1980, 106쪽).

135 이중섭 편지, 「나의 오직 하나뿐인」, 1954년 11월 21일(이중섭 지음, 박재삼 옮김, 『이중섭 서한집—그릴 수 없는 사랑의 빛깔까지도』, 한국문학사, 1980, 97쪽).

136 이중섭 편지, 「언제나 내 가슴 한가운데서」, 1954년 11월 말(이중섭 지음, 박재삼 옮김, 『이중섭 서한집—그릴 수 없는 사랑의 빛깔까지도』, 한국문학사, 1980, 112쪽).

137 이중섭 편지, 「언제나 내 가슴 한가운데서」, 1954년 11월 말(이중섭 지음, 박재삼 옮김, 『이중섭 서한집—그릴 수 없는 사랑의 빛깔까지도』, 한국문학사, 1980, 112쪽).

138 이중섭 편지, 「언제나 내 가슴 한가운데서」, 1954년 11월 말(이중섭 지음, 박재삼 옮김, 『이중섭 서한집—그릴 수 없는 사랑의 빛깔까지도』, 한국문학사, 1980, 113쪽).

139 김병기, 「이중섭, 폭輻의 부조리」, 『한국의 인간상 5—문화예술가편』, 신구문화사, 1965, 548쪽.

140 이경성, 「이중섭」, 『미술입문』, 문화교육출판사, 1961, 244쪽.

141 조정자, 「이중섭의 생애와 예술」, 홍익대학교 석사 논문, 1971, 22쪽.

142 박고석, 「이중섭을 가질 수 있었던 행운」, 『이중섭 작품집』, 현대화랑, 1972년 3월, 108쪽.

143 김병기, 「이중섭, 폭輻의 부조리」, 『한국의 인간상 5—문화예술가편』, 신구문화사, 1965, 548쪽.

144 김병기, 「이중섭, 폭輻의 부조리」, 『한국의 인간상 5—문화예술가편』, 신구문화사, 1965, 548쪽.

145 이중섭 편지, 「상냥한 사람이여」, 1954년 12월 초순(이중섭 지음, 박재삼 옮김, 『이중섭 서한집—그릴 수 없는 사랑의 빛깔까지도』, 한국문학사, 1980, 122쪽).

146 이중섭 편지, 「건강한지요?」, 1954년 10월 중순(이중섭 지음, 박재삼 옮김, 『이중섭 서한집—그릴 수 없는 사랑의 빛깔까지도』, 한국문학사, 1980, 102쪽).

147 이중섭 편지, 「상냥한 사람이여」, 1954년 12월 초순(이중섭 지음, 박재삼 옮김, 『이중섭 서한집—그릴 수 없는 사랑의 빛깔까지도』, 한국문학사, 1980, 122쪽).

148 이중섭 편지, 「상냥한 사람이여」, 1954년 12월 초순(이중섭 지음, 박재삼 옮김, 『이중섭 서한집—그릴 수 없는 사랑의 빛깔까지도』, 한국문학사, 1980, 122쪽).

149 야마모토 마사코 편지, 「나의 가장 사랑하는 아고리」, 1954년 12월 10일(이중섭 지음, 박재삼 옮김, 『이중섭 서한집—그릴 수 없는 사랑의 빛깔까지도』, 한국문학사, 1980, 136쪽).

150 이중섭 편지, 「새해가 밝았구려」, 1955년 1월 10일(이중섭 지음, 박재삼 옮김, 『이중섭 서한집—그릴 수 없는 사랑의 빛깔까지도』, 한국문학사, 1980, 115쪽).

151 조정자, 「이중섭의 생애와 예술」, 홍익대학교 석사 논문, 1971, 22쪽.

152 『오산팔십년사』, 오산중고등학교, 1987.

153 박고석, 「명사교류도」, 『주간시민』, 1977년 1월 3일.

154 일제강점기의 삼월백화점을 1945년 해방 뒤 조선인종업원이 동화백화점으로 개명하

여 개점했다가 전쟁으로 폐점했다.

155 「한신 화신 백화점 작 2일부터 신장 개점」, 『동아일보』, 1954년 2월 3일.

156 「가무정지, 영화휴관」, 『동아일보』, 1945년 12월 30일.

157 「잠망경」, 『경향신문』, 1954년 12월 1일.

158 이중섭 편지, 「새해 복 많이 받았소?」, 1954년 1월 7일(이중섭 지음, 박재삼 옮김, 『이중섭 서한집—그릴 수 없는 사랑의 빛깔까지도』, 한국문학사, 1980, 77쪽).

159 이중섭 편지, 「나의 가장」, 1954년 9월 말(이중섭 지음, 박재삼 옮김, 『이중섭 서한집—그릴 수 없는 사랑의 빛깔까지도』, 한국문학사, 1980, 92쪽).

160 이중섭 편지, 「가슴 가득한」, 1954년 10월 28일(이중섭 지음, 박재삼 옮김, 『이중섭 서한집—그릴 수 없는 사랑의 빛깔까지도』, 한국문학사, 1980, 109쪽).

161 이중섭 편지, 「나의 오직 하나뿐인」, 1954년 11월 21일(이중섭 지음, 박재삼 옮김, 『이중섭 서한집—그릴 수 없는 사랑의 빛깔까지도』, 한국문학사, 1980, 97쪽).

162 이중섭 편지, 「나의 기쁨의 샘」, 1954년 10월 중순(이중섭 지음, 박재삼 옮김, 『이중섭 서한집—그릴 수 없는 사랑의 빛깔까지도』, 한국문학사, 1980, 106쪽).

163 이중섭 편지, 「나의 가장」, 1954년 9월 말(이중섭 지음, 박재삼 옮김, 『이중섭 서한집—그릴 수 없는 사랑의 빛깔까지도』, 한국문학사, 1980, 95쪽).

164 이중섭 편지, 「한없이 상냥하고」, 1954년 10월 중순(이중섭 지음, 박재삼 옮김, 『이중섭 서한집—그릴 수 없는 사랑의 빛깔까지도』, 한국문학사, 1980, 105쪽).

165 이중섭 편지, 「나의 가장 사랑하는」, 1954년 6월 25일 직후(이중섭 지음, 박재삼 옮김, 『이중섭 서한집—그릴 수 없는 사랑의 빛깔까지도』, 한국문학사, 1980, 79~80쪽).

166 이중섭 편지, 「나의 가장 사랑하는」, 1954년 6월 25일 직후(이중섭 지음, 박재삼 옮김, 『이중섭 서한집—그릴 수 없는 사랑의 빛깔까지도』, 한국문학사, 1980, 79~80쪽).

167 이중섭 편지, 「나의 가장」, 1954년 9월 말(이중섭 지음, 박재삼 옮김, 『이중섭 서한집—그릴 수 없는 사랑의 빛깔까지도』, 한국문학사, 1980, 95쪽).

168 이중섭 편지, 「한없이 상냥하고」, 1954년 10월 중순(이중섭 지음, 박재삼 옮김, 『이중섭 서한집—그릴 수 없는 사랑의 빛깔까지도』, 한국문학사, 1980, 105쪽).

169 이중섭 편지, 「나의 기쁨의 샘」, 1954년 10월 중순(이중섭 지음, 박재삼 옮김, 『이중섭 서한집—그릴 수 없는 사랑의 빛깔까지도』, 한국문학사, 1980, 106쪽).

170 이중섭 편지, 「가슴 가득한」, 1954년 10월 28일(이중섭 지음, 박재삼 옮김, 『이중섭 서한집—그릴 수 없는 사랑의 빛깔까지도』, 한국문학사, 1980, 109쪽).

171 이중섭 편지, 「건강한지요?」, 1954년 10월 중순(이중섭 지음, 박재삼 옮김, 『이중섭 서한집—그릴 수 없는 사랑의 빛깔까지도』, 한국문학사, 1980, 102쪽).

172 이중섭 편지, 「나의 귀엽고 소중한 남덕 군」, 1953년 3월 초순(이중섭 지음, 박재삼 옮김, 『이중섭 서한집—그릴 수 없는 사랑의 빛깔까지도』, 한국문학사, 1980, 40쪽).

173 이중섭 편지, 「나의 가장」, 1954년 9월 말(이중섭 지음, 박재삼 옮김, 『이중섭 서한

집―그릴 수 없는 사랑의 빛깔까지도』, 한국문학사, 1980, 95쪽).

174 이중섭 편지, 「나의 가장」, 1954년 9월 말(이중섭 지음, 박재삼 옮김, 『이중섭 서한 집―그릴 수 없는 사랑의 빛깔까지도』, 한국문학사, 1980, 95쪽).

175 이중섭 편지, 「유일의 사람」, 1954년 11월 중순(이중섭 지음, 박재삼 옮김, 『이중섭 서한집―그릴 수 없는 사랑의 빛깔까지도』, 한국문학사, 1980, 111쪽).

176 구상, 「나의 친구 이중섭」, 『시집 이중섭』, 탑출판사, 1987, 119쪽.

177 이중섭 편지, 「나의 귀여운 야스카타(태현) 군」, 1954년 하반기(이중섭 지음, 박재삼 옮김, 『이중섭 서한집―그릴 수 없는 사랑의 빛깔까지도』, 한국문학사, 1980, 167쪽).

178 이중섭 편지, 「유일의 사람」, 이중섭 지음, 박재삼 옮김(『이중섭 서한집―그릴 수 없 는 사랑의 빛깔까지도』, 한국문학사, 1980, 111쪽).

179 이중섭 편지, 「멀리 떨어져 있어도」, 1954년 10월 초순(이중섭 지음, 박재삼 옮김, 『이중섭 서한집―그릴 수 없는 사랑의 빛깔까지도』, 한국문학사, 1980, 100쪽).

180 이중섭 편지, 「한없이 상냥하고」, 1954년 10월 중순(이중섭 지음, 박재삼 옮김, 『이중 섭 서한집―그릴 수 없는 사랑의 빛깔까지도』, 한국문학사, 1980, 105쪽).

181 이중섭 편지, 「나의 가장 사랑하는」, 1954년 6월 25일 직후(이중섭 지음, 박재삼 옮 김, 『이중섭 서한집―그릴 수 없는 사랑의 빛깔까지도』, 한국문학사, 1980, 80쪽).

182 이중섭 편지, 「나의 야스카타」, 1954년 하반기(이중섭 지음, 박재삼 옮김, 『이중섭 서 한집―그릴 수 없는 사랑의 빛깔까지도』, 한국문학사, 1980, 167~168쪽); 『이중섭 드로잉』, 삼성미술관 리움, 2005, 133쪽에 수록된 편지 번역 참조.

183 이준, 「선묘의 미학―이중섭 드로잉의 재발견」, 『이중섭 드로잉』, 삼성미술관 리움, 2005, 22쪽. 이준은 김영환의 증언 "남녀간의 애정뿐만 아니라 남과 북으로 갈라선 분단 현실을 안타까워하고 재결합을 바라는 그의 소망이 담겨 있을 것이라고 설명하 고 있다."는 내용을 채록했다.

184 이구열, 「작품 해설」, 『이중섭 작품집』, 현대화랑, 1972, 110쪽.

185 이구열, 「도판 해설」, 『이중섭전』, 호암갤러리, 1986, 107쪽.

186 이중섭 편지, 「나의 멋진 현처」, 1953년 9월(이중섭 지음, 박재삼 옮김, 『이중섭 서한 집―그릴 수 없는 사랑의 빛깔까지도』, 한국문학사, 1980, 67~68쪽).

187 김광림, 「내가 아는 이중섭 8」, 『중앙일보』, 1986년 7월 26일.

188 이중섭 편지, 「나의 멋진 현처」, 1953년 9월(이중섭 지음, 박재삼 옮김, 『이중섭 서한 집―그릴 수 없는 사랑의 빛깔까지도』, 한국문학사, 1980, 67~68쪽).

189 이중섭 편지, 「구촌의 가장 크고 유일한 기쁨인 남덕 군」, 1953년 3월 말(이중섭 지 음, 박재삼 옮김, 『이중섭 서한집―그릴 수 없는 사랑의 빛깔까지도』, 한국문학사, 1980, 40쪽).

190 이중섭 편지, 「가장 멋진 남덕 군」, 1953년 7월 초(이중섭 지음, 박재삼 옮김, 『이중섭 서한집―그릴 수 없는 사랑의 빛깔까지도』, 한국문학사, 1980, 60쪽).

191 이중섭 편지, 「새해가 밝았구려」, 1955년 1월 10일(이중섭 지음, 박재삼 옮김, 『이중섭 서한집—그릴 수 없는 사랑의 빛깔까지도』, 한국문학사, 1980, 116쪽).

192 이중섭 편지, 「새해가 밝았구려」, 1955년 1월 10일(이중섭 지음, 박재삼 옮김, 『이중섭 서한집—그릴 수 없는 사랑의 빛깔까지도』, 한국문학사, 1980, 116쪽).

193 "책방의 돈 문제는 아고리가 떠날 때는 완전히 해결될 테니 염려 마시오." 이중섭 편지, 「세상에서 제일 상냥하고」, 1954년 9월 중순(이중섭 지음, 박재삼 옮김, 『이중섭 서한집—그릴 수 없는 사랑의 빛깔까지도』, 한국문학사, 1980, 90쪽).

194 이중섭, 편지 「경애하는 박형」, 1955년 2월 22일, 김광업 소장(조정자, 「이중섭의 생애와 예술」, 홍익대학교 석사 논문, 1971, 16~17쪽 도판).

195 이중섭 편지, 「나의 최고 최대 최미最美」, 1955년 1월 중순(이중섭 지음, 박재삼 옮김, 『이중섭 서한집—그릴 수 없는 사랑의 빛깔까지도』, 한국문학사, 1980, 117쪽).

196 이중섭 편지, 「나의 최고 최대 최미最美」, 1955년 1월 중순(이중섭 지음, 박재삼 옮김, 『이중섭 서한집—그릴 수 없는 사랑의 빛깔까지도』, 한국문학사, 1980, 120쪽).

197 이중섭 편지, 「나의 최고 최대 최미最美」, 1955년 1월 중순(이중섭 지음, 박재삼 옮김, 『이중섭 서한집—그릴 수 없는 사랑의 빛깔까지도』, 한국문학사, 1980, 120쪽).

198 이중섭 편지, 「나의 최고 최대 최미最美」, 1955년 1월 중순(이중섭 지음, 박재삼 옮김, 『이중섭 서한집—그릴 수 없는 사랑의 빛깔까지도』, 한국문학사, 1980, 120쪽).

199 이중섭 편지, 「나의 살뜰하고 소중한」, 1955년 2월 20일(이중섭 지음, 박재삼 옮김, 『이중섭 서한집—그릴 수 없는 사랑의 빛깔까지도』, 한국문학사, 1980, 123쪽).

200 이중섭 편지, 「나의 최고 최대 최미最美」, 1955년 1월 중순(이중섭 지음, 박재삼 옮김, 『이중섭 서한집—그릴 수 없는 사랑의 빛깔까지도』, 한국문학사, 1980, 118쪽).

201 이중섭 편지, 「나의 최고 최대 최미最美」, 1955년 1월 중순(이중섭 지음, 박재삼 옮김, 『이중섭 서한집—그릴 수 없는 사랑의 빛깔까지도』, 한국문학사, 1980, 118쪽).

202 이중섭 편지, 「나의 최고 최대 최미最美」, 1955년 1월 중순(이중섭 지음, 박재삼 옮김, 『이중섭 서한집—그릴 수 없는 사랑의 빛깔까지도』, 한국문학사, 1980, 118쪽).

203 이중섭 편지, 「나의 최고 최대 최미最美」, 1955년 1월 중순(이중섭 지음, 박재삼 옮김, 『이중섭 서한집—그릴 수 없는 사랑의 빛깔까지도』, 한국문학사, 1980, 119쪽).

204 이중섭 편지, 「가슴 가득한」, 1954년 10월 28일(이중섭 지음, 박재삼 옮김, 『이중섭 서한집—그릴 수 없는 사랑의 빛깔까지도』, 한국문학사, 1980, 109쪽).

205 전시 안내장 『이중섭 작품전』, 의회주보사, 1955년 1월.

206 「이중섭 작품전」, 『조선일보』, 1955년 1월 19일; 「이중섭 작품전」, 『평화신문』, 1955년 1월 21일.

207 「불 초현실주의파 화가 탕기 씨 사망」, 『조선일보』, 1955년 1월 19일.

208 「문화집합」, 『동아일보』, 1955년 1월 22일.

209 이활, 「지성에 대한 항의—이중섭 씨의 개인전을 보고」, 『평화신문』, 1955년 1월 21

일: 정규, 「그림의 맛을 표현―이중섭 작품전에 제題하여」, 『조선일보』, 1955년 1월 29일; 이경성, 「자학의 예술」, 『경향신문』, 1955년 1월 30일; A. J. 맥타가트, 「두 가지로 구별되는 주제―이중섭 작품전평」, 『동아일보』, 1955년 2월 3일.

210 이중섭 편지, 「새해가 밝았구려」, 1955년 1월 10일(이중섭 지음, 박재삼 옮김, 『이중섭 서한집―그릴 수 없는 사랑의 빛깔까지도』, 한국문학사, 1980, 115쪽).

211 전시 안내장, 『이중섭 작품전』, 의회주보사, 1955년 1월.

212 전시 안내장, 『이중섭 작품전』, 의회주보사, 1955년 1월.

213 전시 안내장, 『이중섭 작품전』, 의회주보사, 1955년 1월.

214 이중섭, 편지 「경애하는 박형」, 1955년 2월 22일, 김광업 소장(조정자, 「이중섭의 생애와 예술」, 홍익대학교 석사 논문, 1971, 16~17쪽 도판).

215 아더 J. 맥타가트, 「두 가지로 구별되는 주제―이중섭 작품전평」, 『동아일보』, 1955년 2월 3일.

216 이경성, 「이중섭」, 『미술입문』, 문화교육출판사, 1961, 244쪽.

217 이경성, 「이중섭, 그의 생애와 예술의 면모」, 『공간』, 1967년 10월, 80쪽.

218 이구열, 「이중섭 연보」, 『이중섭』, 효문사, 1976.

219 이영진, 「이중섭 연보」, 『대향 이중섭』, 한국문학사, 1979, 157쪽.

220 이중섭 편지, 「나의 살뜰하고 소중한」, 1955년 2월 20일(이중섭 지음, 박재삼 옮김, 『이중섭 서한집―그릴 수 없는 사랑의 빛깔까지도』, 한국문학사, 1980, 124쪽).

221 이중섭 작품 도판, 「이중섭 작품전에서 〈동童 A〉」, 『경향신문』, 1955년 1월 23일.

222 이중섭 작품 도판, 「〈옛이야기〉 이중섭 작품전에서」, 『조선일보』, 1955년 1월 29일.

223 이중섭 편지, 「나의 살뜰하고 소중한」, 1955년 2월 20일(이중섭 지음, 박재삼 옮김, 『이중섭 서한집―그릴 수 없는 사랑의 빛깔까지도』, 한국문학사, 1980, 124쪽).

224 이중섭 편지, 「내 최애最愛의 귀여운」, 1955년 2월 중순(이중섭 지음, 박재삼 옮김, 『이중섭 서한집―그릴 수 없는 사랑의 빛깔까지도』, 한국문학사, 1980, 114쪽).

225 이중섭 편지, 「나의 살뜰하고 소중한」, 1955년 2월 20일(이중섭 지음, 박재삼 옮김, 『이중섭 서한집―그릴 수 없는 사랑의 빛깔까지도』, 한국문학사, 1980, 125쪽).

226 A. 맥타가트, 「제3회 국전평」, 『현대문학』, 1955년 1월.

227 이중섭 편지, 「나의 소중한 최애最愛의 남덕 군」, 1954년 7월 11일 직후(이중섭 지음, 박재삼 옮김, 『이중섭 서한집―그릴 수 없는 사랑의 빛깔까지도』, 한국문학사, 1980, 82쪽).

228 이경성, 『현대한국미술의 상황』, 일지사, 1976. 37~39쪽에 「미협전의 이모저모」, 『조선일보』, 1954년 6월. 재수록.

229 이활, 「이중섭의 인생과 예술의 운명」, 『이중섭의 사랑과 예술』, 백미사, 1981, 97쪽.

230 이중섭 작품 도판, 「이중섭 작품전에서 〈동童 A〉」, 『경향신문』, 1955년 1월 23일.

231 이중섭 작품 도판, 「〈옛이야기〉 이중섭 작품전에서」, 『조선일보』, 1955년 1월 29일.

232 구상, 「화가 이중섭 이야기─그의 치명과 예술과 인간」, 상·하, 『동아일보』, 1958년 9월 9~10일.

233 한묵, 「내가 아는 이중섭 7」, 『중앙일보』, 1986년 7월 19일.

234 한묵, 「벌거숭이 자연인을 묶어놓은 은지화 사건」, 『계간미술』, 39호, 1986년 가을호, 107~108쪽.

235 이영진, 「이중섭 연보」, 『대향 이중섭』, 한국문학사, 1979, 157쪽.

236 「미술전람회 규정」, 『동아일보』, 1921년 12월 29~31일.

237 「대한민국미술전람회 규정」, 문교부 고시 제33호, 1957년 7월 8일(최열, 『한국현대미술의 역사』, 열화당, 2006, 237쪽).

238 이중섭 편지, 「경애하는 박형」, 1955년 2월 22일, 김광업 소장(조정자, 「이중섭의 생애와 예술」, 홍익대학교 석사 논문, 1971, 16~17쪽 도판).

239 이중섭 편지, 「나의 살뜰하고 소중한」, 1955년 2월 20일(이중섭 지음, 박재삼 옮김, 『이중섭 서한집─그릴 수 없는 사랑의 빛깔까지도』, 한국문학사, 1980, 123쪽).

240 이중섭 편지, 「경애하는 박형」, 1955년 2월 22일, 김광업 소장(조정자, 「이중섭의 생애와 예술」, 홍익대학교 석사 논문, 1971, 16~17쪽 도판).

241 이중섭 편지, 「나의 살뜰하고 소중한」, 1955년 2월 20일(이중섭 지음, 박재삼 옮김, 『이중섭 서한집─그릴 수 없는 사랑의 빛깔까지도』, 한국문학사, 1980, 123쪽).

242 구상, 「향우鄕友 중섭 이야기」, 「야수파의 귀재는 사라지다」, 『주간희망』, 1956년 10월 19일, 40쪽. 여기서 '모 여고'는 뒷날 구상의 증언을 취재한 고은에 따르면 종로구 재동齋洞의 창덕여자고등학교다(고은, 『이중섭 그 예술과 생애』, 민음사, 1973, 319쪽).

243 이경성, 「이중섭」, 『미술입문』, 문화교육출판사, 1961, 246쪽.

244 조정자, 「이중섭의 생애와 예술」, 홍익대학교 석사 논문, 1971, 26쪽.

245 박고석, 「이중섭을 가질 수 있었던 행운」, 『이중섭 작품집』, 현대화랑, 1972년 3월, 108쪽.

246 박고석, 「이중섭을 가질 수 있었던 행운」, 『이중섭 작품집』, 현대화랑, 1972년 3월, 108쪽.

247 김현숙, 「37년 만에 모습을 드러낸 이중섭의 황소」, 『제117회 서울옥션 미술품경매』, 서울옥션, 2010년 6월.

248 이경성, 「내가 아는 이중섭 2」, 『중앙일보』, 1986년 6월 28일.

249 이경성, 「내가 아는 이중섭 2」, 『중앙일보』, 1986년 6월 28일.

250 이경성, 「자학의 예술─이중섭 작품전을 보고」, 『경향신문』, 1955년 1월 30일.

251 이중섭 편지, 「경애하는 박형」, 1955년 2월 22일, 김광업 소장(조정자, 「이중섭의 생애와 예술」, 홍익대학교 석사 논문, 1971, 16~17쪽 도판).

252 이중섭 편지, 「나의 살뜰하고 소중한」, 1955년 2월 20일(이중섭 지음, 박재삼 옮김, 『이중섭 서한집─그릴 수 없는 사랑의 빛깔까지도』, 한국문학사, 1980, 123쪽).

253 이중섭 편지, 「나의 살뜰하고 소중한」, 1955년 2월 20일(이중섭 지음, 박재삼 옮김,
 『이중섭 서한집—그릴 수 없는 사랑의 빛깔까지도』, 한국문학사, 1980, 123쪽).

254 이중섭 편지, 「나의 살뜰하고 소중한」, 1955년 2월 20일(이중섭 지음, 박재삼 옮김,
 『이중섭 서한집—그릴 수 없는 사랑의 빛깔까지도』, 한국문학사, 1980, 123쪽).

255 이중섭 편지, 「경애하는 박형」, 1955년 2월 22일, 김광업 소장(조정자, 「이중섭의 생
 애와 예술」, 홍익대학교 석사 논문, 1971, 16~17쪽 도판).

256 이중섭 편지, 「나의 살뜰하고 소중한」, 1955년 2월 20일(이중섭 지음, 박재삼 옮김,
 『이중섭 서한집—그릴 수 없는 사랑의 빛깔까지도』, 한국문학사, 1980, 124쪽).

257 이중섭, 편지 「경애하는 박형」, 1955년 2월 22일, 김광업 소장(조정자, 「이중섭의 생
 애와 예술」, 홍익대학교 석사 논문, 1971, 16~17쪽 도판).

258 이중섭 편지, 「내 최애最愛의 귀여운」, 1955년 2월 중순(이중섭 지음, 박재삼 옮김,
 『이중섭 서한집—그릴 수 없는 사랑의 빛깔까지도』, 한국문학사, 1980, 114쪽).

259 이중섭 지음, 박재삼 옮김, 『이중섭 서한집—그릴 수 없는 사랑의 빛깔까지도』, 한국
 문학사, 1980.

260 김규동, 「전진하는 시정신」, 『경향신문』, 1955년 4월 19일.

261 이활, 「이중섭의 인생과 예술의 운명」, 『이중섭의 사랑과 예술』, 백미사, 1981, 97쪽.

262 이활, 「지성에 대한 항의—이중섭 씨의 개인전을 보고」, 『평화신문』, 1955년 1월 21일.

263 이활, 「지성에 대한 항의—이중섭 씨의 개인전을 보고」, 『평화신문』, 1955년 1월 21일.

264 이활, 「지성에 대한 항의—이중섭 씨의 개인전을 보고」, 『평화신문』, 1955년 1월 21일.

265 이활, 「지성에 대한 항의—이중섭 씨의 개인전을 보고」, 『평화신문』, 1955년 1월 21일.

266 정규, 「그림의 맛을 표현—이중섭 작품전에 제題하여」, 『조선일보』, 1955년 1월 29일.

267 정규, 「그림의 맛을 표현—이중섭 작품전에 제題하여」, 『조선일보』, 1955년 1월 29일.

268 정규, 「그림의 맛을 표현—이중섭 작품전에 제題하여」, 『조선일보』, 1955년 1월 29일.

269 정규, 「그림의 맛을 표현—이중섭 작품전에 제題하여」, 『조선일보』, 1955년 1월 29일.

270 정규, 「그림의 맛을 표현—이중섭 작품전에 제題하여」, 『조선일보』, 1955년 1월 29일.

271 이경성, 「자학의 예술—이중섭 작품전을 보고」, 『경향신문』, 1955년 1월 30일.

272 이경성, 「자학의 예술—이중섭 작품전을 보고」, 『경향신문』, 1955년 1월 30일.

273 이경성, 「자학의 예술—이중섭 작품전을 보고」, 『경향신문』, 1955년 1월 30일.

274 이경성, 「자학의 예술—이중섭 작품전을 보고」, 『경향신문』, 1955년 1월 30일.

275 이경성, 「자학의 예술—이중섭 작품전을 보고」, 『경향신문』, 1955년 1월 30일.

276 이경성, 「자학의 예술—이중섭 작품전을 보고」, 『경향신문』, 1955년 1월 30일.

277 이경성, 「자학의 예술—이중섭 작품전을 보고」, 『경향신문』, 1955년 1월 30일.

278 아더 J. 맥타가트, 「두 가지로 구별되는 주제—이중섭 작품전평」, 『동아일보』, 1955년
 2월 23일.

279 아더 J. 맥타가트, 「두 가지로 구별되는 주제—이중섭 작품전평」, 『동아일보』, 1955년

2월 23일.

280 아더 J. 맥타가트, 「두 가지로 구별되는 주제—이중섭 작품전평」, 『동아일보』, 1955년
 2월 23일.

281 아더 J. 맥타가트, 「두 가지로 구별되는 주제—이중섭 작품전평」, 『동아일보』, 1955년
 2월 23일.

282 아더 J 맥타가트, 「두 가지로 구별되는 주제—이중섭 작품전평」, 『동아일보』, 1955년
 2월 23일.

07 대구·칠곡·왜관 1955 상

1 이중섭 편지, 「나의 살뜰하고 소중한」, 1955년 2월 20일(이중섭 지음, 박재삼 옮김,
 『이중섭 서한집—그릴 수 없는 사랑의 빛깔까지도』, 한국문학사, 1980, 123쪽).

2 박고석, 「이중섭을 가질 수 있었던 행운」, 『이중섭 작품집』, 현대화랑, 1972년 3월,
 108~109쪽.

3 이중섭 편지, 「나의 살뜰하고 소중한」, 1955년 2월 20일(이중섭 지음, 박재삼 옮김,
 『이중섭 서한집—그릴 수 없는 사랑의 빛깔까지도』, 한국문학사, 1980, 123쪽).

4 이중섭 편지, 「나의 살뜰하고 소중한」, 1955년 2월 20일(이중섭 지음, 박재삼 옮김,
 『이중섭 서한집—그릴 수 없는 사랑의 빛깔까지도』, 한국문학사, 1980, 123쪽).

5 김광림, 「나의 이중섭 체험」, 『여원』, 1977년 9월(이활, 『이중섭의 사랑과 예술』, 백미
 사, 1981, 29쪽 재수록).

6 김요섭, 「옛 시대의 등」, 『시집 이중섭』, 탑출판사, 1987, 130쪽.

7 이중섭 편지, 「경애하는 박형」, 1955년 2월 22일, 김광업 소장(조정자, 「이중섭의 생
 애와 예술」, 홍익대학교 석사 논문, 1971, 16~17쪽 도판).

8 김요섭, 「옛 시대의 등」, 『시집 이중섭』, 탑출판사, 1987, 130쪽.

9 김요섭, 「옛 시대의 등」, 『시집 이중섭』, 탑출판사, 1987, 130쪽.

10 조향래, 『향촌동 소야곡』, 시와반시, 2007, 45쪽.

11 김광림, 「나의 이중섭 체험」, 『여원』, 1977년 9월(이활, 『이중섭의 사랑과 예술』, 백미
 사, 1981, 29쪽 재수록).

12 고은, 『이중섭 그 예술과 생애』, 민음사, 1973, 327~328쪽.

13 아더 J. 맥타가트, 「두 가지로 구별되는 주제—이중섭 작품전평」, 『동아일보』, 1955년
 2월 23일.

14 정점식, 「축사」, 『이중섭 작품집』, 대구 미국공보원, 1955년 4월(류수교, 「이중섭의
 생애와 예술에 관한 일연구」, 계명대학교 교육대학원 석사 논문, 1975, 34~35쪽 재
 수록).

15 조향래, 『향촌동 소야곡』, 시와반시, 2007, 36쪽.

16 조향래,『향촌동 소야곡』, 시와반시, 2007, 26쪽.

17 조향래,『향촌동 소야곡』, 시와반시, 2007, 20쪽.

18 조향래,『향촌동 소야곡』, 시와반시, 2007, 20쪽.

19 『대구시사』, 제3권, 대구시, 1975, 757쪽.

20 『대구시사』, 제3권, 대구시, 1975, 697쪽.

21 아더 J. 맥타가트,「두 가지로 구별되는 주제」,『동아일보』, 1955년 2월 23일.

22 백철,『세계문예사전』, 민중서관, 1955, 283쪽.

23 조정자,「이중섭의 생애와 예술」, 홍익대학교 석사 논문, 1971, 26쪽.

24 이종석,「이중섭 연보」,『이중섭 작품집』, 현대화랑, 1972년 3월, 123쪽.

25 고은,『이중섭 그 예술과 생애』, 민음사, 1973, 328쪽.

26 류수교,「이중섭의 생애와 예술에 관한 일연구」, 계명대학교 석사 논문, 1975, 34쪽.

27 조정자,「이중섭의 생애와 예술」, 홍익대학교 석사 논문, 1971, 26쪽, 80쪽.

28 이종석,「이중섭 연보」,『이중섭 작품집』, 현대화랑, 1972년 3월, 123쪽.

29 정점식,「축사」,『이중섭 작품집』, 대구 미국공보원, 1955년 4월(류수교,「이중섭의
 생애와 예술에 관한 일연구」, 계명대학교 석사 논문, 1975, 34~35쪽 재수록).

30 김광림,「나의 이중섭 체험」,『여원』, 1977년 9월.

31 김요섭,「옛 시대의 등」,『시집 이중섭』, 탑출판사, 1987, 130쪽.

32 김요섭,「옛 시대의 등」,『시집 이중섭』, 탑출판사, 1987, 131쪽.

33 박고석,「이중섭을 가질 수 있었던 행운」,『이중섭 작품집』, 현대화랑, 1972년 3월,
 108~109쪽.; 김광림,「나의 이중섭 체험」,『여원』, 1977년 9월.; 조정자,『이중섭의
 생애와 예술』, 홍익대학교 대학원 석사학위논문, 1971, 27쪽: 고은,『이중섭 그 생애
 와 예술』, 민음사, 1973, 329쪽.

34 구상,「화가 이중섭 이야기―그의 치명과 예술과 인간」, 상·하,『동아일보』, 1958년 9
 월 9~10일.

35 R기자,「이중섭화백, 소의 묵종默從―화가畵架없는 아트리에」,『매일신문』, 1955년 3
 월 27일. 이 귀중한 기사는 대구의 미술사학자 김영동이 구해 준 것이다.

36 R기자,「이중섭화백, 소의 묵종默從―화가畵架없는 아트리에」,『매일신문』, 1955년 3
 월 27일.; 이중섭,「캇트」,『매일신문』, 1955년 3월 4일; 3월 20일; 4월 17일. 대구의
 미술사학자 김영동이 구해 준 것이다.

37 구상,「화가 이중섭 이야기―그의 치명과 예술과 인간」, 상·하,『동아일보』, 1958년 9
 월 9~10일.

38 구상,「화가 이중섭 이야기―그의 치명과 예술과 인간」, 상·하,『동아일보』, 1958년 9
 월 9~10일.

39 구상,「그때 그 일들 231―천진난만한 이중섭」,『동아일보』, 1976년 10월 6일(구상,
 「이중섭과의 만남」,『구상문학총서 제1권 모과 옹두리에도 사연이』, 홍성사, 2002,

324~325쪽 재수록).

40 조향래, 『향촌동 소야곡』, 시와반시, 2007, 36쪽.

41 박고석, 「이중섭을 가질 수 있었던 행운」, 『이중섭 작품집』, 현대화랑, 1972년 3월, 109쪽.

42 조정자, 「이중섭의 생애와 예술」, 홍익대학교 석사 논문, 1971, 27쪽.

43 조정자, 「이중섭의 생애와 예술」, 홍익대학교 석사 논문, 1971, 27쪽.

44 구상, 「이중섭의 발병 전후」, 『문학사상』, 1974년 8월, 342쪽.

45 구상, 「이중섭의 발병 전후」, 『문학사상』, 1974년 8월, 342쪽.

46 구상, 「이중섭 그림 3점」, 『동아일보』, 1983년 8월 16일.

47 구상, 「이중섭 그림 3점」, 『동아일보』, 1983년 8월 16일.

48 구상, 「내가 아는 이중섭 5」, 『중앙일보』, 1986년 7월 12일.

49 구상, 「이중섭의 발병 전후」, 『문학사상』, 1974년 8월, 342쪽.

50 구상, 「내가 아는 이중섭 5」, 『중앙일보』, 1986년 7월 12일.

51 이중섭 지음, 박재삼 옮김, 『그릴 수 없는 사랑의 빛깔까지도』, 한국문학사, 1980.

52 이중섭 지음, 박재삼 옮김, 『그릴 수 없는 사랑의 빛깔까지도』, 한국문학사, 1980, 157쪽.

53 조정자, 「이중섭의 생애와 예술」, 홍익대학교 석사 논문, 1971, 27쪽.

54 고은, 『이중섭 그 예술과 생애』, 민음사, 1973, 334쪽.

55 김광림, 「나의 이중섭 체험」, 『여원』, 1977년 9월(이활, 『이중섭의 사랑과 예술』, 백미사, 1981, 32쪽 재수록).

56 고은, 『이중섭 그 예술과 생애』, 민음사, 1973, 331~332쪽.

57 고은, 『이중섭 그 예술과 생애』, 민음사, 1973, 342쪽.

58 김요섭, 「옛 시대의 등」, 『시집 이중섭』, 탑출판사, 1987, 132쪽.

59 김요섭, 「옛 시대의 등」, 『시집 이중섭』, 탑출판사, 1987, 132쪽.

60 김요섭, 「옛 시대의 등」, 『시집 이중섭』, 탑출판사, 1987, 133쪽.

61 조정자, 「이중섭의 생애와 예술」, 홍익대학교 석사 논문, 1971, 56쪽.

62 조정자, 「이중섭의 생애와 예술」, 홍익대학교 석사 논문, 1971, 57쪽.

63 『영문』嶺文, 13호, 영남문학회, 1955.

64 신상철, 「문학」, 『경상남도사』, 하, 경상남도사편찬위원회, 1988, 3096쪽.

65 문중섭, 『저격능선』, 육성각, 1954.

66 구상, 「화가 이중섭 이야기—그의 치명과 예술과 인간」, 상·하, 『동아일보』, 1958년 9월 9~10일.

67 조정자, 「이중섭의 생애와 예술」, 홍익대학교 석사 논문, 1971, 28쪽.

68 이종석, 「이중섭 연보」, 『이중섭 작품집』, 현대화랑, 1972년 3월, 123쪽.

69 구상, 「이중섭의 발병 전후」, 『문학사상』, 1974년 8월, 342~342쪽.

70 구상, 「향우鄕友 중섭 이야기」, 「야수파의 귀재는 사라지다」, 『주간희망』, 1956년 10월 19일, 40쪽.

71 구상, 「향우鄕友 중섭 이야기」, 「야수파의 귀재는 사라지다」, 『주간희망』, 1956년 10월 19일, 39∼40쪽.

72 구상, 「화가 이중섭 이야기」, 상, 『동아일보』, 1958년 9월 9일.

73 구상, 「화가 이중섭 이야기」, 상, 『동아일보』, 1958년 9월 9일.

74 구상, 「이중섭의 발병 전후」, 『문학사상』, 1974년 8월, 343쪽.

75 구상, 「향우鄕友 중섭 이야기」, 「야수파의 귀재는 사라지다」, 『주간희망』, 1956년 10월 19일, 40쪽.

76 구상, 「화가 이중섭 이야기—그의 치명과 예술과 인간」, 상·하, 『동아일보』, 1958년 9월 9∼10일.

77 구상, 「이중섭의 발병 전후」, 『문학사상』, 1974년 8월, 343쪽.

78 이중섭 편지, 「구상 형」, 1955년 4월 14일(「가톨릭 귀의해 새사람 되고 싶어, 이중섭, 구상 시인에 작고 직전 밝혀」, 『조선일보』, 2004년 8월 20일).

79 조정자, 「이중섭의 생애와 예술」, 홍익대학교 석사 논문, 1971, 27쪽.

80 조정자, 「이중섭의 생애와 예술」, 홍익대학교 석사 논문, 1971, 27쪽.

81 조정자, 「이중섭의 생애와 예술」, 홍익대학교 석사 논문, 1971, 28쪽.

82 조정자, 「이중섭의 생애와 예술」, 홍익대학교 석사 논문, 1971, 29쪽.

83 조정자, 「이중섭의 생애와 예술」, 홍익대학교 석사 논문, 1971, 28쪽.

84 조정자, 「이중섭의 생애와 예술」, 홍익대학교 석사 논문, 1971, 28쪽.

85 조정자, 「이중섭의 생애와 예술」, 홍익대학교 석사 논문, 1971, 28쪽.

86 조정자, 「이중섭의 생애와 예술」, 홍익대학교 석사 논문, 1971, 28쪽.

87 조정자, 「이중섭의 생애와 예술」, 홍익대학교 석사 논문, 1971, 28쪽.

88 조정자, 「이중섭의 생애와 예술」, 홍익대학교 석사 논문, 1971, 28∼29쪽.

89 고은, 『이중섭 그 예술과 생애』, 민음사, 1973, 325쪽.

90 고은, 『이중섭 그 예술과 생애』, 민음사, 1973, 327쪽.

91 고은, 『이중섭 그 예술과 생애』, 민음사, 1973, 330쪽.

92 고은, 『이중섭 그 예술과 생애』, 민음사, 1973, 330쪽.

93 고은, 『이중섭 그 예술과 생애』, 민음사, 1973, 331쪽.

94 고은, 『이중섭 그 예술과 생애』, 민음사, 1973, 334쪽.

95 고은, 『이중섭 그 예술과 생애』, 민음사, 1973, 339쪽.

96 고은, 『이중섭 그 예술과 생애』, 민음사, 1973, 340쪽.

97 이중섭 지음, 박재삼 옮김, 『이중섭 서한집—그릴 수 없는 사랑의 빛깔까지도』, 한국문학사, 1980.

98 구상, 「향우鄕友 중섭 이야기」, 「야수파의 귀재는 사라지다」, 『주간희망』, 1956년 10

월 19일, 39~40쪽.

99 구상, 「화가 이중섭 이야기—그의 치명과 예술과 인간」, 상·하, 『동아일보』, 1958년 9
 월 9~10일.

100 조정자, 「이중섭의 생애와 예술」, 홍익대학교 석사 논문, 1971, 30쪽.

101 고은, 『이중섭 그 예술과 생애』, 민음사, 1973, 344~345쪽.

102 조정자, 「이중섭의 생애와 예술」, 홍익대학교 석사 논문, 1971, 29쪽.

103 고은, 『이중섭 그 예술과 생애』, 민음사, 1973, 340~341쪽.

08 서울 1955 하―1956

1 「스 박사 이한 선물, 세 법학도에 장학금」, 『동아일보』, 1955년 7월 3일.

2 이영진, 「이중섭 연보」, 『대향 이중섭』, 한국문학사, 1979, 157쪽.

3 조정자, 「이중섭의 생애와 예술」, 홍익대학교 석사 논문, 1971, 30쪽.

4 「두 귀재 예술가의 정신분석」, 『경향신문』, 1983년 12월 6일. 이때 곽영숙은 「이중섭
 회화의 상징성」(『임상예술』창간호, 1985년 3월)을 발표했고, 이후 김옥경은 「Freud
 적 관점에서 분석한 이중섭의 흰 소」(『한국예술치료학회지』, 제3권 1호, 2003년 5월)
 를 발표했다.

5 「임상예술로 정신질환 치료 유석진 박사」, 『경향신문』, 1983년 12월 1일.

6 「고 이중섭 화백 '투병 그림' 전시」, 『조선일보』, 1973년 12월 16일.

7 조정자, 「이중섭의 생애와 예술」, 홍익대학교 석사 논문, 1971, 30쪽.

8 이기미, 「이중섭 연구」, 이화여자대학교 석사 논문, 1975, 12쪽.

9 조정자, 「이중섭의 생애와 예술」, 홍익대학교 석사 논문, 1971, 88쪽.

10 조정자, 「이중섭의 생애와 예술」, 홍익대학교 석사 논문, 1971, 88쪽.

11 「고 이중섭 화백 '투병 그림' 전시」, 『조선일보』, 1973년 12월 16일.

12 곽영숙, 「이중섭 회화의 상징성」, 『임상예술』창간호, 한국임상예술학회, 1985, 61쪽.

13 곽영숙, 「이중섭 회화의 상징성」, 『임상예술』창간호, 한국임상예술학회, 1985, 61쪽.

14 곽영숙, 「이중섭 회화의 상징성」, 『임상예술』창간호, 한국임상예술학회, 1985,
 61~62쪽.

15 이대원, 「내가 아는 이중섭 4」, 『중앙일보』, 1986년 7월 9일.

16 이대원, 「내가 아는 이중섭 4」, 『중앙일보』, 1986년 7월 9일.

17 한묵, 「내가 아는 이중섭 7」, 『중앙일보』, 1986년 7월 19일.

18 한묵, 「벌거숭이 자연인을 묶어놓은 은지화 사건」, 『계간미술』, 39호, 1986년 가을호.

19 한묵, 「벌거숭이 자연인을 묶어놓은 은지화 사건」, 『계간미술』, 39호, 1986년 가을호,
 109쪽.

20 이중섭 지음, 박재삼 옮김, 『이중섭 서한집—그릴 수 없는 사랑의 빛깔까지도』, 한국

　　문학사, 1980.

21　이중섭 지음, 박재삼 옮김, 『이중섭 서한집─그릴 수 없는 사랑의 빛깔까지도』, 한국
　　문학사, 1980, 126쪽.

22　이중섭 편지, 「나의 소중한 남덕 군」, 1955년 12월 중순(이중섭 지음, 박재삼 옮김,
　　『이중섭 서한집─그릴 수 없는 사랑의 빛깔까지도』, 한국문학사, 1980, 126쪽).

23　조정자, 「이중섭의 생애와 예술」, 홍익대학교 석사 논문, 1971, 30쪽.

24　박고석, 「이중섭을 가질 수 있었던 행운」, 『이중섭 작품집』, 현대화랑, 1972년 3월,
　　109쪽.

25　「고 이중섭 화백 '투병 그림' 전시」, 『조선일보』, 1973년 12월 16일.

26　이중섭 편지, 「나의 소중한 남덕 군」, 1955년 12월 중순(이중섭 지음, 박재삼 옮김,
　　『이중섭 서한집─그릴 수 없는 사랑의 빛깔까지도』, 한국문학사, 1980, 126쪽).

27　이경성, 「시평 미술」, 『새벽』, 1955년 9월.

28　김영기, 「접근하는 동서양화」, 『조선일보』, 1955년 12월 11일.

29　고은, 『이중섭 그 예술과 생애』, 민음사, 1973, 349~350쪽.

30　이종석, 「이중섭 연보」, 『이중섭 작품집』, 현대화랑, 1972년 3월, 123쪽.

31　박고석, 「인간 한묵」, 『공간』, 1973년 8월, 26쪽.

32　고은, 『이중섭 그 예술과 생애』, 민음사, 1973, 351쪽.

33　박고석, 「이중섭을 가질 수 있었던 행운」, 『이중섭 작품집』, 현대화랑, 1972년 3월,
　　109쪽.

34　박고석, 「인간 한묵」, 『공간』, 1973년 8월, 26쪽.

35　고은, 『이중섭 그 예술과 생애』, 민음사, 1973, 350쪽.

36　박고석, 「인간 한묵」, 『공간』, 1973년 8월, 26쪽.

37　박고석, 「인간 한묵」, 『공간』, 1973년 8월, 26쪽.

38　한묵, 「벌거숭이 자연인을 묶어놓은 은지화 사건」, 『계간미술』, 39호, 1986년 가을호,
　　111쪽.

39　박고석, 「명사교류도」, 『주간시민』, 1977년 1월 3일(박고석, 『글 그림 박고석』, 열화
　　당, 1994, 232쪽 재수록).

40　고은, 『이중섭 그 예술과 생애』, 민음사, 1973, 351쪽.

41　이규석, 「예술인 송년제전, 후문」, 『경향신문』, 1956년 1월 7일.

42　고은, 『이중섭 그 예술과 생애』, 민음사, 1973, 352쪽.

43　고은, 『이중섭 그 예술과 생애』, 민음사, 1973, 353쪽.

44　고은, 『이중섭 그 예술과 생애』, 민음사, 1973, 354쪽.

45　한묵, 「벌거숭이 자연인을 묶어놓은 은지화 사건」, 『계간미술』, 39호, 1986년 가을호,
　　111쪽.

46　박고석, 「이중섭을 가질 수 있었던 행운」, 『이중섭 작품집』, 현대화랑, 1972년 3월,

109쪽.

47 이종석, 「이중섭 연보」, 『이중섭 작품집』, 현대화랑, 1972년 3월, 123쪽.

48 이영진, 「이중섭 연보」, 『대향 이중섭』, 한국문학사, 1979, 157쪽.

49 하인, 『어두운 지역』, 항도문화사, 1956.

50 조병화, 「병신년 문화계 회고—회향懷鄕과 정착」, 『경향신문』, 1956년 12월 22일.

51 이구열, 「작품 해설」, 『이중섭 작품집』, 현대화랑, 1972, 118쪽.

52 박고석, 「내가 아는 이중섭 9」, 『중앙일보』, 1986년 8월 2일.

53 조영암, 「돌아오지 않는 강」, 「야수파의 귀재는 사라지다」, 『주간희망』, 1956년 10월 19일, 41쪽.

54 「최근 태양 표면에서」, 『조선일보』, 1956년 3월 2일.

55 「연예안내」, 『조선일보』, 1956년 3월 2일.

56 「일기예보」, 『조선일보』, 1956년 3월 1일.

57 「동부지구에 2미터여의 적설」, 『조선일보』, 1956년 3월 3일.

58 「폭풍설 무릅쓰고 활발한 구호작업」, 『조선일보』, 1956년 3월 4일.

59 「전 장병이 총동원되어 미군 지원하에 구호 보급에 필사적」, 『조선일보』, 1956년 3월 5일.

60 「군인과 민간인 근 200명 사상」, 『조선일보』, 1956년 3월 6일.

61 「신영화 돌아오지 않는 강」, 『조선일보』, 1955년 11월 2일.

62 「메릴린 먼로」, 『옥스퍼드 세계영화사』, 열린책들, 2005, 317쪽.

63 구상, 「화가 이중섭 이야기—그의 치명과 예술과 인간」, 상·하, 『동아일보』, 1958년 9월 9~10일.

64 김병기, 「이중섭, 폭輻의 부조리」, 『한국의 인간상 5—문화예술가편』, 신구문화사, 1965, 547쪽.

65 이구열, 「작품 해설」, 『이중섭 작품집』, 현대화랑, 1972, 115쪽.

66 한묵, 「내가 아는 이중섭 7」, 『중앙일보』, 1986년 7월 19일.

67 이중섭, 편지, 「치열 형에게」, 1954년 7월 30일, 『한국현대미술전집』 11, 한국일보사, 1976, 87쪽(고은, 『이중섭 그 예술과 생애』, 민음사, 1973, 281~282쪽; 이중섭 지음, 박재삼 옮김, 『이중섭 서한집—그릴 수 없는 사랑의 빛깔까지도』, 한국문학사, 1980, 138~140쪽 재수록).

68 박고석, 「인간 한묵」, 『공간』, 1973년 8월, 26쪽.

69 구상, 「화가 이중섭 이야기」, 상, 『동아일보』, 1958년 9월 9일.

70 「정신병 치료에 신약」, 『조선일보』, 1956년 3월 8일.

71 광고, 「버림받은 정신병 환자에게 새 희망과 광명을 주게 된 신약 출현!」, 『동아일보』, 1956년 10월 25일.

72 이종석, 「이중섭 연보」, 『이중섭 작품집』, 현대화랑, 1972년 3월, 123쪽.

73 박고석, 「이중섭을 가질 수 있었던 행운」, 『이중섭 작품집』, 현대화랑, 1972년 3월, 109쪽.

74 고은, 『이중섭 그 예술과 생애』, 민음사, 1973, 359쪽.

75 구상, 「그때 그 일들 231—천진난만한 이중섭」, 『동아일보』, 1976년 10월 6일(구상, 「이중섭과의 만남」, 『구상문학총서 제1권 모과 옹두리에도 사연이』, 홍성사, 2002, 325쪽 재수록).

76 한묵, 「벌거숭이 자연인을 묶어놓은 은지화 사건」, 『계간미술』, 39호, 1986년 가을호, 111쪽.

77 구상, 「향우鄕友 중섭 이야기」, 「야수파의 귀재는 사라지다」, 『주간희망』, 1956년 10월 19일, 40쪽.

78 고은, 『이중섭 그 예술과 생애』, 민음사, 1973, 361쪽.

79 구상, 「향우鄕友 중섭 이야기」, 「야수파의 귀재는 사라지다」, 『주간희망』, 1956년 10월 19일, 40쪽.

80 구상, 「그때 그 일들 231—천진난만한 이중섭」, 『동아일보』, 1976년 10월 6일(구상, 「이중섭과의 만남」, 『구상문학총서 제1권 모과 옹두리에도 사연이』, 홍성사, 2002, 325쪽 재수록).

81 김요섭, 「옛 시대의 등」, 『시집 이중섭』, 탑출판사, 1987, 132쪽.

82 한묵, 「벌거숭이 자연인을 묶어놓은 은지화 사건」, 『계간미술』, 39호, 1986년 가을호, 111쪽.

83 조정자, 「이중섭의 생애와 예술」, 홍익대학교 석사 논문, 1971, 31쪽.

84 구상, 「향우鄕友 중섭 이야기」, 「야수파의 귀재는 사라지다」, 『주간희망』, 1956년 10월 19일, 40쪽.

85 구상, 「그때 그 일들 231—천진난만한 이중섭」, 『동아일보』, 1976년 10월 6일(구상, 「이중섭과의 만남」, 『구상문학총서 제1권 모과 옹두리에도 사연이』, 홍성사, 2002, 325쪽 재수록).

86 구상, 「그때 그 일들 231—천진난만한 이중섭」, 『동아일보』, 1976년 10월 6일(구상, 「이중섭과의 만남」, 『구상문학총서 제1권 모과 옹두리에도 사연이』, 홍성사, 2002, 325쪽 재수록).

87 조정자, 「이중섭의 생애와 예술」, 홍익대학교 석사 논문, 1971, 30~31쪽.

88 이종석, 「이중섭 연보」, 『이중섭 작품집』, 현대화랑, 1972년 3월, 123쪽.

89 박고석, 「이중섭을 가질 수 있었던 행운」, 『이중섭 작품집』, 현대화랑, 1972년 3월, 109쪽.

90 고은, 『이중섭 그 예술과 생애』, 민음사, 1973, 360쪽.

91 이영진, 「이중섭 연보」, 『대향 이중섭』, 한국문학사, 1979, 158쪽.

92 고은, 『이중섭 그 예술과 생애』, 민음사, 1973, 361쪽.

93 고은, 『이중섭 그 예술과 생애』, 민음사, 1973, 361쪽.

94 김광림, 「나의 이중섭 체험」, 『여원』, 1977년 9월(이활, 『이중섭의 사랑과 예술』, 백미사, 1981, 35~36쪽 재수록).

95 고은, 『이중섭 그 예술과 생애』, 민음사, 1973, 362쪽.

다시, 마지막날

1 고은, 『이중섭 그 생애와 예술』, 민음사, 1973년, 363쪽.

2 김광균, 「어느 요절 화가의 유작전 유감」, 『경향신문』, 1985년 6월 8일.

3 "이 화백의 장의식葬儀式은 그의 우인 약간 명에 의하여 준비되고 있으나 가족 등에게 연락할 길이 없어 10일 상오 현재 출상을 하지 못하고 있다 한다. 이 화백의 친지나 가족은 이 소식을 아는 대로 다음 양씨에게 연락을 바란다고 한다. 서울 서대문 적십자병원 X선과 안치열安致烈 또는 남대문로 2가 23 김광균."「이중섭 화백 별세」, 1956년 9월 11일. 기사 부분만 오려놓은 상태여서 어느 신문인지 알 수 없음.

4 고은, 『이중섭 그 생애와 예술』, 민음사, 1973년, 364쪽.

5 김광균, 「어느 요절 화가의 유작전 유감」, 『경향신문』, 1985년 6월 8일.

6 서울 시립장제장市立葬葬場의 행정구역은 조선시대 홍제원弘濟院 맞은편 연희동으로 넘어가는 고개 길 왼쪽 편 서대문구 홍제1동 320번지였다. 1929년에 경성부립 장재장葬齋場으로 건립한 것을 해방 이후에 서울시립장재장으로 개칭하여 사용하다가 1970년 경기도 벽제로 옮겨갔고 이 터에 그해 12월 고은초등학교가 들어섰다.

7 화장터에 참석한 인원에 대해 기존의 기록들은 50여 명이라고 하고 있지만 문우식은 열 명 남짓에 불과하다고 했다. 문우식의 증언은 딸 문소연이 2013년 11월 28일에 기록한 것을 따랐다.

8 구상의 대성통곡, 조영암의 불경 낭송은 김영주의 기록(김영주, 「화백 이중섭의 죽음 ─그의 생애는 고독한 비극이었다」, 『한국일보』, 1956년 9월 22일.)을 따랐다. 구상과 차근호가 가장 많이 울었다는 증언은 문우식의 기록을 따랐다. 문우식의 증언은 딸 문소연이 2013년 11월 28일에 기록한 것을 따랐다.

9 "홍제원 화장장에서 형의 뼈를 고르면서 뼈가 굵고 양이 많았기에 '천재는 골격이 비범하다'는 말을 다시 한 번 연상하며 또 한 번 차탄嗟歎하였다. ─중략─ 형이 남긴 백골은 어린애 백골마냥 곱고 아름다웠네. 죄 없는 순결이 백골에 어리우듯 하였기에 아마 그렇게 보였겠지" 조영암, 「돌아오지 않는 강」, 「특집 야수파의 귀재는 사라지다」, 『주간희망』, 1956년 10월 19일, 41쪽.

10 태고종의 총본산인 봉원사는 도선道詵(827~898) 스님이 개창한 절로 임진왜란 때 타버린 뒤 영조대왕 시절 새롭게 지었다고 해서 '새절'이라는 이름도 갖고 있는 절이다.

11 서울시립 망우리공원이 자리한 땅의 행정 주소지는 조선시대 때 경기도 양주군 망우

리면이었고 1914년 양주군 구리면 망우리, 1963년 서울특별시 동대문구로 계속 개편
되었는데 1988년 신설된 중랑구에 편입되면서 그 주소지는 서울시 중랑구 망우본동
산57번지가 되었다. 공동묘지가 개설된 때는 1933년으로 최초의 명칭은 경성부립 공
동묘지였고 해방 이후 서울시립 공동묘지로 개칭했다가 공원화사업을 거쳐 1998년
망우리공원으로 개칭하였다.

12 대표단 정인섭·모윤숙, 단원 정영택·정비석·김종문·이인석·조경희·전숙희·최완
복.「오는 2일 동경서 개최, 펜클럽대회 극동서 처음으로」,『동아일보』, 1957년 8월
24일. PEN클럽 한국 대표단은 1957년 8월 30일 출국하여 9월 13일에 귀국하였다.

외전 그 떠난 후

1 고은,『이중섭 그 예술과 생애』, 민음사, 1973, 363쪽.
2 「이중섭 화백 별세」, 1956년 9월 11일. 기사 부분만 오려놓은 상태여서 어느 신문인
지 알 수 없음.
3 「양화가 이중섭 씨 위장병으로 사망」,『조선일보』, 1956년 9월 13일.
4 「화가 이중섭 씨 사망」,『서울신문』, 1956년 9월 14일.
5 고은,『이중섭 그 예술과 생애』, 민음사, 1973, 364쪽.
6 「양화가 이중섭 씨 위장병으로 사망」,『조선일보』, 1956년 9월 13일; 김영주,「화백
이중섭의 죽음」,『한국일보』, 1956년 9월 22일.
7 「화가 이중섭 씨 사망」,『서울신문』, 1956년 9월 14일.
8 이경성,「자학의 예술—이중섭 작품전을 보고」,『경향신문』, 1955년 1월 30일.
9 김영주,「화백 이중섭의 죽음—그의 생애는 고독한 비극이었다」,『한국일보』, 1956년
9월 22일.
10 정규, 구상, 조영암,「야수파의 귀재는 사라지다—화가 이중섭의 빈곤과 초극의 역
정」,『주간희망』, 1956년 10월 19일.
11 「고 이중섭 화백 기념비 제막식—18일 망우리서」,『조선일보』, 1956년 11월 17일.
12 「화가 이중섭 씨 사망」,『서울신문』, 1956년 9월 14일.
13 「편집후기」,『신미술』, 1956년 11월.
14 김종문,「R병원에서—고 이중섭 화백 영전에」,『경향신문』, 1956년 9월 15일.
15 한봉덕,「고 중섭 화형—그의 급서를 추도하며」,『조선일보』, 1956년 9월 14일.
16 박고석,「죽어야 마땅해—이중섭 형을 보내며」,『서울신문』, 1956년 9월 16일.
17 김영주,「화백 이중섭의 죽음—그의 생애는 고독한 비극이었다」,『한국일보』, 1956년
9월 22일.
18 정규,「우리도 함께—고 이중섭 화백 영전에」,『조선일보』, 1956년 9월 22일.
19 정규,「야수파의 귀재는 사라지다—화가 이중섭의 빈곤과 초극의 역정」,『주간희망』,

1956년 10월 19일.

20 조영암, 「돌아오지 않는 강—고 이중섭 형을 곡함」, 『주간희망』, 1956년 10월 19일.

21 구상, 「향우鄕友 중섭 이야기」, 「야수파의 귀재는 사라지다」, 『주간희망』, 1956년 10월 19일, 39쪽.

22 김환기, 「파리통신 3」, 1956년 10월, 『그림에 부치는 시』, 지식산업사, 1977, 127쪽.

23 아더 맥타가트, 「이중섭의 회화 세계」, 『계간미술』, 47호, 1988년 가을호, 173쪽.

24 아더 J. 맥타가트, 「위대한 창의성의 소지자—이중섭 씨는 미국서도 칭찬」, 『한국일보』, 1956년 10월 21일.

25 아더 J. 맥타가트, 「위대한 창의성의 소지자—이중섭 씨는 미국서도 칭찬」, 『한국일보』, 1956년 10월 21일.

26 아더 J. 맥타가트, 「위대한 창의성의 소지자—이중섭 씨는 미국서도 칭찬」, 『한국일보』, 1956년 10월 21일.

27 아더 J. 맥타가트, 「위대한 창의성의 소지자—이중섭 씨는 미국서도 칭찬」, 『한국일보』, 1956년 10월 21일.

28 아더 J. 맥타가트, 「위대한 창의성의 소지자—이중섭 씨는 미국서도 칭찬」, 『한국일보』, 1956년 10월 21일.

29 아더 맥타가트, 「이중섭의 회화 세계」, 『계간미술』, 47호, 1988년 가을호, 173쪽.

30 아더 맥타가트, 「이중섭의 회화 세계」, 『계간미술』, 47호, 1988년 가을호, 173쪽.

31 박고석, 「이중섭을 가질 수 있었던 행운」, 『이중섭 작품집』, 현대화랑, 1972년 3월, 109쪽.

32 박고석, 「내가 아는 이중섭 9」, 『중앙일보』, 1986년 8월 2일.

33 「고 이중섭 화백 기념비 제막식—18일 망우리서」, 『조선일보』, 1956년 11월 17일.

34 고은, 『이중섭 그 예술과 생애』, 민음사, 1973, 364~365쪽.

35 구상, 「후기」, 『초토의 시』, 청구출판사, 1956, 47~48쪽.

36 구상, 「향우鄕友 중섭 이야기」, 『주간희망』, 1956년 10월 19일, 39쪽.

37 이중섭 유작전(부산 광복동 밀크샵), 1957년 3월 15~24일(조정자, 「이중섭의 생애와 예술」, 홍익대학교 석사 논문, 1971, 96쪽).

38 한국현대미술가유작전(중앙공보관), 1962년 11월 26일~12월 2일(조정자, 「이중섭의 생애와 예술」, 홍익대학교 석사 논문, 1971, 97쪽).

39 조정자, 「이중섭의 생애와 예술」, 홍익대 석사 논문, 1971, 104~109쪽.

40 「중섭은 내가 가르쳐 눈시울 적신 은사도—이중섭전 스케치」, 『조선일보』, 1972년 3월 24일.

41 이중섭, 『이중섭 작품집』, 현대화랑, 1972년 3월.

42 「중섭은 내가 가르쳐 눈시울 적신 은사도—이중섭전 스케치」, 『조선일보』, 1972년 3월 24일.

43 「다시 보는 분방한 기법—고 이중섭 씨 작품전」, 『조선일보』, 1972년 2월 4일.

44 「이중섭 20주기 기념사업회 발족」, 『동아일보』, 1975년 11월 17일.

45 최하림, 「구상과 이중섭—응향 사건이 맺어준 영원한 우정」, 『경향신문』, 1983년 7월 23일.

46 구상, 「이중섭의 인간과 예술」, 『한국문학』, 1976년 9월, 330쪽(구상, 「이중섭의 인품과 예술」, 『대향 이중섭』, 한국문학사, 1979; 구상, 「이중섭의 인품과 예술—이중섭 20주기에 즈음하여」, 『구상문학총서 제1권 모과 옹두리에도 사연이』, 홍성사, 2002 재수록).

47 이중섭, 『이중섭』, 효문사, 1976.

48 구상, 「유족 비장의 작품들을 공개하며」(안내장, 「이중섭 작품전 미공개 200점」, 미도파화랑, 1979년 4월 15일~5월 15일).

49 「인터뷰 고 이중섭 화백 미발표 유작전 위해 귀국한 미망인 이남덕 여사—남편 유품 정리 후세에 남길 터」, 『경향신문』, 1979년 4월 19일.

50 이중섭, 『대향 이중섭』, 한국문학사, 1979.

51 「이중섭 30주기 대규모 추모전」, 『조선일보』, 1986년 6월 12일.

52 이중섭, 『30주기 특별기획 이중섭전』, 중앙일보사, 1986년 6월.

53 이대원, 「내가 아는 이중섭 4」, 『중앙일보』, 1986년 7월 9일.

54 구상, 「내가 아는 이중섭 5」, 『중앙일보』, 1986년 7월 12일.

55 구상, 「내가 아는 이중섭 5」, 『중앙일보』, 1986년 7월 12일.

56 전혁림, 「내가 아는 이중섭 6」, 『중앙일보』, 1986년 7월 15일.

57 안규철, 「어디까지가 이중섭인가」, 『계간미술』, 39호, 1986년 가을호, 101쪽.

58 정재연, 「이호재 가나아트 대표 이중섭 작품 등 50점 기증」, 『조선일보』, 2003년 1월 24일.

59 정재연, 「이중섭의 선」, 『조선일보』, 2005년 5월 21일.

60 이규현·최원규, 「위작 논란 이중섭 박수근 작품 대부분 가짜」, 『조선일보』, 2007년 10월 17일; 「황석권, 「3천여 점이라던 박수근, 이중섭 작품, 결국 위작으로 드러나」, 『월간미술』, 2007년 11월, 216쪽.

61 정재연, 「이중섭의 선」, 『조선일보』, 2005년 5월 21일.

62 이중섭, 「이중섭 드로잉」, 삼성미술관 리움, 2005년 5월.

63 이준, 「동양전통과 미학을 서양화법으로 보여준 작가 이중섭」, 『월간미술』, 2005년 6월, 85쪽.

64 「미술수집 붐 속 복병, 가짜그림」, 『동아일보』, 1973년 7월 28일.

65 「화랑가에 가짜 그림 부쩍」, 『경향신문』, 1976년 4월 1일.

66 「새문화풍속도 4—미술품 수장가」, 『경향신문』, 1976년 10월 13일.

67 고은, 「정신세계의 내면」; 임영방, 「미학의 분석」; 이구열, 「한국미술사적 위치」; 구

상, 「이중섭의 인간 예술」; 이영진, 「연보」(「천재화가 이중섭 탐구」, 『한국문학』, 1976년 9월).

68 임영방, 「미학의 분석」, 『한국문학』, 1976년 9월, 321쪽.

69 임영방, 「미학의 분석」, 『한국문학』, 1976년 9월, 321쪽.

70 임영방, 「미학의 분석」, 『한국문학』, 1976년 9월, 323쪽.

71 「그림 값 작년보다 30%선 올라」, 『매일경제신문』, 1977년 6월 14일.

72 「평론가들 선정 열 사람의 화가」, 『동아일보』, 1978년 9월 19일.

73 「불황 잊은 미술품 경매전」, 『동아일보』, 1979년 6월 9일.

74 「희비 갈린 진풍경」, 『경향신문』, 1979년 6월 9일.

75 하인두, 「그림 값 올리기 경쟁될까 겁난다―근대미술품 경매전을 보고」, 『동아일보』, 1979년 6월 12일.

76 「작가들을 재평가한다」, 『계간미술』, 제10호, 1979년 여름호, 93쪽.

77 「작가들을 재평가한다」, 『계간미술』, 제10호, 1979년 여름호, 97쪽.

78 「격동의 70년대 그 결산 8―미술」, 『경향신문』, 1979년 12월 24일.

79 「소정 그림 한 폭에 1700만 원」, 『매일경제신문』, 1980년 3월 24일.

80 홍찬식 기자, 「원가 계산해봅시다 12―그림 값 세계 최고 수준」, 『동아일보』, 1985년 1월 25일.

81 김광균, 「어느 요절 화가의 유작전」, 『경향신문』, 1985년 6월 8일.

82 윤범모, 「화단이면사 36―피난 시절의 이중섭」, 『경향신문』, 1985년 7월 6일.

83 윤범모, 「화단이면사 36―피난 시절의 이중섭」, 『경향신문』, 1985년 7월 6일.

84 정병관, 「낙천적 상징주의에서 비관적 표현주의로」, 『계간미술』, 38호, 1986년 여름호, 36쪽.

85 정병관, 「낙천적 상징주의에서 비관적 표현주의로」, 『계간미술』, 38호, 1986년 여름호, 38쪽.

86 이경성, 「이중섭 신화의 정체」, 『춤』, 1986년 8월.

87 이경성, 「이중섭 신화의 정체」, 『춤』, 1986년 8월.

88 이경성, 「이중섭 신화의 정체」, 『춤』, 1986년 8월.

89 「이중섭의 예술 재평가」, 『서울신문』, 1986년 8월 12일.

90 안규철, 「어디까지가 이중섭인가」, 『계간미술』, 39호, 1986년 가을호, 102쪽.

91 안규철, 「어디까지가 이중섭인가」, 『계간미술』, 39호, 1986년 가을호, 105쪽.

92 「존경받는 인물 변화」, 『매일경제』, 1979년 6월 29일.

93 「가장 좋아하는 화가는 이중섭」, 『동아일보』, 1988년 3월 24일.

94 「청소년들 외국 화가 선호 경향 뚜렷」, 『한겨레』, 1988년 8월 12일.

95 이용우, 「화랑협회 첫 미술품 경매 성황」, 『동아일보』, 1987년 12월 21일.

96 이용우, 「그림 가짜가 판친다」, 『동아일보』, 1990년 9월 21일.

97 「오늘에 다시 본 근대미술가 11인」, 『가나아트』, 1994년 11~12월, 74쪽.

98 박래경, 「이중섭 그림의 특성에 대한 고찰」; 김현숙, 「이중섭 예술의 양식 고찰」; 윤범모, 「신미술가협회 연구」, 『한국근대미술사학』, 제5집, 청년사, 1997년 10월.

99 「한국 근대유화 베스트 10」, 『월간미술』, 1998년 2월, 48쪽.

100 「교단 박봉 털어 장학사업 17년, 아끼던 이중섭 그림 팔아 기금 마련도」, 『경향신문』, 1992년 11월 1일.

101 구상, 「이중섭 그림 3점」, 『동아일보』, 1983년 8월 16일.

102 박명자, 「나의 20세기」, 『조선일보』, 1999년 11월 30일.

103 정재연, 「서귀포 이중섭 전시관 이중섭과 친구들전」, 『조선일보』, 2003년 2월 26일.

104 정재연, 「서귀포에서 되살아난 천재 화가의 예술혼」, 『조선일보』, 2004년 9월 16일.

105 최열, 「이중섭 평가와 탐색의 여백을 위하여」, 『2003 이중섭과 서귀포』, 서귀포시, 조선일보, 2003년 9월 18일(최열, 「이중섭 연구사」, 『한국근현대미술사학』, 청년사, 2010, 329~333쪽 재수록).

106 최열, 「이중섭, 황폐한 세기의 격정」, 『코리아아트』, 2001년 2월(최열, 『화전』, 청년사, 2004, 379쪽 재수록).

107 이중섭 편지, 「가슴 가득한」, 1954년 10월 28일(이중섭 지음, 박재삼 옮김, 『이중섭 서한집―그릴 수 없는 사랑의 빛깔까지도』, 한국문학사, 1980, 109쪽).

이중섭 주요 연보 1916-1956

1916년 9월 16일 토요일 평안남도平安南道 평원군平原郡 조운면朝雲面 송천리松千里 742번
지에서 아버지 이희주李熙周(1888~1918), 어머니 안악安岳 이씨李氏의 2남 1녀 중 막내
로 태어남. 형 이중석李仲錫(1905~?), 누이 이중숙李仲淑(1911~?). 본적지는 함경남도
원산시 장촌동場村洞 220번지.

1918년(3세) 아버지 이희주 별세.

1920년(5세) 서당書堂 취학, 사생 열중.

1923년(8세) 3월 평양 공립종로보통학교 입학. 외할아버지 이진태李鎭泰의 이문리 집에 거주.

1925년(10세, 3학년) 방과 후 동창 김병기의 집에 자주 다님. 도쿄미술학교를 졸업한 김병기의
아버지 김찬영의 작업실에서 미술 잡지를 비롯한 다양한 미술 서적을 접함.

1926년(11세, 4학년) 그림으로 교내에서 첫손가락에 꼽힐 만큼 유명함.

1927년(12세, 5학년) 대동강변 찰흙놀이 및 기생양성소 동기童妓들에게 짓궂은 장난을 치는 학
생이었음.

1928년(13세, 6학년) 8월 7일 평양부립박물관 개관, 고구려 고분벽화실 관람.

1929년(14세) 평양 제2고등보통학교 응시 낙방.

1930년(15세) 3월 평북 정주 오산고등보통학교 입학.

1931년(16세, 2학년) 화가 임용련·백남순 부부, 오산고보 교사로 부임. 철봉·스케이트·육상
등 체육에 열중하였고, 별명은 타잔이었으며 노래도 잘 불러 여학생들의 시선을 한몸에
받음.

1932년(17세, 3학년) 9월 제3회 전조선남녀학생작품전람회(동아일보사 주최) 회화 중등부에 〈촌
가〉村家 입선. 대차륜 운동을 하다가 떨어져 왼쪽 팔 골절로 휴학. 형 이중석이 어머니를
포함한 가족을 이끌고 함남 원산으로 이주하여 백화점 백두상회白頭商會를 개업하여 굴지
의 갑부, 지주로 성장해나감. 장촌동에 터를 잡음.

1933년(18세, 1년 휴학) 원산과 평양을 오가며 요양 생활. 9월 제4회 전조선남녀학생작품전람
회(동아일보사 주최) 중등도화부에 〈원산 시가〉元山市街 입선.

1934년(19세, 3월 복학, 4학년) 1월 31일 오산고보 대화재 발생. 이중섭 단독 또는 동료 집단의
계획 방화 사건이라는 설과 동료들의 방화였는데 이중섭이 교사 임용련에게 자신의 범행
이라고 허위 자백을 하여 임용련이 덮었다는 설이 있음. 당시 경찰, 보험사 조사에서 범인
을 찾지 못함. 9월 제5회 전조선남녀학생작품전람회(동아일보사 주최) 입선자 명단에 없
는 것으로 보아 낙선 또는 출품하지 않은 듯함.

1935년(20세, 5학년)　9월 제6회 전조선남녀학생작품전람회(동아일보사 주최) 중등도화부에 〈내호〉內湖 입선.

1936년(21세)　2월 오산고보 제25회 졸업. 졸업기념 사진첩에 큰 불덩어리가 일본에서 조선으로 날아드는 그림을 그려 제작 취소당함. 2월 졸업을 앞두고 1월에 일본으로 건너가 간다神田의 수루가타이駿河臺 부근에서 하숙을 시작함. 4월 10일 도쿄 제국미술학교 서양화과 입학. 1학년 3학기 총 수업일수 189일 중 62일을 결석했을 뿐만 아니라 학업 성적이 지극히 불량함에 따라 정학 판정을 받음. 특히 세 번째 학기 수업일수 52일 가운데 15일만 출석함으로써 거의 학교에 나가지 않았고, 성적 또한 평균 과락이었으며 다만 불어 성적만 우수했음. 12월 방학 중 원산행.

1937년(22세)　원산에서 머물며 프랑스 유학을 희망했으나 가장인 형의 만류에 따라 포기하고 2월 다시 도쿄로 건너감. 기츠쇼지 이노가시라 공원의 아파트에서 자취 생활 시작함. 3월 31일자로 제국미술학교 제명 처분. 4월 10일 문화학원 입학. "루오처럼 시커멓게 뎃상하는 조선 청년이 나타났다"는 평판 속에 이시이 하쿠데이 교수는 별명을 '아고리'로 지어주었으며, 이 시절 "수줍음 잘 타면서도 노래를 잘했고, 소를 좋아했다"는 평판을 들음.

1938년(23세, 2학년)　4월 문화학원에 야마모토 마사코 입학, 첫 만남. 5월 제2회 자유미술가협회전에 〈소묘 A〉, 〈소묘 B〉, 〈소묘 C〉, 〈작품 1〉, 〈작품 2〉 응모하여 입선.

1939년(24세, 3학년)　봄 개학과 더불어 야마모토 마사코와 사귀기 시작. 가을 제국미술학교 학생 라찬근 소개로 시인 구상과 첫 만남.

1940년(25세, 1학년)　3월 졸업. 4월 연구과 진학. 5월 제4회 자유미술가협회전 〈서 있는 소〉 포함 다섯 점 응모, 입선. 7월 자유미술가협회가 미술창작가협회로 개명. 10월 12~16일 미술창작가협회 경성전 〈소의 머리〉, 〈서 있는 소〉, 〈산의 풍경〉, 〈망월 1〉 출품. 이때 김환기는 언론 지면에 이중섭을 소개하며 "이 한 해에 있어 우리 화단에 일등의 빛나는 존재였다"고 공언함. 12월 학교를 중퇴한 야마모토 마사코에게 그림을 그려 넣은 관제 엽서를 처음 발송.

1941년(26세, 2학년)　3월 2~6일 제1회 조선신미술가협회(도쿄) 전람회 〈연못이 있는 풍경─정령 2〉 출품. 한 해 동안 야마모토 마사코에게 80여 점의 그림엽서 발송. 4월 10~21일 제5회 미술창작가협회 공모전에 〈망월 2〉, 〈소와 여인─정령 1〉 응모, 입선. 미술창작가협회 회우會友 자격 획득. 5월 14~18일 제1회 조선신미술가협회(경성) 전람회 〈연못이 있는 풍경 정령─2〉 출품. 11~12월 사이 도쿄 간다 1156번지로 이사.

1942년(27세)　3월 연구과 졸업. 4월 4~12일 제6회 미술창작가협회전(도쿄) 〈소와 아이〉, 〈봄〉, 〈소묘〉, 〈목동〉, 〈지일〉遲日 회우 자격 출품. 5월 제2회 조선신미술가협회(경성) 전람회. 출품 여부 분명치 않음.

1943년(28세)　3월 이전 기츠쇼지吉祥寺 2745번지 기타자와소北澤莊로 이사. 제7회 미술창작가협회전(도쿄) 〈소와 소녀〉 〈여인〉, 〈망월 3〉 및 〈소묘〉 여섯 점 회우 자격 출품. 출품작에 대해 높은 평가를 받아 한신태양사 제정 제4회 태양상(조선예술상 개칭) 수상. 8월 귀

국. 6~15일 제6회 재동경미술협회전람회 참석, 기념촬영함. 이후 원산행. 10월 경성 방문. 6~10일 열린 이쾌대 개인전 참석, 기념촬영함. 평양·개성 등 여행.

1944년(29세)　10월 27일~11월 1일 경성에서 열린 최재덕 개인전 참석.

1945년(30세)　4월 야마모토 마사코, 일본 도쿄를 출발, 규슈를 거쳐 시모노세키에서 대한해협을 건너 경성에 도착. 경성으로 마중 나온 이중섭과 함께 5월 2일 원산에 도착함. 5월 20일을 전후해 원산에서 결혼. 광석동廣石洞에서 신혼살림 시작. 곧이어 폭격으로 교외 과수원으로 이주함. 8월 15일 해방. 18일 조선미술건설본부 회원 가입. 9월 원산미술협회 결성. 11월 중순 경성 도착. 미도파백화점 지하실 벽화 최재덕과 공동 제작. 12월 평양 방문. 의사이자 서예가 김광업 만남. 평양체신회관에서 김병기, 문학수, 윤중식, 이중섭, 이호련, 황염수 등과 6인전 개최.

1946년(31세)　1월 독립미술협회 참가. 전재동포구제 두방斗方전람회(자유신문사 주최, 정자옥화랑) 출품. 2월 조선미술가협회 탈퇴. 조선조형예술동맹 참가. 3월 인천 방문. 인천시립박물관 이경성 관장 첫 만남. 형 이중석, 토지개혁으로 30만 평 가운데 1만 5,000평만 남기고 몰수당함. 북조선예술총동맹 산하 미술동맹 원산지부 창설. 원산미술동맹(위원장 김영주) 부위원장 취임. 원산여자사범학교 도화교사 취임. 2주 후 그만둠. 4~6월 광석동 산턱 고아원 미술교사. 첫째 아들 태어남. 8월 평양에서 열린 8·15기념 제1회 해방기념종합전람회에 〈하얀 별을 안고 가는 어린아이〉 출품. 소련 평론가들로부터 호평을 받음. 원산에서 열린 강원도 지역 해방기념종합전람회(인민위원회 교육국, 원산미술동맹 주최) 참가. 강원도 금성의 박수근 원산 방문. 10월 원산미술연구소 개소, 제자 김영환 입문. 11월 원산문학동맹 공동 시집 『응향』凝香 장정 및 표지화 제작. 10~11월 첫째 아들 디프테리아로 사망.

1947년(32세)　1월 북조선문학예술총동맹의 시집 『응향』에 대한 비판과 검열로 시를 수록한 시인 구상 단독 월남. 6월 오장환 시집 『나 사는 곳』 속표지화 제작. 8월 평양에서 열린 제1차 전국미술전람회 출품.

1948년(33세)　2월 9일 둘째 아들 이태현 태어남.

1949년(34세)　8월 16일 셋째 아들 태성 태어남. 시외 변두리 송도원 쪽에 작업실 마련.

1950년(35세)　6월 25일 한국전쟁 발발. 소개령에 따라 일가족 안변군 내륙 쪽 과수원으로 이주. 9월 동원령을 피해 석왕사가 있는 학이리의 금광 폐광으로 도피. 10월 연합군 원산 진주. 폐광에서 나옴. 11월 원산신미술가협회 결성 후 초대 위원장 취임. 12월 6일 노모를 남긴 채 아내와 두 아들, 조카 이영진과 함께 해군 함정인 LST를 타고 월남. 12월 9일 부산 도착. 적기 지구 수용소에 배치됨. 약 1개월 부두노동자 날품팔이 생활.

1951년(36세)　1월 15일 정부의 수용 피난민 소개정책에 따라 제주도 서귀포읍으로 이주. 송태주·김순복 부부 집에 거주. 제주에 거주하며 부산을 왕래함. 2월 18~24일 부산에서 열린 박성규·이준 소품전 개막식 참석. 4월 전국문화단체총연합회 구국대 경남지대 가입. 6월 부산 국방부 정훈국에서 열린 종군화가단 결단식 참석. 10월 20일 부산에서 공연한 오페

라「콩지팥지」무대장치 및 소품 제작 참여. 12월 부산으로 이주. 범일동 판잣집 거주 시
작. 일본 처가에서 원조금 부쳐옴.

1952년(37세)　1월 김환기·남관 2인전(부산 뉴서울다방) 참석. 2월 장인의 사망 통지서를 받
고도 아내에게 전달해주지 않음. 백영수 개인전(부산 녹원다방) 참석. 국방부 정훈국 종군
화가단 가입. 3월 제자 김영환, 부산 범일동 판잣집 방문. 3월 제4회 종군화가미술전, 제
4회 대한미술협회전 출품. 6월 월남화가작품전 출품. 도쿄에서 아내에게 '재산 상속 통지
서' 도착. 6월 아내와 두 아들, 제3차 송환선으로 부산항을 출항하여 6월 26일 오사카 고
베항에 도착함. 구상의 저서『민주고발』삽화 제작. 8월 김종문과 함께 경주 여행, 석굴암
방문. 조카 이영진 입대. 여름 오산고보 후배이자 해운공사 소속 마영일, 일본에 있는 아
내 야마모토 마사코의 서적 무역 중개상으로 나섰다가 수익금 전액 착복. 10~12월까지
김서봉과 함께 거주함. 11월 15~21일 월남미술인작품전 출품. 이경성과 해후. 12월부터
다음 해인 1953년 3월까지 남구 문현동 박고석 판잣집에서 거주. 이때 미군부대 부두노
동. 12월 박고석, 손응성, 이봉상, 한묵 등과 함께 제1회 기조전(부산 르네상스다방) 개최.

1953년(38세)　3월 윤효중 초대로 김환기, 백영수 등과 함께 진해 여행. 흑백다방 전신인 칼멘
다방에서 화가 유택렬 첫 만남. 4월 통영에서 유강렬, 장윤성과 함께 3인전(항남동 성림
다방) 개최. 4월 하순 부산 귀환. 제자 김영환의 중구 영주동 판잣집에 거주. 정규(부산 르
네상스다방) 개인전 참석. 제3회 신사실파전(부산 임시 국립박물관)에 〈굴뚝 1〉, 〈굴뚝 2〉
출품. 7월 6일동안 야마모토 마사코의 도쿄 집 방문. 8월 부산 영주동 신축 판잣집 거주.
10월 유강렬로부터 통영 초청을 받음. 11월 통영으로 이주. 중앙동 우체국 부근 동원여관
에서 거주. 12월 이중섭 개인전(통영 항남동 성림다방) 개최. 〈떠받으려는 소〉, 〈노을 앞
에서 울부짖는 소〉, 〈흰 소〉, 〈부부〉를 포함 40여 점 출품.

1954년(39세)　1월에서 5월 사이 유강렬·장욱진 등과 3인전(통영 다방) 개최. 유강렬·장윤
성·전혁림 등과 4인전(통영 호심다방), 강신석·김환기·남관·박고석·양달석 등과 6인
전(마산 비원다방). 3월 최영림 개인전(마산 비원다방) 참석. 박생광과 해후. 진주 초대
받음. 5월 통영을 떠나 진주에 도착, 박생광과 생활. 〈진주 붉은 소〉 제작. 사진가 허종배
가 〈이중섭 모습 04—담배 불 붙이는 이중섭〉을 촬영함. 이중섭 개인전(진주 카나리아다
방)에 10여 점 출품. 6월 상경. 인왕산 기슭 종로구 누상동 김이석의 집에 머무름. 6·25 4
주년 기념 제6회 대한미협전(경복궁미술관)에 〈소〉, 〈닭〉, 〈달과 까마귀〉 출품. 언론 지면
에 이경성은 "이번 미협전 최고 수준인 동시에 수확인 것이다", 김병기는 장욱진과 더불
어 "화단에 유니크한 존재들"이라고 평가함. 7월 이승만 대통령이 〈소〉, 〈닭〉을 구입해 미
국으로 가져감. 7월 13일 서울 종로구 누상동 166-10번지 정치열 소유 이층집 2층으로 이
주. 원응서의 에드거 앨런 포의 소설 번역서『황금충』표지화 제작. 천일화랑 개관 기념 현
대미술작가전 출품. 9월 문총섭 전투 수기『저격능선』표지화 제작. 11월 1일 마포구 노고
산 기슭 신수동 이종사촌 형 이광석의 옆집 이주. 12월 홍익대학교 교수이자 화가 박고석,
김환기를 방문하여 개인전 경비를 빌려 미도파화랑 대관 계약함.

1955년(40세) 1월 이중섭 작품전(미도파화랑, 의회주보사 주최, 문학예술사 후원) 개최. 약 20여 점 판매. 2월 작품 판매 수금에 열중하였으나 실적 부진, 김환기에게 일임함. 2월 24일 구상의 초청으로 대구로 내려감. 대구역 앞 북성로 1가 82-6번지 경복여관 2층 9호실 거주. 4월 『현대문학』 속표지화, 목차화 제작. 4월 14일자 편지 「구상 형」에서 가톨릭교에 귀의할 결심을 밝힘. 4월 이중섭 작품전(대구 미국공보원) 개최. 서울에서 가져온 작품과 대구에서의 신작 포함 40여 점을 전시함. 이때 『영남일보』 주필 구상의 지시에 따라 문화부 기자 김요섭이 전시장 설치. 소설가 최태응과 함께 칠곡, 구상을 따라 왜관 방문. 7월, 퇴역 군인 이기련이 이중섭에게 '빨갱이'라고 하자 경찰서에 찾아가서 빨갱이가 아니라고 호소함. 연락을 받은 구상은 이중섭을 대구 성가병원에 입원시킴. 입원한 이중섭은 아내에게 보내던 편지를 중단하고 거식 증세를 나타냄. 8월 26일 구상과 함께 소설가 김이석, 이종사촌 이광석이 대구로 내려와 이중섭을 데리고 서울로 상경. 그 후 이광석의 집 노고산 기슭 신수동에 거주. 9월 초순. 구상, 차근호가 이중섭을 종군화가단원이라고 하여 수도육군병원에 입원시킴. 김환기 및 『한국일보』 이목우, 남호 기자에 의해 모금운동. 이경성은 언론지상에 이중섭의 작품을 '1955년 상반기를 통틀어 국제미술전 출품 대표작'가운데 하나라고 평가함. 10월 말, 유석진 박사가 개업한 성베드루신경정신과병원으로 옮겨 그림 치료를 받음에 따라 증세 호전. 11월 입원 중 유석진 원장, 화가 이대원과 함께 성북동 김환기 집 방문. 영남문학회 기관지 『영문』 13호 표지화 제작. 12월 하순 퇴원. 박고석, 한묵, 조영암, 박연희가 생활하고 있는 정릉에 입주.

1956년(41세) 1월 맥타가트, 구입한 은지화 세 점을 MoMA에 기증 의사 표명. 『문학예술』 2월호·3월호, 『현대문학』 3월호·4월호·6월호 삽화, 『자유문학』 6월호·7월호 속표지화 제작. 시인 하인의 『어두운 지역』 표지화 제작. 7월 초 한묵이 청량리 뇌병원 무료환자실에 입원시킴. 7월 중순 간염 진단에 따라 구상, 차근호가 내과치료를 위해 서대문 서울적십자병원으로 옮겨줌. 8월 퇴원하여 신촌 노고산 기슭 신수동 고모 집으로 퇴원했다가 다시 입원. 9월 6일 목요일 오후 11시 45분 서대문 서울적십자병원 311호에서 간장염으로 사망. 무연고자로 분류되어 3일간 영안실 영생의 집에 안치.

사후

1956년 9월 11일 홍제동 화장터에서 화장하고, 서대문 봉원사에 유골 봉안. 일부는 박고석이 정릉 계곡, 일부는 11월 8일 망우리 묘소, 일부는 구상이 1년 뒤인 1957년 9월 도쿄에서 부인 야마모토 마사코에게 전달. 9월 초 MoMA에서 맥타가트에게 은지화 세 점 소장 사실 통보해옴. 11월 18일 추모회(동방문화회관) 및 차근호 제작 '이중섭 화백 기념비' 제막식(망우리 묘소). 12월 이중섭이 표지화를 그려준 구상의 『초토의 시』 간행.

1957년 3월 15~24일 '화백 이중섭 유작전'(부산 밀크숍).

1958년 10월 정부, 문화훈장 추서.

1960년 '이중섭 유작전'(부산 로타리다방).

1967년 한국미술협회, '이중섭 화백 10주기 추도식'(서울 예총화랑).

1971년 조정자, 논문 「이중섭의 생애와 예술」 간행.

1972년 1월 이중섭전준비위원회 구성. 위원: 구상, 김광균, 박고석, 박명자, 이경성, 이구열, 이종석, 이흥우, 최순우, 한용구. 3월 20~29일(4월 9일까지 연장) '15주기 기념 이중섭 작품전' 서울 현대화랑에서 개최. 현대화랑 박명자 대표, 〈부부〉 국립현대미술관 기증.

1973년 고은, 『이중섭 그 예술과 생애』 출간.

1975년 11월 이중섭기념사업회 결성. 회장 구상, 회원은 김광균, 김영주, 김영중, 김인호, 박고석, 백영수, 양경신, 이경성, 이구열, 최순우.

1978년 7월 12~30일 '미발표 이중섭 작품전'(부산 국제화랑). 10월 정부, 은관문화훈장 추서.

1979년 4월 15일~5월 15일 '이중섭 작품전 미공개 200점', (서울 미도파화랑), 미도파백화점. 이중섭기념사업회 공동 주최. 8월 15~30일 '이중섭 애장품전', (부산 국제화랑).

1980년 이중섭 서간집 『그릴 수 없는 사랑의 빛깔까지도』 출간.

1981년 이활, 『이중섭의 사랑과 예술』 출간.

1985년 5월 10일~6월 9일(16일까지 연장) '이중섭 미공개 작품전'(서울 동숭미술관).

1986년 6월 16일~7월 24일(8월 17일까지 연장) '30주기 특별기획 이중섭전'(서울 호암갤러리). 8월 이중섭기념사업회, 이중섭미술상 제정 추진. 9월 6일 이중섭기념사업회, '이중섭 30주기 추도식 및 기념강연회'(서울 바탕골예술관).

1987년 5월 15일 오산중고등학교, '이중섭 그림비' 제막. 서울 용산구 보광동 오산중고등학교 교정에 설치. 미술부 후배, 건립위원회 임철순, 이승조, 한만영, 윤석구, 정준모 등 48명 추진. 6월 10~19일 이중섭기념사업회, '이중섭미술상 기금모금 작품전', (서울 선화랑). 출품 작가: 권옥연, 김병기, 김서봉, 김영주, 김영환, 김원, 김창렬, 김충선, 김한, 남관, 류경채, 박고석, 박석호, 박영선, 박창돈, 변종하, 송혜수, 유영국, 윤중식, 이대원, 이세득, 이수헌, 이종무, 임직순, 장리석, 장욱진, 정건모, 전혁림, 정점식, 하인두, 한묵, 황유엽, 홍종명.

1988년 이중섭기념사업회, 기금 마련 작품 조선일보사에 기증. 조선일보사, 이중섭 미술상 제정. 상금 500만 원.

1989년 12월 5일 제1회 시상(수상자 황용엽). 이후 수상자는 다음과 같음. 2회 김상유, 3회 최경한, 4회 권순철, 5회 이만익, 6회 김경인, 7회 김한, 8회 윤석남, 9회 오원배, 10회 손장섭, 11회 강관욱, 12회 강경구, 13회 정종미, 14회 김차섭, 15회 김호득, 16회 임송자, 17회 석란희, 18회 민정기, 19회 홍승혜, 20회 정경연, 22회 김홍주, 23회 김종학, 24회 오숙환, 25회 안창홍, 26회 서용선, 27회 강요배, 28회 배병우, 29회 황인기.

1995년 11월 18일 95미술의 해 조직위원회, 서귀포시에 '화가 이중섭 표석' 제막.

1996년 3월 2일 서귀포시, 이중섭기념관 개관 및 이중섭거리 지정. 9월 6일 이중섭기념사업

회, '이중섭 화백 40주기 추모회', 서울 조선일보미술관, 망우리 묘소.

1997년 1월 서귀포시, 이중섭 고택 매입, 복원 개시. 7월 1~8일 가나화랑 주최, '이중섭 특
별전'(서귀포 신라호텔). 7월 1일 가나아트 후원으로 한국근대미술사학회, 제5회 전국학
술대회 '이중섭 예술의 재조명' 개최(서귀포 신라호텔). 9월 6일 서귀포시와 조선일보 공
동주최로 거주지 복원 기념식.

1998년 9월 서귀포시, 제1회 이중섭 예술제 개최. 2010년까지 13회 개최, 2011년 서귀포 대
중문화예술제로 전환.

1999년 1월 21일~2월 21일(3월 9일까지 연장) '이중섭 특별전'(서울 현대화랑).

2000년 오광수, 『이중섭』 출간, 전인권, 『아름다운 사람 이중섭』 출간.

2002년 11월 28일 서귀포시, 이중섭전시관 신축 개관.

2003년 3월 5일~5월 31일 '이중섭과 친구들전'(이중섭 전시관), 가나아트센터 이호재 대표
기증 작품전.

2003년 7월 29일 서귀포시, 이중섭미술관 등록.

2004년 9월 1일~12월 31일 '이중섭에서 백남준까지'(이중섭미술관), 현대화랑 박명자 대표
기증 작품전.

2005년 5월 19일~8월 28일 '이중섭 드로잉: 그리움의 편린들 전', 삼성미술관리움.

2014년 9월 최열, 『이중섭 평전』(돌베개) 출간.

2015년 1월 6일~2월 22일 '이중섭의 사랑, 가족'(서울 현대화랑)

2016년 6월 3일~10월 3일 '이중섭, 백년의 신화'(서울 덕수궁 국립현대미술관). 10월 20일
~2017년 2월 6일 '이중섭, 백년의 신화'(부산 시립미술관).

이중섭의 주요 작품

번호　　　　　　**제목**, 크기, 재료, 제작 연도 및 연대 등 기본정보 | (출처 1) (출처 2) (출처 3)
- 장소명으로 표시된 제작 연대는 당시 거주한 지역을 의미함. 출처에 따라 기본정보가 다른 경우 '|'로 구분함.

출전

(조71)　　　　　조정자, 「이중섭의 생애와 예술」, 홍익대학교 대학원 석사학위논문, 1971.

(편지80)　　　　이중섭 편지, 1953~1955(이중섭 지음, 박재삼 옮김, 『이중섭 서한집―그릴 수 없는 사랑의 빛깔 까지도』, 한국문학사, 1980).

(현대72)　　　　이중섭, 『이중섭 작품집』, 현대화랑, 1972.(현대화랑, 1972년 3월 20일~4월 9일)

(효문사76)　　　이중섭, 『이중섭』, 효문사, 1976.

(전집76)　　　　이중섭, 『한국현대미술전집』 11권, 한국일보사 출판국, 1976.

(국제78)　　　　이중섭, 『미발표 이중섭작품집』, 부산 국제화랑, 1978(국제화랑, 1978년 7월 12일~20일).

(대향79)　　　　이중섭, 『대향 이중섭』, 한국문학사, 1979(미도파화랑, 1979년 4월 15일~5월 15일).

(편지80)　　　　이중섭 서간집, 박재삼 옮김, 『그릴 수 없는 사랑의 빛깔까지도』, 한국문학사, 1980.

(동숭85)　　　　이중섭, 『이중섭 미공개 작품전』, 동숭미술관, 1985(동숭미술관, 1985년 5월 10일~6월 9일).

(호암86)　　　　이중섭, 『30주기특별기획 이중섭전』, 중앙일보사, 1986(호암갤러리, 1986년 6월 16일~7월 24일).

(진화랑90)　　　이중섭, 박수근, 김환기, 『근대유화 3인의 개성전―이중섭, 박수근, 김환기』, 부산 진화랑, 1990(부산 진화랑, 1990년 11월 22일~30일).

(금성90)　　　　이중섭, 『한국근대회화선집 양화7 이중섭』, 금성출판사, 1990.

(송원90)　　　　이중섭, 박수근, 『박수근과 이중섭』, 송원갤러리, 1990.(송원갤러리, 1990.12.1~5.)

(현대99)　　　　이중섭, 『이중섭』, 갤러리현대, 1999(갤러리현대, 1999년 1월 21일~3월 9일).

(가람04)　　　　박수근, 이중섭, 『박수근, 이중섭전』, 가람갤러리, 2004.(가람갤러리, 2004년 3월 17일~31일).

(리움05)　　　　이중섭, 『이중섭 드로잉』, 삼성미술관리움, 2005(삼성미술관리움, 2005년 5월 19일~8월 28일).

(서울12)　　　　이중섭 외, 『둥섭, 르네상스로 가세!』, 서울미술관, 2013(서울미술관, 2012년 8월 29일~11월 21일).

(현대15)　　　　이중섭, 『이중섭의 사랑, 가족』, 현대화랑, 2015(현대화랑 2015년 1월 6일~2월 22일).

(백년16)　　　　이중섭, 『이중섭, 백년의 신화』, 국립현대미술관, 2016(덕수궁관 2016년 6월 3일~10월 3일).

(이건희 서귀포21)　이중섭, 『이건희 컬렉션 이중섭 특별전 70년 만의 서귀포 귀향』, 이중섭미술관, 2021(이중섭미술관 2021년 9월 5일~2022년 3월 6일).

(이건희 국현22)　이중섭, 『MMCA 이건희컬렉션 특별전: 이중섭』, 국립현대미술관, 2022(서울관 2022년 8월 12일 ~2023년 4월 23일).

02

도쿄·원산·도쿄 1936-1943

00 〈서 있는 소〉, 유채, 1940년, 제4회 자유미술가협회 도쿄·경성전 출품.

01 〈소〉, 유채, 1940년, 제4회 자유미술가협회 도쿄·경성전 출품.

02 〈소〉, 23.5×26.6, 종이에 연필, 1942년 추정, 제6회 미술창작가협회 출품. | 〔대향79〕〔백년16〕

03 〈소 머리〉, 26×32.8, 종이에 연필, 1941년 추정. | 〔대향79〕〔리움05〕

04 〈움직이는 소〉, 26×32.5, 종이에 연필, 1941년 추정. | 이성호 소장. 〔조71〕| 전성우 소장. 〔현대72〕| 〔리움05〕
　　| 제목 〈소〉〔이건희 국현22〕

05 〈망월望月 1〉, 30F, 유채, 1940년, 제4회 미술창작가협회 경성전 출품.

06 〈망월 2〉, 유채, 1941년, 제5회 미술창작가협회전 출품.

07 〈소와 여인-정령 1〉, 유채, 30F, 1941년, 제5회 미술창작가협회전 출품.

08 〈망월 3〉, 유채, 1943년, 제7회 미술창작가협회 회우 자격 출품.

09 〈연못이 있는 풍경-정령 2〉, 유채, 1941년, 제1회 조선신미술가협회전 도쿄전 출품.

10 〈천마〉, 15×9, 판화, 1940년 무렵. | 〔대향79〕〔백년16〕

11 〈마사〉マサ. 14×9, 엽서에 수채. 1941년 4월 2일. | 〔대향79〕〔편지80〕〔현대15〕〔백년16〕

12 〈소가 오리에게〉. 9×14, 엽서에 먹지 수채. 1940년 12월 25일. | 〔대향79〕〔편지80〕〔리움05〕| 제목 〈상상의
 동물과 사람들〉〔이건희 국현22〕

13 〈여인과 소와 오리〉. 14×9, 엽서에 먹지 수채. 1941년 5월 29일. | 〔편지80〕〔리움05〕〔현대15〕

14 〈짐승을 탄 여인〉. 9×14, 엽서에 먹지 수채. 1941년 6월 2일. | 〔대향79〕〔편지80〕〔리움05〕| 제목 〈상상의 동
 물과 여인〉〔이건희 국현22〕

15 〈물고기를 낀 여인〉. 9×14, 엽서에 먹지 수채. 1941년 6월 14일. | 〔대향79〕〔편지80〕〔리움05〕〔이건희 국현22〕

16 〈여인이 물고기를 아이에게〉. 9×14, 엽서에 먹지 수채. 1941년 6월 11일. | 〔대향79〕〔편지80〕〔리움05〕| 제목
 〈물고기와 여인과 아이〉〔이건희 국현22〕

17 〈낚시하는 여인〉. 9×14, 엽서에 잉크. 1941년 10월 21일. | 〔대향79〕〔리움05〕| 〔이건희 국현22〕

18 〈물속에서〉. 9×14, 1941년. | 〔대향79〕〔편지80〕| 제목 〈물고기와 여인들〉〔이건희 국현22〕

19 〈내가 그를 밀어냈다〉. 9×14, 엽서에 먹지 수채. 1941년 6월 13일. | 〔편지80〕〔리움05〕| 제목 〈소와 말과 두
 남자〉〔이건희 국현22〕

20 〈포도 따는 남자〉. 14×9, 엽서에 수채. 1941년 5월 10일. | 〔대향79〕〔호암86〕〔리움05〕| 제목 〈과일 따는 사람
 들〉〔이건희 국현22〕

21 〈사과 따는 남자〉. 13.6×9, 엽서, 1941년 12월 25일. | 〔대향79〕〔서울옥션 2013년 9월〕〔백년16〕

22 〈사과 든 남자〉. 14×9, 엽서에 색연필, 1941년 7월 6일. | 〔리움05〕 | 제목 〈물건을 들고 있는 남자〉〔이건희 국현22〕

23 〈사과 두 개〉. 9×14, 엽서에 채색, 1941년 11월 17일. | 〔대향79〕〔리움05〕 | 제목 〈과일과 두 아이〉〔이건희 국현22〕

24 〈사다리 타는 남자〉. 14×9, 엽서에 수채, 1941년 6월 16일. | 〔대향79〕〔편지80〕〔호암86〕〔리움05〕 | 제목 〈사다리를 타는 남자〉〔이건희 국현22〕

25 〈사랑의 고백〉. 14×9, 엽서에 수채, 1941년 9월 6일. | 〔대향79〕〔리움05〕〔이건희 국현22〕

26 〈사랑의 열매를 그대에게〉. 14×9, 엽서에 수채, 1941년 5월 11일. | 〔대향79〕〔리움05〕〔서울12〕〔백년16〕

27 〈원시부부의 사냥〉. 14×9, 엽서에 수채, 1941년 6월 2일. | 〔호암86〕〔리움05〕〔서울12〕〔현대15〕〔백년16〕

28 〈발 씻어주다〉. 14×9, 엽서에 수채 1941년 6월 3일. | 〔K옥션 2011년 11월〕〔현대15〕〔백년16〕

29 〈하나가 되는〉. 9×14, 엽서에 먹지 수채, 1941년 6월 4일. | 〔대향79〕〔리움05〕〔서울12〕〔백년16〕

30 〈말과 소와 가족〉. 9×14, 엽서에 수채, 1941년. | 〔대향79〕〔편지80〕 | 제목 〈동물과 사람들〉〔이건희 국현22〕

31 〈물고기와 사슴과 가족〉, 8.7×13.8, 엽서에 수채, 1941년 6월 15일. | 〔대향79〕 〔서울옥션 2013년 9월〕

32 〈놀이〉, 9×14, 엽서에 먹지 수채, 1941년 6월 28일. | 〔대향79〕 〔리움05〕 | 제목 〈동물과 아이들〉 〔이건희 국현 22〕

33 〈줄타기 유희〉, 9×14, 엽서에 수채, 1941년. | 〔대향79〕 〔호암86〕 | 제목 〈줄 타는 사람들〉 〔이건희 국현22〕

34 〈언덕 유희〉, 9×14, 엽서에 수채, 1941년. | 〔대향79〕 〔편지80〕 〔백년16〕

35 〈말 유희〉, 9×14, 엽서에 수채, 1941년. | 〔대향79〕 〔편지80〕 〔호암86〕 〔백년16〕

36 〈사슴 유희〉, 9×14, 엽서에 수채, 1941년. | 〔대향79〕 〔리움05〕 〔백년16〕

37 〈포도밭의 사슴〉, 9×14, 엽서에 먹지 수채, 1941년 4월 24일. | 〔편지80〕 〔호암86〕 〔리움05〕

38 〈뛰노는 어린 사슴들〉, 9×14, 엽서에 수채, 1941년 5월 20일. | 〔대향79〕 〔호암86〕 〔리움05〕 | 제목 〈두 마리 동물〉 〔이건희 국현22〕

39 〈말과 거북이〉, 14×9, 엽서에 색연필, 1941년 9월 18일. | 〔대향79〕 〔리움05〕 | 제목 〈꽃동산과 동물들〉 〔이건희 국현22〕

40 〈학〉, 9×14, 엽서에 수채, 1941년 5월 25일. | 〔대향79〕 〔리움05〕 | 제목 〈바닷가의 토끼풀과 새〉 〔이건희 국현 22〕

41 〈**오리**〉, 14×9, 엽서에 먹지 수채, 1941년. | 〔대향79〕 〔리움05〕 | 제목 〈오리 두 마리와 아이〉 〔이건희 국현22〕

42 〈**연잎과 오리**〉, 14×9, 엽서에 수채, 1941년. | 〔대향79〕 〔호암86〕

43 〈**연꽃**〉, 9×14, 엽서에 수채, 1941년. | 〔대향79〕 〔호암86〕 | 제목 〈연꽃과 아이〉 〔이건희 국현22〕

44 〈**연꽃 여인**〉, 9×14, 엽서에 수채, 1941년 5월 13일. | 〔대향79〕 〔호암86〕 〔리움05〕

45 〈**연잎과 어린이**〉, 9×14, 엽서에 수채, 1941년 6월 20일. | 〔대향79〕 〔편지80〕 〔호암86〕 〔리움05〕 | 제목 〈나뭇
잎과 두 아이〉 〔이건희 국현22〕

46 〈**꽃나무**〉, 9×14, 엽서에 수채, 1941년. | 〔대향79〕 〔호암86〕 | 제목 〈꽃나무와 아이들〉 〔이건희 국현22〕

47 〈**과일나무**〉, 9×14, 엽서에 수채, 1941년. | 〔대향79〕 〔호암86〕 | 제목 〈과일나무 아래에서〉 〔이건희 국현22〕

48 〈**가지**〉, 8.8×14, 엽서에 수채, 1941년 5월 30일. | 〔대향79〕 〔서울옥션 2013년 9월〕

49 〈**우주 01**〉, 9×14, 엽서에 수채, 1941년 7월 3일. | 〔리움05〕 〔서울12〕 〔백년16〕

50 〈**우주 02**〉, 13×9, 엽서에 수채, 1941년 7월 3일. | 〔대향79〕 〔리움05〕 | 제목 〈원과 삼각형〉 〔이건희 국현22〕

51 〈우주 03〉, 14×9, 엽서에 수채, 1941년 7월 6일. | 〔리움05〕〔서울12〕〔백년16〕

52 〈우주 04〉, 14×9, 엽서에 수채, 1941년 7월 7일. | 〔리움05〕〔서울12〕〔백년16〕

53 〈잎사귀를 원하는 여인〉, 9×14, 엽서에 수채, 1942년 5월 15일. | 〔대향79〕〔호암86〕 | 제목 〈나뭇잎을 따는 여인〉〔이건희 국현22〕

54 〈잎사귀를 딴 여인〉, 9×14, 엽서에 수채, 1942년 5월 16일. | 〔대향79〕〔편지80〕〔호암86〕〔리움05〕 | 제목 〈나뭇잎을 따는 사람〉〔이건희 국현22〕

55 〈햇빛 가리기〉, 14×9, 엽서에 색연필, 1941년 9월 22일. | 〔리움05〕

56 〈어떻게 하지〉, 14×9, 엽서에 잉크, 1941년 11월 22일. | 〔대향79〕〔리움05〕〔이건희 국현22〕

57 〈새해 인사〉, 14×9, 엽서에 수채, 1942년 1월 1일. | 〔대향79〕〔리움05〕

58 〈우리를 갈라놓는 방해자〉, 9×14, 엽서에 수채, 1941년 12월 24일. | 〔대향79〕〔호암86〕〔리움05〕 | 제목 〈세 사람〉〔이건희 국현22〕

59 〈어두운 남자〉, 14×9, 엽서에 수채, 1942년. | 〔대향79〕〔호암86〕〔백년16〕

60 〈분노의 괴물〉, 9×14, 엽서에 색연필, 1941년 9월 4일. | 〔대향79〕〔리움05〕 | 제목 〈바닷가의 해와 동물〉〔이건희 국현22〕

61 〈**성난 소**〉, 9×14, 엽서에 수채, 1942년. | 〔대향79〕〔호암86〕〔현대15〕〔백년16〕

62 〈**가족과 짐승**〉, 14×9, 엽서에 잉크, 1942년 7월 29일. | 〔대향79〕〔리움05〕| 제목 〈풀밭 위의 소와 사람들〉 〔이건희 서귀포21〕

63 〈**여인과 짐승**〉, 14×9, 엽서에 잉크, 1942년 8월 30일. | 〔대향79〕〔리움05〕〔서울12〕〔백년16〕

64 〈**우리를 지켜보는 사람들**〉, 13.7×9, 엽서, 1943년 1월 13일. | 〔대향79〕〔서울옥션 2013년 9월〕〔백년16〕

65 〈**이별**〉, 14×9, 엽서에 수채, 1943년 7월 6일. | 〔대향79〕〔호암86〕〔리움05〕| 제목 〈두 사람〉 〔이건희 국현22〕

68 〈**길 위의 청년 1**〉, 18.2×28, 종이에 연필, 1942년 직후. | 정기용 소장. 제작 연도 1946년 〔조71〕| 〔현대72〕〔리움05〕| 국립현대미술관 소장. 〔백년16〕

70 〈**생각하는 청년**〉, 29.7×40, 종이에 연필, 1942년 직후. | 〔리움05〕

824

66 67 69

01

66 〈돌아선 여인〉, 41.3×25.8, 종이에 연필, 1942년. | 〔리움05〕 | 제목 〈여인〉 〔이건희 국현22〕
67 〈소와 여인의 교감〉, 40.5×29.5, 종이에 연필, 1942년. | 〔리움05〕 | 제목 〈소와 여인〉 〔이건희 국현22〕
69 〈길 위의 청년 2〉, 26.4×18.5, 종이에 연필, 1942년 직후. | 정기용 소장. 제작 연도 1946년. 〔조71〕 | 〔현대72〕
 〔리움05〕 | 국립현대미술관 소장. 〔백년16〕

03
원산·서울·원산 1943-1950

01 〈나 사는 곳〉, 오장환 시집 「나 사는 곳」 속표지화, 헌문사, 1947년.

01 ⟨서귀포 풍경 1 실향失鄕의 바다 송頌⟩, 56×92, 합판에 유채, 1951년 제주. | 강임용 기증으로 구상 소장. 제
 목 ⟨실향의 바다 송⟩ [조71] | 제목 ⟨서귀포의 환상⟩. [효문사76] | [호암86] [금성90] | ⟨명작⟩ 호암90.



04

부산 · 서귀포 · 부산 1951-1953 상

01 ⟨**서귀포 풍경 1 실향失鄕의 바다 송頌**⟩, 56×92, 합판에 유채, 1951년 제주. | 강임용 기증으로 구상 소장. 제
 목 ⟨실향의 바다 송⟩ [조71] | 제목 ⟨서귀포의 환상⟩. [효문사76] | [호암86] [금성90] | ⟨명작⟩ 호암90.

02 ⟨**서귀포 풍경 2 섶섬**⟩, 41×47, 합판에 유채, 1951년 제주. | [금성90] [현대99] | ⟨명작⟩ 호암90. | 제목 ⟨섶섬
 이 보이는 풍경⟩ [이건희 서귀포21]

03 ⟨**서귀포 풍경 3 바다**⟩, 39.6×27.6, 종이에 유채, 1951년 제주. | 김광균 소장. 제목 ⟨제주도 앞바다⟩ [조71] |
 제목 ⟨통영 앞바다⟩, 제작 연대 통영. [현대72] | 제목 ⟨통영 욕지도 풍경⟩. [가람04] | 제목 ⟨통영 앞바다⟩. [K
 옥선 2007년 3월] | 제목 ⟨통영 앞바다⟩. [K옥선 2014년 11월] [명화100선 2013] [백년16]

04 ⟨**서귀포 풍경 4 나무**⟩, 24×19, 종이에 유채, 1951년 제주. 이호재 기증으로 이중섭미술관 소장. | 김정자 소장.
 [호암86] ⟨제주 풍경⟩ [현대백화점 1999년] | [서울옥션 2001년 5월] | 제목 ⟨섶섬이 보이는 풍경⟩. [이중섭과
 친구들03] | 이호재 2003년 3월 이중섭 미술관에 기증.

05 ⟨**서귀포 바닷가의 아이들**⟩, 32.5×49.8, 종이에 연필 수채, 1951년 | 구상 소장. [조71] | 임인규 소장, 제작 연
 도 1952년. [효문사76] | [금성 90] [리움05], ⟨다시 찾은 근대미술⟩ 1998년, 덕수궁 [근대의 꿈06] [백년16]

10

11

12

13

14

06 〈서귀포 고기를 낚는 아이들〉, 21.5×33.5, 판지에 유채, 1951년 | 김창복 소장. 제작 연대 제주 〔조71〕 | 제작 연대 부산. 〔현대72〕 | 〔전집76〕 〔서울옥션 2013년 9월〕

07 〈서귀포 고기와 어린이 1〉, 12.5×10.5, 종이에 유채, 1951년. | 이성호 소장. 〔조71〕 | 〔현대72〕

08 〈서귀포 고기와 어린이 2〉, 『초토의 시』 표지화, 1956년 12월.

09 〈서귀포 해초와 아이들〉, 24×17, 종이에 수채, 1951년. | 이성호 소장. 〔조71〕 | 김창복 소장. 〔현대72〕 | 〔전집 76〕

10 〈서귀포 게잡이〉, 35.5×25.3, 종이에 잉크, 1952년 하, 부산. | 제목 〈서귀포의 추억〉. 〔대향79〕 | 〔리움05〕 〔현 대15〕

11 〈서귀포 게가 고추를 문 동자〉, 8.9×16.4, 종이에 잉크, 1951년 제주. | 엄성관 소장. 〔조71〕 | 〔동숭85〕

12 〈정情 1〉, 15.5×19.5, 은지 뒷면, 1951년 제주. | 이성호 소장. 〔조71〕 | 〔리움05〕 | 제목 〈아이들〉(뒤) 〔이건희 국 현22〕

13 〈정 2〉, 15.5×19.5, 은지 앞면, 1951년 제주. | 김창복 소장. 〔조71〕 | 〔현대72〕 〔리움05〕 | 제목 〈아이들〉(앞) 〔이 건희 국현22〕

14 〈제주일기 1 자화상〉, 26.5×16.5, 종이에 연필, 1951년 제주. | 지문길 소장. 〔국제78〕

15 〈제주일기 2 한라산이 보이는 벽돌쌓기〉, 26×18, 종이에 연필, 1951년 제주. | 지문길 소장. 〔국제78〕

16 〈제주일기 3 섶섬이 보이는 고기잡이〉, 26×18, 종이에 연필, 1951년 제주. | 지문길 소장. 〔국제78〕

17 〈제주일기 4 기원〉, 26×18, 종이에 연필, 1951년 제주. | 지문길 소장. 〔국제78〕

18 〈서귀포 주민 초상 1〉, 30×19, 종이에 연필, 1951년 제주. 『계간미술』, 39호, 1986년 가을호.

19 〈서귀포 주민 초상 2〉, 30×19, 종이에 연필, 1951년 제주. 『계간미술』, 39호, 1986년 가을호.

20 〈서귀포 주민 초상 3〉, 30×19, 종이에 연필, 1951년 제주. 『계간미술』, 39호, 1986년 가을호.

21 〈범일동 천사의 집〉, 26.5×20.5, 종이에 유채, 1952~53년, 부산. | 김창복 소장. 제목 〈천사의 집〉. 〔조71〕 | 제목 〈범일동 풍경〉. 〔현대72〕

22 〈게와 생선에 낀 아이 1〉, 26×20, 종이에 연필, 1952~53년, 부산. | 김춘방 소장. 〔조71〕 | 〔현대72〕

23 〈게와 생선에 낀 아이 2〉, 26.5×20.3, 종이에 유채 잉크, 1952~53년, 부산. 〔조71〕 | 〔대향79〕 〔현대99〕 〔리움05〕

24 〈소묘 숫자판 놀이와 헌병감시〉, 19.2×12.7, 종이에 유채, 『주간문학예술』 5호, 김이석 作「휴가」삽화. | 〔서울옥션 2000년 4월〕 〔〈걸작전〉 국현 2008년〕 〔백년16〕

25 26 27 28

24 29 30 31 32

33 34 35

25 〈민주고발 표지화 밑그림 01〉, 1952년 7월. | 〔현대72〕 | 『구상문학선』 표지화, 성바오로출판사, 1975.

26 〈민주고발 표지화 밑그림 02〉, 1952년 7월. | 〔현대72〕 | 『구상문학선』 표지화, 성바오로출판사, 1975.

27 〈민주고발 표지화 밑그림 03〉, 1952년 7월. | 〔현대72〕 | 『말씀의 실상』 표지화, 성바오로출판사, 1980.

28 〈해골 C〉, 종이에 유채, 1954년 하, 서울. | 포우 지음, 원응서 옮김, 『황금충』 표지화, 중앙출판사, 1955.

29 〈해골 D〉, 19.5×15.6, 종이에 유채, 1954년 하, 서울. | 제목 〈결박〉, 12×15.2 〔대향79〕 | 19.5×15.6 〔리움05〕
 〔백년16〕

30 〈문자도 1-정대靜待〉, 29×21, 종이에 먹, 1954년. 윤상, 『불역낙호』不亦樂乎, 『불역열호』不亦說乎, 1951~54
 년. | 윤상 소장. | 〔K옥션 2010년 12월〕 〔백년16〕

31 〈문자도 2-인人〉, 29×21, 종이에 먹, 1954년. 윤상, 『불역낙호』不亦樂乎, 『불역열호』不亦說乎, 1951~54년. |
 윤상 소장. | 〔K옥션 2010년 12월〕 〔백년16〕

32 〈문자도 3-섭燮〉, 29×21, 종이에 먹, 1954년. 윤상, 『불역낙호』不亦樂乎, 『불역열호』不亦說乎, 1951~54년. |
 윤상 소장. | 〔K옥션 2010년 12월〕 〔백년16〕

33 〈게와 파이프〉, 17.6×14.6, 종이에 색연필, 1954년 하, 서울. | 〔동숭85〕

34 〈도원 01 천도와 영지〉, 8×14, 은지. | 박남수 소장. 〔현대72〕 | 〔효문사76〕

35 〈도원 02 천도와 꽃〉, 8×14.4, 은지, 1954년 하. 맥타가트 기증으로 MoMA 소장. | 〔현대15〕 〔백년16〕

36 〈도원 03 사냥꾼과 비둘기와 꽃〉, 8×14.4, 은지, 1954년 하. 맥타가트 기증으로 MoMA 소장. │ 〔현대15〕 〔백년
 16〕

37 〈도원 04 사냥꾼 부부〉, 8×14, 은지. │ 임희숙 소장. 〔현대72〕 │ 〔효문사76〕

38 〈도원 05 실낙원의 사냥꾼〉, 8×14, 은지. │ 임희숙 소장. 〔현대72〕 │ 〔효문사76〕

39 〈도원 06 활쏘기와 비둘기〉, 10.1×15.5, 은지. │ 〔K옥션 2008년 3월〕 〔서울옥션 2009년 4월〕

40 〈아이들 놀이 01〉, 8.5×15, 은지. │ 이영진 소장. 〔현대72〕 │ 〔효문사76〕

41 〈아이들 놀이 02〉, 8.7×15.1, 은지. │ 〔대향79〕 〔리움05〕

42 〈아이들 놀이 03〉, 10×15.2, 은지. │ 윤중식 소장. 〔현대72〕 │ 〔효문사76〕

43 〈아이들 놀이 04 게〉, 8.8×15.2, 은지. │ 〔리움05〕 │ 제목 〈게와 아이들〉 〔이건희 서귀포21〕

44 〈아이들 놀이 05 그물가방〉, 10.2×15.2, 은지. │ 〔대향79〕 〔리움05〕

45 〈아이들 놀이 06 물고기〉, 15×10.1, 은지. │ 〔대향79〕 〔호암86〕 〔리움05〕 │ 제목 〈물고기와 아이들〉 〔이건희 국
 현22〕

46 〈아이들 놀이 07 물고기와 비둘기〉, 10.2×15.3, 은지. | 〔대향79〕〔리움05〕 | 제목 〈게와 물고기와 새와 아이
　 들〉〔이건희 국현22〕

47 〈아이들 놀이 08 비둘기〉, 10×15.2, 은지. | 〔대향79〕〔리움05〕〔서울12〕〔백년16〕

48 〈가족 01〉, 10.2×15.3, 은지. | 〔대향79〕〔리움05〕 | 제목 〈가족〉〔이건희 국현22〕

49 〈가족 02 게잡이〉, 8.8×15.4, 은지. | 〔대향79〕〔호암86〕〔서울12〕〔현대15〕

50 〈가족 03 게〉, 8.8×15.4, 은지. | 〔대향79〕

51 〈가족 04 가족을 엿보는 가족〉 11×13, 은지. | 유석진 소장. 〔조71〕 | 〔현대72〕

52 〈아이들 놀이 09 오줌싸개 01〉, 8.6×15.2, 은지. | 〔대향79〕〔리움05〕〔이건희 국현22〕

53 〈아이들 놀이 10 오줌싸개 02〉, 15.2×10.2, 은지. | 〔대향79〕〔리움05〕 | 제목 〈물고기와 게와 아이들〉〔이건희
　 국현22〕

54 〈아이들 놀이 11 오줌싸개 03〉, 8.6×15, 은지. | 이영진 소장. 〔현대72〕 | 〔효문사76〕〔리움05〕〔백년16〕

55 〈소와 여인〉, 10.3×15, 은지. | 〔호암86〕〔백년16〕

56 〈묶인 사람〉, 10.3×15.4, 은지. | 〔리움05〕〔백년16〕〔이건희 국현22〕

57 〈머리 묶기〉, 11×15, 은지. | 〔서울옥션 2001년 12월〕〔서울옥션 2014년 9월〕〔서울옥션 2015년 9월〕

58 〈여인과 가족〉, 9×15, 은지. | 〔서울옥션 2002년 7월〕〔서울옥션 2002년 12월〕

59 〈여인과 두 아이 01〉, 8.2×15.1, 은지. | 〔서울옥션 2000년 4월〕

60 〈여인과 두 아이 02〉, 10.5×15.5, 은지. | 〔K옥션 2012년 9월〕

61 〈바이올린 연주〉, 11.7×15.3, 은지. | 〔리움05〕

62 〈신문 읽기〉, 9.8×15, 은지, 1954년 하. 맥타가트 기증으로 MoMA 소장. | 〔현대15〕〔백년16〕

63 〈부처 석가〉, 15.2×10.1, 은지. | 〔대향79〕〔호암86〕〔리움05〕 제목 〈부처〉 〔이건희 국현22〕

64 〈부처 탄생불〉, 8.7×15.2, 은지, 1954년 8월 무렵. | 〔서울옥션 2000년 4월〕〔K옥션 2010년 12월〕〔현대15〕〔백년16〕

65 〈손가락〉, 15.3×10.6, 은지. | 〔대향79〕〔호암86〕〔리움05〕

66　〈봄의 아동〉, 32.6×49.6, 종이에 유채, 1952~53년, 부산. | 이정훈 소장. [현대72] [현대15] [백년16]

67　〈달과 아이〉, 32.5×49, 종이에 유채, 1952~53년, 부산. | [진화랑90] [송원90] | 〈해와 아이들〉 정유진 소장.
　　[현대백화점 《이중섭》 1999년]

68　〈다섯 아이〉, 26.7×43.7, 종이에 유채와 과슈, 1952~53년, 부산. | 김용선 소장. [현대72] | 제목 〈다섯 명의
　　아이들〉 [이건희 국현22]

69　〈네 어린이와 비둘기〉, 31.5×48.5, 종이에 연필, 1952~53년, 부산. | [대향79] [서울12] [현대15] [백년16]

70　〈부산 투우〉, 27×39.5, 종이에 유채, 1952~53년, 부산. | 엄성관 소장. 제목 〈소〉, 제작 연대 부산. [조71] | 설
　　원식 소장. 제목 〈싸우는 소〉, 제작 연대 통영. [현대72]

71　〈소를 괴롭히는 새와 게〉, 32.5×49.8, 종이에 유채, 1952~53년, 부산. | 윤형근 소장. 제작 연대 부산 시절?
　　[현대72] | 김병한 소장. [호암86] [백년16]

72　〈죽은 새들〉, 29×38, 종이에 잉크와 색연필, 1952~53년, 부산. | 엄성관 소장. [조71]

73　〈칼과 숫돌 있는 안방〉, 26×20, 종이에 소묘, 1952~53년, 부산. | 김춘방 소장. 제목 〈노인과 비둘기〉 [조71]

74　〈망치와 칼을 휘두르는 인간 소 02〉, 26×26, 종이에 잉크와 수채.

75　〈망치와 칼을 휘두르는 인간 소 01〉, 24.5×21.5, 종이에 유채, 1952~53년, 부산. | 엄성관 소장. 제목 〈상의
　　인간과 하의 소〉 [조71]

76 77 78

79 80

81 82 83

76 〈달과 비둘기 1〉, 21.5×19, 종이에 유채, 1952~53년, 부산. | 김광업 소장. 〔조71〕

77 〈새 네 마리〉, 40×29, 종이에 잉크와 색연필, 1952~53년, 부산. | 엄성관 소장. 〔조71〕 | 〈비둘기〉 김향 소장.
 〔현대백화점 1999년〕 〔백년16〕

78 〈오줌싸개와 닭과 개구리 1〉, 45×80, 종이에 잉크와 색연필, 1952~53년, 부산. | 엄성관 소장. 제목 〈새와 개
 구리〉, 제작 연대 부산. 〔조71〕

79 〈오줌싸개와 닭과 개구리 2〉, 28×40, 종이에 유채, 부산 통영. | 〔호암86〕 〔이건희 국현22〕

80 〈오줌싸개와 닭과 개구리 3〉, 26.5×36.5, 종이에 연필과 유채, 부산 통영. | 〔리움05〕

81 〈해와 뱀〉, 24.8×17.5, 종이에 유채, 1953년 1월. 부산. | 김광림 소장. 제작 연도 1954년 〔현대72〕 | 〔서울옥션
 2011년 6월〕

82 〈나비와 물고기 낚시〉, 이준 박성규 소품전 방명록, 1951년 2월. | 〔서울옥션 2005년 1월〕

83 〈비둘기와 나비〉, 26.5×19.3, 종이에 색연필과 유채, 1953년 상, 통영. | 〔대향79〕 〔리움05〕 〔현대15〕

01　　　　　　　　02　　　　　　　　03

04　　　　　　05　　　　　　06　　　　　　07

05

도쿄·통영·마산·진주 1953 하―1954 상

01 〈**통영 푸른 언덕**〉, 29×41.5, 종이에 유채, 1954년 상. | 김용제 소장. 〔조71〕 | 제목 〈통영 풍경〉. 〔서울옥션 2004년 11월〕

02 〈**통영 남망산 1**〉, 29×42.5, 종이에 유채, 1954년 상. | 김영종 소장. 〔조71〕 | 〈통영 풍경〉 〔《95' 광주비엔날레 한국성》 1995년 가나아트〕

03 〈**통영 남망산 2**〉, 29×41.5, 판지에 유채, 1954년 상, 통영. | 이상복 소장. 〔조71〕 | 〔진화랑90〕 〔송원90〕

04 〈**통영 길**〉, 41.5×28.8, 종이에 유채, 1954년 상, 통영. | 여운상 소장. 〔현대72〕 〈통영 풍경〉 여운상 〔전집76〕 | 〔금성90〕 〔현대99〕 〔서울12〕 〔백년16〕

05 〈**통영 바다 까치**〉, 42×29, 종이에 유채, 1954년 상, 통영. | 제목 〈바다가 보이는 풍경〉. 〔진화랑90〕 〈까치가 있는 풍경〉 최낙상 소장. 〔현대백화점 1999년〕 | 〔K옥션 2009년 12월〕 〔K옥션 2012년 6월〕 〔백년16〕

06 〈**통영 까치가 있는 마을**〉, 41×29, 종이에 유채, 1954년 상, 통영. | 제목 〈나무와 까치가 있는 통영 풍경〉. 〔진화랑90〕 | 〔송원90〕 〔서울옥션 2000년 10월〕 | 제목 〈나무와 까치가 있는 풍경〉 〔이건희 국현22〕

07 〈**통영 충렬사**忠烈祠〉, 41×29, 종이에 유채, 1954년 상, 통영. 호암미술관 소장. | 〔호암86〕 〔금성90〕 〔명작, 호암90〕 〔백년16〕

<div align="center">

08 09 10 12

</div>

<div align="center">

11 13 14

</div>

08 〈**통영 세병관洗兵館**〉, 28×17, 종이에 유채, 1954년 상, 통영. | 허만하 소장. 제목 〈풍경(창)〉 제작 연대 대구.
〔조71〕 | 제목 〈세병관〉, 제작 연대 통영. 〔현대72〕 | 〈세병관 풍경〉 정희준 소장. 〔현대백화점 《이중섭》 1999년〕

09 〈**통영 선착장**〉, 41.5×29, 종이에 유채, 1954년 상, 통영. | 유강렬 소장. 제목 〈선착장을 내려다본 풍경〉. 〔효문
사76〕 | 〔서울옥션 2009년 3월〕 | 이중섭 미술관 구입 2009년 7월 〔백년16〕

10 〈**통영 초가집**〉, 41.5×29.5, 종이에 유채, 1954년 상, 통영. | 최수정 소장. | 제목 〈초가가 있는 풍경〉. 〔효문사
76〕 〔금성90〕

11 〈**통영 기와집**〉, 29×41.2, 종이에 유채, 1954년 상, 통영. | 제목 〈복사꽃이 핀 마을〉. 〔효문사76〕 〔금성90〕 〈복
사꽃이 핀 마을〉《이중섭》〔현대99〕

12 〈**통영 복숭아꽃 핀 마을**〉, 41×28.5, 종이에 유채, 1954년 상, 통영. | 제목 〈도화가 있는 풍경〉. 〔진화랑90〕 《〈한
국성〉 가나95〕

13 〈**통영 옛이야기, 나와 사슴과 비둘기**〉, 31×41.7, 장판지에 유채, 1954년 상, 통영. | 박해봉 소장. 〔현대72〕

14 〈**도원桃園**〉, 65×76, 종이에 유채, 1954년 상, 통영. | 설원식 소장. 〔현대72〕 〔효문사76〕 〔전집76〕 〔호암86〕 〔금
성90〕 〔현대99〕

15 〈**통영 들소 1**〉, 34.4×53.5, 종이에 에나멜 유채, 1954년 상, 통영. | 전성우 소장. [조71] | 제목 〈황소〉, [현대72] | 제목 〈움직이는 흰 소〉, [효문사76] | 〈황소〉 전성우 소장. [전집76] | 〈60년 전〉 국현80] | 제목 〈흰 소〉, 호암미술 관 소장. [호암86] | 〈명작〉 호암90] 〈흰 소〉 [금성90] | [현대99] [백년16]

16 〈**통영 들소 2**〉, 35.3×51.3, 종이에 유채, 1954년 상, 통영. | 박태헌 소장. [현대72] | [대향79] [서울옥션 2010 년 6월] [서울12] [명화100선 2013] [백년16]

17 〈**통영 흰 소 1**〉, 24.8×34.3, 종이에 유채, 1954년 상, 통영. | 윤재근 소장. 제목 〈발광하는 소〉, [효문사76] 〈흰 소〉 윤재근 소장. [전집76] | 제목 〈황소〉, [금성90]

18 〈**통영 흰 소 2**〉, 30.5×41.3, 장판지에 에나멜, 1954년 상, 통영. | 손정목 소장. [현대72] | 김종학 소장. [효문사76] | [호암86] [금성90] 〈명작〉 호암90] [백년16]

19 〈**통영 붉은 소 1**〉, 32.5×49.5, 종이에 유채, 1954년 상, 통영. | 미도파화랑 이중섭 작품전 출품번호29, 제작 연도 1955년 1월. 김광균 소장. 제목 〈소〉, [조71] | 제목 〈황소〉, 제작 연대 통영. [현대72] | 김종학 소장. [효문 사76] 〈황소〉 [호암86] [금성90] | 〈명작〉 호암90] [명화100선 2013] [백년16]

20 〈**통영 붉은 소 2**〉, 37×28, 종이에 유채, 1954년 상, 통영. | 임인규 소장. 제목 〈황소〉, 제작 연도 1953~54년. [효문사76] 〈소〉 김종학 소장. [전집76] | [금성90] [백년16]

<div style="text-align: center;">21　　　　　　　　　　23</div>

<div style="text-align: center;">22</div>

<div style="text-align: center;">24　　　　　　　　　25</div>

<div style="text-align: center;">26　　　　　　　27　　　　　　　28</div>

21 〈가족과 비둘기〉, 29×40.3, 종이에 유채, 양면(뒷면은 〈회색 소〉), 1954년 상, 통영. | 유석진 소장. 제작 연대
 통영 [현대72] [호암86] [금성90] 〈근대 보는 눈〉 국현97. [현대99] [현대15] [백년16]

22 〈통영의 물고기와 아이〉, 41.5×29, 종이에 유채, 양면(뒷면은 〈통영 달과 까마귀〉), 1954년 상, 통영. | 미도파
 화랑 이중섭작품전 출품번호32. 제목 〈고기와 아동〉, 제작 연도 1955년 1월. | 김광균 소장. [현대72] | 김종학
 소장. [효문사76] 〈명작〉 호암90]

23 〈통영 달과 까마귀〉, 29×41.5, 종이에 유채, 양면(뒷면은 〈통영의 물고기와 아이〉), 1954년 상, 통영. | 미도파
 화랑 이중섭 작품전 출품. 김광균 소장. [조71] | [현대72] | 김종학 소장. [효문사76] | [호암86] [금성90] 〈명
 작〉 호암90] [현대99] 〈명품〉 호암92] [백년16]

24 〈통영 들소〉, 4인전에서 촬영. 1954년 통영 호심다방에서. 유강열 기증. 국립현대미술관 소장.

25 〈통영 흰 소 1〉, 4인전에서 촬영. 1954년 통영 호심다방에서. 정준모 사진 제공.

26 〈통영에서 춤추는 가족〉, 22.7×30.4, 종이에 유채, 1954년 상, 통영. | [대향79] [호암86] | 제목 〈춤추는 가족〉
 [이건희 국현22]

27 〈통영의 아버지와 두 아들〉, 30.5×41.5, 장판지에 유채, 1954년 상, 통영. | 김각 소장. [현대72] | [호암86] [금
 성90] | 제목 〈아버지와 두 아들〉 [이건희 국현22]

28 〈통영 해변의 가족〉, 28.5×41.2, 종이에 유채, 1954년 상, 통영. | 이영진 소장. 제목 〈해변의 가족〉. [효문사

29 30 31 32

33 34 35

76) | 제목 〈바닷가의 환희〉. 〔대향79〕 | 〔서한집80〕 제목 〈해변의 가족〉. 〔호암86〕 | 〔금성90〕 〈〈명작〉 호암90〕
| 제목 〈해변의 가족〉 〔이건희 서귀포21〕

29 **〈통영 꽃놀이 가족 1〉**, 40×27.5, 종이에 유채, 1954년 상, 통영. | 〔대향79〕 | 호암미술관 소장. 〔호암86〕 | 〔금성
90〕 〔명작〉 호암90〕 〈명품〉 호암92〕 | 〔이건희 국현22〕

30 **〈통영 꽃놀이 가족 2〉**, 26.5×36.5, 종이에 유채, 1954년 상, 통영. | 〔대향79〕 〔호암86〕 〈명작〉 호암90〕 〔금성
90〕 | 〔이건희 국현22〕

31 **〈통영의 두 아이〉**, 41.8×30.5, 장판지에 에나멜, 1954년 상, 통영. | 황순원 소장. 〔현대72〕 | 황순필 소장. 〔효문사76〕
| 〔호암86〕 〔금성90〕 〔현대99〕 〔현대15〕 〔백년16〕

32 **〈통영 말총 잇기 놀이〉**, 36×26.5, 종이에 유채, 1954년 상, 통영. | 제목 〈물고기 게와 아이들〉. 〔대향79〕 | 제
목 〈바닷가의 아이들〉. 호암미술관 소장. 〔호암86〕 | 인물화전 〔호암87〕 〔현대99〕 〈명작〉 호암90〕 〔현대99〕

33 **〈통영의 새와 아이〉**, 34.2×50.3, 장지에 유채, 1954년 상, 통영. | 송혜수 소장. 〔현대72〕 | 김상곤 소장. 〔전집
76〕 | 〔송원90〕 〈새와 아이들〉 이남석 소장. 〔현대백화점 1999년〕 〔서울옥션 2008년 3월〕 〔서울12〕 〔백년16〕

34 **〈통영 벚꽃과 새〉**, 49×31.3, 종이에 유채, 1954년 상, 통영. | 〔호암86〕 〔백년16〕

35 **〈싸우는 여섯 마리 닭〉**, 26×36.5, 종이에 수채, 1954년 상, 통영. | 이명원 소장. 〔현대72〕 | 추휘석 소장. 〔효문
사76〕 〔전집76〕 〔현대99〕

36 37 39

41

38 40 42

36 〈싸우는 다섯 닭과 아이〉, 25.1×34.6, 종이에 잉크, 1954년 상, 통영. | 이경희 소장. 〔동숭85〕
37 〈닭과 게〉, 31×42.8, 종이에 과슈, 1954년 상, 통영. | 김상옥출판기념회 식장에서 그려준 것으로 김상옥 소장.
 〔현대72〕| 〔효문76〕〔리움05〕〔서울12〕
38 〈알을 깨고 나온 새〉, 27.2×19.8, 종이에 유채, 1954년 상, 통영. | 유석진 소장. 제작 연대 통영 〔조71〕| 유석
 진 소장. 제목 〈새와 손〉. 제작 연대 미상. 〔현대72〕
39 〈매화〉 김향 소장. 〔현대백화점 1999년〕| 〈매화〉, 18×26, 종이에 수채, 1954년 상, 통영. 2003년 이호재 기증
 으로 이중섭미술관 소장. 〔백년16〕
40 〈통영의 봄 처녀〉, 27.4×18.6, 종이에 유채, 1954년 상, 통영. 양병직 소장. 제목 〈매화〉〔조71〕| 제목 〈봄〉. 〔가
 람04〕
41 〈끈과 아이 1〉, 19.3×26.5, 종이에 수채, 1955년 상. | 〔대향79〕〔편지80〕〔리움05〕〔현대15〕| 제목 〈아이들과
 끈〉 〔이건희 서귀포21〕
42 〈끈과 아이 2〉, 32.4×49.7, 종이에 수채, 1955년 상. | 김각 소장. 제작 연대 서울. 〔현대72〕| 〔효문사76〕〔편지
 80〕〔리움05〕〔백년16〕| 제목 〈다섯 아이와 끈〉 〔이건희 국현22〕

43 〈끈과 아이 6〉, 26.4×19.3, 색연필 수채, 1954년 하, 서울. | 〔K옥션 2011년 12월〕 〔백년16〕

44 〈끈과 아이 3〉, 26.4×19.4, 색연필 수채, 1954년 하, 서울. | 〔대향79〕 〔리움05〕 〔K옥션 2011년 12월〕 | 제목 〈물
고기와 게와 아이들(태현)〉 〔이건희 국현22〕

45 〈끈과 아이 4〉, 22.8×15, 종이에 잉크, 1954년 하, 서울. | 유석진 소장. 〔현대72〕 〔전집76〕

46 〈끈과 아이 5〉, 16×25, 종이에 잉크, 1954년 하, 서울. 유석진 소장. 제작 연대 서울. 〔조71〕 〔현대72〕 〔전집
76〕

47 〈끈과 물고기와 게〉, 18.5×25.5, 종이에 색연필 수채, 1954년 상, 통영. | 〔동숭85〕

48 〈달과 비둘기 2〉, 25.5×39, 종이에 유채, 1954년 상, 통영. | 〔대향79〕 〔호암86〕 〔〈명작〉 호암90〕 〔이건희 국현22〕

49 〈비둘기와 손, 가족과 소와 개구리〉, 36.5×27.5, 종이에 유채, 1954년 상, 통영. 박재홍 소장. | 제목 〈평화〉.
〔전집76〕

50 〈비둘기와 손바닥 1〉, 17×14, 종이에 유채, 1954년 상. | 〔대향79〕 〔편지80〕 | 제목 〈비둘기와 손(태현)〉 〔이건희
국현22〕

51 〈비둘기와 손바닥 2〉, 26.5×19.5, 종이에 유채, 1954년 상. | 〔진화랑90〕 〈비둘기와 손〉 정유진 소장. 〔현대백
화점 1999년〕 〔백년16〕

52 〈사슴동자 01〉, 19×20, 종이에 유채, 1954년 상. | 〔전집76〕

53 54 55

56 57 58 59

60 61 62

53 〈사슴동자 02〉, 12.4×20, 종이에 잉크 유채, 1954년 상. | [대향79] [리움05] | 제목 〈사슴과 두 어린이〉 [이건희 국현22]

54 〈사슴동자 03〉, 13.8×17, 종이에 잉크 유채, 1954년 상. | [대향79] [편지80] [리움05] | 제목 〈사슴과 두 어린이〉 [이건희 국현22]

55 〈사슴동자 04〉, 13×19.4, 종이에 연필, 유채, 1954년 상, 통영. | 〈(가족사랑〉 현대15] [백년16]

56 〈사슴동자 05〉, 12×14, 종이에 유채, 『신태양』 1957년 4월호 삽화.

57 〈독립된 소묘 6점〉, 120×85, 종이에 소묘, 1954년 상, 통영. | 엄성관 소장. 제작 연대 통영 [조71] | [동숭85]

58 〈꽃과 아동 01〉, 19.2×21.8, 종이에 잉크와 수채, 1954년 상, 통영. | [조71]. | 김찬호 소장. 제작 연대 부산?. [현대72]

59 〈꽃과 아동 02〉, 26.7×20.3, 종이에 수채, 1954년 상, 통영. | [대향79] [리움05] 〈(가족사랑〉 현대15]

60 〈두 개의 복숭아 02〉, 19.5×25, 종이에 유채, 1954년 상, 통영. | 박인규 소장. 제작 연대 통영 [조71] | [진화랑90]

61 〈두 개의 복숭아 03〉, 20.2×26.7, 종이에 유채, 1954년 상, 통영. | [대향79] [리움05]

62 〈두 개의 복숭아 04〉, 19.1×25.4, 종이에 유채, 1954년 상, 통영. [동숭미술관 1985년] | [대향79] [리움05]

63　〈복숭아와 아이〉, 편지 자름, 10×12, 종이에 유채, 1954년 상, 통영. ∣ 금성문화재단 소장. 〔근대의 꿈06〕〔백년
　　16〕

64　〈복숭아와 아이-편지 야스카타에게〉, 26.7×20.3, 종이에 유채, 1954년 상, 통영. ∣ 〔대향79〕〔리움05〕〔〈가족
　　사랑〉현대15〕〔현대15〕

65　〈여인과 게〉, 20×20, 종이에 연필, 1954년 상, 통영. ∣ 〔전집76〕〈동녀와 게〉〔현대백화점 1999년〕∣ 제목 〈동
　　녀와 게〉. 〔서울12〕〔백년16〕

66　〈진주 붉은 소〉, 30×42, 종이에 유채, 1954년 5월, 진주. ∣ 양병식 소장. 〔조71〕∣ 박종한 소장. 제작 연대 통영
　　〔현대72〕∣ 〔양화70년 85〕호암미술관 소장. 〔호암86〕〔〈명작〉호암90〕〔〈명품〉호암92〕

06
서울·대구 1954 하–1955 상

00 〈피 묻은 새〉, 『자유문학』 표지화, 1957년 9월.

01 〈피 묻은 새 1〉, 12.5×14, 종이에 채색, 1954년. | 박금강 소장. 〔현대72〕

02 〈피 묻은 새 2〉, 13×14.5, 종이에 유채, 1954년. | 〔대향79〕

03 〈피 묻은 새 3〉, 13×14, 종이에 채색, 1954년. | 〔대향79〕 〔편지80〕 | 제목 〈새〉 〔이건희 국현22〕

04 〈칼 든 병사 1〉, 『저격능선』 표지화, 육성각, 1954년.

05 〈칼 든 병사 3〉, 12.5×14, 종이에 채색, 1954년. | 〔편지80〕 | 제목 〈꿈에 본 병사(태성)〉 〔이건희 국현22〕

06 〈원자력시대 1〉, 『한국일보』 삽화, 1954년 8월 9일.

07 〈원자력시대 2〉, 21×15.2, 종이에 유채, 1954~55년. | 유석진 소장. 제목 〈꽃과 두 애와 물고기〉 〔현대72〕

08 〈원자력시대 3〉, 23×18.6, 종이에 유채, 1954년. | 〔서울옥션 2003년 5월〕 | 〔서울옥션, 2006년 12월〕 | 국현 덕수궁 〔걸작전08〕 이중섭 미술관 구입 2009년 7월.

09 〈화가의 초상 01 구경꾼 01〉, 10.5×15.2, 은지. | 〔호암86〕〔리움05〕

10 〈화가의 초상 02 구경꾼 02〉, 10.2×15.2, 은지. | 〔대향79〕〔호암86〕〔리움05〕

11 〈화가의 초상 03 구경꾼 03〉, 10.8×15.2, 은지. | 〔리움05〕

12 〈화가의 초상 04 방 01〉, 27×20.3, 종이에 잉크와 유채, 1954년 하, 서울. | 〔대향79〕〔현대99〕〔리움05〕 | 제목 〈판잣집 화실〉 〔이건희 국현22〕

13 〈화가의 초상 05 방 02〉, 26.3×20.3, 종이에 잉크와 색연필, 1954년 하, 서울. | 〔현대99〕〔백년16〕

14 〈화가의 초상 06 촛불〉, 15×10, 은지. 윤형근 소장. 〔현대72〕 | 〔호암86〕〔서울12〕 | 〔서울옥션 2014년 9월〕

15 〈화가의 초상 07 가족 01〉, 8.7×15.2, 은지. | 〔대향79〕〔호암86〕〔서울12〕

16 〈화가의 초상 08 가족 02〉, 10.1×15.2, 은지. | 〔대향79〕〔호암86〕〔서울12〕

17 〈화가의 초상 09 가족 03〉, 10.1×15.4, 은지. | 〔대향79〕

18 〈화가의 초상 10 가족 04〉, 15.3×8.2, 은지. 김종학 소장. 〔현대72〕 | 〔리움05〕

<div style="text-align: center;">19 20 21</div>

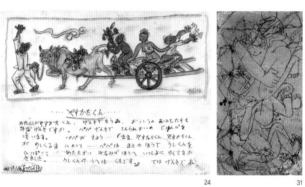

<div style="text-align: center;">24 31</div>

19 〈화가의 초상 11 가족 05〉, 15×10, 은지. | 이태성 소장. | 제목 〈가족과 자화상〉. 〔서울옥션 2004년 11월〕

20 〈가족을 그리는 화가〉, 편지, 종이에 색연필, 1954년 11월 중순, 서울. | 〔편지80〕 〔현대99〕 〔K옥션 2012년 3월〕
〔서울12〕 〔서울옥션 2014년 9월〕 국립현대미술관 구입. 〔현대15〕 〔백년16〕

21 〈그림의 안과 밖〉, 26.7×19.6, 종이에 잉크와 유채, 1954년 하, 서울. | 〔대향79〕 〔리움05〕 | 제목 〈물고기와 노
는 아이들〉 〔이건희 서귀포21〕

22 〈남쪽나라를 향하여 01〉, 29.5×64.5, 종이에 유채, 1954년 하, 서울. | 김중업 소장. 제목 〈소 구루마와 가족(환
희)〉, 제작 연대 서울 〔조71〕 | 최영림 소장. 제목 〈길 떠나는 가족〉, 제작 연대 통영 시절? 〔현대72〕 | 〔금성90〕 〔명
화100선 2013〕 〔현대15〕 〔백년16〕

23 〈남쪽나라를 향하여 02〉, 20.7×50, 종이에 유채, 1954년 하, 서울. | 〔조71〕 〔금성90〕 〔서울옥션 2011년 12월〕
〔서울12〕 〔백년16〕

24 〈남쪽나라를 향하여 03〉, 20.3×26.7, 종이에 연필과 유채, 1954년 하, 서울. | 〔대향79〕 〔리움05〕 〔현대15〕

25 〈꽃과 닭과 가족〉, 26.5×36.5, 종이에 유채, 1954년 하. | 미도파화랑 이중섭 작품전 출품번호3. 제목 〈닭과
아동〉, 제작 연도 1955년 1월. 정기용 소장. 〔조71〕 | 〔현대72〕 〔호암86〕 〔금성90〕 〔서울옥션 2011년 12월〕 〔서울12〕
〔현대15〕 〔백년16〕

22 23

25 26 27 28

29 30

26 〈지게와 끈과 가족〉, 41.6×28.9, 종이에 유채, 1954년 하, 서울. | 이광석 소장. 제목 〈가족〉, 제작 연대 서울
〔조71〕 | 제작 연대 통영 〔현대72〕 | 〔호암86〕 〔금성90〕 〔명화100선 2013〕 〔현대15〕

27 〈석류 물고기 닭 가족〉, 41×28.5, 종이에 유채, 1954년 하, 서울. | 〔효문사76〕 〔전집76〕 〔금성90〕 | 〈가족도〉
〔현대백화점 《이중섭》 1999년〕 〔서울옥션 2011년 3월〕 〔백년16〕 〔K옥션 2020년 11월〕

28 〈매화와 새〉, 35.8×24.7, 종이에 유채. 1954년 하, 서울. | 〔동숭85〕

29 〈장난치는 아버지와 두 아들 1〉, 38.5×47.5, 종이에 유채, 1954년 하, 서울. | 미도파화랑 이중섭 작품전 출품
번호19. 제목 〈애정〉, 제작 연도 1955년 1월. 김석주 소장. 제목 〈아들과 중섭 장난질〉 제작 연대 서울 〔조71〕
| 제목 〈사나이와 아이들〉, 제작 연도 1953~54년 〔효문사76〕 | 〔전집76〕 〔호암86〕 〔리움05〕 〔현대15〕 〔백년16〕
〔서울옥션 2020년 9월〕

30 〈장난치는 아버지와 두 아들 2〉, 32.3×49.7, 종이에 유채, 1952~53년, 부산. | 민은기 소장. 제목 〈노인과 두
애와 물고기〉, 제작 연대 부산 〔현대72〕 | 〔리움05〕 〔서울옥션 2012년 9월〕 〔백년16〕 〔서울옥션 2017년 6월 28일〕

31 〈가족〉, 15.5×8.5, 은지, 1954년 하, 서울. | 김석주 소장. 제작 연대 서울 〔조71〕 | 〔진화랑90〕

32 33 34

35 36

32 〈닭 1〉, 50.5×34.5, 종이에 유채, 1954년 하, 서울. | 미도파화랑 이중섭 작품전 출품번호17. 제목은 〈닭 ①〉로,
 제작 연도 1955년 1월. 김광균 소장. 제목 〈닭〉, 제작연대 서울. 〔조71〕 | 제목 〈부부〉, 제작 연대 통영. 〔현대72〕
 | 김종학 소장. 제목 〈부부〉, 제작 연대 서울, 종이에 유채와 에나멜. 〔효문사76〕 | 제목 〈부부〉. 〔호암86〕 〈(명
 작) 호암90〕 〈(명품) 호암92〕

33 〈닭 2〉, 41.5×29, 종이에 유채, 1954년 하, 서울. | 미도파화랑 이중섭 작품전 출품번호18. 제목 〈닭 ②〉, 제작 연도
 1955년 1월. 이마동 소장. 제목 〈닭〉 〔조71〕 국립현대미술관 소장. 제목 〈투계〉. 제작 연대 통영. 〔현대72〕 | 〔효문사
 76〕 | 〈(50년대) 국현79〕 〈(60년전) 국현80〕 〔(명작) 호암90〕 〈근대 보는 눈〉 국현97. 〔백년16〕 제작 연대 통영. 〔호
 암86〕 | 제작 연도 1955년. 〔금성90〕

34 〈닭 3〉, 41.5×29, 종이에, 유채, 1954년 하, 서울. 국립현대미술관 소장. | 제목 〈부부〉, 제작 연도 1953년. 〔금
 성90〕 〈한국성〉 가나95. 〈근대를 보는 눈〉 국현97. 〔백년16〕

35 〈닭 4〉, 29×41.5, 종이에 유채, 1955년 상, 대구. | 김종길 소장. 제목 〈닭〉, 제작 연대 대구 〔조71〕 | 김종길 소
 장. 제목 〈부부〉, 재료 종이에 에나멜, 제작 연대 통영. 〔현대72〕

36 〈닭 5〉, 19.3×26.4, 종이에 크레파스와 잉크, 1954년 하, 서울. 이영진 소장. 제목 〈부부〉. 〔현대72〕 | 〔편지
 80〕 〔리움05〕

848

<div style="text-align: right">39 40</div>

38

<div style="text-align: right">37 41</div>

37　〈닭 6〉, 41×29, 종이에 유채. │ 제목 〈새〉, 제작 연도 1955년. [금성90]

38　〈흰 소 1〉, 30×41.7, 합판에 유채, 1954년 하, 서울. │ 미도파화랑 이중섭 작품전 출품번호10. 제목은 〈흰 소〉,
　　제작 연도 1955년 1월. │ 홍익대학교박물관 소장. 재료 종이에 유채, 제작 연대 서울. [조71] │ 재료 베니어판에
　　유채, 제작 연대 통영. [현대72] │ 재료 합판에 유채와 에나멜, 제작 연도 1954년. [효문사76] [호암86] 〈50년
　　대〉 국현79] 〈명작〉 호암90] 〈근현대 회화〉 홍익대99. [백년16]

39　〈소와 아동〉, 29.8×64.5, 판지에 유채, 1954년 하, 서울. │ 미도파화랑 이중섭 작품전 출품번호8. 제작 연도
　　1955년 1월. 정기용 소장. │ 제목 〈싸우는 소〉, 재료 유화. [조71] │ 제목 〈소와 아동〉, 재료 베니어판에 유채, 제
　　작 연대 통영. [현대72] │ [효문사76] [호암86] [금성90] [다시 찾은 99] [백년16]

40　〈서울, 싸우는 소〉, 17×39, 종이에 유채, 1954년 하, 서울. │ [호암86] [금성90] 〈명작〉 호암90] 〈명품〉 호암
　　92] [백년16]

41　〈사계四季 1〉, 26.5×36.5, 종이에 유채, 1954년 하, 서울. │ 제목 〈무제〉. [대향79] │ 제목 〈사계〉. [호암86] │
　　[금성90] 〈명작〉 호암90] [이건희 국현22]

42 〈호박넝쿨〉, 60×97, 천에 유채, 1954년 하, 서울. | 이광석 소장. 〔조71〕 | 제목 〈호박꽃〉, 〔현대72〕 | 〔효문사
76〕〔금성90〕〈근대 보는 눈〉 국현97, 〔백년16〕

43 〈호박꽃〉, 40×26, 종이에 유채, 1954년 하, 서울. | 오장환 소장. 제목 〈호박〉, 제작 연도 1954년. 〔효문사76〕
〔50년대 국현79〕〔백년16〕

44 〈과수원 1〉, 11.5×15, 은지, 1954년 하, 서울. | 이항성 소장. 제목 〈여인과 동자〉 제작 연대 서울. 〔조71〕 | 〔현대72〕

45 〈과수원 2〉, 20.3×32.8, 종이에 잉크 유채, 1954년 하, 서울. | 〔대향79〕〔리움05〕〔K옥션 2006년 12월〕〔현대15〕

46 〈낚시〉, 26×18, 종이에 색연필, 유채, 1954년 하, 서울. | 〔대향79〕〔리움05〕〔현대15〕 제목 〈물고기와 두 어린
이〉〔이건희 서귀포21〕

47 〈다섯 어린이〉, 26.4×19, 종이에 잉크 유채, 1954년 하, 서울. | 〔대향79〕〔리움05〕〔이건희 국현22〕

48 〈물고기와 나뭇잎〉, 27×39, 종이에 연필 유채, 1954년 하, 서울. | 김봉희 소장. 〔전집76〕 | 〔리움05〕〔현대15〕
〔백년16〕

49 〈물고기와 노는 아이〉, 27×36.4, 종이에 잉크 유채, 1954년 하, 서울. | 〔호암86〕〔리움05〕〈명작〉 호암90〕
〔현대15〕〔백년16〕

50 〈물고기를 안은 아이〉, 13.2×17.2, 종이에 과슈, 1954년 하, 서울. | 이대원 소장. 〔현대72〕

51 52 53 54

55 56 57

51 〈**해변을 꿈꾸는 아이 1**〉, 25.3×19.5, 종이에 수채, 1954년 하, 서울. | 〔현대72〕〔〈두 아이와 물고기와 게〉〔현대백화점 《이중섭》 1999년〕| 크기 27.2×18.5, 〔서울12〕〔백년16〕

52 〈**해변을 꿈꾸는 아이 2**〉, 18.3×27.3, 종이에 수채, 1954년 하, 서울. | 이용상 소장. 〔현대72〕

53 〈**해변을 꿈꾸는 아이 3**〉, 26.5×19.3, 종이에 수채, 1954년 하, 서울. | 이원재 소장. 〔현대72〕| 〔리움05〕| 덕수궁 국립현대미술관 소장. 〔근대의 꿈06〕| 덕수궁 국현 〔걸작전08〕〔백년16〕

54 〈**해변을 꿈꾸는 아이 4**〉, 33×20.4, 종이에 수채, 1954년 하, 서울. | 〔대향79〕〔리움05〕| 제목 〈두 아이와 물고기와 게(태현)〉 〔이건희 국현22〕

55 〈**물고기 가족**〉, 43.5×25.5, 종이에 유채, 1954 하. 서울. | 김재범 소장 〔조71〕| 제작 연대 부산. 〔현대72〕

56 〈**현해탄 1**〉, 21.6×14, 종이에 색연필 유채, 1954년 하, 서울. | 〔대향79〕〔리움05〕〔서귀포 이건희21〕

57 〈**현해탄 2**〉, 14×20.5, 종이에 색연필, 유채, 1954년 하, 서울. | 〔대향79〕〔리움05〕〔이건희 국현22〕

58 〈**동천유원지**〉, 19.3×26.5, 종이에 유채, 1954년 하, 서울. | 〔대향79〕〔리움05〕〔백년16〕

59 〈**장미꽃 1**〉, 15×18.7, 종이에 유채, 1954년 하, 서울. | 〔대향79〕〔편지80〕| 제목 〈꽃과 손(남덕)〉〔이건희 국현 22〕

60 〈**장미꽃 2**〉, 14×9, 종이에 유채, 1954년 하, 서울. | 〔진화랑90〕

61 〈**가족**〉, 18×25.5, 종이에 연필, 1954년 하, 양면화(뒷면 풍경), 서울. | 이경희 소장. 〔동숭85〕〔리움05〕〔백년16〕

62 〈**평화로운 아침**〉, 25×16.5, 종이에 수채 유채, 1955년 1월, 서울. | 최정희 소장. 제목 〈평화로운 아침〉, 제작 연도 1954. 〔현대72〕| 〔리움05〕〔백년16〕

63 〈**새해**〉, 30×41, 종이에 유채, 1955년 상, 서울. | 제목 〈환희〉. 〔현대99〕〔서울12〕〔백년16〕

07

대구·칠곡·왜관 1955 상

01 〈**대구, 눈과 새와 여인**〉, 32.5×49.8, 종이에 에나멜, 1955년 상, 대구. | 김각 소장. 〔현대72〕 〔대향79〕| 제목
　　〈가족과 첫눈〉〔이건희 국현22〕

02 〈**대구, 새와 여인**〉, 26×36, 종이에 유채, 1955년 상, 대구. | 〔금성출판사 100인선집 77〕〔진화랑90〕〔송원90〕
　　〔서울옥션 2008년 3월〕〔서울12〕

03 〈**대구 물고기와 가족**〉, 30×46, 종이에 유채, 1955년 상, 대구. | 〔금성90〕〔이건희 국현22〕

04 〈**물고기와 두 아이**〉, 34.5×24.6, 종이에 유채, 1955년 상, 대구. | 〔동숭85〕

05 〈**대구 춤추는 가족**〉, 41.5×28, 종이에 에나멜 유채, 1955년 상, 대구.| 허만하 소장. 제목 〈가족 재생〉, 제작 연
　　대 대구 〔조71〕| 제목 〈춤추는 가족〉, 재료 에나멜에 유채. 〔현대72〕〔효문사76〕〔이건희 국현22〕

06 〈**사계四季 2**〉, 19.5×24, 종이에 유채, 1955년 상, 대구. | 이구열 소장. 제작 연대 대구? 〔현대72〕〔금성90〕
　　〔진화랑90〕〔서울옥션 2010년 9월〕〔백년16〕

07 〈**개구리와 어린이 2**〉, 26.5×20.3, 종이에 유채. | 〔대향79〕〔리움05〕

08 〈**개구리와 어린이 3**〉, 25.7×10.5, 종이에 먹, 1955년. | 〔현대99〕〔백년16〕

10

11

20

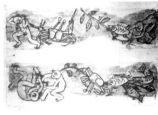

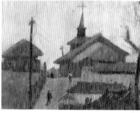

09 13 12

09 〈애들과 게와 물고기〉, 14.7×19.5, 종이에 색연필, 1955년 하. | 이항성 소장. 〔조71〕| 〔현대72〕

10 〈두 어린이〉, 6.7×38.3, 종이에 먹. | 〔대향79〕| 삼성미술관리움 소장. 〔리움05〕〔백년16〕| 제목 〈꽃과 어린이
 와 게〉〔이건희 국현22〕

11 〈꽃과 어린이와 게〉, 8.5×22.5, 종이에 먹, 1955년. | 〔현대99〕〔현대15〕〔백년16〕

12 〈자화상〉, 48.5×31, 종이에 연필, 1955년 상, 대구. | 최태응 기증으로 이영진 소장. 〔현대99〕| 〔서울12〕

13 〈왜관성당 부근〉, 34×46.5, 종이에 유채, 1955년 상, 대구. | 구상 소장. 〔조71〕| 1976년 구상 기증으로 임인규
 소장. 〔효문사76〕| 〔금성90〕〔다시 찾은 99〕〔백년16〕

20 〈칼 든 병사 4〉, 『영문』嶺文 13호 표지화, 1955년 11월.

14 15 16

17 18 19

21

14 〈시인 구상의 가족〉, 32×49.5, 종이에 연필 유채, 1955년 상, 대구. | 구상 소장. 〔호암86〕〈인물화〉〔호암87〕
　　〔백년16〕

15 〈우리 안에 든 파랑새〉, 26×35.5, 종이에 유채, 1955년 상, 대구. | 양병식 소장. 〔조71〕 〔금성90〕

16 〈대구 까마귀 싸움〉, 25.72×30.2, 종이에 유채, 1955년 상, 대구. | 〔동숭85〕

17 〈창살 안에 게를 든 동자상〉, 31.5×24.5, 종이에 유채, 1955년 상, 대구. | 양병식 소장. 제목 〈게를 든 동자상〉, 제
　　작 연대 대구. 〔조71〕 김찬호 소장. 제목 〈파란 게와 아동〉, 제작 연대는 '부산 시절?'. 〔현대72〕〈파란 게와
　　아이〉〔현대백화점 1999년〕 박명자 2004년 9월 이중섭 미술관에 기증. 〔현대15〕〔백년16〕

18 〈밤의 물고기와 아이들〉, 37×25, 종이에 유채, 1955년 상, 대구. | 〔진화랑90〕〔송원90〕〔이건희 국현22〕

19 〈병든 새〉, 41×31, 장판지 유채, 1955년 상, 대구. | 최금당 소장. 제작 연대 대구. 〔조71〕 | 최규용 소장. 제작 연
　　대 통영. 〔현대72〕 | 제목 〈손과 새들〉〔이건희 국현22〕

21 〈손〉, 18.4×32.5, 종이에 유채, 1955년 상, 대구. | 권옥연 소장. 제작 연대 통영. 〔현대72〕 | 이성진 소장. 제작
　　연도 1953~54년. 〔효문사76〕 | 〔금성90〕〈명작〉호암90〕

08

서울 1955 하–1956

01 〈문자낙서도 01〉, 27×39, 종이, 1955년 하, 서울. | 유석진 소장. [조71]
02 〈문자낙서도 02〉, 27×39, 종이, 1955년 하, 서울. | 유석진 소장. [조71]
03 〈문자낙서도 03〉, 27×39, 종이, 1955년 하, 서울. | 유석진 소장. [조71]
04 〈문자낙서도 04〉, 27×39, 종이, 1955년 하, 서울. | 유석진 소장. [조71]
05 〈문자낙서도 05〉, 27×39, 종이, 1955년 하, 서울. | 유석진 소장. [조71]
06 〈문자낙서도 06〉, 40×29, 문종이, 1955년 하, 서울. | 유석진 소장. [조71]
07 〈문자낙서도 07〉, 40×29, 문종이, 1955년 하, 서울. | 유석진 소장. [조71]
08 〈문자낙서도 08〉, 27.5×21.5, 종이, 1955년 하, 서울. | 유석진 소장. [조71]
09 〈문자낙서도 09〉, 27.5×21.5, 종이, 1955년 하, 서울. | 유석진 소장. [조71]

10 〈문자낙서도 10〉, 27.5×21.5, 1955년 하, 서울. | 유석진 소장. 〔조71〕

11 〈낙서화 89번〉, 27.5×21.5, 종이, 1955년 하, 서울. | 유석진 소장. 〔조71〕

12 〈낙서화 90번〉, 27.5×21.5, 종이, 1955년 하, 서울. | 유석진 소장. 〔조71〕 〔현대72〕

13 〈낙서화 79번〉, 40×29, 종이, 1955년 하, 서울. | 유석진 소장. 〔조71〕

14 〈낙서화 80번〉, 40×29, 종이, 1955년 하, 서울. | 유석진 소장. 〔조71〕

15 〈낙서화 85번〉, 27.5×21.5, 종이, 1955년 하, 서울. | 유석진 소장. 〔조71〕

16 〈낙서 92번〉, 27×39, 종이, 1955년 하. 서울. | 유석진 소장. 〔조71〕

17 〈낙서 91번〉, 27×39, 종이, 1955년 하, 서울. | 유석진 소장. 〔조71〕

18 〈낙서 93번〉, 27×39, 종이, 1955년 하, 서울. | 유석진 소장. 〔조71〕

43 〈사각 테이블〉, 27.5×21.5, 종이, 1955년 하, 서울. | 유석진 소장. 〔조71〕

44 〈형체〉(섹스), 27.5×21.5 종이, 1955년 하, 서울. | 유석진 소장. 〔조71〕

19 〈**어두운 지역**〉, 하인의 시집, 『어두운 지역』 표지화 원본, 항도문화사, 1956년 8월 20일.

20 〈**정릉 나무와 노란 새**〉, 14.7×15.5, 종이에 크레파스, 1955년 하~56년 상, 서울 정릉. | 한묵 소장. 〔현대72〕
〔백년16〕

21 〈**정릉 나무와 달과 하얀 새**〉, 14.7×20.4, 종이에 크레파스, 1955년 하~56년 상, 서울 정릉. | 김순일 소장.
〔현대72〕 〔호암86〕 〔백년16〕

22 〈**정릉 나무와 검은 새**〉, 17.2×28, 종이에 크레파스, 1955년 하~56년 상. | 박금강 소장. 〔현대72〕 | 〔리움05〕

23 〈**정릉 마을 풍경 1**〉, 15.1×21, 종이에 유채, 1955년 하~56년 상, 서울 정릉. | 한묵 소장. 〔현대72〕 〈문현동 풍
경〉 박연구 소장. 〔현대백화점 1999년〕 | 제목 〈문현동 풍경〉 1953년. 〔K옥션 2015년 9월〕 〔백년16〕

24 〈**정릉 마을 풍경 2**〉, 29×41, 종이에 유채, 1956년 상, 서울 정릉 | 제목 〈눈 나리는 풍경〉. 〔진화랑90〕

25 〈**정릉 마을 풍경 3**〉, 44×30, 종이에 유채, 1956년 상, 서울 정릉. | 〔호암86〕 〔리움05〕 〔서울12〕 국립현대미
술관 소장 〔백년16〕

26 〈**갇힌 책과 닭 합본**〉, 20.5×12, 종이에 유채, 1956년, 정릉. | 한묵 소장. 〔현대72〕 | 〔진화랑90〕

27 〈**꽃과 노란 어린이**〉, 25×15, 종이에 크레파스, 1955년 하, 서울 정릉. | 이항성 소장. 제작 연도 1955. 〔조71〕 |
〔현대72〕 〔전집76〕 〈200선〉 고대2000. 덕수궁 〔근대의 꿈06〕 〔백년16〕

28 〈**회색 소**〉, 29×40.3, 종이에 유채, 양면(뒷면은 〈가족과 비둘기〉), 서울 정릉 | 유석진 소장. 제작 연대 통영
〔현대72〕 | 〔호암86〕〈근대 보는 눈〉국현97. 〔백년16〕

29 〈**피 묻은 소 1**〉, 27×41, 합판에 유채, 1955년 하, 병원. | 유석진 소장. 제작 연대 서울 〔조71〕 | 〔현대72〕〔호암
86〕 | 〈소〉〔현대백화점《이중섭》1999년〕

30 〈**피 묻은 소 2**〉, 27.5×41.5, 종이에 유채. 1955년 하, 병원. | 〔서울12〕 〔백년16〕

31 〈**싸우는 소**〉, 27.5×39.5, 종이에 에나멜 유채. 1955년 하, 병원. | 〔현대99〕 〔서울12〕 〔백년16〕

32 〈**큰 게와 끈과 아이들**〉, 26×37, 종이에 유채, 1953~54년. | 오태환 소장. 제목 〈큰 게와 애들〉. 〔효문사76〕 |
〔호암86〕 〔K옥션 2018년 3월〕

33 〈**끈과 새와 장대놀이**〉, 20.5×14.9, 종이에 색연필, 1956년 상, 서울 정릉. | 한묵 소장. 제목 〈남자와 아동〉 제
작 연대 서울. 〔현대72〕 | 박주환 소장. 〔효문사76〕 | 〔서울12〕 | 서울옥션 2017년 3월 | 이중섭미술관 소장 2017

34 〈**끈과 물고기와 아이**〉, 15×10.2, 종이에 색연필, 1956년 상, 서울 정릉. | 한묵 소장. 제목 〈파란 물고기를 든
애〉. 〔현대72〕

35 〈**해변 이야기**〉, 22.5×17, 종이에 유채, 1956년 상. 서울 정릉. | 한묵 소장. 제목 〈해변 풍경〉, 제작 연대 부산?
〔현대72〕 | 이성재 소장. 제목 〈물고기와 아이들〉. 〔호암86〕

36 〈**숲 속 이야기**〉, 14.5×15.8, 종이에 색연필, 1956년 상, 서울 정릉. | 한묵 소장. 〔현대72〕

37 38 39

40 41 42

37 〈말과 사슴, 달빛가족 이야기〉, 15.2×18, 종이에 색연필, 1956년 상, 서울 정릉. | 한묵 소장. 〔현대72〕 | 〔서울옥션 2000년 4월〕 〔K옥션 2012년 3월〕 〔백년16〕

38 〈돌아오지 않는 강 1〉, 20.3×16.4, 종이에 유채, 1956년 3월, 서울 정릉. | 조영암 소장. 〔현대72〕

39 〈돌아오지 않는 강 2〉, 20.2×16.4, 종이에 유채, 1956년 3월, 서울 정릉. | 한묵 소장. 〔현대72〕 〔백년16〕

40 〈돌아오지 않는 강 3〉, 18.8×14.6, 종이에 유채, 양면(뒷면은 〈돌아오지 않는 강 4〉), 1956년 3월, 서울 정릉. | 한묵 소장. 〔현대72〕 | 〔전집76〕 〔현대99〕 〔K옥션 2008년 3월 출품〕 〔서울12〕 〔백년16〕

41 〈돌아오지 않는 강 4〉, 18.8×14.6, 종이에 색연필, 양면(앞면은 〈돌아오지 않는 강 3〉), 1956년 3월, 서울 정릉. | 〔K옥션 2008년 3월〕 〔서울12〕 〔백년16〕

42 〈돌아오지 않는 강 5〉, 20.2×15.9, 종이에 유채, 1956년 3월 정릉. | 한묵 소장. 〔현대72〕 | 크기 19×15 〔옥션단 2010년 3월〕 | 크기 18.5×14.5 〔K옥션 2013년 6월〕 〔현대15〕 〔백년16〕

02-00 〈서 있는 소〉

02-03 〈소 머리〉

02-05 〈망월望月 1〉

02-07 〈소와 여인-정령 1〉

02-11 〈마사〉マサ

02-13 〈여인과 소와 오리〉

02-43 〈연꽃〉

02-28 〈발 씻어주다〉

02-12 〈소가 오리에게〉

02-26 〈사랑의 열매를 그대에게〉

02-21 〈사과 따는 남자〉

02-36 〈사슴 유희〉

02-37 〈포도밭의 사슴〉

02-64 〈우리를 지켜보는 사람들〉

02-67 〈소와 여인의 교감〉

02-68 〈길 위의 청년 1〉

02-69 〈길 위의 청년 2〉

02-70 〈생각하는 청년〉

04-03 〈서귀포 풍경 3 바다〉

04-04 〈서귀포 풍경 4 나무〉

04-01 〈서귀포 풍경 1 실향失鄕의 바다 송頌〉

04-02 〈서귀포 풍경 2 섶섬〉

04-05 〈서귀포 바닷가의 아이들〉

04-10 〈서귀포 게잡이〉

04-22 〈게와 생선에 낀 아이 1〉 04-23 〈게와 생선에 낀 아이 2〉

04-25 〈민주고발 표지화 밑그림 01〉

04-35 〈도원 02 천도와 꽃〉

04-36 〈도원 03 사냥꾼과 비둘기와 꽃〉

04-39 〈도원 06 활쏘기와 비둘기〉

04-47 〈아이들 놀이 08 비둘기〉

04-49 〈가족 02 게잡이〉

04-55 〈소와 여인〉

04-62 〈신문 읽기〉

04-64 〈부처 탄생불〉

04-24 〈소묘 숫자판 놀이와 헌병감시〉　　04-28 〈해골 C〉

04-31 〈문자도 2-인人〉　　04-32 〈문자도 3-섭燮〉

04-66 〈봄의 아동〉

04-67 〈달과 아이〉

04-68 〈다섯 아이〉

04-71 〈소를 괴롭히는 새와 게〉

05-13 〈통영 옛이야기, 나와 사슴과 비둘기〉

05-23 〈통영 달과 까마귀〉

05-02 〈통영 남방사 1〉

05-03 〈통영 남방사 2〉

05-04 〈통영 길〉

05-09 〈통영 선착장〉

05-11 〈통영 기와집〉

05-14 〈도원桃園〉

05-28 〈통영 해변의 가족〉

05-30 〈통영 꽃놀이 가족 2〉

05-42 〈끈과 아이 2〉

05-49 〈비둘기와 손, 가족과 소와 개구리〉

05-34 〈통영 벚꽃과 새〉

05-37 〈닭과 게〉

05-44 〈끈과 아이 3〉

05-15 〈통영 들소 1〉

05-17 〈통영 흰 소 1〉

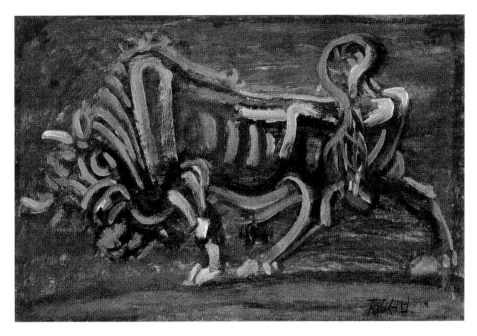

05-16 〈통영 들소 2〉

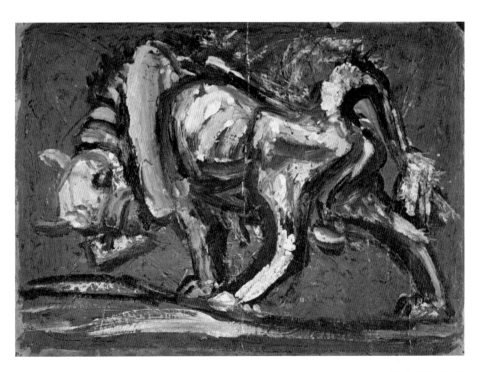

05-18 〈통영 흰 소 2〉

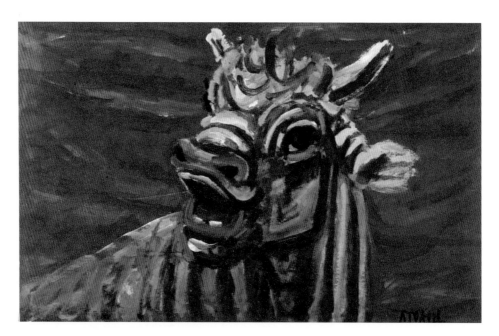

05-19 〈통영 붉은 소 1〉

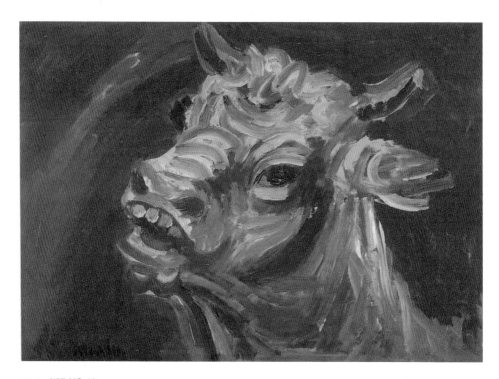

05-66 〈진주 붉은 소〉

天が…愛する唯一人のあごり君は頭と
眼がます〜 さえて 自信あって
あって ありあまって ピカ〜と
かがやく頭と眼光で 制作 制作を
表現又表現しつづけてゐますよ

眼い無くすばらしく…
RBい無くやさしい
私だけの すばらしくやさしい
私の天使よ…首をはりきって
益々げんきで がんばってね。

…過エ李リ中學 君は
最愛の愛妻南德和を幸福の
天使に高く美ばしく高く
ほりあげて みせます。

内信満々
私は 長達と善良な
すべての人々の島に 真に
新しい表現を又大表現
をつづけてみます。
私の最愛の妻南德天使 ばんざい〜

06-25 〈꽃과 닭과 가족〉

06-27 〈석류 물고기 닭 가족〉

06-22 〈남쪽나라를 향하여 01〉

06-29
〈장난치는 아버지와
두 아들 1〉

06-32 〈닭 1〉

06-34 〈닭 3〉

〈흰 소 1〉

06-45 〈과수원 2〉

06-48 〈물고기와 나뭇잎〉

태현군.

06-54 〈해변을 꿈꾸는 아이 4〉

07-01 〈대구, 눈과 새와 여인〉

07-02 〈대구, 새와 여인〉

07-13 〈왜관성당 부근〉

07-14 〈시인 구상의 가족〉

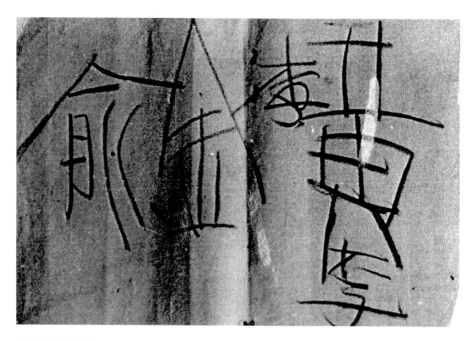

08-05 〈문자낙서도 05〉

08-06 〈문자낙서도 06〉

08-14 〈낙서화 80번〉

模索

電気stand(A)

08-07 〈문자낙서도 07〉

08-11 〈낙서화 89번〉

電気 stand (A)

08-13 〈낙서화 79번〉

08-15 〈낙서화 85번〉

07-17 〈창살 안에 게를 든 동자상〉

07-04 〈물고기와 두 아이〉

07-05 〈대구 춤추는 가족〉

08-28 〈회색 소〉

08-31 〈싸우는 소〉

08-35 〈해변 이야기〉

08-25 〈정릉 마을 풍경 3〉

08-21 〈정릉 나무와 달과 하얀 새〉

08-22 〈정릉 나무와 검은 새〉

08-42 〈돌아오지 않는 강 5〉

이중섭에 관한 주요 문헌

약 500종에 이르는 이중섭에 관한 문헌 중 150여 종만 선별한 것으로, 시와 소설, 희곡 작품이나 아동 및 청소년을 대상으로 하는 교양서적은 제외하였다.

자료

* 이중섭, 「전말서」顚末書, 1952년 4월 작성(『이중섭 작품집』, 현대화랑, 1972년 3월).
* 이중섭 지음, 박재삼 옮김, 『그릴 수 없는 사랑의 빛깔까지도』, 한국문학사, 1980(『이중섭, 그대에게 가는 길』, 다빈치, 2000; 『이중섭 1916~1956 편지와 그림들』, 다빈치, 2003 재간행).
* 야마모토 마사코·유준상 대담, 「이젠 모두 지나가버린 얘기니까 괜찮습니다―이남덕 여사 인터뷰」, 『계간미술』, 38호, 1986년 여름호.
* 「회원 주소록」, 『제7회 미술창작가협회 전람회 목록』, 미술창작가협회, 1943(『유영국저널』, 제2집, 유영국문화재단, 2005, 110쪽 재수록).
* 「월남화가작품전」, 전국문화총연합회 북한지부, 1952년 6월(『전시자료』, 『근대미술연구 2004』, 국립현대미술관, 2004, 239~240쪽 재수록).
* 「월남미술인작품전」, 전국문화총연합회 북한지부, 1953년 11월(『전시자료』, 『근대미술연구 2004』, 국립현대미술관, 2004, 241~243쪽 재수록).
* 「제1회 기조전」, 기조전, 1952년 12월(『전시자료』, 『근대미술연구 2004』, 국립현대미술관, 2004, 244~245쪽 재수록).
* 「이중섭 작품전」, 의회보사, 미도파화랑, 1955년 1월.

화집

* 『이중섭 작품집』, 현대화랑, 1972(현대화랑, 1972년 3월 20일~4월 9일).
* 『이중섭』, 효문사, 1976.
* 『한국현대미술전집』, 11권, 한국일보사 출판국, 1976.
* 『미발표 이중섭 작품집』, 부산 국제화랑, 1978(국제화랑, 1978년 7월 12~20일).
* 『대향 이중섭』, 한국문학사, 1979(미도파화랑, 1979년 4월 15일~5월 15일).
* 『화보』, 서간집, 박재삼 옮김, 『그릴 수 없는 사랑의 빛깔까지도』, 한국문학사, 1980.
* 『이중섭 미공개 작품전』, 동숭미술관, 1985(동숭미술관, 1985년 5월 10일~6월 9일).
* 『30주기 특별기획 이중섭전』, 중앙일보사, 1986(호암갤러리, 1986년 6월 16일~7월 24일).
* 『근대유화 3인의 개성전―이중섭, 박수근, 김환기』, 부산 진화랑, 1990(부산 진화랑, 1990년 11월 22~30일).
* 『한국근대회화선집 양화 7 이중섭』, 금성출판사, 1990.

- 『박수근과 이중섭』, 송원갤러리, 1990(송원갤러리, 1990년 12월 1~5일).
- 『이중섭』, 갤러리 현대, 1999(갤러리 현대, 1999년 1월 21일~3월 9일).
- 『박수근, 이중섭전』, 가람갤러리, 2004(가람갤러리, 2004년 3월 17~31일).
- 『이중섭 드로잉』, 삼성미술관리움, 2005(삼성미술관리움, 2005년 5월 19일~8월 28일).
- 『중섭, 르네상스로 가세!』, 서울미술관, 2013(서울미술관, 2012년 8월 29일~11월 21일).
- 『이중섭의 사랑, 가족』, 디자인하우스, 2015(현대화랑, 2015년 1월 6일~2월 22일).
- 『이중섭, 백년의 신화』, 국립현대미술관, 2016(덕수궁관 2016년 6월 3일~10월 3일).

1955년 '이중섭 작품전'에 관한 비평

- 이활, 「지성에 대한 항의―이중섭 씨의 개인전을 보고」, 『평화신문』, 1955년 1월 21일.
- 정규, 「그림의 맛을 표현―이중섭 작품전에 제하여」, 『조선일보』, 1955년 1월 29일.
- 이경성, 「자학의 예술」, 『경향신문』, 1955년 1월 30일.
- A. J. 맥타가트, 「두 가지로 구별되는 주제―이중섭 작품전평」, 『동아일보』, 1955년 2월 3일.

1956년 추모사

- 한봉덕, 「고 중섭 화형―그의 급서를 추도하며」, 『조선일보』, 1956년 9월 14일.
- 박고석, 「죽어야 마땅해―이중섭 형을 보내며」, 『서울신문』, 1956년 9월 16일.
- 김영주, 「화백 이중섭의 죽음―그의 생애는 고독한 비극이었다」, 『한국일보』, 1956년 9월 22일.
- 정규, 「우리도 함께―고 이중섭 화백 영전에」, 『조선일보』, 1956년 9월 22일.
- 정규, 「야수파의 귀재는 사라지다―화가 이중섭의 빈곤과 초극의 역정」, 『주간희망』, 1956년 10월 19일.
- 구상, 「야수파의 귀재는 사라지다―향우鄕友 중섭 이야기」, 『주간희망』, 1956년 10월 19일.
- 조영암, 「야수파의 귀재는 사라지다―돌아오지 않는 강」, 『주간희망』, 1956년 10월 19일.
- 아더 J. 맥타가트, 「위대한 창의성의 소유자―이중섭 씨는 미국서도 칭찬」, 『한국일보』, 1956년 10월 21일.

회고

- 박고석, 「저항의 자세―이중섭 형의 2주기에」, 『세계일보』, 1958년 9월 6일(박고석, 『글 그림 박고석』, 열화당, 1994 재수록).
- 구상, 「화가 이중섭 이야기―그의 치명과 예술과 인간」, 상·하, 『동아일보』, 1958년 9월 9~10일.
- 김광균, 「이중섭의 닭」, 『여원』, 1964년 11월.
- 김병기, 「이중섭, 폭輻의 부조리」, 『한국의 인간상 5―문화예술가편』, 신구문화사, 1965.
- 박고석, 「고 이중섭의 생애」, 『공간』, 1967년 10월(박고석, 『글 그림 박고석』, 열화당, 1994 재수록).
- 김경, 「이중섭」, 『한국의 인명』, 상, 신구문화사, 1967.
- 박고석, 「이중섭을 가질 수 있었던 행운」, 『이중섭 작품집』, 현대화랑, 1972년 3월(박고석, 「이중섭을 가질 수 있었던 행운」, 『대향 이중섭』, 한국문학사, 1979 재수록).
- 박고석, 「대향 이중섭」, 『신아일보』, 1972년 3월 24일(박고석, 『글 그림 박고석』, 열화당, 1994 재수록).

- 박고석, 「이중섭의 예술」, 『월간중앙』, 1972년 5월(박고석, 『글 그림 박고석』, 열화당, 1994 재수록).
- 양명문, 「순수의 사도 이중섭 형」, 『신동아』, 1974년 5월(양명문, 「미의 사도, 이중섭」, 『무엇이든 사랑할 만하며』, 샘터, 1988 재수록).
- 구상, 「성당 부근과 이중섭의 발병 전후」, 『문학사상』, 1974년 8월.
- 고은, 「여관 복도를 걸레질하는 화가 이중섭」, 『문학사상』, 1975년 8월.
- 김영주, 「이중섭과 박수근」, 『뿌리 깊은 나무』, 1976년 3월.
- 고은, 「정신세계의 내면―이중섭은 정신이상자가 아니다」, 『한국문학』, 1976년 9월.
- 구상, 「이중섭의 인간과 예술」, 『한국문학』, 1976년 9월(구상, 「이중섭의 인품과 예술과」, 『대향 이중섭』, 한국문학사, 1979; 구상, 「천진한 품성의 예술」, 이활, 『이중섭의 사랑과 예술』, 백미사, 1981; 구상, 「이중섭의 인품과 예술―이중섭 20주기에 즈음하여」, 『구상문학총서 제1권 모과 옹두리에도 사연이』, 홍성사, 2002 재수록).
- 구상, 「그때 그 일들 230―화가 이중섭과의 상봉」, 『동아일보』, 1976년 10월 5일(구상, 「이중섭과의 만남」, 『구상문학총서 제1권 모과 옹두리에도 사연이』, 홍성사, 2002 재수록).
- 구상, 「그때 그 일들 231―천진난만한 이중섭」, 『동아일보』, 1976년 10월 6일(구상, 「이중섭과의 만남」, 『구상문학총서 제1권 모과 옹두리에도 사연이』, 홍성사, 2002 재수록).
- 김광림, 「나의 이중섭 체험」, 『여원』, 1977년 9월(『한국의 근대미술』 5, 1977년 11월; 『이중섭의 사랑과 예술』, 백미사, 1981; 『한국근대회화선집 7 이중섭』, 금성출판사, 1990 재수록).
- 최하림, 「현대미학의 진실한 순교―이중섭」, 『한국인물오천년―현대의 인물』 2, 일신각, 1978.
- 오성찬, 「흘러와 뿌리내리는 제주미술, 제주화단」, 『계간미술』, 13호, 1980년 봄호.
- 김규동, 「이중섭의 인간과 예술」(이활 엮음, 『이중섭의 사랑과 예술』, 백미사, 1981).
- 이활, 「이중섭의 인생과 예술의 운명」(이활 엮음, 『이중섭의 사랑과 예술』, 백미사, 1981).
- 구상, 「이중섭 그림 3점」, 『동아일보』, 1983년 8월 16일.
- 백영수, 「밤에 울던 중섭」, 『검은 딸기의 겨울』, 전예원, 1983(백영수, 『성냥갑 속의 메시지』, 문학사상사, 2000 재간행).
- 김광림, 「불사르지 못한 그림―이중섭 평전초」, 『30주기 특별기획 이중섭전』, 중앙일보사, 1986년 6월.
- 김병기, 이경성, 김영주, 이대원, 구상, 전혁림, 한묵, 김광림, 박고석, 이구열, 「내가 아는 이중섭」 1~10, 『중앙일보』, 1986년 6월 23일~8월 14일.
- 「미완의 거장 이중섭」, 『계간미술』, 38호, 1986년 여름호.
- 한묵, 「벌거숭이 자연인을 묶어놓은 은지화 사건」, 『계간미술』, 39호, 1986년 가을호.
- 오성찬, 「서귀포에 되살아나는 이중섭의 예술혼」, 『월간조선』, 1997년 10월.
- 「내 고향 통영에서 빛과 거름이 된 두 거장 김용주, 이중섭 화백의 삶」, 『한산신문』, 2010년 10월 23일.

비평

- 이경성 「생의 항거」, 『여원』, 1964년 11월.
- 이경성, 「이중섭, 그의 생애와 예술의 면모」, 『공간』, 1967년 10월.

- 박용숙, 「이중섭 예술의 경이: 이중섭 작품전에 붙인다」, 『신동아』, 1972년 4월.
- 이구열, 「이중섭 혹은 평화의 기도: 작품의 주제와 표현을 중심으로」, 『문학과 지성』, 1972년 여름호(이구열, 『근대한국미술사의 연구』, 미진사, 1992 재수록).
- 김윤수, 「좌절과 극복의 논리, 이인성, 이중섭을 중심으로」, 『창작과 비평』, 25호, 1972년 가을.
- 박용숙, 「한국화의 좌절—이중섭」, 『한국화의 세계』, 일지사, 1975.
- 이구열, 「미와 진실과 평화는 어디에 있는가?」, 『이중섭』, 한국근대미술연구소, 1976년 11월.
- 김윤수, 「이중섭—참담한 시대를 치밀하게 추구한 삶의 구체성과 정서의 반영」, 『계간미술』, 20호, 1981년 겨울호.
- 윤범모, 「신화를 이룬 목가적 동심의 세계」, 『한국현대미술100년』, 현암사, 1984.
- 윤범모, 「화단 이면사 36—피난 시절의 이중섭」, 『경향신문』, 1985년 7월 6일.
- 이경성, 「이중섭 신화의 정체」, 『월간 춤』, 1986년 8월(이경성, 『현대미의 표정』, 예술지식, 1989 재수록).
- 안규철, 「어디까지가 이중섭인가—전문가 11인의 앙케이트를 통해 그 신화와 허와 실을 해부한다」, 『계간미술』, 39호, 1986년 가을호.
- 아더 맥타가트, 「이중섭의 회화 세계」, 『계간미술』, 47호, 1988년 가을호.
- 최열, 「황폐한 세기의 격정」, 『코리아아트』 2001년 2월(『화전』, 청년사, 2004 재수록).
- 김현숙, 「이중섭의 작가적 위상」, 『이중섭 드로잉: 그리움의 편린들』, 삼성미술관리움, 2005년 5월.
- 이준, 「동양전통과 미학을 서양화법으로 보여준 작가 이중섭」, 『월간미술』, 2005년 6월.
- 기혜경, 「이중섭의 소 그림 다시 읽기」, 『미술평단』, 제92호, 2009년 봄호.
- 전은자, 「이중섭의 서귀포 시대 연구」, 『탐라문화』, 제39호, 제주대학교 탐라문화연구소, 2011년 8월.
- 최열, 「이중섭 신화, 다시 쓰는 9가지 진실」, 『아트인컬처』, 2015년 3월호.

논문

- 이경성, 「이중섭」, 『미술입문』, 문화교육출판사, 1961년 10월.
- 조정자, 「이중섭의 생애와 예술」, 홍익대학교 대학원 석사학위 논문, 1971.
- 이기미, 「이중섭 연구」, 이화여자대학교 대학원 석사학위 논문, 1976.
- 이경성, 「이중섭의 예술」, 『이중섭 작품집』, 현대화랑, 1972년 3월(이경성, 「비극의 창조 대향 이중섭」, 『근대한국미술가론고』, 일지사, 1974; 이경성, 「이중섭의 예술」, 『대향 이중섭』, 한국문학사, 1979년 4월 재수록).
- 임영방, 「이중섭의 미학의 분석」, 『한국문학』, 1976년 9월.
- 이구열, 「이중섭의 한국 미술사적 위치」, 『한국문학』, 1976년 9월.
- 곽영숙, 「이중섭 회화의 상징성」, 『임상예술』, 제1권, 한국임상예술학회, 1985년 3월.
- 정병관, 「낙천적 상징주의에서 비관적 표현주의로」, 『계간미술』, 38호, 1986년 여름호.
- 오병욱, 「이중섭의 비평적 연구」, 서울대학교 대학원 석사학위 논문, 1988.
- 임영방, 「예술과 인생을 묻다 한 작가 이중섭」, 『한국근대회화선집 7 이중섭』, 금성사, 1990.
- 김영나, 「1930년대 동경 유학생들」, 『근대한국미술논총』, 학고재, 1992(김영나, 『20세기의 한국미술』, 예경, 1998 재수록).

- 박래경, 「이중섭 그림의 특성에 대한 고찰」, 『한국근대미술사학』, 제5집, 청년사, 1997.
- 김현숙, 「이중섭 예술의 양식 고찰」, 『한국근대미술사학』, 제5집, 청년사, 1997년 12월.
- 전인권, 「이중섭 예술의 구조와 종족적 미의식」, 『신동아』, 1999년 4월.
- 박시현, 「이중섭 회화가 제주 미술에 미친 영향」, 제주대 교육대학원 석사학위 논문, 2002.
- 박서운숙, 「이중섭의 은지화─미완성의 역설」, 『삼성미술관연구논문집』, 4호, 2003.
- 김옥경, 「Freud적 관점에서 분석한 이중섭의 흰 소」, 『한국예술치료학회지』, 제3권 1호, 2003년 5월.
- 최열, 「이중섭 평가와 탐색의 여백을 위하여」, 『2003 이중섭과 서귀포』, 조선일보, 2003년 9월 18일(최열, 「이중섭 연구사」, 『한국근현대미술사학』, 청년사, 2010 재수록).
- 윤범모, 「이중섭의 연기설과 범생명주의」, 『동악미술사학』, 5호, 2004년 12월.
- 이은주, 최외선, 「이중섭 작품에서의 미술심리적 접근」, 『미술치료연구』, 2004년 12월.
- 이준, 「선묘의 미학─이중섭 드로잉의 재발견」, 『이중섭 드로잉:그리움의 편린들』, 삼성미술관리움, 2005년 5월.
- 송향선, 「이중섭 회화의 감정사례연구」, 명지대학교 대학원 석사학위 논문, 2005.
- 김주삼, 「이중섭의 재료와 기법」, 『삼성미술관리움 연구논문집』, 제1호, 2005년 12월.
- 조은정, 「이중섭 평가에 대한 연구」, 『미술평단』, 제92호, 2009년 봄호.
- 김정훈, 우정아, 「영상처리기법을 응용한 한국 근대회화 분석─이중섭과 박수근의 작품을 중심으로」, 『한국근현대미술사학』, 20권, 2009.
- 허나영, 「이중섭 신화에 대한 메타비평─바르트의 신화론을 중심으로」, 『미학 예술학 연구』, 36권, 2012.
- 최열, 「미술문화공간으로서 다방」, 『둥섭, 르네상스로 가세』, 서울미술관, 2012.
- 최열, 「문화학원의 조선인 학생」, 『인물미술사학』, 제8호, 인물미술사학회, 2012.
- 허나영, 『가시성의 기호학을 통한 이중섭의 〈소〉 연작 연구』, 홍익대학교 대학원 박사학위 논문, 2014.
- 이은주, 『이중섭 회화의 예술 심리학적 연구』, 명지대학교 대학원 박사학위 논문, 2016.

연보

- 김병기, 「연보. 이중섭」, 『한국의 인간상 5─문화예술가편』, 신구문화사, 1965.
- 이경성, 「한국근대미술자료 이중섭 연보」, 『한국예술총람 자료편』, 대한민국예술원, 1965년 7월.
- 조정자, 「연보」, 「이중섭의 생애와 예술」, 홍익대학교 대학원 석사학위 논문, 1971.
- 이종석, 「이중섭 연보」, 『이중섭 작품집』, 현대화랑, 1972년 3월.
- 고은, 「이중섭 연보」, 『이중섭 그 예술과 생애』, 민음사, 1973.
- 이영진 고증, 「연보」, 『한국문학』, 1976년 9월.
- 이구열, 「이중섭 연보」, 『이중섭』, 효문사, 1976.
- 이영진, 「이중섭 연보」, 『대향 이중섭』, 한국문학사, 1979.
- 이활, 「이중섭 연보」, 『이중섭의 사랑과 예술』, 백미사, 1981.
- 한국근대미술연구소, 「이중섭 연보」, 『30주기 특별기획 이중섭전』, 중앙일보사, 1986년 6월.
- 한국근현대미술기록연구회 편, 「이중섭 1. 약력」, 『제국미술학교와 조선인 유학생들』, 눈빛, 2004.

- 박서운숙, 「연보」, 『이중섭 드로잉: 그리움의 편린들』, 삼성미술관리움, 2005년 5월.

작품 해설

- 이구열, 「작품 해설」, 『이중섭 작품집』, 현대화랑, 1972년 3월.
- 이구열, 「도판 해설」, 『이중섭』, 효문사, 1976.
- 「작품 해설」, 『한국현대미술전집』 11, 한국일보사 출판국, 1976.
- 이경성, 이구열, 유홍준, 「도판 해설」, 『30주기 특별기획 이중섭전』, 중앙일보사, 1986년 6월.
- 임영방, 「도판 해설」, 『한국근대회화선집 양화 7 이중섭』, 금성출판사, 1990.

단행본

- 고은, 『이중섭 그 예술과 생애』, 민음사, 1973(고은 「이중섭 평전」 1〜5, 『신동아』, 1973년 6〜10월 연재); 『고은전집 15 평전 이중섭』, 백민사, 1979; 『고은전집 19 이중섭평전』, 청하, 1992; 『화가 이중섭』, 민음사, 1999; 『이중섭 평전』, 향연, 2004.
- 이활 엮음, 『이중섭의 사랑과 예술』, 백미사, 1981.
- 이활, 『인간적인 너무나 인간적인— 이상과 이중섭의 비어 있는 거리』, 명문당, 1989.
- 전인권, 『아름다운 사람 이중섭』, 문학과지성사, 2000.
- 오광수, 『이중섭』, 시공사, 2002.
- 한국근현대미술기록연구회 편, 『제국미술학교와 조선인 유학생들』, 눈빛, 2004.
- 김광림, 『진짜와 가짜의 틈새에서: 화가 이중섭 생각』, 다시, 2006.
- 김순철, 『통영과 이중섭』, 에코통영, 2010.
- 허나영, 『이중섭, 떠돌이 소의 꿈』, arte, 2016.
- 河北倫明, 『近代日本美術史典』, 講談社, 1989.
- 加藤白合, 『大正の夢の設計家 西村伊作と文化學院』, 朝日新聞社, 1990.
- 『武藏野美術大學六十年史1929-1990』, 武藏野美術大學, 1991.
- 金窪キミ, 『日本橋魚河岸と文化學院の思い出』, 近代文藝社, 1994.
- 吉田千鶴子, 「東京美術學校 外國人生徒(後篇)」, 『東京藝術大學美術學部紀要』, 第34號, 東京藝術大學美術學部, 1999.
- 『文化學院の自由の風をはらんで』, 學校法人 文化學院.
- 『昭和期 美術展覽會 出品目錄 戰前篇』, 東京文化財研究所, 2006.

이중섭과 관련한 주요 인물

가족 및 다방에서 만난 인물군은 목록으로 정리하고, 그 가운데 주요 인명은 별도의 항목으로 정리하였다.
해당 인물에 대한 서술의 기본 사항은 출생지와 직업 및 학력 그리고 이중섭과 관련 사항을 포함했다.

가족

이진태李鎭泰 외할아버지.

이희주李熙周 1888~1918. 아버지. 장수長水 이씨李氏

이씨李氏 생몰년 미상. 어머니. 안악安岳 이씨李氏

이중석李仲錫 1905~?. 형.

김의녀金義女 생몰년 미상. 형수.

이중숙李仲淑 1911~?. 누이.

야마모토 마사코山本方子 1921~2022. 부인. 1945년 5월 원산에서 결혼식 때 이중섭이 이남덕李南德이라는 이름을 지어줌. 별명: 발가락군, 아스파라가스Asparagus

이태현李泰賢 1948. 2. 9.~. 둘째 아들. 일본식 이름은 야마모토 야스카타山本泰賢

이태성李泰成 1949. 8. 16.~. 셋째 아들. 일본식 이름은 야마모토 야스나리山本泰成. 1972년 당시 〈화가의 초상 11 가족 05〉 소장.

이광석李光錫 1916~?. 이종사촌 형. 도쿄 와세다대학 법학과 졸업. 검사, 변호사. 1971년 당시 마포구 신수동 거주. 〈지게와 끈과 가족〉, 〈호박넝쿨〉 소장

영자英子 이종사촌 형수. 이광석의 부인

이효석李孝錫 이종사촌 누이. 도쿄 쇼와약학전문학교

이옥석李玉錫 이종사촌 형.

이용화李龍化 이중석의 딸. 이화여자전문학교 졸업.

이남화李南化 이중석의 딸.

이순화李淳化 이중석의 딸.

이영진李英進 1935~2016. 이중석의 아들. 한국문학사에서 1979년 출간한 『대향 이중섭』의 「이중섭 연보」를 정리했다. 1972년 당시 〈닭 5〉, 은지화 〈아이들 놀이 11 오줌싸개 03〉 소장, 1976년 당시 〈통영 해변의 가족〉 1999년 최태응에게 〈자화상〉 기증 받음.

이흥진李興進 조카

이상진李相進 조카

이경자李京子 조카

이명자李明子 조카

김각金垍 조카사위. 1972년 당시 〈통영의 아버지와 두 아들〉, 〈끈과 아이 2〉, 〈대구, 눈과 새와 여인〉 소장.

다방에서 만난 사람들

낙원파(1954년 하반기 무렵)

미술인: 남관, 김영주, 박고석, 정규, 임직순, 이규상, 김정배, 원계홍, 이규호, 문우식, 김병기, 정기용

명동파(1954년 하반기 무렵)

문인: 공중인, 구상, 김광림, 김광수, 김수영, 김이석, 김종문, 마해송, 박연희, 박인환, 박태진, 양명문, 오상순, 오주환, 이봉구, 이상노, 이용상, 이진섭, 이활, 이형호, 임긍재, 임만섭, 장수철, 전봉건, 전숙희, 조병화, 조영암, 최인욱, 최정희

미술인: 김경, 김서봉, 김영환, 김창렬, 김충선, 김환기, 박고석, 박수근, 박영선, 백영수, 변종하, 손응성, 윤효중, 이명온, 이봉상, 이상범, 이일, 이종우, 장욱진, 정규, 차근호, 천경자, 한묵, 황염수

부산 토박이(1951~1953년 무렵)

미술인: 김남배, 김봉기, 심원갑, 김윤민, 김종식, 빅성규, 백태호, 서성찬, 양달석, 우신출, 이준, 이청기

부산 난민파(1951~1953년 무렵)

문인: 김광주, 김내성, 김소운, 김동리, 김말봉, 박기원, 박연희, 박용구, 박인환, 손소희, 양명문, 원응서, 유동준, 유치환, 윤용하, 이명온, 이종환, 이진섭, 임긍재, 조병화, 조연현

예술가: 박남옥, 윤이상, 이인범, 이해랑, 전창근

미술인: 강용린, 김병기, 김서봉, 김영주, 김영환, 김충선, 김태, 김형구, 김환기, 김훈, 남관, 박고석, 박영선, 박창돈, 박항섭, 배렴, 백영수, 손재형, 윤효중, 이마동, 이경성, 장리석, 장욱진, 전상수, 정규, 최영림, 하인두, 한묵, 황염수, 황유엽, 홍종명

마산·진해·통영·진주(1951~1953년 무렵)

예술인: 김상옥, 김용주, 김춘수, 박생광, 설창수, 양달석, 유강렬, 유치환, 유택렬, 윤이상, 이준, 이림, 임호, 장윤성, 전혁림, 조영제

대구(1951~1955년 무렵)

토박이: 강우문, 서동진, 서석규, 장석수, 정점식

문인: 구상, 김윤성, 김이석, 김종삼, 김팔봉, 마해송, 박두진, 방기환, 성기원, 양명문, 오상

순, 유주현, 이덕진, 이상노, 장만영, 전숙희, 정비석, 조지훈, 최상덕, 최인욱, 최정희, 최태응
예술인: 김동진

ㄱ

강신석姜信碩 생몰년 미상. 마산 출신 화가. 1951년 월남 피난지 부산에서 해군 종군화가단
참가. 1953년 마산에서 이중섭과 만남. 1955년 대한미술협회 회원.

강임용康壬龍 생몰년 미상. 제주도 서귀포 양조장 주인. 서귀포 시절 이웃으로 이중섭을 후원
하고 작품을 받음. 소장 작품 〈서귀포 풍경 1 실향의 바다 송頌〉을 1969년 구상에게 기증.

강창원姜菖園(*姜蒼奎) 1906～1977. 경남 함안 출생 공예가. 1951년 경남공예기술양성소 강
사. 1953년 이중섭이 통영으로 이주해오면서 만남.

고석高錫 1913～1940. 경기도 안성 출생 화가. 1934년 제국미술학교 서양화과 입학(2년 선
배).

고유섭高裕燮 1905～1944. 인천 출생 미술사학자. 1933년 개성부립박물관 관장 부임.

고은高銀 1933～ . 전북 군산 출생 시인. 1952년 출가. 1957년 전등사 주지. 1962년 환속.
1973년『이중섭 그 예술과 생애』저술.

구상具常 1919～2004. 서울 태생 시인. 원산에서 성장. 1939년 가을 도쿄에서 라찬근의 소
개로 이중섭을 만남. 1947년 원산문학동맹 기관지『응향』에 대한 검열 사건으로 월남. 1955
년 대구 미공보원에서 열린 이중섭 개인전을 주관함. 이중섭이 발병함에 따라 대구 성가병원
에 입원시킴. 1955년 12월 이후 1956년 6월 사이 이중섭의 정릉 시절 방문. 1956년 7월 청량
리 뇌병원에서 꺼내 서대문 서울적십자병원으로 옮겨줌. 이중섭 사후 한 달 만인 10월 19일
이중섭에 대한 최초의 회고문「향우鄕友 중섭 이야기」를 발표함. 12월 시집『초토의 시』에 이
중섭의 표지화 사용. 1955년 대구 시절의 이중섭 작품 〈왜관성당 부근〉(→ 1976년 임인규에
게 기증), 1986년 당시 〈시인 구상의 가족〉 소장. 1969년 당시 서귀포 주민 강임용으로부터 〈
서귀포 풍경 1 실향의 바다 송〉을 받음. 1971년 당시 〈서귀포 바닷가의 아이들〉(→ 1976년 임
인규) 소장. 이후 작품 판매한 돈을 사회문화 기관에 기부함.

구종서具宗書 1912～?. 충남 공주 출생 화가. 1933년 제국미술학교 입학(3년 선배).

권명덕權明德 1908～?. 평양 출생 화가. 1928년 삭성회 회화연구소 운영.

권옥연權玉淵 1923～2011. 함남 함흥 출생 화가. 1942년 제국미술학교 서양화과 입학. 1950
년 10월 종군화가단의 일원으로 원산을 거쳐 이중섭과 함께 함흥을 방문한 뒤 후퇴. 1972년
당시 〈손〉(→ 1976년 이성진) 소장.

길진섭吉鎭燮 1907～1975. 평양 출생 화가. 1927년 도쿄미술학교 서양화과 입학. 1946년 이
중섭과 함께 독립미술협회 창립 회원.

김경金耕 1922～1965. 경남 하동 출생 화가. 일본대학 미술과. 1952년 이중섭과 함께 피난지
부산 범일동 일대에서 거주. 1953년 부산 '토벽' 동인.

김관호金觀鎬 1890~1959. 평양 출생 화가. 1911년 도쿄미술학교 서양화과 입학. 1925년 평양 삭성회 강사.

김광균金光均 1914~1993. 경기 개성 출생 시인. 1951년 월남. 피난지 부산에서 이중섭 만남. 1955년 이중섭 개인전 출품작 구입. 1956년 이중섭 사망 당시 병원비 청산. 1971년 당시 이중섭 작품 〈닭 1〉, 〈통영 붉은 소 1〉, 〈통영의 물고기와 아이〉, 〈통영 달과 까마귀〉(이상 네 점 → 1976년 김종학), 〈서귀포 풍경 3 바다〉 소장.

김광림金光林 1929~ . 함남 원산 출생 시인. 1946년 원산공립중학 졸업 무렵 이중섭과 만남. 1947년 월남. 1954년 8월 중위로 육군본부 근무 중 서울에서 이중섭과 재회. 1956년 8월 신촌역 앞 노고산 기슭 고모 집에서 이중섭의 조카 이영진을 우연히 만나 중태의 환자로 누워 있는 이중섭을 문병함. 1972년 당시 〈해와 뱀〉 소장.

김광업金廣業 1906~1976. 평양 출생 서예가. 건축가 김중업의 형. 오세창 문하 출입. 1927년 경성의학전문학교 졸업. 1935년 기성서화구락부 창립. 1945년 12월 양명문의 소개로 이중섭과 친교. 1951년 월남. 부산에서 대명안과의원 개업, 동명서예학원 개설. 1971년 당시 소묘 〈달과 비둘기 1〉 소장.

김규동金奎東 1925~2011. 함북 경성 출생 시인. 1948년 월남. 1952년 하반기 피난지 부산에서 후반기동인 활동 중 이중섭 만남. 시집 『나비와 광장』 간행.

김기섭金起燮 통영 어업협동조합 이사. 1953년 통영 시절의 이중섭과 교유.

김두환金斗煥 1913~1994. 충남 예산 출생 화가. 1935년 제국미술학교 서양화과 입학(1년 선배).

김만형金晩炯 1916~1984. 경기 개성 출생 화가. 화가 김찬영의 아들. 1934년 제국미술학교 서양화과 입학(2년 선배). 1946년 이중섭과 함께 독립미술협회 창립 회원.

김민구金敏龜 1922~?. 함남 원산 출생 화가. 1938년 일본미술대학 입학. 1945년 이중섭과 함께 원산미술협회 회원.

김병기金秉騏 1914~2022. 평양 출생 화가. 화가 김찬영의 아들. 1923년 평양 종로보통학교 입학 동기. 1935년 문화학원 입학(2년 선배). 1945년 12월 이중섭과 평양에서 6인전. 1955년 12월 이후 1956년 6월 사이 정릉 시절 이중섭 방문. 1965년 이중섭을 회고하는 글 「이중섭, 폭幅의 부조리」를 발표함.

김병한金炳漢 윤형근 소장 작품 〈소를 괴롭히는 새와 게〉를 넘겨받아 1986년 당시 소장.

김봉희金奉姬 1976년 당시 〈물고기와 나뭇잎〉 소장.

김상곤金尙坤 1972년 당시 송혜수 소장 작품 〈통영의 새와 아이〉를 넘겨받아 1976년 당시 소장.

김상옥金相沃 1920~2004. 경남 통영 출생 시인. 1946년 마산고등학교 교사. 1953년 이중섭이 통영으로 이주해오자 교유. 이때 김상옥 출판기념회 때 이중섭이 그려준 작품 〈닭과 게〉를 1972년 당시 소장.

김서봉金瑞鳳 1924~2005. 평북 철산 출생 화가. 1949년 서울대 미술대 입학. 1952년 10월 피난지 부산의 집에서 이중섭과 함께 거주.

김석주 1971년 당시 〈장난치는 아버지와 두 아들 1〉, 은지화 〈가족〉 소장.

김수영金洙暎 1921~1968. 서울 출생 시인. 1953년 6월 거제도 포로수용소 반공포로 석방. 1955년 1월 서울 미도파화랑에서 이중섭 개인전 때 『평화신문』 기자 이활에게 보도해줄 것을 요청. 1955년 12월 이후 1956년 6월 사이 정릉으로 이중섭 방문. 1959년 시집 『달나라의 장난』 간행.

김순복金順福 1920~ . 서귀포 알자리 동산마을 이장 송태주와 부부. 1951년 이중섭 가족에게 곁방을 셋방으로 내줌.

김순일金舜逸 1972년 당시 〈정릉 나무와 달과 하얀 새〉 소장.

김영종金英鍾 1971년 당시 〈통영 남방사 1〉 소장.

김영주金永周 1920~1995. 함남 원산 출생 화가. 1945년 원산미술협회 회원. 1947년 월남. 1952년 이중섭과 피난지 부산 범일동 이웃에서 생활. 1956년 9월 22일 이중섭 사망 직후 「이중섭 화백의 죽음—그의 생애는 고독한 비극이었다」를 발표함.

김영환金永煥 1929~ . 함남 안변 출생 화가. 1946년 이중섭의 원산미술연구소 문하생. 1950년 월남. 1952년 피난지 부산에서 스승 이중섭을 따름. 1953년 7월 피난지 부산 영주동 집에 시인 박용주, 이중섭이 함께 거주함. 8월 들어 이중섭은 그 옆에 판잣집을 마련하여 분가함. 1955년 12월 이후 1956년 6월 사이 정릉으로 이중섭 방문.

김요섭金耀燮 1927~1997. 함북 나남 출생 시인, 아동문학가. 1947년 월남. 1955년 『영남일보』 문화부 기자 시절, 이중섭의 대구 미공보원 전람회 실무를 담당함.

김용선金鎔善 1972년 당시 〈다섯 아이〉 소장.

김용제金溶濟 경남 통영 항남동 주민. 통영 어업협동조합 이사. 1953년 통영 시절의 이중섭과 교유. 1971년 당시 〈통영 푸른 언덕〉 소장.

김용주金容朱 1910~1959. 경남 통영 출생 화가. 1930년 무렵 태평양미술학교 졸업. 1953년 이중섭이 통영으로 이주해온 뒤 교유.

김원金源 1912~1994. 평양 출생 화가. 1932년 제국미술학교 서양화과 입학(4년 선배).

김원진金源珍 → 김원金源

김윤민金潤珉 1919~1999. 경남 남해 출생 화가. 1937년 오사카미술학교 서양화과 입학. 1953년 부산 '토벽' 동인.

김이석金利錫 1914~1964. 평양 출생 소설가. 1922년 평양 종로보통학교 입학(1년 선배). 1947년 원산문학동맹 기관지 『응향』에 대한 검열원으로 파견되어 이중섭 만남. 1950년 월남. 1954년 6월 한 달 동안 누상동 집에 이중섭 거주. 1955년 12월 이후 1956년 6월 사이 정릉으로 이중섭 방문.

김인호金仁浩 함남 원산 출생 화가. 원산제일중학교 미술교사. 1945년 원산미술협회 회원. 1950년 월남. 1953년 피난지 부산에서 이중섭과 만남.

김재범金載範 1971년 당시 〈물고기 가족〉 소장.

김재석金在奭 1916~1987. 충남 공주 출생 공예가. 1936년 제국미술학교 입학(동기). 조선미

전 참가.

김재원金載元 1909~1990. 함남 함흥 출생 미술행정가. 독일 뮌헨대학. 1945년 국립박물관 관장. 1953년 3월 피난지 부산 국립박물관에서 이중섭을 포함한 현대미술작가 초대전을 마련함.

김정자金正子 1986년 당시 〈서귀포 풍경 4 나무〉(→ 2001년 이호재 → 2003년 이중섭미술관) 소장.

김종길金宗吉 1926~. 경북 안동 출생 시인. 1954년부터 1956년까지 경북대학교 강사 시절 이중섭과 만남. 1971년 당시 〈닭 4〉 소장.

김종문金宗文 1919~1981. 평양 출생 시인. 군인 생활. 1952년 8월 이중섭과 함께 경주 여행. 1956년 9월 준장으로 육군본부 정훈감 재임 중 조시弔詩 「R병원에서 -고 이중섭 화백 영전에」 발표.

김종영金鍾英 이중섭과 오산고등보통학교 입학 동기. 1952년 이중섭과 피난지 부산 범일동 이웃에서 생활.

김종찬金宗燦 1910 이전~1945 이후. 평양 출생 화가. 1922년 평양 종로보통학교 입학(1년 선배). 1931년 제국미술학교 별과 서양화과 입학(5년 선배). 1935년 문화학원 입학(2년 선배). 1941년 제1회 조선신미술가협회전 참여.

김종학金宗學 1972년 당시 은지화 〈화가의 초상 10 가족 04〉 소장. 1976년 당시 〈닭 1〉, 〈통영 붉은 소 1〉, 〈통영의 물고기와 아이〉, 〈통영 달과 까마귀〉(이상 네 점 김광균 구장품), 〈통영 흰소 2〉(손정목 구장품) 소장.

김주경金周經 1902~1981. 충북 진천 출생 화가, 미술평론가. 1925년 도쿄미술학교 도화사범과 입학. 1946년 가을 월북. 평양미술대학 교수.

김중업金重業 1922~1988. 평양 출생 건축가. 서예가 김광업의 아우. 1952년 피난지 부산에서 이중섭이 일본의 부인과 국제전화 통화를 하는 데 도움을 줌. 1953년 신사실과 회원. 1971년 당시 〈남쪽나라를 향하여 01〉(→ 1972년 최영림) 소장.

김찬영金瓚永 1893~1960. 평양 출생 화가. 김병기의 아버지. 보통학교 시절 만남. 1925년 평양 삭성회 강사.

김찬호金燦浩 1972년 당시 〈창살 안에 게를 든 동자상〉(양병식 구장품), 〈꽃과 아동 01〉 소장.

김창복金昌福 1918~?. 경기 인천 출생 화가. 1933년 정주 오산고등보통학교 입학(3년 후배). 1939년 일본대학 예술대 미술과 본과 입학. 1954년 오산고등보통학교 미술교사. 1971년 당시 〈서귀포 고기를 낚는 아이들〉, 〈서귀포 해초와 아이들〉(1971년 이성호 구장품), 〈범일동 천사의 집〉, 은지화 〈정 2〉 소장.

김춘방金春芳 1971년 당시 〈게와 생선에 낀 아이 1〉, 소묘 〈칼과 숫돌 있는 안방〉 소장.

김춘수金春洙 1922~2004. 경남 통영 출생 시인. 통영중학교, 마산고등학교 교사. 1953년 이중섭이 통영으로 이주한 뒤 교유. 연작시 「이중섭」 발표. 시집 『꽃을 위한 서시』 간행.

김충선金忠善 1925~1994. 함남 원산 출생 화가. 1945년 원산미술협회 회원. 월남. 1955년 12월 이후 1956년 6월 사이 정릉으로 이중섭 방문.

김학수金學洙 1919~2009. 1935년 제국미술학교 입학(1년 선배). 1951년 제주도 피난 생활.

김학준金學俊 1911~?. 서울 출생 화가. 1933년 제국미술학교 서양화과 입학(3년 선배). 1941년 제1회 조선신미술가협회전 참여.

김형구金亨球 1922~. 함경도 함흥 출생 화가. 1942년 제국미술학교 입학. 1950년 월남. 1952년 월남미술인회 가담.

김환기金煥基 1913~1974. 전남 신안 기좌도 출생 화가. 1933년 일본대학 예술학원 미술학부 입학. 1938년 이중섭과 함께 제2회 자유미술가협회전에 출품. 1951년 피난지 부산 시절 어울림. 1953년 이중섭과 함께 제3회 신사실파전 출품. 1954년 12월 박고석과 함께 이중섭 개인전 경비 빌려주고 전시 진행 담당. 1955년 9월 입원 중인 이중섭 후원운동 참가.

ㄴ

남욱南郁 1925~1970. 1955년 『한국일보』 문화부 기자. 1955년 대구 시절 이중섭과 어울림. 9월 입원 중인 이중섭 후원운동 참가.

ㄹ

라찬근羅燦根 1919~1993. 황해 송림 출생 화가. 1937년 제국미술학교 서양화과 입학.

ㅁ

마영일馬英一 오산고등보통학교 후배. 해운공사 화물선 사무장. 1952년 이중섭 가족의 서적 무역 중개인으로 이익금 3천만 환(27만 엔) 전액 횡령.

모윤숙毛允淑 1910~1990. 함경도 원산 출신 시인. 1956년 6월 창간한 『자유문학』 편집자로 이중섭의 삽화를 청탁함.

문석오文錫五 1904~1973. 평양 출생 조소예술가. 1927년 도쿄미술학교 조각과 입학. 1946년 북조선미술동맹 중앙상임위원.

문선호文善鎬 1923~1998. 평양 출생 사진가. 1952년 피난지 부산에서 월남미술인회 참가.

문학수文學洙 1916~1988. 평양 출생 화가. 1929년 정주 오산보통보통학교 입학(1년 선배). 1936년 문화학원 입학(1년 선배). 1938년 제2회 자유미술가협회전에 함께 출품. 1941년 제1회 조선신미술가협회 창립전 함께 가담. 1945년 12월 이중섭과 평양에서 6인전. 1946년 북조선미술동맹 중앙상임위원.

문중섭文重燮 1924~1996. 군인. 1954년 8월 대령으로 육군본부에 근무 중 참전수기 『저격능선』 표지화를 청탁함.

민은기閔殷基 1971년 당시 〈장난치는 아버지와 두 아들 2〉 소장.

ㅂ

박고석朴古石 1917~2002. 평양 출생 화가. 1935년 일본대학 예술학부 미술과 입학. 1945년 월남. 1952년 이중섭과 함께 피난지 부산 범일동 일대에서 거주. 1952년 월남미술인회 가담. 1952년 이중섭과 함께 제1회 기조전 참가. 1952년 12월부터 1953년 3월까지 피난지 부산 남구 문현동 집에 이중섭이 거주함. 1954년 12월 김환기와 함께 이중섭 개인전 경비 빌려줌. 1956년 이중섭의 정릉 시절에 이웃으로 생활함. 9월 16일 사망 직후「죽어야 마땅해 ― 이중섭 형을 보내며」를 발표함.

박금강朴金剛 1972년 당시 〈정릉 나무와 검은 새〉, 소묘 〈피 묻은 새 1〉 소장.

박남수朴南秀 1918~1994. 평양 출생 시인. 1954년『문학예술』편집위원으로 이중섭과 만남. 1972년 당시 은지화 〈도원桃園 01 천도와 영지〉 소장.

박득순朴得錞 1910~1990. 함남 문천 출생 화가. 1934년 태평양미술학교 입학. 1951년 종군 화가단.

박명자朴明子 1943~. 서울 출생 화상. 1970년 현대화랑 설립. 1972년 이중섭 15주기 기념전 개최 및 이중섭 작품 〈부부〉를 국립현대미술관에 기증. 1999년 이중섭 특별전 개최. 2004년 9월 서귀포시에 이중섭 작품 포함, 동시대 작가 38명 54점 기증.

박생광朴生光 1904~1985. 경남 진주 출생 화가. 1926년 교토시립회화전문학교 수학. 1954년 4월 마산 비원다방 최영림 개인전 때 해후. 5월 말, 진주 카나리아다방에서 이중섭 개인전을 주선함.

박성규朴性圭 1910~1994. 경북 청도 출생 화가. 1933년 문화학원 입학(4년 선배). 1951년 2월 이준과 부산 밀다원에서 2인전 때 이중섭 참석.

박성환朴成煥 1919~2001. 1940년 문화학원 입학. 1947년 월남. 1951년 종군화가단.

박수근朴壽根 1914~1965. 강원도 양구 출생 화가. 1946년 강원도 해방기념종합전이 원산에서 열렸을 적 이중섭과 만남. 1950년 월남. 1952년 피난지 부산에서 월남미술인회 가담.

박연희朴淵禧 1918~2008. 함남 함흥 출생 소설가. 1950년 부산 피난 시절 이중섭 만남. 1955년 12월 이후 1956년 6월 사이 정릉에서 이중섭과 함께 생활.

박영선朴泳善 1911~1994. 평양 출생 화가. 1951년 종군화가단.

박용주朴龍珠 1915~1988. 대구 출생 시인. 주먹으로 명성을 날려 깡패시인이란 별명을 가졌음. 1953년 7월 피난지 부산 영주동 김영환 집에서 이중섭과 함께 거주함.

박인규 1971년 당시 〈두 개의 복숭아 01〉, 〈두 개의 복숭아 02〉 소장.

박재홍朴宰弘 1976년 당시 소묘 〈비둘기와 손, 가족과 소와 개구리〉 소장.

박종한朴鍾漢 1972년 당시 〈진주 붉은 소〉(양병식 구장품, → 1986년 호암미술관) 소장.

박주환朴周煥 1976년 당시 〈끈과 새와 장대놀이〉(한묵 구장품) 소장.

박태헌朴泰軒 1972년 당시 〈통영 들소 2〉 소장.

박해봉朴海鳳 1972년 당시 〈통영 옛이야기, 나와 사슴과 비둘기〉 소장.

배운성裵雲成 1900~1978. 서울 출생 화가. 일본을 거쳐 1925년부터 1940년까지 독일 유학.

1943년 제6회 재동경미술협회전람회 장소인 조선총독부박물관에서 이중섭과 만남. 1949년
홍익대학교 미술학부 초대 학과장.

백남순白南舜 1904~1994. 서울 출생 화가. 1923년 도쿄여자미술학교 입학. 1930년 파리에
서 임용련과 결혼. 1931년 정주 오산고등보통학교에 부임하여 이중섭과 만남.

백영수白榮洙 1922~. 경기 수원 출생 화가. 1940년 오사카미술학교 입학. 1951년 피난지 부
산에서 이중섭 만남. 1953년 이중섭과 함께 제3회 신사실파전 출품.

변종하卞鍾夏 1926~1998. 경북 출생 화가. 1955년 9월 입원 중인 이중섭 후원운동 참가.

ㅅ

서강헌徐康軒 1918~?. 평양 출생 화가. 1938년 제국미술학교 서양화과 입학.

서정희徐貞喜 대구 사람. 대구 시절 이중섭 작품 소장자.

석수성石壽星 → 이수성李守星

선우담鮮于澹 1904~1984. 평남 대동 출생 화가. 1926년 도쿄미술학교 도화사범과 입학.
1946년 북조선미술동맹 위원장.

설원식薛元植 1972년 당시 이중섭 통영 시절 작품 〈도원〉桃園, 〈부산 투우〉(엄성관 구장품)
소장.

설창수薛昌洙 1912~1998. 경남 창원 출생 시인. 1946년『경남일보』주필. 1949년 영남예술
제 창설. 1953년 통영으로 이주한 이중섭과 교유.

손응성孫應星 1916~1979. 강원 평강 출생 화가. 1934년 도쿄 태평양미술학교 입학. 1946년
이중섭과 함께 독립미술협회 창립 회원. 1951년 부산 피난 시절 이중섭 만남. 1952년 제1회
기조전 출품.

손정목孫禎睦 1928~. 경북 경주 출생 도시사회 연구가. 1977년『조선시대 도시사회연구』간
행. 1972년 당시 〈통영 흰 소 2〉(→ 1976년 김종학) 소장.

송태주宋太珠 ?~1957. 서귀포 알자리 동산마을 이장. 김순복과 부부. 1951년 이중섭 가족에
게 곁방을 셋방으로 내줌.

송혜수宋惠秀 1913~2005. 평양 출생 화가. 1939년 제국미술학교 서양화과 입학. 1942년 제
6회 미술창작가협회전 출품. 1950년 월남. 1952년 이중섭과 함께 피난지 부산 범일동 일대에
서 거주. 1972년 당시 〈통영의 새와 아이〉(→ 1976년 김종학), 〈오줌싸개〉 소장.

신석필辛錫弼 1938~2012. 황해 평산 출생 조소예술가. 1950년 월남. 1952년 피난지 부산에
서 월남미술인회 참가.

신홍철 시나리오 작가. 아미고아원阿媚孤兒院 교사로 이중섭, 김영환과 교유.

신홍휴申鴻休 1911~1961. 서울 출생 화가. 1931년 제국미술학교 서양화과 입학(5년 선배).

승동표承東杓 1918~1997. 평남 출생 화가. 1932년 정주 오산고등보통학교 입학(2년 후배),
유도선수.

ㅇ

안기풍安基豊　1914~?. 평남 안주 출생 화가. 1930년 정주 오산고등보통학교 입학(동기). 1936년 제국미술학교 입학 동기. 1937년 문화학원 입학 동기.

양달석梁達錫　1908~1984. 경남 거제 출생 화가. 1952년 피난지 부산에서 이중섭과 만남.

양명문楊明文　1913~1985. 평양 출생 시인. 1942년 일본 도쿄에서 구상, 이중섭과 만남. 1950년 월남. 피난지 부산에서 이중섭과 어울림.

양병식梁秉植　1973년 부산 남포동 거주 의사. 1971년 당시 〈창살 안에 게를 든 동자상〉(→ 1972년 김찬호), 〈우리 안에 든 파랑새〉, 〈진주 붉은 소〉(→ 1972년 박종한) 소장.

엄성관嚴聖寬　1971년 당시 〈서귀포 게가 고추를 문 동자〉, 〈독립된 소묘 6점〉, 〈죽은 새들〉, 〈나무와 새와 달〉, 〈해골 A〉, 〈해골 B〉, 〈부산 투우〉(→ 1972년 설원식), 소묘 〈새 네 마리〉, 〈오줌싸개와 닭과 개구리 1〉, 〈망치와 칼을 휘두르는 인간 소 01〉 소장.

여운상呂運尙　1972년 당시 〈통영 길〉 소장.

오성찬吳成贊　1940~2012. 서귀포 출생 소설가. 제주대학교 국문과 졸업.

오영수吳永壽　1914~1979. 경남 울주 출생 소설가. 1950년 10월 종군문인으로 북진하여 원산에서 이중섭과 만남. 1955년 1월 창간한『현대문학』편집자로 이중섭 삽화를 게재함.

오영진吳泳鎭　1916~1974. 평양 출생 시나리오 작가. 평양 종로보통학교(2년 선배). 1952년 전국문화단체총연합회 북한지부 위원장. 기관지『문학예술』을 발행하면서 이중섭의 삽화를 게재. 1955년 12월 이후 1956년 6월 사이 정릉으로 이중섭 방문.

오장환吳章煥　1918~1951. 충북 보은 출생 시인. 1948년 월북. 1947년 시집『나 사는 곳』간행, 이중섭의 속표지화 사용.

오장환吳庄煥　1976년 당시 〈호박꽃〉 소장.

오태환吳太煥　1976년 당시 〈큰 게와 끈과 아이들〉 소장.

원응서元應瑞　1914~1973. 평양 출생 번역문학가. 1950년 월남.『문학예술』편집장. 1953년 에드거 앨런 포의『황금충』번역, 이중섭의 표지화 사용.

위상학韋相學　1913~1967. 평남 평원 출생 화가. 이중섭 할머니의 친척. 1954년 서울에서 어울림.

유강렬劉康烈　1920~1976. 함경 북청 출생 공예가. 유택렬과 사촌형제. 1952년 경남나전칠기기술원 양성소 강사. 1953년 이중섭을 통영으로 초청하여 이주케 함. 통영 항남동 성림다방에서 이중섭, 장윤성과 3인전. 1954년 통영 호심다방에서 이중섭, 전혁림, 장윤성과 4인전. 1976년 당시 〈통영 선착장〉 소장. 고 장정순 여사는 남편 유강렬의 유품을 공예가인 제자 신영옥에게 물려주었는데 이를 장정순 여사의 뜻에 따라 국립현대미술관에 기증했고, 이 유품 가운데 이중섭 사진이 포함되어 있음.

유석진俞錫鎭　1920~2008. 경기 파주 출생 신경정신과 의사. 경성제국대학 의학부 졸업. 1955년 서울 성베드루신경정신과병원 원장. 10월 이곳으로 옮겨온 이중섭에게 그림치료를 시술하여 12월 퇴원시킴. 1973년 성모병원 입원 환자 그림 및 수예전람회에 이중섭의 '투병

그림' 낙서화 10점 공개함. 1983년 한국임상예술학회 창립 회장. 1971년 당시 〈가족 4 가족을 엿보는 가족〉, 1972년 당시 이중섭 작품 〈가족과 비둘기〉(양면, 뒷면은 〈회색 소〉), 〈알을 깨고 나온 새〉, 〈끈과 아이 4〉, 〈끈과 아이 5〉, 〈원자력 시대 2〉, 〈피 묻은 소 1〉 및 이중섭 입원 중 낙서화 다수 소장.

유영국劉永國　1916~2002. 경북 울진 출생 화가. 1935년 문화학원 입학(2년 선배). 1938년 제2회 자유미술가협회전에 함께 출품. 1953년 이중섭과 함께 제3회 신사실전 출품.

유택렬劉澤烈　1924~1999. 함경 북청 출생 화가. 유강렬과 사촌형제. 1945년 해방 이후 만남. 1950년 월남. 1953년 진해 칼멘Carmen다방(*1955년 흑백다방)에서 이중섭과 재회.

유준상劉俊相　1932~. 서울 출생 미술평론가. 국립현대미술관 학예실장, 서울시립미술관 관장.

유치환柳致環　1908~1967. 경남 통영 출생 시인. 1950년 10월 종군문인으로 북진하여 원산에서 이중섭과 만남.

윤상尹相　1919~1960. 평양 출생 부호, 수장가. 이중섭 작품 〈문자도 1—정대〉, 〈문자도 2—인〉, 〈문자도 3—섭〉을 1952년 당시 서화첩 『불역낙호』, 『불역열호』에 받아 소장.

윤이상尹伊桑　1917~1995. 경남 통영 출생 음악가. 1949년 가곡집 『달무리』 간행. 1952년 이후 피난지 부산과 통영에서 이중섭 만남. 「유럽에서 피아노를 위한 다섯 개의 소품」 발표. 1967년 동베를린 공작단 사건으로 2년 복역. 1977년 자서전 『상처 받은 용』 간행.

윤자선尹子善　1918~?. 서울 출생 화가. 1938년 제국미술학교 서양화과 입학(2년 후배). 1943년 제3회 신미술가협회전 참가. 1946년 이중섭과 함께 독립미술협회 창립 회원.

윤재근尹在根　경남 함양 출생 문학평론가. 1976년 당시 〈통영 흰 소 1〉 소장.

윤중식尹仲植　1913~2012. 평양 출생 화가. 1935년 제국미술학교 서양화과 입학(1년 선배). 1945년 12월 이중섭과 평양에서 6인전. 월남. 1952년 월남미술인회 참여. 1972년 당시 은지화 〈아이들 놀이 03〉 소장.

윤형근尹亨根　1928~2007. 충북 청원 출생 화가. 1972년 당시 〈소를 괴롭히는 새와 게〉(→ 1986년 김병한), 은지화 〈화가의 초상 06 촛불〉 소장.

윤효중尹孝重　1917~1967. 황해 진남포 출생 조소예술가. 1937년 도쿄미술학교 조각과 입학. 1952년 진해시에 충무공 이순신 장군 동상 건립. 1953년 신사실파 회원으로 가담. 진해에서 이중섭과 만남.

윤희순尹喜淳　1902~1947. 서울 출생 화가, 평론가, 사학자. 저서 『조선미술사연구』 간행.

이경성李慶成　1919~2009. 인천 출생 미술평론가, 미술사학자, 행정가. 1941년 와세다대학 법률과 졸업. 1946년 인천시립우리예술관 관장 시절, 인천을 방문한 이중섭과 만남. 1952년 11월 월남미술인 작품전이 열리던 피난지 부산 국제구락부에서 이중섭과 해후. 1955년 1월 이중섭 개인전 때 전시평 「자학의 예술」, 1961년 「이중섭」 발표. 1955년 당시 이중섭 개인전 출품 〈흰 소 1〉을 홍익대 박물관에 구입하도록 함.

이경희　1985년 당시 소묘 〈싸우는 다섯 닭과 아이〉, 〈가족〉 소장.

이광수李光洙　1892~?. 평북 정주 출생 소설가. 1910년 오산학교 교사 취임. 이광수 작사 안

기영 작곡 「낙화암」을 이중섭이 가곡 「소나무」와 함께 애창함.

이구열李龜烈 1932~. 황해 연백 출생 미술평론가. 1976년 이중섭 화집 『이중섭』 간행. 1972년 당시 〈사계四季 2〉 소장.

이기련李鎮鍊 ?~1961. 대구 출신. 경성제국대학 졸업. 군인 육군대령 예편. 별명 포대령. 1952년 대구에서 배추 장사. 1955년 대구 시절 어울리던 중 7월 어느 날 이중섭을 향해 '너는 빨갱이 같다'는 말을 하였고, 이에 이중섭이 경찰서로 가서 자수함에 따라 구상이 그런 이중섭을 성가병원에 입원시킴. 1955년 12월 이후 1956년 6월 사이 정릉으로 이중섭 방문.

이대원李大源 1921~2005. 경기 문산 출생 화가. 1945년 경성제국대학교 법과 입학. 1955년 12월 동문으로 성베드루신경정신과병원 유석진 원장과 입원한 환자 이중섭을 동행하여 성북동 김환기 집 방문. 1972년 당시 소묘 〈물고기를 안은 아이〉 소장.

이마동李馬銅 1906~1981. 충남 아산 출생 화가. 1927년 도쿄미술학교 서양화과 입학. 1951년 피난지 부산에서 이중섭과 만남. 1971년 당시 〈닭 2〉(→ 1972년 국립현대미술관) 소장.

이명원李明遠 1972년 당시 〈싸우는 여섯 마리 닭〉(→ 1976년 추휘석) 소장.

이목우李沐雨 1919~1973. 1955년 『한국일보』 사회부장. 1955년 9월 입원 중인 이중섭 후원 운동 참가.

이봉상李鳳商 1916~1970. 서울 출생 화가. 1931년 경성사범학교 입학. 1952년 피난지 부산에서 제1회 기조전 참가.

이상복李相馥 1971년 당시 부산 양정동 19번지 거주. 1960년대에 통영의 이수성으로부터 〈통영 남방사 2〉를 얻어 1971년 당시 소장.

이성재 1986년 당시 〈해변 이야기〉(한묵 구장품) 소장.

이성진李聖進 1976년 당시 〈손〉(권옥연 구장품) 소장.

이성호 1971년 당시 서울 중구 충무로 1가 24-14번지 거주. 〈서귀포 고기와 어린이 1〉, 〈서귀포 해초와 아이들〉(→ 1972년 김창복), 은지화 〈정情 1〉, 소묘 〈움직이는 소〉(→ 1972년 전성우) 소장.

이수성李守星 통영 출신. 1953년 통영 시절의 이중섭과 교유. 1960년대 당시 〈통영 남방사 2〉 소장.

이수억李壽億 1918~1990. 함남 함흥 출생 화가. 1939년 제국미술학교 서양화과 입학. 1946년 함남미술가동맹 서기장. 함흥미술연구소 개설. 1950년 월남. 1951년 종군화가단.

이승훈李昇薰 1864~1930. 평북 정주 출생 사회운동가. 1907년 오산학교 설립. 1919년 3·1민족해방운동 민족대표 33인으로 참가.

이여성李如星 1901~?. 경북 칠곡 출생 화가. 이쾌대의 친형. 사회운동가, 언론인, 미술사학자. 1948년 월북. 1955년 『조선미술사개요』 출간.

이용상李容相 1972년 당시 〈해변을 꿈꾸는 아이 2〉 소장.

이용희 1971년 당시 〈통영의 매화〉 소장.

이원재李元載 1972년 당시 〈해변을 꿈꾸는 아이 3〉 소장.

이정규李禎奎 1916 이후~?. 화가. 1937년 문화학원 입학 동기.

이정훈李正薰 1972년 당시 〈봄의 아동〉 소장.

이종석李宗碩 1933~1991. 충남 아산 출생 미술사학자. 1965년 『중앙일보』 기자로 활동. 1972년 「이중섭 연보」 작성. 1978년 『계간미술』 주간, 1990년 호암갤러리 관장 역임. 1986년 『한국의 목공예』 간행.

이종우李鍾禹 1899~1981. 황해 봉산 출생 화가. 1918년 도쿄미술학교 서양화과 입학. 1925년 파리 유학. 1929년 평양 삭성회 회화연구소 강사.

이주행李周行 1917~?. 강원 양양 출생 화가. 1937년 문화학원 입학 동기.

이준李俊 1919~. 경남 남해 출생 화가. 1939년 태평양미술학교 입학. 1950년 10월 종군화가로 북진하여 원산에서 이중섭과 만남. 1951년 2월 박성규와 부산 밀다원에서 2인전 때 이중섭 참관.

이철이李哲伊 1915~1969. 1934년 문화학원 입학(3년 선배)

이쾌대李快大 1913~1965. 경북 칠곡 출생 화가. 미술사학자 이여성의 아우. 1933년 제국미술학교 서양화과 입학(3년 선배). 1941년 제1회 조선신미술가협회 창립전 함께 가담. 1946년 이중섭과 함께 독립미술협회 창립 회원. 1953년 월북.

이항성李恒星 1919~1997. 충남 출생 화가. 1956년 미술출판사 신미술사 설립, 『신미술』 발행. 1971년 당시 〈과수원 1〉, 〈애들과 게와 물고기〉, 〈꽃과 노란 어린이〉 소장.

이헌구李軒求 1905~1982. 함경도 명천 출신 평론가. 1956년 6월 창간한 『자유문학』 편집자로 이중섭의 삽화를 청탁함.

이호련李鎬鍊 1919~. 평남 진남포 출생 화가. 1939년 제국미술학교 서양화과 입학. 1945년 12월 이중섭과 평양에서 6인전. 월남.

이호재李晧宰 1954~. 서울 출생 화상. 1983년 가나화랑 설립. 2003년 3월 이중섭 작품 8점 및 동시대 화가 30명의 52점 서귀포시에 기증.

이활李活 1925~. 함북 경흥 출생 시인. 1955년 『평화신문』 기자 시절 이중섭 개인전 비평 「지성에 대한 항의」를 발표. 1981년 저서 『이중섭의 사랑과 예술』 간행.

임완규林完圭 1918~2003. 서울 출생 화가. 1939년 제국미술학교 서양화과 입학. 1952년 이중섭과 함께 피난지 부산 범일동 일대에서 거주.

임용련任用璉 1901~?. 평남 진남포 출생 화가. 1923년 미국 시카고미술학교 입학. 1926년 미국 예일대학 미술과 편입. 1930년 파리에서 백남순과 결혼. 1931년 정주 오산고등보통학교 교사 부임.

임인규林仁圭 1976년 당시 〈왜관성당 부근〉(구상 구장품), 〈서귀포 바닷가의 아이들〉(구상 구장품), 〈통영 붉은 소 2〉 소장.

임희숙林喜淑 1972년 당시 은지화 〈도원 04 사냥꾼 부부〉, 〈도원 05 실낙원의 사냥꾼〉 소장.

ㅈ

장리석張利錫 1916~. 평양 출생 화가. 1950년 9월 원산에서 이중섭과 만남. 12월 월남. 제주도에서 피난 생활. 1952년 월남미술인회 가담.

장수철張壽哲 1916~1993. 평양 출생 시인. 1950년 월남. 제주도에서 이중섭과 만남. 이때 은지화를 그렸다는 증언을 남김. 1991년『격변기의 문화수첩』간행.

장욱진張旭鎭 1918~1990. 충남 연기 출생 화가. 1939년 제국미술학교 서양화과 입학. 1953년 이중섭과 함께 제3회 신사실파전 출품.

장윤성 통영 출신 화가. 통영여중 미술강사. 1953년 통영에서 이중섭, 유강렬과 함께 3인전. 이중섭의 유품 수집 보관.

장응식張應植 함남 원산 출생 화가. 1945년 원산미술협회 회원.

전성우全晟雨 서울 출생 화가. 1953년 미국 밀스대 유학. 1972년 당시 소묘〈움직이는 소〉(이성호 구장품),〈통영 들소 1〉(→ 호암미술관) 소장.

전혁림全爀林 1916~2010. 경남 통영 출생 화가. 1953년 통영에서 이중섭과 만나 1954년 통영 호심다방에서 이중섭, 유강렬, 장윤성과 4인전.

정관철鄭寬徹 1916~1983. 평양 출생 화가. 1937년 제국미술학교 서양화과 입학. 1938년 도쿄미술학교 서양화과 입학. 1949년 조선미술동맹 위원장.

정규鄭圭 1922~1971. 1952년 이중섭과 함께 피난지 부산 범일동 일대에서 거주. 1952년 월남미술인회 가담. 1953년 8월 중구 영주동으로 이주하여 김영환 집에 머물다가 이웃에 판잣집을 마련해 거주하던 이중섭과 이웃 생활. 1955년 1월 이중섭 개인전 때 전시평「그림의 맛을 표현」발표. 1956년 10월 19일 이중섭 사망 직후「야수파의 귀재는 사라지다─화가 이중섭의 빈곤과 초극의 역정」발표.

정기용鄭基鎔 1971년 당시 인천 율목동栗木洞 246-15번지 주민.〈길 위의 청년 1〉,〈길 위의 청년 2〉,〈꽃과 닭과 가족〉,〈소와 아동〉소장.

정점식鄭點植 1917~2009. 경북 대구 출생 화가. 교토회화전문학교 입학. 1944년 만주 하얼빈에서 츠다 세이슈를 만남. 1946년 이후 대구에서 활동. 1955년 상반기 대구에서 이중섭 만남.

정원진丁遠鎭 육군 소령, 정찬진의 아우. 1954년 6월 이중섭의 일본행 지원을 약속함.

정찬진丁贊鎭 도쿄에서 재일본대한민국거류민단 단장, 정원진의 형.

정치열鄭致烈 원산 출신. 1954년 7월부터 10월까지 정치열의 인왕산 기슭 누상동 집 2층에 거주하면서 다음 해 1월 개인전 작품 준비.

정현웅鄭玄雄 1910~1976. 서울 출생 화가, 삽화가, 평론가, 언론인.

조병선趙炳璿 1921~. 서울 출생. 일본 메이지대학 농업경제학과 출신. 1940년 3월 도쿄에서 이중섭 일행을 촬영한 사진을 남김. 이때 이중섭이 은지화를 그렸다는 증언을 남김.

조규봉曹圭奉 1917~1997. 인천 출생 조소예술가. 1938년 도쿄미술학교 조각과 입학. 1946년 이중섭과 함께 독립미술협회 창립 회원.

조병덕趙炳悳 1916~2002. 서울 출생 화가. 1934년 태평양미술학교 입학.

조연현趙演鉉 1920~1981. 경남 함안 출생 문학평론가. 1952년 피난지 부산 시절 이중섭과 만남. 1955년 1월 창간한 『현대문학』 편집자로 이중섭 삽화를 게재함.

조영암趙靈岩 1918~?. 강원 고성 출생 시인. 1948년 월남. 1956년 이중섭의 정릉 시절 이웃으로 생활함. 1972년 당시 이중섭 정릉 시절 작품 〈돌아오지 않는 강 1〉 소장. 1956년 10월 이중섭 사망 직후 「돌아오지 않는 강─고 이중섭 형을 곡함」을 발표.

조정자趙貞子 홍익대학교 대학원 졸업. 1971년 석사 논문 「이중섭의 생애와 예술」 발표.

주경朱慶 1905~1979. 1936년 제국미술학교 서양화과 입학(동기).

주기용朱基瑢 1897~1966. 경남 창원 출생 교육자. 이중섭 오산고등보통학교 재학 당시 교장 재임. 1954년 오산중학교 교장 시절 이중섭 개인전 경비 마련에 도움을 줌.

지문길 1978년 당시 〈제주일기〉 1~4 소장.

지산만池山萬 통영 출신 해운공사 승무원. 화가 남관의 후배. 1953년 이중섭의 일본행을 도와 선원증을 구해줌.

진환陳瓛 1913~1951. 전북 고창 출생 화가. 1934년 일본미술학교 양화과 입학. 1941년 제1회 조선신미술가협회 창립전 가담.

ㅊ

차근호車根鎬 1934~1960. 함경도 함흥 출생 조소예술가. 1950년 월남. 1955년 12월 이후 1956년 6월 사이 이중섭의 정릉 시절 방문. 7월 구상과 함께 청량리 뇌병원에 있던 이중섭을 서대문 적십자병원으로 옮겨줌. 망우리 공동묘지에 이중섭 묘비 제작.

최규용崔圭用 1971년 당시 이중섭 작품 〈병든 새〉 소장. 1972년 현대화랑 이중섭 작품전 출품.

최금당崔錦堂 → **최규용** 1971년 이중섭 대구 시절 작품 소장.

최수정崔樹貞 1976년 당시 이중섭 작품 〈통영 초가집〉 소장.

최순우崔淳雨 1916~1984. 개성 출생 미술사학자. 1950년 피난지 부산 시절 국립박물관 학예사로 근무. 1953년 3월 피난지 부산 국립박물관에서 이중섭을 포함한 현대미술작가 초대전을 추진함. 5월에는 신사실파전을 박물관에 유치함. 1974~1984년 국립중앙박물관 관장.

최신해崔臣海 1919~1991. 경남 부산 출생 정신과 의사. 1956년 국립청량리뇌병원 원장. 정릉에서 함께 지내던 중 이중섭이 거식증을 보이자 이웃 한묵이 입원시켰으며, 이중섭은 6월부터 7월 사이 1개월가량 입원해 있다가 구상, 차근호에 의해 서대문 적십자병원으로 이송됨.

최영림崔榮林 1916~1985. 평양 출생 화가. 1950년 9월 원산에서 이중섭과 만남. 12월 이중섭과 함께 월남. 제주도에서 피난 생활. 1952년 월남미술인회 가담. 1954년 3월 마산 비원다방 개인전 때 이중섭 방문. 1971년 당시 김중업 소장품 〈남쪽나라를 향하여 01〉을 1972년 당시 소장.

최재덕崔載德 1916~?. 경남 산청 출생 화가. 1936년 제국미술학교 서양화과 입학(동기). 1941년 제1회 조선신미술가협회 창립전에 함께 가담. 1946년 이중섭과 함께 독립미술협회

창립 회원.

최정희崔貞熙 1912~1990. 소설가. 1972년 당시 이중섭 작품 〈평화로운 아침〉 소장.

최태응崔泰應 1917~1998. 황해 은율 출생 소설가. 1945년 월남. 1955년 이중섭의 대구 시절 동안 경복여관에서 함께 생활함. 1999년 당시 이영진에게 〈자화상〉 기증함.

추휘석秋暉錫 1972년 당시 이명원 소장 작품 〈싸우는 여섯 마리 닭〉을 1976년 당시 소장.

ㅎ

하인河人 시인. 1956년 시집 『어두운 지역』 간행. 이중섭의 표지화 사용.

하인두河麟斗 1930~1989. 경남 창녕 출생 화가. 1950년 서울대학교 미술대학 입학. 피난지 부산에서 이중섭을 만남.

한묵韓默 1914~. 서울 출생 화가. 1946년 강원도 해방기념종합전이 원산에서 열렸을 적 이중섭과 만남. 고성예술동맹 위원장. 1950년 월남. 1951년 피난지 부산에서 어울림. 오페라 「콩지팟지」 무대장치 및 소도구 제작. 1952년 월남미술인회 가담. 1952년 제1회 기조전 출품. 1955년 12월 이후 1956년 6월 사이 이중섭의 정릉 시절 이웃으로 생활. 7월 청량리 뇌병원에 입원시킴. 1986년 「벌거숭이 자연인을 묶어놓은 은지화 사건」 발표. 1972년 당시 이중섭 정릉 시절 작품 〈정릉 나무와 노란 새〉, 〈정릉 마을 풍경 1〉, 〈갇힌 책과 닭 합본〉, 〈끈과 새와 장대놀이〉(→1976년 박주환), 〈끈과 물고기와 아이〉, 〈해변 이야기〉(→1986년 이성재), 〈숲 속 이야기〉, 〈말과 사슴, 달빛가족 이야기〉〈돌아오지 않는 강 2〉, 〈돌아오지 않는 강 3〉(양면, 뒷면은 돌아오지 않는 강 4), 〈돌아오지 않는 강 5〉 소장.

한봉덕韓奉德 1923~1997. 평북 영변 출생 화가. 1956년 9월 14일 이중섭 사망 직후 「고 중섭 화형-그의 급서를 추도하며」 발표.

한삼현韓三鉉 1907~?. 평북 의주 출생 화가. 오산고등보통학교 입학. 1927년 도쿄미술학교 서양화과 입학.

한상돈韓相敦 1908~2003. 원산 출생 화가. 1930년 도쿄 일본미술학교 입학. 1934년, 1935년 2년 연속 원산 공회당에서 개인전 개최. 1945년 원산미술협회 회원. 1950년 월남. 1952년 피난지 부산에서 월남미술인회 참가.

허만하許萬夏 1932~. 대구 출생 의사, 시인. 1971년 당시 이중섭 작품 〈통영 세병관〉, 〈대구 춤추는 가족〉 소장.

허종배許宗培 1914~1988. 경남 삼천포 출생 사진가. 일본 나라 오리엔트학원 수학. 1950년 이후 부산에서 활동. 1954년 5월 진주에서 이중섭 초상사진 〈담배 불 붙이는 이중섭〉을 촬영.

홍여경洪麗耕 → 홍준명

홍일표洪逸杓 1915~2002. 1937년 제국미술학교 서양화과 입학(1년 후배). 1942년 제2회 신미술가협회전 출품. 1946년 이중섭과 함께 독립미술협회 창립 회원.

홍준명洪俊明(홍여경, 홍하구) 함북 길주 출생 화가. 1932년 정주 오산고등보통학교 입학(2년

후배), 육상선수. 1937년 도쿄 제국미술학교 입학(1년 후배).

홍하구洪河龜 → 홍준명

황복자黃福子　통영 태평동 주민. 1953년 이중섭의 통영 시절 이웃.

황순필黃順必　서울 시민. 1972년 당시 황순원黃順元이란 이름으로 이중섭 작품〈통영의 두 아이〉소장.

황염수黃廉秀　1916~2008. 평양 출생 화가. 1938년 제국미술학교 서양화과 입학. 1945년 12월 이중섭과 평양에서 6인전. 1952년 월남미술인회 가담. 1955년 12월 이후 1956년 6월 사이 이중섭의 정릉 시절 방문.

황유엽黃瑜燁　1916~2010. 평양 출생 화가. 1950년 월남. 1952년 월남미술인회 가담.

황헌영黃憲永　1911~1995. 평양 출생 화가. 1933년 제국미술학교 서양화과 입학(3년 선배). 1946년 북조선미술동맹 부위원장.

외국인 인명

긴바라 세이고金原省吾　1888~1958. 제국미술학교 교수. 동양미술사학의 권위자.

나토리 다카시名取堯　제국미술학교 문예사조사 교수.

니시무라 이사쿠西村伊作　건축가. 1921년 문화학원 설립.

루오Georges Rouault　1871~1958. 프랑스 화가. 루오는 이중섭의 문화학원 시절 별명이었다.

마사무네 독사부로正宗得三郎　1883~1962. 문화학원 교수.

맥타가트Arthur J. McTaggart　1915~2003. 미국인 외교관. 1953년 부산 미국대사관 재무관 부임. 1955년 1월 이중섭 개인전 때 전시평「두 가지로 구별되는 주제」발표. 이때 구입한 은지화 세 점을 1956년 MoMA에 기증함. 1956년 대구 미국공보원 원장 부임. 10월 21일 이중섭 사망 직후「위대한 창의성의 소지자 - 이중섭 씨는 미국서도 칭찬」발표. 1976년 영남대학교 영문학과 초빙교수. 2000년 신라토기, 고려청자 480점 국립대구박물관에 기증. 소장하고 있던 이중섭 작품을 기증한 이후 나머지도 판매한 돈을 장학사업에 기부함.

무라이 미사나리村井正誠　1905~1999. 도쿄 문화학원 교수. 자유미술가협회 회원.

메릴린 먼로Marilyn Monroe　1926~1962. 미국 영화배우. 1953년 아카데미 수상작「돌아오지 않는 강」River of No Return으로 최고의 배우로 부상함. 1954년 주한미군 위문공연. 영화「돌아오지 않는 강」은 1955년 11월 한국에서 개봉했으며, 이중섭은 이를 자신의 작품 제목으로 사용하였다.

슈바커Scherbacher　1954년 미국공보원장. 6월 이중섭의 제6회 대한미술협회전 출품 작품 구입.

아리시마 이쿠마有島生馬　1882~1974. 도쿄 문화학원 교수.

야마구치 가오루山口薫　1907~1968. 도쿄 문화학원 교수. 자유미술가협회 회원.

야마구치 다케오山口長男　1902~1983. 화가. 일본 추상미술 개척자.

야마시타 신타로山下新太郎　1881~1966. 도쿄 문화학원 교수.

야바시 로쿠로矢橋六郎　화가. 자유미술가협회 회원.

야스이 소타로安井曾太郎　제국미술학교 강사.

우메하라 류사부로梅原龍三郎　제국미술학교 강사.

이시이 유타카石井ゆたか　1920~ . 도쿄 문화학원 동기.

이시이 하쿠데이石井拍亭　1882~1958. 도쿄 문화학원 창설 교수.

츠다 세이슈津田正周　1907~1952. 화가. 1937년 이중섭이 문화학원에 입학할 무렵 만남.

하세가와 사부로長谷川三郎　1906~1957. 화가. 자유미술가협회 창립 주도.

후쿠자와 이치로福澤一郎　1890~?. 화가. 초현실주의 화풍 주도.

이중섭 관련 사항

이중섭 고택　1951년 1년 동안 이중섭 가족 거주. 1997년 서귀포시가 고택 매입, 복원.

이중섭기념사업회　1975년 11월 결성. 회장 구상, 김광균, 김영주, 김영중, 김인호, 박고석, 백영수, 양경신, 이경성, 이구열, 최순우. 1988년 이중섭미술상 기금 마련 작품 조선일보사에 기증.

이중섭미술관　1996년 서귀포시 이중섭기념관, 2002년 이중섭전시관 신축, 2003년 가나화랑 이호재 대표 작품 기증으로 이중섭미술관 등록. 2004년 현대화랑 박명자 대표 기증작품전 개최.

이중섭미술상　1988년 이중섭기념사업회가 조선일보사에 기금 모금 작품 기증, 1988년 조선일보사 이중섭미술상 제정, 시상 및 이중섭 세미나 현재까지 지속.

이중섭전준비위원회　1972년 조직. 구상, 김광균, 박고석, 박명자, 이경성, 이구열, 이종석, 이흥우, 최순우, 한용구.

이중섭학술대회　1997년 7월 한국근대미술사학회 주최, 가나아트 후원, 제5회 전국학술대회 「이중섭 예술의 재조명」(서귀포 신라호텔).

ㄱ

강신석姜信碩 379, 462
강임용康壬龍 262, 279~281
강창원姜菖園 176, 302, 428, 429
갤러리 현대 26
경복여관 591, 592, 598, 601, 603, 608,
　609, 616, 617, 634
『계간미술』 113, 129, 154, 171, 268, 269,
　292, 362, 478, 710, 719, 722, 724, 733
고석高錫 83, 86, 88
고유섭高裕燮 175, 176
고은高銀 24, 26, 27, 42, 63, 64, 67~69,
　77, 82, 92, 96, 98, 111, 178, 191, 197,
　198, 201, 208, 229, 240, 241, 246, 262,
　263, 296, 315~318, 331, 358, 426,
　429, 430, 433, 436, 437, 469, 474, 482,
　503, 526, 570, 593, 601, 606, 616,
　634~636, 639, 641, 658, 659,
　680~682, 696, 709, 717, 734
『공간』 468, 733
구상具常 94, 115, 116, 120, 121, 182,
　183, 197, 198, 200, 206~208, 210,
　216~221, 228, 241, 280, 281, 286,
　287, 297, 315~318, 334~339, 359,
　363, 370, 413, 414, 416, 417, 465, 474,
　503, 510~512, 530, 566, 569, 573,
　575, 576, 591, 592, 594~597, 601,
　602, 605, 607~609, 611~618,
　624~631, 633, 634, 636~638, 641,
　642, 656, 657, 673, 675, 677~680,
　688, 690, 691, 696, 701, 703, 704,
　709~715, 717, 726, 729
구종서具宗書 83, 86, 88
권명덕權明德 35, 50
권옥연權玉淵 89, 242, 302
「그때 그 일들」 608, 678, 679
『그릴 수 없는 사랑의 빛깔까지도』 329,
　497, 533, 576, 615, 636, 645, 652, 734
「그림과 술로 맺은 우정」 356, 359, 482
기조전 324, 326, 355, 356, 359, 361,
　389, 481, 528
긴바라 세이고金原省吾 85~87
길진섭吉鎭燮 35, 51, 82, 83, 111, 119,
　131, 170, 171, 175, 176, 178, 182, 188,
　194, 195, 229, 230
김각金㙾 455, 598, 616
김경金耕 293, 310, 503, 719
김경승 55, 56, 302, 378, 379, 385
김관호金觀鎬 32, 34, 35, 51, 82, 728
김광균金光均 225, 285, 351, 384, 450,
　539, 554, 555, 688~690, 696, 709,
　712, 713, 721, 724, 725
김광림金光林 131, 202, 210, 211, 222,
　233~235, 376, 492~496, 503, 506,
　508, 514, 545, 546, 562, 591, 592, 605,
　606, 617, 681, 690, 724
김광업金廣業 193, 352~354, 372, 374,
　376
김규동金奎東 324, 350, 351

김기섭金起燮　429~431, 433

김두환金斗煥　55, 56, 83, 88, 176, 526

김만형金晩炯　55, 56, 61~63, 83, 86, 88, 170, 176, 178, 194~196, 225

김민구金敏龜　188, 190, 231, 237, 238, 245

김병기金炳冀　26~28, 33, 36, 37, 39, 42, 48, 55, 56, 68, 76, 77, 92, 95~98, 101, 102, 104, 106, 111, 123, 173, 175, 188, 190, 191, 193, 232, 262, 263, 272, 302, 304, 309, 314, 315, 341, 342, 345, 347, 348, 406, 407, 480, 502, 521, 522, 523, 598, 656, 673, 690

김사량　218

김상옥金相沃　426, 431, 436, 454, 459, 463

김서봉金瑞鳳　304, 320, 324~327, 362, 503

김수영金洙暎　503, 565, 577, 657

김순복金順福　259, 260, 279

김영일金永日　231, 240, 245, 250, 295, 383, 420, 564

김영주金永周　102, 121, 122, 170, 185, 188, 190, 191, 200, 202, 204, 207, 208, 211, 227, 233, 234, 237, 292, 302, 304, 324, 360, 502, 690, 696, 701, 702, 713

김영환金永煥　209~213, 231, 240, 245, 250, 275~277, 294, 295, 297, 304, 352, 358, 362, 382, 383, 417, 419, 420, 421, 423, 474, 503, 539, 551, 564, 650, 653, 656, 683, 690

김요섭金耀燮　591, 592, 601, 605, 617, 618, 66, 678, 711

김용제金溶濟　430, 431, 433, 439

김용주金容朱　425, 427, 429

김원金源　50, 53, 83, 86, 88

김원진金源珍 → 김원金源

김윤민金潤珉　299, 300

김의녀金義女　91

김이석金利錫　28, 175, 218, 320, 479, 487, 489, 503, 570, 571, 596, 604, 618, 638, 641, 656, 660, 678, 680, 688~690, 696, 709

김인호金仁浩　183, 190, 206, 226~228, 231, 240, 241, 245, 249, 250, 256, 384, 419, 517, 641, 713

김재석金在奭　74, 75, 83, 88, 269, 302

김재원金載元　300, 385

김종길金宗吉　541

김종문金宗文　324, 325, 482, 503, 657, 698, 701

김종영金鍾英　55, 56, 61~63, 70, 71, 74, 75, 292, 294~296, 301, 302, 304, 385, 719

김종찬金宗燦　83, 86, 88, 95, 101, 103, 126, 128, 170, 171, 176, 177, 188, 192

김주경金周經　48, 52, 53, 56, 188

김중업金重業　330, 353, 376, 536, 568

김찬영金瓚永　32~35, 37, 82

김창복金昌福　46, 63, 64, 67, 89, 136, 286, 288, 289, 293, 372, 525, 526, 570

김춘수金春洙　380, 425, 426, 431, 462, 664

김충선金忠善　183, 190, 231, 245, 304, 382, 474, 503, 551, 656

김학수金學洙　55, 56, 61~63, 83, 88, 256~260, 268, 327

김학준金學俊　83, 86, 88, 126, 129, 131,

169, 170, 177, 188

김형구金亨球　89, 243, 304, 314, 315,
　340, 341~343, 345~349

김환기金煥基　81, 109~111, 117~119,
　124, 127, 137, 188, 225, 233, 270, 271,
　301~308, 313, 353, 376, 377, 376,
　380, 384~390, 420, 421, 462, 501,
　503, 512, 526, 527, 554~556, 558, 567,
　569, 570, 598, 642, 643, 649, 650, 653,
　654, 704, 718, 723, 725, 727, 728

ㄴ

『나 사는 곳』　222~224, 234

「나의 이중섭 체험」　492, 592, 606, 617

나토리 다카시名取堯　85~88

낙원다방　422, 502

남관　230, 270, 301~303, 306~308,
　321, 352, 413, 433, 462, 502, 527, 598,
　726

남욱南郁　636, 642

「내가 아는 이중섭 1」　106

「내가 아는 이중섭 2」　195, 313, 572

「내가 아는 이중섭 4」　650, 715

「내가 아는 이중섭 5」　612, 613, 715

「내가 아는 이중섭 6」　405, 417, 423, 433,
　437, 716

「내가 아는 이중섭 7」　227, 566, 651, 673

「내가 아는 이중섭 8」　545

「내가 아는 이중섭 9」　666, 708

녹원다방　313, 319

니시무라 이사쿠西村伊作　100, 101, 116,
　164

ㄷ

대한미술협회　301, 310~312, 384, 468,
　474, 475, 479~481, 483, 487, 488,
　519, 529, 563

도쿄미술학교　33~35, 45, 50, 51, 56,
　81~83, 85, 86, 96, 97, 99, 111, 171,
　194, 236

독립미술협회　125, 194~196

동원여관　424, 429

등대다방　462

ㄹ

라찬근羅燦根　83, 89, 94, 120

르네상스다방　356, 386, 528

ㅁ

마영일馬英一　333, 400, 402~404, 421,
　550

망향다방　312

맥타가트Arthur J. McTaggart　559, 563,
　565, 584~587, 593, 594, 597, 606, 701,
　705~707, 729

모나리자다방　502, 503

모던아트협회　333, 411, 509~511

무라이 미사나리村井正誠　101, 110, 117,
　411, 510

문석오文錫五　50, 82, 83, 201

문우식文友植　683

문중섭文重燮　493, 494, 496, 623

문학수文學洙　38, 45, 46, 50, 51, 68, 97,
　98, 101, 102, 109~112, 117~119,

125~127, 129, 137, 138, 175~177, 182, 188~191, 193, 201, 202, 225, 229, 235

『문학과 예술』 → 『문학예술』

『문학예술』 234, 314, 320, 338, 479, 618, 660, 661, 663, 678, 711, 712

문화학원 46, 55, 82, 85, 89, 91~98, 100~103, 106, 108, 109, 111, 115~117, 122, 126~128, 146, 164, 171, 181, 185, 188, 193, 201, 211, 225, 232, 404, 417, 553, 598, 697

미국공보원 262, 292, 302, 314, 315, 345, 480, 482, 526, 527, 591~593, 601, 606, 624, 729

미도파백화점 192, 526, 527, 553, 554

미도파화랑 133, 136, 287, 452, 478, 493, 502, 519, 525~528, 536, 538~540, 542, 543, 545, 549, 553, 554, 556, 562, 566, 571, 572, 584, 600, 601, 653, 714, 729, 733

미술창작가협회 118, 119, 123, 124, 127, 128, 131, 133, 136~138, 141, 143, 144, 147, 162~164, 169, 188, 195, 307, 309, 333, 411, 417, 446

『민주고발』 334~340

밀다원 269~271, 303, 304, 309, 503

밀크샵다방 372, 632, 712, 733

ㅂ

박고석朴古石 246, 270~273, 289, 293, 297, 302, 304, 309, 310, 315~317, 324, 326, 328, 342, 347, 353, 356, 358, 361, 376, 382, 385, 413, 416, 417, 422, 430,

434, 462, 474, 479, 481, 489, 501~503, 522, 525~527, 570, 591, 606, 609, 653~660, 665, 666, 674, 677, 680, 681, 688, 690, 691, 699, 701, 707, 708, 713, 724, 727

박남수朴南秀 690

박득순朴得錞 176~178, 272, 302, 385

박명자朴明子 713, 729, 730

박생광朴生光 110, 308, 309, 426, 433, 436, 463~469, 474, 475, 479

박성규朴性圭 230, 263, 269, 270, 271, 300

박성환朴成煥 52, 201, 482

박수근朴壽根 121, 201, 202, 205, 206, 231, 237, 353, 360, 503, 717~719, 721, 723, 725~728

박연희朴淵禧 304, 503, 655, 656, 665, 666

박영선朴泳善 32, 50, 177, 230, 302, 385, 502, 512, 598, 653, 690

박용주朴龍珠 193, 352, 382, 383, 550, 551, 559, 569, 572, 574, 575, 591, 594

배운성裵雲成 125, 130, 170, 171, 176

백남순白南舜 47~49, 51, 68, 74, 109

백영수白榮洙 230, 231, 270, 271, 303, 305, 306, 319~321, 360, 361, 376~380, 384, 387~389, 459, 503, 713

변종하卜鍾夏 335, 502, 642, 643, 724

부산 국제구락부 340, 341, 345, 348, 349, 384

북조선문학예술총동맹 201, 216, 217, 234

비원다방 462, 463

ㅅ

삭성회 32, 33, 35, 50

삼성미술관리움 26, 98, 136, 289, 460,
542, 601, 716, 733

삼일절경축미술전람회 295, 301, 305,
310, 312, 314, 384, 385

석수성石壽星 → 이수성李守星

선우담鮮于澹 50, 51, 82, 201, 235

설창수薛昌洙 334, 335, 425, 426, 464,
465, 469, 622, 623

성가병원 370, 619, 624~627, 629, 630,
632, 633, 636~638, 642, 675, 680

성림다방 381, 430, 431, 528

성베드루신경정신과병원 451, 456, 500,
637, 643, 645, 648, 649, 651, 652, 676

『세계문예사전』 598

손응성孫應星 130, 176~178, 194, 195,
230, 272, 302, 304, 306, 353, 356,
359, 361, 422, 481, 482, 503, 526, 686

송영宋影 218

송태주宋太珠 259

송혜수宋惠秀 89, 98, 169, 170, 292, 293,
297, 315, 324, 360, 433, 572, 575, 690

수도육군병원 456, 500, 625, 642, 651,
675

슈바커Scherbacher 480, 482

승동표承東杓 47, 46, 51, 55

『신미술』 540, 697, 698

신사실파 55, 306, 353, 376, 378~380,
382, 385~391, 395, 396

신석필辛錫弼 314, 315, 341, 342

『신태양』 131, 458

신흥철 275, 295, 420

신홍휴申鴻休 60, 83, 88, 176, 225, 230

ㅇ

안기풍安基豊 45, 46, 55, 68, 83, 88, 95,
97, 101, 106, 118, 119, 182, 188, 195

안치열 681, 688

야마구치 다케오山口長男 99

야마구치 가오루山口薫 411, 434

야마모토 마사코山本方子 68, 69, 95,
100, 103, 104, 107, 108, 112~115, 117,
123, 124, 133, 141, 142, 146~148,
154, 158, 159, 165, 169, 173, 174, 178,
180~187, 198, 208, 216, 219~221,
226~228, 232, 240, 245, 246, 249,
250, 252, 256~258, 262, 271, 276,
278, 287, 292~295, 297, 321~324,
328~334, 357, 358, 361, 364, 365,
368, 381, 384, 393, 397, 399,
400~402, 404, 405, 407, 411, 413,
414, 416, 421, 431, 438, 442, 465,
469~474, 482, 488, 508~511,
514~518, 523, 524, 526, 533, 550,
563, 565, 568, 576, 599, 615, 633, 637,
645, 652, 671, 691, 714

야마시타 신타로山下新太郎 106

야바시 로구로矢橋六郎 411

야스이 소타로安井曾太郎 87, 510

양달석梁達錫 300, 379, 427, 462

양명문楊明文 28, 175, 178, 182, 183,
192, 232, 320, 321, 322, 325, 352, 502,
596, 690

양병식梁秉植 467, 621

『어두운 지역』 664, 665

『영문』嶺文　496, 497, 622

오산고등보통학교　39~43, 45, 47, 46, 49,
　51, 55, 58, 59, 62~66, 68~70, 74, 76,
　77, 82, 89, 91, 93, 97, 101, 109, 111,
　112, 115, 206, 233, 288, 292, 333, 402,
　404, 525

오산고보 → 오산고등보통학교

오성찬吳成贊　267, 291

오영수吳永壽　241, 242, 661

오영진吳泳鎭　28, 314, 315, 320, 338,
　347, 618, 656, 660, 711

오장환吳章煥　122, 177, 178, 181, 182,
　187, 191, 192, 222, 224~226,
　233~235, 375, 545

우메하라 류사부로梅原龍三郎　87

원산문학동맹　216, 217, 219

원산미술동맹　190, 191, 199~202, 207,
　216, 219, 226~229, 233~237, 240,
　243, 244, 252, 292

원산미술연구소　209, 211

원산미술연구회　60

원산미술협회　190, 191, 202

원산신미술가협회　245, 249, 252, 311

원응서元應瑞　61~63, 304, 338, 690

월남미술인 작품전　340, 341, 343~346,
　349, 580

월남화가 작품전　312, 314, 315, 340,
　342, 344~350, 389, 593

위상학韋相學　89

유강렬劉康烈　243, 302, 308, 354,
　380~383, 398, 410, 418, 423,
　425~434, 436, 437, 447, 450, 463,
　512, 554~556, 562, 690

유석진兪錫鎭　451, 455, 456, 500,

642~646, 648~651, 653, 654, 667,
　669, 676

유영국劉永國　85, 101, 109, 110,
　117~119, 127, 188, 302, 353, 387~389

유준상劉俊相　154, 292, 307, 719, 724,
　728

유치환柳致環　241, 242, 270, 271, 304,
　380, 425~427, 436

유택렬劉澤烈　243, 380

윤상尹相　352~356, 376, 570

윤이상尹伊桑　304, 308, 380, 426

윤자선尹子善　89, 126, 130, 169, 170,
　171, 177, 188, 194, 195

윤중식尹仲植　0, 53, 55, 56, 71, 83, 88,
　193, 201, 314, 315, 341, 342, 346, 690

윤효중尹孝重　301, 302, 304, 353,
　377~380, 385, 389, 480, 501, 503

윤희순尹喜淳　126, 467

『응향』凝香　216~221, 228, 241, 315,
　335~337

이경성李慶成　25, 26, 38, 96, 109~111,
　137, 144, 195, 196, 304, 312, 314,
　343~345, 347, 349, 350, 357, 384,
　385~387, 406, 407, 428, 480, 501,
　502, 519, 521, 540, 559, 563, 564, 567,
　569, 571, 572, 580~585, 653, 654,
　696, 697, 713, 718, 719, 723, 724, 728

이광석李光錫　28, 81, 108, 111, 174, 229,
　402, 403, 513, 514, 517, 522, 545, 549,
　551, 563, 638, 641, 642, 689, 690

이광수李光洙　44, 45, 47, 115, 131

이구열李龜烈　26, 125, 128, 129, 232,
　236, 237, 498, 540, 544, 560, 567, 599,
　666, 673, 713, 717, 724, 728

이기련李錤鍊　573, 591, 595, 604, 605, 624, 630, 635, 656

이대원李大源　61~63, 269, 649, 650, 715

이마동李馬銅　70, 71, 271, 272, 302, 304, 512, 540

이목우李沐雨　618, 642

이봉상李鳳商　55, 56, 71, 74, 75, 230, 302, 304, 356, 384, 385, 390, 422, 503

이상복李相馥　439

이수성李守星　89, 430, 433, 439

이수억李壽億　89, 243

이승훈李昇薰　39~42, 525

이시이 유타카石井ゆたか　103, 106

이시이 하쿠데이石井拍亭　100, 102~104, 106, 117

이여성李如星　130, 175~178

이영진李英進　24~27, 48, 49, 58, 82, 106, 173, 226, 227, 245, 249, 250, 256, 257, 260, 262, 296, 297, 308, 329, 365, 508, 514, 560, 563, 565, 567, 641, 656, 659, 680~682, 689, 690, 708, 714, 717

이옥석李玉錫　229

이정규李禎奎　89, 101, 102, 114, 181, 188, 422, 431

이종석李宗碩　6, 48, 63, 67, 68, 82, 236, 261~263, 275, 276, 294, 295, 430, 465, 474, 601, 603, 624, 654, 659, 680, 713

이종우李鍾禹　34, 50, 52, 53, 61~63, 70, 71, 75, 82, 301, 302, 385, 479, 501, 503, 512, 598, 654, 719

이주행李周行　89, 101, 102, 188

이준李俊　242, 263, 269~271, 292, 300, 302, 386, 716, 717

이중석李仲錫　23~25, 59, 90, 91, 196~199, 219

『이중섭 그 예술과 생애』　24, 26, 27, 63, 69, 77, 82, 96, 98, 111, 178, 191, 201, 208, 240, 246, 263, 316, 358, 429, 474, 482, 526, 570, 601, 606, 641, 658, 696, 734

「이중섭 연보」　23, 26, 48, 58, 63, 82, 106, 129, 226, 232, 236, 237, 256 263, 275, 294, 296, 297, 308, 430, 465, 474, 560, 601, 603, 624, 654, 659

『이중섭 작품집』　26, 289, 290, 310, 447, 450, 451, 452, 468, 497, 543, 673, 712, 713, 734

「이중섭 제국미술학교 학적부」　26, 89, 92

「이중섭, 그의 생애와 예술의 면모」　312, 345, 350, 387, 559

「이중섭, 폭의 부조리」　26, 39, 76, 96, 262, 406, 521, 673

「이중섭」　25, 195, 312, 313, 345, 349, 387, 406, 521, 559, 697

이중섭기념사업회　329, 713~715, 726

이중섭미술관　260, 266, 729, 730

이중섭미술상　726

「이중섭을 가질 수 있던 행운」　358, 416, 430, 522, 591, 606, 609, 655

『이중섭의 사랑과 예술』　93, 213, 405, 734

「이중섭의 생애와 예술」　26, 48, 69, 96, 162, 193, 221, 333, 372, 381, 415, 419, 435, 439, 441, 467, 513, 559, 601~603, 616, 618, 624, 632, 641, 642, 713, 733

「이중섭의 예술」　96

이중섭전준비위원회　712

이중숙李仲淑　23, 24

이진태李鎭泰　27, 29, 30, 40

이철이李哲伊　188

이쾌대李快大　53, 55, 56, 83, 86, 88, 111,
117, 124~126, 128, 130, 133,
169~171, 175~178, 182, 188, 192,
194~196, 230, 727, 728

이항성李恒星　546, 600, 667

이헌구李軒求　296, 660

이호련李鎬鍊　89, 193, 314, 315, 342, 348

이호재李晧宰　260, 716, 729, 730

이활李活　82, 93, 96, 213, 240, 243, 245,
275, 276, 403~405, 503, 504, 565,
577~579, 585, 734

이효석李孝錫　24, 81, 229

이희주李熙周　23, 24, 27, 59

임완규林完圭　89, 292, 324, 379

임용련任用璉　39, 47~49, 51, 53, 61, 63,
64, 67, 68, 74, 75, 77, 109

ㅈ

『자유문학』　320, 494, 495, 660, 664, 673

자유미술가협회　98, 99, 101, 109, 110,
112, 115, 117, 118, 126, 127, 132, 163,
411, 463, 598

장리석張利錫　241, 245, 249, 250, 257,
261, 267, 269, 304, 342

장수철張壽哲　258, 259, 261, 267, 269,
289, 347, 362, 502

장욱진張旭鎭　55, 58, 59, 61, 63, 89, 272,
302, 304, 353, 384, 386, 387, 389,
433, 480, 503, 723, 728

장윤성　300, 381, 427, 431, 433, 434

장응식張應植　183, 190, 231, 240, 241,
245

재동경미술협회　164, 169, 171

『저격능선』　492, 493, 495, 497, 623

적기 지구　257, 263, 295, 420

적십자병원　19, 502, 625, 675, 678~683,
688, 695, 696, 704, 713

전국문화단체총연합회　242, 263, 271,
301, 303, 304, 312, 314, 315, 340, 345,
347, 425, 462, 593, 597, 618, 660, 689

전국미술전람회　227, 229

「전말서」　263, 271, 310, 311, 322, 384

전원다방　463

전재동포구제 두방전람회　194

전조선남녀학생작품전람회　51, 52, 55,
56, 58, 60, 62, 70, 71, 73, 74, 76, 77,
109

전혁림全爀林　300, 308, 309, 405, 417,
423, 425~427, 430, 433, 434, 437,
438, 462, 463, 716

정관철鄭寬徹　51, 83, 89, 236

정규鄭圭　38, 107, 293, 302, 304, 305,
310, 314, 315, 324, 341, 342, 344, 346,
348, 360, 384, 386, 390, 417, 419, 422,
480, 502, 503, 565, 580, 581, 653,
690, 696, 702, 703

정기용鄭基鎔　162, 502, 536, 544

정원진丁遠鎭　509~511, 515

정점식鄭點植　99, 594, 596, 602, 603,
605

정찬진丁贊鎭　509

정치열鄭致烈　329, 482, 487~491, 504,
513, 674

정현웅鄭玄雄　126, 188

제국미술학교 27, 46, 55, 60, 82, 83, 85~88, 91~97, 102, 117, 120, 124, 126, 129, 171, 193, 194, 242, 243, 249, 293

『제국미술학교와 조선인 유학생들』 26

조규봉曺圭奉 55, 75, 182, 194~196, 202

조병덕趙炳悳 177, 178

조병선趙炳璿 94, 362

조선문학가동맹 191, 230

조선미술가협회 194, 195

조선미술건설본부 188, 190, 195, 244

조선미술문화협회 230, 231

조선미술전람회 34, 35, 50, 60, 73, 427, 567

조선신미술가협회 53, 55, 117, 124~128, 131, 142, 169, 171, 176~178, 188, 190, 192, 194, 195, 222

조선조형예술동맹 195, 226, 463

조선총독부미술관 169, 170, 192

조연현趙演鉉 303, 304, 661

조영암趙靈岩 502, 503, 654~657, 665, 666, 670~673, 690, 696, 703

조정자趙貞子 26, 42, 43, 48, 68, 69, 96, 136, 162, 279, 281, 285, 288, 289, 293, 320, 333, 334, 338, 340, 364, 372~375, 381, 415, 416, 419, 420, 431, 433, 435, 439~441, 447, 450, 452, 455, 456, 458~460, 466, 467, 513, 522, 525, 526, 536, 538~546, 559, 561, 569, 599~602, 606, 609, 616, 618, 619, 621, 622, 624, 630~634, 636~638, 642~644, 647, 653, 667, 669, 680, 711~713

종군화가단 242, 271~273, 300, 301, 310~312, 378, 379, 384, 385, 593

종군화가미술전 310, 311

종로공립보통학교 24, 28, 31~33, 37, 39, 51, 55, 89, 97, 101, 479

주경朱慶 88

주기용朱基瑢 65, 67, 525, 526

지산만池山萬 413, 423

진환陳瓛 118, 125, 126, 129, 137, 138, 177, 188, 192, 194

ㅊ

차근호車根鎬 503, 642, 656, 677, 679, 680, 688, 690, 696, 697, 708, 709

청동다방 502

청량리 뇌병원 329, 502, 618, 637, 649, 664, 676~680, 711

『초토의 시』 286, 595, 711, 712

최명익崔明翊 218

최순우崔淳雨 301, 385, 598, 713

최신해崔臣海 677, 680

최열崔烈 237, 346, 347, 728, 730, 731

최영림崔榮林 75, 241, 245, 249, 250, 257, 258, 261, 267, 269, 271, 304, 341, 342, 344, 353, 426, 462, 463, 536

최재덕崔載德 88, 126, 128, 169, 171, 175~178, 181, 182, 188, 191, 192, 194~196, 222, 225, 229, 233

최태응崔泰應 592, 593, 596, 608, 609, 612, 617, 630~632, 634, 638, 712

츠다 세이슈津田正周 91, 93, 95~99, 108, 110, 118

ㅋ·ㅌ

카나리아다방 466, 469
칼멘다방 380
「콩지팥지」 273, 274, 276, 277
태양상 131, 144

ㅎ

하세가와 사부로長谷川三郎 99, 109
하인河人 664
하인두河麟斗 301, 304, 342, 347, 719
한묵韓默 201, 205, 206, 227, 228, 231,
 237, 238, 242, 243, 245, 272~277,
 302, 304, 314, 315, 324, 341, 346,
 348, 356, 359, 360, 422, 437, 480, 503,
 566, 567, 570, 575, 618, 649, 651, 652,
 654~660, 665, 666, 669, 670,
 672~674, 676, 677, 679, 690, 707~709,
 711
한봉덕韓奉德 690, 699
한삼현韓三鉉 45, 82, 83
한상돈韓相敦 60, 183, 190, 231, 243,
 245, 249, 256, 341, 342
해방기념미술전 187, 192
해방기념종합전람회 201, 202, 205, 237
「향우 중섭 이야기」 569, 625, 626, 628,
 637, 677, 679, 704
허종배許宗培 468, 469
『현대문학』 271, 563, 599, 600, 660,
 661, 673
현대화랑 26, 136, 289, 293, 365, 371,
 373, 440, 447, 450~452, 454~456,
 459, 467, 468, 497, 498, 533, 536,

538~545, 547, 549, 598~601,
 621~623, 665~667, 669, 670, 673,
 708, 712, 713, 730
호심다방 427, 434
호암갤러리26, 287, 363, 373, 454, 539,
 544, 545, 547, 669, 715, 717
호암미술관 728
홍여경 → 홍준명
홍일표洪逸杓 53, 55, 75, 89, 124, 126,
 169, 177, 188, 194, 195
홍종명洪鍾鳴 89, 249, 250, 252, 258,
 259, 267~269, 304
홍준명洪俊明 46, 51, 55, 63, 64, 67, 93,
 96, 97, 101, 103, 114, 182, 188, 213,
 404
홍하구 → 홍준명
「화가 이중섭 이야기」 414, 566, 607,
 608, 624~626, 629, 637, 673, 675
『황금충』 63, 338, 340
황복자黃福子 435
황염수黃廉秀 83, 89, 193, 302, 304, 314,
 324, 325, 327, 341, 342, 503, 656, 683
황유엽黃瑜燁 75, 304, 314, 315, 341, 342
황헌영黃憲永 83, 86, 88, 201
후쿠자와 이치로福澤一郎 99
휘가로다방 405